本书为

东南大学艺术学院**艺术学理论与设计学**

研究生教材

西方艺术史经典文选（上册）

郁火星 编著

东南大学出版社
SOUTHEAST UNIVERSITY PRESS
·南京·

图书在版编目(CIP)数据

西方艺术史经典文选：上下册 / 郁火星编著. — 南京：东南大学出版社，2023.1
ISBN 978-7-5766-0026-1

Ⅰ.①西… Ⅱ.①郁… Ⅲ.①艺术史-西方国家-文集 Ⅳ.①J110.9-53

中国版本图书馆 CIP 数据核字(2021)第 280365 号

策 划 人：张仙荣
责任编辑：陈 佳　　　　　责任校对：张万莹
封面设计：颜庆婷　　　　　责任印制：周荣虎

西方艺术史经典文选(上册)

编　　著	郁火星
出版发行	东南大学出版社
社　　址	南京市四牌楼 2 号(邮编：210096　电话：025-83793330)
经　　销	全国各地新华书店
印　　刷	广东虎彩云印刷有限公司
开　　本	700 mm×1000 mm　1/16
印　　张	46.25　上册印张：22.75　下册印张：23.5
字　　数	723 千(上册：339 千，下册：384 千)
版　　次	2023 年 1 月第 1 版
印　　次	2023 年 1 月第 1 次印刷
书　　号	ISBN 978-7-5766-0026-1
定　　价	158.00 元(上下册)

本社图书若有印装质量问题，请直接与营销部调换。电话(传真)：025-883791830

序 言

本书收入自西方艺术史之父瓦萨里至当代艺术史家波洛克等三十多位著名学者的论文或著作节选,他们分别是:瓦萨里、莱辛、莫雷利、温克尔曼、黑格尔、布克哈特、丹纳、波德莱尔、罗斯金、李格尔、瓦尔堡、博厄斯、沃尔夫林、安托尔、豪泽尔、弗洛伊德、福西永、弗莱、贝尔、潘诺夫斯基、肯尼斯·克拉克、格林伯格、贡布里希、海德格尔、本雅明、拉康、阿恩海姆、列维-斯特劳斯、巴尔特、丹托、福柯、德里达、巴克森德尔、琳达·诺克林、汉斯·贝尔廷、罗莎琳·克劳斯、唐纳德·普雷齐奥西、大卫·卡里尔、诺曼·布赖逊、格里塞尔达·波洛克。入选本书的都是他们的代表作。

这四十位著名学者大部分是专业艺术史家,如瓦萨里、温克尔曼、沃尔夫林、布克哈特、李格尔、罗斯金、潘诺夫斯基、克拉克、巴克森德尔、汉斯·贝尔廷、罗莎琳·克劳斯、唐纳德·普雷齐奥西、大卫·卡里尔、诺曼·布赖逊等。他们长期从事西方艺术史研究,且多在大学任职,他们的论述由于研究视角和方法的不同而呈现出各自的特色。瓦萨里的著作《著名画家、雕塑家、建筑家传》并非单纯的艺术家事迹与作品记载,书中序言清晰地阐释了评价艺术的标准,并对文艺复兴时期流行的艺术观念进行阐释,努力探寻艺术发展的一般规律。沃尔夫

林在《艺术史的基本原理》一书中,通过比较文艺复兴与巴洛克艺术的不同特征,提出了形式主义的五对基本范畴,明确把研究的重心放在作品的表现形式上,这一形式主义传统从此余脉不断,在弗莱、贝尔、福西永和格林伯格的现代主义艺术研究中得到了进一步拓展。与此相对应,瓦尔堡一开始就不赞成沃尔夫林的形式主义研究方法,他倡导的图像学研究致力于对作品深层意义和内容的阐释。他的主张在潘诺夫斯基的《图像学研究:文艺复兴时期艺术的人文主题》一书中结出了累累硕果。作为西方艺术史研究发展历程中的重要人物,温克尔曼的《古代艺术史》第一次试图用完整的理论体系说明艺术的起源、发展、变化和衰落,并由此区分不同时期的艺术风格。独树一帜的艺术史家李格尔试图用"艺术意志"解释艺术的发展,将风格的演变归结为艺术发展的内部原因,从而有别于丹纳把艺术的进步归结为种族、环境、时代精神的结果。同样有别于丹纳,安托尔、豪泽尔从社会学角度研究艺术,安托尔的《佛罗伦萨绘画及其社会背景》、豪泽尔的《社会艺术史》是以马克思主义立场和方法研究西方艺术的早期典范。

 这些学者中还有一部分是从其他学科如美学、心理学、人类学、精神分析领域出发研究艺术史的,如黑格尔的《美学》、阿恩海姆的《艺术与视知觉》、博厄斯的《北美洲印第安人的装饰艺术》、列维—斯特劳斯的《亚洲和美洲原始艺术中的分解表现》、弗洛伊德的《达·芬奇童年的记忆》等等,起到了专业艺术史家不可替代的作用。黑格尔的《美学》由于其严密的体系、深邃的思考、充满活力的辩证法对后来的艺术史研究产生了深远影响。阿恩海姆的《艺术与视知觉》实际上是另一种样态的形

式主义研究,只不过它从感知艺术的心理机制出发,将研究聚焦于艺术图像的心理反应上。博厄斯和斯特劳斯对北美洲原始部落装饰与礼仪的人类学研究开拓了艺术研究的新疆域,令人耳目一新。弗洛伊德的《达·芬奇童年的记忆》是从精神分析层面展开的研究,虽然难以验证真伪,然而却形成了独特的精神分析学派,雅克·拉康的《论凝视作为小对形》则是在新的历史语境下对精神分析原理的进一步拓展。

从时间上看,自从瓦萨里1549年出版《著名画家、雕塑家、建筑家传》展开系统的艺术史研究以来,到今天艺术史成为综合性大学艺术学专业学生的必修课,已经有了470多年的历史。如果说早期的艺术史研究主要专注于艺术家的事迹记载、艺术作品的真伪鉴定、艺术哲学基本原理的阐释,那么随着西方大学第一个艺术史教授席位的设立、大学艺术史专业课程的开设,西方艺术史研究无论深度和广度都进入了前所未有的阶段。艺术史研究的对象、母题、方法,以至于专题史、断代史,交叉学科等等探讨都有了极大的拓展。随着"二战"时期德语国家艺术史学者纷纷移居美国、战后众多大学艺术史系科的设立,西方艺术史研究迎来了它的黄金时代。在艺术史领域任职的教授之多,培养的博士之众,出版物之丰富,前所未有。和早期哲学家(如黑格尔)参与艺术史探讨一样,现当代的哲学家、思想家、文化学者也纷纷涉足艺术史领域,带来了和专业艺术史家不一样的见解。我们可以从海德格尔的《艺术作品的起源》、罗兰·巴尔特的《何谓批评?》、米歇尔·福柯的《宫娥图》等文章中领略他们独出心裁的思考。

任何事物的发展都会呈现出阶段性。到了20世纪80年

代,西方艺术史界隐隐出现危机。这种危机是学科的危机,也是世纪的危机。它的出现正处于现代与后现代相互交替,人们的学习、认知、思考方式发生重大变化之时。一时间,"艺术的终结""艺术史的终结""艺术理论的终结"纷纷出现。从逻辑上讲,这是西方艺术史学科经过充分的发展之后,既有的理论和方法穷尽了它的种种潜能,无法开拓新的局面表现出来的疲软状态。与此同时,很多当代艺术史家展开了对学科本身的反思,对学科发展前景的探讨,对新方法、新理论、新视野的展望,这就是西方所谓的"新艺术史"时期。丹托的《艺术终结之后》,汉斯·贝尔廷的《艺术史终结了吗?》就是对艺术史学科现状的分析和思考;唐纳德·普雷齐奥西的《艺术史的艺术》,大卫·卡里尔的《图说与阐释:现代艺术史的创立》则是对艺术史学科发展历程的追踪与探讨。格里塞尔达·波洛克的《艺术史:视觉、场所和权力》以及罗莎琳·克劳斯的《晚期资本主义美术馆的文化逻辑》则把艺术史研究的话语权与资本主义制度下的场所、语境、视觉、权力相关联。琳达·诺克林的《为什么没有伟大的女性艺术家?》探讨了历史上女性艺术家受到轻视甚至歧视的社会根源。

 本书选编的初衷是为艺术学专业研究生深入学习西方艺术史、艺术理论,了解各个时期重要艺术史家的学术观点、研究方法、理论建树,把握艺术史学科的发展脉络和学术背景提供方便。从手头可以拥有的一两册书中,对西方艺术史的经典文献有一个基本了解,从而为进一步登堂入室,深入学习与研究打下基础。在每篇入选文章前,编者撰写了较为详尽的有关作者生平、受教育背景、职业生涯、学术成果以及本篇论文的介

绍，为读者理解其学术观点提供引导。今天，入选本书的大部分作者已经作古，然而，他们的思想与观念依然如闪烁的群星在茫茫夜空为跋涉的学子指引方向；至于"新艺术史"时期涌现出来的学者，他们中的大多数当下仍然在艺术史领域辛勤耕耘，编者对于他们的慷慨赐稿不胜感激。《西方艺术史经典文选》的中文译者，有的是在学术界享有盛誉的老前辈，有的是艺术学领域的后起之秀，也有在艺术学院就读的博士生。对于他们翻译的辛劳和授权，编者在此表示衷心的感谢。

<div style="text-align: right;">
郁火星

2021 年 10 月
</div>

目录

上 册

《著名画家、雕塑家、建筑家传》序言
　　［意］乔治·瓦萨里 / 1

拉奥孔（节选）
　　［德］莱辛 / 23

意大利画家（节选）
　　［意］乔瓦尼·莫雷利 / 36

关于在绘画和雕刻中模仿希腊作品的一些意见
　　［德］温克尔曼 / 50

美学（节选）
　　［德］黑格尔 / 80

意大利文艺复兴时期的文化（节选）
　　［瑞士］雅各布·布克哈特 / 105

艺术哲学（节选）
　　［法］丹纳 / 121

现代生活的画家（节选）
　　［法］波德莱尔 / 136

《现代画家》第二版前言（节选）
　　［英］罗斯金 / 144

《罗马晚期的工艺美术》导论

　　[奥]李格尔／159

北美普韦布洛印第安人地区的图像

　　[德]阿比·瓦尔堡／174

北美洲印第安人的装饰艺术

　　[美]弗兰兹·博厄斯／198

《艺术史的基本原理》绪论

　　[瑞士]海因里希·沃尔夫林／210

佛罗伦萨绘画及其社会背景（节选）

　　[匈]弗里德里克·安托尔／225

关于"为艺术而艺术"

　　[匈]阿诺德·豪泽尔／250

达·芬奇童年的记忆（节选）

　　[奥]西格蒙德·弗洛伊德／269

形式的世界

　　[法]亨利·福西永／283

视觉与赋形

　　[英]罗杰·弗莱／302

形而上学的假说

　　[英]克莱夫·贝尔／314

《图像学研究：文艺复兴时期艺术的人文主题》导论

　　[美]欧文·潘诺夫斯基／326

下 册

裸像本身就是目的
　　[英]肯尼斯·克拉克／351

前卫与庸俗
　　[美]克莱门特·格林伯格／367

论风格
　　[英]贡布里希／386

艺术作品的起源
　　[德]马丁·海德格尔／405

机械复制时代的艺术作品（节选）
　　[德]瓦尔特·本雅明／422

论凝视作为小对形
　　[法]雅克·拉康／433

艺术与视知觉（节选）
　　[美]鲁道夫·阿恩海姆／475

亚洲和美洲原始艺术中的分解表现
　　[法]克劳德·列维-斯特劳斯／493

何谓批评？
　　[法]罗兰·巴尔特／515

《艺术终结之后》导论：现代、后现代与当代
　　[美]阿瑟·丹托／523

宫娥图
　　[法]米歇尔·福柯 / 541

为什么没有伟大的女性艺术家?
　　[美]琳达·诺克林 / 555

艺术史终结了吗?(节选)
　　[德]汉斯·贝尔廷 / 584

晚期资本主义美术馆的文化逻辑
　　[美]罗莎琳·克劳斯 / 618

艺术史的艺术
　　[美]唐纳德·普雷齐奥西 / 637

图说与阐释:现代艺术史的创立
　　[美]大卫·卡里尔 / 663

符号学与艺术史
　　[荷]迈克·鲍尔　[英]诺曼·布赖逊 / 679

艺术史:视觉、场所和权力
　　[英]格里塞尔达·波洛克 / 696

敬告 / 718

《著名画家、雕塑家、建筑家传》序言①

[意]乔治·瓦萨里

乔治·瓦萨里(Giorgio Vasari,1511—1574),意大利画家、建筑师、传记作家,出生于意大利托斯卡纳地区阿罗佐一个陶工的家庭。曾在彩色玻璃画师纪尧姆·德·马西亚(Guglielmo da Marsiglia)手下学画,后又师从当时甚有名望的画家萨托(Andrea del Sarto)。瓦萨里青年时期阅读过但丁、彼特拉克、薄伽丘的著作,到过多处意大利古典艺术的发源地进行考察,这些经历使他的思想带上了浓厚的古典主义与人文主义气息。在绘画领域,他最为著名的作品是受枢机主教法尔内塞委托,位于罗马教皇宫(Palazzo della Cancelleria)中的壁画(1546)。在建筑领域,由他设计、位于佛罗伦萨的乌菲兹宫(即今天的乌菲兹美术馆,亦可译作乌菲齐美术馆)是文艺复兴时期的经典建筑之一。瓦萨里的建筑作品还有位于皮斯托亚的八角形圣母洗礼堂和故乡阿罗佐瓦萨里自己设计、装饰的住宅(即今天的瓦萨里博物馆)。此外,瓦萨里还是1562年佛罗伦萨绘画学院的发起人之一。

瓦萨里更多地作为著名的艺术史家为后人所知。他的《著名画家、雕塑家、建筑家传》(*Lives of the Most Excellent Painters, Sculptors, and Architects*,1549)盖过了他作为画家和建筑师的名声。瓦萨里由于最早以传记样式记载文艺复兴时期的艺术家和作品而被称为"西方艺术史之父"。最初出版的《著名画家、雕塑家和建筑师传》包括一篇总序,一篇导论,以及分为三部分的艺术家传记:第一部分有28

① 选自 Giorgio Vasari. *The Lives of the Artists*. 2nd ed. Venice,1568.

位艺术家,从契马布埃到洛伦佐·迪·比奇;第二部分有54位艺术家,从雅各布·德拉·奎尔恰到彼得罗·佩鲁吉诺;第三部分有51位艺术家,从达·芬奇到米开朗琪罗。18年后传记出版了增补后的第二版,增加了30位艺术家和有关绘画材料、技法方面的论述。新增加的传记包含了比原版更多在世的艺术家(原版只有米开朗琪罗一位),同时把瓦萨里的自传收入其中。

在《著名画家、雕塑家和建筑师传》(也可简称《名人传》)中,瓦萨里至少给自己确立了四个目标:① 努力记录文艺复兴时期众多艺术家的生平事迹和创作活动。② 对各个时期艺术家的作品进行分析评价,区分好的、更好的和最好的作品。③ 对艺术家的创作方法、艺术风格和艺术观念进行阐释。④ 对各种艺术现象后面的原因进行探讨,如艺术的进步和衰落、风格的渊源等。

在全书的写作中,艺术进步的观念像一根红线贯穿其中,使瓦萨里对文艺复兴时期的艺术家及其作品有了较为客观、公允的评价。和"艺术模仿自然"的理念相一致,瓦萨里用于评价艺术的标准首先是"逼真"。此外,瓦萨里还用"规则""秩序""比例""设计"和"风格"来评价艺术,形成了一个较为完善的艺术批评系统。

诚然,瓦萨里在具体说明艺术进步的原因时,采用了生物学上的解释,使之带上了机械论的色彩:艺术像其他学科一样,有一个出生、成长、衰老和死亡的过程,正如生物学模式所昭示的那样。由此他断定:"社会习俗、各种艺术从简陋的初始逐渐地进步,最后达到完美的顶峰,这是艺术固有的特性。"

总之,瓦萨里在《著名画家、雕塑家和建筑师传》中做出的判断经受住了时间的考验,正如罗伯特·林斯科特对瓦萨里的《著名画家、雕塑家和建筑师传》的评论:

"(它)之所以具有这种魅力和魔力,是因为他以希罗多德(前484—前425,希腊历史学家)的朴实手法记录了几个世纪以来有关文艺复兴艺术家的大量传说、传奇和传闻……他的文字通俗易懂,材料的编排引人入胜,为求真实无误而不惜任何代价,因而取得了他人无法企及的成功……他是一位异常热情、宽容和独具慧眼的评论家,他深思熟虑,他的阐述至今冠绝一时。"

第一部分 序言

我充分意识到,所有撰写这一主题的人都坚定而一致地宣称,雕塑与绘画艺术最初是由埃及人得之于自然。我也认识到,有些人把最初的以大理石雕制的粗糙作品以及最初的浮雕归于迦勒底人,正如他们视希腊人为画笔与颜料的发明者一样。然而,design① 是这两种艺术的基础,或者更确切地说,是一切创造过程富于生气的原理,它无疑在创世之前就已经绝对地完美,那时,全能的上帝在创造了茫茫宇宙,并用他明亮的光装饰了天空之后,又进一步将其创造的智慧指向清澈的空气和坚实的土地。然后,在创造人类之时,他以那所创之物的极度的优雅,发明了绘画和雕塑的原初形式。无可否认,雕像与雕塑作品,以及姿态与轮廓的种种难题,最初便来自人,就像来自某个完美的范本一样,而从最初的绘画无论其曾经是什么,则源生出优雅、和谐的观念,以及由光影所产生的寓于冲突之中的和谐……

让我们接受这样一种观点,假如正如人们所说,最初的图像是出自斯普里乌斯·卡修斯(Spurius Cassius)宝物中的刻瑞斯(Ceres)金属雕像,那么人们开始从事艺术活动,便是在罗马历史上的某个晚期阶段(卡修斯因阴谋篡夺王位被他自己的父亲毫不犹豫地处死)。我相信,尽管一直到"十二恺撒"的最后一位去世为止,人们仍在继续从事绘画和雕塑活动,但是,它们早先的完美卓越却并未得到延续。我们从罗马人所造的建筑中可以看见,随着王位的更替,艺术不断地衰退,直到逐渐丧失其所有 design 的完美为止。

在君士坦丁时期作于罗马的雕塑和建筑中,尤其在罗马人为君士坦丁修建的靠近大斗兽场的凯旋门上,这一点得到清楚的显示。这表明,由于缺乏好的指导,他们不仅利用图拉真时代刻于大理石上的历

① 有素描、构图之意,可勉强译为赋形,见本书弗莱《视觉与赋形》一文;在本篇中暂略而不译。

史场面,而且还利用从世界不同地方带来的战利品。人们可以看见,小圆盾中还愿的奉献物,即半浮雕的雕塑,还有俘虏像、壮观的历史场面、圆柱、檐口和其他装饰(它们不是较早期的作品,就是战利品),制作得十分精美。而另一方面人们又可以看到,那些为了填充空隙而由同代雕塑家所制作的作品,则完全是一些粗糙拙劣的东西。小圆盾下方那些由不同的大理石小雕像组成的小型群像,和那上面雕有一两个胜利场面的三角楣饰,也是如此。侧面拱门之间的一些河神像,也很粗糙。他们的制作工艺十分糟糕,以至可以肯定,在那个时候之前雕塑艺术就已经开始衰落了。而这时,那些毁灭意大利也毁灭意大利艺术的哥特人,以及其他那些蛮族的入侵者,都还没有踏上意大利的土地。

实际上,建筑的状况并不像另两种design的艺术这么悲惨。例如,君士坦丁建在拉特兰大教堂主门廊入口处的洗礼堂,(即使不算那些从别处带来的、制作十分精美的斑岩石柱、大理石柱头和双层柱基)整个建筑的结构,构思极其出色。相反,那些全部由同时代艺人制作的灰泥粉饰、镶嵌画以及某些壁面装饰,则无法与那些大都取自异教神庙而被君士坦丁用于洗礼堂的装饰品相提并论。据说,君士坦丁在埃奎提乌斯花园(The Garden of Equitius)修建庙宇之时,也是如法炮制,后来他把这座庙宇授予并转交给了基督教的牧师们。在拉特兰宏伟壮观的圣乔瓦尼(San Giovanni)教堂,也有进一步的迹象证明我所说的情况,该教堂也是由君士坦丁所建。因为教堂里的种种雕塑显然很拙劣:那些为君士坦丁所制作的银质雕像,即救世主像和十二门徒像,制作粗糙,设计拙劣,是极其低劣的作品。除此之外,任何人只要对那些现存卡匹托尔,由那个时期雕塑家所制作的君士坦丁徽章及其雕像,以及其他种种雕像,做过仔细的研究,都能清楚地看见,它们远未达到其他不同帝王的徽章及雕像的那种完美。而这一切表明,在哥特人侵入意大利的很久以前,雕塑就已经大大地衰落了。

正如我们所说,建筑即使不如过去那样完美,至少也保持着高于雕塑的水平。这是不足为奇的。因为,既然那些高大宏伟的建筑几乎全是以战利品建成,那么对于建筑师们来说,当建造新建筑的时候,在极大程度上模仿那些仍然屹立在那里的古老宏伟建筑,也就轻而易举

了,这要比雕塑家们对于那些古代优秀作品所能进行的模仿,更为简单容易,因为古代的雕塑已全部不复存在了。梵蒂山上的使徒王子教堂(The Church of the Prince of the Apostles),证明了这一点的正确,它的那种美来自圆柱、柱基、柱头、额枋、檐口、门和其他饰物及表面装饰,这些都是从世界各地带来的,取自较早时代所建造的宏伟建筑。可以说,以下几座教堂也是如此。如耶路撒冷的圣十字教堂,该教堂是君士坦丁应其母亲海伦(Helen)的请求而建;罗马城墙外圣洛伦佐教堂;以及圣阿涅教堂,该教堂是君士坦丁应其女儿君士坦提娜(Constantina)的要求而建。众所周知,在君士坦提娜和她的一个姐妹受洗的那个洗礼盘上,饰有种种作于很久以前的雕塑,特别是雕有不同优美形象的斑岩柱、一些雕有精雅叶饰的大理石华柱和一些浅浮雕的裸童像,都是那么优美雅致,无与伦比。

总之,由于这些原因和其他种种原因,显然在君士坦丁时代雕塑艺术便已和其他两种艺术一起开始衰落。如果说完成这种衰落还需要什么条件,那么,君士坦丁离开罗马前往拜占庭建立帝国首都,便充分提供了这种条件。因为他随同带走的不仅有所有当时最优秀的雕塑家和其他艺匠(不管他们各具哪种专长),而且还有无数最为精美的雕像和其他雕塑作品。

君士坦丁离开后,他留在意大利的那些恺撒们,在罗马也在别的地方,继续建造新建筑,他们竭力要把它们制作得尽可能出色;但是我们可以看见,雕塑、绘画和建筑不可逆转地每况愈下。而对此最令人信服的解释是,一旦与人有关的事情开始变糟,就会愈来愈糟,而不到不能再糟的地步,就不会有所好转……

然而,当命运女神把人们带到她命运之轮的顶点后,常常因为玩笑或懊悔而再把她的轮子转一整圈。确实,在我们所述的那些事件之后,几乎所有民族都在世界的不同地方起来反抗罗马人,在很短的时间里,这不仅导致他们伟大的帝国丧失尊严,也导致世界范围的破坏,特别是罗马本身的毁灭。这种破坏同样给那些最伟大的艺术家,那些雕塑家、画家和建筑师以致命打击:他们与他们的作品被那座名城的悲惨的废墟和灰烬所覆盖埋葬。在各种艺术中,绘画和雕塑首当其冲,这是由于它们主要是为供人娱乐而存在的。建筑由于对单纯的物

质生活来说必需和有用,因而能够继续存在,不过其原先的品质与完美则荡然无存。后来的一代代人仍然能够看见那些为了使被纪念者名垂千古而作的雕像与绘画;倘若不是如此,对雕塑与绘画的记忆很快便已经化为乌有。有些人物是用模拟真人的雕像和铭文来纪念的,这些雕像和铭文不仅放置在坟墓,而且放置在私人及公共建筑物处,例如圆形剧场及剧院、大浴场、渠道、庙宇、方尖碑和巨像、金字塔、拱门和库房。但这些雕像和铭文大量地被野蛮而粗鲁的入侵者所毁,确实,这些野蛮人只能在名义上和外表上才算是人。

他们当中尤其是西哥特人,在亚拉里克(Alaric)的率领下攻打意大利和罗马,并两次残忍地洗劫该城。从非洲攻来的汪达尔人(Vandals)在盖塞里克王(King Genseric)的率领下效法了他们的暴行;后来,由于对其所施暴行与所掠财物感到还不满足,盖塞里克便将罗马人民变为奴隶,使他们陷于水深火热。他也使瓦伦提尼安皇帝(Emperor Valentinian Ⅲ)的妻子欧多西亚(Eudoxia)沦为奴隶,而瓦伦提尼安本人则在早些时候被他自己的士兵所杀。这些人大都忘记了罗马人在古代的勇猛。很久以前,所有最精良的部队都随君士坦丁去了拜占庭,留下来的部队放荡而堕落。同时每一位真正的战士和每一种军人的优良品德都已经丧失殆尽。法律、习俗、名称、语言都被改变。所有这些事件使那些具有良好品性和高度智慧的人们变得野蛮而卑鄙。

但是,使艺术遭到比我们提到的事情更巨大毁害的是新基督教的宗教狂热。经过漫长的血腥战斗,基督教借助众多奇迹及其信徒的极端虔诚,击败并清除了旧的异教信仰。然后它便以极大的热情和勤奋,努力驱逐和根除一切哪怕是最微小的罪恶诱因。在这一过程当中,除了其他雕塑外,它还摧毁或破坏了表现异教神明的所有精美的雕像、图画、镶嵌画和装饰品。此外,它还毁掉了无数流传下来的纪念名人的纪念物和铭文,那些名人是古代的天才们用雕像和公共装饰物来纪念的。而且,基督教徒们为了建造教堂以举行他们自己的仪式,还毁坏了异教偶像的神庙。为了装饰圣彼得大教堂,使其比原来更加宏伟壮观,他们掠夺了哈德良陵墓(今称圣天使堡)的石柱,并以同样的行径对待许多至今废墟犹在的建筑。基督教徒的这种做法不是出

于对艺术的憎恶,而是为了羞辱和推翻异教的神明。然而,他们的狂热之情却对诸种艺术造成严重损害,使它们完全丧失了真正的形式……

建筑的命运与雕塑相同。人们仍然需要建筑,但是,优秀艺匠的去世及其作品的毁损,使一切形式感和良好的手法都颓然丧失。因而,那些从事建筑的人们所修建的建筑,就风格和比例而言完全缺乏优雅、design 和判断力。然后出现了新的建筑师,他们从其他民族那里带来的建筑风格,现在被我们称作日耳曼风格;他们修建了各种各样的建筑,这些建筑与其说受到那时的人喜爱,不如说更受到我们现代的人赞美……

在我们所讨论的这个时期,优秀的绘画和雕塑仍然埋葬在意大利的废墟之下,不为当时那些热衷于同代拙劣作品的人们所知。他们在其作品中只用那些由少数尚存的拜占庭工匠所做的雕塑或绘画,不论是泥塑还是石雕,或是那些只是用颜色勾画粗糙轮廓的、形象怪异的图画。由于这些拜占庭艺人是现有的最佳艺人,事实上也是其行业唯一的幸存代表,因而被带到意大利,在那里传授雕塑与绘画(包括镶嵌画)的手法。于是意大利人学会如何模仿他们的笨拙、粗劣的风格,并且在一段时间里持续地加以使用,这将在后文予以叙述。

当时的人们对于任何优于那些不完美作品的东西,都一无所知,尽管作品极其低劣,却被当作伟大的艺术品看待。然而,正是由于意大利风气中的某种微妙影响,新生的一代代人才开始成功地在其心灵之中清除昔日的粗俗,以致1250年神怜悯了那些正诞生于托斯卡纳的天才,指引他们回到原初的形式。在那之前,在罗马城遭到洗劫与蹂躏以及被烈焰席卷之后的岁月里,人们已经能够看见那些遗留下来的拱门与巨像、雕像、立柱以及雕有历史画面的圆柱。但是直至我们正在讨论的这个时期,他们还不知道如何利用这种精美的作品,如何从中获益。然而,后来出现的艺术家们则完全能够区分良莠,他们抛弃旧的做法,再一次开始尽量精细地模仿那些古代作品。

对于我们所称的"往昔的"(old)和"古代的"(ancient)这两个概念,我想做一个简单的界定。古代的艺术品或古物,是指君士坦丁时代之前,直到尼禄(Nero)、韦帕芗(Vespasian)、图拉真、哈德良和安东

尼(Antoninus)时代,作于科林斯、雅典、罗马和其他名城的那些作品。而往昔的艺术品,则是指那些从圣西尔维斯特(St Silvester)时代开始的少数幸存的拜占庭艺人制作的作品,这些艺人与其说是画家,不如说是染色匠。正如我们前面所述,较早时期的伟大艺术家都在战争年代中身亡,而幸存的少量拜占庭艺人,则属于往昔的而非古代的世界,他们只会在涂色的底子上勾画轮廓。如今,我们在无数拜占庭人所作的镶嵌画中有这方面的例证,这些镶嵌画可见于意大利各城市的古老教堂,尤其是比萨教堂和威尼斯的圣马可教堂。他们一次次地以同样的风格绘制种种形象。这些形象双眼凝视,双手展开,双脚踮起,现在仍可见于佛罗伦萨城外的圣米尼亚托教堂、圣器室大门与女修道院大门之间,以及该城的圣斯皮里托教堂和通往教堂的整个回廊。而在阿雷佐城也是如此,在圣朱利亚诺教堂和圣巴尔托洛梅奥教堂以及其他教堂,仍然可以见到这种风格的形象。在罗马古老的圣彼得大教堂,这种画面则环绕着一个个的窗户。在容貌上这些形象怪异而丑陋,与其所要表现的对象格格不入。

拜占庭人也制作了无数件雕塑品,我们仍能见到的实例有圣米什莱教堂大门上方的浅浮雕,我们也能在佛罗伦萨帕德拉广场(Piazza Padella)、诸圣教堂(Ognissanti)以及在其他许多地方,见到这些雕塑品;在坟墓上和教堂大门上所能见到的实例中,还有一些充当支撑屋顶的梁托(corbel)的形象,它们是如此笨拙丑陋,风格粗俗,让人简直想象不出比这更糟糕的形象。

到目前为止,我一直在谈论雕塑和绘画的源泉,也许超过了在此所需谈论的长度。然而,我这样做的原因与其说是热爱艺术,不如说是希望对我们自己的艺术家说一些有用和有益的话。因为艺术从最微薄的开端达到最完美的顶点,又从如此高贵的位置上跌落到最低处。看到这一点,艺术家们也能认识到我们所一直在讨论的艺术的本质:这些艺术像其他的学科,也像人本身一样,有出生、长大、衰老和死亡的阶段。而他们将更加易于理解艺术在我们自己时代再生与达到完美的过程。假如是因为漠不关心或者环境恶劣或者天意安排(似乎天意总是讨厌世事一帆风顺),什么时候诸种艺术再次陷入不幸的衰落(而这是上天所不容的),那么我希望我的这部著作,尽管不过如此,

假如能够得到较佳命运的话,能因为我已经所说和将要所写的内容,而使种种艺术存活,或者至少能够激励我们当中一些较有能力的人,给予它们一切可能的促进。这样,我希望我的良好意图和这部名人传记,将为各种艺术提供某种支撑与装点,而这,假如我可以直言,恰是迄今为止各种艺术所一直缺少的。

不过现在该去谈契马布埃的生平了,他由于创始了素描与绘画的新方法,应当是我的《名人传》中首先讲述的正确而恰当的人选,在这部传记中,我将努力尽可能地按照流派和风格,而不是按照编年的顺序,去讲述这些艺术家。我将不会在艺术家相貌的描述上多花时间,因为我本人花了大量时间和金钱所辛苦搜集到的他们的那些肖像,远比书面描述更能揭示他们的容貌。假如遗漏了哪幅肖像,可不是我的过错,而是因为无处可寻。如果哪幅肖像碰巧与可能发现的其他肖像似乎有所不同的话,我要提醒读者,某人比如说 18 或 20 岁时的容貌,绝不会与其 15 或 20 年后所绘的肖像相像。此外还要记住,你绝不可能找到一幅黑白复制品绘画那样相像;还有,那些对 design 几乎一无所知的雕版匠人,总要使图像失去某些东西,因为他们缺乏知识和能力去捕捉那些造就一幅出色肖像的微妙细节,并且不能获得木刻即使能够达到也很少达到的完美。当读者看到我一直都是尽可能地只使用最佳的原作时,将会理解书中所投入的努力、花费和良苦用心。

第二部分序言

当最初着手写这些传记的时候,我并未打算编一部艺术家的名册或者编一个作品目录,我认为值得我从事的工作(即使算不上出色,那么也肯定将是一个漫长而艰辛的工作),绝不是详细给出他们的数目、姓名和出生地,或者指出眼下在哪个城市以及在什么确切的地点,可以找到他们的绘画、雕塑和建筑。这一点只需用一个简单明确的表格便可以做到,而根本不需要提出我自己的观点。但是我注意到了那些普遍被认为已写出最著名著作的历史学家,他们不满足于只枯燥地叙

述事实,而是还以极度的勤奋和极大的好奇心研究了那些成功者在其事业追求中所采取的途径、方法和手段。他们还一直煞费苦心地指出这些人的成功之举、应急手段,及其在处理事务时所做出的精明决断,同时也指出了他们的错误。总之,那些最优秀的历史学家一直试图指出人们是如何明智地或愚蠢地、谨慎地或者怜悯而宽宏大量地采取行动的。由于认识到历史是生活的真正反映,因而他们并没有只是干巴巴地描述在某个王子身上,或在某个共和国所发生的事件,而是对那些导致人们成功或不成功行为的观点、建议、决定和计划进行解释。这就是历史的真正精神。它把过去的事情描述得宛如今天发生,除此乐趣之外,它还教给人们如何生存和慎重行事,从而体现了历史的真正目的。由于这个缘故,我着手撰写杰出艺术家的历史,给他们以荣誉,并尽我所能地使艺术受益,同时,我一直尽量地模仿那些杰出历史学家的方法。我不仅努力地记录艺术家的事迹,而且努力区分出好的、更好的和最好的作品,并较为仔细地注意画家与雕塑家的方法、手法、风格、行为和观念。我试图尽我所能帮助那些不能自己弄清以上问题的读者,理解不同风格的渊源和来源,以及不同时代不同人们中艺术进步和衰落的原因。

在《名人传》的开头,我在必要的范围内谈论了这些艺术的崇高起源及其古代阶段。我略去了普林尼(Pliny)和其他作家著作中的许多细节;倘若我想——而这也许会引起争议——让每个人都能自由地从最初的原始资料中自己去发现别人的观点的话,我本可以采用这些细节。现在,对我来说也许正是时候,去做我以前所不能做的事(如果我希望避免写得冗长乏味的话),并较为清楚地表述我的目的和意图,解释我之所以把这些传记的内容分为三个部分的理由。

可以肯定,成为杰出的艺术家,有的人是通过刻苦工作,有的人是通过研究学习,有的人是靠模仿,有的人是靠科学的知识(它们对艺术来说是有用的助手),有的人是靠完全地或大部分地结合这些方面。然而,在我所写的传记中,我花了充分的时间去讨论方法、技巧、特定的风格,以及好的、卓越的或超群的技艺的根源;因而在这里我将讨论普遍意义上的问题更多关注的是不同时代的特质,而不是具体的艺术家。为了不涉及太多细节,我把众多艺术家分为三个部分,或者可以

说分为三个时期,每个时期都有可识辨的明显特征,它们始于这些艺术的再生(rebirth),并一直延续到我们自己的这个时代。

在第一个时期,即最古老的时期,三种艺术显然远未达到完美的状态,它们虽然或许显示出某些好的特质,却具有许多不完美之处,无疑不值得大加赞扬。虽然如此,它们却的确标志着一个新的开端,为随后更好的作品开辟了道路。只是为此,我才不得不对它们加以赞美,并给予它们某种荣誉,假如严格地以艺术完美的准则来进行评判,那么这些作品就配不上这种荣誉。

接着在第二个时期,在创意和制作方面有了明显的巨大进步,有了更佳的design和风格,以及某种更精细的修饰。结果,艺术家们清除掉旧时风格的陈迹,且一并清除了第一阶段的呆板和缺乏均衡的不舒服的特质。即便如此,人们又怎么能说在第二个时期有哪个艺术家在各方面都很完美,其作品在创意、design以及色彩上均可与如今的那些艺术家相比?有谁在他们的作品中看到,形象以外的以深色画出的柔和阴影,使光线仅留在突出的部分?有谁在其作品中获得过在今天的大理石雕像上才能见到的不同的孔洞及种种优美的修饰?

这一切成就,当然是属于第三个时期。我可以肯定地说,艺术在模仿自然上,已做了它所能做的一切事情,并且取得如此大的进步,以至于更有理由担心它的衰退,而不是期望它进一步提高。

在对这些问题作了仔细思考之后,我得出这样的结论:各种艺术从简陋的初始逐渐地进步,最后达到完美的顶峰,这是艺术固有的特性。我对这一点的坚信,源于我对其他学术分支中看到的几乎相同的进步。各种自由学术之间存在某种联系的事实,对于我正在讲述的问题来说,是一个令人信服的论据。至于过去的绘画及雕塑,它们的发展线路必然是极为相似的,以致一种艺术的历史只要变换一下名称便可替代另一种艺术的历史。我们不得不相信活在靠近那些时代并且能够看见和评判古代作品的人们。而从这些人那里,我们了解到卡纳库斯(Canachus)的雕像非常呆板和缺乏生气,毫无动感,因而绝非真实的再现。据说卡拉米德斯(Calamides)所制作的雕像也是如此,尽管它们在某种程度上比卡纳库斯的那些雕像更有魅力。接着是米隆(Myron),即便他没有完全再现自然中我们所见的真实,也仍然给他

的作品带来如此的优雅与和谐,以致它们可被合理地称为非常优美。接着是第三个时期的波利克里托斯(Polyclitus)以及其他一些著名雕塑家。据可靠记载,他们制作了绝对完美的艺术作品。同样的进步也一定出现在绘画之中,据说(当然肯定正确),那些只采用一种颜色作画的艺术家[因而被称作单色画家(monochromatist)],其作品远未达到完美。宙克西斯(Zeuxis)、波利格诺托斯(Polygnotus)、提曼特斯(Timanthes)和其他人,仅用四种颜色作画,其作品中线条、轮廓及造型备受称赞,虽然它们无疑还留有一些有待改进之处。然后,我们看见的是厄里俄涅(Erione)、尼科马库斯(Nicomachus)、普罗托格尼斯(Protogenes)以及阿佩莱斯(Apelles),他们所绘的优美作品,一切细节都很完美,不可能再有更佳的改进。因为这些艺术家不仅描绘出绝佳的形体与姿态,而且将人物的情感与精神状态表现得动人无比。

不过,我们还是就此打住这个话题,因为,为了理解这些艺术家,我们不得不依赖其他人的看法,而这些人对这些艺术家所持的看法却并不一致,或者更有甚者,在年代划分上他们也观点不一,尽管我在这方面参照了那些最杰出的作家的著作。还是让我们来看我们的时代,在这里,我们可依靠自己眼睛的指引和判断,这要比传闻可靠得多。

在建筑中,从拜占庭人布施赫托(Buschetto)到日耳曼人阿诺尔福(Arnolfo)以及乔托的这段时期里,所取得的可观进步,不是清晰可见的吗?这个时期的建筑,以其不同的方柱、圆柱、柱基、柱头,以及所有带着种种变形局部的飞檐,显示了这种进步。不同的例子可见于佛罗伦萨的圣母百花大教堂(Santa Maria del Fiore)、圣乔瓦尼教堂的外部装饰、圣米尼亚托教堂、菲耶索莱的主教宫、米兰主教堂、拉韦纳的圣维塔尔(San Vitale)教堂、罗马的圣母大教堂(Santa Maria Maggiore)和阿雷佐城外的那座古老的大教堂。除了某些古代片段的精良工艺外,看不出有什么好的风格或好的制作。尽管如此,阿诺尔福和乔托肯定做了不小的改进,在他们的引导下,建筑艺术取得了一定的进步。他们改进了建筑物的比例,使它们不仅稳固结实,而且还有几分华丽,虽然可以肯定,他们的设计混杂而不完美,可以说不太具有装饰性。因为他们并不遵循建筑艺术所必不可缺的柱子的度量与比例,或者并不在一种柱式与另一种柱式之间做出区分,即明确区分出多利安式、

科林斯式、爱奥尼亚式或托斯卡纳式,而是以他们自己的某种没有规则的规则,将这些柱式混合起来,按照他们所认为的最佳样式,把柱子做得极为粗壮或极为纤细。他们的所有设计都是依照古代遗迹,或出于自己的想象。因而那时的不同建筑方案显示出优秀建筑的影响和当代的即兴创意,结果,当墙壁拔地而起的时候却与范本迥然相异。然而任何人,只要把他们的作品与先前的作品相比较,都会看到在各方面的进步,虽然也会看见某些在我们自己的时代颇为令人不快的东西。例如罗马圣约翰拉特兰教堂的某些表面饰以灰墁的小型砖砌教堂。

在雕塑上也有同样的情形。在其新生的第一时期,一些很不错的作品被制作出来,因为雕塑家们抛弃了笨拙僵硬的拜占庭风格,那种风格很粗陋,与其说是艺术家的技艺,不如说是石匠的活计,因为那种风格的雕像(假如从严格词义上说可被称为雕像的话)完全没有衣褶、姿势或运动。在乔托大大改进了 design 的艺术之后,大理石及石材雕像也得到了改进,例如安德烈亚·皮萨诺(Andrea Pisano)、其子尼诺(Nino)以及别的门徒的作品,其技艺大大超过了前辈的雕塑家。他们使雕像更富于动感,具有更佳的姿态;正如在两位锡耶纳人阿戈斯蒂诺(Agostino)和阿格诺罗(Agnolo)的作品中所显示的那样[这两位艺术家,为阿雷佐的主教圭多(Guido)制作了陵墓雕刻],或者,正如在奥尔维耶托大教堂正面雕刻的那位日耳曼人的作品中所显示的那样。

因而可以看出,在那个时期雕塑工艺取得了明显的进步:不同的形象被赋予更佳的造型,衣纹的流动更为优美,头部姿势有时更加动人,雕像的姿态不再那么呆板僵硬。总之,雕塑家们已经走上了正道。不过,显然还留有无数的缺陷,因为在当时 design 未达到完美,可供模仿的佳作也微乎其微。结果,那些被我放在(我的《名人传》)第一时期的艺术家,便是值得赞扬的,凭着他们所获得的成就应该得到赞扬,特别是,如果我们考虑到他们与那时建筑师和画家们一样,丝毫不能从前辈那儿得到帮助,而不得不靠自己去寻找方法和途径。任何开端,不论其何等朴素与微不足道,总是值得大加赞扬的。

绘画在那个时候,命运并不比建筑及雕塑好多少,但是由于它被用在人们的祈祷活动中,因而画家的人数要多于建筑师和雕塑家,因

而绘画比另两门艺术取得更加明显的进步。结果旧式的拜占庭风格被彻底抛弃(契马布埃走出了第一步,而乔托跟随其后),于是便诞生了一种新的风格,我愿称之为乔托风格,因为这是由他和他的学生所发明,接着普遍地被每一个人所尊崇和模仿。在这一绘画风格中,那种不间断地完全框住形象的轮廓线已被抛弃,而那些凝视的无光泽的眼睛、踮起的双脚、尖细的手掌、无阴影的描绘,以及其他那些拜占庭风格的怪诞形象,也都被抛弃,取而代之的是种种优雅的头部及柔和的色彩。特别是乔托改进了形象的姿势,开始在头部上显示某种生气,同时,通过描绘衣褶而使服装更为逼真。在某种程度上,他的革新还包括短缩法。此外他是第一位在作品中表达情感的画家,在他的作品中人们可分辨出恐惧、希望、愤怒和爱怜等表情。他逐渐形成某种柔和风格,摆脱了早期干涩、粗糙的画风。诚然,他画的眼睛并不具有眼睛的自然活力,他画的那些哭泣的形象缺乏表情,他画的头发、胡须没有真实的柔软感,他画的手不能显示出自然的肌肉与关节,而他画的人体,也并不逼真;然而,他必须被原谅,这是由于艺术上的种种困难,也因为他从未见过任何比他自己更出色的画家。我们必须承认,在一个处处衰败和艺术也衰败的时代,乔托在他的画中显示出绝佳的判断力,显示出他对于人的表情的观察,以及他对某种自然风格的轻松顺应。人们可以看见,他画中的形象是怎样与他的意图相一致,由此看出,他的判断力即便算不上完美也绝对出色。

同样的情形在那些追随他的画家中也很明显,例如,在塔德奥·加迪(Taddeo Gaddi)的作品中,色彩更加甜美和强烈,尤其是肌肤和服装的色调,其形象则更富于强烈的动感。另外,在西莫内·马丁尼(Simone Martini)的画中,画面构成极为端庄得体,而斯特凡诺·西尼亚(Stefano Scinnia)及其子托马索(Tomaso),虽然仍保持乔托的风格,却在素描上显示出极大的改进,他们对透视做了种种新拓展,并改进了色调的明暗与调和。显示相同技巧和手法的还有阿雷佐的斯皮内洛(Spinello)、他的儿子帕里(Parri),卡森蒂诺(Casentino)的雅各布(Jacopo),威尼斯的安东尼奥(Antonio)、利皮(Lippi)、盖拉尔多·斯塔尼尼(Gherardo Stanini),以及其他一些画家,这些画家的创作时间在乔托之后,他们追随乔托的手法、轮廓、色彩和风格,甚至还做了一

些小的改进,不过这种改进并不让人感到是要追求另外的目标。

　　如果读者对我所讲的话进行思考,便会注意到,直到此刻,这三种艺术仍然相当粗糙、简易和缺乏其应有的完美。当然,如果一切就此结束,那么我们所说的进步便没有什么意义,也不值得太多的关注。我不希望人们认为我是如此浅薄或如此缺乏判断力,以致不能辨清这样的事实:假如将乔托、安德烈亚·皮萨诺、尼诺,以及其他所有因风格相似而被我归在第一时期的艺术家的作品,与后来的作品进行比较,那么,前者就甚至不值得一般的赞扬,更不用说特别的赞扬了。当我赞扬它们时,当然是十分清楚的。然而,如果人们考虑到他们所处时代的状况,考虑到艺匠的短缺,考虑到寻求帮助的困难,那么就会认为他们的作品不仅卓越(正如我所述的那样),而且是种奇迹。当看到那最原初的、卓越的火花在绘画和雕塑中出现,确实让人获得无限的满足。卢修斯·马尔修斯(Lucius Marcius)在西班牙所赢得的胜利,当然并没有巨大到使罗马人再没有更大成就可与其相比的程度。然而,如果考虑到时间、地点、环境以及参与者及其人数,那么它便是一个惊人的成就,即使在今天也配得上史学家所慷慨给予它的赞扬。

　　因而,鉴于上述理由,我认为第一时期的艺术家不仅值得我细加叙述,而且还值得我热情赞扬。我想我的艺术家同行不会讨厌听他们的生平并研究学习他们的风格与方法,也许他们还能从中受益匪浅。这当然会让我非常高兴,而我将把这视为对我工作的莫大回报,在我的工作中,我已尽我所能地为他们提供了一些既有用又悦人的东西。

　　既然我们已经以某种叙述方式,使这三种艺术离开了保姆的怀抱,关照它们度过了童年,那么我们现在就来到了第二个时期,在这个时期,一切方面都取得了巨大的进步。我们将看见,构图是以更多的形象和更丰富的装饰来组织,素描变得更扎实、更加自然逼真。尤其我们将会看见,即使在那些质量并不很高的作品中,也有严谨的结构和计划:风格更灵巧,色调更迷人,艺术正在接近那种准确再现自然真实的绝对完美的状态……

　　绘画及雕塑的情形与建筑相似,我们今天仍可看见第二时期艺术家们的绘画和雕塑杰作。例如马萨乔作于卡尔米内教堂(Carmine)的那些作品,包括一个冻得发抖的裸体男子形象和其他一些生动而活泼

的绘画作品。但是，普遍说来他们并未获得第三时期的那种完美，关于第三时期我将以后再谈，因为现在要集中精力谈论的是第二时期。首先是雕塑家们，他们远远地摆脱了第一时期的风格，并对其做了许多重大改进，以致留给第三时期艺术家去做的事情可谓微乎其微。他们的风格更加优雅，更加生动，更加纯正，而design及比例则具有更好的效果。结果他们所做的雕像开始看上去栩栩如生，而不像第一时期的雕像那样显然只是雕像而已。在《名人传》第二部分中，当我们讨论在这一风格更新时期所制作的作品时，将看到这种不同。例如锡耶纳的雅各布（Jacopo）的不同形象，显示出更多的运动、优雅、design和精细的工艺；菲利普（Filippo）的作品显示出对解剖更严谨的研究、更佳的比例和更佳的判断力；而学生的作品也显示出同样的特质。然而，最大的进步是洛伦佐·吉贝尔蒂在为圣乔瓦尼教堂大门进行创作时所取得的，因为他所呈现出的创意、风格的纯正性及design，使他的不同形象看上去似乎具有运动和呼吸。虽然多纳泰罗与这些艺术家是同时代人，但我却不能确定是否要将他放在第三时期的艺术家当中，因为他的作品可以与那些卓越的古代作品相媲美。无论如何，我必须说，他为第二时期的其他艺术家树立了典范，因为他拥有其他艺术家所分别拥有的全部特质。他把运动赋予他的形象，给它们如此的活泼生气，使它们如我所述的那样，既堪与古代作品比美，也不亚于现代作品。

 绘画在这一时期也取得与雕塑同样的进步，因为此刻，最为杰出的马萨乔彻底摆脱了乔托的风格，采用新手法来表现他的头部、服饰、建筑、人体、色彩及短缩法，从而使现代风格得以诞生。这一风格，从马萨乔那个时代起，一直被我们所有的艺术家采用，直到如今，并且不时地由于更新颖的创意、装饰及优雅而得到丰富和充实。这方面的实例将出现在不同艺术家的传记之中，在这些传记中，我们将看到在色彩、短缩法以及自然姿态方面的一种新风格。在这种更为准确的对于情感及自然姿态的描绘中，伴随着那种更加真实地再现自然的努力，而种种面部表情又是如此优美逼真，以致画中的形象就像画家所看见的那个样子呈现于我们面前。

 艺术家们试图以这种方式完全如实地再现其所见自然，结果，其

作品开始显示出更加仔细的观察和理解。这激励他们为透视法建立一定的规则,并且使其透视缩短的表现准确地再现自然的形象,同时继续对光和影,对明暗法以及其他难题,进行观察研究。他们努力将画面场景安排得更为真实,努力将其风景画得更接近自然,将画中树木、草地、鲜花、天空、白云,以及其他种种自然现象,描绘得更加生动逼真。他们在此方面做得如此成功,以致可以大胆地宣称,这些艺术不仅取得了进步,而且成长到了青年时期,并保证在不久的将来它们会进入黄金时代。

现在仰仗上帝的帮助,我将开始写锡耶纳的雅各布·德拉·奎尔恰的传记,然后再写其他建筑师和画家们的传记,将一直写到最先改进 design 的画家马萨乔,我们将在他的传记中看到,他对于绘画再生所起的作用是何等巨大。我选择了雅各布作为《名人传》第二部分的适宜的开端,并将按风格来安排其后不同的艺术家,在每一传记故事中说明由优美的、富于魅力的以及高贵庄严的 design 艺术所提出的种种问题。

第三部分序言

我们在本书第二部分所讲述的那些杰出的艺术家,确实在建筑、绘画和雕塑这三门艺术中取得了巨大进步,为早期艺术家们的成就增加了规则(rule)、秩序(order)、比例(proportion)、design 和风格(style),虽然其作品在诸多方面都不完美,但他们却为(我眼下正要讨论的)那些第三时期的艺术家指明了道路,使他们能够通过遵循和改进其样板,达到那种在最为优美卓越的现代作品中显而易见的完美。

不过,为了阐明这些艺术家所获进步的实质,我想简要解释一下我上述的五个特质,并简单地讨论那种超越古代世界且使现代如此荣耀的卓越性的根源。

所谓规则,从建筑的角度上说,是指测量古代建筑并将古代建筑

方案用于现代建筑的方法。秩序①,是指在一种建筑风格与另一种建筑风格之间所做的区分,因而每一风格都有与其相适应的部分,多利安式、爱奥尼亚式、科林斯式以及托斯卡纳式之间互不混淆。比例,是建筑及雕塑(还有绘画)的普遍法则,它要求所有形体必须正确组合,各部分和谐统一。design是对自然中最美之物的模仿,用于无论雕塑还是绘画中一切形象的创造。这种特质依赖于艺术家在纸或板上,或在其可能使用的任何平面上,以手和脑准确再现其所见之物的能力。雕塑中的浮雕作品也是如此。然后,艺术家通过模仿自然中最美之物,并将最美的部分,双手、头部、躯干以及双腿结合起来,创造出最佳的形象,作为以备用于所有作品中的范例,从而获得风格的最高完美,这样,他就获得了那种我们所称的美的风格。

 无论是乔托还是其他早期画匠,都不具备这五种特质,虽然他们发现了解决艺术难题的法则,并充分地运用它们。例如,他们的素描比以往任何东西都要准确、逼真,他们在调配颜色、组织形象以及获得我已讨论过的其他进步方面,也是如此。尽管第二时期的艺术家取得了更大的进步,但他们还是没有达到彻底的完美,因为他们的作品缺乏那种自发性,这种自发性虽然基于准确的测量,却又超越了测量,与秩序和风格的纯正性不相冲突。这种自发性使艺术家能够通过给那种仅是在艺术上正确的东西增加无数创造性的细节以及某种弥漫之美,从而提高他的作品质量。此外在比例上,早期的艺匠缺乏那种视觉上的判断力,这种判断力无须依靠测量,便能使艺术家的种种形象在其不同部分的适当关系中,获得某种丝毫不能被加以测量的优雅。他们也没有发挥素描的充分潜力。例如虽然所画的形象手臂圆浑,腿部挺直,但是当他们描绘肌肉时却忽略了更精微的方面,忽略了那种在活生生的肌肉上游离于可见与不可见之间的、迷人而优雅的流畅。在这方面,他们的形象显得粗俗、刺目和风格僵硬。他们的风格,缺乏用笔上的那种使形象娇美、优雅的轻松灵动,尤其是他们笔下的那些妇女及儿童形象,本应像男子形象那样具有真实感,并且还应拥有某种圆润丰满的效果,这种效果源于优良的判断力和design,而不是来

① 亦有柱式之意。

自粗俗的真实人体。他们的作品也缺乏优美的衣饰、富于想象的细节、动人的色彩、多样的建筑和种种具有深度感的景观,这些都是我们在今天的作品上所见到的。当然,那些艺术家中有许多人,诸如安德烈亚·韦罗基奥(Andrea Verrocchio)、安东尼奥·波拉尤奥洛(Antonio Pollaiuolo),以及一些后来者,努力修润形象,改进构图,使它们更加贴近自然。然而,尽管他们的方向无疑正确,作品按照古代的标准也定能受到赞扬,但是,他们仍然达不到完美的水平,而且无疑引起人们把他们的作品和古代的进行比较。例如,当韦罗基奥在佛罗伦萨为美第奇府邸修复大理石雕像《玛息阿》(Marsyas)的腿和手臂时,这一点便显而易见,虽然一切都依照古代风格,且具有某种适当的比例,但是,在脚、手、头发、胡须部分,却仍然缺乏纯粹而彻底的完美。倘若那些艺匠能够精通那种标志艺术完美成熟的细节刻画,那么就会创造出某种刚健有力的作品,获得精致、洗练与极度的优雅,而这些,恰是在卓越的浮雕及绘画中由艺术之完美所产生的特质。然而,由于他们的勤奋刻求,其画中的形象缺乏这些特质。确实,当过度的研求本身成了目标,便导致某种枯燥的风格,鉴于此,他们从未获得过这些难以捉摸的精致优雅,也就不足为奇了。

　　后来的艺术家们,在看到那些被挖掘出来的古代艺术杰作之后,便取得了成功。那些古代杰作曾经被普林尼所述及,包括拉奥孔、海格立斯、观景楼的躯干像、维纳斯、克娄巴特拉、阿波罗和其他大量雕像,它们都引人入胜,栩栩如生的肌肤充满活力,皆依据真实形象中最美的部分创造而成。它们的姿态优美自如,富于动态。这些雕像使那种枯涩、僵硬、粗糙的风格销声匿迹。这种风格之所以产生,是因为皮耶罗·德拉·弗兰切斯卡、拉扎罗·瓦萨里、阿莱索·巴尔多维内蒂(Alesso Baldovinetti)、安德烈亚·卡斯塔尼奥、佩塞洛(Pesello)、埃尔科莱·费拉雷塞(Ercole Ferrarese)、乔凡尼·贝利尼(Giovanni Bellini)、圣克莱门特修院主持科西莫·罗塞利(Cosimo Rosselli)、多梅尼科·吉兰达约(Domenico Ghirlandaio)、桑德罗·波提切利(Sandro Botticelli)、安德烈亚·曼泰尼亚(Andrea Mantegna)、菲利波诺·利皮(Filippino Lippi)和卢卡·西尼奥雷利(Luca Signorelli)这批人的过度研求。这些艺术家强迫自己凭着勤奋努力而去做某种不可能

做到的事情,尤其是他们那糟糕的短缩法,极其艰难,从而看上去很不舒服。尽管他们的作品大多设计精良和没有差错,但仍然缺乏生气,缺乏色彩的调和,这种色彩调和,最早是在博洛尼亚的弗兰恰(Francia)和皮耶罗·佩鲁吉诺(Pier Perugino)的作品中开始出现。人们像发了疯似的奔着去观赏这种新的和更为逼真的美,他们绝对相信不可能再有更好的东西。

但是,后来莱奥纳尔多的作品却明显地证实了他们的错误。正是莱奥纳尔多开创了第三种风格或第三个时期;我们乐于称它为现代时期。除了其刚劲有力的素描和对自然的一切细节精细入微的模仿,其作品还显示出对规则的充分理解、更佳的秩序、正确的比例、完美的 design 以及神奇的优雅。莱奥纳尔多作为一名富于创造精神和精通各门艺术的大师,的确把形象的运动和呼吸都描绘出来。在他之后,出现了卡斯特尔弗兰科的乔尔乔内(Giorgione),他的画中有柔和的光影,他靠绝妙地运用阴影而使画面获得惊人的动感。圣马可教堂的巴尔托罗梅奥修士(Fra Bartolommeo),则在画面力度、体积感、柔美以及优雅敷色方面比他毫不逊色。不过在所有人中,最优雅者当数乌尔比诺的拉斐尔,他研究了古今大师的成就,从他们的作品中汲取精华,通过这种方式大大提高了绘画艺术,使之可以与古代画家阿佩莱斯和宙克西斯画中形象的完美无瑕相提并论,如果把他的作品与那些古代画家的作品放在一起比较,甚至会超过它们。他的色彩比在自然中发现的色彩更美,每一位观看其作品的人都能看见,其创意新颖,毫不费力,因为他的画面与书中的故事吻合,为我们展现了不同的场景和建筑,展现了我们自己民族以及其他民族的不同面容与服饰,正像拉斐尔所希望描绘它们的那样。除了他画中男女老少头部所显示出的不同优雅特质外,他的形象还完美地表达出不同人物的个性特征,端庄者描绘得朴实庄重,放荡者则表现得恣肆贪婪。他画的儿童形象也有着顽皮的眼神和活泼的姿态。同样,他画的衣褶既不过于简单也不过于复杂,看起来显得十分逼真。

安德烈亚·德尔·萨尔托(Andrea del Sarto)追随拉斐尔的风格,不过其敷色更为柔和而不那么刚健,可以说他是一位极少见的艺术家,因为他的作品毫无差错。同样,要将安东尼奥·科雷焦(Antonio

Correggio)①画中那种娇柔迷人的生机描述出来，几乎是不可能的事情，因为他以某种全新的方法描绘头发，这种方法与以往艺术家作品中那种费力的、生硬的和枯涩的头发画法截然不同，从而使头发显得柔软蓬松，缕缕金丝清晰雅致，色泽迷人，比现实中的头发更为优美。帕尔马的弗朗切斯科·马佐拉(Francesco Mazzola)，即帕米贾尼诺(Parmigianino)，创造出同样的效果，并且，在优雅与装饰，以及在美的风格等方面，甚至超过科雷焦，这在他的许多画中一目了然，在他那些画中，用笔的那种毫不费力的流畅，使他能够描绘微笑的面庞和动人的眼睛，甚至将那脉搏跳动的感觉都表现了出来。然而，任何看过波利多罗(Polidoro)和马图利诺(Muturino)的壁画的人，都会发现那些极富表情的形象，都会为他们竟是以画笔而不是以颇为容易语言表现种种惊人的创造性画面而感到惊奇，他们的作品显示了他们的知识与技艺，他们把罗马人的行动举止展现得活灵活现，宛如其实际生活中的样子。无数已去世的其他艺术家，通过敷色使其作品中的形象栩栩如生，诸如罗索(Rosso)、塞巴斯蒂亚诺(Sebastiano)、朱利奥·罗马诺(Giulio Romano)、佩里奥·德尔·瓦加(Perino del Vaga)，更不用说那众多仍然活着的杰出艺术家了。更为重要的是，这些艺术家已经使他们的技艺达到如此流畅完美的境地，以致如今一位精通design、创意和敷色的画家一年能画出六幅画，而那些最早期的画家六年才能够完成一幅作品。我不仅可以根据观察，而且可以根据我本人的实践，对此做出证明。我还要补充的是，如今的许多作品要比过去大师们的作品更加完美和更富于修饰。

但是，在已经去世和仍然活着的艺术家中，天才的米开朗琪罗使所有的人黯然失色，他不是在一种艺术中，而是在所有三种艺术中都出类拔萃。他不仅胜过那些几乎征服自然的艺术家，而且甚至胜过那些无疑已经征服了自然的最杰出的古代艺术家。米开朗琪罗堪称前无古人后无来者，他战胜了自然本身，而自然所生成的事物，无论多么具有挑战性，多么非凡，都没有一样是那富有灵感的天才凭着应用能力、design、艺术技巧、判断力和优雅，所不能轻而易举地超越。他的天

① 即科雷乔，原名安东尼奥·阿莱格里(Antonio Allegri)。　　——编者注

赋不仅显示在绘画及敷色上(通过绘画与敷色,表现了一切可能有的形态及物体:挺直的与弯曲的,能接近的与不能接近的,摸得着的与摸不着的),而且也显示在完全三维性的雕塑上。由于他的辛勤耕耘,这一优美而硕果累累的植物上已分出如此众多的高贵枝干,它们不仅以这样一种非同寻常的方式使整个世界充满了最诱人的果实,而且还把这三种最高贵的艺术带到了发展的巅峰,使其具有如此奇妙的完美,从而人们可以毫不担心地宣称,他的雕像在各方面都远远超过古代的雕像。如果把古人作品中的头、手、臂、足,与米开朗琪罗所做的相比较,那么显然是他的作品更加坚实稳固,更加优雅,更加趋于纯粹、完美,在对种种难题的克服中,其风格是如此轻松流畅,无与伦比。他的绘画也是如此,假如我们碰巧有那些希腊罗马名家的作品,从而把它们放在一起进行比较,那么就会证明,他的绘画在品质上大大超过古代人的绘画,而且更加崇高,就如同其雕塑明显超过古代的雕塑那样。

然而,如果我们对过去那些在丰厚报酬与幸福生活的激励下创作出不同作品的卓越的艺术家给予赞扬的话,那么,对于那些既无报酬又生活贫困悲惨,却获得了如此珍贵的果实的罕见天才,我们为什么不更应当给予高度的钦佩与赞扬呢?可以相信,从而也可以断定,假如我们时代的艺术家能得到合理的报酬,他们无疑会创造出比古代更伟大和更卓越的作品。然而事实上,如今的艺术家苦苦拼搏,却只是为了免受饥饿,而不是为了赢得荣誉,贫困的天才被埋没,得不到荣誉,这对那些有能力帮助他们却不屑一为的人,是一种耻辱,是一种丢脸的事情。

不过这个话题已谈得够多了,现在应回到《名人传》上,分别去讲述那些在第三时期创作出杰出作品的艺术家,其中的第一位是达·芬奇,我们现在就从他开始谈起。

(傅新生 李本正 译)

拉奥孔①（节选）

[德]莱辛

莱辛(Gotthold Ephraim Lessing，1729—1781)，德国启蒙运动重要的思想家、剧作家和艺术评论家，1729年出生于德国卡门茨的一个牧师家庭。1741年在梅森学习哲学和语言学，1746年到莱比锡大学学习神学和医学，并开始戏剧创作，同年写出处女作《年轻的学者》。1748年著名的诺伊贝尔夫人剧团演出了莱辛的喜剧，很受欢迎，更加坚定了他写作的决心。同年，莱辛来到柏林寻求发展。最初在报社当编辑和撰稿人，不久独立主编了《柏林特许报》文学副刊。后来又与哲学家门德尔松和出版家尼柯莱共同编辑出版了《关于当代文学的通讯》。1755年莱辛完成第一部悲剧作品《萨拉·萨姆逊小姐》，以描绘市民阶层的政治软弱性而蜚声剧坛。1760—1765年担任普鲁士将军陶恩钦的私人秘书期间，莱辛系统地研究了古典哲学和古希腊艺术，并于1766年完成了美学名著《拉奥孔》(Laokoon oder Über die Grenzen der Malerei und Poesie)。1767年莱辛应邀担任汉堡民族剧院的艺术顾问和编剧，根据该剧院的演出撰写了10多篇评论，并汇集成书取名《汉堡剧评》(Hamburgische Dramaturgie，1767—1769)。

《拉奥孔》是德国古典美学发展的一座里程碑，莱辛通过比较维吉尔诗中描述的"拉奥孔"与雕塑三维展示的"拉奥孔"讨论了诗歌与绘画的界限，以独立于艺术家主观意图的客观艺术原则取代了传统艺术的道德原则，阐述了各类艺术的共同规律性和自身特殊性，批判了温

① 选自 Gotthold Ephraim Lessing. *Laokoon: or the Limits of Poetry and Painting*. London: Ridgeway, 1836.

克尔曼的古典主义观点和其他一些从法国移植来的古典主义理论,具有极高的理论价值与文献价值。

本文节选自《拉奥孔》前言及第六章、第八章、第十一章和第二十二章。莱辛通过追问"为什么拉奥孔在雕刻里不哀号,而在诗里却哀号"试图对画与诗做出区分:"绘画运用空间的形状和颜色;诗运用在时间中明确发出的声音进行传播。前者是自然的符号,后者是人为的符号,这就是诗和画各自特有的规律。"可见的物体是绘画特有的题材,诗的理想是有关行为动作的。此外,莱辛还认为,各类艺术可以突破自己的界限相互补充。绘画、雕塑可以寓动于静,"绘画描绘物体,通过物体,以暗示的方式,描绘运动"。诗可以化动为静,"诗描绘运动,通过运动,以暗示的方式,描绘物体"。而就美学理想而言,表现美是绘画的使命;诗则不然,无论美丑、悲喜皆可入诗。

莱辛主张用浪漫主义取代古典主义,反对艺术创作中固有模式的限制,将启蒙运动推向高潮,他的理论对后人产生了重要的影响。歌德写道:"《拉奥孔》把我们从可怜的观看领域里引向思想自由的原野。"

莱辛的主要著作有:《关于当代文学的通讯》(*Die Kommunikation über zeitgenössische Literatur*)、《拉奥孔》、《汉堡剧评》等。

一、前言

第一个对画和诗进行比较的人是一个具有精微感觉的人,他感觉到这两种艺术对他所发生的效果是相同的。他认识到这两种艺术都向我们把不在目前的东西表现为就像在目前的,把外形表现为现实,它们都产生逼真的幻觉①,而这两种逼真的幻觉都是令人愉快的。

另外一个人要设法深入窥探这种快感的内在本质,发现②在画和诗里,这种快感都来自同一个源泉。美这个概念本来是先从有形体的

① 原文是 Täuschung,作者把序文自译为法文时用的是 Illusion,照字面译只是"幻觉",但在文艺理论著作里一般指"逼真的幻觉"。
② 原译"发见",现统一为"发现"。

————编者注

对象得来的,却具有一些普遍的规律,而这些规律可以运用到许多不同的东西上去,可以运用到形状上去,也可以运用到行为和思想上去。

第三个人就这些规律的价值和运用进行思考,发现其中某些规律更多地统辖着画,而另一些规律却更多地统辖着诗;在后一种情况之下,诗可以提供事例来说明画,而在前一种情况之下,画也可以提供事例来说明诗。

第一个人是艺术爱好者,第二个人是哲学家,第三个人则是艺术批评家。

头两个人都不容易错误地运用他们的感觉或论断,至于艺术批评家的情况却不同,他的话有多大价值,全要看它运用到个别具体事例上去是否恰当,而一般说来,耍小聪明的艺术批评家有五十个,而具有真知灼见的艺术批评家却只有一个,所以如果每次把论断运用到个别具体事例上去时,都很小心谨慎,对画和诗都一样公平,那简直就是一种奇迹。

假如亚帕列斯和普罗托格涅斯在他们的已经失传的论画的著作里①,曾经运用原已奠定的诗的规律去证实和阐明画的规律,我们就应深信,他们在这样做的时候,会表现出我们在亚里士多德、西塞罗、贺拉斯和昆惕林诸人②在运用绘画的原则和经验于论修辞术和诗艺的著作中所看到的那种节制和严谨。没有太过,也没有不及,这是古人的特长。

但是我们近代人在许多方面都自信远比古人优越,因为我们把古人的羊肠小径改成了康庄大道,尽管这些较直捷也较平稳的康庄大道穿到荒野里去时,终于又变成小径。

"希腊的伏尔泰"有一句很漂亮的对比语,说画是一种无声的诗,而诗则是一种有声的画。这句话并不见于哪一本教科书里。它是一

① 亚帕列斯(Apelles)和普罗托格涅斯(Protogenes)都是公元前4世纪古希腊著名画家,传说二人各有论画著作,都已失传。
② 亚里士多德著有《诗学》和《修辞学》;西塞罗(Cicero,前106—前43),著有《论修辞术》;贺拉斯(Horace,前65—前8),著有《诗艺》;昆惕林(Quintilianus),生活于1世纪,著有《演说术》。

种突如其来的奇想,像西摩尼德斯①所说过的许多话那样,其中所含的真实的道理是那样明显,以至容易使人忽视其中所含的不明确的和错误的东西。

古人对这方面却没有忽视。他们把西摩尼德斯的话看作只适用于画和诗这两种艺术的效果,同时却不忘记指出:尽管在效果上有这种完全的类似,画和诗无论是从模仿的对象来看,还是从模仿的方式来看,却都有区别。

但是最近的艺术批评家们却认为这种区别仿佛不存在,从上述诗与画的一致性出发,得出一些世间最粗疏的结论来。他们时而把诗塞到画的窄狭范围里,时而又让画占有诗的全部广大领域。在这两种艺术之中,凡是对于某一种是正确的东西就被假定为对另一种也是正确的,凡是在这一种里令人愉快或令人不愉快的东西,在另一种里也就必然是令人愉快或令人不愉快的。满脑子都是这种思想,他们于是以最坚定的口吻下一些最浅陋的判断,在评判本来无瑕可指的诗人作品和画家作品的时候,只要看到诗和画不一致,就把它说成是一种毛病,至于究竟把这种毛病归到诗还是归到画上面去,那就要看他们所偏爱的是画还是诗了。

这种虚伪的批评对于把艺术专家们引入迷途,确实要负一部分责任。它在诗里导致追求描绘的狂热,在画里导致追求寓意的狂热;人们想把诗变成一种有声的画,而对于诗能画些什么和应该画些什么,却没有真正的认识;同时又想把画变成一种无声的诗,而不考虑到画在多大程度上能表现一般性的概念而不至于离开画本身的任务,变成一种随意任性的书写方式。

这篇论文的目的就在于反对这种错误的趣味和这些没有根据的论断。

① 西摩尼德斯(Simonides,前556—前469),古希腊抒情诗人,擅长隽语,有"希腊的伏尔泰"之称。上文诗画对比两句话就是他说的。

二、为什么拉奥孔在雕刻里不哀号,而在诗里却哀号?

温克尔曼先生认为希腊绘画雕刻杰作的优异的特征一般在于无论在姿势上还是在表情上,它们都显示出一种高贵的单纯和静穆的伟大。他说:

> 正如大海的深处经常是静止的,不管海面上波涛多么汹涌,希腊人所造的形体在表情上也都显示出在一切激情之下他们仍表现出一种伟大而沉静的心灵。
>
> 这种心灵在拉奥孔的面容上,而且不仅是在面容上描绘出来了,尽管他在忍受最激烈的痛苦。全身每一条筋肉都现出痛感,人们用不着看他的面孔或其他部分,只消看一看那痛得抽搐的腹部,就会感觉到自己也在亲身受到这种痛感。但是这种痛感并没有在面容和全身姿势上表现成痛得要发狂的样子。他并不像在维吉尔的诗里①那样发出惨痛的哀号,张开大口来哀号在这里是在所不许的。他所发出的毋宁是一种节制住的焦急的叹息,像莎多勒特②所描绘的那样。身体的苦痛和灵魂的伟大仿佛都经过衡量,以同等的强度均衡地表现在雕像的全部结构上。拉奥孔忍受着痛苦,但是他像菲罗克忒忒斯那样忍受痛苦③:他的困苦打动了我们的灵

① 维吉尔(Virgil,前70—前19),古罗马大诗人,主要作品是《伊尼特》(Aeneid)史诗,其中描写了拉奥孔和他的两个儿子被巨蛇缠死的故事。
② 莎多勒特(Sadolet,1477—1547),教皇列阿十世的秘书,写过一首关于拉奥孔雕像群的诗。
③ 菲罗克忒忒斯(Philoctetes),是古希腊大悲剧家索福克勒斯(Sophocles)的悲剧《菲罗克忒忒斯》中的主角。他是神箭手,参加了希腊远征特洛伊(原译"特洛亚",现统一为"特洛伊",下同。——编注)的大军,途中被毒蛇咬伤,生恶疮,痛苦哀号,被希腊大军抛弃到一个荒岛上。他在岛上过了九年疾病孤苦的生活。据预言,特洛伊城只有靠他的神箭才能攻下。他因愤恨,不肯把箭交出。到战争快结束时,希腊人派幽里赛斯和尼阿托雷密去说服了他,他才前去参战,用箭射杀偷走海伦的巴里斯,特洛伊城才被攻下。从启蒙运动以后,这部悲剧一直为西方文艺理论家所特别重视。狄德罗、温克尔曼、莱辛、赫尔德、歌德、席勒、史雷格尔、黑格尔等人讨论古典诗时都常举这部悲剧为例,正如他们谈古典艺术时都常举拉奥孔雕像群为例一样。

魂深处,但是我们希望自己也能像这位伟大人物一样忍受困苦。

 这种伟大心灵的表情远远超出了优美自然所产生的形状。塑造这雕像的艺术家必定首先亲自感受到这种精神力量,然后才把它铭刻在大理石上。希腊有些人一身兼具艺术家和哲学家的两重本领,不仅麦屈罗多①是如此。智慧伸出援助的手给艺术,灌注给艺术形象的不只是寻常的灵魂……

 这里的基本论点是:拉奥孔面部所表现的苦痛并不如人们根据这苦痛的强度所应期待的表情那么激烈。这个论点是完全正确的。另一个论点也是无可非议的:在上述这一点上,一个只有一知半解的鉴赏家会认为艺术家②抵不上自然,没有能充分表达出那种苦痛的真正激烈情绪;但是我说,正是在这一点上,艺术家的智慧才显得特别突出。

 不过我对温克尔曼先生的这番明智的话所根据的理由,以及他根据这个理由所推演出来的普遍规律,却不能同意。

…………

 尽管荷马在其他方面把他的英雄们描写得远远超出一般人性之上,但每逢涉及痛苦和屈辱的情感时,每逢要用号喊、哭泣或咒骂来表现这种情感时,荷马的英雄们却总是忠实于一般人性的。在行动上他们是超凡的人,在情感上他们是真正的人。

 我知道,我们近代欧洲人比起古代人有较文明的教养和较强的理智,较善于控制我们的口和眼。于今礼貌和尊严不容许人们号喊和哭泣。古代粗野的原始人在行动上所表现的那种勇敢到了我们近代人身上却只能表现在被动(忍受)上。就连我们自己的祖先,尽管也是些野蛮人,在忍受上所表现的勇敢比在行动上所表现的勇敢更伟大。我们北方民族的古代英雄的英勇特征在于压抑一切痛感,面对死神的袭击毫不畏缩,被毒蛇咬伤了就带着笑容死去,既不为自己的罪过也不

① 麦屈罗多(Metrodor),公元前2世纪古希腊哲学家,兼长绘画。
② 诗和画都是艺术,本书中拿诗人和画家对举时只把画家称为艺术家,而所谓画又包括雕刻和其他造形(现在写作"造型",编者注)艺术。

为挚友的丧亡而表示哀伤。巴尔纳托柯①给他的约姆斯堡的人民定下一条法律，对一切都不许畏惧，永远不准说"畏惧"这个字眼。

希腊人却不如此。他既动情感，也感受到畏惧，而且要让他的痛苦和哀伤表现出来。他并不以人类弱点为耻，只是不让这些弱点防止他走向光荣，或是阻碍他尽他的职责。凡是对野蛮人来说是出于粗野本性或顽强习惯的，对于他来说，却是根据原则的。在他身上英勇气概就像隐藏在燧石里面的火花，只要还没有受到外力抨击时，它就静静地安眠着，燧石仍然保持着它原来的光亮和寒冷。在野蛮人身上这种英勇气概就是一团熊熊烈火，不断地呼呼地燃烧着，把每一种其他善良品质都烧光或至少烧焦。例如荷马写特洛伊人上战场总是狂呼狂叫，希腊人上战场却是鸦雀无声的。评论家们说得很对，诗人的用意是要把特洛伊人写成野蛮人，把希腊人写成文明人。……

值得注意的是在从古代留传下来的为数甚少的悲剧之中，有两部所写的身体痛苦在主角所遭受的苦难之中不能算是极小的组成部分，这就是《菲罗克忒忒斯》和《临死的赫拉克勒斯》②。索福克勒斯描绘赫拉克勒斯，和描绘菲罗克忒忒斯一样，把他的呻吟、号喊和痛哭也描绘出来了。多谢我们的文雅的邻人，那些礼貌大师们③，哭泣的菲罗克忒忒斯和哀号的赫拉克勒斯在戏台上已变成极端可笑、最不可忍耐的人物了。他们的近代诗人之中固然也有一位试图写菲罗克忒忒斯④，但是他敢描绘出菲罗克忒忒斯的真实面貌吗？

在索福克勒斯的失传的剧本之中，居然还有一部《拉奥孔》。如果命运让这部剧本也留传给我们，那是多么大的一件幸事！从一些古代语法家的轻描淡写地提到这部剧本的话来看，我们无从断定诗人是怎样处理这个题材的。但是我坚信，他没有把拉奥孔描写成比起菲罗克忒忒斯和赫拉克勒斯更像一位斯多葛派哲学家⑤。斯多葛派的一切都

① 巴尔纳托柯(Palnatoko)，丹麦《约姆斯堡传奇》中的英雄，约姆斯堡城的建立者。② 赫拉克勒斯(Herkules)，古希腊的大力神。《临死的赫拉克勒斯》即《特剌喀少女》。索福克勒斯在这部悲剧里写了赫拉克勒斯的死亡。
③ 指法国人，莱辛对法国新古典主义的文艺趣味极端鄙视。
④ 指当时一位法国作家夏妥布伦(Châteaubrun)，他写过关于菲罗克忒忒斯的悲剧，把原来的情节改变了很多。
⑤ 希腊斯多葛派哲学家提倡苦行禁欲，压抑情感，莱辛很厌恶斯多葛派的禁欲主义。

缺乏戏剧性，我们的同情总是和有关对象所表现的苦痛成正比例的。如果人们看到主角凭伟大的心灵来忍受他的苦难，这种伟大的心灵固然会引起我们的羡慕，但是羡慕只是一种冷淡的情感，其中所含的被动式的惊奇会把每一种其他较热烈的情绪和较明确的意象都排斥掉。

现在我来提出我的推论。如果身体上苦痛的感觉所产生的哀号，特别是按照古希腊人的思想方式来看，确实是和伟大的心灵可以相容的，那么，要表现出这种伟大心灵的要求就不能成为艺术家在雕刻中不肯模仿这种哀号的理由，我们就必须另找理由，来说明为什么诗人要有意识地把这种哀号表现出来，而艺术家在这里却不肯走他的敌手——诗人所走的道路①。

三、美就是古代艺术家的法律；他们在表现痛苦中避免丑

据说造形艺术方面最早的尝试是由爱情鼓动起来的②。不管这是传说还是历史，有一点却是确实的：爱情曾经指引古代艺术家的手腕。因为绘画作为在平面上模仿物体的艺术，现在所运用的题材虽然无限宽广，而明智的希腊人却把它局限在远较窄狭的范围里，使它只模仿美的物体。希腊艺术家所描绘的只限于美，而且就连寻常的美，较低级的美，也只是一种偶尔一用的题材，一种练习或消遣。在他的作品里引人入胜的东西必须是题材本身的完美。他伟大，所以不屑于要求观众仅仅满足于妙肖原物或精妙技巧所产生的那种空洞而冷淡的快感，在他的艺术里他所最热爱和尊重的莫过于艺术的最终目的③。

............

话说出题外了。我要建立的论点只是：在古希腊人看来，美是造

① 本章论述古代伟大的英雄并不抑制自然情感的流露，诗人也描绘痛苦哀号，只是画家避免这种描绘。
② 据古罗马学者普里琉斯（Plinius, 23—79）在《自然史》第35卷记载，古代柯林斯邦的陶器匠人底布塔得斯有一个女儿爱上一位青年。这位青年将远行，她在灯下把他的形影画出，以便留为纪念，她父亲把这画像移到一个瓦瓶坯上，放在窑里烧成。据说这是画艺的开始。
③ 古希腊人认为，艺术的最终目的即美。

形艺术的最高法律。

这个论点既然建立了,必然的结论就是:凡是为造形艺术所能追求的其他东西,如果和美不相容,就必须让路给美;如果和美相容,也至少必须服从美。

现在我要来谈一下表情。有一些激情和激情的深浅程度如果表现在面孔上,就要通过对原形进行极丑陋的歪曲,使整个身体处在一种非常激动的姿态,因而失去原来在平静状态中所有的那些美的线条。所以古代艺术家对于这种激情或是完全避免,或是冲淡到多少还可以表现出一定程度的美。

狂怒和绝望从来不曾在古代艺术家的作品里造成瑕疵。我敢说,他们从来不曾描绘过表现狂怒的复仇女神。

他们把愤怒冲淡到严峻。对于诗人是一位发出雷电的愤怒的朱庇特①,对于艺术家却只是一位严峻的朱庇特。

哀伤则冲淡为愁惨。如果不能冲淡,如果哀伤对于人物有所贬损和歪曲,在这种情况之下,提曼特斯是怎样办的呢?他的《伊菲革涅亚的牺牲》那幅画是人所熟知的②。在这幅画里,他把在场的人都恰如其分地描绘得显出不同程度的哀悼的神情,牺牲者的父亲理应表现出最高度的沉痛,而画家却把他的面孔遮盖起来。关于这一点,过去人们说过许多很动听的话。有人说,画家在画出许多人的愁容之后已经精疲力竭了,想不出怎样把父亲画得更沉痛。另外又有人说,画家这样办,就显示出父亲在当时情况之下的痛苦是艺术所无法表现的。依我看来,原因既不在于艺术家的无能,也不在于艺术的无能。激情的程度加强,相应的面部变化特征也就随之加强;最高度的激情就会有最明确的面部变化的特征,这是艺术家最容易表达出来的。但是提曼特斯懂得文艺女神对他那门艺术所界定的范围。他懂得阿伽门农作为父亲在当时所应有的哀伤要通过歪曲原形才表现得出来,而歪曲原形

① 朱庇特(Jupiter),雷神,也是最高的神。这是古罗马人的称法,古希腊人管他叫宙斯(Zeus)。
② 提曼特斯(Timanthes),公元前5世纪和前4世纪之交古希腊著名画家。《伊菲革涅亚的牺牲》画的是古希腊主将阿伽门农遵神诏牺牲自己的女儿去祈求顺风的故事。从这些事例可以看出,莱辛在绘画中还是赞成温克尔曼的静穆理想。

在任何时候都是丑的。他在表情上做到什么地步,要以表情能和美与尊严结合到什么程度为准。如果他肯冲淡那哀伤,他就可以避开丑;但是在他的插图中,这两条路都是行不通的,除掉把它遮盖起来,他还有什么旁的办法呢?凡是他不应该画出来的,他就留给观众去想象。一句话,这种遮盖是艺术家供奉给美的牺牲。它是一种典范,所显示的不是怎样才能使表情超出艺术的范围,而是怎样才能使表情服从艺术的首要规律,即美的规律。

如果把这个道理应用到拉奥孔,我所寻求的理由就很明显了。雕刻家要在既定的身体苦痛的情况之下表现出最高度的美。身体苦痛的情况之下的激烈的形体扭曲和最高度的美是不相容的。所以他不得不把身体苦痛冲淡,把哀号化为轻微的叹息。这并非因为哀号就显出心灵不高贵,而是因为哀号会使面孔扭曲,令人恶心。人们不妨试想一下拉奥孔的口张得很大,然后再下判断。让他号啕大哭来看看!拉奥孔的形象本来是令人怜悯的,因为它同时表现出美和苦痛;照设想的办法,它就会变成一种惹人嫌厌的丑的形象了,人们就会掩目而过,因为那副痛苦的样子会引起反感,而没有让遭受痛苦的主角的美表现出来,把这种反感转化为甜美的怜悯。

四、造形艺术家为什么要避免描绘激情顶点的顷刻?

但是上文已经提到,艺术在近代占领了远较宽广的领域。人们说,艺术模仿要扩充到全部可以眼见的自然界,其中美只是很小的一部分。真实与表情应该是艺术的首要的法律,自然本身既然经常要为更高的目的而牺牲美,艺术家也就应该使美隶属于他的一般意图,不能超过真实与表情所允许的限度去追求美。如果通过真实与表情,能把自然中最丑的东西转化为一种艺术美,那就够了。

不管这种看法有没有价值,我们姑且假定它还没有被驳倒,且考虑一下其他一些与此无关的问题,例如艺术家为什么仍然要在表情中有节制,不选取情节发展中的顶点?

我相信,艺术由于材料①的限制,只能把它的全部模仿局限于某一顷刻,这个事实也会引起上文所提到的那种考虑。

既然在永远变化的自然中,艺术家只能选用某一顷刻,特别是画家还只能从某一角度来运用这一顷刻;既然艺术家的作品之所以被创造出来,并不是让人一看了事,还要让人玩赏,而且长期地反复玩赏;那么,我们就可以有把握地说,选择上述某一顷刻以及观察它的某一个角度,就要看它能否产生最大效果了。最能产生效果的只能是可以让想象自由活动的那一顷刻了。我们越看下去,就一定在它里面越能想出更多的东西来。我们在它里面越能想出更多的东西来,也就一定越相信自己看到了这些东西。在一种激情的整个过程里,最不能显出这种好处的莫过于它的顶点。到了顶点就到了止境,眼睛就不能朝更远的地方去看,想象就被捆住了翅膀,因为想象跳不出感官印象,就只能在这个印象下面设想一些较软弱的形象,对于这些形象,表情已达到了看得见的极限,这就给想象划了界限,使它不能向上超越一步。所以拉奥孔在叹息时,想象就听得见他哀号;但是当他哀号时,想象就不能往上面升一步,也不能往下面降一步;如果上升或下降,所看到的拉奥孔就会处在一种比较平凡的因而是比较乏味的状态了。想象就只会听到他在呻吟,或是看到他已经死去了。

还不仅此。通过艺术,上述那一顷刻得到一种常住不变的持续性,所以凡是可以让人想到只是一纵即逝的东西就不应在那一顷刻中表现出来。凡是我们认为按其本质只是忽来忽逝的,只能在某一顷刻中暂时存在的现象,无论它是可喜的还是可怕的,由于艺术给了它一种永久性,就会获得一种违反自然的形状,以至于愈反复地看下去,印象也就愈弱,终于使人对那整个对象感到恶心或是毛骨悚然。拉麦屈理②曾把自己作为德谟克里特第二,画过像而且刻下来,只在我们第一次看到这画像时,才看出他在笑。等到看的次数多了,我们就会觉得他已由哲学家变成小丑,他的笑已变成狞笑了。哀号也是如此。逼人哀号的那种激烈的痛苦过不了多久就要消失,否则就要断送受苦痛者

① 指模仿媒介。
② 拉麦屈理(La Mettrie,1709—1751),18世纪法国唯物主义思想家,《人是机器》的作者,自比古希腊哲学家德谟克里特,叫人把自己画成一位"嬉笑的哲学家",制成板画。

的性命。纵然一位最有忍耐的最坚定的人也不免哀号,他却不能一直哀号下去。正是在艺术具体模仿里,哀号一直不停止的假象使得他的哀号体现出一种女性的脆弱和稚气的缺乏忍耐。这种毛病至少是拉奥孔的雕刻家们所要避免的,纵使哀号不至损害美,纵使他们的艺术可以离开美丽而表现苦痛。

五、为什么诗不受上文所说的局限?

回顾一下上文所提出的拉奥孔雕像群的雕刻家们在表现身体痛苦之中为什么要有节制的理由,我发现那些理由完全来自艺术的特性以及它所必有的局限和要求,所以其中没有哪一条可以运用到诗上去。

这里暂不讨论诗人在多大程度上能描绘出物体美,且指出一个无可争辩的事实:诗人既然有整个无限广阔的完善的境界供他模仿,这种可以眼见的躯壳,这种只要完整就算美的肉体,在诗人用来引起人们对所写人物发生兴趣的手段之中,就只是最微不足道的一种。诗人往往把这种手段完全抛开,因为他深信他所写的主角如果博得了我们的好感,他的高贵的品质就会把我们吸引住,使我们简直不去想他的身体形状;或是纵然想到,也会是好感先入为主,如果不把他的身体形状想象为美的,也会把它想象为不太难看的。至少是每逢个别的诗句不是直接诉诸视觉的时候,读者是不会从视觉的观点来考虑它的。维吉尔写拉奥孔放声号哭,读者谁会想到号哭就要张开大口,而张开大口就会显得丑呢?原来维吉尔写拉奥孔放声号哭的那行诗①只要听起来好听就够了,看起来是否好看就用不着管。谁如果要在这行诗里要求一幅美丽的图画,他就失去了诗人的全部意图。

其次,诗人也毫无必要,去把他的描绘集中到某一顷刻。他可以

① 这行诗的拉丁文是 Clamores horrendos ad sidera tollit(他向天空发出可怕的哀号),据说音调特别铿锵。

随心所欲地就他的每个情节(即所写的动作)从头说起,通过中间所有的变化曲折,一直到结局,都顺序说下去。这些变化曲折中的每一个,如果由艺术家来处理,就得要专用一幅画,但是由诗人来处理,它只要用一行诗就够了。孤立地看,这行诗也许使听众听起来不顺耳,但是它在上文既有了准备,在下文又将有冲淡或弥补,它就不会发生断章取义的情况,而是与上下文结合在一起,来产生最好的效果。所以在激烈的痛苦中放声哀号,对于一个人如果真正是不体面的,他的许多其他优良品质既然已先博得我们的好感了,这点些微的暂时的不体面怎么会使我们觉得是个缺点呢?维吉尔所写的拉奥孔固然放声哀号,但是我们对这位放声哀号的拉奥孔早就熟识和敬爱了,就已知道他是一位最明智的爱国志士和最慈祥的父亲了。因此我们不把他的哀号归咎于他的性格,而只把它归咎于他所遭受的人所难堪的痛苦。从他的哀号里我们只听出他的痛苦,而诗人也只有通过他的哀号,才能把他的痛苦变成可以用感官去认识的东西。

谁会因此就责备诗人呢?谁不会宁愿承认:艺术家不让拉奥孔哀号而诗人却让他哀号,都是做得很对呢?

不过维吉尔在这里只是一位叙事体诗人。这种为他辩护的理由是否也适用于戏剧体诗人呢?对一个人的哀号所作的叙述和那种哀号本身这两件事所产生的印象是不同的。戏剧要靠演员所刻画出来的生动的图画,也许因此就必须更严格地服从用物质媒介的绘画艺术的规律。从演员身上我们不只是假想在看到和听到一位哀号的菲罗克忒忒斯,而是确实在看到和听到他哀号。在这方面演员愈妙肖自然,我们看起来就愈不顺眼,听起来就愈不顺耳,因为在自然(现实生活)中,表现痛苦的狂号狂叫对于视觉和听觉本来是会引起反感的。还不仅此,肉体的痛苦一般并不像其他灾祸那样能引起同情。我们的想象很难从肉体的痛苦里见出足够的东西,使我们一眼看到,就亲身感到类似的痛苦感觉。

(朱光潜 译)

意大利画家①（节选）

[意]乔瓦尼·莫雷利

乔瓦尼·莫雷利（Giovanni Morelli，1816—1891），意大利作家、艺术收藏家和鉴赏家，因创立"莫雷利鉴赏法"在艺术研究领域产生影响。莫雷利出生于意大利的一个新教家庭，1826—1832年在瑞士阿劳开始了中学阶段的学习，1833—1838年间转至德国慕尼黑大学和埃朗根大学学医，在大学阶段掌握的解剖学知识帮助他日后发展出艺术鉴赏的理论。1838年莫雷利前往柏林，19世纪60年代，莫雷利投身于意大利的复兴运动，成了政界的议员。其间主持了很多艺术活动，参与了意大利博物馆标准化措施的规划，通过了禁止艺术珍品从意大利流向海外的法案。同时利用业余时间研究意大利艺术，作为收藏家活跃于艺术市场。从政治生涯退休后，莫雷利致力于运用鉴赏法研究艺术，对德国、意大利的公共及私人收藏重新进行鉴定，发表了一系列针对慕尼黑、德累斯顿、柏林等博物馆收藏的意大利大师作品的研究，并重新鉴定了博物馆数百幅作品。

莫雷利虽然不是最早探索鉴赏方法的学者，然而，鉴赏方法无疑在他那里得到了进一步发展，成为一种行之有效的方法。他认为，和科学研究一样，艺术史家通过提出假说，然后多方收集证据证明假说能否成立。莫雷利从自然科学研究领域受到启发，将"类型"概念移植到艺术研究中。莫雷利认为，为了找到这些特征，人们必须依赖于对具体作品的认知，必须从对作品的一般类型性把握转移到对较小甚至

① 选自 Giovanni Morelli, *Italian Painters: Critical Studies of Their Works*. London, 1892.

不重要的方面——如手、耳、指甲的处理。大部分艺术家在构图、人物姿态、面部表情等方面谨遵传统，较少展示出自己的个性。然而，在一些微小细节的描绘上，如耳朵和双手，往往会不自觉地展示自己的特征。也就是说，这些细节由于没有受到充分的重视，反而会不自觉地显示出艺术家的描绘特征。例如，那些追随大师、创造力较低的艺术家，刚刚走上职业的起点、向师长学习的学生，他们在一些重要方面尽心尽力，模仿大师的表现手法——如何构图，怎样安排人物的姿势，描绘他们的表情，等等，而在一些微不足道的细节上则可以放手描绘。因此，这些微小的细节反而显示了他们的个性，成了莫雷利鉴定作品出自何人之手的证据。莫雷利鉴赏法印证了卡罗·金兹伯格(Carlo Ginzburg)的观点：艺术史家就像侦探一样工作，"从他人忽略的线索中寻找发现——侦探是从犯罪案例中，艺术史家是在艺术作品中"。

　　莫雷利的主要著作有《德国画廊中的意大利大师》(*Italian Master in German Galleries*，1883)，《意大利画家——罗马的波格赛和多利亚画廊》(*Italian Painters—Borghese and Doria-Pamfili Gallery in Rome*，1892)，《意大利画家——慕尼黑和德累斯顿画廊》(*Italian Painters—Galleries of Munich and Dresden*，1893)等。

原理和方法

　　一天下午，我正要离开皮蒂宫，发现自己正与一位年长的绅士一起下楼，他显然是较富裕阶级的意大利人。我在各美术馆中常常见到他，他或者独自一人，或者有几个年轻些的伙伴，他观察和讨论绘画时的非凡的智慧时常给我留下深刻印象。在那个特别的下午，我所看到的一切给我的印象颇深：房间的豪华，艺术杰作，尤其是鲁本斯作的一幅风景画，就在我离开前还在研究这幅风景画，以及有着松树、柏树和圣栎树丛的花园的绮丽。我们离开皮蒂宫时，我不禁向这位绅士表达了我对布鲁内莱斯基(Brunelleschi)的庄严的大建筑物的赞赏。

　　"我决不会相信，"我又说，"这样宏伟的大厦竟然会在一个共和国

的统治下建成。"

"为什么不会?"我的伙伴面带微笑地问道。"难道你认为艺术取决于政体吗?倘若外在环境有利,我会想象艺术像宗教一样,无论在共和国还是在专制的统治下都会同样繁荣。由于你似乎赏识我们伟大的建筑师,"他继续说道,"我可以邀请你陪我去一下鲁恰诺别墅(Villa Rucciano)吗?它也是布鲁内莱斯基为富有的同胞卢卡·皮蒂(Luca Pitti)建造的。它离这里不远,而且今晚天气晴朗,气候温和。"

我感谢他的好心建议,并说,作为俄国人,而且初来意大利,我从未听说过这个别墅,甚至在我的旅行指南中也未提到……我从慕尼黑旅行到佛罗伦萨,途经维罗纳和波洛尼亚,在这两地方却没有停下来看一看,哪怕走马观花也好,不过无疑它们都蛮有趣味。作为辩解,我必须解释,我在德国和巴黎读的关于艺术和美学的无尽无休的书籍使我明确地讨厌这个主题和与它有关的一切,我来意大利时发誓不参观一座教堂和美术馆。然而,佛罗伦萨却很快迫使我放弃了这个决定。

"那么你从前是喜欢艺术品的,是你旅居德国和巴黎使你对它产生这种嫌恶的?"

"也许是不喜欢,而不至于嫌恶。"我回答说。

"可能是靠过多地读书培养起来的,"我的这位新朋友说,"事实是,艺术必须要看,如果我们要从它得到教诲或者乐趣的话。"

"在德国,人们采取迥然不同的观点,亲爱的先生,"我说,"在那里人们只是读书,艺术必须通过印刷机的媒介,而不是通过画笔或者凿子的媒介,才能引起公众的注意。"

"不要跟我谈起什么艺术鉴赏家。我在德国读过许多关于他们的有争议的出版物,我对这个主题都感到厌烦了。"我又说,看到我的朋友似乎对我的激烈的情绪感到震惊,"那些出版美术史书籍的教授们是鉴赏家们最凶恶的敌人,而画家们又对他们两者都大加谩骂。人们讥讽地说,艺术鉴赏家区别于美术史家的是,他了解一些早期艺术。如果他碰巧是较好的那种,他就不去写这个主题。从另一方面说,美术史家尽管关于艺术写了很多,实际却对它一无所知;而夸耀他们的技法知识的画家既不是称职的批评家,也不是称职的史学家。"

这位意大利人显然从未听说过在德国发生的这场笔战,听了我的

描述由衷地笑起来,但是他停了片刻,对这件事情沉思了一下,说道,这个主题很可能引起一场有趣的论战。然后他又继续向前一边走,一边默默地思索,直至到了阿尔诺河附近的一片绿地他建议我们坐下休息一会为止。那是一个美丽的秋天的夜晚;老宫(Palazzo Vecchio)暗黑色的细长塔楼高傲地刺入天穹;远处,皮斯托亚(Pistoia)和佩夏(Pescia)的山冈沐浴着金光。

我们坐下后,他又开口说:"你是说在德国和巴黎美术史家不承认艺术鉴赏家,反之亦然?"

"不,不是的,"我说,"艺术鉴赏家谈论美术史家,说他们写他们不理解的东西;美术史家则贬低鉴赏家,只把鉴赏家看作为他们收集材料而丝毫没有艺术生理学知识的奴仆。"

"在我看来,"我的同伴说,"法国和德国的教授们的看法有些草率,对这个问题几乎没有予以适当的注意。这个论战由来已久,绝非毫无趣味,但是应当得到不带偏见的公正的评论。毕竟艺术鉴赏家除了是懂得艺术的人之外又会是什么呢?"

"根据名称来判断显然如此,"我说,"从另一方面说,美术史家是从艺术最早的发展到它最终的衰落追溯美术史并向我们描述这一过程的人。难道不是这样吗?"

"无疑应该如此,"意大利人回答道,"但是要写或者谈论人和任何一个主题的发展,我们首先应当彻底了解它。例如,不首先掌握解剖学,谁也不会梦想撰写关于生理学的文章……"

"从前……"意大利人说,"美术史通常是由绝对缺乏对艺术的任何真正的感受的人教授的,大都是研究美学的文人或者学究式的考古学家,他们所有的资料都是从他们前辈的著作中搜集来的,或者是从学院的教授们的演说中偶然得到的。但是,我听说现今在英国和法国,尤其在德国情况却大相径庭,在那里,每一所大学的教授职位都由杰出的和学识渊博的人担任,他们逐年培养一定数量的有才能的学者步他们的后尘。"

"真正称职的美术史教授,"意大利人说,"在欧洲寥寥无几,而且是由于一个简单的原因,即人们仍然墨守成规——只从书本中而不是从艺术品本身中学习美术史。"

"这可能是一个原因,"我回答说,"肤浅的涉猎者和在政治中一样,在科学中也造成了混乱和无政府状态,这种存在要归因于许多低劣的教师的有害影响。"

"非常正确,"我的同伴回答说,"我一直觉得准备教授别人的人应该首先自己对实际构成艺术的那些作品有一个清楚的了解,应该用心研究这些作品,无论它们是绘画、雕塑,还是建筑,分析它们,区分好的和差的实例——总而言之,应该彻底理解它们。"

"我认为你指的是可称作'艺术形态学'的事物,即是指对一件艺术品的外在形式的理解;我多少承认你是正确的。但是一位德国艺术哲学家会告诉你,在他的作品的可见部分形成之前很久,这种理念就存在于艺术家的心灵中;美术史家的任务是领会、探索和解释这个理念——他必须解决的主要问题是如何达到对一件艺术品的根本性的理解。史学家本身会告诉你,美术史应该与其说注意作品本身,不如说注意在其影响和保护下这些作品得以出现的那个民族的文化。"

"那么,假使那样,"意大利人回答说,"撇开这样一个事实,即不首先了解其外在条件,要洞察任何事物的内在部分就几乎是不可能的,美术史可以分解为一方面是关于艺术的生理学论文,另一方面是文明史;两者都以各自的方式成为哲学的极好的分支,但是几乎不适用于增进对艺术的欣赏,或者推进对它的认识。我不否认,某些风格变迁的原因只能联系文化史才能得到满意的解释,不过这种情况不像通常断言的那样普遍……"

"对拉斐尔或者列奥纳多[①]作品的研究,"他继续说道,"以对所有意大利其他画派的彻底了解为前提。要获得对这两位伟大艺术家更详细的了解,要形成对他们的长处的正确判断,要能够指出在构思、描绘和技法上他们给予他们的画派哪些特别的益处,我们就既必须研究这些大师所来自的画派的每一个例子,又必须学会评价他们的前辈和同时代人的长处,以及他们的最接近的学者的长处。除非我们的评价建立在这个可靠而坚实的基础上,否则它就总是片面而有缺陷的,我们就不能声称对艺术的任何真正的理解。"

① 又可译为莱奥纳尔多,指达·芬奇。 ——编者注

"但是,亲爱的先生,"我插嘴道,"你似乎认为美术史家义不容辞的精心而冗长乏味的研究过程最终会把他变成单纯的鉴赏家,丝毫没有给他留下时间研究美术史本身。"

意大利人微笑了。"你说得正中要害,"他说,"十分正确,你的美术史家会逐渐消失(你会承认,这也不是巨大损失),不久,当幼虫发育成蝴蝶时,鉴赏家就会从他的蝶蛹状态脱颖而出。"

这番得意扬扬的回答使我惊讶不已,怏怏不快。"此处我不能同意你的见解,"我说,"作为对于你是错误的,或者对于无论如何你对美术史家期待过多的证明,让我提一下最近的两本关于拉斐尔的书,它们分别出版于巴黎和柏林——所有对于艺术的历史研究的两大中心。第一本是鸿篇巨制,不仅在巴黎,而且几乎可以说在整个文明世界博得了称赞。第二本,柏林一位艺术教授的著作,受到热烈的夸奖,总之在施普雷河(Spree)两岸。两位作者都是一流的美术史家,但绝不是鉴赏家;的确,倘若你要把他们描述为鉴赏家,就会极大地冒犯他们,因为甚至看一下画都会激怒他们。"

意大利人突然笑起来。"我决不会梦想到这样的事情,"他说。"不,不,亲爱的先生,"他越来越激动地继续说道,"只经过了深入而认真的研究之后一位艺术爱好者才逐渐地、不知不觉地发展为鉴赏家,最后发展为美术史家,倘若他本身具有这种因素,这当然是 conditio sine qua non(不可缺少的条件)。每个年轻人在踏进社会时都抱着成为牧师、律师、教授、工程师、测量师或者医生的打算,倘若他经济宽裕,甚至会渴望当下院议员;但是,倘若一名20岁或者24岁的青年说'我打算当一名艺术批评家,也许甚至是一名美术史家',那简直是荒唐可笑的。"

"然而,"我说,"不断发生这种事,尤其是一个人干别的职业没有取得成功的时候。"

"这种情况没有多大意义,"我的同伴说道,"只要它们是例外而不是规律;它们在每一个知识部门都会发生,不仅在艺术中也在科学中。不过,还是继续讨论吧。我要坚决主张的只是,美术史家的胚芽,倘若它存在的话,只能在鉴赏家的头脑中发育和成熟;换言之,一个人要先当鉴赏家,然后才能成为美术史家,要在美术馆而不是在图书馆中奠

定他的历史的基础,这是绝对必要的。"

"现在,"他继续说道,"一种更明智的和不偏不倚的批评方法已有助于消除一些这种空洞的甚至幼稚的杜撰,但是这还远远不够。我们可以暂时不去管这种比较次要的研究,回到我们先前的理论——美术史只有在艺术品本身的面前才能得到适当的研究。书籍往往会使一个人的判断产生偏颇,不过同时我十分乐于承认,对埃及人、印度人、迦勒底人、腓尼基人、波斯人等的艺术,以及对希腊艺术的最早实例的良好地复制和再现,从教育的观点看,并且作为加深和增强我们对艺术的感受的手段,是最有价值的。但是我们能够最好地理解和欣赏的艺术是与我们自己的文明时代关系最密切的艺术,要研究它,书籍和文献是不够的;我们必须去研究艺术品本身,而且,去产生与发展它们的那个国家本身:踏上同样的土地,呼吸同样的空气。难道歌德没有说过:'Wer den Dichter will verstehen, Muss in Dichters Lande gehen(要理解诗人,就要到诗人的国度)。'"

"那么,你的理论就是,"我说道,"对艺术的真正知识只能靠对形式和技法的连续的不知疲倦的研究获得,不首先当一名艺术鉴赏家,谁也不应冒险进入美术史的领域。你的全部论点都十分正确,但是我自己的研究太初级,我目前既不能同意你的见解,又不能不同意你的见解。然而,我可以满怀自信地肯定一件事情,即,我在欧洲所见过的所有美术史家和鉴赏家都会蔑视你的理论。他们会告诉你,他是自然已经注定要做真正的美术史家或者艺术批评家的人,无须想到为你如此着力强调的细节费心;在他看来,那纯粹是浪费时间,只会消磨他的智力。一件艺术品,无论是绘画还是雕塑,使他产生的总印象足以使他能一眼就辨认出是哪个大师的作品,除去这个总印象或者直觉以及传统外,他只需一份书面文献的证明就可以得出其作者的完全的确定性。所有其他权宜手段充其量也只对那些对他们的事业一无所知的人们有用——犹如救生圈之于不会游泳的人一样——如果,的确,他们没有使艺术研究益发混杂并鼓励'最不幸的浅薄涉猎的话'。"

意大利人回答道:"此处提出了同样的拒绝对于形式和技法研究的理由,即反对分析研究;抗议的呼声最高的是那些既无彻底研究任何事物的素质又无这种能力的人。我认识这样一些人,他们既不缺乏

理智又不缺乏文化,却认为理解一个主题就意味着贬低它,如牧师们大都很激烈地反对自然科学一样激烈地反对艺术品中的形式和技法研究。让我们不带偏见地估量一下这个问题。如果我对你的话理解得不错,你是说,德国和巴黎的美术史家只重视直觉,只重视文献证据,认为对艺术品的研究是无益的,是浪费时间。我承认,总印象或者直觉常常十分可能使机敏而训练有素的眼睛猜测一件艺术品的作者归属。但是在这些情况下有一句意大利谚语常常得到证实:'l'apparenza inganna'——外表不可信。因此,我坚持这样一个主张,并能以任何数量的证据证实它,即,只要我们在鉴定一件艺术品时只信赖总印象,而非寻求关于我们通过观察和经验所了解的每位大师所特有的形式的更确凿的证据,我们就会继续处于疑惑不定的气氛中,美术史的基础就会和以前一样建立在流沙之上……"

"所有的美术史家,从瓦萨里起直至现今,"他继续说道,"只利用了两种检测手段辅助他们确定一件艺术品的作者——直觉或者所谓总印象,和文献证据;你已经亲眼看到它的结果。你是说,在巴黎和德国阅读了大量关于艺术和艺术批评的文献后,你得出这样一个结论,每一位批评家都认为必须建立一种他自己的理论。"

"对,可惜情况就是如此,"我回答说,"所有这些书籍和小册子其效果都是使我反对艺术研究。"

"我承认",我的同伴继续说道,"总印象有时足以确定一件艺术品是意大利的,佛兰德斯的,还是德国的;倘若是意大利的,那么是佛罗伦萨画派的,威尼斯画派的,还是翁布里亚画派的;单独的直觉偶尔会使老练的眼睛能辨认出一幅画或者一件雕塑的作者(甚至最普通的艺术商也具有这种机敏性),因为在所有的理性的事情中,一般状况支配着个别。如果这个主要问题获得了解决,并且假定这幅绘画或者素描属于早期佛罗伦萨画派,我们然后就必须决定它的作者是菲利波诺·利皮修士,佩塞利诺(Pesellino),桑德罗·波提切利,还是菲利皮诺·利皮,还是这些大师的众多模仿者之一。而且,如果总印象使我们相信这幅画是威尼斯画派的作品,我们然后就必须确定它属于威尼斯画派本身还是属于帕多瓦画派,或者,它属于费拉拉画派,还是属于维罗纳画派,等等。要得出结论(常常绝非易事)总印象是不够的……只有

凭借对每一位画家的特点——他的形式和他的着色——获得彻底的了解,我们才会成功地区分大师的真品与他们的学生和模仿者的作品甚至复制品;尽管这种方法不总会让人绝对地信服它却至少会把我们带到一个开端。"

"可能如此,"我说,"但是你必须想到每一个人的眼睛看到形式的方式都各有不同。"

"一点不错,"意大利人说道,"正是由于这个缘故,每一位伟大的艺术家都以他自己独特的方式看到和再现这些形式;因此,对他来说,它们就成为独特的事物。因为它们绝不是偶然或者异想天开的结果,而是内在条件的结果。""你最好说,"他面带微笑地继续说,"大多数人,和卓越的美术史家,和如你所称的'艺术哲学家',根本看不到这些各种不同的形式。由于如他们实际所做的那样,喜欢纯粹的抽象理论而不喜欢实际考察,他们的习惯是仿佛对着一面镜子那样观看一幅画,他们在镜子中看到的通常只是他们心灵的反映。我承认,正确地看到形式——我几乎可以说,正确地感觉它——绝非易事……"

"因此,我十分同意你的见解,"我的同伴平静地回答,"临摹者当然按照他自己的方式复制原作,他越是接近我们时代的趣味和感情,公众就越是欣赏他的作品。科雷乔的《抹大拉的玛利亚》(*Magdalen*)和德累斯顿的霍尔拜因(Holbein)的《圣母像》(*Madonna*)便是其例,我还可以举出同样明显的许多其他例子。"

我亲热地说:"我持有与在美术馆中见到的人们同样的观点已久。"

"我们已经离题了,"意大利人边从长凳上站起来边说,"然而,我认为,既在人们所称的'传统'的价值上,又在当我们希望鉴定一幅古画的总印象使我们所处的犹豫不决的状态上,我们的见解十分一致。"

"更确切地说,我们完全一致,"我回答说,"然而,我认为,你尊重文献证据吧?"

"文献证据,"他回答说,"只有在具有科学素养的称职的批评家手中才有价值;在艺术研究的新手或者对这个主题一窍不通的档案保管者手中,它们不仅无用,而且使人误入歧途。"

"你的意思是说,"我吃惊地大声说道,"你甚至要对所有美术史家

都高度珍视的记载的价值产生怀疑?"

"对于鉴赏家来说的唯一的真正记载,"他平静地说,"是艺术品本身。你也许认为这是个冒失的、笼统的断言,但是我可以向你保证并非如此,我可以举几个例子证明。难道有什么文献比一幅画上署有大师自己的名字的文献,我们用意大利语称作 Cartellino(标签),更有可能使人们产生信心,对每一个观者都更显而易见吗?"

"可是,"我回答说,"倘若每幅画都签着作者的名字,那么当一名鉴赏家无疑就价值不大了。"

"在这一点上我不能同意你的见解,"意大利人说,"美术史家们和美术馆馆长们仍然被记载和 Cartellino(标签)所愚弄,正如在美好的往昔,当通行证是绝对的需要时,警察受到最大的无赖们的欺骗一样。我可以提到几十个在一些主要美术馆中的画上的伪造的 Cartellino(标签),有古老的,也有最近的……在(一幅)表现圣塞巴斯蒂昂(St Sebastian)的费拉雷塞(Ferrarese)的画上某个伪造者用希伯来字母写了'劳伦丘斯·科斯塔'(Laurentius Costa)这个名字。因此人人都将这幅画归为这位大师所作,不过老练的眼睛一眼就会看出它是科西莫·图拉(Cosimo Tura)所作,而且是他的非常有特色的实例。我还能列举出被蒙昧无知的人们错误解释的许多这类'文献',和甚至几个世纪前抱着欺骗人的目的写在画上的许多签名。而美术史家们认为它们的古老证明了它们的真实,并把深奥的、精心撰写的论文建立在它们的基础之上。"

"我们对一个主题懂得越少,"我说,"我们表达的对它的赞美就会越是响亮,语气也越是有力。"

"现在,"我的同伴继续说道,"我必须提到另一种文献——不断被勤勉和可嘉的探究者从尘埃和遗忘中再次利用的档案中的文献。档案保管者,尤其在意大利和比利时,孜孜不倦地搜寻关于艺术家及其作品的文献。这些记载有许多已成为而且无疑仍会是使人了解模糊之点的和发现迄今不为人知的艺术家的名字的手段……从另一方面说,被档案保管人以他们自己的方式解释的这些文献有许多是传播最严重的错误的手段。这些记载只提到为教堂绘制的或者被君主们订制的大幅的重要作品,当然,补充这一点几乎没有必要。公共和私人

藏品中的绘画多半是小幅架绘画,提到它们的作者和起源的文献几乎不会唾手可得。当我们不得不对它们作出评价时,我们或者信赖传统,或者信赖总印象,由于直觉能力因人而异,得出的结论必然会五花八门。我将列举几个例子向你表明我并没有夸张。大约1840年,在佛罗伦萨圣奥诺弗里奥女隐修院(Convent of S. Onofrio)中被封禁的石灰水涂层的下面发现了一面大幅湿壁画《最后的晚餐》(*Last Supper*)。撰写艺术论文的作者们、鉴赏家们和画家们对此画形成了不同的见解,有人甚至认为是拉斐尔所作,已故的西尼奥·耶西(Signor Jesi)还作为拉斐尔的作品雕刻了这幅画。更审慎的批评家们断定它是佩鲁贾(Perugia)画派的作品。然而有一天——如果我没记错的话是在斯特罗齐图书馆(Strozzi Library)——一位画家见到一份文献,从文献看,似乎在1461年,内里·迪·比奇(Neri di Bicci),一位无关重要的佛罗伦萨艺术家,得到委托,在圣奥诺弗里奥女隐修院画一幅《最后的晚餐》。eureka(找到啦)!发现这份文献的画家高兴得喊起来,立即发表了他这份宝贵的文献。更明智的鉴赏家们把这个发现当作笑话看待。甚至意大利最著名、最卓越的档案保管人之一认为它十分荒唐可笑,认为惩一儆百,当众责备这位发现者是他的职责。同时,他利用这个机会表达他自己的个人见解,认为这幅画是一位后来的佛罗伦萨画家、菲利皮诺·利皮的学生拉法埃利诺·德尔·加尔布(Raffaellino del Garbo)的作品。但是他这样做就表明他自己对于艺术的知识的水平与那位画家相差无几,那位画家凭借那份文献曾主张内里·迪·比奇是这幅湿壁画的作者。"

"现在人们把这幅湿壁画归给了谁?"我问道。

"帕萨万特(Passavant)把它归给乔瓦尼·斯帕格纳(Giovanni Spagna),西尼奥·卡瓦尔卡塞莱(Signor Cavalcaselle)把它归给杰里诺·达·皮斯托亚(Gerino da Pistoia);因此两位批评家都认为它是佩鲁吉诺(Perugino)的一名学生所作……我想让你注意一下在目录中归给菲利波诺·利皮修士的其他两幅作品,不过我认为其中的一幅是他的学生桑德罗·波提切利的作品。"

我跟随我的活跃的指导者走进隔壁的房间,我们在那里发现了一小幅画……再现了书房中的圣奥古斯丁(St. Augustine)。

"仔细看一看这幅画。"他说。他让我站到画前光线最好的地方。"在桑德罗·波提切利的富有特色的形式当中我要提到手,手指瘦瘦的——不美,却总是生机勃勃;指甲,如你在此处的拇指中看到的那样,是方形的,勾着黑色的轮廓;还有短短的鼻子,鼻孔胀大着,你看到挂在近旁的波提切利的著名的、没有争议的作品——《阿佩莱斯的诽谤》(The Calumny of Apelles)例示了这一点……也注意一下衣饰的独特的拉长的褶皱和两幅画中的透明的金红色。如果喜欢,你也可以比较一下围绕在圣奥古斯丁头部的光轮和大师同一时期的真正的作品中的其他圣徒的后光,我认为你会被迫承认画《阿佩莱斯的诽谤》和隔壁房间的……大幅 Tondo(圆形画)的画家一定也是这幅圣奥古斯丁的画的作者。"

这种借助于外在迹象的鉴别艺术品的实事求是的方式我认为与其说有艺术研究者的味道,不如说有解剖学家的味道……

"从许多例子中只引几个例子,"我的同伴继续说下去,"我们在牛津发现一张纸,上面除其他习作外还画着一个青年男子的头部和一只手,被认为拉斐尔所作,并在格罗夫纳美术馆(Grosvenor Gallery)的出版物中作为拉斐尔的作品翻印……然而,正是这只手泄露这是北方大师的作品,因为我们在意大利的绘画中从未见过这种形状的拇指甲,不过在北方的绘画中倒是常常出现。比起其他任何东西来,它更像八边形的一部分,仿佛有用剪刀剪的三个整齐的切面。在查茨沃斯(Chatsworth)我们也发现了一张两只手的习作,尽管具有明确的北方特征,却仍然被归于帕尔米贾尼诺(Parmigianino)……看一看这幅肖像画中的手,尤其看一看拇指底部的肉球,它发育得太健壮了,看一看耳朵的圆圆的形状。在他的所有早期作品中,和在直至1540和1550年的大部分作品中,提香一直画同样的圆形的耳朵——例如,在《人生的三个阶段》(Three Ages)和布里奇沃特(Bridgewater)藏品中的《圣家族》(Holy Family)之中[后面这幅画被错误地归于帕尔马·韦基奥(Palma Vecchio)];在多利亚·潘菲利画廊(Doria-Pamfili Gallery)中的《希罗底的女儿》(Daughter of Herodias)中……拇指底部肉球的这个特征也常常出现在他的其他绘画和素描中……"

"假定我们更仔细一些考察这幅著名的肖像(一位枢机主教的肖

像，被归于拉斐尔）。它的绘画的流畅性让帕萨万特想起了德国大师们的方法。他甚至认为拉斐尔在画这幅画时一定受到霍尔拜因的一些画的影响，然而，我可以顺便说一下，这在年代学上是不可能的。但是毫无疑问，这幅画的技法不是意大利的；这一定会给每一位鉴赏家留下印象。看一看这只生硬而呆滞的眼睛和描绘得很糟的嘴，看一看右手拇指，画得完全不准，再看一看书的色彩多么粗糙。你必须承认哪位大师也不会画出这样一幅肖像。然而，为免得你心中游移不定，我不妨立刻告诉你，原作仍在沃尔泰拉（Volterra）的因吉拉米家族（Inghirami Family）手中，尽管因近代的修复而损坏，从某些局部仍可辨认出是拉斐尔的作品。"

当然此后就无话可说了，我被迫屈服，不过我必须承认我的指导者的破坏性的批评对于我就如火器对于阿里奥斯托（Ariosto）的奥兰多（Orlando）一样令人不快。

"在对面的墙上，"他继续说道，"还有一位枢机主教的另一幅肖像，仍被归于拉斐尔，不过帕萨万特正确地断定它是一位学者的作品。"我考察了这幅画，毫不费力地看出眼睛和左手描绘得很糟，耳朵也不是我们在拉斐尔的真正的肖像中一直注意到的那种圆胖的形状。"这个画派的表现帕塞里尼枢机主教（Cardinal Passerini）的另一幅类似的作品现存那不勒斯博物馆。"他说着，看了一眼手表，准备离开。我也认为目前这一课已经足够了。于是我们便分别了。

我在佛罗伦萨又待了几周，利用这段时间继续领会我的指导者的教导，研究绘画、雕塑和建筑中的形式。然而，我很快得出结论，这种枯燥的、索然无味的甚至学究式的研究对于"先前学医的学生"好倒是好，甚至对商人和专家可能也有用，但是终归一定不利于更真正、更高尚的艺术概念。于是我快快不快地离开了佛罗伦萨。

我刚回到喀山（Kasan），就惊讶地听说萨姆兰佐夫王储（Prince Samranzoff）的大名鼎鼎的藏画，主要是意大利最佳时期的作品，不久即将拍卖。我最初就是在这座美术馆研究起艺术的，因为这个宅邸离镇上只有几俄里①，我年轻时是这里的常客。我还清楚地记得里面有

① 1俄里相当于1.067千米

拉斐尔作的 6 幅圣母像,现在我感到一种强烈的欲望,要在它们流落四方之前再看一看并研究一下这些画。

因此,在 12 月的一个晴朗的早晨,我备好雪橇,兴致勃勃地出发了。我发现那些华丽的房间中挤满了俄国人和外国人——商人们、鉴赏家们和美术馆馆长们。他们都在以最大的兴趣,并如我最初认为的那样,以渊博的学识,逐一查看着那些画,先是对一幅画如痴如醉,然后又对另一幅喜爱若狂;一眼就鉴别出这里是一幅韦罗基奥的作品,那里是一幅梅洛佐·达·福尔利(Melozzo da Forli)的作品——甚至有一幅达·芬奇的作品。我好奇地聆听着他们对这些威尼斯绘画的技术上的优良的特质和对拉斐尔作品的极好的保存状况的分析性评论,感到惊诧不已;但是当我终于能够接近所有这些在几年前也曾令我着迷的圣母像并以批评的眼光考察它们的时候,我是多么惊讶!我对皮蒂宫中的拉斐尔作品记忆犹新,我不禁用佛罗伦萨的那位意大利人教给我的方法检验起这些艺术品来。我几乎不能相信自己的眼睛,觉得眼睛的萌翳突然消失了。现在在我看来那些圣母像全都同样僵硬,索然无味,那些儿童即使不是荒唐可笑,也是软弱无力;至于形式,它们丝毫没有拉斐尔的痕迹。简言之,这些画尽管只在几年前在我看来还是拉斐尔本人的令人钦佩的作品,现在却不能令我满意,在更仔细地检查后,我确信,这些备受颂扬的作品只不过是摹本,甚至是伪作。归于米开朗琪罗、韦罗基奥、达·芬奇、波提切利、洛伦佐·洛托(Lorenzo Lotto)和帕尔马·韦基奥的作品给我留下了完全相同的印象。我喜出望外地发现,即使到目前为止我所获得的知识只是消极性的,这一短暂而肤浅研究的结果也是多么令人满意。我驾雪橇回到家,决定离开戈尔洛(Gorlaw),尽快赶到德国、法国和意大利,以便以新的热情在各美术馆中按照那位意大利人向我指出的方法进行研究,而我起初却要蔑视这种方法。

(傅新生 李本正 译)

关于在绘画和雕刻中模仿希腊作品的一些意见①

[德]温克尔曼

约翰·约阿希姆·温克尔曼（Johann Joachim Winckelmann，1717—1768），18世纪德国启蒙运动初期卓越的艺术史学家、考古学家、希腊文化研究的先驱。1717年10月7日出生在德国小城施腾达尔的一个穷苦鞋匠家庭。从童年时代起，他就对古物遗迹产生了浓厚的兴趣。1733年，温克尔曼进入柏林的凯林中学学习，1738年进入当时德国的最高学府哈雷大学学神学。哈雷大学毕业后，在萨克森的一所文法中学担任校长高级助理。1747年在萨克森州的布鲁诺伯爵家当图书管理员。1758年，他成了梵蒂冈主教艾尔伯尼古物藏品的管理员。1763年，他又被任命为罗马及附近地区的文物总监。这样的经历使他有了考察文物的极好机会，他访问了庞贝和海格力斯古城，并取得了丰硕的研究成果。

温克尔曼的主要著述分为两部分，一部分是他的六篇研究论文：《关于在绘画和雕刻中模仿希腊作品的一些意见》《对〈关于在绘画和雕刻中模仿希腊作品的一些意见〉的解释》《罗马贝尔韦德里宫人像躯体的描述》《关于如何观照古代艺术的提示》《论艺术作品中的优雅》和《论在艺术中感受优美的能力》，这些论文初步反映了温氏美学观的基本特征。另一部分是1764年出版的《古代艺术史》。《古代艺术史》不

① 选自 Johann Joachim Winckelmann. *Gedanken über die Nachahmung der griechischen Werke in der Malerei und Bildhauerkunst*. Boston, 1755.

仅是一部描述希腊艺术变迁的历史,而且包含了更为广泛的内容。温克尔曼试图在书中提出一个理论体系,说明艺术的起源、发展、变化和衰落,同时分析不同时期每位艺术家的风格。他利用许多现存的古代文物,尽可能证明这一体系的完整性。他把古希腊艺术的特征经典地概括为"高贵的单纯和静穆的伟大"。《未经发表的古物》一书出版于1767年,温克尔曼在书中为古物学研究提供了有效的方法,为新兴考古学提供了科学的武器。

温克尔曼的主要贡献在于:他是第一个利用古代遗物从事艺术史研究的学者。他放弃了过去以辨认著名历史人物或根据雕像所有者为雕像分类的做法,构建了一种新的编年结构,他所创造的一整套研究方法为考古学的发展指明了方向。

温克尔曼的主要著作有:《关于在绘画和雕刻中模仿希腊作品的一些意见》(Gedanken über die Nachahmung der griechischen Werke in der Malerei und Bildhauerkunst / Thoughts on the Imitation of Greek Works in Painting and Sculpture,1755);《古代建筑评论》(Anmerkungen über die Baukunst der Alten / Remarks on the Architecture of the Ancients,1762);《关于赫库兰尼姆发现的通信》(Sendschreiben von den Herculanischen Entdeckungen / Letter About the Discoveries at Herculaneum,1762);《论艺术的美》(Essay on the Beautiful in Art,1763);《关于赫库兰尼姆最新发现的报告》(Nachrichten von den neuesten Herculanischen Entdeckungen/Report About the Latest Herculaneum Discoveries,1764);《古代艺术史》(Geschichte der Kunst des Alterthums / History of Ancient Art,1764)等。

世界上越来越广泛地流行的高雅趣味,最初是在希腊的天空下形成的。其他民族的一切发现,可以说是作为最初的胚胎传到希腊,而在此地获得完全另外一种特质和面貌的。据说,米涅瓦①由于这个国家的气候温和,没有选择其他地方而是把它提供给希腊人作为生息之地,以便产生杰出的人才。

① 米涅瓦即雅典娜女神,是雅典城的保护神。

这个民族表现在作品中的趣味,一直是属于这一民族的。在远离希腊的地方,它很少充分地显示出来,而在更为遥远的国度里,这一趣味的被接受则要晚得多。毫无疑问,这一趣味在北方的天空下全然缺乏;在这两种艺术——希腊人是这两种艺术的导师——很少有崇敬者的时代是如此;在科雷乔最出色的画作在斯德哥尔摩皇家马厩里被当作窗户挡板的时代也是如此。

然而不能不承认,奥古斯都大帝①的统治时期确实是幸运的时代,在这个时代,这两种艺术像外国的侨民一样,被引到萨克森。在他的后继者德国人提图斯时代,这两种艺术在这个国度里生长并促使高雅趣味传播开来。

为了培养这种高雅的趣味而把意大利最伟大的珍品和其他国家绘画中完美的东西展现于全世界,是这位君主伟绩的永久丰碑。他的这种使艺术流芳百世的努力从未间断,一直到把希腊大师们真正的、无可争辩的、第一流的作品加以收集,供艺术家们模仿。

从此打开了艺术的最纯真的源泉。找到和享受这些源泉的人是幸福的。寻找这些源泉,意味着到雅典去;而对艺术家来说,今天的德累斯顿将是雅典。

使我们变得伟大,甚至不可企及的唯一途径乃是模仿古代。有人在论及荷马时说,只有学会理解他人,才能真正移心动情,这句话也适用于古人特别是希腊人的艺术作品。对于这些作品,只有如同对待自己的挚友一样,才能发现,《拉奥孔》和荷马一样不可企及。唯有如此亲切地认知,才有可能像尼科莫胡斯②对宙克西斯③的海伦娜所作的评价那样。他对一位斥责这幅画的外行说:"你要用我的眼光去鉴赏她,她将显得像一位女神。"

米开朗琪罗、拉斐尔和普桑正是用这种眼光来观看古代的作品的。他们从源流中汲取了高雅的趣味,而拉斐尔正是在这高雅的趣味形成国度里汲取的。众所周知,他曾派青年到希腊去为他描绘古代文物遗迹。出自古罗马艺术家之手的雕像处处都和希腊的范本相似,正

① 奥古斯都大帝,即萨克森选帝侯弗里德里希·奥古斯都一世,兼波兰国王。
② 尼科莫胡斯,公元前4世纪的希腊艺术家。
③ 宙克西斯,公元前5世纪的希腊画家。

如维吉尔①的狄多女神被众神女簇拥以及与此相应的狄安娜由小女神护卫,都是为了保持与荷马的纳西卡雅②相似,因为维吉尔力求模仿荷马。

《拉奥孔》对于罗马艺术家与对于现在的我们,意义相同。因为波利克里托斯③制定的法则,是艺术的完美法则。

不必讳言,在希腊艺术家最出色的作品中存在着某些漫不经心之处。举例说,美第奇的维纳斯身下附加的海豚以及玩耍的孩童,狄奥斯科里④创作的描绘了狄奥美特斯和雅典娜神像的玉雕上主体形象之外的部分。大家知道,刻有埃及和叙利亚国王形象的最优美的钱币反面的制作,很难与正面的国王形象相媲美。在这些漫不经心之处,伟大的艺术家总是贤明的,甚至他们的缺点也是颇有教益的。我们应该像卢西安欣赏菲狄亚斯⑤的朱庇特那样,是看朱庇特本身,而不是他脚下的小石凳。

希腊作品的行家和模仿者,在他们成熟的创造中发现的不仅仅是美好的自然,还有比自然更多的东西,这就是某种理想的美,正如柏拉图的一位古代诠释者告诉我们的,这种美是用理性设计的形象创造出来的。

我们中间最优美的人体大概与最优美的希腊人体不完全相似,正如伊非克勒斯与他的兄长赫拉克勒斯不相似一样。天空的柔和与明洁给希腊人最初的发展以影响,而很早的身体锻炼又给予人体以优美的形态。看一个斯巴达男女英雄结合所生的青年就能明白这一点,他从孩提时代起就未裹入襁褓,从7岁起便在地上睡觉,从童年起就受角斗和游泳训练。如果这样的斯巴达青年和今天的西巴里斯⑥人站在一起,你便可以作出判断,艺术家将会从两者中间选择谁作为年轻的提修斯、阿喀琉斯和巴克斯的创作原型。根据后者就会雕刻出一个玫

① 维吉尔(前70—前19),古罗马诗人,狄多为其作品《伊尼德》中的形象。
② 纳西卡雅,荷马史诗中拯救俄底修斯的王女。
③ 波利克里托斯,公元前5世纪希腊著名雕刻家,传说曾发明人体雕刻的法则。
④ 狄奥斯科里,罗马奥古斯都时代的宝石雕刻家。
⑤ 卢西安(约120—180),希腊作家和修辞家,从事讽刺文学创作,又作卢奇卡;菲狄亚斯(前500—前432),希腊雕刻家。
⑥ 西巴里斯人为古代意大利的一个部族,此处意为沉湎于享乐的人。

瑰花丛中成长起来的提修斯,根据前者雕刻出来的是肌肉发达的提修斯。恰好一位希腊画家说过,这位英雄有两种不同的形象。

全民的比赛对所有希腊青年参加体育锻炼是一个强劲的鼓舞,法律要求必须有10个月作为奥林匹克竞赛的准备期,而且就在举办比赛的伊利斯①进行。正如品达②的颂歌所证明的那样,得到最高奖赏的远非都是成年人,大部分是青年。成为与神灵般的狄阿戈拉斯③相似的样子,是青年崇高的愿望。

请看迅速奔跑追逐野鹿的印第安人:他是那样精力充沛,他的神经和肌肉如此敏捷和柔韧,他的整个身躯的构造是如此的轻盈。荷马就是这样为我们塑造他的人物的,他主要通过阿喀琉斯双腿的敏捷来描绘他。

正是通过这样的锻炼,获得了雄健魁梧的身体,希腊大师们则把这种不松弛、没有多余脂肪的造型赋予他们的雕像。每十天斯巴达青年必须全身裸露地让监察员检查,监察员若发现有人发胖,就让他节制食物。甚至在毕达哥拉斯的法典中,也有条文要求防止身体过胖。在远古时代的希腊,愿意进行角斗的青年在准备期间,只准许进食牛奶,大概也出自同一理由。

对躯体的任何缺陷都小心翼翼地予以防备,阿尔基维阿达斯④在青年时期不愿学习吹笛,因为怕使脸形扭曲,雅典人都以他为例。

此外,希腊人的衣服样式十分得体,对身体的自然发育丝毫无碍。优美形状的身材完全没有受到像我们现代衣服款式和部件的限制,现代衣服尤其对颈项、双腿和双足都有限制。希腊女性从来不担心在衣着上令人不安的限制,斯巴达少女穿着大都短小轻便,她们被称作"裸露腿部"的人。

众所周知,希腊人十分关心生育美丽的小孩。基莱⑤在他的《生育美丽婴儿法》里所提出的办法,还不及希腊人采用的办法多。他们其

① 伊利斯,古希腊的一个地区,奥林匹亚所在地。
② 品达(前518—前446),古希腊抒情诗人。
③ 狄阿戈拉斯,奥林匹克竞投会上的优胜者,品达曾歌颂过他。
④ 阿尔基维阿达斯(前450—前404),雅典政治家和军事统帅。
⑤ 克劳德·基莱(1602—1661),法国神父,驻罗马外交官。

至想出办法把蓝色眼睛变成黑色。为了促进这种风气,他们举办赛美活动。赛美活动常常在伊利斯举行。奖品是从悬挂在米涅瓦神殿中的武器中提取的,而权威性的、学术性的竞赛裁判也不乏其人。正如亚里士多德指出的,希腊人让他们的孩子学画,主要是因为他们相信,这有助于敏锐观察和欣赏人体美。

大部分希腊岛屿居民的优良人种——虽说是和许多外来人种混合而成——以及当地特别是斯基俄斯岛上女性迷人的魅力令人有充分的根据认为,他们的祖辈男女两性都是美的,他们的祖先曾为自己原比月亮更为古老而骄傲。即使在现在,也还有不以美丽为人的优势的民族,因为整个民族中人人都美丽。游记作家们对格鲁吉亚人的这种记载是一致的。关于克里米亚鞑靼人的卡巴尔登部族①,也有同样的记载。

破坏美和歪曲高雅体形的疾病在希腊人中间尚未出现。在希腊医生的著作中,从未提及天花。荷马常常描述希腊人面部最微小的特征,但从未提到过诸如麻子这类明显缺陷。性病以及由它造成的佝偻病还没有流行到破坏希腊人健康体质的地步。一般地说,希腊人为了体形的美采用和接受了大自然和人工赐予的、从诞生到健康成长阶段所必需的一切可能条件,它们教会希腊人保持和保证健康的全面发展。由此可以有把握地判断,他们体形的美肯定优于我们。

在一个由于大自然的种种条件受到严谨规律的限制的国家,如埃及这个被认为科学和艺术的发祥地,艺术家们只能部分地、不完全地与大自然尽善尽美的创造相接触。但是在希腊,人们从青年时代起就享受欢乐和愉快,富裕安宁的生活从未使心情的自由受到阻碍,优美的素质以洁净的形式出现,从而给艺术家以莫大的教益。

竞技场成了艺术家的学校。迫于社会的羞怯感不得不着衣的青年,在那里全身裸露地进行健身活动。哲人和艺术家也到那里去。苏格拉底去是为了教诲查尔米德斯、奥托里库斯和里西斯②;菲狄亚斯以这些优美的创造物来丰富自己的艺术;大家在观看肌肉的运动、身体

① 即高加索的切尔卡什民族。
② 此三人均为苏格拉底的学生。

的变化转折，研究人体的外形或者青年斗士在沙地上留下的印迹轮廓。

最为完美的裸体在这里以多样的、自然的和优雅的运动和姿态展现在人们的眼前，美术学院里雇用的模特儿不可能表现出这些动作。

内心的感受决定着真实性的特征，因此想把这一特征赋予自己写生作品的画家，假如他不能以自己来取代模特儿消极、冷漠的心灵所不能感受和无法用动作表达的特定感觉和情绪的话，那是不能捕捉任何真实的影子的。

柏拉图在许多对话中发言——这些对话常常是在雅典竞技场进行的——给我们展示了青年们高尚心灵的图景，并且也使我们由此推断在这些场所体育锻炼中同一形式的活动和姿态。

最美丽的青年裸体在舞台上舞蹈。索福克勒斯，伟大的索福克勒斯，就是第一个于青年时期在自己的同胞面前进行这种表演的人。在埃琉西斯的竞技会上，弗里娜①当着所有在场的希腊人的面洗澡，出水时的情景便成为尔后艺术家们创作阿纳狄奥美纳的维纳斯的原型。还有，众多周知，斯巴达少女在某一节日完全裸体地在男青年面前跳舞。凡是在这方面显得稀奇的事，都变得可以准许，倘若回忆一下最早的基督教徒们，不论男人或女人，都完全裸露着身体挤在一起，在同一个圣水盘中受洗礼。

因此可见，希腊人的任何一个节日，都为艺术家提供了仔细研究优美自然的机会。

希腊人虽然享有充分的自由，但他们的人性不允许把任何血腥的表演引入他们的活动领域。如果像这些人所想象的那样这种表演在伊奥尼亚的小亚细亚存在过，那么在很早以前它就在这里消失了。叙利亚国王安狄奥库斯·埃皮弗诺斯从罗马招募来击剑者，让希腊人观看这些不幸人们的表演，最初引起希腊人的反感。但随着时间的推移，人性的感觉变得迟钝呆滞，这些场面便变成了艺术家的学校。克特西拉斯②在这里研究垂死的斗剑者："在他身上，还可以多少看到生

① 弗里娜，著名艺妓，以美貌闻名。
② 克特西拉斯，公元前5世纪的希腊雕刻家。

命残存。"

经常性地观察人体的可能,驱使希腊艺术家们进一步形成对人体各个部位和身体整体比例美的确定的普遍观念,这种观念应该高于自然。只有用理智创造出来的精神性的自然,才是他们的原型。拉斐尔正是这样创造他的《加拉泰亚》的。他在致巴尔达萨尔·卡斯提里奥纳①伯爵的信中写道:"妇女中的美是如此地少见,故我不得不运用我想象中的某些理想。"

希腊人根据这种超越物质常态的类似观念来塑造神和人。在男性神祇和女性神祇那里,额头和鼻子几乎形成平直的线条。希腊钱币上的著名女性的头部都具有同样的侧影,那自然不是任意而为,乃是根据理想的观念。或许可以作出推测,这些面部结构是古希腊人所特有的,正如加尔梅克人②的鼻子是扁的,中国人的眼睛是小的。在刻有浮雕的宝石和钱币上,希腊人头像的大眼睛似乎证实了这种推测。

希腊人在自己的钱币上正是按照这些理想刻画罗马皇后的。不论丽维亚还是阿格里彼娜③的头部侧影,都和阿尔特米西亚以及克列奥帕特拉④的头部侧影一样。

在所有这些情况下,都可以发现忒拜人给艺术家们定制的法则:"在受到惩罚的威胁之下,才能更好地模仿自然。"这一法则也同样为希腊其他各地的艺术家们所遵守。凡是为了相似而不得不有损于优美的希腊侧影的地方,他们就严格地遵从真理,在埃伏都斯创作的提都斯⑤帝王的公主尤利亚优美的头像上,可以看到这一点。

"使人物相似,同时加以美化"的习俗永远是希腊艺术家们遵从的最高法则,这便使人推测,艺术家渴望达到更为优美和完善的自然。波利格诺托斯⑥遵守的也是这一法则。

有一些关于艺术家的记载说,他们像普拉克西特列斯根据自己的

① 卡斯提里奥纳(1478—1529),意大利人文主义者,外交家。
② 加尔梅克人,西伯利亚一带的蒙古游牧民族。
③ 丽维亚(前58—29),罗马帝王奥古斯都王后;阿格里彼娜(年长的),生年不详,卒年为33年,日曼尼卡斯夫人。
④ 阿尔特米西亚,毛索罗斯夫人,卡里亚王后;克列奥帕特拉七世(前69—前30),埃及女王。
⑤ 埃伏都斯,玉石雕刻家,活动于公元1世纪;提都斯(39—81),罗马帝王。
⑥ 波利格诺托斯,公元前5世纪的著名希腊画家。

情妇克拉蒂娜来创造克尼多斯的维纳斯或者像其他的画家以拉伊斯①作为优美女神的模特儿那样来创作,假如是这样,我以为也没有偏离艺术一般的崇高规律。艺术家从可以感知的美那里汲取优美的形,而在描绘面部崇高的特征时,又从理想美那里汲取了优美的形:他从前者那里得到的是人性的东西,从后者得到的是神性的东西。

如果有人有足够的教养,能用深邃的目光观察艺术的本质,把希腊人像的所有其他构造与现代大部分作品相比较,他就会发现不为人知的美,尤其是在艺术家表现自然而不是屈从于传统趣味要求的情况下,更是如此。

在近代大师的多数人像里,在那里毗邻的身体部位中,可以看到细小的、过分强调的皮肤皱纹;而在希腊人像上,在同样毗邻的部位所形成的类似的皱纹处,却形成了一个隆起接一个隆起的舒缓的波浪形,似乎它们所组成的是一个整体,是统一的、充满了高贵感觉的毗邻的形体。在这些杰作中,我们看到的不是紧张的,而是包容了健康血液的肤体,血液充盈其中,没有脂肪层;皮肤在所有关节和转折处顺从地与肌肉相连。皮肤从来不像我们身体上出现的那些从肌肉分离出来的特别细小的皱纹。

近代作品与希腊作品的区别,还在于前者有许多小的凹坑,有太多的由于过度感知所完成的凹陷。这样的凹陷倘若在古代艺术家的作品中出现,那是被轻轻地刻画出来的,而且有明智的计算,数量也有节制并与希腊人完善和充实的天性相应。这些情况常常只有造诣很深的行家才能发现。

这样,在每一个环节中,一个明显的设想自然地被提了出来,即在优美的希腊人体的构造中,正如在他们大师的作品中那样,更多的是整体结构的统一,是各部位更完善的结合,是更高程度的充实,而没有当代人体结构中干瘪的紧张和随意的凹陷。

不能从"大致可信"那里再向前走。但"大致可信"值得我们的艺术家和艺术鉴赏家去注意,尤其是因为对希腊艺术作品的尊崇必须摆脱强加于它们之上的许多偏见,诸如误信这些作品不值得模仿,仅仅

① 拉伊斯,古代著名艺妓。

是因为它们积满了时代的灰尘。

对于这一点,艺术家们有分歧意见,需要更认真地探讨,本文似不能完成这项工作。

众所周知,伟大的贝尼尼①是那些想就希腊人的人体在优美的自然对象和理想美方面的优势提出异议的人中的一个。除此之外,他还认为,自然善于赋予人体各部位所需要的美,而艺术的任务在于去发现这种美。他还为之自豪的一点,即他克服了自己对美第奇维纳斯像的美的成见,在经过短促的研究之后在自然界的各种表现中发现了这种美。

似乎就是这个维纳斯教会他发现自然中的美,他认为这些美只有在维纳斯身上才具有,以至于如果没有这个维纳斯,他似乎就不会在自然中去寻找美。由此可以推论,希腊雕像的美比自然中的美更易被发现,它比后者激动人心,不那么分散,而更集中于一个整体。在认识完善的美这一方面,研究自然无疑是比研究古代雕像更为艰难和更为漫长的道路;也可以这样说,贝尼尼引导青年艺术家首先去注意自然中最优美的东西,但这远非是通向这一认识的捷径。

对于自然中优美的模仿,或者专注于单一的对象,或者是把一系列单一对象集中于一体,前者得到的是酷似的摹写——肖像,这是通向荷兰人形式和人像的道路,后者则得到了概括的美和理想描绘的美——这是希腊人发现的道路。我们与希腊人之间的区别在于:希腊人由于每天有可能观察自然的美,从而达到了这样的描绘,即使没有再现出最美的形体;而这种可能远非我们每天都可以得到的,至于说艺术家所希望的形式,就更为罕见。

我们的大自然未必能创造出如此完美的人体,就如我们在"俊美的"安提诺依(Antious Admirandus)那里看到的那种人体一样;想象也不可能创造出超越梵蒂冈阿波罗像的那种优美神祇的比人的比例更为美的东西来。所以,自然、天才和艺术所能创造的,一切都昭然若揭。

① 乔凡尼·洛伦佐·贝尼尼(1598—1680),意大利著名雕刻家、建筑师,巴洛克风格的代表人物。

我认为,模仿这两者可以很快使人聪明起来,因为模仿前者可以发现散落在自然中的美的凝聚;模仿后者可以看到,优美的自然是如何勇敢而巧妙地超越自身。模仿教会我们清晰地思考和创造,因为它在这里看到了人性美和神性美最高界限的确定轮廓。

当艺术家接受这个原则,将他的手和感觉以希腊美的法则作为指导时,他便迈上了把他引上模仿自然的道路。对古代自然中整体性和完善性的理解,使艺术家能对分散于自然中的美有更加纯洁和更有感知的理解。在揭示自然中美的同时,他善于把它们与完善的美先联系,并借助于经常出现在眼前的那些崇高形式,建立起艺术家个人的法则。

只有在这时,而不是在此以前,艺术家——尤其如果他是画家,才会醉心于模仿自然,假如艺术允许他离开云石[1],他便可以像普桑那样在处理诸如衣服时得到充分的理由。米开朗琪罗说得好:"总是追随别人的人永远不会向前迈进;不能独自获得什么的人,也不会善于合理地利用别人的作品。"

> 在自然所仰慕的灵魂前面,
> 泰坦比同龄人用更好的艺术,
> 从优质的陶土中为其塑造了面貌,
> 这里,为独特的创造者敞开了道路。

应该这样理解罗歇·德·皮勒斯[2]记述的意思,他说拉斐尔在临死之前还竭力想摆脱云石,努力去追随自然。即使在他研究日常的自然时,真正的古代趣味也没有离开他;他对自然的全部观察,在他手中如同通过某种化学反应似的,变成了那种形成他的存在、他的心灵的东西。

在他的绘画作品中本来可以达到更大的多样性、更丰富的服饰、更绚丽的色彩、更有变化的光和影,那么他的人像便不会有那么珍贵,它们是从古希腊人那里学来,用优美的轮廓和宏大的心灵创造出来的。

[1] 指古代云石雕刻,此处泛指古代作品。
[2] 罗歇·德·皮勒斯(1635—1709),法国画家。

最能清楚地显示出对古人的模仿优越于对自然的模仿的办法是：倘若我们让两个天资相同的青年，一人研究古代艺术，一人只研究自然。后者将按照他见到的自然加以描绘。一个意大利人可能会像卡拉瓦乔那样作画；一个荷兰人在最好的情况下会像雅各布·约尔丹斯①那样作画；一个法国人则会像斯岱拉②那样。前者将会像自然要求的那样，去表现自然，像拉斐尔那样去描绘人像。

假如模仿自然可以给艺术家带来一切，那么通过这种模仿是不能取得轮廓的正确性的。轮廓的正确性只能从希腊人那学到手。在希腊的人物形象里，优美的轮廓结合或勾画出优美对象和理想美的所有部位。或者更准确地说，这优美的轮廓是两者崇高的理解。埃夫拉诺尔③活跃在宙克西斯之后，被认为是第一个赋予轮廓以更崇高的特质的人。近代许多艺术家力图模仿希腊人的轮廓，但几乎无一人成功。伟大的鲁本斯④笔下的形象与古代人体的特征相去甚远，在他去意大利旅行和研究古代雕像之前的那些作品中，这一差距更大。

把自然的完满充实与自然的过分臃肿区别开来的特征是很不明显的。近代最伟大的艺术家们都远远偏离到了这条并不是随时可以掌握的界限的两侧。那些想要避免干瘪枯瘦轮廓的人，往往陷入臃肿；而另一些想要避免臃肿的人，却又陷入枯瘦。

米开朗琪罗大概可以说是唯一具有古代艺术的完美的艺术家，不过这仅仅体现在他的强健的、肌肉发达的人像之中，在英雄时代的人像之中；至于在柔和的青年与妇女形象上就不是这样了，在他手上妇女形象变成了阿玛戎女人国⑤的形象。

相反，希腊艺术家们在自己创作的全部人像中，轮廓刻画得极其准确，这在需要极其细致耐心的作品诸如玉石雕刻中也是如此。只要

① 雅各布·约尔丹斯(1593—1678)，佛兰德尔画家。
② 雅克·斯岱拉(1596—1657)，法国油画家和铜版画家。
③ 埃夫拉诺尔，公元前4世纪的希腊雕刻家和画家。
④ 彼得·保罗·鲁本斯(1577—1646)，佛兰德尔画家，具有与古典主义相异的浪漫主义风格，在绘画中重色彩，忽视古典主义的素描和造型。
⑤ 阿玛戎，古希腊神话中的女人族，居住在亚速海峡两岸和小亚细亚，为了繁殖后代，与邻近地区的男子成婚，之后把男人遣返回自己的地区。

看看狄奥科里达斯的狄奥麦达斯和沛修斯的人像,出自泰夫克尔①之手的赫拉克勒斯和伊俄勒,就会对希腊人在这个领域内的不可模仿性表示惊叹。巴拉西乌斯②一般被认为是最善于勾勒轮廓的人。

在希腊的人像中,出色的轮廓作为艺术家的主要追求,甚至在衣服中也显示出来。艺术家通过云石,犹如通过科斯岛特产的衣衫(这种衣衫以轻、薄著称——译者)一样来显示形体的优美结构。

德累斯顿皇家古代雕塑馆收藏的以崇高风格著称的阿格里彼娜和三个维斯达③女祭司像是最出色的范例。看来这位阿格里彼娜不是尼禄④的母亲,而是老阿格里彼娜,即日曼尼卡斯⑤的夫人。她很像威尼斯圣马可图书馆前厅被认为是同一个阿格里彼娜的立像。我们这里的雕像是一个坐像,比真人大,用右手托着头部。她优美的脸庞上显示出一个由于关注和无法接受外界印象的悲痛而陷入深沉静观的心灵。可以设想,艺术家想要表现这位女主人处于那样的一个时刻:她被通告将要流放到潘达塔利亚岛去⑥。

三个女祭司像由于双重的理由而受到推崇。首先,它们是赫库拉努姆⑦的首批考古发现,但使其价值倍增的是她们的服装叫崇高风格。在这方面,这三件作品特别是其中比真人大的那座雕像,可以与法尔尼西的花神和其他一流的希腊作品比美。其余两座,真人大小,相互十分相似,似乎是出自同一艺术家之手。她们的区别在于头部,头部并不一样完美。在最完美的一个头上,头发卷曲,从前额一直梳到头发拢在一起的地方。在另一个头上,头发平平地梳过头顶,前面卷曲的头发由发带扎成一束。可以猜测,这个头部制作和安置在身躯上的时间要晚一些,是由一位高手完成的。

这两个雕像的头部没有刻画头巾,但这不会使人怀疑维斯达女祭

① 泰夫克尔,公元前5世纪的希腊画家。
② 巴拉西乌斯,公元前5世纪末的希腊画家。
③ 维斯达,罗马神话中的司火与家庭炉灶之女神。
④ 尼禄(37—68),罗马帝王,执政期为54—68年。
⑤ 日曼尼卡斯,尤里乌斯·恺撒(前15—19),罗马统帅。
⑥ 阿格里彼娜指控提庇留谋杀她的丈夫日曼尼卡斯,在公元29年被流放。
⑦ 赫库拉努姆,那不勒斯湾古罗马城市,公元79年由于维苏威火山爆发与庞贝、斯塔比埃一同埋在灰烬中。

司的身份,因为在其他场合也可以看到不带头巾的供奉维斯达女神的女性雕像。或者,可以从脖子后面衣服很深的褶纹看出,头巾和衣服是连在一起的,像在那三件维斯达祭司像中最大的一件雕像身上所见到的一样,随意地撩在身后。

值得大书特书的是,这三个神像为尔后进一步发现赫库拉努姆城的地下珍宝提供了最初的线索。

在赫库拉努姆城地下珍宝重见天日之时,关于它们以及关于城市的记述仍然还为人们所遗忘,城市的废墟还深深地埋在地下。悲惨的命运降临此地的音讯几乎仅仅是靠小普利尼①向别人通知他的叔叔不幸的消息而传开的,他的叔叔在赫库拉努姆的灾祸中丧生。

当希腊艺术的伟大杰作已经置放在德国的天空下并备受崇敬之时,在那不勒斯,就人们所知,甚至还没有赞美一件赫库拉努姆艺术品的可能。

这些艺术品是于1706年在那不勒斯附近的波蒂契的一间已经掩埋在地下的圆拱下发掘出来的,其时人们正在为冯·埃尔博伊亲王的郊区别墅打地基。当它们出土后,立即随同在那里发掘的其他云石和青铜雕像一起运往维也纳,由欧根②亲王收藏。

这位艺术鉴赏家命令建造主要为这三件人像的、称为Sala Terrena的大厅,使其得以陈列。在这里其他雕像也适得其所。当听到传来的消息说,这些雕像可能要出卖,全维也纳学院和所有艺术家都感到无比愤慨,而当这些雕像从维也纳运往德累斯顿时,人们都用含着泪水的目光和它们告别。

著名的马蒂埃里③从波利克列托斯那里继承了人体比例,从菲狄亚斯那里继承了"雕刀技巧"(阿尔加罗蒂④语);在此以前,他用泥土十分勤奋地复制了三个维斯达女祭司雕像,以弥补这些作品外流的损失。他又连续几年仿效古代大师,从而以他不朽的艺术作品充实了德

① 小普利尼(61?—113),大普利尼的侄子,罗马作家。
② 欧根·萨伏依亲王(1663—1736),德意志军队统帅。
③ 罗伦素·马蒂埃里(1664—1748),意大利雕刻家,曾在维也纳、德累斯顿工作,新古典主义者。
④ 弗朗西斯科·阿尔加罗蒂(1712—1764),意大利文艺理论家、收藏家和诗人。

累斯顿。然而,维斯达女祭司像仍然是他研究服饰的对象,他对服饰处理的优势一直保持到晚年,这也不无根据地说明,他的作品有高超的质量。

一般所理解的"服饰"的全部含义,就是艺术教会给裸露的人着以服装和处理衣服的褶纹,除了美的自然和崇高的轮廓外,在这门科学中,还体现着古代艺术品的第三个品格。

维斯达女祭司像的服饰具有最崇高的风格。细小的褶纹从大的部位的柔和转折中产生,又以整体普遍的和谐协调消失在其中,并不遮盖住裸露体形的优美轮廓。在艺术的这一领域,近代的大师们无可指摘的何其稀少!

不过应该为近代某些伟大的艺术家们特别是画家们说些公道话,他们在不少的情况下离开了希腊大师们通常所采用的给人体着以服饰的途径,而又无损于自然与真实。希腊服饰大多是薄而湿的,它们紧紧地贴在皮肤和肢体上,而使人看到人体。希腊妇女的所有上衣都是用很细的材料做成的,因而被称作薄衫——披纱。

至于说古代人并非都是生产带有细密褶纹衣服这一点,已经为他们的那些崇高的作品——古代绘画特别是古代半身像所证实。德累斯顿皇家古代收藏的优美的卡拉卡拉[1]像便是一例。

在近代,人们在一层衣服上又加一层,有时衣服还是厚重的,因而不可能像古代那样有平缓和流畅的衣纹。这就迫使形成粗大衣褶的风格。而艺术家要表现学识的手法,毫不少于古代常用的手法。

卡尔·马拉塔和弗朗茨·索里门[2]被认为是运用这种手段的最伟大的代表人物。近代威尼斯画派希望走得更远,他们滥用这种手法,一味追求大块面,以致他们作品中的衣服是滞板僵直的。

最后,希腊杰作有一种普遍和主要的特点,这便是高贵的单纯和静穆的伟大。正如海水表面波涛汹涌,但深处总是静止一样,希腊艺术家所塑造的形象,在一切剧烈情感中都表现出一种伟大和平衡的心灵。

[1] 卡拉卡拉(176—217),211年起为罗马帝王。
[2] 卡尔·马拉塔(1625—1713),意大利画家;弗朗茨·索里门(1657—1747),意大利画家和雕刻家。

这种心灵就显现在拉奥孔的面部,并且不仅显现在面部,虽然他处于极端的痛苦之中。他的疼痛在周身的全部肌肉和筋脉上都有所显现,即使不看面部和其他部位,只要看他因疼痛而抽搐的腹部,我们也仿佛身临其境,感到自己也将遭受这种痛苦。但这种痛苦——我要说,并未使拉奥孔面孔和全身显示出狂烈的动乱。像维吉尔在诗里所描写的那样,他没有可怕地号泣。他嘴部的形态不允许他这样做。这里更多的是惊恐和微弱的气息,像萨多莱特①所描写的那样。身体感受到的痛苦和心灵的伟大以同等的力量分布在雕像的全部结构,似乎是经过平衡了似的。拉奥孔承受着痛苦,但是像索福克勒斯描写的斐洛克特提斯②的痛苦一样:他的悲痛触动我们的灵魂深处,但是也促使我们希望自己能像这位大人物那样经受这种悲痛。

　　表现这样一个伟大的心灵远远超越了描绘优美的自然。艺术家必须先在自己身上感受到刻在云石上的精神力量。在希腊,哲人和艺术家集于一身,产生过不止一个麦特罗多罗斯③,智慧与艺术并肩同步,使作品表现出超乎寻常的精神。

　　倘若艺术家按照拉奥孔的祭司身份给雕像加上衣服,那么他的痛苦就不会表现得那么明显。贝尼尼甚至相信,在拉奥孔像的一条大腿的麻木状态上,他看到蛇毒开始散发出来。

　　希腊雕像的一切动作和姿态,凡是不具备这一智慧特征而带有过分激动和狂乱特点的,便陷入了古代艺术家称之为"巴伦提尔西斯"④的错误。

　　身体状态越是平静,便越能表现心灵的真实特征,在偏离平静状态很远的一切动态中,心灵都不是处于他固有的正常状态,而是处于一种强制的和造作的状态之中。在强烈激动的瞬间,心灵会更鲜明和富于特征地表现出来;但心灵处于和谐与宁静的状态,才显示出伟大与高尚。在拉奥孔像上面,如果只表现出痛苦,那就是"巴伦提尔西

① 雅各布斯·萨多莱特(1477—1547),意大利学者,管理拉奥孔群像的枢机主教。
② 斐洛克特提斯握有赫拉克勒斯的带有毒箭头的名箭,在赴特洛伊途中被蛇咬伤而被弃在莱姆诺斯岛,在战斗需要此箭时,才被说服入戎,杀死巴里斯。
③ 麦特罗多罗斯,公元前2世纪希腊哲学家和画家。
④ 巴伦提尔西斯,意为过度夸张,狂烈激奋。

斯"了。因此艺术家为了把富于特征的瞬间和心灵的高尚融为一体，便表现他在这种痛苦中最接近平静的状态。但是，这种平静中，心灵必须只通过它特有的、而非其他的心灵所共有的特点表现出来。表现平静的，但同时要有感染力；表现静穆的，但不是冷漠和平淡无奇。

与此相对立的情况、相对立的极端，就是今天的艺术家特别是那些刚出茅庐的艺术家们的十分平庸的趣味。在他们赞许的作品里，占上风的是伴随着一种狂烈火焰的姿态和行动。他们自以为表现得很俏皮，就如他们说的那样"无拘无束"。他们的得意用语是所谓"对峙姿势"，他们认为，这种姿势就是由他们杜撰的一件完善的艺术作品全部特征的总和。他们在自己的人像中追求像一颗偏离了轨道的彗星那样的心灵；他们希望在每个人体中都看到一个阿亚克斯和一个卡帕尼乌斯[①]。

各门造型艺术和人一样，有自己的青年时期，这些艺术的起步阶段看来如同刚刚起步的艺术家，都是只喜欢华丽的辞藻和制造讨人喜欢的效果。埃斯库罗斯[②]的悲剧缪斯是如此，他的《阿伽门农》显得比赫拉克利特[③]所描写的晦暗朦胧，过分夸张是原因之一。大概最初希腊画家的绘画，与他们第一位高明悲剧家的创作相似。

激情这种稍纵即逝的东西，都是在人类行为的开端表现出来的，平衡、稳健的东西最后才会出现。但是赏识平衡、稳健需要时间。只有大师们才具有这些品格，他们的学生甚至都是追求强烈的激情的。

艺术哲学家知道，这种看样子是可以模仿的东西是何等的难以模仿。

> 每人都希望为自己而做同一件事，
> 若他大胆行动，
> 需流许多汗，
> 作出徒劳的努力。（贺拉斯语）

[①] 阿亚克斯，希腊神话英雄，以力量大和体格强壮著称；卡帕尼乌斯，希腊神话中的阿戈斯王，是著名的强人，常反对众神的意志。
[②] 埃斯库罗斯（前525—前456），古希腊三大悲剧作家之一。
[③] 赫拉克利特（前550—前488），古希腊哲学家。

拉法奇①这位伟大的画家不可能企及古代艺术家的趣味。在他的作品中,一切都处于运动之中。人们在他的作品里看到的,就像在一个集会上所有的人同时都要发言一样,分散和不集中。

希腊雕像的高贵的单纯和静穆的伟大,也是繁盛时期希腊文学和苏格拉底学派的著作的真正特征。这些特征构成了拉斐尔作品的非凡伟大,拉斐尔之所以达到这一点,是通过模仿古代这条道路的。

正是需要像他(指拉斐尔——译者)那样优美的躯体所蕴含的优美的心灵,在近代能首先感受和发现古代艺术真正的特征;他的最大幸福是在他完成这项使命时的年岁,一般庸俗和尚未完全成熟的心灵,对真正的伟大还处于不能感知的麻木状态呢!

人们应该以一种能够感受这种美的眼睛,以一种自古特有的真实趣味,来鉴赏和评价他的作品。唯有如此,在许多人看来似乎没有生气的《阿提拉》②中的主要形象的安宁和寂静,对我们来说才是有意义和崇高的。罗马主教③对匈奴人想要统治罗马的意图很反感,他不以演说家的姿势和行动出现,而是以高贵的人的面貌出现,以其出场来平息纷乱。他像维吉尔给我们描述的那种人:

　　当他们偶然看到一个由于功勋和崇高气质而备受崇敬
的人时,他们便沉默不语而伫立聆听。

他以充满神性的信心的面孔出现在怪物的眼前。两位圣徒——假如可以把圣者与异教徒相提并论的话,不是像互相追逐的天使们那样浮现在云端,而是像荷马的朱庇特那样,眨一下眼皮就会使奥林匹斯山震抖起来。

阿尔加提④在他为罗马圣彼得教堂祭坛制作的关于上述故事(指罗马教皇和阿提拉的故事——译者)的浮雕的著名描绘中,没有或者不善于把他的伟大前驱者名副其实的静穆赋予他的两个圣徒形象。在伟大的前驱者那里,他们是上帝意志的使者,而在阿尔加提这里,则

① 莱蒙特·拉法奇(1656—1690),法国油画家和铜版画家。
② 阿提拉,匈奴国王,434年曾率兵攻打意大利。
③ 在《阿提拉》一画中,拉斐尔表现了传说中的匈奴国王与教皇莱奥一世的会晤,温克尔曼把教皇看成了罗马主教。
④ 亚历山德罗·阿尔加提(1602—1654),意大利雕刻家、建筑家。

是佩带人间武器的尘世兵士。

能够深入欣赏卡普秦教堂中圭多·雷尼①在其优美的天使米迦勒形体上描绘的表情,领略其伟大之处的鉴赏家甚少。人们冷落此像而赞誉孔卡②的米迦勒,是因为后者在人物的面部表现了愤怒和仇恨,而前者在击溃神和人的仇敌之后,并无狂怒表情,以明朗平静的表情在空中飞舞。

英国诗人③同样把复仇天使描写得平静和安然。它在不列颠岛上空飞翔,诗人把战役中的英雄——布林海姆的胜利者与天使相比拟。

在德累斯顿皇家画廊宝库的珍藏中,有一幅出自拉斐尔手笔的重要作品;正如瓦萨里和其他人指出的,出自他才华横溢的时期。圣母抱着圣子,圣西斯图斯和圣巴巴拉跪在两侧,前景还有两个天使。

这幅画曾是皮阿钦圣西斯廷修道院主祭坛的圣画。艺术爱好者和鉴赏家不断前往那里观赏拉斐尔的这幅名品,正如以前人们到台斯皮埃前去观看普拉克西特列斯创作的优美的爱神一样。

请看圣母,她的脸上充满纯洁表情和一种高于女性的伟大的东西,姿态神圣平静,这种宁静总是充盈在古代神像中。她的轮廓多么伟大,多么高尚。她手中的婴儿的面孔比一般婴儿崇高,透过童稚的天真无邪似乎散发出神性的光辉。

下面的女圣徒跪在她的膝前,表现出一种祈祷时的心灵的静穆,但远在主要形象的威仪之下;伟大的艺术家以她面孔的温柔优美来弥补其身份的卑微。

在圣母的另一面是一位形象高贵的老人,他脸上的特征说明他从青年时期起就把自己献给上帝的经历。

圣巴巴拉对圣母的虔诚通过握在胸前的优美的双手显得更为形象和动人,圣西斯图斯一只手的动作成功地表现了圣徒对圣母的颂扬。艺术家想用更为多样的手法来表现这种颂扬,同时,在女性的谦逊质朴前面非常明智地表现出男性的力量。

① 圭多·雷尼(1575—1642),意大利油画家、铜版画家和雕刻家。
② 塞巴斯蒂亚诺·孔卡(1680—1764),意大利画家。
③ 此处指约瑟夫·埃狄生(1672—1719),他在《1704年战役》中歌颂了马尔巴拉侯爵率军在布林海姆战胜法国人的功绩。

虽然时间已经夺去这幅画许多鲜明的光泽，颜色的力量也部分地减弱，但创造者赋予自己双手创造的作品中的心灵，使其至今仍然生气盎然。

一切前来观赏拉斐尔这件或那件作品、希望观察到细小的美的人——这些细小的美赋予尼德兰画家们的作品以很高的价值：尼切尔或者道乌①辛勤劳作的一丝不苟，凡·德尔·维尔弗②象牙色的皮肤，或者某些与我们同时代的拉斐尔同胞的净洁光亮——我要说，他们想在拉斐尔身上找到伟大的拉斐尔，则是徒劳。

在研究了美的自然、轮廓、服饰和希腊大师作品中的高贵的单纯和静穆的伟大后，艺术家们必然要把注意力转向探讨他们的工作方法，以便更好地加以模仿。

众所周知，他们主要用蜡制作他们最初的模型，而近代大师则选择胶泥或其他柔软物质。他们认为胶泥比蜡更能巧妙地表现肌肉，在他们看来蜡太黏滞、太坚韧。

但是我们不想证明，希腊人不懂用湿胶泥塑造的办法，或者以为这种方法在他们中间不流行。在这一领域第一个发明用胶泥的人的名字甚至是人所周知的。昔克翁的狄布塔德斯③是第一个用胶泥作人像的艺术家，伟大的卢库卢斯的朋友阿尔凯西洛斯④的泥塑模型比他的作品更为有名。他为卢库卢斯制作了一个泥塑像，描绘的是安乐之神卢库卢斯用 6 万塞斯特茨得到了它，而奥克塔乌斯骑士⑤为一件普通的大酒杯的模型付给这位艺术家一个塔兰特金币，他本来是想订制黄金酒杯的。

假如胶泥能保持潮湿，那将是塑造人体的最佳材料。但是由于泥的水性在烘干时要蒸发，它的硬质部分紧缩，塑像的重量要减少，占据的空间也要相对收缩。倘若塑像在各个点和各个部位收缩程度是均

① 卡斯帕尔·尼切尔(1639—1684)、杰拉尔德·道乌(1612—1675)均为尼德兰肖像和风俗画家。
② 凡·德尔·维尔弗(1659—1722)，尼德兰画家。
③ 狄布塔德斯，古希腊制陶工、雕塑作者。
④ 卢库卢斯(前 117—前 57)，罗马政治家和将军；阿尔凯西洛斯，公元前 1 世纪的古希腊雕塑家。
⑤ 奥克塔乌斯，公元 1 世纪的古罗马骑士。

匀的，那么在比例变小以后，塑像仍然保持原样。可是粗大部分干燥得比细小部位要慢，尤其是躯干这一最粗大的部位，干燥得最慢；那么细小部位体积的收缩将要比躯干部分的收缩大得多。

蜡没有这一缺陷。它没有可以蒸发的东西，对它来说，人体平面处理的难度较大，但是它可以通过另外的途径来取得这种效果。

一般是用泥做模型，用石膏定型，用蜡浇铸。

希腊人从模型到云石特有的方法，看来与近代大部分艺术家所采用的方法有别。在古代艺术家制作的云石雕像中，处处可见大师的准确和信心。即使在他们质量较低的作品中，也不能轻易找到任何一块地方被凿去得过多。希腊人的这种十分有把握和很准确的手上功夫，肯定是通过比我们采用的更为确定、更为可信的规则训练出来的。

我们现代的雕刻家通用的方法，是在核对和固定了模型之后，在它上面画上水平线和垂直线，这些线互相交叉。继而，他们像用格子放大或缩小画的尺寸那样，在石头上画出相互交叉的线。

这样，模型的每一个小的四方形的平面关系，也在石头的每个大四方形上显示出来。但是用这种办法无法确定立体内容，所以模型的高低起伏的正确度数在这里也不能予以准确的标定。艺术家固然可能把模型的一定比例赋予未来的人像，但他只能靠目测来做这些，所以他始终会怀疑自己，与小稿相比是否雕凿得太深或太浅，凿去的石头层是否太厚或太薄。

不论是外部轮廓，还是轻轻勾画出的模型内在部位的轮廓，以及向中心集中的那些部位，艺术家都不能通过这些线条来加以确定；本来，他是可以通过这些线条完全准确地、毫无偏差地把那些轮廓特征转移到石头上的。

还要补充一点：在完成大型作品时，雕刻家一人不能胜任，必须求得助手的协助，而助手们并非都是理想的能工巧匠，善于准确地完成雕刻家的意图。由于采用这种办法，无法准确地确定深度的界限，一旦雕像上凿去过多的部分，缺陷就无法校正。

这里必须指出，如果一个雕刻家在最初凿刻石头时，就能达到应该达到的深度，而不是一步步地去探索地达到，那么，作品上的那种微妙的凹陷，便不是靠雕刀的最后加工来完成；我要说，这样的雕刻家就

永远不会使自己的作品完美无缺。

还有一个重要的缺陷，即画在石头上的线要被不断凿去，常常要重新勾画和补充，这样就难免发生偏差。

这种失误最终迫使艺术家们去寻找更为妥善的办法。罗马的法兰西学院发明的方法，开始用于复制古代雕像，后来为许多人用来制作模型。

这种方法是在想要复制的雕像上端，按照雕像的比例，固定一个四边形，根据四边形上均衡的刻度，系下垂砣。凭借这些垂砣，雕像最外边的几个点比用第一种方法更为准确。如果通过表面的线来标定，每个点都可能是极端的。采用新方法，从垂砣与接触部位的距离，能给予艺术家关于起伏、凸凹更为准确的尺度，从而使艺术家的工作进行得更为大胆。

但是，由于仅仅通过唯一的一条直线的帮助，曲线的起伏程度不易准确地测定，所以通过这种方法获得的雕像轮廓特征，依然使艺术家没有十分的把握，由于少许偏离主要表面，艺术家便会时时刻刻感到自己陷入无所遵循和无所求助的境地。

显然，使用这种方法以后，雕像的准确比例也同样难以寻找。一般是通过和垂砣线交叉的水平线来寻求比例的。但是，从由这些线条所造成的许多四边形发出的光线，以一个大的角度投入眼帘，所以显得大，而不论它们与我们的视点相比较，是更高或更低。

对待古代艺术品必须十分认真，在临摹它们时使用的垂砣直到现在还有存在的价值，因为至今人们依然不能比较容易和有把握地从事这项工作。不过倘若依据模型进行工作，由于上述原因，这个方法还是不十分准确。

米开朗琪罗采用了前人未用过的方法，令人惊奇的是，雕刻家们都崇拜这位大师，却无一人在这方面继承他。

这位近代的菲狄亚斯，希腊人之后最伟大的艺术家，正如人们所认为的那样，的确找到了他的伟大老师们的门径，找到了至少还尚未为人所知的其他手段，可以把人体各部位的总和与模型的美，转移和表现到雕像上来。

瓦萨里对他的发现做了不完整的描述。根据他的描述，这一方法

的要点如下：

米开朗琪罗取一盛水器皿，把蜡或其他固体物质制成的模型放入水中。他把模型渐渐提到水的表面之上。在整个模型未露出水面之前，最早显露出凸出的各部位，凹陷部位仍然被水淹没。瓦萨里说，米开朗琪罗用这种方法雕刻云石，他首先在凸出的部位做出标志，然后逐渐在凹陷的部位做标志。

看来，或者由于瓦萨里对他的朋友的方法没有特别明确的概述，或者由于他的叙述的疏忽，人们对这种方法的理解与他的叙述有些差异。

这里，盛水器皿的形状说得不明确，自下而上地从水中逐渐把模型提起来，也是很费力气的。总之，我们对这一方法的猜测，远远超过了这位艺术家的传记作者想要告诉我们的。

可以相信，米开朗琪罗曾经对他发明的方法充分地加以研究，使其方便适用。看来，他用的是下述方法：

艺术家按照他的雕像的体积、形状取一合适器皿。我们假设雕像为长方形，他把这个方形水柜外侧的表面分成若干部分，再把这些部分以放大的尺寸标定在石头上；除此之外，再在水柜内侧从上到下标出一定度数。如果模型是由沉重的材料制作的，便把它放入水柜；如果是蜡制的，就固定在柜底。看来，艺术家还用与若干部分相应的方格刻在水柜上面，并按这些划分的部位在石头上画线，再把线转移到人像上来。然后往模型上灌水，直到水达到上部最高点，在画上了格线的雕像上的最高点被标出之后，使一部分水流出，以使模型凸出部分更多地露出，于是便根据他所见到的度数开始制作这一部分。如果同时露出模型的另一个部分，自然也加以制作。其他高起的部分也用这种方法加工。

之后，他把更多的水逐渐放出，直到凹部露出。水柜的标度时时向他表明剩余水的高度，而水的最表面则指出凹处的最上基线。同样，石头上标度的数量是他真正的尺度。

水不仅为他标出凹处和凸处，也标出他的模型的整个轮廓；从水柜内壁到用水的方法勾画出的线轮廓之间的空间——它的大小由水柜的另外两侧的度数标明，从任何一点上说都是一个尺度，给艺术家

指出了从石头上可以凿出多少多余的部分。

通过此法,他的作品达到了最初的,也是正确的形式。水平的平面为他指出一条线,这条线的最远的点就是最高的部位。这条线随着水在容器内的下降,在水平的方向上向下移动,艺术家则握着铁凿跟踪水的运动,一直到水明确标示偏离最高处并与平面融合的最低点。艺术家随着水柜中的缩小的小格加工雕像上同样画定的放大的格子,用这样的方法,水面界线就把他引导到他作品的最后轮廓,这时模型也全部出水。

他的雕像要求有美的形体,他重新向模型灌水,直到他需要的高度,接着数出柜壁上直到水面显示的标度,从而得出凸出部位的高度。他把垂砣准确地投向雕像的突出部位,从垂砣的下线取得一直到凹处的尺度。如果缩小的标度和较大的标度的数量是一致的,那么有必要用某种几何法来计算体积,以证实他的工作进行得是否正确。

他在重复的工作中,寻求肌肉和筋脉的表现和运动,寻求其他细小部位的转折和波动,并把艺术中最细致的色彩从模型移到人体。包容着最不显眼部位的水,以极为准确的方式,显示出这些部位的转折,向艺术家表明最正确的轮廓线。

这一方法不妨碍给予模型以一切可能的姿势。如果是侧面姿势,模型将向艺术家揭示那些他忽略了的东西。它还向艺术家表明凸出和凹进的那些部位以及它的横截面。

所有这一切以及工作成果的希望都在于模型本身,它们应该是依据真正古代的精神凭借艺术之手创造出来的。

米开朗琪罗在这条道路上达到不朽的境地。他的荣耀和他得到的奖励,使他有充裕的时间细致精到地工作。

当代的艺术家,具有足够的才能和勤奋向前进,去认识方法的真理和正确性,可是他们被迫为面包而不是为荣誉工作。因而他们不能越出自己习惯的轨道,在旧轨道上他们以为继续以通过长久练习取得的目测为指导,可以取得更好的成绩。

他必须优先掌握这种目测力最终是通过实践来取得足够的自信的,有时也不乏可疑之处。如果他从青年时代起就依据不可靠的法则工作,那么他又如何能达到那样的细致和准确?

如果刚刚起步的艺术家在初次用泥和其他材料创作时,就学会米开朗琪罗经过长期探讨才发现的可靠方法,那么他们可能像米开朗琪罗那样接近希腊人的艺术。

以上赞誉希腊雕刻艺术的语言,看来也适用于希腊画家。可惜,时间与人类的疯狂剥夺了我们就此进行无可争辩的论述的可能。

人们承认希腊画家们的素描和表现力——仅此而已。人们不承认他们会透视、构图和使用色彩。这种判断的依据有的是高浮雕作品,有的是在罗马城以及城郊地下发现的梅塞纳斯、提图斯、图拉真和安东尼王朝宫殿中的古代(不能说是希腊)绘画,有三十来幅,其中几幅是镶嵌画。特恩布尔①为他收集的古代绘画著作附加了一套最著名的作品,由卡米洛·帕德尼尔画、明德刻板②。这些画为他纸张豪华、边缘深阔的著作增添了独一无二的价值。其中两幅原作挂在伦敦著名医生理查德·米德的书房。

另外一些作者指出,普桑研究过所谓《阿尔多勃朗底尼婚礼》③,还有阿尼巴尔·卡拉契④用素描模仿了可能是马克·科里奥兰⑤别墅的作品;在圭多·雷尼作品中发现与著名的《欧罗巴被劫》⑥这幅镶嵌画有颇多相似之处。

如果这一类壁画能够作为讨论古代绘画的依据,那么从这些艺术残品中,人们会错误地认为,古代画家们甚至是拒绝素描和表现力的。

从赫库拉努姆剧院墙壁上与石头砌造部位一并卸下来的绘画,描绘了一群等身大的人像,正如大家所认为的那样,给了我们关于古代绘画不好的印象。战胜人身牛首怪物的提修斯,被描绘在这样的一瞬间:一群雅典青年吻他的手,抱他的膝,花神在赫拉克勒斯和一个司牧畜之神的身旁;还有可能是阿皮乌斯·克劳狄乌斯行政官在判决——所有这些,据一位亲眼看过这幅画的艺术家说,一部分画得平庸无奇,

① 乔治·特恩布尔,18世纪英国学者。
② 卡米洛·帕德尼尔(1720—1769),意大利画家;明德(1740—1770),英国油画家和铜版画家。
③ 罗马壁画,创作于奥古斯都时代,为阿尔多勃朗底尼家族收藏,后为梵蒂冈藏品。
④ 阿尼巴尔·卡拉契(1560—1609),意大利画家。
⑤ 马克·科里奥兰,公元前5世纪的罗马贵族。
⑥ 现藏于巴尔贝雷尼宫。

一部分素描不佳。据说,大部分头像没有表情,甚至在阿皮乌斯·克劳狄乌斯头像上,也没有表现出什么特征。

这些情况也证实,这些作品出自平庸画家之手,因为希腊雕刻家懂得优美比例、人体的轮廓和表现手段,这些希腊优秀的画家也一定是掌握了的。

除了这些公认的古代画家们的成就外,近代画家们还有许多需要向他们学习的东西。

在透视方面,优势无疑属于近代画家们,因为这涉及科学领域,虽然古代人也很重视研究。构图与布局的规则,古代艺术家们只了解一部分,而且并非所有人掌握,在罗马的希腊艺术繁盛期的浮雕作品,证实了这一点。

在设色方面,根据古代作者的文献记录和对古代绘画残品的考察,优势在近代艺术家一边。

绘画的各种样式,同样在近代获得高度完善。在动物画和风景画方面,我们的画家很显然已经超过了古代画家。在其他地区生长的体态更为优美的动物,看来他们没有见过。下面有几个例子:马克·奥里略①的马,卡瓦洛山上的两匹马②,上文提到过的威尼斯圣马可教堂廊柱上被认为是李西普的马、法尔尼西的牛,还有其他这类动物的描绘,都说明了这一点。

这里顺便说起,古代艺术家没有观察到马腿前后相反的运动,这一点见于威尼斯的群马像和古代钱币。一些近代画家由于无知去任意地模仿,甚至有人为之辩护。

我们的风景画,特别是尼德兰的风景画,其所以优美,主要在于油画颜料。它们的色调因此获得了更大的表现力,显示出更多的明亮和体积感。云层丰富、雾气阴湿的天空下的大自然,对于这种艺术发展的促进作用也是不少的。

近代画家较之古代画家上述的以及其他的成就,需要依据更有说服力的结论做更为细致的介绍,而在这以前是做得不够的。

① 马克·奥里略(121—180),161—180年统治古罗马的君主。
② 蒙特-卡瓦洛山,意为"马山",罗马一广场名,因有两组表现驯马的雕像群而得名。

为了艺术的发展，还要向前迈出一大步，开始偏离旧轨道或者已经偏离了旧轨道的艺术家，决定迈出这一步，但他的脚步落到了艺术的险坡上，显得不能自主。

圣徒传、寓言和变形故事，成了近数百年来近代画家作品中永久的、几乎是唯一的题材。他们不断地采用，不断地翻新，最后终于使艺术哲学家和鉴赏家感到厌烦和反感。

凡是具有善于思考的心灵的艺术家，当他刻画达芙妮和阿波罗，刻画诸如诱骗普罗塞彼娜①、欧罗巴一类题材时，会感到无所适从和无所作为。他力图以形象的描绘即通过寓意的图画来显示自己的才能。

绘画同样包含那些不具有感情特性的东西——它的崇高目的正在于此。希腊人同样努力达到这一点，古代文学证实了这一点。画家巴拉西乌斯，像阿里斯提特斯②那样塑造心灵，据说甚至能够表现出整整一个民族的性格。他描绘的雅典人像实际生活中的一样，他们是善良的，同时也是残暴的，是轻信随便的，同时也是顽固、勇敢的，还是胆怯的。倘若说这种表现是可以想象的，那是因为它是通过寓意的途径，通过用来表示一般概念的形象取得的。

在这里艺术家犹如在某块荒芜之地。未开化的印第安人的语言缺乏相似的概念，没有用来表示诸如感激情谊、空间、持续性等的词汇，但他们并不比我们时代的绘画更缺少这类符号。凡是思考得更为广阔、不局限于调色板的表达能力的艺术家，都希望有大量的知识积累，他可以利用这些积累，从这些积累中移植不可感知事物的那些重要的、可以明显感知的符号。完全具有这一特征的作品，现在还不存在。至今艺术家们的努力尚不明显，而且这些努力与重大的创作意图不相适应。艺术家将会明白，里帕③的神像学、胡格的古代民族文物研究会带来多少愉快。

最伟大的画家之所以选择熟悉的题材，原因就在这里。阿尼巴尔·卡拉奇并未像一位寓意诗人那样，在法尔尼西家族的画廊中用抽象的符号和富于感情的形象来表现这一家族最负盛名的业绩和事件，

① 普罗塞彼娜，罗马神话中司理地狱的女神。
② 阿里斯提特斯，忒拜人，公元前5世纪希腊画家。
③ 切萨尔·里帕，16—17世纪的意大利学者。

这里显示出全部力量的仅仅是再现了人所皆知的寓言。

毫无疑问,德累斯顿皇家画廊是由最伟大的大师们的作品汇成的宝库,可能也是世界上最杰出的画廊。陛下作为最有智慧的艺术鉴赏家,在经过挑选以后,十分注意作品的完美。可是在这皇家的宝库中,历史题材的作品甚为少见!而寓意性的、史诗题材的作品则更是稀少了。

伟大的鲁本斯,这位大师群中的佼佼者,作为富有才华的诗人,敢于在这一绘画领域生僻的小径上迈出一步,推出一系列伟大的作品。他为卢森堡画廊①绘制的画,是他最伟大的创造,并由于技巧高明的铜版画家们的复制而闻名于全世界。

在鲁本斯之后,近代很少开创和完成更为宏伟的这类作品,例如维也纳皇家图书馆的圆拱顶,那是丹尼埃尔·格朗绘画并由冯·泽德尔梅耶铜板复制的②。在凡尔赛,勒-穆瓦纳③创作的描写赫拉克勒斯丰功伟绩的画,是暗示赫拉克勒斯·弗勒里④主教功绩的,法国把它作为全世界在构图上最出色的作品加以炫耀,可是和德国艺术家学识渊博和富于思考的绘画相比较,这类作品给人的印象不过是甚为一般和缺乏远见的寓意而已。它就如同歌功颂德的颂诗一样,主要思想围绕着年历中的名称打转。虽然提供了创造某种伟大东西的机会,然而使人惊奇的是,这种创造没有出现。即使为了神化大臣而来装饰王宫的天花板,画家也是难以成功的。

艺术家需要这样的作品,它从整个神化系统中,从古代和新时代优秀诗人的创造中,从许多民族玄奥的智慧中,从保存在石头、纸币和装饰品的图画中,吸收那些在诗中变成了抽象概念的富于感性的人物和形象,对这一丰富的材料应该做一定的合理分类,并通过特别的运用和解释使其适合个别的情况,使艺术家有所遵从。

与此同时,这样的方法将为模仿古代开辟广阔的领域,也将使我们的作品获得高尚的古代趣味。

① 卢森堡画廊,在巴黎卢森堡宫内,建于17世纪上半期。
② 丹尼埃尔·格朗(1694—1757),奥地利画家;冯·泽德尔梅耶(1706—1761),德国画家。
③ 弗朗索瓦·勒-穆瓦纳(1688—1737),法国画家,属于勒布伦画派。
④ 即安德烈·弗勒里(1653—1743),法国主教和国务活动家。

装饰中的良好趣味,维特鲁威①在他那个时代就曾因其受到损害而痛切地叹息,近来在我们的作品中,受到更为严重的损害;部分原因是一位画家——弗尔特罗的莫尔托强制推行的怪诞绘画,部分原因是流行毫无意义的室内画。这种趣味可以通过对于寓意的认真研究而得到净化,从而获得真实性和意义。

我们用贝壳制作的螺旋形和典雅的装饰,在我们今天的任何一个图案中都不可缺少,其不够自然的程度犹如做成小城堡和宫殿形状的维特鲁威烛台。寓意可以教会我们,对于在合适地点的细小装饰,也会作出安排和处理。

> 知道给予每种情况以合乎时宜的处理。——贺拉斯

门的上端和天花板上的绘画主要是为了占据空间和不可能只靠镀金来填补的地方。它们不仅与主人的职位和状况毫无关系,而且有时还给他们造成损害。

由于人们对墙壁上的空白很反感,那么缺乏思想的绘画便用来填补空白。

这也是产生下述情况的原因:艺术家有了选择题材的自由,由于寓意绘画的缺乏,作者常常选择可能被认为是讽刺的题材,而不选择歌功颂德的题材。可能也正是为了自己避免这种情况,人们要求艺术家谨慎从事,画那些没有意义的作品。

寻找这类艺术家也是困难的,最后:

> 犹如热病患者的幻想,虚幻的作品出现了。——贺拉斯

这样也就夺去了构成绘画的最大优势,这就是:描绘看不见的、过去的和未来的。

那些绘画作品在别的什么地方可能产生印象,但因为被放置在一个毫不相干和不恰当的地方,便失去这种可能。

一座新建筑的主人:一个房东,一个放高利贷的人。(贺拉斯语)可能会在自己的房屋、大厅的高门上方安排违背透视原理的小绘画,这里指的是构成固定装饰的那些绘画,而不是指在某个收藏中为了位

① 维特鲁威,公元前1世纪的著名罗马建筑家,著有《论建筑》一书。

置平衡对称而安排的作品。

　　建筑装饰的选择常常不当：甲胄和战利品不适当地放置在狩猎之家，犹如罗马圣彼得大教堂入口大门上的甘尼美德和鹰、朱庇特和丽达的描绘。

　　各门艺术都具有双重的最终目的：它们应该给人以愉悦，同时给人以教益。因此许多伟大的风景画家认为，如果他们的风景画不描写人物，他们只满足了艺术的一半需要。

　　艺术家使用的画笔应该首先得到理智的浸渍，正如有人对亚里士多德的笔的评价一样：他让人思考的比给人看到的东西要多。倘若艺术家学会在寓意中不隐蔽自己的思想，而善于赋予思想以寓意的形式，他同样可以达到这一境界。如果题材是他自己选择的，或者是别人给他建议的，这题材又包容或可能包容在有诗意的形式之中，那么艺术将为他提供灵感，在他的心中将燃起普罗米修斯从天神那里窃来的火。鉴赏家们将对此深深思考，而普通的爱好者也将学会思考。

<div style="text-align:right">（邵大箴 译）</div>

美学①（节选）

[德]黑格尔

格奥尔格·威廉·弗里德里希·黑格尔（Georg Wilhelm Friedrich Hegel,1770—1831），德国著名哲学家、美学家，德国古典哲学、美学的集大成者。黑格尔1770年8月27日出生于德国西南部的斯图加特，六岁进入拉丁语学校学习，中学毕业后，进入图宾根大学神学院学习神学、哲学和自然科学。黑格尔大学时期经常和谢林、荷尔德林探讨艺术问题，为他思想体系成熟时撰写《美学》埋下了伏笔。从图宾根神学院毕业至1800年进入耶拿大学任教前，黑格尔做过家庭教师、地方报纸编辑。1805年，黑格尔升任副教授。两年后，他的《精神现象学》出版。《精神现象学》是一部有关人类意识发展的哲学著作，揭示了人的个体和人类社会发展两方面的历史辩证法，将人类意识发展分为意识、自我意识、理性、客观精神和绝对精神五个阶段。《精神现象学》标志着黑格尔哲学体系的成熟。1808至1816年，黑格尔前往纽伦堡当了八年的中学校长，兼任哲学、古典文学和高等数学教师，并完成了《逻辑学》一书。《逻辑学》体现了黑格尔把宇宙看成是一个运动、变化、发展有机整体的思想，在逻辑史上具有重要意义。黑格尔也把自己的其他著作看作是《逻辑学》的展开和应用。1816年，黑格尔赴海德堡大学任教，并在那里开始讲授美学课程。两年后，黑格尔转任柏林大学哲学教授。在柏林大学，黑格尔讲授法哲学、宗教哲学、历史哲学、哲学史、逻辑学和美学等课程。由于自己的哲学体系适合普鲁士

① 选自Georg Wilhelm Friedrich Hegel. *Ästhetik*. Berlin: Aufbau-Verlag,1955.

国家的需要，黑格尔哲学受到政府的青睐，其哲学思想也被定为普鲁士国家的钦定学说，并于1829年当选柏林大学校长。1831年8月，霍乱侵袭柏林，黑格尔暂时离开柏林避难。随着十月份新学期的到来，在以为霍乱已经平息的情况下，黑格尔回到了柏林。然而，死神向他伸出了魔爪。11月14日，黑格尔死于霍乱。按照黑格尔的意愿，人们把他葬在哲学家费希特的墓边。黑格尔的《美学》是其哲学体系的一部分。在黑格尔的哲学体系中，万物最初的原因与内在本质，即"绝对精神"，在自然界与人类社会出现以前就已经存在。黑格尔认为世界上的一切都是"绝对精神"的表现，"绝对精神"的发展经历了三个阶段：第一是逻辑阶段，在这一阶段中，"绝对精神"作为纯粹抽象的逻辑概念，超时空、超自然、超社会地自我发展着；第二是自然阶段，"绝对精神"转化为自然界，表现为具体的感性事物；第三是精神阶段："绝对精神"否定了自然事物的束缚，回复到自身，其顺序则表现为"主观精神"（个人意识）、"客观精神"（社会意识）与"绝对精神"。

黑格尔的美学体系用最为简洁的一句话来概括，就是"美是理念的感性显现"。他写道：

> 我们前已说过，美就是理念，所以从一方面看，美与真是一回事……当真在它的外在存在中直接呈现于意识，而且它的概念是直接和它的外在现象处于统一体时，理念就不仅是真的，而且是美的了。美因此可以下这样的定义：美就是理念的感性显现。

在黑格尔的哲学体系中，艺术属于精神哲学，其最终归宿也是消融于哲学之中。这是由绝对精神的不断运动、发展特性决定的。在绝对精神的精神发展阶段，艺术以感性形象表现绝对精神；宗教以象征手法表现绝对精神；哲学以概念表达绝对精神。相对而言，艺术处于"绝对精神"的最低位置上。黑格尔把艺术看成是一个在时间中发展、前后相继的过程，这与他的整个哲学体系是完全一致的。

在《美学》一书中，艺术经历了象征型、古典型和浪漫型三个发展阶段。而象征、古典和浪漫三种艺术类型同时也代表了黑格尔的艺术分类体系。作为前者，三种艺术类型首尾相接，分别代表了"理念"外

化为现实的不同阶段,前一种艺术类型的结束便是后一种艺术类型的开始;作为后者,这三种艺术类型又进一步划分为建筑、雕塑、绘画、音乐和诗歌。其中建筑是象征艺术的代表,雕塑是古典艺术的代表,绘画、音乐和诗歌是浪漫艺术的代表。这些不同的艺术类型之所以产生,是由于理念不断运动发展的特性决定了它在不同阶段具有不同的显现。象征艺术出现在古印度、波斯,在古埃及达到巅峰;古典艺术出现在古希腊,并在4世纪下半叶达到巅峰;浪漫艺术与基督教的兴起有关,并在文艺复兴画家达·芬奇和拉斐尔的艺术中达到了巅峰。用黑格尔的话来说,象征型艺术、古典型艺术和浪漫型艺术作为"理念"和形象关系的不同表现,展示了"理念"外化为现实的不同阶段。"这三种艺术类型对于理想,即真正的美的概念,始而追求,继而到达,终于超越。"

黑格尔生前出版的主要著作有:《精神现象学》(1807);《逻辑学》(1812);《哲学科学全书纲要》(包括《逻辑学》《自然哲学》与《精神哲学》)(1816);《法哲学原理》(1821)。他在柏林大学开设的有关哲学史、美学、宗教哲学课程,其讲稿死后也被整理为《哲学史讲演录》《美学》《世界史哲学讲演录》《哲学史讲演录》和《宗教哲学讲演录》。黑格尔对后来众多的西方思想家产生了影响,尽管黑格尔在今天仍然是一个具有很多争议的人物,但在西方哲学中的权威地位是举世公认的。正如莫里斯·梅洛·庞蒂写道:"过去所有的伟大哲学思想——马克思、尼采的哲学,现象学,德国的存在主义和精神分析学——都有它们的思想源头,那就是黑格尔哲学。"

一、美学研究的对象

在以上一番序论之后,我们现在就可以进一步讨论我们的研究对象本身了。但是我们的序论还没有完,而在说明对象这方面,序论只能对我们将要做的科学研究全部进程进行鸟瞰。我们既已把艺术看成是由绝对理念本身生发出来的,并且把艺术的目的看成是绝对本身的感性表现,我们在这鸟瞰中就应该至少能概括地说明本课程中各个

部分如何从艺术即绝对理念的表现这个总概念推演出来。因此,我们应该先使读者对这总概念有一种很概括的认识。

上文已经说过,艺术的内容就是理念,艺术的形式就是诉诸感官的形象。艺术要把这两方面调和成为一种自由的统一的整体。这里第一个决定因素就是这样一个要求:要经过艺术表现的内容必须在本质上适宜于这种表现。否则我们就会只得到一种很坏的拼凑,其中内容根本不适合于形象化和外在表现,偏要勉强被纳入这种形式,题材本身就干燥无味,偏要勉强把一种在本质上和它敌对的形式作为它的表现方式。

第二个要求是从第一个要求推演出来的:艺术的内容本身不应该是抽象的。这并非说,它应该像感性事物那样具体——这里所谓"具体"是就它和看作只是抽象的心灵性和理智性的东西相对立而言。因为在心灵界和自然界里,凡是真实的东西在本身就是具体的,尽管它有普遍性,它同时还包含主体性和特殊性①。例如我们说神是单纯的"太一",是最高的存在本身,我们就是根据非理性的知解力把神看成一种死的抽象品。这种不是按照神的具体真实性来理解的神就不能作为艺术的内容,尤其不能作为造形艺术的内容。犹太人和土耳其人的神还说不上是这种根据知解力所形成的抽象观念,所以他们就不能像基督教那样用艺术把他们的神很明确地表现出来。基督教的神却是按照他的真实性来理解的,所以就是作为本身完全具体的,作为人身,作为主体,更精确地说,作为精神(或心灵)来理解的。作为精神的神把他自己显现为三身②于宗教的领会,而这三身却同时是一体。这里有本体,有普遍性,特殊性,也有这三者的和解了的统一③,只有这种统一体才是具体的。一种内容如果要显得真实,就必须这样具体,艺术也要求这样的具体性,因为纯是抽象的普遍性本身就没有办法转化为特殊事物和现象以及普遍性与特殊事物的统一体。

① 黑格尔所说的"具体"不仅与"抽象"对立,也与"片面""不真实"对立。"具体"就是完整,寓普遍(理)于特殊(事),也就是真实。所以哲学史家往往用"具体的普遍"(concrete universal)来概括他的"对立面统一"的学说。
② 基督教的神或上帝是"三身一体",所谓三身即圣父上帝、圣子耶稣和圣灵。所谓"圣灵"是就上帝显现于人时而言,例如圣灵凭附圣母玛利亚而生耶稣。
③ 有神的本体和普遍性,也有特殊的存在,即作为人的耶稣,三者的统一才是具体的神,即所谓"三身一体"。

第三，一种真实的也就是具体的内容既然应该有符合它的一种感性形式和形象，这种感性形式就必须同时是个别的，本身完全具体的，单一完整的。艺术在内容和表现两方面都有这种具体性，也正是这种两方面同有的具体性才可以使这两方面结合而且互相符合。拿人体的自然形状为例来说，它就是这样一种感性的具体的东西，可以用来表现本身也是具体的心灵，并且与心灵符合。因此，我们就应该抛弃这样一种想法：以为采取外在世界中某一实在的现象来表达某种真实的内容，这是完全出于偶然的。艺术之所以抓住这个形式，既不是由于它碰巧在那里，也不是由于除它以外，就没有别的形式可用，而是由于具体的内容本身就已含有外在的，实在的，也就是感性的表现作为它的一个因素。但是另一方面，在本质上是心灵性的内容所借以表现的那种具体的感性事物，在本质上就是诉诸内心生活的，使这种内容可为观照知觉对象的那种外在形状就只是为着情感和思想[①]而存在的。只有因为这个道理，内容与艺术形象才能互相吻合。单纯的具体的感性事物，即单纯的外在自然，就没有这种目的[②]作为它的唯一的所以产生的道理。鸟的五光十色的羽毛无人看见也还是照耀着，它的歌声也在无人听见之中消逝了；昙花只在夜间一现而无人欣赏，就在南方荒野的森林里萎谢了，而这森林本身充满着最美丽最茂盛的草木和最丰富最芬芳的香气，也悄然枯谢而无人享受。艺术作品却不是这样独立自足地存在着，它在本质上是一个问题，一句向起反应的心弦所说的话，一种向情感和思想所发出的呼吁。

就以上这一点来说，艺术的感性化虽不是偶然的，却也还不是理解心灵性的具体的东西的最高方式。比这种通过具体的感性事物的表现方式更高一层的方式是思想；在相对的意义下，思想固然是抽象的，但是它必须不是片面的而是具体的思想，才能成为真实的、理性的思想。如果拿希腊的神和基督教所了解的神来比较，我们马上就可以看出一种是既定的内容可以用感性的艺术形式恰当地表现出来，还是在本质上就需要一种更高的更富于心灵性的方式表现这二者之间的分别。希腊的

① Gemüt und Geist，英译本作 heart and mind，前者是管情感方面功能的心，后者是管思想意识方面功能的心，且译"情感和思想"。

② 这种目的指"诉诸心灵"和"为着情感思想而存在"。

神不是抽象的，而是个别的、最接近人的自然形状的；基督教的神固然也有具体的人身，但是这人身是被看作纯粹心灵性的，他须作为心灵（或精神）而被认识，而且须在心灵中被认识。他所借以存在的基本上就是内心的知识（领悟），而不是外在的自然人体形状，用这种形状就不能把他完全表现出来，就不能按照他的概念的深度把他表现出来。

因为艺术的任务在于用感性形象来表现理念，以供直接观照，而不是用思想和纯粹心灵性的形式来表现，因为艺术表现的价值和意义在于理念和形象两方面的协调和统一，所以艺术在符合艺术概念的实际作品中所达到的高度和优点，就要取决于理念与形象能互相融合而成为统一体的程度。

艺术科学各部分的划分原则就在于这一点，就在于作为心灵性的更高的真实得到了符合心灵概念的形象。因为心灵在达到它的绝对本质的真实概念之前，必须经过植根于这概念本身的一些阶段的过程，而这种由心灵生发的内容的演进过程就和直接与它联系的艺术表现的演进过程相对应，在这些艺术表现的形式中，艺术家的心灵使自己能认识到自己。

这种在艺术心灵以内的演进过程，按照它的本质来说，又有两方面。第一方面就是：这种演进本身就是一种心灵性的、普遍的演进，因为先后相承的各阶段的确定的世界观是作为对于自然、人和神的确定的但是无所不包的意识而表现于艺术形象的。第二方面就是：这种内在的艺术演进须使自己有直接感性存在，而各种确定形式的感性的艺术存在本身就是一整套的必然的艺术种类差异——这就是各门艺术[①]。艺术表现以及它的种类差异从一方面看，即从它们的心灵性看，固然都有一般性，不限于某一种材料，而感性存在本身也是千差万别的；但是由于感性存在本身，正如心灵一样，以概念为它的内在灵魂，所以从另一方面看，某些感性材料却与某种心灵性的差异和艺术表现

[①] "这里所指的两方面的演进，第一方面是某时代和某民族例如埃及、希腊、基督教等时代对于自然、人和神的一种特殊的看法，特别就这看法对艺术的关系来看；第二种是各门艺术，例如雕刻、音乐、诗歌之类，每种有它自己的基础，从它们对第一种演进的关系来看。"
——奥斯玛斯通英译本注

种类有密切的关系和内在的一致①。

我们的科学总共分为三个主要的部分：

第一，是一般的部分。它的内容和对象就是艺术美的普遍的理念——艺术美是作为理想来看的——以及艺术美对自然和艺术美对主体艺术创造这双方面的更密切的关系。

第二，从艺术美的概念发展出一个特殊的部分，即这个概念本身所包含的本质上的分别演化成为一系列的特殊表现形式②。

第三，还有一个最后的部分，它所要讨论的是艺术美的个别化，就是艺术进展到感性形象的表现，形成各门艺术的系统以及其中的类与种。

1. 艺术美的理念或理想

关于第一、第二两部分，为着便于了解下文，我们首先就要提醒一个事实：就艺术美来说的理念并不是专就理念本身来说的理念，即不是在哲学逻辑里作为绝对来了解的那种理念，而是化为符合现实的具体形象，而且与现实结合成为直接的妥帖的统一体的那种理念。因为就理念本身来说的理念虽是自在自为的真实，但是还只是有普遍性，而尚未化为具体对象的真实；作为艺术美的理念却不然，它一方面具有明确的定性，在本质上成为个别的现实，另一方面它也是现实的一种个别表现，具有一种定性，使它本身在本质上正好显现这理念。这就等于提出这样一个要求：理念和它的表现，即它的具体现实，应该配合得彼此完全符合。按照这样理解，理念就是符合理念本质而现为具体形象的现实，这种理念就是理想③。这种符合首先可能很形式地了解成为这样的意思：理念不拘哪一个都行，只要现实的形象（也不拘哪一个都行）恰好表现这个既定的理念，那就算是符合。如果是这样，理

① "作者追问声音或颜色之类何以适应某一类型的艺术，如在理论上所界定的——这在骨子里是理智的而不是感性的——他回答说，这些媒介作为自然事物来看，自有一种意蕴和目的，虽然不像在艺术作品里那样明显。它们各特别适宜于某些类型的艺术，这就足见它们所隐含的意蕴和目的。" ——鲍申葵英译本注

② 即三种艺术类型。

③ 黑格尔所用的"理想"（Ideal）与一般所说的"理想"不同，它就是"具体的理念显现于适合的具体形象"，也就是真正的艺术作品。黑格尔所说的"理想"包括一般所说的"典型"（见出普遍性与本质的个别事物形象），但比"典型"较广，因为整个艺术是"理想"，不仅是人物或情境。译文为清楚起见，有时把"理想"译为"艺术理想"。

想所要求的真实就会与单纯的正确相混，所谓单纯的正确是指用适当的方式把任何意义内容表现出来，一看到形象就可以直接找到它的意义。理想是不能这样了解的。因为任何内容都可以按照它的本质的标准很适当地表现出来，但不因此就配称为理想的艺术美。比起理想美，这种情形就连在表现方面也显得有缺陷。关于这一点，我们先要提到一个到将来才能证明的道理：艺术作品的缺陷并不总是可以单归咎于主体方面的技巧不熟练，形式的缺陷总是起于内容的缺陷。例如中国、印度、埃及各民族的艺术形象，例如神像和偶像，都是无形式的，或是形式虽明确而却丑陋不真实，他们都不能达到真正的美，因为他们的神话观念，他们的艺术作品的内容和思想本身仍然是不明确的，或是虽明确而却低劣，不是本身就是绝对的内容。就这个意义来说，艺术作品的表现愈优美，它的内容和思想也就具有愈深刻的内在真实。在考虑这一点时，我们不应只想到按照当前外在现实来掌握自然形状和模仿自然形状所表现的技巧熟练的程度。因为在某些发展阶段的艺术意识和艺术表现里，对自然形状的歪曲和损坏并不是无意的，并不是由于技巧的生疏和不熟练，而是由于故意的改变，这种改变是由意识里面的内容所要求和决定的。从这个观点来看，一种艺术尽管就它的既定的范围来说，在技巧等方面是十分完善的，而作为艺术，它仍然可以是不完善的，如果拿艺术概念本身和理想来衡量它，它仍然是有缺陷的。只有在最高的艺术里，理念和表现才是真正互相符合的，这就是说，用来表现理念的形象本身就是绝对真实的形象，因为它所表现的理念内容本身也是真实的内容。前文已提过，这个原则还包含一个附带的结论：理念必须在它本身而且通过它本身被界定为具体的整体，因而它本身就具有由理念化为特殊个体和确定为外在现象这个过程所依据的原则和标准。例如基督教的想象只能把神表现为人的形状和人的心灵面貌，因为神自身在基督教里是完全作为心灵来认识的。具有定性好像是使理念显现为形象的桥梁。只要这种定性不是起于理念本身的整体，只要理念不是作为能使自己具有定性和把自己化为特殊事物的东西来了解的，这种理念就还是抽象的，就还不是从它本身而是从本身以外得到它的定性，也就是从本身以外得到一个原则，去决定某种显现方式对它才是唯一适合的。因此，如果理念还

是抽象的,它的形象也就还不是由它决定的,而是外来的。本身具体的理念却不如此:它本身就已包含它采取什么显现方式所依据的原则,因此它本身就是使自己显现为自由形象的过程。从此可知,只有真正具体的理念才能产生真正的形象,这两方面的符合就是理想[①]。

2. 理想发展为艺术美的各种特殊类型——象征型艺术、古典型艺术与浪漫型艺术[②]

理念既然是这样具体的统一体,这个统一体就只有通过理念的各特殊方面的伸展与和解,才能进入艺术的意识;就是由于这种发展,艺术美才有一整套的特殊的阶段和类型。我们既已把艺术作为自在自为的东西研究过了,现在就要看看完整的美如何分化为各种特殊的确定形式。这就产生关于艺术类型的学说。这些类型之所以产生,是由于把理念作为艺术内容来掌握的方式不同,因而理念所借以显现的形象也就有分别。因此,艺术类型不过是内容和形象之间的各种不同的关系,这些关系其实就是从理念本身生发出来的,所以为艺术类型的区分提供了真正的基础。因为这种区分的原则总是必须包含在有待分化和区分的那个理念本身里。

我们在这里要研究的是理念和形象的三种关系。

(1) 一方面,理念在开始阶段,自身还不确定,还很含糊,或者虽有确定形式而不真实,就在这种状况之下它被用作艺术创造的内容。既然不确定,理念本身就还没有理想所要求的那种个别性;它的抽象性和片面性使得形象在外表上离奇而不完美。所以这第一种艺术类型与其说有真正的表现能力,还不如说只是图解的尝试。理念还没有从它本身找到所要的形式,所以还只是对形式的挣扎和希求。我们可以把这种类型一般称为象征艺术的类型。在这种类型里,抽象的理念

① 黑格尔在这一节里提出了他的艺术美的基本观点:一、内容(理念)决定形式(显现的形象);二、只有本身真实的内容表现于适合内容的真实形式,才能达到艺术美。

② 黑格尔所说的某种艺术类型代表三个时代的不同的世界观,与艺术流派有别。象征型艺术代表艺术的原始阶段,主要代表是东方艺术,与法国19世纪的象征主义和象征派有别;古典型艺术代表艺术发展成熟的阶段,主要代表是希腊艺术,与十七八世纪欧洲(特别是法国)的古典主义或新古典主义有别;浪漫型艺术代表艺术开始解体的阶段,主要代表是中世纪西方基督教艺术,与十八九世纪的欧洲浪漫主义运动有别。

所取的形象是外在于理念本身的自然形态的感性材料①，形象化的过程就从这种材料出发，而且显得束缚在这种材料上面。一方面自然对象还是保留它原来的样子而没有改变，另一方面一种有实体性的理念又被勉强黏附到这个对象上面去，作为这个对象的意义，因此这个对象就有表现这理念的任务，而且要被了解为本身就已包含这理念。这种情形之所以发生，是由于自然事物本有能表现普遍意义的那一方面。但是既然还不可能有理念与形象的完全符合，理念对形象的关系就只涉及某一个抽象属性，例如用狮子象征强壮。

另一方面，这种关系的抽象性也使人意识到理念对自然现象是自外附加上去的，理念既然没有别的现实来表现它，于是就在许多自然事物形状中徘徊不定，在它们的骚动和紊乱中寻找自己，但是发现它们对自己都不适合。于是它就把自然形状和实在现象夸张成为不确定不匀称的东西，在它们里面晕头转向，发酵沸腾，勉强它们，歪曲它们，把它们割裂成为不自然的形状，企图用形象的散漫、庞大和堂皇富丽来把现象提高到理念的地位。因为这里的理念仍然多少是不确定的，不能形象化的，而自然事物在形状方面却是完全确定的。

由于两方面互不符合，理念对客观事物的关系就成为一种消极的关系，因为理念在本质上既然是内在的，对这样的外在形状就不能满足，于是就离开这些外在形状，以这些形状的内在普遍实体的身份，把自己提升到高出于这些不适合它的形状之上。由于这种提升，自然现象和人的形状和事迹就照它们本来的样子接受过来，原封不动，但是同时又认为它们不适合它们所要表现的意义，这种意义本来是被提升到远远高出于人世一切内容之上的。

一般地说，这些情形就是东方原始艺术的泛神主义的性格，这种艺术一方面拿绝对意义强加于最平凡的对象，另一方面又勉强要自然现象成为它的世界观的表现，因此它就显得怪诞离奇，见不出鉴赏力，或是凭仗实体的无限但是抽象的自由，以鄙夷的态度来对待一切现象，把它们看成无意义的、容易消逝的。因此，内容意蕴不能完全体现

① 例如原始民族用自然的木块或石头象征神，或是这木石虽经加工，但还是非常粗糙的，显不出他们的神的概念。

于表现方式,而且不管怎样希求和努力,理念与形象的互不符合仍然无法克服。这就是第一种艺术类型,即象征型艺术,以及它的希求,它的骚动不宁,它的神秘色彩和崇高风格。

(2) 在第二种艺术类型里——我们把它叫作古典型艺术——象征型艺术的双重缺陷都克服了。象征型艺术的形象是不完善的,因为一方面它的理念只是以抽象的确定或不确定的形式进入意识;另一方面这种情形就使得意义与形象的符合永远是有缺陷的,而且也纯粹是抽象的。古典型艺术克服了这双重的缺陷,它把理念自由地妥当地体现于在本质上就特别适合这理念的形象,因此理念就可以和形象形成自由而完满的协调。从此可知,只有古典型艺术才初次提供出完美理想的艺术创造与观照,才使这完美理想成为实现了的事实。

古典型艺术中的概念与现实的符合却也不能单从纯然形式的意义去了解为内容和外在形象的协调,就像理想也不应这样去了解一样。否则每一件模仿自然的作品,每一个面容、风景、花卉、场面之类在作为某一表现的内容时,只要达到这种内容与形式的一致,就算是古典型艺术了。相反地,古典型艺术中的内容的特征在于它本身就是具体的理念,唯其如此,也就是具体的心灵性的东西;因为只有心灵性的东西才是真正内在的。所以要符合这样的内容,我们就必须在自然中去寻找本身就已符合自在自为心灵的那些事物。必须有本原的[①]概念,先把适合具体心灵性的形象发明出来,然后主体的概念——在这里就是艺术的精神——只需把那形象找到,使这种具有自然形状的客观存在(即上述形象)能符合自由的个别的心灵性[②]。这种形象就是理念——作为心灵性东西,即作为个别的确定的心灵性——在显现为有时间性的现象时即须具有的形象,也就是人的形象。人们固然把人格化和拟人作用[③]谴责为一种对心灵性的屈辱,但是艺术既然要把心灵性的东西显现于感性形象以供观照,它就必须起到这种拟人作用,因

[①] 鲍申葵英译本作"绝对的",附注说上帝或宇宙发明了人作为心灵的表现,艺术找到了人,使他的形状适应个别心灵的艺术体现。
[②] 实即个别人物的心灵。
[③] 把人代表某一抽象概念,如戏剧中"正直"或"虚荣"可以成为角色,这叫作"人格化";把动植物当作人来描写,像《伊索寓言》里所做的,这叫作"拟人作用"。

为只有在心灵自己所特有的那种身体里,心灵才能圆满地显现于感官①。从这个观点看,灵魂轮回说是一个错误的抽象的观念②,生理学应该建立这样一条基本原则:生命在他的演进中必然要达到人的形象,因为人的形象才是唯一的符合心灵的感性现象。

人体形状用在古典型艺术里,并不只是作为感性的存在,而是完全作为心灵的外在存在和自然形态,因此它没有纯然感性的事物的一切欠缺以及现象的偶然性与有限性。形象要这样经过纯洁化,才能表现适合于它的内容;另一方面如果意蕴与形象的符合应该是完满的,作为内容的心灵性的意蕴也就必须能把自己完全表现于人的自然形状,不越出这种用感性的人体形状来表现的范围。因此,心灵就马上被确定为某种特殊的心灵,即人的心灵,不只是绝对的永恒的心灵③,因为这一心灵只能作为心灵性本身来认识和表现④。

这最后一点又是一种缺陷,使得古典型艺术归于瓦解,而且要求艺术转到更高的第三种类型,即浪漫型艺术。

(3) 浪漫型艺术又把理念与现实的完满的统一破坏了,在较高的阶段上回到象征型艺术所没有克服的理念与现实的差异和对立。古典型艺术达到了最高度的优美,尽了艺术感性表现所能尽的能事。如果它还有什么缺陷,那也只在艺术本身,即艺术范围本来是有局限性的。这个局限性就在于一般艺术用感性的具体的形象,去表现在本质上就是无限的具体的普遍性,即心灵,使它成为对象,而在古典型艺术里,心灵性的存在与感性的存在二者的完全融合就成为二者之间的符合⑤。事实上在这种融合里,心灵是不能按照它的真正概念达到表现的。因为心灵是理念的无限主体性⑥,而理念的无限主体性既然是绝

① 人体是心灵特有的感性表现,古典型艺术特重人体雕刻,所以黑格尔着重地谈人体最适宜于体现心灵。
② 轮回说认为人的灵魂可以降级,附到动物身体上去,这不合黑格尔的进化观念,看下句自明。
③ 按照黑格尔的客观唯心哲学,整个宇宙都有一种绝对的永恒的心灵,个别心灵只是它的一种特殊存在。这种绝对的永恒的心灵只能作为哲学思考的对象,不能表现于艺术。
④ 即只能为哲学思考的对象,不能为艺术表现的对象。
⑤ 因为古典型艺术用人的身体表现心灵。"符合"原文是"对应"。
⑥ 理念有主客体两方面,客体方面就是外在现实,主体方面就是心灵,它是绝对的,所以是无限的。这句话就等于说,"因为心灵是理念的无限的主体的一方面"。

对内在的,如果还须以身体的形状作为适合它的客观存在,而且要从这种身体形状中流露出来,它就还不能自由地把自己表现出来①。由于这个道理,浪漫型艺术又把古典型艺术的那种不可分裂的统一取消掉了,因为它所取得的内容意义是超出古典型艺术和它的表现方式范围的。用大家熟悉的观念来说,这种内容意义与基督所宣称的神就是心灵的原则是一致的,而与作为古典型艺术的基本适当内容的希腊人的神的信仰是迥然不同的。在古典型艺术里,具体的内容是人性与神性的自在的②统一,这种统一既然是直接的和自在的,就可以用直觉的感性的方式妥当地表现出来。希腊的神是纯朴观照和感性想象的对象,所以他的形状就是人体的形状,他的威力和存在的范围是个别的、特殊的③,而对于主体④,他是一种实体和威力,主体的内在心灵和这种实体和威力只是处于自在的统一,本身还不能在内在的主观方面认识到这种统一⑤。古典型艺术的内容只是自在的统一,可以用人体来完满地表现,比这较高的阶段就是对这种自在的统一有了知识⑥。这种由自在状态提升到自觉的知识就产生了一个重大的分别,正是这种非常大的分别才把人和动物分开。人本是动物,但是纵然在他的动物性的机能方面,人也不像动物那样停留在自在状态,而是意识到这些机能,学会认识它们,把它们——例如消化过程——提升到自觉的科学。就是由于这个缘故,人才消除了他的直接的自在状态的局限,由于他自知是一个动物,他就不再是动物,而是可以自知的心灵了。

如果人性与神性是这样由前一阶段的自在的直接的统一提升为可以意识到的统一,能够表现这种内容现实的媒介就不再是人体形状,即心灵的感性直接存在,而是自己意识到的内心生活了。基督教把神理解为心灵或精神,不是个别的特殊的心灵⑦,而是在精神和实质

① 理念既是无限的、绝对内在的,就不能完全靠有限的身体形状表达出来。
② 鲍申葵英译本作:"潜在地,不是明白表出地"。只是"自在的"就还不是"自为的",即不是自觉的。
③ 神用人体表现,所以是个别的有特殊性的神。
④ 鲍申葵英译本注:"主体即有意识的个人。"
⑤ 希腊人不像基督教徒那样自觉人神感通合一,即人与神还没有达到自觉(自为)的统一。
⑥ "较高的阶段"即指浪漫型艺术阶段,"有了知识"即"自在的"变为"自为的"或"自觉的"。
⑦ 像希腊的神那样。

上都是绝对的心灵。正因为这个缘故,基督教从感性表象退隐到心灵的内在生活,它用以表现它的内容的材料和客观存在也就是这内在生活而不是身体形状。人性与神性的统一也成为一种可以意识到的统一,只有通过心灵知识而且只有在心灵中才能实现的统一。这种统一所获得的新内容并不是被束缚在好像对它适合的感性表现上面,而是从这种直接存在①中解放出来了,这种直接存在必须看作对立面而被克服,被反映在心灵性的统一体里。从此可知,浪漫型艺术虽然还属于艺术的领域,还保留艺术的形式,却是艺术超越了艺术本身②。

我们因此可以简略地说,在这第三阶段,艺术的对象就是自由的具体的心灵生活,它应该作为心灵生活向心灵的内在世界显现出来。从一方面来说,艺术要符合这种对象,就不能专为感性观照,就必须诉诸简直与对象契合成为一体③的内心世界,诉诸主体的内心生活,诉诸情绪和情感,这些既然是心灵性的,所以就在本身上希求自由,只有在内在心灵里才能找到它的和解。就是这种内心世界组成了浪漫型艺术的内容,所以必须作为这种内心生活,而且通过这种内心生活的显现,才能得到表现。内在世界庆祝它对外在世界的胜利,而且就在这外在世界本身以内,并且借这外在世界作为媒介,来显现它的胜利,由于这种胜利,感性现象就沦为没有价值的东西了。

但是从另一方面来说,这个类型的艺术④,也像一切其他类型一样,仍然要用外在的东西来表现。由于心灵生活从外在世界以及它和这外在世界的直接的统一中退出来,退到它本身里,所以感性的外在的具体形象,如同在象征型艺术里那样,是看作非本质的容易消逝的东西而被接受和表现的;主体方面的有限的心灵和意志,包括个别人物、性格、行动等等,以及情节的错综复杂等等也都是这样接受这样表现的。客观存在方面被看成偶然的,全凭幻想任意驱遣,这幻想随一时的心血来潮,可以把当前的东西照实反映出来,也可以歪曲外在世界,

① "直接存在"即指上文"感性表现"。
② 艺术本是理念的感性显现,但是浪漫型艺术的内容主要是内心生活,就不能完全由感性形象显现出,所以说"艺术超越了艺术本身"。例如典型的浪漫型艺术——诗歌和音乐——主要地就不是借感性形象来表现,而是借情感的节奏运动引起内心世界的情感的反应。
③ 观照的主体与观照的对象不分,同是心灵。
④ 即浪漫型艺术。

把它弄得颠倒错乱,怪诞离奇。因为这外在的因素已不像在古典型艺术里那样自在自为地具有它的概念和意义①,而是要从情感生活里去找它的概念和意义,而这种情感生活要从它本身而不是从外在事物及其现实形式里找到显现;并且这种情感生活可以从一切偶然事故里,一切灾难和苦恼里,甚至从犯罪的行为里维持或恢复它与它自身的和解②。

从此就重新产生出象征型艺术的那种理念与形象之间的漠不相关、不符合和分裂,但是有一个本质上的分别:在象征型艺术里,理念的缺陷引起了形象的缺陷,而在浪漫型艺术里,理念须显现为自身已完善的思想情感,并且由于这种较高度的完善,理念就从它和它的外在因素的协调统一中退出来,因为理念只有从它本身中才能找到它的真正的实在和显现。

概括地说,这就是象征型艺术、古典型艺术和浪漫型艺术作为艺术中理念和形象的三种关系的特征。这三种类型对于理想,即真正的美的概念,始于追求,继而到达,终于超越③。

二、总论美的概念

1. 理念

我们已经把美称为美的理念,意思是说,美本身应该理解为理念,而且应该理解为一种确定形式的理念,即理想。一般说来,理念不是别的,就是概念,概念所代表的实在,以及这二者的统一。单就它本身

① 鲍申葵英译本作:"在它自己的范围里和在它自己的媒介里找到它的概念和意义。"其实这里"自在自为地"即"绝对地",古典型艺术达到了理念与形象的完全统一,所以形象自身有绝对意义;在浪漫型艺术和在象征型艺术里一样,形象都或多或少地是"象征"或"符号",要从它所表现的内容里才得到它的意义。
② "它与它自身的和解"即它本身对立面的统一。
③ 依黑格尔的看法,艺术的理想是理念与形象(即理性与感性)的统一。达到这种理想的是古典型艺术,即希腊雕刻。在前一阶段象征型艺术,以古代东方建筑为代表,理念本身不确定,形象也不确定,二者的关系只是象征型的关系。到了近代浪漫型艺术——以绘画、诗歌、音乐为代表——对于内心生活的侧重又引起了理念与形象的不一致,形象不足以表现理念,理念溢出了形象。由此发展下去,依黑格尔看,宗教和哲学就要代替艺术。

来说，概念还不是理念，尽管概念和理念这两个名词往往被人用混了。只有出现于实在里而且与这实在结成统一体的概念才是理念。这种统一不应了解为概念与实在的单纯的中和，其中两方面的特性与属性都因而消失了，有如钾与酸化合为盐，这两种元素的对立在盐里因互相冲淡而中和了。与此相反，在概念与实在的统一中，概念仍是统治的因素。因为按照它的本性，概念本身就已经是概念与实在的统一，就从它本身中生发出实在，作为它自己的实在，这实在就是概念的自生发，所以概念在这实在里并不是把自己的什么抛弃了，而是实现了自己。因此，概念在它的客观存在中其实就是和它本身处于统一体①。概念与实在的这种统一就是理念的抽象的定义。

尽管在艺术理论中"理念"这个名词也往往被人使用，有些声望很高的艺术鉴赏家却很讨厌这个名词。一个最近的最有趣的例子就是吕莫尔②先生在他的《意大利研究》里所作的争辩。这部书是从艺术的实践兴趣出发的，与我们所说的"理念"本来毫不相干。吕莫尔先生不懂得新哲学所说的理念，把理念和不确定的"观念"以及著名的艺术理论和艺术学派所主张的那种抽象的无个性的"理想"混淆起来。这些抽象的观念和理想是和实质上确定的轮廓鲜明的自然形式③相对立的，吕莫尔却把理念和艺术家所臆造的抽象的观念和理想一律看待，以为理念也是和自然形式相对立的。如果按照这种抽象的观念和理想去进行艺术创造，这当然是不正确的，而且是徒劳的，就像思想者按照不明确的观念去思想，总是纠缠在完全不明确的内容里一样。但是这种指责却不能适用于我们所说的"理念"，因为这完全是具体的，是一种统摄各种定性的整体，其所以美，只是由于它（理念）和适合它的客体直接结成一体。

吕莫尔先生在《意大利研究》里（卷一，145—146 页）说过这样的话："按照最一般的意义，或者说，按照近代所了解的意义，美包含一件事物的足以使视觉得到愉快的刺激，或者通过视觉而与灵魂契合，使

① 因为实在还是概念所含的一方面。这也就是理性与感性的统一。
② 吕莫尔（K. Rumohr，1785—1843），德国艺术史家。
③ "自然形式"即实在事物的具体形式，如山川鸟兽之类。依黑格尔，自然事物是概念的体现或"另一体"。

心境怡悦的一切特性。"这些特性分为三种："一，只通过视觉起作用的；二，只通过假定是与生俱来的对于空间关系的那种特别感觉起作用的；三，首先通过知解力起作用，然后通过认识才对情感起作用的。"这第三种最重要的特性要依靠"形式完全不靠感官的快感和体量的美而能引起一种明显的伦理的和精神的快感，这种精神的快感一部分起于对上述（还是伦理的和精神的？——黑格尔原注）那些观念的欣赏，一部分直接起于只要有清晰的认识活动就会感到的那种满足"。

按照这位重要的艺术鉴赏家的看法，美的基本特性就是如此。对于某种文化程度来说，这种看法也许可以过得去，但是从哲学观点来看，它却是很不圆满的。因为这种看法的基本论点只是视觉、心灵，或知解力感到快乐，情感受到激发，引起了一种快感。整个论点都环绕着引起快感这一点。但是这种把美的作用归结为情感、快感和欣喜的看法早就由康德批驳掉了，康德已比美感说前进一步了①。

如果我们从这番辩论回到它所没有能推翻的理念，我们记得前面已说过，理念就是概念与客观存在的统一。

（1）关于概念本身的性质，单就它本身来说，概念并不是一种抽象的统一，和实在中各种差异②相对立，而是本身已包含各种差异在内的统一，因此它是一种具体的整体。例如"人""绿"等观念原来并不是概念，而只是抽象的普泛的观念，只有证明了这些观念把各差异方面都包含在统一体里，它们才变成概念。例如"绿"颜色这个观念就以明与暗的统一③——一种特别的统一——组成"绿"的概念；"人"这个概念包含感性与理性、身体和心灵这些对立面，但是人并不是由两两并立互不相关的对立面混合而成的；按照人的概念，人就是这些对立面所结成的具体的经过调和的④统一体。但是概念是它的各种定性的绝

① 康德认为只指出审美产生快感还不解决问题，要解决的问题在于美感虽是个别的主观的，何以仍有普遍性和必然性。
② 各种差异，即各种不同的定性，对立面也是差异。这些差异已包含在概念里，而实现于实在（客观存在）中。
③ 这是根据歌德的关于颜色的学说，现在已不正确。依近代光学和心理学，不同颜色感觉是由不同波长的光线所决定的。只有红、蓝、黄三色是原色，其余的颜色都是混合色。
④ 原文 vermittelt，字面的意思是"经过中介的"，依黑格尔的辩证法，两对立面的统一就是和解，即经过否定和否定的否定这种辩证过程的，所以译为"经过调和的"。

对统一，这些定性在概念里原来不是彼此分裂各自独立的东西，否则它们就会脱离了统一，就不能实现它们自己。因此，概念包含它的全部定性于这种观念性的①统一体和普遍性里。这观念性的统一体和普遍性组成了它所以有别于客观现实的主体性。例如金子具有一定的重量、颜色，以及对各种酸所起的某些反应关系。这些都是不同的定性，但是都完全化为一体。连极细微的一个金粒也必须把这些定性包含在不可分割的统一体里。对于我们人来说，这些定性是可以分析开来的，但是按照它们的概念，它们本身却处于不可分割的统一体。凡是真正概念本身所含的各种差异面也是这样不能彼此分立地处于统一体里。一个更切近的例子是人对他自己的观念，即有意识的"我"。所谓"灵魂"或"我"就是概念本身处在它的自由的客观存在里。这个"我"包括一大堆最不同的观念和思想，这些简直就是整个世界的观念；但是这种无限繁复的内容既然都在"我"以内，就还是无身体，无物质，好像挤塞到这种观念性的统一体里，作为"我"在我自身的纯粹的完全透明的显现②。概念包含各种不同的定性于观念性的统一体里，其情形就是如此。

按照它的本性，概念具有三种较切近的定性，即普遍的、特殊的和单一的。这三种定性之中每一种，如果拆开来孤立地看，就会是一种完全片面的抽象的东西。如果还是片面的，它们就还没有出现在概念里，因为它们的观念性的统一才组成概念。因此，概念在这个意义上才是普遍的：这普遍的一方面自己把自己否定了，于是才成为有定性的特殊的东西，另一方面也把这种特殊性，作为普遍性的否定，也取消掉了。因为特殊的就是普遍的本身的一些特殊方面，普遍的转化为特殊的，并不是成为绝对的另一体，所以普遍的在特殊的之中，只是恢复到它与原来单是普遍的时候的自己所结成的统一③。在这种恢复到自己之中，概念是无穷的否定④；不是对另一体的否定，而是自确定，在这自确

① "观念性的"就是"在思想中存在的"，所以是主体的，与实在对立的。概念的统一还是"观念性的""主体的"，理念的统一才是"实在的"，同时体现于客体性相的。
② 一种概念虽很明确却仍是抽象的"我"。
③ 抽象的普遍性与具体的特殊事物中的普遍性统一起来了。下文所谓"恢复到自己"就是"实现自己"，也就是使自己具有明确的定性，成为实在事物，也就是所谓"自确定"，每个自确定了的概念就是一个具体事物，就是一个"单一体"。
④ 有无穷的生发，就有无穷的否定。

定之中,概念只是自己对自己的肯定的统一。所以概念就是真正的单一体,就是在它的特殊存在之中自己仅与自己结合在一起的那种普遍性。我们在上文所已约略提及的心灵的本质就是概念的这种性质的最高例证。

由于它的这种无限性①,概念本身就已经是整体。因为概念是在它的"另一面"②里和它本身的统一,所以它是自由的,它的一切否定都是自确定,而不是由另一体所外加的限制。作为这种整体,概念就已包含一切由实在本身所显现的现象,使理念恢复到经过调和的统一。凡是认为理念和概念完全不同的人就是对于理念和概念的性质一无所知。但是同时概念也确有不同于理念的地方:概念只有在抽象意义上才有可能向特殊分化,因为概念里的定性还是包含在统一和观念性的普遍性(这是概念的因素)里③。

所以在这种情形之下,概念本身还不免于片面性,还有一个缺点,这就是它本身虽然是整体,却只有在统一和普遍方面才有自由发展的可能④。这种片面性并不符合概念的本质,所以概念按照它的本质就要取消(否定)这种片面性。概念因此就否定自己作为这种观念性的统一和普遍性,使原来禁闭在这种观念性的主体性里的东西解放出来,转化为独立的客观存在。这就是说,概念通过自己的活动,使自己成为客观存在。

(2) 所以单就它本身来看,客观存在就是体现概念的实在,但是原来概念还只是主体性的时候,它的一切因素⑤还只是处于观念性的统一,现在概念却取得另一形式,在这形式中原来它的一切因素都转化为独立的特殊性相和实在的差异面了⑥。

① 无限——黑格尔所谓"无限"并非数量上的无限,而是独立自在,不受限制。"无限""绝对""自由""独立自足"等词其实同义,每一个理念——作为概念与实在的统一体,即理性与感性的统一体——都是"绝对的""无限的""自由的""独立自足"的。
② 另一面或另一体即概念的对立面,即实在或客观存在。
③ 概念的统一和普遍性仍然是观念性的、主体的,其中各定性还未体现于实在事物,还是抽象的,所以不同于理念。
④ 因为它还只有在抽象意义上才有可能向特殊性分化。
⑤ Momente,英译本作"对立面",实即概念里的各种定性或"差异面"。
⑥ 概念原来只是主体的统一时所含的一切定性(因素),现在在客观存在中变成实在事物的各种不同的性质(实在的差异面)了。

但是因为只有在客观存在中获得存在,变成实在的才是概念,所以客观存在在它本身就应该使概念变成实在。但是概念是它的各种特殊因素的经过调和的观念性的统一。所以在它的实在的差异面的范围之内,原来那些特殊因素的符合概念的观念性的统一还要在它们本身(实在的差异面)中重新建立起来。在它们里面应该存在的不仅有实在的特殊因素,而且还有它们(实在的特殊因素)的经过调和所成的观念性的统一①。概念的威力就在于此:它在分散的客观存在里并不抛开或丧失它的普遍性,它就通过实在而且就在实在里,把它的这种统一显示出来。因为概念的本质就在于它能在它的另一体里保持住它与它本身的统一。只有这样,概念才是真正的实在的整体。

(3) 这种整体就是理念。理念不仅是概念的观念性的统一和主体性,同时也是体现概念的客体,不过这客体对于概念并不是对立的,在这客体里,概念其实是自己对自己发生关系②。从主体概念和客体概念两方面看,理念都是一个整体,同时也是这两方面的整体的永远趋于完满的而且永远达到完满的协调一致和经过调和的统一。只有这样,理念才是真实而且是全部的真实。

2. 理念的客观存在

因此,一切存在的东西只有在作为理念的一种存在时,才有真实性。因为只有理念才是真正实在的东西。这就是说,现象之所以真实,并不由于它有内在的或外在的客观存在,并不是由于它一般是实在的东西,而是由于这种实在是符合概念的。只有在实在符合概念时,客观存在才有现实性和真实性。而且这真实性当然不是就主观的意义来说,即不是说,只要一种存在符合我的观念,它就是真实的,而是就客观的意义来说,即是说,"我"或是一种外在的对象、行动、事迹或情境在它的实在中实现了概念,它才是真实的。如果这种统一不发生,客观存在的东西就只是一种现象,在这种现象里不是完整的概念而是概念的某一抽象方面得到客体化(对象化)了。这抽象的方面由

① 这两句原文很艰晦。英译本附注说:"这里原文显然有错误。"但是英译本还是和原文一样不易懂。对这两句我们根据了俄译本。原文大意是:"在客观存在里,概念原有的那些定性以及它们的统一还要显现出来。原来它们是观念性的,现在它们却变成实在的。"

② 英译本作"概念自确定"。

于脱离了整体与统一而独立分立,就可以退化到与真实的概念对立。所以只有符合概念的实在才是真正的实在,因为在这种实在里,理念使它自己达到了存在。

3. 美的理念

我们前已说过,美就是理念,所以从一方面看,美与真是一回事。这就是说,美本身必须是真的。但是从另一方面看,说得更严格一点,真与美却是有分别的。说理念是真的,就是说它作为理念,是符合它的自在本质与普遍性的,而且是作为符合自在本质与普遍性的东西来思考的。所以作为思考对象的不是理念的感性的外在的存在,而是这种外在存在里面的普遍性的理念。但是这理念也要在外在界实现自己,得到确定的当前的存在,即自然的或心灵的客观存在。真,就它是真来说,也存在着。当真在它的这种外在存在中是直接呈现于意识,而且它的概念是直接和它的外在现象处于统一体时,理念就不仅是真的,而且是美的了。美因此可以下这样的定义:美就是理念的感性显现。感性的客观的因素在美里并不保留它的独立自在性,而是要把它的直接性取消掉①(或否定掉),因为在美里这种感性存在只是看作概念的客观存在与客体性相,看作这样一种实在:这种实在把这种客观存在里的概念体现为它与它的客体性相处于统一体,所以在它的这种客观存在里只有那使理念本身达到表现的方面才是概念的显现。

(1) 根据这个原则,知解力是不可能掌握美的,因为知解力不能了解上述的统一,总是要把这统一里面的各差异面看成独立自在的分裂开来的东西,因而实在的东西与观念性的东西,感性的东西与概念,客体的与主体的东西,都完全看成两回事,而这些对立面就无从统一起来了。所以知解力总是困在有限的、片面的、不真实的事物里。美本身却是无限的,自由的。美的内容固然可以是特殊的,因而是有局限的,但是这种内容在它的客观存在中却必须显现为无限的整体,为自由,因为美通体是这样的概念:这概念并不超越它的客观存在而和它处于片面的有限的抽象的对立,而是与它的客观存在融合成为一

① 取消存在本身,只取存在所现的现象。例如画马,所给的不是马的真实存在(不是活的真马),只是马的形象。这形象却还是一种客观存在。

体,由于这种本身固有的统一和完整,它本身就是无限的。此外,概念既然灌注生气于它的客观存在,它在这种客观存在里就是自由的,像在自己家里一样。因为概念不容许在美的领域里的外在存在独立地服从外在存在所特有的规律,而是要由它自己确定它所赖以显现的组织和形状。正是概念在它的客观存在里与它本身的这种协调一致才形成美的本质。但是把一切结合成一体的绳索以及结合的力量却在于主体性、统一、灵魂、个性。

(2) 所以如果从美对主体心灵的关系上来看,美既不是困在有限里的不自由的知解力的对象,也不是有限意志的对象。

我们用有限的知解力去感觉内在的和外在的对象,观察它们,从感性方面认识它们是真实的,让它们进入我们的知觉和观念,成为我们能思考的知解力的抽象概念,因而具有抽象形式的普遍性。这样知解力活动是有限的、不自由的,因为它把看到的事物都假定为独立自在的。因为根据这种假定,我们就去适应这些事物,让它们自由活动,或是让它们影响我们的观念等,相信这些事物都是实在的,只要我们被动地接受,把全部活动限于形式的注意和消极地避免幻想和成见的作用,就可以正确地了解这些事物。在这里,对象的这种片面的自由是与主体了解方面的不自由密切联系着的①。因为按照这个看法,对于主体了解,内容是既定的,主体的自确定便不起作用,只是按照存于客观世界的原状去接受和吸收当前的事物。这就好像是说,只有克服主体作用,我们才能获得真理。

有限的意志也有这种情形,不过方式是颠倒过来的②。这里旨趣、目的、意图都属于主体,主体要使这些旨趣、目的、意图等发生效力,就要牺牲事物的存在和特性。主体要实现它的决定,就只有把对象消灭掉,或是更动它们,改造它们,改变它们的形状,取消它们的性质,或是让它们互相影响,例如让水影响火、火影响铁、铁影响木等等。这样,事物的独立自在性就被剥夺掉了,因为主体要利用它们来为自己服务,把它们作为有用的工具看待,这就是说,对象的本质和目的并不在

① 对象是假定为独立存在的,所以有片面的自由,主体不起自确定作用,所以不自由。
② 主体自由,对象不自由。

它本身,而要依靠主体,它们的本质就在于对主体的目的有用。主体和对象交换了地位,对象不自由,而主体却变成自由了。

实际上有限智力与有限意志的两种关系①在主体与对象两方面都是有限的、片面的,而它们的自由也只是假想的。

主体在认识的关系上是有限的,不自由的,由于先已假定了事物的独立自在性。在实践的关系上它也是有限的,不自由的,由于目的和自外激发的冲动与情欲既有片面性、冲突和内在矛盾,而对象的抵抗也没有完全消除。因为对象与主体两方面的分裂和对立就是这种关系的假定条件,而且被看成这种关系的真实的概念。

对象在上述两种关系上也是有限的,不自由的。在认识的关系上,它的先已假定的独立自在性只是一种表面的自由。因为客观存在就它本身而言,只是存在着,它的概念(即主体的统一和普遍性)对于它并不是内在而是外在的。因此,每个对象在这种概念外在于客观存在的情况之下,只是作为单纯的特殊事物而存在,本着它的丰富复杂性转向外在界与许多其他事物发生千丝万缕的关系,显出它受许多其他事物的影响而生长、改变、壮大和毁灭。在实践的关系上,对象的这种依存性是已明白假定了的,事物对意志的抵抗也只是相对的,本身没有能力维持彻底的独立自在性。

(3) 但是如果把对象作为美的对象来看待,就要把上述两种观点统一起来,就要把主体和对象两方面的片面性取消掉,因而也就是把它们的有限性和不自由性取消掉。

因为从认识的关系方面看,美的对象不是只看作这样的存在着的个别的事物:这个别事物的主体概念外在于它的客观存在,因在它的特殊实在②之中,它朝无数不同的方面分散破裂为千丝万缕的外在的关系③。美的对象却不如此,它让它所特有的概念作为实现了的概念显现于它的客观存在,而且就在它本身中显出主体的统一和生动性。因此,美的对象从向外在界的方向转回到它本身,消除了它对其他事

① 有限智力的关系即下文认识的关系,有限意志的关系即下文实践的关系。
② 即特殊存在。
③ 这是一般个别事物的情况,参看上段。

物的依存性①，对于观照，就把它的不自由和有限变为自由和无限了。

自我②在对对象的关系上也不只是注意、感觉、观察以及用抽象思考去分解个别知觉和观察的那些活动的抽象作用了。自我在这对象里本身变成具体的了，因为它为自己成就了概念与实在的统一，以及原来分裂为我与对象两个抽象方面的统一。

关于实践的关系，我们前已详论，在审美中欲念也退隐了；主体把他对对象的目的③抛开，把对象看成独立自在，本身自有目的。因此，原来在一般对象的纯然有限的关系中，对象用作有用的实现手段，所以只有外在的目的，而在实现这种目的过程中，对象或是不自由地抵抗，或是被迫服从外在的目的；现在在美的对象中，这种一般对象的纯然有限的关系就消失了。同时，实践主体的不自由的关系也消失了，因为主体不再把主观意图等和实现这种主观意图的材料与手段分开，而在实现主观意图之中也不再处于只是服从"应该"原则的那种有限的关系④，而是面临着充分实现了的概念的目的。

因此，审美带有令人解放的性质，它让对象保持它的自由和无限，不把它作为有利于有限需要和意图的工具而起占有欲和加以利用。所以美的对象既不显得受我们人的压抑和逼迫，又不显得受其他外在事物的侵袭和征服。

因为按照美的本质，在美的对象里，无论是它的概念以及它的目的和灵魂，还是它的外在的定性、丰富复杂性和实在性，都显得是从它本身生发出来，而不是由外力造成的，其所以如此，是因为像我们已经说过的，美的对象之所以是真实的，只是由于它的确定形式的客观存在与它的真正本质和概念之间见出固有的统一与协调。还不仅此，概念本身既然是具体的，体现它的实在也就完全显现为一种完善的形象，其中各个别部分也显出观念性的统一和生气灌注作用。因为概念与现象的协调就是完满的通体融贯。因此，外在的形式和形状不是和

① 参看前段"转向外在界与许多其他事物发生千丝万缕的关系"句。美的对象独立自在，不靠这些关系。
② "自我"即主体，在这里即审美者。
③ 指一般事物在实践生活中的目的。
④ 即寻常道德和功利的考虑。

外在的材料分裂开来,或是强使材料机械地迁就本来不是它所能实现的目的,而按其本质,它是实在本身固有的形式,而现在从实在里表现出来。最后,美的对象里各个部分虽协调成为观念性的统一体,而且把这统一体显现出来,这种谐和一致却必须显现成这样:在它们的相互关系之中,各部分还保留独立自由的形状,这就是说,它们不像一般的概念的各部分,只有观念性的统一,还必须显出另一方面,即独立自在的实在的面貌。美的对象必须同时现出两方面:一方面是由概念所假定的各部分协调一致的必然性,另一方面是这些部分的自由性的显现是为它们本身的,不只是为它们的统一体[①]。单就它本身来说,必然性是各部分按照它们的本质即必须紧密联系在一起,有这一部分就必有那一部分的那种关系。这种必然性在美的对象里固不可少,但是它也不应该就以必然性本身出现在美的对象里,应该隐藏在不经意的偶然性后面[②]。否则各个实在的部分就会失去它们的地位和特有的作用,显得只是服务于它们的观念性的统一,而且对这观念性的统一也只是抽象地服从。

无论就美的客观存在,还是就主体欣赏来说,美的概念都带有这种自由和无限;正是由于这种自由和无限,美的领域才解脱了有限事物的相对性,上升到理念和真实的绝对境界。[③]

(朱光潜 译)

[①] 这后半句英译本为"它们的自由性的形状显得基本上与全体合而为一,不仅是各部分的统一体所有的"。俄译本为"它们的自由性的显现是为自己而发生的,不仅为统一体"。似均不合原意。看上下文,这句大意是:"不仅统一体显得是自由的,各部分也显得是自由的。"

[②] 貌似偶然,其实必然。

[③] 在这一章里黑格尔阐明了他的美的定义:"美就是理念的感性显现。"理念包含三个因素:概念(抽象的普遍性)、体现概念的客观存在(个别具体事物)以及这二者的统一。概念本身已包含体现它的客观存在为其对立面或"另一体",它通过既否定本身的抽象性而转化为客观存在,又否定客观存在的抽象的特殊性这种辩证过程而达到统一变成理念。这种发展过程并不通过外力,而是通过概念本身的内在本质,由自否定达到自确定。所以这种理念是无限的,自由的。理念就是美,也就是真。真是凭思考所认识到的事物本质和普遍性,美不是思考的对象而是感觉的对象,感觉从理念所显现的感性形象上所认识到的便是美。黑格尔特别强调美的无限和自由,认为美既不受知解力的局限,又不受欲念和目的限制,这样,艺术便脱离现实世界的一切关系而超然独立。这实际上还是康德的"无所为而为的观照"说的进一步的发展,是资产阶级的"为艺术而艺术"论的哲学基础。

意大利文艺复兴时期的文化①（节选）

[瑞士]雅各布·布克哈特

雅各布·布克哈特(Jacob Christopher Burckhardt,1818—1897)出生于瑞士巴塞尔,是19世纪著名的历史学家,也是著名的文化史和美术史学家。布克哈特早年在巴塞尔大学学习神学,但他对宗教并不感兴趣。21岁时,他到柏林大学求学,曾参加史学大师利奥波德·冯·兰克(Leopold von Ranke,1795—1886)的历史研讨班,接受过实证史学的严格训练,并选修过库格勒(Franz Kugler)的美术史课程。完成学业之后,布克哈特于1844年成为巴塞尔大学的一名讲师。但在1853年巴塞尔大学重组过程中,布克哈特失去了教职。直到1858年,布克哈特应邀重新返回巴塞尔大学,被聘为历史学教授。他在巴塞尔大学开设美术史课程,一直持续到1866年,这一年他成为该校新设立的美术史教席的首任教授。布克哈特下半生专心于教学,他抱有这样的信念：历史研究必须首先对教育做出贡献。他花费了大量时间和精力为公众开办讲座,并为《布罗克豪斯百科全书》撰写了大量美术史词条。布克哈特的后半生一直住在巴塞尔,甚至拒绝了去柏林大学接替兰克教授职位的机会。

作为文化史研究的先驱,当早期的历史学家专注于政治和军事史时,布克哈特讨论了百姓的全部生活,包括宗教、艺术和文学。他写道："所有事物都是资源,不仅是书,而且整个生命以及每一种精神表现。"他的声誉主要建立在《意大利文艺复兴时期的文化》一书上,该书

① 引自雅各布·布克哈特《意大利文艺复兴时期的文化》第三篇,何新译,商务印书馆,1997年。

的主要目的是重构文艺复兴时期的精神与道德气氛,为研究文艺复兴提供一个大的时代背景。《意大利文艺复兴时期的文化》对意大利13世纪末至16世纪中期文艺复兴的社会面貌做了全面的概述。这部文化史著作和以往的史学著作的不同之处是突破了传统史学按年代写作的方法,他把意大利文艺复兴期间的意识形态的产生和文化成就的发展分为六个方面进行叙述。每篇叙述意大利文化发展的一个重要方面,既独立成篇,又组合成一个大系统。

布克哈特追溯了从中世纪到文艺复兴时期现代精神和创造力觉醒的文化转型模式。他把这种转变看作社会的转变,从人们主要是一个阶级或社区的成员到一个理想化、自我意识个人的转变。"文艺复兴"一词,意指个人成就自古典时代长期中断之后的重生。《意大利文艺复兴时期的文化》中的一段话被广泛引用,描述了许多人生观的戏剧性变化:"人类意识的两方面——转向世界的一面和转向内心的一面——仿佛都隐藏在一层普通的面纱之下,要么在做梦,要么半醒着。面纱是由信仰、孩子气的偏见和幻觉织成的;透过它,世界和历史呈现出奇异的色彩;人只承认自己是某一种族、国家、政党、公司、家庭或其他类别的成员。正是在意大利,这层面纱第一次融化成稀薄的空气,唤醒了人们对国家和世界上一切事物的客观认识和态度;但在它的旁边,也唤起了主观的东西,而且是强有力的。人成为一个有自我意识的个体,并以此认识自己。"布克哈特确立了文艺复兴时期的艺术代表着与过去决裂的观点,在这种决裂中,艺术表现变得科学、现实、个性化和人性化;这是现代感诞生的视觉对应物,它抛弃了黑暗时代的迷信思维。

布克哈特的主要著作有:《君士坦丁大帝时代》(*Die Zeit Konstantins des Grossen*,1853)、《意大利文艺复兴时期的文化》(*Die Cultur der Renaissance in Italien*,1860)和《希腊文化史》(1898—1902)、《古物指南:意大利艺术指南》(*Cicerone: A Guide to the Works of Art in Italy*,1855)。《意大利文艺复兴时期的文化》是他最著名的著作,被誉为伏尔泰以来欧洲学术界第一部有关文艺复兴综合研究的专著,它的问世奠定了近代西方史学有关文艺复兴问题的正统理论,具有不可替代的划时代意义,一向被视为意大利文艺复兴研究最权威的著作之一。

一、引言

　　我们从历史上对意大利文化的观察既如上述,现在就到了要谈一谈古典文化的影响的时候,这个古典文化的"复兴"曾经被片面地选定为总结整个时期的名词。在此以前所描写的那些情况,就是没有古典文化也很足以使民族精神兴起和臻于成熟;而大多数还有待于我们讨论的思想倾向,即使没有古典文化也是可以想象得出的。但是,无论是以前已经涉及的或是我们将要继续讨论的都在许许多多方面带有古代世界影响的色彩;没有古典文化的复兴,虽然现象的本质可能没有什么不同,可是它们都是伴随和通过这种复兴才向我们实际表现出来的。如果文艺复兴的因素能够如此容易地被彼此分隔开来,它也就不会像原来那样是一个具有广泛世界意义的历史进程了。作为本书的主要论点之一,我们必须坚持的是:征服西方世界的不单纯是古典文化的复兴,而是这种复兴与意大利人民的天才的结合。民族精神在这个结合中究竟保持有多少独立性是随着情况而不同的。在这个时期的近代拉丁文学中,它是很少的,而在造型艺术和在其他领域中,它却是很大的,所以在同一个民族的文化上将两个遥远的时代结合起来,如果结合的条件相同,就被证明是正当的和有成绩的。欧洲的其余各民族是拒绝还是部分地或全部地接受这个从意大利来的巨大动力,这完全是自由的。如果是后者的情形,我们就可以同样地不必为中世纪的信仰和文明的过早衰落而兴叹。如果这些信仰和文化有足够的力量来维持它们的阵地,它们就一定会存在到今天。假如那些盼望看到这些信仰和文化恢复的抚今思昔的人们能够在其中哪怕是生活一小时,他们就一定会切盼回到现代的空气中来。在这种伟大的历史进程中,无疑地,有一些精致美丽的花朵可能还没有在诗歌和传说中获得永生就凋谢了;但是,我们不能因此就希望这个进程没有发生。这个进程的一般结果就是,在此前把西方国家联结在一起的教会(虽然它已不能再继续这样做下去)之外,产生了一种新的精神影响的力

量,这种精神影响力量从意大利传播到国外,成为欧洲一切受过良好教育的人们所必需的东西。这个运动的最大的坏处可以说它是排斥人民大众的,可以说通过它,欧洲第一次被鲜明地分成为有教养的阶级和没有教养的阶级。当我们想到就是现在也不能改变这种事实(虽然大家认识得很清楚)时,我们就可看出这种责备是没有理由的。这种划分在意大利也完全不像其他地方那样残酷和绝对。意大利艺术性最强的诗人,塔索的作品,即使最穷苦的人也是人手一篇的。

 14世纪以来,在意大利生活中就占有如此强有力地位的希腊和罗马的文化,是被当作文化的源泉和基础,生存的目的和理想,以及一部分也是公然反对以前倾向的一种反冲力,这种文化很久以来就对中世纪的欧洲发生着部分的影响,甚至越过了意大利的境界。查理大帝所代表的那个文化在7世纪和8世纪的蛮族面前基本上就是一个文艺复兴,并且不可能在其他形式下出现。正像在北方的罗马式建筑上一样,除了从古代继承下来的一般轮廓之外,也出现了对于古代的显著的直接模仿,同样,经院学者不仅逐渐地从罗马的作家那里吸收了大量的材料,而且也吸收了古代的风格,从爱因哈德①那个时期以来就看到了有意识的模仿痕迹。

 但是,古典文化的复兴在意大利采取了一种和北欧不同的形式。蛮族的浪潮还没有成为过去,往昔的生活仅仅被抹去一半的意大利民族,已经意识到它的过去并且希望这个过去能够重现。在欧洲的其他地方,人们有意地和经过考虑地来借鉴古典文化的某种成分,而在意大利则无论有学问的人或一般人民,他们的感情都自然而然地投向了整个古典文化那一方面去,他们认为这是伟大的过去的象征。拉丁语言对于一个意大利人来说也是容易的,而在这个国家里的大批古迹和文献也特别有利于他们回到过去。这种趋势再加上其他成分——这时为时间所大大改变了的人民的性格、伦巴第人从德意志输入的政治制度、骑士制度和其他北方的文明形式、宗教和教会的影响——合在一起产生了注定要成为整个西方世界的典范和理想的近代意大利精神。

 在蛮族的洪流退落之后,古典文化怎样立即在造型艺术方面发生

① 爱因哈德(Einhard,约770—840)是法兰克的历史学家,著有《查理大帝传》等书。

影响,是可以很清楚地从 12 世纪的托斯卡纳的建筑和 13 世纪的雕刻上看出来的。在诗歌方面,在有些人看来也不乏类似的例子,这些人认为 12 世纪的最伟大的拉丁诗人,表现拉丁诗歌的主要动向的作家是一个意大利人。我们所说的是所谓《布拉那诗集》中最好的作品的作者。当加图和西庇阿享有基督教的圣徒和英雄的地位时,在那些韵调铿锵的诗句里边充满了对于生活和人生之乐的坦然享受,而异教之神则被呼求作为这些享受的保护者。我们一口气读完了这些诗歌之后,不能不得出这样的一个结论:这是一个意大利人还可能是一个伦巴第人在说话;事实上,这样想是有正当理由的。在某种程度上,这些 12 世纪的"流浪教士"的拉丁诗歌,以它们所具有的明显的轻浮,无疑是一种整个欧洲都分享其成果的作品;但是,说《菲立德和弗萝拉》①与《燃烧着的热情》的诗歌的作者是北方人,同说《当傍晚月亮出现的时候》的作者,一个享乐主义的光辉的信奉者,是北方人,是同样没有多大可能的。实在说来,这里是整个古代的生活观点的再现,而用中世纪的诗歌形式把它表现出来就显得最为鲜明。有许多这一世纪和以后各世纪的作品,其中对于古代悉心的模仿表现在主题具有古典的,并往往是神话的特点的六音步诗和五音步诗上,但它却没有和那种古代精神任何相似之处。在古里慕斯·阿波利安西斯和他的继承者的六音步史诗和其他作品里(1100 年左右起),我们看到了很多向维吉尔、奥维德、卢坎②、斯达提乌斯③和克劳狄安④等人勤勉学习的痕迹;但是,这里的这种古典形式毕竟不过是一种考古学,正像在博韦的维桑⑤那样的搜集家的著作里或神话和寓言作家阿拉奴斯·阿卜·英苏里斯⑥的著作里的古典主题一样。文艺复兴不仅是片段的模仿或零碎的搜集,而是一个新生,新生的标志可以在 12 世纪的无名"教士"的诗

① 《布拉那诗集》第 155 页。全文见赖特《瓦尔戎·马普传》(1841 年),第 258 页。
② 卢坎(Lucan)是公元 1 世纪的拉丁诗人,写有描写恺撒与庞培之间的战争的诗集。
③ 斯达提乌斯(Statius,约 45—96)是那不勒斯人,写有各种题材的短诗。
④ 克劳狄安(Claudian,死于 408 年)是最后一个古典拉丁诗人,写有叙事诗数种。
⑤ 博韦的维桑(Vincent of Beauvais,1190—1264)是法兰西多密尼克会的修道士,拉丁百科全书的作者。
⑥ 阿拉奴斯·阿卜·英苏里斯(Alanus ab Insulis,1128—1202)是法兰西的烦琐主义的哲学家和神学家。

歌里看到。

但是意大利人在14世纪以前并没有表现出对于古典文化的巨大而普遍的热情来。这需要一种市民生活的发展,而这种发展只是在当时的意大利才开始出现,前此是没有的。这就需要贵族和市民必须首先学会在平等的条件下相处,而且必须产生这样一个感到需要文化并有时间和力量来取得文化的社交世界。但是,文化一旦摆脱中世纪空想的桎梏,也不能立刻和在没有帮助的情形下找到理解这个物质的和精神的世界的途径。它需要一个向导,并在古代文明的身上找到了这个向导,因为古代文明在每一种使人感到兴趣的精神事业上具有丰富的真理和知识。人们以一种赞美和感激的心情采用了这种文明的形式和内容,它成了这个时代的文明的主要部分[1]。这个国家的一般情况是有利于这一转变的。那个中世纪的帝国,自霍亨斯陶棻王朝灭亡,不是放弃就是无力实现它对于意大利的要求。教皇们迁移到阿维尼翁去了。实际存在的政治势力大多数起家于暴力的和非法的手段。人民的精神这时已经觉醒到认识到了自己的存在,并要寻求一个可以依以存在的新的稳固的理想。因此,一个世界范围的意大利和罗马帝国的梦想如此深入人心,致使柯拉·第·利恩济能够真的想去实现它。他对于他的事业所抱的理想,特别是当他第一次任保民官时的想法,只能以某种狂想的喜剧而告终,尽管如此,但是对古代罗马的追怀不失为对于这种民族感情的一个有力的支持力量。以它的文化重新武装起来的意大利人不久就感觉到他自己是世界上最先进国家的真正的公民。

我们现在的任务是对于这个精神运动做一个概述,当然不是巨细靡遗而是要指出它的最突出的特征,尤其是它那早期开始时的面貌[2]。

[1] 用什么方法使古代文明能在一切较高的生活领域中充当领导和导师,在伊尼亚斯·希尔维优斯的作品里有简略的概述。
[2] 关于详细情节,请读者参阅罗斯科的《豪华者洛伦佐》和《列奥十世》以及法格特的《伊尼亚斯·希尔维优斯》(柏林,1856—1863年)、《古典古代的复活或人文主义的最初世纪》(柏林,1859年)、又拉蒙特的作品和格累哥罗维乌斯的《中世纪罗马城史》。

二、14世纪的人文主义

那么,是谁使他们自己的时代和一个可尊敬的古代调和起来,并使后者在前者的文化当中成为一个主要成分呢?

他们是一群最复杂的形形色色的人物,今天具有这样一副面貌,明天又换了另外一副面貌;但他们清楚地感觉到,他们在社会上形成了一个全新的因素,这也是为他们的时代所完全承认的。12世纪的"流浪教士",他们的诗歌我们已经提到过,或者可以被认为是他们的先驱——他们有同样的不安定的生活,同样的对于人生的自由的和超乎自由的看法,而且无论如何在他们的诗歌中也有同样的异教倾向的萌芽。但是这时,出现了一种在中世纪的另一面建立起它自己的基础的新文明,它成为基本上是属于神职人员的和为教会所哺育的中世纪的整个文化的竞争者。它的积极的代表者成了有影响的人物①,因为他们知道古人所知道的,因为他们试图像古人曾经写作过的那样来写作,因为他们像古人曾经思索过或感受过的那样开始思索并欣然感受。他们所崇奉的那个传统在各方面都进入了真正的再生。

某些近代作家所惋惜的一个事实是:1300年左右在佛罗伦萨出现的一个远远具有独立性而实质上不外是民族文化的萌芽,在以后竟完全为人文主义者所淹没了②。据说,当时在佛罗伦萨没有不能读书的人,就连驴夫也能吟哦但丁的诗句;我们所拥有的最好的意大利文手抄本原是出自佛罗伦萨的工匠之手的;出版一部像布鲁纳托·拉蒂尼的《宝库》那样的通用百科全书在当时是可能的;所有这些都是由于具有一种坚强有力的性格才产生的,而这种性格是由于人们普遍地参加公众事务、商业和旅行以及惯常谴责懒惰行为而形成的。据说,当时佛罗伦萨人到处受人尊敬,并且享有世界性影响,而且在那一年不无

① 波吉奥在《论贪婪》中曾经指出他们对自己的估价。根据他的意见,只有那些曾经写出渊博而又雄辩的拉丁文著作或曾将希腊文译为拉丁文的人们才可以说没有虚度一生。
② 特别参见李布利《数学史》,第2卷,第159页至258页。

理由地被教皇博尼法斯八世称为"第五元素"。1400年以后人文主义的迅速发展破坏了人们的天赋本能。从那时起,人们只是靠古代文化来解决每一个问题,结果是使文学著作堕落成为仅仅是古代作品的引文。不仅如此,而且市民自由权的丧失一部分也应该归咎于这一切,因为新学术以服从权威为基础,为罗马法而牺牲了城市权利,用以寻求并取得暴君们的欢心。

我们在以后的研究中将不时地谈到这些指责,到那时我们将试图分析出人文主义运动的真正价值,并衡量一下这一运动的得失。目前我们必须只限于阐明:就连生气勃勃的14世纪的文明也是必然地为人文主义的完全胜利铺平道路,而在15世纪里敞开无限崇奉古代文化的门户的恰恰是那些意大利民族精神最伟大的代表者本人。

还是从但丁开始吧。如果说有很多有同样天才的人曾经支配了意大利文化,无论他们的性格中从古代吸收到什么样的成分,他们也仍然会保有一种富有特征的和鲜明的民族烙印。但无论意大利或西欧都没有产生另外一个但丁,所以他就是而且仍然是首先把古代文化推向民族文化的最前列的人。在《神曲》里,他并不是真把古代世界和基督教世界看作具有同等权威的,而是把它们看作是彼此平行的。正像中世纪早期在新旧约的历史上人们校勘真本和伪本一样,但丁也经常把同一个事实的基督教说明和异教的说明放在一起。必须记住:人们对于基督教所记载的历史和传说的始末很熟悉,而古代的记载则比较不为人所知,因此基督教的记载是受人欢迎和为人们所感兴趣的;如果没有一个像但丁那样的人来保持这二者之间的平衡,则基督教所记载的始末在争取公众的赞赏方面必然占上风。

佩脱拉克现在主要是作为一个伟大的意大利诗人而活在大多数人的记忆中,然而他在他的同时代人中所获得的荣名其实主要是由于这样的事实,那就是他是古代文化的活代表,他模仿各种体裁的拉丁诗歌,力求用他卷帙浩繁的历史和哲学著作来介绍古人的作品,而不是去代替它们。他写了不少书信,这些书信作为具有考古趣味的论文,获得了我们难于理解的声誉,但在一个没有参考书的时代里却是一件非常自然的事情。佩脱拉克自己相信并且希望他的拉丁文作品能在他同时代人和后代人中间给他带来声誉,但很少想到他的意大利

文诗篇；如他所常告诉我们的，他宁愿毁掉这些诗篇，如果这样做能够把它们从人们的记忆中抹掉的话。

对于薄伽丘来说也是一样的。有两世纪，当《十日谈》①在阿尔卑斯山以北还很少为人所知的时候，他只是由于编辑了拉丁文的神话、地理书和传记而在全欧洲出了名②。这些著作中的一部，《诸神的世系》，在十四和十五卷里包括有一篇不平常的附录，他在附录里讨论了与那个时代有关的当时还是年轻的人文主义的地位。我们必须不为他对于"诗"的专门论述所迷惑，因为进行较细致的观察表明他所说的"诗"是指诗人学者们的整个精神活动而言③。他所向之进行猛烈战斗的就是这个"诗"的敌人——那些除了淫乱对于任何事情都打不起精神来的轻浮的无知者；那认为赫利康④、卡斯达里安喷泉⑤和阿波罗的坟墓都是愚蠢的诡辩神学家；那些因为诗歌不能给他们带来钱财而认为它是一种多余的东西的贪婪的法律家；最后还有那（他拐弯抹角地说，但却很明显）随便以异教和不道德的罪名来进行攻击的托钵僧人⑥。下面接着是为诗作的辩护、关于古人及其近代继承者的诗歌并不含有任何虚伪的成分的论证、对于这些诗歌的赞扬，特别是我们必须永远注意到它的更为深刻的和寓有譬喻意义的特点，以及旨在排除愚者心灵迟钝而有意识地采用的隐晦写法。

① 由施泰因豪威尔翻译的《十日谈》的第一个德文译本于1472年出版，很快就流行一时。《十日谈》全集的译文几乎都是把佩脱拉克用拉丁文所写的格利塞尔达的故事的译文放在前面的。
② 薄伽丘的这些拉丁文作品近来受到舒克的精心研讨，见《论十四、十五世纪意大利人文主义者的性格描写》。又见弗勒克森和马西乌斯所编《哲学与教育年鉴》第20卷（1874年）中的一篇论文。
③ "诗人"一词即使在但丁的作品中（《新生》第47行）也仅指拉丁文诗的作家而言，而指意大利文诗人则用"韵文家""说韵语者"等词来表示。当然日久天长这些名称和概念就混同起来了。
④ 赫利康（Helicon）是希腊的一座名山，又名扎卡拉峰，相传为诗神缪斯的居处。
⑤ 卡斯达里安喷泉在希腊德尔菲地方附近，巴尔那苏斯山麓的一个喷泉，相传是阿波罗和缪斯神们的圣地。
⑥ 佩脱拉克在他的声誉达于极盛时代，于悲伤时也常抱怨说他的灾星注定他要在恶棍中度过他的晚年。见拟致李维书，《书信集》第24卷第8书，夫拉卡塞提版。佩脱拉克为诗歌辩护以及如何为诗歌辩护是尽人皆知的。除了那些同薄伽丘一道围攻的敌人以外，他还得对付那些医生们。

作者最后，显然是在说他自己的学术著作①，他为他那个时代和异教之间所保持的新的关系做了辩解。他论证说：当早期的教会不能不在异教徒中间开辟它的道路时，情形是完全不同的。现在——让我们赞扬耶稣基督吧！——真正的宗教已经站稳了脚步，异教已经被毁灭，而胜利了的教会已经占领了敌人的营垒。现在几乎有可能和异教接触并对它加以研究而没有什么危险了。但是，薄伽丘并没有一贯地坚持这种开明的观点。他背弃这种主张的原因一则在于他的性格的易变，一则在于认为研究古典对于神学家不合适的成见仍在强有力而广泛地流传。在这些理由之外，还必须加上乔亚奇诺·奇亚尼修道士以已死的彼埃特罗·佩特罗尼名义给他的警告，要他放弃对于异端的研究，否则就要受到早死的惩罚。他于是决定放弃这些研究，而只是由于佩脱拉克的热诚的劝告，并由于他有力地证明了人文主义与宗教可以调和，他才从这个怯懦的决定中转回来②。

这样，世界上就有了一个新的事业和一群新的人物来支持人文主义。要问这个事业是不是应该在它成功的道路上适可而止，是不是应该有意地限制它自己，并把首要的地位让给纯民族的文化成分都是无用的。在人民的思想中，没有一种信念比这个再根深蒂固的了，即相信古典文化是意大利所拥有的能使它获得光荣的一项最高贵的事业。

有一种为这一代的诗人学者所熟悉的象征性的典礼——对诗人的桂冠加冕式，虽然它逐渐失去了当初鼓舞过人的那种崇高的感情，但却经历15、16世纪而未衰。这种制度在中世纪里的起源不明而仪节也从来没有固定下来。那是一种公开的表示，一种文学热情的外部有形的流露③，而它的形式不消说也是变化不定的。例如但丁似乎曾经从半宗教的祝圣仪式的意义上理解它；他希望在圣乔万尼教堂的洗礼堂接受花冠；像千万个其他佛罗伦萨儿童一样，他曾经在那里领过

① 薄伽丘在致亚科伯·皮津加的后一封信里，更加严格地限定了所谓真正诗歌的意义。然而他只承认处理古代题材的诗歌才是诗歌，而忽视了抒情诗人。
② 佩脱拉克：《晚年书简》第1卷第5函。
③ 薄伽丘：《但丁传》第50页："它(桂冠)并不增进学识而是既有学识的证书和装饰品。"

洗①。他的传记作者说,他本来可以凭他的荣名在任何地方得到桂冠,但他不想在他的故乡以外任何地方得到它,所以未被加冕就死去了。从同一个来源,我们知道这种风气在那时以前还是不常见的,并且被认为是由古代罗马人从希腊人那里继承过来的。这种风气的晚近起源可以追溯到多米提安模仿希腊人所创立的每五年举行一次的音乐家、诗人和其他艺术家的加比托尔比赛会,这种比赛会可能在罗马帝国衰亡后还存在过一个时期。但是,因为有少数人想要为自己加冕,像但丁就曾希望加冕,所以问题就发生了,这个加冕的权限究竟属于什么人? 阿尔伯蒂·莫莎图是于1310年在帕多瓦由主教和大学校长加冕的。当时由一个佛罗伦萨人任校长(1341年)的巴黎大学和罗马市政府当局竞相争夺为佩脱拉克加冕的光荣。以他的审查人自居的安茹朝国王罗伯特满心要在那不勒斯举行这个仪式,但佩脱拉克却宁愿在加比托尔山由罗马的元老院议员加冕。这种光荣很久以来就是人们求名的最高目标,而亚科伯·皮津加,一个有名的西西里地方长官似乎就是这么看的②。接着有查理四世的意大利之行,查理乐于迎合那些沽名钓誉者的虚荣心理和用豪华的仪式来打动无知的群众。他认为给诗人加冕是古代罗马皇帝的特权,因而认为这也同样是他自己的特权,从这一假想出发,在比萨给佛罗伦萨学者扎诺比·德拉·斯特拉达加了冕(1355年5月15日);这件事引起了佩脱拉克的不快,他悻悻不平地说:"野人的桂冠竟敢用来装饰奥森尼亚③的缪斯所喜爱的人。"并且也引起了薄伽丘的极大厌恶,他拒绝承认这顶"比萨桂冠"是合法的。的确,人们可以正当地提出质问,这个半斯拉夫种的外邦人有什么权利来评判意大利诗人的成就呢。但是从那以后,皇帝们无论旅行到哪里都给诗人加冕;而在15世纪,教皇们和其他君主们也僭取了同样的权利,发展到最后不考虑任何地点或条件地加以滥授。在罗马,在西克塔斯四世时代,彭波尼乌斯·拉图斯学院随意决定赠

① 《天堂篇》,第25歌,第1行以下。薄伽丘:《但丁传》第50页:"准备在圣约翰喷泉上加桂冠。"参看《天堂篇》第1歌,第25行。
② 见薄伽丘写给他的信。《俗语著作集》第16卷,第36页:"如蒙上帝保佑得到罗慕路斯元老院的许可……"
③ 奥森尼亚(Ausonia)是非拉丁民族对意大利的称呼。

送花冠。佛罗伦萨人懂得直到他们有名的人文主义者死后才给他们加冕的风雅。卡洛·阿雷提诺和列奥那多·阿雷提诺都是这样被加冕的。前者由马提奥·帕尔米利，后者由吉安诺佐·曼内蒂在市议会的议员和全体人民面前致颂辞，致辞者站在棺柩的头部，柩上放着身着丝制礼服的遗体。卡洛·阿雷提诺更得到埋葬在圣十字教堂里的光荣，这个教堂在整个文艺复兴时期是最美丽的教堂之一。

三、大学和学校

我现在必须谈到的古代文明对于意大利文化的影响是以新的学术已经占领了大学园地为前提的。事实固然如此，但它绝没有达到我们所料想的那种程度，也没有产生我们所料想的那种结果。

直到13和14世纪，财富的增加使得更有计划地发展教育事业成为可能时，意大利的少数几个大学[①]才显得富有生气。最初，一般只有三种讲座，即民法、寺院法和医学；以后才逐渐增加了修辞学、哲学和天文学，这最后一种通常是与占星学合成一个科目的，虽然不总是如此。在不同的情形下薪金的差别是很大的。有时候也付出一笔大的薪金。随着文化的发展，竞争也活跃起来，各大学都争相罗致有名的教师；在这种情形下，据说波洛尼亚有时把它的国库收入（二万金币）的一半用在办大学上。教师的任命通常只是短期的[②]，有时仅仅是半年，所以他们就不能不像演员一样过着一种流浪的生活。但终身任命也并不是没有的。有时要求教师答应不在其他地方讲授已经在一个地方讲授过的东西。也有义务的不领薪水的教师。

① 如所周知，波洛尼大学是比较古老的大学。比萨大学在14世纪时曾盛极一时，后来经过同佛罗伦萨的战争才衰落下来，嗣后由"豪华者"洛伦佐加以修复。佛罗伦萨大学早于1321年即已存在，对该市市民实行强迫就学。在1348年黑死病流行后重建，国家每年支给二千五百金币，以后再度衰落，1357年第三次重建。1373年由于很多市民的请求，开设讲授但丁作品的讲座，以后这个讲座多兼授语言学和修辞学。费莱佛担任这一讲座时即如此。

② 这在教授名单中应该加以注明，如在1400年帕维亚大学的名单里，其中法律学家就有不下二十名之多。

在已经提到过的那些讲座中,修辞学是人文主义者特别想要担任的。但他们能否担任法律、医学、哲学或天文学的讲座完全以他们对于古代学术内容的是否熟悉为转移。当时一门学科的内容和教这门学科的教师的生活情况同样都是变化不定的。某些法学家和医学家得到了比众人高得多的最优厚的待遇,前者主要是充任雇佣他们的政府关于诉讼和权利的法律顾问。在帕多瓦,一个15世纪的法律家得到了一千金币的薪金[1],并且有人提议以每年二千金币的薪金和私人开业的权利[2]来任用一个有名的医生,这人以前曾在比萨得到七百金币的薪水。当比萨的教授、法律家巴尔扎洛缪·索奇尼在帕多瓦接受了威尼斯的一项职务并将要启程前往时,他被佛罗伦萨政府逮捕了,只是在缴纳了一万八千金币[3]的保释金之后才获得释放。对于这些学科的高度重视使我们可以理解到,为什么杰出的有学问之士把他们的注意力转移到法律和医学上,而在另一方面,专门的学者却越来越不能取得一些广泛的文学修养。人文主义者在其他方面的实际活动,我们随后即将加以讨论。

虽然作为有学问之士,本身薪金很高[4],并且不排除其他收入来源,但大体说来他们的地位仍是靠不住的和变化无常的,所以同一个教师能够和很多学校发生关系。很明显,人事的更动从大学本身来说是必要的,因为从每一个新来的人那里都可以期待得到一些新的东西。这在科学正处于发展阶段,它的成就因而在很大程度上要靠教师的个人能力的时代里是很自然的。一个讲授古典作家作品的讲师未必真正属于他讲学的那个城市的大学的。交通很方便,在修道院里和其他地方的食宿供应也很充分,因而由私人举办这种讲学往往是实际可行的。在15世纪的前几十年里,当时佛罗伦萨大学正处于全盛时代,尤金尼斯四世乃至马丁五世的廷臣拥挤在教室里边听讲,卡洛·阿雷提诺和费莱佛争相吸引最多的听众,不仅在圣灵教堂的奥古斯丁

[1] 马伦·萨努多,载《木拉托里》,第22卷,第990栏。
[2] 见法布罗尼:《豪华者洛伦佐》附注52,1491年。
[3] 见阿来格雷托:《锡耶纳日记》,载《木拉托里》第13卷,第824栏。
[4] 费莱佛被聘到新建的比萨大学时,最低要求五百金币。参见法布罗尼:《豪华者洛伦佐》第2卷,第75页以下。谈判破裂不仅是由于所要求的薪金过高。

会修士中间有一个几乎是完整的大学,不仅在天使教堂的加马多莱斯会修士中间有一个学者的组织,而且还有知名之士,或者单独地或者共同地,为他们自己和其他的人而设置的哲学和文学讲座。在罗马,语言学和古典文学的研究,却极少和大学(Sapienza)有关系,并且几乎完全依赖教皇和主教等个人的赞助,或者依靠教廷的任命设立。一直到列奥十世时(1513年),才对大学进行人改组,那里有八十八名教师,其中有虽非第一流但很能干的人领导着考古学系。但是,这种新的光辉时代是短暂的。意大利的希腊文和希伯来文讲座我们已经在上边简单地谈到过了。

要想对当时所采取的科学的教学方法做一个准确的描绘,我们必须尽可能地使我们的目光远远离开我们现在的学院制度。师生之间的个人接触、公开的辩论、经常使用拉丁文和时常使用希腊文、教师的频繁更换和书籍的稀少:给那个时代的学术研究以一种难以想象的色彩。

在每一个最不重要的城市里边都有拉丁文学校,它绝不是仅仅为较高的教育做准备,而是因为在读、写、算之次,获得拉丁文的知识,也是必要的。拉丁文之外还有逻辑学。值得特别注意的是这些学校并不依存于教会而是靠市政当局办理,其中也有一些仅是私人创办的事业。

这种由少数著名的人文主义者管理的学校制度,不仅在组织上达到了非常完美的地步,而且成了在近代意义上的一种进行高级教育的手段。有的学校负责教育北意大利的两个君主家族的子女,这可以说是它们之中的独特的一种。

在曼图亚的乔万尼·弗兰切斯科·贡查加(从1407年统治到1444年)的宫廷里出现了一个叫维多利诺·达·费尔特雷(1397—1446)的名人,又名维特立·兰巴多尼,——他宁愿被称为曼图亚人而不愿被称为费尔特雷人——他是毕生献身于其特别擅长的事业的一人。他几乎没有写过书,而最后把他青年时代所写的、曾长久保存在他身边的少数的诗也毁掉了。他孜孜不倦地求学;从来没有追求过功名,他轻视一切像这样的身外浮名;他和师生友好,相处甚欢,知道怎样保持他们的好感。他在身体锻炼和精神锻炼上都是过人的,是一个

卓越的骑手、舞蹈家和剑术师,无论冬夏都穿同样的衣服,就是在严寒天气也只是拖着一双凉鞋走路,他这样生活下去,一直到老年也没有生过病。他很善于控制他的激情、他的性欲和愤怒的自然冲动,因而能够一生保持童贞并且从来也没有用恶语伤过任何人。

 他指导君主家庭的子女们的教育,其中有一位姑娘在他的培养之下成了学者。当时他的声名远传意大利各地,许多富豪贵绅之家的子弟都远道而来,甚至有来自德意志的,愿列门下受教,贡查加家族不仅愿意接待他们,并且似乎认为曼图亚被选定为一个贵族社会的学校是一种光荣。在这里,体育和一切高尚的身体锻炼,第一次和科学教育一起被看作是高等普通教育所不可缺少的内容。除了这些学生外,还有其他有天才的穷苦学生,总数往往达到七十人之多。维多利诺大概认为对于这些人进行教育是他的最高的现世目的;他在家里供给这些人的生活,并"从爱上帝出发"使他们和贵族青年们一起受到教育。这些贵族青年们在这里学会了和平民的天才子弟们同居共处。聚集到曼图亚来的学生越多就越需要有较多的教师对他们进行教育,维多利诺只能负责指导。这种教育的目的是给每个学生以他最适合于接受的知识。贡查加每年给他二百四十个金币的薪金,另外为他建造了一所华丽的房子,"乔科萨",供校长和他的学生们居住,并捐助那些贫苦学生所需要的用费。此外再有所需,则由维多利诺向君主们和富有者求助,但他们当然不一定听从他的请求,而由于他们的狠心,使得他不得不向人告贷。不过到最后,他还是得到了愉快的处境,他在城里有一项小财产,在乡间有一处地产,假期里,他可以和他的学生们小住;他还收藏有名贵的书籍,这些书他乐于借给人看或者送给人,虽然他对于未经许可就取走很恼火。在清晨,他读关于宗教修养方面的著作,然后鞭打自己并进教堂祈祷;他的学生也不得不到教堂去,像他一样每月忏悔一次,并严格遵守斋期。他的学生尊敬他,但见到他时又不禁凛然生畏。当他们做错任何事情的时候,他们立刻受到惩罚。他的所有同时代人和他的学生一样地尊重他,人们仅仅为了要看一看他就到曼图亚去一游。

维罗纳的盖利诺①(1370—1460)对于纯学术更重视。他于1429年受伊斯特家族的尼科洛之聘,到费拉拉去教育尼科洛的儿子利奥纳洛,在他的学生1436年将要长成的时候,他开始在大学担任修辞学和古代语言教授。当他还在担任利奥纳洛的导师时,他还收有许多来自全国各地的其他学生,并在他自己的家里有一班经过选拔由他供给一部或全部生活的贫苦学生。他的晚间时间一直到深夜是用来帮助学生温课或进行训示的。他的家也是一个严格的宗教和道德的培养所。盖利诺是一位圣经研究者,和许多虔信宗教的同时代人过从甚密,虽然他毫不迟疑地写维护异教文学的文章来反对他们。他们那个时代的大多数人文主义者在道德或宗教方面很少值得赞扬,但他和维多利诺却另当别论。很难设想盖利诺于所担任的日常工作之外怎么还能找出时间来翻译希腊文和写作卷帙浩繁的作品。他没有使维多利诺的性格显得优美的那种聪明的自制力和温柔亲切的态度,因而很容易脾气急躁,使得他时常和同时代的学者们发生争论。

君主家庭的教育事宜若干年来,部分地掌握在人文主义者的手中,不仅在这两个宫廷里,而在整个意大利亦无不如此。因此他们得以在贵族社会中上升一步。写作关于君主教育的论文以前是神学家的事情,现在落到他们的职权范围之内了。

从彼埃尔·保罗·维尔吉利奥的时候起,意大利君主们在教育方面就得到了很好的照顾,而这种风尚被伊尼亚斯·希尔维优斯带到了德意志。他给哈布斯堡王室的两个年轻的德意志王子写了关于他们进一步受教育问题的详尽的劝告,尽可能地鼓励他们两人培育人文主义;但主要是告诉他们要使自己成为有为的君主和勇猛坚强的武士。也许伊尼亚斯认识到和这些青年人说话,他们会置若罔闻,所以他采取了把他的文章公开发表的办法。不过,我们对于人文主义者和统治者的关系将另行讨论。

(何新 译)

① 维斯帕西雅诺·菲奥兰提诺,第646页,但罗斯密尼在《维罗纳的盖利诺及其门人的生活与修养》(1856年,布雷夏版,3卷集)中,说它"事实上错误百出"。

艺术哲学①(节选)

[法]丹纳

丹纳(Hippolyte Adolphe Taine,1828—1893),法国19世纪著名的历史学家、艺术史家、艺术理论家,将科学方法应用于文化研究的重要代表人物。丹纳1828年出生于一个律师家庭,少年时期就被老师预言"为思想而生活的人"。1848年他进入巴黎国立高等师范学习哲学,1853年在索邦大学取得文学博士学位。1864—1883年间,丹纳被聘为巴黎美术学校教授,开设美术史课程,其讲义后来发展为《艺术哲学》,1878年丹纳当选为法兰西学院院士。丹纳精通希腊文和拉丁文,擅长英语、德语和意大利语等多种语言,足迹几乎遍及整个欧洲,为研究积累了丰富的材料。

由于受19世纪自然科学发展和孔德实证主义哲学的影响,丹纳对达尔文的进化论推崇备至,认为应当用科学实证的方法研究文学艺术,以客观态度探求和揭示其发展规律。他认为要了解一件艺术品、一个艺术家或一群艺术家,必须研究他们所处的时代精神和社会风俗状况。同样,艺术品的主要特征也必然反映了时代与民族的特色。

然而,丹纳认为艺术品并不一定照抄现实,而应该表现和突出事物的主要特征,这些特征便是哲学家所说的"事物的本质"。艺术家必须发挥自己的创造性,选取事物的显著和重要特征,并且进行加工和改造。他说:"现实不能充分表现特征,必须由艺术家来补足。"

丹纳在《艺术哲学》中宣称:"我唯一的责任便是向你们提供事实,

① 选自 Hippolyte Adolphe Taine. *Philosophie De L'Art*. Paris: Librairie Hachette, 1928.

并表明这些事实是如何产生的。"对他而言,艺术的发展如同植物一样,"正如自然温度条件的不同变化决定了各种植物的外观一样,道德温度条件的不同变化也决定着各种艺术的不同面貌"。虽然他的观点遭到一些人的反对,《艺术哲学》出版后还是产生了广泛的影响。丹纳也没有完全否认天才和自我表现在艺术中的作用,但他认为这些较之环境、社会和经济的作用是次要的。

丹纳理论涉及艺术与文学方面。在《艺术哲学》书中,丹纳延续了他在《英国文学史》中以种族、环境、时代精神三因素来解释艺术成因的文化史研究模式,强调这三因素对艺术家及艺术创作的决定性作用。这一方式打破了关注艺术家个人或孤立艺术品的艺术史分析模式,把艺术家置于时代语境之下。他运用这一方法分析了意大利文艺复兴绘画、尼德兰绘画、古希腊雕塑,揭示出这些艺术风格背后的地理、风俗及时代精神状况。不过他忽视艺术家个体、过分强调环境的决定作用的问题也很明显。

丹纳的主要著作:《拉封丹及其寓言》(La Fontaine et ses Fables, 1853/1861)、《英国文学史》(Histoire de La Litterature Anglaise, 1864)、《评论集》(Essais de Critique et d'Histoire, 1858)、《评论续集》(Nouveaux Essais de Critique et d'Histoire, 1865)、《艺术哲学》(Philosophie De L'Art, 1865—1869)、《现代法国的起源》(les Origines de La France Contemporaine, 1871)。

本文节选自《艺术哲学》(1865—1869)。在节选部分中,丹纳分别讨论了艺术品的本质与艺术品的产生的问题。对于艺术品的本质,反对抽象思辨的美学,提出了历史主义的主张。丹纳将艺术家纳入一个社会的总体中,即其所属的时代精神和风俗。在艺术品的产生中,丹纳在进化论视野下进一步论证了"作品的产生取决于时代精神和周围的风俗"的观点。

一、艺术品的本质

我的方法的出发点是在于认定一件艺术品不是孤立的,在于找出艺术品所从属的,并且能解释艺术品的总体。

第一步毫不困难。一件艺术品,无论是一幅画、一出悲剧、一座雕像,显而易见属于一个总体,就是说属于作者的全部作品。这一点很简单。人人知道一个艺术家的许多不同的作品都是亲属,好像一父所生的几个女儿,彼此有显著的相像之处。你们也知道每个艺术家都有他的风格,见之于他所有的作品。倘是画家,他有他的色调,或鲜明或暗淡;他有他特别喜爱的典型,或高尚或通俗;他有他的姿态,他的构图,他的制作方法,他的用油的厚薄,他的写实方式,他的色彩,他的手法。倘是作家,他有他的人物,或激烈或和平;他有他的情节,或复杂或简单;他有他的结局,或悲壮或滑稽;他有他风格的效果,他的句法,他的字汇。这是千真万确的事,只要拿一个相当优秀的艺术家的一件没有签名的作品给内行去看,他差不多一定能说出作家来;如果他经验相当丰富,感觉相当灵敏,还能说出作品属于作家的哪一个时期,属于作家的哪一个发展阶段。

这是一件艺术品所从属的第一个总体。下面要说到第二个。

艺术家本身,连同他所产生的全部作品,也不是孤立的。有一个包括艺术家在内的总体,比艺术家更广大,就是他所隶属的同时同地的艺术宗派或艺术家家族。例如莎士比亚,初看似乎是从天上掉下来的奇迹,从别个星球上来的陨石,但在他的周围,我们发现十来个优秀的剧作家,如韦伯斯特、福特、马辛杰、马洛、本·琼森、弗莱彻、博蒙特,都用同样的风格,同样的思想感情写作。他们的戏剧的特征和莎士比亚的特征一样;你们可以看到同样暴烈与可怕的人物,同样的凶杀和离奇的结局,同样突如其来和放纵的情欲,同样混乱、奇特、过火而又辉煌的文体,同样对田野与风景抱着诗意浓郁的感情,同样写一般敏感而爱情深厚的妇女。——在画家方面,鲁本斯好像也是独一无

二的人物,前无师承,后无来者。但只要到比利时去参观根特、布鲁塞尔、布鲁日、安特卫普各地的教堂,就发觉有整批的画家才具都和鲁本斯相仿:先是当时与他齐名的克雷耶,还有亚当·凡·诺尔特,赫兰德·泽赫斯、龙布茨、亚伯拉罕·扬桑斯、凡·罗斯、凡·蒂尔登、杨·凡·奥斯特,以及你们所熟悉的约尔丹斯、凡·代克,都用同样的思想感情理解绘画,在各人特有的差别中始终保持同一家族的面貌。和鲁本斯一样,他们喜欢表现壮健的人体,生命的丰满与颤动,血液充沛,感觉灵敏,在人身上充分透露出来的充血的软肉,现实的,往往还是粗野的人物,活泼放肆的动作,铺绣盘花,光艳照人的衣料,绸缎与红布的反光,或是飘荡或是团皱的帐帷帘幔。到了今日,他们同时代的大宗师的荣名似乎把他们湮没了;但要了解那位大师,仍然需要把这些有才能的作家集中在他周围,因为他只是其中最高的一根枝条,只是这个艺术家庭中最显赫的一个代表。

这是第二步。现在要走第三步了。这个艺术家庭本身还包括在一个更广大的总体之内,就是在它周围而趣味和它一致的社会。因为风俗习惯与时代精神对于群众和对于艺术家是相同的;艺术家不是孤立的人。我们隔了几世纪只听到艺术家的声音;但在传到我们耳边来的响亮的声音之下,还能辨别出群众的复杂而无穷无尽的歌声,像一大片低沉的嗡嗡声一样,在艺术家四周齐声合唱。只因为有了这一片和声,艺术家才成其为伟大。而且这是必然之事:菲狄亚斯、伊克提诺斯,一般建筑帕特农神庙和塑造奥林匹亚的朱庇特的人,跟别的雅典人一样是异教徒,是自由的公民,在练身场上教养长大,参加搏斗,光着身子参加运动,惯于在广场上辩论,表决;他们都有同样的习惯、同样的利益、同样的信仰,种族相同,教育相同,语言相同,所以在生活的一切重要方面,艺术家与观众完全相像。

……所以我们可以肯定地说:要了解艺术家的趣味与才能,要了解他为什么在绘画或戏剧中选择某个部门,为什么特别喜爱某种典型某种色彩,表现某种感情,就应当到群众的思想感情和风俗习惯中去探求。

由此我们可以定下一条规则:要了解一件艺术品、一个艺术家、一群艺术家,必须正确地设想他们所属的时代的精神和风俗概况。这是

艺术品最后的解释，也是决定一切的基本原因。这一点已经由经验证实；只要翻一下艺术史上各个重要的时代，就可看到某种艺术是和某些时代精神与风俗情况同时出现，同时消灭的。例如希腊悲剧：埃斯库罗斯、索福克勒斯、欧里庇得斯的作品诞生的时代，正是希腊人战胜波斯人的时代，小小的共和城邦从事于壮烈斗争的时代，以极大的努力争得独立，在文明世界中取得领袖地位的时代。等到民气的消沉与马其顿的入侵使希腊受到异族统治，民族的独立与元气一齐丧失的时候，悲剧也就跟着消灭。——同样，哥特式建筑在封建制度正式建立的时期发展起来，正当 11 世纪的黎明时期，社会摆脱了诺曼人与盗匪的骚扰，开始稳定的时候。到 15 世纪末叶，近代君主政体诞生，促使独立的小诸侯割据的制度，以及与之有关的全部风俗趋于瓦解的时候，哥特式建筑也跟着消灭。——同样，荷兰绘画的勃兴，正是荷兰凭着顽强与勇敢推翻西班牙的统治，与英国势均力敌的作战，在欧洲成为最富庶、最自由、最繁荣、最发达的国家的时候。18 世纪初期荷兰绘画衰落的时候，正是荷兰的国势趋于颓唐，让英国占了第一位，国家缩成一个组织严密、管理完善的商号与银行，人民过着安分守己的小康生活，不再有什么壮志雄心，也不再有激动的情绪的时代。——同样，法国悲剧的出现，恰好是正规的君主政体在路易十四统治下确定了规矩礼法，提倡宫廷生活，讲究优美的仪表和文雅的起居习惯的时候。而法国悲剧的消灭，又正好是贵族社会和宫廷风气被大革命一扫而空的时候。

　　我想做一个比较，使风俗和时代精神对美术的作用更明显。假定你们从南方向北方出发，可以发觉进到某一地带就有某种特殊的种植，特殊的植物。先是芦荟和橘树，往后是橄榄树或葡萄藤，往后是橡树和燕麦，再过去是松树，最后是藓苔。每个地域有它特殊的作物和草木，两者跟着地域一同开始，一同告终；植物与地域相连。地域是某些作物与草木存在的条件，地域的存在与否，决定某些植物的出现与否。而所谓地域不过是某种温度、湿度，某些主要形势，相当于我们在另一方面所说的时代精神与风俗概况。自然界有它的气候，气候的变化决定这种那种植物的出现；精神方面也有它的气候，它的变化决定这种那种艺术的出现。我们研究自然界的气候，以便了解某种植物的

出现,了解玉蜀黍或燕麦,芦荟或松树;同样我们应当研究精神上的气候,以便了解某种艺术的出现,了解异教的雕塑或写实派的绘画,充满神秘气息的建筑或古典派的文学,柔媚的音乐或理想派的诗歌。精神文明的产物和动植物界的产物一样,只能用各自的环境来解释。

…………

诸位先生,假定我们这个研究能成功,能把促使意大利绘画诞生、发展、繁荣、变化、衰落的各种不同的时代精神,清清楚楚地指出来;假定对别的时代、别的国家、别的艺术,对建筑、绘画、雕塑、诗歌、音乐,我们这种研究也能成功;假定由于这些发现,我们能确定每种艺术的性质,指出每种艺术生存的条件:那么,我们不但对于美术,而且对于一般的艺术,都能有一个完美的解释,就是说能够有一种关于美术的哲学,就是所谓美学。诸位先生,我们求的是这种美学,而不是另外一种。我们的美学是现代的,和旧美学不同的地方是从历史出发而不从主义出发,不提出一套法则叫人接受,只是证明一些规律。过去的美学先下一个美的定义,比如说美是道德理想的表现,或者说美是抽象的表现,或者说美是强烈的感情的表现;然后按照定义,像按照法典上的条文一样表示态度:或是宽容,或是批判,或是告诫,或是指导。我很欣幸不需要担任这样繁重的任务……我唯一的责任是罗列事实,说明这些事实如何产生。我想应用已经为一切精神科学开始采用的近代方法,不过是把人类的事业,特别是艺术品,看作事实和产品,指出它们的特征,探求它们的原因。科学抱着这样的观点,既不禁止什么,也不宽恕什么,它只是检定与说明。科学不对你说:"荷兰艺术太粗俗,不应当重视,只应当欣赏意大利艺术。"也不对你说:"哥特式艺术是病态的,不应当重视,只应该欣赏希腊艺术。"科学让各人按照各人的嗜好去喜爱合乎他气质的东西,特别用心研究与他精神最投机的东西。科学同情各种艺术形式和各种艺术流派,对完全相反的形式与派别一视同仁,把它们看作人类精神的不同的表现,认为形式与派别越多越相反,人类的精神面貌就表现得越多、越新颖。植物学用同样的兴趣时而研究橘树和棕树,时而研究松树和桦树;美学的态度也一样;美学本身便是一种实用植物学,不过对象不是植物,而是人的作品。因此,美学跟着目前精神科学与自然科学日益接近的潮流前进。精神

科学采用了自然科学的原则、方向与谨严的态度,就能有同样稳固的基础、同样的进步。

二、艺术品的产生

上面考察过艺术品的本质,现在需要研究产生艺术品的规律。我们一开始就可以说:"作品的产生取决于时代精神和周围的风俗。"我以前曾经向你们提出这规律,现在要加以证明。

这规律建立在两种证据之上,一种以经验为证,一种以推理为证。第一种证据在于列举足以证实规律的大量事例;我曾经给你们举出一些,以后还要再举。我们敢肯定,没有一个例子不符合这个规律;在我们所研究的全部事实中,这规律不但在大体上正确,而且细节也正确,不但符合重要宗派的出现与消灭,而且符合艺术的一切变化、一切波动。第二种证据在于说明,不但事实上这个从属关系(作品从属于时代精神与风俗)非常正确,而且也应当正确。我们要分析所谓时代精神与风俗概况;要根据人性的一般规则,研究某种情况对群众与艺术家的影响,也就是对艺术品的影响。由此所得的结论是两者有必然的关系。两者的符合是固定不移的;早先认为偶然的巧合其实是必然的配合。凡是第一种证据所鉴定的,都可用第二种证据加以说明。

(一)

为了使艺术品与环境完全一致的情形格外显著,不妨把我们以前进行过的比较,艺术品与植物的比较,再应用一下,看看在什么情形之下,某一株或某一类植物能够生长、繁殖。以橘树为例:假定风中吹来各式各样的种子随便散播在地上,那么要有什么条件,橘树的种子才能抽芽,成长,开花,结果,生出小树,繁衍成林,铺满在地面上?

那需要许多有利的条件,首先土壤不能太松太贫瘠;否则根长得不深不固,一阵风吹过,树就会倒下。其次土地不能太干燥;否则缺少

流水的灌溉,树会枯死的。气候要热;否则本质娇弱的树会冻坏,至少会没有生气,不能长大。夏季要长,时令较晚的果实才来得及成熟。冬天要温和,留在枝头上的橘子才不会给正月里的浓霜打坏。土质还要不大适宜于别的植物,否则没有人工养护的橘树要被更加有力的草木侵扰。这些条件都齐备了,幼小的橘树才能存活,长大,生出小树,一代一代传下去。当然,雷雨的袭击,岩石的崩裂,山羊的咬啮,不免毁坏一部分。但虽有个别的树被灾害消灭,整个品种究竟繁殖了,在地面上伸展出去,经过相当的岁月,成为一片茂盛的橘林;例如意大利南部那些不受风霜的山峡,在索伦托和阿马尔菲四周的港湾旁边,一些气候暖和的小小的盆地,既有山泉灌溉,又有柔和的海风吹拂。只有这许多条件汇合,小树才能长成浓荫如盖、苍翠欲滴的密林,结出无数金黄的果实,芬芳可爱,使那一带的海岸在冬天也成为最富丽最灿烂的园林。

在这个例子中间,我们来研究一下事情发展的经过。环境与气候的作用,你们已经看到。严格说来,环境与气候并未产生橘树。我们先有种子,全部的生命力都在种子里头,也只在种子里头。但以上描写的客观形势对橘树的生长与繁殖是必要的;没有那客观形势,就没有那植物。

结果是气候一变,植物的种类也随之而变。假定环境同刚才说的完全相反,是一个狂风吹打的山顶,难得有一层薄薄的腐殖土,气候寒冷,夏季短促,整个冬天积雪不化:那么非但橘树无法生长,大多数别的树木也要死亡。在偶然散落的一切种子里头,只有一种能存活、繁殖,只有一种能适应这个严酷的环境。在荒僻的高峰上,怪石嶙峋的山脊上,陡峭的险坡上,你们只看见强直的苍松展开着惨绿色的大氅。那儿就同孚日山脉(法国东部)、苏格兰和挪威一样,你们可以穿过多少里的松林,头上是默默无声的圆盖,脚下踏着软绵绵的枯萎的松针,树根顽强地盘踞在岩石中间;漫长的隆冬,狂风不断,冰柱高悬,唯有这坚强耐苦的树木巍然独存。

所以气候与自然形势仿佛在各种树木中做着"选择",只允许某一种树木生存繁殖,而多多少少排斥其余的。自然界的气候起着清算与取消的作用,就是所谓"自然淘汰"。各种生物的起源与结构,现在就

是用这个重要的规律解释的;而且对于精神与物质,历史学与动物学植物学,才具与性格,草木与禽兽,这个规律都能适用。

(二)

的确,有一种"精神的"气候,就是风俗习惯与时代精神,和自然界的气候起着同样的作用。严格说来,精神气候并不产生艺术家。我们先有天才和高手,像先有植物的种子一样。在同一国家的两个不同的时代,有才能的人和平庸的人数目很可能相同。我们从统计上看到,兵役检查的结果,身量合格的壮丁与身材矮小而不合格的壮丁,在前后两代中数目相仿。人的体格是如此,大概聪明才智也是如此。造化是人的播种者,他始终用同一只手,在同一口袋里掏出差不多同等数量、同样质地、同样比例的种子,撒在地上。但他在时间空间迈着大步撒在周围的一把一把的种子,并不颗颗发芽。必须有某种精神气候,某种才干才能发展;否则就流产。因此,气候改变,才干的种类也随之而变;倘若气候变成相反,才干的种类也变成相反。精神气候仿佛在各种才干中做着"选择",只允许某几类才干发展而多多少少排斥别的。由于这个作用,你们才看到某些时代某些国家的艺术宗派,忽而发展理想的精神,忽而发展写实的精神,有时以素描为主,有时以色彩为主。时代的趋向始终占着统治地位。企图向别的方面发展的才干会发觉此路不通;群众思想和社会风气的压力,给艺术家定下一条发展的路,不是压制艺术家,就是逼他改弦易辙。

(三)

上面那个比较可以给你们作为一般性的指示。现在我们要详细研究精神气候如何对艺术品发生作用。

为求明白起见,我们用一个很简单的,故意简单化的例子,就是悲观绝望占优势的精神状态。这个假定并不武断。只要五六百年的腐化衰落,人口锐减,异族入侵,连年饥馑,疫疠频仍,就能产生这种心境;历史上也出现过不止一次,例如纪元前6世纪时的亚洲,纪元后3世纪至10

世纪时的欧洲。那时的人丧失了勇气与希望,觉得活着是受罪。

我们来看看这种精神状态,连同产生这精神状态的形势,对当时的艺术家起着怎样的作用。先假定那时社会上抑郁、快乐,以及性情介乎两者之间的人的数量和别的时代差不多。那么时代的主要形势怎样改变人的气质呢?往哪个方向改变呢?

首先要注意,苦难使群众伤心,也使艺术家伤心。艺术家既是集体的一分子,不能不分担集体的命运。倘若蛮族侵略,疫疠饥馑发生,各种天灾人祸及于全国,持续到几个世纪之久,那么只有发生极大的奇迹,艺术家才能置身事外,不受洪流冲击。恰恰相反,他在大众的苦难中也要受到一份倒是可能的,甚至肯定的:他要像别人一样的破产,挨打,受伤,被俘;他的妻子儿女,亲戚朋友的遭遇也相同;他要为他们痛苦,替他们担惊受怕,正如为自己痛苦,替自己担惊受怕一样。亲身受了连续不断的苦楚,本性快活的人也会不像以前那么快活,本性抑郁的要更加抑郁。这是环境的第一个作用。

其次,艺术家在愁眉不展的人中间长大;从童年起,他日常感受的观念都令人悲伤。与乱世生活相适应的宗教,告诉他尘世是谪戍,社会是牢狱,人生是苦海,我们要努力修持以求超脱。哲学也建立在悲惨的景象与堕落的人性之上,告诉他生不如死。耳朵经常听到的无非是不祥之事,不是郡县陷落、古迹毁坏,便是弱者受压迫,强者起内讧。眼睛日常看到的无非是叫人灰心丧气的景象。乞丐,饿殍,断了的桥梁不再修复,阒无人居的市镇日渐坍毁,田地荒芜,庐舍为墟。艺术家从出生到死,心中都刻着这些印象,把他因自己的苦难所致的悲伤不断加深。

而且艺术家的本质越强,那些印象越加深他的悲伤。他之所以成为艺术家,是因为他惯于辨别事物的基本性格和特色;别人只见到部分,他却见到全体,还抓住它的精神。悲伤既是时代的特征,他在事物中所看到的当然是悲伤。不但如此,艺术家原来就有夸张的本能与过度的幻想,所以他还扩大特征,推之极端。特征印在艺术家心上,艺术家又把特征印在作品上,以致他所看到所描绘的事物,往往比当时别人所看到所描绘的色调更阴暗。

我们也不能忘记,艺术家的工作还有同时代人的协助。你们知

道,一个人画画也好,写文章也好,绝非与画幅纸笔单独相对。相反,他不能不上街,和人谈话,有所见闻,从朋友与同行那儿得到指点,在书本和周围的艺术品中得到暗示。一个观念好比一颗种子:种子的发芽、生长、开花,要从水分、空气、阳光、泥土中吸取养料;观念的成熟与成形也需要周围的人在精神上予以补充,帮助发展。在悲伤的时代,周围的人在精神上能给他哪一类的暗示呢?只有悲伤的暗示;因为所有的人心思都用在这方面。他们的经验只限于痛苦的感觉和感情,他们所注意的微妙的地方,或者有所发现,也只限于痛苦方面。人总观察自己的内心,倘若心中全是苦恼,就只能研究苦恼。所以在悲痛、愁苦、绝望、消沉这些问题上,他们是内行,而仅仅在这些事情上内行。艺术家向他们请教,他们只能供给这一类的材料。要为了各种快乐或各种快乐的表情向他们找材料,吸收思想,一定是白费的。他们只能有什么提供什么。因此,艺术家想要表现幸福、轻快、欢乐的时候,便孤独无助,只能依靠自身的力量;而一个孤独的人的力量永远是薄弱的,作品也不会高明。相反,艺术家要表现悲伤的时候,整个时代都对他有帮助,以前的学派已经替他准备好材料,技术是现成的,方法是大家知道的,路已经开辟。教堂中的一个仪式、屋子里的家具、听到的谈话,都可以对他尚未找到的形体、色彩、字句、人物有所暗示。经过千万个无名的人暗中合作,艺术家的作品必然更美,因为除了他个人的苦功与天才之外,还包括周围的和前几代群众的苦功与天才。

还有一个理由,在一切理由中最有力的一个理由,使艺术家倾向于阴暗的题材。作品一朝陈列在群众面前,只有在表现哀伤的时候才受到赏识。一个人所能了解的感情,只限于和他自己感到的相仿的感情。别的感情,表现得无论如何精彩,对他都不生作用;眼睛望着,心中一无所感,眼睛马上会转向别处。我们不妨设想一个人失去财产、国家、儿女、健康、自由,一二十年戴着镣铐,关在地牢里,像佩利科与安特里阿纳①那样,性格逐渐变质、分裂,越来越抑郁、暗晦,绝望到无

① 意大利文学家佩利科(1789—1854)因加入反抗奥国统治的烧炭党,被判死刑,后改为徒刑15年,实际幽禁9年(1824—1831),著有《狱中记》。法国烧炭党人安特里阿纳(1797—1863)在意大利策动反奥运动,被判死刑,后改无期徒刑,实际幽禁8年,亦有《狱中回忆录》传世。

可救药的地步。这样的人必然讨厌舞曲;不喜欢看拉伯雷;你带他去鲁本斯的粗野欢乐的人体面前,他会掉过头去;他只愿意看伦勃朗的画,只爱听肖邦的音乐,只会念拉马丁或海涅的诗。群众的情形也一样,群众的趣味完全由境遇决定;抑郁的心情使他们只喜欢抑郁的作品。他们排斥快活的作品,对制作这种作品的艺术家不是责备,便是冷淡。可是你们知道,艺术家从事创作必然希望受到赏识和赞美;这是他最大的雄心。可见除了许多别的原因之外,艺术家的雄心,连同舆论的压力,都在不断地鼓励他,推动他走表现哀伤的路,把他拉回到这条路上,同时阻断他描写无忧无虑与幸福生活的路。

由于这重重壁垒,所有想表现欢乐的作品的途径都受到封锁。即使艺术家冲破第一道关,也要被第二道关阻拦,冲破了第二、第三道,也要被第四道阻拦。即使有些天性快活的人,也将要为了个人的不幸而变得抑郁。教育与平时的谈话把他们的脑子装满了悲哀的念头。辨别和扩大事物主要特征的那个特殊而高级的能力,在事物中只会辨别出阴暗的特征。别人的工作与经验,只有在阴暗的题材上给他们暗示,同他们合作。最有权威而声势浩大的群众,也只允许他们采用阴暗的题材。因此,凡是长于表达欢乐、表达心情愉快的艺术家与艺术品,都将销声匿迹,或者萎缩到等于零。

现在我们来考察一个相反的例子,一个以快乐为主的时代。比如那些复兴的时期,在安全、财富、人口、享受、繁荣、美丽的或者有益的发明逐渐增加的时候,快乐就是时代的主调。只要换上相反的字眼,我们以上所做的分析句句都适用。同样的推论可以肯定,那时所有的艺术品完美的程度有高下,一定是表现快乐的。

再以中间状态为例,那是普通常见的快乐与悲哀混杂的情形。把字眼适当改动一下,我们的分析可以同样正确地应用。同样的推论可以肯定,那里的艺术品所表现的混合状态,是同社会上快乐与悲哀的混合状态相符的。

由此可以得出结论,不管在复杂的还是简单的情形之下,总是环境,即风俗习惯与时代精神,决定艺术品的种类;环境只接受同它一致的品种而淘汰其余的品种;环境用重重障碍和不断的攻击,阻止别的品种发展。

（四）[①]

诸位先生,这些都是彰明较著的例子,我认为足以肯定那个支配艺术品的出现及其特点的规律;规律不但由此而肯定,而且更明确了。我在这一讲开始的时候说过:艺术品的产生取决于时代精神和周围的风俗。现在可以更进一步,确切指出联系原始因素与最后结果的全部环节。

在以上考察的各个事例中,你们先看到一个总的形势,就是普遍存在的祸福,奴役或自由,贫穷或富庶,某种形式的社会,某一类型的宗教;在古希腊是好战与蓄养奴隶的自由城邦;在中世纪是蛮族的入侵,政治上的压迫,封建主的劫掠,狂热的基督教信仰;在17世纪是宫廷生活;在19世纪是工业发达、学术昌明的民主制度;总之是人类非顺从不可的各种形势的总和。

这个形势引起人的相应的"需要",特殊的"才能",特殊的"感情";例如爱好体育或沉于梦想,粗暴或温和,有时是战争的本能,有时是说话的口才,有时是要求享受,还有无数错综复杂、种类繁多的倾向:在希腊是肉体的完美与机能的平衡,不曾受到太多的脑力活动或太多的体力活动扰乱;在中世纪是幻想过于活跃,漫无节制,感觉像女性一般敏锐;在17世纪是专讲上流人士的礼法和贵族社会的尊严;到近代是一发不可收拾的野心和欲望不得满足的苦闷。

这一组感情、需要、才能,倘若全部表现在一个人身上而且表现得很有光彩的话,就构成一个中心人物,成为同时代的人钦佩与同情的典型:这个人物在希腊是血统优良、擅长各种运动的裸体青年;在中世纪是出神入定的僧侣和多情的骑士;在17世纪是修养完美的侍臣;在我们的时代是不知餍足和忧郁成性的浮士德和维特。

因为这是最重要、最受关切、最时髦的人物,所以艺术家介绍给群众的就是这个人物,或者集中在一个生动的形象上面,倘是像绘画、雕塑、小说、史诗、戏剧那样的模仿艺术;或者分散在艺术的各个成分中,

[①] 此处为原文的"九"。　　——编者注

倘是像建筑与音乐一样不创造人物而只唤起情绪的艺术。艺术家的全部工作可以用两句话包括：或者表现中心人物，或者诉之于中心人物。贝多芬的交响乐，大教堂中的玫瑰花窗，是向中心人物说语的；古代雕像中的《梅莱阿格尔》和《尼奥勃及其子女》，拉辛悲剧中的阿伽门农和阿喀琉斯，是表现中心人物的。可以说"一切艺术都决定于中心人物"，因为一切艺术只不过竭力要表现他或讨好他。

 首先是总的形势；其次是总的形势产生特殊倾向与特殊才能；再次是这些倾向与才能占了优势以后造成一个中心人物；最后是声音、形式、色彩或语言，把中心人物变成形象，或者肯定中心人物的倾向与才能：这是一个体系的四个阶段。第一阶段带出第二阶段，第二阶段带出第三阶段，第三阶段带出第四阶段；一个阶段略有变化，就引起以下各个阶段相应的变化，同时表明以前的阶段也有相应的变化，所以我们单凭推理就能向后追溯或向前推断①。据我判断，这个公式能包括一切，毫无遗漏。假定在各个阶段之间，再插进改变后果的次要原因；假定为了解释一个时代的思想感情，在考察环境之外再考察种族；假定为了解释一个时代的艺术品，除了当时的中心倾向以外，再研究那一门艺术进化的特殊阶段和每个艺术家的特殊情感；那么不但人类幻想的重大变化和一般的形式，可以从我们的规律中找出来源，并且各个民族流派的区别，各种风格的不断的变迁，直到每个大师的作品的特色，都能找出本源。采取这样的步骤，我们的解释可以完全了，既说明了形成宗派面貌的共同点，也说明了形成个人面貌的特点。我们将要用这个方法研究意大利绘画；那要费相当时间，也有不少困难，希望你们集中注意，使我能完成这件工作。

（五）②

 诸位先生，在下一步工作没有开始之前，我们可以从过去的研究中得出一个实用而对个人有帮助的结论。你们已经看到，每个形势产

① 这个规则对于文学和各种艺术的研究同样适用。只要从第四阶段向第一阶段回溯上去，严格按照次序就可以了。
② 此处为原文的"十"。 ——编者注

生一种精神状态,接着产生一批与精神状态相适应的艺术品。因为这缘故,每个新形势都要产生一种新的精神状态,一批新的作品。也因为这缘故,今日正在酝酿的环境一定会产生它的作品,正如过去的环境产生过去的作品。这不是单凭愿望或希望所做的假定,而是根据一条有历史证明、有经验为后盾的规则所得的结论。定律一经证实,既适用于昨天,也适用于明天;将来和过去一样,事物的关系必然跟着事物一同出现。所以我们不应当说今日的艺术已经到了山穷水尽之境。事实只是某几个宗派消亡了,不可能复活;某几种艺术凋谢了,将来的时代不会再供给它们所需要的养料。但艺术是文化的最早而最优秀的成果,艺术的任务在于发现和表达事物的主要特征,艺术的寿命必然和文化一样长久。……

(傅雷 译)

现代生活的画家①（节选）

[法]波德莱尔

夏尔·波德莱尔（Charles Pierre Baudelaire，1821—1867），法国19世纪著名的象征派诗人、艺术评论家。波德莱尔1821年出生于巴黎，幼年在父亲的熏陶下接触艺术品。青年时期波德莱尔博览群书，大量涉猎文学作品，往来于画家和文学家之间，并经常为报纸撰稿。1845年，波德莱尔发表了画评《1845年的沙龙》，其"对一幅画的评述不妨是一首十四行诗"的新颖观点震动了评论界。1857年诗集《恶之花》的出版，奠定了波德莱尔在法国文学史上的重要地位。作品充满对传统价值观和道德观的挑战。因此，波德莱尔被誉为"资产阶级的浪子"，他总是力求挣脱本阶级思想意识的枷锁，努力从梦幻世界获得精神的平衡。1867年，波德莱尔在巴黎病逝，安葬于蒙巴纳斯公墓。

波德莱尔并无系统的理论著作，但在诗歌和画评中可以窥见其艺术观和美学观。他关注现实与非现实的关系，认为美存在于现实世界，而现实世界中的美是需要发掘的。他反对艺术家摹写自然，认为艺术家和诗人的使命在于用单纯、明晰的语言来说明美。关于灵感，波德莱尔一反惯常的神秘主义观点，艺术家对隐秘"美的世界"的描绘建立在刻苦钻研自然界中象征关系的基础上，认为灵感源于实践，源于精神上的热情，并借此运用创造性的想象告诉人们颜色、轮廓、声音、香味所具有的精神的含义。波德莱尔把想象力建立在对客观世界的观察与分析之上，冲淡了它的神秘色彩，想象力成为现实世界与美

① Charles Baudelaire. *Le Peintre de La Vie Moderne*. Le Figaro, 1863.

的世界沟通应和的工具。波德莱尔把画家分为两大阵营：一种是富于想象力的画家，即浪漫主义者；另一种是缺乏想象力的画家，即现实主义者。他批判学院派的保守趣味，倡导生活中多样化的美，他认为"能够同时满足感官并引起愁思的迷蒙梦境"都是美，神秘和悔恨也是美的特征。这证实了波德莱尔对象征主义的先潮意义，他的艺术理论为画家提供了新的视角、扩大了绘画的题材，绘画开始向"表现性"发展，成为西方绘画现代化发展的开端。

波德莱尔对想象力、体验现代生活的强调对19世纪浪漫主义与印象派的兴起以及艺术自主性原则的建立有着深远影响。作为浪漫主义画家德拉克洛瓦的坚定支持者，波德莱尔称他为"画中的诗人"。正如他在《1845年的沙龙》一文中描述的那样，"当人们凝视他的作品时，似乎参与到令人悲伤的神秘庆典之中……这庄严而崇高的忧郁，在幽暗中闪耀着光芒……正如韦伯哀怨而深沉的旋律"。波德莱尔和很多艺术家交往甚深，他和马奈于1855年相识并成为朋友。在马奈的画作《杜伊勒里宫的音乐会》中，马奈将波德莱尔画进作品中。波德莱尔赞扬马奈作品的现代性："几乎我们所有的原创性都源于时间在我们情感上打下的印记。"当马奈的作品《奥林匹亚》在巴黎引发轩然大波时，波德莱尔私下里为他辩护。在库尔贝的名画《画室》中，画家把波德莱尔等名人画在画面右侧，用以象征时代的哲学、诗歌、音乐和绘画。

《现代生活的画家》是波德莱尔论述现代美学和艺术的一部最为深刻、最有预见性的著作。他通过对法国画家居伊表现市民生活场景的赞美，提出了"现代性"的概念，所谓"现代性就是过渡、短暂、偶然，它是艺术的一半，另一半是永恒和不变"，他强调艺术家表现精神境界的重要性，界定了艺术家现代性的意义。

波德莱尔的代表作有：《1845年的沙龙》（*Salon de 1845*，1845），《1846年的沙龙》（*Salon de 1846*，1846），《恶之花》（*Les Fleurs du mal*，1857），《现代生活的画家》（*Le Peintre de La Vie Moderne*，1863），《巴黎的忧郁》（*Le Spleen de Paris*，1869），等。

一、美、时式和幸福

在社会上,甚至在艺术界,有这样一些人,他们去卢浮宫美术馆,在大量尽管是第二流却很有意思的画家的画前匆匆而过,不屑一顾,而是出神地站在一幅提香的画、拉斐尔的画或某一位复制品使之家喻户晓的画家的画前。随后他们满意地走出美术馆,不止一位心中暗想:"我知之矣。"也有这样的人,他们读过了博叙埃和拉辛,就以为掌握了文学史。

幸好不时地出现一些好打抱不平的人、批评家、业余爱好者和好奇之士,他们说好东西不都在拉斐尔那儿,也不都在拉辛那儿,小诗人也有优秀的、坚实的、美妙的东西。总之,无论人们如何喜爱由古典诗人和艺术家表达出来的普遍的美,也没有更多的理由忽视特殊的美、应时的美和风俗特色。

我应该说,若干年来,社会有了一些改善。爱好者现在珍视通过雕刻和绘画表现出来的 18 世纪的风雅,这表明出现了一种顺乎公众需要的反应;德布古①、圣多班兄弟②,还有其他许多人都进入了值得研究的艺术家的名单。不过,这些人表现的是过去,而我今天要谈的是表现现代风俗的绘画。过去之有趣,不仅仅是由于艺术家善于从中提取的美,对这些艺术家来说,过去就是现在,而且还由于它的历史价值。现在也是如此,我们从对于现在的表现中获得的愉快不仅仅来源于它可能具有的美,而且来源于现在的本质属性。

我眼下有一套时装式样图,从革命时期开始,到执政府时期前后结束。这些服装使许多不动脑筋的人发笑,这些人表面庄重,实际并不庄重,但这些服装具有一种双重的魅力:艺术的和历史的魅力。它们常常是很美的,画得颇有灵性,但是,对我至少同样重要的、我在所

① 德布古(Philiber-Louis Debucourt,1755—1832),法国画家。
② 夏尔·德·圣多班(Charles de Saint-Aubin,1721—1786),法国画家;加布里埃尔·德·圣多班(Gabriel de Saint-Aubin,1724—1780),法国画家。

有这些或几乎所有这些服装中高兴地发现的东西,是时代的风气和美学。人类关于美的观念被铭刻在他的全部服饰中,使他的衣服有褶皱,或者挺括平直,使他的动作圆活,或者齐整,时间长了,甚至会渗透到他的面部的线条中去。人最终会像他愿意的样子的。这些式样图可以被表现得美,也可以被表现得丑。表现得丑,就成了漫画;表现得美,就成了古代的雕像。

　　穿着这些服装的女人或多或少地彼此相像,这取决于她们表现出的诗意或庸俗的程度。有生命的物质使我们觉得过于僵硬的东西摇曳生姿。观者的想象力现在还可以使那些紧身衣和那些披巾动起来和抖起来。也许哪一天有一场戏出现在某个舞台上,我们会看到这些服装复活了,我们的父亲穿在身上,跟穿着可怜的服装的我们一样有魅力(我们的服装也有其优美之处,但其性质更偏于道德和心灵方面),如果这些服装由一些聪明的男女演员们穿着并赋予活力,我们就会因如此冒失地大笑而感到惊奇。过去在保留着幽灵的动人之处的同时,会重获生命的光辉和运动,也将会成为现在。

　　一个不偏不倚的人如果依次浏览法国从起源到现在的一切风尚的话,他是任何刺眼的甚至令人惊讶的东西也发现不了的。过渡被安排得丰富而周密,就像动物界的进化系统一样,没有任何空白,因此也就没有任何意外。如果他给表现各个时代的画加上这个时代最流行的哲学思想的话(该画不可避免地会使人想起这种思想的),他就会看到,支配着历史的各个组成部分的和谐是多么深刻,即便在我们觉得最可怕、最疯狂的时代里,对美的永恒的渴望也总会得到满足的。

　　事实上,这是一个很好的机会,来建立一种关于美的合理的、历史的理论,与唯一、绝对美的理论相对立;同时也是一个很好的机会,来证明美永远是、必然是一种双重的构成,尽管它给人的印象是单一的,因为在印象的单一性中区分美的多样化的成分所遇到的困难丝毫也不会削弱它构成的多样化的必要性。构成美的一种成分是永恒的、不变的,其多少极难加以确定;另一种成分是相对的、暂时的,可以说它是时代、风尚、道德、情欲,或是其中一种,或是兼容并蓄。它像是有趣的、引人的、开胃的表皮,没有它,第一种成分将是不能消化和不能品评的,将不能为人性所接受和吸收。我不相信人们能发现什么美的标

本是不包含这两种成分的。

可以说我选择了历史的两个极端的梯级。在神圣的艺术中,两重性一眼便可看出,永恒美的部分只是在艺术家所隶属的宗教的允许和戒律之下才得以表现出来。在我们过于虚荣地称之为文明的时代里,一个精巧的艺术家的最浅薄的作品也表现出两重性。美的永恒部分既是隐晦的,又是明朗的,如果不是因为风尚,至少也是作者的独特性情使然。艺术的两重性是人的两重性的必然后果。如果你们愿意的话,那就把永远存在的那部分看作是艺术的灵魂吧,把可变的成分看作是它的躯体吧。斯丹达尔是个放肆、好戏弄人,甚至令人厌恶的人,但他的放肆有效地激起了沉思,所以他说美不过是许诺幸福而已,这就比许多其他人更接近真理。显然,这个定义超越了目标,它太过分地使美依附于幸福的无限多样化的理想,过于轻率地剥去了美的贵族性,不过它具有一种巨大的优点,那就是决然地离开了学院派的错误。

这些东西我已解释过不止一次了。对于那些喜欢这种抽象思想游戏的人来说,这些话也足够了;但我知道大部分法国读者并不大热衷于此道,所以我要赶快进入我的主题的实在而现实的部分。

二、现代性

他就这样走啊,跑啊,寻找啊。他寻找什么？肯定,如我所描写的这个人,这个富有活跃的想象力的孤独者,不停地穿越巨大的人性荒漠的孤独者,有一个比纯粹的漫游者的目的更高些的目的,有一个与一时的短暂的愉快不同的更普遍的目的。他寻找我们可以称为现代性的那种东西,因为再没有更好的词来表达我们现在谈的这种观念了。对他来说,问题在于从流行的东西中提取出它可能包含着的在历史中富有诗意的东西,从过渡中抽出永恒。如果我们看一看现代画的展览,我们印象最深的是艺术家普遍具有把一切主题披上一件古代的外衣这样一种倾向。几乎人人都使用文艺复兴时期的式样和家具,正如大卫使用罗马时代的式样和家具一样。不过,这里有一个分别,大

卫特别选取了希腊和罗马的题材,他不能不将它们披上古代的外衣;而现在的画家们选的题材一般说可适用于各种时代,但他们却执意要令其穿上中世纪、文艺复兴时期或东方的衣服。这显然是一种巨大的懒惰的标志,因为宣称一个时代的服饰中一切都是绝对的丑要比用心提炼它可能包含着的神秘的美(无论多么少、多么微不足道)方便得多。现代性就是过渡、短暂、偶然,就是艺术的一半,另一半是永恒和不变。每个古代画家都有一种现代性,古代留下来的大部分美丽的肖像都穿着当时的衣服。他们是完全协调的,因为服装、发型、举止、目光和微笑(每个时代都有自己的仪态、眼神和微笑)构成了全部生命力的整体。这种过渡的、短暂的、其变化如此频繁的成分,你们没有权利蔑视和忽略。如果取消它,你们势必要跌进一种抽象的、不可确定的美的虚无之中,这种美就像原罪之前的唯一的女人的那种美一样。如果你们用另一种服装取代当时必定要流行的服装,你们就会违背常理,这只能在流行的服饰所允许的假面舞会上才可以得到原谅。所以,18世纪的女神、仙女和苏丹后妃都是些精神上相似的肖像。

研究古代的大师对于学习画画无疑是极好的,但是如果你们的目的在于理解现时美的特性的话,那就只能是一种多余的练习。鲁本斯或委罗内塞所画的衣料教不会你们画出宽纹波纹织物、高级缎或我们工厂生产的其他织物,这些织物是用硬衬或上浆平纹细布裙撑起或摆平的,其质地与纹理和古代威尼斯的料子或送到卡特琳宫廷中的料子是不同的。还要补充一点,裙子和上衣的剪裁也是根本不同的,褶皱的方式是新的,而且,现代女性的举止仪态赋予她的衣裙一种有别于古代女性的活力和面貌。一句话,为了使任何现代性都值得变成古典性,必须把人类生活无意间置于其中的神秘美提炼出来。G先生特别致力的正是这一任务。

我说过每个时代都有它的仪态、目光和举止。这一命题特别在一个巨大的肖像画廊(例如凡尔赛的)中变得容易验证。不过,这个命题还可以扩大得更广。在被称作民族的这种单位中,职业、集团、时代不仅把形形色色的变化带进举止和风度中,而且也带进面部的具体形状中。某种鼻子、某种嘴、某种前额出现在某段时期内,其长短我不打算在这里确定,但肯定是可以计算的。肖像画家们对这样的看法还不够

熟悉,具体地说,安格尔先生的大缺点是想把一种多少是全面的、取诸古典观念的宝库之中的美化强加给落到他眼下的每一个人。

在这样的问题上,进行先验的推理是容易的,甚至也是合理的。所谓灵魂和所谓肉体之间的永恒的关系很好地说明了物质的或散发自精神的东西如何表现和将永远表现着它所产生的精神。假使有一位画家,有耐心并且细致,但想象力平平,他要画一位现在的妓女,但他取法于(这是固定的用语)提香或拉斐尔的妓女,那他就极有可能画出一件虚假的、暧昧的、模糊不清的作品。研究那个时代和那种类型中的杰作不能使他知道这类人物的姿态、目光、怪相和有生气的一面,而她们在时髦事物词典中相继被置于诸如下流女子、由情人供养之姑娘、轻佻女子、轻浮女人等粗鄙打趣的名目之下。

同样的批评也完全适用于对军人,对浪荡子,对动物,如狗或马,对组成一个时代的外部生活的一切东西的研究。谁要是在古代作品中研究纯艺术、逻辑和一般方法以外的东西,谁就要倒霉!因为陷入太深,他就忘了现时,放弃了时势所提供的价值和特权,因为几乎我们全部的独创性都来自时间打在我们感觉上的印记。读者预先就知道我可以在女人之外的许多东西上很容易地验证我的论述。例如,一位海景画家(我把假设推到极端)要再现现代船舶的简洁而高雅的美,他就睁大眼睛研究古船的装饰物过多的、弯弯曲曲的外形和巨大的船尾以及16世纪的复杂的帆,你们将说些什么?你们让一位画家给一匹纯种的、在盛大的赛马会上出了名的骏马画像,如果他只在博物馆中冥思苦想,只满足于观察古代画廊中凡·戴克、布基依①或凡·德莫伦②笔下的马,你们又将作何感想?

G先生在自然的引导下,在时势的左右下,走了一条完全不同的道路。他以凝视生活开始,很晚才学会了表现生活的方法,从中产生出一种动人的独创性。在这种独创性中,还存在的外行、质朴的东西就成了一种服从于印象的新证据,成为一种对真实的恭维。对我们中的大多数人来说,尤其是对生意人来说,自然,如果不和他们的生意有

① 布基依,即雅克·古杜瓦(Jacques Courtois,1621—1676),法国画家。
② 凡·德莫伦(Van der Meulen,1632—1690),法国画家。

实用的联系,就不存在,生活的实际存在的幻想衰退得尤其严重。但G先生不断地吸收着这种幻想,并且记得住,满眼都是。

(郭宏安 译)

《现代画家》第二版前言(节选)

[英]罗斯金

约翰·罗斯金(John Ruskin,1819—1900),英国作家、艺术家和著名的艺术评论家。罗斯金1819年出生于伦敦一个殷实的酒商家庭,1837至1842年间在牛津大学学习,其间曾获得诗歌创作的纽迪吉特奖。1840年在意大利,他遇到了英国画家透纳(Joseph Mallord William Turner)而转向研究艺术和建筑。1843年,罗斯金发表《现代画家》第一卷,一举成名。他曾担任牛津大学第一任斯莱德美术教授(1870—1880),并于1871年创立剑桥大学罗斯金美术学院。同年,他被推选为圣安德鲁斯大学的名誉校长。罗斯金不仅热衷于艺术评论,而且一生致力于社会改革,始终坚持"艺术应属于每一个人"。1854年,他首先在伦敦成立工人学院。为了实现改良主义的社会理想,他出资兴办了圣乔治协会。1879年,罗斯金声明社会主义与富裕不可兼得,将家族遗产全部捐赠给了教育机构。同年又因反对活体解剖而辞去牛津大学职务,1883年恢复工作,1884年再次辞职。1900年因病去世。

在职业生涯中,罗斯金强调道德与艺术的密切关系,常批评资本主义社会的不平等现象。他认为只有幸福和品行高尚的人才能创造出真正美的艺术。生产和社会分工,剥夺了工人的创造性,只有回到中世纪和手工劳动,才是解决问题的出路。在《现代画家》第一卷中,罗斯金赞扬了当时并不受重视的浪漫主义画家透纳,反对英国皇家学院所谓的"统一"绘画原则,认为片面强调技巧不关注创新,将给艺术带来巨大伤害;同时他倡导"师法自然",认为艺术家应当观察自然,遵

循事物本身的法则。他曾说:"心灵的实现并不必然导致对眼睛的背叛。"罗斯金的思想直接启发了威廉·莫里斯(William Morris)的社会主义理想,对英国工艺美术运动起到了很大的推动作用。他对艺术、道德和社会公平三者关系的研究,对于艺术品道德价值的追求,唤醒了人们对工业革命之后艺术现状的反思。

罗斯金的著作主要有:《现代画家》(Modern Painters, 1843);《建筑的七盏明灯》(The Seven Lamps of Architecture, 1849);《拉斐尔前派》(Pre-Raphaelitism, 1851);《威尼斯的石头》(The Stones of Venice, 1851);《建筑与绘画》(Architecture and Painting, 1854);《艺术的政治经济》(Political Economy of Art, 1857);《芝麻与百合》(Sesame and Lilies, 1865);《时代与潮流》(Time and Tide, 1867)等。

对古代绘画的尊重是一种救赎,尽管这种尊重直到消亡一直蒙蔽着我们的双眼。它增加了画家的力量,虽然它削弱了他的自由创新;尽管有时这种尊重束缚了创新的产生,但往往更能保护它免受鲁莽的后果。整个绘画的体系和规则、时代经历累积的艺术硕果,无一不受到古代权威的庇护,它们或被时尚的大潮冲刷殆尽,或迷失在新生事物的光芒之中。而它耗时几个世纪积累下的知识,那些令伟大的心灵在垂死时才能达到的原则,要么被狂热的神话所推翻,要么在短暂的孤立中被弃如敝屣。

在早期的艺术实践中,对艺术作品的优越性的见解是非常有用的。见解的数量越多,就不可估量地优于目前努力的任何结果,因为四千年来最好的作品是逐步积累的,也超越任何特定时代作品的所有竞争。但我们应该永远牢记的是,这些作品中,尽管是迄今为止最伟大的作品,但不可能都接近所谓的完美,必然某些方面还需我们继续完善并发展。任何一个时代都有机会产生一些具有创造能力的一流人才。如果出现这样的人才,那么他们就能在经验和先例的帮助下,超越前人,也可能在其特定和选择的道路上,做出比前人更伟大的事业。

因此我们必须谨慎行事,不要忽视前人留给我们东西的真正用途,也不要把它作为完美的典范——在许多情况下,这种模式只是它

的指南。当我们指望从一幅作品中寻找作品本身对自然的解读时,它是无穷无尽的。但如果我们把这幅作品作为自然的替代品,那么它最好被销毁。当年轻的艺术家因为改革者夺取了古人留给他的杰作和光环荣耀而躲在角落里惊恐地瑟瑟发抖时,他也同时收获了一个解放的童年。但同样也会被那些给予他过去权力和知识的人背叛,束缚了他所有前行的力量,使他的眼光只能注视在一条古人已前行的道路——先人的知识只能使他难以逾越极顶,固有的思想也使他和上帝之间无法接近。

这种传统的教学更令人担忧,因为艺术中最高境界的一切,所有富有创造力和想象力的,都是由每一位大师独自创造的,不能被他人重复或模仿。我们评价一个正在崛起的作家的卓越,与其说是因为他的作品与前人之作的相似性,不如说在于他们的作品与前人作品的区别;而当我们建议他进行第一次尝试时,在考虑其他细节方面时应设置某些固有模式:一是章法,二是安排,三是处理手法。直到他打破了所有的模式壁垒,创造出独一无二的作品时,我们才承认他的伟大。

因此,我特别坚持对现代艺术的评论中,有三点需要牢记。第一,从某些角度来说,古代的艺术作品很少有非常完美的,而通过深入的研究,这些艺术作品在理论上可以得到很好的提高。每一个国家,也许每一代人,都有可能拥有某种奇特的天赋、某种特殊的思想品格,使得这个国家或这代人能够做出一些不同于以前的事情,或者某种比以前做得更好的事情。因此,除非艺术是一种骗术,或一种粗制滥造且丧失了一切神秘,现有最优秀的人才——如果拥有与前人相同的技术、热情和诚实的目标——有机会在他们特定的行业获得成功,或者考虑以前的一些事例,甚至可能做得更好。很难想象对以下论文的一些评论者将文章的第一句话解释为否定这一原则的逻辑定律——而这一否定,一直隐藏于他们自己对现代作品的传统而肤浅的评论。我们说过:"任何艺术作品如果不具备某种高度的优秀元素,那么它很难会得到公众的认可和尊重。"那凭借这些就能表明它在每一方面都是超尘拔俗的吗?贤能的评论家说:"他承认了一个违背其主要理论的事实,即这些艺术作品具有历经岁月洗礼的优越性。"仿佛拥有某种抽象的卓越就必然意味着拥有无与伦比的卓越!人类的艺术作品中是

极少完美到我们找不到它卓越的理由的①。有成千上万的作品已经存在了几个世纪,而且会再持续几个世纪,这些作品在许多方面还不完美,但他们已经出类拔萃,而且可能出现再一次的辉煌。我的对手是否想断言:过去最好的艺术作品是所有时代中最好的?假设佩鲁吉诺具备一些优秀的特质,但事实上他被拉斐尔超越;同样,克劳德拥有一些卓越特质,但这并不是说他可能不会被透纳超越。

我坚持的第二点是,如果一个作家能唤起与之前平等或超越作品的力量,这种思想的产生,在所有以前的作品的方式和内容上,都可能完全不同;这位作家的力量越强大,它的作品就越不像其他人——无论是前辈还是同代人的作品。因此,对于绘画艺术来说,一位作者和一幅作品并不遵循迄今为止所公认的准则,也不能用我们平常事务中所作的推理,所以在原则上它必定是低劣和错误的;让我们宁可承认在它与众不同中本身具有成为一种新的,或者一种更高阶准则的可能性。如果任何现代艺术作品能够证明它拥有自然的权威,并且建立在永恒的真理之上,那么它就更有利于自己,最大限度地进一步证实自己的能力,以至于它与以前所见过的完全不同②。

我坚持的第三点是,如果这种心灵被唤醒了,必然会把批评的世界分成两派。其中一派为数量之最、呼声最高且自身没有判断力的人,他们仅仅以古人特定的真理为准则,对普遍性的真理却不甚了解,仅仅熟悉一些已由以往作品说明或者指出的特定事实。这个派别充满着暴力和谩骂,同时伴随着伟大作品偏离预先设定的正确的准则,仇恨也与日俱增。这些无止的争吵增加了他们的敌意,伤害到了他们

① 米开朗琪罗的作品是希腊雕塑的一两个缩影,根据它们的含义和力度,我个人认为应该把它们和西斯廷教堂的《圣母玛利亚》与塞斯托教堂的《圣母与小孩》归为一类。不是因为它们没有缺点,而是因为它们的缺点是诸如道德所不能矫正的。

② 这个原则是危险但不是不真实的,需要我们牢记在心。几乎所有的真理都必须容忍画被扭曲成邪恶的企图,并且我们也绝不能拒绝新的创意蠢蠢欲动想要颠覆真理的欲望。因为人们在追求真理的路上可能犯错误;或者假设因为出现的一个假象,掩盖了它的缺陷。尽管如此,创新不会无缘无故地出现——不然它将只会成为一种不正常现象——它应当自发地从对自然的艰苦独立思考中升华而来。并且应当牢记,如果创意的水平仅是低劣,它是不足以从技术上改变许多事情的。因此,正如斯宾塞说的那样,"真实在左手,权力在右手",会有各种各样的错误产生。"罪恶,"拜伦在《马里诺·法列诺》里说道,"肯定是多种多样的,但美德就像太阳那样独一无二,所有围绕着她转动的生命都源于她的照耀。"

的虚荣心。另外一派,必然是人数上不占优势,构成者为拥有广泛知识和公正思维习惯的人,他们赏识勇敢革新者的作品并从中找到对事实的记录和描述,他们会如此公正诚实地精确估计事实的价值,并且当大师大步迈向前方时,他们的狂热崇敬之情也越发加深,在得到或知晓权力之时更勇敢地加以掌握控制。随着他们热情的增加,人数却在减少;如此一来,他们的领袖在步伐上将变得越来越浮躁——他对于成功的渴望与他的研究深度成正比,忠实的跟随者数量则越来越少。

............

时代造就了这样的领袖。他的力量逐渐强盛,眼前呈现出一大片待开发的区域领地。目前正处于权力的顶峰,也如预料那般时常在评论的流派中遭遇分裂。因此,他也正是处于趋向衰落前的最后一个阶段。

对于这点我不仅了解,也可以证明。索西说,没有人不相信任何伟大的真理,却没有感觉到自己的力量,也没有表达这种力量的愿望。为了阐明和展示这个伟大真理至高无上的地位,我既要投身于真正的绘画艺术事业,又要能够阐明许多具有普遍应用性、迄今尚未被承认的风景画原理。

............

近代伟大绘画创作所依赖的基础原理的发展已耗费了我多年的心血,这不仅仅是为了维护那些受到这种肤浅伪善作家诽谤的画家的声誉——只能期待若干年后公众自然而然的反省来校正。同时我有一个更高的目标——我认为,这个最终目标是可以证明我观点的正确性,它不仅是在于牺牲我自己的时间,而且是为了呼吁我的读者跟随我完成一项费力得多的探索,这场探索的回报不仅仅是审视某位大师的美德或者一个特定时期的精神。

尽管绘画被称为诗歌的姐妹,但我相当怀疑绘画在最早和最粗鲁的阶段以外对人类有过深远的道德影响。在"士兵可以将精雕细琢的酒杯打碎,然后做成马笼头"时期的罗马比起墙壁闪着大理石和黄金光芒,"火焰燃烧着无尽的奢侈品"时期的罗马,地位更高。在意大利,乔托打破拜占庭式学校的不文明之前的宗教的地位比《最后审判日》

的作者和珀尔修斯的雕刻者并驾齐驱时的宗教地位更高。在我看来，一个粗鲁的象征往往比一个精致的符号在触动心灵时更有效率，而且随着图片作为艺术作品的排名上升，人们以更少的奉献精神和更多的好奇心来看待它们。

但是，不管情况如何，无论我们愿意在神圣艺术的伟大作品中承认什么影响，我认为，毫无疑问，我们可以合理地接受山水画家迄今所完成的作品。他们的任何作品都没有回答道德目的，也没有产生永久的益处。它们愉悦过智力或锻炼了灵活性，但它们没有与心灵对话。山水画艺术从来没有给我们上过深刻或神圣的一课，它既没有记录转瞬即逝的东西，也没有穿透隐藏的东西，不能解释朦胧的物体，它也不能让我们感受宇宙的奇迹、力量、荣耀，也不能使我们怀着敬畏被感动——它感动和提升的力量被致命地滥用，并在滥用中毁灭。这本来是上帝万能的见证，却成了人类灵巧的展示，本应把我们的思想提升到神性的宝座上，却用自己的创作物来阻碍它们。

如果我们站在任何著名的风景画作品前一会儿，听路人的评论，我们会听到与艺术家的技巧有关的无数的表达，但很少会听到与自然的完美有关的表述。数以百计的人将怀着敬佩之情赞叹不已，鲜有人会在高兴之余保持一定的沉默。许多人会称赞这个艺术家的创作，然后带着克劳德的赞美离开，口中充满了对克劳德的赞美，没有人觉得它不是一幅创作并在心里怀着对神的赞美。

这些都是低劣、错误、虚假的绘画学派的标志特征。画家的技巧、艺术作品的完美性，除非两者都被遗忘，否则将无法被证实。除非画家将自己隐藏，无所作为，因为只要艺术可见，它就并不那么完美。即使我们跟随感觉去探索它们的感动，它们也只是被微弱地感知。在阅读一首伟大的诗作时，在倾听一场精彩的演讲时，这是作者的主题而非他的技巧，这是他的激情而非他的力量让我们的思想驻留。我们见他所见，却看不到他。我们成为他的一部分，同他一起感受、判断、亲眼所见，但正如我们很少会想到自己一样，我们很少会想到作者。当

我们在卡珊德拉的寂静中等待时,我们曾想过埃斯库罗斯吗①?当我们听着李尔王的哀号时,我们是否想到了莎士比亚?不是这样。大师的力量就表现在指引时的自我毁灭上,这与他们自己在工作中表现的程度是相称的。如果游吟诗人的辉煌只来自他所记录的一切,那么他的竖琴只是被不可信地弹奏着。每个伟大的作家都曾指引过一个远离自己的人去接近并非他所创造出来的美丽,去超越他所知的学问。

对于绘画而言,必须有所不同,因为在其他方面已经有所不同了。它的主题被视为艺术家的能力被展示的主题。无论是模仿,或是创作构图,或是理想化,或是其他的任何能力,都是观众观察的主要对象。人与其想象,是人与其谋略,是人与其创造。贫穷、渺小、柔弱,只看得见自己的人。在陶瓷碎片与垃圾堆中,在醉酒的粗人与干瘪的老妪中,通过放荡和堕落的每一个场景,我们追随着这位误入歧途的画家,并不是要去接受有益的教训,不是被怜悯感动,也不是被愤慨感动,而是要去注视用笔的灵巧,去凝视色彩的灿烂。

我不仅仅是谈到佛兰德斯画派的作品,我更无意和他们的崇拜者开战,他们应该被安安静静地晾在一边细数镜中的干草堆和驴子的毛。我所讲的更是有真实思想的作品,在这样的作品中,有着天赋的留痕和能力的成果;在这样的作品中,作品已被认为包含所有人类设想到的美。在此,我遗憾地断言,迄今为止在风景画领域通常由那些大师所构思的所有作品中,从未触发过任何带有民族立场的思想形式。它总是在展示艺术家本人纯熟的绘画技巧和系统的绘画传承性。它使整个世界都充斥着克劳德和萨尔瓦托的荣誉,却从不试图提及上帝的荣誉。

..............

我相信,罪恶的根源在于存在根深蒂固的古代艺术体系;简言之,

① 在阿里斯托芬的《蛙》里面有一个绝妙的描述,也许暗示了阿伽门农的这一部分。"我在他们的沉静中感到满足,这带给我的快乐不比今天我们的谈话少。"相同的评论也许可以很好地应用于特纳画布上看似空洞或者无法理喻的部分。在他们神秘潜在的火焰中,埃斯库罗斯或许和我们的伟大画家心有灵犀一点通。至少他们拥有一个同样的特点——曲高和寡。"爱考斯:人们在外面呼喊审判(埃斯库罗斯与欧里庇德斯之间)。赞西阿斯:你是指那群无赖吗?爱考斯:确实如此,他们无赖至极。赞西阿斯:但是,难道埃斯库罗斯的支持者们不可能倒戈吗?爱考斯:有可能,好人在少数。"

它源于画家乐于修正上帝作品的责任,将自己的影子投向他的所见所闻,构成自己作为门徒的荣誉仲裁者,并通过实现最高赞美不可能实现的组合,以此来展示他的聪明才智。……对特殊形式的违反,对一个物体的所有有机和个体特征的绝对摒弃(在接下去的文章中我会给出从古代巨作中找出的无数例子),被不假思索的批评家作为宏大或历史风格的基础,不断地坚持着实现纯粹理想的第一步。现在,无论如何在所有对物体的处理中只有一个伟大的风格,同时这个风格是建立在完美的基础之上,是由简单、没有阻碍的、对给定事物的特定特征的实施组成的,这些给定事物可以是人物、野兽,或者花儿。每一个变化和讽刺,或对这些特殊特征的摒弃,对真实性的摧毁,就像对奇迹的糟蹋,对恰当性的毁灭正如对美丽的践踏。每一个自然特性的改变都有特殊的源头或是无力的放荡、盲目的鲁莽,要么是遗忘的愚蠢,要么是亵渎的傲慢,它们都将损害神明引以为豪和喜爱的作品。

…………

　　风景画的真实理想模型与人类形态完全相同,它是特定的表达,不是个体的表达,而这特定的表达——是每个物体的具体特征,都凸显在他们的完美理想中。每一种草、花卉和树木都有一种理想的形式:正是这种形式使每个物种的个体都有一种达到的倾向,从而免受意外或疾病的困扰。每个风景画家都应该知道他所表现的每一个物体的独有特质,岩石、花朵或云彩的具体特征——在他的极致理想作品中,所有的差别都会被完美地表达,宽泛或精致、微小或完整,根据主体的性质,以及作品构图中这一部分的地位决定它要受到的关注程度。哪个部分需要表达出崇高,这种区别就应当被辅以极度简洁的方式去展现,正如一个巨大的着重标记一样;哪个部分是需要被展现美的地方,它们必须在用双手所能表达的最大精致程度上被创造。

　　这听起来像是最高权威提出的自相矛盾的原则,但这只是权威们特定的和最容易被误解的应用所产生的矛盾之一。历史上的画家对风景画的评价对绘画艺术产生了很大的伤害。他们习惯于将作品的背景处理成浅显而大胆的,并感觉已穷尽了所有能实现完整性的手段(虽然,正如我目前向读者所表明的,这只是由于他们自身的能力不足),这些都因为干扰了主题而损害了他们的作品,他们自然会忽视那

些对他们有害的元素的独特之处和特殊之美,除非这些有害的元素对他们来说并不是最危险的。因此,雷诺兹等人经常建议:在风景画中应当对描绘的对象作总体的把控,忽视其对象的外在形状,即只关注普遍性真理——关注植物的灵活性,而不是它的纲目类属;关注岩石的坚硬性,而不是它的类型种类。在这个与主题特别相关的段落中(在雷诺兹先生的第十一讲里),我们被这样告知:"风景画家的作品并不是为艺术品鉴赏家或者自然主义者创作,而是为生命和自然的普通观察者创作的。"这是事实,换成下面一句话说意思也是相同的:版画家不是为解剖学家工作,但为生命和自然的一般观察者而存在。然而,不能因为这个理由,雕塑家就能在解剖细节的知识与表达方面有所欠缺。相反,表达得越精致,他的作品就越完美。对解剖学家来说是一种结果,对雕塑家来说是一种方式。前者渴望细节,因为他本身的原因;后者,则通过这样的细节可能会赋予作品以生命与美好。因此,在风景画的创作中,生物或者地理的细节并不是为了满足好奇心,或者作为一种追求的物质,而应作为每一物种魅力的显现和层次的最终要素。

............

因此,不论从自然法则的角度,还是从绘画界权威的最高阶层来看,对最浅层细节的透彻了解是必要的,把它们充分地表达出来也是合理的,即便在最高级别的历史绘画中也是如此,这并不会分散人们对画中所描绘人物的兴趣,也不会带来干扰;相反,只要布局合理,就一定会使人们对画中人物兴致盎然。……

也许我们在艺术作品中对细节问题的看法比任何一个例子更能说明这一点。从婴儿的视角出发,我们寻找特定的特征,并完全完成相应的任务——我们热衷于散落在那些精心绘制的不同枝叶花瓣上的名贵鸟儿的华美羽毛——当我们在判断能力上前进时,我们完全无视这些细节。我们希望行动是激烈的,同时效果具有一定的广度。但是,虽然在判断力上完美了,但我们费力地回到了我们初期的情感认识,并感谢拉斐尔在人迹罕至的沙滩上为我们留下的贝壳,以及充满

灵性的圣凯瑟琳和草本的精致雄蕊①。

那些对艺术感兴趣的人,甚至艺术家自身,他们其中有一百个人在判断的中间阶段,而只有一个人在判断的顶峰阶段。出现这样的情况这并不是因为他们缺乏发现的能力,或感受真实的能力,而是因为在整个成长旅程中,真实和错误相似性较多;以至于引导它的每一种感觉都从源头被确认。快速而强大的画家必然努力关注那些捕捉每个微小细节而不是宏伟印象的人,这使得他基本上感受不到绘画上的最后一步伟大的步伐——通过这样的步伐,微小细节和宏伟印象两者可以兼容。他经常把精妙之处从学生的作品中抹去,并从他那拥挤的画布上抹去细节,他经常为深度和统一性的失去而悲叹,却很少谴责细节的不完美,以至于他必然把完整的部分看作是错误、缺点和不足的标志。因此,到他生命中的最终阶段,像乔舒亚·雷诺兹爵士一样,他经常将细节和整体作为水火不相容的对立面分开来——实际上一个艺术家只有将两者统一起来才有可能成为一位伟大的艺术家。而无法为整体目标服务的单独细节,只是新手作品的典型表露形式,他看不到更深远的真理:细节成就完整,共同为一个最终目标存在,这才是一位圆满的大师的作品。

因此,细节并不自生自灭,也不是荷兰房屋画家的区区伎俩,也不是登纳的稀疏头发或者策划好的诡计——他们的确创造出了伟大的作品——最低级的、最普通的、微不足道的作品,但它的细节造就了一个伟大的结局——使用果断、广泛和令人印象深刻的方式寻求存在于上帝作品中虽然最轻微渺小但不可估量的美丽。也许某一位大师在对待最细微处的特征时,有着同他在最宽广的安排中相同的伟大心灵和高贵姿态,而这种伟大的方式,主要包括抓住物体的具体特征,当画家彻底拒绝那些对它来说只是偶然出现的低级、简单而不是它自己的根本特征时,这些特征融合了它和更高层优越②所具有的相同的高尚的美丽。关于上面所说,没有什么例子比提香画中的花儿更有说

① 别把这个理论和富塞利的理论相混淆:"对绘画中所谓的欺诈的热爱,要么就是不成熟,要么就是一个国家品位的倒退。"心灵的实现并不必然导致对眼睛的背叛。
② 我将会在《现代画家》后来的篇幅中展现所有与上帝创造的生命相通的普遍美丽的原则;而通过这一原则的分配比例大小,决定一个形式相比于另一个是更为高贵还是低贱。

力。洞穴以及大片叶子的特征都是如此精致持久,而画里并没有任何特殊纹理、苔藓、繁花、潮气或其他偶发事件的痕迹——没有露珠,没有苍蝇,没有任何形式的诡计,任何东西都比不上花儿简单的形式和颜色——即使是颜色本身被简化了或者被过分强调。实际上,楼斗菜属的各种类型都是一种灰蒙蒙的难以名状的色调。同时我也相信,实际的楼斗菜也无法获取像提香赋予花朵的那种纯粹的蓝。但伟大的画家并不以某种繁花的特定颜色为目标,他捕捉所有种类的共性,然后给予它颜色所能达到的最高纯粹和简洁。

我们观察这些规律,风景画家必须遵守它的一项必要的职责——放平自己的姿态,在各个细节方面保持高度的注意力。田间土地的每一株香草和花卉都有其独特、唯一、完美的魅力美,它具有其独特的习性。最高的艺术是谁抓住了这个特定的唯一并展现出它的特征,那么谁就拥有了在风景画中特殊的地位。同时这种艺术通过它自身的表达,为观者传达出巨大的视觉冲击力和震撼感;而香草和花儿的科学习性则不要用这些去展现。每一类岩石、土壤的类别、云朵的形式,都必须以平等的付出来研究,并以同样的精度呈现。因此,我们发现自己不可避免地得出了一个结论,这个结论背离了那些鹦鹉学舌的批评家们常常提及的教条,即自然特征必须"统一的",如果不是这偷工减料的错误中包含了荒谬的借口以及无能的虚假,人们早该已经发现这个教条内在的和广义的荒谬。"统一的",好像它可以包含所有不相同的东西。我从对这本书的评论中选取了一段对这种统一谬论的评论,发表在今年《雅典娜神殿》的二月刊:"他(作者)应该是一位集地理学、林学、气象学,并且毋庸置疑地,昆虫学、鱼类学,各种各样的生理学于一身的风景画家;但是,哎,在所有学识渊博的底比斯人中,真正理想的绘画却不存在!风景画不应该被降低到只是对死气沉沉的物质的单纯描绘,正如登纳对地球表面的描绘一样……古代的风景画家对他们的艺术作品有着更广泛、更深、更高的看法,他们忽略特殊的显著特点,只是描绘作品的主要轮廓。因此他们获得了数量和力量、和谐的统一和简单的效果,这些都是宏伟而美丽的元素。"

对于所有这些类似评论(我注意到这个评论仅仅是因为许多理智和有智慧的人都被它所表达的情感传染了),答案是简单明了的。正

如一块花岗岩和一块普通石板不可能被说成是一样的，认为一个人和一头牛是一样的也是不可能的。动物必须是一种动物或另一种动物，它不能是一般动物，或者它不是动物。因此，岩石必须是一种岩石或另一种岩石，它不可能是一般的岩石，或者它不是岩石。

如果在一幅画的前景中有一个生物，一个人无法确定它究竟是一匹小马还是一头小猪，那么《雅典娜神殿》的评论家可能就会认定它是一种马和猪的结合体，从而得到一种"和谐的统一和简单的效果"的高级典例。但我称之为低级的糟糕艺术品。同样，在萨尔瓦托的前景里面有些东西我不能辨别出它们是花岗岩或石板，但我可以确定在它们中并不存在和谐的统一或者简单的效果，有的只是简单的畸形。没有一种东西可以算得上是伟大或者美丽的，所有的仅仅是对自然秩序的破坏所带来的毁灭、混乱和废墟。生畜的元素只能在混乱中组合，而混沌自然的元素只能在灭绝中获取。……

同时，我们并不能得出这样的观点：对于一个画家来讲，这样丰富的知识储备是非常有必要的，而正是这些知识塑造了一个画家。这种知识本身也并不是非常有价值，而且与画家受到的至高评价是无关的。每一种知识都可能是由于人们受不光彩的动机驱使，为了达到不光彩的目的而去探寻的。因此对于以此方式获得知识的人，它只是不光彩的知识；而高尚的知识被另外一个有着最高尊严的人去追寻，这种知识就会传达出最伟大的祝福。这就是植物学家对植物的了解与伟大诗人或画家对植物的了解之间的区别。前者只是为了丰富自己的干燥标本集而去记录植物的种类，而后者则可能将它们作为承载自己的表达和情感的工具。前者将植物分门别类然后粘贴名称标签就满足了，而后者观察植物颜色和形态的每一个特征，将它的习性特征都作为表达的每一种元素，捕捉优雅或活泼、刚硬或松弛的每一点微小变化。他记录着植物外观的孱弱或活力、平静或颤动，观察它的生活习性，观察它在不同生存环境中的喜好与偏好，以及在这些环境中的成长与消亡；他将这些与它生存环境相关的各种影响以及支持它生长的必要条件铭记心中并紧密相连。从此以后，这朵花对他来说是一个活生生的生物，它的历史写在它的叶子上，摇摆中吐露着情感。它在画家笔下的诞生，就不再仅仅是一点色彩的点缀，不再是一个毫无

意义的星光闪烁。这是一个从土地中升起的声音——是心灵音乐的新和弦——是和谐画面中必备的音符，对它的柔情和尊严的贡献不亚于它的可爱。

............

我想重申的是，统一——这个人们普遍理解的词——是模糊、无能和不假思索的人才有的行为。将所有高山认为只是类似的大量泥土的堆积，所有岩石只是类似的固体物质的集合，所有树木只是相近的叶子的叠加，这些都不是高尚情感或深刻思想的迹象。我们知道得越多、感受得越多，就可以区分得更广。我们之所以区分，是为了获得一个更为完美的整体。在一个农民的思想中，凌乱地遍布在他的田地里的石块彼此之间大同小异，任何二者间都没有丝毫关联；而地理学家却可以区分它们并通过这些区别将二者紧密地联系起来。它们和同伴互不相似，但是之所以会有不同的形态特征，正因为它们彼此共有的联系；它们不再是彼此的复制品——它们是一个系统中的不同部分，彼此蕴含着并和另外一部分的存在息息相关。这种"统一"是建立在对区别的了解和不同种类个体相互关系的观察上，因此它是正确的、真实的，并且是高尚的。而另外一种"统一"则是建立在对彼此的忽略和干扰上的，所以它是错误的、虚假的，并且是可鄙的。它确实不是泛泛而论，而是混乱和嘈杂，这是兵败之军变成无差别的无能的一种统一——动物死尸化为尘土的概括统一。

那么，在不去理会绘画流派的教条的情况下，遵循那些自然规律所引导的结论前行吧！刚才我已说过，画家必须通过地理、气象的准确性知晓每一种岩石、土地和云彩①。这并不仅仅是为了得到这些次要的特征，更确切地说是为了追寻那种能够从每一幅自然风景画的总体效果中体会到的简单、真诚且持久的特征。每个地质构造都有自己

① 人们可能会问，难道这不已经超过生活本身所能给予的一切吗？事实上它所需要的不仅仅是一点点，对于外部特征的知识是最需要的；即便如此，它还是不能被完全满足，它需要艺术家拥有彻底的、完整的科学知识；当我们的画家们将所有的时间都耗费在粗糙的轮廓或拙劣的肤浅之作中，殊不知时间会使他们成为现代科学的大师，熟悉大自然的每一种变化形式。马丁，如果他不是将时间花费在描绘《克努特》中夭折的泡沫，而是到海边进行创作，他应该已经学到足够使他进行创作的知识；只需一些努力，他的作品便可以像海洋之声那样在人们心中激起永远的壮阔波澜。

完全特有的风格,明确的断裂线,产生固定的岩石和地面形式,各种各样的蔬菜产品由于不同的气候海拔和培养方式也有许多的种类之分。从这些变化的环境中衍生出了无穷无尽的风景画顺序种类,其中每个都表现出其几个特征之间的完美和谐,并拥有自己的理想之美:美不仅表现在气候变化对人类形态造成的这种特殊性上,而且表现在一般差异上,最显著和最根本的,是根据地理变化而区分的,这使得天气的变化对于人类形式产生了影响,所以它的种类不能被任何权宜之计概括或者合并。……

然而,的确存在着一种不同于风景画等级的组合,虽然它并不是它们的统一。自然本身始终汇集各种表达的元素。贫瘠的岩石从树木繁茂的海角倾斜滚落至平原上,不朽白雪的微弱柔光透过葡萄树的蔓藤倾泻下来。

因此,画家可以选择画出一些不同场景类别的独立特征,或者将多种不同的元素聚集在一起,相比之下,这些元素可以更为生色。

我相信,简单且无组合的景观,如果在创作时对其功能性的理想美适当重视,对心灵的震撼将是非常有力的。对比可以使画面更为华美壮丽和辉煌,却有损于它的影响力;对比可以增强画面的吸引力,却削弱了对心灵的震撼力。关于这个问题,我后面还有很多需要补充的,而此刻,我只想提出一种可能性:那些专心致志的画家们,他们总循着简单而明确的原理专门研究景致和谐统一的特征,像是把地球上的所有东西都拿来为自己的图片大餐添砖加瓦,而这在绘画上所达到的高度或许就如同那些雄心勃勃的学生们"步行五分钟踏遍世界的每个角落"的愿望,除非后者的组成受到严格的标准来判断,且与天然沙丘联系,否则这样的混杂远不如忠实于路边杂草的研究。

…………

我认为,不能指望这样的景观会对人的灵魂产生任何影响,除非是使它更为堕落、无情。它只会将对简单、真诚和纯洁的热爱,引导至世俗、堕落与错误。只要这些作品被模仿,风景画必定是一种制造的过程,其作品产出是玩具,其顾客只能是儿童。

因此,在目前的工作中,我的目的是证明这些事实和原理是完全错误的,因为这些作品是建立在材料的不合理选用和错误的组合上。

我还必须强调，对自然认真忠实、充满爱意的研究具有必要性，因为自然正厌恶地拒绝着人类对她所做的一切改动。……

那么，我将反驳在现代画家中所缺乏的细致研究，以及这样的研究在古代画家作品中的错误方向。这样，我接下去的工作便自然地分为三个部分。第一，努力科学准确地调查和整理自然事实。其中，我会向大家展示一些古代大师是如何彻底忽略了他们所画对象的基础，从而作出作品中不真实的理想化迹象。在这一步的基础之上，在第二部分中，分析和展示美丽和崇高的情感的本质。我还将分析审视每一类景色的特征，并尽我所能将上帝赋予所有事物的完美——永不停息、永不竭尽、无法想象的美展示在大家面前。最后，我将努力追溯所有这些对人类灵魂的影响，展示艺术的道德功能和绘画的最高境界，证明艺术在思想中应有的份额，影响我们所有人的生活，赋予艺术家以传教士的责任，启发这样的职责应必备怎样的条件。

（程庆涛 译）

《罗马晚期的工艺美术》导论①

[奥]李格尔

李格尔(Alois Riegl,1858—1905)是奥地利著名艺术史家,维也纳艺术史学派的主要代表,现代西方艺术史的奠基人之一。李格尔出生于奥地利的林茨,中学毕业后进入维也纳大学学习哲学,师从布伦塔诺(Franz Brentano)、齐美尔曼(Robert Zimmermann)等哲学大师,为日后的学术研究奠定了良好的哲学基础。1883年李格尔获得博士学位,并取得罗马奖学金,前往意大利研究美术史。从罗马返回后,李格尔在维也纳工艺美术馆工作,对装饰纹样进行了深入考察,并于1891年在维也纳大学开设了纹样史讲座。1897年,李格尔被维也纳大学任命为教授,讲授意大利文艺复兴和巴洛克艺术。之后又应奥地利皇家教育部之邀,参加了奥匈帝国境内的文物普查工作,成为他写作《罗马晚期的工艺美术》的契机。同时,他对帝国境内的文物进行分类,呼吁实行普遍的文物保护政策。他也曾协助立法机构起草文物保护的法律草案,为现代文物保护做出了重大贡献。

李格尔致力于在当时的知觉心理学理论基础上,用"科学精神"进行艺术史研究,西方艺术史大家贡布里希称其为"我们学科中最富于独创性的思想家"。李格尔在研究装饰纹样的过程中看到了基本花纹发展的连续性,从而提出了"艺术欲念(kunstdrang)"的概念。他认为,正是人类对艺术的需求培养了人们的艺术创造意识。所以,艺术品的形式变化是由其内部动力驱动的。他认为艺术史就是人类知觉

① 引自 Alois Riegl. *Die Spätrömische Kunst-Industrie: nach den funden in Österreich-Ungarn.* Vienna,1901.

方式演变的历史。因此,他反对丹纳的时代、环境、种族决定论,认为民族的艺术意愿与特定时间内人类的发展趋势一致,同样,个人的艺术意愿与社会意识相一致性。

1901年,李格尔出版了《罗马晚期的工艺美术》,用"艺术意志(kunstwollen)"取代了"艺术欲念(kunstdrang)"。他认为,艺术表现的不是现实,而是艺术家的艺术意志,这是我们解读艺术作品的关键。不能因为艺术家"再现现实"不够完美而忽略,甚至贬低其作品的价值,而应注重艺术家是否成功地将自己的艺术思想表达出来。书中,他重新评价了被一度贬低的古典晚期艺术,认为这是一个卓越的进步时期,是客观古典形式向主观现代主义的转折阶段。通过对罗马晚期艺术的总结,李格尔试图推翻之前艺术史家关于高级艺术和低级艺术、古典风格和衰落风格等的划分,认为应该把艺术发展看成从一个阶段向另一个阶段的不断演化和转变的过程。

李格尔的"艺术意志"将艺术风格的发展归结为艺术内部的动力,对于推动形式主义艺术研究起到了重要作用。尽管他采用先验假设的方法虚构了某一时期艺术的统一性,但无可否认,李格尔是第一个意识到艺术史主观性的人,他将宏观把握与微观考察相结合的研究方法成为古典艺术史学向现代艺术史学转变中的关键一环。

李格尔的主要著作有:《古代东方地毯》(*Altorientalische Teppiche*,1891);《风格问题:纹样史基础》(*Stilfragen, Grundlegungen zu Einer Geschichte der Ornamentik*,1893);《民间艺术、家庭手工艺和家庭手工业》(*Volkskunst, Hausfleiss und Hausindustrie*,1894);《罗马晚期的工艺美术》(*Die Spätrömische Kunst-Industrie: nach den funden in Österreich-Ungarn*,1901);《荷兰团体肖像画》(*Das Holländische Gruppenporträt*,1902);《对文物的现代崇拜:其特点与起源》(*Der moderne Denkmalkultus: Sein Wesen und seine Entstehung*,1903);《罗马巴洛克艺术的起源》(*Die Entstehung der Barockkunst in Rom*,1908);《造型艺术的历史法则》(*Historische Grammatik der Bildenden Künste*,1966)等。

几年前，皇家教育部邀请我参与一项关于奥匈帝国工艺美术作品的出版计划，并特别指定我承担后君士坦丁时期及所谓民族大迁徙时期这一部分。我十分乐意地接受了邀请，因为这给我提供了一个难得的机会，扩展与深化我对一些重要地区的装饰史的研究。这项任务似应分为两个部分，第一部分是要调查到那一时期为止地中海各民族发展起来的工艺美术的情况；第二部分是要确定，北方各蛮族，这些文明世界的新来者，从君士坦丁大帝到查理大帝的五个半世纪里，在美术的形成中起了多大的创造性作用。第一部分将探寻与此前古代相联系的线索，第二部分则是要揭示中世纪艺术的最早根源，而中世纪艺术是于 9 世纪在欧洲日耳曼语和罗曼语各种族中开始发展起来的。对我来说，第一部分无疑更重要些，因为不对其中种种问题作出令人满意的回答，要找到第二部分中问题的答案是不可思议的。

我现在正将这第一部分的工作成果呈现在读者面前，我必须解释，尽管本书分两部分出版，但为什么它的内容似乎一方面太少而另一方面又太多：太少是因为本书没有发表与讨论罗马晚期所有类型的工艺美术文物；太多是因为除了工艺美术之外，还同等地讨论了另外三种美术样式，尤其是雕刻。

要解释在书名与内容之间的这种明显的不一致，首先应注意这一事实，即我的意图并非是要发表个别的文物，而是要提出支配着罗马晚期工艺美术发展的规律。然而，这种普遍规律其实也支配着罗马晚期的所有艺术门类。因此，在某一领域中所提出的看法对其他所有领域也都有效，由此而相得益彰。罗马晚期的工艺美术从未有过较为精确的定义，甚至该时期的建筑、雕刻、绘画也是如此，因为根深蒂固的偏见认为，要找出古代晚期发展的规律完全是徒劳无益的。确实，这一局面已迫使今天任何致力于描述罗马晚期工艺美术性质的人扩展他的描述范围，对罗马晚期的艺术作一般描述。

古代艺术的这最后一个阶段，在艺术史研究地图上确实是一块黑暗的大陆，甚至就连这一时期的名称和界限也未曾以普遍认可的方式明确下来。造成这一现象的原因并不在于人们不可从外部接近该领域。情况正相反，这一领域向四面敞开，有极其丰富的资料可供研究，这些资料在很大程度上是公开化的。缺失的东西已燃起探索的欲望。

这种冒险并非意味着就能奉献出十分令人满意的东西,也不易赢得公众的赞赏。这揭示了一个不能忽视的事实:尽管学术有其表面上的独立的客观性,但其最终分析的学术取向却要从当代的知识氛围中来,艺术史家不可能有效地超越他同时代人的艺术欲求(kunstbegehren)的特征。

以下就是研究这样一个时期的尝试,迄今为止它至少在其最一般、最基本的方面为人们所忽视。这样做并不是因为作者本人感觉到上述人类心智的那些缺憾,为这些缺憾而悲哀,而是因为他感到,我们的智性已发展到了这样的水平,对关于古代末期的性质以及各种基本力量的问题给出答案,是会引起普遍的兴趣和赞赏的。

但是,说罗马帝国晚期的美术是一个完全未被涉猎的领域,不是夸大其词了吗?就异教作品而言,这一断言是无人可以否定的。例如,对一座年代明确的建筑,即位于斯普利特(Split)的戴克里先时代的建筑综合体,自19世纪以来,就尚未有一本完整的学术研究专著出版。根据传统的学术分工,这应归咎于古典考古学。然而,在目睹了迈锡尼和帕加马重见天日的时代里,有谁会批评古典考古学对这处于死亡痛苦之中的古代晚期缺少兴趣呢?即使偶尔决定研究这类晚期建筑,也常是着眼于其古物—历史的内容,而非着眼其艺术方面。如果说有某个例外,那理所当然应归功于某一学者,他对美术的兴趣并非在古典作品的范围之内止步,因此他甚至能够在显出死灭迹象的古代末期作品中辨别出新生命的种子和胚芽。因此有关罗马帝国3世纪与4世纪艺术的最优秀的描述,是由一位老派的艺术史家作出的,他那时尚未有研究领域的分工,所以他成为一位最伟大、最博学的学者。他就是布克哈特(Jakob Burckhardt),其著作为《君士坦丁大帝时代》。

但是,具有明确异教特征的作品是少数,要以君士坦丁最初的米兰敕令为开端来讨论这一时期,情况尤其如此。这一时期的绝大部分艺术品是为基督教主顾制作的,其外部标记已明确指明了它们的用途。现在,所有这些基督教艺术品都属于一个未研究的领域吗?它们还没有一个无可挑剔的名称:早期基督教艺术?而且,至今还没有一部有关这个领域的大型文献问世吗?

事实上，早期基督教艺术作品不仅大量发表（尽管是不完整的，全然缺乏应有的精确性），也有若干历史论文以此为主题。但举出这些书中的任何一本，就可以看到下述对早期基督教艺术本质这一问题的回答：早期基督教艺术与古代异教时期的艺术没有什么不同，只是去除了外部的、令人不悦的异教符号。很自然，研究早期基督教艺术的历史学家没有意识到有必要解释古代晚期异教艺术的内在本质。因此，我们不得不求助于古代异教世界的历史学家，但正如我们已提到的那样，他们也没有告诉我们有关这一发展结束阶段的任何东西。

所以，近几十年来对早期基督教艺术所作的大量研究，确实不是由艺术史家，而是由古物家作出的。这句话不应理解为是对传统学术研究方法及其代表人物的批评，因为，他们不但已成功地对一部真正的艺术史作出了基本评价，而且过去30年间所有学术思潮都趋向于古物主义。

在这一代人中，史学领域的学术特色是偏爱第二级的学科，在艺术史中（古代及现代艺术史）对图像志情有独钟和过高估计的情况便是明证。毫无疑问，如果不能确定一件艺术品的内容及含义，那么对它的评价就会从根本上削弱。在19世纪中叶前后，就开始严重地感觉到了这些空白，只有通过对文献资料加以详尽的整理才能得以填补，而这些文献在本质上与美术无关。这一情况导致了那些浩如烟海的研究著作，而在这当中，过去30年的艺术史文献在很大程度上已耗尽了精力。因此无人会否认，应为将来的艺术史大厦奠定一个必不可少的坚实基础；但也没有人能否认，图像志只是提供了较厚实的基础，而且这座大厦的建成之功则非艺术史莫属。

我们摆出了研究古代晚期基督教文物的正当理由，因为有关它们的纯艺术特点（即平面上的或空间中的轮廓与色彩）从根本上未得到研究。对这一特点的较为精确的定义只不过是半个世纪之前人们所说的简单的一句话："非古典的。"

人们习惯于想象，在罗马晚期艺术和此前的古典时代艺术之间有一条不可跨越的鸿沟，所以人们相信，如果古典艺术自然发展下去，是不会演变为罗马晚期艺术的。这一观念听上去一定是令人惊讶的，尤其在"发展"这一术语已变成全部世界观（weltanschauung）和对世界

的所有解释的一条基本原理这样一个时期。现在应将发展的观念从古代末期的艺术中排除出去吗？因为这样的做法是不能接受的,故人们退回到这样的观念,即自然的发展被蛮族的强力中断了。由此看来,在地中海地区各民族中享有崇高地位的美术,被来自罗马帝国北部和东部的蛮族的破坏性行为降低到了蛮族自己的发展水平,因此地中海地区必须从查理大帝重新开始。发展的基本原理由此而得救了,由灾变而突然中断的理论,正如已过时的地质学中的情形一样,也被认可了。

有意思的是,从未有人深入地研究过蛮族毁灭古典艺术的暴力过程。人们只是笼统地谈"蛮族化",任其细节处于朦胧的状态。七零八碎的细节未能证实这一假设,但是,在人人都同意罗马晚期艺术不是进步而只是衰落的情况下,还怎么能还历史以原来的面目呢？

《罗马晚期的工艺美术》一书研究的主要目的就是要消除这种偏见。不过,从一开始就应说清楚,这不是朝这一方向的第一次努力,前面还有两次:一是我的《风格问题》(*Stilfragen*, 1893),二是维克霍夫(F. Wickhoff)为《维也纳创世纪》(*Vienna Genesis*)写的导论。此书是他与哈泰尔(W. V. Hartel)合作的成果(维也纳,1895)。

我相信我已在《风格问题》中证明了,中世纪拜占庭与萨拉森的卷须纹样是直接从古典卷须纹样发展而来的,而且其间的联系环节即存在于诸将争位时期①和罗马帝国时期的艺术中。所以,就卷须纹样来说,至少罗马晚期并不是衰落,而是进步。或者说至少是一项具有单独价值的成就。对这一领域感兴趣的学者们对我的研究的反应明显不同:较多的赞成的人是那些其工作直接与艺术作品相关的学者,如法尔克(Otto. V. Falke),基萨(A. Kisa)等人,而更具有理论气质的学者们则反应消极。据我所知,直截了当的反对之声尚未听到。

自从 1893 年以来,一再有论拜占庭装饰的文章发表。除了我发表的东西之外,这些文章一如常例,对作为对象的母题及其含义进行研究,而不是(像我的文章那样)将母题作为平面上的与空间中的形与

① 诸将争位时期(Diadochs),指公元前 4 世纪下半叶亚历山大死后其部将为争夺继承权进行混战的时期,最后形成了托勒密、塞琉古和安提柯等几个王国。

色来进行研究。这些论辩与反驳空洞无物,其原因是,这些作者并没有完全领悟我对艺术发展的基本理解,因此不能跟着我的说明走。我所指的这些学者也未能与统治着这三四十年的关于美术本质的陈旧观念决裂。

这种理论通常与桑佩尔(Gottfried Semper)的名字联系在一起,根据这种理论,一件艺术品仅仅是一件机械式的产品,基于功能、原材料和技术。当这一理论发表时,人们正确地将它看作是一种根本性的进步,它超越了先前浪漫主义时期含混不清的种种观念;但在今天它就不合时宜了。因为自19世纪中叶以来,又出现了那么多的新理论。原先桑佩尔的艺术理论被认为是自然科学的伟大胜利,但最终变成了一种物质主义形而上学的教条。它对艺术作品的本质采取机械论观点,作为它的对立面,我在《风格问题》中第一次提出了一种目的论的方法,将艺术作品视为一种明确的有目的性的艺术意志(kunstwollen)的产物。艺术意志在和功能、原材料及技术的斗争中为自己开道。因此,后三种要素不再具有桑佩尔的理论所赋予它们的那些积极的作用,而有着保守的、消极的作用:可以说它们是整个作品中的摩擦系数。

艺术意志的思想将一种规定因素引入了发展现象之中,受现有观念影响的学者们对它不以为然。出于这一原因,我感到应该剖析这种固执的立场。我在《风格问题》一书中就表达了我的观点,但我在同一艺术领域中的大多数同事在7年后的今天仍坚持这一立场。其次,以下事实可能也影响到他们的观点,即我在《风格问题》中做的研究仅限于装饰领域,因为有一种为人们普遍接受的偏见,认为具象艺术不但比装饰艺术更为高档,也遵循着它们自身的特殊规律。因此,即使在那些承认我的卷须纹样研究的价值的人中间,也免不了有人不能认识到我的独到发现具有普遍的影响。

当维克霍夫在他的《维也纳创世纪》一书中无可辩驳地证明了,不能再以古典艺术的方式来看待(而且不能全盘否定它们)罗马晚期(一般认为始于公元5世纪)的再现了人物形象的非装饰性艺术作品时,我深受感动。在这方向上,就装饰艺术的描述而论,迈出了新的重要的一步。在这两种艺术形式之间,存在着居间的第三种艺术现象,属

于罗马帝国的初期,因此这一现象无疑仍须归入古代范围,但它也与罗马晚期的某种作品,如《维也纳创世纪》有着某些基本的联结点。

于是,装饰艺术领域中发展的连续性也有效地建立了起来。这一开拓性的成果尚未被相关的所有学者认同。究其原因,是维克霍夫用以将罗马艺术与希腊艺术区别开来的定义是有限而唐突的。至于在罗马晚期艺术是从罗马帝国早期艺术发展而来的问题上,维克霍夫则半途而废了。这明显是因为他抱有某些物质主义的艺术观念。在《创世纪》与弗拉维王朝-图拉真艺术相遇之处,在维克霍夫于《创世纪》中发现有超越古典艺术的证据之处;在《创世纪》不同于罗马帝国早期艺术的任何地方,他都没有看出进步,而是看到了衰落。因此,维克霍夫最终沉湎于灾变理论,这不可避免地迫使他遁入"蛮族化"的观念。

究竟是什么阻止了甚至像维克霍夫这样没有偏见的学者解放思想,去理解罗马晚期艺术作品的本质?我们的现代趣味仅仅是运用这种主观批评来判断手头的文物。这种趣味要求从一件艺术品中见出美与活力。反过来,衡量作品的标准就要么是美,要么是活力。在古代,这两者在安东尼时期结束之前都有所表现——古典作品拥有更多的美,而罗马帝国时期作品拥有更多的活力。可是罗马晚期的艺术既不美,也无活力,至少某种程度上为我们所不能接受。因此,我们片面地热衷于古典时期,近来(并非巧合地)热衷于维克霍夫所偏爱的弗拉维王朝-图拉真时期①。然而,从现代趣味来看,绝对不可能曾有过一种明确的艺术意志趋向于丑陋与无活力,如我们似乎在罗马晚期艺术中可见到的。一切都在于对以下这一点的理解,即美术的目的并非是要完全穷尽我们称之为美与活力的东西,艺术意志也可以指向对其他对象形式的感知(根据现代的说法是既不美,也无活力)。

因此,《罗马晚期的工艺美术》意欲证明,与弗拉维王朝-图拉真时代的艺术相比,从关于艺术总体发展的普遍历史的观点来看,《维也纳创世纪》构成了进步,也只能是进步;而从有局限性的现代批评标准来判断,它似乎是一种衰落,而这衰落从历史上来说是不存在的。确实,

① 弗拉维王朝(69—96年),古代罗马帝国由韦斯巴芗(69—79年在位)及其子提图斯(79—81年在位)和图密善(81—96年在位)构成的王朝。图拉真(98—117年在位),罗马皇帝。这一时期在李格尔的书中是属于罗马帝国的中期。

若无具有非古典倾向的罗马晚期艺术的筚路蓝缕之功,具有全部优越性的现代艺术是绝对不可能产生的。

所以,在这篇导论中只是初步论述了我们的论题的某些方面。因为它们的实际内容最易于把握,所以它们无论怎样的风马牛不相及,也可以一眼便看出。在所有领域——诸如行政、宗教和学术中,人类的意志(wollen)可不证自明。与古代世界相比,现代条件拥有某些优越性,这是没有人怀疑的。然而,为了创造现代条件,古代情势所依赖的古老主张必遭破坏,给过渡性的方式让路;尽管我们实际上不太喜欢它们,而更喜欢某些古代的东西,但它们无疑是重要的,是现代方式的必要的先决条件。

例如,如果将戴克里先-君士坦丁政府,与伯里克利时代的雅典政府或共和国时期的罗马政府相比,前者在某种程度的意义上为全人类现代个性的解放打下了基础,尽管其表面暴虐的统治形式令我们不快。

一种十分类似的情况在美术中也是十分明显的。例如,在现代艺术中,线透视运用得比古代艺术更为正确,这是没有问题的。古人将他们的艺术创造置于某种预设的基础上,我们应该对这些预设作更为准确合理的解释。这些完全不可能导致现代人对线透视的理解。确实,罗马晚期艺术并未展现出现代的线透视;如果将之与前面的古代各时期相比较,它甚至更远离线透视。然而,早期艺术创造的预设为新的预设所取代了,它为后来各时期线透视实践的逐渐发展奠定了基础。为了避免易产生的误解,必须最有力地强调,罗马晚期的艺术除了为给新的东西以发展空间而造成了破坏性负面作用之外,它有其积极的目标。这种目标至今未被承认,因为它们显得与我们习以为常的现代艺术的目标是么不同,而现代艺术的目标在某种程度上正是古典艺术和奥古斯都-图拉真时期艺术的目标。

同样,人人都会立刻倾向于认为,与古代早期相比,罗马晚期艺术中对投影的忽视是一种倒退。确实,希腊化时期通过对投影的利用(拉特兰宫的彩色地面),已能够将所表现的物体与其下的基底联系起来了。我们现代的艺术意志,也要求在一幅画的所有被再现的物体之间建立联系,投影起了重要的作用。但一旦完全弄清楚希腊化-罗马

艺术要以投影来达到什么目的,另一方面弄清我们现在希望从投影中得到什么,就会发现,罗马晚期图画中缺少投影,正是创造了一种比早先古代各时期艺术更接近于我们自己知觉方式的图像。前者仅仅是力图将大致位于同一平面上的单个物体与其紧密相邻的物体联系起来,古代人总是在寻求的只是单一平面上各个形状之间的联系。而我们则希望美术,因此也希望投影,在空间中建立个体形状之间的联系。为了达到这一目的,个体形状与平面相分离是必要的,这种分离等因素,导致了投影这一联系媒介的取消。这种分离确实是由罗马晚期艺术所实现的。该时期的艺术以立体的三维方式来感知种种个体形状(但并不公开承认自由空间之类的东西),因此,在知觉中它更接近现代艺术而非古典艺术、希腊化艺术和罗马早期艺术。后面这几种艺术都还被束缚在与平面的联系之中。

以此看来,拜占庭镶嵌画的金色底子与罗马镶嵌画的有空气感的背景面相比,似是一种进步。罗马镶嵌画总是保持着一个面,各个物体通过不同的色调(彩饰,Polychromie)与这个面相区别并突显出来,好像它们的确是要以最小的反射作用于我们的视觉,纵使所谓的背景可能已被逐步地嵌入了前景人物与其后的面之间。然而,拜占庭镶嵌画的金色底子,一般来说排除了背景,看似倒退,但它不再是一个底面,而是一种观念上的空间基底,西方人后来就能在其中画上真实物体,并扩展至无限深度。古代人只了解平面上的统一性与无限性。罗马晚期艺术恰恰处于两者之间,因为它已将个体的人像与平面分离开来,由此而克服了生成一切东西的水平底子的虚假性。但它还是遵循着古代的传统,将空间视为一个封闭的个体(立体的)形状,而不是一种无限自由的空间。

在这里,可以利用幻觉来作为加深理解罗马晚期艺术的一条线索。众所周知,古人小心谨慎地避开任何令他们想起各种灾祸与不幸的东西,当他们给人与地方取名时,要选取那些与幸运、胜利、快乐有关的字眼,但现在我们所听到的罗马晚期和早期基督教时期的人名是:Foedulus、Maliciosus、Pecus、Projectus、Stercus、Sterorius。[参见勒布朗(Leblant)发表于《考古杂志》(*Revue Archeol*)上的文章,1864年,第4页以下]现在,作家们恰恰是避开了曾令古人感到愉悦的字

眼,似乎乐于选择早先人们想要回避的东西。先前人们想要听到胜利与征服,而现在人们要听耻辱与暴行。不可否认,这些是极端的情况,很少会发生,但它们确切而清晰地表明了罗马晚期新出现的这种"非古典的"感觉方式的倾向。

这完全不是在暗示罗马晚期的早期基督教徒们在想方设法要将名字与灾祸挂起钩来,进而在他们的艺术中表现丑恶的东西。的确,将两种不同范畴的东西混为一谈并非学问之道,因此也是不能允许的。但名字的变化,是与同时代视觉艺术中的变化相平行的现象:像取名字一样,这时人们在形式中所寻求的和谐,是先前几代人中引起不和谐感觉的东西;这前后两种情况中,变化明显是由一种共同的、基本的意志所支配的。现在,关键的问题摆在我们面前:名字中的这种变化能被断定为是蛮族所造成的吗?没有人会这么看,而是认为,这是希腊—近东的基督徒新采取的一种谦卑的态度,表现了罗马晚期地中海民族中间的一种特定的非古典式的情感。现在,我们理解并赞赏通过这类名字表现出来的极度的谦卑。但我们中极少有人会下决心遵从这一习俗,因为它无论如何也不适合于我们的趣味。我们为何就不能去理解和赞赏罗马晚期这种对早期基督教徒(和晚期的异教徒)来说是实实在在的、充满和谐意蕴的艺术呢?就是因为它不适合我们的现代趣味吗?

我们选择了"罗马晚期"作为这样一个艺术时期的一般术语,并对它的最重要的特征作了描述。其时间框架,上起君士坦丁大帝,下迄查理大帝。划定这上下限的理由在正文的论述中将不证自明,不过必须从一开始就避免某些可能产生的误解。

我们所讨论的这一时期,在人们为它取的名称当中,绝对不会引起误解的找不出一个。从艺术史的观点来看,我认为最易引起误解的是"民族大迁徙"一词;而"古代晚期"则最贴近实际情况,因为艺术的最高目标仍然是向所有古代艺术看齐——在平面上再现个体形状——而不是向所有现代艺术看齐——在空间中再现个体形状。只有通过在平面的范围之内使个别形状孤立起来,君士坦丁时代往后的艺术才能完成从古代的平面观念向现代的空间观念的必要过渡。

尽管如此,我还是选用了"罗马晚期"这个词,我这样做是因为我

将重点放在对艺术发展的过程的讨论,从最初的起点一直贯穿整个罗马帝国——东部与西部;再者,是因为古代末期作为古代世界的终结,通常定于公元476年,而我们的讨论必须持续下去,远远超出这一年代。在公元476年之后,东罗马帝国代表了罗马帝国的延续,至查理大帝的时代,在西方又出现了一个完全独立的罗马帝国。

我选用"罗马"而不是"古代"一词,心里所想到的是罗马帝国,而不是——我马上就要强调的——罗马城,或一般意义上的西罗马帝国的意大利以及其他国家。我确信,在艺术的创造方面,即使在君士坦丁之后,这一个国家仍占据着主导地位。它在整个古代,在近东古代文明衰落之后,保持着这一地位,其成功是史无前例的。从奥古斯都时代起,处于罗马帝国统治下的哲学就不再是罗马哲学而是希腊哲学了。宗教礼仪不是罗马式的,而是与近东国家相混合的希腊式礼仪。异教崇拜的继承者们仍被公元4—5世纪的基督教徒称作"希腊人"。出于同样的原因,罗马帝国的艺术在本质上必须被视为是希腊艺术。当然,没有人会否定,西方在逐渐采取不同的治理方式与文化形式的过程中,在艺术领域内也经历了自己的发展历程。在考察的过程中,我们将常有机会看到这类区别的产生。但我们将发现,这整个时期的重要成就总是罗马帝国东部的成果,西罗马帝国的个性主要表现在它吸收了某些东部必定要为之提供的东西,以利于革新,而摒弃了其余的东西。西欧各国与近东的联系在传统上是类似的,他们要发展自己独特的艺术意志的时机尚未成熟,这在查理大帝时代之后才能实现。

《罗马晚期的工艺美术》一书作者确信,没有退化或中止,只有连续不断的进步。抱有这种观点的人势必认为,试图将任何时期的艺术限定于框定年代的做法都是武断的。但是,如果我们不去划分各个艺术时期的话,我们就不能清晰理解其发展过程。而一旦决定将艺术的发展区分为若干时期,就必须给每个时期加上开端与结束。考虑到这一点,我想我可以正当地选择从米兰敕令(公元313年)到查理大帝统治的初期(公元768年)这段时期作为罗马晚期艺术的年代框架。但马上又需要对这一做法给出限定,因为公元4世纪艺术的许多特征的变化形式,可以追溯到前基督教时期的希腊主义。我曾一度拿不准是将罗马晚期艺术的开端定于马可·奥勒利乌斯的时代,还是定于君士

坦丁时代。我原来还以为我不会在正文中对这跨越了四个半世纪的整个时期再作划分了。在第一部分,我将重点放在从君士坦丁到查士丁尼这一时期,在第二部分,我将重点放在从查士丁尼至查理大帝这一时期(关于奥匈帝国,它受拜占庭影响,则长了1~2个世纪)。从公元6世纪中叶之后,蛮族将自己与地中海各民族分离开来,其分离的程度即是对上述划分的说明。

材料极其丰富,甚至最著名的作品也未能尽数包括在内。对这些材料的组织是基于媒介的划分。基本规律是四种媒介所共有的,比如艺术意志,它统辖着这四种媒介。不过在所有这些媒介中,这些规律并非同样清晰地呈现出来。最清晰的表现是在建筑中,其次是工艺品,尤其是当它们未与具象母题结合在一起时:建筑以及这些工艺品常揭示出艺术意志的基本规律,几乎具有数学般的清晰性。然而,这些规律未能以其基本的清晰性出现在雕刻与绘画这样的具象艺术作品中。这一情况并非是由于人物形象具有运动和明显不对称的特点,而是由"内容"造成的,这令人联想到诗歌、宗教、说教、爱国的上下文,它们——有意无意地——围绕着人物形象,分散着现代观者的注意力。现代观者习惯于观赏传递了远距离观看信息的艺术作品——这是自然与艺术的眼光,是从艺术作品中至关重要的绘画性中生发出来的,而艺术品就是作为形状与色彩的对象在平面上与空间中的形象。因此,论建筑的一章置于最前面,以便清晰地阐明罗马晚期人们有关物体对平面与空间的关系的基本观念。

工艺美术理应放在第二章,但却放在了最后一章,这需要解释一下。到目前为止,尽管有专论某些技术领域的著作[例如基萨(A. Kisa)论莱因地区的玻璃制品与金属制品的优秀著作]问世,但尚无一部广为人知并被广泛认可的论述罗马晚期工艺美术的艺术史著作出版,本书的目的即在于此。在这里,我们又一次遇到了轻视工艺美术的影响。理论性的艺术史家只是在面对表现了人物形象的希腊花瓶这样的器物时,或者当一个特定艺术时期几乎或完全缺乏具象艺术时,他们才愿意重视工艺品,比如对迈锡尼陶器的利用。至少在后一种情况下考虑到了技术,但只是以此解释母题(这一错误仍在继续着),而不是用来理解促使人们选择何种技术的艺术意志。因为罗马晚期的工

艺既未广泛采用人物形象，也不可能被说成是原始的，所以它的存在已被大大地忽略了。不了解罗马晚期工艺美术和它的艺术意志的目标，是误解和模糊观念的主要根源，这些误解和模糊观念隐藏在"野蛮化"和"民族大迁徙时期的种种要素"的口号之下。只是在极罕见的情况下，才能凭借客观标准断定作品在罗马帝国的起源，因为将它们确认为是罗马艺术，主要基于这一认识，即它们符合创造了这类艺术的规律。因此，必须首先证明在确凿无疑是罗马帝国的文物中，罗马晚期艺术所特有的规律的存在。所以，紧接着建筑的讨论，加上了论述两种具象艺术形式——雕刻与绘画的部分，并侧重于雕刻。侧重雕刻的理由首先是图版的数量较多，质量较好，更为人所熟悉。雕刻与金属制品关系密切，这一点也是重要的。在我们关于工艺品的讨论中，金属制品将是最重要的部分。

无人会否认《罗马晚期的工艺美术》中所讨论的艺术属于世界史上最重要的时期。在文明发展史上处于领导地位达一千多年之久的国家将要放弃这一领导地位；取而代之的是游牧民族，他们在若干世纪之前还不为人知。有关神性及其与可见世界的关系的种种观念，从人类记忆之初就已存在了，现在被新的观念动摇、抛弃与取代了。这些新观念又要持续千年，直到现在。在这两个时代并存的混乱时期，产生了大量的艺术作品。它们大多是佚名的，且年代不详，但它们给我们提供了该时期纷乱的精神状况的真实图像。在这样的情况下，要求研究这一艺术的第一部著作就能详尽地描述最重要的文物，是不公平的。鉴于我接受的任务只限于描述该时期总的特征，细心的读者不会忘记，在这样一个类似于公元 4 世纪的分裂时期，发展绝非是统一而连贯的，而是时而突飞猛进，时而反弹倒退。尽管不合时宜的情况比比皆是——一方面有古风遗存下来，另一方面又有对现代知觉方式的激进的预示——但发展是明白无误的。

除了《罗马晚期的工艺美术》委托项目所带来的困难之外，还有其材料散布于先前罗马帝国的整个地区并超出其范围的困难。在这里，我必须承认，这些材料的相当一部分，例如叙利亚、阿拉伯、西北非、法国南部和英国地区的材料，由于外部的客观障碍而被排除在我的考察之外。尽管如此，我感觉到我应毫不犹豫地将这若干年的研究成果发

表出来。我确信这样做是会成功的,主要基于这样的观念,即无论何时我考察一件罗马晚期的艺术品,它的视觉形象无一例外地带有其内在规定的印记,正如任何古典时期或文艺复兴时期的作品一样。我在面对罗马晚期的艺术作品时,本能地感觉到这种内在规定,我称之为"风格"。至于这种内在规定的本质,我在《罗马晚期的工艺美术》的若干章节中需为自己、为读者作出清晰的描述,故我将解释罗马晚期风格的本质以及它的历史起源;我相信,我因此而至少填补了某些重大的缺失,尽管其方式是笼统的,而这是我们有关人类艺术的总体历史知识中最后的缺失。

<p style="text-align:center;">(陈 平 译)</p>

北美普韦布洛印第安人地区的图像①

[德]阿比·瓦尔堡

阿比·瓦尔堡（Aby Warburg, 1866—1929）是德国著名的文化和艺术史家，出生于一个富裕的银行家家庭，早年在波恩大学跟随乌泽纳（Hermann Usener）和兰普雷希特（Karl Lamprecht）学习心理学，后又在慕尼黑、佛罗伦萨和斯特拉斯堡继续深造，最终于1891年在斯特拉斯堡大学以《早期意大利文艺复兴中的古代观念研究》的博士论文毕业。作为长子，瓦尔堡本来应该继承父亲的银行业，但他将继承权与弟弟作了交换，获得了建立瓦尔堡图书馆的资金，走上了艺术史研究的道路。当他的同代人贝伦森、沃尔夫林从形式上阐释艺术时，瓦尔堡试图把艺术看成是时代、社会的产物，努力探寻艺术作品的深层意义。他深感风格研究的局限性，决意寻求人类学、心理学和文化研究的新路径。他没有将视线局限在官方收集的艺术文献里，其他资源如星相学、服饰、祭祀、商务信件等都成了他的研究对象。为了对抗形式主义研究的局限，瓦尔堡试图将艺术研究与其他人文学科，如诗歌、哲学、人类学等结合起来，形成一种综合性的文化研究。

冈布里奇（Ernst Gombrich）的《瓦尔堡传》对瓦尔堡的生活和工作有过详尽的描写。在他笔下，瓦尔堡"个子不高，然而他将自己转化成一个伟人"②。瓦尔堡对自己的描述是"血液里流淌着希伯来，心灵

① Aby Warburg, *Images from the Region of the Pueblo Indians of North America*. New York: Cornell University Press, 1995.
② Gombrich. *Aby Warburg: An Intellectual Biography*. London: The Warburg Institute, 1970: 64.

深处是汉堡人,精神上则是佛罗伦萨人"。瓦尔堡在西方学术界享有很高的声誉,被看成是知识界的楷模。在佛罗伦萨艺术研究和神话、星象研究方面,瓦尔堡是无法超越的先辈。瓦尔堡不仅由于其突出的学术贡献,在研究方向和方法上的远见卓识,在艺术领域的开创性工作为后人铭记,更重要的是,他亲手建立的瓦尔堡研究院今天已发展成为西方文化艺术研究的重镇,其开创性的研究方法,吸引学术精英的独特魅力,独一无二的图书资源,无可比拟的科研和教学成就,使其在西方学术界享有盛誉。

瓦尔堡的学术成就主要有以下几个方面:

(1) 图像学研究。

在西方学术史上,图像学方法也被称作瓦尔堡方法。在1912年罗马举行的国际艺术史大会上,瓦尔堡宣读了一篇题为《费拉拉斯基法诺亚宫中的意大利艺术与国际星相学》论文,文中首次使用了图像学一词——ikonologisch,由此,图像学作为一种艺术研究方法得以正式提出,他的开创性工作在潘诺夫斯基那里得到了继续。图像学从作品的图像分析出发,致力于对作品深层意义或内容——观念或象征层面的含义进行阐释。

(2) 文化研究。

从学术生涯开始,瓦尔堡着手的即是一种具有广阔视野的文化—艺术研究,而不是狭义的艺术研究。作为一个视觉型的学者,瓦尔堡热衷于从文化层面揭示视觉图像穿越时空的深刻内涵。其学术思想的核心概念——kulfurwissen chaft即文化研究,是他毕生为之努力的目标。这比国内外学术界近年掀起的文化研究热潮,瓦尔堡在这方面做出的努力整整超前了八九十年!或许可以这样说,正是瓦尔堡和瓦尔堡研究院众多学者长期不懈的努力,西方学术界逐渐认识到文化研究的重要性,形成了今天的文化研究潮流。

(3) 交叉学科研究。

为了抵抗艺术研究中的形式主义局限,瓦尔堡力图将艺术研究与其他人文学科以及人类学、心理学研究结合起来,形成一种综合性的文化研究。因此,交叉学科作为研究方法完全与瓦尔登倡导的文化研究相匹配,这是选择文化作为研究对象的必然结果。既然文化涵盖了

广阔的视觉研究领域,它必然要求从多方面对之进行定义和阐释。瓦尔堡将艺术研究延伸至科学、宗教、人类学和心理学领域,正是实践了他对艺术研究的设想。

(4) 人类学研究。

瓦尔堡将图像看成是人类经验的表现,致力于开拓人类学研究的新视角。他为汉堡大学学生开设的研讨课就有专门针对符号或图像人类学的课程——一门在当时远未建立起来的学科。在1895年,瓦尔堡曾只身前往美国考察印第安人的生活方式,即是从人类学角度研究艺术的最早尝试。瓦尔堡甚至将人种学(ethnographic)的方法用于文艺复兴时期祈愿图像研究,同样在学术界产生了广泛影响。正如有学者指出,瓦尔堡的贡献不仅在于作为学科研究的奠基人,在很多方面,他是一位知识界的预言家,他的研究为未来的学科发展引领了方向①。

(5) 心理学研究。

瓦尔堡把图像和符号看成是文化记忆的体现,在心理学进入人文研究很久以前,就将其作为研究的对象。在学生时代,瓦尔堡就萌发了从心理学角度研究艺术的兴趣。在研究佛罗伦萨艺术时,他力图求证当时的佛罗伦萨人从古代艺术中看到了什么,为何异教内容中的符号会重新出现在15世纪的意大利。他相信,文化的遗存或复活经常以原始形式出现,通过图像的记忆作用,过去的文化影响到后来者。在瓦尔堡的引领下,瓦尔堡研究院形成了从心理学角度研究文化和艺术的传统,瓦尔堡研究院长冈布里奇从心理学角度写出了多部研究著作,如《图像与幻觉》《秩序感》等。

① Mark Russel. *Between Tradition and Modernity: the Life and Work of Aby Warburg*. New York, 1990: 55.

我要向你们展示一些图片，其中大部分是我自己拍摄的，这些图片来自过去二十七年的旅行，并附以文字，那么我有必要作一篇前言来解释我的意图。我有空的那几个星期没有机会来恢复并用一种全面地展现印第安人的精神生活的方式整理好那些陈旧的记忆。而且，即使在当时，因为我还也没有掌握印第安语，所以我的印象还没有深度。事实上，这就是研究这些普韦布洛印第安人如此困难的原因：由于他们住得很近，普韦布洛印第安人有着多种多样的语言，甚至美洲印第安人学家都很难了解其中的任何一种语言。此外，短短几周的旅行并不能给人留下真正深刻的印象。如果这些印象比以前更加模糊，我只能向你保证，在分享我过往的记忆时，借助于照片的即时性，我所要说的内容将提供一种印象，这种印象是关于一个其文化正在消亡的世界，以及普遍的文化史写作中的决定性的重大问题：我们以什么方式可以感知原始异教人类的本质特征？

普韦布洛印第安人部落的名字来源于他们在村落里的定居生活，相当于当地游牧部落的游牧生活。直到几十年前，他们还在普韦布洛人现在居住的新墨西哥州和亚利桑那州（美国西南部的州）的同一地区争战和狩猎。

作为一个文化历史学家，我感兴趣的是在一个国家之中使技术文明变为一种让人崇拜的由高智商的人掌握的精密武器，原始的异教人类的飞地（指领土全部或局部完全位于另一国家国境内的某国领土，被围于他国领域中的领土）能够维系它自己——虽然是一种完全严肃的为生存进行的斗争——在从事狩猎和农业的活动中对神秘活动有不可动摇的坚定性，这仅仅是一个完全落后的人类的象征。然而，在这里，我们称之为迷信的东西与生活息息相关，它包括对自然现象的宗教信仰，对动物和植物的信仰，他们认为这些可以主要通过面具舞来产生影响。对我们来说，这种奇异的魔术和严肃的目的性的同时存在看来是分裂的征兆，但是对于印第安人来说这并不是精神分裂，而是关于人与自然环境之间无限的可传达性的经验释放。

与此同时，一方面普韦布洛印第安人的宗教心理需要我们的分析极其谨慎地进行。材料已经被"污染"过了，它已经被覆盖了不止两层。从16世纪末开始，美洲原住民基础被西班牙天主教的教育覆盖，

后者又在17世纪末遭受到剧烈颠覆,从那之后又有在莫基人(The Moki)村庄的回归重建,但都不是官方正式行为。然后出现了第三层——北美教育层。

然而,对普韦布洛印第安人部落的异教徒宗教信仰原则和行动的更深入研究揭示了一个客观的地理常态,那就是水的稀缺。只要铁路仍然无法到达定居点,干旱和对水的渴望就导致了同样的巫术行为来针对一系列敌对的自然力量,在远古时期,技术文明出现之前,世界各地都是这样。长期的资源匮乏教会人巫术和祈祷。

宗教象征的特殊问题在陶器的装饰中得以体现。我个人从一位印第安人那里获得的一幅图画将充分表明,表面上纯粹的装饰性装饰物实际上必须被解释为象征性的和宇宙性的,以及宇宙意象中的一个基本元素——以房子的形式构想的宇宙——无理性的动物形象是如何表现为一个神秘而可怕的恶魔:蛇。但是崇尚万物有灵的印第安仪式最为激烈的表现形式是面具舞,首先以纯粹动物舞蹈的形式展示它,其次是树木崇拜舞蹈的形式,最后是与活蛇的舞蹈。纵观欧洲异教的类似现象,我们最终将面临以下问题:这种异教世界观在多大程度上——正如他在印第安人中延续的那样——为我们提供了一个从原始异教到古典异教再到现代人的发展历程?

总而言之,这只是地球上缺少自然资源的一部分,该地区史前的和历史的居民选择将其称为家园。穿过东北边狭窄的沟壑纵横的山谷,格兰德河(长约1046公里,由巴西东南部向西北流至帕拉奈巴河并与之汇合形成巴拉那河)流向墨西哥湾,这里的景观基本上由高原组成:广阔地、水平地分布着大量的石灰石和第三纪岩石块,它们又形成有着陡峭的悬崖和表面平整的更高的高原。["平顶山"(Mesa,一种宽阔的平顶高地,一面或多面呈绝壁状,多见于美国西南部)这一术语是将它们比作桌子。]这里常常有一些被流水冲刷的岩石,……这些沟壑和峡谷有时会有上千英尺[①]深或更深,两岸几乎是从最高处垂直下落,就好像被锯子锯开的一样……一年中大部分时间,高原上完全没有降水,绝大多数峡谷完全干涸;只有在积雪融化的时候或在短暂的

① 1英尺≈0.3048米。

雨季,强大的水流会咆哮着穿过干涸的峡谷。

在美国落基山脉科罗拉多高原的这一地区,美国科罗拉多州、犹他州、新墨西哥州、亚利桑那州在这里交会,目前有人居住的印第安村庄旁边,保存着史前聚落的废墟。在高原的西北部分,科罗拉多州,是现在废弃的悬崖住宅:房子建造在岩石的裂缝中。东边部分由大约18个村庄组成,它都相对受到圣达菲和阿尔伯克基(美国新墨西哥州中部大城)的影响。更多特别重要的祖尼人(The Zuni)的村庄位于西南部,从温盖特要塞(Fort Wingate)出发一天就能够到达。最难到达的——因此也是最不受干扰的,按古代的方式保存的——是那些莫基人的村庄,总共六个,浮现在三个平行的岩石山脉中。

在中部的平原上,坐落着圣达菲墨西哥人的聚居地,现在是新墨西哥州的首府,经过了一直持续到20世纪的艰难斗争之后归属在美国的主权之下。从这里和邻近的阿尔伯克基城,人们可以毫不费力地到达普韦布洛东部的大多数村庄。

靠近阿尔伯克基的是拉古纳村(Laguna),虽然它不像其他村庄海拔那么高,但却是普韦布洛人聚居地的一个很好的例子。真正的村庄位于艾奇逊—托皮卡—圣达菲铁路线的较远的一处。欧洲人的定居点,在下边的平原上,紧挨着车站。这个土著村庄由两层房屋构成。入口是从顶部开始的:因为底部没有门,所以人们要爬上一个梯子。这种形式的房子最初对敌人攻击的防御能力更强。就这样,普韦布洛印第安人形成了房屋和防御工事的混合体,这是他们文明的特征,很可能让人联想到美洲的史前时期。这是一种房屋的梯级结构,这些房子的地板建在第二层房子上面,第二层又建在第三层上,就这样形成了长方形住处的集合体。

在这种房子的内部,有一些小人偶悬挂在天花板上——这不仅仅只是玩具娃娃,倒更像是天主教徒农舍里挂着的圣徒偶像。它们就是所谓的克奇纳神偶像(Kachina dolls):戴面具的舞者的忠实代表;在伴随每年收获周期的定期节日中充当人类和自然之间富有魔力的中间人;农民和猎人的一些最不同寻常的独特信仰经验的建立者。而在墙上,和这些人偶娃娃不同的是,悬挂着美洲文化进入的象征——扫帚。

但实用艺术中最重要的产品,同时兼有实用和宗教性质的是陶罐,在其紧急和稀缺的情况下用以装水。这些水罐上绘制的典型风格是骨骼纹样的图像。例如,一只鸟会被解剖成它的基本组成部分,形成纹样上的抽象概念。它变成了一种象形文字,不只是供人观赏,而是供人阅读。这里我们看到在自然主义的图像和标记之间,在现实主义的写实图像和书写文字之间有一个过程。从这些动物的装饰处理方式中,人们可以直接看到这种观赏和思考的方式是如何导致象征性的象形文字的出现。

就像任何熟悉"皮袜子故事集"(Leatherstocking Tales)的人所知道的那样,这种鸟在印第安人神话中扮演着重要的角色。除了像所有其他动物一样,作为图腾,作为假想中的祖先,鸟受到人们的崇拜之外,在埋葬仪式的背景下,鸟还受到特殊的崇拜。似乎甚至一个"偷窃的鸟之灵"(thieving bird-spirit)也是属于史前西基亚特基人(Sikyatki)神秘幻想的基本表现。鸟的羽毛在崇拜仪式中有一个使命,印第安人用小棍绑上羽毛做成一种特别的祈祷用具——babos,把它们放在物神的祭坛上,也插在墓地里。根据印第安人的权威说法,这些羽毛充当着有翅膀的实体,承载着印第安人的愿望和祈祷带给自然中的邪恶精神。

毫无疑问,当代普韦布洛陶器受到了西班牙古代技术的影响,因为它在18世纪由耶稣会士带给印第安人。尽管如此,对菲克斯(Fewkes)的挖掘已经无可争议地证实了这一种古老的陶罐技术,这种技术独立于西班牙而存在①。蛇和鸟纹样有着同样的动机,对于莫基人来说——就像在所有异教的信仰中实行的一样——作为最重要的符号支配着宗教仪式的虔诚性。这条蛇仍然出现在同时代的容器的底部,确切地说就像菲克斯在史前的东西上发现的那样:缠绕着用羽毛装饰的头。在边缘上,四个梯形的附属物带有小的动物装饰。我们从对印第安神话的研究中知道这些动物,例如青蛙和蜘蛛,代表指南针的指针,那些容器被放在地下的祈祷室的物神前面,这样的祈祷室是我们

① Jesse Walter Fewkes. Archeological Expedition to Arizona in 1895 // *Seventeenth Annual Report of Bureau of American Ethnology*, 1895—1896. Washington, DC, 1898.

所知道的"大地穴"（kiva，美国西部和墨西哥等地印第安人用作会堂的一种建筑）。在大地穴中，在这虔诚的活动的核心部分，蛇被看作闪电的象征。

在我住的圣达菲的旅馆里，我从印第安人克利奥·朱里诺（Cleo Jurino）和他的儿子阿纳克莱托·朱里诺（Anacleto Jurino）那里得到一些原始图画，经过一番推辞之后，他们在我面前用彩色铅笔勾勒出了他们心中宇宙世界景象的大概轮廓。父亲克利奥是柯契地族（Cochiti）地区大地穴的画家，也是那里的牧师之一。这幅画把蛇描绘成一个气象之神，没有羽毛但用另外的方式精确地描绘成吐着箭头状的舌头的样子，就像在容器的图案上出现的那样。世界大厦的屋顶承载着一个梯形的山墙，墙上方横跨一道彩虹，雨水从密集的云层中落下，用短促的笔画线条表现出来。在中部，世界大厦的真实主宰神（不是蛇的形象）出现：亚雅（Yaya）或耶里克（Yerrick）。

在这样的画作面前，虔诚的印第安人通过巫术向风暴和它带来的祝福乞灵，其中对我们来说最令人惊讶的是对活的毒蛇的处理。正如我们在尤里诺的画中看到的那样，闪电形状的蛇神奇地与闪电联系在一起。

世界之屋的阶梯形屋顶和箭状的蛇头，连同蛇本身，是印第安人象征性形象语言的构成要素。毫无疑问，我觉得楼梯至少包含全美洲，甚至是一个世界范围的宇宙象征。

在史蒂文森夫人之后，一张希亚族（Sia）大地穴的照片显示了一个雕刻的闪电祭坛的组织，作为祭祀仪式的焦点，闪电状的蛇和其他面向天空的符号在一起。这是一个来自所有方向的闪电的祭坛。蹲伏在祭坛前的印第安人将祭品放在祭坛上，手里握着祈祷用的灵魂符号——羽毛。

我希望在有影响的官方天主教的庇护下直接观察印第安人的计划得到了支持，由天主教的神父佩尔·朱利亚尔（Pere Juilard），他是我1895年新年时在纽约看墨西哥玛塔契纳舞的时候遇见的，在那次特别的旅行中我带他去了那个坐落于浪漫位置的村庄阿科马（Acoma）。

我们在这片长满金雀花的荒野中走了大约六个小时，直到我们可

以看到这个村庄从石海中出现,就像沙漠中的绿洲。我们在到达山脚下之前,钟声就开始响起来以对神父表示敬意。一队穿着鲜艳的红种人以闪电般的速度沿着小路跑过来,拎起我们的行李。马车在后面跟着,一件必需品遭了殃:印第安人偷了一桶伯纳利欧地区的修女给神父的红酒。很快我们又在酋长(Governador,这是个给在位的村落首领的西班牙名字,现仍在使用)的带领下被尊敬地簇拥着。他把牧师的手放在嘴唇上,发出啧啧的声音,就像以前欢迎式所用的恭敬姿势那样。我们进屋与他和他的车夫一起在主厅里面,应神父的要求,我答应他第二天早上参加集会。

印第安人都站在教堂的门前。他们不能轻易进入。需要等首领从三条平行村庄道路上发出一声响亮的召唤。最终他们在教堂里集合。他们穿着色彩鲜亮的羊毛衣,由纳瓦霍人(Navajo)的女人们在户外编织,但是由普韦布洛印第安人自己制作。他们用白色、红色或者是蓝色装饰自己,并留下一个最为独特的印象。

教堂的内部有一个真正的巴洛克式的小型祭坛,还有一些圣像。神父一句印第安语都不会,所以必须要通过翻译一句一句传达给人们,然后翻译可能会照自己的喜好来讲。

在仪式期间,我突然看到,墙上覆盖着异教的宇宙符号,正是克利奥·朱里诺为我画的那种风格。这个拉古纳教堂也被这类绘画所覆盖,用一个梯形屋顶象征着宇宙。锯齿状的装饰象征着一个阶梯,事实上,这并不是一个垂直的方形楼梯,而是一个更古老的楼梯形式,由一棵树雕刻而成,至今仍存在于普韦布洛印第安人部落中。

在自然的进化、上升和下降的表现中,台阶和梯子体现了具体的古老的人类经验。它们是空间中向上和向下斗争的符号,正如盘绕的蛇是时间节奏的象征。人类不再依靠四肢移动,而是直立行走,因此当他向上看时,需要一个支撑物来克服地心引力。人类发明了楼梯,和动物相比这是他最初级的才能。人直立行走之后,感觉到走步的幸福,作为一个需要学习行走的动物,他因此获得了昂首挺胸的优雅。挺立是人类的卓越行为,是地球向着天堂的奋斗,这是一种独特的象征性行为,它给行走的人带来直立和向上转动的头部的高贵。直立行走是标准的优异的人类行为,是挣脱地面束缚朝向天空的努力,是独

特的标志性行为,它给行走的人以恩典的直立动作和向上抬起的头。

对天空的思考是人类的恩典和祸根。

印第安人自己的阶梯状的房子是需要经梯子进入的,他们通过在世界屋和自己的阶梯房子之间取得平衡,由此创造出他的宇宙中的合理元素。但是我们必须小心,不要把这世界屋当作是精神上的宁静宇宙的简单表现;因为世界屋的女主人仍旧是神秘的生物:蛇。

普韦布洛印第安人是猎人,也是土地的耕耘者,像曾经生活在该地区的原始部落那样,只是范围不同。他靠肉和玉米维持生活。面具舞起初在我们看来像是日常生活中的节日配饰,实际上是为保证社会食物供应所做的巫术行为。面具舞,我们通常可以把它看作一种游戏形式,本质上是一种严肃的,如同真正的战争一般,是用生存之战来衡量的。尽管其中排除掉的血腥和残酷的行为使这些舞蹈完全不同于游牧的印第安人的战争舞蹈——他们是普韦布洛印第安人最糟糕的敌人——我们一定不要忘记那些留存在他们内心的本源的倾向、掠夺和献祭的舞蹈。当狩猎者和土地耕种者戴上面具,使他自己变成一个他的战利品的模仿物,动物或者是玉米,他相信通过神话,模仿变化,他能够预先取得通过他作为一个农民或者猎人冷静、警惕的工作为收获而奋斗的东西。这些舞蹈是实用巫术的表现。社会的食物供应是分裂的:巫术和技术共同作用。

理性文明与幻想的同步性,巫术显示了普韦布洛印第安人混杂和过渡的特殊环境。他们显然不再原始地依赖感觉,对他们来说,不存在任何把精力贯注在将来的行为;但他们也不是拥有技术安全的欧洲人,对他们来说将来的大事是被机械地决定好的。他们站在理性和魔法之间的中间地带,他们决定方向的工具是符号。在触觉文化和思维文化之间是符号文化来连接的。在这个符号性思维和行为的过程中,普韦布洛印第安人的舞蹈堪称典范。

当我第一次在圣埃尔德枫索(San Ildefonso)看到羚羊的舞蹈时,我觉得它是无害的,几乎是滑稽的。但对于一个对人类文化表达根源的生物学理解感兴趣的民俗学家来说,去嘲笑那些十分普遍又让他感到滑稽的行为是十分危险的。嘲笑民族学中的喜剧元素是错误的,因为它会立即切断对悲剧元素的洞察力。

在圣达菲附近的圣埃尔德枫索——一个长期受美国影响的普韦布洛印第安人部落——印第安人聚集在一起跳舞。音乐家们手持大鼓首先聚集在一起。(你能看到他们正站着,在骑马的墨西哥人前面。)然后,舞蹈演员们将自己排成两排,并在面具和姿势上扮演羚羊的角色。这两行以两种不同的方式移动。他们要么模仿动物的走路方式,要么用"前腿"支撑自己——用羽毛缠绕的小高跷——人在位置上站着时它们也跟着运动。在每一排的最前面站着一位雌性形象和一位猎人。关于女性形象,我只能知道她被称为"所有动物的母亲"。动物模仿着向她演说他们的祷文。

在捕捉动物的预想过程中,动物面具的影射使得狩猎舞可以模仿真实的捕猎。这一方法并不仅仅被看作游戏。在与人类之外的连接中,对于原始人来说,面具舞蹈暗示着对于某些异类生命的最彻底的从属。比如说,当印第安人穿着拟态的装束模仿动物的神态和动作时,他把自己暗喻成一个动物形象,这不是出于有趣,而是通过其形体的转换,夺取来自自然的某种神秘的东西,某种除非通过延伸和改变个人特征否则就无法达到的某种东西。

因此,模拟的哑剧动物舞蹈是一种对异类生命的最高奉献和自我舍弃的宗教活动。所谓原始民族的面具舞在其原始本质上是一种社会虔诚的文件。印第安人对这种动物的内在态度与欧洲人完全不同。他认为动物是一个更高的存在,因为它的动物本性的完整性使它比人类更具天赋,人类是它较弱的对手。

就在我离开之前,我受弗兰克·汉密尔顿·库欣(Frank Hamilton Cushing)启蒙开始研究动物蜕变的意志心理学。库欣是印第安心理学的先驱和资深探索者。这个满脸疱疮、头发稀疏略带红色、年龄难以捉摸的人,叼着烟对我说:一个印第安人曾经告诉过他,为什么人必须站起来才比动物高?"仔细观察一下羚羊,它总是在跑,并且跑得比人要好——或者熊,总是充满力量。动物本能就可以做到的事情,人类只能努力做到一部分。"这种神话故事般的思维方式,无论听起来有多奇特,都是我们对世界的科学、基因解释的初步尝试。这些印第安异教徒,像世界各地的异教徒一样,通过相信各种动物是他们部落的神话祖先,对动物世界形成了一种虔诚的敬畏(这被称为图腾崇

拜)。他们对世界的解释是无机意义的连贯性,这与达尔文学说相距并不遥远;鉴于我们将自然法则归咎于自然中的自主进化过程,异教徒试图通过对动物世界的武断认同来解释它。你可以说,一种在神话的选择上与达尔文主义的类同物决定了这些所谓的原始人的生活。

在圣埃尔德枫索,狩猎舞蹈仪式上的遗存是明显的。但是,当我们考虑到那里的羚羊已经灭绝超过三代了,我们有充分的理由相信,羚羊舞蹈转变成了纯粹的着魔的克奇纳神舞蹈,这种舞蹈的主要任务是祈求好的收成。比如说,在奥莱比(Oraibi),时至今日始终存在一个羚羊部落,其主要任务是天气巫术。

尽管模仿动物舞蹈必须从狩猎文化的模仿巫术来理解,但与周期性的农民节日相对应的克奇纳神舞蹈有着完全属于自己的特点,然而,只有在远离欧洲文化的地方才能表现出来。这种崇拜巫术的面具舞蹈,以无生命的自然为主题,其起源形式在今天还可以或多或少地被看到,其地点在铁路还没有延伸到的地方,以及在像霍皮人居住的即使天主教的镶饰都不存在的村庄里。

儿童被教导以一种深深的宗教敬畏来看待克奇纳神。每个儿童都把克奇纳神视为超自然、可怕的生命。而且,当儿童被克奇纳神的天性启蒙的时候,当进入面具舞蹈本身的风俗时,标志着印第安儿童教育的最重要转折点。

在奥莱比的岩石村庄的集会广场的最西边,我非常幸运地看到了所谓祈求五谷丰收的舞蹈(humiskachina)。在这里,我看到了面具舞蹈栩栩如生的源头,而在这个村庄的一间屋子里,我已经看到了其玩偶形式。

为了到达奥莱比,我不得不坐着一辆小马车从霍尔布鲁克火车站出发行驶了两天。这是一种所谓的四轮轻便马车,能够穿过只有荆豆才能生长的沙地。这整个过程中与我并驾齐驱的是弗兰克·艾伦(Frank Allen)——一个摩门教徒。我们经历了一场非常强烈的沙尘暴,这场沙尘暴彻底摧毁了这片无路草原上唯一的助航设备——马车的车辙。尽管如此,在经过两天的旅程后,我们还是很幸运地到达了基姆斯峡谷。在那里,我们受到了基姆先生的欢迎,他是一位非常热情好客的爱尔兰人。

从这里，我才开始真正意义上的旅行——游览悬崖村庄，从北向南坐落在三条平行的岩层上。我首先来到了著名的沃皮（Walpi）村。它浪漫地坐落在岩石顶上，它阶梯形的房屋循石群而上，像从岩石里伸出的小塔。在巍峨的岩石上有一条狭窄的小径，穿过一大堆的房子。这一图景表明了岩石和坐落其上的房屋的荒芜和突兀，好像这些房屋是自我暴露在世界上一样。

整体印象与沃皮非常相似的是奥莱比，在那里我可以看到祈求五谷丰收的舞蹈。山顶上，在悬崖村的集会场所，一位老盲人和他的山羊坐在那里，这个场所正被布置成一个舞蹈区域。祈求五谷丰收的舞蹈是促使谷物生长的舞蹈。在真正舞蹈开始的前一天晚上，我进入了秘密仪式的发生地——大地穴。这里并不包括神物祭坛。印第安人只是坐在那里休息和仪式性的吸烟。不时有一对棕色的腿从梯子上下来，接着就顺序看到了完整的人。

这些年轻人正忙着为第二天画面具。他们一次又一次地使用他们硕大的皮帽，因为新的皮帽太贵了。绘画过程包括将颜色擦入皮革，将水含入口中，然后将水喷到皮革面具上。

第二天早上，包括两组儿童在内的所有公众都聚集在墙边。印第安人与孩子的关系非常吸引人。儿童被温和地抚养长大，但有严格的纪律，一旦赢得了他们的信任，他们就会非常乐于助人。现在孩子们怀着热切的期待聚集在这里。带着模仿面具的祈求五谷丰收之舞者确实使他们感到害怕，比他们从生硬的克奇纳神玩偶和面具的恐怖的本质中学到的还要多。谁知道我们的玩偶是否也起源于这样的恶魔？

这种舞蹈由大约二十到三十名男性和大约十名女性舞者表演，后者指的是男人扮演女性形象。五名男子组成了两排舞的排头兵。虽然舞蹈是在集会广场上表演的，但舞蹈演员们有一个结构上的佳点——一个石头建筑物，里面放着一棵小矮松，上面装饰着羽毛。这是一座小庙宇，伴随着蒙面舞的祈祷和圣歌在这里停止。这座小庙宇以最引人注目的方式流露出虔诚之情。

舞者的面具是绿色和红色的，由一条白色条纹斜穿过，中间标有三个圆点。有人告诉我，这些都是雨滴，并且面具上的象征性描绘也表示了作为雨的起源的阶梯状宇宙，这一点从那半圆形的云及其发射

出的短促笔画之中得到了进一步的印证。这些符号也出现在舞者缠绕身体的编织物上：在白底上优雅地织出红和绿的装饰。每个男性舞者都用一只手拿着格格作响的器具——一只被雕饰的中空葫芦，里面塞满了石头。每个人的膝盖上都套着龟壳，上面挂着小鹅卵石，同样也发出格格声。

舞蹈表演两个动作。每个女人都坐在男人面前，用器具和一块木头演奏音乐，而男人的舞蹈仪式是一个接一个地孤独地旋转；或者，女人交替地站起来，伴随着男人的旋转动作。在舞蹈过程中，两个祭司向舞蹈者身上扬撒神圣的面粉。

女性的舞蹈服装是由一块覆盖全身的布装束的，以免暴露出他们实际上是男性。面具的顶部两侧装饰着奇怪的银莲花状的发型，这是普韦布洛族女孩特有的头发装饰。挂在面具上的红色马鬃象征着雨水，披肩和其他罩袍上也有雨的装饰元素。

在舞蹈过程中，舞者们被一位祭司洒上神圣的面粉。并且，在舞蹈过程中，队列的最前面始终与小庙保持着联系。舞蹈从早上持续到晚上。在中间休息时，印第安人离开村庄到岩脊处休息一会儿。如果看到了不戴面具的舞蹈者，无论是谁都会死。

这座小寺庙是整个舞蹈仪式的真正焦点。这是一棵装饰着羽毛的小树。这些就是所谓的纳克瓦克沃西斯（Nakwakwocis）。让我感到震惊的是，树实际上非常小。我去找坐在广场边上的长老，问他为什么树这么小。他回答：我们曾经有一棵大树，但现在我们选择了一棵小树，因为儿童的灵魂很小。

我们处于一个完美的万物有灵论和树木崇拜的领域，曼哈特（Mannhardt）的研究表明，它属于原始人的宇宙宗教遗产，从欧洲异教一直延续到今天的收获习俗。这是一个在自然力和人之间建立联系的问题，作为联系的中介创造一个象征物的问题，实际上是作为巫术仪式通过发出一个中介体达到同化。既然这样，一棵树就比人更紧密地被约束于土地，因为它长自土地。这棵树是大自然赋予的中介，为地下元素开辟了道路。

第二天，羽毛被带到山谷中的某处泉眼，或者种植在那里，或者作为奉献的祭品挂在那里。这些都是为了实现对施肥的祈祷，从而获得

玉米的丰产。

下午晚些时候,舞蹈演员们继续他们不倦、诚挚的仪式,继续表演他们不变的舞蹈动作。当太阳即将下山时,我们看到了一个惊人的景象,它极其鲜明地展示了庄严而沉默的沉静是如何从天生的人性中抽离出了它的宗教形式。从这个角度来看,我们在这样的仪式中只考虑精神因素的倾向必须被拒绝,因为这是一种片面和无价值的解释方式。

六个人物出现了。三个几乎赤身裸体、涂有黄色黏土、头发卷成角状的男人只穿着腰布。然后来了三个穿女装的男人。当戴面具的舞者和祭司继续进行他们不受打扰、不被打断的献祭舞蹈动作时,这些人投入到一种彻底低俗、无礼的对舞蹈动作的模仿之中。没有人笑。这种低俗的模仿不被认为是滑稽的嘲弄,而是被视作一种狂欢者的辅助贡献,力图确保一年玉米的丰产。熟悉远古悲剧的人,将会看到悲剧合唱和滑稽羊人剧的双重性,两者"嫁接在一条枝干上"。自然力的衰退和洋溢出现在拟人化的象征上:不是在绘画中,而是在戏剧性的巫术舞蹈中,实际上又回到了生活中。

巫术对神性,以及对其超人力的分享的暗讽的重要性,在墨西哥宗教献祭中以非常生动的方式被揭示出来。在一个节日里,一个女人作为玉米女神被崇拜了四十天,然后被献祭,然后祭祀又匆匆穿上这个可怜人的皮。与这种最基本、最狂热的接近神的企图,我们在普韦布洛人中观察到的确实是相关的,但又优雅得多。然而,无法保证这样的东西不会从这些鲜血浸泡的祭祀之根中悄然复活。毕竟,养育了普韦布洛族的土壤同样也见证了野性的游牧印第安人的战争舞蹈,在敌人的殉难中暴行达到顶点。

这种经由动物世界与自然结为一体的巫术愿望最极端的接近,可在位于奥莱比和沃皮的莫基印第安人与活毒蛇的舞蹈中看到。我自己没有看到这种舞蹈,但从一些照片可看到沃皮所有仪式中这种最异教徒的方式。这种舞蹈同时是动物舞蹈,而且是宗教、季节性舞蹈。在其中圣埃尔德枫索的独特动物舞蹈和奥莱比的祈求五谷丰收舞蹈上的独特丰产仪式,在极端表达的努力这一点上是一致的。因为在八月,当土地耕种的关键时刻来临,为了补偿庄稼丰收整个过程中由于

暴雨酿成的偶然事件,这些对暴雨的补偿通过与活毒蛇的舞蹈被援引,在奥莱比和沃皮交替举行。然而在圣埃尔德枫索,只可以看到模拟的羚羊版本——至少对于那些无经验的人来说——而玉米舞蹈只有戴着面具才能达到对玉米魔怪的魔化表现,我们在沃皮发现了巫术舞蹈更为原始的一面。

在这里,舞者和活生生的动物形成了一个神奇的统一体。令人惊讶的是,印第安人在这些舞蹈仪式中发现了一种操控所有动物中最危险的动物——响尾蛇的方法。这样就可以在没有暴力的情况下驯服响尾蛇,动物也会欣然加入——或至少在不激怒它们的情况下,不利用它们侵略性的能力——持续几天的庆典仪式。这要是在欧洲人的控制下一定会导致大灾难。

两个莫基部落提供了蛇仪式的参与者:羚羊部落和蛇部落,这两个部落在民俗和图腾意义上都与这两种动物有联系。图腾崇拜即使在今天也被证明是严肃的,因为人类不仅戴着动物面具,而且与最危险的动物——活毒蛇仪式互换。因此,在沃皮举行的蛇仪式介于模仿、拟态移情和血淋淋的献祭之间。它包括的不仅是对动物的模拟,也包括把动物看作仪式的参与者从而达到与之最直接的啮合。这种参与者不是作为牺牲的受害者,而是像巴霍人(Baho)一样作为造雨的合作者。

对蛇本身来说,在沃皮跳蛇舞是一种强制的恳求。在暴雨即将来临的八月,它们被活捉,在沃皮举行的为期十六天的仪式庆典上,毒蛇和羚羊部落的首领把它们照料在大地穴中。在庆典仪式中,最令旁观者惊讶的是洗蛇。这条蛇被视为神秘的新手对待,尽管它有抵抗力,但它的头部被浸泡在神圣的药水中。在另一幅大地穴的沙画上,描绘了一团云,以毒蛇的形式画出了四条不同颜色的闪电纹,对应着罗盘上的点。在第一幅沙画上,每条蛇都被用力掷在上面,这样画面就被擦掉了,毒蛇就被引入了沙子。这使我确信,这种巫术的投掷其意图是使蛇引起闪电或造雨。整个仪式的意义十分明显,接下来的仪式证明了这些用作祭祀的蛇以一种极端的方式作为雨水的唤起者和请愿者加入了印第安人。它们是有生命的动物形式的雨水毒蛇圣徒。

这些毒蛇大约有一百条,其中包括大量的真正的响尾蛇,正如已

经确定的那样,它们的毒牙完好无损地保存在大地穴里,在节日的最后一天,它们被囚禁在灌木丛中,周围缠绕着一条带子。仪式的高潮如下:接近灌木丛,抓住并携带活毒蛇,派遣蛇作为信使前往平原。美国研究人员把抓蛇描绘成是一种令人难以置信的刺激行为。下面就来谈一谈这一幕的实施步骤。

　　三人一组接近毒蛇灌木丛。蛇族部落的大祭司从灌木丛中拉出一条蛇,另一个脸上有画、身上有纹身、背上有狐皮的印第安人抓住蛇,把它放在嘴里。一个同伴抓住他的肩膀,挥舞着一根带羽毛的棍子来分散蛇的注意力。第三个人是护卫,负责抓蛇,以防毒蛇从含着的人嘴里溜出来。舞蹈在沃皮的小广场上进行了半个多小时。所有的蛇都暂时屈从于嘎嘎声——由拿着格格作响的器具和膝盖上套着盛满石头的龟壳的印第安人制造出的——它们被舞蹈者以闪电般的速度驱赶向平原,然后消失在那里。

　　从我们对沃皮神话的了解来看,这种宗教仪式一定可以追溯到祖先传下的宇宙论的传说。有一个传说是讲述英雄提-优(Ti-yo)的,提-优为了发现水源经历了一次地下之行。他通过了许多地下世界王子的大地穴,常有一只雌性蜘蛛相伴,它坐在他看不见的右耳处——印第安人的维吉尔(Virgil),但丁去往地下世界的向导——并最终引导提-优经过两间西方和东方的太阳屋,进入巨大的毒蛇地穴,在这里他得到了能够乞灵天气的巫术巴霍(Baho)。按照传说,提-优带着巴霍和两条处女蛇自地下世界返回人间,她们为他生下了蛇一样的孩子——它们是非常危险的生物,最终迫使部族改变了居住地。毒蛇作为天神和导致部族迁徙的图腾被编写进了神话。

　　因此,在这种蛇舞中,蛇并没有被神圣化,而是通过献祭仪式和暗示性的舞蹈模仿,转化为信使并被派遣,回到死者的灵魂中,以闪电的形式制造出来自天界的暴风雨。我们于此洞察了原始人类中的神话的弥漫性和巫术实践。

　　情感的基本形式通过印第安人的巫术实践释放出来,作为原始野蛮的特性会使外行人震惊,而欧洲对此一无所知。然而,两千年前,在我们欧洲文化的摇篮希腊,祭祀习俗盛行,其粗俗和反常远远超过我们在印第安人中所看到的。

比如，狄俄尼索斯酒神狂欢仪式，参加酒神节狂欢的女人用一只手与蛇共舞，并把活毒蛇戴在头上作为头饰；在敬神的禁欲献祭舞蹈中用另一只手抓住麻醉的蛇。对比今天的莫基印第安人舞蹈，在癫狂状态下的血的献祭是宗教舞蹈的顶点和主要意义。

从血的献祭中释放这种作为净化的深层理念，遍及东西方的宗教进化史。蛇参与了这一宗教升华过程，它的作用可以被认为是信仰性质从拜物教向纯粹的救赎宗教转变的标准。在《旧约》中，就像巴比伦最初的蛇提亚玛特（Tiamat），蛇是邪恶和诱惑的灵魂。在希腊，也是如此，它是无情贪婪的地下生物：复仇女神厄里倪厄斯被蛇环绕；当众神给予惩罚时，他们会派一条蛇作为他们的刽子手。

蛇作为来自地下世界的破坏力量这一理念已经在神话和拉奥孔群雕中找到了其最有力和最具悲剧意义的象征。在这件著名古代雕刻中，众神的报复通过用蛇扼杀祭司拉奥孔及其两个儿子达到了人类极端苦难的典型。说预言的祭司拉奥孔想要帮助他的人民，警告他们注意希腊人的诡计，最后成了众神报复的牺牲品。这样，父亲和两个儿子的死就成了远古受难的一个象征：在复仇恶魔手中死去，没有公正和救赎的希望。那是无希望的、悲惨的古代悲观主义。

在悲观的古代世界观中，蛇作为恶魔与蛇神有着相似之处，在蛇神中，我们终于可以认识到古典时代的人性美和变形美。阿斯克勒庇俄斯，古代医药之神，带着一条缠绕在他的有治疗功用的权杖上的蛇作为象征。他以救助者的形象出现在古代造型艺术中。这位已逝灵魂的最高贵最安详的神已在地下领域扎了根，而这地下领域正是蛇的安家所在。他最早的献身精神是以蛇的形式出现的。那是它自己缠在权杖上，即死者已死的灵魂，存活下来并以蛇的形式再次现身。正如库欣的印第安人所说的，蛇并不只是准备和履行致命的啮咬，毫无怜悯地破坏；蛇也通过其自身的能力蜕皮，渐渐松弛，或者说，出于它自己极端的保留，显示在离开皮之后，身体如何会继续存活。它可以钻进土里并再次出现。来自土中，来自死者的安息地，伴随着肉体更新的能力，蛇成为最自然的不朽的象征，从疾病和致命的剧痛中再生

的象征①。

在小亚细亚科斯岛的阿斯克勒庇俄斯神庙中,神以人形站立着,手中拿着毒蛇缠绕的权杖。但神最真实、最有力的要旨并没有在这个毫无生命的石制面具中显现出来,而是以蛇的形式生活在神庙最深处的密室里:供养、照顾和虔诚地参与仪式,因为只有霍皮人才能照顾他们的蛇。

我在梵蒂冈的一份手稿中发现了一页13世纪的西班牙日历,上面画有阿斯克勒庇俄斯,将他表现成了天蝎宫的统治者。画面涉及了阿斯克勒庇俄斯"蛇崇拜"的诸多重要方面,有些方面画得很粗糙,有些画得很精细。我们可以在这里看到,象形文字表明,科斯岛30个地区的异教宗教仪式都和印第安人渴望进入蛇王国的原始神秘愿望相一致。我们看到孕育仪式和蛇,人的手里拿着蛇,并把它作为泉神来崇拜。

这是一册关于占星术的中世纪手抄本。换言之,它表明这些仪式形式并不像以前那样作为虔诚祈祷的范本,相反,这些图形已经成为出生在阿斯克勒庇俄斯宫人的象形文字。基于一种宇宙性的想象,阿斯克勒庇俄斯明确地变成了星神,这种"想象"完全剥离了现实,剥离了对影响的直接感受,剥离了地下之物及卑贱,阿斯克勒庇俄斯经历了嬗变。在黄道十二宫中,阿斯克勒庇俄斯成为统治天蝎宫的固定星神。蛇绕在他的周围,现在只能把阿斯克勒庇俄斯视为神的化身,在他的影响下,先知和抚慰者相继诞生。通过这种"提升",阿斯克勒庇俄斯与"星"建立了联系,从而变成了理想化的图腾形象。在固定月份,属于阿斯克勒庇俄斯的星的可见度最高,对于那些在这个月出生的人来讲,阿斯克勒庇俄斯是宇宙之父。在古代占星术中,数学与巫术混在一起。巨蛇座星光闪耀,天空中的"巨蛇"轮廓明确,这样做是

① 这一段落的第一份草稿中,瓦尔堡从如下几方面解释蛇图像的象征性威力:蛇究竟具备何种特质,可以作为一个替代者出现在文学和艺术中?(1)蛇在一年之中经历了从死亡一般的冬眠到重新恢复活力的生命过程。(2)蛇会蜕皮,然后重获新生。(3)蛇没有可以行走的足,但却仍然可以快速前进,毒牙就是其致命的防身武器。(4)蛇很不容易被发现,尤其是当它会在沙漠里进行变色伪装,或是从泥土中隐蔽的洞里弹射出来。(5)阴茎崇拜。以上这些特质使蛇成为自然中充满矛盾的威胁性象征,令人难忘:死与生,可见与不可见,毫无防备和当场毙命。

为了掌握无限,不借助指示轮廓我们全然不能把握它。为了描绘,我们以地球上的特定动物形象为原型,把发光点连接起来,这样就可以界定"无限"了。于是阿斯克勒庇俄斯随即变成了精确的边线符号,成为偶像崇拜的对象。文化向理性时代的演变与有形的、粗糙的生活结构一样,逐渐退化为数学抽象。

大约二十年前,我在德国北部的易北河发现了一个奇怪例子,在经过了各种宗教洗礼之后,这个例子仍证明了"蛇崇拜"记忆的恒久性;这个例子明确了一条路,异教的"蛇"徘徊其上,连向了过去——在去魏尔兰(汉堡附近)的一次旅行中,在吕丁沃斯(Lüdingworth)的一所清教徒教堂中我发现了《圣经》图画(用于装饰圣坛屏),这幅画明显源自一本意大利插图《圣经》,通过一位漫游画家的手,它们留在了这里。

在这里,我突然发现拉奥孔和他的两个儿子被蛇紧紧缠住。他是怎么来到这个教堂的?拉奥孔面前耸立着阿斯克勒庇俄斯的权杖,权杖上缠着圣蛇。与此相对应.我在《摩西五经》第四本中读到了这样的内容:摩西竖起一尊铜蛇像,以用于祈祷,从而要求荒野中的犹太人治疗他们的蛇伤。

在这儿,我们发现了《旧约》中"偶像崇拜"的残余。然而我们知道,这只能是后世的插入物,以便以溯源的方式解释,为什么在耶路撒冷也存在此类偶像。其后有一重要事实:在先知以赛亚的影响下,国王希西家曾摧毁一座铜蛇像。先知们狂热地反对偶像崇拜,这种崇拜主张用人类进行祭祀、崇拜动物。此类努力成为东方以及最近的基督教改革运动的核心要义。非常明显,竖立蛇像无疑和"十诫"极端对立,与图像的反对者截然相反,这从根本上激发了改革的先知。

但是,有另一条理由可以解释,为什么每一位学习《圣经》的学生会将"蛇"视为最富挑衅性的、恶意的象征物:在圣经式的对世界秩序的阐释中,天堂之树上盘绕的蛇是"邪恶"与"原罪"的起因。《旧约》以及《新约》都认为攀附在天堂之树的蛇代表着邪恶的力量,这诱发了整个人类秉承原罪的灾难,也激起了人类寻求救赎的渴望。

在和异教偶像崇拜的斗争中,早期基督教对"蛇崇拜"的态度更加不予妥协。在异教徒的眼中,当保罗把曾经咬过他,但是没有伤害到

他的蛇扔到火里的时候(毒蛇应该在火里待着),他成为外力无法侵犯的使者。这给人留下的持久印象是,保罗在面对马耳他蛇时刀枪不入。所以杂耍者会在喜庆日子或露天场所把蛇弄伤,把自己装扮成圣保罗故事的主角,然后把马耳他土当作解药来卖。在这里,宗教信仰中的强者的免疫本能以充满迷信色彩的、魔术式的伎俩结束。

我们发现,在中世纪神学中,"铜蛇圣迹"仍令人惊奇地留了下来,成为合法宗教信仰的一部分。正如"铜蛇圣迹"仍出现在中世纪基督教世界的视野中,没有事物能说明动物祭祀的不灭性。在中世纪的神学记忆中,"蛇崇拜"以及为克服这种崇拜所做的努力持续了很久,尽管"蛇崇拜"这种信仰是建立在完全孤立的文本上的,并且这一文本与《旧约》的神学和精神毫无一致之处,但在表现"基督受难"题材的作品中,"蛇崇拜"题材的图像也具有了范例性的特征。对于屈膝祷告的大众来讲,动物图像和阿斯克勒庇俄斯的权杖都是祷告对象。在人类对"救赎"的渴望中,它们被处理、再现成一个场景(尽管将被征服)。在尝试做的演变、时期[即"自然"(Nature)时期、"律法"(Ancient Law)时期、"恩典"(Grace)时期]的三重规划中,这一过程的更早时期也被表现成与"基督受难"相似的被阻止的"以撒的被献"。在装饰塞勒姆大教堂的图像中,这种三重规划仍十分明显。

在克罗兹林根教堂内部,这种演变的思想导致了惊人的相似情形的出现,这不能和神学上的无经验相对应。在著名的橄榄山教堂的天顶上,直接在"耶稣受难"的上方,我们能看到多少有些伤感的这种最异教化的偶像,与拉奥孔群像相比,这个偶像表情不算痛苦。参照"石板法典"(Tables of the Law)我们可以得知,正如《圣经》所述,由于人们进行"金牛崇拜",所以摩西曾将石板毁坏,但我们发现,摩西又被迫成了"蛇"的保护者。

如这些来自普韦布洛族印第安人日常、节日生活的图像能使你确信:他们的面具舞蹈并非是儿童嬉戏,而是对最大的、最紧迫的事物之因(way of things)习题的主要的异教回答模式,我将感到欣慰。印第安人以这种方式处理自然过程的无法掌控性,并运用他们的意志去领悟,将自己变为事物规律中"重要原因"的代理人。由于莫名其妙的影响,他们本能地用最富触觉性、视觉性的形式替代"原因"。戴面具的

舞蹈是跳动的因果关系。

假如宗教意味着"连接"①,那么远离这种最初状态的"演变"的征状表现为人类和其他生灵"连接"关系的精神化。因此那个人不再直接与戴面具的符号保持一致,而是仅通过思考建立这种"连接",发展为系统性的语言神话学。祈祷热情意志是面具的高贵化形式,在这一我们称之为"文化进步"的过程中,被慢慢地抽取了这种"虔诚"的人类丧失了其数量庞大的具体性,最终变成了精神化的、隐匿的符号。

这意味着什么?在神话领域,最小单位的准则无法坚持。在自然现象的过程中,无法寻找合理性的最小代言人。相反,为了真正掌握神秘事件的原因,一个生命需要尽可能多地被恶魔似的力量所灌输。我们所看到的这个蛇的象征主义的衰落期至少应该使我们粗略地意识到这种转变的暗示,这一转变是从象征主义转向仅在思维中进行阐明,而象征主义的收益直接源自"身体"与"手"。印第安人真实地抓住他们的蛇,将自己视为鲜活的代言人,蛇可以生出闪电,同时也可以代表闪电。这位印第安人把蛇放在嘴里,从而使蛇和戴面具的人实现了真正的结合,至少使蛇和被描绘成蛇的人物之间实现了真正的结合。

在《圣经》中,蛇是万恶之源,所以被罚,并被驱逐出了天堂。然而,蛇作为异教的不可毁灭的符号——一位医治之神——又重新回到了《圣经》章节之中。

在古代,在拉奥孔之死中,蛇同样成为表现最残酷折磨的最典型的例子。但是古代遗物也能转化蛇神的难以想象的丰富性,将阿斯克勒庇俄斯变为救世主、蛇王,从根本上将他(蛇神手中抓着一条驯服的蛇)视为天堂中的一位星神。

在中世纪神学中,蛇从《圣经》文本中解脱了出来,作为命运的象征重新出现。蛇的地位升高(尽管公认这一历史时期已被超越),和"基督受难"地位相当。

最终蛇成为以下问题的一个国际化的象征性答案——进入这个世界的最初的毁灭、死亡、苦难源自何处?我们在吕丁沃斯身上看到基督论思想如何利用异教徒的蛇意象象征性地表达苦难和救赎的精

① Lactantius. *Divinae institutions*, 4. 28.

髓。我们可以说:在无助的人类寻求救赎的地方,蛇作为一种形象和因果关系的解释离我们不远了。蛇应该在"好像(as if)"哲学中有自己的篇章。

人类如何将自己从与一种有毒爬行动物的强制联系中解放出来,而这种"连接"被赋予了蛇代理权。在我们的科技时代,不需要蛇来理解和控制闪电。闪电不再使城市居民感到恐惧,他们不再渴望适量降雨作为唯一的水源,他们有自己的淡水供应。通过电导体"古电之蛇"被导入地下,科学阐释废弃了神学类型的阐释理由。我们知道,假如人类想要蛇屈从的话,蛇就必须屈从。科学的解释已经消除了神话中的因果关系。我们知道蛇是一种必须屈服的动物,如果人类愿意的话。科技取代了神话中的因果关系,消除了原始人类的恐惧。这种从神话世界观的解放是否真正有助于为存在之谜提供充分的答案,则完全是另一回事。

美国政府和之前的天主教会一样,不遗余力地为印第安人带来了现代教育。其"智慧"的乐观主义导致了这样一个事实:印第安儿童穿着漂亮的西装和围裙上学,不再相信异教徒的恶魔。这也适用于大多数教育目标。这很可能意味着"进步",但是如果说对于用图画进行思考的印第安人来讲这是公平的,我就觉得有点勉强。对于借助神话而栖居的灵魂来讲,这很难说是公平。

我曾邀请这样一所学校的孩子们来讲述德国童话《抬头看天的汉斯》(Johnny Head-in-the-Air)画插图,他们并不知道这本书,我让他们画暴风雨,我想看看孩子们是会现实地画闪电还是以蛇的形式画闪电。在这 14 幅画中,都非常生动,但也受到了美国学校教育的影响,12 位同学用写实手法描绘,但是其中两个同学真的将闪电画成了"箭头舌头"形状的"蛇"这一恒久符号,正如在基瓦发现的那样。

然而,我们不希望我们的想象力落入"蛇图像"的思维模式之下,这种思维方式会"生产"出野蛮世界的原始人类。我们希望登上"世界之屋"的屋顶,我们头颅高举,同时回想起歌德的诗:

<center>假如这不是太阳的眼睛</center>

<center>它将不能看到太阳</center>

所有的人类都崇拜太阳,但将太阳视为象征物,拥有让这一象征物指引我们从夜的深渊向上的权利的则是野蛮人和有教养的人。孩子们站在一个山洞的前面,将他们举起使其接近光明,这不但是美国学校的职责,也是全体人类的职责。

寻求救赎的人与蛇的关系,在宗教信仰的循环中,从粗糙的、基于感性的互动发展到超越。正如普韦布洛印第安人的宗教信仰所表明的那样,这是并且一直以来都是从本能的、神秘的互动到精神化地坚持"距离"进化的一个重要标准。这种有毒的爬行动物象征着人类必须克服的内在和外在的邪恶力量。今天下午,我能够非常粗略地向大家展示神秘的"蛇崇拜"的真实幸存情况,作为原始状态的一个例子。现代文化的工作就是对原始状态的恢复、超越和取代。

在旧金山一条街道上拍摄的一张照片中,捕获了蛇崇拜和闪电恐惧的征服者,土著民族的继承者和驱逐他们的淘金者。他是戴着大礼帽的"山姆大叔",他正洋洋自得地走过一座新古典主义圆形建筑。他的帽子上方有一根电线。爱迪生的"铜蛇"将自然中的雷电给捕获了。

今天的美国人不再害怕响尾蛇,他们可以杀了它,但无论如何,他们并不崇拜它,以至于它现在濒临灭绝。闪电被囚禁在了电线中(被捕获的电流),这产生了一种不适用于异教信仰的文化。是什么取代了它?自然力不再以拟人或生物形态的外表出现,自然力量已被视为是屈从于人的触觉的无限的波动。随着这些浪潮的到来,机器时代的文化摧毁了自然科学(它本身源自神话),如此艰难地取得的成就:"祈祷"的空间,依次变成了需要反思的空间。

现代的普罗米修斯(富兰克林)和现代的伊卡洛斯(赖特兄弟,他们发明了可驾驶飞机)恰好是距离感的最邪恶的破坏者,他们会使这个星球返回到混乱之中。

电报、电话破坏了和谐的、整体的宇宙。神话类型的、象征性思维努力在人类和周围世界之间建立"连接",将"距离"融会到祈祷、反思所需要的空间之中:这种"距离"已被即时性的电流连接所摧毁。

(程庆涛 译)

北美洲印第安人的装饰艺术①

[美] 弗兰兹·博厄斯

弗兰兹·博厄斯(Franz Boas,1858—1942),美国著名人类学家,现代人类学的先驱和奠基者之一,被誉为"美国人类学之父",其学术研究和"人类学历史主义运动"紧密联系在一起。博厄斯1858年出生于德国一个中产阶级家庭,1881年在德国获得物理学博士学位。因在校期间喜好地理学,参与赴加拿大北部的地理远征,对巴芬岛的文化和语言产生浓厚兴趣。1887年移民美国,任史密斯索尼亚(Smithsonian)博物馆的策展人,1889年成为哥伦比亚大学人类学教授,直至1938年荣誉退休。博厄斯的研究深刻影响了美国人类学学科的发展,他的学生很多是著名的学者,如曼纽尔·加米欧(Manuel Gamio, 1883—1960)、A. L. 克罗伯(Kroeber)、鲁思·本尼迪克特(Ruth Benedict,1887—1948)、爱德华·萨丕尔(Edward Sapir,1884—1939)、玛格丽特·米德(Margaret Mend)、赫斯科维茨(Melville Herskovits)、安妮塔·布伦纳(Anita Brenner),Z. N. 赫斯顿(Hurston)等。博厄斯的主要著作有《原始人的心智》(The Mind of Primitive Man,1911)、《美国种族史》(The History of the American Race,1912)、《萨利希和萨哈泼丁部落民间故事》(Folk-tales of Salishan and Sahaptin Tribes, 1917)、《北美印第安人的神话和民间故事》(Mythology and Folk-tales of the North American Indians,1914)、《美国人口的人类学调查报告》(Report on an Anthropometric Investigation of the

① 选自 Franz Boas. The Decorative Art of the North American Indians. The Popular Science Monthly,1903(LXⅢ).

Population of the United State，1922)、《原始艺术》(*Primitive Art*，1927)、《种族、语言与文化》(*Race，Language，and Culture*，1940)、《种族与民主社会》(*Race and Democratic Society*，1945)、《弗兰兹·博厄斯读本：美国人类学的塑形》(*A Franz Boas Reader：The Shaping of American Anthropology*，1883—1911，1974)、《人类学与现代生活》(*Anthropology and Modern Life*，1928)、《夸扣特尔人种学》(*Kwakiutl Ethnography*，1966)、《美洲北太平洋沿岸印第安人的神话与传奇》(*Indian Myths & Legends from the North Pacific Coast of America*，2006)等。

文章《北美洲印第安人的装饰艺术》(*The Decorative Art of North American Indian*)载于1903年《大众科学月刊》，对北美洲印第安人部落苏族(Sioux)、阿拉巴霍族(Arapaho)、肖松尼族(Shoshone)、普韦布洛族(Pueblo)、努特卡族(Nootka)、夸扣特尔族(Kwakiutl)、阿帕切族(Apache)、皮马族(Pima)、纳瓦霍族(Navaho)、阿萨巴斯卡族(Athapascan)和索诺兰族(Sonoran)、特林吉特族(Tlingit)等部落的装饰艺术进行了细致考察。文章认为，原始人随处可见的装饰艺术并非完全服务于审美，而是暗示着某些明确的观念。它们不仅是装饰，而且是观念的象征。考察中，作者注意到，土著人礼仪器物上的装饰要比日常物品的装饰写实得多，礼仪器物的写实性表现是他们试图表达某些观念的结果。在原始艺术家那里，他们并不试图描绘眼中看到的东西，也不考虑视觉图像的实际空间关系，而是将心中试图表达的观念与对象的特征结合起来。他们更愿意将一些特征设想为对象的符号，并且将形式和对象以人们不曾期望的方式相联系。与此同时，印第安人不同部落可能以不同观念解释相同的风格；同一观念也可以通过不同风格得到表达；一个族群的艺术风格预先决定了他们在装饰艺术中表达观念的方法；一个族群习惯于通过装饰艺术表达其观念的类型预先决定了图案的解释；观念和风格在它们的发展过程中也在不断相互影响。此外，在装饰母题、风格的传播过程中，不仅解释的传播与母题传播并不一致，而且技巧的传播也不与母题传播相一致。

过去二十年有关原始装饰艺术的大量研究清楚地告诉人们,原始人随处可见的装饰艺术并非完全服务于审美,而是暗示着某些明确的观念。它们不仅是装饰,而且是确定观念的象征。

关于这一主题已经有了很多研究,曾经有一种观点处于支配地位:无论何处,当装饰被解释成某一对象的表现时,它的起源往往被看成是该对象的写实性表现;人们逐渐倾向于设想越来越习俗化(Conventionalize)、经常发展为纯粹几何母题的形式。另外,库欣(Cushing)和霍尔姆斯(Holmes)曾经指出材料和技术在图案演化过程中的重要影响。和森佩尔(Semper)一样,他们呼吁关注图案在一种技术向另一种技术发展过程中经常产生的转化。因此,依据森佩尔的观察,木质建筑中发展出来的形式模仿了石质建筑;库欣和霍尔姆斯则阐述了编织图案模仿陶器的想法。

一些源自技巧样式的图案现在被看成是一种重要因素。因此,必须假定,在很多事例中阐释已经成了图案的一部分。H. 舒尔茨(Schultz)①和 A. D. F. 哈姆林(Hamlin)②教授近期指出了这一倾向,哈姆林在一系列有关装饰母题演化的文章中谈到了这个问题。

至于习俗化或者现实母题的退化(Degeneration),哈姆林教授说:"的确,这种退化或许情有可原,因为从一开始,几何形式已经被习惯性地使用,并且退化的方向由事先存在的习惯或者对源自仿真装饰(skeuomorphic decoration)中几何形式的'期望'所决定(即由技术母题发展而来的形式)。"③在另一个地方,他说:"在自己的家园进行了一系列的适应以后,这一母题借助商业、征服行为被一些种族或文明社会的艺术家所获知,它跨越大海和陆地,在新手那里接受另一种与它原来意义更不协调的结合。它不再是一种象征,而是一种任意的装饰,完全习俗化了,调整以适应那些使用它的外国人的趣味和艺术。在很多事例中,它经历了两种或更多方向的调整,导致了多样化的发展,它适时产生了众多相互区别的母题——仿佛相互之间成了表亲——每一种都拥有自己独立于其他的道路。这一现象我们或许可

① Schultz. *Urgtschichte der Kultur*. Leipzig and Vienna: 540.
② *The American Architect and Building News*, 1898.
③ *The American Architect and Building News*: 93.

以称作演变(divergence),引起演变的共同原因是将借用的母题吸收到一些本土和熟悉的形式中——通常是自然对象,由此建立起一种新的、与母题起源十分不同的处理方法。"①

我倾向于在以下论述中,通过采用哈姆林教授追踪旧世界文明族群艺术证据的方法,展示发生在北美洲原始部落的同样进程②。

在讨论这一主题之前,需要特别注意礼仪器物装饰风格与日常物品装饰风格的不同。我们发现相当数量的例子展示了这样的事实:从总体上看,礼仪器物的装饰风格要比日常物品写实得多。由此我们发现,阿拉巴霍人(Arapaho)③用于礼仪舞蹈的服装饰满了动物形象,他们神圣的"烟斗"画满了人物和其他图像;而他们用于日常穿戴的毯子通常画着几何图案。汤普森印第安人(Thompson Indians)的礼仪毛毯也画满了生动的图案,而日常穿戴的衣服和编织品则装饰着非常简单的几何母题。在巫师的烟管上,我们发现了一系列的图形,而普通的烟管则装饰着几何花纹。即使在东爱斯基摩人(Eskimo)④那里,他们的装饰艺术总体上是非常初步的,一件曾经发现的萨满教⑤外套饰有一系列现实主题,而同一部落的日常穿戴却没有这样的装饰。在美洲之外的地方也能看到这种现象,正如巫师外套和阿穆尔河(即我国的黑龙江)流域日常外套之间的不同风格所展示的,其最为突出的例子是墨西哥惠乔尔(Huichol)印第安人的编织设计。所有用于礼仪的

① *The American Architect and Building News*:35.
② 本文采用的事例和图解源自美国自然历史博物馆的标本,由 Dr. Roland B. Dixon, Professor Livingston Farrand, Dr. A. L. Kroeber, Dr. Berthold Laufer, Dr. Carl Lumholtz, Mr. H. H. St. Clair, Mr. James Teit and Dr. Clark Wissler 收集,他们都参与了博物馆主持的装饰艺术的系统研究。
③ 阿拉巴霍人(Arapaho):北美大平原印第安人。19 世纪时住在普拉特河及阿肯色河沿岸。主要从事游牧生活,居住圆锥帐篷,靠猎捕野牛为生。笃信宗教,每日活动及日常事务大多具有象征意义。主要崇拜物为藏于圣袋内的扁平烟斗。20 世纪末,约有 2 000 人居住在怀俄明州,另有 3 000 多人居住在俄克拉何马州。
④ 爱斯基摩人(Eskimo):又称因纽特人,生活在从西伯利亚、阿拉斯加到格陵兰的北极圈内外,分布在格陵兰、美国、加拿大和俄罗斯等地,属蒙古人种,过去靠在海上捕鱼和在雪地打猎为生的,如今大多生活在美国的阿拉斯加州地区,有 6 万多人,生活已经与祖辈不同。
⑤ 萨满教是在原始信仰基础上发展起来的一种民间信仰。流传于中国东北到西北边疆地区满-通古斯语、阿尔泰语、蒙古语族、突厥语系的许多民族中。其中,鄂伦春族、鄂温克族、赫哲族和达斡尔族 20 世纪 50 年代初尚保存该宗教信仰。因为通古斯语称巫师为萨满,故得此称谓。萨满曾被认为有控制天气、预言、解梦、占星以及旅行到天堂或者地狱的能力。

编织都覆盖着或多或少写实性的图案,而所有日常的服饰则呈现出严格的几何图案。事实上,二者的风格是如此不同,以至于很难相信它们属于同一部落。我们或许可以在现代居所和公共建筑的装饰风格中发现同样的倾向。居所窗户的彩色玻璃图案通常设计成几何形状,而教堂窗户则装饰着再现性图画;居所的墙壁装饰着或多或少带有几何特征的墙纸,而公共建筑的厅堂通常装饰着象征性图画。

礼仪和普通物品的不同处理方式清楚地向人们展示,母题惯例化的原因不可能完全在于技术方面,如果是这样,它将在不同的实例中发挥作用。在礼仪性的物品中,展示的观念比装饰效果更重要,可以察觉对于墨守成规的抵制或许强大;虽然在一些事例中,表现观念的神圣性或许诱导艺术家为了将图案的意义屏蔽在俗眼之外,有意隐蔽自己的意图。因此,可以假定,如果存在习俗化的倾向,即使在同一部落,它也会依据图案的装饰或者描述价值,以不同的方式展示自身。

另外,日常装饰中符号意义的流行告诉人们,这是装饰艺术的一个重要方面,如果它源于现实形式,那么保留现实形式的倾向或许可以期待。因此,如果某一部落的全部装饰艺术没有展示任何现实倾向,那么则可怀疑他们的日常装饰图案是源于现实的。

装饰的历史可以通过分析居于主流的装饰风格及其阐释得到很好的研究。如果某一部落的艺术风格完全是本土的,或者由写实性图案的习俗化,或者由技术母题的加工发展而来,我们应该期望在每一部落发现不同的风格和主题,或许可以期望一般习惯和信仰决定了装饰的主题,或者融会在技巧性图案中的观念。

事实上,北美土著艺术展示了一种非常不同的状态。所有大平原及其大部分西部高原地区的艺术,尽管存在一些地方性特征,都具有统一的样式。形成了绘画和刺绣中采用填满色彩的三角形和四边形的特征,这种样式从未在世界任何其他地方发现过。

风格上的细微差别在牛皮袋装饰画,即所谓的"Parfleches"(生皮革)装饰风格上得到了很好的例证。圣·克莱尔(Clair)先生曾经观察到,阿拉巴霍人习惯于在尺寸适中的牛皮上相当精致地运用色彩,然

后用条带对他们的母题进行一般性安排；另外，肖松尼族(Shoshone)①则喜欢大面积的色彩，以粗重的蓝色条带为边缘，将中央区域显著地隔离开来。二者的不同令人很容易看出，肖松尼族牛皮袋从阿拉巴霍族的皮革制作中找到了自己的方式。在其他实例中，最具特色的不同在于图案的位置。阿拉巴霍族和肖松尼族从未装饰皮袋的两侧，他们仅仅装饰口袋的盖子；而爱达荷和蒙大拿的部落总是装饰袋子的两侧。和肖松尼族相比较，阿拉巴霍族皮革绘画的另一项特别之处在于偏好两个直角三角形站立在同一基线上，它们的直角相互面对——一个通常发生于大平原南部和西南地区的母题；而肖松尼族通常将这些三角形的锐角面对面。细致的艺术研究展示出很多这一类的细微不同，虽然总体类型是非常统一的。

　　某些类型的图案是如此相似，它们或许既属于某一部落，又属于另一部落。肖松尼族、苏族(Sioux)②和阿拉巴霍族的莫卡辛(Moccasin)软鞋就是一个很好的例子。其形式特征在于，上部是一个十字，在脚背面与一根小棒相连，再延伸连接两根短带，这一图案是如此复杂，显然具有同一起源。然而，非常重要的是，各部落对它的解释却十分不同。阿拉巴霍族将其解释为晨星：脚背上的横条被解释为地平线，短线被解释为星星的闪烁。对于苏族来说，当它用在女性莫卡辛(软鞋)上时，它传达了羽翼的观念；当它出现在男人的软鞋上时，它象征从帐篷支柱上悬挂下来的神圣盾牌。同样的图案在肖松尼族那里被解释为代表太阳和光线，但也代表雷鸟，十字双臂明显是双翼，接近脚趾的地方是尾巴，上部则是脖子和两个十分习俗化的双头。如果这一图案对于制造者来说传达了这些观念，很明显，它们在图案的发明或引进之后有了进一步的发展。图案是第一性的，观念是第二性的，观念与图案本身的历史发展没有关系。

① 肖松尼族是北美西部生活达几千年的原住民族。在其分布最广的时期，居住区从爱达荷州到亚利桑那州，加利福尼亚州到蒙大拿州，穿越了广阔的区域。19世纪20年代，肖松尼人与白人首度接触，到了1890年，残存的肖松尼人被迁居至美国印第安事务局管理的保留区内。
② 苏族，又称达科他人，美洲土著印第安人。生活在美国西部的大平原地区，主要靠狩猎维生，以捕猎和战斗技巧著名。如今苏族由横贯几个保留区的多个部落议会组成，生活在美国南达科他州、北达科他州、明尼苏达州、内布拉斯加州以及加拿大的部分地区。

提供一些具有相似图案和不同象征的额外实例是有益的。这一地区的典型图案之一是十字,它的末端连着带有深凹缺口的方块。克罗伯(Kroeber)①博士从一位阿拉巴霍人那里获得了这一图案的解释:中间的钻石图形代表一个人,围绕它的四个带叉的装饰是水牛蹄或水牛的足迹。韦斯莱(Wissler)博士在一双苏族妇女的绑腿上发现了这一图案,在这一例子中,图案的宝石形中心代表龟的胸部,构成十字的绿色线条代表罗盘的四个点,带叉的装饰物象征树枝被冰雹所击中——冰雹由白色小方块表示。圣·克莱尔(Clair)先生在肖松尼族的牛皮袋上找到了同样的图案。图案中央的宝石被解释成太阳和云彩,凹陷的图案被解释成山羊蹄。在这一例子中,阿拉巴霍族和肖松尼族的解释有某些相似之处,而苏族则关联到不同类型的观念。

如此不同的解释同样出现在皮革画中。肖松尼族有时想象他们在皮革图案的方块和三角形中看到了战斗场景,敌人被围困其中,窄狭的中央线条是敌人用于逃跑的道路,其他的一些图形代表地理特征,如山峦和峡谷。如此的地理观念表现在一些阿拉巴霍的生皮革中,而其他的一些则展示出更加复杂的象征意义。然而,战争场景并没有出现在阿拉巴霍的解释中。

复杂图案的相似性和阐释的不同,为较为简单形式之间的比较做出了证明。它们或许可以相信各自具有独立的源头;但复杂形式的相同性证明,其组成元素必然具有共同的起源,或者至少被同样的形式所吸收。这一类的突出实例之一是十字。在阿拉巴霍族中间,它几乎一成不变地代表晨星;对于肖松尼族来说,它代表实物交换的观念;苏族则把它看作男人战死沙场,双手外张平躺在地上;不列颠哥伦比亚汤普逊印第安人则把它看成在十字路口进行献祭活动。

皮袋上饰以简单红色条杠是另一则好例子。克罗伯(Kroeber)博士在阿拉巴霍族收集到了样本。他将皮袋窄面和袋盖上饰有小珠的条带解释为露营小道;与这些纵向线条相交、更短的横向条带被解释为沟壑,也就是露营地。袋子前方由豪猪刺编织而成的水平线是道路,线条上成束的羽毛代表晾干的水牛肉。与这些饰珠相连、饰有红

① Kroeber. The Arapaho. *Bulletin American Museum of Natural History*, 18.

色毛发的小锡罐代表帐篷里的垂饰或拨浪鼓。圣·克莱尔先生从几乎同一的肖松尼皮袋图案得到的解释是：皮袋正面由豪猪刺编成的图案代表马道。每边的红色马鬃流苏代表被另一个村庄百姓偷走的马匹，村庄则由袋子两边的珠饰代替。袋盖上的珠饰代表马匹的主人，马匹则由上面的马鬃流苏表示。在苏族，同样的图案被用于青春期仪式，象征生活的道路。

必须相信，同一部落成员对某些母题，甚至复杂形象的解释并非总是一致。事实上，它们表达的观念数量经常变化。例如，我们发现一个钝角三角形和内置长方形的图案被阿拉巴霍族解释为藏有水牛的神秘洞窟、小道、山、云、灌木小屋和帐篷；一个底部附有小三角形的锐角三角形，被解释为鸟的尾巴、青蛙、帐篷和熊足。

然而，各部落给出的解释展示出不同于其他部落的独特性质，这些解释正如艺术本身一样拥有自身的风格。三角形被所有部落解释为帐篷、山峦或沟壑，构成了他们描述的显著特征；但是在上述三个部落中，只有苏族在他们的传统图案中看到了飞箭，伤亡，伴有大量人群、马匹追击敌人的战争场面；仅仅肖松尼族看到了要塞，用以纪念战斗的垒石；仅仅阿拉巴霍族看到了面向晨星为生命祈祷的祷告者。

我们由此发现，在这一区域相同的艺术风格得到了广泛传播，而解释的风格在各部落中间存在着实质性的差别。

值得在此对艺术风格的传播作一简短回顾。总体上看，它限制在北美洲东部灌木地区以西的平原印第安人部落中间。它似乎在近期传播到了高原地区。然而，它几乎影响了喀斯喀特山脉和内华达山脉以东的所有部落。我们在内兹珀西斯（Nez Perces）①生皮革和皮袋的独特装饰中发现了饰有小三角的锐角三角形，内置长方形的钝角三角形。乍一看，普韦布洛（Pueblo）②与我们在此讨论的部落似乎十分不

① 内兹珀西斯（Nez Perces）是生活于施奈克河（Snake River）下游、爱达荷西部、俄勒冈东北部、华盛顿州西南部的美洲土著居民。
② 普韦布洛（Pueblo），又译普埃布罗、蒲芦族，美洲印第安部落，Pueblo 一词源于西班牙语，意思是"村落"，从拉丁语"Populus"（意思是"人"）演变而来。最早到达美洲的西班牙探险者以此命名当地的印第安部落。今天的普韦布洛人居住于美国西南部，主要有亚利桑那州和新墨西哥州沙漠地区。普韦布洛人的独特之处，在于他们并非游牧民族，而是居住在当地一种用泥砖建成的建筑物内，依靠农耕维生。

同,但我相信二者之间的紧密联系或许可以找到。例如,费克斯(Fewkes)博士描述的古代陶器展示出一系列独特的三角和方块母题,它们是平原印第安人的显著特征。这里同样发现了带有支撑线条的三角形,伴有内置方块的三角形。对我来说,很清楚,这一艺术从陶器向编织和皮革画的转化带来了三角形、四边形的引入,而它们是这类艺术的主要特征。

 在加州北部高原,在北太平洋沿岸,在麦肯齐盆地,在大西洋沿岸灌木地区的史前艺术中,我们发现了风格不同于平原地区的艺术,它们也很少与普韦布洛艺术有共同之处。因此,我倾向于认为平原地区印第安人的艺术在很多特征上由普韦布洛艺术发展而来。我认为这些部落文化的一般事实相当程度上符合这一观念,既然西南地区复杂的社会、宗教仪式随着我们步伐的北进变得越来越简单和不确定。如果这一关于平原地区艺术起源的观点是正确的,我们将导致这一结论:帐篷与地桩在起源上与普韦布洛的雨云是同一形式,因此同一形式的阐释维度仍然被扩大了。在这样的条件下,我们必须得出结论:阐释或许自始至终都是第二性的,一直与借来的形式发生联系。由此,我们遇到了近年引起众多讨论的三角形图案的仿真起源问题。

 加州所谓的"鹌鹑"(quail-tip)图案是母题在某一广阔区域内连续传播的另一个例子,它在边远地区的出现必然归之于借用。这一在加州和俄勒冈编织中出现的图案特征是,垂线在它的末端突然翻转朝外。这一母题曾经出现在缠绕和螺旋形的编织中,具有多种解释①。在一些组合中,它被解释成蜥蜴的腿,在另外一些例子中被解释成松果和山峦。该母题在广阔区域的连续传播可以通过与编织技巧的传播进行比较得到最好的证明。该图案遍布加州中、北部,在哥伦布河流域,人们在克利基塔特(Klikitat)篓编织品中发现了它。这种独特、叠瓦状的篓编织品由此向北传播。而不列颠哥伦比亚发现的叠瓦状篓编图案具有一种独特的性质,同样的克利基塔特篓编织品具有典型的加州图案,这一图案也出现在该地区的麻线袋上。

① Roland Dixon. Basketry Designs of the Indians of Northern California. *Bulletin American Museum of Natural History*, 17: 2.

由此,我们发现,不仅解释的传播与母题传播并不一致,而且技巧的传播也不与母题传播相一致。我认为,我们同样可以证明,在一些事例中,解释风格的界限与艺术风格的界限交织在一起。我们已经看到,在平原地区,艺术风格比阐释的风格覆盖了更加广阔的区域。而在其他地区似乎正好相反。例如,努特卡(Nootka)部落的艺术风格与夸扣特尔(Kwakiutl)部落的艺术风格明显不同,虽然二者都采用动物母题。努特卡人很少使用由曲线组成的表面装饰,而在夸扣特尔人那里这种手法起到了重要作用,它被用于象征身体的各个部位。努卡特艺术更加写实,同时比夸扣特尔艺术粗糙。然而,表达在两个部落艺术中的观念实际是相同的。在西南地区,我们发现普韦布洛文化对相邻的阿萨巴斯卡(Athapascan)和索诺兰(Sonoran)产生了深远影响。与此同时,阿萨巴斯卡和索诺兰部落的篓编装饰和加州篓编有着密切的联系。虽然我并不知晓阿帕切族(Apache)、皮马族(Pima)和纳瓦霍族(Navaho)对于图案的解释,他们似乎可能受到了普韦布洛流行观念的影响。在普韦布洛中间——在此我也将墨西哥北部的部落,如惠乔尔族(Huichol)包括在内——存在十分明显的地方技巧和装饰风格,以及一般意义上解释的相似性。我认为,在不列颠哥伦比亚的赛利希族(Salish)、肖松尼族和阿拉巴霍族中间,地理学解释的显著流行是阐释风格在具有不同艺术风格地区传播的另一个例子。

从阐释自身考虑,一些实例几乎不证自明,它们不可能由现实中的形式发展而来。我在前面提到的阿拉巴霍人对于三角形解释的多样性暗示了这一点。依据 G. T. 埃蒙斯(Emmons)[①]的看法,特林吉特族(Tlingit)篓编织品中迂回曲折的图案具有多种意义。弯曲或许代表陆地水獭的尾巴、渡鸦的头巾、蝴蝶,或者当其被赋予长方形的外形时,代表波浪和漂浮的物体。很明显,在考虑此处讨论的材料时,必然存在着相似起源母题的不同解释。

由此我们得出结论:由于与后来观念和形式的联系,图案的解释几乎自始至终都是次生的;作为规则,从现实母题向几何形式的逐渐转化并未发生。两组现象——阐释与风格——看来是独立发生的。

① The Basketry of the Tlingit. *Memoirs American Museum of Natural History*, 3:263.

我们可以说,在很多或者大多数实例中,图案被看成意义重大。不同部落可能以不同的观念解释相同的风格。另外,一些观念可能在部落之间传播开来,而它们的装饰艺术追随不同的风格,因此同一观念通过不同的艺术风格得到表达。

我们也可以这样表达这一事实:某一族群的艺术发展史,以及他们在既定时间内发展出来的艺术风格预先决定了他们在装饰艺术中表达观念的方法;而一个族群习惯于通过装饰艺术表达其观念的类型预先决定了新图案的解释。因此,观念和形式之间的某种典型联系将被建立起来,并被用于艺术表现。图案表达当下时间的观念未必是解开其历史之谜的线索。可能的情况是,观念和风格独立存在,且不断相互影响。

当下,它仍然是一个没有回答的问题:为什么原始部落某些观念和装饰性母题之间的关联倾向如此强大?这一倾向显然类似针对儿童的观察,他们乐于将简单的形式解释为物体,只要形式和物体拥有一点儿相似之处。同样,这或许与原始艺术的某些写实特性有关。对于这一点,我想相信 V. D. 史泰宁(Steinen)[1]是第一个注意到这一倾向的学者。原始艺术家并不试图描绘他们眼中看到的东西,并不考虑视觉图像中的实际空间关系,而是仅仅将心中的东西与对象的特征结合起来。出于这一原因,他或许比我们更愿意将一些特征设想为对象的符号,由此将形式和对象以我们不曾期望的方式联系起来。

或许值得提及我们在论述中展示的一般观点:土著人装饰性图案的解释显示,在他的心目中,图案的形式是试图通过装饰艺术表达某些观念的结果。我们已经看到,这并非图案的真实历史,但它或许以一种完全不同的样式起源。在装饰艺术中,真实的情况是,它是另一种真实的种族现象。土著人对于习俗的历史解释一般只是期望的结果,并非任何意义上真实的历史解释。仪式和习俗的神秘解释很少具有历史价值,而是一般由于事件过程中形成的联系,而神话和仪式的早期历史必须寻找完全不同的起因,以不同的方式进行阐释。土著人对于法律、社会形式起源的解释,必然来自同样的手法。因此,它并不

[1] *Unter den Naturvölkern Zentral-Brasiliens*. Berlin,1894:250.

能提供有关历史事件的任何线索,而他们表达于其中的各种观念之间的联系则成了最有价值的心理学材料。

(郁火星 译)

《艺术史的基本原理》绪论[1]

[瑞士]海因里希·沃尔夫林

海因里希·沃尔夫林(Heinrich Wolfflin,1864—1945),瑞士著名艺术史家,曾在慕尼黑、柏林、巴塞尔等大学攻读艺术史和哲学,早年跟随雅各布·布克哈特(Jacob Burckhardt,1818—1897)学习艺术史,后进入慕尼黑大学哲学系学习并于1886年以《建筑心理学导论》获得博士学位。1889年,沃尔夫林第一部著作《文艺复兴与巴洛克》(Renaissance und Barock)出版,这使他在波恩谋得了一份教职。1893年他接替其导师布克哈特在巴塞尔大学的艺术史教授席位,不久又转至柏林大学执教。此后,沃尔夫林辗转于多所大学:1901—1913年任职于柏林大学,1914—1923年任职于慕尼黑大学,1924—1934年任职于苏黎世大学。在西方艺术史界,沃尔夫林被认为是继温克尔曼、布克哈特之后第三位伟大的艺术史家。沃尔夫林的艺术史研究更加关注艺术品的一般风格特征,而不是针对个别艺术家展开分析,他把作品的形式分析和心理学、文化史研究结合起来,力图创建一部"无名的艺术史"。

从学术生涯一开始,沃尔夫林就把形式问题看成是艺术研究的重要课题。他认为,要回答什么使艺术具有历史性和社会特殊性,什么主宰了艺术的变化和发展这些关键问题,人们就必须探寻艺术的视觉规则。因此,系统的艺术研究必须建立在感知心理学的基础上,对艺术形式的发展规律进行阐释。他的代表作《艺术史的基本原理》

① 选自 Heinrich Wolfflin. *Principles of Art History*, New York: Dover Publication, 1932.

(*Kunstgeschichtliche Grundbegriffe*，1915，又译为《艺术风格学》)即是在个人视觉判断基础上展开的形式分析，其他几部著作也都是作者实践自己主张的产物。

在《文艺复兴与巴洛克》一书中，他用比较法从形式上对文艺复兴和巴洛克艺术进行了研究，把巴洛克艺术的"图绘，宏伟，运动和张力"看成是文艺复兴"简约、高尚的线条，静谧的灵魂和优雅的感受"的对立面。他说："假如人们把握了每一个观念的对立面，我们将会拥有一种新的风格。"该书用风格范畴描述艺术发展变化的方法得到了初步应用。

在1915年出版的《艺术史的基本原理》(该书在西方被认为是艺术史家撰写的最具影响的书籍)中沃尔夫林的思路有了进一步发展。全书对文艺复兴和巴洛克艺术的形式特征展开了系统研究，比较的方法贯穿全书。他把从文艺复兴到巴洛克的转变看成是一种新的时代精神要求新形式的典型范例，他坚持认为，视觉形式是艺术研究的核心，它能够描述不同时代、国家和时期图绘形式的发展；而个人不足以解释某一时期风格的变化。

在《艺术史的基本原理》一书中他试图回答这些问题：古典艺术(即文艺复兴艺术)和巴洛克艺术的主要差别是什么？不同文化和时代是否存在这样一种模式，它构成了表面上显得杂乱无章的艺术发展的基础？何种因素引起人们对同一作品或同一画家的不同反应？对于这些问题，沃尔夫林选择从形式主义角度进行了回答。他用五对范畴系统地阐释了文艺复兴和巴洛克艺术两种观察方式或视觉方式的演化：

(1) 线描与图绘 (linear and painterly)。
(2) 平面与纵深 (plane and recession)。
(3) 封闭的形式与开放的形式 (closed and open form)。
(4) 多样性与同一性 (mulitplicity and unity)。
(5) 绝对清晰与相对清晰 (clearness and unclearness)。

在这五对范畴中，每一对的第一方(线描、平面、封闭的形式、多样性、绝对清晰)代表文艺复兴艺术的形式特征；每一对的第二方(图绘、纵深、开放的形式、同一性、相对清晰)代表巴洛克艺术的形式特征。

沃尔夫林认为,任何作品如果展示了五对范畴中任何一方以某一特征,就必然会展示同一方其他四对范畴的特征。如展示"线描"特征的作品,必然会展示"平面""封闭""多样性""绝对清晰"这些特征,而不是范畴另一方——"图绘""纵深""开放""同一性""相对清晰",因为这五对范畴分别属于文艺复兴和巴洛克艺术,不能相互转化,属于文艺复兴的艺术特征必然不属于巴洛克,反之亦然。正如赫伯特·里德所说:"沃尔夫林的卓越之处在于他使艺术批评史中这样一种科学方法臻于完善,而且在他身后没有一个重要的艺术批评家不是有意无意地受到他的影响。"

风格的双重基础

路德维格·里克特(Ludwig Richter)在他的回忆录里讲述了一件事。当他还是一个生活在蒂沃利(Tivoli)的年轻画家时,有一次他和三个伙伴一起动身去画当地的风景,四个人都下定决心,要一丝不苟地按照自然去作画。虽然画作主题一样,而且每个人都严格按照自己眼中看到的风景去描绘,结果却完成了四幅完全不同的风景画,这种区别,正如四个人的个性一样明显不同。因此里克特下了结论说,世界上根本没有所谓的"客观视觉",画家的构图与色彩表现总是因人而异,即使对象一致。

对于艺术史家而言,上述结论丝毫不让人惊讶。我们早就意识到,每位画家都在"用自己的血液"作画。不同的绘画大师及其"绘画手法"之区别都基于一个事实,即我们都认可这些类型的个性创作。即使有相同的品位(上述故事中,我们可能发现四幅画作有点相近,都属拉斐尔前派的画风),画中线条也有刚劲与圆润之别,线条流动则有迟缓与流畅之别。在人体造型方面,正如画幅比例有的趋于修长,有的趋于宽广,同一个人体造型,此人见丰满,彼人则把同一造型中的曲线和纵深看得简单、节制。在光和色的应用上亦如此。即使画家抱着最真诚的愿望,想要精确表现出真实,亦不能避免下列情形:看起来,

一种颜色时而温暖,时而寒冷;一片阴影时而太柔,时而太硬;一缕光线时而阴晦黯淡,时而鲜亮夺目。

共同的自然主题已不再能限制我们的感觉,因而人类绘画的个人风格变得更加鲜明。波提切利(Botticelli)和洛伦佐·迪·克雷迪(Lorenzo di Credi)是同一时代、同一民族的两位画家,而且都是生活在15世纪后期的佛罗伦萨人。但是波提切利描画女人裸体时,对身材与外形的理解都是如此独特,绝不可能与洛伦佐的女人画像相混淆,正如橡树与酸橙树的区别。波提切利作画时的激情,赋予其笔下人物形象特殊的神韵与活力。反观克雷迪细致周密的画作造型,人物形象基本是静态的。最有启发性的是,比较两幅画作中刻画极为相似的人物手臂曲线。瘦尖的手肘、线条生动活泼的前臂、在胸前张开的五指,力量充溢在每根线条上——这是波提切利的。而克雷迪的画风更柔和。尽管克雷迪刻画的形体强调体积,很有说服力,但大量证据表明他的形体不拥有波提切利形体的动力。这是个性的差异,从细节、从整体来看,皆是如此,差异无处不在。即便纯粹从画家对人物鼻孔的描画来看,我们也要承认,不同风格自有其本质特征。

对克雷迪来说,人物形象都是摆好姿势画出来的。对波提切利而言,这种情况并不存在。很容易看出,这两位画家的形式观念,是追求特定的美的形式和美的运动。波提切利将这种追求体现在对人物形象修长身形的塑造上,而对克雷迪来说,我们也很容易从他对人物姿势和比例的真实描写中看出他的追求。

研究风格的心理学家,在15世纪这个时期画面中的衣饰风格上有很大收获。较少的元素,但足以证明不同个性表达产生的巨大多样性已经来临。数百画家,画了坐着的、膝盖间的衣饰像包裹的女神,但每一种新的表现手法都揭示一个完整的人。这不只是在意大利文艺复兴艺术的伟大线条中,甚至在荷兰17世纪风俗画家的图绘(Painterly)风格中,衣饰的画面表现依然拥有心理学意义。

众所周知,缎子是泰尔博赫(Terborch)最喜欢的绘画题材,而且他画得非常好。看起来,似乎这种华丽的织物定格为在泰尔博赫的画中的样子了,但每一种形式展示给我们的,只是画家的天生特性,就连梅特苏(Metsu),看待这种褶皱构成物的画法在本质上也是不同的。

在梅特苏的画中,褶痕的下摆和褶皱显得很有重量,褶皱的突起处并不是很精致,它的曲线缺少一种优雅,整体来看,那种轻松与活泼的感觉全然消失了。它依然是绸缎,而且是大师画的,但放在泰尔博赫的画旁边进行比较时,梅特苏所画的织物则显得非常呆板。

在我们看到的画作中,上述现象并非凤毛麟角,而是比比皆是,因而这种特征分析可以发展到肖像画和群体画上。想象泰尔博赫画作中的弹琴女子的赤裸上臂——关节与动作是多么美妙,而梅特苏的画则显得多么笨拙啊!并不是缺乏绘画技巧,而是画家感觉完全不同。泰尔博赫的群体画中,人物组合分散,都沐浴在空气之中,梅特苏则给予画面更多的沉重与复杂。厚桌布与桌上书写纸堆积出的褶皱感,在泰尔博赫的画中找不到。

我们的复制品中,只有些许泰尔博赫画中色调渐变时的轻盈光泽,但画的整体节奏,仍可清楚传达一切,这个复制品可以很容易证明,我们能从各部分平衡的画面中看到与褶皱的描画内在相连的艺术。

这一问题,在风景画家所画的树木中也同样存在。从一段树干或树枝的一部分中,我们就可以看出这棵树是罗伊斯达尔(Ruysdael)画的还是霍贝玛(Hobbem)画的。这并不是从"风格"的外部特征去推断,而是因为形式感的基本特征即使是在最微小的画面上都存在。霍贝玛所画的树,即使与罗伊斯达尔所画的是同一种树,看起来总会更轻快,轮廓更自由,朝向空中的伸展更加舒展。罗伊斯达尔绘画风格显得庄重,其线条充满独特的沉重的力量,他更喜欢缓慢起伏的轮廓,他将叶簇压缩得更加紧密,自始至终,他的画作的特点都是在避免任何孤立形体的分离,将画面的一切密集地结合在一起。他的画中,树与山的轮廓都是通过低暗的线条相接。而霍贝玛喜欢优美、跳跃的线条、散开的叶簇、斑驳的地面、迷人的小风景和远景——画中所有的部分都像画中之画。

在这种不断增加的微妙性面前,我们必须尝试用这种方法,不断细微地揭示画面的细节与整体的联系,以便清楚定义个别艺术风格的类型,不止在构图上是如此,在光与色的表现上也是如此。我们将看到,某种形式的概念是与某种色调紧密联系在一起的,而且这种联系

将逐渐让我们认识到表现具有个人气质和个人风格特征的整体性。对于描述性的艺术史而言，在这一部分将着笔颇多。

然而，艺术发展的过程是不能如此简化为一些孤立的点。个人的成长是从属于整个派别的。波提切利和洛伦佐·迪·克雷迪尽管有许多的不同之处，但作为佛罗伦萨派画家，与威尼斯人比较时，有很多共同之处。尽管霍贝玛和罗伊斯达尔两人画法各异，但作为荷兰画家，与鲁本斯这样的佛兰芒画家比较时，两人的差别便显得微乎其微了。就是说，个人风格必须是在画派、国家、民族的风格之中。

让我们通过对照佛兰芒艺术来定义荷兰艺术。在荷兰艺术家笔下，安特卫普附近的平整草场之景象，无疑极力表现出荷兰牧场无尽宽广的宁静。但鲁本斯处理这一主题时，笔下风景截然不同：大地轮廓像波浪翻腾，树干充满激情地上升，枝叶完整处理成厚实的团簇。这与罗伊斯达尔、霍贝玛画作中精巧的树枝轮廓相比，完全不一样。荷兰绘画的细微性，可与佛兰芒绘画的厚实性相提并论。相比于鲁本斯画面构图中运动的力量，荷兰画家的构图总体来说是宁静的。无论是在山峰的突起中，还是在花瓣的曲线中，没有一幅荷兰画作中的树干拥有佛兰芒画作的激动人心的力量，即使是罗伊斯达尔画的最高耸的橡树，在鲁本斯的树木画像前也显得微弱。鲁本斯喜欢将地平线升高，使画面显得凝重，而荷兰画家对天空和大地的处理则截然不同：地平线低沉，甚至将画幅的五分之四留给天空。

一切思考只有在归纳后才有价值。荷兰风景画中的细微性，必须与相关类似现象联系，并且在构造领域进行研究。在荷兰绘画中，砖墙的纹理或竹篮的编法，与树木叶簇的画法一样特别。这种独特性，表现在微型画家道（Dow）的画作中，而且像简·斯蒂恩（Jan Steen）这样的叙述画家，即使在画狂风暴雨的场景中，也能精确地去描画柳条编织品的细节。砖墙上白漆呈现的网状纹路，齐整的石板式样，这些小细节深深吸引了建筑画家。对于荷兰建筑固有的风格，我们可以说，它们的石头看起来有一种特别的轻盈感。这种建筑的典型代表，就是阿姆斯特丹的市议会厅，在设计时，佛兰芒人极力避免使巨大的石块表现出沉重质感。

我们思考的各个方面都触及一个关于民族感受的基本问题，在此

基础上，美的形式感直接与精神、道德的元素相交融，艺术史则系统性地回答形式的民族心理，这是一项让人愉悦的任务。所有事物都结合在一起。荷兰肖像画中静立人像的艺术形式，也是建筑世界的对象基础。但是，当我们考虑将伦勃朗(Rembrandt)引入话题，他画中那生动的光(从所有物质形式中退去，神秘地运动于无穷空间)，使我们可能很容易想要将其深入至观察和分析德国绘画艺术，以便与通常所说的罗马艺术进行比较。

但在这儿，问题已经岔开。虽然在17世纪时，荷兰人与佛兰芒人仍然大相径庭，我们仍不能因一个时代，轻易作出民族风格差异的判断。不同的时代孕育不同的艺术。时代与民族互相作用。我们必须首先明确一种风格有多少种一般特征之后，才能称其为特殊意义上的民族风格。无论鲁本斯如何深刻地将个人风格融入他的风景画中，也无论有多少天才画家跟风，我们还是不能说他就是分量等同于当代荷兰艺术永久的民族风格之一。但他身上的时代色彩浓厚。他的艺术风格被一种特别的文化潮流深深影响，这种潮流源于罗马巴洛克的风格，因此，正是他而非那些被称为"永不过时"的荷兰艺术家要求我们形成对荷兰"时代"风格的观念。

这种想法最好是在意大利获得，因为意大利艺术的发展完全独立于外部影响，而且意大利民族性格的普遍特点遍及一切艺术，非常容易识别。从文艺复兴风格到巴洛克风格的转变，是一个新的时代精神如何产生新的艺术形式的经典案例。

在这儿我们开始处理大量线索。对艺术史研究来说，最自然不过的做法，就是在不同文化时期和风格时期之间画上分割线。文艺复兴盛期时流行的圆柱和拱门十分明显地向我们展示了那个时代的精神，正如同拉斐尔(Raphael)的人物画一般；而一座巴洛克风格的建筑物也同样清晰明确地代表了思想的转变，就像吉多·雷尼(Guido Reni)的豪放姿态与《西斯廷圣母》(*Sistine Madonna*)中体现的高尚、克制和尊贵的对比一样。

接着，让我们继续对建筑主体的严格讨论。意大利文艺复兴最中心的思想是要表现完美的比例，不论在人体肖像上还是在建筑结构中都是如此。这一时期的艺术创作努力在作品本身中包含完美的外形，

每一部分的形式都可以独立存在,而且作品的整体性可以自由协调,因为它包含着独立存在的各个部分。圆柱、镶板,以及整个空间的单独部分的体积,都是这样一些形式——在这儿,人类唯一能找到独立成形的个体,其完美超过人类的尺度,但总是能符合人类的想象。在这种无限的内容之中,心灵领会到的艺术是一种可分享的、更高级的自由存在着的形象。

巴洛克风格沿用了文艺复兴艺术的同样形式,但是它用动荡和变化来替代完美和完善,用无限和庞大来替代有限与适当。美的比例的观念瓦解了,艺术兴趣关注的不再是存在着的事情,而是即将发生的事情。大块的、沉重的、稠密的主体开始运动。建筑不再是文艺复兴时的模样,不再是组合式的艺术,一度将自由印象发展到自我的最高阶段的建筑结构,如今开始屈服于一种各部分并不能独立存在的聚合形式。

当然,上述分析并不详尽,但它可以向我们说明在不同时期风格是如何自我表现的。很明显,在意大利巴洛克时期有一种新的艺术形式在向我们诉说,我们将建筑语言作为这种艺术理想最主要的表达方式,同时代的画家和雕刻家其实也都在用自己的艺术语言表达同样的意思。如果想要抽取出风格的基本原理归纳为抽象原理,大家会发现它们表达的都是同一回事。个人和世界的关系发生了改变,感觉的新领域正在开放,精神开始渴望投入庞大和无限的崇高感中去。"不惜一切代价去实现激情和运动",西塞罗的这句话就是对这种艺术本质的最佳注解。

因此,我们已描画了三个例子:个人风格、民族风格和时代风格;同时解释了艺术史的研究目标,即将艺术风格设想为一种时代风格、民族风格与个人性格的表达。很明显,在这样的前提之下,艺术作品的优劣并不被涉及:性格的确和艺术品的好坏没有直接关系,但在广义的感觉上,我们讨论的风格的实质要素包含着美的特殊理想(个人或团体皆然)。这样,艺术史的研究目标,离实现的完美还有很长距离,但这个任务是诱人的、值得的。

艺术家显然不会对风格的历史问题感兴趣。他们只是从品质的观点上理解艺术品——它完美吗?独立吗?自然是否已经找到一种

有力且清晰的表达方式？其他事物或多或少都是无关紧要的。我们只要阅读汉斯·凡·马雷斯(Hans van Marees)的文字就可以知道，他尽量地让自己少受流派和个性的影响，只着眼于艺术问题的"解决方案"，这一点无论是对米开朗琪罗(Michelangelo)来说，还是巴塞洛缪·凡·德尔·海斯特(Bartholomew van der Helst)来说，都是一样的。此外，艺术史学家总是以完美的艺术品之间的差异作为出发点，这总是被艺术家嘲笑。艺术家觉得他们舍本逐末，认为他们关注人类非艺术的一面，只希望将艺术理解为单纯的表达方式。我们可以非常好地分析一个艺术家的性格，却无法得知他的作品是如何创作出来的，罗列出拉斐尔和伦勃朗的所有区别，只是对主要问题的一种逃避，因为最重要的一点是，不要去展示两者的不同，而是要研究两者是如何通过不同的方式完成同样的事物——伟大的艺术的。

在可疑的公众面前，没必要为艺术家拿起棒子，去捍卫其作品。艺术家相当自然地将艺术的一般规律放在最突出之处，但我们一定不能因历史观察者对艺术展现于其中的各种形式有兴趣，而对他们吹毛求疵。还有一个并不简单的问题等待我们去解决，即发现那些本质的元素——如个人性格、时代精神和民族特征——是决定个人、时代和民族艺术风格的条件。

当然，以品质和表达方式为对象的分析，绝不会详细地论述事实。事实上有第三种要素——这项研究的关键要素——再现的方式。每个艺术家都能在自己面前找到视觉的可能性，而且也被限制在这些可能性中。并不是每件事在所有时候都是可能的。视觉都有其历史，而提示这些视觉层次，应当是艺术史的主要任务。

举例子将问题阐释清楚。同时期的艺术家中，几乎没有比巴洛克画家贝尼尼(Bernini)和荷兰画家泰尔博赫的个性差异更大了。欣赏贝尼尼狂放的画作时，没人会联想到泰尔博赫那些精致的小画。如果把这两个画家的素描并列排放，观察比较两人的画法特征，我们就会承认，他们的画作之间有典型的血缘关系。两人的画作中，都突出色斑而非线条，这是我们所谓的图绘，与 16 世纪相比，这是 17 世纪的不同特征。在此，我们看到两个性格完全不同的画家都能分享的视觉，而且绝对没有什么表达方式将其束缚在其中。诚然，像贝尼尼，需要

图绘风格去表达自己所想,如果对他用16世纪描画式风格表达自己意图去画画觉得惊讶,那是不可想象的。但在这儿,明显已经涉及另一种概念,而非我们谈及的与文艺复兴盛期的宁静、克制相对照的巴洛克时期体块处理之活力时讨论的概念。或多或少的运动感是画面的表现元素,可以被唯一且相同的标准衡量。但是,图绘风格和描画风格从另一方面来说,像是两种不同的语言,在不同方面各有所长,各自能从不同角度获得可视性,但都能完整地表现一切。

另一个例子,是从表现的观点分析拉斐尔画作中的线条,将其伟大高贵的画风,与15世纪琐细的轮廓线进行比较:可以感觉到,乔尔乔涅(Giorgione)的《维纳斯》与《西斯廷圣母》间的血缘关系。至于雕塑,我们在圣索维诺(Sansovino)雕刻的年轻的酒神中,发现了新的、修长的、连续的线条,没人能否认从中可感受到16世纪的艺术新思潮:将艺术形式与精神实质相联系,它不仅仅是表面化的历史叙述。但这一现象还有另一面。通过解释线条的伟大,我们并没有解释线条本身。上述三人竟然同时探索线条的表现力和形式美,绝非理所当然之事。但又是有国际联系之事。在北方,这一艺术时期也是线条的时期,著名艺术家米开朗琪罗和汉斯·小霍尔拜因(Hans Holbein the Younger),个性大相径庭,而艺术风格彼此类似,都侧重表现严格线描的设计。换言之,在历史中能发现有关再现本身的基本概念,能想象西方艺术视觉的发展史。对历史而言,个人特征与民族特征的多样性将不再显得重要。诚然,揭示这种内在视觉的发展规律并非简单的任务,因为一个时期的再现可能性不会以抽象的单纯形式来显示,而总是自然地拥有表现的具体内容,故批评者通常倾向在表现中寻找对所有艺术作品的解释。

拉斐尔建起他的绘画体系,通过遵守严格的艺术规则实现一种前所未有的克制而尊贵的艺术表达。可以在他的特殊性中发现他的动力和目标,但拉斐尔画作的构造学并不完全归因于他的心境。这更像是他采用他的时代赋予的表现形式,只是他在一定程度上将其用得最完美,做到为己所用。此后,像他这般的雄心者并不少见,但其他人都无法回归他的艺术规则。17世纪的法国古典主义停留在另一种视觉基础之上,因此,虽抱着相似的目的,但实现了另一种结果。如果将这

一切只归因于表现形式,我们就会作出错误的假设,认为同样的艺术表现方式对每种心境来说都行得通。

我们提到的模仿进程,以及每个时代对自然产生的新印象,也是一种受制于先验的再现形式的要素。对17世纪的艺术评论并不只是被编入16世纪意大利艺术结构中,因为整个艺术根基都发生了改变。对艺术史来说,笨拙地关注绘画如何对自然进行更精确的模仿是错误的,这就好像艺术永远只是渐增的完美的相似进程。所有"屈服于自然"的增进过程,并不能解释一幅雷斯达尔的风景画为何不同于佩特尼尔(Patenir)的画作,通过"更进一步赢得逼真",我们还是无法解释弗朗斯·哈尔斯(Frans Hals)所绘头像与丢勒所绘之差别。模仿的内容即主题,有可能不同,决定不同画作特点的,其实是他们各自坚持的以不同视觉图式为基础的概念——这种图式深植于纯粹的模仿进程之中。它制约着建筑作品和再现性艺术作品,因此,一个罗马巴洛克式的雕塑与一幅凡·戈伊恩(Van Goyen)的风景画拥有相同的视觉特征。

最普遍的再现形式

《艺术史的基本原理》主要讨论这些普遍的再现形式。不讨论莱奥纳多(Leonardo)的美,而是分析他的美得以显现的要素。不按模仿的内容讨论对自然的再现,或是例如区分16世纪的自然主义和17世纪的自然主义,而是要讨论在各个时期作为再现性艺术根基的感知方式。

让我们仔细检阅这些更现代的艺术领域的基础形式。我们将不同系列的艺术时期命名为文艺复兴早期、文艺复兴盛期和巴洛克时期,这些命名没有意义,只会让人们忽略在同一时期南方与北方艺术间的不同,但现在这种命名已经无法改变了。不幸的是,把这些时期的演化比喻成发芽、开花和腐朽,起着一种误导性的副作用。如果事实上在15世纪和16世纪之间存在着决定性的不同,即15世纪只是

在逐渐积累的能力,到了16世纪已经可以被人们自由支配,那么16世纪意大利艺术风格与17世纪的巴洛克艺术在价值上是相同的。"古典"一词在这里并不是用来判断价值,因为对巴洛克风格来说,它也拥有自己的古典主义。巴洛克艺术(或者称之为近代艺术)并不是古典主义的复活,也不是衰败,而是一种完全不同的艺术。近代西方艺术的发展不能简单归结为兴起、鼎盛或是衰落,它包含两极。我们可以根据自己的心情来决定它处在哪一极,但必须认识到,这只是武断的判断,就像我们武断地说玫瑰花在开花时节、苹果在结果时节达到生命的最高形式一样。

简言之,要将16世纪和17世纪作为风格的两个单位,虽然这两个时期并不能代表同一种艺术形态。17世纪意大利的艺术风格,早在1600年前就已开始形成,也深刻长远地影响了18世纪的艺术形式。我们的目的是将典型的艺术同典型的艺术进行比较,将完美的作品跟完美的作品进行比较。当然,按这个词最严格的意义而言,作品没有"完美"之说:所有的历史素材都属于持续转变的一部分。但打算讨论整个发展问题,就要下定决心在一个富有成效的地方确定各种差别,让其通过对比进行阐述,不让其从指间滑漏。文艺复兴盛期前期的艺术代表一种艺术的古老形式,一种早期艺术家的艺术,并未受到重视,目前这种艺术家的绘画形式尚未建立。但要揭示16至17世纪艺术风格的转变引领的艺术家个体间的差异,必须进行细致的历史评述,这种评述只有在掌握确定的概念之时,才能胜任。

如果我们没有弄错的话,艺术发展史可以缩减为一种临时的表达方式,即下列五对概念:

从线描到图绘的发展,即线条作为视觉向导、观察指导,到逐渐被贬低的发展。浅白地说,一方面指通过对象在轮廓与表面的明确特征来感知对象;另一方面是感知通过纯视觉外观来表现,抛弃了"实在"图样。前者重点在于事物界限;在后者中,作品看起来没有限制。观察体积和轮廓,使对象互相分离,对图绘视觉来说,它们都融合在一起。前者的兴趣更多存于对固体、实在对象的感知;后者的兴趣存于将世界理解为变动的外表上。

从平面到纵深的发展。古典艺术将完整形式的各个部分归纳为

连续的平面,巴洛克艺术则强调深度。平面是线条的生存环境,在一个平面上可以展开最精确的表达形式:轮廓的简化带来平面的简化,视觉定义对象间的关系本质上是靠前后方向来判断。以下说法没有本质上的不同:这种创造,与以更大的能力表现空间深度并没有直接联系,它意味着根本不同的艺术再现方式,正如我们印象中的"平面风格",已经不属于早期艺术的风格,只是透视缩短法与空间想象完全被征服的时候才出现的那样。

从封闭形式到开放形式的发展。艺术的每种成果都必须拥有完整的整体,作品不能独立存在意味着缺陷。但这种艺术需求的理解在16世纪和17世纪有很大不同,当与巴洛克式艺术松散的结构进行比较时,古典设计拥有相对更加封闭的构图。规则的松弛与构图力量的柔化,或是任何我们用来命名这种变化的词,不仅仅意味着一种兴趣的增加,还意味着一种艺术再现形式的持续执行,因此这一因素将在艺术再现的基础形式中讨论。

从多样性到同一性的发展。在古典作品的构图体系中,每个单独的部分牢固根植于整体中,但各自都拥有一定的独立性。这并不意味古典艺术的混乱。部分被整体制约,但生命仍存在。对观者而言,这展示了一种接合方式,一种从一个部分到另一个部分的进化,这是一种与17世纪的艺术在运用和要求的整体感知的非常不同的作用。在两种风格里,统一是最主要的目的(古典前期,人们并没理解这一概念的真正意思),但在前者,统一是通过自由的部分来实现的,而在后者,统一则意味着各个部分的结合,或通过从属关系即其他部分无条件从属于占绝对优势的部分达到。

主题的绝对清晰和相对清晰。这个对比,首先是一个近似线描和图绘之间对比的对比。再现事物本身的样子与再现事物显现于眼前的样子的对比;前者单独处理事物,使其通过可塑感情可以理解,后者把事物看成整体,更确切地说,是根据其不可塑的特性来再现。但古典时期的重要特点之一,是发展了一种15世纪艺术只含糊感觉、17世纪自动牺牲的完美清晰的理想。并不是艺术形式变得让人迷惑,这种迷惑只会让人讨厌,而是因为主题的明确性不再是再现的唯一目的。构图、光线和色彩不再纯粹服务于形式,而是有它们各自的生命。在

很多例子中，某种程度上抛弃了绝对的清晰，只是为了增强画面效果。而"相对的"清晰，作为一种伟大的包含一切的再现方式，在人们关注现实旨在其他效果时，第一次出现在艺术史中。虽然巴洛克艺术在此背离了丢勒和拉斐尔时期的理想，但在质上没有高下之分，正如我们说过的那样，这是看待世界的不同方式。

模仿与装饰

这里描述的再现形式具有普遍性，像泰尔博赫和贝尼尼这样性格各异的人（重复前面的例子），依然可以归于同一种艺术类型。对17世纪的人而言，这两个画家的风格一致性的基础，在于某些基本条件，生动的形式的印象受这些条件制约，没有从属于这些条件更特殊的表现价值。

这些条件可被视为再现形式或视觉形式：人们用这些形式观察自然，而艺术在这些形式中展示自身内容。而仅讨论用以决定艺术概念的"视觉状态"很危险，本质上，每种艺术概念都根据某种特定的快乐原理组织。故上述五组概念具有模仿和装饰的意义。每一种对自然的再现都活在明确的装饰图式中。线描视觉永远和特定的美的概念相联系，图绘视觉亦如此。如果一种高级的艺术形式消解了线条表达，取而代之的是无限的巨大块面，那么这一转变为了一种新的逼真，也为了一种新的美。要承认平面类型的再现方式的确符合某种观察。即便如此，这种图式也明显包含装饰性的一面。当然，图式自身不产生什么，但在平面布置中包含了发展美的可能性，而在纵深的风格中不（也不可能）包含。我们继续用这种方式分析整个系列。

但是如果这些一般的概念也能正视一种特殊的美，我们难道不能回到最开始的时刻，在那时风格被认为是性格的直接表现，是时代、民族和个人的性格的自然表现？如果是那样的话，难道唯一的新因素的截面不会分割得更细，各种现象在一定程度上不会归纳为一种更普遍的共同特性？

那样说的话,我们就不能意识到:每对概念中的第二个术语,它们在自身的转变中遵守着内在的必然性,代表一种不同的种类,表现出一种理性的心理进程。从实在、可塑的感知,到纯粹视觉、图绘感觉的转变中,遵循着一种合乎自然规律的逻辑,而且无法逆转。从构造到非构造、从严格遵守规则到自由对待规则的转变,都是如此。

打个比方,石头从山上滚下,根据斜坡的坡度不同或地面的软硬程度,会有不一样的运动状态,但这所有的不同运动都要遵守唯一且朴素的万有引力定律。因此,在人类心理中,一些被认为受自然法则的支配的发展阶段,与人的生长要遵守自然法则是一致的。这些阶段有繁杂的变化,能全部或部分被控制,但只要滚动开始,某些法则的制约便自始至终都存在。

没人要坚持"视觉"可以自我发展的说法。它受制约也制约其他,密切地影响其他精神领域。历史上从没有一个视觉图式,可以只凭自身就能产生出来,而且作为一种定型的模式变成世上的典范。然而,尽管人类能看到想看到的事物,但也不排除一种可能性,即一条法则贯穿所有的变化。确定这一法则的内容,是艺术史要解决的最重要、最核心的问题。

在本文结束之时,我们将再回到这一问题。

(杨蓬勃 译)

佛罗伦萨绘画及其社会背景①（节选）

[匈]弗里德里克·安托尔

弗里德里克·安托尔（Frederick Antal，1887—1954，又译安塔尔），匈牙利艺术史家，出生于匈牙利的布达佩斯，曾先后跟从沃尔夫林和德沃夏克学习艺术史。在维也纳期间，安托尔成了匈牙利美学家、批评家乔治·卢卡奇（Georg Lukacs，1885—1971）的密友，结识了卢卡奇周围马克思主义者圈子中的不少人物。匈牙利苏维埃共和国建立以后，安托尔返回布达佩斯在美术博物馆任职。1919年霍尔蒂独裁政权复辟后，安托尔被迫离开匈牙利，先到维也纳，后转至柏林，最后移居英国。1926年至1934年期间，安托尔担任《美术史文献批评通报》的编辑。安托尔一生从未在大学有过正式教职，居住在英国期间偶尔在伦敦大学考陶尔德研究院举行艺术讲座。安托尔是英国的艺术史研究先驱，他站在马克思主义辩证唯物论的立场上进行艺术的研究，将艺术风格看成思想、政治信仰，社会阶层的一种表达。对英国艺术史界产生了深远而广泛的影响。

在艺术观上，安托尔反对"为艺术而艺术"和纯粹的形式主义，主张从社会环境角度出发研究艺术。他的第一本著作《佛罗伦萨绘画及其社会背景》即是应用马克思主义立场研究文艺复兴艺术的产物。《佛罗伦萨绘画及其社会背景》讨论了文艺复兴时期从乔托到马萨乔的艺术，把它们放在当时的社会、宗教、政治和经济环境中进行考察。安托尔按马克思主义经济基础和上层建筑关系的模式阐释这一时期

① Frederick Antal. *Florentine Painting and its Social Background*, Boston, 1948.

的艺术,艺术庇护人的问题也在书中得到了论述。他把12到14世纪的佛罗伦萨看成欧洲资本主义的奠基时期。在这段时间里,编织工艺、国际贸易已经从行会经营转变成一种"资本主义事业";除了控制生产方式以外,佛罗伦萨的资本家也开办银行、管理教皇财政,财务和商业力量前所未有地集中到中产阶级手里。在安托尔看来,佛罗伦萨中产阶级的壮大导致了艺术中的人文主义倾向,当时的艺术风格的变化与佛罗伦萨的经济、社会发展密切相关。《佛罗伦萨绘画及其社会背景》的第一章讨论资产阶级在佛罗伦萨出现的经济原因,随后的章节依次讨论宗教、哲学、文学和艺术。安托尔不仅强调了资产阶级与贵族的斗争,也强调了资产阶级内部的分化。对于安托尔来说,不同风格的根本原因在于社会的经济结构和统治阶级的意识形态。他以当时的两位画家金泰尔和马萨乔为例,说明艺术家对同一主题完全不同的处理方法展示出社会的对抗:金泰尔的宫廷风格是贵族世界观的表达;马萨乔更为理性的写实主义风格则反映了新近变得富有和强大的资产阶级世界观。安塔尔的著作在西方艺术史界产生了广泛影响,然而由于存在着较为明显的机械决定论色彩以及公式化、简单化倾向,他的研究一度遭到不少批评。

安托尔的主要著作有:《佛罗伦萨绘画及其社会背景》(*Florentine Painting and Its Social Background*,1948)、《贺加斯在欧洲艺术中的地位》(*Hogarth and His Place in European Art*,1963)、《古典主义与浪漫主义》(*Classicism and Romanticism*,*with Other Studies in Art History*,1969)等。

经济、社会和政治思想

关于这一时期复杂的经济、社会和政治状况,只有按照与之相适应的思想来考虑,才能得到充分的理解。此外,在任何其他领域,我们都无法如此清楚地看到构成社会的各种因素之间的关系的本质——教会、贵族、上层中产阶级、知识分子和下层中产阶级。正是这些思想

使这些群体的总体观点变得生动起来①。通过考虑每个阶级是如何看待社会和经济生活的——他们是如何看待和评价社会系统的组成、经济活动、贸易、高利贷等因素，以及他们是如何构想国家和政治的，我们将能够理解当时的理论和一般的日常观点。

在这一时期，经济、社会和政治思想的一个基本特征是它们在许多情况下与宗教密切相关。这在教会世界里自然是最明显的，在那里，宗教观念决定了一切别的思想的性质和方向。在上层社会中，上层中产阶级已经在一定程度上脱离教会，并具有一定的思想，关系并不是非常密切。这种关系并不像教廷和富有的城市资产阶级在经济上和其他各个方面完全相互依赖那样紧密，社会和政治思想本质上是为了它们的共同利益而达成妥协的历史。双方都尽力保持多的自己的意识形态立场，但出于自身利益的考虑，避免对盟友提出不可能的要求。有教养的高等神职人员的重要的科学和文学活动弥合了这两种利益之间的鸿沟。原则上，这些牧师作家仍然坚持圣托马斯的学术和不朽的体系。由于他的思想产生了如此持久的影响，在我们考虑教会和中产阶级后来如何修改这个体系之前，必须对其进行简要的总结。

圣托马斯·阿奎那(St. Thomas Aquinas, 1225—1274)，是多米尼加会的伟大神学家和巴黎大学的教师，将中世"巅峰时期"教会的整个意识形态世界纳入一个单一的大体系，包括他对经济学、社会学和政治的观点，以及与实际情况的妥协。亚里士多德认为，国家是一种旨在实现美德的组织，这一概念体现在宗教和教会体系中，并从属于该体系：关于国家罪恶起源的学说已经被抛弃了，但它现在被设想为执行神圣世界计划的工具，也就是为进入神国做准备的工具。社会的秩序和各种各样的工作都是上帝规定的；每一种秩序都有其特殊的理由；每一个人都必须留在上帝喜欢召他到的位置上——必须留在他自己的秩序和工作上。这适用于富人和穷人。区分富人和穷人是必

① 根据亚里士多德的观点，市民不应以贸易和金融交易为生，而应以土地租金、土地资源为生。亚里士多德在马其顿贵族——封建统治者的安提帕特的保护下以外国人的身份在雅典生活，他厌恶统治城市的富裕的商业中产阶级，厌恶不断发展商业化。尽管如此，他是第一个对经济问题尤其是金钱和贸易进行系统分析的人。

要的,因为人性的堕落,放弃私有财产的理想是不可能实现的。然而,穷人有权被慈善,尤其是被施舍。每个阶层都有自己的生活标准。阿奎那的这一有点弹性的原则几乎没有受到断言的影响,即经济工作本身不是目的,而是为了维持生活;因为要维持的生活总是适合一个人所处的地位。尽管阿奎那的教义假定城市人口的存在,但他对商人的态度有些冷淡:他们只需要少量的人,以确保不同城镇之间适度的交流。在一个城镇里,没有理由进行贸易,生产者和消费者之间没有直接的联系。金钱无益的教条——即货币没有生产力,也不能成倍增长——也来自亚里士多德,为禁止利息和高利贷提供了基础。每一种商品都有它自己的目标,价格(这也是亚里士多德的概念)[①]由上帝指定的权威来决定。至于国家的形式,阿奎那认为君主制是最好的。他理想的"优秀的统治者"必须是公正的,并且遵守法律[②],否则他将是一个暴君。教皇拥有至高无上的权力,无论是精神上的还是世俗上的,尽管他对世俗权力的掌握是间接而非直接的。

尽管阿奎那来自意大利南部的一个封建家庭,但他主要活跃在当时社会和经济进步的意大利之外。他的思想代表了他的牧师前辈们的巨大进步,因为他允许世俗国家和中产阶级的存在,但他们总体上仍然反映了一个大多数世俗国家都是弱小的、有些混乱的封建公国的时代;当时,中产阶级仍是自给自足的农业和工匠的发展初期,各个教会神权政治集中在教皇手中,教会是唯一真正的主权组织,以及唯一的文化。

阿奎那之后的实际经济、社会和政治形势——在13世纪末,尤其是在14世纪和15世纪——是非常不同的。大商人和银行家统治着这些城市,教皇也与他们结盟,特别是与佛罗伦萨的大商人和银行家结盟,因为它们对于罗马教廷的经济存在、货币事务以及经济和政治权力都是不可或缺的。正如我们所看到的,只有借助佛罗伦萨银行家们的有息交易,教廷才能保持自己作为一个金融大国的地位。因此,它有充分的理由对银行家和商人更加宽容,因此对利息的收取也更加

[①] 《公证价格理论》(英文翻译版,伦敦,1940年)。
[②] 根据R. B和A. J. Carlyle(《西方中世纪政治理论历史》,爱丁堡,1928年)的观点,这是指贵族依赖于封建法律。

宽容。我们已经提到，在佛罗伦萨，尽管行会章程在原则上仍然支持禁令，但在教会的同意下，有关利益的规范禁令是如何被规避的①。例如，"利息"一词被其他更无害的词所取代。在与古里亚打交道时，还可以利用外国货币在其原籍国的汇率因素等②。此外，高利贷的罪可以通过忏悔来赎罪，而被诅咒的危险可以通过善行和为教会和慈善目的提供的礼物来避免；我们稍后将更详细地提到这一重大的妥协③。在实践中，"合理的价格"——尽管原则上获得1293年佛罗伦萨宪法的批准——通常是由国家当局制定的，只有在这个时候，权利较小的社会阶层才能冲锋在前。例如，食品价格受到了统治阶层控制；但是，当涉及由强大的部门生产的商品时，比如布料，价格就会留给个人雇主决定，或者工会组织中最有影响力的雇主决定，很少有例外。元老院，这个在经济活动和官僚发展方面最先进的机构，在城邦兴起之前是中世纪最合理的组织，正如我们所看到的，从它自己的经济需要出发，仔细研究商人的思想并要像佛罗伦萨银行家和商人那样深谋远虑④。这种商业思维在神职人员中发展得如此之好，以至于他们中的许多人，特别是在佛罗伦萨，自己也放高利贷。这就是实际情况。

但是，像教会这样的机构，背负着沉重的传统负担，需要很长时间来修正其理论。事实上，就意大利中上阶层而言，没有必要特别着急。意大利资产阶级，尤其是佛罗伦萨的资产阶级，在经济上与教会结成了紧密的联盟，几乎不受官方教会理论的约束，而在实践中，在教廷的帮助下，可以毫不费力地回避这些限制。所以在意大利，神职人员的经济思想是在托马斯体系中发展的。实际上，比起原则问题，教会更愿意在细节问题上改变其官方观点；为了确保对大多数穷人的影响力，原则上禁止放高利贷，这也是为了维护教会自己的理想。因为教

① 另一方面，1301年Calimala行会的法令公开说明如何规避利息禁令。其执政官提前与负责检查的修道士做好了安排，确保释放行会的违规成员。
② 有时候，会通过借款总额的名义上的增加来掩盖利息，或借商品而不是金钱，并且按高于商品的价格计算。
③ 小说家撒凯蒂开玩笑地说了一个关于传教士的故事，传教士为了扩大他的小集会，在布道结束时说，下一次的传道他会证明收取利息是被允许的。这立即引来了很多群众。
④ 教会一直都了解能够使得生活有条不紊地合理化的知识分子的观点。从哲学历史的角度看，这来自古典中产阶级。

会只根据宗教信仰来看教义和原则;在天主教的商业伦理中,真正重要的是对特定行为的容忍,而不是可聆听性。适应新环境的经济力量,总是采取一种妥协的形式,制定保留条款,表现为对重点进行些微更改①。因此,虽然在原则上托马斯主义的基本教义得到了维护,这些规则是由诡辩家在他们的"注释"中发展出来的,被托马斯视为例外情况。

因此,需要特别注意根据特殊企业的风险允许获得利益的理论②。同样的,违反了公平价格教条也遭到破坏;阿奎那对教条和市场价值进行了区分。教堂接受了越来越多的附加条件,直到最后,商人和银行家的经济活动,他们的整个生活行为,以及他们对迄今为止存在于社会秩序之间的障碍的渗透,都被覆盖了。阿奎那已经在原则上承认,一个人可以企图超越他的秩序,但他的努力必须根据宽宏大量和美德来判断。商人的职业,教会有激烈争议,逐渐取而代之的通用系统,甚至通过神学大全看出——并不代表任何进步的思想而仅仅是神职人员的指导以及神学观点。教会作家所作的最重要的保留不是具体的,而仅仅是主观的,即商人在经济活动中不应该受到罪恶动机的推动,特别是贪婪。阿奎那关于工作是必要的,而不仅仅是对堕落的一种惩罚的训令,现在得到了更普遍的强调,挣钱维持生活,作为这种工作的目的越来越突出。与此同时,值得注意的是,每个阶层维持生活标准的理论是多种多样的,阿奎那的著作还为征税和贷款的发放提供证据。

虽然教会和发达的上层中产阶级之间达成妥协,也就是说,教会对商人的官方看法,他们的商业活动和放高利贷的行为,只有在科西莫·德·美第奇时期才被当时的佛罗伦萨大主教圣·安东尼奥系统化,这些思想在14世纪就已经流行起来,在15世纪早期更是如此,它们甚至已经被公式化了。乔凡尼·多米尼西(1356—1419)是圣安东

① 因此,虽然所有教会作者的教条在本质上都相似,但是每一个新词、每一个细微的差别尤其是他们提出的不同的论据,都具有各自的重要性。即使在教会法规中,定义也非常谨慎,为高利贷留有很多潜力。
② 占据很大份额的佛罗伦萨东方贸易不会遇到教会的任何刁难,在与异教徒进行交易时,允许取得任何程度的利润。

尼奥的老师，是多米尼加会的人，后来成为机枢主教，与佛罗伦萨最富有的商人关系密切，他的著作《德·雷古拉总督》，代表了他们的宗教和道德观点，实现了保守宗教思想和实用常识的完全融合。他宣扬严格的托马斯主义教义：上帝赋予每个人自己的天职[①]。每种职业都会变得富有，人人都可以富有[②]。同时，他还主张坚持工作的必要性。锡耶纳的圣贝纳迪诺(1380—1444)，他是圣安东尼奥的朋友，他在意大利各地(包括佛罗伦萨)布道，努力使群众忠于教会，并努力将商人和教会的利益统一起来。他的布道和其他浪迹他乡的人一样，似乎是反对放高利贷的。然而，它们的细节却从不同的角度展示了它们。这位来自 Albizzeschi 家族——是锡耶纳的主要家族之一——的修士，他对经济生活的细节有更深入的了解，对早期资本主义的本质特征也有更深入的了解。也许正是他首先考察了资本的各种形式的本质；他还以"教会的名义"为自己辩护。他明确地认识到这是一种创造性。他用无数的例子来解释，什么情况下不需要变成利益就能获得利润——当利润是资本收益时。在公正代价这个微妙的问题上，他试图在自由和强迫之间达成妥协。他对私有财产原则的赞同远远超过了阿奎那。要感谢上帝的帮助，以正义的方式获得财富。总的来说，在圣贝纳迪诺的布道中，商人的职业已经是受人尊敬的了，人们认为他的经济活动能够给整个社区带来好处[③]。然而，直到一个相对较晚的时期，神学才将这种理论上的正当理由赋予意大利的商人行业。

在英国、法国、德国和较为落后的北方国家，情况则有所不同。在那里，资产阶级发展缓慢，他们不想在经济上与元老院结盟，而是想从它的经济压力中解放自己。在这些国家，教皇和中产阶级的利益是对立的。因此，矛盾的情况必然出现。为了中产阶级的扩张(例如，契约自由代替公正的价格)，在很早，就在资产阶级发展水平不如意大利发达的国家，阿奎那的经济学说(邓斯·司各特，唯名论者)被瓦解，实际

① 多米尼西也赞成不同阶级的着装要保持差别，下层阶级的着装不能太过奢华。
② "如果上帝对你说，富裕起来或保留你的财富，则保留你的财富；如果他对你说，远离你的财富，则你将变得贫穷；如果他再次对你说，再把你的财富找回来，则听从他的命令。"
③ 因此，我们发现锡耶纳的圣贝纳迪诺调用了生活在一百五十年之前的邓斯·司各特的权力。

上已经被放弃。

随着各个国家变得更加强大,中央集权化和国家化,元老院在政治理论领域也不得不妥协。阿奎那将亚里士多德的国家概念纳入他的体系,这已经是一种妥协。但真正的现代政治体系,就像经济体系一样,出现的时间较晚,而且在很大程度上,根本不是在意大利,而是在北方的新兴民族国家,那里的中产阶级和教会正在为国家独立而斗争,王子们在为中央集权而斗争。在这些国家中,有一种强烈的倾向,即提出人民主权不受教会影响的原则(帕多瓦的马西利乌斯,活跃在意大利之外,支持国王)[1],后来,教会作家维护民主委员会的权利,反对教皇的绝对统治。另外,在意大利,教会作家在政治上当然也留在了教皇一边,尽管他们对教皇党资产阶级做了一些必要的让步,并与贵族国王一起参加战斗[2]。佛罗伦萨和教廷之间的紧密联盟可以从多米尼加圣玛利亚诺维拉家族的两位前辈的政治理论著作中看到。这两个人在佛罗伦萨的教会中享有最高的知识地位,同样重要的是,他们都是圣·托马斯·阿奎那的直接学生。其中之一,雷米吉奥·德·基罗拉米(Remigio de'Girolami,1235—1319),出生于佛罗伦萨贵族家庭,并偶尔担任共和国大使,他坚持托马斯主义的教会拥有超越国家的至高无上的权利的观点。另一个是卢卡的托勒密[他的真名是托勒密·菲亚多尼(Tolomeo Fiadoni),1236—1327],他甚至比阿奎那更承认教皇对国家的世俗的至高无上的地位(这是在卜尼法斯八世之前)。优秀统治者的概念虽然是一个精确的概念,但在实践中必然保留一定的不明确性,并且可以被教会用来宣告抵抗"暴君"的权利——也就是说,这种谴责"暴君"的倾向,在某种程度上已经从资产阶级的立场上看到了,在卢卡的托勒密在阿奎那的论文《君主政体》的续篇(约1275年)中得到了显著的说明。

尽管佛罗伦萨的上层中产阶级尊重教会,认为它是一个权威机构,在实践中也有有利的情况,但他们不能永远满足于教会在政治和经济理论领域给予他们的妥协和有点屈尊的支持。或者接受这些教

[1] 马西利乌斯的论文中说道,教会的层次是一个人为的制度,被元老院称为异教。
[2] 埃吉狄尼斯·科朗纳(Aegidius Romanus),奥古斯丁修会的会长以及卜尼法斯八世的政治家,在某种意义上不赞同依赖免费服务的封建国家,他主张基于罗马法律的公民国家。

会的教义作为唯一的约束。大商人们在他们获得的财富的帮助下创造了一个新的阶级，为了巩固自己的地位，他们需要自己的代言人来阐明自己的观点，这些观点即使不是与教会的传统相违背，至少也是对教会传统的补充。

在对代表上层资产阶级的那些重要作家的思想体系进行讨论之前，我们将试图概述这部分社会阶层在经济、社会和政治问题的一般精神态度和普遍观点——特别是在有关城镇和行会的当代文献中可以找到，因为它们反映了日常生活的物质条件。

佛罗伦萨和其他地方一样，在整个资产阶级秩序的背后，始终存在着上帝意志的基本思想：公社、资产阶级的权威。因此，整个经济、社会和政治秩序建立在不可动摇的基础上。这证明了在所有行会章程中，尤其是拉那的行会章程中，资本必须对劳工有绝对的权威，所有罢工或加薪要求都必须受到惩罚，因为这种行为不仅是对社会和平与安全的攻击，而且是对神圣法律的侵犯。在官方文件中，工人不被认为属于人民，无论是商人（大行会）还是下层市民（小行会）；他们不是公民，而仅仅是 sottoposti，正如编年史和传说进一步证实的那样，他们不被视为有人类需求的人，而是"可怜的""悲惨的生物"，他们应该对被允许工作而心存感激；梳毛工尤其被认为是最低的阶级。许多国家法令和行会法令，特别是 14 世纪初以及 15 世纪上层中产阶级掌握了绝对统治之后，充分地对权力和名望、财富和自由感到自豪——财富体现在毛织品和后来的丝绸工业上①；但这里的工业指的是实业家。富裕资产阶级对他们自己的正义，对维护他们自己创造的社会秩序的坚定信念，当然也延伸到政治上。例如，有一条法令规定，每一位竞选总统的候选人都必须"热爱佛罗伦萨的宁静与和平"。因此，一直被忽略的工人阶级"突然"出现的梳毛起义自然被所有中产阶级年代史编者视为打劫。

正如我们所看到的，只有少数富有的人拥有真正的政治权利；事实上，balia、accioppiatori、ammonizioni 这些制度将权力限制在一个

① 15 世纪初的国家法令代表作为全国性任务的毛织品和丝绸工业的发展。

少数群体中的小集团内①。然而,佛罗伦萨的上层中产阶级自然不会正式承认政府掌握在拉那家族的几个家族手中的寡头政治。在佛罗伦萨,实际情况很难像萨索费拉托的著名法学家巴托鲁斯所描述的那样清楚而明确:他为佛罗伦萨的政府形式进行了辩护,并赞扬了这种政府形式,称其类似于威尼斯的政府,即由少数富有而善良的公民组成的政府形式上,佛罗伦萨宪法是民主的;根据宪法条文,所有拥有政治权利的人都是绝对平等的。根据佛罗伦萨上层中产阶级为自己的行为和法令辩护时的政治口号,"自由"和"正义"在这个民主共和国占据着主导地位("自由"是所有阶级都使用的标语,尤其是罗马共和国②,"正义"是亚里士多德和阿奎那的基本概念)。在佛罗伦萨最早是在革命意义上使用的,修道院行会是自由的修道院,资产阶级为以前贵族所犯的错误进行报复的宪法是 Ordina Mentidi Giustizia——象征着他们战胜贵族的军官 Gonfalionere della Giustizia,后来对这些口号有了不同的解释。上层中产阶级最终胜利后的"正义"代表了一种新的社会平衡,在这种平衡中,不同社会群体之间的不平等不偏不倚地减少了,所有人的安全都得到了保障。在上层中产阶级掌权之后,"自由"仅仅意味着我们上面提到的个人理论上的政治权利——参加宪法,参加选举,尤其是担任公职。对于一个拥有明确领土、经济发展以盈利为目的、中央政府有能力保护和促进贸易的城邦来说,政治独立比一个封建的、松散的国家更为重要③。因此,"自由"也是新资产阶级爱国主义和民族主义的口号。在为实现民主和经济、政治权利的斗争中,被压迫的小资产阶级试图使用上层资产阶级用于反抗贵族所用的相同的政治标语反抗上层资产阶级。例如,当染色工获得创建行会的权利时,他们的盾形纹章上包括一只举剑的手臂,剑上刻着"公正"。在 15 世纪初的寡头政治时期,同样的口号,特别是"自由",服务于上层中产阶级的小统治集团(主要)和美第奇家族,他们的基础是其他人

① 巴托鲁斯认为,这种贵族式政府最适合中等国家,例如佛罗伦萨和威尼斯。对于小国,他提倡采用民主政治。但是,巴托鲁斯的民主国家概念中有很多保留。即使对帕多瓦的马西利乌斯来说,民主政治也不意味着大多数人都赞同,而仅仅得到主要的富人的赞同。
② 参见 R. Syme《罗马革命》(牛津,1939年)。
③ 举一个实例,任何地方的司法都没有 1428 年拉那的法令令人激动,在这条法令中,公开提出了对于下层阶级的纯理论力量政策。

口的支持。在阿尔比齐的同一时期,当共和国的外部力量,以及作为其意识形态的必然结果的内在道德力量不断被渲染的时候,演讲占据了一个重要的位置——它的总体特征是预先确定的,正如1408年和1415年的市镇法规中明确规定的市政官员和大使的授勋仪式;外交和政治上的老生常谈从来没有像现在这样进行研究,即根据既定的主题精心制定出来的:相当笼统的长篇论文论述了官员的廉正、政府的好坏,尤其是"公正"和"自由"①。

最后,必须提到佛罗伦萨日常生活的一个非常重要的特点,即法律及其实际应用。一种新的商业习惯法应运而生,这对新兴中产阶级至关重要,并被编入行会和城镇法规。日耳曼人的法律,由皇帝引入,建立在本质上是易货经济的条件上,不能永远满足资产阶级。因此,银行家首先接受了罗马法律,后来托斯卡纳人接管了典型的资产阶级罗马法,它能保护私有财产,并能公正处理复杂的商业事务。更准确地说,罗马法在杰出的民事法学家的帮助下适应了当时的商业习惯法。1346年,佛罗伦萨颁布法令,要求在法庭上使用罗马法。因此,新的经济秩序得到了足够的法律形式。在法律发展中,我们可以清楚地看到物质和意识形态的原因或"古典主义复兴",稍后我们将更详细地讲这个"复兴"可能最容易发生在意大利,因为这里存在太多的经典知识,尤其是罗马法的清晰记忆。确实,即使在我们那个时代,这种认识也不是很深刻。尽管法学家们是保守的,但他们并不追根溯源,而是带着几分学究的精神,只关心细节,满足于粉饰。著名的法学家的主要任务是实际的:通过他们的权威向各公社或上层资产阶级的其他公司提供法律意见,如果我们进一步深入到佛罗伦萨的日常司法管辖区,我们就会发现法令和法官充满了统治集团的精神,官员们掌握着巨大的专政权力,还有大量的腐败环境,这些环境同样只对富人有利②。

直到15世纪初,佛罗伦萨法律特征才有所变化,托斯卡纳法学

① 法令中多次提道,佛罗伦萨的贸易和工业不仅要感谢公民的财富,还要感谢国家的自由以及权力的扩张。
② 这个时期著名的法学家弗朗切斯科,他在博洛尼亚教书并编写了关于他的前辈的光辉历史,他出生于佛罗伦萨,1263年担任法官。

家——当然不是更具中世纪思想的博洛尼亚人——转而研究古代史料时①,罗马法的性质在佛罗伦萨才发生了轻微的变化。佛罗伦萨的公证人更接近人文主义者,而不是法官,他们更多才多艺,在他们的领域,特别是在总理府,对"复兴"做出了更大的贡献。城市名声的概念也利用了古老的思想;它宣告了佛罗伦萨人的骄傲——新资产阶级爱国主义的骄傲——罗马人建立了他们的城市,公证人做了大量的工作来传播这种思想,这种思想在资产阶级统治时期就已经存在了,后来又更加突出。例如,在1396年佛罗伦萨给罗马的一封信中写道:"我们为自己曾经是罗马人而自豪,正如我们的历史学家所说,我们铭记着我们古老的母亲。"这封信是由最重要的一个发言人,佛罗伦萨的中产阶级、公证人和大法官萨鲁所写,他是一个伟大的人道主义者。中产阶级人文学者和发言人对这种古典思想作了进一步详细阐述。

上层中产阶级的代言人最初首先是大商人和商人本身,但是后来越来越多的这个阶级的专业知识分子、人文主义者依赖于他们。在中上阶层的商人中,他们阶层的经济和政治利益得到了非常清楚的表达,尽管这些利益往往隐藏在前面提到的流行语之后。意大利的教会作家的经济学理论可能落后于北方国家的作家,但在佛罗伦萨,商人们自己创作了大量的世俗文学,涉及实际的商业问题和以经济事实为例证的历史写作,这在当时的基督教世界是独一无二的。然而,他们并没有摆脱教会的传统观念,而是特别容易受到这些观念的影响——这是中产阶级成员思想特征的表现。

乔瓦尼·维拉尼(生于1276年之前,死于1348年)是雅典公爵统治之前这一阶级在佛罗伦萨拥有绝对权力时期思想的典型代表。他是一个大羊毛商人,同时也是几个大银行的合伙人,其中包括佩鲁济银行,他是镇上最富有的人之一;他还积极参加了政府,多次担任卡利马拉的传教士与执行官,并写了一个城市的历史。在理论上,他的编年史仍然表达了一般历史过程的学院派观念,即用上帝的正义解释一切,把每一次不幸都看作是对恶行的惩罚。但是,尽管它的总体框架与教会的官方理论相一致,除了对所描述的历史事件的经济和金融细

① 但是,即使在14世纪也很难明确区分贵族商人和人文学者。

节非常浓厚的兴趣之外,它还显示了一种非常坚定的资产阶级意志和自信。与北方编年史家幼稚的叙述不同,维拉尼渴望准确;他喜欢数字。作为第一位对统计学感兴趣的作家,他对佛罗伦萨的人口、商品生产、货币流通等进行了调查。这是一项惊人的成就,即使在今天,他的数字仍然被认为总体上是准确的。他简要阐述了关于货币、贸易和信贷的理论。他在宣扬官方的教会观点的同时,在考虑和判断个别的历史事实方面,完全是属于他那个阶级的人;他站在一边,表达了自己真正的经济和政治利益,尽管他通常会加上宗教和道德方面的内容,但是他的行为是隐秘的,传统观念的力量和教会的高利贷禁止让他开始思考作为贷款人、社会下层商人的自己。

维拉尼是佛罗伦萨的一名爱国者,对他的城市的名声、自由和财富而感到自豪。但在谈到财富时,他总是暗示是商人的财富。他提出了一个模糊的一般性要求,即所有人都应该有权参政,从而保持民主的外观,但每一个具体的声明的大意是,决定性的政治影响必须掌握在更大的行会的富裕公民手中,他将大行会与贵族区分,将中产阶级和小人物区分。通过"自由"和"正义",维拉尼理解了上帝为中产阶级制定的秩序,这一秩序不应该被扰乱[①]。他反对一切暴力做出的变化,因为正如他所说,他自己只会因此蒙受损失。因此,在他生命的尽头,他对未来的观点非常沮丧。破产、雅典公爵的统治,尤其是小行会的发展,威胁着他这个阶级的绝对统治。一开始维拉尼反对贵族,虽然他相信是他们打败了上层中产阶级,完全忽略了小资产阶级的合作。后来,在雅典公爵统治期间和之后,他把较小的公会视为日益增长的危险。亚里士多德和《圣经》(所罗门)关于意识形态的辩护是统治阶级的最典型特征:平民只考虑他们自己的利益,因此不适合统治国家。他把那些从乡下甚至外地来到这个城市的工匠称为白痴。维拉尼是多么喜欢政治上无害的贵族风格,而不是下层人民:"在这里,骑士精神被世界上最卑劣的人、纺织工、漂洗工以及其他卑劣的行会和工匠贬低了。"维拉尼反对佛罗伦萨的君主政体,他说,因为君主专制,不尊

[①] 非常尊重教皇约翰二十二世的财富的维拉尼,很显然高估了教皇的财富。他把财富价值说成二千五百万弗洛林,实际上只有一百万。

重法律。在这种对共和民主的关心的背后,有着和他对小资产阶级的厌恶一样的恐惧,唯恐上层中产阶级的利益不再受到商人自己统治的保护。虽然维拉尼不是"暴君"的朋友,但他书中的许多段落显示,他非常尊敬君主,只要他们是富裕的贵族。他对混乱的封建统治和日耳曼皇帝持续不断的财政困难,只有蔑视。作为佛罗伦萨的教皇党,他自然认为国王是教皇的臣民。在他看来,教皇党是"热爱教会和教皇的人";尽管如此,他的书中的细节再次清楚地表明,佛罗伦萨从与罗马教廷的联盟中获得了巨大的经济利益[1]。当然,维拉尼也支持安儒家族和法国,并认为法国国王是基督教世界第一个和最强大的统治者。此外,值得注意的是,由于"复兴"意识形态出现的早期是引人注目的,维拉尼在谈到古罗马时表示钦佩,将佛罗伦萨的基础追溯到罗马[2]。

其他生活在上层经济扩张时期的商人记述了实际的经济问题。例如,巴迪的合伙人兼代理人弗朗切斯科·佩戈洛蒂(Francesco Pegolotti)为这位导师写了一篇论著。在这本书中,他不仅描述了他在欧洲和亚洲的商业旅行,展示了他对各国商业状况的独特简介,而且还讨论了保险、运输等问题。玉米商人多梅尼克·伦齐(Domenico Lenzi)在他的日记(1320—1335年)中详细描述了佛罗伦萨玉米贸易的动向,并记录了价格;和维拉尼一样,他也宣称自己支持的食品价格不应该受控制,支持完全自由的私人经济活动。

大商人乔凡尼·莫雷利(Giovanni Morelli, 1371—1441),他半生处于奥比奇时期,他写了一本从1393年到1421年的编年史,详细处理了家庭事务,打算供他的儿子阅读。虽然他自己曾担任过许多市政官员,但他还是劝儿子不要参加公共生活,以便他能全身心地投入到经商和赚钱中去。只有在绝对必要的情况下,他才会支持较强的一方,即教皇党。因为莫雷利也认为,对于国家和他自己来说,没有什么比小资产阶级的统治更危险的了[3]。因此,在上层中产阶级站在这个

[1] 维拉尼大大地扩展了佛罗伦萨来源于罗马的观点以及出现在Chronicade Origine Civitatis 中的其他爱国主义理论。
[2] 这本书实际上持续使用了超过一个世纪。
[3] 莫雷利将农民视为流氓和小偷。

新的但不稳定的顶点,出现了与早期政治上活跃的维拉尼类型相反的另一种"私人的"、相对非政治类型的意识形态,由于莫雷利的这种不公开的态度,他就如何经营他的生意,向儿子提出了详细的、经过深思熟虑的、冷静的、准确的建议,特别注意在一切可能的情况下如何利用国家的利益。莫雷利一贯表达他那个时代拥有阶级的经济意识形态,就像他之前的维拉尼一样,尽管更加坚持,他表达了一种融合,对未来很重要,介于宗教和世俗思想之间,是早期资本主义的特征。莫雷利以多米尼西为基础,从他的教义中得出了进一步的结论,即赚钱是一种符合上帝意志的职业。一个人应当照顾好自己,这是上帝的旨意,上帝分配世间财产的比例取决于人的功绩。因此,财富和事业成功表现了上帝对虔诚的奖励。

在莫雷利的书籍中,我们很少会看到从商业中获利有罪的说法,他更多地谈到了商业安全。体现了奥比齐时期部分中上阶层的深谋远虑和焦虑心理,莫雷利希望规避巨大的商业风险,他害怕日益增加的危险,因为时代无疑变得不那么安全了。由于他属于一个稳固的历史悠久的家庭,他不赞成新来者的投机行为。他更喜欢较低的利润率,只要它是安全的;他提倡节制,并希望得到明确的依靠。他对"节制"的热爱也体现在他将罗马人视为祖先和美德的典范,但仅限于他们不干涉赚钱。在实际的日常事务中,他提出当代人过同样的生活是最好的典范。

在讨论全盛时期的上层中产阶级时,也可以参考洛伦佐·里多尔菲的论文。洛伦佐·里多尔菲出生于一个著名的家庭,他是一名法学家,因此,与大商人一样,密切联系实际经济条件,并对这些条件全面的理解。在他的论文中,在许多情况下,他试图通过巧妙的论证,尽力保护上层中产阶级的经济活动免受高利贷学说的影响。他说,他被迫写作,是因为他渴望拯救他所看到的同胞从事一些危险的活动。另外,这是缺乏情感与冷静的表现,这甚至支配了这一时期的理论,里多尔菲相当公开地拒绝将对邻居的感情用作获取利益的论据。里多尔菲属于奥比奇集团,偶尔还担任共和国大使,他还在理论上为当时执

政的寡头政治赖以维持其权力的强制性国家贷款辩护①。

就像以前神职人员在贵族面前扮演知识分子的角色一样,资产阶级现在也需要他们自己的世俗专业知识分子,也就是从他们自己的队伍中挑选出来的人文主义者,通常来自中产阶级,以便阐述他们相对理性的经济和观点。他们获得的文化,以及他们的科学工作为他们提供了生计,一种利益的纽带把他们和商人联系在一起——一方代表学问,另一方代表财富,而且双方都以自己的方式突破了既定的社会障碍②。佛罗伦萨的人文主义者也经常被共和国雇佣,甚至当过佛罗伦萨的大臣(拜拉蒂、布鲁尼、波吉奥);他们通常也是城市的编年史者,自然与统治者的利益密切相关。人文主义者现在是完全意义上的理论家,并形成了与商人相反的连贯的道德哲学体系,商人的著作主要处理特定的实际问题。然而,从这些体系本身可以清楚地看到,即使人文主义者,以及14、15世纪的中产阶级在经济上紧密地依赖于统治阶层——事实上,部分是因为这种依赖——他们之间也不可避免地存在着某些对立点,他们生活在自己的人造文化世界中。在人文主义者的著作中,至少在他们的理论著作中,我们发现了某种被动的调子,一种聪明的精神和深奥的文化,一种对经济事务的"高级"忽视,一种对赚钱的蔑视。值得注意的是对商人及人文主义者不利的判决是因为教会被古典思想影响,然而,上诉时,尤其是向担任相似职位的亚里士多德和西塞罗提出上诉时,西塞罗只谴责小商人。因为人文主义者主要是从古代中产阶级政治和社会文学的不同趋势中借鉴政治和社会思想的。就像教会的教义一样,当一种理想——甚至比教会的更为极端和偏执——被宣布为"允许"商人从事他的职业时,就会有某些保留意见。人文主义者在罗马鼎盛时期的上层中产阶级和知识分子的哲学中,为财富和获得财富的人找到了正当的理由,人文主义者和教会一样看重的是意图和内在效果。因此,在上层中产阶级的普遍观点中,他们代表了一个方面,虽然它只出现在奥比奇时期末期,但在美第

① 大商人弗朗切斯科对政治不感兴趣,只关心钱,在佛罗伦萨和教皇的战争中,他顺利地在阿维尼翁生活。
② 莫雷利建议他儿子用任何人都不能夺走的方式投资财产,将财产放到嫁妆中或转移给可靠的人。

奇时期完全成为话题,随着理性资产阶级发展的衰落,喜爱享乐和奢侈的贵族心态占了上风。尽管如此,在这里对人文主义者的思想作一个一般性的描述似乎是可取的,因为他们预见了后来的发展路线,甚至在这个阶段在加强中产阶级的这种趋势方面也有相当大的影响。

关于彼特拉克(1304—1374),我们这里主要关注的是他的理论著作和书信,而不是他的诗歌,在人文主义者中谱写了他自己的一个章节。他不是住在佛罗伦萨或佛罗伦萨属地的人,他也没有受雇于任何其他城邦。作为一名"自由"的知识分子,他选择"逃离这个世界",大部分时间远离城镇,住在乡村,尽管如此,他还是与地球上的伟大人物——教皇、皇帝和王子们——保持着密切的联系,他喜欢上流社会的气氛。在更广泛的意义上,他必须代表佛罗伦萨思想,不仅是因为他出生在阿雷佐的佛罗伦萨的公证人家庭,与但丁一起被流放的同时,佛罗伦萨人也将他视为本地人,他的作品在佛罗伦萨非常有影响力。如果只从佛罗伦萨的角度来看,彼特拉克是典型的流亡者。虽然他整个观点都是早期资产阶级的观点,尤其是佛罗伦萨的城市资产阶级,他的观点简直让人难以相信,这个观点是对这个阶级的反抗——这种反抗具有自己的历史根源,同时具有衰落的资产阶级思想的要素,并指向未来。特别是在他对贵族和宫廷的部分依赖上,彼特拉克是美第奇时期新贵族思想的先驱[①]。从他的历史地位的复杂性可以看出,他对这些问题的看法也比较复杂。

彼特拉克是第一个为意大利民族主义[②]和许多中产阶级原则找到论据的人,尤其是在丰富的古代资源中。他认为罗马的历史是民族过去的历史。作为一个意大利人而非佛罗伦萨人的爱国者,他受到了延续着旧罗马的主权和世界帝国新罗马思想的启发。这一历史和政治立场解释了他对中世纪前一时期的仇恨,在他看来,这一时期是国家衰落和"野蛮人"统治的时期。这也解释了他不喜欢自己所处的罗马封建领主和他对资产阶级革命的热情[③],以及再次恢复古罗马,宣布全

① 这里建议与但丁进行比较。
② 彼特拉克的意大利民族主义主要针对野蛮落后的法国人,从罗马逃跑的奴隶,像佛罗伦萨的上层中产阶级一样,他没有理由害怕与法国的令人担心的商务关系。
③ 他得到资产阶级、下层贵族以及下层神职人员的支持。

国统一、独立和自由的意大利的理想①。在他对古罗马共和国的热情中,彼特拉克希望看到贵族在当代之后被剥夺政权。但他的民主观点最终只适用于罗马,而不适用于佛罗伦萨。里恩佐吸引彼特拉克的主要原因是他身上迷人而专横的气质。因为在他的内心深处,他的另一个自相矛盾的地方——佛罗伦萨流亡者鄙视资产阶级和资产阶级城邦。他不关心公民对公共生活的参与,因为他离现实太远,没有持续的政治兴趣,他甚至责备他的文学榜样西塞罗混杂在政治中并担任公职。和许多后来的人文主义者一样,由于意识到自己精神上的独特性,他更喜欢贵族和宫廷的人物,在政治上,他更喜欢君主,更喜欢大规模行动的人,更喜欢暴君。所以彼特拉克对里恩佐的同情必然是短暂的;像大多数知识分子一样,他在政治上依附于那些他认为最有可能帮助他获得生计的人。因此,在里恩佐掌权之前,他与里恩佐公开的敌人、罗马贵族的领袖科隆纳,以及阿维尼翁的教廷都有过来往(这是真的),在后来的生活中,他更是与贵族的法庭建立关系。正是在这个时候,意大利北部的市镇正在衰落,正在转变为"Signorie",事实上,作为演说家和政治家,彼特拉克为意大利北部最臭名昭著的暴君——米兰的维斯康提和帕多瓦的卡拉拉效力。在他的晚期作品中,献给他的赞助人 Francesco da Carrara (De Republica Optime Administranda, 大约 1373 年),他将这些贵族描写为具有优良美德的罗马人。事实上,他默许了他们的暴行②。因此,第一个也是最重要的代表已经根据当时实际政治力量表达了与意大利民族相关的古典思想,最变化莫测的政治解释。

虽然彼特拉克关于国家的最佳形式的观点在不同的时期有所不同,在这些观点的掩护下,他提出了对少数重要知识分子的安全以及他们不间断的内在发展的可能性的要求③。对性格独特的他来说,普通人的生死是无关紧要的④。彼特拉克喜欢返回静态经济和社会条

① 但是,在里恩佐时期,当彼特拉克与世界亲密接触时,他认为共和国是一种政府形式,所有职责都能得到自己应得的,因此,不仅仅是学者可以得到休息,商人也能得到保障。
② 赞美农业、回归古罗马的美德与淳朴的思想。
③ 在专制时期,塞内卡也退职,但没有放弃与宫廷的联系。虽然彼特拉克谴责塞内卡善变,他也被塞内卡的内部矛盾吸引,让他觉得意气相投。
④ 这里提到的大部分观点都可以在他的论文和信函中找到。

件,如阿奎那的系统——回归等价的,所以他认为,这相当于回到早期的单纯,每谈一次旧罗马农民的农业生活(基于维吉尔①与塞内卡),这样被选出的少数人就能够平静地思考。他鄙视一切以赚钱为目的的经济活动;钱是用来满足当时的需要的,应该花掉。然而,他认为财富是某种生活标准的必要条件,尤其是一个拥有土地的食利者的财富(也受到西塞罗和塞内卡的赞扬),他们的环境最适合于他所希望的远离尘世的生活。另外,尽管他是反帝以来最早欣赏乡村生活和自然的人之一,但是他认为农民是最卑微的人。他在经济和社会问题上的许多观点是自相矛盾的②,而且,就像他的整个生活方式一样,充满了妥协。在他的许多理论中,他借鉴了过去,不仅借鉴了托马斯主义,而且更多地借鉴了教会在托马斯之前的观点;他吸收了许多封建贵族的感情;他特别感激罗马的斯多葛主义,特别是晚期的塞涅卡式,塞涅卡式本来也只针对社会名流③。

乔凡尼·薄伽丘(1313—1375)也是科学和哲学方面的人文主义者,是彼特拉克的学生;但他是佛罗伦萨上层中产阶级的一员,积极参与他所在城市的政治生活,从他开始产生了佛罗伦萨"居民"人文主义者,他们必然比彼特拉克有更多的资产阶级观点;尽管和彼特拉克一样,他也常常在理论上对财富表示厌恶。他的政治观点更像维拉尼而不是彼特拉克。他是一个共和主义者,憎恨暴君(雅典公爵),他谴责彼特拉克,因为他在维斯康蒂的暴君宫廷里谋生。另外,他鄙视佛罗伦萨的现有政府,当时佛罗伦萨政府受到小行会的影响,政府里有很多人来自小村庄、出身泥瓦匠和农民。

彼特拉克的另一个追随者是佛罗伦萨的公证人和大法官科鲁奇奥·拜拉蒂(1331—1406,1375年的大法官)。他是一位精明的外交家和政治上的现实主义者,但同时,在他的论文和信件(为出版而写)中,

① 过去的教皇与国王反对派也基本上不再对他感兴趣。
② 彼特拉克将一个人对国家的感情设想为一个人对邻居的感情,因此在这个过渡时期,这种新的观念仍然与宗教有关。
③ 在与为维斯康提撰稿的人文学者的争论中,佛罗伦萨被指控为专横政府,他不得不进行辩护,在为指控进行辩护时,他通过对维斯康提提出相同的指控来进行回应。暴君理论——所有作者都有写到,是所采用的论据的唯一差别——被教会,甚至是暴君本身以及资产阶级公社当作现实主义政策对抗敌人的武器。

他却作为佛罗伦萨上层中产阶级的第一个真正的世俗理论家。根据教会、彼特拉克和资产阶级学者(帕多瓦的马西利乌斯、萨索斐拉托的巴托勒斯)已经制定的体系,他构建了一个折中的体系,既能满足他作为一个虔诚的佛罗伦萨公民的需求,又能满足他作为一个人文主义者的要求。由于教会的体系是最完整和最详尽的,所以拜拉蒂必须将他的思想与教会的体系最直接地联系起来,并必须以特定的参考来定义他的立场。在他的作品中,小心地保持世俗的资产阶级和神职人员的平衡,但是这个城市的高级官员对资产阶级的利益表现出深切的尊重;从彼特拉克那里,他只拿了一些必要的东西,以保持资产阶级的实际情况。

　　拜拉蒂认为上帝在历史中是活跃的。他还坚持教会的理想:中世纪关于一个基于道德和宗教的慈善国家的概念,其使命是完善美德。然而,他并没有从这些传统观点中得出重要的结论。拜拉蒂产生了一种新的、更世俗、更自然的政治观点。他试图利用历史唤醒民族意识并吸取实践教训。世俗民族国家的新概念已经在他的著作中以佛罗伦萨中产阶级共和国所要求的形式发展起来,以前国家对教会的理论依赖被否定了①。他从个别的现代国家出发,爱国主义情怀即佛罗伦萨的民族意识,形成了他的主导思想。在他的著作中,为国家和祖国服务的责任仅次于为上帝服务。关于国家的形式,他就像几乎所有当时的理论家(不仅仅是教会的理论家)一样遵循传统,支持君主制。但在他所有具体涉及佛罗伦萨的著作中,而不仅仅是在总理府的官方信函中,他都支持共和国。在每个国家,人文主义者都把自己置于为当时存在的政府形式服务的地位。拜拉蒂自然地把佛罗伦萨描述为自由的中心——这是我们已经谈到过的上层中产阶级的观念,佛罗伦萨的国家观念得到了"古典"理论的特别支持,维拉尼对此有一些暗示,薄伽丘也有更明确的观点:佛罗伦萨人是罗马人的继承者,是上帝为世界帝国选择的"自由"人民。事实上,现在有一种越来越流行的趋势,除了旧约以外,还用古代历史中的观点来支持政治理论。拜拉蒂

① 拜拉蒂像彼特拉克一样,他呼吁奥古斯都声明只有支持现有国家性质的人才能被视为爱国者。

和他之前的彼特拉克一样,把共和的罗马,和共和早期爱国者的美德作了比较,甚至更接近,同样,和彼特拉克一样,他呼吁西塞罗,以支持爱国主义。

拜拉蒂对国家内部各个社会阶层的概念表现出与阿奎那和彼特拉克相同的静态保守主义,但这一次是关于祖国的。外在的生活条件并不重要;每个人都必须像基督一样,在上帝所安排的地位上为自己的国家服务。因此,宗教和教会思想再次具有民族和爱国的意义。当然,潜在的倾向仍然是保守的:资产阶级的秩序必须维持,民主的表象必须维持。因此,拜拉蒂急于证明并鼓励中产阶级参与公共生活。尽管在原则上,他同意彼特拉克和教会的观点,认为沉思的生活是更高的,但在特定的情况下(包括他自己的),他经常把公民为国家服务的充分活跃的生活设定为更高的价值,此解决方案有利于资产阶级(或者说这个系统的思想反映了上层中产阶级的小统治集团的利益),与拜拉蒂对赚钱的保留一样重要——理论上他鄙视金钱——金钱是仅用于值得称赞的欲望的满足;他承认,在实践中,它拯救了很多人。在政治上贵族是完全没有任何破坏力,资产阶级行会的长官自然会称赞他们——只要他们有教养。另外,他又表现出对群众的无限蔑视,事实上,所有上层中产阶级的知识分子代表,无论是人文主义者还是大商人,都是如此。拜拉蒂在梳毛工起义期间担任长官,在民主时期对胜利者表现得极其宽容,称赞他们是"温和而优秀的人",并得到了这些人的爱戴;但是当起义被镇压之后,他把梳毛工称为"无知的""有创新精神的"工匠,是对光荣的佛罗伦萨共和国构成威胁的可怕的怪物①。

列奥纳多·布鲁尼(1369—1444)和波焦·布拉乔里尼(1380—1459)生活在佛罗伦萨民主制度正式达到顶峰的时代;此外,布鲁尼在元老院——现代官僚机构——罗马教廷待了很多年,而他甚至在那里度过了大部分生命。布鲁尼从1427年到1444年担任佛罗伦萨的大臣;波焦·布拉乔里尼直到1453年才告老还乡回到佛罗伦萨,他也成

① 拜拉蒂实际上已经计划与彼特拉克进行辩论,标题为 *De Vita associabi Lie toperativa*,与彼特拉克相反,他同意西塞罗参与政治生活。

为议长。

　　布鲁尼的大部分作品都在我们所考虑的那个时期，他的思想比拜拉蒂更为世俗。他没有公开攻击教会；他完全忽视了教会的重要性和活跃性。对他来说，历史不再是神圣的天意的表现，正如维拉尼，甚至在理论上，拜拉蒂都这么认为①。在布鲁尼的这部作品中，批判性的、平衡的历史思想比以往任何作家的作品都更有力，即使是彼特拉克曾经盲目崇拜的古罗马，现在也被赋予了它的历史地位，布鲁尼创立了一个具体而积极的佛罗伦萨式的爱国主义，但是仍与旧世界的帝国主义相关。他感到希腊城邦和佛罗伦萨之间有一种密切关系②。他比拜拉蒂更强调维护共和国和民主③，提倡积极的生活和个人参与公共事务。没有人像他那样热情地赞同"自由"，自由成为统治地位的政治标语。对布鲁尼来说，公民的自由与理论密切相关④，在法律面前人人平等。但是，跟平常一样，在这里他明显地仅仅考虑了实际享有政治权利的少数人。虽然佛罗伦萨上层中产阶级的权力达到顶峰，布鲁尼不仅详尽地记述了这座城市的历史⑤，而且在他故意过于自信的《佛罗伦萨颂》(*Laudatio Urbis Florentiae*，1405年)中歌颂了佛罗伦萨⑥，这个州的一切都是美好的。佛罗伦萨是罗马和罗马自由的继承人，尤其她是罗马人在共和国时期建立的。佛罗伦萨的各个机构彼此之间是如此完美，在审美上令人愉悦；在这一点上，他模仿了亚里士多德的一个短语。教皇党相当于古罗马的审查员。正义和正确的规则：共和国保护弱者不受强者的伤害。然而，必须指出的是，按照布鲁尼的观点，大多数人总是较好的公民。从这样的假设出发，他自然能够对佛罗伦萨的总体状况做出非常乐观的总结，正如他所说，与其说是忠于事实，

① 与所有古典主义文学一样，他把农业排到商人之前。
② 可以发现，布鲁尼与亚里士多德一样，不接受柏拉图共和国所要求的废除统治阶级的私有财产。
③ 例如，布鲁尼反对暴君恺撒，以及与杀死暴君的凶手布鲁特斯站在同一阵线。
④ 西塞罗表现出类似的思想倾向。
⑤ 维拉尼认为佛罗伦萨不再被视为整个基督教界的一部分，但是拜拉蒂却给佛罗伦萨赋予了比基督教中心时更多的重要性。
⑥ 在这种情况下，布鲁尼的政治理论中，在征服比萨前一年所写的论文中，他写道，与佛罗伦萨相关的一切事物必须是美好的，在这篇论文中，他证明佛罗伦萨没有港口却靠海的位置是理想的位置。

不如说是注重实效修辞方式(模仿埃利乌斯·阿里斯蒂德在安东尼·庇护开明君主统治时期对雅典和罗马所作的演讲;在关于罗马的演讲中,"最优秀的"人的统治作为既成事实而受到欢迎,这些人拥有罗马公民权利,因此被要求统治大众)①。事实上,他的修辞措辞,改编自古代,是整个虚伪的民主和纯粹形式的共和主义的佛罗伦萨上层中产阶级一个非常重要的表达。现在,共和国实际上已经走到尽头,权力集中在少数几个家族手中,共和意识形态变得越来越响亮,越来越华丽,越来越清晰②。在布鲁尼的佛罗伦萨历史中,只有"高贵"的动机在起作用;维拉尼或马尔基奥尼·科波迪·斯特凡诺(Marchionne Coppodi Stefano)等早期编年史作家笔下众多的经济和金融动机被压制了。编年史中的偶然事件也被删除了,布鲁尼在他的修辞和科学层面上,强调他认为重要的事情,并试图揭示历史关系。集合和类型化的原则盛行;模仿李维的历史人物,发表虚构的爱国演讲来激励他们的行动。布鲁尼的历史政治思想适应了奥比奇时期上层中产阶级的思想需要,既世俗又爱国,条理清晰又深谋远虑。

在奥比奇时期,布鲁尼作为总理,给佛罗伦萨的大使们演讲。由于当时佛罗伦萨的外交政策非常积极,所承担的大使任务比以往任何时候都多,这种新型的演讲(其主要特点已事先明确规定)在政治生活中发挥了显著的作用③。在这一时期佛罗伦萨的政治演讲的重要性和共和国后期罗马的政治演讲的重要性之间存在类比,在公元前1世纪和2世纪时,这些演讲已经被认为是"理论上的"。在佛罗伦萨著名政治家的这些演讲和布鲁尼的作品中,类似的古典主义措辞、类似的对佛罗伦萨和佛罗伦萨自由的修辞性赞颂、一种类似的精心设计的结构盛行。这些西塞罗式的演说完全不同于14世纪那些较为随意的演说,而统治佛罗伦萨的寡头集团的首脑里纳尔多·德克利·奥比奇是

① 关于由富人和有修养的人组成的没有政治影响力的罗马参议院的实际组成人员。
② 但是,在红酒商 Barto Lommeodel Corazzz——来自下层没有文化的中产阶级——用意大利语言编写当代佛罗伦萨编年史描述了教会与世俗节目,尤其是比赛。
③ 这种具有内部逻辑和结构紧凑的大使演讲的重要概念与当时再次掌权的上层中产阶级的理性主义思想相关;在实践中,只有1394年以及1409年之后的系统大使报告才是提供给大使的详细说明的事实也表明了这一点。

这种爱国的、模仿古代的雄辩的最重要的代表①。

波焦的作品,像布鲁尼的作品一样,充满了民主和理性主义的思想,大多是在柯西莫·德·美第奇(Cosimo de' Medici)夺权后的晚年写成的。因此,我们在这里不详细讨论它们,而只作一个一般的描述。在早期的一部作品(De Avaritia, 1428年)中,波焦跟教会一样宣称自己反对贪婪,虽然,他为自己留下了一条富裕的中产阶级的出路,他们只能在道德上正确地使用他们的财富②。总的来说,波焦或许比布鲁尼更清醒,更接近怀疑论,更加民主。从政治和历史观点来看,他是一个现实主义者,他抛弃了拜拉蒂的传统道德措辞。他以一种令人惊讶的冷静的方式考虑一般的社会关系,经常参考马基雅维利。他是一个头脑清醒的理性主义者,就像他的前任维拉尼一样,他谴责贵族们因为昂贵的代价而发动的威望战争。他对那些懒散无知的贵族出身的攻击也极其尖刻,他的指控比一般的人文主义者更具体。

波焦和布鲁尼的知识界——以及稍晚一些的阿尔贝蒂的知识界——是最清晰的意识形态——是资产阶级"民主"在佛罗伦萨的潜力的表达。布鲁尼和波焦的一般政治和社会思想深受罗马斯多葛主义的影响。这并不奇怪,因为这种哲学,以及它的人性理想,人类理论上的平等以及这在政治中所隐含的东西,是罗马上层中产阶级全盛时期,即罗马共和国晚期及早期皇帝开明的专制主义的成果③。波焦—布鲁尼时期,西塞罗传下来的罗马斯多葛派的早期理性主义的趋势,有很大的影响,它歌颂罗马共和国宪法,强调公民的职责,提倡公民积极参加政治生活④,对外部优势尤其是财富进行机会主义评价⑤。

当上层中产阶级通过他们的知识分子和他们自己的成员形成他

① 在 Rinaldodegli Albizzi 创作或支持的针对美第奇的政治诗歌中,也经常提及托斯卡纳和古代罗马的自由。
② 但是,在波焦所纵容的一部《元老院奇闻轶事集》中,他公开谈到两块比珠宝还贵重的魔石,因为他每年都能带来相当于自己的原始成本的二十倍的收入。
③ 希腊斯多葛学派,源于新希腊王国时期,由希腊人和野蛮人组成,具有一般的人类性格,最开始时"无关政治"。帕乃提乌斯对其进行了调整,使其适应了罗马统治阶级在政治和社会领域的需求。西塞罗接受并推广他的教义。
④ 布鲁尼在翻译普鲁塔克的名人生活尤其是共和国罗马人的生活时也采用相同的思想。
⑤ 了解古典主义出现的确切时期具有历史意义,这种古典主义后来影响了相应的佛罗伦萨的古典主义,在两种情况下,这种倾向出现在可比的社会和政治条件下。

们的经济、社会和政治观念时,在经济和文化上落后的下层中产阶级自然不可能发展出这种复杂的观念;他们最多只能在经济和政治领域提出个人的具体要求。小资产阶级有着工匠般的心态,他们当然对资本有一种普遍的恐惧,这种恐惧在他们看来是不可思议的和不可抗拒的,他们对金钱和贵族的印象一样深刻。我们已经看到,当下层中产阶级获得任何真正的影响力时,他们的经济观念往往有必要抑制资本主义的发展。我们也看到,小资产阶级和工人,特别是在梳毛工起义的时候,是没有任何独立的和一贯的政治纲领的。除了宗教以外,工人们可能比小资产阶级更不能表达他们的思想。因此,只有当我们在下一节讨论宗教情感时,我们才能了解这些层次的观念的世界。贫穷阶层的"知识分子"要么来自上层阶级,要么是个别的乞丐修士——有时是多米尼加人,有时是方济各会修士;如果是方济各会修士,通常是被开除的该组织的成员。他们表达了下层社会的一些暂时的经济需要,即使是在适度的程度上,也表达了含糊和混乱的一般要求。显然,直到 1347 年,工人个人才开始意识到,他们最基本的需要是结社自由;诚然,这些思想是后来在梳毛工起义之前变得普遍起来的,但只是在那个时候。在这一时期的众多编年史中,只有一本是由梳毛工的信徒从他们的立场写的。这是一幅匿名作品,名叫《克罗卡·德洛·斯基蒂诺托雷》;在 1378—1387 年的日常记录中,它以一种简单、呆板的风格,带着悲哀的、听天由命的心情描述了工人们的失败,对所叙述的事件没有任何概括的反思。梳毛工起义后,工人们不仅被剥夺了一切政治权利,而且也失去了发言权。

(曾昕 译)

关于"为艺术而艺术"[①]

[匈]阿诺德·豪泽尔

阿诺德·豪泽尔(Arnold Hauser,1892—1978),匈牙利艺术史家。早年求学于布达佩斯,师从著名社会学家格奥尔格·西梅尔。1918年获得美学博士学位后在布达佩斯大学任教,属于围绕在卢卡奇周围的马克思主义者圈子。与安托尔一样,豪泽尔也由于1919年霍尔蒂独裁政权的建立离开布达佩斯。他在意大利旅行一段时间以后前往巴黎,在著名的哲学家亨利·柏格森和语言学家、批评家古斯塔夫·朗松指导下致力于语言学、哲学研究。1921年豪泽尔前往柏林学习经济学和社会学,从此渐渐对艺术发生兴趣,并跟从戈登施密特和沃尔夫林学习艺术史。1924—1938年,豪泽尔生活在维也纳,纳粹占领奥地利以后他又移居英国。1951年他的《艺术社会史》(Sozialgeschichte der Kunst und Literatur)正式出版,在学术界产生了很大影响,被聘为利兹大学访问教授。此后豪泽尔多次在美国、德国举办讲座。1957年任美国布兰代斯大学艺术史客座教授。1958年豪泽尔的《艺术史的哲学》(Philosophie der Kunstgeschichte)用德文、英文版出版发行。1959年,豪泽尔从布兰代斯大学退休返回英国,此后一直在伦敦的霍恩西艺术学院任教。1964年出版的《风格主义:文艺复兴的危机和现代艺术的起源》(Der Manierismus: Die Krise der Renaissance und der Ursprung der Modernen Kunst)同样源于他的艺术社会学研究。他的最后一本著作《艺术社会学》(Soziologie der Kunst)

[①] Arnold Hauser. The Sociology of Art. *Critical Inquiry*,1979.

于1974年出版。豪泽尔在《艺术社会史》一书中充分展示了他的马克思主义方法,他把16世纪看成是机器时代的开始,把他所处的时代看成是阶级分化的时代。因此,工人阶级和他们的产品发生了异化。在重建艺术史的过程中,原始猎人手中的第一件工具被赋予了魔术般的光环。豪泽尔反对形式主义"有意味的形式"信条,认为脱离所传达的内容,形式就没有意义。他以马克思主义立场解读风格主义(Mannerism,又译矫饰主义),把风格主义看成形式和内容分离的产物。这种分离与工人与产品的分离类似,与当时政治和宗教的混乱、新教改革和宗教法庭的滥用相一致。

由于遭到批评,豪泽尔在《艺术史的哲学》中调整了自己的立场。在这部著作中,豪泽尔的观点与《艺术社会史》相比有了改善,变得更加灵活一些。豪泽尔否认在艺术和社会之间始终存在着一致状态,认为不存在艺术社会史的普遍法则,也不可能建立刻板的规则解释艺术形式与社会的对应关系。他说,意识到艺术对于社会的依赖能采取最为多样的形式,意识到公开的对立常常不过是"否定性模仿"不可缺少的。没有一个历史时期能够与自己的艺术一开始就同步而行。在艺术和社会之间,或者在同一个社会不同艺术之间就从来不存在完全的一致;每一个历史时期都带着遗传下来的各种形式负担,其中的每一种形式都有自己的历史和传统。他认为风格无论变革与否,外部因素总是在发生作用。社会学所能做的就是按艺术的实际来源解释一件作品所能表现出来的对生活的看法。在1974年出版的《艺术社会学》一书中,豪泽尔尽量避免过于武断地就阶级和艺术形式、艺术风格的关系进行简单化陈述,试图将它们放到一个恰当的位置上,既承认艺术家的出身和社会地位影响到他的风格选择,又要避免将这种联系过分夸大。他说,艺术家无法抹杀他的阶级依附,但这并不意味他的阶级地位与其艺术风格有着必然的联系。

与"为艺术而艺术"(l'art pour l'art)相关的诸多问题构成了社会艺术学中至为棘手,在许多方面却又是很重要的一组问题。对于这些问题做出怎样的回答,关系到社会艺术学这门学科的科学性诉求能否站得住脚。坚持"为艺术而艺术"的立场,就必然视艺术作品为封闭的系统,任何超越其边界的行为,无论形式如何,也无论后果大小,都会给作品的微观环境带来扰动和危害。设若果真如此,就根本谈不上从社会角度去确定作品的意义和意图了。有一长串问题需要回答:艺术作品的精髓和价值存在于其内部结构和表现手法中吗? 也就是说,存在于作品各部分所占的比例和相互关系中吗? 更具体地说,它存在于栩栩如生、变化多端的视觉形式和音响形式中吗? 存在于和谐优美的结构和充沛喷薄的活力中吗? 存在于恢宏壮丽的色彩中吗? 存在于如音乐般高低起伏、抑扬顿挫的语言韵律中吗? 或者,换一个方向,艺术作品的精髓和价值存在于其功能之中,存在于它所体现的规律之中,存在于诉求和信息之中,存在于解释之中,存在于对人生的批判和纠正之中。换言之,艺术中仅仅作用于感官的感性形式是否仅仅是达到目的的手段,而目的本身既不在作品之内,亦非纯审美领域所能囊括? 一言以蔽之:艺术究竟是以自身为目的,还是实现自身之外的目的之手段?

　　从历史唯物论的角度来看,社会功能和审美功能不完全重合;同样,艺术作品的艺术价值同其所能承担的社会和道德义务也可能存在着矛盾。一幅画有可能在技巧上毫无挑剔,在其他方面却并无建树;同样,一部小说也可能技巧精湛,却丝毫不掩饰轻飘浮躁的人生态度,在社会意义上更是腐化堕落。通常而言,一件艺术品对社会有用与否,是否具有道德上和人文上的价值,这些问题与作品本身谈不谈道德毫无瓜葛。艺术作品的社会、道德和人文意义既不在作品的主题之中,亦不在作品中的人物和行动之中,更不在作者明白表达的意图中,而是在于一丝不苟的创作态度中,在于人生的睿智与严谨的作风中。长话短说,在于心灵的成熟中,艺术作品正是带着这样一颗成熟的心灵去面对人生的种种问题。如果某部作品意义肤浅,分量不足,并不是作品所描绘的人物或事情有可质疑之处,而是因为其作者在面对人生之任务时舍本逐末、无中生有,故而令人误入歧途。这样的作品对

人生现实难有正确的认识，使之自欺欺人，自取其辱。反对"为艺术而艺术"，也就是反对浪漫主义的信条。浪漫主义宣扬逃避人生的责任，远离存在的难题，我们却要说，要与这些责任和难题相碰撞，相和解，让它成为人生的朋友，而不是凶恶的对手。

各种文化结构均有一种相同的倾向，即从源头情境中独立出来，成为自身的目标，走上对象化、形式化、最终物化的道路。它们由人际间相互理解和合作的工具演化为抽象的价值（在一些人眼中，它们是历史的丰碑；在另一些人眼中，它们是拜物教）。还有比艺术作品更好的例子吗？在艺术作品中，我们看到，它由交流思想、召唤情感、激励行动的工具逐渐成为形式的复合体，只能由形式本身，从内部入手，才能做出解释和评价。"为艺术而艺术"之所以能用理论炮火猛轰艺术功利论，其根本原因就在于，艺术作品确实可完成上述转变。艺术作品确实可被视为独立的形式结构，对外封闭，内部完满，一切动因皆可在与内部相关的基础上加以解释。因此，"为艺术而艺术"的信徒坚信，艺术作品的心理和社会起源，以及它要达到的道德目的一概无足轻重，可有可无。从起源或目的上对艺术作品做出解释，这种做法遭到猛烈抨击，它不单没有解释艺术作品的内部结构，更将其隐藏于迷雾之中，或歪曲得面目全非。它把注意引向作品的各个成分，而不是展现出这些成分如何相互界定、相互渗透、相互融合。

艺术自主论者坚持认为，艺术作品的心理起源无足轻重，谈论其社会效果更是毫无意义。这些主张与浪漫主义艺术观相吻合，即艺术家仅仅是作品的创造者，与其他一切都无关。现实中，这样一位艺术家根本不可能存在，恰如没有哪个读者或观众仅仅被动接受艺术印象。只有学童和花花公子才会在社会真空中创作，他们才是"为艺术而艺术"的最纯粹代表。真正成熟的艺术家总是要投身社会的激流之中，自己发声的同时亦总是在为他人发声，总是为人生之种种难题而蹙眉深思，没有所得即笑逐颜开。他们的艺术作品所影响到的不仅有他们自己，还有他们身边的普通大众。有时，事实并非一清二楚地摆在眼前，这主要源于一个矛盾：一方面，艺术作品从来都产生于人与人之间的社会需求；另一方面，要满足这种社会需求，艺术作品又必须具备自身的审美特性，具备只属于其自身不可再分解的价值。因此，艺

术作品既满足了社会性需要，又表现出自给自足、不可再分的特殊品质。

信奉"为艺术而艺术"的人可容不下这种矛盾，不仅否认艺术在社会和道德上的功用，更否认艺术有任何实用功能。蒙塔莱①说："如果文学只是被人读懂，那就没有人写诗了。"不仅如此，更有人怀疑，艺术是否拥有足够的能力，能明白无误地表达出各种情感和体验。爱德华·汉斯立克②在《音乐手记》(*Von Musikalischen Schonen*)中说，音乐与周围一切具有情感和理想内容的事物的关系都是含混而未有定论的。一定程度上，音乐的这一特点也适用于其他艺术形式。音乐的内涵无法转译为音乐之外的其他任何形式，文学的内涵也完全依赖于语言，锁定于词语和句法结构中；同样，绘画的内容也无法转译，只能捕捉、呈现于视觉形式中。作曲家以曲调思维，画家所凭借的是线条和色彩，诗人则是词语、修辞和韵律。上述内容似乎不容置疑，但它们并非全部。艺术作品的内容只能充分表现于某一特定形式之中，除此之外，艺术还有一种内在的价值，这种价值倒是放之四海而皆准，与具体形式无关。

有一种观点认为，各种艺术媒介不只是独一无二，更是均质连续，没有任何内部断裂和冲突，这样一种观点至少可部分归咎于"为艺术而艺术"的理论。如今，需要对这种观点从根本上加以纠正。这样一种观点把形式从艺术的整体结构中独立出来，更时常把形式置于浓浓的抽象迷雾之中（例如纯视觉、纯音乐、纯语言表达），搞得朦胧模糊，难识其庐山真面目。"为艺术而艺术"的信徒往往会说，这种形式不可分解，不可转换，更不可替代。将千姿百态、五光十色的现实转化为连续而均质的艺术媒介，原本令人迷惑不解的存在多少重新回到人的掌握之中，可这绝不意味着存在已被穷尽其极。艺术创造将纷繁复杂的现象再现于相对简单而朴素的平面之上，由此对存在做出解释，但不要忘记，这种解释并不全面，且具有形而上的特点。艺术家从混乱无形的物质经验中创造出感官上和谐统一、质地坚实的客体，在这一过

① 蒙塔莱（Eugenio Montale，1896—1981），意大利诗人和作家，1975年诺贝尔文学奖得主。
② 汉斯立克（Eduard Hanslick，1825—1904），奥地利音乐评论家。

程中，艺术家绝非仅仅在观察，如何将光怪陆离的物质经验装入以这种或那种感觉器官为基础的同质艺术范畴之中。将感官上断裂、孤立的现象转化为连续、统一的层面，这仅仅是艺术征服混乱的手段之一（当然，这是艺术最突出的手段）。对于艺术而言，如此这般的均质连续内部结构非常重要，然而却并非必不可少。如同完整性（completeness）和圆满性（finality）一样，统一（unity）并非所有艺术形式必不可缺的组成部分。

马克斯·利伯曼[①]有一句名言，画得好的白菜比画得差的圣母更有价值。圣母像唯有画得精美，才能有价值，也才能成为一件艺术品。然而，就如同将所有艺术价值都归结为连续均质、内在和谐的媒介一样，利伯曼的这句话并不全面。紧接着这句话后，还应当指出，一幅精美的圣母像所能取得的成就，任白菜画得再精美，也望尘莫及。毋庸置疑，绘画的水准是评判一幅画价值高低的标准，可这样一来，画的主题又如何能够占据更高的位置呢？换言之，如果圣母像，或任何人的形象本身就具有特殊的价值，又如何能容忍绘画水准在价值评判中发挥如此重要的作用呢？显然，这里存在着不和谐之处，人之形象和绘画水准分属于两个不同领域，有着各自的价值，谁也无法取代另一方。在一个领域内重于千钧，未必就能保证在另一个领域内不会轻如鸿毛。

这种不和谐可体现于同一个形象之上。一件艺术作品就像一扇窗户，人们可以透过它观察世界，却丝毫没有留意到横在自己和世界间的窗户的性质，比如说，其形状、色彩、玻璃窗格的结构。不过，人们也可以把目光回收，不再关注窗户之外的形象和意义，而把全部注意力集中于窗户之上[②]。这样一来，艺术总是向人们呈现出两副面孔，而人们则在这两副面孔间摇摆不定。有时，人们视艺术为感官游戏的华彩，自给自足，同现实没有丝毫瓜葛；有时，艺术又被视为现实的倒影，同人的体验有着千丝万缕的联系，可帮助人们感受和理解现实，对现实做出评判。从纯审美经验的角度看，内在和自足的形式似乎对于艺

① 利伯曼（Max Liebermann, 1847—1935），德国画家。
② Ortega Gasset. *La Deshumanizacion del Arte*. Madrid, 1925: 19.

术作品至关重要,可如果这种内在、自足的形式同周围的一切都脱离了关系,它只能创造出彻头彻尾的幻象。幻象当然不是艺术作品的全部内容,实际上对于艺术作品的效果也常常是无足轻重。艺术反映现实,一向如此,亦将继续如此,但它同现实的关系灵活多变,距离时远时近,时疏时亲。一方面,艺术要远离现实才能存在;可另一方面,它又包容于现实之中。艺术不单反映现实,更摒弃现实、代替现实。艺术不断指向所反映的真理,从而赋予反映的意识以生机活力,这原本就是艺术精髓的一部分。但凡本真的艺术就必然指向现实,不少最重要的艺术更是直接讨论人的存在,坦然面对人生的种种真实难题和任务。这些作品的目的绝不是令读者和观众麻木不仁,亦不是蒙蔽他们的双眼,让他们无法认清事实真相,或者低估现实的意义。本真的艺术作品从一开始就旗帜鲜明地抨击以自我为中心的艺术,以及由此而产生的自欺和幻觉;本真的艺术从头至尾都指向审美领域之外的某个点,以之为最终的目标。本真的艺术所考虑的早已超出了自身的形式和幻象,而是要回答同时代的种种人生问题,理解催生出这些问题的社会环境。如何从人生之中发现意义?我们又如何才能加入这种意义之中?在特定的时代和社会中,我们如何才能活得有尊严,活出个人样来?

　　艺术究竟是自给自足的形式,或是表达诉求、陈述观点、传递信息的工具?要回答这个问题,倒不必去看作者本人的态度。任何重要的艺术作品都多多少少同时具有这两种功能。即便作品对现实的再现带有至为强烈的政治或道德偏见,一样可被视为纯粹的艺术,有着纯粹的形式结构。当然,前提是作品本身在审美上确实有所建树。另外,作品无论多孤立、怪癖,甚至作者本人根本就没有任何实用目标,一样具有社会批判的潜力。但丁热衷于时政,可这并不妨碍人们从审美角度欣赏他的《神曲》。福楼拜公开追求唯美主义和形式主义,却也同样可以从社会角度对他的《包法利夫人》和《情感教育》做出解释。福楼拜自视为不动情(Impassibilite)的"为艺术而艺术"。他相信,只要最真实地呈现现实,不加任何粉饰删节、道德说教,就可以做到"为艺术而艺术"。然而,他在自己的大多数作品中虽声称不动情,却一样传达出一整套人生哲学。无论从社会角度,还是从道德角度来看,他

的这套人生哲学都是带刺的玫瑰。尤其是《包法利夫人》,可以看出,小说有着明显的目的。整部小说就是对浪漫主义人生观的严厉批判,揭露其虚假的理想(追逐情感泛滥,猖狂悖理,从自我中寻求满足),把浪漫主义人生观的谎言一条条摆在读者眼前。这样一种人生态度不仅扭曲了心灵,更扭曲了现实;人不应该逃避现实,而要直面现实,接受现实。

　　本真的艺术体验首先要求形式要引人入胜,技巧要近于完美,声色之感官效果要做到立竿见影,弦响鹄落。艺术要呈现出自己的特质,完成种种功能,其总前提就是要有成功的形式安排。一切艺术皆始于此,尽管许多艺术并不止步于此。没有令人满意的形式,又谈何去完成审美之外的任务?艺术效果自有审美门槛,或者说形式底线,唯有跨过门槛,越过底线,作品才能跻身于艺术之林。当然,仅仅跨过门槛尚不足以将作品送入艺术王国的核心,推上王国中心的顶峰。一切从社会角度、道德角度以及人的角度来看真实和正确的东西,都只能实现于成功的艺术形式中,这不是价值上的取舍,而是艺术之本性使然。社会和人道价值假如不能融入成功的艺术形式之中,无论其价值再高,从艺术的角度来看也等于零。当然,艺术作品中形式先于内容并不意味着一边倒的唯形式论,而恰恰相反,意味着艺术家必须掌握形式,从而将内容转化入形式之中。进一步说,内容的价值优先并不会削弱形式的重要性,因为这里所谓的内容只能在特定唯一的形式之中才能得到充分表达。不仅如此,在表达的过程中,形式上的任何一点点变动都会波及内容,令其有所不同。艺术家何以为艺术家?并不是因为他们描绘了什么,力推了什么,褒扬了什么,而在于他描绘、力推、褒扬的具体方式之中。然而,要成为一名艺术家,这就要看他准备为什么而奋起,又准备为什么而施展自己的才华了。

　　成功的形式乃艺术效果之根本前提,而内容的分量又是评判形式有力与否的标准,这仿佛是一条悖论。不断有人尝试将形式与内容合二为一,以摆脱这一悖论。但将形式与内容合二为一,至多也只能表明二者密不可分,并不能表明二者同源连根。即便是对于马克思主义者而言,将形式和内容合二为一也会产生出不小的问题。马克思主义认为,形式和内容的分离始于劳动分工,然而在艺术中,形式与内容所

承担的功能与劳动分工完全扯不上任何瓜葛,因为艺术中形式与内容的分离并非出现于特定的历史时刻,而是自始至终都是审美辩证过程的一个阶段。艺术中形式与内容的综合并不能完全取消二者的对抗,只是将其暂时搁置起来。人们假定,在形式和内容之间存在着不分你我的中间状态,并以此为中点,将思想的形式原则同感性、物质、普遍的人性原则调和到一起。不同的人对这一点有着不同的叫法,歌德称之为"象征阶段"(the symbolic stage),黑格尔称之为"个别性"(the particular),卢卡奇则称之为"典型"(the typical)。相对于形式与内容合二为一的观念,所有这些都是折中称谓。人们原打算以合二为一的观念跳出形式与内容不可调和的二元对立,从而令艺术创造有机统一、不可分裂的神话获得新生。

 内容和形式实在有天壤之别(谁还能想到什么比此二者的差别更大),偏偏又谁也离不开谁。艺术无论如何也不可能抹平二者的差别,调和二者本性中的冲突,其本身不妨定义为内容与形式间的张力。从来没有哪件艺术品只有内容,或相反,只有形式。福楼拜想象可以写出一本没有对象、没有内容、只有形式的书,可这只是不可能实现的幻想。恰如席勒所说:"形式永远无法摆脱内容。"[①]一切艺术品都以其形式给人留下深刻印象;同样,哪怕是再原始朴素的形式,要想取得艺术效果,也离不开内容表达与形式之间的张力。

 形式唯有同所要表达的内容取得了联系,才能取得成功。实际上,其成就大小很大程度上取决于所要表达的内容。然而,形式也绝不是主题的附庸,某些形式固然一开始就会因为不合适而被排除在外,但任何一个主题都可由多种形式加以表达,很难说孰优孰劣。严格地说,艺术家说什么就体现于怎么说之中。例如,某位现代艺术家的表达"深奥难明",那么他深奥难明、断裂破碎、混沌无形的语言形式本身就是他所要表达的主题的一部分。虽然如此,该艺术家依旧要让读者清晰感受到,他有话要说,虽然他所说的话混沌无形,难有明确的所指。莎士比亚要是把哈姆雷特王子的"恋母情节"(oedipus com-

① Schiller. Uber die Asthetische Erziehung des Menschen. *Sammtliche Werke*, 12. Stuttgart and Berlin: 81 - 86.

plex)说得一清二楚,这部剧也就不是那么回事了。《白痴》①中,米什金侯爵到底爱上了娜塔斯娅·菲利波伏娜的什么地方,也只能以陀思妥耶夫斯基的文字为标准,作者写多少,我们就信多少,难以妄加揣测。至于卡夫卡②笔下的故事到底发生在什么地方,恐怕作者本人也不比读者清楚多少。毫无疑问,在真正的艺术中,内容和形式相互拥抱,融为一体,很多时候读者或观众确实很难说清自己所面对的究竟是内容还是形式。物质成分首先展现于形式手段中,同样,形式也首先显影于物质成分的背景之下。显而易见,艺术的目的就是令内容和形式无须中介,直接相遇,令要表达的思想情感和表达的媒介水乳交融,不分你我。尽管如此,艺术同样也意味着内容和形式要有所不同,更准确地说,使内容原则和形式原则相契合,相适应。至于说内容和形式水乳交融,无分你我,这不过是一种形象的比喻。

内容一旦有变,形式也不可避免会发生变化。关于荣誉、道德、责任的新观念可能彻底改变戏剧的形式,对世界的新认识也可能导致小说由史诗脱胎而出。尽管如此,形式依旧在物质内容之外,既不能归结为内容,也不能由内容中推导而出。形式中或许也包含着某些自发的成分,但相对于自发性,它依旧是一条沟、一道坎,甚至可以说是自发性的对立面。形式与内容相生相克,此因彼因,密不可分,最终合二为一。感受和物质固然重要,形式成分亦不可缺少。这实在是一个悖论,而这个悖论所存在的根本结构正是辩证过程。在发展过程中,内容和形式相互激发,相互深化。内容中某些成分被筛除,剩余部分便可清晰呈现出来。与此同时,形式也达到完满。形式与内容的发展并非单一指向的过程,而是不断提问、回答、再提问、再回答。问题益发复杂,答案就益发深远;前提益发精细,成效就益发微妙。这原本是一个双向互动过程,如果将其说成一方融入另一方,不但什么也解释不了,更遮蔽了一个重要的事实:虽然形式和内容可以相互影响,却绝难相互转换。

完全有理由去问,如果古希腊悲剧、莎士比亚戏剧、但丁的《神

① 《白痴》是俄国作家陀思妥耶夫斯基(Fyodor Dostoyevsky,1821—1881)的长篇小说。
② 卡夫卡(Franz Kafka,1883—1924),奥地利小说家。

曲》、塞万提斯的《堂吉诃德》失去了其道德内容，它们将萎缩成一副什么模样？同样，也应当想一想，如果它们除了道德意义外一无所有，我们又会如何看待它们？形式与内容确实密不可分，可这个标准答案并不能令人完全满意。艺术中形式大获成功，内容却无足轻重的例子数不胜数；相反，全凭内容的分量而成就艺术价值的例子却鲜有所闻。一首具有艺术价值的诗可能格律工整、对仗严谨，可格律再工，对仗再严，也未必就是有价值的诗，更不要说有高度价值的诗了。莱辛的名句"米诺斯和帕西芬的女儿"即便仅听其音也颇为令人沉醉，可一旦这句诗被抽出其上下文，便在舞台上原封不动地朗诵出来，也难现原作的风韵。这种风韵蕴含于作品的具体环境之中，现于作品中各个要素的相互关联中。语言韵律是其中一个重要因素，却远非全部。

　　德加曾质问保罗·瓦莱里①，为什么你满腹锦绣思想，却没有写出什么真正的好诗？瓦莱里回答：诗是用字句写成的，而不是用思想堆出来的。瓦莱里的回答或许是对诗歌本质最透彻的说明之一，不过也尚未穷尽此中深意。诗始于词，却绝不止于词。写诗由词始，读诗亦令词在心中自鸣，然而，诗歌亦发自内心情感，非词语可尽言。众所周知，再好的诗一旦翻译成另一种语言，不可避免会丧失一些十分宝贵且时常是不可替代的部分，虽然好的译文亦可创造出新的宝贵成分。然而，所谓"原文"本身不也是一种"翻译"吗？这其中确实大有可商讨之处。换而言之，作者最原始的思想在原诗中已然面目有所不同，而原诗译成他国语言时，其语言形式又进一步遭到更易。安德烈·纪德②有句常说的话：人们常常有最美丽的情感，却写出最蹩脚的文学。同瓦莱里一样，纪德对唯形式论的捍卫可谓寸土必争。纪德的话较之瓦莱里似乎更容易接受一些，因为他对所有的情感一视同仁，认为它们都与艺术无关，无论美丑，不辨真伪。按照纪德的话，"词语"作为形式原则，与"思想"相对，代表着绝对的审美特质。

　　区分艺术手法和内容意义有着悠久的历史，显然可追溯到古希腊时代的艺术风格之中。这种区分似乎也引出一些看法，即艺术是自身

① 瓦莱里（Paul Valery，1871—1945），法国诗人。
② 纪德（Andre Gide，1869—1951），法国小说家。

的目的,尽管当时这种看法还处于萌芽之中,但在此之前,艺术一直被单纯视为达到目的的手段。可以说,在此之前,任何艺术,无论其具体形式如何,都是应用型艺术,是巫术和宗教的魔杖,亦是上感天地鬼神、下牧万千庶民的手段。直到古希腊时期,艺术方才部分成为无功利的形式,成为自为的艺术,成为美的艺术。人与人之间开始出现意见分歧,与此同时,原本浑然未分的世界认识也分化为文化的各个不同领域——实用现实领域、宗教伦理领域、哲学科学领域、表现装饰和艺术领域,各领域间的缝隙在不断扩大。然而,文化的个别领域,尤其是艺术领域,从未从实践整体中彻底解放出来,人们时不时为重温昔日统一、闭合的宇宙大观而付出努力。

真正的艺术作品从不呈现于纯思之中,也不是被动接受,产生出审美形式的"无功利"愉悦。纵然是没有具体对象和概念内容的纯音乐,其结构也绝非"纯粹"形式,它一样可以在感受的主体性中唤起某种倾向,令他以更直接、更开放的态度去面对人生命运;它一样也带来人文和道德挑战,同一切真正的艺术一样,也呈现出一幅存在的画像。这是一张有意义的画像,亦是一张实现了自身目的的画像,这张画像之中,存在被征服于人的掌握之中。然而,没有哪件艺术作品永远紧跟生活,寸步不离。审美形式之外的社会和伦理动机对艺术作品的影响无论有多大,它们也要暂时搁置起来,这样才好让艺术作品释放出其艺术效果。在科学的发生与发展过程中,类似的搁置同样必不可少。科学家同样需要把自己从各种实用功利的目的中解放出来,一心追求他们心目中的终极目标,唯有如此方能找到发现真理的方法。在艺术领域,这样搁置实践,或者说把各种社会功利和目标暂时放到括号中去,会来得更为激进,不过,同科学一样,艺术与实践的关系只是暂时搁置,而绝非被连根铲除。或许,它被遗忘了;也或许,它被隐藏了起来。可在现实的反映之中,它永远是重要的一个部分。

某些活动所产生出的形式可以仅凭自身满足感官之需,例如猴子画的画,它们被称为"自我奖赏",此类活动在真正的艺术创造中不容小觑。然而,如果所有的动机仅仅在于感官满足,艺术家对于自己的作品完全没有兴趣,就像画画的猴子一样,一画完就扭头而去,那他不过是在发泄过剩的精力(在生物学意义上),或者在倾泻心中的妄想

(在游戏论意义上)。简而言之,这种行为同"为艺术而艺术"十分接近。整部艺术史中,此类"游戏"形式之缺陷的实例可谓延绵不绝。要驳斥"为艺术而艺术"和"游戏"理论,最适合的例子莫过于画家大卫的创造活动。无论在社会方面,还是在形式方面,大卫都堪称楷模,他的作品中艺术价值和时间价值总是和谐统一。他的作品越是扎根于社会活动之中,越是明白无误地起到宣传作用,其艺术水准就越高。大革命期间,他一切活动的中心就是政治,也正是在这期间,他完成了《网球场誓言》(Oath of the Tennis Court)、《马拉之死》(Death of Marat)这样的旷世杰作,达到他艺术生涯的巅峰。即便是后来,为了迎合拿破仑的爱国主义宣传,他要完成种种实用功利性很强的任务,他的作品依旧充满了生机和活力。然而,流放布鲁塞尔之后,他与政治的一切联系都中断了,他成了名副其实的"为艺术而艺术"的艺术家,可他的艺术发展却受到严重阻滞。当然,大卫的例子并不等于说所有的艺术家都要思想激进,积极投身于政治活动,唯有如此方能拿出优秀的作品。可它至少也表明了实用功利和短期目的并不一定会阻滞、破坏重要作品的出现。

人生有许多问题更在艺术之上,例如意义、价值、生存的目标等等。面对诸如此类的问题,人们给出什么样的答案,又是如何给出自己的答案,所有这一切非但同衡量艺术成就高低的形式标准密不可分,更常常一早已蕴含于形式之中。当然,谁要是想从巴赫的赋格曲或者塞尚的风景画中直接寻找形式之外的答案,恐怕是白费力气。对于像格莱兹①这样的画家,或者柴可夫斯基②这样的作曲家,倒不难将其艺术上的平庸归结为形式上的琐碎。可面对巴赫或塞尚这样的大师,又该如何解释其音乐的普遍意义呢? 谁要是斗胆从两位大师的作品中寻找人文意义,最后的结果只能是毫无意义的比喻和含混不清的言辞。两位大师的艺术同样回答了种种必须回答的人生问题,不过,答案已完全融入其作品的形式结构之中。结构不单解决技术性问题,回答该如何将既定的素材组织为一体,更能掌握住混沌不清、时常令

① 格莱兹(Jean-Baptiste Greuze, 1725—1805),法国画家。
② 柴可夫斯基(Pyotr Ilyich Tchaikovsky, 1840—1893),俄国音乐家。

人误入歧途的经验,以及种种难以名状、杂乱无序的情感。重要的艺术作品中,存在被涤除了混乱、偶然的色彩,原本七零八落、各不相干的残片被拼缀到一起,呈现出结构清晰、意义鲜明的图形。如果不是时时做出调整,以消弭矛盾,映衬和谐,如果不把艺术作品内部的各种矛盾冲突压制下去,而是任其发展,那么隐藏于它们背后的危机迟早会爆发出来。当然,化解矛盾,缓和张力不单意味着艺术家本人已彻底战胜了恼人的混乱,他在形式上取得的辉煌成就不单影响到他本人,更远及作品的读者或观众。此时,作品具有一种清心寡欲、照之以明的力量,其之于读者或观众的效果绝非形式自身所能企及。从一件艺术作品中,我们看到一种力量和意志,以抵抗把生命连根拔起,令其四分五裂的危险;同样,要对一件艺术作品有充分的感知,同样也需要读者、听众或观众的勇气和决心。无论是谁,只要他真正走近一件艺术作品,必然会感到欢欣鼓舞,因为他达到了艺术所提出的要求:正视自己,正视人生,自知以知世情,自明以守恒常,以思想之光照亮自我和环境中的朦胧与灰暗。显而易见,艺术家所确立的"秩序"已不再单纯是审美和形式上的成就,更是道德上的成就。秩序既不可能出现于单纯的形式感官中,亦不可能为形式的纯感官体验所穷尽。作为形式结构,任何一部真正的艺术品都是对"为艺术而艺术"的驳斥。艺术传达出道德诉求和人文信息,但这并不等于特别推荐什么,或公开禁止什么,而是召唤人们采取更为严肃、沉稳、理智的态度,面对世界,面对人生,也面对与人共处所意味的一切。艺术向我们提出挑战,要求我们做出改变,可它既不依靠直接律令,亦不依靠抽象的思想形式,而是使用有声有色,可为感官所捕捉,令感官欣悦的具体形象。里尔克留下《远古阿波罗裸躯残雕》(*Archaic Torso of Apollo*)这首诗,以象征艺术的价值和必要。我们"不认识他那闻所未闻的头颅",但他的躯干却"辉煌灿烂,有如灯架高悬"。他胸膛的曲线令我们目眩,而"胯腰的轻旋也不会有一丝微笑漾向那传宗接代的中央"。这块巨石已面目全非,但仍如猛兽之眼般闪闪发光,"像超新星那样摧溃一切束缚"。"没有一处不在向你注视",一切都显现出来,如水晶般晶莹剔透;一切都在向你言说,可言说的只有形式,只有曲线、轻旋、猛兽的双眸,还有垂死时作惊天一响的恒星。这首诗中,诗人要表达的也正是一切真正的

艺术所蕴含的:你必须改变人生。这句话在整首诗中无处不在,却始终藏于字里行间,直到最后才说出来。诗人确信,我们不能再这样活下去,渴望在我们的存在中实现阿波罗远古残雕所具有的严肃、秩序和魅力。艺术体验之奖赏莫过于此。

任何一部艺术作品中,都可以看到生活的理想和上下求索的形象;纵然画出的是存在中至为阴暗的一面,作品本身依旧是愿望的实现,是传奇,亦是乌托邦。艺术作品向人们展现出一个更有意义,更可为人所理解的世界,一个人生与存在和能力更为适应的世界,唯有借助于艺术,方可一窥这个世界的样貌。即便是"悲剧",同样可以令人生更美好,因为引领着悲剧的依旧是统一相必然,而在戏剧之外的现实中,我们清楚地看到混乱和偶然。悲剧同样是一种理想,悲剧世界中,秩序原则凌驾于一切其他原则之上,不可更易,不容触犯,与天地齐寿,抱日月长终。悲剧中,每个人物都有自己的宿命,无论多么苦涩,也唯有接受;悲剧中所有人物的情感、决定、行为皆出于必然,而非一时兴起,心血来潮,或干脆变化无常,诡谲难测。悲剧中,英雄的评判标准从来都明澈清晰,不容置疑,无论在他人,或是在英雄自己心中。正是坚定的目标和不变的标准令悲剧的世界整齐划一,令悲剧英雄表里如一。悲剧英雄宁可失去生命,也绝不失去自我,只要他坚信此地应固守,便不会后退半步。悲剧中最能看出"为艺术而艺术"的不可行,以及艺术与道德和人文价值的关联。悲剧之核心为"卡塔西斯"(Catharsis)①,也就是在劝谕观众,必须改变人生。此为一切艺术之本。

不过,有一点尚存在疑问:艺术的实用功能,即寓于其中的人文诉求和社会信息真的能行那么远,以至于令审美特质仅仅成为感官诱因吗? 视美为诱因。同样,花朵之所以五彩缤纷,果实之所以红艳欲滴,只不过是要吸引虫媒,无他耳。因此,弗洛伊德将艺术愉悦归结为一种性快感,在艺术的审美效应与实用功能的关系这个问题上,他实在是太简单粗暴了。弗洛伊德把审美愉悦解释为一种"前快感"(vor-lust),为心灵释放内部的张力做好准备。不过,弗洛伊德本人并没有

① 卡塔西斯是亚里士多德解释悲剧效果的一个概念,意指"净化"或"宣泄"。

说艺术愉悦一定要有解放心灵的功效,也没有说它仅仅是前快感。弗洛伊德仅仅是在解释,审美愉悦可以完成某些功能,而不必为人所察觉,无论是其创造者,或是其接受者。因此,弗洛伊德的理论固然简单粗糙了一些,却同艺术的社会理论并非势不两立。根据艺术的社会理论,艺术家本人既察觉不到自己艺术的实用功能,亦无须做主动追求;艺术不可避免要服务于审美以外的目的,而艺术家一定有着艺术以外的动机,唯一的不同在于,有些人意识到了这种动机,有些人却意识不到。

历史唯物主义完全可容得下审美价值和社会价值的冲突,而艺术家与公众的基础亦远超出特定的阶级和政治党派。拒绝"为艺术而艺术"并不意味着读者或观众就要像狄德罗所说的那样,接受作者的政治立场和观点,同作品中的人物搞阶级团结。作品中的人物与读者的关系或亲近,或疏远,那么究竟是什么令读者对作品中的人物,以及创造这个人物的作者产生了兴趣呢?诚恳坦荡,心底无私;面对时弊时如鲠在喉,不吐不快;以思想之光照亮生存的幽暗曲折。这些令读者有所感于作者所描写的主题、所探究的难题以及他笔下人物的命运。此实为人之共同感受,此即人文之要义所在。作者同受众在意识形态上的差距越大,就越要有卓越的才华,才能打动受众,与自己达成心与心的交流。审美移情、团结一致、公众的理解,这些形成一个异常错综复杂的问题,其结果如何往往涉及多种相互冲突的动机。有时,读者、听众、观众要付出很大的努力方能对艺术作品有正确的认识;同样,人在实践中也需要付出很大的努力,方能获得正确的社会态度,方能对自己的利益和问题有正确的评估。作者的社会政治行为游移于政治宣传和意识形态责任之间,同样,受众的同情中也夹杂着朦胧的阶级亲近感和无数个人倾向及追求。艺术品的生产者和消费者被系于同一根意识形态绳索之上,不过绳索有时清晰可见,有时若隐若现,有时甚至完全融入背景之中,隐而不现。最后一种情况下,只有遇到内部或外部的强力抗拒时,意识形态之绳索才会凸显出来。

任何艺术创造的背后都有特定的意识形态,尽管它可能遭遮蔽,受压抑。然而,如果艺术家有意识地投身于某个社会政治目标,内心没有任何抗拒,那我们所看到的就不仅仅是意识形态了,更是一种忘

我投入。艺术家可能会为不同的利益集团做宣传,哪怕他自己对所宣传的利益集团十分陌生;他甚至会刻意歪曲真相,扭曲正义,这些都不能叫投入。只有当艺术家与自己在作品中所宣扬的意识形态合二为一时,他才能真正做到忘我投入。作者要做到与作品合二为一,其中涉及许多复杂的因素,有些因素更是看上去互相矛盾,各不相容;读者要做到与戏剧或小说中的人物感同身受,同样也涉及许多复杂的、冲突的因素。读者对作品的解释往往具有层次性,由低向高逐级上升;意识每攀上一个新台阶,作品就会有更多风貌展示在读者眼前。麦克白,可能双手沾满鲜血,又令人生厌;奥赛罗,既自大又无知;李尔王,老糊涂;哈姆雷特,危险分子;安东尼,淫娃掌中的玩物。可他们都是理想中的形象,代表着不可屈挠的意志和不可抵御的力量[①]。从他们身上,我们看到了忠诚,尽管他们忠诚的对象可能问题重重,而他们自己亦被重负压弯了腰。如果发自内心的同情与意识形态、阶级团结之类的东西冲突起来,艺术品的生产者和消费者之间的关系就更加错综复杂了。偏执的资产阶级会讨厌司汤达、福楼拜、波德莱尔、普鲁斯特、卡夫卡这样的作家,然而,这些作家虽然各有特色,却又无一例外与资产阶级联系密切,更没有谁在自己的作品中彻底否定资产阶级意识形态。

很难把"为艺术而艺术"问题干净利落地一举解决,原因之一是艺术作品在思想范围、表现手法、社会功用等方面差距实在太大。文学作品中,作者可以毫不含糊地表达出某些利益、信念、承诺、行动,可换一种媒介,比如说,在美术之中,尤其是在音乐中,上述一切只能间接出场,更常常已支离破碎,面目全非。不过,差别仅仅在于量,而非质。文学中亦有一些无定形的成分,仅仅起到情感和装饰功能;同样,音乐中除了无明确思想内容的形式成分外,亦有一些成分超越形式的局限,具有确定的人文意义。确很少有器乐作品能同某个特定主题挂上钩(就算有,也鲜有高超之作)。汉斯立克就怀疑,歌剧在情感上是否真的丝毫没有含混之处。音乐所表达的是某个范围内的情感,而不是某种具体情感,无须听歌词,听众也能感受到作曲家要表达什么。例

① 这几个角色皆为莎士比亚戏剧中的人物。

如，在贝多芬的歌剧《费德里奥》的第一幕，G大调四重奏响起，听众已感受到这部作品的崇高。

不仅如此，对于贝多芬这样的大师而言，并非只有歌剧才能超越形式。斯特拉文斯基①曾说过，拿破仑从未真正融入贝多芬的第三交响曲《英雄》之中，贝多芬完全可以寻找另一个动机，一样可以拿出同样的曲子。不过，就算别的作曲家也以拿破仑为动机，也绝不可能写出《英雄》那样的曲子。无论是绝对王权，或是神圣同盟，都不可能激发作曲家写出如此雄壮的不朽名作，因为它们的自由观存在缺陷，人权观更是经不起推敲。不了解《英雄》所产生的时代背景，就不可能彻底了解这部乐曲，仅从乐曲的结构入手是万万办不到的。拿破仑和法国革命不仅存在于这部乐曲的历史中，更构成了这部作品艺术存在的前提。无论听众知道不知道，那段历史早已同其创造者的思想融为一体。一旦意识到这一点，就不会再怀疑，拿破仑和法国革命将这部乐曲同非音乐的成分联系起来。当然，诱发这部乐曲的因素很多，并非只有拿破仑和法国革命一项，但也不应否认在各种因素中，拿破仑和法国革命起到了决定性的作用。确实，听众在欣赏音乐时，往往只欣赏其形式，这种情况在音乐中要远远超出其他艺术形式。但千万不要为此所蒙蔽，以至于去否认音乐中纯形式以外其他成分的意义。实际上，音乐不单可以情感崇高、成分复杂、精神高贵，更可以或热烈，或狡猾，或诙谐，有时甚至是琐细、简单，亦不乏愚蠢与恶毒之作。若非如此，为什么人们聆听瓦格纳的作品时，会如此纠结？还有谁能比瓦格纳带来更大的感官刺激和更深的情感印记呢？艺术怎么可以既斤斤计较、吹毛求疵，又冷漠超绝，视芸芸众生为一缕轻烟、一抹浮云？若艺术果真走上了这条路，结果只能是浮夸与卑劣的奇异混合。

传统马克思主义往往严格区分"现实主义"和"自然主义"，其实，在艺术风格史中，这两个术语的区别并没有那么大。马克思主义艺术批评把"现实主义"界定为以艺术反映生活和物质，体现出社会和人文意义的艺术流派；"自然主义"则被其界定为伪艺术的典型，只关注表面现象，纠缠于偶然、非本质、转瞬即逝的特点。无论从形式美学的角

① 斯特拉文斯基（Igor Stravinsky, 1882—1971），俄国音乐家。　　　　——译注

度出发,还是从艺术史研究的角度出发,如此区分两种艺术风格实在是言过其实,且定义中许多词汇语焉不详,几乎没有实用价值。不过,仅从社会人文的角度来看,倒也不能说这种区分没有一点意义。毕竟,它表明,即便不扎根于现实,去把握整体处境,注入具有人文意义的内容,而仅仅是忠于现实的表象,这样的艺术也不是不可能的。人自身也可以视为风景或景物的一部分;许多荷兰画派的大师,以及塞尚也展示了,如何在风景和景物中加入人的精神气质,令生活更为多彩,存在更为深邃。马克思主义者眼中的现实主义者在物的世界中留下人的足迹,自然主义者则把一切变成静物,把整个人类世界变成一幅风景画。那是一个巨大的舞台,舞台上却空无一人。

(杨建国 译)

达·芬奇童年的记忆①（节选）

[奥]西格蒙德·弗洛伊德

西格蒙德·弗洛伊德（Sigmund Freud，1856—1939），奥地利精神病学家、精神分析的奠基者和创始人。1873年进入维也纳大学医学院学习，四年后获得医学博士学位。1886年起在维也纳开办精神病诊所。1895年弗洛伊德与布洛伊尔合作出版了《癔症研究》（*Studien über Hysterie*），此书标志着精神分析学的诞生。弗洛伊德自幼爱好文学，精通拉丁文、希腊文、法文、英文，还自学了意大利文、西伯来文、西班牙文。曾因文笔优美获歌德奖。在职业生涯的后期，弗洛伊德开始同罗曼·罗兰、托马斯·曼、茨威格、李尔克、威尔斯、萨尔瓦多·达利等艺术家来往，同他们的直接接触给了他探讨文学艺术的良好机会。

弗洛伊德的精神分析学说由心理结构、人格结构和心理动力三部分组成。心理结构又分为意识、前意识与潜意识三部分。意识（conscious）是人们认识自身和环境、处理日常事务的部分，具有推理、想象、思考等功能，对人的行为起支配、操控作用；潜意识（或无意识 unconscious）是心理活动较深层次的部分，包括人的原始本能和各种欲望。由于这些原始本能与欲望有违文明社会的道德规范而受到压制，它们逐渐演变为潜意识。但它们并没有因此消失，而是在潜意识领域积极活动，不断寻找出路，表现为口误、梦幻等多种形态。早在1896年弗洛伊德就把门诊心理分析与考古学做了比较，认为心理分析师的

① Sigmund Freud. *Leonardo Da Vinci—A Memory of His Childhood*，1920.

工作和考古学家挖掘古代遗址寻找古代信息一样,通过埋没的心理材料寻找有用的东西,将精神生活中的事件——梦幻、记忆等等与先前的生活联系起来,探寻潜意识的奥秘。在意识与潜意识之间还有前意识(pre conscious),它是指没有被意识注意,但可以回忆起来的经验。

弗洛伊德用"本我""自我"和"超我"来划分人格结构。"本我"(id)是指人的本能,来自种族遗传的本性,在弗洛伊德的心理分析中尤其指性欲、欲望,这里"快乐原则"起支配作用。在《精神分析纲要》里,弗洛伊德写道,本我"包含了一切遗传的东西,一切与生俱来的东西,一切人体结构中内在的东西——因此,最为重要的是本能,它来自躯体组织,并且第一次以我们未知的形式(即'本我')找到心理呈现的方式"。"自我"(ego)由"本我"发展而来,一定程度上要控制"本我",它是个体与世界的交接点。自我根据现实原则调节本我,它随我们的生活经验发展。它"有自卫的任务。对于外部事件,它通过以下方式行使它的使命——对刺激产生意识,在记忆中储存有关刺激的经验,通过逃避防止过于强烈的刺激,通过适应处理适度的刺激,最后,通过能动性学会使外部世界产生有利于自己的变化"。"超我"(superego)是"自我"的理想,是符合社会道德、伦理规范的"自我"。当"自我"为性动机找到合适的出口时,"超我"频繁地要去阻挠并拒绝它们。"自我"则是"本我"与"超我"的调停者,它既要千方百计使"本我"得到满足,又要接受"超我"的监督。

他的著作《达·芬奇童年的记忆》是他运用精神分析对艺术家、艺术作品进行分析的范例。在阐释达·芬奇的艺术时,弗洛伊德同样从画家童年时代的记载开始,他找到了画家笔记中的一则记载由此展开了分析。由此解释了达·芬奇作品中反复出现的神秘微笑。此外,弗洛伊德还讨论了达·芬奇的其他两幅作品:伦敦国家画廊的《圣母、圣婴和圣安娜》(1508)以及同一题材的草图《圣母、圣婴、圣安娜和圣约翰》。

弗洛伊德的主要著作有《释梦》(*Die Traumdeutung*,1900,又译《梦的解析》)、《日常生活心理病理学》(*Zur Psychopathologie des Alltagslebens*,1901)、《性学三论》(*Drei Abhandlungen zur Sexualtheorie*,1905)、《超越快乐原则》(*Jenseits des Lustprinzips*,1920)、

《达·芬奇童年的记忆》(Leonardo Da Vinci—A Memory of His Childhood, 1920)、《自我和本我》(Das Ich und das Es, 1923)、《一种幻想的未来》(Die Zukunft einer Illusion, 1927)等。另有用精神分析阐释文化、艺术现象的多篇论文,如《创作家与白日梦》(Creative Writers and Day-dreaming, 1910)、《图腾与禁忌》(Totem und Tabu, 1913)、《文明与不满》(Das Unbehagen in der Kultur, 1930)等。

精神病学研究,通常以意志力薄弱的人作为研究对象,当接近人类中最伟大的人时,外行人便会认为这样做是毫无理由的。"让辉煌黯然失色,使崇高蒙上污垢"①并不是精神病学研究的目的,缩小伟大人物和普通人物之间的鸿沟也不会让它感到满足。但是,它发现,在那些杰出的人物身上,每一件事都值得我们去理解。它相信,再伟大的人,也不会因为服从正常的和病理活动的规律而蒙羞。

列奥纳多·达·芬奇(1452—1519)是意大利文艺复兴时期最伟大的人物之一,然而在他们那个时代,他像个谜一样,就如同今天我们感觉的一样。他是一个普世的天才,"他的轮廓只能被猜测,而不能被他那个时代定义"②。他最具决定性的影响是在绘画方面,这一点有待我们去认识。尽管他留下了许多绘画杰作,他的科学发现也未发表或应用,在他的一生中,他的科学研究从来没有让其艺术完全自由过,而是经常压制他的艺术创作。根据瓦萨里的说法,列奥纳多在临终前,责备自己因为没有在他的艺术中履行其职责而得罪了上帝和人类③。虽然瓦萨里的说法既没有外在和内在的可能性,而且是围绕着这位神秘的大师甚至在他死前就开始编织的结局,但是它作为当时人们对大师的一种评价,仍然具有无可争议的价值。

究竟是什么原因阻碍了达·芬奇被他同时代的人所理解?当然

① "世界喜欢让辉煌黯然失色。"这是席勒的著作《奥尔良少女》中的诗句。这首诗曾作为序诗发表在席勒1801年版的剧本《奥尔良少女》中。
② 这是雅各布·布克哈的话,引自亚历山德拉·康斯坦丁诺娃的《列奥纳多·达·芬奇圣母形象之发展》(斯特拉斯堡,1970),载《外国艺术史》第54册,第51页。
③ "列奥纳多神情庄重地站起身来,坐到床上,他描述自己的病情,并诉说自己触怒了上帝和人类,因为他在艺术中没有履行自己的职责。"参见瓦萨里《文艺复兴时期的艺术家》,第244页。

不是由于他的才华和渊博的知识。他正是凭着自身的才艺才得以在米兰公爵、被称为摩洛(Il Moro)的斯弗尔兹(Lodovico Sforza)的宫廷内演奏自己的乐器。此外,他给这位公爵写了一封引人注目的信,在信中他夸耀自己作为建筑师和军事工程师的成就。在文艺复兴时期,人们对一个具有如此广泛和多样的能力的人是司空见惯的——尽管我们必须承认,列奥纳多本人就是这方面最杰出的人之一。他也不属于那种天生缺乏思考,也不重视外在生活的形式,而是带着痛苦的阴郁精神,从与人类的一切交往中逃走的人。相反,他身材高大匀称,五官精美,体魄强健,不同寻常。他风度翩翩,口齿伶俐,对每个人都和蔼可亲。他喜爱周围事物的美,喜欢华丽的服装,珍视每一种精致的生活。在一篇关于绘画的论文①中,他把绘画与其他艺术进行了比较,并描述了雕刻家的艰辛:

> 他的脸上涂满了大理石粉,看上去就像一个面包师,他的背上全是大理石碎片,看起来就像被雪覆盖了一样。他家里满是碎石头和尘土。而画家的情况则完全不同。因为画家坐在他的作品前,感觉非常舒适。他衣冠楚楚,用最轻的刷子蘸上赏心悦目的颜色。他穿他喜欢的衣服,他的房间里挂满了赏心悦目的图画,一尘不染。他经常有音乐伴奏,或者由朗读各种优美作品的人伴奏,他能以极大的乐趣聆听这些作品,而没有锤子的喧闹声和其他噪音。

确实有可能的是,在较长的一段时间内,达·芬奇在他的艺术生涯中过着快乐和享受的生活。后来,摩洛统治的垮台迫使他离开米兰。这座城市是他活动的中心,也是他地位稳固的地方,他开始了一种缺乏安全感和成就的生活,直到他在法国找到最后的避难所。他气质中的闪光点可能已经变得暗淡,他天性中一些奇怪的方面可能已经变得越加明显。此外,随着时间的推移,他的兴趣从艺术转向了科学,这是他和同时代人之间的鸿沟加深的原因之一。在人们看来,他的所有努力都是在浪费他的时间,而他本可以勤奋地画画,并变得富有(例

① 《论绘画》,参见里希特《列奥纳多·达·芬奇笔记选集》(Richer. *Selections from the Notebooks of Leomardo da Vinci*. London,1952:330)。

如,他以前的同学佩鲁吉纳就是这样做的)。在他们看来,这些努力只不过是反复无常的小事,甚至会使他受到怀疑——他是在为"黑色艺术"服务。今天我们能够更好地了解他,是因为我们从他的笔记中知道他所练习的艺术实践。在那个时代,教会的权威开始被古代的权威所取代,而且人们还不熟悉任何非基于假设的研究形式,列奥纳多作为同培根和哥白尼相媲美的先驱者,必然是孤立的。在他对马和人的尸体进行解剖时,在他建造飞行机器的时候,在他对植物的营养和它们对毒药的反应的研究中时,他必然与评论亚里士多德的人大相径庭,而成为那些被鄙视的炼金术士。在那些不愉快的时期,只有在他的实验室里,才能找到一丝安慰。

这对他的绘画产生的影响,是他不情愿地拿起画笔,画得越来越少,开始的作品大多未完成,对作品的最终命运漠不关心。这就是他的同时代人指责他的原因:对他们来说,他对自己的艺术的态度仍然是一个谜。

达·芬奇后来的几位崇拜者试图为他性格中不稳定的缺陷开脱。在他们的辩护中,他们声称他被指责的地方正是一个伟大的艺术家的一般特征。即使是精力充沛的米开朗琪罗,也留下了很多不完整的作品,和列奥纳多一样,这并非本人的错误。在外行人看来是杰作的东西,对于艺术作品的创造者来说,永远只是他意图的一种不令人满意的体现。他对完美有一种模糊的概念,他一次又一次绝望地想要再现完美。他们声称,最重要的是让艺术家为自己作品的最终命运负责。

尽管这些借口可能是有根据的,但它们仍然不能涵盖我们在达·芬奇身上所面临的全部情况。创作一幅作品时的倍感艰辛,完成作品得以解脱,从而不再关心这幅作品的未来命运,这在很多艺术家身上都会出现。但毫无疑问,列奥纳多做到了极致。埃德蒙多·索尔密(Edmondo Solmi)引用列奥纳多的一个学生的评论:

> 当他开始画画的时候,他似乎一直都在颤抖,但是他从来没有停止过他开始做的任何事情,考虑到艺术的伟大,他

在这些作品上看到了缺陷,而在其他人看来是奇迹①。

达·芬奇生命最后的几幅画,如《丽达》《圣母玛利亚》《酒神巴克斯》和《年轻的教徒圣·约翰》都还没完成。罗马佐是《最后的晚餐》的复制者,他在一首十四行诗中提到达·芬奇无法完成他的作品。

> 普罗托尼纳斯从未停下手中的画笔,这与神圣的芬奇相媲美——都没有完成任何作品。②

达·芬奇创作的速度之慢是众所周知的。在做了最详尽的研究之后,他花了整整三年的时间,在米兰圣玛利亚修道院创作了《最后的晚餐》。作家马蒂欧·班德利(Matteo Bandelli)是他同时代的小说作家,他当时是修道院中一位年轻的修道士,他说列奥纳多经常在清晨爬上脚手架,直到黄昏也未把他的笔刷放下,经常忘记吃喝。那时候,日子一天天过去,他却没动笔。有时,他会在画前停留几个小时,只是在脑海中构思它。有时候,他会从米兰城堡的宫廷直接来到修道院,在那里,他正在为弗朗西斯科·斯福尔扎(Francesco Sforza)制作骑马雕像的模型画上几笔,然后立即停止③。根据瓦萨里的说法,他花了四年时间完成了佛罗伦萨画家弗朗西斯科·德尔·吉奥康多的妻子蒙娜丽莎的画像,但始终未能完成。这种情况也可能解释了这样一个事实:这幅画从未被交付给委托它的人,而是留在了达·芬奇身边,并被他带到法国④。之后这幅画被国王弗朗索瓦一世买下,现在是卢浮宫最伟大的珍宝之一。

如果我们把这些关于列奥纳多工作方式的报告与他留下的大量的、丰富的草图和研究资料进行比较,我们一定会否认这种想法,即变化无常的性格对达·芬奇与他的艺术丝毫没有产生影响。相反,可以

① 《列奥纳多作品的复活》,载《佛罗伦萨会议论文集》(Laresurrezione dell's Opera di Leonardo, Conferenze Fiorentine, Milano, 1910)。
② 考斯克那米克立欧:《对列奥纳多·达·芬奇(1452—1482)年轻时代的研究和文献》(N. Simiraglia Scognamiglio, *Ricerch e Documenti Sulla Girinezza di Leonardo da Vinci*, 1452—1482. Napoli, 1900)。
③ 温·塞德立茨:《列奥纳多·达·芬奇——文艺复兴时期的转折点》第1卷,1909,第203页。
④ 温·塞德立茨:《列奥纳多·达·芬奇——文艺复兴时期的转折点》第2卷,1909,第48页。

发现他对事物不同寻常的理解,以及经过反复犹豫才做出决定,他的要求很难满足,他在实施自己意图时难以避免那种缓慢。这一点在他的工作中存在很明显的特征,是顾虑的表现,也是他后来退出画坛的先兆①。正是这一点决定了《最后的晚餐》的命运。列奥纳多无法适应湿壁画,因为湿壁画需要在地面还潮湿的情况下快速完成。因此,他选择了油彩。油彩干燥的时间拉长了创作的时间,比较适合他的心情和悠闲心态。然而,涂抹在底色上的颜料与底色分开,从墙上脱落,加上墙壁本身的缺陷以及建筑物在不同时期的遭遇都决定了作品不可避免遭到破坏②。

类似的技术实验的失败毁掉了《安吉亚里骑兵战役》这幅画。之后,在与米开朗琪罗的竞争中,他开始将这幅画画在佛罗伦萨的议政厅的墙壁上,但是仍没有完成就放弃了。这似乎是一种少见的兴趣,实验者一开始想促成这幅作品,结果却破坏了作品。

列奥纳多的性格还表现出其他一些不寻常的特征和明显的矛盾。他身上显示出一种不活跃和漠不关心的个性。当时,每个人都试图为自己的活动获得最广泛的范围,就必须对他人开展攻击,否则不可能实现目标。达·芬奇性格安静平和,以回避所有的敌对和争议而闻名。他对每个人都和蔼可亲,据说,他拒绝吃肉,因为他认为剥夺动物的生命是不正当的。他特别喜欢在市场上买鸟放生③。他谴责战争和流血,与其说人是动物世界的国王,不如说人是最邪恶的野兽④。但是,这种微妙的带着女性特征的感情并没有阻止他陪着死刑犯走向刑场,以便研究他们因恐惧而扭曲的面貌,他并把他们的面貌记在自己的素描本上。这也没有阻止他发明最残忍的进攻性武器,也没有阻止他加入恺撒·博尔吉亚(Cesare Borgia)的军队且担任首席军事工程师。他以显赫的身份追随着博尔吉亚皇帝,但是在他的笔记本中却未

① 佩特:《文艺复兴的历史过程》(W. Pather. *Studies in the History of the Renaissance*. London,1873)。
② 温·塞德立茨:《列奥纳多·达·芬奇——文艺复兴时期的转折点》(1909,第1卷),第250页以及后几页。
③ 蒙茨:《列奥纳多·达·芬奇》(E. Muntz. *Leonardo de Vinci*. Paris,1899)。
④ 波塔茨:《生理与解剖》,载《佛罗伦萨会议论文集》,第186页(F. Bottazzi, *Leonardo Biologico e Anatomico*. Conferenze Fiorentine,1910:186)。

曾提到这些事件。在这里,他与法兰西战役中歌德的表现十分相似。

如果有一部传记研究的目的是为了了解主人公的精神生活,那么就不能和大多数传记一样,出于谨慎或拘谨,而忽略主人公的性活动或性个性。在这方面,我们对达·芬奇所知甚少,但却极具意义。在那个时代,人们在放纵的肉欲和阴郁的禁欲主义之间挣扎,列奥纳多代表了对性的冷酷否定,这是作为一名艺术家和女性肖像画家几乎没有想到的事情。索尔米引用了下面这句话来证明他的冷淡:"生育行为和与之相关的一切都是如此令人厌恶,如果这不是一种古老的习俗,如果没有漂亮的面孔和感性的天性,人类很快就会灭绝。"①他留下的著作不仅包括最伟大的科学问题,而且也包含一些我们认为不值得拥有如此伟大思想的琐事(如寓言性的自然史、动物寓言、笑话和预言②)。在人们看来,这些烦琐的小事不应该由他这样的伟人来思考。这些作品是纯洁的,甚至禁欲的。即使在今天的纯文学作品中,这些作品也会让人感到震惊。它们几乎回避了有关性的事件,以致似乎只有厄洛斯,这个所有生命的保卫者,对于追求知识的研究者来说,并不是值得研究的东西。众所周知,伟大的艺术家常常以在色情甚至粗俗的淫秽图片中发泄自己的幻想为乐。在列奥纳多的例子中恰恰相反,我们只发现了一些女性内部生殖器与胚胎在子宫中的位置的解剖学草图等。

我们怀疑列奥纳多是否曾激情地拥抱过一个女人,也不知道他是否与女人有过亲密的精神关系,比如米开朗琪罗与维多利亚的关系。当他还是一个学徒,住在他的师傅韦罗基奥的房子里时,他和其他一些年轻人被指控进行同性恋行为,最后他被无罪释放。他似乎雇了一个名声不好的男孩当模特儿而因此受到怀疑。当他当上师傅后,他把一群英俊的少年和青年围在身边,收他们当学生。最后一名叫弗朗西斯科·梅尔兹(Francesco Melzi)的学生,陪他到法国,一直陪伴到他

① 索尔米:《列奥纳多·达·芬奇》(E. Solmi. *Leonardo da Vinci*. Ubersetzen von E. Hirschberg, Berlin, 1980:24)。
② 玛丽·赫茨菲尔德:《以出版的手稿为基础的列奥纳多·达·芬奇传记——思想家、科学家和诗人》(Marie Herzfeld. *Leonardo da Vinci: Der Denker, Forscher und Poet: Nach den Veroffentlichten Handschriften*. Zweite Auflage, 1906)。

去世，并被他指定为继承人。与现代传记作者所确定的情况不同，他们拒绝承认他和他的学生之间存在性关系，并认为这是对这位伟人毫无根据的侮辱。我们更有可能认为达·芬奇与那些年轻人之间的亲密关系并没有发展到有性行为，因为强烈的性行为不属于他。

我们只有通过将达·芬奇作为艺术家和科学研究者的双重性格联系起来，才能理解他独特的情感和性生活。据我所知，在描写他的传记作者中，只有埃德蒙多·索尔米(Edmondo Solmi)采用心理学的方法进行研究。诗人梅列日可夫斯基选择了达·芬奇作为一部大型历史小说的男主角，用诗人的想象力而非无味的语言来表达自己的观点。索尔米这样评论列奥纳多："他对周围的一切都有着无法满足的渴望，他以一种冷酷的超然精神去探究一切完美的最深的秘密，这使得列奥纳多的作品永远没有完成。"①在《佛罗伦萨会议论文集》(Conferenze Fiorentine)中有一篇文章引用了达·芬奇的一段话，这段话体现出他的信念，是了解他的关键："一个人如果没有彻底地了解事物的本质，那么他就没权利去爱或者恨这件事物。"②达·芬奇在另一篇有关绘画的论文中重复了这段话，他试图以此抵抗非宗教派的指控来保护自己。"挑剔的评论家最好保持沉默，这样做，可以认识那些神奇事物的造物主，可以热爱那些伟大的发明家。因为伟大的爱来自被爱对象深刻的认识，如果你不了解它，那么你不可能爱它……"③

达·芬奇一定和我们一样清楚这一点。人类只有在研究和熟悉了产生这些影响的对象的本质之后，才会去爱或恨，这是错误的。相反，他们的爱是冲动的，出于与知识无关的情感动机，这种动机的运作至多被反思和考虑所削弱。达·芬奇的意思仅仅是：人类爱的方式不是正确的和无可挑剔的。每个人都应该对情感进行思考，只有这样，人们才能宣泄自己的情感。与此同时，我们也明白，他希望告诉我们，他的情况就是如此，其他人也应该像他那样对待爱与恨。

就他本人的情况而言，似乎确实如此。他的感情受到研究本能的控制和支配。他不爱也不恨，而是问自己爱或恨的来源和意义。因此

① 索尔米：《列奥纳多·达·芬奇》(E. Solmi, *Leonardo da Vinci*, Berlin, 1980: 24)。
② 见波塔茨的著作(*Leonardo Biologio e Anatomico*, 1910: 193)。
③ 列奥纳多·达·芬奇：《论绘画》。

他首先表现出对善与恶、美与丑漠不关心的样子。在研究中,他摆脱了爱与恨的迹象,转化为理智的兴趣。在现实生活中,列奥纳多并非缺乏激情。他不缺乏神圣的火花,这种火花直接或间接地成为人类一切活动的首要动力。他只是把他的热情转化为对知识的渴望,然后,他以激情所带来的坚持不懈、持之以恒和深入浅出的精神潜心研究,当他获得了知识之后,他将长期压抑的感情释放出来,自由地流动起来,就像从河里抽出来的溪水。当他达到知识的巅峰,可以审视事物的所有关系时,他激动不已,并用狂喜的语言赞美他所研究的那部分创造的辉煌,或者用宗教的词句赞美他的造物主的伟大。索尔米正确地理解了这个过程达·芬奇的转变,他在引用列奥纳多·达·芬奇歌颂自然法则的一段文字之后写道:"将自然科学转换成一种近乎宗教的感情,是列奥纳多手稿的一种独有的特征,这种事情很常见。"①

由于达·芬奇对知识不知疲倦的渴求,他被称为意大利的浮士德。但是,撇开对探究生活乐趣的本能可能转变的怀疑不谈,这种转变我们必须将其视为《浮士德》悲剧的根本转变,并得出这样的结论:列奥纳多的发展与斯宾诺莎的思维模式相似。

与物理力量的转换一样,将心理本能力量转换成各种形式的活动,可能也会有损失。列奥纳多的例子告诉我们,在这些过程中,我们还需要考虑其他因素。等充分认识了某件事物后,再去爱它,其结果是知识代替了爱。一个人只是为了获得知识,那么他就不可能正确地爱和恨,他超越了爱或恨,他用研究代替了爱。这也许就是为什么达·芬奇的一生在爱情方面比其他伟人和其他艺术家要不幸得多的原因。令人兴奋或消沉的暴风雨般的激情在别人那,使其感受到丰富的体验,然而达·芬奇并非如此。

这种本性还有一些更深远的后果。研究也取代了表演和创作。一个人一旦对宇宙的宏伟、它的复杂和规律有了初步的了解,就很容易忘记他自己的渺小。他沉浸在对宇宙的赞叹中,心中十分谦卑,很容易忘记他自己也是那些积极力量的一部分,他根据自身的力量试图改变着世界进程的一小部分,但是这一小部分并不比大部分缺乏意义。

① 索尔米:《列奥纳多作品的复活》,载《佛罗伦萨会议论文集》。

索尔米认为,列奥纳多的研究也许一开始是为了服务于他的艺术①。他努力研究光、颜色、阴影和透视的性质和规律,以确保掌握对自然的模仿,并为他人指明同样的方向。很可能在那时,他高估了这些知识分子对艺术家的价值。在绘画需求的引导下,他研究画家的创作主题,动物和植物,以及人体的比例,从它们的外表开始,获得它们的内部结构和重要功能的知识,这些东西确实也能在它们的外表得以表现,并且它们也需要在艺术要求中加以体现。这种日益强大的欲望吸引着他,使得他的研究和他的艺术要求之间的联系中断了。结果他发现了力学的一般规律,了解阿尔诺山谷中沉积物和化石的历史,并在他自己的一本书中,用很大的字母写下了真理:太阳不动②。事实上,他的研究已经深入自然科学的多个领域,在每个单独的领域内,他都是一个发明者,或者至少是一个预言家和先驱③。他对知识的渴望总是指向外部世界,不涉及人类内心生活。他在"芬奇研究院"画了一个精致的标志,在这个研究院中,很少有关于心理学的东西。

当他试图从研究回到他的起点,即他的艺术实践时,他发现自己被兴趣的新方向和精神活动的变化所困扰。他对一幅画感兴趣的首先是一个问题,第一个问题的背后,他看到了无数的其他问题,就像他在对自然进行无休止的、取之不尽的研究时一样。他再也无法限制自己的要求,无法孤立地看待艺术作品,也无法将其从他所知道的广阔背景中剥离出来。他尽了最大的努力,要把他思想中与它有关的一切都写在这张纸上,可是他却不得不在未完成的状态下放弃它,或者宣布它是不完整的。这位艺术家曾经请过一名研究员来帮他的忙。但是,那位仆人越发放肆,并压制了主人。

当我们在一个人的性格中发现了一种非常强大的欲望,如同达·芬奇对知识的渴望一样,我们用一种特殊的天性来解释它,虽然我们对产生这种天性的因素并不清楚。通过我们对神经症患者的精神分析研究,我们形成了两种结论,并通过每个单独的案例加以证明。我

① 索尔米:《列奥纳多作品的复活》,载《佛罗伦萨会议论文集》。
② 《解剖手册》(Quaderni d'Anatomia,1—6,in:Royal Library,Winsor,V. 25)。
③ 参考上述赫兹菲尔德所著的优美传记(1906)中导论部分所列举的关于列奥纳多科学成就的细目;同样请参考上述《佛罗伦萨会议论文集》(1910)中的单篇文章及其他几处。

们认为,这种强烈的欲望可能在一个人的童年生活的早期就已存在。童年生活的印象确立了欲望的主导地位。我们进一步假设了最初的性本能增强了这种欲望,以至于他可以代表这个人以后性生活的一部分。例如,这种类型的人会用高度的牺牲精神来从事研究事业,他会去研究而不是去爱。我们可以大胆地推断,性本能增强了研究欲望,尤其在强烈的欲望中起到重要的作用。

通过对日常生活的观察发现,大多数人将相当一部分性本能力量引导到他们的职业活动中。性本能特别适合作出这类贡献,因为它被赋予了一种升华的能力,也就是说,它有能力用其他可能更有价值而非性的目的来取代它的直接目的。只要一个人的童年经历,也就是他的智力发展历史表明,在童年时期,这种过于强大的本能是为性兴趣服务的。如果一个成年人在性生活中出现显著的萎缩,那么他的性活动现在已经被过于强大的本能活动所取代。

将这些期望应用于过于强烈的研究本能上似乎有困难,因为恰恰在儿童的情况下,人们不愿相信他们有这种严肃的本能或任何值得注意的性兴趣。然而,这些困难很容易克服。小孩子的好奇心表现在他们不知疲倦地问问题。如果大人不明白孩子的这些问题,那他就会感到迷惑不解。孩子长大了,变得更懂事时,这种好奇的表现往往会突然消失。精神分析研究为我们提供了一个完美的解释,它告诉我们,许多孩子,也许是大多数孩子,或者至少是大多数有天赋的孩子,会经历一个时期,从他们三岁左右开始,这个时期可以被称为婴儿性研究时期。据我们所知,这个年龄的孩子的好奇心并不是自发的,而是被一个小弟弟的出生所唤醒的。因为他们发现,自身的利益受到了威胁。他们开始研究孩子是从哪里来这个问题,换言之,他们寻求抵御他们所不喜欢的事情的方法和手段。我们惊讶地发现,孩子拒绝相信大人们给他的答案,例如,他们极力拒绝鹳鸟的寓言①,因为它具有丰富的神话意义。他们开始怀疑自己思想的独立性,经常觉得自己和成年人是对立的。事实上,他们永远不会原谅成年人在这件事上欺骗了他们。他们沿着自己的思路进行研究,预言婴儿在母亲体内的存在,

① 在西方的寓言中,鹳被看作是与生育有关的动物。

并根据他们自己的性冲动,形成婴儿起源于饮食、婴儿通过肠道出生以及父亲扮演的鲜为人知的角色的理论。那时,他们已经对性行为有了概念,在他们看来,性行为是敌对和暴力的。但是,由于他们自己的性体质还没有达到能够生育婴儿的程度,他们关于婴儿从何而来的研究也必然会无果而终。第一次尝试智力独立的失败留下的印象,似乎是一种持久而令人沮丧的印象①。

当婴儿时期的性研究被一波充满活力的性压抑所终结时,研究本能由于与性兴趣的早期联系而有三种截然不同的变化。在第一个问题中,研究与性行为有着共同的命运。从那以后,好奇心就会被抑制,智力的自由活动可能会在整个主体的一生中受到限制,特别是在这之后不久,通过教育、宗教思想产生了巨大的障碍。我们很清楚,智力上的弱点容易引发神经器官的疾病。在第二种类型中,智力的发展是足够强大的,足以抵抗控制它的性压抑。一段时间后,婴儿性研究结束,智力变得更强,它能够在回忆旧的相关事件时,回避性压抑。被压制的性研究从无意识中再次出现,虽然这种研究是扭曲和不自由的,但足够强大,使思维本身有性的特征,使智力活动带有愉悦和焦虑的色彩,而这正是属于性过程的。在这里,研究一种性活动,通常是唯一的,从一个人的头脑中解决问题和解释它们的感觉取代了性满足。但是,这种重复儿童时期研究的特点将永无止境,那种寻找答案的感觉变得越来越远。

第三种类型是最罕见的,也是最完美的。它凭借一种特殊的性格,既摆脱了思维的抑制,也摆脱了神经质的强迫性思维。的确,在这里性压抑也出现了,但它不能成功地将性欲望压制在潜意识中。相反,性欲从一开始就被升华为好奇心,并依附于强化了的强大的研究本能,从而逃避了被压抑的命运。在这里,研究也在某种程度上成为强迫性的,或性活动的替代品。但由于潜在的心理过程(潜意识的升华而不是突入)的完全不同,神经症的性质是不存在的。它不依附于婴儿性研究的原始情结,它的本能可以自由地为智力服务。性压抑通

① 通过研究《一个五岁男孩的恐惧症分析》以及类似的观察结果,这个听起来不大可能的断言得到了证明。

过增加升华的性欲使本能如此强烈，以至于为了顾及性压抑，它避免了与性产生任何关系。

如果我们认识到列奥纳多过于强大的研究本能和他性生活的萎缩（仅限于所谓的想象中的同性恋），我们将倾向于把他作为我们第三种类型的模范实例。在他的幼年时期，在为性兴趣服务时，他的好奇心被激发起来，他成功地将他大部分的性欲升华为一种研究的冲动。当然，要证明这种观点是正确的并不容易。要做到这一点，我们需要了解他童年最初几年的智力发展情况，但是有关他的生活的消息很少且不确切，因此希望获得这类材料似乎是愚蠢的。而且，即使是关于我们这一代的人，也不会引起观察者的重视。

关于达·芬奇的青年时期，我们知之甚少。1452年，他出生在佛罗伦萨和恩波利之间的芬奇小镇。他是一个私生子，这在当时被认为是严重的社会耻辱。他的父亲是皮耶罗·达·芬奇爵士，一个公证人，出生于一个公证人和农民的家庭，他们的姓氏来自芬奇地区。他的母亲叫卡特琳娜，可能是个农家姑娘，后来嫁给了另一个芬奇本地人。这位母亲在列奥纳多的一生中再也没有出现过，只有小说家梅列日可夫斯基认为他已经成功地找到了她的一些踪迹。关于达·芬奇童年的唯一确切信息来自1457年的一份官方文件，那是一份佛罗伦萨的土地登记簿，它用于征税。文件中提到达·芬奇是皮耶罗（Ser Piero）的五岁私生子。皮耶罗爵士和唐娜·阿尔比耶拉的婚姻一直没有孩子，因此年轻的达·芬奇可能是在他养父的家里长大的。他一直没有离开这个家，直到他进入韦罗基奥的画室，具体时间并不清楚。1472年，达·芬奇的名字出现在画家团体的名单中。以上就是有关达·芬奇的一切。

（曾昕 译）

形式的世界①

[法]亨利·福西永

亨利·福西永(Henri Focillon,1881—1943)是20世纪法国著名艺术史家,在中世纪和罗马艺术研究方面有独到建树,是形式分析领域的重要人物。1881年,福西永出生于法国第戎。1901年,福西永进入巴黎高等师范学院(Ecole Normale Superieure)学习语言学,并受到实证主义与柏格森哲学的影响,为他日后研究艺术史打下了基础。1913年,福西永成为里昂大学的现代美术史教授和里昂艺术博物馆馆长。1924年他被任命为索邦大学(Sorbonne)中世纪艺术和考古教授,接替了埃米尔·马勒(Emile Male)在索邦神学院中世纪考古学教授的席位。之后他又先后在巴黎大学、法兰西学院、耶鲁大学任教。福西永23岁时就发表了研究古典铭文的论文《非洲的拉丁铭文》；在里昂期间,他撰写了有关切里尼、拉斐尔以及当地艺术家的研究论文。后来他又将注意力转向了东方艺术,出版了《葛饰北斋》和《佛教艺术》等书。通过这些研究,他试图探究东西方艺术家各自所实践的线条艺术,这些研究进一步引起了他对法国19世纪艺术的兴趣,其成果是《19世纪绘画》。福西永在索邦大学中世纪考古学的教授的职位,又使他将注意力转向中世纪基督教艺术研究。

福西永最重要的著作是《形式的生命》(*Vie des Formes*,1934),该书以随笔方式论述了立足于技术发展的形式观。福西永曾用大量时间考察了欧洲中世纪的建筑和雕刻,撰写了《中世纪西方艺术：罗马式

① Henri Forcillon. *Vie des Formes*. Presses Universitaires de France, 1934.

与哥特式》(*Art d'Occident : Le Moyen Age Roman et Gothique*),它成了《形式的生命》的立论基础和分析依据。《形式的生命》综合多种材料探讨了艺术形式的性质,进一步发展了希尔德布兰德、沃尔夫林和李格尔的形式主义理论。福西永写道:"要对一件艺术作品进行研究,我们就必须将它暂时隔离起来,然后才有机会学会观看它。因为艺术主要就是为了观看而创作的。"他所谓的形式的生命是指形式的种种特性。他认为,形式不是简单的外形和轮廓,而是活生生的样态,处于不断运动与变化之中,形式按照它自身的规律和法则行事。艺术家创作时反复的推敲和实验,材料、工具和手之间的互动,推动着形式的"变形",从而经历一个又一个阶段。这些阶段便构成了"形式的生命"。也就是说,形式的生命体现在艺术创作的各个阶段之中。在他眼里,形式独立于内容或意义而存在,遵循自己的逻辑而发展。福西永将造型艺术的形式与图像和符号区分开来,揭示出它们的内在逻辑,考察了形式变形、风格基本原理及两者之间的关系。最后,福西永分别对风格发展的四个阶段——实验阶段、古典阶段、巴洛克阶段和精致化阶段——进行了阐述,提出了"技术第一"的理论。像沃尔夫林一样,福西永将注意力集中于艺术家的创作过程,他写道:"像一位艺术家那样去思考——这就是我的目标。"福西永对于材料、手工和技术的分析贯穿全文,使他的形式研究始终建立在分析具体艺术作品的基础上。

每当我们试图对一件艺术作品做出解释,立即会遇到一些相互矛盾而令人困惑的难题。一件艺术作品力求表现独一无二的事物,是对整体的、完善的、绝对的事物的确证,但它同时又是某种高度复杂的关系体系中不可或缺的组成部分。一件艺术作品是通过完全独立的活动创作出来的,传达了某种自由而高贵的梦想;但在这作品中,又分明可以看出多种文明的活力在涌动着。一件艺术作品(权且看作是个明显的矛盾体)既是物质,又是精神;既是形式,又是内容。

再者,批评家会根据自己的个人需要和特定研究目的来定义一件艺术作品。不过,作品的创作者只要想花点时间审视自己的作品,都会采取与批评家完全不同的视点。在谈论自己作品时他若凑巧使用

了相同的语言,其含义也会大不一样。艺术作品的爱好者——敏感聪慧之士——热爱作品只为它本身,这是一种全心全意的爱。他坚信自己能彻底领悟它,掌握它的精华,他在内心深处编织着这作品的梦幻之网。一件艺术作品浸淫于时间的旋涡之中,它属于永恒。一件艺术作品既是独特的、地方的、个别的,又是普遍性的最辉煌表征。艺术作品高傲地凌驾于对它做出的任何解释之上,我们或许还会以为这解释对它是合适的。艺术作品尽管有助于图解历史、人类和这个世界,但却远远超出了这一点:它创造了人类,创造了这个世界,建立了一套不变的历史秩序。

从以上所述可以轻易看出,一件艺术作品周围冒出的批评的荒野是多么枝繁叶茂,但阐释之花没有起到美化作用,而是将它遮蔽了。不过,艺术作品的品性中定有某种元素是欢迎一切潜在解释的——谁能辨别呢?——它混迹于艺术作品中。无论如何,这从一个方面表明了艺术作品的不朽性。如果可以这么说的话,这就是它存在的永恒性,是它的丰富人性和无尽趣味的证明。不过我们不要忘记,一件艺术作品,越大程度上被用于特定的目的,它就越多地被剥夺了其古老的尊严,它产生奇迹的特权就会越多地被取缔。对于这样一种既远远超越时间范围,又从属于时间的事物,我们如何能做出最佳的界定呢?这种奇特的事物难道只是通史某个章节中一种简单的文化活动现象吗?或者说,它是某种外加于我们宇宙的东西——一个全新的宇宙,有它自身的规律、物质和发展,有它自己的物理学、化学和生物学,本身便可产生出某种独立的人性?要寻求这些问题的答案,换句话说,要对一件艺术作品进行研究,我们就必须将它暂时隔离起来,然后才有机会学会观看它。因为艺术主要就是为了观看而创作的。空间是它的王国——这空间并不是日常生活的空间,并不是一个士兵或一名旅游者的空间——而是经过某种技术处理的空间,这种技术可定义为材料(matter)与运动(movement)。一件艺术作品是空间的尺度,它就是形式;而作为形式,它就得首先让我们认识它。

巴尔扎克在他的一篇政治短论中断言:"一切皆是形式,生命本身亦是形式。"人世间一切活动都可以做这样的理解和定义,活动呈现为形式,并在空间与时间之内刻画出它的曲线图,而且还可以说,生命本

身在本质上就是形式的创造者。生命是形式,形式是生命的样式。有种种关系将形式绑定于大自然中,这些关系不可能是纯偶然的巧合。我们所谓的"大自然的生命"其实就是各种形式间的一种关系,这种关系是如此不可抗拒,以至于缺少了它大自然的生命就不复存在了。艺术也是如此,形式关系存在于艺术作品之中,存在于不同作品之间,它就是整个宇宙的一种秩序,一种隐喻。

不过,将形式看作是一个活动的曲线图,我们得冒两个危险。第一个危险是会将形式剥得精光,将它简化为一个轮廓或一幅示意图。相反,我们看形式必须考虑到它的全部内涵以及它的所有发展阶段;形式,就是空间与材料的构造,它可以体现于体块的均衡、明暗的变化、色调、笔触、斑点上,也可以用建筑、雕塑、绘画或镌刻来表现。第二个危险是将曲线图与活动分隔开来,就活动本身来看活动。地震独立于地震仪而存在,气压的变化与气压计指针也没有任何关系,但艺术作品是就它本身是形式而言才得以存在的。换句话说,一件艺术作品不是作为某个活动的艺术的轮廓线或曲线图,它就是艺术本身。艺术作品并非为艺术赋形,它创造艺术。艺术并非产生于艺术家的意图,而是由艺术作品创造出来的。艺术家对形式问题的理解完全等于他们对语词的理解。他们写下的汗牛充栋的评注和实录,永远也取代不了哪怕是最平庸的艺术作品。艺术作品要存在,必须是有形的。它必须放弃思想,必须变得有维度,必须使空间具有尺度,使空间得以成形。艺术作品最根本的原理恰恰就在于这种向外的转化,它好像是挤压到世界上的东西,呈现在我们眼前,就在我们双手下,这个世界除了所谓模仿"艺术"中图像的托词之外,与艺术作品毫无共同之处。

大自然和生命创造了形式。大自然赋予各种元素以形状和对称性,她本身也是由这些元素构成的;大自然赋予各种自然力以形状和对称性,使它们充满生命活力。它做得太漂亮了,以至于人们时常乐于将大自然看作是某位艺术之神的作品,某个不为人知的、狡猾机灵的赫耳墨斯的作品。形式驻于最短的波段,至少是频率最低的波段。有机的生命设计出了螺线、球形、回纹和星形,如果我想研究这种生命,就必须求助于形式,求助于数字。但这些形状一旦侵入了空间和艺术特有的材料,即刻便获得了全新的价值,导致了全新的体系。

这些新价值和新体系应该保持着它们的异域特性,但我们现在却对这一事实不屑一顾。我们总是想将某种含义读入形式,而不是去解读形式自身的含义。我们总是将形式的概念与图像和符号的概念混淆起来。一个图像表示对某个物体的再现,一个符号表示某个物体,而形式则仅仅表示它自身。当一个符号获得了显著的形式价值时,形式价值则反作用于符号本身,其力量之大,以至于它要么将含义耗尽,要么脱离常规趋向一种全新的生命。因为形式被某种灵韵笼罩着,尽管我们用形式对空间做最严格的界定,但空间也提示我们还有其他形式存在着。空间通过我们的梦境和想象延伸着、扩散着,我们把空间看作是一道裂缝,大量渴望出生的图像可以通过这道裂缝被引入某个不确定的王国——一个既非物理的又非纯思维的王国。或许通过这种方式可以对字母的装饰性变化,尤其是远东书法的真正含义做出最佳说明。换句话说,一个符号是根据某些规则来处理的:绘制时运笔或轻灵或凝重,或迅捷或沉着,或华美或简约。每种处理是一种不同的手法。于是,这样一个符号不得不欢迎一种象征,这种象征不但将自身修正为语义学价值,而且具有自我修复的能力。它自我修复得如此之快,以至于反过来变成了一种全新的语义学价值。形式相互作用与分层级的另一个例子——就在眼前的例子便是阿拉伯字母的装饰处理,以及西方基督教艺术对于古阿拉伯字符的利用。

　　那么,形式只是虚无吗? 它只是游荡于空间的一个零,永远在追踪着某个总是在逃避它的数字吗? 绝不是的。形式有一种含义——但这完全是它本身的含义,一种私下的、特殊的价值,不可与我们强加给它的那些属性相混淆。形式有一种意味,形式是可以解释的。建筑体块、色调关系、画家笔触、镌刻线条,首先是独立存在的,拥有属于自身的价值。它们的面貌或许与大自然十分相似,但不可与大自然相混淆。形式与符号之间具有相似性,这默许人们对形式与题材做出惯常的区分。但如果我们忘记了形式的基本内容就是形式的内容,这种区分便是误导性的。形式绝不是内容随手拿来套上的外衣。不是的。形式是对题材的不同解释,而题材是那么的不稳定、不确定。当老的含义瓦解了,被抹去了,新的含义便附着于形式。美索不达米亚的宏大装饰体系表现了一系列神祇和英雄,他们的名称虽有变化,但形状

却不变。形式就在这一时刻出现了。再者,形式也可以通过许多不同的方式来构造。正如马勒(Émile Mâle)指出的那样,即便在那些有机表现手法最发达的时期,艺术也是忠实地遵循着严格的规则——人们会问,那些决定装饰方案的神学家、进行具体操作的艺术家和认捐的赞助者,是否都以相同的方式来理解和解释形式。因为,在精神生活中有一个区域,在其中,被极其精确定义的形式依然以各种不同的语言向我们述说着。我可以举《欧克塞尔的女巫》(Sibyl of Auxerre)为例。它就在那儿,深藏于时光与教堂的阴影之中,立于我们前面,在这平凡乏味的材料之中,在这些材料的周围,许多美丽而无谓的梦境被编织出来。在我们这个时代,巴雷斯(Maurice Barrès)从这些材料中看出了艺术家本人在若干世纪之前看到的东西。但是,阐释者的创造和工匠的创造之间,还有最初做设计的教士的创造与后来梦想家某一天的创造之间,其区别是何其明显啊。这些梦想家一代接着一代,念念不忘形式所唤起的暗示。

图像志可以用不同的方式来理解,它可以指同一含义的不同表现形式,也可以指同一形式所表现的不同含义。任何一种理解方式都表明,这两个术语具有各自的独立性。有时可以说,形式使各式各样的含义具有磁石般的魅力。更确切地说,形式就像是一个模具,不同的材料被接二连三地投入这模子,贴合着它的外形并压紧,便会得到完全意想不到的意蕴。有时,一种固定不变的含义不一定引发形式实验,但却完全控制了形式实验。有时,形式中的含义尽管已不复存在,但它在内容死亡之后不仅存活下来,甚至出乎意料地彻底更新了自身。交感巫术模仿蛇的盘绕发明了交织纹样(interlace),这个符号起源于医学,这不容置疑,其痕迹便存留于医神阿斯克勒庇俄斯(Aesculapius)的象征标志中。不过这个符号本身却变成了形式,而且在形式的世界中带起了整整一个序列的形状,这些形状与它的起源没有任何关系。例如,交织纹样演化成某些东方基督教派建筑装饰中不可胜数的变体:它将各种形状编织成解不开的纹样结;或者甘愿融入组合纹样,巧妙地将各组成部分之间的关系掩盖起来;它还召唤那个精灵来分析典型的伊斯兰纹样,分析程式化图案的构成和隔离。在爱尔兰,交织纹样昙花一现。混沌的宇宙深藏于交织纹样之中,心灵对这宇宙

的沉思不断更新，紧紧缠住人类的碎片或种子，并将它们掩藏起来。交织纹样用团团麻线将古老的图像志缠绕起来并吞噬了它。它创造了一个与这个世界毫无共同之处的世界，创造了一种与思维完全不同的思维艺术。

因此，即便交织纹样只是些相当简单的线条图式，也会立即清晰地向我们展示出形式的大量活动。形式喜欢以非凡的活力显现自身，这或许可以在语言中观察到。文字符号在获得了形式，经历了许多惊人的冒险之后，可成为许多不同解释的模型。在写下这几行文字时，我不是没有注意到布雷亚尔(Michel Bréal)的观点，他在《语词的生命》(Life of Words)一书中对达姆斯特泰(Arsène Darmsteter)的理论进行了完全合理的批评。文字符号事实上被赋予了既是真实的又是隐喻性的独立性，大量表达着精神生活的某些方面，表达着人类精神的各种积极与消极的倾向。文字符号展示了它在语词变形及最终消亡过程中一种令人惊奇的创造性。若说它衰退了，也可以说它增殖了，它创造了怪异的东西。某个完全出乎意料的事件可以引发这些变形和消亡的过程；一场震动可以开启和激发更为奇特的破坏、偏离和创造过程，而这震动的力量既外在于历史要素，又凌驾于历史要素之上。语言的生命经历了从错综复杂的深渊上升到获得审美价值的崇高境界，从中我们可以再次看到上述基本原理得到了验证，我们将会在本书中经常注意到这条原理的影响，这就是：符号负载着普遍的意蕴，但它在获得了形式之后，便努力要负载着属于自己的意蕴。它创造着自己的新含义，它寻求着自己的新内容，然后脱去人所熟悉的语言模型，赋予内容以新鲜的联想。一方面是对语言纯粹性之理想的坚守，另一方面是故意制造不精确的、不恰当的语言，这两方面进行的斗争，是这条原理发展中一段重要的插曲。纯粹主义与"不恰当"语言之间的斗争可以做两种解释：一是要努力获得最大限度的语义学能量，二是它双重地展示了一种潜在的阵痛，那些未受多变含义触及和影响的一些形式，从这阵痛中诞生出来。

造型艺术的形式呈现出十分显著的特点。我认为，我们完全有理由假定这些形式构成了一种存在的秩序，这种秩序有运动，有生命气息。造型艺术的形式服从于变形的基本原理，通过变形，它们不断更

新,直到永远。造型艺术的形式还服从于风格的基本原理,形式关系首先要通过风格的检验,接着固定下来,最终被瓦解,尽管并非是有规律地反复出现。

一件艺术作品,无论是用石头砌造的,是用大理石雕刻的,是用青铜铸造然后做表面修饰的,还是在铜版上镌刻的,其外观都是静止不动的。它似乎被牢牢地固定住——束手就擒,任凭时间流逝。但实际上它生来就有变化,而且继续引发着其他变化。(同一形状往往有许多变体,如画家的草图。画家想准确表现某个动态或运动之美,会在同一个肩膀上重叠画上若干条臂膀。伦勃朗的画上画满了速写,狂放的草图总是赋予这杰作以生命活力。)一个定型图像的背后总是交织着大量实验,这些实验或是近来做的,或是即将要做的。不过,若从更狭窄的范围来考察,形式的能动性就更为可观了,它具有生发大量不同形状的能力。那些最苛刻的规则好像会使形式的材料变得贫瘠和标准化,但实际上恰恰包含了极丰富的变化和变形,极大地启发了形式的超级生命活力。有什么纹样能比伊斯兰纹样的几何形组合更缺乏生命感,更缺乏轻松感和灵活性呢?这些组合图案是数学推理的结果,基于冷冰冰的计算,可以还原为最枯燥乏味的图案。但就在它们的内部深处似乎有一种热情在涌动着,使形状多样化;有个复杂连锁的神秘精灵将这整个纹样的迷宫折叠、打散并重新组合。这些静止的纹样随着变形而焕发光彩。无论它们是被解读为虚空还是实体,是垂直轴线还是对角线,每种纹样都保留着神秘性,展示出大量现实的可能性。罗马式雕刻中也有类似现象。在这里,抽象的形式既是某种奇特的、梦幻般的动物与人物形象的根基,又是它们的承载物;在这里,怪兽永远被束缚于建筑与装饰的构架之内,以那么多不同的方式不断衍生着,以至于它们被束缚的样子既是对我们的嘲弄又是对它们自身的挖苦。形式变成了一段卷草纹,一只双头鹰,一条美人鱼,一场武士的决斗。它重复出现,调转头来吞噬了自身的形状。这多变的怪物没有僭越它的界限,没有篡改它的原理,它跳将起来,展现出它癫狂的生存状态——这种生存状态,只是某一种简单形式的骚乱和波动而已。

或许有人会提出异议说,抽象的形式和怪异的形式无论怎样多地被基本必需品所抑制,好像被囚禁了起来,但对大自然的原型而言这

些形式至少也是自由的。也可以认为,一件尊重大自然原型的艺术作品并不需要遵循我上文所说的那条形式原理。但这里的情况并非如此,因为大自然原型本身可看作是变形的基础和依据。男人体和女人体可能实际上是恒定不变的,但花押字可以用男女人体来写,变化无穷。这种多样性发挥着作用,激活并启发了所有艺术作品,从最精致的作品到最简单的作品。当然,我们要举的例子并不是葛饰北斋《漫画》中那些画满杂技演员速写的册页,而是拉斐尔的作品。在寓言中,达芙妮变成了一棵月桂树,从一个王国进入另一个王国。还有更加微妙的、非同寻常的变形,也涉及美丽少女的身体,这就是从《奥尔良圣母》(*Orléans Madonna*)到《塞迪亚圣母》(*Madonna della Sedia*)的变化,呈现出匀称的纯涡形图样,不太像精致的海贝。不过,正是在拉斐尔那些用人体组成了花环的作品中,我们可以领悟到这位天才所创造的和谐变化。他反复将那些形状进行组合,形式的生命在其中绝无其他目的,只着眼于自身以及自身的更新。《雅典学院》(*School of Athens*)中的数学家,《屠杀婴儿》(*Massacre of the Innoceats*)中的士兵,《捕鱼的奇迹》(*Miracle of the Fishes*)中的渔夫,坐在阿波罗脚下或跪在基督面前的统治者——所有这些都是由人体构成并维持着的形式思维的连续性组合,由此,均衡、对应姿态和交替节奏被设计出来。在这里,形状的变形并没有改变生命的要素,但的确构成了新的生命——这种生命,其复杂性并不亚于亚洲神话或罗马式雕刻中的那些怪物。那些怪物的手足受到边框的制约,也受到单调计算的限制,但以人体形式构成的纹样却依然是可识别的,保持着和谐,而且不停地从这和谐中汲取新的、能打动人的力量。的确,形式可以变成图式与规范;换句话说,它可以突然间凝结成一种规范性类型。但在一个变化着的世界中,形式首先是一种处于变化中的生命。形式的变形不断重新开始,永无终止,但正是依据了风格的基本原理,形式的变形才得以协调并稳定下来。

风格这一术语有两种不同且对立的含义:风格既是绝对不变的,又是可变的。一方面,"风格"起初是指艺术作品中的一种特殊的、高级的品质:这种品质,即永恒的价值,使它摆脱了时间的束缚。风格被看作是一种绝对概念,不只是一个原型,也是永远有效的东西。它像是两斜坡间升起的巨大山峰,明确地标示出延展的天际线。我们将风

格作为一个绝对概念来使用,可以说是出于一种最基本的需要:即我们需要以最宽广博大的智慧,在我们最稳定的、最恢宏的视界注视我们自身,超越历史的潮起潮落,超越地方性和特殊性的限制。另一方面,一种风格就是一种发展,是各种形式的组合,这些形式相互适合从而统一起来,具有内在的一致性。然而,虽然形式在本质上是协调的,但这种协调性依然以多种方式在检验、构建并毁灭着自身。对风格的最佳定义有停顿、张力、松弛,对建筑的研究早已肯定了这一点。法国中世纪考古学的创立者,尤其是阿尔西斯·德·科蒙(Arcisse de Caumont)曾经教导我们说,不可将哥特式艺术看作一堆异质文物的集合,我们通过严格的形式分析,可以将哥特式艺术定义为一种风格,即一个前后相继的序列。一项比较研究表明,可以用相同的风格记号来理解一切艺术——即使对于人类的生命也是如此,因为人类的个体生命和历史生命都是形式。

那么,一种风格是由什么构成的呢?首先是它的形式要素。形式要素具有某种指示符价值(index value),它们构成了风格的宝库,风格的语汇,偶尔也是风格发挥其力量的工具。其次是风格的关系体系,风格的句法,尽管这一点不是显而易见的。风格是通过它的尺度而得到确证的。希腊人就是这样理解风格的,用各部分间的比例关系来定义风格。正是尺度将爱奥尼亚柱式和多立克柱式区分开来,而不只是用涡卷来替换柱头线脚。显然,尼姆神庙(temple of Nemea)的圆柱出现了偏差,因为它的尺度是爱奥尼亚式的,构件却是多立克式的。多立克柱式的历史,也就是它的风格发展过程,完全是尺度变化和尺度研究的历史。其他艺术类型的构成要素也具有真正的基础价值,哥特式艺术便是一例。可以说,正是肋架拱顶(rib vault)维系着哥特式艺术的完整性,它构成了哥特式,支配着所有派生出来的构件,尽管我们不应忘记,在某些建筑中肋架拱顶的出现并没有产生出一种风格,也就是说没有产生出一系列和谐的设计。例如,肋架拱顶最早出现在伦巴第,但在意大利却没有结出硕果。肋架拱顶的风格是在其他国家发展起来的,并生发出了种种可能性,取得了内在的一致性。

风格总是处于自我界定的过程中,也就是先自我界定,接着又摆脱自我界定。风格的这种活动一般被称为"进化"。在这里,"进化"一

词是按它最宽泛最一般的含义来理解的。生物学煞费苦心地检验和调整进化的概念,而考古学却只是将它看作一种便当的分类框架和一种方法。我曾在其他地方指出过这种"进化"观的危险:它的整齐划一具有欺骗性,它的思维方式是单向的。碰到过去与将来不相一致的情况时,"进化"便被权宜地用作"过渡阶段",也不给创造者的革新力量留出余地。任何对于风格运动的解释都必须考虑到以下两个基本事实:首先,若干风格可以在相邻地区甚至同一地区同时存在;其次,各种风格的发展会因各自属于不同技术领域而有所区别。明确了这些限制条件,便可以将某种风格的生命视为一个辩证过程或实验过程。

人们总想揭示出形式所遵循的某种内在的、有机的逻辑,没有什么比这更有诱惑力了,在某种情况下这样做是再正当不过了。将沙子铺在一把小提琴的共鸣腔上,随着弓的拉动,沙子落下会形成不同的匀称图形。有一条神秘的基本原理也是如此,它比任何创造性的奇思妙想更有力,更严格,将由细胞核分裂、主调变化或亲和力大量繁殖出来的各种形式召集在一起。这当然是神秘的纹样领域出现的情况,任何借用图像模式并将其变为纹样的艺术也是如此。因为,纹样的本质就是它可以被简化为易于把握的纯粹形式,而几何学的推演则能十分可靠地分析出各部分之间的关系。巴尔特鲁沙伊蒂斯(Jurgis Baltrušaitis)就是采用了这种方法,对罗马式雕刻中的装饰纹样逻辑进行了精彩的研究。在这类研究中,将风格与风格分析等同起来并非不恰当,也就是"重构"一个逻辑过程,这个逻辑过程业已存在于这些风格的内部,比充分的证据更有说服力。当然人们会认为,这一逻辑过程的性质与统一性会因时间及地点的不同而变化。但是以下这一点依然是千真万确的,即一种装饰风格的成型和存在,靠的是一种内在逻辑的发展,一种辩证法,这种辩证法若与这种风格本身无关,便毫无价值可言。纹样的变化并不是由外来因素的装点所造成的,也不只是偶然选择的结果,而是由隐秘法则的作用所导致的。这种辩证逻辑根据自身的需要,既接纳新的贡献物,也索取新的贡献物。被贡献的任何东西都是被索取的东西。这种辩证逻辑的确会创造出这些贡献物。有一种学说依然在歪曲着我们的许多艺术史研究,认为可以将"影响"放在一大堆异质的东西中解释,可以将"影响"看作是碰撞与冲突的结

果。因此,必须对这种理论加以分析和调整。

 这种关于风格之生命的解释完全适用于纹样艺术,但适用于其他所有情况吗?对于建筑,尤其是哥特式建筑来说(当它被看作是某种公理的发展时),这种解释已被用来说明当时人对于建筑的思考,既是纯粹的思考,就一般的历史活动而言又是实用性的思考。在哥特式建筑中可以最清楚地看出,一些巧妙的结果是如何从一个特定的形式派生出来的,直至细枝末节,这些结果影响了结构、体块组合、虚实关系、光的处理,甚至影响到装饰本身。只有曲线图可更明白地表示这一点,无论是视觉曲线图还是现实的曲线图。然而,若在这曲线图中看不出每个关键点上的实验行为,则是一个错误。我所谓的实验是指一种研究,这种研究由先前的知识所支持,以假设为基础,由理智所引导,在技术领域中进行。在这个意义上可以说,哥特式建筑既是猜想又是推理,既是实验研究又是内在的逻辑演绎。以下事实证明了哥特式实验扮演的角色,即尽管方法十分严格,但某些实验几乎毫无结果。换句话说,许多实验是浪费的、无效的。我们对成功背后的无数失败了解得多么少啊!在飞扶垛的历史上或许可以找到这些失败的例子。飞扶垛原是一道暗墙,辟有一条通道,它变成了一道拱券,后来又变成了一个硬挺的支柱。再者,建筑的逻辑概念可应用于若干不同的功能,这些功能有时是一致的,有时并不一致。视觉逻辑要求平衡与对称,但不一定符合结构逻辑;反过来,结构逻辑也不是纯理智性逻辑。在火焰式艺术风格的一些发展阶段中,这三种逻辑的分歧很明显。但是依然可以假定,哥特式艺术的实验有力地环环相扣,抛弃了一切会造成危险的或者没有发展前途的解决方案,从而取得了辉煌的进步。这些实验前后相继,一环套一环,构成了一种逻辑———一种不可抗拒的逻辑,它最终以石头的形式确凿无疑地表现了出来。

 如果我们从纹样与建筑转向其他艺术门类,尤其是绘画,便可以看到,由于存在着大量的实验,形式的生命在这些艺术中是显而易见的,而且有了更为频繁的、更出乎意料的变化。在这里,尺度更加精妙,更有感觉,材料本身就要求做一定程度的研究和实验,并总是要求具有适应于材料的可操作性。再者,风格的概念——同样适合于包括生活的艺术在内的一切事物——受到了材料与技术的限制:它并非统

一地、同时地表现于所有领域中。于是,每种历史风格便在某种技术的庇护下得以存在,这种技术压倒了其他技术,并使风格带上了它自己的调性。这条基本原理,可称为"技术第一的规律"(law of technical primacy),是路易·布雷希尔(Louis Bréhier)在讨论蛮族艺术时总结出来的。在蛮族艺术中,占主导地位的是抽象的纹饰,而不是神人同形的图形和建筑。但另一方面,也正是因为建筑接受了罗马式与哥特式风格的主旋律。我们知道,在中世纪末期绘画是如何试图侵犯、更改并最终战胜所有其他艺术门类的。但是,一种同质的、忠实于技术第一原理的特定风格,依然包含了不同的艺术门类,而且这些艺术门类的活动是相当自由的。每种从属性的艺术力求与主导性的艺术相协调,并通过实验达到这一目的。在这方面有些很有意思的例子,如对人体进行调整以适合于装饰设计,或纪念性绘画因受到彩色玻璃窗的影响而出现了各种变体。出现这种现象的原因是每门艺术都力求生存,并使自身得到解放,直至有朝一日变成主导性的艺术。

尽管对技术第一规律的运用是无止境的,但这一规律或许只是普遍规律中的一个方面。每种风格的存在都经历了若干时期和若干阶段,但这并不是说风格分期和人类历史的断代是一回事。形式的生命不是机缘巧合的结果,它也不是一幅巨大的环形画面正好适合于历史大剧场,应历史必然性的呼唤应运而生。不是的。形式遵循着它们自己的规则,即内在于形式本身的规则,更确切地说是内在于它们身处其中的,并以它们为中心的精神领域的规则。我们没有任何理由不去研究这些由仔细推理和连贯实验所统一起来的庞大集合体,在从头至尾的各个阶段中是如何表现的,我们称这些阶段为"形式的生命"。它们所穿越的这些前后相继的阶段,或长或短,或紧张或松弛,均与此种风格本身相一致:实验时期、古典时期、精致化时期、巴洛克时期。这些划分或许并不新鲜,但必须记住——正如德翁纳(Waldemar Déonna)深入分析艺术史上某些时代时指出的——这些时期或阶段在所有时代和所有环境中,都呈现出了相同的形式特征。这是千真万确的,所以当我们注意到以下现象时无须惊讶:在希腊古风艺术和哥特式古风艺术之间,在公元前5世纪的希腊艺术和13世纪上半叶的雕塑之间,在哥特式的火焰式或巴洛克阶段和洛可可艺术之间,都存在

着十分相似的特征。一条上升的线条是不可能标示出形式发展的历史的。一种风格走到尽头,另一种风格便成活了。人类应该反复对这些风格做出重新评估,这是自然的。我理解,努力完成这项任务正体现了人类持之以恒、一以贯之的精神。

在实验阶段,风格谋求对自身进行定义。这个阶段一般称为"古风式"。这个概念既是贬义的,又是褒义的,根据我们从中看到的是粗糙含混的东西还是吉祥幸运的希望而定。显然这要取决于我们自己所处的历史时期。如果我们追溯11世纪罗马式雕塑的历史,便可看到,形式实验混乱而"粗糙",所追求的不只是开发出纹样的各种变体,还要将人的形象组合进纹样,调整人形以适合于建筑功能,尽管在11世纪人的形象如同人本身一样,远没有成为研究的对象,也远不是一种宇宙的尺度。对人体造型的处理,仍然关注于体块的完整性,关注于人体作为石块或墙体的密度。造型只有细微的起伏,未渗透到表面之下;纤细的、浅浅的衣纹充其量只是书法线条。这就是一切古风式所遵循的路线。希腊艺术开始时具有与古风式相同的体量统一性,相同的实体感和密度感。它梦见了还没有转化为人类的怪物,对于后来主导着古典时期的具有音乐性的人体比例规范漠不关心。古风式只是在主要以体积来考量的构造秩序中寻求着变化。在罗马式的古风阶段,就像希腊一样,实验是仓促间快速进行的。公元前6世纪,就像公元11世纪一样,时间足够使一种风格精致化;公元前5世纪上半叶和公元12世纪最初的三十年间,古风阶段呈现出了繁荣的景象。哥特式的古风阶段进展或许更为迅速,实施了大量结构实验,创造出一般认为是标志点的各种形制,并持续不断地更新着,直到沙特尔主教堂,好像哥特式的未来已经被注定了。同一时期的雕塑也鲜明地体现了这些规律是恒定不变的,若将它看作罗马式艺术的最终表现,或是从罗马式向哥特式的"过渡",则毫无意义。这种雕塑用正面的、静止不动的艺术取代了运动的艺术。基督坐在四福音书作者之间宝座上的图像反复出现,取代了山花壁面上的庄严构图。这种做法模仿了法国南部形制的表现手法,表明它从这些古老类型后退了,已经完全忘掉了实施罗马式古典主义的风格规则。雕塑此时只要从那类资源汲取灵感,就会陷入矛盾:形式和图像志不相吻合。与罗马式的巴洛克

阶段处于同一时代的 12 世纪下半叶的雕塑,所做的实验转向了另一方向,追求着其他的目标。它重新开始了。

古典主义的定义已有一长串,再作论述已无必要。我已对它作了限定,将它看作一个阶段或一个时期。但要记住,古典主义的实质是各部分之间具有最恰当的比例关系,这是要点,不可偏离。在经历了不稳定的实验阶段之后,古典主义获得了稳定性和确定性,也就是说,它使实验的不稳定方面稳定下来(因为有不稳定,所以实验在某种意义上也是一种放弃)。因此,无止境的风格之生命,便与普遍意义上的风格相重合,也就是说,风格作为一种秩序,它的价值从未中断过,远远超越了时间曲线图,创建了我所谓的广袤的天际线。但古典主义并非某种因袭态度的结果,相反,它是由最后一项终极实验创造出来的,此后古典主义从未丧失这项实验的大胆与活力。如果我们能够恢复这个老词的活力该有多好啊!在今天,人们不经意、不合理地使用这个词,使它丧失了所有的含义。古典主义,是各种形式充分拥有完美均衡效果的短暂瞬间;它并不是缓慢地单调地去运用"规则",而是一种纯粹的、瞬间的愉悦,就像希腊人的 $\dot{\alpha}\kappa\mu\acute{\eta}$(指针),是那么精细,以至于天平指针几乎没有颤动。我看这天平,并不是看指针是否一会儿会再次沉下去,或甚至达到某个绝对静止的时刻。我看的是这游移不动的神奇现象,那种微妙的、不易察觉的颤抖,这颤抖表示生命。正是由于这一原因,古典阶段完全区别于学院阶段。学院阶段只不过是一种了无生气的回光返照,一种无生命活力的图像。正是出于这一原因,各种不同类型的古典主义在形式处理方面偶尔展示出相似性或同一性,就不一定是某种直接的影响或模仿所造成的结果。沙特尔主教堂北门上《圣母往见》的漂亮雕像,饱满、沉静、庄重,他们比兰斯教堂的那些人物要"古典"得多;而兰斯的《圣母往见》雕像的衣纹则是直接从罗马原型模仿而来的。古典主义不是古代艺术独有的特权;古代艺术本身也经历了不同的阶段,当它变成巴洛克艺术时,便不再是古典艺术了。在法国这种罗马古典主义的遗迹有许多保存了下来,如果 13 世纪上半叶的雕塑家总是从所谓的罗马古典主义中汲取灵感,他们的作品就不再是古典的。在一件文物上可以看到一个重要证据,值得仔细分析:桑斯的《漂亮的十字架》(*Belle Croix*)。圣母立于被钉上十字

架的儿子一旁,她是那么单纯,她的悲伤是那么专注而朴素,依然带有哥特式能工巧匠第一实验期的痕迹,令人想起了公元前5世纪初那个年代。但位于十字架另一边的圣约翰,身上衣纹的处理显然模仿了某些平庸的高卢—罗马圆雕作品,尤其是身体下部,与整个单纯的群像完全不合拍。某种风格的古典阶段并不是凭空可以达到的。盲目模仿古人的教条能够服务于任何浪漫主义目标。

 这里我们不去叙述形式是如何经古典阶段走向精致化实验阶段的。这些实验,至少就建筑而言,平添了结构方案的优雅效果,使其像是变成了一种大胆的悖论,达到了不掺水分的纯净阶段,即精心推算以使各个构件相互依存的阶段,这在所谓"火焰式艺术"(art rayonnant)的风格中得到了很好的表现。同时我们也不去讨论人的形象是如何一点一点地去除庄严特征的,它们失去了与建筑的联系,身体逐渐拉长,并且因新的扭转姿态和精妙造型而变得丰富多彩,富有诗意的裸露肉体也成了艺术表现的主题。这使得每位雕塑家都跟随时尚而变成了一名画家,激起了他们内心对于现实世界的亲切感。肉体变成了肉体,失去了石头的特性和外观。在男性形象再现上,希腊男青年公民形象表现法(ephebism)不再是年轻人的艺术典范,相反,它或许第一次庄严宣告自己走向了衰落。在兰皮隆(Rampillon)教堂主入口的《基督复活》中的那些苗条机警的人物形象,圣德尼教堂的《亚当》雕像(经修复)以及出自巴黎圣母院的某些残片,所有这些作品都使13世纪末及整个14世纪的法国艺术带上了普拉克西特列斯式的特色。我们觉得,就我们而言,这样的比较不再只是趣味问题,而似乎是得到了某种内心生活的证明,这种内心生活在人类文明的不同时期和环境中一直活跃着,不停地发挥着效力。或许可以允许用这种方式做解释,而不是简单地以相似的过程、以不同事物所具有的共同特点来解释。例如,你可以引证公元前4世纪阿提卡丧葬陶瓶器身上所画的女性人像,以及18世纪末日本画师用小画笔为木刻师设计的那些多愁善感的、身材娇美的女性画像。

 同样,巴洛克阶段也表明,在各个时期完全不同的环境中总是存在某些同样的艺术特色。巴洛克并非欧洲最近三百年独有的,古典主义也不是地中海文化独享的特权。在形式的生命中,巴洛克只是一个

阶段，却是最自由、最无拘无束的阶段。巴洛克的形式要么抛弃了内在适合的基本原理，要么改变了它的特性。而这条原理中的一个重要方面，就是要重视边框的界限，尤其在建筑之中。巴洛克的形式过着完全属于它们自己的、充满激情的生活。它们分裂繁殖着，像是些畸形的植物怪胎，即使生长着也会分裂开，试图侵入它们周围的空间，试图穿透空间，变得无所不能。对它们而言，支配空间纯粹是轻松愉快的事情。它们沉迷于再现的对象，一种"相似(similism)癖"推动它们直接奔向再现的对象。某种看不见的力量将它们卷入实验，但这些实验总是达不到目的。在巴洛克装饰艺术中，这些特征是显著的，不，是极其触目的。抽象的形式未曾具有过如此明显的——尽管不一定是强有力的——模仿价值，而且形式与符号完全混淆了起来。形式不再单单表示它自身，也表示某种经过推敲的内容。形式被扭曲以投合于某种"含义"。正是在这里我们可以看出，绘画的支配地位得以体现。更确切地说，正是在这里，一切艺术门类都在挖掘各种资源，超越将它们分隔开来的樊篱，自由地相互借用视觉效果。同时，从这些形式之中生发出一种怀旧之情，支配着一种奇怪的逆转心理，于是，对往昔的兴趣苏醒了。巴洛克艺术到最遥远的古代地区去寻找原型、范例和证明。不过，巴洛克向历史索要的是巴洛克自己往昔的生命。正如欧里庇得斯和塞内卡而非埃斯库罗斯启发了17世纪的法国戏剧家，19世纪浪漫主义的巴洛克尤其赞赏中世纪艺术中的火焰式风格，即哥特式的巴洛克形式。我的意思并不是说巴洛克艺术和浪漫主义在每一点上都非常相似。如果说在法国这两个形式"阶段"是分开的并且是不同的，这并非只是由于它们一个接着一个地出现，而是因为出现了一种历史断裂现象——即"人为的"古典主义短暂地强行介入将它们分隔开来。法国画家们必须跨越我所谓的"大卫艺术的鸿沟"，他们要到第二帝国时期才能将提香、丁托列托、卡拉瓦乔、鲁本斯的艺术与后来18世纪那些大师们的艺术重新结合起来。

我们不要以为，形式在它们的不同阶段只是高高悬浮于大地与人类之上的一个遥远的、抽象的区域。形式所到之处便与生命融为一体，它们将某些心灵活动转化为空间。但是，一种确定的风格不只是形式生命中的某个阶段，也不是生命本身：它是形式的环境，同质的、

一致的环境,人类就是在这环境中活动与呼吸。这也是一种可以整个地从一处移向另一处的环境。我们发现,哥特式艺术便是如此输往西班牙北部、英格兰和德国的,它在这些地区存活着,活力各不相同,偶尔会以快速的节奏与古老的形式结合起来。尽管它们被本地化了,但那些旧有的形式并没有完全成为这环境不可或缺的本质因素。而且这种快速的节奏会促成运动,其速度之快出乎意料。所有的形式环境,无论是稳定的还是游移不定的,都会产生出它们自己的不同类型的社会结构:生活方式、语汇和意识形态。概括起来说,形式的生命赋予了所谓的"心理景观"(psychological landscapes)以明确的轮廓,没有这种心理景观,环境的本质特征对于所有分享它的人来说就是晦暗不明,难以捉摸的。例如,希腊作为一个地理概念而存在,提供了关于人类的某些观念,但多立克艺术的景观,或者更确切地说,作为一种景观的多立克艺术,则创造了一个希腊。没有这种艺术,实际的希腊就只不过是一大片明亮的荒漠。再者,哥特式的景观,或者更确切地说,作为一种景观的哥特式艺术,创造了一个法国和一种无人能看穿的法国人性:地平线的轮廓,城市的天际线——简言之,产生于哥特式艺术而非卡佩王朝体制的一首诗。但是,根据自身的需要,生产自己的神话,塑造往昔,这些难道不正是任何环境的本质属性吗?形式的环境创造了历史的神话,这神话不仅是现存知识状况所塑造的,也是由现存的精神需求所造就的。举一长串的寓言为例,它们出现了,消失了,又再次出现,从最遥远的古代地中海流传到我们今天。这些寓言,或表现于罗马式或哥特式艺术中,或出现于人文主义艺术和巴洛克艺术中,或展示于大卫的艺术或浪漫主义艺术中。据此,它们变幻着形状,使自己适合于不同的框架和曲线。在见证了这些变形的人们的心目中,它们引发了即使不是完全对立的,但也是全然不同的意象。这些寓言出现于形式的生命中,并非作为一种不可简化的要素,也不是一个外来的物体,而是作为一种实在的本体,可塑的、听话的本体。

看起来,我已提出了一种太难以掌握的决定论,一味地强调各种基本原理,这些原理支配着形式原理,作用于大自然、人类和历史,以构建一个完整的宇宙和人性。我似乎急切地将艺术作品孤立起来,将它们与人类生活隔绝开来,并宣告它们是盲目自律地发展着,是可以

准确预言的一个序列。绝非如此。一种风格阶段，或者你愿意也可以说是形式生命中的一个阶段，既确保了又增进了多样性。诚然，人类坚定不移地追求高度智性的自我表现，人的精神是自由的。单单是形式秩序的力量，便认可了轻松自如的、自发的创造。但是当艺术家的表达方式被完全限制住了，就可能会出现大量的实验与变体，而无拘无束的自由却不可避免地导致模仿。倘若这些基本原理遭到反驳，不妨提出两条回应意见，以说明活动和外在独特性的种种性质，这些性质同时存在于紧密交织在一起的各种形式现象中。

首先，形式并不是其自身的图样，不是自己赤裸的再现。形式的生命在某个空间中发展着，这空间并不是抽象的几何框架。在工具的作用下，在人们的手中，形式以某种特定的材料呈现出它的本体。形式便存在于那里而非别处，即存在于一个相当具体的又十分多样化的世界中。同一种形式保持着它的若干维度，但不同的材料、工具和手改变着它的特性。一个文本，虽印在不同的纸张上，但它本身是不变的，因为纸张只是文本的承载物。但画素描的纸张却是一种生命的元素，对素描极其重要。一种形式若没有支撑物便不是形式，这支撑物本身就是形式。因此重要的是：要记住，在一件艺术作品的系谱中，技术的多样性是无穷尽的；还要表明，一切技术的基本原理不是惰性，而是能动性。

其次，人也是形形色色的，人本身也应被纳入考虑之中。人的多样性的源头并不在于种族、环境或时代的一致与否，而在于另一种生命领域，它所构成的亲和力和调和性，比起统辖着人类一般的历史群体的那些亲和力和调和性来，远为精细微妙。有一种精神人种志，超越了定义最周全的"人种"。这种人种志是由精神家族构成的——神秘的纽带将这些家族统一起来，他们相互间进行着可以信赖的交流，超越了时间与地点的限制。或许每种风格，一种风格的每个阶段，甚至每种技术，都乐于寻求人类天性的某个阶段，寻求某个精神家族。总之，正是这三种价值之间的关系，表明了以下这一点：一件艺术作品不只是一件独一无二的东西，它也是通用语言中的一种活生生的语言。

（陈平 译）

视觉与赋形①

[英]罗杰·弗莱

罗杰·弗莱(Roger Fry, 1866—1934),英国著名艺术评论家、画家、设计师。曾以荣誉学位毕业于剑桥大学理学专业,毕业后,他先后赴巴黎和意大利学习艺术,最终专攻风景油画。自1900年始,弗莱开始在伦敦大学学院(University College London)斯莱德美术学院(Slade School of Fine Art)教授艺术史并一直为《每月评论》(*Monthly Review*)及《雅典娜神殿》(*The Athenaeum*)撰稿。1903年,他介入了《伯灵顿杂志》(*Burlington Magazine*)的创建工作,成了该杂志的编辑,使它成为英国最重要的艺术史期刊之一。1906—1910年在纽约大都会博物馆绘画部担任策展人。在纽约任职时,他对保罗·塞尚的艺术发生兴趣,从而转向现代艺术批评和研究。1910年返回英国后组织了两届印象派绘画展览(1910,1912),对于推动英国的现代艺术运动产生了很大影响。在1913年,他在伦敦创办了欧米茄工作坊(Omega Workshops)。1933年,弗莱被任命为剑桥大学斯莱德讲席教授(Slade Professorship),并在剑桥开始了系列艺术史讲座,但讲座还没有结束,他就悲剧性地撒手人寰。

弗莱的学术活动对于推动英国的现代艺术运动产生了很大影响。他把法国现代绘画带入当时仍然处于维多利亚时代的英国,使封闭的英伦三岛跟上了欧洲大陆现代艺术的步伐。弗莱是后印象派在英国的最早支持者,"后印象派"一词——Post-impressionism即由弗莱发

① Roger Fry. *Vision and Design*. London , 1957.

明,经过他的宣传和阐释,逐渐为当时的艺术批评界所接受。他被认为是唤醒英国公众对现代艺术的兴趣最为得力的评论家。正如考陶尔德美术馆馆长约翰·默多克所说:"弗莱作为1910年前后英国现代主义事实上的创始人,以及他对20世纪上半叶公众观看与理解艺术方式所产生的巨大影响,使其成为那个世纪的精神领袖之一。"英国著名艺术史家肯尼思·克拉克也说:"如果说趣味可以因一人而改变,这个人便是罗杰·弗莱。"

弗莱的艺术理论和方法深受沃尔夫林的影响,早年他曾多次给沃尔夫林的著作撰写书评。在关于沃氏《艺术史原理》的书评中,弗莱写道:"大多数艺术史家满足于证明某幅画由某某艺术家在某一年代创作的,而沃尔夫林却试图说明为什么在这样的年代和这样的环境中,这幅画具有了我们看到的形式。"和沃尔夫林一样,弗莱的研究兴趣围绕形式问题展开,不同之处在于他处于现代主义运动蓬勃兴起的年代,关注形式、强调抽象是整个现代艺术运动的核心所在。他的形式主义艺术理论对现代艺术运动起到了推波助澜的作用,在艺术家和批评家中间产生了很大影响。弗莱的艺术理论与西方延续了上千年的模仿说分道扬镳。他把生活划分为现实生活和想象生活,认为艺术是想象生活的表现,而不是现实生活的模仿。在现实生活中,人们具有趋利避害的本能;而在想象生活中,人们可以把注意力集中在感知和情感方面。在弗莱看来,艺术是交流情感的手段,而情感表达必须借助形式。因此,情感与形式之间具有不可分割的联系:情感是形式表达的内容,形式则是表达情感的手段。

很多中国读者往往把"有意味的形式"归结为弗莱的学生克利夫·贝尔创造出来的概念。事实上,早在1910年弗莱在格拉夫顿画廊发表的讲演中就已经使用了"有意味的形式"一词,它比贝尔在《艺术》一书中阐释这一概念早了好几年。事实上,二人对于"有意味的形式"的解释并不相同。弗莱承认"有意味的形式"与生活具有某种联系,而贝尔则彻底割断了这种联系,把"有意味的形式"理解为仅仅是线条、色彩的组合和安排。

弗莱的主要作品有:《乔万尼·贝利尼》(*Giovanni Bellini*,1899)、《雷诺兹讲演录》(1905)、《视觉与设计》(*Vision and Design*,

1920)、《变形》(Transformations，1926)、《塞尚及其画风的发展》(Cézanne：A Study of His Development，1927)、《亨利·马蒂斯》(Henri Matisse，1930)、《法国艺术》(French Art，1932)、《英国绘画反思》(Reflections on British Painting，1934)、《艺术家与精神分析》(1924)，以及《弗莱艺术批评文选》等。其中《视觉与设计》收集了作者1900—1920年的文章，基本上包括了弗莱前期的艺术批评，《弗莱艺术批评文选》则收录了他的后期论文。

　　重读我作为艺术批评家的大量著作并从中进行选择的工作不可避免地使我遇到它的一致性与连贯性的问题。尽管我认为在此我并没有重新发表什么我完全不同意的东西，我也只能承认，在这些文章中，有许多文章所强调的地方已与我现在想强调的地方不同。幸运的是，我从未自夸过我的态度经久不变，但是除非我自我夸张，我认为我可以追溯构成我对见解的迥异表达的基础的某个思潮。由于在我看来那个思潮是现代美学的征兆，由于它也许解释了在现实的艺术情境中似乎是自相矛盾的许多事情，甚至以自传体为代价去讨论它的本质也许是十分有趣的。

　　在我作为艺术批评家的工作中，我从不是纯粹的印象主义者，对某些感觉的单纯的记录仪。我总是具有某种美学。某种科学的好奇心和理解欲在每一个阶段都驱使我做出概括，尝试对我的印象进行某种逻辑调整。但是，从另一方面说，我从未为自己制定一个如形而上学家从先验的原则演绎出的体系那样的完整的体系。我从不相信我知晓什么是艺术的终极本质。我的美学是纯粹实践的美学，尝试性的探险，把我直至最近的美学印象归为某种秩序的尝试。我一直持有这种美学，直到新的经历可能进一步证实它或者修改它时为止。此外，我总是以某种怀疑的态度看待我的体系。我认识到，倘若它形成了过于坚固的外壳，就会把新的经验挡在外面，我可以历数各种不同的场合，我的原理会使我受到责备，我的感觉充当了令人失望的先知巴兰(Balaam)的角色，结果使我的体系暂时陷入混乱。那当然总是自我重新整理，以收进新的经验，但是随着每一次这样的大变动，它的声望都遭到损失。结果甚至以其最新的形式我也只是作为从我自己的美学

经验的临时的归纳提出我的体系。

我无疑试图使我的评价尽量客观,但是批评家必须用他所拥有的唯一的工具来工作——带有一切个人在观察上的误差的他自己的感受性。他能够自觉努力地去做的只是尽量完善那个工具,研究往昔具有美学感受性的人们的传统定论,不断地将他自己的反应与在这方面特别具有天赋的他的同时代人的定论相比较。当他在这方面尽力而为之后——我允许他稍微偏心于与传统的一致——他一定尽可能诚实地接受他自己的感觉的判断。在这个问题上其至做到一般的诚实都比那些从未尝试过的人所料想的要难。在像艺术评价这样的微妙的问题上人们容易受到许多偶然的扰乱人心的影响,人们简直无法避免暂时的催眠状态和幻觉。人们只能留意并尽力预料到这些,在它能够躲避在偏见和理论后面之前利用一切机会突然捕捉感觉。

当批评家对一件艺术品的反应的结果还历历在目的时候,接着就要把它转换为词语。此处歪曲也是不可避免的,正是在这里我最缺乏准确性,因为缺乏诗人那样对语言的娴熟运用的人手中的语言有着它自己的把戏,它的反常用法和习惯。有一些事情它感到畏缩并绕道而行,有些地方它远远跑开,将它声称运载的现实在运货马车的后面甩出,烟尘弥漫地到达,却没有载来货物。

但是尽管有所有这些局限和它们必然造成的错误,在我看来达到客观评价的尝试并没有完全失败,我似乎一直在独自摸索通向某种理性的和实践的美学的道路。许多人同我一起从事于同样的探索。我认为,我们可以声称,部分地由于我们的共同努力,在现今的有教养的公众中存在着比17世纪所达到的更明智的态度。

英国的艺术有时与世隔绝,有时是地方性的。前拉斐尔派运动主要是本土的产物。这场引人注目的爆发的行将完结的回声在我整个的青年时期都在回荡,但是当我最初开始认真地研究艺术时,这场生机勃勃的运动却是一场地方性的运动。在通常的二十年的耽搁之后,地方性的英国意识到了法国的印象主义运动,更年轻有为的画家正在莫奈的影响下工作。他们有些人甚至以其最刻板和极端的方式,简洁陈述了自然主义的理论。但是同时惠斯勒(Whistler)——他的印象主义是迥异的一种——提出了纯装饰的艺术观念,并在他的"十点钟"演

讲中,也许过于傲慢地,试图清除拉斯金(Ruskin)的非凡的然而无条理的头脑为英国的公众编结的伦理学问题之网,这些问题为美学偏见所歪曲。

自然主义者们没有尝试解释为什么对自然的准确和朴实的模仿应该满足人类的精神,"装饰家们"未能区分令人愉快的感觉和想象的意味。

印象主义者们进行的对色彩的更科学的评价开辟了新的可能性,在我对这些新的可能性感兴趣的短暂的时期之后,我越来越感觉到他们的作品缺乏结构赋形。正是对艺术的这方面的天生欲望驱使我研究大师们,尤其是文艺复兴时期的大师们,希望从他们那里发现我在同时代人的作品中感到严重缺乏的那种结构观念的奥秘。我现在认为一定的"执拗"使我夸张了不过是真正的个人反应的事物。由于发现我自己与我的这代人失去联系,我有些喜欢强调我的孤立。尽管我不相信他们的理论,我却总是充分认识到,当时唯一的生机勃勃的艺术是印象主义者的艺术,我总能承认德加(Degas)和雷诺阿(Renoir)的伟大。但是我的许多对现代艺术的评价过多地受到我的态度的影响。我认为我从未如他们应得的那样多地赞扬威尔逊·斯蒂尔(Wilson Steer)先生或者沃尔特·西克特(Walter Sickert)先生,我过于纵容地看待一些自称老大师的模仿者。但是我最严重的失误是没有发现修拉的天才,我有充分理由赞扬他作为赋形家的最大的长处。我现在甚至说不清我是否曾在19世纪90年代初的展览中见过他的作品,但是倘若我见过,点彩法这个现在已透明的面纱也让我对他的质量视而不见——一种大气中的色彩符号的伪科学体系,我对它并不感兴趣。

我认为我可以宣称,我对老大师们的研究从未受到考古学好奇心的过多沾染。我试图以我可能研究当代艺术家的同样的精神研究他们,我总是感到遗憾,没有什么现代艺术能够令我特别喜爱。我说没有什么现代艺术,是因为我不知道有一件这样的作品,但是一直有一个人即塞尚已经解决了在我看来不能解决的问题,即如何以老大师的结构赋形使用现代的视觉。非常不幸,我竟然在他去世后的相当长的时间才看到他的作品。我不时地依稀听说他是超印象主义的隐蔽的

预言者，因此，我预料会发现自己完全不能接受他的艺术。使我极为惊讶的是，我发现自己深受感动。我已经找到我记载这次接触的文章，尽管我的赞扬今天听上去勉强而无力——因为我仍摆脱不开关于一件艺术品的内容的观念——我却高兴地看到，面对一个新的经历，我竟如此乐于废弃一个长期持有的假设。

在下面的几年中我越来越对塞尚的艺术感兴趣，也对当时代表了他对现代艺术的深刻影响的最初结果的高更和凡·高的艺术越来越感兴趣，我逐渐认识到，我曾希望的作为某个未来世纪的可能事件的事情已经发生，艺术已经开始再次恢复赋形的语言，探索它的长期被忽视的种种可能性。于是发生了这样一件事情，1911年底，由于一系列奇妙的机会，我能够在格拉夫顿美术馆（Grafton Galleries）组织一次展览时，我抓住这次时机把与新的方向相一致的一批精选的作品展现在英国公众面前。为便利起见，必须给予这些艺术家一个名称，由于它是最模糊的和最不明朗的，我选择了后印象主义者（post-impressionist）的名称。这只是与印象主义运动相对地说明了他们在时间上的位置。依据我自己先前对印象主义的偏见，我认为我过于强调了他们与其砧木的分离。我现在更清楚地看到他们与它的密切关系，但是我看出它们的本质区别，这仍然是正确的，后来立体主义的发展使这一区别变得更加明显。最近在洛特（M. Lhote）的著作中又坚持了关于它们的根本对立的论点。

如果我可以根据这次展览所引起的报刊的讨论来判断，一般公众并没有看到我关于这场运动的见解是可以做逻辑解释的，是始终如一的感受性的结果。我徒劳地试图解释在我看来显而易见的事情，即现代运动实质上是向在对自然主义再现的热情追求中几乎消失殆尽的形式赋形观念的回归。我发现那些有教养的公众曾经欢迎我对意大利文艺复兴时期的作品的评注，现在却认为我或者轻率得难以置信，或者由于通常采用更宽厚的解释而有些愚蠢。实际上，我在至今一直是我的最热切的听众中发现了这场新运动的最顽固不化的和最恼怒的敌人。人们经常将这指责为无政府主义。从美学的观点看，这当然与事实正相反，我一直苦苦思索，以图发现对这样自相矛盾的见解和这样强烈的敌意的解释。现在我看到我的罪恶是损害了既定的情感

上的兴趣。这些人本能地感到他们特殊的文化是他们的社会财富之一。能够口若悬河地谈论唐朝和明朝，谈论阿米科·迪·山德罗（Amico di Sandro）和巴多维内蒂（Baldovinetti），给予他们一种社会地位和与众不同的威望。这向我表明，我们一直遭到相互误解，即我们曾为迥然不同的原因赞扬意大利原始派（Italian primitives）（指意大利15世纪初期画家——译注）。人们感到，只有当人们获得某种相当渊博的学问并付出大量的时间与注意力时才能正确评价阿米科·迪·山德罗，但是要赞赏一幅马蒂斯的作品，却只需要某种感受性。人们可以相当肯定地认为，在前一种情况中，一个人的女仆无法与他相比，但是在第二种情况中，却可以凭借单纯的偶然的天赋超过他。因此对革命的无政府主义的责备起因于一种社会的而非美学的偏见。无论如何，有教养的公众决意把塞尚看作无能的笨蛋，把整个这场运动看作狂热的革命的运动。无论我怎么说都不能诱导人们十分冷静地观看一下这些画，以致能够看出他们多么紧密地遵循着传统，或者在他们的作品中表现出对意大利原始派有多么熟悉。既然马蒂斯对于具有鉴赏力的人们已成为稳妥的投资，既然毕加索和德兰（Derain）以其为俄罗斯芭蕾舞所做的设计博得伦敦音乐厅的兴趣各异的观众的喜爱，人们将很难想象他们的作品最初在英国展出时激起人们多么强烈的愤怒。

与它对有教养的公众的影响完全不同，后印象主义的展览在一些较年轻的英国艺术家及其朋友中激起了强烈的兴趣。我开始与他们讨论对这些作品的沉思带给我们的美学问题。

但是在解释这些讨论对我的美学理论的影响之前，我必须返回来考虑一下根据到目前为止对我的美学经历做出的概括。

我年轻时，一切对于美学的思索都顽固而令人厌烦地围绕着美的本质的问题。和我们的前辈们一样，我们探索美的标准，无论在艺术还是在自然中。这种探索总是导致一堆矛盾，或者导致形而上学的观念，这些观念十分模糊，无法应用于具体事例。

是托尔斯泰（Tolstoy）的天才使我们摆脱了这个僵局，我认为可以把富有成效的美学思考的开端追溯到"什么是艺术？"的问世。实际上对我们来说重要的并不是托尔斯泰对艺术品的荒谬的评价，而是他

对往昔的美学体系的富有启发性的批评，尤其是他的这样一个见解，艺术与自然中美的事物没有特殊的或者必然的关系，希腊雕塑通过极端的和非美学的对人物形象之美的赞扬而过早衰退，这一事实并没有提供我们应当永远是它们的错误的受害者的理由。

十分清楚，我们混淆了美这个词的两种截然不同的用法，当我们使用美来描述对一件艺术品的赞成的美学评价时，我们的含义与我们称赞一个女人、一个日落景象或者一匹马是美的迥然不同。托尔斯泰看到，艺术的本质是它是人际交流的手段。他认为它是典型的情感语言。正是在此时他的道德偏见使他得出了奇怪的结论，一件艺术品的价值相当于表现的情感的道德价值。幸运的是他以他的理论在实际的艺术品上的应用向我们表明它导致了多么荒谬的情况。仍然极其重要的是这样一种观念，一件艺术品不是对已在别处存在的美的记录，而是艺术家感到并传达给观者的情感表现……

我认为，是由于人们对纯形式的反应的例子……的观察使克莱夫·贝尔(Clive Bell)先生在他的著作《艺术》(*Art*)中提出这样一个假设，生活情感无论在艺术品中起多么大的作用，艺术家实际上也与它们无关，而只与一种特殊的和独特的情感，审美情感的表现有关。一件艺术品具有传达审美情感的独特属性，它是凭借"有意味的形式"来这样做的。他也宣称，对自然的再现与此完全无关，一幅画可能完全是非再现的。

这最后一个观点在我看来总是言之太过，因为一幅画中的任何第三维，甚至它的最轻微的迹象，都一定是归因于某个再现的成分。我认为由克莱夫·贝尔先生的著作得出的结论以及他在这一点上所引起的讨论是，艺术家可以随意选择适合于他的情感表现的任何程度的再现的精确性。没有关于自然的一件或者一组事实可以被认为对于艺术形式是强制性的。人们也可以作为经验观察补充说，最伟大的艺术似乎最关心自然形式的一般方面，最不专注于细节。最伟大的艺术家们似乎对在平凡生活中最不明显的自然物体的那些性质最为敏感，这正是因为，由于是所有可见物体所共有的，它们并不充当区分与识别的标志。

关于在艺术品中对情感的表现，我认为贝尔先生对人们通常公认

的艺术是生活情感的表现的观点的严厉挑战非常有价值。它导致了把纯粹的审美情感与当我们注视一件艺术品时可能而且一般确实伴随着审美情感的整个情感复合去孤立开的尝试。

让我们以拉斐尔的《基督变容》为例说明一下我的意思。一百年前它也许是世界上最受赞美的图画,而在20年前却成了最受忽视的图画之一。即刻可以看到,这幅画非常复杂地求助于心灵与情感。在那些熟悉基督的福音故事的人们看来,它在单一的构图中汇集了在不同地方同时发生的两个不同的事件,基督变容和门徒们在他不在场的情况下要治愈精神错乱的男孩的不成功的尝试。这即刻激起许多复杂的想法,理智与情感可能专注于这些想法。从这个观点看,歌德对这幅画的评论是有启发的。他说:"有谁敢于对这样一幅构图的本质的统一提出疑问,那是奇怪的。上面的部分怎能与下面的部分分离呢?两者构成了一个整体。下面是患病的人和贫困的人,上面是强有力的人和能提供帮助的人——彼此依赖,彼此说明。"

即刻可以看到,这样一幅作品在一位基督教的观者心中引起了多么错综复杂的相互渗透、相互影响的感情,而这一切仅仅是由画的内容、它的主题、它所讲述的戏剧性的故事引起的。

倘若我们的基督教的观看者也具有人性的知识,他也会发现这样一个事实,这些形象,尤其是在下面的群像中,都很可能与他已形成的关于在福音叙事中围绕在基督周围的人们的任何观念极不一致。当他发现跟随着基督的不是贫穷而质朴的农民和捕鱼人,而是许多穿着未必可能的服装、摆出纯戏剧性姿势的高贵、庄严和学究气的绅士时,很可能感到震惊或者愉快。而且这种只作为再现的再现会在观看者的心中引起许多情感,也许是许多批评的想法,这取决于无数联想出的观念。

对于这幅画的所有这些反应,任何对自然形式有着充分理解、在适当地得到再现时能够识别出它的人都可能产生。他无须具有对形式本身的任何特别的感受性。

现在让我们认为一个对形式具有高度的特别感受性的人是我们的观看者,他犹如精通音乐的人感受到音调的音程和关系一样感受到形式的音程和关系,让我们假定他对福音故事或者一无所知,或者不

感兴趣。这样一名观看者很可能对许多复杂的团块在一个不可避免的整体中协调，对线条的许多方向的微妙的平衡感到极其兴奋。他即刻会感到，表面所分的两个部分只是表面的而已，它们被一种领会相互关系的十分独特的能力所协调。他几乎无疑会极其兴奋和感动，但是他的情感将与我们至目前为止所讨论的那些情感无关，因为在这个例子中我们已假定我们的观看者没有产生那些情感的线索。

因此显而易见，对一件艺术品我们可能有无限多样的反应。例如我们可能想象，我们的不信教的观看者尽管完全不受故事的影响，也意识到这些形象再现了人，他们的姿态表明了某些心境，因此我们可以认为，按照一种内在偏见，他的情感因认识到它们的浮夸的虚伪或者得到增强或者受到妨碍。或者我们可以假定他十分专心于纯形式的关系，以致甚至对于赋形的作为再现的这个方面也不感兴趣。我们可以想象他被纯粹对造型体积的空间关系的沉思所感动。正是当我们到达这一点时我们似乎孤立了这个极其难以捉摸的美学性质，它是一切艺术品的唯一的永恒的性质，它似乎与观看者从他以往生活中所带来的一切预先形成的印象和联想无关。

这样全神贯注于一件艺术品的纯形式意义，这样完全看不到像《基督变容》这样一幅画的一切次要意义和联想的人极其罕见。几乎每一个人，即使对于纯造型的和空间的外观高度敏感，都会不可避免地持有那些思想和感情中的一些，它们是含蓄地或者通过回归生活所传达的。困难是，我们常常提出对我们的感情的错误的解释。例如我觉得歌德由于对赋形的惊人发现而深受感动，凭借那种赋形，上部分与下部分协调于一个整体中，但是他提出的对于这个感觉的解释却采取了一种道德和哲学思索的形式。

也显而易见，由于我们在识别我们自己的感觉的本质上的困难，我们往往让我们的美学反应受到我们对戏剧性的次要意义和含蓄意义的反应的打扰。我所以选择《基督变容》这幅画，正是由于它的历史是这一事实的突出例子。在歌德的时代，浮夸的姿态并不妨碍欣赏美的统一。后来在 19 世纪，当对原始派艺术家的研究向我们揭示出戏剧性的真诚和自然的魅力时，这些用姿势示意的形象就显得十分虚假和令人反感，甚至具有美学感受性的人也不能无视它们，他们对作为

插图的这幅画的厌恶实际上消除或者妨碍了它们在其他情况下很可能得到的纯粹的美学上的认可。在我看来,这种将纯美学反应的难以捉摸的成分从它所在的化合物中孤立出来的尝试是近代在实践美学中最重要的进展。

这个明喻所暗示的问题疑点重重;就正常的具有美学天赋的观看者而言,这些可以说构成了化合物,还是它们仅仅是由于我们对在我们的情感复合中发生的事情的混乱的认识而产生的混合物?就在目前,从这个观点看,我所选择的这幅画也是有价值的。因为它以生动的对立对我们多数人而言在纯美学方面引起了非常强烈的积极(愉快的)反应,在戏剧性联想领域引起了激烈的消极(痛苦的)反应。

但是人们可以很容易地指明一些画,其中这两种情感似乎并行不悖,以致不可避免地会产生它们彼此加强的观念。我们可以举乔托的《哀悼基督》(*Pietà*)为例。在我的描述中……两种感情潮流在我的心灵中十分调和,我认为它们完全融为一体。我对于戏剧观念的感情似乎增强了我对于造型赋形的感情。但是目前我要说这样两种感情的融合只是表面的,是起因于我对我自己的精神状态的不完美的分析。

也许此刻我们必须把这个问题交给实验心理学家。这种融合是否可能,例如像歌曲这样的事物是否真正地存在,也就是说,一首歌词的意义和乐曲的意义都不居支配地位的歌曲;其中乐曲和歌词不仅仅引起单独的感情潮流,它们会在一个总的平行中一致,而且实际上融为一体,不可分割,这要由他来发现。我认为答案会是否定的。

倘若从另一方面说不同种类的情感的这种完全的融合确实发生,这会倾向于证实这样一种一般见解,即审美情感在高度错综复杂的复合物中比在单纯状态中具有更大的价值。

假定我们在一件艺术品中能够孤立出克莱夫·贝尔先生称之为"有意味的形式"的这种纯美学性质。那么它的性质是什么?

它所引起的这种难以捉摸的和(以整个人类为例)相当不平凡的审美情感的价值是什么?我提出这些问题并不很想回答它们,因为清楚地认识到仍需解决的问题是什么才是最重要的。

我认为我们都同意我们所说的有意味的形式并不是指对形式的令人愉快的安排、和谐的模式等等。我们觉得一件拥有意味的形式的

作品是表达一种观念而非创造一件令人愉快的物体的努力的结果。至少就我个人而言,我总是觉得它意味着艺术家凭借他的热情的信念使某种与我们的精神相异的难驾驭的材料服从于我们的感情上的理解的努力。

我目前似乎不能超出对有意味的形式的性质的这种模糊的勾画。福楼拜(Flaubert)的"观念的表达"在我看来正与我的意思相符,但是,呀!他从未解释过,可能也不能解释,他说的"观念"是指什么。

至于审美情感的价值——它显然与托尔斯泰会把它限制于其中的那些道德价值相距甚远。它似乎像最无用处的数学理论一样远离实际生活及其实际效用。人们只能说体验过它的人觉得它具有一种特殊的"实在"性,这种实在性使它成为他们的生活中的一件极其重要的事情。我可能做出的任何解释这一点的尝试都可能使我陷入神秘主义的深渊。在深渊的边缘我止住脚步。

(傅新生 李本正 译)

形而上学的假说[1]

[英]克莱夫·贝尔

克莱夫·贝尔(Clive Bell，1881—1964)，英国著名的艺术批评家。早年在剑桥大学攻读历史，1902年赴巴黎学习艺术，数年后回到伦敦，后转向艺术批评，其主要学术活动集中在20世纪初。1910年贝尔在一列由剑桥开往伦敦的火车上遇见了罗杰·弗莱，很快成了他的学生，并帮助他在英国传播后印象主义。在《艺术》一书中，贝尔用"有意味的形式"表示"将艺术与其他种类的物品区别开来的特质——一种存在于自然之外、独立于艺术的再现或象征内容，为所有艺术品共有的品质。"贝尔写道：

> 为所有作品共同拥有，引发我们情感的品质是什么？对于圣索菲亚教堂、沙特尔主教堂的玻璃窗、墨西哥雕刻、一只波斯碗、中国地毯、乔托在曼图亚的画，以及普桑、弗朗切斯卡和塞尚的杰作，它们共有的品质是什么？只有一种回答是可能的——有意味的形式。在每一件作品中，激起我们审美情感的是一种以独特方式组合起来的线条和色彩，以及某些形式及其相互关系。这些线条和色彩间的相互关系和组合，这些给人以审美感受的形式，我称之为"有意味的形式"。"有意味的形式"也就是所有视觉艺术作品共有的一种性质。

贝尔从教堂的彩色玻璃、中国地毯、普桑、塞尚的绘画作品中抽取它们的共有元素——以某种方式组合起来的线条和色彩，认为这些线

[1] Clive Bell. *Art*. Spottiswoode：Ballantyne and Co. Ltd, 1914.

条和色彩的相互关系和组合是一切视觉艺术共有的品质，是引发人们审美情感的源泉。这些给人以审美感受的形式，他称之为"有意味的形式"。事实上，弗莱也讨论过"有意味的形式"，而且时间上早于贝尔。但二者的阐释明显不同。弗莱认为"有意味的形式"之所以有意味，并不在于形式令人愉快的安排，而在于形式之外，在于思想、观念、情感的表达。它牵涉作品的形式与内容、作品与现实世界的关系。而贝尔的形式之所以有意味，在于线条、色彩以及它们的组合，不在于形式之外。这种"有意味的形式"是一切视觉艺术的共同性质。

贝尔将美的艺术看作能激起审美情感的纯粹形式的艺术。这种有意味的形式既不同于传统的美的形式，也不同于对现实事物的模拟，因为对现实事物的模拟是具体的，而有意味的形式是纯粹抽象的。有意味的形式正是在纯粹抽象的形式中表现纯粹抽象的情感。真正的艺术排除信息和知识性的东西，亦即反对对任何外部世界的模仿和复制，同时也排除思想性的东西，即反对对内在世界的精神传达。真正的艺术既不涉及现实对象，也不涉及抽象的思想，真正的艺术只是纯粹抽象的形式加纯粹抽象的意蕴。真正的艺术既不是纯粹再现的，也不是纯粹表现的。可见，这是一种极端的形式主义理论。

贝尔的主要著作：《艺术》（*Art*，1914），《塞尚之后》（*Since Cézanne*，1922），《普鲁斯特》（*Proust*，1929），《文明》（*Civilization*，1928），《法国绘画述评》（*An Account of French Painting*，1931）等。

迄今，我已就审美与后印象派两个问题做了充分的阐述。现在让我们探讨一下那个形而上学的问题。即"为什么某些特定形式的排列和组合如此不可思议地感动我们呢？"就审美来说，这些形式的排列、组合确实感动我们，这一事实就足以说明问题了。对于那些进一步的（却又是更乏味、更愚蠢的）发问，我们可以这样回答：无论这些排列、组合多么离奇，它们只不过同这个神秘莫测的奇妙世界上的一切奇妙的事物一样罢了。可是，我愿意对那些把我的理论看成是开拓一系列前景的可能性的人们，摆出我的设想，因为他们值得我这样做。

在我看来，有这样的可能性（绝非肯定）：那个被创造出来的形式的感人之处在于它表现了创作者的感情。大概艺术品的线条和色彩

传达给我们的东西正是艺术家自己的感受吧。倘若事实正是如此,那么就可以解释这样一个既神秘而又无可否认的事实:(对此我已经指出过)我称之为物质美的东西(例如蝴蝶的翅膀)绝不会像艺术品那样感动大多数人。物质美虽是美的形式,却不是有意味的形式。尽管它能感动我们,却不能从审美上感动我们。这就需要我们对"有意味的形式"和"美"两个概念加以区分并做出解释。(也就是说,要把能够激起我们的审美感情的形式与不能激起审美感情的形式区分开来。)用一句话说,有意味的形式把其创作者的感情传达给我们,而"美"则不传达任何东西。

那么艺术家为什么会产生他想要表达的感情呢?当然,有时候他的感情是由物质美激发产生的。对自然对象的凝思往往是艺术家感情的直接发源。那么,我们是否可以这样想,艺术家对物质美的感受或者有时对物质美的感受与我们普通人对艺术品的这种感受是一样的呢?是否可能出现这样的情况,即物质美对艺术家来说或多或少可说是有意味的,也就是说物质美可以激起他们的审美感情。如果某种能激起艺术家审美感情的形式恰好是某种物质的形式,那么,是否可以说这种物质美对于这位艺术家来说是富有意味的呢?好像我们想象有时艺术品的形式之外还有某种意味一样,艺术家是否会感觉到物质美之外还有某种更深的含义呢?我们是否可以这样认为,艺术家表达的感情正是对某种通常如不细心观察就感觉不到的意味所唤起的审美感情呢?关于这些问题,我虽做了一些推断,但是还未把它们作为理论来阐述。

让我们来听听艺术家自己是怎样解释的吧。我们愿意相信他们的解释。艺术家告诉我们说:实际上,他们创造艺术品并不为唤起人们的审美情感,而是因为唯有这样做他们才能将某种特殊的感情物化。他们自己也感到很难确切地说出这是一种什么样的感觉。有一位很优秀的艺术家曾就这个问题对我说,他试图在作品中表现的是"他对形式的带感情色彩的把握"。我竭力要弄清什么是他所谓的"对形式的带感情色彩的把握"。通过我与他多次交谈,更多地聆听他的见解,我才得出了如下结论。偶尔,艺术家观看物体时(如房间里的陈设),他知觉到这些物体都是相互有某种关联的纯形式,这时他对这些

物体产生的感情是对纯形式的感情。艺术家正是这时产生了灵感。随之又产生了要将自己的这种感受表现出来愿望。这种灵感不是来自将物体看作手段而产生的感情,而是来自把它们看作纯形式即看作目的本身的感受。艺术家决不会把一把椅子看作物质福利手段而对它产生审美感情;不会因为把它看作一个关系到某家庭幸福生活的媒介;或是因为某人坐在这把椅子上讲了些令人难以忘怀的话;更不会因为视它为一个受许多微妙的纽带束缚的、与数百人的生命息息相关的物品。一个艺术家无疑会常常对这类日常所见的东西产生感情,但是在他产生审美感情的时刻,他的审美视野中物体绝不是激发联想的手段,而是纯形式。这是因为,他的审美感情无论如何是通过对纯形式的感受才被激发出来的。

把物体看作纯形式也就是把它们自身看作目的,因为,尽管形式是一个整体的各个相互联系着的组成部分,它们是以平等的关系相互关联的。这些形式不是别的,正是唤起审美感情的手段。若不是我们把对象本身看作目的,我们能够感受到那种比以往我们将对象看作手段所产生的感情更加意味深长,更加令人激动的感情吗?我认为,所有的人都会不时地产生一种把物体看成纯形式的幻觉。换言之,都会把物体本身看作目的。在这一瞬间内,我们有可能,甚至可以说完全可能是用艺术家的眼光看待它们的。有谁一生中没有至少一次突然把风景看成纯形式呢?一生中只有那么一次他没有把风景看作田野和农舍,而感到它只是各种各样的线条和色彩呢?在一刹那间,他不是从物质美中得到了与艺术带给人们的愉快同样的快感吗?假若事实正是如此,那么,问题不是很清楚了吗?他已经从物质美中得到了通常只有艺术才能给人的快感,因为他设法把风景看成各种各样交织在一起的线条、色彩的纯形式的组合了。下面,我们还可以这样说,他此时看到的自然风景已超脱了一切意外的、偶然的利害,摆脱了风景与人类生活的一切关系,也没有把它看作手段。他看到的是纯形式,感到的是视事物本身为目的的意味。

视某物体本身为目的的意味是什么呢?在我们剥光某物品的一切关联物以及它作为手段的全部意义之后剩下来的是什么呢?留下来的能够激起我们审美感情的东西又是什么呢?如果不是哲学家以

前称作"物自体",而现在称为"终极现实"的东西又能是什么呢?如果我提出一个连最善于思考的思想家都深信不疑的说法,即一个事物本身的意义就是其现实意义。人们不会说我的提法荒谬透顶吧?那么,当我提出的"为什么我们如此之深地为某些线、色的组合所感动"这一问题时,其解答是否应该是:"因为艺术家能够用线条、色彩的各种组合来表达自己对这一现实的感受,而这种现实恰恰是通过线、色揭示出来的。"

如果我的提法可以为人们所接受,我便可以下这样的结论:所谓"有意味的形式"就是我们可以得到某种对"终极实在"之感受的形式。我们有充分的理由提出这样的假设:艺术家灵感产生时的感情与某些普通人偶尔艺术地看待事物的感情,以及我们许多人凝视艺术品时的感情,是同一类的感情,即都是人们通过纯形式对它所揭示的现实本身的感情。可以肯定,大多数人只有通过纯形式才能得到这种感情。但是,是否每个产生这种神秘感情的人都必须通过纯形式这一渠道呢?这是个既扰乱人又最无意义的问题,因为在这一点上,我们完全可以不用"现实"这个词,而换成一切由纯形式产生的感情,无论这种纯形式之外是否还有别的意味。在我看来,对于为什么某些形式能够从审美上感动我们而另一些形式则不能感动我们这一问题的最满意的回答是:某些形式太纯粹化了,甚至我们普通人也能审美地感受到它们的意味,而另一些形式则充斥在审美事物中(例如:联想),唯有艺术家的敏感才能知觉到它们的纯形式的意味。我如果能证实人人都必须通过形式获得现实感,就像人人都必须用形式来表达他的现实感那样肯定就好了。事实究竟怎么样呢?音乐家是从怎样的形式中得到他在抽象的和谐中所表达的感情呢?建筑师和陶工进行创造时的感情又是从哪里来的呢?我知道,艺术家的感情只有通过形式来表现,因为唯有形式才能调动审美感情。但是,我敢肯定激起艺术家感情的永远是形式吗?还是让我们回到"现实"这个问题上来吧。

那些倾向于相信艺术家的感情是对现实的感受的人,大概愿意承认,视觉艺术家(只有他们才和我们有关)一般是通过物质的形式获得现实感。但是,他们有时是否通过想象到的形式获得现实感的呢?我们难道不应加上这样一种情况:有时现实感产生了,而我们却不能

断定它从何而来。据我所知的对这种全神贯注在神秘的实感中的现象之最好的解释,应推举但丁的下列诗句:

> 幻想啊!你有时把我们周围的外物夺去。
> 虽然有一千个喇叭向我们吹响也听不见,
> 谁给你这种"无中生有"的能力呢?
> 这是一种天上的光激动你的,
> 这种光或是本身就有的,
> 或是由于神意而遣送下来的。
>
> 我的精神专注在这里面,
> 所有的外物都不入我的感觉。

当然,每当艺术使我们异常兴奋的时候,人们很容易相信我们是被一种来自现实世界的感情控制着。那些持这种观点的人说,一切艺术品都来自现实感。即使是艺术家,也只能在他们使物品减到最纯粹的存在,即纯形式的状态时,才能把握它——除非他们是些不借外形辅助便能获得现实感的神秘人物,通常只有通过纯形式方能表达现实感。按照我的形而上学的假说,艺术家的特质表现在他们具有随时随地准确地捕捉住现实感(通常潜于形式背后)和总是以纯形式来表达现实感这两种能力。但是,有许多人,虽然他们感觉到了形式的无穷意味,却又不喜欢夸大其词,他们宁愿说艺术家惊奇地发现了形式以外的东西,或者,艺术家全凭想象捕捉住的东西是渗透于一切事物的节奏。我已经说过,我不会仅因为有人用了"节奏"这个词而来与他争辩。

艺术家的感情的最终目的是永远不能确定的。但是可以肯定,艺术家的确产生一种感情并能用形式表达这种感情,而形式又是表达这种感情的唯一方式——除非我们断定所有的艺术家都是骗子。请注意我下面的论述:艺术家试图表达的东西是他的感情,而不是对他创作的主要目的或直接目的进行的说明。如果一个艺术家的感情是从对形式或形式之间的关系的知觉中而来,或者说是通过它们而产生的,那么,自然而然地,他会用他从中获得感情的那种形式来表达这种感情。但是,他用以表达感情的形式决不会受他的审美视野的局限。

束缚他表达感情的形式的只能是他的感情。决定他的创作的将不是他所见到的,而是他所感受到的。无论创造出的一件作品的形式与我们所见的宇宙间的形式之间的关联是表面的还是内在的,无论这种关系是否存在,事实上都是无关紧要的。没有人怀疑过宋瓷或者罗马教堂所表达的感情同任何一幅绘画所表达的感情是同样的。陶工用以表达感情的事物是什么?建筑师用以表达感情的东西又是什么?难道它们是某种想象中的形式?是艺术家看到许许多多自然界物质的综合体?或者是某种与感官经验无关的,全脱离物质世界的艺术家对待现实的概念?所有这些问题都是神秘莫测的。在任何情况下,艺术家用以表达自己的感情的形式都不具有能够激起这种感情的外在标志。情感的表达根本不受形式的束缚,也不受感情及生活观念的束缚。因为,我们只知道艺术家创造出了什么作品,却不能确切地知道他的感受。假若获得现实感是他的目的,那么达到目的的办法有好几个。某些艺术家通过事物的表面形式获得现实感,另一些则凭对事物外表的追忆得到现实感,还有的艺术家则全凭想象达到这一目的。

对于"为什么我们如此之深地为某些形式的组合所感动"这一问题,我不想做确定的回答。这个问题不是审美问题,因而我没有义务解答。虽然我不愿对这种感情的本质或目的发表任何看法,然而我承认正是这些形式的组合表达了艺术家的感情。如果我的这个提议被采纳了,艺术批评家就有了新的武器,而且这个新的武器的本质是很值得考虑的。批评家如果进一步斟酌自己的感情及其目的,他就会惊奇地发现,赋予形式以意味的正是这种感情的本质或目的,这样他便得以解释,为什么某些形式富有意味而另一些形式则没有意味。从而,他会将自己所有的判断向后倒退一步。我这里仅举一例:所有的绘画仿制品大致可分为两大类,一类中或许包括几件艺术品,另一类则连一件艺术品也没有。一幅死死板板的仿制品,甚至连它的所有者也很难承认它是艺术品。因为它不能打动我们的心,其形式也毫无意味。然而,如若这个仿制品与原作一模一样,无疑它会和原作一样动人。可惜,照相式的绘画复制品往往不能与原作一模一样,而只能是差不多。很明显,一件艺术品不可能被丝毫不差地仿制出来,仿制品与原作的差别即使再小也是存在的。而且这种差异马上就会被感觉

出来。迄今,批评家都以某个为现阶段人们熟知的有把握的说法为依据,认为复制品之所以不感动他,是因为复制品的形式与原作的形式不一样,原作中的动人之处并非体现在复制品中。可是,为什么说不可能制作出与原作完全一样的复制品呢?我们似乎应解释为:实际上,艺术品的线条、色彩及空白都是艺术家大脑思维的产物,它并不再现于仿制者的大脑中。人的手不仅仅服从大脑的支配,要以某种特殊方式画出线条和色彩,如果不在某种特殊心理活动的指导下,则将是软弱无力的。我们所见到的两个作品(原作与复制品)之所以不同,是因为支配艺术品创作的东西不再支配复制品的制作。我认为,那个支配艺术品创作的东西实际就是使艺术家有能力创造出有意味的形式的感情。能够感动我们的精彩仿制品都是由具有这种神秘感情的人创造出来的。精彩仿制品从来都不企图毫不走样的模仿。我们仔细观察总会发现它们和原作有着很大的不同。也就是说,这些仿制品的作者没有单纯地模仿,而是将别人的艺术翻译成自己的语言表达出来。创造有意味的形式绝非依赖于鹰一般宽阔的视野,而是依赖于某种奇特的心理上和感情上的力量。甚至,当一个人要复制一幅画时,他需要的并不是训练有素的观察家的眼力,而是艺术家的灵敏的感受能力。要想使观赏者有所感受,创作者要首先有这种感受。那么,这种只有创造形式时才有而模仿形式时则没有的东西是什么呢?神秘地支配形式创造的东西是什么呢?寓于形式之外而且像是由形式传达给我们的那种东西究竟是什么呢?将创造者与模仿者区分开来的又是什么呢?如果这种东西不是感情又能是什么呢?难道不正是艺术家创造的形式表达了某种特殊的感情才使得这些形式富有意味吗?难道不正是由于这些形式唤起并加强了某种感情才使得它们连贯起来了吗?难道不正是由于这些形式能够交流感情才使得我们为之感到如痴如狂吗?

这里有必要关照一句。不要让人以为感情的表达是艺术品外在的可见的标志。艺术品的特质在于它具有能激起人们的审美感情的固有的力量。可能正是感情的表达赋予了艺术品这种力量。你如果想到画廊里去寻求表现,那是徒劳无益的,你应该去那里寻求有意味的形式。当你为形式所感动时,就应该考虑一下是什么使它如此动人。如果我的理论是对的,那么,形式的正确就难免是感情正确的结

果。我认为,正确的形式是受感情支配和制约的,不论我的理论是否站得住脚,正确的形式总是正确的。如果,这些形式是令人满意的,那么支配创造这些形式的心理状况从审美上也一定是对的。反之,形式错了却不能说创造者的心理活动不正常。从灵感到来之时到艺术品完工,可能出现许多差错。感情的虚弱和不完美充其量不过是对不能令人满意的形式做出一种解释。因此,通常批评家遇到满意的形式大可不必去探讨艺术家的创作心理。对于他来说,只要能感受到艺术家创造出的形式的审美意味也就行了。假若艺术家的创作心理是正确的,批评家就一定能判断出作者的创作心理是对的,因为他创造出的形式是对的。但是,当批评家要说明某些令人不满意的形式时,他有可能考虑到艺术家的心理状态,但此时他却不能仅因为形式错了而断定艺术家的创作心理也是错的。因为正确的形式意味着正确的感受,而错的形式则不一定说明感受也是错的。如果需要批评家对某些形式的错误做一番解释,则会出现一种不可忽略的可能,那就是,批评家自己可能已经脱离了审美的坚实基础,移到某种不稳定的环境中去了。进行艺术批评时,人人都是见稻草就捞的。其实,这也没有什么坏处。但是艺术批评家不要忘记,无论他的理论多么有创见,这些理论都不过试图解释这样一个中心事实——一些形式能够从审美上感动我们,而另一些则不能。

 通过讨论,我们对这样一个问题有了更深的理解。这是一个既非审美也非形而上学的问题,然而又与这两者紧密相关。这就是艺术性的问题,实际上也就是艺术技巧的问题。我已提到,艺术家的任务无非是创造有意味的形式,或者说是表达现实感(不管你用哪一种表达方法)。只有少数艺术家仅仅为了创造有意味的形式,或者仅为了表达现实感才去从事艺术创作的。艺术家应该把自己的感情输导到某个确定的方面,把精力集中在某个确定的问题上。一个人如果想同时到达世界的各个角落,就什么地方也去不成。这个例子中实际上包含了对"为什么艺术传统是绝对必要的"这一问题的解释。这就是能写出优秀散文难于写出好的诗,能写出好的自由体诗难于写好双行体诗之原因所在。也是为什么十四行诗、民歌和十三行诗中严谨的格律需要艺术家精力高度集中的原因所在。

 如果艺术家不把无条件地不受任何物质和精神方面的限制而创

造有意味的形式作为自己唯一确定的任务,他将不可能全神贯注地进行创作。他的创作目的也会因缺乏精确性而难以达到。因此,几乎可以断言,他的创作往往是心中无数的,他总是怀着侥幸心理,希望创造出好的作品,但又很少能够确切地断定自己的作品是否成功。他们这种努力是徒劳无益的,因而其结果也是无力的。这便是艺术家堕入唯美主义的危险所在。一位不想做任何别的事而只想创造"美"的艺术家,往往不知从何入手去创造,更分不清做到何处是一段,他甚至不明白自己为什么着手干这件事而不去做旁的事情。这样的艺术家应该认识到使自己的作品"正确"的必要条件。如果他的作品表现了现实感或者能唤起人们的审美感情,无论从什么角度去评价,这个作品都是"正确"的。但是多数艺术家为了使自己的作品"正确",往往不得不输导自己的感情,把自己的精力全部集中在比创造审美上的"正确"形式更急切、更狂热的问题上。他们需要以一个确定的问题为中心,将他们广阔的感情和没有明确显示出的能力集中起来。这个中心问题一经解决,他们的作品就会成为"正确"的了。

所谓形式的"正确",对观众而言,是指审美上的满足;对于创作它的艺术家而言,则意味着对某个概念的完全认识和对某个问题完美的解答。不懂艺术的人,其错误就在于认为形式的"正确"是指某个具体问题的解答。他们倾向于认为,所有视觉艺术家和文学家面临的问题就是创造栩栩如生的作品。我认为,一切艺术问题(以及可能与艺术有关的任何问题)都必然涉及某种特殊的感情,而且这种感情(我认为是对终极实在的感情)一般要通过形式而被知觉到。然而,这种感情从本质上说来还是非物质的,我虽然无绝对把握,也敢断定:这两个方面,即感情和形式,实质上是同一的。虽然很可能会因为人类的软弱而把它们分裂为两种截然不同的东西,但就事情本身,它们还是一致的。这两个方面会导致两种为我们熟悉的问题,即纯粹的审美问题和如何准确地再现的问题。

不懂艺术的人总以为,创造艺术只要解决如何把生活中关于事物的概念"正确"地复现出来就行了。这些人根本不懂,要求艺术家直接解决的问题,除了"形式"之外,还要用一个四边形、圆形或立方体来表现自己的感情,要运用平衡来达到和谐或对某种不协调的现象进行调

和，要获得某种节奏感，还要克服媒介造成的种种困难。这种外行人的错误见解，便是他们对艺术的种种愚蠢的批评的根源所在。遗憾的是，某些人却以出版这种批评文章为时髦。我们知道，莎士比亚的戏剧确实是描写了很多细微的心理活动和塑造了很多现实主义的人物形象，这些东西是如此酷似现实，无怪乎很多人为之惊叹和陶醉。但是，莎士比亚的本意却无论如何也不是完全地和忠实地再现生活，制造现实的幻觉并不是莎士比亚的拿手的手段，也不是他施展才能的所在。其实，莎翁剧作中的环境根本不像哥尔斯密的作品那样离真实生活那么近，因此，那些认为艺术创作中唯一正确的做法是使文章、绘画的形式永远与作者生活于其中的生活环境相吻合的人们，便断定莎士比亚的剧作次之于哥尔斯密的作品。这难道是公正的吗？事实上，追求酷似远非是艺术创造中唯一需要解决的问题，相反，它却有可能是最不能达到美的坏因素。欲使作品逼真是非常容易的。如果艺术家使作品逼真到无以复加的地步，那么他的最高尚的情感和他的聪明才智就不会再体现到这个作品中了。正如审美问题的过分微妙使得再现现实看上去太简单了一样。

每个艺术家都应为自己选择一个题目。他可以从自己最喜欢的任何东西中选择使它成为自己要表达的艺术感情的中心，作为他借以表达自己艺术感情的兴奋剂。但是我们必须牢记，那个所谓的中心问题（在绘画中常常是一幅画的主题），本身其实是一点也不重要的，它只不过是艺术家表达感情或者创造形式的手段之一。在特定环境下，某个作为手段的中心问题也许会比另一个更适宜，就像一块画布比另一块好，一种商标的颜料可能比另一种好一样。这个问题的选择要依艺术家的气质而定，因此只能让他们自己去考虑。对于我们，这个问题毫无用处；对于艺术家，它则可作为检验他的艺术是否绝对"正确"的最可奏效之方法。它是测量气压的计量表，艺术家的工作就是将火点燃，使那小小的把手旋转起来。他明白，如果指针达不到指定的位置，机器就转不起来。他就是为了达到甚至超过这个指数而工作。

那么，整个事情的结论应该是什么呢？我看不外乎是这样的：对纯形式的观赏使我们产生了一种如痴如狂的快感，并感到自己完全超脱了与生活有关的一切观念。说到这里，我敢肯定自己的意思已经表

达清楚了。可以假设说,使我们产生审美快感的感情是由创造形式的艺术家通过我们所观赏的形式传导给我们的。如果事实正是这样,那么,无论传导给我们的是什么感情,它肯定是一种可以通过任何形式表达的感情,即可以通过绘画、雕塑、建筑、陶器、纺织品等等形式表达出来的感情。有些艺术家表达的感情是由于他们对有形物质形式意味的把握(他们自己这样说的),而任何物质的形式意味又被认为是那件物品本身的目的的意味。如果把一件物品本身看作目的,就比把它看作达到目的之手段或看作与人类利害相关的物品更令人感动,即有更大的意味(无疑结果会是这样的)。我们只能这样理解,当我们把任何一件物品本身看作它的目的的时刻,正是我们开始认识到从这个物品中可以获得比把它看作一件与人类利害相关的物品更多的审美性质的时候。我们没有认识到它的偶然的和局限的重要性,却认识到了它的基本的现实性,认识到了一切物品中的主宰,认识到了特殊中的一般,认识到了充斥于一切事物中的节奏。不论你怎样来称呼它,我现在谈的是隐藏在事物表象后面的并赋予不同事物以不同意味的某种东西,这种东西就是终极实在本身。假如这种多少带有下意识地对有形物品中潜在的现实性的把握正是产生奇妙感情的原因,或者说这正是许多艺术家要表达灵感的热情,那么,认为在没有物质对象的条件下也能通过别的渠道体验到审美感情,这种说法也是不无道理的。

 以上就是我的形而上学的假说。我们应该全部接受,还是部分接受,还是全盘否定它,这都应由每个人自己决定。我本人只坚持自己的审美假说的正确性。还有一件我敢肯定的事:不论是艺术家还是艺术爱好者,是神秘论者还是数学家,凡是想体验到令人心旷神怡、忘怀一切的审美感受的人,都必须克服人性中的骄傲自大,凡是想感受到艺术伟大意味的人,在艺术面前必须非常谦虚。而那些自以为发现了艺术重要性的人,即那些发现了艺术与人类行为、与人类实用功利的关系之哲学的重要性的人——也就是那些不把物品本身看作目的,或者,或多或少地把物品看作获得感情的直接手段的人,将永远不会从物品中得到艺术品所能带给人们的最宝贵的东西。

<div align="center">(周金环　马钟元 译)</div>

《图像学研究:文艺复兴时期艺术的人文主题》导论①

[美]欧文·潘诺夫斯基

欧文·潘诺夫斯基(Erwin Panofsky,1892—1968)是阐释图像学方法最具权威性的学者。1914年潘诺夫斯基在弗莱堡大学获得博士学位,1921年进入汉堡大学任教,此后不久晋升为汉堡大学艺术史教授。在汉堡期间他与瓦尔堡研究院来往甚密。自1931年起,潘诺夫斯基作为访问教授多次在美国普林斯顿大学讲学。纳粹上台后移居美国,并在纽约大学和普林斯顿大学任教,1935年应邀在普林斯顿高级研究院任职,并在哈佛大学执教数年,主持题为"早期尼德兰绘画"的诺顿讲座。潘诺夫斯基在美国培养了众多的研究生,对美国艺术史学科的发展产生了重要影响,英国学者肯尼斯·克拉克把他描述为"那个时代最伟大的艺术史家"。

1939年,潘诺夫斯基出版了《图像学研究:文艺复兴时期艺术的人文主题》一书,对图像学方法进行了系统阐述,把图像学定义为"美术史研究的一个分支,其研究对象是与美术作品的'形式'相对应的作品的主题与意义"。在《视觉艺术的含义》一书中,他进一步将图像学研究解释为"将艺术品当作其他事物的象征来处理,这种象征又是以无数其他象征表现自己,并且……将作品的构图特征和图像志特征解释为'其他事物'更特殊的证据。发现和解释这些'象征价值'(艺术家本人常常并不清楚这些象征价值,甚至可能与他的意图迥然不同)是图像志亦即我们

① Erwin Panofsky. *Studies in Iconology*:*Humanist Themes in the Art of the Renaissance*, New York, 1962.

称之为图像学的目的"。

在潘诺夫斯基把图像学研究分为"前图像志描述"(Pre-iconographical Description)、"图像志分析"(Iconographical Analysis)和"图像学阐释"(Iconological Interpretation)三个阶段,前图像志描述即对图像的辨识,亦即用文字对图像进行描述,它又包括事实和表现两部分,事实即画面上表现的事物是什么,是山羊、鸽子还是牛群,是海湾还是沙漠,它们被称为事实方面的意义;表现即画中人物甚至动物表现出来的情绪、情感和画面表达出来的气氛,用潘氏的话来说,其"悲哀特征""安详气氛"即所谓的表现意义。"图像志分析",阐释的对象是习俗主题,即根据传统知识分析、解释作品中的故事和寓言,观众由此进一步分辨其中的故事或人物。要做到这一点,解释者必须"熟悉特定的主题和概念",具备一定的文献知识。第三阶段"图像学阐释",试图发现艺术品的深层意义和人类心灵的基本倾向,"揭示一个国家、时期的宗教信念和哲学主张的基本立场"。研究者必须具备综合直觉、"对人类心灵基本倾向的了解"。在潘诺夫斯基看来,这一阶段正是图像学阐释的核心部分。

潘诺夫斯基的主要著作有:《丢勒的艺术理论》(1915),《"理念":论古代艺术理论中一个概念的历史》("Idea": Ein Beitrag zur Begriffsgeschichteder Alteren Kunsttheorie, 1924),《图像学研究》(Studies in Iconology, 1934),《丢勒的生平与艺术》(The Life and Art of Albrecht Dürer, 1943),《哥特建筑与经院哲学》(Gothic Architecture and Scholasticism, 1951),《早期尼德兰绘画》(Early Netherlandish Painting, 1953),《视觉艺术的含义》(Meaning in the Visual Arts, 1955),《文艺复兴与西方艺术中的历次复兴》(Renaissance and Renascences in Western Art, 1960),《陵墓雕刻》(Tomb Sculpture, 1964)等。

一

图像志是美术史研究的一个分支,其研究对象是与美术作品的"形

式"相对的作品的主题与意义。所以,我们首先应当界定主题(subject matter)或意义(meaning)和相对应的形式(form)之间的区别。

假如有位熟人在大街上向我脱帽致意,此时,从形式的角度看,我看到的只是若干细节变化,而这种变化构成了视觉世界中由色彩、线条、体量组成的整体图案。当我本能地将这一形态当作对象(绅士),将这些细节变化当作事件(脱帽)来感知时,我已经超越了纯粹形式的知觉限制,进入了主题或意义的最初领域。此时为我所知觉的意义具有初步、容易理解的性质,我们称之为事实意义(factual meaning)。只要把某些视觉形式与我从实际经验中得知的某些对象等同起来,把它们的关系变化与某些行为或事件等同起来,就可领悟到这种意义。

一旦对象与事件被这样认识,就必然会在我心中引起某种反应。通过这位熟人的脱帽方式,我可以觉察出他的心情是好是坏,对我的态度是冷漠、友好,还是抱有敌意。因此,这些心理感觉的细微差别还将使这位熟人的手势具有另一种意义,即所谓的表现意义(expressional),它不同于事实意义,因为它是通过"移情"(empathy)而不是单纯的等同领悟到的。为了理解这一意义,我得要有某种程度的感受性。不过,这种感受性依然是我实际经验的一部分,仍限于日积月累、耳熟能详的对象与事件的范围。就此而言,事实意义与表现意义属于同一个层次,它们构成了第一性或自然意义(primary of natural meaning)。

然而,我将脱帽理解为致意则属于完全不同的解释领域。这种致意形式是西方特有的行为方式,是中世纪骑士制度的遗风。当时那些披坚戴甲的骑士习惯于摘下头盔向对方表现他们的友好诚意,也表示他们相信对方的和平诚意。我们不能期待澳大利亚土著居民或者古希腊人将脱帽行为理解为一种富于表现含义的举动,或者视为礼貌的表示。要理解绅士这一举动的意义,我不仅感知对象与事件构成的现实世界,而且必须了解某种文明的独特习俗与文化传统这一超越现实的另一世界。另外,如果这位熟人没有意识到脱帽动作的意义,他就不会以此向我致意。对于这一动作所伴随的表现含义,他可能没有意识到。因此,当我将脱帽行为理解为合乎礼仪的致意时,我实际上已经认识到蕴含其中的所谓第二性或程式意义(secondary or conventional)。这种意义不是感觉性的(sensible),它是可理解的(intelligi-

ble),是被有意识地赋予传达它的实际动作的,就此而言,它与第一性意义或自然意义大不相同。

最后,这位熟人的行为不仅构成空间与时间中的自然事件,如实显现某种心境与情感,传达约定俗成的致意,而且还使阅历丰富的观察者从中看到构成其"个性的一切东西"。这一个性由他的民族、社会与教育背景以及他是一个 20 世纪之人这一事实所决定,由他过去的生活经历以及现在所处的环境所决定;但与此同时,个性也因每个人的观察习惯及其对世界的反应方式而有别于他人,从理性的角度说,这一方式应该称之为一种哲学。尽管在表示礼貌的致意这一孤立行为中,所有这些个性因素并未明确地显现出来,但它们至少还是表现出某种征兆。依据这一孤立行为我们还不能对此人构造出一幅心理肖像,但如果综合了大量的相同观察,并根据我们对他所处的时代、民族、阶级、知识传统的一般了解联系起来加以考察,我们就能够构造出这种心理肖像。不过,显现于脑子里的这一肖像中的所有特质,本来就隐含于每个单独的行为之中。所以从另一方面说,每个单独的行为亦可以依据上述特质加以解释。

这些被发掘出来的意义或可称之为内在意义(intrinsic meaning)或内容(content)。它与另外两种现象性的意义即第一性或自然意义和第二性或程式意义不同,它不是现象性的,而是具有本质性的。我们或可为之确立这样一条统一原理:内在意义不仅支撑并解释了外在事件及其明显意义,而且还决定了外在事件的表现形式。一般来说,内在意义或内容高于主观意识判断领域之上的程度相当于表现意义低于这一领域的程度。

如果将上述分析模式从日常生活转用于艺术作品,我们便能在作品的主题与意义中区分出与此相对应的三个层次。

1. 第一性或自然的主题(primary or natural subject matter)

第一性的自然主题还可以进一步划分为事实性主题与表现性主题两个部分。在这里,我们将某些纯粹的形式,如线条与色彩构成的某些形态,或者青铜、石块构成的某些特殊形式的团块,视为人、动物、植物、房屋、家具等等自然对象的再现,将它们之间的相互关系视为事件,并借助于对象的姿态与形体的悲哀特征,或室内环境的安详气氛等等表

现特性,来把握作品的主题。这种被视为第一性或自然意义载体的纯粹形式世界,可称之为艺术母题(motifs)的世界。而对这些母题的逐一列举,则是对艺术作品的前图像志描述(pre-iconographical description)。

2. 第二性或程式主题(secondary or conventional subject matter)

对这种主题的领会,就是将手持小刀的男子理解为圣巴多罗买(St. Bartholomew),将持桃的女子视为"诚实"(Veracity)的拟人像,将按照一定位置与姿态围在餐桌前的一群人看作"最后的晚餐"(Last Supper),而将按照一定方式角斗的两个人理解为"恶与善的搏斗"。在这一认知过程中,我们将艺术母题和艺术母题的组合(构图),与主题或概念联系在一起。因此,被视为"第二性或程式意义"载体的母题就可以称为图像(images);这种图像的组合就是古代艺术理论家们所说的 invenzioni(发明),我们则习惯称之为故事(stories)和寓意(allegories)①。这种对图像、故事和寓意的认定,属于狭义图像志的领域。我们常常随意地谈论"相对于形式"的"主题",但事实上,此时所谈论的大多是与美术母题所表现的第一性或自然主题的领域相对应的属于第二性或程式主题的领域,即被图像、故事和寓意表现的特定主题或概念的世界。沃尔夫林(Heinrich Wölfflin)意义上的"形式分析",大多是对母题或母题组合(构图)的分析;因为严格意义上的形式分析,连"人""马""柱子"之类的词语都须避免,更不用说像"米开朗琪罗的大卫像两腿间的

① 当图像不是在传递具体或个别的人物与对象概念(例如圣巴多罗买、维纳斯、琼斯夫人或温莎宫),而是表现"信仰""奢华"和"智慧"等一般性抽象概念时,它们被称为拟人像或者象征[不是卡西尔(Ernst Cassirer)所说的象征,而是一般意义中的象征,例如"十字架""纯洁之塔"等等]。因此,寓意不同于故事,它的定义来自拟人像与/或象征的组合。当然,中间形态亦为数甚多。例如人物 A 的肖像可能会被表现为人物 B 的姿态[例如布龙齐诺笔下装扮成尼普顿(Neptune)的多里亚(Andrea Doria)像;丢勒作品中扮演圣乔治(St. George)的卢卡斯(Lucas Paumgartner)像];或被赋予传统拟人像的装束[例如雷诺兹(Joshua Reynolds)笔下呈静思状的斯坦霍普夫人(Mrs. Stanhope)像]。现实的或神话中的具体、个别的人物肖像,亦能够与拟人像结合在一起。正如我们在众多歌功颂德的美术作品中所见的那样。另外,例如我们在《奥维德的道德寓意》的插图中所见到的那样,故事有时也表现寓意观念,或者像《穷人的圣经》(Biblia Pauperum)和《济世宝鉴》(Speculum Humanae Salvationis)那样,成为其他故事的"原型"。这种"后附加意义"绝不会成为作品内容的一部分,例如我们在《奥维德的道德寓意》的插图中所看到的那样,它的外观与表现奥维德相同主题的非寓意性写本插图并无二致。此外,在某种场合,尽管这种附加的意义导致"内容"的多义,但正如鲁本斯为"美第奇大厅"(Galerie de Medicis)所作的系列作品那样,相互矛盾的不同成分被融合在强烈的艺术调节的冶炼之中,多义之处不仅得以克服,而且还获得了更高的价值。

三角形不够完美"或者"人体关节的精确表现"这类评价。很显然，要正确进行(狭义)图像志分析，其前提就是对母题的正确认定。例如，如果使我们辨认出圣巴多罗买的那把小刀其实是螺丝锥，那么这个人物就不是圣巴多罗买。还要特别注意的重要问题是，当我们明言"这一人物是圣巴多罗买的形象"时，它已经在暗示，艺术家有表现圣巴多罗买的明确意图，而这个形象的表现特质却不包含这种意图。

3. 内在意义或内容(intrinsic meaning or content)

要把握内在意义与内容，就得对某些根本原理加以确定，这些原理揭示了一个民族、一个时代、一个阶级、一个宗教和一种哲学学说的基本态度，这些原理会不知不觉地体现于一个人的个性之中，并凝结于一件艺术品里；不言而喻，这些原理既显现在"构图方法"与"图像志意义"之中，同时也能使这两者得到阐明。例如在 14 和 15 世纪(最初的例子可以追溯到 1310 年前后)，圣母玛利亚斜倚在床或垫子上的传统的"圣诞图"类型发生变化，表现圣母跪在圣婴基督前礼拜的新类型频繁出现。从构图的角度看，这一变化大致意味着三角形图式取代了长方形图式；从(狭义)图像志的角度看，它意味在伪波拿文图拉(Pseudo-Bonaventura)与圣布里吉特(St. Bridget)的著作中得到明确表述的新主题的引入。但与此同时，这一变化亦表现出中世纪晚期特有的新的情感冲动。因此，如果对作品的内在意义和内容作出真正详尽的解释，我们就可以明白某个国家、某个时期或某个艺术家所使用的技术程序的特征，例如米开朗琪罗的雕刻不喜欢青铜而偏好石头，在素描中特别好用影线，这些特征是同样的基本态度的征象，而这种基本态度也表现在艺术家风格的其他特性之中。如果我们将这种纯粹的形式、母题、图像、故事和寓意视为各种根本原理的展现，就能将这些要素解释为恩斯特·卡西尔所说的"象征的"价值。如果我们认为列奥纳多·达·芬奇的那幅湿壁画表现了围坐在餐桌前的 13 个人，而这群人又在表现"最后的晚餐"，那么我们所讨论的就是艺术作品本身，并将其构图特征和图像志特征解释为作品自身所有或为其自身所定。但是，如果我们将此画视为列奥纳多的个性标记，视为意大利文艺复兴盛期文化的标记或者特定宗教态度的标记时，我们便将这一作品视为其他东西的征象(这种征象又在无数种其他征象中表现出

来),并将其构图特征及图像志特征看成了"这种其他东西"的更具体的证据。这些"象征"价值(通常,艺术家本人并无自觉,甚至可能与他意欲表现的迥然相异)的发现与解释,即是我们所谓的"深义图像志"①的对象:它是我们解释作品的方法,它产生于综合而不是分析。对母题的正确鉴别是正确进行狭义图像志分析的必要条件,同样,对图像故事和寓意的正确分析亦是正确进行深义图像志解释的必要条件。——除非我们处理的是这样的作品,在这些作品中,第二性或程式主题的整个领域都被排除,因而导致直接从母题转移到内容的情况,正如欧洲的风景画、静物画和风俗画那样,因为就整体而言,这些画种属于例外现象,标志了后来经过漫长发展过程的更为老练的阶段②。

① 在修订版中,深义图像志(iconography)被改为图像学(iconology)。下同。接着,作者论述了后缀 graphy 和 logy 的区别。他说:图像志的 graphy 来源于希腊语动词 graphein,意为"书写"。表示纯粹描述性的,而且常常是统计性的方法。因此,正如 ethnography(人种志)是关于人类种族的描述与分类一样,iconography(图像志)是关于图像的描述与分类。这是一种有限的辅助性研究,它将告诉我们,某一特定主题在何时、何地、被何种特殊母题表现于艺术作品之中。例如,它告诉我们《磔刑图》中的基督在何时何地缠上腰布,又在何时何地身裹长衣。在何时何地,《磔刑图》中的基督被三根或四根钉子钉在十字架上。此外,它还告诉我们,"善"与"恶"在不同时代与环境中有怎样的不同表现。在进行这一描述与分类时,图像志还在确定作品的制作年代、地点及其真伪等方面向我们提供难以想象的帮助,并为进一步的解释提供必要基础。但是,图像志本身并不试图作出这样的解释。它收集证据,进行分类,但不认为自己有义务或资格去探究这些证据的缘由与意义,如各种"类型"的相互作用,神学、哲学与政治观念对作品的影响,不同艺术家及赞助人的目的与爱好,各种概念及其在不同特殊场合中所体现的视觉形式之间的相互关系。简而言之,图像志能够发掘美术作品的固有内容所包含的一部分因素,但是要对固有内容的知觉进行表达和传授,那就必须使作品中所有的因素变得清晰明确。正是由于"图像志"这个词的普通用法有这些严格的限制,尤其在美国,所以我建议启用一个相当古老的术语"图像学",凡是在不孤立地使用图像志方法,而是将它与破译难解之谜时试图使用的其他方法,如历史的、心理学的、批判论等方法中的某一种结合起来的地方,就应该复兴"图像学"这个词。后缀 graphy 意味着某种描述,而 logy 则表示某种解释,它来自意为"思考"和"理性"的 logos。例如,《牛津词典》(*Oxford Dictionary*)给 ethnography(人种志)下的定义是"关于人种的描述",而将 ethnology 定义为"关于人种的科学"。《韦伯斯特(Webster)词典》亦对这两个术语的混淆用法提出明确警告。它指出:"'ethnography'仅限于对不同民族与人种的纯粹描述性处理,而' ethnology '意味着民族与人种的比较研究。"因此,在我看来,iconology 是一种具有解释性功能的 iconography,其作用不应仅限于初级阶段的统计性调查,而是应该成为艺术研究的组成部分。但是,确实还存在着某种公认的危险:iconology(图像学)可能不会像相对于 ethnography(人种志)的 ethnology(人种学)那样行事,而是像相对于 astrography(占星志)的 astrology(占星学)那样行事。

② 在修订版中,作者在"风景画、静物画、风俗画"一句后,加上了"非具象美术自不待言",并省略了"漫长发展过程的……"一句。

那么，在以进入内在意义或内容为最终目的时，我们怎样才能达到正确无误的前图像志描述和正确的狭义图像志分析呢①?

当我们考察囿于母题内的前图像志描述时，事情很简单。正如我们所见，由线条、色彩与体积来表现并构成的母题世界的对象与事件，可以用我们的实际经验加以理解。每个人都可以辨认出人物、动物与植物的形状与活动，每个人都能够区别愤怒的面孔与喜悦的面孔。当我们面对古老或者并不常见的物体或者陌生的动植物时，个人的经验范围显得极为有限。在这种场合，我们必须借助于原典与专家的帮助，以拓展实际经验的范围。但是，我们仍然不会脱离实际经验的范围②。

然而，即便在这个范围，我们也将面临一个特殊的难题。且不说艺术作品描绘的对象、事件与情感因作者的技巧不足或故意歪曲而变得难以理解，而且一般说来，无论我们的实际经验与艺术作品多么吻合，亦无法达到正确的前图像志描述，即获得对第一性主题的认识。虽然我们的实际经验具备获得前图像志描述的所有必要知识，仍然不能保证这些描述的正确性。

例如，当我们试图对现藏柏林弗里德里希大帝博物馆（Kaiser Friedrich Museum）的罗杰·凡·德·韦登（Roger van der Weyden）的《三博士》作前图像志描述时，当然得避免使用诸如"博士"或"圣婴""基督"之类的词语，但却不能不提到婴儿的"显现"被绘于半空中。可是我们怎么会知道绘制这个孩子的意图在于"显现"呢? 就这一假设而言，孩子被金色光轮环绕不是充分的证据，因为同样的光环也常常出现于表现圣婴基督真实存在的其他一些《圣诞图》中。所以，罗杰画中的孩子意在"显现"的结论，只能来自他浮现于半空中这一较为次要的事实。可是，我们又是怎么知道他正悬浮在半空中呢? 他的姿态与他在世间坐在枕头上的情形并无二致。事实上，罗杰为绘制此画很可能使用了坐在枕头上的真实孩子的素描写生。因此，假设柏林藏画中的孩子意在"显现"的唯一确凿根据是，他被描绘在空中，没有任何可见的支撑物。

但是，我们可以引证出几百幅作品，其中的人物、动物与非生命物

① 在修订版中，此句如下："那么，我们又如何在进行这三个层次的工作，即前图像志描述、图像志分析、图像学解释时，达到正确无误?"

② 在修订版中，作者加入下列文字："这些实际经验显然会告诉我们，应该向哪些专家请教。"

体,似乎都违背引力法则,毫无支撑地悬浮在半空,但这一事实并不足以使我们确认作者的意图是在表现"显现"。例如,在现藏慕尼黑国立图书馆(Staats-Bibiothek of Munich)的《鄂图Ⅲ世福音书》(*Gospels of Otto Ⅲ*)写本的一幅插图中,画中的人物都站在坚固的地面上,但与此相反,整座城市却被绘于无物空间的中央①。一位没有经验的观者可能会认为,这座城市因某种魔法而飘浮在空中,但是在这幅画中,支撑物的缺乏并不表示这座城市奇迹般地摆脱了引力法则的束缚。这座城市名叫拿因(Nain),是一座真实的城市,耶稣使寡妇之子复活的奇迹就发生在其中(《路加福音》7章10—15节)。在这类大约画于公元1000年的写本插图中,"空间"并非如更为写实的时期的绘画那样,表示现实中的三维空间,而是被视为抽象的非现实的背景。作为城塔底线的奇妙半圆形证明,在更强调写实的写本插图中,城市是坐落在丘陵地带的,而现在画家采用了一种再现法,不再按透视的真实去考虑空间。因此,凡·德·韦登画中悬浮人物被视为"显现",而鄂图Ⅲ世时期这幅写本插图中的飘浮城市并没有神奇的含义。这两种截然不同的解释是由于前者绘画的"写实"特征与后者写本插图的"非写实"特征向我们所作的不同暗示。但是,虽然这些特征几乎在一瞬间便被我们本能地把握,可它仍不足以证明,无须推测艺术作品的历史"轨迹"(Locus)就可以重建正确的前图像志描述。我们认为自己完全是根据实际经验鉴定母题,而实际上,我们是依据在不同历史条件中采用各种形式表现对象和事件的方式来解读"我们的所见"。在这样做时,我们实际上使经验从属于一种可称为风格史的控制原则②之下③。

① G. Leidinger, *Bibl*. 190, PL. 36.
② 在修订版中,"控制原则"一词均被改为"矫正原则"(corrective principle)。
③ 风格史只能建立在对单个艺术品的解释上,但我们又要根据风格史来矫正对单个艺术品的解释,这也许看上去像是一种恶性循环。这的确是一种循环,但绝不是恶性循环,而是一种方法性的循环(参照 E. Wind, *Bibl*. 407; *idem*, *Bibl*. 408)。无论是考察历史现象还是自然现象,只有当个别观察能够与别的类似观察联系起来,并且这种联系起来的整个系列是"有意义的",这个观察才能称得上"事实"。因此,这种"意义"完全可以作为一种对照,运用于解释同一现象范围中的一个新的个别观察。不过,如果这一新的个别观察确实无法根据这一系列的"意义"来解释,如果某个错误被证明难以对付,那么,这个系列的"意义"就得重新阐述,使它能包含这一新的个别观察。当然,这种 circulus methodicus(循环法)不仅适合于母题解释和风格史之间的关系,而且也适用于图像、故事和寓意的解释和类型史之间的关系,以及内在意义的解释和一般意义上的文化征象史之间的关系。

图像志分析涉及图像、故事和寓意,而不是母题,因此,除了根据实际经验获得对事件与物体的熟悉之外,当然还需要更多知识作为前提。在这种分析中,通过有目的的阅读和对口头传说的掌握,熟悉原典中记载的各种特定主题和概念。澳大利亚的土著居民或许不会辨认出"最后的晚餐"的主题内涵,对他们来说,这一画面表现的只不过是一顿令人激动的晚餐聚会。若要理解此画的图像志意义,就必须熟悉福音书的内容。但是,如果"主题"的表现超越了一般"有教养者"所熟悉的圣经故事或历史神话,我们也会变成澳大利亚的土著居民。在这种场合,我们也必须了解这些主题表现者通过阅读和其他方式所获得的知识。然而,与上述的情况一样,虽然熟悉文献传达的特殊主题和概念是必须,而且也可以为图像志分析提供足够的材料,但它仍不足以确保分析的正确性。正如我们不能通过毫无鉴别地将文献知识运用于各种母题来获得一种正确的图像志分析一样,我们也不能通过毫无鉴别地将我们的实际经验运用于各种形式来获得一种正确的前图像志描述。

17世纪威尼斯画家弗朗西斯科·马费(Francesco Maffei)画了一幅美丽的少妇像。她左手持剑,右手端着一只大托盘,盘中放着一颗砍下的男性头颅。此画出版时被标为端着施洗者圣约翰(St. John the Baptist)之首的莎乐美(Salome)①。《圣经》确实记载施洗者约翰的头被砍下后是放在托盘中送给莎乐美的,然而,剑是怎么回事? 莎乐美并没有亲手砍下圣约翰的头。但《圣经》中还有一位砍下男子头的美丽女性,这就是尤滴(Judith)。在这个故事中,情境与前者完全不同,尤滴亲手砍下何乐弗尼(Holofernes)的头,所以马费画中的剑是适合的,但《圣经》中明确记载何乐弗尼的头被装入袋中,所以托盘与尤滴的主题不合。这样,我们便拥有两个典故,它们各有与此画相吻合的描述与出入。如果将此画解释为莎乐美,那么原典记述可以说明托盘,但无法说明剑;如果将此画解释为尤滴,原典可以说明剑,但无法解释托盘。假如我们完全依靠原典,就会茫然失措。但幸运的是,我们可以通过探究各种不同历史条件中艺术家表现对象和事件的不同

① G. Fiocco, *Bibl.* 92, PL. 29.

方式,即通过探究风格的历史来修正和控制①我们的实际经验,同样,我们也可以通过探究不同历史条件中艺术家使用物体和事件表现特定主题和概念的不同方式,即通过探究类型的历史,修正并控制我们从文献中获得的知识。

就眼下这个例子而言,我们必须探询在马费绘制此画之前,在确定无疑的尤滴画中(例如因绘有尤滴的侍女而无可置疑)是否绘有原典中没有提到的托盘,或是在确定无疑的莎乐美画中(例如因绘有莎乐美的父母而确定无误)是否绘有原典中没有提到的剑。我们找不到一例持剑莎乐美的形象,但我们在 16 世纪的德意志与意大利北部找到了几幅表现尤滴手持托盘的作品②。由此可见,的确有"持盘尤滴"的类型,但没有"持剑莎乐美"的类型,根据这一点,我们可以得出确切的结论,马费此画是在表现尤滴,而不是像人们以往所假设的那样,是在表现莎乐美。

随之而来的另一个问题是,为什么艺术家们觉得有权将托盘这一母题从莎乐美身上转用于尤滴,而不把剑的母题从尤滴身上转用于莎乐美。对照类型的历史,这一疑问可以用两个原因加以解释。原因之一,剑被公认为尤滴和许多殉教者,以及"正义"(Justice)、"勇敢"(Fortitude)等"美德"化身的光荣属象③,所以它当然不能转用于淫荡的少女。原因之二,在 14—15 世纪,盛有施洗者圣约翰头的托盘已经演变成为一种独立的礼拜像(andachtsbild),尤其流行于北方诸国和意大利北部。正如福音书作者圣约翰(St. John the Evangelist)靠着

① 在修订版中,"修正和控制"一词以及下文中的相同词语一概被改为"补充和修正"。
② 其中一幅意大利北部的绘画被认为是出自罗曼尼诺(Romanino)之手。现藏于柏林博物馆。虽然画中绘有侍女与睡眠的士兵,背景中亦描有耶路撒冷的街道,但藏品目录还是将它记为《莎乐美》。除此之外,类似的另一幅画被认为是罗曼尼诺弟子卡拉瓦乔(Francesco Prato da Caravaggio)的作品(柏林博物馆目录曾引用此画),还有一幅画被认为是大约和马费同时、活跃在威尼斯的斯特洛齐(Bernardo Strozzi)的作品,他是热那亚人。我们几乎可以确定,"持盘尤滴"的类型起源于德意志。已知的最早作品可能是由与格林(Hans Baldung Grien)有联系的无名画家作于 1530 年前后。最近,此画已经由 G. Poensgen, *Bibl.* 270 公开发表。
③ 在神话学中,属像[Attribute(拉丁 Attribuo),又译作标志],是指固定属于某一神或圣徒等神话或传说人物的图像符号,如宙斯的闪电与权杖,雅典娜的神盾与猫头鹰,海神的三叉戟,等等。

救世主基督的这组形象已经从"最后的晚餐"分离出来，分娩圣母从"圣诞图"中独立出来一样，托盘也从表现莎乐美的构图中分离出来，成为单独的形象。这种礼拜像的存在，使得被砍下的男性头与托盘形成了固定的概念联系。正因为如此，托盘的母题可以替代尤滴像中的袋子母题。它比剑的母题进入莎乐美画像更为容易。

图像学解释所要求的不仅仅是熟悉原典记载的特定主题和概念，如果我们想理解艺术家选择和再现母题以及创造和解释图像、故事和寓意所依据的基本原理(这些原理甚至还为形式安排与技术操作提供意义)，我们就不能指望找到某篇原典与这些基本原理相吻合，例如《约翰福音》13章21节以下的文字记述与"最后的晚餐"的图像志表现那样丝丝入扣。要把握这些原理，我们还必须拥有医生诊断所具有的心智能力——在我看来，除了"综合直觉"(synthetic intuition)这一令人相当疑惑的词语之外，这一能力难以言传。而这种能力在一个才华横溢的外行身上会比在学识渊博的学者身上可以得到更好的发展。

但是，这一解释之源越是依赖主观与非理性的判断(因为每一种直觉的把握方法都要受到解释者的心理状态与"世界观"的左右)，就越有必要运用那些修正和控制因素，事实证明，在只涉及狭义图像志分析甚至只涉及前图像志描述的地方，这些修正和控制因素是不可或缺的。虽然实际经验和文献知识不加区别地运用时可能将我们引入歧途，但是，完全依赖于直觉也许更加危险。正如我们的实际经验必须通过洞察对象和事件在不同历史条件采用不同形式所表现的方式(风格史)来加以控制；正如我们的文献知识必须通过熟悉主题与概念在不同历史条件下被对象和事件所表现的方式(类型史)来加以修正，综合直觉同样需要通过洞察人类心灵的一般倾向和本质倾向在不同历史条件中被特定主题和概念所表现的方式来加以矫正。这就是一般意义上的文化征象史(a history of cultural symptoms)，或者卡西尔所说的文化"象征"(symbols)史。艺术史家必须将他所关注的作品或作品群的内在意义和与此相关的、尽可能多的其他文化史料来进行印证，这些史料就是能够为他所研究的某位个人、时代和国家的政治、诗歌、宗教、哲学和社会倾向提供证据的材料。反过来说，研究政治活动、诗歌、宗教、哲学和社会情境等方面的历史学家也应该这样利用艺

术作品。人文科学的各个分支不是在相互充当婢女,因为它们在这一平等水平上的相遇都是为了探索内在意义或内容。

结论是,如果我们想要非常严谨地表达自己的观点(当然,日常会话与写作并非时时如此,因为当时的上下文有助于说明我们所用词语的意义),就必须区分主题或意义的三个层次:最低层次的主题与意义通常与形式相混淆;第二个层次是(相对于图像学的)图像志的特别领域。无论我们的目光投向哪个层次,我们的认定与解释都必然依赖于主观素养,正因为如此,认定和解释可以通过对不同历史过程的洞察加以修正与控制。而这一历史过程的总合,则可称之为传统。

我用一张简图来概括上文试图说明的内容,但我们必须铭记,虽然表中的各个部分被严格区分,表现为三个独立意义的不同范围,但实际上,它们指的是一种现象,适用于作为一个整体的美术作品的各个方面。因此,从简表中看起来像是三种互不相关的研究方式,但在实际的工作中却彼此融合,成为一个有机的、不可分解的过程。

解释的对象	解释的行为	解释的资质	解释的矫正原理(传统的历史)
Ⅰ.第一性或自然主题: (A)事实性主题 (B)表现性主题 构成美术母题的世界	前图像志描述(和伪形式分析)	实际经验(对象、事件的熟悉)	风格史(洞察对象和事件在不同历史条件下被形式所表现的方式)
Ⅱ.第二性或程式主题,构成图像故事和寓意的世界	图像志分析	原典知识(特定主题和概念的熟练)	类型史(洞察特定主题和概念在不同历史条件下被对象和事件所表现的方式)
Ⅲ.内在意义和内容,构成"象征"价值的世界	图像学解释[深义的图像志解释(图像志的综合)]	综合直觉(对人类心灵的基本倾向的熟悉)但受到个人心理与"世界观"的限定	一般意义上的文化征象或象征的历史(洞察人类心灵的基本倾向在不同历史条件下被特定主题和概念所表现的方式)

二

当我们的目光从图像志的一般问题转向文艺复兴图像志这一特殊问题时,我们自然会对"古典古代的再生"——文艺复兴的名称就是由此而来——这一现象极感兴趣。

论述艺术史的意大利早期作家,如吉贝尔蒂(Lorenzo Ghiberti)、阿尔贝蒂(Leone Battista Alberti),尤其是瓦萨里(Giorgio Vasari)都认为,古典艺术在基督教时代的初期就已经灭亡,直到它成为文艺复兴风格的基础时,才得以复生。这些著述家们还将古典艺术的灭亡归结为蛮族入侵与早期基督教僧侣与学者的敌意。

这些早期作家的观点正谬参半:在中世纪,古代传统并没有完全断绝,就此而言,他们错了。文学、哲学、科学以及艺术方面的古典概念都经由中世纪流传下来,特别是被查理曼大帝(Charlemagne)及其追随者们蓄意复兴之后;但在文艺复兴运动开始之际,一般人对于古典古代的态度确实发生了根本性的变化;就此而言,这些早期作家的观点又是正确的。

中世纪并非对古典艺术的视觉价值视而不见,恰恰相反,它对古典文献的知识价值与诗歌价值极为关注。但值得注意的是,在中世纪鼎盛时期(13—14世纪),古典母题不再用以表现古典主题,而古典主题亦不再为古典母题所表现。

例如,威尼斯圣马可大教堂的正面有两座同样大小的大浮雕。一块是公元3世纪罗马人的作品;另一块是大约千年之后在威尼斯制作的。两者的母题如此相似,以至于有人认为后者是中世纪艺术家为使它与前一块古典浮雕配双成对而有意模仿前者。但是,罗马浮雕表现赫拉克勒斯(Hercules)将厄律曼托斯山的野猪(Erymanthean boar)送往欧律斯透斯王(King Euristheus)那里,而中世纪的制作者却用流畅的衣饰取代了狮皮,用龙取代了惊恐的国王,用牡鹿取代了野猪。通过这一系列的替换,罗马人的神话故事变成了上帝救世的寓意像。在12—13世纪的意大利与法兰西美术中,我们可以发现许多相同的事例。作者有意识或直接借用古典母题,但将异教主题改换为基督教主

题。在这里，我们可以列举前文艺复兴运动(Proto-Renaissance)中最著名的几个例子。例如：圣吉尔教堂(St. Gilles)与阿尔(Arles)的雕像，兰斯大教堂(Rheims Cathedral)的著名群像《圣访》(*Visitation*)(它在很长时期被视为16世纪的作品)，还有尼古拉·皮萨诺(Pisano Nicola)的《博士来拜》(*Adoration of the Magi*)。有人认为，《博士来拜》中的圣母玛利亚与圣婴基督像，显然受到现存比萨公墓(Piazza Camposanto)的菲德拉石棺(Phaedra Sarcophagus)的影响。但在更多的作品中，古典母题不仅毫无中断地传嗣下来，而且还成为传统的一部分，这些作品的数量甚至比上述直接模仿古典的作品还要多。事实上，有些古典母题一直用来表现各种不同的基督教图像。

一般来说，这种重新解释是某种图像志的亲缘性所激发甚至暗示出来的，这类例子，如俄尔甫斯(Orpheus)像被用于表现大卫；将刻耳柏洛斯(Cerberus)带出冥界的赫拉克勒斯的原型被用于表现从地狱边缘拯救亚当(Adam)的耶稣基督[1]。但在另外一些例子中，古典原型在基督教艺术中的运用只限于纯粹的构图。

另外，当哥特插图画家不得不为拉奥孔(Laocoon)的故事绘制插图时，拉奥孔会被表现为身穿当代衣服的粗野秃顶老头，正在用应为斧子的器物给作为祭品的牡牛致命一击，他的两个孩子不知所措地蜷缩在画面的底部，那几条海蛇正在一潭池水上剧烈地翻腾[2]。此外，埃涅阿斯(Aeneas)与狄多(Dido)会被描绘成一对正在对弈的时髦的中世纪男女。而在表现同一人物的另一些插图中，情人和站在她面前的古典英雄成了大卫与站在他面前的先知拿单(Prophet Nathan)。而提斯帕(Thisbe)正在一块哥特式墓碑上，等待着皮拉摩斯(Pyramus)的到来[3]。墓碑的铭文是"Hic situs est Ninus rex"(这里躺着尼努斯王)，句首刻着常见的十字架符号。

艺术家将非古典意义赋予古典母题，或在非古典背景中用非古典人物表现古典主题，如果我们要探究产生这一奇怪分离的原因，那么明确答案就必须求证于再现传统与原典传统的差异。艺术家将赫拉

[1] 见K. Weitzmann, *Bibl*. 395。
[2] Cod. Vat. Lat. 2761. *Bibl*. 238, p. 259中的插图。
[3] 巴黎国家图书馆, Ms. lat. 15158, 1289年。*Bibl*. 238, p. 272中的插图。

克勒斯的母题用于耶稣基督的形象，将阿特拉斯（Atlas）的母题用于福音书作者①，无论他们的制作是直接模仿于古典时代纪念碑，还是模仿在历史演变中发生变形但仍派生于古典原型的较近期作品，他们的制作仍然是基于眼前的视觉模式。相反，将美狄亚（Medea）表现为中世纪公主，或将朱庇特（Jupiter）表现为中世纪法官的艺术家，则是将他们在原典中看到的描述转译为图像。

① 托尔奈在 *Bibl*. 356，p. 257ss. 作出了以下的重要发现。即坐在圆球上、头顶神圣荣光的福音书作者的壮丽图像（最初出现于 cod. Vat，Barb. lat. 711），将"庄严"的基督特征与希腊罗马天神的特征结合在一起。但是，正如他本人所指出的那样，Cod. Barb. 711 中的福音书作者"显然在用力支撑着云块，但这一云块怎么看也不像是精神的光辉，而仿佛是拥有重量的物质。它由青绿相间的若干弓形物构成，其整体轮廓形成一个圆形……因此，这个云块被误认为球状的天空"。据此推断，这一形象的古典原型不是轻提飘逸衣裳［世界的外套（Weltenmantel）］的科埃洛斯（Coelus，天空），而很可能是在天空重压下痛苦不堪的阿特拉斯（参照 G. Thiele，*Bibl*. 338，p. 19ss. 以及 Daremberg - Saglio，*Bibl*. 70，"Atlas"条目）。Cod. Barb. 711 中的圣马太像（Tolnay，PL. I，a）在天球的重荷下低下头，左手还支撑在腰间。这一形象显然具有阿特拉斯的古典遗风。另一个被用于福音书作者的阿特拉斯的特定姿态，还可见于 clm. 4454，fol. 86，v. (A. Goldschmidt，*Bibl*. 118，VOL. II，PL. 40 中的插图）。托尔奈（notes 13，notes 14）确实注意到这种相似性，并列举了 cod. Vat. Pal. lat. 1417，fol. i 中的阿特拉斯与尼姆罗德（Nimrod）的相似性（F. Saxl，*Bibl*. 299，PL. XX，fig. 42），但他只是将阿特拉斯的类型视为科埃洛斯类型的简单变体。然而在古代美术中，科埃洛斯的类型来自阿特拉斯的类型。在卡洛林王朝、鄂图王朝以及拜占庭艺术［尤其是赖谢瑙画派（Reichenau School）］中，无论是具有宇宙论性质的拟人像还是某种人像柱像，阿特拉斯都比采用纯粹古典形式的科埃洛斯像出现得更为频繁。我随手引述一些：《乌特勒支诗篇》fol. 48 v. (E. T. De Wald，*Bibl*. 74，PL. LXXVI），fol. 54v. （同书，PL. LXXXV）；fol. 56（同书，PL. LXXXIV）；fol. 57（同书 PL. XCI）。《鄂图 II 世福音书》，Aachen 大教堂圣物，fol，16［特尔娜（Terra）摆出阿特拉斯的姿态，支撑着皇帝的宝座。在这里，皇帝被视为宇宙的统治者。见 P. E. Schramm，*Bibl*. 307，pp. 82，191，fig. 64］。哥本哈根（Copenhagen）皇家图书馆，cod. 218，fol. 25（M. Mackeprang，*Bibl*. 206，PL. LXII 以及《巴西利乌斯 II 世的圣者历集》(Menologium of Basil II)（*Bibl*. 289，VOL. II，PL. 74）。从图像志的观点看，福音书作者更接近于阿特拉斯而不是科埃洛斯。人们相信科埃洛斯是天上的统治者，而与之不同的是，阿特拉斯却支撑着天空。在寓意性的意义中，人们认为他"了解"天国。人们还相信他是伟大的天文学家，并将 scientia coeli（关于天的知识）传授给赫拉克勒斯［塞尔维乌斯《埃涅阿斯评注》(*Comm. in Aen*)，VI，395。此后的类似记述还可见于伊西多尔的《词源学》(*Etymologiae*)，III，24，I 和《神谱 III》13，4，*Bibl*. 38，p. 248］。因此，正如用科埃洛斯类型表现上帝并无不妥那样（见 Tolnay，PL. 1，c），用阿特拉斯的类型表现福音书作者也不会产生任何矛盾。也就是说，福音书作者也与阿特拉斯一样"了解"天国，但又不统治它。Hibernus Exul 将阿特拉斯解释为 sidera quem coeli cuncta notasse volunt（试图观测天的整体究竟为何天体）(*Monumenta Germaniae*，*Bibl*. 220，VOL. I，p. 410），Alcuin 则这样称呼福音书作者约翰。他说：*Scribendo penetras caelum tu，mente，Johannes*（圣约翰啊，您通过写作，凭着理性的力量升天）（同书，p. 293）。

情况的确如此,无论对中世纪文化的研究者,或者对文艺复兴的图像志研究者而言,原典传统都极为重要,古典主题的知识,尤其是古典神话的知识是通过原典传统流传到中世纪,并延续至今的。因为即使是在15世纪的意大利,许多人所获得的古典神话以及相关主题的概念,不是来自纯粹的古典文献,而是源于形态繁杂而且常常是错误极多的传统。

仅就古典神话而言,这一传统的传播途径大致如下:希腊晚期的哲学家们已经开始将异教的诸神与半神们解释为纯粹自然力量或者各种道德特质的化身。他们中的某些人甚至将这些神祇与半神视为经过后人神化的凡人。在罗马帝国的最后一个世纪中,这一倾向日趋强化。基督教教父们一方面热衷于证明异教诸神不过是虚妄或有害的恶魔(正是通过这些证明,他们将有关异教诸神的非常有益的知识传递下来),同时异教世界的人们对他们的神祇如此陌生,以至于一般受过教育的人也必须通过阅读百科全书、教化诗歌、小说以及有关神话的专门论述和古典诗人的注释书来了解这些神祇。这些古典后期的论著用一种寓意的方式,或以中世纪的表述方式来说,用"道德化"的方式来解释神话人物,这些古典后期最为重要的著作,有马尔蒂亚努斯·卡佩拉(Martianus Capella)的《墨丘利与学术的结合》(*Nuptiae Mercurii et Philologiae*),富尔根丘斯(Fulgentius)的《神话学》(*Mitologiae*),以及尤为出色的塞尔维乌斯(Servius)的关于维吉尔(Virgil)的评注,这部评注书比维吉尔原典长三四倍,它的读者也许比原典更为广泛。

在中世纪,这些论著和类似的其他论著得到充分利用和进一步发展。神谱知识(mythographical information)就这样得以存续,并为中世纪诗人与艺术家们所掌握。它的传播途径有三种,首先是百科全书,其发展始于比德(Bede)、塞维利亚的伊西多尔(Isidorus of Seville)等早期作家,并为拉巴努斯·毛鲁斯(Hrabanus Maurus)所发展,最后在博韦的樊尚(Vincentius of Beauvais)、布鲁内托·拉蒂尼(Brunetto Latini)、巴托罗缪·安戈里科斯(Bartholomaeus Anglicus)等中世纪盛期作家的鸿篇巨制中臻于顶峰。其次是中世纪那些对古典与古典晚期原典的评注著作,特别是保存在对马尔蒂亚努斯·卡佩拉《墨丘

利与学术的结合》的评注之中。这篇文献由约翰内斯·斯各特斯·埃里杰纳(Johannes Scotus Erigena)等爱尔兰学者加以注释,并由 9 世纪的欧克塞尔的莱米吉乌斯(Remigius of Auxerre)做了权威性的评论①。最后是关于神话学的专门论著,例如《神谱Ⅰ和Ⅱ》(*Mythographi* Ⅰ *and* Ⅱ)之类的著作。这些著作属于较早的时期,主要基于富尔根丘斯和塞尔维乌斯的著作②。其中最重要的著作即《神谱Ⅲ》(*Mythographi* Ⅲ),被推测为伟大的英国经院学者亚历山大·尼卡姆(Alexander Neckham,卒于 1217 年)所作③。此书对 1200 年左右所能找到的所有资料做了极为精彩的全面评述,堪称中世纪鼎盛时期神话的总括性手册。就连彼特拉克(Petrarch)在其诗歌《阿非利加》(*Africa*)中记述异教诸神时亦曾援引此书。

从《神谱Ⅲ》问世到彼特拉克之间,对古典诸神的道德化解释进一步增强。人们不仅用一般性的道德化方式解释古典神话中的形象,而且还把这些形象与基督教信仰十分明确地联系在一起。例如,皮拉摩斯被解释为耶稣基督,提斯帕被解释为人类的灵魂,狮子被解释为恶魔,污渎了它的外衣,而萨图恩(Saturn)则在善恶的双重意义上被视为圣职人员行为典范。这类文献列举数种:法文版的《奥维德的道德寓意》(*Ovid Moralized*)④,约翰·里德瓦尔(John Ridewall)的《富尔根丘斯的隐喻》(*Fulgentius Metaforalis*)⑤,罗伯特·霍尔科特(Robert Holcott)的《道德剧》(*Moralitates*)及其《罗马武功歌》(*Gesta Romanorum*)。其中最重要的著作是用拉丁语撰写的《奥维德的道德寓意》。此书由一位与彼特拉克相识的法国神学家彼特鲁·贝尔克里乌斯(Petrus Berchorius)[即彼埃尔·贝尔舒莱(Pierre Bersuire)]撰写于 1340 年前后⑥。书的前面有一章专为异教诸神而设,其主要依据是

① 见 H. Liebeschütz,《富尔根丘斯的隐喻》(*Fulgentius Metaforalis*),*Bibl*. 194, p. 15, p. 44ss. 。这部书对中世纪神话传统的历史做出了很大贡献。参照 *Bibl*. 238,尤其是 p. 253ss. 。
② Bode,*Bibl*. 38, p. lss. 。
③ Bode,*Bibl*. p. 152ss. 。关于著者的问题,见 H. Liebeschütz,*Bibl*. 194, p. 16s. 及其他各页。
④ C. de Boer 编辑,*Bibl*. 40。
⑤ H. Liebeschütz 编辑,*Bibl*. 38。
⑥ "Thomas Walleys"(或 Valeys),*Bibl*. 386。

343

《神谱Ⅲ》。由于附有特殊的基督教道德解释,内容变得更为丰富。为求简洁,曾删去道德性的解释,以《阿尔贝里库斯,诸神形象手册》(*Albricus*, *Libellus de Imaginibus Deorum*)的书名单独刊行,受到人们的热烈欢迎①。

极为重要的新开端始于薄伽丘(Boccaccio)。在《诸神谱系》(*Genealogia Deorum*)②一书中,他不仅对这些从大约 1200 年以来大量增加的资料做了重新研究,而且还旗帜鲜明地重返古代原典,极为谨慎地将它们与原典加以比较。他的论述标志了人们开始对古典文化采取批判性的科学态度,并成为吉拉尔德(Lilius Gregorius Gyraldus)《诸神起源……纲要》(*De diis Gentium ... Syntagmata*)这类文艺复兴时期真正的学术论著的先驱。在吉拉尔德看来,自己已经完全有资格蔑视那些中世纪最有声望的前辈,称他们为"下层平民和不可靠的作家"③。

值得注意的是,在薄伽丘的《诸神谱系》出版之前,中世纪神话描述的核心地区是远离地中海直系传统的爱尔兰、法国北部以及英格兰等地,由古典文化传给后世的最重要的史诗主题"特洛伊组诗"(Trojan Cycle)的研究中心地也是这样,它的第一部权威性的中世纪修订本《特洛伊传奇》(*Roman de Troie*)被视为出生在布列塔尼(Brittany)的贝努瓦·德·圣莫尔(Benoit de Ste. More)的作品,曾被一再删繁就简,译为拉丁语系的其他各种方言。我们可以这样说,前文艺复兴运动的中心在普罗旺斯地区(Provence)与意大利,它们无视古典主题,但却对古典母题表现出极大兴趣;与此相反,前人文主义运动(proto-humanistic movement)的中心在欧洲北部地区,它们无视古典母题,却对古典主题表示出极大热情。彼特拉克在描述罗马祖先的诸神时,不得不参照某位英国人编写的神谱纲要;而 15 世纪为维吉尔的《埃涅阿斯纪》(*Aeneid*)绘制插图的意大利插图画家们,也不得不借助

① Cod. Vat. Reg. 1290,H. Liebeschütz 编辑,*Bibl*. 194,p. 117ss. 。那里附有完全相同的一套插图。
② *Bibl*. 36. 除此之外,还有许多的版本与意大利语译本。
③ 吉拉尔德,*Bibl*. 127,VOL. I,col. 153;"Ut scribit Albricus, qui auctor mibi proletarius est, nec fidus satis"(根据阿尔贝里库所述的情况,在我看来,那位作者是下层平民和不可靠的作家)。

于《特洛伊传奇》的写本及其转抄本中的插图;要理解真正的文艺复兴运动,这是我们必须铭记在心的重要事实。早在维吉尔史诗附上插图之前,这些曾为非专业的贵族们爱不释手的书籍就已经画有许多插图,它们不仅供学者与学生们阅读,而且还引起了专业插图画家们的注意①。

我们很容易理解,11世纪末试图将这些前人文主义原典转译为图像的画家们不得不采用与古典传统完全不同的方式来表现这些形象。其中最早也最说明问题的例子是根据莱米吉乌斯的《马尔蒂厄努斯·卡佩拉评注》(*Commentary on Martianus Capella*)的记述来描绘古典诸神的小画。这幅小画可能是在1100年前后由雷根斯堡派(the School of Regensburg)绘制的②。画中的阿波罗乘着农家马车,手持美惠三女神(Three Graces)胸像组成的花束。画中的萨图恩与其说是奥林匹克众神之父,还不如说是罗马风式门窗侧壁上的形象。朱庇特的鹫就像福音书作者圣约翰的鹰和圣格列高利(St. Gregory)的鸽子一样,头上带有小小的光环。

再现传统与原典传统之间的对立尽管极为重要,但仅仅如此,还不足以说明中世纪盛期艺术中所独具特征的古典母题与古典主题之间的奇妙分离。即使再现传统在古典图像的某个领域被传递下来,但是,一旦中世纪人获得了一种完全属于他们自己的独立风格之后,他们就会有意识地放弃这种再现传统,转而采用一种完全非古典特征的再现方法。

首先,我们可以从基督教主题表现中偶尔出现的古典图像找到这一转变过程的事例,它们包括常见于殉教场面的异教偶像③,以及《耶稣受难图》中的太阳与月亮的拟人像。与卡洛林王朝象牙雕刻中"四

① 在6世纪的"维吉尔传奇"(Vergilius Romanus)和15世纪附有插图的维吉尔之间,带插图的《埃涅阿斯》写本只有两部。它们是那不勒斯国家图书馆 cod. olim Vienna 58(我是在 Kurt Weitzmann 博士的帮助下获知此书的。此外,博士还允许我复制了一幅10世纪写本插图)和 Cod. Vat. lat. 2761(参照 R. Förster, *Bibl.* 95; 14世纪)。但两书的插图都十分粗糙。
② Clm. 14271, *Bibl.* 238, p.260 中的插图。
③ 在修订版中,"殉教场面……异教偶像"一句,被改为"《乌特勒支诗篇》(*Utrecht Psalter*)中的自然力量的拟人像"。

马太阳车"(*Quadriga Solis*)和双马月亮车(*Biga Lunae*)这些纯古典类型的表现不同①,在罗马风式与哥特式艺术中,这些古典类型均被非古典类型所替代。由于偶像是异教信仰的典型象征,所以它比其他形象更长久地保持着古典的外形。但在数世纪的岁月流逝中,这些偶像还是逐渐销声匿迹了②。其次,更重要的事例是,曾经在古典晚期原典插图中出现过的真正古典图像。作为视觉范本,它们给卡洛林王朝的艺术家们很大帮助。这些原典包括泰伦斯(Terence)的喜剧,夹杂在拉巴努斯·毛鲁斯的《万有之书》(*De Universo*)中的若干原典,普鲁登提乌斯(Prudentius)的《灵魂的争斗》(*Psychomachia*),和包括天文学在内的一些科学论著。在天文学专论中,神话的各种形象不仅出现在星座中,例如仙女座[Andromeda(安德洛墨达)]、英仙座[Perseus(珀耳修斯)]和仙后座[Cassiopea(卡西俄珀亚)],而且还出现在其他的星体中,例如土星[Saturn(萨图恩)]、木星[Juiter(朱庇特)]、火星[Mars(玛尔斯)]、太阳(Sol)、金星[Venus(维纳斯)]、水星[Mercury(墨丘利)]和月亮(Luna)。

在所有这些例子中,我们可以观察到以下事实,为卡洛林王朝的写本制作插图的工匠对这些古典时期形象忠实但却笨拙地摹写,使它们以各种变异的形式延存下来。但最迟是在13—14世纪,这些古典形象已完全被抛弃或为不同的形象所取代。

在9世纪天文学原典的插图中,英仙座(珀耳修斯)、武仙座(赫拉克勒斯)以及水星(墨丘利)等神话人物具有纯粹的古典服饰③,同样,出现在拉巴努斯百科全书中的异教诸神也是这样④。出现在拉巴努斯著作中的这些笨拙形象显然不只是根据原典的描述胡乱挥就的,相反,它们是依据再现传统与古典原型一脉相承的。那些形象之所以笨拙,主要是由于11世纪复制的今已遗失的卡洛林王朝的写本的写手力不胜任。

① 见 Goldechmidt,*Bibl.* 117,VOL. I,PL. XX,40. *Bibl.* 238,p. 257 中的插图。
② 在修订版中,在"偶像……逐渐地销声匿迹"处改为"自然拟人像有消失的倾向,只是殉教场面中经常出现一些异教偶像,因为它们是异教最典型的象征,所以比其他图像更持久地保持着古典外观"。
③ 在修订版中,增加牧夫座(Bootes)和它的图像。
④ 参照 A. M. Amelli,*Bibl.* 7。

但是,在几个世纪之后,这些真正的古典形象被遗忘了,取而代之的是一些很难被现代人视为古典诸神的形象,它们中的一部分是新的创造,一部分源于东方。例如维纳斯成了手挥琴弦,或嗅着玫瑰花香的时髦少妇,朱庇特成了拿着手套的法官,墨丘利成了年迈的学者或是大主教①。直到文艺复兴真正开始之后,朱庇特才恢复其古典宙斯(Zeus)的外观,墨丘利也重新获得了古典赫耳墨斯(Hermes)的青春美貌②。

这一切表明,当再现传统中断时,古典主题与古典母题的分离是很自然的,但在再现传统得以延续时,这种分离也依然存在。古典形象的形成当然需要古典主题与古典母题的融合,在迫切希望与古典同化的卡洛林王朝,对古典图像的摹写一直没有间断。然而当中世纪文化刚达到它的顶峰,古典图像便被抛弃了,直到意大利的15世纪,它才得到复兴。在经过一段可称为"零时"的时期之后,古典主题与古典母题才重获统一,这正是文艺复兴所固有的特权。

根据中世纪人的思想,古典古代既是相距遥远的往昔,同时又是如此强烈的现在,以致无法把它作为一个历史现象来看待。一方面,古典传统似乎从未中断地传承至今,对此,我们可以从下列事实得到印证:德意志皇帝被认为是恺撒(Caesar)与奥古斯都(Augustus)的直接继承人;语言学家将西塞罗(Cicero)与多纳图斯(Aelius Donatus)视为祖先;数学家将他们的祖先一直追溯到欧几里得(Euclid)。另一方面,人们又感觉到异教文明与基督教文明之间横隔着一条难以逾越的鸿沟③。这两种倾向还无法取得平衡,从而使人们产生了一种历史的距离感。在当时的许多人看来,古典世界就像同时代的异教东方世界一样,神秘遥远,仿佛童话国度。正是在这种情形中,维拉尔·德·昂内库尔(Villard de Honnecourt)才将罗马人的古墓称为"撒拉逊人的坟墓"(la sepouture d'un sarrazin),将亚历山大大帝(Alexander the

① 见 Clm. 10268(14世纪),*Bibl.* 238, p. 251 中插图。除此之外,还有基于斯科提斯(Michael Scotus)原文的其他插图。关于这些新类型的东方来源,见同书 p. 239ss. 和 F. Saxl, *Bibl.* 296, p. 151ss.。
② 关于这一复兴(复兴加洛林王朝与希腊古风原型)的有趣前奏,见 *Bibl.* 238, p. 247、258。
③ 相同的二元论,是中世纪对于 aera sub lege(律法时代)的特有态度。一方面,"犹太教堂"用瞎子来表现,它还与"黑夜""死亡"、恶魔和有害动物联系在一起。但另一方面,犹太预言家们又被视为由"圣灵"赋予灵感的人,旧约中的人物被尊崇为基督的祖先。

Great)和维吉尔视为东方的魔术师。在另一些人看来,古典世界有着极高价值的知识,是探索传统习俗的最终源泉。但是,还没有一位中世纪人将古典世界的文明视为自身完满的知识体系,是属于过去、与当今时代遥相暌隔的某种现象。也就是说,中世纪人从未将古典文明视为有待研究,并在可能情况下重新复兴的文化宇宙,而是把它看成一个奇迹仍依稀可辨的世界和一个知识的宝藏。经院哲学可以利用亚里士多德的许多概念,并将它糅合到自己的体系之中;中世纪的诗人也能够随心所欲地借鉴古典时期作者的诗句,但在整个中世纪,还没有人以古典语文学为研究对象。如上所述,虽然艺术家们可以从古典浮雕和古典雕像中采撷某些母题,但没有一位中世纪人想到古典的考古学。正如中世纪不可能阐述近代的透视法体系,即在明确双眼与对象存在一定距离的认识基础上,使艺术家为视觉对象建立起综合统一的图像,同样,中世纪也不可能发展出近代的历史观念,即确认现在与过去的知识距离,在此基础上建立起融通古今的综合统一的概念。

我们不难理解,虽然古典母题与古典主题属于一个整体,但在一个不能也不愿认识这种整体的时期,实际上是不会去保持它们两者的统一的。一旦中世纪建立起自己的文明标准,找到自己的艺术表现方法,他们便再也不可能欣赏或试图理解任何一种与当时世界现象之间没有共同性的其他现象。对中世纪盛期的人们来说,如果我们将美丽的古典雕像放在他们面前,声称这就是圣母玛利亚,或者将提斯帕描绘成坐在哥特式墓石旁的13世纪的少女,他们也许还能够欣赏。然而①,如果使身着古典服饰的提斯帕恢复坐在古典陵墓旁的古典姿态,那么它就超越了观赏者们的认知范围,成为一个考古学的复制品了。在13世纪,古典文字仍被人视为"异类"之物,就连卡洛林王朝的《莱顿拉丁写本》(*Cod. Leydensis Voss. lat*, 79)中用优美花体大写字母(Capitalis Rustica)书写的解说文字,也被改为棱角分明的盛期哥特式文字(High Gothic Script),以便缺乏学识的读者翻阅。

然而,人们无法理解古典主题与古典母题的内在"一体性",不仅

① 在修订版中,作者在此插入了这样一句:"具有古典形式和古典意义的维纳斯或朱诺(Juno)都是令人忌讳的异教偶像。"

是因为缺乏历史感觉,而且还在于基督教中世纪与异教古典时代的情感差异。在希腊的异教思想中——至少是反映在古典美术中的希腊异教——人是肉体与灵魂的统一整体。但在犹太基督教(Jewish-Christian)的观念里,人是被有力地甚至是奇迹般地与不死灵魂结合在一起的"土块"。根据这一观点,即使接受希腊、罗马美术中令人赞叹的、表现有机之美和动物性情欲的艺术形式,也只能限于被赋予超有机性、超自然意义的场合,也就是说,只有在它们有助于阐释圣经与神学主题之后,才能被接受。相反,在世俗领域,这些公式得由其他公式取代,使之符合中世纪宫廷的文雅气氛和程式化情感,例如,那些疯狂爱恋与残酷打斗的异教诸神与英雄们被改造成为时髦的王公淑女,其外表与行为都与中世纪的教会生活准则协调一致。

在出自14世纪《奥维德的道德寓意》的一幅插图中,"诱拐欧罗巴"的主角毫无情欲地亢奋①。欧罗巴(Europa)身着中世纪晚期的衣裳,就像喜爱清晨遛马的年轻女性那样,骑着一匹温顺的小公牛。而同样装束的女伴们则成为一小群安静的旁观者。当然,她们理应发出痛苦的呼唤,但她们没有那么做,至少让我们觉得没有那么做。因为这位插图画家无法将感官情欲视觉化,或者他原本就无意于此。

有一幅丢勒(Albrecht Dürer)的素描,可能是他第一次在威尼斯逗留期间仿自意大利原型的,它强调了中世纪作品中所没有的情感活力。丢勒的《诱拐欧罗巴》依据的不是将公牛视为基督,将欧罗巴看作人类灵魂的散文原典,而是奥维德(Ovid)本人的异教诗篇,后来它在安杰罗·波里齐亚诺(Angelo Poliziano)的两节优美诗句中获得新生:

> 你可以赞美
> 因爱情力量而变为美丽牡牛的朱庇特,
> 他载着优美而惊恐的负荷在奔走,
> 她那美丽的金发在风中飞扬,
> 风将她的衣裳扯向后方。
> 她一手抓着牡牛的角,一手扶在它的背上。
> 她双脚上提,似乎害怕大海,

① 见里昂市立图书馆,ms, 742, *Bibl.* 238, p. 274 中的插图。

因痛苦和恐怖而曲身。
她徒然地向亲爱的伙伴呼喊，
她们仍然留在鲜花盛开的岸边。
每个人都在呼唤"欧罗巴回来"，
整个海岸都在回荡"欧罗巴回来"，
而牡牛却环顾回望①，不时地吻着她的脚掌。

 丢勒的素描使这些感官性很强的描述获得了生命。欧罗巴踞蹲的姿态、飘舞的头发，因风扬起衣服而显露的优美躯体，她双手的姿态，牡牛偷偷回头的动作以及海岸边悲鸣的同伴，都得到忠实而栩栩如生的描绘。另外借用 15 世纪一位意大利著作家的话，海滩本身也由于各种 aquatici monstriculi（水中怪物）发出沙沙的细声，而森林之神萨堤罗斯（Satyrs）则向诱拐者送上欢呼②。

 这一比较一方面可以说明：与中世纪古典倾向的大量零星复苏不同，古典主题与古典母题的重新统一构成了意大利文艺复兴的特征，这种重新统一不仅仅是一个人文主义的事件，而且也是一个人类的事件。正是由于这个最重要的因素，文艺复兴才被布克哈特（Jacob Burckhardt）和米什莱（Jules Michelet）称为"世界与人的两大发现"。

 另一方面，这种重新统一显然不可能是对古典往昔的简单回归，这是不言自明的。从古典到文艺复兴之间的这段时期已经改变了人们的思想，使他们再也不能变成异教徒。这段时期也改变了人们的趣味与创造倾向，使他们的艺术不可能是希腊、罗马艺术的单纯再生。他们得去追求一种新的表现形式，一种无论从风格上，还是从图像志上，都既不同于中世纪，也不同于古典，但又显示着与其联系和借鉴的崭新形式，而阐明这种创造性的解释过程，正是下面几章的目的。

<div style="text-align:right">（戚印平 范景中 译）</div>

① 修订版加入"或是奋勇前游"。
② 对神话题材感兴趣的艺术家得常常依靠用本国语写作的同时代作家，这是很自然的事。波利齐亚诺的影响是显而易见的，比如，在波蒂切利的《维纳斯的诞生》、拉斐尔的《该拉特亚》以及意大利北部再现俄尔甫斯的画中。

本书为

东南大学艺术学院**艺术学理论与设计学**

研究生教材

西方艺术史经典文选（下册）

郁火星 编著

东南大学出版社
SOUTHEAST UNIVERSITY PRESS
·南京·

图书在版编目(CIP)数据

西方艺术史经典文选：上下册 / 郁火星编著. —— 南京：东南大学出版社，2023.1
 ISBN 978-7-5766-0026-1

Ⅰ.①西… Ⅱ.①郁… Ⅲ.①艺术史-西方国家-文集 Ⅳ.①J110.9-53

中国版本图书馆 CIP 数据核字(2021)第 280365 号

策　划　人：张仙荣
责任编辑：陈　佳　　　　责任校对：张万莹
封面设计：颜庆婷　　　　责任印制：周荣虎

西方艺术史经典文选（下册）

编　　著	郁火星
出版发行	东南大学出版社
社　　址	南京市四牌楼 2 号（邮编：210096　电话：025-83793330）
经　　销	全国各地新华书店
印　　刷	广东虎彩云印刷有限公司
开　　本	700 mm×1000 mm　1/16
印　　张	46.25　上册印张：22.75　下册印张：23.5
字　　数	723 千（上册：339 千，下册：384 千）
版　　次	2023 年 1 月第 1 版
印　　次	2023 年 1 月第 1 次印刷
书　　号	ISBN 978-7-5766-0026-1
定　　价	158.00 元（上下册）

本社图书若有印装质量问题，请直接与营销部调换。电话(传真)：025-883791830

目 录

上 册

《著名画家、雕塑家、建筑家传》序言
　　　　［意］乔治·瓦萨里 / 1

拉奥孔（节选）
　　　　［德］莱辛 / 23

意大利画家（节选）
　　　　［意］乔瓦尼·莫雷利 / 36

关于在绘画和雕刻中模仿希腊作品的一些意见
　　　　［德］温克尔曼 / 50

美学（节选）
　　　　［德］黑格尔 / 80

意大利文艺复兴时期的文化（节选）
　　　　［瑞士］雅各布·布克哈特 / 105

艺术哲学（节选）
　　　　［法］丹纳 / 121

现代生活的画家（节选）
　　　　［法］波德莱尔 / 136

《现代画家》第二版前言（节选）
　　　　［英］罗斯金 / 144

《罗马晚期的工艺美术》导论

　　[奥]李格尔 / 159

北美普韦布洛印第安人地区的图像

　　[德]阿比·瓦尔堡 / 174

北美洲印第安人的装饰艺术

　　[美]弗兰兹·博厄斯 / 198

《艺术史的基本原理》绪论

　　[瑞士]海因里希·沃尔夫林 / 210

佛罗伦萨绘画及其社会背景（节选）

　　[匈]弗里德里克·安托尔 / 225

关于"为艺术而艺术"

　　[匈]阿诺德·豪泽尔 / 250

达·芬奇童年的记忆（节选）

　　[奥]西格蒙德·弗洛伊德 / 269

形式的世界

　　[法]亨利·福西永 / 283

视觉与赋形

　　[英]罗杰·弗莱 / 302

形而上学的假说

　　[英]克莱夫·贝尔 / 314

《图像学研究：文艺复兴时期艺术的人文主题》导论

　　[美]欧文·潘诺夫斯基 / 326

下 册

裸像本身就是目的
 [英]肯尼斯·克拉克 / 351

前卫与庸俗
 [美]克莱门特·格林伯格 / 367

论风格
 [英]贡布里希 / 386

艺术作品的起源
 [德]马丁·海德格尔 / 405

机械复制时代的艺术作品(节选)
 [德]瓦尔特·本雅明 / 422

论凝视作为小对形
 [法]雅克·拉康 / 433

艺术与视知觉(节选)
 [美]鲁道夫·阿恩海姆 / 475

亚洲和美洲原始艺术中的分解表现
 [法]克劳德·列维-斯特劳斯 / 493

何谓批评?
 [法]罗兰·巴尔特 / 515

《艺术终结之后》导论:现代、后现代与当代
 [美]阿瑟·丹托 / 523

宫娥图

　　[法]米歇尔·福柯 / 541

为什么没有伟大的女性艺术家?

　　[美]琳达·诺克林 / 555

艺术史终结了吗?(节选)

　　[德]汉斯·贝尔廷 / 584

晚期资本主义美术馆的文化逻辑

　　[美]罗莎琳·克劳斯 / 618

艺术史的艺术

　　[美]唐纳德·普雷齐奥西 / 637

图说与阐释:现代艺术史的创立

　　[美]大卫·卡里尔 / 663

符号学与艺术史

　　[荷]迈克·鲍尔　　[英]诺曼·布赖逊 / 679

艺术史:视觉、场所和权力

　　[英]格里塞尔达·波洛克 / 696

敬告 / 718

裸像本身就是目的

[英]肯尼斯·克拉克

肯尼斯·克拉克(Kenneth Clark，1903—1983)是英国20世纪著名艺术史家、作家、编剧和电视栏目主持人。克拉克1903年7月13日出生于英国伦敦的一个富裕家庭，父亲热衷于艺术品收藏。在这样的家庭氛围中，克拉克从小培养起对艺术的爱好。克拉克中学就读于英国名校温切斯特公学，不仅受到良好的拉丁文训练，还广泛接触到欧洲古典文学和艺术史名著——罗斯金、弗莱、贝尔等人的艺术批评。中学毕业后，克拉克获得了牛津大学的奖学金，在牛津三一学院接受专业的艺术史教育。其间，在牛津大学阿什莫林博物馆的馆长C. F. 贝尔(Charles F. Bell)启发下，开始了"哥特式复兴"的研究。数年后，克拉克以此为基础出版了自己的第一本学术著作《哥特式复兴：关于趣味史的一篇论文》(*The Gothic Revival: An Essay in the History of Taste*, 1928)。1925年，在贝尔的推荐下，克拉克在佛罗伦萨结识了著名的艺术鉴赏家伯纳德·贝伦森(Bernard Berenson)并为之工作了两年多，协助贝伦森修订了其著作《佛罗伦萨绘画》。这段在贝伦森塔蒂庄园的工作经历，提高了克拉克的业务能力和写作水平，为以后的艺术史研究打下了坚实的基础。1929年，克拉克接受英国皇家图书馆馆长欧文·莫海德(Owen Morshead)之邀，为温莎古堡收藏的大量达·芬奇手稿编制目录(1935年出版)。1931年，克拉克成为阿什莫林博物馆馆长。两年后，年仅30岁的克拉克成为伦敦国立美术馆有

① 选自克拉克：《裸体艺术》，吴玫、宁延明译，海南出版社，2008。

史以来最年轻的馆长。次年,国王乔治五世任命他为油画部总管,担任英国皇家美术馆的收藏顾问。

克拉克不仅是位研究型学者,而且是一位积极投身于公共事务的社会活动家,这为他了解社会、考察民生和思考时代问题提供了途径。"二战"前夕,克拉克预感到战争的威胁,负责将伦敦国立美术馆全部馆藏撤往威尔士。战后,他辞去馆长职务,于1946年至1950年期间成为牛津大学斯莱德艺术讲座教授。在这期间他专注于风景画和裸体艺术的研究,举办了《风景入艺》(*Landscape into Art*)、《裸体艺术:理想形式的研究》等多场著名讲座。1953年,肯尼斯·克拉克成为英国艺术委员会主席,并将精力转向了电视纪录片的拍摄。在之后的20多年里,他参与了20多部电视节目的制作,其中多数为艺术纪录片。1969年BBC播出的纪录片《文明的轨迹》(*Civilisation*:*A Personal View by Kenneth Clark*)又被称为《西方艺术史话》,受到广泛好评。

《裸体艺术》(*The Nude*:*A Study in Ideal Form*)一书源自1953年肯尼斯·克拉克在美国华盛顿国家艺术馆的讲稿,书中他提出一个重要观点:"裸体"和"裸像"是不同的概念。"裸像"是由古希腊人创作出来的艺术,它不是一种题材而是一种形式。克拉克认为,裸体艺术与欲望并无绝对界限,对美丽人体的欲念是人类天性的一部分。若将裸体艺术完全隔离于欲望之外,反而是一种虚伪的道德。克拉克一生获得无数荣誉,1969年他被英国女王授予终身爵士头衔(Baron Clark of Saltwood in the Country of Kent)。

肯尼斯·克拉克的主要著作有:《哥特式复兴:关于趣味史的一篇论文》(1928)、《国王陛下收藏于温莎古堡的列奥纳多·达·芬奇素描编目》(*A Catalogue of the Drawings of Leonardo da Vinci in the Collection of His Majesty the King*,*at Windsor Castle*,1935)、《罗杰·弗莱的最后演讲》(*Last Lectures by Roger Fry*,1939)、《裸体艺术》(1959)、《今日罗斯金》(*Ruskin Today*,1964)、《伦勃朗和意大利文艺复兴》(*Rembrandt and the Italian Renaissance*,1966)、《观看绘画》(*Looking at Pictures*,1968)、《文明的轨迹》(*Civilisation*:*A Personal View by Kenneth CLark*,1969)、《浪漫的反抗:浪漫的对抗古典的艺术》(*The Romantic Rebellion*:*Romantic Versus Classic Art*,1973)、

《风景入艺》(Landscape into Art, 1976)、《另一半》(The Other Half: A Self-Portrait, 1977)、《瞬间一瞥》(Moments of Vision, 1981)、《人文主义艺术》(The Art of Humanism, 1983)等。

 我在本书中想说明的是，艺术家们如何为表达某些想法或者情感而描绘的各种令人难忘的裸体形象。我相信这便是裸像存在的主要理由，但不是唯一的理由。历代艺术家在以裸体为题作画时，都认为它应有其独具的完美形态。不少人更认为可以在裸像的各种主要形态中找到它们最终的共同点。这些艺术家的想法都出于一个信念。这个信念曾使文艺复兴时期的理论家盲从于维特罗乌斯想象的"人"，也是歌德枉然寻找"完人"的动机。当然，他们不再坚持上帝式的人必须具备像数学中的圆和方一样完美的形体，那只是柏拉图式的幻想。但他们进而把这种假想颠倒过来，认为我们对诸如一口锅或者某种建筑造型之类的抽象形式的欣赏其实是与理想的人体比例有关联的。我本人在前面的章节里也多次暗示，我是同意这一观点的——例如把米开朗琪罗的西斯廷壁画中一个运动员的脊背同他为洛伦其亚那宫设计的一种造型相比较。现在我必须对这个观点作一番更细致的验证，以说明裸像自身的目的性，及其作为摹本在造型艺术中的独立地位。

 在巴台农神庙（又译帕特农神庙）的人字形门顶上有两尊斜卧的塑像，分别名为《伊里萨斯》和《狄俄尼索斯》。它们没有什么特定的含意，也不属于前面任何一章所谈论的主题。然而它们都无疑是现存雕塑中的珍品，而且体现了如同哲学理论的构成那样严谨的表达方式。在文艺复兴时期要接触它们是根本不可能的。连拉斐尔和米开朗琪罗也从不知道有这两尊雕像存在。但是，这两位艺术大师都找到了与两尊雕像相同的表达方式，并运用于各自的部分传世之作中。《伊里萨斯》叉开的双腿与扭转的躯干之间的关系使我们激动不已，而拉斐尔的《垂死的亚纳尼亚》和米开朗琪罗庄严壁画中受到攻击的保罗也能给我们以同样的感受。《狄俄尼索斯》庄严地接受了《伊里萨斯》急欲挣脱的大地，他的双腿与躯干的呼应，同我们在《伊里萨斯》身上看到的一样完美。这一发现也可以在佛罗伦丁美术学院保存的米开朗

琪罗的《河神》身上看到。在这两件不同时代的作品上,纵横轴的交叉,紧张部位之间的平衡,以及肌肉富有节奏的起伏,好像都能说明一个重要的真理,尽管它与我们的日常生活需要无关。再看看女性裸像,《蹲着的维纳斯》就是一例。各种目录和教科书都说她是多依达尔萨斯的作品,但她肯定是5世纪早期完成的。她那梨形的柔软体态使提香、鲁本斯、雷诺阿以至当代的艺术泰斗们无不感奋。而个中之缘由亦是显而易见的:这是成熟的完美象征,她使你感到地心对一枚硕果的吸引,然而又能从其中体味出涌泉般的精神活力。但是从其他姿态的女性裸像身上,我们就很难获得如此明确的整体感了。就拿现已遗失的一幅被称为 Letto di Policleto 的希腊式浮雕上的普赛克像来说,她的体形就曾使文艺复兴时期的艺术家们着迷。如同一首在集市上偶然听到的民歌,一旦被注意,便为世代作曲家当作主题的素材一样,这位女神的体形亦出现在拉斐尔、米开朗琪罗、提香和普桑的名作中,而且使我们感到裸像也因此变成了一个独立的形式,就像从民谣脱胎升华而成的歌曲一样。

除了上述几乎已获得标志性地位的姿势以外,欧洲艺术中还有数以千计的裸像作品。从他们身上看不出任何理性的表示,只有作者对完美形式的追求。而且这种现象在上一世纪(19世纪)的裸像创作中,随着绘画作品主题表现力的削弱而越来越突出。安格尔的作品《宫女》即是一例。从一方面看,这是一幅构图非常"纯洁"的画,但她身上仍然有维纳斯的影子;而马蒂斯的《蓝色裸体》就没有。要弄清这种现象的来龙去脉,我认为首先必须回顾裸像成为欧洲正统美术创作的中心那个时代。

中世纪的艺术家其实只是一群工匠。要成为一名画工、雕塑师或者玻璃匠,亦需如别的行当一样先做学徒,从 ABC 学起。当这种陈旧的"铺纸研墨"式的规矩被摒弃之后(诚然此非一日之功),是什么取而代之了呢?那就是临摹裸体模特、静物和画透视图。这种新做法不知怎么与"科学"和"自然主义"联系在一起,其实恰恰相反。依此而为只能学到理想的形式和布局这类抽象概念,并非以经验为基础的哥特式自然主义。艺术品与创造它的人一样,是以理性为标志的;当画工们开始意识到,他们的作品是思维而不是机械动作的产物时,裸像便置

身于艺术理论之中了。

1435年8月,列昂·巴蒂斯塔·阿尔贝蒂完成了有史以来第一部绘画艺术专著《绘画论》,并声明此书是献给他的好友,至今仍被多数人奉为数学透视法鼻祖的布鲁内雷斯科。在这本书里,阿尔贝蒂对上述新学院主义的主旨就有明确阐述。而在此书的献词中,他更将所有为恢复艺术昔日之光彩而作出过贡献的人都称为朋友。这里面有:多那太罗、吉贝尔蒂、马萨乔和卢卡·达·罗比亚。由此我们可以断定,阿尔贝蒂书中的论点都是以这些艺术大师的成就为依据的。他认为正统美术创作的基础是对裸体的研究,并进一步主张研究解剖学。这是公认的16世纪才开始的做法。他在书中写道:"画裸像时,要从骨骼开始,继而加上肌肉,最后才是表层组织,而且要保证每块肌肉的位置都能看得出来。"他还补充说:"也许有人认为,画家不应该刻意表现看不见的东西,但这种做法与先画裸体再加上衣着的方式乃是异曲同工之法。"这句话形象地描述了我们沿袭至今的人体画创作法则。诚然,我们很难找出15世纪就有这种做法的证据,但这些由当时的素描作品传世甚少所致。比如阿尔贝蒂称为朋友的大师中,多那太罗、马萨乔和卢卡·达·罗比亚就没有素描留下来。不过,我们尚有乌切诺的画室里仅存的几幅草图和复制品,以及皮萨内洛的两幅真迹。它们都能证明15世纪初就有人研究人体艺术了。我们至少还有一幅裸体素描是为画正式作品准备的。它表现的是十几个裸体青年在一个多面体周围做出各种姿势,是裸体与透视这种文艺复兴时期学院派的典型组合。尽管这幅素描出自一位技艺不高的学徒之手,但仍能显示出在吉贝尔蒂的浮雕《约瑟夫在埃及》和多那太罗的一组表现圣安东尼奥的奇迹的浮雕出世之前就存在的人体研究成果。

到15世纪下半叶,有模特的人体素描已经成为绘画训练的一个常规,对此我们不乏实物佐证。菲里皮诺·利比以及吉兰达约兄弟的画室中都有为数不少的铅笔人体素描保留了下来;还有一大批复制品表明人体素描在波拉朱洛兄弟的画室里已是主要工作之一了,其数量绝不比瓦萨里所说的少。事实上,安东尼奥·波拉朱洛的一幅画是我们所知最早以描绘裸体人物供人欣赏的作品之一。在这幅画的前景中有一个正在调整弓弩的裸体男子。这幅名为《圣塞巴斯蒂安的牺

牲》的油画现存于伦敦的国家美术馆。此作虽精,且备受瓦萨里以来历代卓越鉴赏家青睐,但那赤膊汉子比起旁边那位身着织物的妇女来,还是缺了些力量感。

以上所举皆是学院派注重解剖学研究的证据。在前一章中,我已说明佛罗伦萨的艺术家们如何通过生动准确地了解人体的动态把解剖学与对动感的理解联系起来。但除了追求栩栩如生的效果之外,佛罗伦萨的大师们无疑也非常喜欢展示他们的解剖学知识。这完全是由于解剖确是一门学问,而且在美术中的地位远比一般人理解得要高。更重要的是,解剖学能使人了解各种动作发生的过程,可想而知,一个16世纪的初学者一定会像当代人研究罗尔斯-罗伊斯发动机那样,绝不放过任何一个细节。此即为什么当时的作品有那么多毫无立意可言的纯解剖学裸像。它们就等于专业水平的证书。的确,这类裸像多见于表现派作品之中,但这一类美术家表现出的解剖学功力,从某种意义上讲,仅仅是为了追随时尚。当今的美术院校里,大都保留有一尊不受重视的,被称为"剥了皮人体"的裸像,它一般被认为是奇戈利的一件作品的复制品。它除了具有一定教学价值外,还表现出某些矫饰主义的节奏和姿势。虽然雕塑肌肉组织的细节部分地说只是风格的一个方面,但那种认为人体是一个伸展力与张力的复合体,这两者之间的均衡是人体艺术的主要目的的观点却具有永久的真实性。这也再一次使我们联想起裸像与建筑艺术之间的关系。我们在谈论建筑学真谛的时候亦不会忘记,所有建筑杰作在结构上都是和谐的,不论是柱身与穹顶还是墙壁与扶垛,它们之间的受力平衡可以凭直觉感受到。

更深层的真理处于结构的知识中,而不在其外貌。那种受到阿尔贝蒂推崇的,画群像之前先画裸像的做法,亦受到这种观点的启发。这种做法最早的例子之一,是法兰克福保存的一幅拉斐尔的素描。这幅画描绘的就是著名的《圣体的议论》的左半部,只不过在众神父和神学家的位置上画了一群健壮的裸体青年。看上去这些人物与完成的作品毫无关系,因为在那幅壁画上,飘动的衣袍、丰富的色彩以及明暗之间的反差无疑需要一个完全不同的设计。但是对作者拉斐尔来说,在着装人物的位置上画裸体像既能保证画面上的人物靠得住,也为整

个作品的"传神"打下了基础。

拉斐尔的素描提醒我们,一幅正统裸像的完成,除了要求画师知识渊博外,还少不了另一个因素,那就是意大利鉴赏家们所说的"伟大的趣味"(gran gusto)。比如,波拉朱洛笔下的《弓弩手》有一副劳动者的筋骨,而那些在吉兰达约的画坊里当模特的粗壮青年一看便知是习于劳作的徒工。不过在大约1505年间,另一种观察人体的方式发展了。该方式使形式间突然的过渡变得圆滑了,赋予了每个动作以连接的动感,每个姿势以高贵的气质、这种彻底理想化的处理显然是对古典雕塑作品进行深入的透视研究之后才有的。这始于年轻的米开朗琪罗进入贝托尔多设在维瓦拉尔加的美术学院深造的时期。虽然,这位日后成就卓越的大师有不少作品根植于文艺复兴盛期的趣味,如《卡希纳之战》,但他实际上喜欢的是佛罗伦萨画派的紧张的动感,而非古典主义的安逸。是拉斐尔的作品使学院派对古典艺术的解释获得了永久的形式。其实,我们可以从两幅模仿拉斐尔设计的马坎托尼奥的版画中找出几乎所有为历代美术院校承认的特点和许多实用技法。这两幅画就是《屠杀无辜》和《巴黎的审判》。《屠杀无辜》的设计是拉斐尔在罗马住下后最初几年里完成的,那时米开朗琪罗画的战争画在他的脑海里记忆犹新。但是,他们两人的作品之间有两个明显的区别。首先,米开朗琪罗画中的许多战士在拉斐尔这里被女性取代了;其次,他笔下的男性都毫无道理地赤身裸体。米开朗琪罗为了给自己的裸体士兵寻找现实依据可谓绞尽了脑汁,但是谁也无法想象刽子手们在处决希律之前会先脱光衣服。不过他们毕竟还是被接受了,就像亚马逊战斗场面中的裸体士兵被承认一样,但这仅仅是因为他们的体态显示了运动的美和解剖学知识;而那些美妙的姿势则与他们的野蛮行为毫不相干,即令他们是群芭蕾舞演员也于事无补。这种在"历史画卷"中任意加入裸体人物的做法,对17世纪的画家来说实在是太希腊化了,普桑就从未尝试过。甚至在古典主义全盛时期,在大卫的塞宾的妇女中的裸体战士都是在最不能宽容的理想预言家奎特梅尔·德·昆西的怂恿下后来加上的。

在拉斐尔的《屠杀无辜》中,妇女都是依照前人的先例身着衣袍的。从他的设计图上我们可以看出,拉斐尔是很想把她们画成裸体

的，但当时他觉得裸体只能出现在古希腊神话的题材中。后来的古典画派也持同样的看法。他在《巴黎的审判》中提供了这样的一个典范，它被视为学院派理想的结晶。我们只消看看普桑根据神话创作的，现在德累斯顿的《佛洛拉王国》或者《维纳斯与埃涅阿斯》，就可以发现拉斐尔的设计草图是多么完整地预示了裸像在经典作品中的应用。他作品中的裸体神众纯粹是为了显示形式上的完美。实际上，我们从右边的河神和坐在河神脚边的水泽仙女身上可以发现我们在本章开始时提到的那两种具有永久魅力的姿势。马奈在他的《野餐》中也运用了这两个姿势，但却被认为是同学院派开了个玩笑；其实这是他明智地接受了学院派的价值观。那么不明智的做法是什么样子呢？只要看看普恩特的获奖作品《访问依斯库拉皮亚斯》就清楚了。而即便在这幅画中，也多亏了作者还依稀记得马坎托尼奥的作品，才没有染上更讲实惠的沙龙派俗气。

在拉斐尔以《巴黎的审判》开创先例以后的200年间，裸体女性在美术作品中越来越突出，并在18世纪末占据了绝对统治地位。裸体男子此时尚能借古典理想主义的余威在美术学校的课堂里强守一隅，但人们描绘它的热情日益减弱。那个时期的裸像研究和教学一般都是以女性为对象。毫无疑问，这种状况与人们对解剖学的兴趣日见低落有关(因为"剥了皮"的人像总是男的)，这是艺术史中一个延长了的插曲的一部分。在这个阶段，对人体部分的理智分析融在对整体的官能感觉中。在这方面，同在其他方面一样，乔尔乔涅的《田园合奏》犹如第一眼感情的喷泉，并且以与传统处理手法倒行逆施而引人注目。在这幅作品里，男性着装，而女子都裸体。乔尔乔涅的田园画，在本书中已被认为是"自然的维纳斯"最早的凯旋之一。毫无疑问，在女性裸像最终确立的过程中，一般的官能感觉必然发挥作用。根据初看上去似乎是纯粹抽象的理由来推断女性裸像在造型方面比男性裸像会更有成果的观点是值得争议的。自米开朗琪罗以来，像他那样热情地注重肩部、膝盖和其他小的肉结形式的艺术家已不多见了。大多数人发现表现和谐的女性身形要容易得多：她流畅的曲线令人动情；而最重要的是，那些丹青大师们在女性身上找到了椭圆及球面等理想的几何形。不过，这种观点会不会颠倒创作时的因果关系呢？总而言

之，这类准几何形的线条除了简练地再现了女性躯体的魅力之外，真有什么其他优点吗？有多少美术理论家——如洛玛佐、贺加斯和温克尔曼——反复寻找"美的线条"，却皆以不得而终；那些一味坚持的人亦很快发现，自己走进了一条死胡同。一个人的体形就像一个单词，可以有多种解释，让人浮想联翩，而且任何想给它套上一个固定概念的企图，都将同翻译一首诗一样枉然。但是对裸像的理解与我们对秩序和设计的最基本观念之间的联系是根深蒂固的，对于性别与几何学的意想不到的结合可作出两种截然不同的解释，就是一个证明。

我们差点就把这一现象当成了自然规律，但古代和远东的艺术证明了它不是。它是在我们的美术教学体系中人为造成的，而这一体系形成于欧洲美术从中世纪向现代过渡的时候。从古董收藏室到有人体模特的课堂，这个始于文艺复兴时期罗马和佛罗伦萨画坊中的变迁一直延续到今天，而西方艺术家不知不觉地已将那时的布局意识、比例观念以及基本造型模式和盘继承了下来。对于他们来说，美术的基本功就是画裸像；而对于一个有创造性的艺术家来说，裸像是很难挣脱正统训练的桎梏的。我想就从这个角度来考查一下当代的创新作品。

有两幅1907年创作的画可以视为20世纪美术的开端，那就是马蒂斯的《蓝色裸体》和毕加索的《阿维农的少女》。这两幅重要的反正统作品都表现了裸体。其原因是：20世纪艺术家的离经叛道并不是要反对学院派；那是印象派干的事。他们反对的是学院派的绝对写实的宗旨，即艺术家只能是架敏感的、消息灵通的照相机，印象派是默默地赞同这点的。但是裸像的象征性和抽象性令印象派难以驾驭，于是它便成了后来者的命题。当艺术家们再次放弃感觉而强调观念的时候，他们最先想到的就是裸像。但是在1907年，裸像给人的印象很糟。我们很难想象刚刚进入20世纪的官方的文明世界，特别在法国，曾如何自鸣得意地接受退化的希腊化时期的艺术标准。此时的英格兰已经受到罗斯金和拉斐尔前派艺术家的影响，而美国则将印象派作为艺术民主的象征予以承认。但是在法国，那宏伟的国家艺术宫却如铁桶一般滴水不漏，他们衡量"珍品"的标准同路易十四为水晶艺术宫挑选雕塑品时相比亦无大长进。当我们回顾这段历史的时候，也许会为如

此僵化的趣味感叹，但是对一个富有时代感的艺术家来说，这是无法接受的。于是前边提到的那两位画家便毫不留情地把他们的作品描绘成今天这副样子，并且被后人视为那个时代的代表作，尽管这样做显得有点不大客气。

马蒂斯和毕加索在技法上的相似可能令人吃惊，但他们几乎可以说是两种完全不同的人，而且他们对裸像的看法也相去甚远。马蒂斯是个传统主义画家，他的作品说不定会被误认为是德加的，而且同德加或者安格尔一样，他从女性裸像中归纳出一些不光满足了他对形式的要求，而且统治了他大半生的画面结构。这在他来说是一个重大成就，并且反复出现在他的雕塑和其他作品中。这种以裸像本身为创作意图的标准做法，用当代评论家的现成说法，就是用裸像表现一种与众不同的形式。马蒂斯作品的革命性体现在技法，而不是构思上。他笔下的裸体人物一改以往光润、舒缓和纤细的标准，而由激烈的形式过渡、简练的线条构成。马蒂斯和当时大多数画家都为简单化的问题所困扰。古典体系曾经以很大代价解决了这个问题，可是当它不再被接受的时候，人们不得不寻找其他解决办法。马蒂斯曾经借用早期希腊艺术的手法创作了《舞蹈》和《音乐》，作为史楚金大教堂的装饰。他也曾在日本绘画和1910年的伊斯兰艺术展览中寻找过。但他主要按照保罗·瓦列里写诗时的逻辑找的。他成功过，尤其是在他为《玛拉梅诗集》画的蚀版插图中。在这些插图中，他的人物有自然天成之妙。不过在追寻这个像希腊神话中的独角兽一样只能用爱来征服的目标过程中，他也曾表现出厌倦情绪。这从他在绘制名为《粉红色裸体》的过程中拍摄的18张照片上就可以发现。这幅画的第一稿距马蒂斯画《蓝色裸体》的时间已近30年了，但两个人物的姿势几乎完全一样，说明他依然为简单化问题所苦。不过此时他的处理已不那么强硬了，这也从一方面证明了为什么形式的简化要通过思辨而不是本能来达到。大概也只有德斯加特的同仁才相信艺术作品可以凭本能创造出来。而尽管完成了的《粉红色裸体》达到了前面18稿都不及的境界，在我看来，它还是像古希腊的《持枪者》的翻版一样带着庄严的平面性。

但这并不是因为马蒂斯对人体失去了兴趣。恰恰相反，就在他把裸体人物作为纯粹基本构图内容的那个时代，他画了一系列表现裸体

女性的作品,这些画流露出来的那种近乎疯狂的情绪可以说在美术界还没有先例。在罗丹的某些素描中,模特的姿势也是很不雅观的,但是他们能让作品和观者保持相当距离。马蒂斯则不然,他拼命地向我们靠近,并且把他的裸像推到我们面前,近得让人——至少是我——感到难堪。

从马蒂斯的计算性的形式主义油画与他的狂放的素描之间的反差中,我们为裸像艺术的结论之一找到了依据,那就是:古代图式完全将感觉和几何学融合起来,像给人像提供了一副铠甲。由法国评论界用来形容程式化的男性躯干所用的"美的铠甲"一词,也可以用在女性裸像上。一旦这副铠甲无法穿的话,裸像要么变成无生命的抽象形态,要么就是性感的过分的突出。事实上,如果性感因素得以表现出来的话,抽象和变形就会使它更加突出。布兰库西的《躯干》可以说是简化到极点了,如果再简化就可能无法辨认,然而这件抽象作品却让人觉得比《尼多斯维纳斯》还要肉感,而且不够检点。这可能是因为人们观察事物时对熟悉的形象有一种本能的敏感,一旦发现他们便能获得很深的印象,就像一个从壁纸图案中想象出来的面孔可能比一张照片还要生动;也许是因为美术学校的训练使那些画家们对女性躯体的构造如此熟悉,以致不论什么变化都无法将其比例彻底掩盖。最能说明这一点的就是毕加索的作品。

与马蒂斯对主题坚持的、传统的追求不同,毕加索对裸像的研究一直在爱与恨之间无休止的冲突中进行。他的《阿维农的少女》就是憎恨的一次胜利。作品的主题是妓院生活,这似乎借鉴了塞尚创作的《沐浴者》作品。但毕加索的画实际上是对一切有关美的传统观念的愤怒抗议。这幅画不单是像图卢兹-洛特雷克那样表现丑陋的女人,也是为了找出一种与古典传统无关的处理人体画的程式。正如我试图说明的那样,这是一项极为困难的工程。试想,就连希尔德斯海姆的《夏娃》和阿默拉沃蒂的《舞女》也多少带点古希腊风格。然而凑巧的是,毕加索绘制《阿维农的少女》时,也正值西方美术界开始认真品评非洲雕塑艺术;也就是在这一时期,一种毫无希腊风格的人体表现形式诞生了,并且以其随意的几何构图开创了一个裸像创作的新天地。毕加索的风格无疑受到过刚果艺术的启发,只不过对他什么时候

和在多大程度上受益于非洲民间艺人现在还有争论。虽然在他的画中,只有右手一侧的两个人的头部能看出黑人艺术的直接影响,但是从作品棱角分明的轮廓和略微凹陷的平面看,这种风格在形式上给人的感觉是,非洲雕刻的影响已经奏效,而立体主义正在形成。

伴随立体主义而来的是毕加索最早的肢体错位的裸像。与后来的作品相比,这时的毕加索风格还算是有节制的——肢体的移位还不那么吓人,仅仅是追求一种折射效果罢了;而且,由于毕加索是自愿按照这一定律构思的,所以他此时的立体主义作品有一种后来再也没出现过的平静。在这一时期,由于古典风格的影响甚微,所以他对裸像那种爱恨交加的感情暂时消失了。但是当他于1917年在让·科克托的劝说下到了罗马,并与佳吉列夫一道游历了那不勒斯和庞贝以后,他第一次意识到古典艺术也曾辉煌一时。在巴黎的时候,他还以为古典主义不过是他艺术上的对手为抵挡新人的进攻而使用的兵器呢。但是,任何一个富有想象力的人都不可能置身于坎佩尼亚的土地之上而对近在咫尺的异教(古希腊宗教)和它新鲜的艺术无动于衷,毕加索就是在此后用不到一年的时间完成了《浴者》的素描。它使我联想到一面希腊镜子的背面装饰,但又像是一个白色的人像古瓶。事实上,这次古风的熏陶对毕加索的影响在沉寂了两年后才喷发。当它出现时,它是对古典艺术再确认运动的一部分,这个运动影响了20世纪20年代所有的艺术。这场带有赶时髦味道的复古运动也使毕加索的古典式裸像染上了顺水推舟的投机色彩。这些裸像在他为《奥维德》或者《阿利斯托芬》画的插图中显得很般配,但放大成大型素描或者油画之后,人物那种有意排斥活力的形态简直令人窒息。毕加索最善于画龙点睛,而最有力的证明就是他那些很难传神的立体主义作品。但是这一天赋在他的古典式裸像中却由于写实性的限制而得不到发挥。所以当他的创作重新焕发出活力的时候,他笔下的人体就变得更加陌生和怪诞了。毫无疑问,他描绘的愤懑的裸像带有一种挑衅的意味,既像赤子嬉戏,又似天神震怒。盛怒之下,毕加索遂将矛头从古典裸像及其疲惫的溢美同类转向了现代绘画中流行的裸像风格上。他于1929年创作了《坐在椅子上的女人》。在这幅油画中,人体与椅子以及椅子与背后的墙纸和镜框之间的关系都同马蒂斯三四年前画的一幅

《宫女》相似。只有佯装不明其意的人才会说，这种野蛮的错位处理仅仅是为了创造新的构图形式。事实恰恰相反。就说那只弯在头顶上的手臂，它也多次出现在马蒂斯的作品中，但他这样画的目的是想获得一个满意的造型；而毕加索却是在借用前人的手法来表达人物的痛苦。他把肢体作错位处理，用意盖出于此。不寻常的是，尽管肢体异位，我们仍能一一辨认出来。此后五六年里画的《浴女》等表现出更强烈的肢体肢解和变形。虽然这些作品给我们的感觉是，作者的憎恨心理还掺杂着标新立异的欲望，但我们再次想起了那淘气的孩子："妈妈你猜我画的是什么？是个人。是啊，是个人。"

最终，这种支配性的冲动是神力——在他自己的形象中创造了某些像设计这样存在独立地位的东西。毕加索在1945年末至1946年初的那个冬天创作了一幅表现两个裸体女人的石版画，与马蒂斯的《粉红色裸体》一样，也是经过18稿才完成的。画面上的两个人，一个侧卧安睡，一个端坐凝神。

这是毕加索多次重复的题材之一，想必与他有不解之缘，就像安格尔与他的《浴女》和《宫女》一样。这幅画实际上要表现的是爱神丘比特和灵魂之神普赛克。在此之前，他曾以此为题绘制了一系列大幅素描。我1944年在他的画室里看到这些作品的时候，觉得它们都是毕加索的佳作。在这些素描里，躺着的是一个男孩子，坐着的是女的；但是在那幅石版画上，两个人都是女性，而且初看上去，使人感到这个题材的象征性已不那么重要，并且成了一个纯构图问题。另一个明显的特征是，比起侧卧的女人来（她使我莫名其妙地想到19世纪美术学校里的模特），那个坐着的形象要气派得多，而且肯定给人的印象更深。这一点在第10稿中体现得最突出——醒者由侧坐转为面对观者。但她把两腿的突出地位让给了安睡者，这显然有悖于作者的初衷。于是在下一稿中，侧卧者便成了一副比端坐者更抽象的样子。就这样，毕加索对作品一改再改，好像在裁决两个人物的竞争。那个凝目端坐的一时扩展，一时紧缩，但侧卧者却一直安枕无忧、丝毫未变，直到两个人都相当独立为止。但是，如同国家的独立一样，新的烦恼跟着就来了。美学的本质是不可能纯而又纯的。如果偶然因素是免不了的话，我们宁愿保留人体形态中熟悉的偶然因素，而不愿意是一

个武断的和不完整的模式。

古代体系的消亡曾经促使马蒂斯采用两种截然不同的方法描绘裸像，而毕加索的经历也差不多。但是毕加索没有让自己陷入美学的桎梏。他在自己的抽象作品中保留甚至发挥了性感形象。再者，他像任何一个老练的神职人员一样，明白什么是学院派裸像在其道貌岸然的外表下的致命弱点——画家与模特之间的关系。当然，一个艺术家的节制力肯定要比一个俗人想象的要强得多。但是，这样是否会导致某种反应的麻木和迟钝呢？要求一个画家像对一个面包或者一团胶泥那样看做模特的姑娘，等于不让他将自己的感情注入作品；再说，从历史上看，维多利亚时代的道学家声称画裸体像往往导致私通，那并不都是捕风捉影的。

毕加索1927年为巴尔扎克的《无名杰作》画的插图，是他关于画家与模特的关系最早的作品。在这些插图中，模特是冷漠和理想化了的；在艺术与自然之间的冲突中，这些作品代表了艺术的胜利。根据巴尔扎克的故事情节，模特的魅力在画家的作品中是看不出来的；但是她典型的古典派形体告诉我们，毕加索即使在他超现实主义创作的巅峰时期也没有失去对人体美的信奉。几年以后，从他1933年完成的一系列蚀刻版画中可以看出，他仍然在艺术与自然之间彷徨。在这些版画中，他表现了裸体的艺术家和他的裸体模特在一起琢磨各种各样的雕塑作品，其中一件后来被毕加索制成了铜像。这件雕塑是一个面带疑惑的皮格马利翁，她使人感到作者似乎对自己的创造是否胜过旁边蹲着的模特还没有把握。

这个问题直到1953年末到下一年初的那个冬天才解决。从毕加索完成的180幅素描作品中我们可以看出，他已决定用带有嘲讽意味的简练笔触来处理画家与模特的关系。这些画曾被人认为与波德莱尔的《我的裸体葛尔》齐名。一些毕加索的崇拜者也在这些不寻常的作品上大做文章。但是，无论这些画对毕加索个人生活的影响是什么，它们肯定是对学院派绘画体系中的裸像艺术的一次严肃评论。在这些作品中，模特的表现是最好的。而画家呢？除了个别例外，其余都形象不佳。她是个满足的动物，一件大自然的杰作，她的典雅和灵动是他的艺术功力所不能及的。他不安地瞄着她，好像有些近视，盘

算着如何画好她臂部的曲线。难怪她喜欢黑猫的陪伴,或者一只狒狒也行。她带着一位勇敢的妇人最迷人的姿势。她随后要向一大群谄媚者展示巨大的、不可理解的她的裸像油画。没有人想到要看看模特,她那副妖娆的自在姿态是留给诸神看的。

 在毕加索这本180页的"日记"中,后面的篇幅有一部分表现了同样近视的艺术家们费力地瞅着一个可爱的人体,以同样的专注盯着一位中年妇女难看的身体。由此我们可以确信,毕加索对他那些同行的职业偏见,实际上也是对19世纪发展起来的写生概念彻底厌倦了。最早的裸像创造者们也会赞成毕加索的。古希腊人想永久地保留裸体人像是因为它的美。他们的运动员在生活中是健美的,在艺术作品里也是一样。他们认为弗莱纳的完美体形同伯拉克西特拉斯留下的艺术遗产一样重要。让一个形体失当的人做模特对他们来说是不可理解和荒唐的,而当古希腊人让它在作品中出现时,其用意与毕加索的那些素描是一样无情的。古希腊艺术家没有把裸像仅仅当作一种表现形式,其理由也和毕加索的相同。即便是创造了像波利克里托斯的运动员那样粗犷的形象,他们也是出于对形体美的热爱。但是,那种只从模特身上归纳出几个抽象的"零件",却不顾作品整体印象的做法,像过去30年里出现的过分简化和再合成以及新古典主义画派的实践,却根本不是古希腊风格。

 这并不意味着在人体基础上创造一种独立形式的尝试是徒劳的;只是想表明那种把学院派裸像拆散,再拼凑成一个新的绘画语言的办法,对基本的审美心理打击太大了。这样的变形,只要它对满足我们的特殊需求是必需的话,一定是在无意识的深层发生的,是不可能通过试验或淘汰实现的。对此我想举亨利·摩尔的作品为例。摩尔几乎完全独立于毕加索后继的一代,他并不觉得他陷于或受挫于这股无情的创新的漩流之中。当然他发现有些创新是解放性和指导性的。任何熟悉毕加索1933年画的素描《解剖》的人都会发现,这幅画不仅是摩尔后来试验作品的先驱,而且它还预示了摩尔的表现方法(三人或三列群像的表现方式)。但二者间的相似到此为止。在毕加索表现轻快的地方,摩尔表现厚重;毕加索是突然捉住,摩尔是仔细探察。爱与憎的纠葛、高雅的古典主义和愤怒的变形的矛盾对摩尔单一的个性

来说是陌生的。摩尔是一个给人以深刻印象的裸体画家,但实际上,他的人体写生从未与他的雕塑有直接的联系。没有一个与那个他长期以来最喜欢的斜躺姿态的人像有联系。他伟大的雕塑构思最初在他笔记本中出现时,几乎就完全是它们制成后(不论是木雕还是石雕)的样子。它们从最初就是抽象的。它们的变形是本能的,是某种深刻的内部压力的结果。然而它们清楚的是被肉体唤起了极大情感的人的作品。

亨利·摩尔最得意的两件作品,是他 1938 年创作的石雕《半躺的人体》和 1946 年完成的木雕《侧卧的人体》。这两件雕刻作品体现了许多不同的思想:前者使人想起古老的石柱和海水侵蚀过的礁石,而在后者身上,人们似乎能感到那颗像十字军头颅一样的木头心脏在它空虚的胸腔里搏动。但是,当这些印象同时体现在摩尔的人体作品身上时,它们之间的矛盾就自然地消失了,而且进而阐发了最早蕴含在《狄俄尼索斯》和《伊里萨斯》身上的两个基本意图:屈膝斜躺的石像象征着地表隆起的山丘,而那木雕则以其侧转的身躯和叉开的双腿表现树木破土而出,而且在两件作品上都不难看出内在的性感。

这样,现代美术比传统更明确地表明,裸像并不仅仅表现人体,而且以比拟的方式同我们的想象力所及的一切事物相联系。古希腊人将它与几何概念联系在一起,而 20 世纪的人,凭着自己大大丰富了的生活经验和数学知识,在他们的头脑中,一定有更复杂得多的类比。但他仍没有放弃以自身的可视形象表达这些类比的努力。古希腊人致力于裸像的完美,为的是表现人与神的相似,从某种意义上讲,这仍旧是裸像的一个作用。因为尽管我们不再相信上帝是一个完美的人,在那闪光的自我形象面前,我们仍然感到接近了神力。通过我们自己的身体,我们似乎意识到了宇宙的秩序。

(吴玫 宁延明 译)

前卫与庸俗[①]

[美]克莱门特·格林伯格

克莱门特·格林伯格(Clement Greenberg,1909—1994)是20世纪下半叶美国最重要的艺术批评家之一。他1909年1月16日生于纽约的布朗克斯区(The Bronx)。1930年从萨拉库斯大学获得文学学士学位。曾自学德语、意大利语、法语及拉丁语。1939年,格林伯格发表了第一篇评论文章,对德国戏剧大师布莱希特(Brecht)的话剧《穷人的一便士》(A Penny for the Poor)开展了评论。但一直到1941年,格林伯格的批评主要限于文学领域。1941年5月份,他在《国家》杂志上发表了一篇论克利(Paul Klee)的文章,从此开始涉足艺术批评,开始了长达50年的文艺评论生涯。20世纪40年代中期,格林伯格是第一个支持抽象表现主义艺术家如杰克逊·波洛克(Jackson Pollock)、威廉·德·库宁(Willem de Kooning)、罗伯特·马瑟韦尔(Robert Motherwell)及大卫·史密斯(David Smith)的人,并把他们推向公众。60年代早期,格林伯格发表了他最有影响的论文之一《现代主义绘画》(Modernist Painting)。文章勾勒出了一种形式主义理论,对绘画形式要素(特别是绘画平面性)压倒一切的关注成了他解读现代艺术史的一条主线。从爱德华·马奈(Édouard Manet)到20世纪四五十年代纽约画派,格林伯格追溯了一条持续剥离主题材料、错觉与绘画空间的线索。由于其媒介的内在逻辑,画家们拒绝了叙事性,代之以绘画独一无二的形式品质。他对现代主义的定义,被认为是迄今为止有关现代主义理论的最清晰论辩之一。

[①] 选自格林伯格:《艺术与文化》,沈语冰译,广西师范大学出版社,2015。

《前卫与庸俗》(1939)一文发表在左翼知识分子的托洛茨基主义刊物《党派评论》上,在美国30年代左翼文化运动的现实背景下,格林伯格从文化批判的角度为形式主义理论注入了新的活力。在这篇论文里,格林伯格首先提及当时艺术的状况受后期希腊化风格和学院主义主导的艺术影响,形式僵化、机械、重复、停滞不前,创造性不断萎缩,艺术家专注于琐屑的细节技艺,没有新东西诞生。格林伯格说这是我们文化的末期。格林伯格在确定前卫艺术文化价值的时候,首先假定在欧洲近代史上有一个古典的资本主义时期,这个时期在19世纪中叶趋于衰落,前卫艺术的发生正是基于对这种没落文化的批判。格林伯格声称前卫或现代主义的艺术是拒斥资本主义文化工业产品的手段。因为前卫艺术暗示着,抽象是一种革命的形式,远离"庸俗艺术",他用"kitsch"来形容这种消费主义的庸俗艺术。他不仅将纳粹德国及苏联的官方艺术,而且还将美国式资本主义的大宗文化艺术产品,都归入庸俗艺术。庸俗文化已被资本化,成为我们生产体系的一个组成部分。庸俗艺术并不局限于地理环境的限制,席卷了整个民间文化。它破坏了当地文化,并将自己变成了普遍的文化——庸俗文化已经成为世界上第一种普遍文化。庸俗艺术作为大众文化,成为统治政府寻求迎合其臣民的一种廉价方式。前卫艺术在这些国家被宣布非法,并非因为他们更具有批判性,而是因为他们太"纯洁",以至于无法有效地在其中插入宣传煽动的内容,而庸俗艺术则特别擅长此道。庸俗艺术使得统治者与人民的灵魂贴得更紧。要是官方文化高于普通大众的文化,那就会出现孤立的危险。

格林伯格的著作有:《艺术与文化》(*Art and Culture*,1961)、《朴素的美学》、《格林伯格艺术批评文集》等。

一种文明可以同时产生两种如此不同的事物:T. S. 艾略特(T. S. Eliot)的诗与叮砰巷(Tin Pan Alley)①的歌,勃拉克(Braque)的画与

① 叮砰巷,位于纽约第28街(第5大道与百老汇大街之间),曾经是美国流行音乐出版中心,也是流行音乐史上一个时代的象征、一种风格的代表。从19世纪末开始,那里集中了很多音乐出版公司。各音乐出版公司都有自己的歌曲推销员,他们整天弹琴来吸引顾客。由于钢琴使用过度,音色疲沓,听上去像敲击洋铁盘子。其实从字面上就很容易看出,tin是锡铁罐头的意思;而pan也就是盘子、平底锅的意思。于是人们戏称那个地方为Tin Pan Alley(叮砰巷)。

《星期六晚邮报》(Saturday Evening Post)的封面。这四样东西都符合文化的逻辑,而且表面上看都是同一种文化的组成部分和同一个社会的产物。然而,它们的关系似乎到此为止。一首艾略特的诗与一首艾迪·格斯特(Eddie Guest)①的诗——什么样的文化视角可以大到使我们能将它们置于一种富有启发性的相互关系之中?如此巨大的悬殊存在于单一文化传统框架内,这一点现在是,并且长期以来一直是被视为理所当然的——这一事实表明了这种悬殊是事物的自然秩序的一部分?还是某种全新的东西,只有我们时代才有的现象?

答案远不止是美学内部的研究可以回答的。在我看来,有必要比以往更紧密、更具原创性地研究特殊而非一般个体所遭遇的审美经验与这种经验得以发生的社会和历史语境之间的关系。除上述问题外,我们的发现将会回答其他的甚至更为重要的问题。

一

一个社会,当它在发展过程中越来越不能证明其独特的形态是不可避免的时候,就会打破艺术家与作家们赖以与其观众交流的既定观念。(在这样的社会里,想要)假定任何东西都变得异常困难了。宗教、权威、传统、风格所涉及的一切古老真理统统都成了质疑的对象,作家和艺术家们也不再能够评判观众对他的工作所采用的符号与指称所作出的反应。在以往,这样一种事件状态通常会演变为静止不变的亚历山大主义(Alexandrianism)。这是一种学院主义,真正重要的问题由于涉及争议而被弃置不顾,创造性活动渐渐萎缩为专门处理些小形式细节的技艺,而所有重大问题则由老大师们遗留下来的先例加以解决。同样的主题在成百上千的不同作品里得到机械的变异,却没

① 埃迪·格斯特(1881—1959),原名 Edgar Albert Guest,出生于英国,后移居美国密歇根,著名诗人,以通俗著称。

有任何新东西诞生:斯塔提乌斯(Statius)①、"八股文"、古罗马雕塑②、学院派(Beaux-Arts)绘画③、新共和主义建筑④,都是如此。

出于对我们眼下这个正在腐坏中的社会尚存一线希望的信念,我们,我们当中的某些人,才一直不愿意承认这最后一个阶段乃是我们自己的文化宿命。在寻求对亚历山大主义的超越中,一部分西方资产阶级社会已经产生出某些前所未有的东西:前卫文化。一种高级的历史意识,更确切地说,一种新的社会批判和历史批判的出现,使得这一点成为可能。这种批判并不是用永恒的乌托邦来质疑我们眼下的社会,而是依据历史与因果关系,清醒地检查位于每个社会中心的形态的先例、正当性及其功能。因此,我们眼下这种资产阶级社会秩序就不是表现为一种永恒的和"自然的"生活条件,而是社会秩序演替中的最后形态。这样一种新的视角自19世纪五六十年代以来,已成为先进思想意识的一部分,不久也为艺术家和诗人所吸收,尽管这种吸收在很大程度上可能是无意识的。因此,前卫的诞生与欧洲科学革命思想的第一次大胆发展,在年代和地理上都吻合,也就不是什么意外了。

确实,第一批波希米亚定居者——当时他们与前卫艺术家是同义词——不久就公开表示出对政治不感兴趣。但是,假如没有关于他们的革命观念到处传播,他们就不可能拈出"布尔乔亚"一词,并借以界定他们自己不是"布尔乔亚"。同样,如果没有革命的政治态度从道德

① 斯塔提乌斯(45?—96),古罗马诗人,生平不详,作品有应景诗《诗草集》、史诗《底比斯战纪》及仅完成两卷的《阿喀琉斯纪》,基本上沿袭前代诗风,无甚新意。
② 泛指古代罗马的雕塑艺术。古罗马雕塑并非一无是处,例如,它对人物面部的刻画常常以惊人的自然主义著称,不过总体而言,古罗马雕塑远逊于古希腊。一件古希腊雕塑作品,即使是一块残片,也充满生机,具有高度的美学价值,而一件古罗马雕塑,除了其面部特征的刻画栩栩如生外,往往乏善可陈。
③ Beaux-Arts,法语,本意是"美术"。1671年法国政府成立法兰西美术院(Academie des Beaus-Arts),下设美术学校,欧洲各国也相继成立美术学院,从此开始了漫长的学院派教学、创作、学术研究与批评传统,直到19世纪下半叶为前卫艺术确立了反对身份,影响才开始旁落。这里的Beaux-Arts painting,指与美术学院有关的绘画,意译为"学院派绘画"。
④ 19世纪下半叶到20世纪初主要出现在美国的一种建筑风格,以新古典主义风格和折中主义样式闻名。美国建国到19世纪中叶(1780—1840)被称为"早期共和国时期"(early republican period),这一时期正好与欧洲新古典主义建筑时期重合,在杰弗逊的倡导下,在北美形成了"早期共和主义风格"。19世纪下半叶到20世纪初,这种风格被复兴,史称"新共和主义"。

上给他们以帮助,他们也就不会有勇气声明他们激进地反对主流社会标准。事实上,这样做确实需要勇气,因为前卫艺术家从资产阶级社会转移到波希米亚社会,也意味着离开了资本主义市场,艺术家和作家们正是在失去了贵族的赞助后被扔进这个市场的。(至少,从表面上看事情是这样——这意味着要在阁楼上挨饿——尽管,正如我们马上就要表明的,前卫艺术家们依然保持着与资产阶级社会的联系,恰恰是因为他们也需要这个社会的钱。)

是的,一旦前卫艺术成功地从社会中"脱离",它就立刻转过身来,拒绝革命,也拒绝资产阶级政治。革命被留在社会内部,作为意识形态斗争的混乱的一部分,革命一旦牵涉迄今为止的文化一直必须依赖的那些"珍贵的"公认信念,艺术与诗歌很快就发现它很不吉利。因此,人们渐渐发展出这样的信念,即前卫艺术真正的和重要的功能不是"实验",而是发现一条在意识形态混乱与暴力中使文化得以前行的道路。完全从公众中抽离出来后,前卫诗人或艺术家通过使其艺术专门化,将它提升到一种绝对的表达的高度——在这种绝对的表达中,一切相对的东西和矛盾的东西要么被解决了,要么被弃置一旁——以寻求维持其艺术的高水准。"为艺术而艺术"和"纯诗"出现了,主题或内容则像瘟疫一样成了人们急于躲避的东西。

正是在对绝对的探索中,前卫艺术才发展为"抽象"或"非具象"艺术——诗歌亦然。前卫诗人或艺术家努力尝试模仿上帝,以创造某种完全自足的东西①,就像自然本身就是自足的,就像一片风景——而不是一幅风景画——在美学上是完全自足的一样;或者说,创造某种给定的东西,神明原创的东西,独立于一切意义、相似物或源始(originals)之上。内容已被如此完全地消融于形式之中,以至于艺术品或文学作品无法被全部或局部地还原为任何非其自身的东西。

但是,绝对终究是绝对,诗人或艺术家,不管他是什么,都会比其他人更珍惜某些相对价值。他借以诉诸绝对的价值其实只是相对价

① 原文 something valid solely on its own terms,直译是"某种从它自身的角度来说完全是有效的东西",或"某种就它自身的术语来讲是完全有理的东西"。其基本意思是指某种东西,它不借外力,自我充足,自在合理。故意译为"某种完全自足的东西"。

值，也就是美学价值。因此，他所模仿者并非上帝——这里我是在亚里士多德的(Aristotelian)意义上使用"模仿"一词——而是文学艺术本身的规矩与过程①。这就是"抽象"的起源②。诗人或艺术家在将其兴趣从日常经验的主题材料上抽离之时，他们就将注意力转移到他自己这门手艺的媒介上来。非再现的艺术或"抽象"艺术，如果想要有什么审美价值的话，就不可能是任意的或偶然的，而必须来自对某种有价值的限定或原创的遵循。一旦日常的、外在的经验世界被放弃，那么这种限定也就只能见于文学艺术早已借以模仿外在经验世界的那些过程或规矩本身。这些过程和规矩本身成了文学艺术的主题。如果说——继续在亚里士多德的意义上——一切文学艺术都是模仿，那么，我们现在所说的模仿则是对模仿的模仿。引用叶芝(Yeats)的话来说就是：

> 可是没有教唱的学校，而只有
> 研究纪念物上记载的它的辉煌③。

① 此句及下文中的 disciplines 一词，有人译为"学科"，误。因为现代主义不是一个学科，由于此处 disciplines 明确采用复数形式，更不可能是"诸学科"。也有人译为"原则"，不确。因为现代主义不存在一些可据以付诸实施的"原则"。由于该词涉及格林伯格对现代主义（在本文中他以"前卫艺术"称之）的根本界定，所以需要特别对待。依据本文的上下文，另外结合格林伯格在《现代主义绘画》一文中对现代主义的经典定义（"现代主义的本质，在于用规矩特有的方式反对规矩本身"），兹译为规矩，用以表明格林伯格的基本意思：现代主义，既不是一个学科，也不是一些原则，而是某些纪律，某些规矩，某些"有价值的限定"（见下文），例如格林伯格在本书中多次提到的诚实、自我约束等。这些现代主义的规矩，实在要比他所说的"媒介的发现"——似乎成了一般人心目中格林伯格所说的现代主义的"原则"——更能界定现代主义的实质。

② 原注：音乐一直是一种抽象艺术，而且是先锋派诗歌竭力效仿的对象，这一例证非常有趣。亚里士多德十分奇怪地认为，音乐是最重模仿、最生动的艺术，因为它以最直接的方式模仿其本源——心灵的状态。今天，由于它正好构成了真理的反面，他的说法着实令我们惊讶，因为在我们看来，没有哪种艺术像音乐那样除了它自己之外不指涉任何外在的东西。不过，除了在某种意义上讲亚里士多德仍然是正确的这一事实外，还有必要解释的是，古希腊音乐与诗歌的联系十分紧密，而且依赖诗中的人物；这样，作为诗的附庸，音乐的模仿意义变得清晰起来。柏拉图在谈到音乐时说："没有歌词，很难认识和谐与节奏的意义，也很难发现任何有价值对象得到了它们的模仿。"就我们所知，一切音乐最初都服从于这一附属功能。但是，一旦这一点被抛弃，音乐就被迫撤退到自己的领地，以便发现一种限定或源始。它在各种作曲与演奏的手段中找到了这一点。

③ 诗见叶芝《驶向拜占庭》(Sailing to Byzantium)，多个汉语译本均误，唯查良铮先生译文得之，此处即采用查先生的译文。

毕加索(Picasso)、勃拉克、蒙德里安(Mondrian)、米罗(Miro)、康定斯基(Kandinsky)、布朗库西(Brancusi),甚至克利(Klee)、马蒂斯(Matisse)和塞尚(Cézanne),都从他们工作的媒介中获得主要灵感①。他们的艺术那令人激动之处,似乎主要在于他们对空间、表面、形状、色彩等的创意和安排的单纯兴趣,从而排除了一切并非必然地内含于这些要素中的东西。像兰波(Rimbaud)、马拉美(Malarme)、瓦莱里(Valery)、艾吕雅(Eluard)、庞德(Pound)、哈特·库莱恩(Hart Crane)、史蒂文斯(Stevens),甚至里尔克(Rilke)和叶芝之类的诗人,其关注点似乎也集中于作诗的努力,集中于诗兴转化的"瞬间"本身,而不是被转化为诗的经验。当然,这些并不能排除他们作品中的其他关切,因为诗必须与词语打交道,而词语是用来交流的。某些诗人,例如马拉美和瓦莱里②,在这方面比别的诗人更为激进——撇开其他一些想要用纯粹的声音来写诗的诗人不谈。然而,假如定义诗歌能变得更为容易些,那么现代诗就会更加"纯粹",更加"抽象"。至于文学的其他领域——无需用这里提出的前卫美学的定义去强求一致。但是,除了我们时代大多数优秀的小说家可以归入前卫艺术阵营这一事实外,富有意义的是,纪德(Gide)最具野心的小说是一部关于小说写作的小说,而乔伊斯(Joyce)的《尤利西斯》(*Ulysses*)和《芬尼根守灵夜》(*Finnergans Wake*),似乎首先是,正如一位法国评论家所说,将经验还原为"为表达而表达",表达本身比被表达的东西更重要。

前卫文化是对模仿的模仿——事实上是对自我的模仿——这既不值得赞美,也不值得批判。确实,这种文化包含某种它着意加以克服的亚历山大主义。上引叶芝的诗句指的是拜占庭,离亚历山大城不远;在某种意义上这种对模仿的模仿乃是亚历山大主义的高级类型。但有一个至为重要的差别:前卫艺术是运动的,而亚历山大主义则静止不前。而这恰恰就是证明前卫艺术方法的合理性与必要性的东西。

① 原注:我的这一想法得益于艺术教师汉斯·霍夫曼(Hans Hofmann)在一次讲座中的评论。从这一想法的角度看,造型艺术中的超现实主义乃是一种反动倾向,因为它试图恢复"外部"主题。一位像达利(Dali)那样的画家的主要关切是再现其意识的过程与概念,而非其媒介的过程。
② 原注:参见瓦莱里对他自己的诗的评论。

这一必要性存在于这样的事实中：今天已不可能通过其他方式来创造高级的艺术和文学。通过贴上诸如"形式主义""纯粹主义""象牙塔"之类的标签来质疑这种必要性，要么无趣，要么自欺。但是，这并不是说，正是社会提供了对前卫艺术的有利条件，才使得前卫艺术成为前卫艺术。事实正好相反。

前卫艺术对自身的不断专业化，它最好的艺术家乃是艺术家的艺术家，最好的诗人乃是诗人的诗人这一事实，已经疏远了不少以前能够欣赏雄心勃勃的文学艺术的人，现在他们已不愿，或无法获得一窥艺术奥秘的机会。在文化的发展过程中，大众依旧保持在或多或少对它漠不关心的境地。但是在今天，这种文化正在为它实际上所隶属的人——我们的统治阶级——所抛弃。因为，前卫艺术其实属于统治阶级。没有一种文化可以离开社会地位，可以没有稳定的收入来源而得到发展。在前卫艺术的情形中，这一点是由那个社会的统治阶级中的精英分子来提供的；前卫艺术自认为已经与这个社会一刀两断，但事实上却总是维系着脐带关系。这一悖论是真实的。如今这一精英阶层正在迅速萎缩。由于前卫艺术形成了我们现在所拥有的唯一一种活的文化，一般文化在不远的将来的生存因此也受到了威胁。

我们切不可被某些表面现象和局部成功所蒙骗。毕加索作品展依旧吸引广大观众，T. S. 艾略特的诗也还在大学里讲授；现代派艺术的交易商仍然在忙碌，出版商也还在出版某些"艰涩的"诗。但是，前卫艺术本身早已意识到危险，一天比一天变得更为羞涩。学院主义和商业化正在最不可思议的地方出现。这只能意味着一个道理：那就是前卫艺术对它所依赖的观众，富裕和受过教育的人，感到不太有把握了。

是前卫文化本身的性质要对它发现身处其中的危险负全责？还是，这是它必须承担的危险债务？还有别的，也许更重要的因素卷入其中吗？

二

哪里有前卫，一般我们也就能在哪里发现后卫。与前卫艺术一起

到来的，是在工业化的西方出现的第二种新的文化现象，德国人给这一现象取了个精彩的名字 Kitsch(垃圾、庸俗艺术)：流行的、商业的艺术和文学，包括彩照、杂志封面、漫画、广告、低俗小说、喜剧、叮砰巷的音乐、踢踏舞、好莱坞电影，等等。出于某种原因，这个巨大的幽灵一直以来总是被视为理所当然的，现在是研究其原因的时候了。

庸俗艺术是工业革命的产物。工业革命使西欧和美国的大众都住到城市里，并使文化得到普及。

在此之前，唯一区别于民间文化的正式(或官方)文化的市场，是一直面向那样一些人群的：他们除了能读会写，还掌控着总是与某种类型的教化结伴而行的闲暇与舒适的生活条件。直到那时，这一点一直与文化教养不可分割地联系在一起。但是，随着文化的普及，读写能力几乎成了跟开车一样寻常不过的技艺，不再被用来区分个人的文化喜好，因为它已经不再是优雅趣味的独一无二的伴随物了。

作为无产者和小资产者定居于城市的农民，出于提高劳动效率的需要学会了读写，却没有赢得欣赏城市的传统文化所必不可少的闲暇和舒适的生活条件。但是，失去了以乡村为背景的民间文化的审美趣味后，他们同时又发现了自己会感到无聊这种新能耐，于是，这些新的城市大众对社会提出了要求：要为他们提供某种适合他们消费的文化。为了满足新市场的要求，一种新的商品诞生了：假文化、庸俗艺术，命中注定要为那样一些人服务：他们对真正文化的价值麻木不仁，却渴望得到只有某种类型的文化才能提供的娱乐。

庸俗艺术以庸俗化了的和学院化了的真正文化的模拟物为其原料，大肆欢迎并培育这种麻木。这正是它的利润的来源。庸俗艺术是机械的，可以根据公式操作。庸俗艺术是虚假的经验和伪造的感觉。庸俗艺术可以因风格而异，却始终如一。庸俗艺术是我们时代的生活中一切虚伪之物的缩影。除了钱，庸俗艺术宣称不会向其消费者索取任何东西，甚至不需要他们的时间。

庸俗艺术的前提条件，舍此它就不可能存在的条件，就是一种近在眼前的充分成熟的文化传统的存在；庸俗艺术可以利用这种文化传统的诸种发现、成就，以及已臻完美的自我意识，来为它自己的目的服务。它从它那里借用策略、巧计、战略、规则和主题，并把它们转换成

一个体系,将其余的一概丢弃。不妨这么说,它从这一积累已久的经验宝库中抽取生命血液。当人们说今天的流行艺术和流行文学曾是昨天大胆探索的艺术和深奥文学时,他们所说的正是这个意思。当然,这种说法并不确切。它真正的意思是,随着时间的流逝,新颖的东西被更新的"花样"所取代,而这种"更新的花样"则被当作庸俗艺术得到稀释和伺候。不言自明的是,一切庸俗艺术都是学院艺术;反之,一切学院艺术都是庸俗艺术。因为所谓的学院艺术已不再是独立的存在,相反它已经成为庸俗艺术的自命不凡的所谓"前沿"。工业化的方式取代了手工操作。

由于它可以被机械地生产出来,庸俗艺术业已成为我们生产体系的一个组成部分,而真正的文化从来不可能如此,除了在某些极为罕见的偶然情形中。巨额投资必须看得到同等的回报,因而庸俗艺术已被资本化了;它被迫拓展并保持市场份额。尽管庸俗艺术从本质上说就能自行推销,它还是创造了大量销售模式,并对社会的每个成员构成某种压力。陷阱甚至被安放到了那样一些领域,不妨这么说吧,那些真正文化的保护区。在一个类似我们的国度①里,今天仅仅拥有一种倾心于真正的文化的愿望还不够,人们还必须对真正的文化拥有真正的热情,以便赋予他们力量来抗拒,从他们能够阅读滑稽漫画的那一刻起就充斥于四周并强行映入他们眼帘的那些赝品。庸俗艺术具有欺骗性,它拥有不少层次,其中某些层次高到足以对天真的求知者构成危害。一份像《纽约客》(*The New Yorker*)那样的杂志——它本身不失为一件奢侈贸易的高级庸俗艺术——为了它自己的目的,转化并稀释了大量前卫艺术材料。也不是说每一件庸俗艺术品都一钱不值。它有时候也会产生某些有价值的东西,某种带有真正民间色彩的东西;而这些偶然和孤立的例子已经愚弄了那些本该明辨是非的人们。

庸俗艺术巨大的利润对前卫艺术本身也构成了一种诱惑,其成员并不总能抵御这种诱惑。野心勃勃的作家和艺术家们在庸俗艺术的

① "我们的国度",指美国。本书中原文凡出现"我国"者,下文基本上译为"美国",不再一一标明。

压力下会调整其作品,即便他们没有完全屈从于这种压力。于是,那些令人迷惑的越界的情况也出现了,例如法国的流行小说家西默农(Simenon),还有本国的斯坦贝克(Steinbeck)。不管在哪一种情形中,最后结果对真正的文化来说总是一种伤害。

庸俗艺术并不局限于它的诞生地城市,它早已蔓延到乡村,席卷了整个民间文化。它也丝毫不尊重地理的和民族文化的疆界。作为西方工业化的另一宗大众产品,它已经经历了一场世界范围内的凯旋之旅,在一个接一个殖民地排斥并破坏当地文化,以至于,通过将自己变成一种普遍的文化,庸俗文化已经成为世界上第一种普世文化。今天,本土中国人,不亚于南美印第安人、印度人和波利尼西亚人(Polynesian)①,较之其本土的艺术品,更为钟情于(源自西方的)杂志封面、凹版照相和挂历女郎。该如何解释庸俗艺术的这种毒性,这种令人无法抗拒的吸引力?当然,机械制造的庸俗艺术可以压倒当地的手工艺品,西方的强势也能帮上一点忙;然而,何以庸俗艺术能成为比伦勃朗(Rembrandt)的作品更有利可图的出口产品?毕竟,伦勃朗的作品也可以像任何一件庸俗作品那样廉价地加以复制。

德怀特·麦克唐纳(Dwight Macdonald)在发表于《党派评论》的最近一篇论苏联电影的文章中指出,庸俗文化在最近的10年中已成为苏联占主导地位的文化。因此,他指责政府部门——不仅仅因为庸俗文化已成为官方文化的事实,而且也因为它事实上已成为占主导地位的、最为流行的文化。他援引了库特·伦敦(Kurt London)《苏联七艺》(*The Seven Soviet Arts*)一文中的下列一段话:"……大众对待新旧艺术风格的态度也许从根本上说依赖于他们各自的国家提供给他们的教育的性质。"麦克唐纳接着说,"毕竟,那些无知的农民为什么必须更喜欢列宾(Repin,俄罗斯绘画中的学院派庸俗艺术的主要代表),而不喜欢毕加索?毕加索的抽象技巧至少与列宾的现实主义风格一样,都与他们自己的原始民间艺术有一定的相关性。不,如果说群众蜂拥而至地想要挤进特雷雅科夫美术馆(Tretyakov,一家专门收藏和展出苏联当代艺术——庸俗艺术——的博物馆),这主要是因为他们

① 波利尼西亚(Polynesian),太平洋之一群岛。

已被限制必须避开'形式主义',而赞美'社会主义现实主义'。"

首先,这不是一个仅仅在旧事物与新事物之间进行选择的问题,正如伦敦似乎认为的那样,而是要在坏的、"新颖的"老古董,与真正新的东西之间作出选择的问题。代替毕加索的不是米开朗琪罗(Michelangelo),而是庸俗艺术。其次,不管是在落后的苏联,还是在先进的西方,大众更喜欢庸俗艺术都不仅仅是因为政府对他们的限制。当国家的教育体制不辞辛劳地提到艺术的时候,它们总是教导我们要尊重老大师,而不是庸俗艺术;但是,我们却在自己墙上挂上麦克斯费尔德·帕里希(Maxfield Parrish)①或其同行的画,而不是伦勃朗或米开朗琪罗的作品。而且,正如麦克唐纳自己指出的,1925年前后,当苏联政府还在鼓励前卫电影的时候,苏联的群众照样继续钟情于好莱坞电影。不,"限制"并不能解释庸俗艺术的潜力。

一切价值都是人类的价值,相对的价值,在艺术中如此,在其他地方也一样。然而,在历代有教养的公众中,似乎确实存在着关于什么是好艺术、什么是坏艺术的或多或少普遍一致的意见。趣味可以多样,但不会超出某些限度;当代的鉴赏家们完全同意18世纪日本人的意见,即葛饰北斋(Hokusai)是他那个时代最伟大的艺术家之一;我们甚至同意古埃及人的说法,即第三和第四王朝的艺术最值得被选来作为后来者的范型。我们或许会喜欢乔托(Giotto),胜过喜欢拉斐尔(Raphael),但我们不会否认拉斐尔是那时最好的画家之一。因此,审美趣味中存在着一致性,而这种一致性,我认为,建立在那些只能见于艺术的价值与可见于别处的价值的一个相当恒常的区别之上。庸俗艺术,由于它是一种运用科学和工业的理性化了的技术,却在实践中消除了这一区别。

让我们举个例子,来看一看一个麦克唐纳提到过的无知的俄罗斯农民,带着假定的选择自由站在两幅画面前,一幅是毕加索的,另一幅是列宾的,那将会发生什么。首先他会看到,比方说,代表了一个女人的诸种线条、色彩与空间的嬉戏。这幅画的抽象技法——让我们权且接受麦克唐纳的假设,对这一点我颇有怀疑——让他想到了他搁在村

① 麦克斯费尔德·帕里希(Maxfield Parrish,1870—1966),美国油画家和插图画家。

子里的圣像画,他感到被眼前这个熟悉的形象所吸引。我们甚至可以假设,他隐隐约约地推测到了那些有教养的人会在毕加索的画里发现的某些伟大的艺术价值。然后他转向列宾的画,看到了一个战争场面。这幅画的技法——就技法本身而言,他并不熟悉。但是对这个农民来说,这并不重要,因为他突然在列宾的画里发现了有价值的东西,远远胜过他从业已习惯了的圣像艺术中所发现的价值;而不熟悉本身却成了那些价值来源中的一种:栩栩如生的可辨认的价值、不可思议的神奇价值、移情的价值。在列宾的画里,这个农民以认知和看待画外的事物一样的方式来认知和看待画中的事物——艺术与生活之间没有任何不连续性,也不需要接受一种成规并对自己说那个圣像代表耶稣,因为它意在代表耶稣,即使在我看来它一点都不像一个人。列宾能如此栩栩如生地作画,以至于观众可以毫不费力,一下子就不言而喻地认同这幅画——这是多么神奇啊。这个农民还欣喜地发现了画中不言自明的丰富意义:"它讲了一个故事。"与之相比,毕加索的画和圣像画是如此严峻庄重,无趣无味。而且,列宾还提升了现实,使之戏剧化了:日落的景象、四处飞溅的弹片、正在奔跑和跌倒的人群。不需要再考虑毕加索和圣像画之类的问题了。列宾正是这个农民想要的,他什么都不要了,就要列宾。列宾是幸运的,这个农民没有接触过美国的资本主义产品,因为列宾是没有希望与诺曼·洛克威尔(Norman Rockwell)[①]所画的《星期六晚邮报》的封面摆在一起的。

　　总之,不妨这么说,有教养的观众从毕加索的作品中发现的价值,与这个农民从列宾的画中所得到的东西,其方式是一样的,因为这个农民从列宾的画中所欣赏的东西,某种意义上也是艺术,尽管是在一个较低的层次上,而且促使他去观看列宾画作的那种直觉,与促使有教养的观众去观看毕加索作品的直觉也别无二致。但是,有教养的观众从毕加索的画作中发现的最终价值,却来自第二次活动,是对由画作的造型价值所带来的直接印象进行反思的结果。只有在此之后,可辨认性、神奇性和移情性等才得以进入。它们不是直接地或外在地呈

[①] 诺曼·洛克威尔(Norman Parcevel Rockwell,1894—1978),美国油画家和插图画家,曾为《星期六晚邮报》画封面长达40年。所画日常生活风情画在美国广为流传。

现在毕加索的画作之中的,而是必须由敏锐的观众在对造型品质作出充分的反应之后投射进画面。它们属于"反思的"效果。相反,在列宾的画作中,"反思的"效果早已内在于画面,早已为观众无须反思的享受做好了准备①。毕加索画的是原因,列宾画的却是结果。列宾为观众事先消化了艺术,免去了他们的努力,为他们提供了获得愉快的捷径,从而绕开了对欣赏真正的艺术来说必然是十分困难的道路。列宾,或庸俗艺术,是合成的艺术。

同样的道理也适用于庸俗文学:它为那些麻木不仁的读者提供虚假的经验,远比严肃小说所能做的直接得多。艾迪·格斯特与《印度悲情曲》(*Indian Love Lyrics*)比 T. S. 艾略特和莎士比亚(Shakespeare)更富有诗意。

三

如果说前卫艺术模仿艺术的过程,那么庸俗艺术,我们现在已经明白,则模仿其结果。这种对立并非人为的设计,它既与将前卫和庸俗这样两种同时产生的文化现象彼此分割开来的那个巨大的间隔相吻合,也定义了这一间隔。这一间隔是如此之大,以至于根本不可能为通俗的"现代主义"与"现代派的"庸俗艺术之间的无数过渡形式所填补。反过来,这种间隔也与一种社会间隔相一致,后者总是存在于官方文化之中,正如它同样存在于文明社会的别处一样。它的两个方向在与既定社会不断增长或不断减弱的稳定性的固定关系中聚合或发散。社会的一端总存在着有权有势的少数——因此也是有教养的人,而另一端则存在着大量被剥削的贫穷的群众——因此也是没有文化的人。官方文化总是属于前者,而后者则不得不满足于民间的或最最起码的文化,或庸俗艺术。

在一个功能发挥良好,足以解决阶级矛盾的稳定社会,文化的对立似乎变得模糊起来。少数人的准则为多数人所分享,后者盲目地相

① 原注:T. S. 艾略特在解释英国浪漫派诗歌的缺点时也说了类似的话。事实上,人们可以认为,浪漫主义者乃是始作俑者,庸俗艺术家们继承了他们的罪孽。他们教会了庸俗艺术家们如何从事。济慈主要写了些什么,如果不是写诗歌对他本人的效果的话?

信前者清醒地加以信奉的东西。在历史的某个时刻，大众真的能够感受到文化的神奇，并表现出仰慕之意，而不管创造这种文化的大师（或主子）们的社会地位到底有多高。这一点至少适用于造型艺术，因为造型艺术人人都看得到。

在中世纪，造型艺术家至少表面上可以表达经验的最小公分母。从某种意义上说，这一点甚至到17世纪时还是正确的。那时有一个普遍有效的、不以艺术家意志为转移的观念现实可供模仿。那些订购艺术品的人分配了各种艺术主题，而这些艺术品不像在资产阶级社会那样是为冒险投机而创作的。正因为其内容是预定的，艺术家们才有关注它们的媒介的自由。他不需要成为哲学家或空想家，只需成为一个手艺人。只要在什么是最有价值的艺术主题上观点一致，那么艺术家就没有必要在其"内容"方面力求原创性和创造性，从而能全力以赴处理形式问题。从私下里和职业上看，媒介对他而言都已经成了他的艺术的内容，正如他的媒介已经成了今天的抽象画家的艺术的公共内容——差别只在于，中世纪艺术家不得不在公众中压抑其职业偏好，总得将其个人的和职业的偏好压抑在并臣服于业已完成的、符合官方标准的艺术品当中。如果说，作为基督教共同体的普通一员，他感到对他的主题尚有某种个人情感需要表达的话，那么，这也只能在有利于丰富作品的公共意义的前提才能被接受。只有到了文艺复兴时期，个人化的处理手法才合法化，但仍需被保持在一望而知和普遍可辨识的范围内。只有到了伦勃朗，"孤独"的艺术家才开始出现，当然，这是一种艺术家的孤独。

但是，即使在文艺复兴时期，只要西方艺术尚在致力于完善其技艺，那么这个领域里的胜利也只有通过在真实的模仿方面取得成功才能变得声名卓著，因为除了它，还没有其他现成的客观标准。于是，大众仍然可以从他们大师的艺术中发现令人艳羡和啧啧称奇的对象。甚至在宙克西斯（Zeuxis）的图画里啄葡萄的鸟儿，也会引得人们拍手

叫绝①。

当艺术所模仿的现实甚至不再大体上吻合普通人所认知的那个现实的时候,艺术成了阳春白雪这一点才成为陈词滥调。但是,即使到了那时,普通人有可能对艺术感到愤懑,也由于他对艺术赞助人的敬畏而保持沉默。只有当他对这些艺术赞助人所管理的社会秩序变得不满的时候,他才开始批评他们的文化。于是,平民百姓第一次鼓起勇气公开地发表意见。从坦幕尼派(Tammany)②的议员到奥地利的油漆匠,人人都发现自己有资格表达观点。通常情况下,哪里对社会的不满演变为一种反动的不满,哪里就可以看到对文化的这种愤懑。这种反动的不满经常从复兴主义和清教主义中表现出来,其最近的表现形式则是法西斯主义。在同样的文化气息里,人们开始谈到左轮手枪和火炬。于是,大规模的毁灭性运动以敬神或健康血液的名义,以简单方式和坚定美德的名义出现了。

四

暂且回到我们刚才谈过的那位俄罗斯农民,让我们假设,他在选择了列宾而不是毕加索之后,国家的教育机构开始现身,并告诉他选错了,他应该选择毕加索——还告诉了他理由。苏维埃国家很有可能这么做。但是,俄罗斯的情形既然如此——在其他地方也一样——这个农民很快就发现,终日艰苦劳作以维持生计的必要性,以及他那严峻、令人不堪的生活环境,不允许他有足够的闲暇、精力和舒适的条件,来接受训练以学会欣赏毕加索的画。毕竟,这需要大量"限制"。高级文化是所有的人类创造中最为人为的东西之一,这个农民从其自身来讲不可能发现任何"自然的"紧迫性,可以促使他不管多么困难都

① 格林伯格在这里说的是宙克西斯的故事。宙克西斯是活跃于公元前5世纪的希腊画家。老普林尼的《博物史》记载说宙克西斯与帕拉修斯(Parrhasius)曾竞赛谁是世上最伟大的画家。结果是,宙克西斯画的葡萄骗过了鸟类的眼睛,诱使它们争相啄食,而帕拉修斯的画却骗过了宙克西斯本人的眼睛;当他上前试图揭开覆盖在帕拉修斯画上的帷幕时,才发现帕拉修斯画的就是帷幕。

② 坦幕尼派(Tammany),19世纪后期到20世纪初期纽约民主党的一个政治组织,通过贪污和强有力的头领来维系政治控制。

得去欣赏毕加索。末了,这个农民想要看画时就会回到庸俗艺术面前,因为他无须努力就可以欣赏庸俗艺术。国家对此无能为力,而且只要生产问题尚未在社会主义的意义上得到解决,这种情况就会继续下去。当然,资本主义国家也一样,这使得在那里所讲的艺术要为大众服务,除了宣传煽动外,不可能还是别的①。

今天,只要一种政治制度已经确立起一套官方文化政策,那肯定是为了宣传煽动。如果说庸俗艺术成了德国、意大利的官方倾向,那么,这并不是因为其政府为庸人所控,而是因为庸俗艺术是这些国家的大众文化,正如它也是别的地方的大众文化一样。这些国家对庸俗艺术的鼓励仅仅是极权主义政府寻求迎合其臣民的另一种廉价方式而已。除了屈从于国际社会主义(international socialism),这些政府已竭尽所能,但仍然无法提高其大众的文化水平——即使他们想要这样——他们就将所有文化降到大众的水平来讨好他们。正是出于这个原因,前卫艺术在这些国家才被宣布为非法,这并不是因为高级文化内在地就是一种更富有批判性的文化。(前卫艺术在极权主义政府下有没有可能繁荣的话题,与眼下的问题并没有直接的相关性。)事实上,从法西斯主义的观点来看,前卫艺术和前卫文学的主要问题并不是因为它们太富有批判性,而是因为它们太"纯洁",以至于无法有效地在其中注入宣传煽动的内容,而庸俗艺术却特别擅长此道。庸俗艺术可以使一个独裁者与人民的"灵魂"贴得更紧。要是官方文化高于普通大众的文化,那就会出现孤立的危险。

然而,假设群众真的想要前卫艺术和前卫文学,那么希特勒(Hit-

① 原注:人们也许会反对说,诸如民间艺术之类的为大众服务的艺术,在非常原始的生产条件下也得到了发展——而且,大量民间艺术水平还非常之高。是的,确实如此——不过民间艺术并不是雅典娜(智慧与技艺女神),而只有雅典娜才是我们所需要的:官方文化及其无限多样的侧面,其丰茂华丽,及其巨大的理解力。况且,我们现在被告知,我们认为是好的民间文化,绝大多数乃是业已死亡的,官方的贵族文化的静止的残留物。例如,我们古老的英国民谣,并非由"民间"创作,而是由英国乡村的后封建社会的地主阶级创作,然后通过民间百姓之口留传下来;即使这一点发生在那些人(这些民谣正是为他们创作的)都转向了文学的其他形式很久以后。不幸的是,直到机械时代为止,文化一直是由农奴或奴隶劳动的社会里的唯一特权。他们是文化的真正象征。因为一个人花费大量时间和精力为诗或听诗,就意味着另一个人不得不生产足够多的东西来养活自己,并使前者拥有闲暇与舒适。在今天的非洲,我们发现拥有奴隶的部落里的文化总的来说要比那些没有奴隶的部落优越得多。

ler)、墨索里尼(Mussolini)对于满足这一要求并不会犹豫太久。无论是其信条的缘故,还是出于其个人的原因,希特勒都是前卫艺术的憎恨者,但这并不能阻止1932年至1933年间的戈培尔(Goebbels)大肆奉承前卫艺术家和作家。当表现主义诗人戈特弗里德·班恩(Gottfried Benn)来到纳粹德国时,他受到了热烈欢迎,尽管正好在同一时刻,希特勒正在宣布表现主义是文化布尔什维克主义(Kulturbolschewismus)。那时,纳粹还认为前卫艺术在德国有教养的公众中所享有的威望也许对他们有利,因此,出于对前卫艺术本质的实际考虑,作为精明政客的纳粹官员们总是将它看得比希特勒的个人喜好更重要。后来,纳粹认识到在文化问题上满足大众的需要,远比满足他们老板的需要更实际。当涉及保留其权力问题的时候,老板们宁愿放弃他们的文化,一如愿意放弃他们的道德原则;而恰恰因为大众本身已被剥夺了权力,因此对他们只能采取其他手段加以蒙骗。这就有必要以一种比在民主国家更为辉煌的风格,来提升大众是真正的统治者的幻象。他们所能欣赏和理解的文学艺术被宣布为唯一真正的文艺,而所有其他文艺则遭到压抑。在这种情况下,像戈特弗里德·班恩之流,无论多么热情地支持希特勒,都成了累赘;在纳粹德国,我们再也听不到他们的声音了。

因此,我们可以发现,尽管从某个角度看,希特勒个人的庸俗气质在他所扮演的政治角色中并非纯粹的偶然因素,但从另一个角度看,它只是决定其政权的文化政策的纯粹附属性因素。其个人的庸俗气质只是增加了他在其他政策的压力之下本来就被迫支持的文化政策的野蛮和双倍的黑暗罢了——即使他,从个人的角度而言,会钟情于前卫艺术。希特勒是通过对资本主义矛盾的接受及其凝固这些矛盾的尝试,而被迫去做的。至于墨索里尼,他的情况是一个现实主义者的务实态度(disponibilite)在处理这类事务中的完美典型。在许多年里,他一直青睐未来主义艺术,建造了现代派的火车站及产权为政府所有的公寓。人们还可以在罗马郊区看到比世上任何其他地方更多的现代派公寓。也许法西斯主义是想要向世人展示其新潮,来掩盖这是一种倒退的事实;也许它想要去迎合自己所服务的富裕精英们的趣味。但是近来,不管怎么说,墨索里尼似乎已经意识到,讨好意大利大

众的文化趣味,要比取悦他们的主子们的趣味,对他来说有用得多。必须为大众提供令人艳羡和啧啧称奇的东西,但对精英们却无此必要。因此,我们发现墨索里尼开始鼓吹一种"新的帝国风格"。马里奈蒂(Marinetti)、契里科(Chirico)等,则遭到放逐,而罗马新的火车站也不再是现代派的了。墨索里尼很晚才认识到这一点,这一事实再次说明了意大利法西斯主义在得出其角色的必然含义时相对而言是犹豫不决的。

　　腐朽的资本主义发现,任何尚有能力生产的东西,不管其品质如何,对它自身的存在都将是一种不可避免的威胁。文化中的先进性不亚于科学与工业中的先进性,必然会腐蚀使其成为可能的那个社会本身。这里,正如在今天的其他问题上,有必要逐字逐句地引用马克思(Marx)的话。如今,我们不再将一种新文化寄希望于社会主义——一旦我们真的拥有了社会主义,这种新文化似乎必然就会出现。如今,我们面向社会主义,只是由于它尚有可能保存我们现在所拥有的活的文化。

<div style="text-align:right">(沈语冰 译)</div>

论风格[①]

[英]贡布里希

欧内斯特·贡布里希(Ernst Hans Josef Gombrich,又译冈布里奇,1909—2001)英国著名的艺术史家,20世纪西方最具影响力的学者之一。贡布里希出生于奥地利维也纳,早年曾就读于维也纳大学。1936年移居英国,在伦敦大学瓦尔堡研究院任助理研究员,"二战"期间贡布里希成了英国广播公司监听德军电台的雇员。战争结束后,贡布里希重返瓦尔堡研究院,成了该院的高级研究员和院长(1959—1972年),1960年被选为英国社会科学院院士,1966年被授予大英帝国功勋勋章,1972年被册封为骑士。贡布里希由于杰出的学术贡献获得过众多的荣誉奖项,包括歌德奖、巴尔赞奖、路德维希·维特根斯坦奖,并获得维也那大学荣誉博士称号。2011年维也纳大学设立以贡布里希命名的奖学金以鼓励艺术史学科的研究生。贡布里希以文艺复兴艺术、知觉心理学以及文化史研究著称,与此同时也出版了一些艺术史通俗读物——既有学术品位,又为广大读者所喜爱的著作,如迄今已再版16次的《艺术的故事》。正如有学者评论,贡布里希广泛而又精深的学术研究,对于人文学科的浓厚兴趣以及对于科学方法的热情关注,使艺术史这门传统学科焕发出新的生机。《艺术与错觉》是贡布里希从心理学角度研究艺术的代表作,其写作的出发点明显受到了贡布里希的好友、哲学家波普尔的影响。贡布里希认为,寻找艺术研究的规律性时,一个可行的策略就是从简单的假设着手,他在《艺术与错觉》的前言中说,早先出版的《艺术的故事》是将

① 选自 Donald Preziosi. *The Art of Art History: A Critical Anthology*. New York: Oxford University Press, 2005.

视觉本质的传统假说运用于再现风格的历史研究，勾勒出再现艺术发展的线索，即从原始人与埃及人依据他们的所知创造艺术到印象派成功地记录了他们所见的发展历程。而《艺术与错觉》则有一个更为大胆的目标，即运用艺术史的材料研究和检验这个假说本身。贡布里希认为，印象派艺术纲领的自相矛盾造成了20世纪再现艺术的崩溃。事实上，没有哪个画家能画其所见，任何人都要受到前辈画家创造出来的图式影响。因此，科学和心理学的解释是理解艺术家如何观看、如何继承并延续传统的关键。我们必须用心理学方法分析实际卷入形象创作与形象阐释过程的各种因素。

《艺术与错觉》的研究中心围绕图式展开，并由此引出"制作和匹配""图式与修正"等一系列关键范畴。作者试图用图式理论（或假说）将艺术发展的道路建立在更具普遍意义和真实性的模式上，与科学的理论与假说而不是与"艺术意志"等建立起密切的联系。贡布里希所说的"图式"，是艺术家描绘现实世界的一定模式或"有限的样式"，它是在长期的艺术发展过程中形成的。在他看来，艺术创造的进程并非始于虚无，而是受到了前辈艺术家的深刻影响。艺术家并非凭空创造出自己的艺术，他必定处于艺术发展的某一时期；之前的艺术家、艺术传统、曾经有过的艺术"图式"必定会对其发生影响。后来的艺术家在艺术创作的过程中，和先前曾经有过或者脑海里存在的图式进行匹配，进而加以修正，最终实现自己的创作意图。

贡布里希的主要著作有：《艺术的故事》（*The Story of Art*，1950）、《艺术与错觉——图画再现的心理学研究》（*Art and Illusion: A Study in the Psychology of Pictorial Representation*，1960）、《木马沉思录》（*Meditations on a Hobby Horse: And Other Essays on the Theory of Art*，1963）、《规范与形式》（*Norm and Form*，1966）、《秩序感——装饰艺术的心理学研究》（*The Sense of Order: A Study in the Psychology of Decorative Art*，1979）、《理想与偶像——价值在历史和艺术中的地位》（*Ideals & Idols: Essays on Values in History and in Art*，1979）、《图像与眼睛——图画再现心理学的再研究》（*The Image & the Eye: Further Studies in the Psychology of Pictorial Representation*，1982）、《敬献集——西方文化传统的解释者》（*Trib-*

utes:Interpreters of Our Cultural Tradition,1994)、《艺术史沉思》(Reflections on the History of Art:Views and Reviews,1987)、《图像的使用：艺术与视觉传播社会功能研究》(The Uses of Images:Studies in the Social Function of Art and Visual Communication,1999)、《偏爱原始性——西方艺术和文学中的趣味史》(The Preference for the Primitive:Episodes in the History of Western Taste and Art,2004)等。

风格是行为或作品中表现出的独特的、可识别的方式和作风，定义中该词的适用范围之广可见于当代英语中的各种用法，在《简明牛津英语词典》中，"风格"的定义和释例几乎占满了三栏。这些释义可以简单地分为两类：描述性用法和规范性用法。描述性用法依据群体、国家或时代，过去或现在的习俗界定行为或创作的作风和方式，如，音乐中的吉普赛风格、烹饪中的法式风格或者服饰中的18世纪风格；它可以指代一个人做事的方式（这不是我的风格），甚至可以用特指的人物命名，如"西塞罗式风格"。同理，规范性用法是指机构或者公司在商业程序或者生产制造中的独特方式，如出版商有"特有风格"，会向作者提供"样式表"以指导其书写引用的书目标题，等等。

风格常用表现心理状态的个性气质类词汇来描述——"激情四射的风格""轻松幽默的风格"；这种特征性的描述往往会逐渐演变为通感性（联觉）表达，如用"耀眼""乏味""流畅"等词汇来描写写作或表演的风格。被描述的特征常常来自艺术表现或创作中的特定模式，之后会被转移以描绘其他具有相似特征的事物，如，行为中的戏剧化风格、装饰中的爵士风格、绘画中的僧侣风格。有一些措辞是风格范畴内保留至今的，如"罗马式"或"巴洛克式"风格，其应用范围从建筑方法扩展到其他艺术的表现方式，直至那期间所有与之相关的社会性话语，如"巴洛克音乐""巴洛克哲学""巴洛克外交"等等①。

与大多数用以描述特征的词汇一样，包括"特质""具有特色的"，

① René Wellek and Austin Warren. Theory of Literature. New York, 1949; 3rd edn, 1965: ch. II.

抛开那些限定性形容词的"风格"也可以在规范意义上使用。它可以作为称颂的词汇,意指一种令人满意的一致性和显著性,让艺术表现或作品从大量"无差别"的事件或物品中脱颖而出:"他很有风度(in style)地接见了他""这位杂技演员自成一派(has style)""这座建筑缺乏特色(lack style)"。哈克贝利·费恩在描绘"一排特别长的、感觉像大型游行中的人马的木筏"时说:"它的气势(style)非同一般,在这样的大木筏上当个伙计才称得上是个人物。"(马克·吐温《哈克贝利·费恩历险记》第 16 章)也许对人类学家来说,如果他要选择一个词汇来描述任何社会中制作此类工具的习惯方式,也许每个木筏都有自己的"风格",但对马克·吐温的主人公来说,这个词意味着一个与众不同的木筏,一个精心制作足以给人留下深刻印象的木筏。温斯顿·丘吉尔(Winston Churchill)在与理发师的对话中也阐明了这一内涵,当理发师问他"您希望剪什么样的发型(style of haircut)?"他回答道:"像我这样一个资源(发量)有限的人是不敢奢望发型(hair style)的,来吧,剪吧!"(《新闻纪事报》,伦敦,1958 年 12 月 19 日)

意图与描述

如果丘吉尔的界定在"风格"这一词汇的用法上得到了体现,也就是说,如果"风格"一词仅仅被局限于艺术表现或程序的范畴内,这可能会为批评家和社会科学家们省去很多麻烦和困惑。历史上这一点是显而易见的。在英国引入和接受格列高里历(即公历)的那段时间里,"style"曾被用作标记年代(历法)的替代词,当"旧历"逐渐退出使用,人们也就不再提及书信中日期的"style"了。

除用法之外,随意将"风格"一词用于使用者(不是表演者或者创作者)可以分辨的任何类型的艺术表现或创作,从方法学角度已产生了严重的后果。有人可能会讨论(本文也将讨论):只有在可供选择的背景下,独特的方式才能被视为具有表现力。选择某种服装风格的女

孩会在行为中表达她在特定场合扮演特定角色或社会角色的意图；为新办公楼选择现代风格的董事会可能同样关注公司的形象；穿上工作服的工人或者自行车棚的建设者可能并没有意识到选择，尽管旁观者知道有其他形式的工作服或者车棚，他们以"风格"来描述这些可能会导致误入歧途的心理解读。引用一位语言学家的说法，"整个表达理论的核心是选择。除非演讲者或作者有可能在不同的表达形式之间进行选择，否则就不存在风格问题。从广义上讲，同义是整个风格问题的根源"①。

如果"风格"被用来描述诸多不同的、可供选择的做事方式，那"时尚"则用以形容承载着社会威望的易变的喜好。一位女主人可以在小的或稍广的社交圈中为特定的装饰或娱乐形式创立新风尚。然而这两个词在应用上可能会有所重叠，一种普遍和持久的时尚偏好可能影响整个社会的风格。同时，考虑到威望会伴随着虚伪和势利的嫌疑，面对同一场运动，批评者可能描述为"时尚"，支持者则称之为"风格"。

词源

"风格"一词源于拉丁语的 stilus，原意是指罗马人书写的工具（刻画蜡板的笔），它常用来描述作家写作的方式（西塞罗《布鲁图斯》，第 100 页），尽管更常见的语言风格术语是 genus dicendi（拉丁语：文本风格），即话语的表现方式。② 在希腊和罗马修辞教师的著作中可见试图挖掘风格潜在可能和分类的最微妙的分析。用词的效果取决于对高雅或拙劣术语的选择，高雅或拙劣附带的是与阶层相关的社会和心理内涵。同样应当注意的还有古代和现代用法的不同特点，③ 如果主题

① Stephen Ullmann. *Style in the French Novel*. Cambridge, 1957: 6.
② Anton Daniel Leeman. *Orationis Ratio: The Stylistic Theories and Practice of the Roman Orators. in Historians and Philosophers*, 2 vols. Amsterdam, 1963.
③ E. H. Gombrich. The Debate on Primitivism in Ancient Rhetoric. *Journal of the Warburg and Courtauld Institutes*, 1996(29), 24-38.

需要，这两种用法都可以是正确的。这就是得体原则，风格应适合于场合，在琐碎的话题中用华丽的辞藻就像在严肃的场合用口语一样可笑(西塞罗《论演说家》，第26页)。根据西塞罗的观点，演讲是一种逐渐发展直至可以有把握打动陪审团的技能，但过犹不及，过分追求效果会导致风格上的空洞和矫揉造作，缺乏生命力。只有不断研究最伟大的风格范式("古典"作家)，才能保持风格的纯粹。①

这些原则也适用于音乐、建筑和视觉艺术，它们形成了18世纪之前批判理论的基础。在文艺复兴时期，乔治·瓦萨里以规范的术语讨论了各种艺术形式及其走向完美的过程。"风格"一词开始逐渐在视觉艺术领域使用，16世纪末到17世纪使用开始频繁。②归功于约翰·约阿辛·温克尔曼的《古代艺术史》(1764)，它在18世纪被确立为艺术史术语。温克尔曼将希腊风格视为希腊人生活方式表达的做法，促进了赫尔德及其他学者对中世纪哥特风格的研究，从而为后续的时代风格艺术史研究铺平了道路。值得注意的是，艺术史上使用的风格名称基本源自规范性语境，它们表示对合意经典规范的依赖或对谴责经典规范的偏离③："哥特式"源于摧毁罗马帝国的哥特人的"野蛮"风格④，"巴洛克"是指"奇异"和"荒谬"两个词的混合体⑤；"洛可可"是1797年J. L.戴维的学生为嘲弄蓬巴杜时代的浮华生造出来的⑥；1819年左右"罗马式"一词开始使用昭示着"罗马风格的滥用"；同样，"手法主义"指的是破坏文艺复兴艺术纯粹性的矫饰⑦。因此，古典主义、后古典主义、罗马式、哥特式、文艺复兴、手法主义、巴洛克、洛

① Ernst Robert Curtius. *European Literature and the Latin Middle Ages*. New York, 1963: 249.
② Jan Bialostocki. 'Das Modusproblem in den bildenden Kunsten. *Zeitschrift für Kunstgeschichte*, 1961(24), 128-141.
③ E. H. Gombrich. *Norm and Form: Studies in the Art of the Renaissance*. London, 1966: 83-86.
④ Paul Frankl. *The Gothic: Literary Sources and Interpretations through Eight Centuries*. Princeton, 1960.
⑤ O. Kurz. Barocco: Storia di una parola. *Lettere Italiane*, 1960(12): 4.
⑥ S. Fiske Kimball. *The Creation of the Rococo*. New York, 1964.
⑦ E. H. Gombrich. *Norm and Form: Studies in the Art of the Renaissance*. London, 1966: 99-106.

可可和新古典主义的这一系列风格的名称最初是为了记录古典完美理想的一次次成功与失败①。18世纪哥特式的复兴首次向这一观点提出了挑战,然而直到19世纪,建筑师才有了完整的"历史风格"储备,这种状况使19世纪的人对风格问题越来越重视,并导致人们不断地问:"我们这个时代的风格是什么?"②因此,批评家和历史学家提出的风格概念反过来影响着艺术家本身。在争论风格的过程中,风格与技术进步之间的关系日益突出。

技术与时尚

在满足社会需求的前提下,表演的方式或艺术品的创作可能会长期保持不变。因而,在固定的群体中,保守主义的力量往往比较强大,如制陶、藤编甚至是作战的风格都不会轻易改变。③ 两种力量可推动变革:技术进步和社会竞争。技术进步是一个远远超出本文讨论范畴的主题,但我们必须要提及它,因为它对选择的情境会造成影响。事实上,尽管技术目标在战争、田径或交通领域显得更为重要,但方法的改进必然会改变艺术品的风格,而且这些方法一旦被了解和掌握就可能会改变创作的程序。

研究风格的学者会关注:在特定仪式和典礼的有限语境中,仍会保留一些古老的方式。如女王前往议会仍然乘坐马车(而不是汽车),卫兵手持刀剑长矛(而不是汤普森冲锋枪);尽管世界上已经采用了更便捷的抄本,《摩西律法》仍然是卷轴形式。显而易见,正常生活中技术用途与这些限定场合中所用的方式之间的距离会增加这些古老风格的表现价值。技术进步越快,新老之间的差距也就越大。在科技社

① Erwin Panofsky. *Renaissance and Renascences in Western Art*. Stockholm,1960.
② George Boas. Il faut etre de son temps// *Wingless Pegasus:A Handbook of Art Criticism*. Baltimore,1950.
③ Fanz Boas. *Primitive Art*. New York,1955.

会中,收藏"老爷车"也是"生活方式"的象征。

第二个引起变革的因素是社会竞争和权威。在"更大更好"口号中,"更好"代表技术进步,其目标是稳定的;"更大"则是线性元素,它是竞争中的驱动力。在中世纪的意大利城邦,敌对的家族竞相争建高塔,这些高塔现在仍然是朝圣地圣吉米尼亚诺的标志。有时,市政当局为维护其象征性权力,不得不禁止这些塔楼中的任何一座高于市政厅的塔楼。接着,城市之间可能相互争建最大的教堂,就像贵族们相互攀比园林的规模、歌剧的奢华和马厩的装备。有时候我们很难理解竞争为什么在这个点上展开,而非另一个,但在特定的社会环境中,一旦你拥有了一座高塔、一只大型管弦乐队或者一辆高速的摩托车,它都会成为地位的象征。竞争很可能导致远远超越技术目标的需求。

有人可能会说,正如方法的改进从属于技术,这些事情的发展分属时尚而非风格的问题,但对风格的稳定性和变革性的分析始终要考虑时尚和技术的共同影响。就像技术一样,时尚的压力为那些拒绝随波逐流、坚持独立自主的人们提供了额外的选择空间。显而易见,他们的独立性是相对的,对于时尚的社交来说,即使拒绝也是参与的一种方式。事实上,对时尚毫无顾忌地拒绝可能比追随更引人注目。如果他们有足够的声望,他们甚至可能发现自己会成为不落窠臼的时尚的开创者,这种时尚最终将导致一种新的表现风格。

上述对技术和社会优越性的区隔当然是人为的,因为技术的进步往往会为其发源地创造社会声望。这种声望还会延伸到其他领域。对古罗马的强大和古罗马的遗迹的钦佩导致了文艺复兴时期崇拜罗马一切的风尚;彼得大帝和凯末尔·帕夏对西方优越性的崇拜使他们甚至强制其国家向西方的服饰和发型改变;正如学习俄语的热潮可以追溯到第一颗人造卫星的成功,受到"铁幕"两边保守的欧洲人共同谴责的美国爵士乐或美国俚语的流行,让人不免想起美国技术和实力的传奇声望。然而,一如既往,不落窠臼者的反应是判断这种风格潜在吸引力的最佳尺度。欠发达国家的领导人,如甘地,在着装、行为和文化上公然抵制西方化,崇尚纯粹技术本原的优势。

我们很少从这些压力的角度去分析艺术风格的变化,但这样的分

析可能会产生有价值的结果。因为18世纪以来，各种各样的活动逐渐被归属于艺术的领域①，这些活动除了提高声望之外，还存在着各种实际用途。在建筑领域这两个方面从一开始就相互作用，如埃及金字塔的修建不仅展示了技术工艺和组织才能，还是竞争自豪感的体现。在中世纪建筑风格发展的过程中，技术和声望这两个因素哪个影响的比例相对较高，人们的看法不尽相同。就防火而言，石拱技术具有明显的优势，但哥特式肋拱的引入以及后续轻型结构和高层建筑的竞争是否主要是出于技术层面的考虑，这仍然是个悬而未决的问题。显然，在建筑的艺术表现中，对声望和超越竞争对手（城市或贵族）意愿的考虑始终发挥着重要的作用。与此同时，建筑史上也有许多远离这双重压力的案例，它们展现出朴素的风格或者温馨的效果。新古典主义建筑拒绝装饰，朴素的小特里亚农宫、凡尔赛宫后花园玛丽·安托瓦内特皇后的小村庄哈默，这些都是典型的例子。哥特复兴的力量来自这种风格与前工业时代的联系。建筑史可以为我们提供各种动机之间的有趣冲突。19世纪，当工程技术提升了铁质结构的应用时，建筑师们曾一度采取了固守的态度：认为这种新材料本质上是非艺术的；埃菲尔铁塔是对高超工程技术的展示，而非艺术的。但当我们身处工业社会，最终还是技术的声望保证了新的功能主义风格表现方法的实现②。而当下，即使以技术效用著称的功能主义，也已经成为建筑表达的形式元素，功能主义对设计的影响甚至和其适应于真正的技术目的的比例相当。在视觉艺术领域，技术与时尚互动的最好案例是那些并不打算在激流中行进却做成"流线型"模式的设计。

如果我们承认造像在社会中的功能性，那我们就可以根据技术和时尚的影响去考察绘画和雕塑的发展。在部落社会，用于仪式的面具、图腾柱或祖先雕像的制作通常与其他手工艺品的制作一样，是受保守的技艺传统支配的。当现有的形式满足于它所服务的目的，它就

① Paul O. Kristeller. The Modern System of the Arts: A Study in the History of Aesthetics. *Journal of the History of Ideas*, 1951(12): 496-527; 1952(13):17-46.
② Nikolaus Pevsner. *Pioneers of Modern Design from William Morris to Walter Gropius*. New York, 1958.

不需要改变,手工艺人的徒弟从他师傅那里就可学会制作的程序。然而,对外的交往和游戏性的发明可能会导致"更好"(至少从自然和理性的角度上来说更好)造像方法的发现。这些方法是被接受、忽视或故意拒绝在很大程度上取决于该特定社会中图像的功能。如果图像主要用于仪式的情境,尽管人们无法彻底阻止变化的发生,也是坚决不鼓励的,埃及和拜占庭的保守型风格即是如此。另外,当绘画和雕塑的主要功能是唤起观众沉浸于故事或事件的场景中时①,能力的明显提升有助于人们接受并取代先前的方法,而之前的方法可能只会在固定的、神圣的场景中延续。这种因方法改良而存在的声望在艺术史上至少出现两次:公元前6世纪至公元前4世纪希腊艺术的发展和12至19世纪欧洲风格的演化。

公元前5世纪短缩法等错视手法的发明及15世纪透视法的发明,使希腊和佛罗伦萨的艺术处于领先地位,这些时期的风格在当时整个文明世界获取了声望并广泛传播。历时几个世纪,这种势头才逐渐式微,对它的抗拒才开始出现。

即使是在艺术风格的领域,更好的错视手法的推行也导致了紧张的状态,拒绝和接受表达得同样强烈。公元前4世纪的希腊人和16世纪的意大利人具有有令人信服的例证,即用错视的方法实现了当时主要的艺术目标时,这种抗拒的反应显得尤为重要。人们认为,一旦手段完美得足以满足目的,就不再需要技术的进步了,如阿佩莱斯(丢失)的油画或莱昂纳多、拉斐尔和米开朗基罗的杰作。随后卡拉瓦乔和伦勃朗在光影方面的巨大创新、贝尔尼尼在动作表现方面的创新,都遭到了评论家的反对,他们认为这些创新模糊了当时艺术的基本目标,是以牺牲清晰度为代价的对技艺精湛性的不当展示。风格哲学的根源就在于此,它对于西方传统批评的整体发展至关重要。手段和目的之间的完美和谐是古典风格的标志②,技法不足以实现目的的时期

① E. H. Gombrich. *Art and Illusion: A Study in the Psychology of Pictorial Representation*. London and New York, 1961.
② E. H. Gombrich. *Norm and Form: Studies in the Art of the Renaissance*. London, 1966: 83-86.

被视为原始或初始的时期,而空洞展示技法甚至妨碍自身表达的时期被认为是衰落时期。如果要对这种批评加以评价,我们可能要问一问:展示是否不能或者不曾以自身的惯例和规则发展成另一种艺术的功能?

风格的演变与解体

从标准的角度看,艺术风格可能遵循着某种内在的规律,不同的艺术活动在不同的时间点上会攀上高峰。荷马的史诗、索福克勒斯的悲剧、德摩斯梯尼的雄辩术、普拉克西特列斯的雕塑、阿佩莱斯及拉斐尔的绘画,这些都是艺术中的经典时刻。交响乐在目的和方法之间达到了完美的平衡,这是在拉斐尔在成就绘画三百年后莫扎特的经典时刻。

事实上,有学者认为,无论人们如何评价手法主义或巴洛克风格等这些类似的艺术现象,它们都会出现在任何已达到成熟,甚至可能已过于成熟的艺术发展过程中。特别是在最后的时期,当尝试过所有的排列组合之后,对新的、复杂的表现方式的狂热寻找可能会导致风格的"枯竭"[①]。这种解释从表面上看有一定的合理性,似乎能解释一些风格历史发展的延伸,但我们绝对不能忘记,"复杂性"和"要素"这些术语在这里并不是实指事物,甚至手段与目的之间的关系也是开放的,可能存在迥异的解释。在一位批评家看来一门艺术的经典时刻,另一位可能认为孕育着衰败的种子;从一个角度看是风格枯竭的最后阶段,另一个视角可能视为新风格探索的开端。塞尚,其艺术的复杂性毋庸置疑,他认为自己是新艺术时代的创始人。但任何伟大的艺术家都具有这种模糊性,他们既可以被看作先前时期发展的顶点、新时代的先驱,又会被对手视为先前风格解体的罪魁祸首。因而,扬·

① Thomas Munro. *Evolution in the Arts and Other Theories of Culture History*. Cleveland,1963.

凡·艾克的自然主义可以被视为后哥特式风格在细节描绘方面的高潮①，也被看作一个新时代的开端。约翰·塞巴斯蒂安·巴赫的音乐风格中既可以体验到后期现代音乐的复杂性，又包含古典音乐的宏大庄严。如此看来，任何风格都可以说是带有过渡性的。

此外，在对艺术发展的追踪中所做的阶段或风格的划分显然是主观性的选择。亚里士多德在他的著作中描述了悲剧的发展（《诗学》，1448b3 - 1449a），但在此之前，他得先将悲剧与喜剧或与哑剧区分开来。同样的方法，我们可以描述绘画或其分支的演变，但我们会发现，肖像画的后期（如手法主义时期）即是风景画的初期。

尽管从风格演变的内在逻辑去分析风格已经得出了有启发性的成果，但与其将其归功于所谓历史规律分析方法的有效，我们更愿承认这是基于批评家的敏感。海因里希·沃尔夫林②曾利用这一方法来吸引人们对某艺术大师艺术手法的注意，在讨论中甚至发展了一系列的专业词汇。无论这种逻辑绑定是否有定论，这都能使我们提高对大师所处创作时代传统的认知。将艺术家的全部作品置于连续发展的序列中，我们就能注意他从前人那里学到了什么、做了哪些革新，以及他对后人产生了哪些影响。我们必须谨防事后诸葛亮，指着结果说这种发展是必然的。对每一位艺术家来说，未来都是开放的，虽然在特定的环境中每个人的选择可能都会受到条件的限制，但发展的方向仍然是无法预估的。阿克曼对这种风格决定论提出了更全面的批评③，但这些指摘并不妨碍人们对风格形态学的探索，它是鉴赏家直觉的基础。

风格和时期

通过某种艺术特有的手段去分析风格传统是另一种途径。它较

① Johan Huizinga. *The Waning of the Middle Ages: A Study in the Forms of Life, Thought and Art in France and the Netherlands in the 14th and 15th Centuries*. London, 1924.
② Heinrich Wölfflin. *Renaissance and Baroque*. London, 1964.
③ James S. Ackerman and Rhys Carpenter. *Art and Archaeology*. Englewood Cliffs, NJ, 1963.

少关注风格演变的历时性,主要关注群体、民族或时期所有活动的共时性。这种将风格作为集体精神表达的方法可以追溯到浪漫主义哲学,尤其是黑格尔的《历史哲学》(1837)。黑格尔将历史视为绝对意识在自我发展过程中的体现,过程中的每个阶段都可视为特定民族辩证发展过程中的一个步骤。不亚于哲学、宗教、法律、道德和科技,一个民族的艺术始终反映着其"绝对精神"演进的阶段,它们都指向一个共同的中心,即时代的本质。因此,历史学家的任务不是找出社会生活各方面之间可能存在的联系,因为这种联系是基于形而上学的基础假设的。[1] 正如哥特式风格是否与经院哲学或者中世纪的封建主义表达着相同的态度,这个问题已不成立了。人们对历史学家的期望是证明这种统一性原则。

在这一背景下,相关历史学家是否将这统一原则视为"黑格尔的绝对精神",或者是否从这一时期所有的特征中去寻找其产生的主要原因,这都不重要。事实上,19世纪的艺术史学史(及其20世纪的后续)在很大程度上可以被描述为一系列试图摆脱黑格尔形而上学难以言说的特征而不牺牲其统一视野的尝试。众所周知,马克思和他的追随者们就是这样做的,他们倒转了黑格尔的理论,声称物质环境不是精神的体现,相反,精神是物质的产物或上层建筑。正如我们前面所举的例子,是特定的物质环境导致了中世纪封建主义的产生,它反映在经院哲学中,也反映在哥特风格的建筑上。

区别于对因果关系进行的真正科学研究,这些理论具有先验性特征。问题不在于封建制度是否或者以什么样的方式影响过当时大教堂兴建的社会条件,而在于找到怎样的语言模式以阐述清楚风格与社会之间假定存在的相互依存关系。无论是唯物主义的黑格尔左翼,还是唯心的黑格尔右翼,在统一原则的信念中,各种史学流派都同意这一观点。风格研究中最娴熟精湛的学者沃尔夫林在年轻时(1888年)就制定了他的研究计划:"阐释一种风格就意味着把它放在它所处的

[1] Georg Wilhelm Friedrich Hegel. *The Philosophy of History*. New York,1956:53.

一般历史语境中,并验证它是否与同时代的其他组成相协调。"① 目前,这种历史整体论已被历史学家和艺术家广泛接受。奥地利现代建筑的先驱阿道夫·卢斯曾说过:"即使一个种族灭绝得只剩下一颗纽扣,我也可以从纽扣的形状推断出他们的着装、房屋的建造、生活的方式,以及他们的宗教信仰、艺术和思想。"②

这是用于文化研究的经典名言"窥一斑而知全豹"。总的来说,历史学家和人类学家更愿意在结果已知的领域展示他们的阐释技巧,而不是喜欢冒被新证据证明其可能是错误的这种风险。

风格观相学

尽管整体风格理论已经被证明富有魅力,但从方法论的角度来看它仍有可批之处。因为无论是个人还是群体,他们在我们脑海中呈现出的都是难以解释的单一面貌。在我们看来,一个人说话、写作、穿衣、长相与他的人格形象融为一体,因此我们说,这些都是他个性的表现,甚至我们有时会通过指出假定的联系来为我们的观点辩护。但是心理学家知道,即使我们非常了解语境和惯例,从一种表现形式到所有其他表现形式的推断也是极其危险的。③ 不熟悉情况的人绝不会冒险做出这样的推断。然而,研究群体风格的一些人却声称能够做到这一点,这近乎怪论。④ 他们常常循环论证:从一个部落的静态或僵化的风格推断出他们的思想也必定是静态或僵化的。旁证越少,这种推断越容易被接受,特别是如果它是一个两极并存的系统,如在这个系统

① Heinrich Wölfflin. *Renaissance and Baroque*. London,1964. 有关艺术风格的更详细的论述,请参看 Meyer Schapiro. Style// Morris Philipson. *Aesthetics Today*. Cleveland,1961:81-113。
② Heinrich Kulka. *Adolf Loos:Das Werk des Architekten*. Vienna,1931.
③ T. H. Pear. *Personality,Appearance,and Speech*. London,1957.
④ E. H. Gombrich. *Meditations on a Hobby Horse,and Other Essays on the Theory of Art*. London,1963.

中存在动态文化与静态文化的对立,或直觉思维与理性思维的对立,这种推断就更容易被人们接受了。

在历史和人类学方面,这种研究程序的弱点是显而易见的。文化整体主义的逻辑主张在卡尔·波普尔的《历史决定论的贫困》(1957)中受到了剖析和驳斥。群体活动中的任何一个方面与其他方面之间都没有必然的联系。

然而,这并不意味着风格在某些时刻不能为群体习惯和传统的研究假设提供有效的基点,其中的可能性在前面已经提到。当然,有些保守的社会或群体倾向于抵制所有领域的变革,而有些社会(如我们的社会)则赋予变革实验以声望。① 有人可能会说,风格的特征的对立可能来自这些对立的态度。静态的社会可能倾向于重视扎实的手艺和精湛的技能,而动态的群体可能偏爱未经验证的、非专业的技能。但这样的概括会受到与上一节提到的相同的限制,我们无法找到共同的标准去比较毕加索与一位保守的中国艺术大师的技艺。因此,对表现力的评价在很大程度上取决于对选择情境的了解。在这种语境中,20世纪的艺术爱好者可能确实更喜欢独创性而不是技巧,而中国人则会选择技巧娴熟的绘画,而不是小说。这同样适用于一个社会的主导价值观,如对奢华的喜爱或排斥。奢华的构成可能有变化,但确实在1400年左右的欧洲时尚宫廷里,人们更喜欢珍贵闪亮的艺术品或绘画,而一个加尔文主义的家长会把同样的、华而不实的东西扔出窗外。事实上,这种基本态度可能在同一时期同时影响着多种艺术的风格。

有人可能会争辩说,英国传统的、含蓄保守的社会价值观会影响各个艺术领域的技法和风格选择,它们拒绝建筑的炫耀张扬、绘画的色彩"喧闹"以及音乐的情感主义。尽管从直觉上说这种联系是存在的,但我们很容易就找到了相反的特征:英国维多利亚市政厅的浮夸庸俗、拉斐尔前派绘画作品的尖利色彩以及卡莱尔长篇演说中的激情澎湃。

所谓在艺术中"表达"的民族性格,在时代的精神中更为真实明显。凡尔赛宫及太阳王的巴洛克式盛宴和展陈与拉辛的古典严谨是

① Morse Peckham. *Man's Rage for Chaos: Biology Behavior and the Arts*. Philadelphia, 1965.

同步的；20世纪建筑的功能主义和理性主义与柏格森哲学、里尔克诗歌和毕加索绘画中的非理性主义是齐头并进的。无须赘言，我们总是试图以这样的方式去阐释证据：以一个特征去指向某个时期的"本质"，而其他则是"非本质的"残余或先兆。但特别的阐释其实是削弱了而不是加强了这种统一的假说。

艺术选择的鉴别

为了避免出现观相学的谬误，研究风格的学者还不如回头去寻找古代修辞学中的经验。在那里，对社会和时间分层所提供的词汇为风格研究提供了工具。我们熟悉类似的分层，如对语言、衣着、家具和品位的风格分层，可以帮助我们自信地判断一个人的身份地位和忠诚程度。艺术品味在廉价与高雅、保守与前卫之间形成了相似的结构。艺术选择成为另一种忠诚的象征也不足为怪，但今天的真理并不一定总是正确的。[①] 今天我们过高评价艺术风格鉴别价值的倾向某些部分可能源于现代社会中对经验的不当扩展。

法国大革命将欧洲政治分化为右翼反动派和左翼进步派，在法国大革命之前，艺术领域的这种情况并未明显出现。理性的拥护者坚持新古典主义风格，而反对者则成为建筑、绘画甚至服装的中世纪主义者，以表明他们对信仰时代的忠诚。那之后，艺术运动与政治立场的关联并不鲜见。库尔贝曾以工人阶级为模特和绘画的主题，他的选择被视为一种反抗，并被打上了社会主义者的烙印。一些艺术家曾抗议他们在绘画或音乐领域的激进主义并不意味着激进的政治观点[②]，但这显然是徒劳的。批评家谈到艺术改革者时用的术语，如"先锋派"[③]

① Francis Haskell. *Patrons and Painters: A Study in the Relations between Italian Art and Society in the Age of the Baroque*. London and New York, 1963.
② Geraldine Pelles. *Art, Artists and Society: Origins of a Modern Dilemma; Painting in England and France*, 1750-1850. Englewood Cliffs, NJ and London, 1963.
③ Renato Poggioli. *Teoria dell'arte d'avanguardia*. Bologna, 1962; Il Mulino.

和"革命家",以及艺术家们在发表宣言时对政客口吻的模仿,都加强了"艺术激进主义"和"政治激进主义"的融合和混淆。

尽管社会的区隔可能会反映在艺术的范畴,但是就此得出类似"从徽章上看出忠诚"的结论仍然过于轻率。在20世纪20年代初,革命中的俄罗斯曾一度进行抽象绘画的创作,反对这些实践就是反对"文化布尔什维克主义"。现在,抽象艺术在俄罗斯受到谴责,"社会现实主义"被誉为新时代的健康艺术。这一战线的变化反过来使抽象艺术可能成为冷战的武器,抽象艺术在冷战中是表达自由的象征。如,波兰对抽象艺术的包容就是一种不可忽视的社会征兆。

研究风格的学者可以从这个案例中得到两个启示。第一个涉及社会理论的"反馈性"特征。苏联采用了马克思主义版本的黑格尔主义作为其官方信条,将任何艺术语言都视为社会状况的必然表达。因此,艺术中的方向偏离和特立独行就肯定会被视为不忠的征兆,一种吸引大多数人的单一风格成为理论上的必然。幸运的是,我们在西方并未受到类似的"国家宗教"的侵害,但黑格尔的信条对批评家和政治家的影响仍十分普遍,这促使了人们对风格变化的政治解释——我们的报纸更喜欢问艺术或建筑的每一个新运动代表什么,而对它的艺术潜力毫不关心。当代东方和西方的经验给我们的第二个启示是:无人能免受其影响。一旦以政治的方式提出问题,卡上徽章、扬起旗帜,这一社会向度谁都无法忽视。一位反共产主义者想画一个强壮的、快乐的拖拉机司机,遗憾的是人们必须告诉他,这个主题和风格已经被他的政治对手抢先了。这个无害的主题已经被赋予了政治意义,单靠一人之力很难将其破除。

这两个启示强调了社会学家在讨论风格时肩负的责任,要知道,观察者自身总是会对他的观察对象产生干扰的。

形态与鉴别

风格独特性的形成取决于对传统的学习和吸收。它们可能蕴藏

在工匠学习雕刻仪式面具的动作里、画家学习打底色和调色调的方式里、或者要求作曲家遵守的和声规则中。其中某些特征很容易识别，如哥特式的尖拱、立体派的切面、瓦格纳风格的半音和声；其他的则难以捉摸，因为它们多数不存在单独的、具体可指的特征单元，而是以特征簇的方式规律性出现，而且排除了某些典型单元。

当我们在拙劣的模仿中遇到侵权的例子时，我们就会意识到这些隐藏的禁忌。然后我们会坚定地说，西塞罗绝不会以这种方式结束一句话，贝多芬不可能写出这种变奏，莫奈也永远不会使用这样的配色。这种无可置疑的陈述似乎严格限定了艺术家选择的自由，事实上，研究风格问题的方法之一就是观察艺术家或者手工艺人创作中的禁忌。风格就是禁止一些行为，并推荐另外一些有效的行为，但是在这个系统中留给个人的自由度是不同的。人们试图从可能性的角度来研究和阐述这些隐含的风格规则。熟悉某一音乐风格的听者在倾听的整个过程中都能意识到音乐的进展，或者说对音乐的进展有所期待，而这些期待与期待的满足，或者期待与期待的落空之间的互动是音乐体验的必要部分。这一直觉得到了数学分析的证实，既定的音乐风格中存在某些序列的相对频率。[①] 然而由于离散元素排列的数量有限，音乐是一种相当孤立的情况，不宜推而广之。但同时，从语序、句子长度和其他可识别特征对文学风格的分析也取得了成果，这为统计形态学带来了希望。[②] 目前学者还未系统地将这种方法扩展到视觉艺术中的风格分析，但我们可以将这种"预测-完成"的方法应用到一些案例的研究中。我们不期望伦勃朗棕色绘画中隐藏的角落是浅蓝色的，但很有可能有人会问：这种观察是否需要统计学证实？

当我们意识到一种风格可以像一种语言那样，被那些永远无法指

① Joel E. Cohen. Information Theory and Music. *Behavioral Science*, 1962(7): 137-163.
② Alvan Ellegrd. *A Statistical Method for Determining Authorship: The Junius Letters: 1769-1772*, Gothenburg Studies in English, 13. Goteborg, 1962; Helmuth Kreuzer and R. Gunzenhäuser. *Mathematik und Dichtung: Versuche zur frage einer exakten Literaturwisen-schaft*. Munich, 1965.

出其规则的人学得尽善尽美时,科学形态学的局限性也许就令人恼火了。①不仅那些学习建筑工艺或园艺的人是这样逐渐学会使用他们的风格和程序的,那些技艺高超的伪造者、仿冒者和模仿者也同样如此,他们可以学习从内部去理解一种风格,在不考虑规则的情况下将其复制到完美。乐观主义者认为,任何赝品都不可能长时间地以假乱真,因为伪造者所处时期的风格特征必然会随着时间距离的增加而越来越明显。但我们应该认识到这是一种循环论证,我们还未发现任何足够成功地对过去仿制的赝品。但这种可能性是存在的,如某些普遍认为可以追溯到古代的罗马皇帝半身像实际上是在文艺复兴时期制作的,我们收藏的许多塔纳格拉陶俑和唐三彩马也可能是现代的。此外,有些赝品只能被外部证据揭穿,例如使用了据称在其原产时期未知的材料或工具。② 成功的伪造者的成就表明:对风格的理解并未超出直觉思维的范围,与伪造者对抗的伟大鉴赏家至少拥有和对手同等的成败机会。

当鉴赏家遇到某位作者或某一时期的一幅画、一段音乐或一篇散文,他们也可能肯定地说,这看起来或听起来不对。尽管这些说法肯定是错误的,但一般没有理由怀疑这些话语的权威性。曾经因为文体风格的原因,有人将一篇以狄德罗的名义发表的文章从作者的经典文集中删除,但当他发现原稿后又不得不将其恢复。如果这种独立的证据被频繁地披露,这位鉴赏家的名声可能会受到影响,但他肯定会获得相当可观的关注度。但无论如何,就目前而言,鉴赏家基于格式塔理论的直观把握仍然遥遥领先于枚举特征的风格形态分析。

(郭会娟 译)

① Friedrich von Hayer. Rules, Perception, and Intelligibility. *Proceedings of the British Academy*, 1963(48), 321-344; E. H. Gombrich. *Norm and Form: Studies in the Art of the Renaissance*. London, 1966: 127.
② O. Kurz. *Fakes: A Handbook for Collectors and Students*. London, 1948.

艺术作品的起源①

[德]马丁·海德格尔

马丁·海德格尔(Martin Heidegger,1889—1976),德国著名哲学家,存在主义哲学奠基人之一。海德格尔出生于德国梅斯基尔希的一个天主教家庭,从小在教会学校学习。1907年他从一位神父那里读到了布伦塔诺的著作《论亚里士多德以来存在的多重含义》,开始对存在的意义产生兴趣。1909年海德格尔进入弗莱堡大学攻读神学,然而两年后放弃神学专攻哲学,1913年以《心理主义的判断学说》获得博士学位。在弗莱堡期间,海德格尔曾参加新康德派哲学家里科(Heinrich Rickert)的研究班,深受康德哲学的影响。1915年他获得弗莱堡大学讲师资格。胡塞尔(Edmund Gustav Albrecht Husserl,1859—1938)到弗莱堡大学任教后,海德格尔与之建立起密切的关系,并成为胡塞尔的助教。1922年,海德格尔受聘为马尔堡大学哲学教授,开始撰写他的《存在与时间》。7年后,又回到弗莱堡大学继承胡塞尔的哲学讲席。1933年希特勒上台后,海德格尔出任弗莱堡大学校长,任职期间曾在讲演中表示拥护希特勒,但不久对纳粹的幻想破灭,十个月后辞去校长职务。德国战败后他被禁止任教,1951年又恢复教职。1959年退休后,海德格尔避居家乡黑森林的山间小屋,除少数演讲外很少参加社会活动,专注于著书写作。

海德格尔的存在主义理论受到胡塞尔现象学观念和方法的影响,从对"存在者"的现象学解释走向对"存在"本身的探讨,确立了以存在

① 引自马丁·海德格尔:《林中路》,上海译文出版社,2008。

为基点的本体论。"存在"(sein)与"存在者"(seindes)不同,存在者是已经显示出存在的东西,如山川大地、日月星辰,只有从它的存在方式中才能得到领会。因此,存在问题先于存在者的问题。海德格尔认为,在所有的生物中,只有人具有意识自身存在的能力。人既不作为与外部世界有关的自我而存在,也不作为与世界上其他事物相互作用的本体而存在,人类通过世界的存在而存在,世界也由于人的存在而存在。他说:"存在是存在者的存在,存在者存在是该存在者能够对其他存在者实施影响或相互影响的本源,也是能被其他有意识能力存在者感知、认识、判断、利用的本源。"

在《艺术作品的本源》(1935)一文中,海尔德格从存在主义本体论立场出发把艺术的本质归结为存在。他认为:艺术作品的真理和美的显现是通过"建立一个世界"达到的,这就是艺术创造的动态过程。这个过程是对物的辩证否定的过程,它揭示了存在的真相和意义,而艺术品正是由于对物质存在意义的理解而获得本身的意义。因此,艺术品的创造实际上就是克服物质存在的物性,把它带入人的世界,从而呈现自身的意义。从本质上说,艺术品是一个"人的世界",用于表现人和物的意义。海德格尔也批驳了艺术模仿说,认为模仿说将艺术品描述为逼真再现现实是不充分的,他认为,正是由于艺术品建立了一个世界,处于其间的存在者才因意义而显现,因无意义而隐匿,这也是艺术作品的价值所在。

海德格尔的主要著作有:《存在与时间》(*Sein und Zeit*,1927)、《康德与形而上学的问题》(*Kant und das Problem der Metaphysik*,1929)、《艺术作品的本源》(*Der Ursprunch des Kunstwerk*,1935)、《荷尔德林诗的阐释》(*Erläuterungen zu Hölderlins Dichtung*,1936—1938)、《林中路》(*Holzwege*,1950)、《筑·居·思》(*Bauen Wohnen Denken*,1951)、《何为思想?》(*Was heißt Denken?*,1951—1952)、《形而上学导论》(*Einführung in die Metaphysik*,1953)、《技术的追问》(*Die Frage nach der Technik*,1953)、《谁是尼采的查拉图斯特拉》(*Wer ist Nietzsches Zarathustra*,1953)、《根据律》(*Der Satz vom Grund*,1955—1956)、《同一与差异》(*Identität und Differenz*,1955—1957);《泰然处之》(*Gelassenheit*,1959)、《在通向语言的途中》(*Unter-

wegs zur Sprache*,1959)、《尼采》(*Nietzsche*,1961—1962)、《技术和转向》(1962)、《路标》(*Wegmarken*,1967)等。

本源(origin)一词在此指的是,一个事物从何而来,通过什么它是其所是并且如其所是。某个东西如其所是地是什么,我们称之为它的本质(essence or nature)。某个东西的本源就是它的本质之源。对艺术作品之本源的追问就是追问艺术作品的本质之源。按照通常的想法,作品来自艺术家的活动,是通过艺术家的活动而产生的。但艺术家又是通过什么、从何而来成其为艺术家的呢?通过作品;因为一件作品给作者带来了声誉,这就是说:唯有作品才使艺术家以一位艺术大师的身份出现。艺术家是作品的本源。作品是艺术家的本源。彼此不可或缺。但任何一方都不能全部包含了另一方。无论就它们本身还是就两者的关系来说,艺术家与作品向来都是通过一个第三者而存在的;这个第三者乃是第一位的,它使艺术家和艺术作品获得各自的名称。这个第三者就是艺术。

正如艺术家必然地以某种方式成为作品的本源,其方式不同于作品之为艺术家的本源,同样地,艺术也以另一种不同的方式确凿无疑地同时成为艺术家和作品的本源。但艺术竟能成为一个本源吗?哪里以及如何有艺术呢?艺术,它只不过是一个词语而已,再也没有任何现实事物与之对应。它可以被看作一个集合观念,我们把仅从艺术而来才是现实的东西,即作品和艺术家,置于这个集合观念之中。即使艺术这个词语所标示的意义超过了一个集合观念,艺术这个词语的意思恐怕也只有在作品和艺术家的现实性的基础上才能存在。抑或,事情恰恰相反?唯当艺术存在,而且是作为作品和艺术家的本源而存在之际,才有作品和艺术家吗?

无论怎样做出决断,关于艺术作品之本源的问题都势必成为艺术之本质的问题。可是,因为艺术究竟是否存在和如何存在的问题必然还是悬而未决的,所以,我们将尝试在艺术无可置疑地起现实作用的地方寻找艺术的本质。艺术在艺术—作品 (art work) 中成就本质。但什么以及如何是一件艺术作品 (work of art) 呢?

什么是艺术?这应当从作品那里获得答案。什么是作品?我们

只能从艺术的本质那里经验到。任何人都能觉察到,我们这是在绕圈子。通常的理智要求我们避免这种循环,因为它是与逻辑相抵牾的。人们认为,艺术是什么,可以从我们对现有艺术作品的比较考察中获知。而如果我们事先并不知道艺术是什么,我们又如何确认我们的这种考察是以艺术作品为基础的呢?但是,与通过对现有艺术作品的特性的收集一样,我们从更高级的概念作推演,也是同样得不到艺术的本质的;因为这种推演事先也已经看到了那样一些规定性,这些规定性必然足以把我们事先就认为是艺术作品的东西呈现给我们。可见,从现有作品中收集特性和从基本原理中进行推演,在此同样都是不可能的;若在哪里这样做了,也是一种自欺欺人。

因此,我们就不得不绕圈子了。这并非权宜之计,也不是什么缺憾。踏上这条道路,乃思想的力量;保持在这条道路上,乃思想的节日——假设思想是一种行业的话。不仅从作品到艺术和从艺术到作品的主要步骤是一种循环,而且我们所尝试的每一个具体步骤,也都在这种循环之中兜圈子。

为了找到在作品中真正起着支配作用的艺术的本质,我们还是来探究一下现实的作品,追问一下作品:作品是什么以及如何是。

艺术作品是人人熟悉的。在公共场所,在教堂和住宅里,我们可以见到建筑作品和雕塑作品。在博物馆和展览馆里,安放着不同时代和不同民族的艺术作品。如果我们根据这些作品的未经触及的现实性去看待它们,同时又不至于自欺欺人的话,那就显而易见:这些作品与通常事物一样,也是自然现存的。一幅画挂在墙上,就像一支猎枪或者一顶帽子挂在墙上。一幅油画,比如凡·高那幅描绘一双农鞋的油画,就从一个画展转到另一个画展。人们运送作品,犹如从鲁尔区运送煤炭,从黑森林运送木材。在战役期间,士兵们把荷尔德林的赞美诗与清洁用具一起放在背包里。贝多芬的四重奏存放在出版社仓库里,与地窖里的马铃薯无异。

所有作品都具有这样一种物因素(das dinghafte)。倘若它们没有这种物因素会是什么呢?但是,我们也许不满于这种颇为粗俗和肤浅的作品观点。发货人或者博物馆清洁女工可能会以此种关于艺术作品的观念活动。但我们却必须根据艺术作品如何与体验和享受它们

的人们相遭遇的情况来看待它们。可是,即便人们经常引证的审美体验也摆脱不了艺术作品的物因素。在建筑作品中有石质的东西。在木刻作品中有木质的东西。在绘画中有色彩的东西,在语言作品中有话音,在音乐作品中有声响。在艺术作品中,物因素是如此稳固,以致我们毋宁必须反过来说:建筑作品存在于石头里。木刻作品存在于木头里。油画在色彩里存在。语言作品在话音里存在。音乐作品在音响里存在。这是不言而喻的嘛——人们会回答。确然。但艺术作品中这种不言自明的物因素究竟是什么呢?

对这种物因素的追问兴许是多余的,引起混乱的,因为艺术作品除了物因素之外还是某种别的东西。其中这种别的东西构成艺术因素。诚然,艺术作品是一种制作的物,但它还道出了某种别的东西,不同于纯然的物本身,即 ἄλλο ἀγορεύει。作品还把别的东西公之于世,它把这个别的东西敞开出来;所以作品就是比喻。在艺术作品中,制作物还与这个别的东西结合在一起了。"结合"在希腊文中叫作 συμβάλλειν。作品就是符号。

比喻和符号给出一个观念框架,长期以来,人们对艺术作品的描绘就活动在这个观念框架的视角中。不过,作品中唯一的使某个别的东西敞开出来的东西,这个把某个别的东西结合起来的东西,乃是艺术作品中的物因素。看起来,艺术作品中的物因素差不多像是一个屋基,那个别的东西和本真的东西就筑居于其上。而且,艺术家以他的手工活所真正地制造出来的,不就是作品中的这样一种物因素吗?

我们是要找到艺术作品的直接而丰满的现实性;因为只有这样,我们也才能在艺术作品中发现真实的艺术。可见我们首先必须把作品的物因素收入眼帘。为此我们就必须充分清晰地知道物(thing)是什么。只有这样,我们才能说,艺术作品是不是一个物,而还有别的东西就是附着于这个物上面的;只有这样,我们才能做出决断,根本上作品是不是某个别的东西而绝不是一个物。

物与作品

　　物之为物,究竟是什么呢?当我们这样发问时,我们是想要认识物之存在(即物性,thingness)。要紧的是对物之物因素的经验。为此,我们就必须了解我们长期以来以物这个名称来称呼的所有那些存在者所归属的领域。

　　路边的石头是一件物,田野上的泥块也是一件物。瓦罐是一件物,路旁的水井也是一件物。但罐中的牛奶和井里的水又是怎么回事呢?如果把天上白云、田间蓟草、秋风中的落叶、森林上空的苍鹰都名正言顺地叫作物的话,那么,牛奶和水当然也是物。实际上,所有这一切都必须被称为物,哪怕是那些不像上面所述的东西那样显示自身的东西,也即并不显现的东西,人们也冠以物的名字。这种本身并不显现的物,即一种"自在之物"(thing-in-itself),例如按照康德的看法,就是世界整体,这样一种物甚至就是上帝本身。在哲学语言中,自在之物和显现出来的物,根本上存在着的一切存在者,统统被叫作物。

　　在今天,飞机和电话固然是与我们最切近的物了,但当我们意指终极之物时,我们却在想完全不同的东西。终极之物,那是死亡和审判。总的说来,物这个词语在这里是指任何全然不是虚无的东西。根据这个意义,艺术作品也是一种物,只要它是某种存在者的话。可是,这种关于物的概念对我们的意图至少没有直接的帮助。我们的意图是把具有物之存在方式的存在者与具有作品之存在方式的存在者划分开来。此外,把上帝叫作一个物,也一再让我们大有顾忌。同样地,把田地上的农夫、锅炉前的伙夫、学校里的教师视为一种物,也是令我们犹豫的。人可不是物啊。诚然,对于一个遇到过度任务的小姑娘,我们把她叫作还太年少的小东西,之所以这样,只是因为在这里,我们发觉人的存在在某种程度上已经丢失,以为宁可去寻找那构成物之物因素的东西了。我们甚至不能贸然地把森林旷野里的鹿,草木丛中的甲虫和草叶称为一个物。我们宁愿认为锤子、鞋子、斧子、钟是一个

物,但其至连这些东西也不是一个纯然的物。纯然的物在我们看来只有石头、土块、木头,自然和用具中无生命的东西。自然物和使用之物,就是我们通常所谓的物。

于是,我们看到自己从一切皆物(物 = res = ens = 存在者),包括最高的和终极的东西也是物这样一个最广的范围,回到纯然的物这个狭小区域里来了。在这里,"纯然"(mere)一词一方面是指:径直就是物的纯粹之物,此外无他;另一方面,"纯然"同时也指:只在一种差不多带有贬义的意思上还是物。纯然的物,甚至排除了用物,被视为本真的物。那么,这种本真的物的物因素基于何处呢?物的物性只有根据这种物才能得到规定。这种规定使我们有可能把物因素本身描画出来。有了这样的准备,我们就能够描画出作品的那种几乎可以触摸的现实性,描画出其中还隐含着的别的东西。

现在,一个众所周知的事实是:自古以来,只要存在者究竟是什么的问题被提了出来,在其物性中的物就总是作为赋予尺度的存在者而一再地突现出来了。据此,我们就必定已经在对存在者的传统解释中与关于物之物性的界定相遇了。所以,为了解除自己对物之物因素的探求的枯燥辛劳,我们只需明确地获取这种留传下来的关于物的知识就行了。关于物是什么这个问题的答案在某种程度上是我们熟悉的,我们不认为其中还有什么值得追问的东西。

对物之物性的各种解释在西方思想进程中起着支配作用,它们早已成为不言自明的了,今天还在日常中使用。这些解释可以概括为三种。

例如,这块花岗岩石是一个纯然的物。它坚硬、沉重、有长度、硕大、不规则、粗糙、有色、部分黯淡、部分光亮。我们能发觉这块岩石的所有这些因素。我们把它们当作这块岩石的识别特征。而这些特征其实意味着这块岩石本身所具有的东西。它们就是这块岩石的固有特性。这个物具有这些特性。物?我们现在意指物时,我们想到的是什么呢?显然,物绝不光是特征的集合,也不是这些特征的集合由以出现的各种特性的堆积。人人都自以为知道,物就是那个把诸特性聚集起来的东西。进而,人们就来谈论物的内核。希腊人据说已经把这个内核称为 τὸ ὑποκείμενον(基体、基底)了。当然,在他们看来,物的这个内核乃是作为根基并且总是已经呈放在眼前的东西。而物的特征

则被叫作 τὰ σνμβεβηκότα①，即总是也已经与那个向来呈放者一道出现和产生的东西。

这些称法并不是什么任意的名称。其中道出了希腊人关于在场状态(anwesenheit)意义上的存在者之存在的基本经验。这是我们这里不再能表明的了。而通过这些规定，此后关于物之物性的决定性解释才得以奠基，西方对存在者之存在的解释才得以固定下来。这种解释始于罗马—拉丁思想对希腊词语的汲取。ὑποκείμενον(基体、基底)成了 subiectum(主体)；ὑπόστασις(呈放者)成了 substantia(实体)；σνμβεβηκός(特征)成了 accidens(属性)。这样一种从希腊名称向拉丁语的翻译绝不是一件毫无后果的事情——确实，直到今天，也还有人认为它是无后果的。毋宁说，在似乎是字面上的、因而具有保存作用的翻译背后，隐藏着希腊经验向另一种思维方式的转渡。罗马思想接受了希腊的词语，却没有继承相应的同样原始的由这些词语所道说出来的经验，即没有继承希腊人的话。西方思想的无根基状态即始于这种转渡。

按照流行的意见，把物之物性规定为具有诸属性的实体，似乎与我们关于物的素朴观点相吻合。毫不奇怪，流行的对物的态度，也即对物的称呼和关于物的谈论，也是以这种关于物的通常观点为尺度的。简单陈述句由主语和谓语构成，主语一词是希腊文 ὑποκείμενον(基体、基底)一词的拉丁文翻译，既为翻译，也就有了转义；谓语所陈述的则是物之特征。谁敢撼动物与命题，命题结构与物的结构之间的这样一种简单明了的基本关系呢？然而，我们却必须追问：简单陈述句的结构(主语与谓语的联结)是物的结构(实体与属性的统一)的映像吗？或者，如此这般展现出来的物的结构竟是根据命题框架被设计出来的吗？

人把自己在陈述中把握物的方式转嫁到物自身的结构上去——还有什么比这更容易理解的呢？不过，在发表这个似乎是批判性的，但却十分草率的意见之前，我们首先还必须弄明白，如果物还是不可见的，那么这种把命题结构转嫁到物上面的做法是如何可能的。谁是第一位和决定性的，是命题结构呢还是物的结构？这个问题直到眼下

① 后世以"属性"(accidens)译之，见下文的讨论。

还没有得到解决。甚至,以此形态出现的问题究竟是否可以解决,也还是令人起疑的。

从根本上说来,既不是命题结构给出了勾画物之结构的标准,物之结构也不可能在命题结构中简单地得到反映。就其本性和其可能的交互关系而言,命题结构和物的结构两者具有一个共同的更为原始的根源。总之,对物之物性的第一种解释,即认为物是其特征的载体,不管它多么流行,还是没有像它自己所标榜的那样朴素自然。让我们觉得朴素自然的,兴许只是一种长久的习惯所习以为常的东西,而这种习惯却遗忘了它赖以产生的异乎寻常的东西。然而,正是这种异乎寻常的东西一度作为令人诧异的东西震惊了人们,并且使思想惊讶不已。

对这种流行的物之解释的信赖只是表面看来是凿凿有据的。此外,这个物的概念(物是它的特征的载体)不仅适合于纯然的和本真的物,而且适合于任何存在者。因而,这个物的概念也从来不能帮助人们把物性的存在者与非物性的存在者区分开来。但在所有这些思考之前,有物之领域内的清醒逗留已经告诉我们,这个物之概念没有切中物之物因素,没有切中物的根本要素和自足特性。偶尔,我们甚至有这样一种感觉,即,也许长期以来物之物因素已经遭受了强暴,并且思想参与了这种强暴;因为人们坚决拒绝思想而不是努力使思想更具思之品性。但是,在规定物之本质时,如果只有思想才有权言说,那么,一种依然如此肯定的感觉应该是什么呢?不过,也许我们在这里和在类似情形下称之为感觉或情绪的东西,是更为理性的,亦即更具有知觉作用的,因而比所有理性更向存在敞开;而这所有的理性此间已经成了理智(ratio),被理智地误解了。在这里,对非—理智的垂涎,作为未经思想的理智的怪胎,帮了古怪的忙。诚然,这个流行的物之概念在任何时候都适合于任何物,但它把握不了本质地现身的物,而倒是扰乱了它。

这样一种扰乱或能避免吗?如何避免呢?大概只有这样:我们给予物仿佛一个自由的区域,以便它直接地显示出它的物因素。首先我们必须排除所有会在对物的理解和陈述中跻身到物与我们之间的东西,唯有这样,我们才能沉浸于物的无伪装的在场。但是,这种与物的直接遭遇,既不需要我们去索求,也不需要我们去安排。它早就发生

着,在视觉、听觉和触觉当中,在对色彩、声响、粗糙、坚硬的感觉中,物——完全在字面上说——逼迫着我们。物是 αἰσθητόν(感性之物),即在感性的感官中通过感觉可以感知的东西。由此,后来那个物的概念就变得流行起来了,按照这个概念,物无非是感官上被给予的多样性之统一体。至于这个统一体是被理解为全体,还是整体或者形式,都丝毫没有改变这个物的概念的决定性特征。

于是,这种关于物之物性的解释,如同前一种解释一样,也是正确的和可证实的。这就足以令人怀疑它的真实性了。如果我们再考虑到我们所寻求的物之物因素,那么,这个物的概念就又使我们无所适从了。我们从未首先并且根本地在物的显现中感觉到一种感觉的涌逼,例如乐音和噪音的涌逼——正如这种物之概念所断言的那样;而不如说,我们听到狂风在烟囱上呼啸,我们听到三马达的飞机,我们听到与鹰牌汽车迥然不同的奔驰汽车。物本身要比所有感觉更贴近于我们。我们在屋子里听到敲门,但我们从未听到听觉的感觉,或者哪怕是纯然的嘈杂声。为了听到一种纯然的嘈杂声,我们必须远离物来听,使我们的耳朵离开物,也即抽象地听。

在我们眼下所说的这个物的概念中,并没有多么强烈的对物的扰乱,而倒是有一种过分的企图,要使物以一种最大可能的直接性接近我们。但只要我们把在感觉上感知的东西当作物的因素赋予物,那么,物就绝不会满足上述企图。第一种关于物的解释仿佛使我们与物保持着距离,而且把物挪得老远;而第二种解释则过于使我们为物所纠缠了。在这两种解释中,物都消失不见了。因此,确实需要避免这两种解释的夸大。物本身必须保持在它的自持(insichruhen)中。物应该置于它本己的坚固性中。这似乎是第三种解释所为,而这第三种解释与上面所说的两种解释同样地古老。

给物以持久性和坚固性的东西,同样也是引起物的感性涌逼方式的东西,即色彩、声响、硬度、大小,是物的质料。把物规定为质料(ὕλη),同时也就已经设定了形式(μορφή)。物的持久性,即物的坚固性,就在于质料与形式的结合。物是具有形式的质料。这种物的解释要求直接观察,凭这种观察,物就通过其外观(εἶδος)关涉于我们。有了质料与形式的综合,人们终于寻获了一个物的概念,它对自然物和

用具物都是很适合的。

　　这个物的概念使我们能够回答艺术作品中的物因素问题。作品中的物因素显然就是构成作品的质料。质料是艺术家创造活动的基底和领域。但我们本可以立即就得出这个明了的众所周知的观点的。我们为什么要在其他流行的物的概念上兜圈子呢？那是因为，我们对这个物的概念，即把物当作具有形式的质料的概念，也是有怀疑的。

　　可是，在我们活动于其中的领域内，质料—形式（matter-form）这对概念不是常用的吗？确然。质料与形式的区分，而且以各种不同的变式，绝对是所有艺术理论和美学的概念图式。不过，这一无可争辩的事实却并不能证明形式与质料的区分是有充足的根据的，也不证明这种区分原始地属于艺术和艺术作品的领域。再者，长期以来，这对概念的使用范围已经远远地越出了美学领域。形式与内容是无论什么东西都可以归入其中的笼统概念。甚至，即使人们把形式称作理性而把质料归于非理性，把理性当作逻辑而把非理性当作非逻辑，甚或把主体—客体关系与形式—质料这对概念结合在一起，这种表象（vorstellen）仍然具有一种无物能抵抗得了的概念机制。

　　然而，如果质料与形式的区分的情形就是如此，我们又该怎样借助于这种区分，去把握与其他存在者相区别的纯然物的特殊领域呢？或许，只消我们取消这些概念的扩张和空洞化，根据质料与形式来进行的这样一种描画就能重新赢获它的规定性力量。确实如此；但这却是有条件的，其条件就是：我们必须知道，它是在存在者的哪个领域中实现其真正的规定性力量的。说这个领域是纯然物的领域，这到眼下为止还只是一个假定而已。指出这一概念结构在美学中的大量运用，这或许更能带来这样一种想法，即认为：质料与形式是艺术作品之本质的原生规定性，并且只有从此出发才反过来被转嫁到物上去。质料—形式结构的本源在哪里呢？在物之物因素中呢，还是在艺术作品的作品因素之中？

　　自持的花岗岩石块是一种质料，它具有一种尽管笨拙但却确定的形式。在这里，形式意指诸质料部分的空间位置分布和排列，此种分布和排列带来一个特殊的轮廓，也即一个块状的轮廓。但是，罐、斧、鞋等，也是处于某种形式当中的质料。在这里，作为轮廓的形式并非

一种质料分布的结果。相反地,倒是形式规定了质料的安排。不止于此,形式甚至先行规定了质料的种类和选择:罐要有不渗透性,斧要有足够的硬度,鞋要坚固同时具有柔韧性。此外,在这里起支配作用的形式与质料的交织首先就从罐、斧和鞋的用途方面被处置好了。这种有用性(dienlichkei)从来不是事后才被指派和加给罐、斧、鞋这类存在者的。但它也不是作为某种目的而四处漂浮于存在者之上的什么东西。

有用性是一种基本特征,由于这种基本特征,这个存在者便凝视我们,亦即闪现于我们面前,并因而现身在场,从而成为这种存在者。不光是赋形活动,而且随着赋形活动而先行给定的质料选择,因而还有质料与形式的结构的统治地位,都建基于这种有用性之中。服从有用性的存在者,总是制作过程的产品。这种产品被制作为用于什么的器具(zeug)。因而,作为存在者的规定性,质料和形式就寓身于器具的本质之中。器具这一名称指的是为了使用和需要所特别制造出来的东西。质料和形式绝不是纯然物的物性的原始规定性。

器具,比如鞋具吧,作为完成了的器具,也像纯然物那样,是自持的;但它并不像花岗岩石块那样具有那种自生性。另一方面,器具也显示出一种与艺术作品的亲缘关系,因为器具也出自人的手工,而艺术作品由于其自足的在场却又堪与自身构形的不受任何压迫的纯然物相比较。尽管如此,我们并不把作品归入纯然物一类。我们周围的用具物毫无例外地是最切近和本真的物,于是,器具既是物,因为它被有用性所规定,但又不只是物;器具同时又是艺术作品,但又要逊色于艺术作品,因为它没有艺术作品的自足性。假如允许做一种计算性排列的话,我们可以说,器具在物与作品之间有一种独特的中间地位。

而质料—形式结构,由于它首先规定了器具的存在,就很容易被看作任何存在者的直接可理解的状态,因为在这里从事制作的人本身已经参与进来了,也即参与了一个器具进入其存在(sein)的方式。由于器具拥有一个介于纯然物和作品之间的中间地位,因而人们很自然地想到,借助于器具存在(质料—形式结构)也可以掌握非器具性的存在者,即物和作品,甚至一切存在者。

不过,把质料—形式结构视为任何一个存在者的这种状态的倾向,还受到了一个特殊的推动,这就是:事先根据一种信仰,即圣经的

信仰,把存在者整体表象为受造物,在这里也就是被制作出来的东西。虽然这种信仰的哲学能使我们确信上帝的全部创造作用完全不同于工匠的活动,但如果同时甚或先行就根据托马斯主义哲学对于圣经解释的信仰的先行规定,从质料(materia)和形式(forma)的统一方面来思考受造物(ens creatun),那么,这种信仰就是从一种哲学那里得到解释的,而这种哲学的真理乃基于存在者的一种无蔽状态,后者不同于信仰所相信的世界。

建基于信仰的创造观念,虽然现在可能丧失了它在认识存在者整体这回事情上的主导力量,但是一度付诸实行的、从一种外来哲学中移植过来的对一切存在者的神学解释,亦即根据质料和形式的世界观,却仍然保持着它的力量。这是在中世纪到近代的过渡期发生的事情。近代形而上学也建基于这种具有中世纪特征的形式—质料结构之上,只是这个结构本身在字面上还要回溯到外观和质料的已被掩埋起来的本质那里。因此,根据质料和形式来解释物,不论这种解释仍旧是中世纪的还是成为康德先验论(Kantian-transcendental)的,总之它已经成了流行的自明的解释了。但正因为如此,它便与上述的另外两种物之物性的解释毫无二致,也是对物之物存在的扰乱。

············

作为例子,我们选择一个常见的器具:一双农鞋。为了对它作出描绘,我们甚至无须展示这样一种用具的实物,人人都知道它。但由于在这里事关一种直接描绘,所以可能最好是为直观认识提供点方便。为了这种帮助,有一种形象的展示就够了。为此我们选择了凡·高的一幅著名油画。凡·高多次画过这种鞋具。但鞋具有什么看头呢?人人都知道鞋是什么东西?如果不是木鞋或者树皮鞋的话,我们在鞋上就可以看到用麻线和钉子连在一起的牛皮鞋底和鞋帮。这种器具是用来裹脚的。鞋或用于田间劳动,或用于翩翩起舞,根据不同的有用性,它们的质料和形式也不同。

此类正确的说明只是解说了我们已经知道的事情而已。器具的器具存在就在于它的有用性。可是,这种有用性本身的情形又怎样呢?我们已经用有用性来把握器具之器具因素吗?为了做到这一点,难道我们不必从其用途上查找有用的器具吗?田间农妇穿着鞋子。

只有在这里,鞋才成其所是。农妇在劳动时对鞋思量越少,或者观看得越少,或者甚至感觉得越少,它们就越是真实地成其所是。农妇穿着鞋站着或者行走。鞋子就这样现实地发挥用途。必定是在这样一种器具使用过程中,我们真正遇到了器具因素。

与此相反,只要我们仅仅一般地想象一双鞋,或者甚至在图像中观看这双只是摆在那里的空空的无人使用的鞋,那我们将绝不会经验到器具的器具存在实际上是什么。根据凡·高的画,我们甚至不能确定这双鞋是放在哪里的。这双农鞋可能的用处和归属毫无透露,只是一个不确定的空间而已。上面甚至连田地里或者田野小路上的泥浆也没有粘带一点,后者本来至少可以暗示出这双农鞋的用途的。只是一双农鞋,此外无他。然而——

从鞋具磨损的内部那黑洞洞的敞口中,凝聚着劳动步履的艰辛。这硬邦邦、沉甸甸的破旧农鞋里,聚积着那寒风料峭中迈动在一望无际的永远单调的田垄上的步履的坚韧和滞缓。鞋皮上粘着湿润而肥沃的泥土。暮色降临,这双鞋底在田野小径上踽踽而行。在这鞋具里,回响着大地无声的召唤,显示着大地对成熟谷物的宁静馈赠,表征着大地在冬闲的荒芜田野里朦胧的冬眠。这器具浸透着对面包的稳靠性无怨无艾的焦虑,以及那战胜了贫困的无言喜悦,隐含着分娩阵痛时的哆嗦,死亡逼近时的战栗。这器具属于大地,它在农妇的世界里得到保存。正是由于这种保存的归属关系,器具本身才得以出现而得以自持。

然而,我们也许只有在这个画出来的鞋具上才能看到所有这一切。相反,农妇就径直穿着这双鞋。倘若这种径直穿着果真如此简单就好了。暮色黄昏,农妇在一种滞重而健康的疲惫中脱下鞋子;晨曦初露,农妇又把手伸向它们;或者在节日里,农妇把它们弃于一旁。每当此时,未经观察和打量,农妇就知道那一切。虽然器具的器具存在就在其有用性中,但这种有用性本身又植根于器具的一种本质性存在的丰富性中。我们称之为可靠性(reliability)。借助于这种可靠性,农妇通过这个器具而被置入大地的无声召唤之中;借助于器具的可靠性,农妇才对自己的世界有了把握。世界和大地为她而在此,也为与她相随以她的方式存在的人们而在此,只是这样在此存在:在器具中。

我们说"只是",在这里是令人误解的;因为器具的可靠性才给这简朴的世界带来安全,并且保证了大地无限延展的自由。

　　器具之器具存在,即可靠性,按照物的不同方式和范围把一切物聚集于一体。不过,器具的有用性只不过是可靠性的本质后果。有用性在可靠性中漂浮。要是没有可靠性就没有有用性。具体的器具会用旧用废;而与此同时,使用本身也变成了无用,逐渐损耗,变得寻常无殊。于是,器具之存在进入萎缩过程中,沦为纯然的器具。器具之存在的这样一种萎缩过程也就是可靠性的消失过程。也正是由于这一消失过程,用物才获得了它们那种无聊而生厌的惯常性,不过,这一过程更多地也只是对器具存在的原始本质的一个证明。器具的磨损的惯常性作为器具唯一的、表面上看来为其所特有的存在方式突现出来。现在,只还有枯燥无味的有用性才是可见的。它唤起一种假象,即器具的本源在于纯然的制作过程中,制作过程才赋予某种质料以形式。可是,器具在其真正的器具存在中远不只是如此。质料与形式以及两者的区别有着更深的本源。

　　自持的器具的宁静就在可靠性之中。只有在可靠性之中,我们才能发现器具实际上是什么。对于我们首先所探寻的东西,即物之物因素,我们仍然茫然无知。尤其对于我们真正的、唯一的探索目的,即艺术作品意义上的作品的作品因素,我们就更是一无所知了。

　　或者,是否我们眼下在无意间,可说是顺带地,已经对作品的作品存在有了一鳞半爪的经验呢?

　　我们已经寻获了器具的器具存在。但又是如何寻获的呢?不是通过对一个真实摆在那里的鞋具的描绘和解释,不是通过对制鞋工序的讲述,也不是通过对张三李四实际使用鞋具过程的观察,而只是通过对凡·高的一幅画的观赏。这幅画道出了一切。走近这个作品,我们突然进入了另一个天地,其况味全然不同于我们惯常的存在。

　　艺术作品使我们懂得了鞋具实际上是什么。倘若我们以为我们的描绘是一种主观活动,已经如此这般勾勒好了一切,然后再把它置于画上,那就是最为糟糕的自欺了。如果说这里有什么值得起疑的地方的话,那就只有一点,即我们站在作品近处经验得太过肤浅了,对自己的经验的言说太过粗陋和简单了。但首要地,这部作品并不像起初使人感觉

的那样，仅为了使人更好地目睹一个器具是什么。倒不如说，通过这个作品，也只有在这个作品中，器具的器具存在才专门显露出来了。

在这里发生了什么呢？在这作品中有什么东西在发挥作用呢？凡·高的油画揭开了这个器具即一双农鞋实际上是什么。这个存在者进入它的存在之无蔽之中。希腊人把存在者之无蔽状态命名为 ἀληϱετα。我们说真理，但对这个词语少有足够的思索。在作品中，要是存在者是什么和存在者是如何被开启出来，也就有了作品中的真理的发生。

在艺术作品中，存在者之真理已经自行设置入作品中了。在这里，"设置"（setzen）说的是：带向持立。一个存在者，一双农鞋，在作品中走进了它的存在的光亮中。存在者之存在进入其闪耀的恒定中了。

那么，艺术的本质或许就是：存在者的真理自行设置入作品。可是迄今为止，人们都一直认为艺术是与美的东西或美有关的，而与真理毫不相干。产生这类作品的艺术，亦被称为美的艺术，以区别于生产器具的手工艺。在美的艺术中，并不是说艺术就是美的，它之所以被叫作美的，是因为它产生美。相反，真理归于逻辑，而美留给了美学。

…………

我们寻求艺术作品的现实性，是为了实际地找到在其中起支配作用的艺术。物性的根基已经被表明为作品最切近的现实。而为了把握这种物性因素，传统的物的概念却是不够的；因为这些概念本身就错失了物因素的本质。流行的物的概念把物规定为有形式的质料，这根本就不是出自物的本质，而是出于器具的本质。我们也已经表明，长期以来，在对存在者的解释中，器具存在一直占据着一种独特的优先地位。这种过去未得到专门思考的器具存在的优先地位暗示我们，要在避开流行解释的前提下重新追问器具因素。

我们曾通过一件作品告诉自己器具是什么。由此，在作品中发挥作用的东西也几乎不露痕迹地显现出来，那就是在其存在中的存在者的开启，亦即真理之生发。而现在，如果作品的现实性只能通过在作品中起作用的东西来规定的话，那么，我们在艺术作品的现实性中寻获现实的艺术作品这样一个意图的情形如何呢？只要我们首先在那种物性的根基中猜度作品的现实性，那我们就误入歧途了。现在，我们站在我们的思索的一个值得注意的成果面前——如果我们还可以

称之为成果的话。有两点已经清楚了：

第一，把握作品中的物因素的手段，即流行的物概念，是不充分的。

第二，我们意图借此当作作品最切近的现实性来把握的东西，即物性的根基，并不以此方式归属于作品。

一旦我们在作品中针对这样一种物性的根基，我们实际上已经不知不觉地把这件作品当作一个器具了，我们此外还在这个器具上准予建立一座包含着艺术成分的上层建筑。不过，作品并不是一个器具，一个此外还配置有某种附着于其上的审美价值的器具。作品丝毫不是这种东西，正如纯然物是一个仅仅缺少真正的器具特征即有用性和制作过程的器具。

我们对于作品的追问已经受到了动摇，因为我们并没有追问作品，而是时而追问一个物时而追问一个器具。不过，这并不是才由我们发展出来的追问。它是美学的追问态度。美学预先考察艺术作品的方式服从于对一切存在者的传统解释的统治。然而，动摇这种习惯的追问态度并不是本质性的。关键在于我们首先要开启一道眼光，看到下面这一点，即只有当我们去思考存在者之存在之际，作品之作品因素、器具之器具因素和物之物因素才会接近我们。为此就必须预先拆除自以为是的障碍，把流行的虚假概念置于一边。因此我们不得不走了一段弯路。但这段弯路同时也使我们上了路，有可能把我们引向一种对作品中的物因素的规定。作品中的物因素是不能否定的，但如果这种物因素归属于作品之作品存在，那么，我们就必须根据作品因素来思考它。如果是这样，则通向对作品的物性现实性的规定的道路，就不是从物到作品，而是从作品到物了。

艺术作品以自己的方式开启存在者之存在。在作品中发生着这样一种开启，也即解蔽（entbergen），也就是存在者之真理。在艺术作品中，存在者之真理自行设置入作品中了。艺术就是真理自行设置入作品中。那么，这种不时作为艺术而发生的真理本身是什么呢？这种"自行设置入作品"又是什么呢？

（孙周兴 译）

机械复制时代的艺术作品(节选)

[德]瓦尔特·本雅明①

瓦尔特·本迪克斯·舍恩弗利斯·本雅明(Walter Bendix Schoenflies Benjamin,1892—1940)是德国哲学家、文艺评论家,法兰克福学派主要成员。本雅明1892年出生于德国柏林一个犹太富商家庭,从小深受犹太教的影响。1912年进入弗赖堡大学攻读哲学,后又转学于慕尼黑和伯尔尼大学,观念上受到新康德主义的广泛影响,1919年他以《德国浪漫主义的艺术批评观》获得伯尔尼大学博士学位。求学期间,本雅明曾积极参与政治运动,曾经当选柏林自由学生联盟主席。1925年,本雅明以《德国悲剧的起源》申请法兰克福大学教授资格,但未能如愿。后又以自由撰稿人的身份谋生,研究巴黎拱廊街和19世纪的文化。1927年访苏回国后,与法兰克福大学的社会研究中心联系紧密,成为《社会研究杂志》的主要撰稿人之一。1929年,他与著名导演布莱希特结为密友,深受其马克思主义艺术理论的影响。希特勒上台后,本雅明被纳粹驱逐出境,居留法国,逃亡中仍然坚持为法兰克福学派撰稿,其重要著作《单向街》《机械复制时代的艺术作品》《驼背小人:1900年前后柏林的童年》以及《拱廊街计划》均完成于此期间。1940年9月,因不堪盖世太保追捕,本雅明自杀于西班牙比利牛斯山脉下的边境小镇波尔特沃,年仅48岁。

《机械复制时代的艺术作品》是本雅明的代表作之一,文中展示了他对复制技术和大众文化的看法。他以摄影和电影这两种新近出现

① 选自瓦尔特·本雅明:《机械复制时代的艺术作品》,王才勇译,中国城市出版社,2002。

的艺术形式为例，研究了资本主义生产条件下艺术创作的新变化，并试图寻找现代复制条件下艺术服务于无产阶级的方式。本雅明提出了"光韵"（aura）的概念，人们在独特的艺术品面前经历的那种敬畏感。按本雅明所说"光韵"并非客体所固有的，而是一种外在属性，它包括艺术品的神秘性、模糊性、独一无二性等等。因此，"光韵"表明了艺术与原始、封建或资产阶级权力结构的联系，进而表示它与宗教或世俗仪式的联系。随着技术复制时代的到来，比如影片的大量复制，艺术体验从地点和仪式中解脱出来，从而导致了光韵的破灭。"技术复制在世界史上第一次把艺术品从对仪式的寄生依存中解放出来。"艺术品的复制导致艺术失去了传统意义上的价值。在机械复制时代之前，艺术品具有审美价值是因为它是唯一真实的作品。而艺术品的仪式价值在于它的距离感，距离使艺术品超越它的物质性，获得哲学或精神层面的意义，这是本雅明所言艺术品的真正仪式价值。

 本雅明对技术介入艺术领域的评价具有两面性：一方面，他充分认识到机械复制技术带来了艺术品"本真"和"光韵"的消失，艺术不可避免地成为文化工业的一部分，艺术创作不再是艺术家个人意志的完整体现，而是一种产生流程；机械复制艺术的根基不再是礼仪，而是政治。另一方面，他也承认机械复制为大众艺术的兴趣创造了条件。本雅明几乎将一生都奉献给了写作，被誉为"欧洲真正的知识分子"。

 本雅明的主要著作有：《论本体语言和人的语言》（*Über die Sprache und die Sprache des Menschen*，1916）、《德国浪漫派的艺术批评概念》（*Der Begriff der Kunstkritik in der Deutschen Romantik*，1920）、《暴力批判》（*Zur Kritik der Gewalt*，1921）、《德国悲剧的起源》（*Ursprung des Deutschen Trauerspiels*，1925）、《单向街》（*Gesammelte Schriften*，1928）、《机械复制时代的艺术作品》（*Das Kunstwerk in Zeitalter Seiner Technischen Reproduzierbarkert*，1936）、《驼背小人：1900年前后柏林的童年》（*Berliner Kindheit um Neunzehnhundert*，1938）、《拱廊街计划》（*Das Passagen-Werk*，1939）等。

一、机械复制

艺术作品在原则上总是可复制的,人所制作的东西总是可被仿造的。学生们在艺术实践中进行仿制,大师们为传播他们的作品而从事复制,最终甚至还由追求赢利的第三种人造出复制品来。然而,对艺术品的机械复制较之于原来的作品还表现出一些创新。这种创新在历史进程中断断续续地被接受,且要相隔一段时间才有一些创新,但却一次比一次强烈。早在文字能通过印刷复制之前的很长一段时间里,木刻就已开天辟地地使对版画艺术的复制具有了可能;而众所周知,在文献领域中造成巨大变化的是印刷,即对文字的机械复制。但是,在此如果从世界史尺度来看,这些变化只不过是一个特殊现象,当然是特别重要的特殊现象。在中世纪的进程中,除了木刻外还有镌刻和蚀刻;在19世纪初,又有石印术出现。

随着石印术的出现,复制技术达到了一个全新的阶段。这种简单得多的复制方法不同于在一块木版上镌刻或在一片铜版上蚀刻,它是按设计稿在一块石版上描样。这种复制方法第一次不仅使它的产品一如既往地大批量销入市场,而且以日新月异的形式构造投放到市场。石印术的出现使得版画艺术能解释性地去表现日常生活,而且开始和印刷术并驾齐驱。可是,在石印术发明后不到几十年的光景中,照相摄影便超过了石印术。随着照相摄影的诞生,原来在形象复制中最关键的手便首次减轻了所担当的最重要的艺术职能,这些职能便归眼睛所有。由于眼看比手画快得多,因而,形象复制过程就大大加快,以致它能跟得上讲话的速度。如果说石印术可能孕育着画报的诞生,那么,照相摄影就可能孕育了有声电影的问世。而上世纪(19世纪)末就已开始了对声音的技术复制。由此,技术复制达到了这样一个水准,它不仅能复制一切传世的艺术品,从而以其影响经受了最深刻的变化,而且它还在艺术处理方式中为自己获得了一席之地。在研究这一水准时,最富有启发意义的是它的两种不同功能——对艺术品的复

制和电影艺术——是彼此渗透的。

二、原真性

即使在最完美的艺术复制品中也会缺少一种成分:艺术品的即时即地性,即它在问世地点的独一无二性。但唯有借助于这种独一无二性才构成了历史,艺术品的存在过程就受制于历史。这里面不仅包含了由于时间演替使艺术品在其物理构造方面发生的变化,而且也包含了艺术品可能由所处的不同占有关系而来的变化。前一种变化的痕迹只能由化学或物理分析方法去发掘,而这种分析在复制品中又是无法实现的;至于后一种变化的痕迹则是个传统问题,对其追踪又必须以原作的状况为出发点。

原作的即时即地性组成了它的原真性(*Echtheit*)。对传统的构想依据这原真性,才使即时即地性时至今日作为完全的等同物流传。完全的原真性是技术——当然不仅仅是技术——复制所达不到的。原作在碰到通常被视为赝品的手工复制品时,就获得了它全部的权威性,而碰到技术复制品时就不是这样了。其原因有二。一是技术复制比手工复制更独立于原作。比如,在照相摄影中,技术复制可以突出那些由肉眼不能看见但镜头可以捕捉的原作部分,而且镜头可以挑选其拍摄角度;此外,照相摄影还可以通过放大或慢摄等方法摄下那些肉眼未能看见的形象。这是其一。其二,技术复制能把原作的摹本带到原作本身无法达到的境界。首先,不管它是以照片的形式出现,还是以留声机唱片的形式出现,它都使原作能随时为人所欣赏。大教堂挪了位置是为了在艺术爱好者的工作间室能被人观赏;在音乐厅或露天里演奏的合唱作品,在卧室里也能听见。

此外,对艺术品的这种改造可能不大会触及艺术的组成成分——但对艺术品的这种改造在任何情况下都使艺术品的即时即地性丧失了。这一点不仅对艺术品来说是这样,而且对例如电影观众眼前闪过的一处风景来说也是这样。因此,通过展示艺术品的过程还触及了一

个最敏感的核心问题,即艺术品的原真性问题;这样一种自然对象不会展现这种本质。一件东西的原真性包括它自问世那一刻起可继承的所有东西,包括它实际存在时间的长短以及它曾经存在过的历史证据。由于它的历史证据取决于它实际存在时间的长短,因此,当复制活动中其实际存在时间的长短摆脱了人的控制,它的历史证据就难以确凿了。当然,也仅仅是历史证据;但如此一来难以成立的就是该东西的权威性,即它在传统方面的重要性。

 人们可以把这些特征概括为光韵概念,并指出,在对艺术作品的机械复制时代凋谢的东西就是艺术品的光韵。这是一个有明显特征的过程,其意义远远超出了艺术领域。总而言之,复制技术把所复制的东西从传统领域中解脱了出来。由于它制作了许许多多的复制品,因而它就用众多的复制物取代了独一无二的存在;由于它使复制品能为接受者在其自身的环境中去加以欣赏,因而它就赋予了所复制的对象以现实的活力。这两方面的进程导致了传统的大动荡——作为人性的现代危机和革新对立面的传统大动荡,它们都与现代社会的群众运动密切联系,其最强大的代理人就是电影。电影的社会意义即使在它最富建设性的形态中——恰恰在此中并不排除其破坏性、宣泄性的一面,即扫荡文化遗产的传统价值的一面也是可以想见的。这一现象在从克娄巴特拉①和本·霍尔②到弗里德利库斯③和拿破仑的伟大历史电影中表现得最为明显,并不断扩

① 保罗·瓦莱利:《艺术片论集》(Pièces surl'art),巴黎,第105页(《无处不在的征服》)。
② 当然,一件艺术品的历史还包括更多的东西,例如《蒙娜丽莎》(Mona Lisa)的历史,就还包括它在17、18、19世纪各种摹本的种类和数量。
③ 正是由于原真性是不可复制的,努力采用某些——机械——复制方法,才有助于将原真性加以区分和归类,造就这种区分是艺术品买卖行业的一项重要职责。艺术品买卖行业的兴致明显地在于,把文字发明前和发明后的各种木刻样版与铜版以及类似于铜版的东西区分开来。可以说,早在原真性以后获得发展之前,木刻术的发明就已摧毁了原真性的根基。一幅中世纪的圣母玛利亚画像,在它被创造出来的那个时候,还不能算作是"真品",只是在以后几个世纪里,它才成了"真品",也许在先前被创造出来的那个世纪,它显得最丰满。

大。阿培尔·冈斯①曾在1927年满怀热情地宣称:"莎士比亚、伦勃朗、贝多芬将拍成电影……所有的传说、所有的神话和志怪故事、所有创立宗教的人和各种宗教本身……都期待着在水银灯下的复活,而主人公们则在墓门前你推我搡。"②也许他并没有想到这一点,但却发出了广泛地进行扫荡的呼吁声。

三、光韵的消失

在漫长的历史长河中,人类的感性认识方式是随着人类群体的整个生活方式的改变而改变的。人类感性认识的组织方式——这一认识赖以完成的手段——不仅受制于自然条件,而且也受制于历史条件。在民族大迁徙时代,晚期罗马的美术工业和维也纳风格也就随之出现了,该时代不仅仅拥有了一种不同于古代的新艺术,而且也拥有了一种不同的感知方式。维也纳学派的著名学者里格耳③和维克霍夫④首次由这种新艺术出发探讨了当时历史空间中起作用的感知方式,他们蔑视埋没这种新艺术的古典传统。尽管他们的认识是深刻的,但他们仅满足于去揭示晚期罗马时期固有的感知方式的

① 《浮士德》(Faust)在乡下最蹩脚的演出,无论如何都要比一场《浮士德》电影强,比如它就足以与魏玛的首场演出相媲美。在银幕前,人们是不会想起那在舞台前通常会想起的传统形象——在靡非斯特(Mephisto)等角色身上有着歌德(Goethe)青年时期的朋友约翰·海因利希·梅克(Johann Heinrich Merck)的影子,以及诸如此类的东西。
② 阿培尔·冈斯:《走向形象的时代》,见《电影艺术》第Ⅱ卷,巴黎,1927年,第94-96页。
③ 通情达理地接近大众,可能意味着把人的社会功能从视野中排斥出去。没有什么东西可以保证,今天的肖像画家在画一位与家人一起坐在早餐桌旁就餐的著名外科医生时,把他的社会功能描绘得比17世纪的画家在画外科医生时[例如伦勃朗(Rembrandt)在其《解剖学课》(Anatomie)中]对这行业的表现还要清楚。
④ 把光韵界定为"在一定距离之外但感觉上如此贴近之物的独一无二的显现",无非体现了在时空感知范畴中对艺术品膜拜价值的描述。远与近是一组对立范畴。本质上远的东西就是不可接近的,不可接近性实际上就成了膜拜形象的一种主要性质。膜拜形象的实质就是"在一定距离之外但感觉上如此贴近"。一个人可以从他的题材中达到这种贴近,但这种贴近并没有消除它在表面上保持的距离。

形式特点。这是他们的一个局限。他们没有努力——也许无法指望——去揭示由这些感知方式的变化所体现出来的社会变迁。现在，获得这种认识的条件就有利得多。如果能将我们现代感知媒介的变化理解为韵味的衰竭，那么，人们就能揭示这种衰竭的社会条件。

那么，究竟什么是光韵呢？从时空角度所作的描述就是：在一定距离之外但感觉上如此贴近之物的独一无二的显现。在一个夏日的午后，一边休憩着一边凝视地平线上的一座连绵不断的山脉或一根在休憩者身上投下绿荫的树枝，那就是这条山脉或这根树枝的光韵在散发，借助这种描述就能使人容易理解光韵在当代衰竭的特殊社会条件。光韵的衰竭来自两种情形，它们都与大众运动日益增长的展开和紧张的强度有最密切的关联，即现代大众有着要使物更易"接近"的强烈愿望，就像他们有着通过对每件实物的复制品以克服其独一无二性的强烈倾向一样。这种通过占有一个对象的酷似物、摹本或占有它的复制品来占有这个对象的愿望与日俱增，显然，由画报和新闻影片展现的复制品就与肉眼所亲自看见的形象不尽相同，在这种形象中独一无二性和永久性紧密交叉，正如暂时性和可重复性在那些复制品中紧密交叉一样。把一件东西从它的外壳中撬出来，摧毁它的光韵，这是感知的标志所在。它那"世间万物皆平等的意识"（约翰·V. 耶森①）增强到了这般地步，以致它甚至用复制方法从独一无二的物体中去提取这种感觉。因而，在理论领域令人瞩目的统计学所具有的那种愈益重要的意义，在形象领域中也重现了。这种现实与大众、大众与现实互相对应的过程，不仅对思想来说，而且对感觉来说也是无限展开的。

① 绘画的膜拜价值世俗化到什么程度，对其独一无二性基质的构想也就更模糊：在观赏者的想象中，膜拜形象里居主导地位之显现的独一无二性，就越来越多地被创作者或他的创作成就在经验上的独一无二性所抑制，当然，这绝不是完完全全的彻底抑制。原真性概念并不是一个有效的归属概念。（这在收藏家身上表现得尤为明显，收藏家总是留有某些拜物教教徒的痕迹，他们通过占有艺术品来分享艺术品所具有的礼仪力量。）然而，原真性概念在对艺术的考察中仍然无疑具有明确的作用，随着艺术的世俗化，原真性便取代了膜拜价值。

四、礼仪与政治

　　一件艺术作品的独一无二性是与它置身于其中的传统关联相一致的。当然,这传统本身是绝对富有生气的东西,它具有极大的可变性。例如,一尊维纳斯的古雕像,在古希腊和中世纪就处于完全不同的传统关联中。希腊人把维纳斯雕像视为崇拜的对象,而中世纪的牧师则把它视作一尊淫乱的邪神像;但这两种人都以同样的方式触及这尊雕像的独一无二性,即它的光韵。艺术作品在传统联系中的存在最初体现在膜拜中。我们知道,最早的艺术品起源于某种礼仪——起初是巫术礼仪,后来是宗教礼仪。在此,具有决定意义的是艺术作品那种闪发光韵的存在方式从未完全与它的礼仪功能分开,换言之,"原真"的艺术作品所具有的独一无二的价值植根于神学,这个根基尽管辗转流传,但它作为世俗化了的礼仪在对美的崇拜的最普通的形式中,依然是清晰可辨的。对美的崇拜的这种世俗形式随着文艺复兴而发展起来,并且兴盛达3世纪之久,这就使人们从礼仪在此后所遭受的第一次重大震荡那里清楚地看到了礼仪的基础。随着第一次真正革命性的复制方法的出现,即照相摄影的出现(同时也随着社会主义的兴起),艺术感觉到了几百年后显而易见的危机正在逼近,面对这种情形,艺术就用"为艺术而艺术"的原则,即用这种艺术神学作出了反应。由此就出现了一种以"纯"艺术观念形态表现出来的完全否定的艺术神学,它不仅否定艺术的所有社会功能,而且也否定根据对象题材对艺术所作的任何界定。(在诗歌中,马拉美是始作俑者。)对机械复制时代艺术作品的考察必须十分公正地对待这些关系,因为这些关系在此给我们准备了一些决定性的看法:艺术作品的可机械复制性在世界历史上第一次把艺术品从它对礼仪的寄生中解放了出来。复制艺术品越来越成了着眼于对可复制性艺术品的复制。例如,人们可以用一张照相底片复制大量的相片,而要鉴别其中哪张是"真品"则是毫无意义的。然而,当艺术创作的原真性标准失灵之时,艺术的整个社

会功能就得到了改变。它不再建立在礼仪的根基上，而是建立在另一种实践上，即建立在政治的根基上。

在电影作品中，其产品的可机械复制性就不像在文学作品或绘画作品那样是其作大量发行的外在条件。电影作品的可机械复制性直接源于其制作技术，电影制作技术不仅以最直接的方式使电影作品能够大量发行，更确切地说，它简直是迫使电影作品做这种大量发行。这是因为电影制作的花费太昂贵了，比如，一个买得起一幅油画的个人就不再能买得起一部影片。电影是集体享用的东西。1927年曾有人作过计算，一部较大规模的影片需要拥有900万人次的观众才能赢利。至于有声电影在向外发行中暂时遇到挫折，它的观众受到了语言方面的限制，这恰好与法西斯主义对民族趣味的强调相符合。看到这种挫折与法西斯主义联系比看到这种挫折更重要，而电影画面和声音的同步还会对这种挫折作出补偿。这两种现象的同时发生基于经济危机。一般来说，经济危机的骚乱，导致了用公开的暴力亦即用法西斯主义方式来维护既存所有制关系，这种骚扰使受到危机威胁的电影资本加速了有声电影的试行工作。采用有声电影就这样带来了危机的暂时缓解，这不仅是因为有声电影重新动员起了观赏电影的大众，也是因为有声电影使电力工业中新兴的托拉斯资本与电影资本结合在一起。这样，有声电影从外表来看助长了民族趣味，而从内在来看却使电影制作比以前更国际化了。

五、膜拜价值与展示价值

我们可以把艺术史描述为艺术作品本身中的两极运动，把它的演变史视为交互地从对艺术品中这一极的推重转向对另一极的推重，这两极就是艺术品的膜拜价值（kultwert）和展示价值（ausstellungswert）。艺术创造发端于为巫术服务的创造物，在这种创造物中，唯一重要的并不是它被观照着，而是它存在着。石器时代的人在其洞内

墙上所描画的驼鹿就是一种巫术工具。洞穴人只是偶然地向他的同伴展示了这种巫术工具,关键是神灵看到了它。正是这种膜拜价值要求人们隐匿艺术作品:有些神像只有庙宇中的高级神职人员才能接近,有些圣母像几乎全被遮盖着,中世纪大教堂中的有些雕像就无法为地上的观赏者所见。随着单个艺术活动从膜拜这个母腹中的解放,其产品便增加了展示机会。能够送来送去的半身像就比固定在庙宇中的神像具有更大的可展示性,绘画的可展示性就要比先于此的马赛克画或湿壁画的可展示性来得大;也许,弥撒曲的可展示性本来并不比交响曲的可展示性来得小,可是,交响曲却形成于一个其可展示性看来要比弥撒曲的可展示性来得大的时机中。由于对艺术品进行技术复制方法具有多样性,这便使艺术品的可展示性如此大规模地得到了增强,以致在艺术品两极之内的量变像在原始时代一样会使其本性的质得到突变,就像原始时代的艺术作品通过对其膜拜价值的绝对推重首先成了一种巫术工具一样(人们以后才在某种程度上把这个工具视为艺术品)。现在,艺术品通过对其展示价值的绝对推重便成了一种具有全新功能的创造物。我们意识到的这种创造物的"艺术"功能,人们以后便在某种程度上把它视为一种退化了的功能。现在的电影提供了达到如上这种认识的最出色的途径,这一点是绝然无疑的。同样无疑的是,艺术的这种在电影中得到最广泛发展的功能演变的历史影响,不仅在方法上,而且也在材料上与原始艺术的历史影响不同。原始艺术是为巫术服务的,但它却留下了一些为实践服务的记录。这就是说,它大概不仅是对巫术程序的执行,而且也是对巫术程序的指令,最终也就是人们赋予其神秘效力的沉思冥想的对象。人及其环境提供了这些记录的对象,而且它们是按照当时社会的要求被描摹下来的,而当时社会的技术只有完满地与礼仪融为一体才能存活下来。这种原始社会就与当代社会构成了对立的两极。当代社会的技术是最不受束缚的,可是,这种独立的技术作为一种第二自然与当代社会却是对峙着的,就像经济危机和战争所表明的那样。当代社会的技术与原始社会的技术具有同样强烈的社会效果。人们虽然创造了这种第二自然,但是,对它早就无法驾驭了。这样,人们面对这第二自然就像从前面对第一自然一样地完全受制于它了。而艺术又受制于人,电影

尤其这样。电影致力于培养人们那种以熟悉机械为条件的新的统觉和反应,这种机械在人们生活中所起的作用与日俱增。使我们时代非凡的技术器械成为人类神经把握的对象——电影,就在为这个历史使命的服务中获得了其真正含义。

(王才勇 译)

论凝视作为小对形[①]

[法]雅克·拉康

法国精神分析学家拉康（Jacques Lacan，1901—1981）是继弗洛伊德之后，西方最重要的精神分析家之一。拉康1901年生于巴黎，先后在巴黎高等师范学校和巴黎大学攻读哲学与精神病学。1919年秋，拉康进入巴黎大学医学院学习精神分析学，在医科学习的同时也学习文学和哲学。1928年，拉康来到巴黎警察局附属的医院担任专职医生。在这里，他的兴趣逐渐转移到精神病理学和犯罪学领域。同年，他发表了《战争后遗症：一个女人不能前行的病症》一文，探讨特定时期出现的社会心理疾病。1932年发表了有关妄想狂研究的博士论文《论经验的妄想型精神病概念与人格问题》。拉康与达利等超现实主义艺术家的交往日益密切，他连续在巴塔耶命名的超现实主义杂志《米诺托》发表文章，讨论精神病与艺术风格的关系。1936年，拉康在第十四届国际精神分析大会上提出了镜像阶段的理论；1953年，在罗马国际精神分析大会上作了《言语与语言在精神分析中的作用和范围》的演讲，将现代语言学与精神分析结合在一起。此后，拉康在法国开设精神分析研讨班，吸引了众多的青年学生以及知识界精英。听众除了从事精神分析的专业人士以外，还有艺术家、文学家、牧师、电影演员等。他们以虔敬的态度倾听拉康的演讲，研讨会一直持续到拉康逝世前夕。拉康有关精神分析的理论就是在这近三十年的授课过程中形成、发展起来的。由于拉康力图使精神分析冲破诊断学的局限，

[①] 引自雅克·拉康：《视觉文化的奇观：视觉文化总论》，吴琼译，中国人民大学出版社，2005。

并以此改造弗洛伊德的理论,因而与当时的主流精神分析学派不合。1963年拉康被国际精神分析学会除名,他在圣安妮的诊所也随之关闭。之后,拉康在列维-斯特劳斯的介绍下到法国高等研究应用学院教学,并继续他的研讨班。1964年拉康创立了"巴黎弗洛伊德学派",努力用语言学改造精神分析,使之完全脱离了传统方法。

拉康把人的精神领域分为三部分,分别称作"实在"(the real)、"想象"(the imaginary)和"象征"(the symbolic)。他的"实在"并不等于现实,它是不可认识、无从把握的。"想象"源于拉康镜像阶段的理论,是一个确立自我身份的过程。如婴儿最初把自己体验为满怀相互冲突欲望的主人,后来在镜子中看到了自己的影子,主体的身份开始形成。它既是自我的起源,也是自我的异化:自我认同了一个外在镜像,并终生认同之。因此,只有成为别人,才能成为自己①。所以,拉康对待"自我"的态度与弗洛伊德大相径庭。拉康的"自我"都是虚假、被异化的。一旦婴儿认同自己的镜像,他就开始进入象征阶段。"象征"属于文化与语言的领域。象征的秩序就是语言自身的结构;为了成为言说的主体,并用在想象阶段发现的"我"来标识自身,人们必须遵从语法。拉康将语法称为"父亲法",用发怒父亲的形象,将象征阶段与弗洛伊德的"恋父情结""恋母情结"和"阉割焦虑"连接起来。

拉康的精神分析吸收了20世纪语言学、符号学的研究成果,尤其是法国人类学家克劳德·列维-斯特劳斯(Claude Levi-Strauss)、语言学家费迪南·德·索绪尔(Ferdinand de Saussure)和罗曼·雅各布森(Roman Jakobson)的研究成果,重新对弗洛伊德的理论进行阐释,从而实现了精神分析领域的革命,使精神分析从一个医学学科转变成为人文学科。拉康认为,他用语言学改造精神分析的做法并非对弗洛伊德的背叛,因为弗洛伊德本人也曾多次指出,无意识先于语言或者是被剥夺了语言表达的思想。在《梦的解析》一书中,弗洛伊德从头至尾都在对语言进行分析。因此,将语言引入无意识研究是与弗洛伊德的精神相一致的。拉康一再重申,"无意识就是语言","无意识就

① Jacques Lacan, *The Language of the Self*. Baltimore: The Johns Hopkins Press, 1968.

是他者的话语"。他认为语言总是关于缺失的,艺术也是关于缺失的。在语言中,符号所指对象的缺席由符号所替代。从拉康的观点来看,当代其他精神分析学派的错误在于他们把想象当成现实。他认为这些流派使精神分析降格并湮没了弗洛伊德最重要的贡献:在病人的日常琐事、病人与他人的社会关系中发现语言的无意识[①]。

拉康强调说:"孩子出生到语言中。"他吸收了索绪尔语言学的"能指"(signifier)与"所指"(signified)概念,将其改造、运用于精神分析。在索绪尔语言学中,"能指"和"所指"的关系是一种对立统一的关系:"能指"是具体的符号,"所指"是符号所代表的事物,二者互为表里。但在拉康的理论中只有"能指",没有"所指"。无意识欲望、意象都是"能指",它们相互联系形成指链,构成"能指"的网络。一个"能指"具有意义是因为它和其他"能指"不同,而不是和"所指"相联系。因此,整个指链是不断推移变化的,不存在固定的东西。一个"能指"是意义长链上的一个环节,而意义的获得即是追踪"能指"踪迹的过程,它也是精神分析的过程。可以看出拉康的解释吸收了索绪尔语言学的成分,其追踪意义的手法和语言学是一致的,只不过把展示意义的区域限定在精神分析领域。

拉康著有《精神分析的四个基本概念》(1977)、《自我的语言》以及长达千页的个人《拉康文集》和各种单篇论文。他的学说不仅在医学界产生了重大影响,而且在社会科学、文学、艺术领域也是如此。拉康与巴黎艺术家毕加索、莱里斯、勒韦迪、艾吕雅、达利等人来往密切,使他的精神分析和艺术结下了不解之缘。

一、眼睛与凝视之间的分裂

　　Wiederholung(取回)——我要再次提醒你,回想一下这个词的词源

[①] Jacques Lacan, *The Four Fundamental Concepts of Psychoanalysis*, New York and London: W. W. Norton & Company, 1977.

学指涉,即我曾经向你说过的holen(取来)一词令人厌烦或厌倦的含义。

To haul, to draw(取回)。取回什么？也许,抽取(tirer au sort)这个词在法语中有太强的含混性。因此,它所蕴涵的这种强制性(zwang)直接把我们引向了那张非出不可的牌——如果手上只剩下一张牌,就不可能有其他选择了。

集合(set)的特征,在其数学的意义上说,是由能指的游戏所主宰的,而这一游戏又将它——例如——与整个数列的不确定性对立起来,使我们能想象出一个图式。这样,那张非出不可的牌便能当即发挥作用。如果说主体是能指的主体——由能指所决定——那么,当它出现在具有优先权的效果的历时分析中时,我们就可以想象一个共时的网络。这不是你所理解的不可预知的统计学效果的问题——它就是意味着返回的网络结构本身。通过对我们所谓的策略的阐释,亚里士多德所讲的automatone(自动性)向我们说明的就是这个东西。进而,在法语中,我们时常用automatisme(自动性)这个词来翻译德语词Wiederholungszwang(重复强迫)中的zwang。

（一）

在后面,我会给出一些事实来说明,在婴儿独白的某些时刻,总会鲁莽地陷入自我中心,总可以看到一些严格的句法游戏。这些游戏属于我们所谓的前意识领域,但可以说为社会网络内的无意识储存——在印度人的意义上所理解的储存——提供了温床。

句法当然是前意识的。但是,那令主体捉摸不定的是这样一个事实,即他的句法总是与无意识的储存有关。当主体讲述他的故事时,总有某个东西在潜在地发挥着作用,主宰着他的句法,使句法变得越来越凝练。这种凝练与什么有关？与弗洛伊德描述心理抵抗之始称作内核的东西有关。

说这个内核指涉着某种创伤,这不过是一种近似的说法。我们必须区分主体的抵抗与其话语的首次抵抗,尤其当话语围绕着那内核走向凝练时。对于表达而言,"主体的抵抗"更多地意味着一个假设的自我的存在,但它是否——在接近于这一内核时——是我们信誓旦旦地

称作自我的东西,这是不确定的。

那内核必定属于真实界——真实界就其是知觉的同一性而言乃它的法则。至多,知觉的同一性赖以确立的基础是弗洛伊德视作一种推论所指示出来的东西。这推论使我们确信,我们处在知觉中是借助使现实真实化的现实感。如果不是这样,那么,就所论的主体而言,那所谓的醒着究竟是什么意思?

尽管在上一讲我对整个重复问题的探讨是围绕着《梦的解析》第七章所讲的那个梦,但那是因为选择这个梦——它完全被封闭,被两三倍地封闭,因为弗洛伊德并未对它作出分析——在此是有很大的揭示意义的,因为它刚好出现在弗洛伊德论述梦的过程的最后时刻。那决定主体醒着的现实就是干扰梦与欲望的帝国维持下去的轻微的噪音吗?它难道不是别的什么东西吗?它不是那在这个焦虑的梦的深处被表达出来的东西吗?——在父亲与儿子之间的关系最亲密的方面,这一关系的出现不是在儿子的死亡中,也不是在这样的事实中,即它在命运的意义上说是彼岸的。

在每个人于睡梦中仿佛是偶然地发生的事情——蜡烛被打翻、床单着火、无意义的事件、偶然事件、一桩倒霉的事——与"爸爸,难道你没看见我在燃烧吗"这句话中包含的严厉然而隐蔽的含义之间,存在着与我们正在讨论的重复相同的关系。在我们看来,这就是先天性神经病或因挫折而来的神经病这些概念所表达的东西。所遗漏的不是适应,而是 tuché(机遇)。

亚里士多德的公式——机遇便是仅仅凭选择的能力而降临到我们身上的东西。机遇,不论是好的还是坏的,不可能来自无生命的对象、小孩或动物——在此被颠覆了。这个典型的梦的偶然性描述了这一点。当然,亚里士多德为那个时刻标出了极限,即在性生活濒临失度的边缘使其停止,但他把这种失度仅仅描述为 teriotes(异形)。

被重复的偶然性与隐蔽的意义——这是真正的现实,能把我们引向本能——之间的关系被封闭的方面使我们确信,对以移情为人所知的人工治疗手段进行去神秘化并不是要把它还原为所谓的现实处境。在这一向现实的时间段或系列时间段的还原过程中显示出的方向根本不具有学前的预科价值。正确的重复概念必须从另一方向获得,我

们不能把它与被视作一个整体的移情效果相混淆。我们的下一个问题是,当我们研究移情的作用时,就是要把握移情如何把我们引向重复之核心。

这就是为什么说在发生于与机遇有关的主体身上的分裂中首先确立这个重复是必要的。这一分裂构成了分析性的发现与经验独特的维度。它使我们能够在其辩证的效果中把真实理解为原本不受欢迎的东西。恰恰是通过这一点,真实在主体中发现自己在很大程度上成为本能的合谋——我们在最后会论及这一点,因为只有通过走这条路,我们才能从它的返回中有所认识。

毕竟,为什么原发性的场景是这样的创伤? 为什么它总是过早或过迟? 为什么主体或是从中获得太多快感——至少这首先是我们认识强迫性神经病的创伤原因的方式——或是太少,如同在歇斯底里的例子中一样? 为什么它没有立即唤醒主体,如果他确实完全是利比多的? 为什么这里的事实是 dustuchia(不幸的机遇)? 为什么假定的本能想当然的成熟会因为我所说的机遇而被射穿或刺中?

暂时,我们的视阈与性欲的根本关系似乎是人为的。在分析的经验中,它是从这样一个事实出发的问题,即原发性的场景总是创伤性的;它不是维系分析对象的调节的性移情,而是一个人为的事实。一个人为的事实,就像狼人的经历中明显地体现出来的场景——阴茎奇怪地消失和重现。

最后,我想要指出主体的分裂发生于何处。这一分裂在醒来之后仍持续着——在返回到真实、返回到世界的表征与不断晃动自己的意识之间持续着:前者终于回到了自己的现实,手臂被抓住,"所发生的是多么可怕、多么恐怖的事,如果他还熟睡,那他简直是一个白痴";后者知道它还活着,这一切整个就仿佛是一个梦魇,但同样地,它还能控制自己,"它就是还整个地活着的我,我不需要通过掐自己来知道我不是在做梦"。事实上,这一分裂一直在那里唯一地体现着更深刻的分裂,后者就位于在梦的机器中、在那走过来的孩子的形象中、在他的满是求助的面孔中指涉主体的东西,与——另一方面——形成它的原因、他吸入的东西、他的求助、那孩子的声音、凝视的诱惑等等之间——"爸爸,难道你没看见……"

(二)

正是在那里——我所要追寻的自由,我引导你的道路,那对我而言最好的道路——我用回形针穿过花毯,我跳到被提问的一方。那问题在我们与所有试图认识主体之道路的人之间,设置了一个十字路口。

就它是对真相的寻求而言,这条道路在我们的冒险方式中能与它的被看作事实性的反映的创伤融合吗?或者说,能在传统一直赋予它的位置将其定位在真理和表象的辩证法层面,能在知觉的一开始就以其根本上本我的方式、美学的方式把握它,并能强调其作为视觉关注的中心的特征吗?

如果我就在这个星期收到了一本新书的样本,比如我的朋友莫里斯·梅洛-庞蒂(Maurice Merleau-Ponty)的遗著《可见的与不可见的》(*Le Visible et l'invisible*),这绝不仅仅是属于纯粹的机遇领域的偶然。

这本书所表达的,所体现的,正是我们相互的对话的结果。我十分清楚地记得邦维尔会议,在那里他的介入揭示了他的道路的本质。这条道路在文艺作品的某一点上已经中断了,不过它还剩下一个完整的形态。这个形态因为某个人虔诚的工作而趋于完善。这要归功于克劳德·赖福特(Claude Lefort),我要在此向他表示我的敬意,因为在漫长的和艰难的誊写中,在我看来他达到了一种完美。

这部著作,即《可见的与不可见的》可为我们指示出哲学传统所到达的地方——这一传统开始于柏拉图的思想的传播。有人说,这一思想开始于一个审美的世界,而这个世界是由一个作为最高的善被赋予存在的目的所决定的,因而获得美也就是它的界限。而莫里斯·梅洛-庞蒂能在眼睛中认出它的指南绝不是靠机遇。

在这本著作中,它既是结束也是开始,你可以看到一种重述,看到一种前进的步伐。其道路,梅洛-庞蒂在《知觉现象学》中就已经第一次作出了阐述。在这本著作中,我们可以看到对形式的调节功能的重述,由此而引起的与之相反的东西随着哲学思维的进步达到了唯心主义所表达的眩晕的极端——那么,把表征和那被认为掩盖起来的东西连接起来的"路线"是怎样的?《知觉现象学》就这样把我们带回到形

式的规则。它不仅被主体的眼睛所控制,而且被他的期待、他的运动、他的掌控、他的有力的和出自内心的情感所主宰。简言之,被他的构成性的在场所主宰,并直接指向其所谓的总体意向性。

接着,莫里斯·梅洛-庞蒂开始了下一步,为这一现象学确定范围。你将看到,他引导你穿过的道路不仅是视觉现象学的层面,因为它们重新发现了——这是本质的一点——可见的东西对将我们置于看者的眼光之下的东西的依赖性。但是,这走得太远了,因为那眼睛仅仅是某个东西的隐喻。我更愿意将这东西称为看者的"瞄准"——它是某个先于他的眼睛的东西。我们不得不圈定的东西——借助于他指示给我们的道路——就是凝视的前存在:我只能从某一点去看,但在我的存在中,我被来自四面八方的目光所打量。

这一"观看"无疑——我以一种原初的方式屈从于它——会把我们引向这一工作的目标,引向本体论的回转,引向在更原始的形式直觉中无疑会发现的基础。

恰恰是这给了我一个回应某人的机会:我当然和别的所有人一样也有我的本体论——为什么没有?——不论它是多么的原始或复杂。但是,当然,我在我的话语中试图勾勒的——尽管是对弗洛伊德的话语的重新阐释,但它实际上关注的是后者所描述的经验的特殊性——绝不会掩盖整个的经验领域。甚至居于两者之间的那一话语也能为我们打开无意识的认识,其与我们的关涉仅仅是因为它是通过弗洛伊德留给我们的教诲,指示给我们主体不得不拥有的东西。我仅仅要补充的是,坚持弗洛伊德主义的这个方面——这常常被描述为自然主义的——似乎是不可避免的,因为它是少有的尝试之一,尽管不是唯一的,即尝试把心理的现实具体化而不是实体化。

在莫里斯·梅洛-庞蒂提供给我们的领域里,实际上,由我们的经验之线、可视的区域、本体论的地位或多或少地两极化的东西,是由它最人为的——尽管不能说是最经久的——效果呈现出来的。但是,我们并不是非得要在不可见之物与可见之物之间穿行。那关涉着我们的分裂并不源自那一事实的距离。那一事实就是,有些形式是现象学经验的意向性指示给我们的世界所强加的——因此我们在不可见物的经验中必定会遭遇到界限。凝视只会以陌生的偶然性的形式,亦即

我们在地平线上所发现的东西——如我们的经验的抛人或者构成阉割焦虑的匮乏——的象征形式,呈现给我们。

眼睛与凝视——对于我们而言,这就是分裂。在那里,本能在可视区域的层面得以呈现。

(三)

在我们与物的关系中,就这一关系是由观看方式构成的而言,而且就其是以表征的形态被排列而言,总有某个东西在滑脱,在穿过,被传送,从一个舞台到另一个舞台,并总是在一定程度上被困在其中——这就是我们所说的凝视。

你可以用别的方式来认识这一点。我在此在其极端的方面通过一个自然指涉呈现给我们的谜题来描述它。这就是人们所知道的拟态现象的问题。

关于这一论题,人们已经谈论了很多,其中有许多是荒谬的——例如,有一种说法认为拟态现象可以依据适应加以解释。我认为这种解释不符合事实。我只需提示你一本小册子,你们中的许多人都知道这本小书,这就是罗杰·凯洛伊斯的《水母群》。在那里,作者以一种特别敏锐的方式对适应论进行了批评。一方面,为了发挥效用,拟态的决定性突变,例如在昆虫中,可能只在一开始发生。另一方面,观察表明,其想当然的选择效果并非处处有效,例如人们在鸟儿尤其是食肉类飞禽的肚子里就发现,想当然地以拟态来保护自己的昆虫和不会这样做的昆虫其实一样多。

但是,不管怎样,问题都不在此。拟态的最根本问题就是要知道我们是否必须把拟态归于向我们呈现其表现形态的有机体的某种构型力量。要想使这种看法言之有理,我们就必须能够认识到,这一力量是通过什么样的路径发现自己处在控制的位置,不仅能控制所模仿的身体的形式,而且能控制它与环境的关系,使它能与环境区分开来,或者相反,与环境融合在一起。总之,正如凯洛伊斯极其谨慎地提醒我们的,有关这一拟态表现的论题,尤其是有关表现的论题,可以提醒我们注意眼睛的功能,或者说动物的眼状斑的功能。这是一个理解的

问题,即动物的眼睛能否传达信息——事实上,它们对食肉类动物或者对正看着它们的假想猎物都具有这种效果——它们是否是通过眼睛的相似来传达信息,或者相反,眼睛仅仅是借助其与眼状斑的形式的关系而变得具有迷惑性的。换言之,难道我们不必区分眼睛的功能与凝视的功能吗?

这个与众不同的例子,其被选中是因为它的定位、它的事实性、它的独有的特征,对我们而言只是某一被孤立的功能,或者用我们的话说是"色斑"(stain)的功能的一个小小的表现。这个例子的价值就在于它标示出了某个被看的东西的被看的前存在。

我们没有任何必要去指涉一个一般观看者的存在迷信。如果色斑的功能能以其自足性而被确认,且与凝视的功能相同一,那我们就能在世界构成的每个阶段或者在可视的区域找到它的踪迹、它的线索、它的轨迹。这样,我们就能认识到色斑的功能和凝视的功能,即它们既能主宰最秘密的凝视,也能逃脱视觉形式的掌控,后者总满足于想象自己是有意识的。

在那里,意识转向自身——把握自身,就像瓦莱里(Valéry)笔下年轻的命运女神(Young Parque),"看到自己在把自己凝视"——这代表的仅仅是手法。凝视的逃避功能在那里发挥作用。

这完全就是我们可以描画的拓扑学。在上一讲,我们已对此作了说明。那一说明的基础便是当主体与梦提供给他的想象形式相一致时,从主体的立场呈现出来的东西——那一想象的形式与醒着的状态提供给他的形式正相对立。

同样地,在那一层面,即尤其令主体满足,且在心理分析经验中由自恋所暗示出来的层面——我一直想在此再次引入一个本质结构,这结构就来自它的镜像指涉——那一满足不是指从镜像中获得的自我满足。因为这种满足只会给主体的那一严重误认提供一个前文本;而且它的帝国不会扩展,只要由许多东西所代表的哲学传统的这一指涉是静观模式中的主体所遭遇的——难道我们真的不能把握那被逃避的东西亦即凝视的功能吗?我的意思是——而且莫里斯·梅洛-庞蒂也指出了这一点——我们就是那在世界的镜像中被观看的存在。那使我们变得有意识的东西对我们的建构是通过和镜像相同的手法。

处在我刚刚追随梅洛-庞蒂所说的东西的凝视之下的存在没有任何的满足感吗？那凝视是否环绕着我们,并首先使我们成为被观看但没有显示这一点的存在?

在这个意义上说,世界的镜像是作为全视(all-seeing)呈现给我们的。这是一种幻觉,柏拉图的绝对存在的角度可以发现这一点。在那一角度中,那存在被转变为具有全视品质的东西。在静观的现象经验的层面,这一全视的方面可以在女人的满足中看到,她明白她是被看的,假定某人并没有向她表明他知道她明白这一点。

世界是全视的,但这不是裸露癖——它不会挑逗我们的凝视。当它开始挑逗时,陌生感也就开始了。

如果不是这样,那就意味着,在所谓的清醒状态,存在着凝视的省略,存在着事实的省略,即它不仅在看,而且在"呈示"(show)。另一方面,在梦的领域,那使形象富有特征的就是它能"呈示"。

它呈示——但是,在此也明显地存在着某种形式的主体"滑脱"。看看对梦的描述,任何梦——不仅包括我上次提到的那个梦,毕竟,我将要说的对于它仍是一个谜,而且包括任何形式的梦——都可以在其同类中来确定它的位置,而且你会看到,它所"呈示"的这一点恰好就在前方。它正好就在前方,具有使其可以被归类的众多特征——亦即地平线的缺席、封闭、那在清醒状态所沉思的东西,还有出现、对立、色斑、梦的形象的特征、梦的色彩的强化——最后,我们在梦中的位置,恰恰就是不能看的某个人的位置。主体看不到梦会走向哪里,他只是跟随着。他甚至偶尔会分离自己,提醒自己那是一个梦,但无论如何,他在梦中无法以领会自己为能思者亦即笛卡儿的我思的方式来领会自身。他可能会对自己说,"那不过是一个梦"。但是,他不能领会自己,如同某个人对自己说——"毕竟,我能意识到这是一个梦"。

在梦中,他变成了一只蝴蝶。这是什么意思? 这意味着,他在他的作为凝视的现实中看到了一只蝴蝶。在那里它有着如此之多的形象、如此之多的形态、如此之多的色彩,尽管不是无缘无故的"呈示",它向我们标志了凝视之本质的原初性质。那是快乐的天堂,它是一只蝴蝶,与威慑着狼人的那个东西没什么不同——莫里斯·梅洛-庞蒂也完全意识到了它的重要性,并在其著作中以一个脚注提示给我们这

一点。庄子醒来后,自问是不是一只蝴蝶梦见了那个名叫庄子的人。实际上,他是对的,并且绝对正确,首先因为这表明他没有错乱,他没有把自己看作与庄子绝对地同一,其次还因为他不能充分地理解他到底有多么正确。事实上,就在他变成一只蝴蝶时,他领会到了他的同一性的一个源头——即他曾经是,且现在还是他的本质,那蝴蝶以自己的色彩装扮自己——而且还因为,最终,他就是庄子。

有一个事实可以证明这一点。这就是,当他变成一只蝴蝶的时候,他并没有产生疑惑,即当他是醒着的庄子时,他是否并非他所梦见的那只蝴蝶。这是因为,当他梦见自己变成了蝴蝶时,他在事后无疑需要证据来证明他就是一只蝴蝶。但是,这并不意味着他被蝴蝶迷惑了——他是一只被迷惑的蝴蝶,但却是为虚无所迷惑。因为在梦中,他是一只对谁都不存在的蝴蝶。当他醒着的时候,他是为他人而存在的庄子,为他人的蝴蝶网所捕获。

…………

下一次,我将向诸位介绍视界满足的本质。凝视本身就包含有拉康代数学的小对形。在那里,主体陷落了,那使视觉领域具体化和产生与之相适应的满足的东西是这样一个事实,即基于结构的原因,主体的陷落总是难以觉察,因为它被简约为零了。就凝视作为小对形可能象征着阉割现象中所体现的这一核心缺失而言,就凝视是其本质被简约为流于形式的、短暂的功能的小对形而言,它无知地离弃了主体,以至于出现了对表象的超越。这一无知在所有的思想进步中是如此之典型,它在哲学研究所形成的方法中可谓屡见不鲜。

二、异形

<p align="center">
徒然地,你的身影走向我

却不能走进我,唯一能显现它的我;

转向我,你便能发觉

在我的凝视之墙上,你那梦幻一般的阴影。
</p>

> 我如同那微不足道的镜子
> 能映射但不能观看；
> 我的眼睛空洞如那镜子，如它们一般
> 映射着你的缺席，以显示它的盲视。

你一定还记得，在以前的一次演讲中，我一上来就引用了阿拉贡(Aragon)的诗集《疯子埃尔萨》(Le Fou d'Elsa)中的这首短诗《对题》(Contrechant)。在当时，我还没有意识到，我会关注凝视的主题到如此程度。我转入这一研究，在一定意义上是通过我所阐述的弗洛伊德的重复概念。

我们不能否认，有关视界功能的这一节外生枝可以在对重复的解释中获得定位——这无疑是莫里斯·梅洛-庞蒂刚刚出版的新作《可见的与不可见的》所表明的。进而，在我看来，如果在那里会有一次相遇，也一定是一次愉快的相遇。这次相遇注定会，正如我今天将要讲的，强调我们何以能以无意识的视角来定位意识。

你知道，某个阴影，或者换一个说法，某个"抵抗"(resist)——在防染色材料意义上说的"抵抗"——在弗洛伊德的话语中标志着意识的事实。

但是，在再次论及上一次我们结束时提到的那些东西之前，我必须首先澄清一个误解，即对我上一次使用的那个术语的误解，它已经在某些听众的心中浮现。你们中的有些人似乎对一个再简单不过的词感到迷惑不解，这就是我已经论述过的"机遇的"(tychic)一词。显然，在你们中的有些人看来，它实在是一个不值一提的词。然而，我要明确一点，这个词是"机遇"(tuché)的形容词形态，如同"心理的"(psychiqué)是"心理"(psuché)的形容词形态一样。我使用这个词类比完全有意识的重复的内心体验，因为对于精神分析学用来阐述心理发展的任何概念而言，机遇的事实是至关重要的。我今天演讲的内容与眼睛有关，与"幸运的机遇"(eutuchia)和"不幸的机遇"(dustuchia)有关。

（一）

"我看到自己在把自己凝视"，年轻的命运女神曾在某个地方这样

说。当然,这个陈述所具有的丰富而复杂的内涵,与《年轻的命运女神》提出的那个有关女性气质的论题有关——但是,我们还没有到达这里。我们所讨论的是那个哲学家,他所理解的东西就是意识在其与再现的关系中存在的一种本质性的共同关联物,亦即"我看到自己在把自己凝视"这句话所指示的东西。有什么证据可以证明我们确实能信赖这个表述?事实上,它与我们在笛卡儿主义的我思中指涉的基本模式——主体就是以此把自己理解为思维——的相互关系是怎么样的?

那把思维本身的这种理解分离出来的东西,就是一种怀疑,即所谓的方法论的怀疑。这一怀疑关心的是任何可能对再现中的思维提供支持的东西。那么,所谓"我看到自己在把自己凝视"是这一怀疑的外壳和基础,并且可能不止一个人认为它为这一怀疑的确定性奠定了基础。这究竟是怎么回事?因为"我通过给自己取暖来温暖自己"是将身体作为身体的一个指涉——我感觉到了那温暖,从我内部的某个方面看,这温暖的感觉就在我的身体中扩散,并且就存在于我的身体之中。而在"我看到自己在把自己凝视"中,就不会有被视觉吸引这样的感觉。

进而,现象学家已经以最令人不解的方式成功地和准确地证明说:"我能看到'外部世界',知觉并不在我之内,它是有关它所理解的对象的,这钱都是确定无疑的。不过,我总是在某个知觉中来理解世界,这知觉关涉的是'我看到自己在把自己凝视'的内在性。主体的优先权在此似乎从那一两极的反思关系中被建立起来了。依据这一关系,一旦我在感知,我的表征就属于我。"

就这样,由于一个理想化的假设,一个在怀疑中仅仅由我的表征来推出我的存在的假设,世界被把握了。严肃的实践实际上没有什么分量,但另一方面,这个哲学家、这个唯心主义者就在那里既与他自己对峙着,也与听他宣讲的人对峙着,从而使自己陷入了尴尬的境地。我们怎么能否认,除非在我的表征中,世界不会向我呈现?这就是贝克莱大主教的不可还原的方法——对于他的主观立场,人们已经说了很多——其中有些可能让你如堕五里雾中,譬如说,那"属于我的"是表征的某一方面,这也让我们想到所有权。当这一沉思的过程,这一反思反思的过程到达极限时,最后甚至会把笛卡儿哲学的沉思所理解

的主体还原为一种歼灭的力量。

主体就是我在世界之中的在场模式,只要把它唯一地还原为存在一个主体这样一种确定性,它就变成了能动的歼灭力量。事实上,哲学沉思的过程把主体推向了变革历史的行动,并且围绕这一点,通过能动的自我意识在历史中的变形来规范这一自我意识的构型范式。至于对存在的沉思,在海德格尔的思想中达到了顶峰。这一沉思复活了存在本身的那一歼灭力量——或者至少是提出了这样一个问题,即存在是如何与歼灭的力量联系起来的。

这也是莫里斯·梅洛-庞蒂要把我们引向的目的地。但是,如果你指的是他的文本,你将看到,正是在这一点上,他选择了撤退,为的是回到关涉着可见的和不可见的东西的直觉的源头,为的是退回到先于一切反思——不论是正题还是反题——的东西,为的是给视觉本身的出现加以定位。在他看来,这是恢复或重建方法的问题——因为,他告诉我们,这只能是重建或恢复的问题,而不是在相反的方向穿越道路的问题——通过那一方法,视觉的源头就能浮现,并且这方法不是来自身体,而是来自他所谓的世界的肉体。在这一方法中,有人发现,在那一未完成的工作中,出现了诸如寻求一个未命名的实体——我这个观看者就是从这实体中抽离出来的——这样的事。从彩虹的罗网(rets)或射线(rais)——我首先是它的一部分——中,如果你愿意,我作为眼睛浮现出来了。在一定程度上说,我是从我愿称作"观看"(seeingness, voyure)的功能中浮现出来的。

在瞥见狩猎女神阿耳忒弥斯的地平线的那一刹那,一股奇异的芳香从那里散发出来——它的触觉似乎在这一悲剧性的毁灭时刻被联系起来,在那一刻,我们失去了那个能言说的他。

不过这真的是他希望采取的方式吗?那种种踪迹局部地来自他的沉思,是它们允许我们去怀疑它的。那参照点是在它之中提供的,尤其是对于严格的精神分析的无意识而言,是它们使得我们发觉主体被直接引向了——在与哲学传统的原初关系中——对有关主体的沉思的新维度,而分析则使我们能够追踪到这些维度。

就我个人而言,我必定会被其中的某些注释所吓倒,尽管它们对我而言算不上是谜,不像对于别的读者。因为它们与我在此要处理的

先验图式——尤其是其中的一个图式——有着完全的一致性。例如,看看他对让手指进出的手套就其所呈现的样子而作的注释,看看他对冬天的手套皮革裹皮毛的方式的注释,就能明白,意识,在其"看到自己在把自己凝视"的幻觉中,何以觉得它的基础就在那一凝视的内外结构中。

(二)

但何谓凝视?

我将从在主体还原领域标志着主体歼灭力量的第一点开始着手,即从一个断裂开始着手——这断裂提醒我们必须引入另一个参照。这样,在还原意识之优先性时,分析就有下手之处了。

精神分析把意识看作不可救药的有限物,并把意识确立为一个原则——不仅是理想化的原则,而且是误认的原则。同时,它还把意识看作——使用一个表示通过对某一可见领域的指涉来获取新价值的术语——盲点(scotoma)。这个术语是法国学派引入的一个精神分析词语。它仅仅是一个隐喻吗?我们在此再次发现了一种模糊性,会影响那被刻写在视觉本能中的东西。

在我们看来,意识仅仅存在于其与——基于初级教育的原因——我在未完成的文本虚构中试图向你表明的东西的关系中。它是在此基础上将主体再度中心化的问题,犹如其在空隙中的言说——乍一看,它好像是在言说。但是我在此要谈的仅仅是前意识与无意识的关系。那依存于意识本身、那使主体转而关注他自己的文本的动力,在此时——正如弗洛伊德所强调的——仍是外在于理论的,严格地说,还不会被阐述。

正是在此,我认为,主体对自身的分裂发生兴趣与决定着它的东西有关,亦即说,与一个优先的对象有关。这对象发生于某个原初的分离,发生于由对真实界的接近所导致的某种自残。其名称在我们代数学中,叫作小对形(objet a)。

在视觉关系中,依赖于幻觉且使得主体在一种实质的摇摆不定中被悬置的对象就是凝视。它的优先性——主体一直以来也是因此而

被误解为依赖于它的存在——就源自它的结构本身。

我们马上就将我们所说的意思图式化。自这种凝视出现的那一刻起,主体就试图适应它而成为流于形式的对象,成为正在消失的存在的点。主体将自身的失败与之混合在一起。进而,在主体于其中确认其在欲望的名单里的依赖性的所有这些对象中,凝视被具体化为不可理喻的东西。这就是为什么它——与其他对象不同——被误解的原因。可能也正是因为这一点,主体才幸运地试图在"看到自己在把自己凝视"的意识幻觉中,将自身正在消失和流于形式的形象(trait)符号化。

因此,如果凝视就在意识的下面,那我们该如何想象它?

这一表达并无不当,因为我们可以对身体进行凝视。萨特在《存在与虚无》最精彩的一个段落中,将身体置于他者的存在的维度加以考察。他者同样也会被悬置,即部分地去现实化。依据萨特的定义,这些都是客观性的情形,对于凝视来说则不是这样。凝视,正如萨特所认为,是让我感到吃惊的凝视。我吃惊是因为它改变了我的世界的所有角度和力的方向,并从我所在的虚无的点以有机体的一种放射性网状组织规整着我的世界。作为我、具有歼灭力量的主体以及包围我的东西之间的关联场所,凝视似乎拥有这种优先权,以至于最终使我成为盲点。那在观看的我,在它的眼中作为客体被观看。"由于我处于凝视之中,"萨特写道,"我不再看那打量我的眼睛,如果我看那眼睛,凝视就会消失。"

这是正确的现象学分析吗?不是。这根本不正确,因为当我处于凝视之中时,当我勾引别人来凝视时,当我被别人凝视时,我并不把这看作凝视。尤其是,画家已经掌握了这种伪装的凝视。例如,我只需提醒你看看戈雅(Goya)的画,你就能认识到这一点。

那凝视看得见自己——确切地说,这就是萨特所讲的凝视,是使我惊奇的凝视,是使我感到羞愧的凝视,因为这是他认为最主要的感觉。我所遭遇的凝视——你在萨特自己的文字中能找到这一点——不是被看的凝视,而是我在他者的领域所想象出来的凝视。

如果你转向萨特自己的文本,就能看到——且不说这种凝视作为与视觉器官有关的东西的出现——他指的是外出巡视时突然听到的

沙沙作响的落叶声,指的是走廊上的脚步声。那么,什么时候能听到这些声音?在他透过钥匙孔窥视的时刻。一个凝视会使实施窥视行为的他大吃一惊,会使他惴惴不安,使他惶恐不已,使他羞愧难当。此处所说的凝视当然有他者的在场。但是,这意味着凝视原本就属于主体与主体的关系,属于打量我的他者的存在功能——这样理解符合凝视实际的情形吗?难道不明白吗?在此凝视能够干扰仅仅是因为它不是那具有歼灭力量的主体,不是客观世界的共同关联物——他虽然大吃一惊,但主体自己仍具有欲望的功能。

难道不恰恰是因为欲望在此是在看的领域被确立,我们才能使其消失吗?

(三)

事实上,通过让自己涌现,通过一定管道使视觉的领域和欲望的领域结合在一起,我们就能理解在欲望的作用中凝视的这一优先权。

在笛卡儿的沉思以其整个的纯粹性来确立主体的功能的时刻,光学的维度——在此我指的是所谓的"几何学"或"平面"光学(以和透视光学相对立)——出现了,这对于虚无是不可能的。

我将通过一件作品来向诸位说明那在我看来具有某一典型功能的东西。这东西既具有奇异的吸引力,又具有巨大的反思作用。

先提供一本参考书。对手那些想对今天所讲的东西有更深入的了解的人而言,可以去读下巴尔特鲁萨蒂斯(Baltrusaïtis)的《异形》一书。

在我的讲习班上,我大量地运用了异形的作用,因为它是一种典型的结构。一个简单的、非圆柱形的异形会是什么样子?假定在我拿着的这张平滑的纸片上画着一幅肖像。偶然地,你看了一下黑板,你的位置与这张纸片呈斜角。假定借助一系列理想的线或直线,我在那倾斜的平面上复制了画在我的纸片上的形象的各个点。你很容易想象结果会是怎样——你会获得一个依据被称作透视的线条而放大的和歪曲的形象。有人认为,如果我丢掉那帮助绘制复制图的东西,亦即处于我的视觉范围内的那个形象,我所记住的印象——尽管仍然在

那个位置——将或多或少是一样的。至少,我能认出那形象的一般轮廓;至多,我会获得相同的印象。

此刻,我还不会讨论出自几百年前即1533年的那幅油画。这是那幅画的复制品。我想,诸位都知道,这就是汉斯·荷尔拜因(Hans Holbein)的《大使》。它将有助于复活对这件作品十分了解的人的记忆。你们不必看得太仔细。我过一会儿还会回到这里。

视觉总会随着一定的模式而调整。一般地,我们把这称作形象的功能。这一功能可通过空间中的两个统一体点对点的对应来定义。不论是用什么样的光学中介物去建立统一体的关系,也不论这统一体的形象是虚拟的还是真实的,那点对点的对应都是本质的。因此,视觉范围内的形象模式可简约为简单的图式,使我们能建立起异形,也就是说,建立起形象的关系。因为它总是与一个表面联系在一起,与我们称作"几何学的"某个点联系在一起。由这种方法所决定的一切——在那里直线发挥着光线一样的作用——都可称作形象。

艺术与科学在此交织在一起。列奥纳多·达·芬奇(Leonardo da Vinci)既是科学家——这是因为其屈光学的构架——也是一位艺术家。维特鲁威(Vitruvius)的建筑学论著就远远不及。而在维格诺拉(Vignola)和阿尔伯蒂(Alberti)那里,我们发现了对几何学的透视法则激进的质疑,并且由于是对透视法的研究,他们对视觉领域也有着特别的兴趣——这一领域与笛卡儿主体的直觉的关系本身就是一种几何学的点、一个透视点,对此我们不能视而不见。还有,围绕着几何透视,图像——这是一个十分重要的功能,我们后面会谈到它——以某种在绘画史上全新的方式被组织起来。

现在我想让诸位参照一下狄德罗(Diderot)的著作。《供明眼人参考的论盲人书简》可向诸位说明这一构架将使得与视觉有关的东西整个地逃离。因为几何学的视觉空间——尽管我们在镜子的虚拟空间中包括了那些想象的部分,正如你所知道的,对此我已经作了详细的讨论——完全可以由盲人来重构和想象。

在几何透视中,关键的问题就在于空间的图绘而不是视觉。盲人能完美地意识到,他所认识到的,他认为真实的空间领域,可以在一定

距离内被感觉到,而且是作为一个同时发生的行为。对于他而言,这是理解时间功能即瞬间性的问题。在笛卡儿那里,光学、眼睛的活动,其实是两个部分联合的活动。视觉的几何学维度因此不会从它那里消失,视觉领域就是这样提供给我们原初的主体性关系。

这就是为什么承认在异形结构中颠倒运用透视法是如此之重要的原因。

发明建立透视仪器的人正是丢勒(Dürer)自己。丢勒的"lucinda"与不久前我放在黑板与我自己之间的那个东西,亦即一个形象,或更确切地说,一块画布,一个被直线横贯的格子结构——这些直线不仅是必要的射线,而且是线,能将我在那世界中看到的每个点与画布上被这条直线横贯的点连接起来——有得一比。

正是为了建立一个正确的透视形象,才引入了lucinda。如果我将它的用途颠倒,就能产生获得的快感。这获得不是指复活那位于终点的世界,而是指在另一表面对我在第一个表面已经获得的形象的歪曲。而且我还会在某种愉快的游戏中思考这一方法,使一切随心所欲地在特殊的笔触中浮现。

请诸位相信,这种魅力会在适当的时刻发生。巴尔特鲁萨蒂斯的那本书将告诉诸位这些实践引发的激烈争论。在许多大部头的著作中,这些争论达到了顶点。明姆女修道院——现在已被毁——一度矗立在图奈尔街旁,在它的一间展厅长长的墙壁上画着一幅圣约翰在帕特姆的画,好像是偶然之作。这幅画只能通过一个洞孔去看,这样它的变形的价值可以被充分地欣赏。

变形可以产生出——这不是这一特殊壁画的情形——所有妄想狂的模糊性。每个可能的用途都被用过了,从阿西姆鲍狄(Arcimboldi)到萨尔瓦多·达利(Salvador Dali)。我只是想说,这种吸引力弥补了几何学的透视研究导致的从视觉中滑脱的东西。

怎么会没有人想过把这和……直立的效果结合起来呢?想象一匹马在安静状态拖着那特别的性器官所呈现出来的样子——如果可以这么说——再想象一下它在另一种状态下的样子。

在此我们为什么看不到几何学维度——凝视领域的一个局部维度,与视觉本身没有任何关系的维度——所固有的匮乏功能的象征,

或菲勒斯幽灵的表象的象征?

现在,在《大使》中——我希望大家现在花时间看一下这件复制品——你会看到什么?在这两个人物前面的前景中这个陌生的、被悬置的、倾斜的物品是什么?

那两个人物在其展示性的装饰中是凝固的、僵硬的。在两者之间是一系列的物品,这是那个时期的绘画中画布上常见的符号。在同一时期,科内留斯·阿吉里帕(Cornelius Agrippa)写过一本书——《自大的科学》,目标针对的是艺术和科学。这些物品完全是科学和艺术的象征,它们在那个时代的三艺和四艺中是共在一组的。因此,在表象领域以其最迷人的形式做出的这一展示前面的这一物品又是什么?从某个角度看它像是要飞越天空,从另一角度看又像是翘起来了。你不可能知道——因为你转身离开了,从而逃避了这画面的吸引。

你开始走出那房间,它无疑一直在吸引着你的往意。接着转身离开——正如《异形》的作者描述的——在这一形式中,你认识到了……什么?一个骷髅。

首先,这不是它如何被呈现的问题——那个形象,《异形》的作者把它和乌贼骨作比较,而在我看来,它更像是由两本书构成的面包。达利曾愉快地把它放在一个老女人的头上,这是为她的卑下猥琐的表象故意选择的,而且实际上,由于她看起来没有意识到那一事实,或者,再说一次,达利的柔软的手表,因而其意义明显地比在这幅画的前景中描画的那个呈飞行姿势的对象更少菲勒斯的意味。

所有这一切表明,在主体出现和几何视觉成为研究对象的那个时期的内心深处,荷尔拜因在此为我们创造了某个可见的东西。那就是被歼灭的主体——其被歼灭是以这样的方式,即严格来说,它成了阉割 minus-phi(小写的 φ)的形象化体现。在我们看来,它是通过基本本能的框架把欲望的整个组织中心化了。

但是,我们必须更进一步去寻求视觉的功能。这样我们就能看到在视觉基础上出现的不是菲勒斯的象征或异形幽灵,而是具有伸缩性的和令人迷惑的扩展功能——如同它在这幅画中——的凝视本身。

这幅画不过是所有画的一个代表,是凝视的陷阱。在任何图像

中,恰恰是在它的每个点上寻求凝视的过程中,你将看到它消失。我将在下一讲进一步深入这一问题。

三、线与光

眼睛的功能会把那试图教导你的人引向遥远的探索。例如,这个器官的功能,而且首要的是它的在场是何时出现在生命的进化中的。

主体与视觉器官的关系就处在我们的经验的中心。在我们所探究的所有器官如乳房、肛门等当中,就有眼睛,而且切切谨记的是,其历史与那代表着生命出现的物种的历史同样久远。诸位无疑都吃过牡蛎,那东西对身体根本没有害处,但你们可能还不知道在动物王国的这一层级,就已经出现了眼睛。应当说,这一发现可以教给我们许许多多的东西。不过,我们必须从中选择与我们的研究最相关的方面。

在上一讲,我想我所说的足以让你们对黑板上方的这两个小的、极其简单的三角图形发生兴趣。

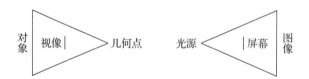

在此只需提醒诸位这个运作性的光影构图中运用的三个光学元素。这一构图将为曾经主宰着绘画技术——尤其是 15 世纪末至 17 世纪末期间的绘画技术——的透视的颠倒运用提供证明。异形向我们表明,它并不是绘画的写实主义复制空间中的物的问题——对于那一术语,人们可以有许多保留。

那个小构图还使我们注意到,有些光学会任由与视觉有关的东西逃逸。这些光学就处在盲人的掌控之内。我已经向诸位提到了狄德罗的《书简》。它指出,在一定程度上,盲人能够解释、重构、想象、言说视觉为我们提供的空间中的一切。无疑,基于这样的可能性,狄德罗

建构了一种具有形而上意味的持久含混性,但也正是这一含混性使他的文本焕发出活力,赋予其文本讽刺的特征。

在我们看来,几何学的维度能使我们瞥视到那关切着我们的主体在视觉领域是如何被捕捉,被操控,被俘获的。

在我现在展示给各位的荷尔拜因的绘画中——除了日常的细节,毫无隐藏——浮现在前景的那独特对象,就在那里被我们所观看,为的是使我们能够捕获它,甚至可以说,为的是使观看者亦即我们"落入它的圈套"。简言之,那是一种明显的呈现方式,无疑,也是一种独一无二的呈现方式,是可归于画家方面的某个反思时刻的呈现方式。它向我们表明,作为主体,我们实际上是受召唤进入那画面,并且在此是作为被捕获者呈现的。就这幅画的秘密而言,我已经向诸位说明其深含的意味,其与表现万物虚空的风景画的亲缘关系,这一迷人的画面的表达方式,那两个衣着华丽的静止人物的关系,那以其时代所特有的角度让我们回想起艺术与科学之无益的一切——这幅画的秘密在那个时刻是给定的,当我们轻轻地走过,一步一步地离开,进而转身而去的时候,我们看到了那魔幻般漂浮的物体所意味的东西。它用那僵死的人物头像反映了我们自身的虚无。因此,它是视觉的几何学维度的运用,为的是捕获主体,捕获主体与仍然谜一般的欲望的明显关系。

那在画面中被捕获,被凝固,但也激发艺术家使某个东西运作起来的欲望是什么?还有,那某个东西是什么?这便是我们在今天将试图穿行的道路吗?

(一)

在这一可见物的例子中,一切都是陷阱,而且是以一种奇怪的方式,正如莫里斯·梅洛-庞蒂在《可见的与不可见的》一书中题为"交错"的一章所充分地表明的。视觉功能所表达的,根本就不是众多区分的单独一方,或双方的任何一方。其呈现给我们的不是一个迷宫。随着我们开始区分其多样的区域,我们总能感觉到这些区域越来越多的相互交叉的方面。

在我所说的几何学的区域,看起来,那给我们提供线路的实际上

首先就是光。实际上,在上一讲,你就看到是这个线路把我们和客体的每个点联系在一起,并且是在它穿过屏幕形式中的网络的地方——我们就是在那里描画影像,十分明确地发挥线一样的作用。现在,正如有人说的,光以直线的形式传播,确确实实是这样。因此,看起来,那给我们提供线路的就是光。

不过,有人认为,这线路根本不需要光——其所需要的只是一条被拉直的线。这就是为什么盲人能够模仿我们所有的表演,尽管我们对他们的手势感到难以把握。我们可以理解他,例如,用手指指着高处的某个物体,由此而形成一条直线。我们可以教会他以指尖对表面的触觉来区分那复制形象图绘的某个造型——我们以相同的方式在纯粹的视觉中想象比例不同且根本上同源的关系,想象空间中从一个点到另一个点的对应关系,这关系在最终总是要把两个点置于一条线中。因此,这一构建尤其不能使我们领会光所提供的东西。

我们如何才能领会那在视觉的空间建构中以这种方式逃避我们的东西?传统的论证总是针对这个问题进行。哲学家们,可从阿兰——最后一个关心这个问题且十分杰出地解决这个问题的人,追溯到康德甚至柏拉图,全都详细阐述了知觉假定的欺骗性。同时,他们又全都独立地发现了知觉练习的主宰。他们强调了这样一个事实,即知觉是在客体的所在处发现客体,立方体作为平行四边形的一种表象,恰恰是使我们将其作为一个立方体来知觉的东西——因为空间的割裂正是我们的知觉的基础。古典辩证法讨论知觉的整个伎俩——如魔术师一般,说变就变——源自这样一个事实,即它处理的是几何学的视觉,也就是说,就其被置于空间之中而言,本质上并非视觉的视觉。

表象与存在之间的关系的本质——那征服了视觉领域的哲学家总是轻易地就把它打发了——存在于别处。它不在直线中,而是在光源之中——发光点、光的闪动、火、散发反射光的源头。光以直线传播,但它能折射、漫射,它有泛光,它能弥漫——眼睛只是一个容器——它还能涌出。它环绕着视觉容器,是整个一系列器官、机能、防御所必需的东西。虹膜不仅能对距离作出反应,而且能对光作出反应。它必须保护在容器底部发生的事,后者在某些情形下会因为它而

受到损害。当遇到太强的光时,眼睑首先也会眨一眨。它会眯紧,做出众所周知的鬼脸。

进而,眼睛并不是必定具有感光性——我们知道这一点。整个表皮——无疑是基于各种非视觉的原因——可能具有感光性,这一维度绝不能被简约为视觉的功能。感光器官在色点总会投下阴影。在眼睛里,颜色当然能以某种方式充分地发挥作用,这一现象似乎具有不确定的复杂性。例如,颜色能在视紫红质的视网膜锥面发挥作用。它也能在视网膜的各个层面发挥作用。颜色的这一循环往复的功能并非全部,亦非永远可直接地发现和阐明,但这恰恰暗示了颜色的深度、复杂性,同时还有结构的统一性,都与光有关涉。

因而,主体与严格关涉着光的东西的关系似乎是模糊的。实际上,你在那两个三角图形上能看到这一点。它们是被颠倒的,同时其中的一个可以放置在另一个的上面。在此,你所接触的是我上面说到的结构这整个领域的交错、交叉、视交叉功能的第一个例子。

为了使诸位对由主体与光之间的这一关系产生出的那个问题有一个概念,为了向诸位阐明其位置不过就是由几何学的视觉所定义的几何点的位置,我现在要给诸位讲一个小故事。

这是一个真实的故事。在我二十来岁的时候,那时,我当然还只是一个年轻的知识分子。我坚决地想要离开学术界,去见识不同的东西,投身于实践中,投身于自然科学研究,用我们的俗话说,在大海里遨游一番。有一天,我坐在一只小船上,船上还有来自一个小港口的一个渔民的一家子。在那时,布列塔尼还没有像现在这么工业化,还没有人用拖网捕鱼。那个渔民驾着他又破又小的船去冒险。正是这种风险或危险,才使得我上了他们的船。但是,它一点也不危险和刺激——因为也有天气好的时候。就这样,有一天,当我们正在等待收网的时候,一个名叫小冉(Petit-Jean)的人——我们都这么叫他——和他的家人一样,他很年轻就死于结核病。在那时,这种病对社会的这个阶层还是持久的威胁——这个小冉向我指着海面上的一个漂浮物。那是一个小罐头,一个沙丁鱼罐头。它在阳光下漂浮着,见证着罐头工业的存在,而我们事实上被认为就是这种工业的提供者。它在阳光下闪烁着。小冉对我说:"你看到那个罐头了吗?你看到它了吗?对

了,它看不到你!"

他觉得这个偶然出现的物品十分有趣,我则没有这种感觉。我想了想。为什么我不如他那样觉得兴奋呢?这是一个有趣的问题。

首先,如果小冉对我说的那话,亦即那罐头看不到我,没有任何意义,那也是因为在一定意义上说,它同样也正在看着我。它在光源的层面上看着我,凡是能看到我的东西都位于那个光源点——我说的不是比喻。

这个小故事的关键——在我的同伴身上所发生的事情,即他发现那个罐头是十分有趣的而我则不这么认为——就源自这样一个事实,即如果别人告诉我一个同样的故事,那是因为我在那个时刻——在我发现那些为养家糊口克服重重困难的人,在同在他们看来毫无同情心的自然进行斗争的过程中——看起来就像是与世无涉。简言之,我游离于那画面之外。还因为我发觉在我听到有人以这种幽默、反讽的方式向我讲述这个故事时,我一点也不感到兴奋。

在此,我正在主体的层面构想一个结构,它所反映的东西在眼睛针对光所刻写的自然关系中就已经存在了。我绝不是那种拘泥于形式的人,只能在几何学的点上进行定位来把握角度。无疑,在我的眼睛深处,涂抹出了那幅画面。那画面当然在我的眼睛里,但是我不在那画面里。

是光在看着我,并借助那光,在我的眼睛深处,涂抹着什么东西。这东西绝不仅仅是一种被建构的关系,不是哲学家徘徊不去的客体,而是一种印象,是发光的表面。这表面不会预先为我放置在那遥远的位置。这个东西引入了在几何学的关系中被遮蔽的方面——视野的深度,以及它所有的模糊性和多变性。这些是我根本无法主宰的。正是它主宰着我,在每个时刻引诱着我,构成了一种非风景画所及的独特风景,一种非我所说的画面所及的风景。

那画面的共同关联物——被置于和画面同样的位置,也就是外部——则是凝视之点,而那形成从一个点到另一个点的中介的东西,那居于这两者之间的东西,是不同于几何学的视觉空间的另一种自然之物,是扮演着一个地道的颠倒角色的东西。它能运作不是因为它能被详细研究,而是相反,因为它晦涩难解——我说的是屏幕。

在那向我呈现为光的空间的东西中,那所谓的凝视总是一种光和暗的游戏。它总是光的闪烁——它就处在我的小故事的中心——它总是时时刻刻防止我成为一个屏幕,使光显得像是淹没了它的彩虹的东西。简言之,凝视之点总是享有宝石的模糊性。

如果我是画面中的某个东西,那它就总是以屏幕的形式存在。我早先称这是色斑、斑点。

(二)

这是主体与视觉领域的关系。主体这个词在此不能在常规的意义上即主观的意义上来理解——这一关系不是唯心主义的关系。这个一般的概念——我称之为主体的东西,我视作赋予那画面一致性的东西——不只是一个有代表性的概念。

在镜像的领域谈论主体的这一功能的许多方式是错误的。

当然,在《知觉现象学》中有大量的例子说的是发生在视网膜背后的事。梅洛-庞蒂从一大堆文献中聪明地抽取了一些具有代表性的事实,以说明这样一个简单的事实,即借助屏幕来掩饰部分作为合成色之源泉发挥作用的领域——例如通过两个轮子、两个屏幕来生产合成色,其中覆盖在另一个上面的一方可以合成某种基调的光——唯有这种介入能以完全不同的方式揭示所说的合成。实际上,在此我们把握的是这个词日常意义上的纯粹主观的功能,即记录中心的机能。这一记录会干扰——对于实验中所安排的光的闪动而言——我们所认识的所有方面,并且与主体所感知的东西有所不同。

对某一区域或某一色彩的反映效果的感知则完全不同——它有一个主观的方面,但安排上完全不同。例如,我们把一个黄色区域放在一个蓝色区域旁边,通过接收反射在黄色区域上的光,蓝色区域竟会发生变化。但是,当然,一切颜色都是主观的——在能使我们把色彩的性质与波长或这一光波动层面的相关频率联系在一起的光谱上,没有任何客观的共同关联物。在此有客观的东西,但它的位置不同。

所有这些都与它有关吗? 当我说到主体与我称作画面的东西之间的关系时,那是我所说的东西吗? 当然不是。

有些哲学家研究了主体与画面的关系,但他们忽视了那个点,如果我可以这么说的话。读一下雷蒙·吕叶(Raymond Ruyer)称作新命定论的那本书,看一下——为的是从一种目的论的角度来确定知觉的位置——他是如何不得不以一种绝对一般化的观点来确定主体的位置的。除非以最抽象的方式,根本就没有必要以绝对一般化的观点来确定主体的位置。例如他给出的那个例子:当它仅仅是让我们把握跳棋盘的知觉的问题时,跳棋盘本质上是属于我在一开始就谨慎地加以区分的那个几何学的视觉。在此我们处在比邻着的空间中,它总是提供这样一种反对意见,反驳对客体的认识。在这个方向,物是不可简约的。

不过,存在一个现象的领域——比使它得以呈现的那些有优先权的点更为不确定——能使我们就其真正的本质来领会绝对一般的主体概念。即便我们不能赋予它存在,它也是必要的。有许多事实只能在那一般观点的现象维度来加以阐述。我是由此把自己定位为画面中的色斑,这就是拟态的事实。

这不是探究由拟态问题引发的多少有些复杂的问题的地方。我会给诸位提供有关这一论题的专业研究资料——它们不仅是迷人的,而且为反思提供了丰富的材料。我只想强调那可能还没有被充分阐述的东西。首先,我要问一个问题——拟态中的适应究竟有多重要?

在某些拟态现象中,人们可能谈到过一种适应性的或被动适应的变色现象,并认识到,例如——正如居诺(Cuénot)所证明的,可能在某些情形下会具有一定的相关性——变色现象,就其完全是被动适应而言,只是一种防御光的方式。在某一环境中,在那里,由于周围的那些东西绿色居于主导,而在有绿色植物的水池底部,某一微生物——有不可计数的微生物可作为例子——只要光有可能会伤害到它,它就会变成绿色,是为了用绿色来对光作出反应,以此来保护自己,通过适应使自己免受光的影响。

但是,在拟态中,我们处理的东西完全不同。我们不妨随意地选取一个例子——不是特例——就是小甲壳纲类动物麦秆虫。这种甲壳纲类动物寄生于那些稀少的、被称为 briozoaires 的动物之中时,它模拟的是什么?它模拟的是——因为那种像植物一样的动物叫作

briozoaires——色斑。这色斑在 briozoaires 的某一特殊阶段才会出现,在另一阶段则是一种内部呈环形的色斑,其功能有点儿像中心着色的某个东西。那个甲壳纲动物所适应的正是这个色斑形状。它变成了一个色斑,变成了一幅图画,它被刻写在图画中。严格地说,这就是拟态的源头。而且,以此为基础,将主体刻写在图画中的基本维度,似乎比第一眼看到时本就犹豫不决的猜测更难以确定。

我已经提到了凯洛伊斯在他的小书《水母群》中对这个问题的讨论,其所提出的毋庸置疑的立论在非专业类的著作里是很常见的——正是他的专业距离,使他能把握只能由专家来陈述的某些含义。

有些科学家声称,在记录在案的变色现象中,所看到的仅仅是多少成功的适应事实。但是这些事实表明,实际上,根本没有什么可称作适应——在这个词常规的意义上说,亦即作为一种与生存之需要联系在一起的行为——实际上,这种情形在拟态中根本不存在。在大多数时候,它被证明是没有用的,或者只是在相反的方向,即从适应的结果被假定为必要的这样一个方面严格来说才是有用的。另一方面,凯洛伊斯突出了三个标题,它们实际上是拟态活动得以展开的重要维度——效颦(travesty)、伪装(camouflage)、恫吓(intimidation)。

实际上,正是在这个领域,呈现出将主体插入画面的维度。拟态之所以能揭示某个东西,就因为它区别于那位于身后的、可称作"物自身"的东西。从严格的技术意义上说,拟态的作用就是伪装。这不是与背景协调的问题,而是与杂色的背景相对比,成为杂色的背景——与人类在战争中实践的伪装技术完全一样。

在效颦的情形中,某种具有性意味的结局是蓄意造成的。自然向我们表明,这种性目标是由各种本质上伪装、伪饰的作用力产生的。一个层面在此被构成为完全不同于性目标本身的东西,后者在它那里扮演着重要的角色,而且不会一下子就被认出是欺骗的层面。在这种情形中,诱饵的功能有所不同。在正确地估计其效果之前,我们应悬置判断。

最后,被称作恫吓的现象也常常引起类似的过度评价,认为主体总想获得他的表象。在此我们也不能太急于引入某种主体间性。无论什么时候我们处理模拟,都应谨慎,不要太快思考那被模拟的他者。

模拟无疑是要复制某一形象。但根本上,对主体而言,它都是以某种功能被插入的,通过功能的演练被抓住。在此我们应暂停一下。

我们现在要看一下无意识的功能能告诉我们什么,就其是对我们而言能将自己交付给主体的征服的领域而言。

<center>(三)</center>

在这个方面,凯洛伊斯的评论可以给我们以指导。凯洛伊斯向我们保证,动物层面的拟态事实类似于人类那里表现为艺术或绘画的东西。对此人们所能提出的唯一反驳就是,对雷恩·凯洛伊斯(René Caillois)而言,它似乎意指着绘画概念本身是如此清晰,以至于人们可以用它来解释别的东西。

什么是绘画?显然它不是无所作为的东西。我们已经讲过图像的功能,即主体就是以此来图绘自身的。但是,当一个主体画一幅自己的画像,创作某个以凝视作为其中心的东西时,究竟发生了什么?在图画中,有人告诉我们,艺术家总想成为一个主体。绘画艺术不同于其他艺术,因为在作品中,作为主体,作为凝视,艺术家是有意把自己展现在我们面前的。对此,另外一些人的回答强调了艺术产品的客观方面。在这两种解释中,多少说得有一点儿沾边,但肯定不能回答那个问题。

我在下面会继续这一论题。当然,在图像中,凝视的某物总要被表现出来。画家完全知道这一点——他的良知、他的研究、他的追求、他的实践,这些都是他应当保持的,也是他借以改变某种凝视的选择的东西。观赏一幅画,甚至最缺乏那通常称作凝视的画以及由一双眼睛建构出来的画,在那画中,人像的任何表征都是不在场的,就像荷兰或佛兰芒画家所画的风景画一样。你最终看到的东西对于每个画家而言都是如此之特殊,就像金丝饰品一样,以至于你都感觉到了凝视的在场。但是,这仅仅是一个研究对象,并可能仅仅是一个幻觉。

图像的功能——就其与观众的关系而言,画家创作作品实际上就是为了供他观赏——与凝视有关系。这一关系乍一看并非为凝视设

置陷阱的关系。人们认为,和演员一样,画家总希望被观赏。我并不这样看。我认为,与观众的凝视的关系是存在的,但要复杂得多。画家为站在画作前的人提供某个东西。至少,部分地说,画作中的那个东西可以这样来归纳——"你想要看吗?好的,请看这幅!"它为眼睛提供滋养,但它邀请站在画前的那个人放下他的凝视,如同放下他的武器。这是绘画的和平的、阿波罗式的作用。给予凝视的东西不像给予眼睛的多,那东西包括放弃、"放下"凝视。

问题在于,绘画的一个整体方面——表现主义——与这一领域是分离的。表现主义绘画(而且这也是它突出的特征),是通过提供一定的满足——在弗洛伊德使用这个术语表达与本能的关系的意义上说——来提供某个东西。这就是对凝视所需要的东西的满足。

换言之,我们现在必须针对眼睛作为器官的确切地位提出质疑。据说是功能创造了器官。这完全是无稽之谈——功能根本无法解释器官。有机体中存在的任何一个器官,总是具有众多的功能。在眼睛中,显然,各种功能结合在一起。分辨的功能在视网膜的中央凸层面被最大限度地孤立出来,作为不同视力所选择的点。在视网膜表面的其他部分发生的事情则完全不同,专家们不正确地区分为暗视力功能。但是在此,还有视交叉,因为正是这最后的区域——假定它的存在是为了在弱光下感知事物——为感知光的效果提供了最大限度的可能。如果你想看第五或第六号星体,不能直接看——这就是所谓的阿拉贡现象。你只有在把眼睛固定在一个方向的情况下,才能看到它。

眼睛的这些功能并不能道尽这一器官的特征,因为这些都是人所共知的闲谈,如同每个器官都有自己的功能一样,眼睛具有这些功能不过是它的职责。至于本能之说——它实在是太混乱了——它的错误就在于,人们没有认识到,本能是有机体以最大可能摆脱某个器官的方式。在动物王国有许多这方面的例子。在那里,有机体任由一个器官过度地超级发育。在有机体与器官的关系中,假定的本能功能理所当然地被定义为一种品行。我们惊奇于本能的所谓前适应性。非凡的方面在于,有机体与它的器官有着紧密的关系。

在我提到的无意识中,我处理的是其与器官的关系。这不是与性

欲甚至性的关系的问题,如果说有可能对这个术语给出特别的说明,而是与菲勒斯的关系的问题,因为菲勒斯是真实界的匮乏,这一匮乏可在性目标中获得满足。

正是由于我们是在无意识的经验的中心来讨论那种器官——在主体身上,它是由阉割情结所形成的不充足性决定的——我们才能在一定程度上理解眼睛被困在了一个类似的辩证法中。

自一开始,我们就在眼睛和凝视的辩证法中看到,两者之间根本不存在一致性,而是相反,存在的只是诱惑。当在爱中我迷恋于观看时,那根本上不能满足且总是处于缺失状态的东西就是——"你从我看你的位置根本看不到我"。

反之,"我所看到的却不是我想看的"。而且,我先前提到的那种关系,即画家与观众之间的关系,其实是一场游戏,一场骗人的游戏,不论你怎么认为。在此,对于那被不正确地称作比喻的东西,根本不存在一个指涉,如果你用这个东西来意指某个指涉或称谓某个下层现实的话。

在宙克西斯(Zeuxis)与帕拉西阿斯(Parrhasios)的那个经典传说中,宙克西斯的成功是因为画了一串葡萄引来了飞鸟。这里所强调的重点不在于这样一个事实,即这些葡萄在所有方面都是完美无缺的,而是另一个事实,即甚至鸟儿的眼睛也被它欺骗了。还有一个事实可证明这一点,即他的朋友帕拉西阿斯胜过他,是因为他在墙上画了一块布帘。这块布帘是如此之逼真,以至于宙克西斯转身对他说:"哎呀,现在让我们看看你在它背面画了什么东西。"借此表明的是,关键当然在于欺骗眼睛。凝视战胜了眼睛。

在下一讲,我们将回过头来讨论眼睛与凝视的这一功能。

四、何谓图像?

因此,今天,我必须把赌注押在我承诺选择的领域。在那里,小对形在其象征中心的欲望匮乏的功能方面是最为短暂的。我总是以多

义的方式借助于数学算法($--\varphi$)来指示这一点。

我不知道你是否能看清楚黑板,但通常我会标出一些参照点。"在可见的领域,小对形就是凝视。"……实际上,我们能够把握的东西已经在本质上挪用了凝视的功能,并将其置于与人的象征关系中。

在下面,我画了两个三角图形,这两个图形我已经介绍过了——第一个是在几何学领域在我们的位置插入表征的主体,第二个则是把我转化为一个图像。因此,右边的那条线与第一个三角形的顶端即几何学主体的点相接,而且正是在那条线上,我也把自己转化为一个凝视之下的图像,它被刻写在第二个三角形的顶端。这两个三角形在此叠加在一起,事实上它们就是视觉记录在案的功能。

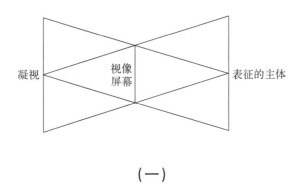

（一）

首先,我必须强调:在视觉领域,凝视是外部的。我被观看,也就是说,我是一个图像。

这就是凝视的功能,它就存在于处于可见世界中的主体建制的中心。那在可见世界中决定我的东西,在最丰富的层面上说,就是外部的凝视。正是通过凝视,我进入了光,我接受的正是来自凝视的影响。因此,可以说,凝视是一种工具。通过它,光被具体化了;通过它——如果你允许我以肢解的方式使用一个词,正如我常常做的——我被摄—影(photo-graphed)。

在此关键的不是表征的哲学问题。从哲学的角度看,当我被呈现为一个表征时,我保证我对它会十分了解。我保证作为一个意识我知道它只是一个表征,而且在它之外存在着一个物,一个物本身。在这一现象的后面——例如——存在一个本体。我不能对它有任何作为,

因为我的"先验范畴",正如康德所说,所做的恰恰是它们乐于要求我以其本然的方式去对待那些物。但是,这样的话就万事大吉了,实际上一切都可以做得尽善尽美。

在我看来,这不属于某个表面与在它之外对物进行悬置的辩证法。就我而言,我要从一个事实出发。这就是有某个东西在建立分裂、二分或存在的分裂。那存在适应这分裂,甚至在自然世界中。

这个事实可以在根本上包括在拟态的一般标题之下的各种转调形态中观察到。这个事实就是,不论是在性结合中,还是在同死亡的斗争中,显然都存在着游戏。在这两种情形中,存在以非同一般的方式分裂为存在和存在的相似物、存在本身和向他者呈现的纸老虎。在呈示的情形下,常常在雄性动物方面,或在动物参加恫吓形式的战斗游戏时的鬼脸扮相中,存在会给自己戴上或从他者那里接受类似面具、替身、封套、蜕皮一样的东西——蜕皮是为了掩盖盔甲的形态。正是通过这一将自身分离的形式,存在加入了生与死的效果游戏。并且可以说,正是由于他者或自身的这一分身术的帮助,才得以实现结合,由此在再生产中完成存在的再生。

因此,诱饵发挥着重要的功能。它不是在临床经验的层面吸引我们的别的某个东西。就人们可以把对另一方的吸引想象为是雄性和雌性的结合而言,我们领会到的是呈现为效颦的东西的流行形式。无疑,通过面具的中介,雄性与雌性以最尖锐、最强烈的方式相遇了。

只有主体——人类主体,属于人之本质的欲望主体——不会整个地——不同于动物——成为这一想象的俘虏。他在想象中图绘自身。怎么会是这样?因为他把屏幕的功能和同屏幕的游戏分离开了。人实际上知道如何同面具游戏。那所谓的凝视就存在于面具的背后,而屏幕在此是中介的场所。

在上一讲,我间接地提到了莫里斯·梅洛-庞蒂在《知觉现象学》中给出的参考材料。那都是经过精心挑选的例子。有人可能已经知道,这些例子是基于盖尔布(Gelb)和戈尔德斯坦因(Goldstein)的实验,它们清楚地说明了在知觉的层面,屏幕是如何重建物,重建物作为真实的地位的。如果——通过分离——光照的作用主导着我们,如

果——例如——正对着我们的凝视的光束如此令我们着迷,以至于它显得像是一个乳白色的锥体,使我们看不到它所照亮的东西,那么把一个小屏幕引入这一领域——切入那被照亮而又看不见的东西——这一单纯的事实就能使那乳白色的光折射回来,事实上是使其进入阴影之中,使它所遮蔽的客体显现出来。

在知觉的层面,这就是在更本质的功能中呈现出来的一种关系现象,亦即在其与欲望的关系中,现实显得仅仅是边缘的。

现实是边缘的

这当然是在绘画创造中几乎未引起注意的特征之一。不过,对绘画——严格来说是作品——的重新发现,线条对画家所创造的表面的划分,踪迹、力量线以及使视像置身其中的构架的消失,这一切不过是一个令人着迷的游戏。但是我感到惊讶的是,在一本十分有名的书中,它们全被称作"框架"。这个术语削弱了它们的首要作用。而具有反讽意味的是,在这本书的封底还有一些形象,比其他形象更具有典型性。这是鲁奥(Rouault)的一幅画。在那里,有一条弧线使我们一下子就能抓住主要的点。

实际上,在一幅画中总能看到某个东西的缺席——这种情况在知觉中就不存在。这里是中心区域。在那里,眼睛的分离力量在视像中发挥到了极致。在每幅画中,这个中心区域只会是缺席的,由一个洞孔所代替——简言之,由背后隐藏着凝视的学生的反思所代替。因此,而且就图像能进入与欲望的关系而言,中心屏幕的位置总是被标出。这恰恰表明,在图像的前面,我就是这样作为几何学平面的主体被遮蔽的。

这就是为什么图像在表征的领域不会进入游戏的原因。它的目的和作用在别处。

(二)

在视觉的领域,所有的一切都被置于两个子项之间。这两个子项

以自相矛盾的方式行动着——在物的方面，有凝视，也就是说，物看着我，不过我也能看到物。这就是为何人们应理解《福音书》中反复强调的那句话："他们有眼睛，可他们看不见。"他们看不见什么？确实，物在看着他们。

这就是为什么我要通过罗杰·凯洛伊斯提供给我们的那道狭窄的门，把绘画引入我们的研究领域的原因——在上一讲，大家都注意到我有口误，把他称作雷恩，天知道这是为什么——观察发现，拟态无疑相当于功能，而在人那里，这功能就在绘画中得以演练。

这不是对画家进行精神分析的时候。那永远是件吊诡的事，而且总是会在听众那里产生一种震惊反应。这也不是艺术批评的问题。不过一个与我关系密切的人——他的有些观点对我意义重大——告诉我，每当我着手类似艺术批评这样的事的时候，他就感到十分不解。当然，那是有危险，我会尽力避免这样的局面。

如果一个人想考察历史上发生的，被各种主体性的结构的变体强加于绘画的所有转调，那显然，没有一个公式能够满足那些目标、那些计策、那些无限多变的伎俩。实际上，在上一讲，诸位就已经很清楚地看到，在声称绘画中存在某种 dompte-regard(驯服的看)之后，也就是说，在声称在看的他总是受到绘画的引导放下他的凝视之后，我立即得出了一个正确的结论，即那不过是以直接诉求于凝视的方式来对表现主义进行定位。对于那些仍不相信的人，我可以解释我的意思。我正在思考蒙克(Munch)、詹姆斯·恩索尔 (James Ensor)、库宾(Kubin)这些画家的作品，甚至那样一种绘画。人们十分奇怪地以一种地理学的方式，将它们定位于对我们的时代的巴黎绘画所关注的那些东西的攻击。我们什么时候能看到这一攻击到达它的尽头？此乃——如果我相信画家安德烈·马松(André Masson)的话，我最近还和他交谈过——最紧迫的问题。够了！指出与此类似的参照，并不是要进入对那善变的历史游戏的批评。这种游戏试图把握的是，某个特殊时期的某个特殊作者在某个特殊时刻的绘画的作用。对我来说，我就是极力想把自己置于这种美的艺术的作用的根本原则之下。

首先，我要强调的是，莫里斯·梅洛-庞蒂就是特别地从绘画出发推翻眼睛与心灵之间的关系的。这一关系一直是由思想确立的。他

以一种十分值得赞赏的方式证明说——他认为是自塞尚(Cézanne)本人所说的"那些小蓝块、小棕块、小白块"开始,这些笔触就像雨点一样从画家的画笔落下——画家的作用十分不同于表征领域的组织,在后者那里,哲学家确立了我们作为主体的地位。

那么那些笔触是什么?它在哪里捕获我们?它已经赋予那一领域以形式和具体形态。自弗洛伊德开始,精神分析学家就已经进军那一领域。在弗洛伊德看来,那里是疯狂的冒险,而在弗洛伊德之后的那些人看来,那里不久就变成了冒失的乐园。

弗洛伊德总是以不确定的方式强调他不打算解决艺术创造中是什么赋予艺术真正的价值这样的问题。当他谈论画家和诗人时,他的鉴赏总是在一个点上戛然而止。他不能说,也不知道,对于每个人来说,对于那在看和听的人来说,什么是艺术创造的价值。不过,当他研究列奥纳多时,不严格地说,他试图发现艺术家的原初幻想在其创造中的作用——如艺术家与弗洛伊德在卢浮宫的那幅画和伦敦的底稿中所看到的那两位母亲的关系。从这两幅画的表现,弗洛伊德看到了一个双重身体,在腰部分开——在底部似乎是从交叉的双腿开始。我们必须在这个方向观看吗?

或者我们应该在这样一个事实中来认识艺术创造的原则,即它似乎是要推断出——记住我是如何翻译 Vorstellungsrepräsentanz(想象性表征)这个词的——那代表表征的东西。当我在图像与表征之间作出区分时,我是要把你引导到这里吗?

当然不是——除了在极少数的作品中,除了在梦幻绘画这类绘画作品中,这类画作是如此少见,以至于都无法在绘画的作用中加以定位。实际上,这可能是我们不得不标志出的所谓精神病理艺术的界限。

那作为画家的创造的东西是以完全不同的方式被结构出来的。恰恰是在我们复活利比多关系中的结构观点的层面上说,也许是我们质疑那被卷入艺术创造的东西的优势的时候了——因为我们的新算术使我们可以作出更好的回答。在我看来,正如弗洛伊德表明的,那是创造——不妨说——作为升华的问题,是艺术在社会领域的价值的问题。

在既模糊又准确,且仅仅关系着作品的成功的方面说,弗洛伊德声称,如果一种欲望的创造——其在画家的层面是纯粹的——具有商业的价值——一种同时可称作次要的东西的满足感——那是因为其效果对社会具有某种效益,因为社会方面总处于它的影响之下。广义地说,有人可能会认为作品可以使人平静,给人以安慰,至少有些人是靠其欲望表现而活。但是为此,为了使人们获得这样的满足,还必须有其他的效用,亦即"他们"对静观的欲望在其中找到了满足感。艺术提升心灵,正如有人说的。也就是说,它鼓励人们去放弃。你难道没有看到在此有某个东西暗示着我称作驯服的看的功能吗?

正如我上次已经说过的,驯服的看也体现在骗人的形式中。在这个意义上,我似乎正在走向传统的反面,后者定位那一形式的功能与绘画的功能有天壤之别。不过,我果断地结束了我上次的演讲,只是在宙克西斯和帕拉西阿斯的作品的对立中指出了这两个层次的模糊性,亦即诱惑的自然功能与欺骗的功能的模糊性。

尽管鸟儿急匆匆飞到了宙克西斯涂满颜料的画布表面,把画布上的图像错认作是可吃的葡萄,可我们还是觉得,这一创作活动的成功起码不意味着那葡萄被再现得惟妙惟肖,就像我们在卡拉瓦乔(Caravaggio)的《巴库斯》中看到的那只篮子一样。如果这样来画那葡萄,鸟儿根本就不可能受骗,因为鸟儿凭什么会看以这种不同寻常的逼真性描绘出来的葡萄呢?对那对鸟儿而言是再现葡萄的东西中,一定是有更多的东西被简化了,一定有某个东西更接近于那符号。但是帕拉西阿斯的相反例子清楚地表明,如果想欺骗一个人,只要给他呈现一幅画着布帘的画,就是说,引诱他去问那布帘后面是什么。

正是在这里,这个小故事可以有效地告诉我们,为什么柏拉图要抗议绘画的幻觉。关键不在于绘画提供了与客体近似的幻觉,尽管柏拉图似乎这么认为。关键在于绘画的欺骗假托是另外的某个东西。

那在欺骗中吸引和满足我们的是什么?它什么时候能吸引我们的注意和让我们感到快乐?是在这样的时刻,即仅仅通过变换我们的目光,我们就能够认识到再现不会随目光的移动而移动,它仅仅是一种欺骗。因为在那个时刻,它似乎不再是它显现的东西。或者确切地说,它这时似乎是其他什么东西。图像不会与表象竞争,它要与柏拉

图为我们指明的表象之外的理念竞争。正是因为图像是这样的表象，它说，它就是那提供表象的东西，所以柏拉图要攻击绘画，仿佛它是一种与他自己竞争的活动。

这别的东西就是小对形，围绕着它引发了欺骗即心灵的战斗。

如果有人试图描述画家在历史中的具体地位，他就会认识到后者是某个东西的源头，可以进入真实，并在那里一直——那人可能会说——占据着一块地盘。画家据说不再依赖贵族恩主，但是其处境根本上不会随画商的来临而有所改变。他也是一个恩主，而且是同一类型的恩主。在贵族恩主之前，艺术家是靠宗教建制以及神像为生。艺术家的背后总是有某个资金支持体。这一直是小对形的问题，或确切地说，是把它简约为一个"小对形"的问题——在某个层面说，这可能给你以相当神秘的印象。并且最后，真正说来，是画家作为创造者发起了和这个小对形的对话。

但是看看这个小对形在其社会反响中是如何发挥作用的。这是件十分有启示意义的事。

圣像——达芙尼教堂穹顶的基督凯旋或拜占庭令人赞叹的镶嵌画——毋庸置疑地把我们置于它们的凝视之下。我们可能在那里逗留，但如果我们这样做，我们就不能真正地把握那使画家开始创作这一圣像的动机，或它被呈现给我们时满足我们的动机。它当然是某个与凝视有关的东西，但又远不止这些。那赋予圣像价值的东西是，它所再现的上帝也在看着它。它想要邀上帝的喜悦。在这个层面上，艺术家是在祭坛上运作——他在同那些可能会激发上帝的欲望的物，即此处的那些形象进行游戏。

实际上，上帝就是某些神像的创造者——我们在《创世记》以及《艾洛辛》中可以看到这一点，而且反圣像崇拜的思想本身在宣称神并不会关心圣像时也仍然保留着这一观点。在这方面，他当然是独一无二的。但是我今天不想在一个方向走得太远，尽管那方向能把我们带到最本质的父之名的一个行省：每一步都可能在每个神像背后留下标记。凡是我们所到之处，神像都是神性的中间人——如果耶和华禁止犹太人崇拜偶像，那是因为他们把快乐也给予了其他的神。在一定意义上说，神像不是那个非拟人化的上帝，它是那被请求不要这样的那

个人。但这就足够了。

现在我们可以转入下一个舞台了,我称之为"公共的"舞台。我们来到威尼斯总督府的那个巨大的大厅。在那上面,画着各种各样的战斗场面,如雷班托之战等。社会功能——在宗教层面已经出现——现在变得很明显了。谁会来这里?那些人构成了里兹所谓的"居民",亦即观众。而且这些观众所热衷的就是观赏这各种各样的构图。观众看到了那些人——当观众不在那里的时候,他们就在这个大厅里沉思——的凝视。在图像的背后,隐藏着他们的目光。

你在观看,有人会说。在背后总是有许多的目光。在这方面,被安德烈·马尔罗(André Malraux)称为现代的时代并未添加任何新的东西。这个时代被他所谓的"不可比拟的怪物",亦即画家的目光主宰着。后者声称要使其成为唯一的目光。在背后总是有一道目光。但是——这是最细微的关键——这目光来自何方?

<center>(三)</center>

我们现在要回到塞尚的"那些小蓝块、小棕块、小白块",或者说再次回到莫里斯·梅洛-庞蒂在《符号》一书中顺便提及的那个有趣的例子。那是一段有点儿怪异的慢镜头影片,片中一个人在看着马蒂斯(Malisse)作画。重要的在于,马蒂斯本人也被那影片镇住了。莫里斯·梅洛-庞蒂关注的是那一创作姿势的悖谬之处。它被时间的膨胀放大了,使我们能够在这些笔触的跳动中想象最完美的沉思。这是一个幻觉,他说。随着这些笔触——它们构成了画面的奇迹,就像雨点一样自画家的画笔下流出——发生的不是选择,而是别的什么东西。我们难道不能试着阐述这别的东西吗?

这个问题不应与我所谓的画笔的运思走得更近吗?如果鸟儿能作画,它不是会用它的羽毛吗?如果蛇能作画,它不是会施展它的鳞皮吗?如果树能作画,它不是会用它的叶子吗?关键是在目光凝视中的第一行动。这无疑是一个君临一切的行动,因为它使某个东西物质化了,并且自这种君临一切中将表达被废弃的、被排除的、无用的东西,不论在这个产品前面被呈现的是什么,也不论它是来自

别的什么地方。

我们不要忘记,画家的笔触是运动在此终止的某个东西。我们在此面对着能赋予复归这个词新的不同意义的某个东西——我们面对着反应意义上的动机因素,因为它能生产隐藏在身后的、自己的刺激物。

在那里,原初的时间性——与他者的关系就是在此得以定位为不同的东西——在此在视觉的维度成为最后时刻。在能指与被言说者的同一性辩证法中,被匆匆地投射出去的东西在此相反地成为目的,而在任何新的智能的开始,它被称作看的时刻。

这一最后时刻就是能使我们区分姿势与行动的东西。正是借助姿势,笔触被运用于画布。而且同样真实的是,姿势总是呈现在那里,而我们在那里首先感觉到的无疑是图像。正如"印象"或"印象主义"这些术语所表明的,其与姿势的联系要比与其他任何类型的运动的联系更为密切。画面上所再现的所有行动呈现给我们的是一个战斗场景,也就是说,是某个戏剧性的场景。它必然地是为姿势创造的。还有,再一次,正是在姿势中的这一插入,意味着人们不能把它倒转过来——不论它是不是比喻。如果你转向一种透明性,你立即就能认识到它是否是在右边的位置以左边呈现给你。手的姿势的方向充分地指示着这一侧面的对称。

因此,我们在此所看到的,无疑是目光在某种下降,欲望的下降中的运作。但是我们如何能表达这一点?主体不能完全意识到这一点——他的运作受到遥控。修正一下我称欲望为无意识的公式——"人的欲望是他者的欲望"——我要说,这是他者"方面"的欲望的问题,这欲望的目的就是"呈示"。

这种"呈示"如何能让某个东西满足,如果那正在观看的人的眼睛没有欲念?眼睛的这一欲念必须受到滋养,它能使绘画产生催眠价值。在我看来,在被升华的画板上寻求这一价值远不如用眼睛想象这一价值,亦即用充满贪婪的眼睛或邪恶的眼睛,因为这正是眼睛器官的真正作用。

引人注目的是,当人们思考邪恶的眼睛的功能的普遍性时,怎么也找不到善的眼睛的踪迹、祝福的眼睛的踪迹。除了意味着眼睛本身

就具有被赋予的基本功能——如果你允许我同时在眼睛的几个记录功能上游戏——具有的分离的力量之外,这还能意味什么?但是眼睛的分离的力量比性质完全不同的视觉走得更远。那被归于眼睛的力量,它所具有的吸干动物的乳汁的力量——这一信念在我们的时代和在别的时代一样的广泛,而且在最文明的国度——它所具有的令人不适或不幸的力量,除了在invidia(嫉妒)中,我们在哪里能更好地描画?

嫉妒来自羡慕。对我们分析家而言,最典型的嫉妒就是很久前我在奥古斯丁(Augustine)身上发现的那一种。他把他整个的命运总结为是他小时候看着弟弟在母亲怀抱里,以一种刻毒的眼光看着他在amare conspectu(吃奶),那眼光似乎想把他撕成碎片,同时对自己也是一剂毒药。

为了理解嫉妒作为凝视的功能,就必须不把它和羡慕相混淆。小孩,或者说不论是谁,都有嫉妒心。正如有人不恰当地指出的,"嫉妒"并不必然地是针对他所需要的东西。谁能说那个看着弟弟吃奶的小孩仍需要母亲的乳汁?每个人都知道嫉妒常常是一种对物品的占有欲,尽管这物品对于那嫉妒者而言毫无用处,而对于它们的真正性质他也一无所知。

真正的嫉妒是这样的:在一个完整的视像关闭自身之前,在认识到小对形——与主体所渴望的东西相分离的小对形——对于另一个人而言就是对那能给予满足的东西的占有之前,嫉妒会使主体脸色苍白。

如果我们想把握图像功能驯服的、文明的和迷人的力量,就必须去研究眼睛的这一根本上由凝视造就的记录功能。小对形与欲望之间的复杂关系,在我介绍主体的移情时可以作为一个例证。

(吴琼 译)

艺术与视知觉[①](节选)

[美]鲁道夫·阿恩海姆

鲁道夫·阿恩海姆(Rudolf Arnheim,1904—2007)1904年出生于柏林。1923年入读柏林大学,主修哲学、心理学和艺术史;1928年获得哲学博士学位,博士论文的主题是人脸和笔迹表情研究。获得博士学位后,阿恩海姆从事了一段时间的电影理论研究。希特勒上台后他移居意大利,任职于教育电影国际学会。1939年前往英国,次年起赴美国定居。在纽约他得到了一些格式塔心理学家的帮助,并在新社会研究学校找到了一份工作,随后又在1941年与1942年获得洛克菲勒基金会与古根海姆基金会的资助,从事视觉艺术心理学研究。1943年至1968年任教于劳伦斯学院(Sarah Lawrence College),教授艺术心理学。1959年获福布莱特计划的支持前往日本御茶水女子大学进行学术交流。1968年后,任哈佛大学视觉与环境研究系艺术心理学教授。1974年以名誉教授头衔退休,2007年于密歇根州安娜堡逝世。

《艺术与视知觉》是从格式塔心理学角度研究艺术的专著。作者认为,尽管现代社会许多人经常进出于画廊,收集了大量有关艺术的资料,却不能凭借自己的视觉去理解大师们的作品,到头来还是不能欣赏艺术。人们通过眼睛理解艺术的能力沉睡了,因此有必要设法去唤醒它。阿恩海姆开诚布公地指出,书中采用的心理学原则源自格式塔心理学理论。

阿恩海姆明确指出:每一次观看活动就是一次"视觉判断"。"判

① Rudolf Arnheim. *Art and Visual Perception*:*A Psychology of the Creative Eye*. Berkeley:University of California Press,1954.

断"一词往往被人们误解为只有理智才有的活动,然而视觉判断却完全不是如此。视觉判断不是在眼睛观看完毕之后由理智作出的,而是与"观看"同时发生,并且是观看活动不可分割的一部分。阿恩海姆得出结论说:一切知觉中都包含着思维,一切推理中都包含着直觉,一切观测中都包含着创造。视觉形象永远不是对于感性材料的机械复制,而是对现实的一种创造性理解,因此,它所把握的形象具有丰富的想象性、创造性和敏锐性[1]。

《艺术与视知觉》一书的框架结构和格式塔理论相协调,依次从整体、整体与部分、部分与部分的角度对欣赏和创造艺术过程中的视知觉进行了缜密的考察和研究。其研究基本上从简单的视觉实验出发,逐步发展为对复杂艺术品的分析,尔后上升为一般理论。作者首先从一般意义上对图像的张力、力的结构和式样进行研究,然后深入视知觉的各种具体范畴和基本要素,如空间、光线、色彩、运动等等。每一部分都结合具体的艺术实例进行分析,充满睿智和见解。

阿恩海姆的主要著作有:《走向艺术心理学》(*Toward a Psychology of Art*,1949)、《艺术与视知觉:视觉艺术心理学》(*Art and Visual Perception: A Psychology of the Creative Eye*,1954)、《视觉思维》(*Visual Thinking*,1969)、《熵与艺术》(*Entropy and Art*,1971)、《建筑形式的视觉动力》(*The Dynamics of Architectural Form*,1977)、《中心的力量:视觉艺术构图研究》(*The Power of the Center: A Study of Composition in the Visual Arts*,1982)、《艺术心理学新论》(*New Essays on the Psychology of Art*,1986)、《阳光的寓言:心理学观察》(*Parables of Sun Light: Observations on Psychology*,1989)、《沉思艺术教育》(*Thoughts on Art Education*,1989)、《分裂与结构》(*The Split and the Structure*,1996)、《电影批评文集》(*Film Essays and Criticism*,1997)等。

[1] 阿恩海姆:《艺术与视知觉》,滕守尧、朱疆源译,中国社会科学出版社,1984,第2页。

正方形中隐藏的结构

从深色纸板上切下一个圆,并将其放在白色正方形如图1所示的位置上。我们可以通过测量来确定和描述圆的位置。尺子可以以英寸为单位告诉我们从圆到正方形边缘的距离,因而我们可以推断:圆偏离了正方形的中心。

这个结论显而易见。实际上我们根本不需要测量——我们一眼就能看出圆偏离了正方形的中心。这种"看"是怎么做到的?我们是否表现得像一把尺子,先看看圆与正方形左侧边线之间的距离,然后把这个距离与圆和右侧边线的距离相比较?可能并非如此,这并不是最有效的程序。

图1

将图1视为一个整体,我们可能会注意到圆位置的不对称性是作为图案的视觉特性存在的。我们并没有分别看到圆和正方形,在整体中,它们的空间关系是我们看到的一部分。这种对关系的觉察是许多感官领域日常经历中必不可少的:"我的右手比左手大""这个旗杆不直""那架钢琴走调了""这种可可比我们以前吃过的那种更甜"诸如此类。

就像处于一粒盐和一座山之间,物体可以立刻被我们分辨出大小。在亮度方面也一样,白色正方形亮度高,深色圆形亮度低,每个物

体都似乎有一个位置。你正在读的书出现在一个特定的位置,这个位置是由房间里的你和其中的物体来定义的——其中尤其是你自己。图1的正方形出现在书页中的某个地方,而圆偏离了正方形的中心,没有任何物体是单独或孤立存在的。当我们看到一个物体,就会在整体上给它分配一个位置:空间中的位置、规格上的尺度、亮度或距离。

我们提到了用尺子测量和视觉判断之间的一个区别:视觉判断中我们不会单独确定尺寸、距离和方向,然后逐个进行比较,通常情况下,我们会将这些特征视为整体视域的属性。除此之外,二者还有另一个重要区别:视觉产生的图像的这些属性并非是静止的。图1中的圆并不是简单地偏离正方形的中心,它还具有不稳定性。它似乎曾经位于中心,现在想回到中心,抑或走得更远。圆与正方形边线存在着类似于吸引和排斥的关系。

视觉体验是动态的。这一论题将在本书中反复被提及。人或动物感知到的并不仅仅是物体的排列、形状、颜色、动作和尺寸,而是,也许首先是一种定向张力的作用。观者自身并没有在静态图像上添加这些张力,相反,这些张力与尺寸、形状、位置或颜色一样,在任何知觉中都是固有的。因为它们具有量级和方向,这些张力可以被描述为心理"力"。

再深入一点儿,如果圆被看作正努力朝着正方形的中心运动,那就意味着它被图片中并不真实的存在吸引。和我们看不见北极或者赤道一样,尽管图1中并未以任何方式标记正方形的中心点,它仍然是我们感知到的图案的一部分,是一个由正方形轮廓线远距离建立的、无形的、力的焦点。像感应起电一样,它是"感应"产生的。因此,视域中的东西远比那些落到眼睛视网膜上的物体还要多,"感应产生结构"的例子比比皆是:没画完的圆看起来像缺了一段的完整圆;在中心透视的绘画中,即使看不到实际的交汇点,也可以通过会聚线确定交汇点;在一段旋律中,可以通过感应"听到"切分音的音调偏离了常规节拍,就像我们看到圆偏离了中心一样。

这种知觉感应不同于逻辑推理。推理是一种思维操作,它通过解读既定的视觉事实,为其做适当补充。有时,知觉感应是基于先前获得的知识的插补。然而,更通常的是,它们是在感知过程中从图案的

既定结构中自发完成的。

一个视觉图形,如图1中的正方形,是空的,同时它又不是空的。它的中心是一个复杂的隐藏结构中的一部分,我们可以通过圆来探测它,就像我们可以使用铁屑来探索磁场中的力线一样。如果我们把圆放在正方形内的不同位置上,它在某些点上看起来是静止的,在另一些点上会表现出受到确定方向的拉力,而其他位置上,它的情况似乎含糊不清、摇摆不定。

当圆的中心与正方形的中心重合时,它显得最为稳定。但在图2中,圆可以被视为被右侧的边线吸引、拖拽。如果我们改变二者间的距离,这种效果就会减弱甚至逆转。我们可以找到一个距离,在这个距离点上,圆好像离边线"太近了",它似乎有从边线撤退的冲动。这种情况下,圆和边线之间间隔的空白是被压缩的,它似乎需要更多的喘息空间。物体之间的任何空间关系都有一个"恰当"的距离,这个距离的大小由眼睛直观确定。艺术家在绘画构图或雕塑创作中对这一要求非常敏感,设计师和建筑师也在不断寻求建筑物、窗户和家具之间的适当距离。我们最好能更系统地考量这些视觉判断的先决条件。

图2

进一步的研究表明:圆的位置确定不仅和正方形边线及其中心相关,还受到垂直和水平中心轴形成的十字坐标和对角线的影响(如图3)。作为吸引或排斥产生的核心,正方形的中心是通过这四条主要结构线的交叉确立的。线上其他点的力量不如中心这么强,但同样也可以产生吸引作用。图3中的图案可被称为正方形的"结构框架",稍后我们将讨论这些因图而异的框架。

图3

　　无论圆处于哪个位置,它都会受到正方形中所有隐藏结构的要素影响。这些要素的相对强度和距离决定着它们在总体结构中的作用。在中心点,所有的力相互平衡,因而中心位置是静止的。我们也可以找到其他相对静止的位置,例如,沿着一条对角线移动圆,平衡点似乎更靠近正方形的四角而非中心,这就像角和中心是两块吸引力不同的磁铁,中心比角落的力量更大,若要取得平衡,力量的优势必须用更大的距离来抵消。大体上来说,任何与"结构框架"特征点重合的位置都具有稳定因素,当然,这些因素的作用也可能会被其他因素抵消。

　　如果某个特定方向的吸引力占据优势,就会产生向该方向的拉力。如当圆被放置在中心和角之间的精确中点位置,它就会倾向于向中心移动。

　　如果某个位置上力的方向非常模棱两可,以至于眼睛无法判断圆所受的力来自哪个特定的方向,不愉快的感觉就会随之产生。这种踌躇和摇摆会使视觉陈述不够清晰,进而干扰观者的知觉判断。在这种模糊的情势下,决定看到什么的不再是视觉图形本身,而是观者的主

观因素,如他的注意力或者他对特定方向的偏好开始发挥作用。除非艺术家偏爱这种模棱两可,否则他会去寻求更稳定的构图。

古纳尔·古德和因格·霍茨伯格在斯德哥尔摩大学的心理实验室里用实验验证了我们的发现。实验中,直径4cm的黑色圆被磁性吸附在一个46cm×46cm的白色正方形上,圆在不同位置移动,被试被要求指出:它是否表现出向某个方向运动的趋势? 如果有,就空间中的八个主要方向而言,这种趋势有多强烈? 图4展示了实验的结果,每个位置上标注的8个矢量线显示了被试观察到的运动趋势。显然,实验并不能证明视觉动态的产生是自发的,它只表明,当我们向被试暗示运动的方向趋势时,他们的响应并不是随机的,而是沿着我们结构框架的主轴聚集。值得注意的是,还有向正方形边线运动的趋势。中心点的吸引力并不明显,它周围是个相对稳定的区域。

图4 来自1967年斯德哥尔摩大学古纳尔·古德和因格·霍茨伯格的实验测试

当眼睛无法清晰地确定圆的实际位置时,我们讨论的视觉力可能

会在动态力的方向上产生真正的位移。如果我们只在瞬间看到图1，我们看到的圆是否比从容不迫地观察时更接近正方形的中心呢？不难发现，生理和心理系统都存在着普遍的倾向：朝着能达到的最低张力水平的方向变化。当视觉因素屈从于其内在的定向感知力时，类似的张力就会降低。马克斯·韦特海默曾指出：93°的角并不会被看作93°，而是会被看作在一定程度上不完美的直角。当角度只进行短时间曝光、快速呈现时，尽管可能带有某种不确定，但观者经常声称看到的是直角。

这些"游动"的圆也告诉我们，视觉图案并不仅仅是由落入视网膜上那些形状组成的，就视网膜的输入而言，我们的图形只有四周的黑色边线和其中的圆。知觉体验中的刺激模式为我们创造了一个结构框架，一个可以帮助我们确定每个图形元素在整个平衡系统中作用的框架，就像音节可以确定乐曲中每一乐音的音高一样，它是一个参照系。

另外，我们要超越这纸上的黑白图形，这幅图及其感应产生的隐藏结构远不止那些线格。如图3所示，感知力实际上是一个连续的力场。它是一幅动态的风景，线条好像是山脊，力沿着山脊旁的两个方向逐渐减弱。这些"山脊"是吸引力和排斥力的中心，它们影响着图形的内外四周。

图中没有任何位置不受其影响，就算有平静的点位，它们的平静也并不意味着动力的缺失。"死点"并不真的是死的，当所有方向上的力达到平衡时，任何方向都感受不到力。对敏锐的眼睛来说，那个点上的平衡充满了活力。想象一下，就像拔河比赛时两个力量相等的人朝相反的方向拉绳子，绳子静止不动，它虽然静止，但充满了能量。

简言之，正如描述一个活生生的有机体不能通过对其解剖结构的描述来进行一样，视觉体验也不能仅仅通过大小、距离的尺度、夹角的度数或者色彩的波长来描述。静态的测量仅仅只能定义"刺激"，即物质世界输入眼睛的信息，但感知的活力——它的表达和意义——是完全源于知觉力量的活动。画在纸上的任何一条线，抑或用黏土塑成的最简单的造型，都像扔进池塘的石头，它搅乱了平静，使空间运动起来。所谓观看，其实是对活动的感知。

心理平衡与物理平衡

现在是时候明确我们所说的平衡或者均衡的意义了。如果我们要求一件艺术品中的所有元素的分布都达到一种平衡的状态,那么我们必须清楚如何才能达到这种平衡。此外,一些读者可能以为,对平衡的追求别无他用,只是对特定的风格、特殊心理或者社会性的偏爱,有人喜欢、有人不喜欢,如此而已。那为什么平衡会成为视觉图形的必要品质呢?

对物理学家来说,平衡是作用在物体上的力相互抵消的状态。最简洁的形式中,平衡是由两个力量相等、方向相反的力来实现的。该定义适用于视觉平衡。类似于物理实体,每个已定的视觉图形都有一个支点或重心。就物理实体而言,即便形状最不规则的扁平物体也可以通过在指尖上找平衡点来确定其物理支点,同样,视觉图形也可以通过反复试验来找到其中心点。根据丹曼·W. 罗斯的观点,寻找视觉图形中心最简便的方法是围绕图形移动框架,直至二者平衡,那么,框架的中心便与图形的中心重合了。

除最规则的形状外,没有任何已知的理性计算方法可以取代眼睛的直觉平衡感。根据我们之前的假设,当神经系统中相应的生理力以相互补偿的方式分布时,视觉体验达到平衡。

然而,如果把一块空画布挂在墙上,我们感受的视觉重心只能与手测确定的物理中心的大体重合。在我们看的过程中,画布在墙上的垂直位置会影响视觉力的分配。当画布上绘有画作时,颜色、形状和绘画空间也会对视觉力产生影响。同样,一件雕塑的视觉中心也不能简单地通过将其悬挂在绳子上、以物理力的均衡来确定,其垂直方向上的位置同样重要。悬在半空中还是放在基座上、立在空旷的空间里还是放在壁龛中,位置不同,视觉重心也不同。

物理平衡和知觉平衡之间还存在着其他区别。一方面,照片中的舞者的姿势看上去极不平衡,但拍摄时他的身体却保持着平衡;另一

方面，一个模特可能会发现根本不可能保持那个在画面中看起来完全平衡的姿势。一件雕塑尽管在视觉上是平衡的，但却需要内部结构来帮助它直立，而鸭子却能用一只脚立在地面上安睡。这些不一致出现的原因在于：尺寸、颜色、方向等形成视觉平衡的方式与物理平衡形成的方式并不等同。例如：小丑的服装，左边红色、右边蓝色，尽管服装的两个部分，甚至是小丑身体的两个部分，在物理上是相等的，但从视觉方面而言，这种配色是不对称的。同理，在一幅画中，一个物理上与主体不相关的物体，如背景中的窗帘，可能会抵消人物在画面中位置的不对称。

15世纪完成的一幅圣米迦勒称量灵魂的绘画是个说明这一现象极有趣的例子：画面表现了单凭祈祷的力量，一个瘦小的裸体天使的灵魂重量就超过了四个恶魔再加上两个碾盘。但不妙的是，在画面中祈祷只承载着精神上的重量，而缺乏视觉上的吸引力。为了补救，画家在盛放天使灵魂的那个秤盘的下方，在天使的长袍上画了一块黑色的大补丁。这块补丁以真实物体中并不存在的视觉吸引力，恰当地表现出了画作想要传达的意义。

平衡与人类思维

我们已经注意到，重力在视觉图形中的分布是不均匀的。这些图形似乎被一个从左到右、指向着"运动"的箭贯穿。这就产生了不平衡因素，如果要保持平衡，就必须对其进行补偿。

艺术家们为什么追求平衡？迄今为止，我们得到的答案是：艺术家通过稳固视觉系统中各种力量之间的相互关系，以确保他的表述清晰无误。更进一步地说，我们已意识到：人类在其身体和精神存在的所有阶段，都在努力寻求平衡。这种趋势不仅发生在所有有机体的生命中，在物理系统中也可以观察到。

物理学中的熵原理，也被称为热力学第二定律，断言在任何孤立的系统中，每一个连续状态的维持都代表着活化能的不可逆减少。宇

宙趋向于一种平衡状态,在这种最终的平衡中,所有现存的不对称状态都将消失。如果相对狭义的系统能充分独立于外部影响,这一结论也适用。根据物理学家兰斯洛特·劳·怀特的"唯一性原理",他认为"孤立系统中的不对称性趋于消失"是一切自然活动的本因。按照同样的思路,心理学家将动机定义为"机体中的不平衡导致了恢复稳定的行为"。弗洛伊德曾这样解释他的"快乐原则":心理事件是被不愉快的紧张所激活的,随之发生的必然是紧张的减少。艺术活动可被视为艺术家和用户动机形成的一个组成部分,他们也因此参与了对平衡的努力追求。这种视觉表现不仅出现在绘画和雕塑领域,在建筑、家具和陶器等领域也普遍存在,平衡的达成是人类追求的远大抱负。

然而,这种对平衡的追求并不足以描述人类动机中的控制倾向,尤其是在艺术中。如果我们把人类机体想象成一潭静水,认为只有当一块石头打乱其表面的平衡和平静,我们才会因受到刺激而活动,并且这活动仅限于重建这种平静,那我们就会对人类产生一种片面的、极端的静态概念。弗洛伊德的观点与此十分接近:他将人类的本能描述为所有生物的保守主义天性,是一种回归到原始状态的固有倾向。他赋予"死亡本能"一个基本作用,即努力回归无机存在。按照弗洛伊德的经济原理,人总是尽可能少地消耗能量,人天生懒惰。

但事实如此吗?一个身心健康的人发现自身满足感的获得并非来自无所事事,而是源于不停地工作、运动、改变、成长、进取、生产、创造和探索。生命是由一个个"尽可能快地结束自己的尝试"组成的,这种奇怪的想法是毫无道理的。事实上,有机体的主要特征可能是自然常态中的反常现象,他们通过不断地从环境中汲取新的能量,持续与趋向平衡的熵的普遍定律进行着艰苦的斗争。

这并非是要否认平衡的重要性。平衡仍然是实现愿望、完成任务、解决问题的终极目标,但这场比赛并不仅仅是为了最终的胜利时刻。在后面关于"动力"的章节中,我将有机会阐明积极的针对性原则。只有通过观察充满活力的生命力和平衡趋势之间的相互作用,我们才能更全面地了解激活人类思维,并反映在思维成果中的动力。

坐在黄色椅子上的塞尚夫人

从前面的讨论可以看出,如果一个艺术家让平衡与和谐主导了他的作品,那他就会对人类的体验做出片面的解释,他所能做的只是借助平衡与和谐的帮助来表达某个具有特定意义的主题。作品的意义来自能动力和平衡力的相互作用。

在观赏塞尚绘制于1888—1890年间的肖像画——《坐在黄色椅子上的塞尚夫人》时,观者很快会被它外在恬静与内在强烈活动的巧妙结合所击中,画中的人物静止的身影充满了由其视线所及带来的能量。人物本身的形态是持重稳定的,但同时她又感觉像光一样漂浮在空间中,她好像要站起来,但又停留不动。这种安静与活力、稳定与自由的微妙融合可被视为展现作品主题表现力的典型构图,那么,这种构图的效果是如何实现的?

这幅画是竖直的,高度和宽度的比例大约是5∶4。这种构图沿着垂直方向拉伸整个人物的肖像,并强化人物、椅子和头部的直立特征。椅子的宽度比画作窄一些、人物身体的宽度比椅子窄一些,这就形成了从椅子上方的背景向前延伸到前景人物、不断在变窄的宽度变化。相应的,亮度也是如此。从墙上的暗带通过椅子和人物的身体过渡到明亮的脸和手,形成了画面中脸和手这两个焦点。人物肩部和手臂在画面的中间部分形成一个椭圆形,这是一个稳定的中心,它抵消了矩形图案带来的不均衡,头部以较小的比例重复这个操作(如图5)。

墙上的暗带将画面背景分割成两个水平矩形,这两者的比例都比整个画作的比例更长,下部矩形的宽高比为3∶2,上部矩形为2∶1,这意味着这些矩形对水平方向的力比整体画作对垂直方向的力更大。尽管这些矩形蕴含的力与垂直方向形成对比,但它们也增强了整体画面向上运动的趋势,因为就垂直方向而言,下部矩形比上部矩形高。根据丹曼·W. 罗斯的说法,眼睛是朝着间隔逐渐缩短的方向移动的——也就是说,在这张绘画中的观看,观众的眼睛是自下而上运

动的。

　　这幅画中有三个主要层次——墙、椅子、人物，它们逐步层叠，从左到右形成一种从远到近的运动。这种横向运动的趋势被椅子抵消了，它位于画面的左半部，形成了一种抵制性的反向趋势。人物与椅子之间位置的相对不对称性在另一方面增强了向右运动的主导性：人物的身体主要占据了椅子的右半部分，产生了右倾的力量。同时，画面中人物形象本身也不对称，左半边稍大，进一步强化了向右的运动趋势。

图 5

　　人物和椅子相对于画面的倾斜角度大致相同。不同的是，椅子的

重心位于画面底部，因此它看上去向左倾斜；而人物的重点是头部，头部看起来略向右倾斜，整体被牢牢地固定在垂直中线上。画面中的另一处焦点是人物的双手，它以一种潜在活动的姿态略向前伸。另一组次要抵抗力的出现进一步丰富了主题：头部虽然静止，但视线的方向和四分之一的不对称的侧脸明显包含着方向性的活动。还有那双手，虽然向前伸出，但互锁的姿势抵消了运动的倾向。

人物头部的上升不仅受限于它自身的中心位置，还取决于它对画布上边缘的靠近。它达到了如此高度，以至于它进入了一个新的基底。就像音调从基础音上升一个八度，它就晋升到了一个新的音阶，人物从画面底部升起，在上边缘到达一个新的基点。因此，音阶结构和画面结构之间相似，它们都是一下两种结构原则的结合：① 从下到上逐渐增强强度。② 顶部与底部是对称的。通过这种对称，从底部上升的运动可转变为从上向下向着新底部的降落。这样一来，这个从静止状态开始的运动就会被镜像为向着静止状态回归的运动。

如果上述对塞尚绘画的分析是正确的，那么它不仅隐含了艺术作品中丰富的动态关系，还表明了这些关系是如何在静止和活动中建立起一种特殊的平衡的。这种特殊的平衡成为这幅画的主题或内容，给我们留下了深刻印象。了解这种视觉力的图形是如何反映作品内容的，将有助于对这幅画的艺术价值的评价。

这里有两点需要补充：首先，这幅绘画的主题是绘画结构意境不可分割的组成部分，这些形状只有被认作是头、身体、手、椅子的时候，它们才能发挥其独特的构图作用。画面中，头颅承载着思想这一事实与它的形状颜色或位置同样重要，如果是一幅抽象图案，画面中的形式语言必须非常特殊才能传达相似的含义。观者对一个坐着的中年女人所代表的意义的认识有力地促进了作品深层意义的形成。

其次，要注意到构图是基于某种对立形成的，也就是说，建立在许多相互制衡的因素上。但这些对立并不矛盾或者冲突，不会造成含糊不清或模棱两可。模棱两可之所以能扰乱艺术陈述，是因为它让观者徘徊在两个或多个判断之间，而这些判断组合起来并不能形成一个整体论断。而通常情况下，画面中的对立是有从属的。也就是说，它往往会设定一个占主导地位的力与一个从属地位的力的对立。任何一

种关系,其本身都是不平衡的,但将其置于作品的整体结构中,它们便相互平衡了。

对《泉》的分析

在一件艺术作品中,抽象模式以一定的方式将视觉材料组织起来,旨在将意向表达直接传达给眼睛。我们通过对一幅作品细节的分析也许可以强有力地证明这一点。乍一看,这幅作品似乎只不过是以标准的自然主义方式再现了一个平凡的场景。

1856年,安格尔在76岁高龄时创作了《泉》,描绘了一位手持水罐、正向站立的美丽女孩。第一眼我们就可以体会到这幅画作的生动、感性和质朴,理查德·穆瑟(Richard Muther)在评论这幅画时指出,安格尔绘制的裸体让观者几乎忘记了他正在观看的只是一件艺术作品,认为"艺术家就是上帝,他创造了裸体的人类"。我们可能与穆瑟有同感,但同时不禁会问:画中的人物有多逼真?比如她的姿势,与实际相符吗?如果我们把这位少女看作有血有肉的真人,我们就会发现,她拿着水罐的方式是刻意营造且极其痛苦的。这一发现是出人意表的,因为她的表情看起来相当自然清新。

在二维的画面中,这体现了一种清晰且合乎逻辑的构图解决方案,女孩、水罐以及倒水的动作都被完整地展示出来了。它们在画面中一一排列,完全是"埃及式"的方法,热衷于画面清晰性,忽视对现实姿势的考量。

这幅画作的基本构图并不简单,想让女孩的右臂绕过头顶且让观者忽略它的不合理性,这需要大胆的想象力和精准的驾驭力。此外,水罐的位置、形状和功能也会唤起重要的联想。水罐的主体和与之相邻的女孩头部倒置相似,它们不仅形状相似,而且侧面形象都自由舒展,少女的一侧有耳朵、水罐的一侧有把手,另一侧则都略微重叠、被稍稍遮掩。两者都向左倾斜,那从罐中流下的水和少女飘动的头发之间也相对应。这种形式上的类比有助于强调人类形体完美的几何结

构,但通过比较,它也强调了两者之间的差异。通过与水罐空荡荡的"脸"的对比,女孩的面容更容易吸引观者的注意。同时,水罐的罐口开放,水自由流淌,女孩的嘴唇却是紧闭着的。这种对比的意义并不局限于面部,水罐的子宫内涵与身体相合,二者的相似性再次被强调,尽管容器是开放性的,任水自由流淌,但身体的盆腔区域却是闭合的。简而言之,这幅画的主题就是展现少女特有的拘谨但又开放的气质。

这一主题的两个不同部分在更深刻的形态刻画中得到了发展:双膝的夹紧、手臂和头部的紧贴、双手的紧握都表现了少女的羞涩和拒绝,但这一切都被身体的整个裸露抵消了。我们在人物的姿势中也可以发现类似的对立。人物的整体形状展示出一种以垂直轴为中心的对称,但这种对称性在画面中基本都没有得到严格执行。除了面部,那是一个完美的典型,其他的部分,如她的手臂、乳房、臀部、膝盖和双脚都围绕着那无形的对称轴来回摆动(如图6)。同样,观者在画面中也找不到真正的垂线,每一小段轴线都会有个倾角,这些倾角又相互补偿。头部、胸部、骨盆、小腿和双脚,轴线的方向至少改变了五次,这些摆动的轴线组成了整个身体的对称线。这种摆动带给我们的是生命的恬静,而非死亡的寂灭。在这种身体的摇摆中,有一种真正像水的东西,它让水罐中流出的水相形见绌。这个恬静的女孩看起来比罐口倾泻而下的水更有活力,内潜的生命力远比实际存在的力更强大。

让我们进一步来观察身体建构的那些倾斜的中心轴:在身体的两端,头部和双脚,轴线较短,躯干部分的轴线较长。从头部到胸部,再到腹部和大腿,轴线逐渐增长;反向,从双脚、越过小腿到身体的中心,也是如此。这种从末端到中心图像动作的逐渐减弱(轴线倾角变小)使画面上下两部分的对称性增强。在顶部和底部区域,存在着大量小的造型单元和角度的转折,有着丰富的细节和纵深方向的前后运动。随着造型单元尺寸的增大,这种动作逐渐消失了,直至乳房和膝盖、图像中心的大门口,所有微小的动作都停止了,那静止的中心是紧闭的性的禁猎区。

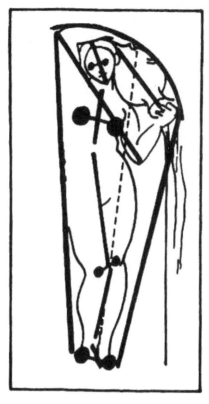

图 6

　　人物左轮廓线自左肩向下的,由许多小曲线逐渐延伸为臀部的大弧线,然后是小腿、脚踝和左脚,曲线逐渐变小。右侧的轮廓线与左边形成了鲜明对比,它看上去几乎是一条垂直的直线,举起的右臂拉长和加强了它的垂直特征。这种躯干和手臂的组合轮廓是创造性诠释主题的很好的例子,这是个创举,是一种新的思路,是在对人体的基本视觉概念中前所未见的。右轮廓线展示了在"之"字形中轴线中隐含的垂直方向,体现了画面的静态和近几何之美,功能类似于面部。因此,人物的身体处于两种纯粹的描述之间——左轮廓的动态和右轮廓的静态,且在自身内部取得了统一。

　　艺术家为人物设计的上下对称也并非源自有机结构,我们对它的检验同样可以通过对人物整体轮廓的分析来完成。人物整体被置于一个细长、倾斜的三角形中,抬高的肘部、左手和脚构成了三角形的三

个角。这个三角形构建了第二个倾斜的中心轴,它在狭窄的底座上摇摇欲坠,这种摇摆微妙地赋予了人物生命感,却并未影响其基本形体的垂直。同时,因为人物右侧的垂直轮廓被解读为三角形中心轴的倾斜摆动,右轮廓铅垂线的刚度得到了部分缓和。最后,我们应该注意到人物两肘部位的斜向对称,因为这个角度对增加构图的锐度是非常重要的,它像我们食物中的盐,否则它将流于平淡曲线的单调。

 我们以上描述的特征,都与客观形状和人体构造相符。但如果我们将《泉》与提香的《维纳斯》或米开朗琪罗的《大卫》相比较,就不难发现艺术家创造的人体,其共同点并不多。在欣赏像《泉》这样的名作时,一个事实值得注意:在观看的过程中,我们会被艺术家创造的形象所感染,它如此充分地再现了生命,以至于我们根本没意识到这是艺术家创作的手段。画面中各种要素融为整体的过程是如此流畅,由题材和媒介中衍生出来的构图是如此有机,以至于我们似乎看到了最质朴的自然,与此同时,我们又惊叹于它传达出的诠释的智慧。

<div style="text-align: right;">(郭会娟 译)</div>

亚洲和美洲原始艺术中的分解表现[①]

[法]克劳德·列维-斯特劳斯

克劳德·列维-斯特劳斯(Claude Lévi-Strauss,1908—2009),法国著名人类学家,其学术研究对结构主义人类学产生了深远影响。列维-斯特劳斯年轻时在巴黎法学院和索邦大学学习法律和哲学,1931年通过教师资格考试,在中学执教数年后于1935—1939年作为法国文化使团成员赴巴西圣保罗大学从事社会学教学和研究,在马托格罗索印第安人部落、南比克瓦拉社会开展人种学调查,这些经历最终导致他成为一位著名的人类学家。1959—1982年间担任法兰西学院社会人类学协会主席,1973年被选为法兰西学院院士。曾从世界各地的大学和研究机构获得众多荣誉,与 J. G. 弗雷泽(James George Frazer)、弗兰兹·博厄斯(Franz Boas)并称"现代人类学之父"。《亚洲和美洲原始艺术中的分解表现》选自列维-斯特劳斯《结构人类学》(1963)一书。文章以结构主义方法对北美洲的海达人、钦西安人、夸扣特尔人,南美洲的盖克鲁人(卡都维奥)、安第斯山人、印第安人,新西兰毛利人的雕塑、面部彩绘、文身,乃至中国商代青铜器装饰图案中使用的分解表现和位移手法展开了细致而深入的研究,不仅剖析了亚洲和美洲原始艺术的写实性、象征性和装饰性,而且广泛涉及这些装饰、文身、面具背后的深刻社会根源和心理动机。文章分析精湛,阐释深刻,可以使读者窥见斯特劳斯结构主义人类学研究的风范。

斯特劳斯的主要著作有:《南比克瓦拉部落的家庭生活和社会生

[①] Claude Lévi-Strauss. *Structural Anthropology*. New York: Basic Books,1963.

活》(La Vie Familiale et Sociale des Indiens Nambikwara, 1948)、《亲属关系的基本结构》(Les Structures Élémentaires de la Parenté / The Elementary Structures of Kinship, 1969)、《种族和历史》(Race et Histoire/Race and History, 1950)、《忧郁的热带》(Tristes Tropiques, 1955)、《结构人类学》(Anthropologie Structurale, 1963)、《图腾制度》(Le Totemisme Aujourd'Hui, 1962)、《野性的思维》(La Pensée Sauvage, 1962)、《神话学》(4卷本, Mythologiques Ⅰ–Ⅳ, 1969)、《结构人类学（第二卷）》(Anthropologie Structurale deux, 1973)、《面具之道》(La Voie des Masques, 1972)、《神话与意义》(Myth and Meaning, 1978)、《人类学与神话》(Anthropology and Myth, 1984)、《遥远的目光》(Le Regard Éloigné /The View from Afar, 1983)、《嫉妒的制陶女》(La Potière Jalouse /The Jealous Potter, 1985)、《猞猁的故事》(Histoire Lynx, 1996)、《月亮的另一面：一位人类学家对日本的评论》(L'Autre Face de la Lune：Écrits surle Japon, 2011)等。

　　当代人类学家似乎不怎么热衷于原始艺术的研究，我们很容易理解其原因。直至当前，这一类型的研究几乎无一例外地致力于展示文化接触、传播现象以及效仿。在世界两个不同地区发现的装饰性细节或者不寻常的样式，无论地理上相距多么遥远，且经常存在着不容忽视的历史沟壑，都带来了关于它们共同起源以及文化间存在无可置疑关联的热情宣告，而这些文化不可能从其他方面进行比较。撇开一些甚有成效的发现，我们知道这些"不惜代价"的仓促类比将导致怎样的弊端。为了防止我们出现这样的差错，物质文化专家今天甚至需要限定对象的具体特征，将那些多次独立重现的个别特性、特性群体或风格与那些其本质和特性不具备重现可能的对象区别开来。

　　因此，略带犹豫我打算对一组热烈且合法争论的材料提供一些文献。这些浩繁的文献涉及美洲西北海岸，中国，西伯利亚，新西兰，甚至印度和波斯。此外，这些文献隶属于完全不同的时期：18、19世纪的阿拉斯加，公元前2000年至1000年的中国，史前时期的黑龙江，以及14—18世纪的新西兰。很难设想有比这更困难的例证。我在其他某

个地方提到了由于假设阿拉斯加和前哥伦比亚相互接触而造成的几乎无法逾越的障碍。当人们将西伯利亚和中国,与北美洲进行比较时,问题似乎变得简单了:时间间隔变得更加容易接受,人们需要克服的仅仅是一两千年的障碍。然而,即使在这样的事例中,无论直觉怎样不可阻挡地动摇人们的心智,整理大量的事实变得何等重要! 对于他那独到而又出色的研究,亨策(C. Hentze)可以被称作美国式的"碎片收集器",他将来自最为不同文化的碎片和常常微不足道的展览细节汇聚一处。不是证明相互关联的直觉,他的分析将其终结;似乎没有任何来自"碎片"中的东西证明这种为亚洲和美洲艺术熟悉的深刻姻亲感。

然而,不可能不对美洲西北海岸和中国古代艺术的类比产生深刻印象。这些类比从对象外部获得的东西远不如分析这两种艺术的基本原则成果丰硕。这一工作由莱昂哈德·亚当(Leonhard Adam)承担,他的结论我将总结在此。两类艺术由以下方式进行:① 强烈的风格化。② 图式化或象征化,通过强调特征或增加重要属性(在美洲西北海岸艺术中,水獭被描绘成用双爪抱着圆木)。③ 通过"分解表现"(split representation)描绘躯体。④ 细节的位移,任意从整体中孤立出来。⑤ 用一个正面像伴随两个侧面像表现某一个体。⑥ 精致的对称性,常常伴随不对称的细节。⑦ 将细节非常规地转换成新元素(兽爪变成了鸟嘴,眼睛母题被用于表现关节,反之亦然)。⑧ 最后,智性表现而不是直觉表现,骨架或内部器官优先于躯体表现(这一技巧在澳大利亚北部部落同样令人印象深刻)。这些技巧并非唯一为美洲西北海岸艺术所拥有。正如莱昂哈德·亚当所说:"表现在中国和美洲西北海岸艺术中的多种技巧和原则几乎完全同一。"①

一旦人们注意到这种相似性,好奇心将会驱使我们观察。出于完全不同的原因,古代中国和美洲西北海岸艺术曾经独立地与新西兰毛

① Carl Hentze. *Frühchinesische Bronzen und Kultdarstellungen*. Antwerpen, 1937.

利(Maori)①艺术进行比较。当我们注意到黑龙江新石器时代艺术中的一些主题(如鸟,伴随收拢的翅膀,腹部由一张太阳脸构成)几乎完全与美洲西北海岸艺术的主题同一,这一事实将更加值得注意——依据一些学者的观察,它展示出"一种前所未有的富饶、曲线型装饰,一方面与阿伊努人(Ainu)②和毛利人艺术相关,另一方面与中国新石器时代(仰韶)和日本绳文(Jomon)③文化相关。尤其是复杂母题诸如波浪、螺旋和回纹组成的丝带形装饰与贝加尔(Baikalian)文化中的长方形几何装饰形成对比"④。然而,来自非常不同的地区和时代,展示出明显类比性质的艺术形式向我们暗示,由于各自的原因,其关系与地理和历史的要求并不匹配。

那么,我们是否处于一种两难的境地,它谴责我们或者否认历史,或者对那些经常被证实的相似性视而不见?传播学派的人类学家毫不犹豫展开历史批评。我并不想为他们的冒险假设辩护,但是必须承认,他们谨慎对手的负面态度并不比绝妙的托词更加令人满意。原始艺术的比较研究或许已经被文化接触和仿效的热情研究者扰乱。但是让我们以确切的术语表明,这些研究在那些聪明的伪善者手里受到了更加糟糕的待遇,他们倾向于否认明显的联系,因为科学迄今为止没有为阐释提供充足的方法。从科学进步的眼光而不是主观臆测来看,由于难以理解而拒绝事实将注定一事无成。即使这些难以接受,准确地说,正是由于批评和研究的不足,某一天它终将带来使我们超越他们的进步。

因此,我们保留比较美洲印第安人和中国或新西兰艺术的权利,

① 毛利人(Maoris)是新西兰的原住民和少数民族。原信毛利原始宗教,有祭司和巫师,禁忌甚多,现多信基督新教。新西兰官方文献证明,毛利人是4 000多年前从中国台湾迁出的原住民,毛利人参观中国台湾阿美人太巴塑部落祖祠,发现门窗开洞位置、建筑梁柱等结构都和毛利人聚会所相同。
② 阿伊努人(Ainu)是日本北方的原住民族,是居住在库页岛和北海道、千岛群岛及堪察加的原住民。历史上,阿伊努人亦曾经在日本本州北部居住过。根据北海道政府在1984年进行的调查资料,当时在北海道有24 000多阿伊努人。
③ 绳文(Jomon)指日本旧石器时代后期,公元前14000年到公元前300年前后的时期,是一个使用绳文式陶器的时代。
④ Henry Field and Eugene Prostov. Results of Soviet Investigation in Siberia, 1940 - 1941. *American Anthropologist*, 1942, 3(44):396.

即使人们已经反复证明,毛利人不可能将他们的武器和饰品带到太平洋沿岸。文化接触无疑构成了一种假设,它最为容易地解释了偶遇所不能解释的复杂相似性。但是如果历史学家坚持认为接触不可能,这并不能证明相似性是虚假的,而仅仅告诉人们必须从其他方面寻找解释。传播主义方法的硕果正是源自对历史可能性的系统探索。如果经过不懈努力,历史仍不能产生答案,那么让我们求助于心理学,或者形式上的结构分析。让我们扪心自问,如果内在联系,无论是心理学还是逻辑学,能使我们理解艺术现象的平行重现,它的频率和内在一致性将不可能是偶然性的结果。现在,正是在这一意义上,我将展示我对这一争论的贡献。

美洲西北海岸艺术的分解表现由弗朗兹·博厄斯(Franz Boas)[1]描述为:"动物被想象为从头至尾被切成两半……两眼凹陷,并延伸至鼻子。这表明头部本身并没有被看成是正面形象,而是两个侧面像在嘴部和鼻尖的连接,它的双眼和前额并不相互接触……动物或者表现为分解的两半,因此两个侧面从中间相互连接;或者正面头像展示为两个侧面躯体的连接。"[2]博厄斯对两幅作品展开下述分析:

图1海达人(Haida)[3]的作品展示出由这种方式获得的图像,它代表一头熊,这一图例中异常宽阔的嘴巴由头部的两个侧面组成。头部剪影在图2中最为清楚地展示出来,它也代表熊。它是钦西安人(Tsimshian)[4]住宅正面的图画,该图中间的圆形孔洞是房屋的门。动物由后至前被切割,因此,只有头的前部是完整的。下颚的两半并不相互接触,背部由黑色线条表现,而毛发则由细致的线条描绘。钦西安人

[1] 弗朗兹·博厄斯(Franz Boas,1858—1942),德裔美国人类学家,现代人类学的先驱之一,曾在哥伦比亚大学任教50多年。
[2] Franz Boas. *Primitive Art*. Instituttet for Sammenlignende Kulturforskning Series B: Skrifter Ⅷ, 1927: 223-224.
[3] 海达人(Haida):生活在美国阿拉斯加的土著居民,至今已有14 000多年的历史。
[4] 钦西安人(Tsimshian):北美洲北太平洋沿岸印第安人。以捕鱼狩猎为生,住宅为木结构,常有雕饰、彩绘,成为钦西安人家族财富的象征。

将这类图案称作"群熊会",虽然只有两只熊被描绘①。

图1　海达人绘画《熊》　　　图2　钦西安人房屋正面

现在让我们将这一分析与 H. G. 克里尔(Creel)针对古代中国艺术中类似技巧所作的分析进行一番比较(图3):"商代装饰艺术中最为显著的特征之一,是动物图像出现在或扁或圆的表面这一独特的方法。好像人们从头至尾将动物切成两半,从尾部的末梢开始,几乎一直(并不完全是)到达鼻尖。然后,这两半分开,被切割的动物平躺在表面,只有在鼻尖相互连接。"②同样是克里尔,他明显不知道博厄斯的研究,在运用和博厄斯几乎完全一样的术语之后,补充道:"在研究商代青铜纹样时,我时常意识到,这一艺术在精神甚至在细节上和美洲西北海岸印第安人的艺术有着极大的相似之处。"③

① Franz Boas. *Primitive Art*. Instituttet for Sammenlignende Kulturforskning Series B: Skrifter Ⅷ, 1927: 224 - 225.
② H. G. Creel. On the Origins of the Manufacture and Decoration of Bronze in the Shang Period. *Monumenta Serica*, 1935, 1(1): 64.
③ H. G. Creel. On the Origins of the Manufacture and Decoration of Bronze in the Shang Period. *Monumenta Serica*, 1935, 1(1): 64.

其中部是一个没有下颌的分解饕餮面具,其耳朵由位于第一个面具上方的第二个面具组成,第二个面具中的眼睛也可看作属于由第一个面具的耳朵组成的两条小龙。两条小龙以侧面形态面对面,它又可看成是一个正面的山羊面具,它的角由两条小龙的身体组成。青铜器盖子上的图案也可作类似的解释。

图3 安阳出土青铜器

图4 卡杜维奥妇女绘于纸上的面部图案

 这种曾出现于古代中国、西伯利亚原始部落和新西兰与众不同的技巧同样出现在美洲大陆的其他极端事例中,出现在卡杜维奥(Caduveo)①印第安人中间。这里的一幅素描(图4),依据巴西南部某一部落传统女性习俗描绘了一张面孔,该部落是一度曾经繁荣的盖克鲁

① 卡杜维奥(Caduveo):巴西土著居民,现存印第安人的最大分支,居住在巴拉圭河两岸,以善骑著称。据1998年的统计,现存四个村庄的卡杜维奥人,仍有家庭独立地生活在丛林中。

(Guaicuru)①民族的最后残余。我在别处曾经描述过这些作品如何制作,在部落文化中的功能是什么②。因此,对于当下的目的,它足以使人们回想起17世纪第一次接触盖克鲁部落以来这些绘画就已经为人们所熟知。从那时起,它们似乎没有发生改变。它们并非文身,而是装饰性的面部绘画,几天以后,它必须用小木片蘸着野果和树叶做成的色浆重新绘制。女人们相互描绘她们的面孔(她们从前也描绘男人的面孔),但并非依据某个模型,而是在传统母题复杂性许可的范围内即兴创作。在1935年实地收集到的400张原始图案中,我没有发现任何两张是相同的。然而,差异更多地源自基本元素的不同安排,而不是这些元素的更新——不是简单的双螺旋、影线、涡形花纹、回纹饰、卷须,就是十字形和螺纹。鉴于这些精致的艺术首次发现于遥远的年代,西班牙影响的可能性被排除。现在,只有少量年长的妇女拥有这古老的技能。不难看出,总有一天它将彻底消失。

图5 卡杜维奥妇女的素描——表现了一张图绘的面孔

图5是这些面部绘画的一个好例子。图案由两条线性轴对称构成,其中一条垂线位于面部中间,另一条水平线位于眼睛的位置上。双眼以缩小的尺寸图式化表现,它们作为两个反向螺旋的起点,一个覆盖右侧脸颊,另一个覆盖左侧前额。在面部下方有一类似复合弓的图形,代表嘴唇。我们在所有面部绘画中发现了这一图形,其复杂程度不同,或多或少变形,似乎成了一种习惯性元素。分析这一图案并不容易,因为它明显的不对称——虽然如此,它掩盖了一个真正然而复杂的对称。两条轴线在鼻子底部相互交叉,由此将面部分为四块三角形:前额的左侧,前额的右侧,右侧鼻梁和脸颊,左侧鼻梁和脸颊。相互对应的三角形具

① 盖克鲁(Guaicuru):南美洲格兰查科地区土著居民,16世纪由西班牙探险家和殖民者发现,生活于今天的阿根廷、巴拉圭、玻利维亚和巴西的部分地区。
② Indian Cosmetics, in *Tristes Tropiques*. Paris,1955.

有对称的图案,但每一个三角形的设计是一个双重设计,它由对方的三角形反转而成。这样,右侧前额和左侧脸颊被覆盖,首先是三角形内的回纹饰,尔后经过倾斜中空的长方形条带的分隔,绘制出排成一列的两组双重旋涡,并饰以卷须纹。左侧前额和右侧脸颊则饰以单一大型旋涡并附以卷须纹;其顶部又饰以类似飞鸟或火焰的图形,它包含了另一边图案的中空倾斜条杠元素。我们由此看出有两组主题,每一组以对称形式重复两次。但这种对称或者相对于水平或垂直轴线中的一条,或者相对于两条轴线对切形成的三角形。更加复杂的是,这些图案令人想起玩耍的纸牌,图6、图7展示了根本上同一图形的变体。

图6　卡杜维奥妇女的图绘面孔摄影（1935）　　图7　卡杜维奥妇女的图绘面孔（意大利画家博贾尼素描作品,1892）

然而,在图5中,不仅绘制的图案吸引了人们的注意,那位大约三十岁的女性艺术家也试图表现面孔甚至头发。现在,她通过分解表现明显实现了自己的目标:面孔并非真正来自正面所见,它由两个相连的侧面组成。这解释了它超长的宽度和心形的轮廓。其低陷处将前额分为两部分,它本身则构成了侧面像的表现,从鼻子底部到脸颊呈现出来。将图1、图2和图5进行比较,就可以发现这一技巧与美洲西北海岸艺术家运用的技巧是同一的。

其他重要特征也是南北美洲艺术共同的特征。我们已经强调了母题与元素的位移(dislocation),这些元素依据传统规则,而不是自然

定律重新组合。在卡杜维奥艺术中,位移手法同样令人印象深刻。然而,它采用了非直接的方式。博厄斯详细描述了美洲西北海岸艺术中身体与面孔的位移:器官和四肢本身被分解,用于重新构建任意的个体。因此,在海达人图腾柱上,"图像必须以此种方式解释——动物被扭曲了两次,尾巴从背部翘了过来,脑袋首先朝下,位于腹部下方,尔后分解朝向外面"①。在夸扣特尔人(Kwakiutl)②描绘虎鲸的画面中,

图8 夸扣特尔人房子正面绘画《虎鲸》

"动物从它的整个背部向前被劈开。头部的两个侧面相互连接……背鳍依据此前描述过的方法(分解表现)应该呈现在身体的两侧,但它在动物被分解之前就已经从背上切除,出现在头部侧面像的结合部,鳍足则被安置在身体的两侧,只在某一点连接。尾巴的两半扭曲朝外,因此图像的下半部形成一条直线"③。在图8中,这样的例子很容易成倍复制。

卡杜维奥艺术较之美洲西北海岸艺术既传递出进一步的位移进程,又不如之。其不如在于,艺术家笔下的面孔和身体是有血有肉的东西,它不能被拆散,再组合。真实面孔的完整性由此得到尊重,但其位移是同样的,为了实现作品的人工和谐,通过系统的非对称方法拒绝了自然和谐。但是,既然这一作品不是描绘变了形的面孔,而是实际上使真实的面孔变形,其位移比前述例子走得更远。这里的位移除了牵涉装饰价值,还牵涉微妙的性虐待的元素,它至少部分地解释了为什么卡杜维奥女性的情色诱

① Franz Boas. *Primitive Art*. Instituttet for Sammenlignende Kulturforskning Series B: Skrifter Ⅷ, 238.
② 夸扣特尔人(Kwakiutl):太平洋西北海岸土著居民,居住于不列颠哥伦比亚和加拿大相邻的大陆内,现有人口5500人。
③ Franz Boas. *Primitive Art*. Instituttet for Sammenlignende Kulturforskning Series B: Skrifter Ⅷ, 239.

惑(画中有此表现)曾经把不法之徒和冒险者吸引到巴拉圭河边。一些现已年老且与当地人通婚的男人,颤抖地向我描述卡杜维奥青春期少女赤裸的身体画满了相互交织的图案和怪异精妙的阿拉伯式花纹。美洲西北海岸的文身和身体绘画或许缺乏这种性元素,而它的象征主义,通常为抽象形态,展示出较少的装饰特征,它也忽略了人物面孔的对称性。

此外,我们观察到,卡杜维奥人脸彩绘围绕双轴线——水平线和垂线展开的描绘以双重分解划分面部,也就是说,描绘没有将面部重组为两个侧面,而是四个部分(见图 4),非对称性起到了确保四个部分之间相互区别的形式功能。如果左右区域相互对称,而不是在它们的顶端连接在一起,那么它们就会融合为两个侧面像。因此,位移与分解在功能上相互关联。

如果我们对美洲西北海岸和卡杜维奥艺术进行比较,还有其他一些要点值得关注。在每个实例中,雕塑和彩绘成了两种基本的表达手段;在每个实例中,雕塑呈现出写实性特征,而彩绘则更具象征性和装饰性。和加拿大、阿拉斯加纪念碑式的雕塑相比,卡杜维奥雕塑或许受到了限制,至少在那个历史时期崇拜和表现神的雕像总是小尺寸。但写实特征和程式化倾向是共同的,同样如此的是素描或彩绘中的象征意义。在所有实例中,以雕塑为主的男性艺术表达了再现性企图;而女性艺术——局限于美洲西北海岸的编织,也包括巴西南部和巴拉圭土著人的彩绘,则是一种非再现性艺术。同样真实的是两个实例中的纺织图案,至于盖克鲁面部彩绘,我们无从得知它们的古代特征。可能性在于,这些今天已失去重要性的彩绘主题,从前曾具有现实或至少是象征的意义。美洲西北海岸和卡杜维奥艺术都通过模仿进行装饰,通过基本图案的变化创造出常新的组合。最后,美洲西北海岸和卡杜维奥艺术都和社会组织密切相关:图案和主题表达了不同的等级、贵族特权和威望。两个社会以相似的等级体系组成,其装饰艺术发挥着说明和验证等级体系中不同级别的作用。

现在我将对卡杜维奥艺术和另一种利用分解表现——新西兰毛利人的艺术进行一番简短的比较。首先让我们回顾一下,美洲西北海岸艺术由于一些其他原因曾经常与新西兰艺术进行比较。其中的一

些原因看上去似是而非——例如两地编织毛毯上明显同一的特征。其他的似乎更有依据,如源自阿拉斯加的社团和毛利人帕都米尔(patumere①)之间的相似性。我曾在别处提到过这种不可思议的东西。

毛利艺术与盖克鲁艺术的比较建立在其他基点上。世界上没有任何其他地区在面部彩绘与身体装饰方面达到如此的发展高度和精湛水平。毛利文身很著名。在此,我复制了其中的两幅(图9、图10)如果与卡杜维奥真实面孔的摄影相比较,我们或将有所收获。

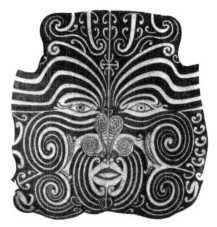 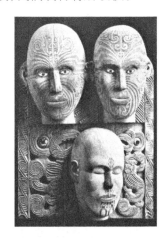

图9　毛利人酋长的面部图案　　　　图10　刻有毛利人面部图案的木雕
　　　　　　　　　　　　　　　　　上:男人的面孔;下:女人的面孔

两者之间的类比令人印象深刻:图案的复杂性涉及影线、曲线和螺旋纹(螺旋纹在卡杜维奥艺术中经常被回纹替代,它暗示了安第斯人②的影响);画满整个面部的相同倾向;以更加简化的方式安置嘴唇周围的图案。两种艺术的不同也必须得到考虑。不同归结于毛利图案是文身,而卡杜维奥图案是面部彩绘。毫无疑问,利身在南美洲也是原始技巧。文身解释了为什么巴拉圭妇女一直到18世纪,让"他们的面孔、胸和手臂画满了各种形状的黑色图像,以至呈现出土耳其地

① 帕都米尔(patumere):毛利人的社团。
② 安第斯人:生活在南美安第斯山的土著居民,生活范围从厄瓜多尔到秘鲁、智利,包括海岸和高原地区。许多安第斯文明都是由这个地区的社会形态发展而来的,这一切都要早于印加人。

毯似的外貌"①。用他们自己的话来说,依照老传教士的记载,这使他们"比美本身更美"②。另一方面,在与卡杜维奥彩绘几乎放纵的非对称性进行比较时,人们对毛利人文身严格的对称性印象深刻。但卡杜维奥艺术的非对称性并非一直存在;我已经表明,它源于分解原则的逻辑发展。因此,它比实际更加显著。然而,很清楚,至于类型学上的分类,卡杜维奥的人脸彩绘在毛利和美洲西北海岸彩绘之间占据了一个中间位置。和后者一样,它们具有非对称性的外表,同时呈现出前者本质上的装饰性特征。

当考虑心理和社会意义时,这种连贯性也很明显。在毛利人中间,正如在巴拉圭边境的土著人中间一样,面部和身体彩绘是在半宗教氛围中进行的。我们在有关美洲西北海岸(新西兰可以说同样如此)艺术的探讨中已经注意到,文身不仅仅是装饰,它们不仅是贵族符号和社会等级的象征,而且充满了精神和道德意义。毛利人文身的目的不仅在于将图案描绘于躯体之上,同时也将群体的所有传统和哲学铭刻在心中。无独有偶,耶稣会传教士桑切斯·拉布多(Sanchez Labrador)描述了土著人对待文身的狂热和严肃,他们将一整天的时间用于文身。而他作为没有文身的人,被他们称为"哑巴"(dumb③)。和卡杜维奥一样,毛利人使用分解表现。在图9、图11—图13中,我们注意到前额同样划分为两半,嘴巴采用了同样两半相遇的表现;身体亦是如此,仿佛它从背部自头至脚被劈开,劈开的两半向前在同一平面汇合。换言之,我们注意到,我们熟悉所有这些技术。

① M. Dobrizhoffer. *An Account of the Abipones*. trans. from the Latin, vol. 2–3, London, 1822: 20.

② M. Dobrizhoffer. *An Account of the Abipones*. trans. from the Latin, vol. 2–3, London, 1822: 21.

③ 参见 H. G. 克里尔:"好的商代青铜器做工精致,最小的细节也有所表现,具有真正的宗教性质。我们知道,通过研究甲骨文,几乎所有商代青铜器中发现的所有母题均与百姓生活和宗教有关。或许青铜器的制作某种程度上是一项神圣的任务。"Notes on Shang Bronzes in the Burlington House Exhibition. *Revue des Arts Asiatiques*, 1936, X: 21.

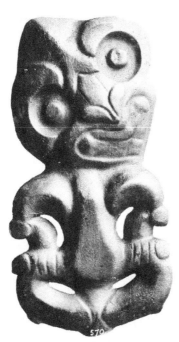
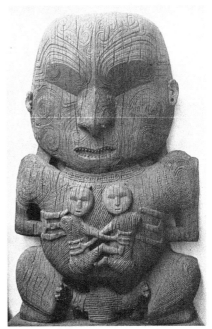

图11　玉雕提基像（玻利尼西亚神话中的神秘男性，现存美国自然历史博物馆）

图12　毛利木雕一，18—19世纪

我们如何解释一种远离再现自然的方法在时空和空间相隔如此遥远的文化中重现？最简单的解释是，历史接触或共同文明的独立发展。但是如果这一假设为事实所驳倒，或者如果更加可能的是，它缺乏足够的证据，阐释的企图未必注定失败。我应该更进一步，即使传播学派最具雄心的重构得以证实，我们依然要面对一个与历史无关的核心问题。为什么一种舶来，或者经过很长历史时期传播获得的文化特征原封不动地保留了下来？稳定性和变化一样神秘。发现分解表现独一无二的起源没有回答这一问题——为什么这种表现手法在不同文化中得到保存，而文化的其他方面沿着非常不同的路径演化？外部联系可以解释传播，但只有内部联系可以解释其持久性。此处涉及两类完全不同的问题，试图对一类问题的解释不可能预判另一类问题的结论。

毛利艺术和盖克鲁艺术之间的比较随即导致了一种观察。在所

图 13　毛利木雕二，18—19 世纪

有事例中，分解表现成就了两种文化归属于文身的重要结果。让我们再次审视图 5，询问为什么这些面孔的轮廓表现为两个相连的侧面像。很清楚，艺术家的意图不是描绘一张脸，而是描绘一幅面部彩绘；正是基于后者她凝聚了自己的全部注意力。甚至简洁表示的双眼，仅仅作为两个巨大反向螺旋的起点嵌入属于它们的结构而存在。艺术家以写实手法描绘面部图案：她尊重面部的真实比例，仿佛在一张面孔而不是扁平的表面作画。她在纸上作画完全等同于她所习惯的在真实的面孔上作画。因为对她来说，纸就是一张面孔。她发现，无论如何不可能在纸上表现一张面孔而没有扭曲。因此她必须或者依据透视扭曲图案完全准确地描绘面孔，或者尊重图案的完整性将面孔分解为两个侧面。甚至很难说，艺术家"选择"了第二种方案，其实这种选择对于她来说从未发生。在土著人的思想中，正如我们所看到的，图案

就是面孔,甚至创造了面孔。图案给予面孔以社会存在、它的人类尊严、它的精神内涵。面孔的分解表现作为一种图案设计,由此表达了更深、更加根本的分解,即"哑巴"生物学个体和那个他必须成形的社会化个人之间的分解。我们已经预见到,分解表现可以解释为具有人格分裂的社会学理论功能。

在毛利艺术中可以看到分解图像和文身之间的同样关系。如果我们比较图9、图11、图12和图13,我们将会看到,将前额分解为两部分,仅仅是在塑形层面将对称设计文到皮肤上。

依据这些观察,由博厄斯在美洲西北海岸研究中倡导的关于分解表现的解释应该得到进一步深化和提炼。对于博厄斯来说,彩绘或素描中的分解表现仅仅存在于导向扁平表面的技术中,这种技术在三维对象的案例中自然适用。例如,当一个动物被描绘成置于方形盒子中时,人们有必要改变动物的形状以适应盒子带角的轮廓。依据博厄斯:

> 装饰银手镯时类似的原则得以遵循。但问题某种程度上不同于装饰方形盒子。在后一个例子中,四条边线在动物的四种视角之间——前方、右侧、后方、左侧——形成了一个自然边界。在圆手镯中不存在这种尖锐的线条边界,将这四个面艺地联系起来将面临巨大的困难。而两个侧面没有这样的困难……动物在想象中从头至尾被切成两半,所以这两半只有在鼻尖和尾巴末端才是连贯的。现在,手可以穿过手镯,动物则围绕着腕部。在这一位置它表现在手镯上……从手镯向平面绘画或雕刻动物转换并不困难。它依附于同样的原则[①]。

由此,分解表现的原则应该是从带角物体向圆形物体、从圆形物体向平面转化的过程中逐渐形成的。在第一个实例中,出现了偶尔的位移和分解;在第二个实例中,分解已经被系统应用,但动物的头部和尾部仍保持不变;最后,在第三个实例中,位移走向了分解的极端。现

① Franz Boas. *Primitive Art*. Instituttet for Sammenlignende Kulturforskning Series B: Skrifter Ⅷ, 222-224.

在尾部和身体的两半已经获得自由,从左右两侧向前折叠并且和面孔处于同一平面上。

现代人类学大师在处理问题时以优雅和简洁著称。然而,这种优雅和简洁主要是理论上的。如果我们将平面和圆形表面的装饰看成是带角表面装饰的一个特例,那么,它并没有展示有关后者的任何东西。首先,没有任何必要的关系优先存在。它意味着,艺术家从带角的表面转换到圆形表面,再从圆形表面转换到平面时,必须忠实于同一原则。很多文化拥有装饰人和动物形象的盒子而没有使其分解或位移。一只手镯可以用饰带或上百种其他方式装饰。那么,必定存在解释美洲西北海岸艺术(以及盖克鲁艺术、毛利艺术、中国古代艺术)的连贯性和坚韧性,使分解技术得到应用的基本要素。

我们试图在与塑形、图案构成的独特关系中——在此是四种艺术——理解这些基本要素。这两种要素(分解与位移)并非各自独立,它们拥有相互矛盾的关系,二者的关系既是功能上的关系又相互对立。对立的关系在于装饰需求施加在结构上并且改变了它,由此导致分解和位移;但同时它们又是一种功能上的关系,因为对象总是在塑形和装饰方面被构思。一个花瓶、一个盒子、一堵墙不是独立的,事先存在的物体也随之被装饰。它们只有通过装饰与功能的结合方能获得自身的确定存在。因此,美洲西北海岸艺术中的柜子就不仅是一件上面绘有或雕刻着动物的容器,它们是动物本身,对祭祀仪式中托管给它们的饰品实施有效的看护。结构改变装饰,但装饰是结构的终极原因,结构必须使自身适应装饰的需要。最终的产物是一个整体:器具—装饰、客体—动物,会说话的盒子。美洲西北海岸的"活舟"(living boats)在新西兰拥有完全对应的东西:船与女人、女人与勺子、器具与器官①。

由此,我们将二元论推向了最为抽象的表达,它愈来愈持久地吸引我们的注意力。我们在针对再现性艺术和非再现性艺术的二元论分析中,见证它转换成其他形式的二元论:雕刻与绘画、面孔与装饰、

① John R. Swanton. *Tlingit Myths and Texts*. Bureau of American Ethnology, Bulletin 59: 254 – 255; E. A. Rout. *Maori Symbolism*. London, 1926: 280.

个人与人格化、个体存在与社会功能、社团与等级。我们由此承认，在塑形和装饰表现之间相互依存的二元论给我们提供了一个展示分解表现原则多样性的真正"公分母"。

最终，我们的问题可以归结如下：什么条件下塑形和装饰必然相互关联？什么条件下它们不可避免地在功能上相关，因而一个的表现模式总是改变另一个？毛利人和盖克鲁艺术的比较已经为我们提供了对后一个问题的回答。的确，我们看到，当塑形由人脸或躯体组成，装饰由面部或身体装饰组成（彩绘或文身），二者的关系必然发挥作用。装饰实际是为面孔而创造；但是在另一层意义上，面孔注定要被装饰，因为只有通过装饰，人脸方能获得它的社会尊严和神秘意义。装饰为人脸而构想，而人脸本身只有通过装饰而存在。在最后的分析中，二元论是演员和它的角色，"面具"观念给了我们阐释的钥匙。

事实上，在此考察的所有文化给文化戴上了面具，无论面具主要通过文身获得（正如盖克鲁和毛利艺术），还是强调面具本身，正如独一无二的美洲西北海岸艺术那样。在古代中国，存在着众多面具作用的实例，他们是阿拉斯加社团面具角色的对应物。因此仇李（Chou Li 的音译）在《黄金四眼》（Four Eyes of Yellow Metal）[①]中描述的"熊的人格化"，令人想起爱斯基摩人（Eskimo）[②]和夸扣特尔人的多种面具。

这些面具交替代表了图腾祖先的几个方面——有时平和，有时愤怒，一度人类，一度动物——深刻地展示了分解表现和装扮（masquerade）之间的关系。其功能是提供一系列中间形态以确保从象征到意义，从魔术到常规，从超自然到社会的转化。与此同时，他们拥有形成面具和脱去面具的功能。但脱去面具时，面具通过相反方向的分解成为两半，而演员本人在分解表现中被分裂，正如我们所见，分解表现以穿戴它的个体为代价，目的在于展示面具并使之失去象征。

一旦探讨了分解表现的潜在结构，我们的分析就此与博厄斯的论

① Florance Waterbury. *Early Chinese Symbols and Literature*: *Vestiges and Speculations*. New York, 1942.

② 爱斯基摩（Eskimo）人：生活在北极地区，又称为因纽特人，分布在从西伯利亚、阿拉斯加到格陵兰的北极圈内外，分别居住在格陵兰、美国、加拿大和俄罗斯，靠海上捕鱼打猎为生。现改称为因纽特人。

述相遇。的确，平面上的分解表现是其在圆球形表面的一个特例，正如后者本身是三维表面的特例一样。但并非任何三维表面，而仅仅在典型的三维表面——其装饰和形式既不能从物理上也不能从社会上分解人类的面孔。与此同时，在此考虑的其他各种艺术形式之间的类比以相似的方式得到阐释。

在四种艺术中，我们发现了不是一种而是两种装饰风格。风格之一倾向于再现，或者至少是象征性的表现，其最为共同的特征是图案的支配作用。这是卡尔格伦(Karlgren)的风格 A[1]，针对古代中国艺术、美洲西北海岸和新西兰的绘画与浅浮雕，以及盖克鲁的面部彩绘。但是还存在另一种风格，一种具有更严格的形式和装饰特征，伴随几何化倾向的风格。它组成了卡尔格伦风格 B：新西兰的椽条装饰，新西兰和美洲西北海岸的编织图案，至于在盖克鲁人中间，它是一种容易找到的风格，通常在装饰性陶器、身体绘画（不同于面部彩绘）和皮革彩绘中发现。我们如何解释这种二元论，尤其是它的反复重现？第一种风格仅仅在外表上是装饰性的，它在所有四种艺术中都没有塑形功能。相反，它的功能是社会、魔术和宗教。装饰是另一种秩序现实的图案或塑形投射，同样，分解表现源自三维面具在二维表面的投射（或者投射到三维表面，然而并不符合人类原型）。最后，生物学上的个体同样通过他的穿戴投射到社会场景中。因此，存在着真正装饰艺术诞生、发展的空间，虽然实际上人们受到所有社会生活中象征主义的传染。

还有一种特征至少由新西兰和美洲西北海岸艺术所共享，显示在树干处理上雕刻成重叠的形象，每一个形象占据一整段树干。卡杜维奥雕塑最后的残存是如此之少，我们几乎很难形成有关它的种种假设。尽管在安阳遗址的发掘过程中一些实例浮出水面，我们仍然很少得知中国商代雕刻家有关处理木头的方式[2]。

然而，我想将注意力转移到由亨策(Hentze)复制、洛(Loo)收藏的

[1] Bernhard Karlgren. *New Studies on Chinese Bronzes*. The Museum of Far Eastern Antiquities, Bulletin 9, Stockholm, 1937.

[2] H. G. Creel. On the Origins of the Manufacture and Decoration of Bronze in the Shang Period. *Monumenta Serica*, 1935, 1(1): 40.

青铜器上①。与阿拉斯加和不列颠哥伦比亚图腾柱的缩小版相比，它看上去好像是雕像柱的缩小版。无论如何，圆柱形的树干起到了原型或我们归之为人脸或躯体"绝对限制"的同样作用；但是发挥这一作用仅仅在于树干被译解为活的东西，一种"会说话的柱子"，在此，塑形和风格表现仅仅作为人格的体现发挥作用。

图14 海达绘画《鲨鱼》
头部正面描绘以展示鲨鱼的特征，但身体从头至尾劈开，各自的两半位于头部两侧

然而，如果我们的分析仅仅将分解表现定义为面具文化的共同特征，那将是不够的。从纯粹形式观点看，将中国古代青铜器"饕餮"看作是一种面具从来就不存在争议。在博厄斯的论述中，他将美洲西北海岸艺术中鲨鱼的分解表现解释为这一动物的特征符号从正前方可以得到更好表现这一事实带来的结果②（见图14）。但我们有进一步的解释，我们在分解技巧中不仅发现了面具的图案表现，而且发现了特定文明类型的功能性表达。并非所有面具文化使用分解表现，我们既没有在美国西南部印第安人中，也没有在新几内亚部落艺术中发现它的

① Carl Hentze. *Frühchinesische Bronzen und Kultdarstellungen*. Antwerpen，1937.
② Franz Boas. *Primitive Art*. Instituttet for Sammenlignende Kulturforskning Series B：Skrifter Ⅷ，229. 然而，人们应该区别两种分解表现，也就是严格意义上的分解表现，即一张面孔有时整个体由两个相连的侧面表现；而图12展示的分解表现，即一张面孔伴随两个躯体。我们尚不能确定这两种类型源于同一原则。在本文开头我们对莱昂哈德·亚当所作研究的总结中，亚当已经明智地将二者区别开来。如此完美地展示分解表现的图12提醒我们，的确，在欧洲和东方考古界相似的技巧甚为著名，就是"两个身躯的野兽"。E. 鲍狄埃(Pottier)试图重建它的历史，他追踪这只两个身躯的野兽直至占星术中的动物表现；其头部以正面展示，而身体则是侧面；第二个躯体同样为侧面，构想为与头部相连。如果这一假设正确，博厄斯分析的鲨鱼表现应该要么看成是一种独立的发明，要么看成是亚洲主题传播的证据。后一种解释基于不可忽视的证据，即另一主题——欧亚草原和美洲一些地区艺术中的"动物旋涡"的重复出现。"两个身躯的野兽"也可能在亚洲和美洲独立出现，源自一种近东考古遗址没有留下踪迹，但在中国有所发现，并且在太平洋和美洲某些地区或许仍可看到的分解表现技术。

踪迹。然而,在这两种文化中面具发挥了相当的作用。面具也代表祖先,通过穿戴面具扮演者现身为祖先。因此,不同在何处? 不同在于,在与我们此前讨论的各种文明进行比较时,不存在特权、符号和威望等级的链条。这些特权、符号和威望等级借助于面具,通过至高无上的宗族关系使社会等级得到确立。超自然力量并没有将创造种姓和等级作为其主要功能。面具世界构建了一幢万神庙而不是一位祖先。由此,扮演者只在偶尔发生的筵席和仪式中现身为神。他并没有在社会生活的每一时刻通过连续的创造过程从神那里获得它的头衔、他的级别、他在社会等级中的位置。通过这些实例,我们建立的平行关系由此得到了证实,而不是宣告无效。塑形和装饰成分的相互独立对应于社会和超自然秩序之间更加灵活的相互作用,分解表现以同样方式表达扮演者与角色,社会等级与神话、仪式、血统的严格一致。这种一致是如此严密,为了使个人从社会角色中分离,他必须被撕成碎片。

即使我们对古代中国社会一无所知,考察其艺术也足以使我们认识到威望纷争,不同等级之间的对抗,社会和经济特权之间的竞争,通过面具功能和宗族崇拜显示出来。然而,幸运的是,存在着可供使用的额外数据。珀西瓦尔·耶兹(Perceval Yetts)①在分析中国古代青铜艺术的心理学背景时写道:"驱动力几乎一成不变的是自我荣耀,甚至在展示抚慰祖先或增加家族声望时亦是如此。"②在另一个地方,他评论道:"某一类型的鼎有着熟悉的历史,直至公元前3世纪封建晚期一直被珍视为统治权的象征。"③在安阳墓中,青铜器用于为同一宗族成员举行纪念仪式④。出土器具品质上的差别,按照克里尔的观点是可以解释的,依据是"精致和粗糙的器具在安阳一起被制造出来,用于不同经济状况或声望的人群"⑤这一事实。因此,比较人类学分析与汉

① 珀西瓦尔·耶兹(Perceval Yetts, 1878—1957):英国外科医生和汉学家。早年在英国军队作为外科医生从业,1930年退伍后在伦敦大学教授中国艺术和考古课程,1932年成为伦敦大学中国艺术教授,直至1946年退休。
② W. Perceval Yetts. *The Cull Chinese Bronzes*. London, 1939: 75.
③ W. Perceval Yetts. *The George Eumorphopoulos Collection Catalogue*. Vol. I, London, 1929: 43.
④ W. Perceval Yetts. An-Yang: A Retrospect. *China Society Occasional Papers*, 1942(2).
⑤ H. G. Creel. On the Origins of the Manufacture and Decoration of Bronze in the Shang Period. *Monumenta Serica*, 1935, 1(1): 46.

学家的分析是一致的。它也证实了卡尔格伦的理论。不同于里瑞·古尔汉(Leroi-Gourhan)①以及其他一些学者,卡尔格伦基于统计和编年史的研究告诉我们,再现性面具存在于面具分解为装饰性元素之前,因此不可能源自那些在抽象主题的偶然安排中发现相似之处的艺术家实验。在另一篇文章中,卡尔格伦向我们展示了古代器物中的动物装饰如何在后期青铜器具中转化成浮华的几何式花纹,他将风格演化现象与领地社会的崩溃相联系。我们饶有兴趣地感受到盖克鲁艺术中的几何风格,它强烈地暗示着鸟和火焰,即平行演化的最后阶段。样式怪诞和矫揉造作的风格特征由此代表着衰微或终结了的社会秩序的形式残存,它在审美层面构成了走向衰亡的回声。

 文章的结论并没有在任何方面排除发现迄今为止尚未知晓的历史关联的可能性。我们仍然需要寻找问题的答案:这些分散在世界各地、基于威望的等级社会是否独立地出现,或者是否其中的一些并不享有共同的起源。和克里尔一样,我认为古代中国艺术和美洲西北海岸艺术,甚至美洲其他地区的艺术之间的相似性太过显著,以致我们不可能忘记这种可能性。但是,即使存在传播的土壤,它将不是细节的传播——也就是独立特性各自传播,自由地从任何一种文化分离而与另一种文化连接——而是一种有机整体的传播,其中风格,审美传统、社会组织和宗教从结构上相互关联。针对中国古代艺术和美洲西北海岸艺术展开尤其令人印象深刻的类比,克里尔写道:"美洲西北海岸图案绘制者使用的很多孤立的眼睛,令人回想起商代艺术中类似的手法,它使我疑虑是否存在一些为双方百姓共同拥有的神奇原因。"②也许存在,但神奇的联系如同视觉幻象一样仅仅存在于人的脑海里,我们必须借助于科学研究解释它们的原因。

<div style="text-align:right">(郁火星 译)</div>

① 里瑞·古尔汉(Leroi-Gourhan,1911—1986):法国考古学家、古生物学家和人类学家。
② H. G. Creel. On the Origins of the Manufacture and Decoration of Bronze in the Shang Period. *Monumenta Serica*, 1935,1(1): 65-66.

何谓批评?[①]

[法]罗兰·巴尔特

罗兰·巴尔特(Roland Barthes,1915—1980,也译作罗兰·巴特),法国著名文学理论家、哲学家、批评家。巴尔特1915年出生于法国诺曼底的瑟堡,9岁跟随母亲迁移至巴黎居住,1935—1939年间就读于巴黎大学,获得古希腊文学学位。学生时代的巴尔特展现出过人的天赋,后因患肺结核需要疗养,二战期间免于应征入伍。1976年在法兰西学院担任符号学讲座教授,20世纪60年代初,巴尔特在社会科学高等研究院工作时开始了符号学与结构主义的探索,主要针对传统文学理论和大众文学形态展开评述。受到雅克·德里达逐渐崛起的解构主义影响,1967年他发表了著名的论文《作者之死》,该论文成了他向结构主义思想告别的转折点。巴尔特1970年发表著名的作品《S/Z》,是对巴尔扎克小说《萨拉辛》的批判式阅读,这部作品被认为是巴尔特最具特色的作品。在整个70年代,巴尔特继续阐释他的文学批评理论,发展出文本性与小说中的角色中立性等概念。1977年他被选为法兰西学院文学与符号学协会主席。母亲逝世后,他将以往有关摄影的论述与评论集结成《明室》一书。从一张母亲的老照片谈起,展开他对摄影媒介和传播理论的论述。1980年2月25日,巴尔特从法国总统密特朗主办的一场宴会返家时,不幸遭遇车祸身亡,他的研究生涯就此画上句号。罗兰·巴尔特开创了研究社会、历史、文化、文学深层意义的结构主义和符号学方法,发表了大量分析文章和专著,其

① 选自罗兰·巴尔特:《文艺批评文集》,怀宇译,中国人民大学出版社,2010。

丰富的符号学研究成果具有划时代意义。巴尔特的符号学理论从崭新的角度,以敏锐的目光,剖析了时装、照片、电影、广告、叙事、汽车、烹饪等各种文化现象的"符号体系",深刻地改变了人们观察和认识世界的方式。晚年的巴尔特对当代西方文化和文学的思考进一步深化,超越了前期结构主义立场,朝向文学理论的后结构主义和解构主义认识论探讨。

巴尔特的《文艺批评文集》汇集了作者1963年以前发表的文章。主要涉及两方面内容:一是依据符号学理论就文学、艺术、批评等所提出的使人耳目一新的见解;二是对部分符号学理论做了简明生动的阐述。《文艺批评文集》预示着作者符号学研究的开始,也为其后来的多部符号学专著打下了基础。其中《何谓批评》1963年发表在法国《文学时报增刊》上。

在《何谓批评》一文中,巴尔特更加严厉地批判了朗松主义意识形态(即大学的实证主义批评)的虚伪性。朗松主义宣称拒绝一切意识形态,只要求严谨和客观的科学研究,但它其实也是一种意识形态,因为任何研究都不可避免地以某种"哲学公设"为前提。朗松主义者们不仅对自己的意识形态避而不谈,而且还为这种隐藏的意识形态"裹上了严谨性和客观性的道德外衣:意识形态像走私商品一样被偷偷地装进了科学主义的行囊",他们把严谨和客观变成了道德标准,来审判阐释性批评的意识形态立场。巴尔特想说的是,有立场不是罪过,罪过在于掩盖自己的立场,做出一副客观和科学的样子。在《何谓批评》中,巴尔特阐释了批评并非是对真理的检验,也不是真实性原则名下的话语,批评在本质上是一种活动,它和作家的创作一样,在作品和批评家本人之间有一种类似于作家和作品本身一样的复杂关系。批评本质上是一种活动,是一系列深深地卷入实施它们的人的历史和主题为存在的心智行为。批评应考虑两类关系,批评语言与作家语言的关系,作家语言和世界的关系,批评就由这两种语言的关系所限定。

巴尔特主要著作有:《时尚系统》(The Fashion System,1967)、《写作的零度》(Writing Degree Zero,1968)、《符号学原理》(Elements of Semiology,1968)、《文本的快乐》(The Pleasure of the Text,1975)、《图像、音乐、文本》(Image-Music-Text,1977)、《符号帝国》(Empire

of Signes，1970)、《明室：摄影纵横谈》(Camera Lucida：Reflections on Photography，1980)、《埃菲尔铁塔与其他神话学》(The Eiffel Tower and Other Mythologies，1979)、《巴特读本》(A Barthes Reader，1982)、《罗兰·巴特自述》(Roland Barthes Par Roland Barthes，1975)、《形式的职责：论音乐、艺术与表现》(The Responsibility of Forms：Critical Essays on Music，Art，and Representation，1985)、《批评与真实》(Criticism and Truth，1987)、《恋人絮语》(A Lover's Discourse：Fragments，1990)、《论拉辛》(On Racine，1963)、《时尚的语言》(The Language of Fashion，2006)、《符号学挑战》(The Semiotic Challenge，1988)、《语言的窸窣》(The Rustle of Language，1986)、《声音的纹理》(The Grain of the Voice：Interviews 1962—1980，1985)、《哀悼日记》(Mourning Diary，2010)、《中性：法兰西学院课程讲义(1977—1978)》[The Neutral：Lecture Course at the Collège de France (1977—1978)，2005]等。

 根据意识形态的当前状况，总是可以规定出一些主要的批评原则，尤其是在理论模式具有很大诱惑力的法国。因为无疑，这些原则使实践者确信，他同时在参与一种战斗、一种历史和一种整体性。因此，大约15年以来，法国批评在四种主要的"哲学"内部得到了发展，硕果累累。首先是人们同意用一个非常有争议的术语来称谓的存在主义，这种哲学产生了萨特的批评著述：《波德莱尔》(Baudelaire)、《福楼拜》(Flaubert)，还有一些比较短的论述普鲁斯特、莫里亚克①、吉罗杜和蓬日②的文章，而尤其令人赞赏的是他的《热奈》(Genet)一书。其次是马克思主义。我们知道(因为论战已经是从前的了)，马克思主义的正统学说在批评上曾经是多么地乏力，它在于提出对作品的一种纯粹机械的说明或者发布一些口号，而不是一些价值标准。因此，我们可以说，正是在马克思主义的边缘(而不是在其公开的中心)上，我们看到了更富有成果的批评：戈德曼(关于拉辛、帕斯卡尔、新小

① 莫里亚克(Francois Mauriac，1885—1970)：法国作家。 ——译者注
② 蓬日(Francis Ponge，1899—1988)：法国诗人。 ——译者注

说、先锋派戏剧、马尔罗①)的批评,显然更多地应该归功于卢卡奇②。他的批评是我们可以想象的自社会和政治的历史以来最为灵活的批评之一。再次是精神分析学。存在着一种忠实于弗洛伊德学说的精神分析学批评,其在法国最好的代表目前是莫龙(关于拉辛和马拉美的论述)。但是,在此,"边缘性"精神分析学仍然是更富有成果的。巴什拉尔根据许多诗人形象的动力变形,从一种对实质(而不是作品)的分析出发,建立了一种真正的非常丰富的批评学说,以至于我们可以说,当前法国的批评在其最为成熟的形式之下,就是受巴什拉尔启迪而形成的(普莱、斯塔罗宾斯基、里夏尔)。最后是结构主义(或为了极其简单起见和一种无疑是过分的方式来说:形式主义):我们知道,自从列维-斯特劳斯为法国开启了社会科学和哲学思考以来,这种运动在法国非常重要,我们可以说它已是潮流。这方面还没有更多的作品出现。但是,这些作品正在孕育之中,我们无疑从中尤其重新看到了由索绪尔创立和被雅柯布逊(他本人最初也参与了一种文学批评运动,即俄国形式主义)发展的语言学模式的影响:例如,似乎可以依据雅柯布逊建立的两种修辞学范畴——隐喻和换喻——来形成一种文学批评。

我们看到,法国批评既是"民族的"(它很少甚至一点都没有借助于盎格鲁-撒克逊的批评、施皮策主义、克罗齐主义),又是当前的,或者如果我们愿意说的话,又是"不忠实的"。这种批评完全地陷入了某种意识形态的现在时,它承认很难参与一种批评传统,即圣伯夫、丹纳或朗松的传统。不过,朗松的模式向当前的批评提出了一个特殊的问题。作为法国教授之典范的朗松本人的作品、方法、精神,50年以来,通过无数后继之人调整着整个大学批评。由于这种批评的原则至少公开地在建立事实的过程中就是严格的原则和客观性的原则,所以,我们可以相信,在朗松主义与意识形态批评之间没有什么不可共存性,尽管所有的意识形态批评都属于解释性批评。不过,尽管今天的大部分法国批评家[我们在此只谈论结构批评,而不谈论动势(lancée)

① 马尔罗(André Malraux,1901—1976):法国作家、政治家。　　　　　——译者注
② 卢卡奇(Lukács György,1885—1971):匈牙利哲学家、政治家。　　——译者注

批评]本身就都是教授,但在解释性批评与(大学的)实证主义批评之间还是有着某种张力。这是因为实际上,朗松主义本身就是一种意识形态。它不满足于要求使用任何科学研究的所有客观规则,而是以对人、历史、文学、作者与作品具有整体的信念为前提。例如朗松主义的心理学是完全过时的,它主要在于某种类比决定论,根据这种决定论,一部作品的细节应该与一种生活的细节相像,一个人物的心灵应该与作者的心灵相像等。这种意识形态是非常特殊的,因为恰恰是从那时开始,例如精神分析学已经开始想象一部作品与其作者之间相反的否定关系了。当然,实际上,哲学假设是不可避免的。因此,我们可以指责朗松主义的,并不是他的偏见,而是他使这些偏见沉默下来,是他用严格性和客观性的道德罩单将其掩盖起来的做法:在此,意识形态就像走私商品那样悄然地进入了科学主义的言语活动之中。

 既然这些不同的意识形态原则可以同时(对于我来说,我以某种方式同时认定它们中的每一种)是可能的,那么,意识形态选择便无疑不构成批评的本质,并且,"真实性"也并非对它的确认。批评,不同于正确地以"真实"原则为名来说话。结论便是,批评的主要罪孽不是意识形态,而是人们用来覆盖批评的沉默。这种有罪的沉默有一个名称,那就是心安理得,或者如果我们愿意说的话,那就是自欺。实际上,如何相信作品是外在于思考作品的人的精神和其历史的一种对象,而面对这种对象批评家又只会有一种外在性的权利呢?大多数批评家都假设在作品与他们所研究的作者之间有着深在联系,在涉及他们自己的作品和他们自己所处时代的时候,借助于什么样的奇迹,这种联系会停止下来呢?有没有一些创作法则对于作家是有效的而对于批评家就是无效的呢?任何批评在其话语中(尽管是以最为间接和最为谨慎的方式)都应该包含关于自己的一种隐性话语。任何批评都是对作品的批评和对批评自身的批评。用克洛代尔的话来说,任何批评都是对另外事物的认识和自身与世界的共生。换句话说,批评并不是一种结果计算表或者是一堆判断,它主要是一种活动,也就是说,是一系列智力行为,这种行为深刻地介入实现即承担这些行为的那个人的历史与主观存在性之中了。一种活动可以是"真实的"吗?这种活动完全服从于其他的要求。

无论文学理论怎样迂回，任何小说家，任何诗人，都被认为是在谈论对象和谈论现象，尽管它们是想象的、外在于和先于言语活动的。世界存在着，而作家在谈论，这便是文学。批评的对象是非常不同的。它不是"世界"，而是一种话语，是关于另一个的话语：批评是有关一种话语的话语。它是在第一种言语活动（即对象言语活动）上进行的二级的或元言语活动的言语活动（正像逻辑学家们所说的那样）。结论便是，批评活动应该与两种关系一起来计算：批评的言语活动之于被观察的作者的言语活动的关系和这种对象言语活动之于世界的关系。正是这两种言语活动的"摩擦"在确定批评，并且赋予它与另一种精神活动即逻辑学一种很大的相像性，这后一种活动同样是完全建立在对对象言语活动与元言语活动的区分基础上的。

因为，如果批评仅仅是一种元言语活动的话，那么，这就意味着它的任务根本不是发现"真实性"，而仅仅是发现"有效性"。一种言语活动自身不是真的或假的，只能说它是有效的或不是有效的。有效的，也就是说能构成一种严密一致的符号系统。使文学言语活动得以固定的规则，并不关系到这种言语活动与真实的适应性（无论现实主义流派的意愿是什么），而仅仅关系到它对作者确定的符号系统的服从（当然，在此，应该赋予"系统"一词很强的意义）。批评不需要去说普鲁斯特是否在说"真话"，沙吕斯男爵是否就是孟德斯鸠伯爵，弗朗索瓦兹是否就是塞莱斯特，或者甚至更一般地说，他所描写的社会是否准确地在19世纪末产生淘汰贵族的历史条件。他的角色仅仅是制定一种言语活动，而这种言语活动的严密一致性、逻辑性和笼统地讲系统性，可以汇总或更应该说是"包括"（按照该术语的数学意义）尽可能大的数量的普鲁斯特的言语活动。这完全像一种逻辑方程式检验一种推理的有效性，而不需要对这种推理所动员的证据的"真实性"做出判断。我们可以说，批评的任务（这是其普遍性的唯一保障）纯粹是形式的：它不是在被观察的作品或作者那里"发现"到这时可能还没有被看到的某种被掩藏的、"深刻的""秘密的"东西（这是多么令人不解呀！我们比我们的前辈更有洞察力吗？），而是像一位很好的细木工匠"精巧地"摸索着将一件复杂的家具的两个部件榫接起来那样，仅仅在于使其所处时代（存在主义、马克思主义、精神分析学）赋予他的言语活

动适合于作者根据其所处时代而制定的言语活动，也就是说适合于逻辑制约的形式系统。一种批评的"证据"，不具备"真势的"秩序（它并不属于真实性），因为批评话语——就像逻辑话语一样——从来就只是重言式的。它最终在于稍微迟缓一点地说话，但完全置身于这种迟缓之中，而这种迟缓在此却不是无意蕴的：拉辛是拉辛，普鲁斯特是普鲁斯特。如果存在着批评"证据"的话，那么这种证据则取决于一种态度，这种态度不需要发现被思考的作品，相反需要通过自己的言语活动尽可能完全地覆盖作品。

因此，这里再一次涉及一种基本上是形式的活动，不是在该术语的审美意义上，而是在其逻辑意义上。我们可以说，对于批评，避免我们在开始时说的"心安理得"或"自欺"的唯一方式，为了道德的目的，便是不去破译作品的意义，而是重新建构制定这种意义的规则和制约。条件是，立即接受文学作品是一种非常特殊的语义系统，其目的是在世界上安排"意义"，但不是"一种意义"。作品，至少是通常进入批评目光的作品——也许在此正是"好的"文学的一种可能的定义，从来就不是完全无意蕴的（神秘的或"神启的"），也从来不是完全明确的。我们可以说，它具有悬空的意义：它实际上提供给读者一种公开的意蕴系统，但又像有意蕴的对象那样躲避着读者。对于意义的这种不领受、不取用，一方面说明了文学作品有力量向世界提出问题（同时动摇着信仰、意识形态和常识似乎具有的稳定意义），不过却从来不回答这些问题（不存在"教理式的"伟大作品）；另一方面说明，作品交付给一种无限的破译，因为没有任何道理让人们哪一天结束谈论拉辛或莎士比亚（除非疏远他们，而疏远本身也是一种言语活动）。作为既是反复的意义命题又是坚持要逃逸的意义，文学恰恰只是一种言语活动，也就是一种符号系统：它的本质不在它的讯息之中，而在这种"系统"之中。也就在此，批评不需要重新建构作品的讯息，而仅仅需要重新建构它的系统，这完全像语言学家不需要破译一个句子的意义，而需要建立可以使这种意义被传递的形式结构。

实际上，正是在辨认作品本身只不过是一种言语活动（或者更准确地讲是一种元言语活动）的过程中，批评可以矛盾地但真正地既是客观的又是主观的，既是历史的又是存在主义的，既是整体性的又是

自由的。因为,一方面,每一位批评家所选择说的言语活动并不是从天而降的,它是他的时代为其提供的一些言语活动中的一种,客观地讲,他的言语活动是知识、观念、智力激情的某种历史成熟状态的词语,它是一种必然。另一方面,这种必然的言语活动被每一位批评家依据某种存在性的组织需要所选择,就像实施一种专门属于他的智力功能,而在这种实施之中,他将他的整个"深度"即他的各种选择、他的快乐、他的抵制、他的困扰都放了进去。于是,在批评作品的内部便开始了两种故事和两种主观性的对话,即作者和批评者的对话,但是这种对话完全只向着现在时发展:批评并非向着过去时真实性或对"另一个"真实性的"致敬",它是对我们时代的理解力的建构。

(怀宇 译)

《艺术终结之后》导论：现代、后现代与当代[①]

[美]阿瑟·丹托

阿瑟·丹托（Arthur C. Danto,1924—2013），美国当代著名哲学家、美学家和艺术批评家。丹托1924年出生于美国密歇根州，先后在韦恩大学、哥伦比亚大学学习哲学、历史和艺术。1949年，丹托获得富布赖特科学奖学金，赴巴黎跟随哲学家莫里斯·梅洛-庞蒂学习，1951年返回哥伦比亚大学任教，1966年起担任约翰逊讲席教授直至荣誉退休。1964年，丹托首次提出了"艺术世界"一词，将它定义为艺术产生的文化和历史语境；二十年后，他的"艺术终结"论再次震惊艺术界，至今仍是艺术学界讨论的话题。丹托曾担任美国哲学学会主席、美国美学学会主席、美国《哲学杂志》编委会主席等要职。1996年，由于在艺术批评领域的杰出贡献，丹托获得学院艺术协会颁发的弗兰克·厄特·马瑟奖。

相对于黑格尔阐释理念和艺术关系时使用的"始于追求、继而达到、终于超越"这一哲学吞并艺术的三段式，丹托"艺术转化为艺术哲学"的终结理论具有更强的现实性和针对性。丹托认为，今天的艺术界已丧失了历史方向。由于艺术概念从内部耗尽了它的意义，艺术走向终结是必然的。他写道："如今，艺术哲学比艺术本身就充分满足时代变得更加需要。艺术邀请我们进行智性的沉思，而这不再是为了创造艺术的目的，而是为了从哲学上弄清什么是艺术的目的。"丹托认

① Arthur. C. Danto. *After the End of Art*. Princeton: Princeton University Press,1995.

为,随着布里洛盒子(the Brillo Box,安迪·沃霍尔的波普作品)的出现,想要定义艺术的可能性已经被有效地关闭,而艺术史也以某种方式走到了它的尽头。它不是停止(stopped),而是终结(ended)了。

丹托将艺术史分为三个时期:艺术前的艺术、艺术、艺术后的艺术。这不仅仅是三个时期的划分,也是艺术的定义、它的文化本质和功能的划分。在第一个时期,即艺术前的艺术,艺术的本质是一种工具,发挥巫术和宗教的功能,因此,审美并不是首要的。在第二个时期,艺术的本质是审美,审美功能是艺术最重要的功能,这也是现在许多人认可的传统艺术。在第三个时期,对于艺术后的艺术来说,艺术的审美功能也已经不重要了,重要的是交流和传递观念。丹托对20世纪艺术发展的模式提出质疑,艺术循着反审美、反艺术的方向前进,绘画与其他艺术(音乐、舞蹈、诗歌等)的界限已经彻底动摇。哲学的阐释不可避免地出现在艺术作品中。黑格尔预言的艺术让位于哲学的论断在20世纪实现了。然而,当艺术借助哲学表达观念的时候,艺术本身也就走向了终结。

丹托的主要著作有:《作为哲学家的尼采》(*Nietzsche as Philosopher*,1965)、《寻常物的嬗变》(*The Transfiguration of the Commonplace*,1981)、《艺术的终结》(*The Philosophical Disenfranchisement of Art*,1986)、《艺术的状态》(*The State of the Art*,1987)、《遭遇与反思》(*Encounters & Reflections: Art in the Historical Present*,1990)、《穿越布里洛盒子:后历史视角中的视觉艺术》(*Beyond the Brillo Box: The Visual Arts in Post-Historical Perspective*,1993)、《艺术的终结之后》(*After the End of Art*,1997)、《美的滥用》(*The Abuse of Beauty*,2003)等。

几乎在同一时间，德国艺术史学家汉斯·贝尔廷和我都发表了关于艺术终结的文章，但我们对彼此的观点并不了解①。我们都清楚地感受到视觉艺术的创作条件发生了一些重大的历史转变，即使从表面上看，艺术界机构的体制——画廊、艺术学校、期刊杂志、博物馆、评论体制、策划人制度——好像还趋于相对稳定状态。在后来，贝尔廷出版了一本令人惊叹的书，追溯了从罗马时代晚期到公元1400年的西方基督教图像史，他还赋予了引人注目的副标题：艺术时代之前的图像。这并不是说这些图像在某种意义上不是艺术，而是这些图像艺术在它们的创作中没有显著的地位，因为艺术的概念还没有真正地作为一般意识出现，某些图像——圣像艺术——在人们的生活中扮演着与艺术作品完全不同的角色，当这个概念最终出现时，像某种美学的东西开始主宰着我们与艺术品之间的关系。在艺术家创作的基本意义上——人类在平面上涂抹、标记，这种手法甚至不被看作是一种艺术形式，而是被视为具有神奇的起源，就像耶稣图像印在圣女维罗尼卡

① 《艺术的终结》是《艺术的死亡》一书的文章，该书由贝瑞尔·朗主编（纽约：黑文出版社，1984年）。该书的计划是让各类作者对这篇目标文章提出的观点给予回应。我后来在各种文章中继续阐述艺术的终结。《走向艺术的终结》是1985年在美国惠特尼美术馆做的一个演讲，刊印在我的文集《艺术的状态》（纽约：普兰提斯·霍尔出版社，1987年）中。《艺术的终结的叙事》在哥伦比亚大学作为特里林讲座宣讲过，第一次刊登于《大街》杂志上，后收入我的文集《遭遇与反思：当下历史中的艺术》（纽约：正午出版社，法拉尔—施特劳斯与吉鲁公司，1991年）。汉斯·贝尔廷的《艺术史的终结》（克里斯多夫·S.伍德译）（芝加哥：芝加哥大学出版社，1987年）最初书名是《艺术史终结了吗？》（慕尼黑：多茨艺术出版社，1983年）。贝尔廷后来在他1983年出版的扩充版中丢弃了问号，叫作《艺术史的终结：十年后的修正》（慕尼黑：贝克出版社，1995年）。现在的这部书也是我最初提出论点后十年写的，我力图把艺术的终结这个有些公式化的模糊观点修正一下，以符合当代发展。要说明的是，这个观点是在20世纪80年代中期流传起来的。贾尼·瓦提摩的《现代性的终结：后现代文化中的虚无主义及阐释学》（剑桥：波里提出版社，1988年）一书中有一章叫《艺术的死亡或衰落》，初版时叫作《现代性的终结》（伽藏迪出版社，1985年），瓦提摩注意到了这个现象（我和贝尔廷都讲到过），他的视角迄今比我们两个都宽广：他是从一般的形而上学的死亡角度来看待艺术的终结，他也根据对"技术进步的社会"提出的审美问题的某些哲学回应来看待它。"艺术的终结"仅仅是瓦提摩遵循的思考路线与贝尔廷和我寻求的路线之间的一个交汇点，我们多少是各自地从历史、文化决定因素角度思考这一问题，力图在艺术的内在状态中勾勒出一条线索，因此，瓦提摩谈到"大地作品、身体作品、街头戏剧等等，这些作品中的艺术身份构成变得非常模糊：作品不再寻求可在一套确定性价值体系确定地位的成功（想象的物品博物馆具有审美品质）"（第53页）。瓦提摩的文章是法兰克福学派的思想的直接应用。然而，这种"悬而未决"的观念无论从什么角度看，都是我要重新加以建构的。

(Veronica)的圣帕上一样①。那么,在艺术时代开始之前和开始之后的艺术实践中一定存在着深刻的非连续性,因为艺术家的概念并没有进入宗教图像的解释中②。当然,艺术家的概念在文艺复兴时期变得非常重要,以至于瓦萨里(Giorgio Vasari)写了一本关于众多艺术家生活的伟大著作。在那之前,最大可能的存在是涉猎圣徒生活的记录。

如果这是完全可以想象的,那么在艺术时代产生的艺术和那个时代结束后产生的艺术之间,可能会有另一种不连续性。艺术时代并不是在1400年突然开始的,也不是在80年代中期之前的某个时刻突然结束,当时贝尔廷与我的文章分别以德语和英语出现。也许,十年后,我们两个都没有像现在这样清楚地知道我们想表达什么。但是,既然贝尔廷在艺术开始之前就提出了艺术的概念,我们可能会在艺术结束后思考艺术,就好像我们正从艺术时代进入另一种世界,它确切的外形和结构仍有待思考。

我们两人都没有打算把我们的观察作为对我们这个时代的艺术的批判性判断。在20世纪80年代,某些激进的理论家提出了绘画的死亡这一主题,并将他们的判断建立在这样的主张上:高级的绘画似乎表现出所有内在疲惫的迹象,或者至少表现出无法超越的明显界限。他们想到的是罗伯特·莱曼(Robert Ryman)极简主义的全白画,或者法国艺术家丹尼尔·布伦(Daniel Buren)极具创新的单调条纹画;人们很难不认为他们的说法,是在某种程度上对这些艺术家与整个绘画创作的批判性判断。但这与艺术时代的结束是相当一致的,正如我和贝尔廷所理解的那样,艺术应该充满着活力,没有任何内在疲惫的迹象。我们的主张是关于一个实践综合体如何让位于另一个实

① 相传耶稣受难途中,圣女维罗尼卡用手帕为之拭面,耶稣的面容便神奇地印在了手帕上。
② 基督教世界有两种公开受到尊敬的崇拜图像,如果从它们的起源去看,是可以对它们进行区别的。一种崇拜图像一开始只包括基督的图像和圣斯蒂芬在北非的一块布料印记,指的是没有图绘过、因而特别真实的图像,它们或来自天国,或是那个模特活着的时候用机械压痕制作的。为此,产生了一个术语acheiropoietos(非手工制作),拉丁语"non-manufactum"(汉斯·贝尔廷:《相似性与在场:艺术时代之前的图像史》,艾德蒙德·杰夫科特译,芝加哥:芝加哥大学出版社,1994年,第49页)。实际上,这些图像都是物理痕迹加手印,因此具有遗迹价值。

践综合体,尽管新综合体的形状还不清晰——而且现在仍然不清晰。我们都没有谈论艺术的死亡,尽管我自己的文章恰好出现在一本题为《艺术的死亡》的书中,成为主题性的文章。该书名不是来自我的文章,因为我正写作某种在艺术史中已经客观实现的叙事。在我看来,正是这种叙事已经走向了终结。一个故事已经结束。我的观点并非说不再有艺术,这是"死亡"所包含的意思;我的观点是不管可能是什么样的艺术,它得以创作出来不必是因为受到一种可靠的叙事的好处;在这种叙事中,这种艺术被看作是故事中一个适当的下一个阶段。所终结的是叙事,而不是叙事的主题。我须得赶快澄清这一点。

从某种意义上说,每当故事结束之时,生活才真正意义上开始,就像在一个故事中每对夫妇都喜闻乐见地回忆如何找到彼此,并"从此过上幸福的生活"①。在德国教育小说(Bildungsroman)——描写主人公成长与自我发现的小说中,故事被分为几个阶段。在各个阶段,男女主人公按着自我发现的方向进行着。这种类型几乎成为一种女性主义小说模型——女主人公意识到她是谁以及作为女人的意义。这种意识,虽然是故事的结尾,但用新时代哲学的一句老话来解释,实际上是"她余生的第一天"。黑格尔的早期杰作《精神现象学》具有成长小说的形式,因为它的主人公——精神,经历了一系列阶段,以便不仅获得关于它本身的知识,而且如果没有不幸的历史和被错置的热情,则它的知识将是空洞的②。贝尔廷的文章主题也是关于叙事性质的。他写道:当代艺术彰显了艺术史的某种意识,但是不能再将艺术向前推进③。他还谈道:"近来对宏大的、强制性的叙事的信心丧失,是以一种事物必须被看的方式发生的。"④部分原因是不再属于伟大叙事的感受,在我们的意识中处于不安和兴奋之间。这标志着当前的历史敏感性,如果贝尔廷和我完全走在正确的道路上,有助于界定现代艺术与当代艺术之间的巨大差异,我认为这种差异是在20世纪70年代

① 如我年轻时最畅销的一部书《性话从40岁开始》,或正像关于生活什么时候开始的讨论,犹太人有一句经常传诵的笑话:"当狗死了孩子们离开了家。"
② 就我所知,第一次对黑格尔早期著作进行文学评论的是约西亚·罗伊斯的《现代理想主义讲演录》(雅各布·洛温伯格编,剑桥:哈佛大学出版社,1920年)。
③ 汉斯·贝尔廷:《艺术史终结了吗?》,慕尼黑:多茨艺术出版社,1983年,第3页。
④ 汉斯·贝尔廷:《艺术史终结了吗?》,慕尼黑:多茨艺术出版社,1983年,第58页。

中期才开始出现的。当代性的特征——但不是现代性的特征——它应该已经不知不觉地开始了,没有口号或标志,没有人意识到它已经发生了。1913年的军械库展览使用美国独立战争的柏树旗作为其标志,以庆祝对过去艺术的否定。柏林达达运动宣告了艺术的消亡,但在同一张海报上,豪斯曼(Raoul Hausmann)希望"塔特林(Tatlin)机器艺术"长生不老。相比之下,当代艺术没有反对过去艺术的纲要,也不觉得过去是某种必须赢得解放的事物,更不觉得作为艺术它与一般的现代艺术有什么区别。过去的艺术可用于艺术家愿意给予它的用途,这是定义当代艺术的一部分。他们无法获得的是过去的艺术创作时的精神。当代的范式是马克斯·恩斯特(Max Ernst)定义的拼贴画,但有一点不同。恩斯特说,拼贴画是"两个遥远的现实在一个对他们来说都是陌生的平面上的相遇"[1]。不同之处在于,不再有一个与不同的艺术现实陌生的平面,这些现实彼此之间也不再那么遥远。这是因为对当代精神的基本认知是建立在博物馆的原则上,所有艺术在其中都有应有的位置,没有先验的标准来判断艺术必须是什么样子,也没有任何关于艺术的叙述。博物馆的内容必须全部适合。今天的艺术家们认为博物馆不是充满了死气沉沉的艺术,而是充满了鲜活的艺术选择。博物馆是一个可以不断重新安排的领域,并且确实有一种艺术形式正在出现,它利用博物馆作为储放用于拼贴物品的材料的仓库,其布置旨在揭示或支持某一主题;在马里兰历史博物馆可以看到弗雷德·威尔森(Fred Wilson)的装置是这样的,在布鲁克林博物馆约瑟夫·科索斯(Joseph Kosuth)的装置《不值一提的游戏》也是这样的[2]。但这种类型在今天几乎是司空见惯的:艺术家可以自由地经营博物馆,利用馆藏资源(而不是用艺术家自己提供的东西)组织那些没有历史联系或没有形式关联的东西的展览。在某种程度上,博物馆是定义后历史艺术时刻的态度和实践的原因、结果和体现,但我暂时不想强调这个问题。相反,我想回到现代与当代之间的区别,并讨论它在意识中的出现。事实上,当我开始写关于艺术的终结时,我脑海中

[1] 引自威廉姆·鲁宾:《达达、超现实主义及其传统》,纽约:现代艺术博物院,1968年。
[2] 参见丽莎·G. 科林:《炸毁博物馆:挑战历史的装置》(马里兰历史学会,巴尔的摩),及《不值一提的游戏:约瑟夫·科索斯在布鲁克林博物馆的装置》(纽约:新出版社,1992年)。

已经有了某种自我意识的曙光。

在我自己的哲学领域,历史划分大致如下:古代、中世纪和现代。"现代"哲学通常被认为是从笛卡儿开始的,现代哲学突出的地方即是笛卡儿采取的向内转向——向"我思"反转,其中,问题就成为:不是事物实际如何,而是一个人(他的头脑呈现为某种结构)如何去思考它们如何。事物实际是不是我们的头脑结构要求我们去思考它们所是的那样,这则不是我们能决定的。但这也不是很重要,因为我们没有其他的方式来思考它们。因此,可以说,笛卡儿和一般的现代哲学家由内部转向外部,勾画了一幅宇宙的哲学地图,它的模型即是人类思想的结构。笛卡儿所做的是开始让人们意识到思想的结构,在那里我们可以批判性地审视它们,并同时理解我们是什么,以及世界是怎样的。因为世界是由思想定义的,我们从字面上讲在相互的映像(image)中形成了世界。古人只是继续努力描述世界,而忽略了现代哲学所占据的那些主观特征。古代哲学和现代哲学的差异标志来自阐释汉斯·贝尔廷的非凡标题。并不是说在笛卡儿之前没有自我,而是自我的概念并没有定义哲学的整个活动,如它在笛卡儿对之进行革命性思考以后在哲学中的地位开始转向语言逐渐取代了转向自我。当"语言学转向"① 完全用我们如何言说取代了我们是什么的问题之后,哲学思想的两个阶段之间无疑存在连续性,正如乔姆斯基将他自己的语言哲学革命描述为"笛卡儿式语言"②,用先天语言结构的假设代替或质疑笛卡儿的先天思维理论。

这可以类比艺术史。艺术中的现代主义标志着一个点,在此之前,画家对世界的再现采取的是世界呈现为什么样子就用什么样子,描绘人物、风景和历史事件,仅仅按照他们眼睛所看到的那样。在现代主义出现后,再现的条件本身成为核心,因此艺术在某种程度上成为它自己的主题。这几乎正是格林伯格 1960 年著名的文章《现代主

① 作为一部各类哲学家撰写的评论文集的书名,每个人都代表了某一方面的巨大转型、从物质问题到构成 20 世纪分析哲学特征的语言学再现问题。参见理查德·罗蒂的《语言学转向:哲学方法论文集》(芝加哥:芝加哥大学出版社,1967 年)。当然,罗蒂在这部书出版后提出了反语言学转向。

② 乔姆斯基:《笛卡儿式语言学:一部理性主义思想史》,纽约:哈普—罗出版社,1966 年。

义绘画》中定义问题的方式。他写道:"现代主义的本质在我看来,在于利用一种学科的特有方法去批评该学科本身,而不是去颠覆它,而是在其能力范围内更加坚实地确立其地位。"①逐渐地,格林伯格将哲学家康德作为他现代主义思想的典范:"因为他是第一个讨论批评手段本身的人,所以我认为康德是第一个真正的现代主义者。"康德并不认为哲学增加了我们的认知,而是回答了知识如何可能的问题。我认为关于绘画的相应观点是:不是去再现事物的表象,而是回答绘画何以可能的问题。那么问题应是:谁是第一个现代主义画家——他将绘画艺术从其再现的动机(agenda)上转向新的动机——即再现的手段变成了再现的对象?

对于格林伯格来说,马奈成为现代主义绘画的康德:"马奈的绘画成为第一批现代主义绘画,因为他们通过平面性宣称作品是被画在平面上的。"现代主义的历史从那里转移到印象派,"他们放弃了底色和釉料,让人毫不怀疑他们使用的颜色是由管子或罐子里的颜料制成的"——传到塞尚时,他"牺牲了逼真或正确性,为的是让他的绘画和构图更加适合长方形画布"。并且一步一步地,格林伯格构建了现代主义的叙事,以取代瓦萨里定义的传统具象绘画的叙事。平面性、颜料与笔触意识、长方形状——迈耶·夏皮罗(Meyer Schapiro)称之为模仿绘画(即再现绘画)的"非模仿特征"——取代了作为发展顺序的进步标志的透视、缩短画法、明暗法。如果我们按照格林伯格所讲,从"前现代主义"到现代主义艺术的转变,就是绘画从模仿到非模仿的转变。格林伯格断言,绘画本身并不是非客观或抽象的。只是它的表现性特征在现代主义中是次要的,而它们在前现代主义艺术中是主要的。尽管我的书关注的是艺术史的叙述,但也许不得不把格林伯格当作现代主义伟大的叙事者。

重要的是,如果格林伯格是对的,现代主义的概念不仅仅是始于19世纪后30年,同样,矫饰主义作为一种风格时期的名称开始于16世纪的前30年:矫饰主义出现在文艺复兴之后,它之后是巴洛克,而

① 格林伯格:《现代主义绘画》,载约翰·奥不里安编:《格林伯格批评文集》卷四《复仇的现代主义:1957—1969年》,第85—93页。本段引文皆出自此文。

巴洛克之后是洛可可,洛可可之后是新古典主义,新古典主义之后是浪漫主义。这些绘画代表世界的方式发生了深刻的变化,可以说是色彩和情绪的变化,它们在某种程度上是在对前身的反应以及对各种超艺术的反应中发展出来的,也是对各种历史、生活中的超艺术力量的回应。我认为,现代主义不以这种方式追随浪漫主义,或者不仅仅是:它的标志是意识上升到一个新的水平,这在绘画中反映为一种不连续性,几乎好像是在强调模仿表现已经变得不如对表现方式和方法的某种反思重要。绘画开始显得笨拙或不自然(在我自己的时间表中,凡·高和高更是第一批现代主义画家)。实际上,现代主义将自己与先前的艺术史拉开距离,我想就像成年人用圣保罗的话来说"抛弃幼稚的东西"的方式一样。关键是"现代"不仅仅意味着"最新"。

相反,在哲学和艺术中,它意味着策略、风格和动机理念。如果它只是一个时间概念,那么与笛卡儿或康德同时代的所有哲学以及与马奈和塞尚同时代的所有绘画都是现代主义的,但实际上进行了相当多的哲学思考,用康德的话来说是"教条主义的",与他提出的界定重要纲领的问题无关。大多数与康德同时代但在其他方面"预先批判"的哲学家已经从所有哲学史学者的视线中消失了。虽然与现代主义艺术同时代的绘画(它们自身并不是现代主义绘画)在博物馆中仍有一席之地——例如,法国学院派绘画一直活跃着,就好像塞尚根本不存在一样,或晚些时候有超现实主义[格林伯格尽其所能阻止它,或者用罗瑟琳·克劳斯(Rosalind Krauss)或哈尔·弗斯特(Hal Foster)①非常符合格林伯格批评的精神分析语言来讲,就是"去压制"它]——但在现代主义的宏大叙事里则没有它的位置。而现代主义在它身边席卷而过,演变为"抽象表现主义"(格林伯格不喜欢这个标签),然后,出现大色域抽象绘画。尽管叙事在这里没有必然地结束,但格林伯格自己已经停下了。根据格林伯格的说法,超现实主义像学院派绘画一样,处在"历史的边界之外"(借用黑格尔的术语)。情况碰巧是这样,但重要的是,它不是进步的一部分。如果你是个骗子,就像受过格林

① 罗瑟琳·E. 克劳斯:《视觉无意识》,剑桥:麻省理工出版社,1993年。哈尔·弗斯特:《强制性的美》,剑桥:麻省理工出版社,1993年。

伯格谩骂语言训练的批评家那样,它不是真正的艺术,这种宣言表明了艺术身份内在地与成为官方叙事的一部分相联系的程度。哈尔·弗斯特写道:"超现实主义的空间已经展开;这是古老叙事界限内的一种想象,对于当代对这种叙事的批评,它已经变成了特殊焦点。"① "艺术的终结"的部分含义是指授予某种曾在界限之外的权力;界限——如同一堵墙——的概念是排外的,其方式如同中国的长城,它的建造是为了把北方游牧部落挡在外面,或像柏林墙的修建,是为了把天真的社会主义人民挡住不要受到资本主义毒素的侵害。[伟大的爱尔兰裔美国画家肖恩·斯库利(Sean Scully),英语里的"pale(界限、栅栏)"指的是英国统治下的爱尔兰地区(Irish Pale)——它是爱尔兰的一片被包围的飞地,使爱尔兰人在自己的土地上成为外来者。]在现代主义叙事中超越界限的艺术或者不属于历史范畴的一部分,或者又返回到某些早期的艺术形式。康德有一次说他自己所处的时代——启蒙时代是"人类到来的时代"。格林伯格也会用这些语言思考艺术,在超现实主义中看到一种美学的倒退,一种幼年艺术(充满鬼怪和凶险)的价值的重新肯定。对于他,成熟意味着纯粹性,其用词的含义与康德在《纯粹理性批判》中的用词含义紧密相连。这是应用于自身的理性,没有其他的主体。纯粹艺术相应地即是应用于艺术的艺术。而超现实主义则几乎是非纯粹的化身,其实它关心的是梦境、无意识、色情,用弗斯持的话说,是"怪异"。但是根据格林伯格的标准,当代艺术也是不纯粹的,这是我现在要讨论的。

正如"现代"不仅仅是一个时间概念,意思是"最近的","当代"也不仅仅是一个时间术语,意思是目前正在发生的任何事情。正如从"前现代"转向现代是在不知不觉中发生的,这和艺术时代之前的图像转向艺术时代中的图像一样(汉斯·贝尔廷的说法),以至于艺术家们在创作现代艺术时没有意识到他们在做任何不同的事情。直到开始回顾往事时才清楚地看到决定性的变化已经发生了,所以同样地,从现代艺术向当代艺术的转变也发生了这种变化。很长一段时间,我认为"当代艺术"只是现在正在创作的现代艺术。毕竟,现代意味着现在

① 约翰·奥不里安编:《格林伯格批评文集》

和"那时"之间的区别：如果事情保持稳定并且基本相同，那么这个表达就没有用了。它暗示了一种历史结构，并且在这个意义上比"最近"之类的术语更强大。"当代"在其最明显的意义上仅仅意味着现在正在发生的事情；当代艺术将是我们同时代人创造的艺术。显然，它不会通过时间的考验。但它对我们来说具有某种意义，即使是通过了该测试的现代艺术也不会有：它将以某种特别亲密的方式成为"我们的艺术"。但是随着艺术史的内部演变，当代已经开始意味着在某种生产结构中产生的艺术，我认为，这在整个艺术史上是前所未有的。因此，正如"现代"已经开始指代一种风格甚至一个时期，而不仅仅是最近的艺术，"当代"已经开始指称的不仅仅是当下的艺术。此外，在我看来，它指定的时期少于某些艺术大师叙事中没有更多时期之后发生的情况，与其说是一种创作风格，不如说是一种使用风格的风格。当然，当代艺术也有前所未见的风格，但我不想在我讨论的这个阶段强调这件事。我只是想提醒读者注意我努力在"现代"和"当代"之间做出非常强烈的区分①。

当我在20世纪40年代末第一次搬到纽约时，我并没有特别认为这种区别很明显，当时"我们的艺术"是现代艺术，美国纽约现代艺术博物馆仍以亲近的方式属于我们，我那时没有画出一道分明的界线。可以肯定的是，当时正在制作的许多艺术品还没有出现在那个博物馆里，但在我们当时，就这个问题所考虑的程度而言，当时我们并不认为后者（纽约现代艺术博物馆）在一种有别于现代的意义上属于当代。这似乎是一种完全自然的安排，其中一些艺术迟早会进入"现代"，并且这种安排将无限期地持续下去，现代艺术将继续存在，但是并不形成一个封闭的经典。当1949年《生活》杂志指出波洛克(Jackson Pollock)可能是美国在世的最伟大的画家时，它肯定还没有封闭。在许多人看来(也包括我)今天它却封闭起来了，它意味着在那时与现在的某个地方，当代与现代之间出现了差别。当代不再是现代的，除非指"最近"的意思，现代好像更多的是指1880年至20世纪60年代之间

① "现代艺术与当代艺术的地位问题要求普遍关注这个学科——人们是否信奉后现代主义"（汉斯·贝尔廷：《艺术史终结了吗》）。

繁荣兴盛的一种风格。我认为,甚至可以说一些现代艺术仍然会按照现代的定义创作着——即在现代主义的风格定律主导下继续存在的艺术,但是一种艺术将不是真正的当代艺术,除非再次以一种严格的时间含义来使用该词。当现代艺术的风格轮廓图显露出自身后,它仍会这样,因为当代艺术自身显露的轮廓图与现代艺术完全不同。这就容易使纽约现代博物馆处于一种困境,没有人预言到它什么时候会成为"我们的艺术"的安身之地。这困境源自"现代"有一种风格意义以及时间意义的事实。任何人都不会想到这些会发生冲突,即当代艺术将不再是现代艺术。但是今天,在我们接近世纪末的时候,现代艺术博物馆必须决定它是要收购非现代的当代艺术,从而成为严格时间意义上的现代艺术博物馆,还是继续下去只收集风格上的现代艺术,这种风格上的现代艺术的创作已经很微弱了,也许零零散散地有一些,而且它也不再代表当代艺术。

无论如何,现代与当代之间的区别直到二十世纪七八十年代才变得清晰。当代艺术在很长一段时间内仍将是"我们同时代人所创造的现代艺术"。在某些时候,这显然不再是一种令人满意的思维方式,正如需要发明"后现代"一词所证明的那样。这个词本身就表明了"当代"一词在传达一种风格方面的相对弱点。这似乎只是一个时间术语。但也许"后现代"这个词太强了,太接近当代艺术的某个领域。事实上,在我看来,"后现代"一词确实代表了我们可以学会识别的某种风格,就像我们学会识别巴洛克或洛可可风格的例子一样。这个词汇就像某种"坎普(camp)"[1]的东西,苏珊·桑塔格(Susan Sontag)在一篇著名论文中把"坎普"从同性恋的个人用语转换为大众话语[2]。阅读她的文章后,人们可以相当熟练地挑选坎普物品,就像人们以同样的方式可以挑出属于后现代的东西一样,也许在边缘有一些困难。但对于大多数概念,无论是风格上的还是其他方面,人类的辨认能力和动

[1] "坎普"一词又译"营地",是桑塔格的重要概念,作为俚语,指娇气、柔弱、女人气,尤指语言和行为方面的同性恋倾向。作形容词指同性恋,分别指男女同性恋。桑塔格用之概括前卫艺术的美学特征。著有《关于"坎普"的札记》一文,见《反对阐释》(上海译文出版社,2003年)一书。——译注

[2] 苏珊·桑塔格:《关于"坎普"的札记》,载《反对阐释》,纽约:劳洛尔图书公司,1966年,第277—293页。

物的辨认能力一样，这样的困难在所难免。文杜里(Robert Venturi)在1966年出版的《建筑中的复杂性与矛盾性》中提出了一个有价值的公式："元素的特征是混合而非纯粹的，是折中而非清晰，是模糊而非清楚的，是悖理而非有趣的。"① 人们可以利用这个公式来挑选出艺术作品，几乎可以肯定的是，你会挑出一大堆差不多的后现代作品，会有劳申伯格(Robert Rauschenberg)的作品、朱利安·施纳贝尔(Julian Schnabel)和戴维·萨勒(David Salle)的绘画，也许还有弗兰克·盖里(Frank Gehry)的建筑。但是许多当代艺术可能被漏掉——如珍妮·霍尔泽(Jenny Holzer)的作品或罗伯特·曼格尔德(Robert Mangold)的绘画。有人曾建议，或许我们可以仅仅谈论后现代主义。但是一旦我们这样做了，我们就会失去识别能力、整理的能力，以及后现代主义标志着一种特定风格的感觉。我们可以将"当代"这个词大写，以涵盖后现代主义的选择性(disjunction)② 想要涵盖的任何内容，但是，我们再次感到我们没有可辨认的风格，任何东西都适合。但事实上，这是现代主义结束以来视觉艺术的标志，作为一个时期，它的特征是缺乏风格统一，或者至少是一种风格统一，可以发展为标准并用作发展识别能力的基础，因此也就不可能有叙事方向。这就是为什么我更愿意将其简称为后历史艺术。曾经做过的任何事情都可以在今天完成，并成为后历史艺术的典范。例如，挪用主义艺术家麦克·比德罗(Mike Bidlo)可以举办一次皮耶罗·德拉·弗朗切斯卡(Piero della Francescas)画展，把皮耶罗的全部作品挪用一遍。皮耶罗当然不是后历史艺术家，但比德罗是，而且也是一个足够熟练的挪用者，这样他的皮耶罗和皮耶罗的作品看起来非常相像，他愿意让它们有多像就可以有多像——和皮耶罗一样，可以让他的莫兰迪(Morandi)更像莫兰迪、他的毕加索更像毕加索、他的沃霍尔更像沃霍尔。然而，在某种重要意义上(眼睛难以相信)，与其说比德罗的皮耶罗与皮耶罗同风格的同辈作

① 罗伯特·文杜里:《建筑中的复杂性与矛盾性》第二版，纽约:现代艺术博物馆，1977年。
② disjunction在本书中反复出现，变化有disjunctive, disjuntiveness, 是丹托特意用的一个逻辑术语，指该言命题、选言、析取等，在此用来指后现代主义或多元主义不同于以往的发展叙事模式，由一个占主导的模式决定着艺术史的书写；而是通过选择性、差异性来表达多元主义的特质。所以根据上下文，可以译为"选择性""可选择"等，表达现代主义叙事后的多种可能性。译者特去求真丹托，告之曰逻辑术语，而非断裂的含义。——译注

品相像,不如说同珍妮·霍尔泽、芭芭拉·克鲁格(Barbara Kruger)、辛迪·舍曼(Cindy Sherman)和谢丽·莱文妮(Sherrie Levine)的作品比较具有更多的共同性。所以当代,从一个角度看,是一个信息混乱的时期,是一种绝对的美学状态(美学扩散及消失后的状态)。但这同样是一个完全自由的时期。今天,历史不再是苍白的。一切都是允许的。但这使得从现代主义到后历史艺术的历史转变变得更加迫切需要被理解。这意味着需要迫切尝试理解20世纪70年代的10年,这个时期以自己的方式与10世纪一样黑暗。

20世纪70年代是历史迷失了方向的10年。它之所以迷失了方向,是因为没有出现任何可以辨别方向的东西。如果我们认为1962年标志着抽象表现主义的终结,那么您会以令人眼花缭乱的速度相继出现多种风格:色域绘画、硬边抽象、法国新现实主义、流行、欧普、极简主义、贫穷艺术。然后,是被称作新雕塑的东西出现——包括理查德·塞拉(Richard Serra)、琳达·本格里斯(Linda Benglis)、理查德·图特尔(Richard Tuttle)、伊娃·海斯(Eva Hesse)、巴里·勒瓦(Barry Le va),接着是观念艺术。然后好像是空空如也的10年。只有零星的运动,如图案与装饰派,但是没有人认为它们会产生一种具有60年代翻天覆地的结构风格的能量。接着,在80年代早期一下子兴起了新表现主义,给人们一种发现了新的方向的感觉。然后,又一次人们感觉到至少就历史方向而言并没有涉及什么。接着,人们渐渐明白,缺少方向性正是新时期的突出特征,新表现主义与其说是一种方向,不如说是一种方向的幻觉。最近人们开始感到,过去25年,是视觉艺术极具实验创造力的时期,但没有一个可能会排斥其他人的单一的叙事方向,这种规范已经稳定下来。

20世纪60年代是各类风格的爆发时期,在我看来,在其争论的过程中——这也是我首先谈到"艺术的终结"的基础——它逐渐变得清晰,首先是通过新现实主义者和波普艺术,艺术作品没有什么特殊的方式必须与我所说的"纯粹的真实事物"形成对比。举我最喜欢的例子,不需要从外表上在沃霍尔的《布里洛盒子》与超市里的布里洛盒子之间划分出差别来。而且观念艺术表明某件事要成为艺术品甚至不需要摸得着的视觉物品。这意味着你不能再通过例子来教导艺术的

意义。另外,就外观而言,任何东西都可以是艺术品,那么如果你要找出艺术是什么,那么你就必须从感官经验(sense experience)转向思想。简而言之,你不得不转向哲学。

在1969年的一次采访中,观念艺术家约瑟夫·科索斯声称,当时艺术家的唯一角色是"研究艺术本身的本质"①。这听起来很像黑格尔中支持我观点的那句台词——关于艺术的终结:"艺术邀请我们进行知性思考,而不是为了再次创造艺术,而是为了从哲学上了解艺术是什么。"②约瑟夫·科索斯是一位具有非凡哲学素养的艺术家,他是六七十年代为数不多的艺术家之一,并且有足够的资源对艺术的一般性质进行哲学分析。碰巧的是,当时准备这样做的哲学家相对较少,因为他们中很少有人能够想象在这样的环境中产生这样的艺术的可能性,就像是用如此眩晕的选择性(disjunctiveness)创造出来的艺术一样。相反,当艺术家不断向一个又一个艺术边界进攻时,发现艺术边界全都被攻克了,所以,艺术本质的哲学问题正是艺术之中产生的某种问题。所有60年代的艺术家都有这种清清楚楚的艺术边界感觉,每个人都受到某些艺术的哲学定义的吸引,他们对艺术边界的擦洗涂抹使我们处于今天的状态中。另外,这样的一个世界不是容易生活在其中的世界,它说明了为什么当今的政治现实好像包含着在任何可能的地方要划定边界。然而,直到20世纪60年代,一种严肃的艺术哲学才成为可能,这种哲学并不基于纯粹的地方事实——例如,艺术本质上是绘画和雕塑。只有当任何东西都可以成为艺术品这一事实变得清晰时,人们才能从哲学上思考艺术。只有到那时,才有可能出现一种真正的一般艺术哲学。但是艺术本身呢?"哲学之后的艺术"——用科索斯的文章的标题——说到底,它本身可能确实是一件艺术品?艺术终结之后的艺术呢?我所说的"艺术终结之后"是指"上升到哲学的自我反省之后"?一件艺术品可以由任何被赋予艺术权利的物体组成,这就提出了一个问题:"为什么我是一件艺术品?"

随着这个问题的出现,现代主义的历史就结束了。它结束了,因

① 约瑟夫·科索斯:《哲学之后的艺术》,《国家工作室》(1969年10月),载乌苏拉·梅耶编:《观念艺术》,纽约:杜顿出版社,1972年,第155—170页。
② 黑格尔:《美学讲演录》,T. V. 诺克斯译,牛津:克拉伦敦出版社,1975年,第11页。

为现代主义过于本土化，过于唯物主义，它关注形状、表面、颜料等，以定义绘画的纯粹性。正如格林伯格所定义的那样，现代主义绘画只能问这样一个问题："我拥有的，而其他艺术无法拥有的是什么？"雕塑也提出同样的问题。但这给我们的不是艺术是什么的一般图景，只是一些艺术，也许是历史上最重要的艺术本质上是什么。沃霍尔的《布里洛盒子》提出了什么问题或博伊斯的多重方形巧克力撞击一张纸提出了什么问题？当哲学真理（一旦发现）必须与以各种可能方式出现的艺术相一致时，格林伯格所做的是将某种局部的抽象风格与艺术的哲学真理相结合。

我所知道的是，这种风格的爆发在20世纪70年代逐渐衰退，仿佛艺术史的内在意图是达成一个关于自身的哲学概念，而那段历史的最后阶段不知何故是最难完成的，当艺术试图突破最坚韧的外膜时，它本身就在这个过程中爆发了。但是既然外壳被打破了，既然至少已经获得了些许的自我意识，那段历史就结束了。它已经摆脱了现在可以交给哲学家来承担的负担。从历史的负担下获得解放的艺术家用他们希望的任何方式，为任何他们希望的目的，或者不为任何目的，可以自由地去创作艺术。这就是当代艺术的标志，而且没什么奇怪的，如与现代主义比较，并没有一种作为当代风格的东西。

我认为现代主义的终结发生得并不太快。因为20世纪70年代的艺术世界所到之处的艺术家，都致力于与冲破艺术界限或延伸艺术历史毫无关系的东西，但是他们将艺术服务于这种或那种个人的或政治的目标。艺术家们可以利用艺术史的全部遗产进行服务，包括前卫艺术，它任由这些艺术家处理一切前卫艺术曾发表过的可能作品，而现代主义却对之极力压制。在我个人看来，这十年的主要艺术贡献是被挪用的图像的出现——接管具有既定意义和身份的图像，并赋予它们新的意义和身份。由于任何图像都可以被挪用，因此立即得出结论，在被挪用的图像之间可能没有感知风格上的一致性。我最欣赏的一个例子是凯文·罗奇（Kevin Roche）在1992年对纽约犹太博物馆的扩建。旧的犹太博物馆只是一座位于第五大街的瓦尔堡（Warburg）大楼，与贵族、镀金时代有着某种联想。凯文·罗奇聪明地决定复制旧的犹太博物馆，肉眼无法分辨出任何区别。但这座建筑完美地

属于后现代时代：后现代建筑师可以设计出一座看起来像矫饰主义城堡的建筑。这是一个建筑解决方案，必须让最保守和最怀旧的受托人以及最前卫和现代的受托人满意，但当然出于完全不同的原因。

这些艺术可能不过是 20 世纪 60 年代哲学对艺术的自我认识的巨大贡献的实现和应用罢了：艺术品可以被想象或实际上被生产出来，它们可以完全和纯物品一样，纯物品是完全无关乎艺术的状况的，因为后者意味着你不能根据艺术品具有的某些特定视觉属性来定义艺术品。对艺术作品的外观没有先验的限制——它们可以看起来像任何东西，只这一点就结束了现代主义的动机，但它不得不对艺术界的中心机构，即美术博物馆造成严重破坏。第一代伟大的美国博物馆理所当然地认为它的内容将是视觉美的珍品，参观者将进入珍宝室，置身以视觉美为隐喻的精神真理的面前。第二代，其中现代艺术博物馆是伟大的典范，他们认为艺术作品应该以形式主义的术语来定义，并在与格林伯格所提出的叙事没有显著不同视角下进行欣赏：参观者将通过线性进步的历史，学习欣赏艺术作品以及学习历史发展顺序。一切都围绕着作品的视觉形式展开。甚至画框也被去掉了，因为它们分散了注意力，或者可能是对现代主义的错觉目标的让步：绘画不再是想象场景的窗户，而是它们物体本身，即使它们被认为是窗口。碰巧，用这种经验就很容易理解为什么超现实主义被压制了：如果不提到无关的幻觉主义，那也过于跑题了。艺术作品在画廊里占有大量的空间，除了那些作品之外什么都没有。

无论如何，随着艺术时代哲学化的到来，视觉性逐渐消失，它与艺术本质的关系已被证明与美无关。艺术的存在甚至不需要有一个可以看的对象，如果画廊里有对象，它们可以看起来像任何东西。在这方面，对现有博物馆有三项抨击值得关注。当科克·瓦尔纳多（Kirk Varnedoe）和亚当·戈普尼克（Adam Gopnick）允许波普进入 1990 年在纽约现代艺术博物馆的展厅里举办"高级与低级"展览的时候，引起了轩然大波。当托马斯·克伦思（Thomas Krens）出售一幅康定斯基作品和一幅夏加尔作品以购买一部分潘萨（Panza）收藏品——其中相当部分是观念作品，很多不是以物品形式存在的，也引起了轩然大波。然后在 1993 年，惠特尼举办了一场双年展图录，由一些真正代表艺

界在艺术终结后所创作的作品,爆发了强烈的批判性——我认为我也持此批评意见——这在惠特尼双年展的辩论历史上从来没有过。无论艺术是什么,它都不再主要是被人观看的对象。或许,它们会令人目瞪口呆,但基本上不是让人看的。那么,根据这种观点,什么是后历史的博物馆应该做的呢,或什么是后历史博物馆呢?

必须明确的是,至少存在三种模式,这取决于我们所处理的艺术类型,取决于艺术是否美、是否讲究形式,或我称之为的介入(engagement)。当代艺术在目的和实现上过于多元化,无法让自身被单一维度关注,而且确实可以提出这样的论点,即它与博物馆的限制不相容,完全按照让艺术直接与人们的生活联系起来的意图去做,因为人们认为没有理由只把博物馆看作是美的珍藏馆或精神形式的圣地。博物馆要介入这种艺术,它必须放弃以其他两种模式定义博物馆的大部分结构和理论。

但博物馆本身只是艺术基础设施的一部分,迟早要处理艺术的终结和艺术终结之后的艺术。艺术家、画廊、艺术史研究和哲学美学学科都必须以一种或另一种方式让步,然后转变自己,与它们过去有所不同,甚至可能大不相同。我只能希望在接下来的章节中讲述部分哲学故事。体制的故事必须为历史服务。

(程庆涛 译)

宫娥图①

[法]米歇尔·福柯

米歇尔·福柯(Michel Foucault,1926—1984),法国当代著名哲学家、思想家。1926年出生于法国普瓦捷的一个乡村家庭。战后进入巴黎高等师范学校学习哲学并且对心理学产生兴趣,并且参加了这门课程的临床实践。1952年毕业后,福柯开始了一段不断变化的职业生涯,做过教师和专业作家。他先在里尔大学任教,然后在瑞典乌普萨拉、波兰华沙、德国汉堡做了五年(1955—1960年)的文化专员。1960—1966年在法国克莱蒙特费朗大学(University of Clermont-Ferrand)教授哲学;1966—1968赴突尼斯大学(University of Tunis)任教;1970年他被任命为法国最负盛名的法兰西学院教授。1971年至1984年间,福柯出版了多部著作,包括《规训与惩罚:监狱的诞生》《性史》和一些单篇论文。随着福柯的名声越来越大,他频频出访巴西、日本、意大利、加拿大和美国等国,同时还活跃于各种反种族主义、反侵犯人权、争取刑法改革的左翼团体中。

《宫娥图》讨论了委拉斯开兹这幅名画中复杂的画面安排——画面上隐蔽的和公开的视线。由此,福柯展开了历史叙述,认为历史上各个时期都拥有真理的基础条件,它们构成了人们所接受的科学话语。《宫娥图》从画面上看是一幅平常的生活图景,再现的是一位工作中的艺术家。但画家的视线却告诉我们这幅画的内容并非如此简单。当我们作为观者看画的时候,画也在回视我们。问题还不止如此:就

① Michel Foucault. *The Order of Things*: *An Archaeology of the Human Sciences*. New York: Vintage, 1973.

这幅画而言,画面上的画家究竟是在回视观者,还是在看画面后部镜子中反射的国王和王后?在这个意义上,观者似乎占据了国王和王后的位置。对福柯来说,这幅画的意义恰恰在于它说明了视觉再现的不确定性,因此不能把形象和绘画等视觉再现看作是"世界的窗口",也不能将其看作对事物客观秩序的视觉证实。

福柯的阐释和分析着重现实与再现之间的悖论关系。他从画中看到了由画家、镜像和背景中的模糊人影构成的三角关系。它们之间之所以能够构成某种关系是因为它们再现了画面外部的某种现实。画面外部的这种现实将给画面内部以意义。于是,国王和王后就成了画面的中心,他们创造了"这个观察的景观",提供了整个再现秩序的核心,因此是画面的真正焦点,因为他们同时履行了三项功能:模特的注视、观者的注视和画家的注视。这三种注视就是三个不同的视点,在不同的时间观察这个场面,但始终是从空间中的一个相同位置。模特在镜子中,画家在左边自画,而观者则是正在进或出画室的那个模糊的人影。而所有这些视点所揭示的并非就是真实。我们在看画面的时候,画中人物也在回看我们。他们在看模特儿,即国王和王后。他们好像是在看我们,因为此时我们恰好占据了国王和王后的位置。在视觉形象中,幻觉和现实总是混淆的;它们同样既是真实的,又是不真实的。但在某种程度上或许都是可信的,因为现实不过是幻觉的一部分。

福柯的主要著作有:《疯癫与文明》(*Histoire de la Folie à L'Âge Classique*,1961)、《临床医学的诞生》(*Naissance de la Clinique：Une Archéologie du Regard Médical*,1963)、《词与物:人文科学的考古学》(*Les Mots et les Choses：Une Archéologie des Sciences Humaines*,1966)、《知识考古学》(*L'Archéologie du Savoir*,1969)、《规训与惩罚》(*Surveiller et Punir：Naissance de la Prison*,1975)、《性史》(*Histoire de la Sexualité*,1976)等。

一

画家站在画布前,与画布保持着一点距离。他的目光扫视了一下

模特儿;也许是在考虑是否画上最后一笔,也有可能他根本还没有动笔呢。拿画笔的那只手微微向左弯曲,指向调色板。那只熟练的手仿佛刹那间停在了画布与调色板之间,悬在了半空,被画家迷狂般的目光拦住了;反过来,那目光也服从于那悬在半空的姿态。这个场面将从精细的笔尖与凝固的目光之间生产出它的场所来。

但这里并非没有微妙的假象。一方面,由于向后站开了一点,画家自己占据了画面的一边,他就在那里作画。就是说,他正看着画布右边的观者,而画布则占据了整个左边。画架背朝着观者:观者只能看到画布的背后,画布就在那巨大的架子上展贴着。另一方面,画家的整个身躯清晰可见;无论如何,高高的画布并没有把他挡住,当挪开一步来到画布前,开始完成他的任务时,他就可能全身心地倾注于它了。毫无疑问,他刚来到这里,就在这个瞬间,就在观者的眼皮底下,从一个巨大的笼子里走出来,那笼子的倒影还仍然投射在画面上呢。此时,在静止的瞬间,在那摇摆的中间,观者的目光逮住了他。他那漆黑的身躯和明亮的脸庞恰好在可视与不可视之间——从我们目光所不及的画布那里出现,走进我们的目光之中;但这时,就在这个瞬间里,他向右迈了一步,从我们的目光中移开了;他将丝毫不差地站在他的画布前,他将进入那个地带,那被冷落的画布将于瞬间内再次进入他的视线,摆脱影子、摆脱沉默。我们似乎不能同时既看到画家在画中被画,又看到他在作画。他在两个不兼容的视觉性的临界点上主宰着一切。

画家脸庞稍稍偏开,头歪向一边,凝望着。他望着一个点,尽管那是不可见的点,但我们作为观者却很容易找到那被凝视的客体,因为我们本身就是那个点;我们的身体,我们的脸庞,我们的眼睛。因此,他所观看的景观具有双重不可视性:首先,它没有被放在画面的空间之内;其次,因为它恰好被放在那个盲点内,那个隐藏的地点,所以,当我们实际观看的时候,我们的目光便从我们自身消失而进入那个盲点。但我们又怎能看不到那个不可见的东西呢?它就在我们眼前;它在画中有自己的感知对象,有自己封闭的图像。我们实际上能够猜测出画家究竟在看什么了,如果我们能够瞟一眼他正在画的画的话;但我们所能看到的只有那画布的肌理,画架上水平和垂直的木杠,底座

下歪斜的支腿。那高大单调的矩形画布占据了真实画面的整个左面，由于它再现了画架的背面，因此以一个表面形态重构了艺术家观察到的深度不可视性——我们身处的空间，我们所在的位置。从画家的眼睛到他观察的对象，有一条咄咄逼人的线，我们作为观者无法避开的一条线——它穿过真实画面，从其表面出现，最后进入我们看到画家观望我们的地方；这条虚线不可避免地向我们延伸，把我们与画的再现联系起来。

在表面上，这是一个简单场所；一个纯粹相互观看的问题：我们在看一幅画，反过来，画家又在看着我们。一种纯粹的对视，目光相遇，而当相遇的时候，直视的目光相互紧逼。然而，这条纤细的相互对视的线包含着整个复杂的不确定性、交换和假象的网络。只有当我们碰巧站在他的主体的相同位置时，画家才把目光转向我们。我们这些观者是一个附加的因素。尽管与那目光相遇，我们还是被它打发掉了，被始终在我们面前的东西即模特儿本身取代了。但是，画家的目光反倒指向了他所面对的画面以外的空地，那里有多少观者就可能有多少模特；在这个恰当但却中立的地方，观察者和被观察者参与了一场无休止的交换。任何目光都不是长久的，或者说，在以正确的角度穿透画布的中立的视线上，主体与客体、观者与模特儿，在尽情地颠倒着角色。这里，画面左端背朝着我们的巨大画布在行使其第二个功能：由于它顽固地隐藏在后面，所以这些目光也永远不暴露，永远不确定固定的关系。它那边明显的暗色使画面中央观者与模特儿之间的变形游戏始终发生变化。由于我们只能看到背面，所以我们不知道我们是谁，也不知道我们在干什么。看还是被看？画家望着一个地方，不停地变换这个地方的内容、形式、面孔、身份。但是，他那集中凝固的目光把我们带到了他目光经常转向的另一个方向，而毫无疑问是很快就会再次回转的方向，即静止不动的画布的方向，这是它正在追踪的，或在很久以前就已经追踪过了、永远不会再被抹掉的一幅肖像。于是，画家主宰一切的目光构成了一个虚拟三角，其轮廓界定了一幅画中的这幅画：在顶端——唯一可见的角落——是画家的眼睛，在底边，是模特儿占据的看不见的地方；在另一条边，图像在画布不可见的表面上向外延伸着。

当把观者放在了目光的视域之内，画家就看见了观者，迫使他入画，给他规定了一个既有特权又无法逃脱的位置，从他那里汲取明亮和可见的属性，把它投射到画中的画布不可接近的表面上来。观者看到他的不可视性对画家来说是可视的，并将其转换成他自己永远看不见的一个形象。边缘上的一个骗局增大了和更加不可避免地使人产生了一种惊诧感。在画面的最右边，一扇明亮的窗子清晰可见，如此清晰以至于我们几乎看不到窗口，以至于从窗口喷射进来的充溢阳光同时沐浴着画面，同样明亮的是其两边重叠但却不能不看到的空间——一幅画的表面和它所再现的场所（也就是画家的画室或他的画架现在所矗立的沙龙），在那个画面的前方，真正的场所被观者占据着（或者说是模特儿的非真实场所）。当那束充溢的金色之光从房间的右侧射向左侧，它也把观者带向了画家，把模特儿带向了画布。这束光也照射在画家身上，使观者能够看见他，然后在模特儿的眼里变成了金色的光线，在那谜一般的画框里，他的形象一旦被放置到里面，就将被囚禁起来。从这一极端的、片面的、几乎没有表现出来的窗口，日光倾泻而下，构成了这幅画的中心场所。它与画面另一边不可见的画布构成平衡；而画布则由于背对着观者而自行折叠起来，以对抗正在再现它的画面，并通过把它的反面和描写它的画面上可见的一面囚禁起来，形成了我们接触不到的公共场所。在这个场所之上，那完美的形象熠熠闪光，那窗口，那个纯粹的孔洞，也确立了和隐蔽的空间一样明显的一个空间；这个由画家、人物、模特儿和观者共享的公共场所与隐蔽的场所一样也是孤立的（因为没有人看着它，甚至画家也没有）。从右边一个看不见的窗口涌进的一束纯洁之光使画面上的一切清晰可见；左面把画面展开，一直延伸到它所隐藏的、画面所承载的那些太明显地交织在一起的结构。光由于充溢着整个场面（我指的是房间和画布，画布上再现的房间和房间里的画布）而围包着人物和观者，在画家的眼皮底下把它们带到了他的画笔将要再现它们的地方。但这个地方也是我们所看不见的。我们在看着被画家观看的我们自身，他借助同一束光来观看我们，也使我们能够看见他。正如我们将要理解我们自己，仿佛用他的手把我们变成镜像，我们也发现我们实际上并不理解那个镜像，而只看到了那无光的背面。这是心理的另一个侧面。

无独有偶。恰好在观者——我们——的对面,在房间最里端的墙上,委拉斯开兹再现了一系列画面;我们看到在那些悬挂的画中,有一幅闪射出特殊的光芒。相比之下,它的画框又粗又黑,然而它的内边却有一条精细的白线,把一束不知从何处射来的光散射在这个画面上;这束光如果不是发自内部的空间,否则便不知从何而来。在这束奇怪的光下,可见两个身影,而在他们上面,稍靠后一点,是一个沉重的紫色窗帘。其他的画不过是一些模糊的斑点,隐藏在没有深度的一片朦胧之中。另外,这张特殊的画敞开了一个空间视角,其中可识别的形式都随着只属于它自身的一束光从我们的视线中隐退。所有这些因素都旨在提供再现,同时又由于这些再现的位置和与我们的距离而逼近它们、隐藏它们、掩盖它们;在所有这些因素中,只有这个因素诚实地履行了它的功能,使我们能够看到它所要展示的东西。尽管离我们有一段距离,尽管它周围都是影子。但它不是一幅画。它是一面镜子。它至少给我们提供了迄今不仅由于远处的画面、还由于前景中照射到讽刺性画布的那束光而令我们尚不得而知的双重诱惑。

　　画面再现的所有再现中,这是唯一可见的一个;但没有人看着它。画家站在画布的右边,注意力完全集中在模特儿身上,而看不到身后如此柔和的镜子。画面上的其他人物大部分都转向了前景——转向了画面边缘明亮的不可视性,转向了那个明亮的阳台,在那里,他们注视着正在注视着他们的人,而没有转向在房间最里面使他们得以再现的漆黑的隐蔽处。的确,有些人物的头侧面对着我们;但没有人能够看见房间后面那面孤零零的镜子,那个微小闪光的长方形,它是可见的,但没有任何目光能够理解它,把它转化为现实,欣赏这个景观所提供的突然成熟的果实。

　　必须承认,这种冷淡只能通过镜子自身的冷淡而找到平衡。它事实上只反射自身而非同一个空间之内的其他因素:既不反射背对着它的画家,也不反射房间中央的那些人物。它所反射的不是可见的,不是强光下可见的那些人物。让镜子起复制作用是荷兰绘画的传统——它们只在非真实的、修改过的、收缩的、凹进的空间里重复了画面上原有的内容。人们在它们身上看到了在画面的第一个例子中所看到的东西,但根据不同的法则进行分解和重构。这里,镜子没有说

以前已经说过的东西。然而,它的位置却似乎居于中央——它的上边恰恰是一条想象的线,位于整个画面的中央,镜子恰好挂在后墙的中间(或至少按我们能够看见的比例的中间);因此,它应该受到画面本身视线的控制;我们完全可以认为在它的内部根据相同的空间安排相同的画室、相同的画家和相同的画布。它可能是一个完美的复制。

事实上,它没有向我们展示画面上所再现的任何东西。它那不动的目光延伸到画面的前方,进入构成了其外部面孔、包含那个空间内安排的所有人物的必然不可见的区域。这个镜子非但没有包围可见的物体,反倒直接插入整个再现的领域,不顾在那个领域内它可能包含的一切,给位于视域之外的一切恢复了视觉性。但是,它以这种方式克服的不可视性并不是所隐藏的不可视性——它并没有绕过那个障碍,它没有扭曲任何视角,它面对不可见的东西既是因为画面的结构,又因为它作为绘画而存在。所反映的只是这样一个事实,即画面上所有人物,或至少那些向前看的人物,目光都是那样僵滞;所以,观者就能够看到画面是否会进一步延伸,它的底边是否能再低一点,直到把画家的模特儿也包括进来。但是,由于画面的确在此停了下来,只展示了画家和他的画室,所以,它也是外在于画面的东西,仅就这是个画面而言——换句话说,一个由线条和颜色构成的长方形,旨在再现任何观者可能看到的东西的一个画面。在房间的最里端,被所有人忽视的那面镜子出乎意料地凸显了画家正在看着的人物(他所再现的客观现实中的画家,工作中的画家的现实);但也有正看着画家的那些人物(在那个物质现实中,线条和色彩已经在画布上铺展开来)。这两组人物都同样不可接近,但方式不同:第一组是因为绘画特有的构造效果;第二组是因为主宰所有画面之普遍共存的法则。这里,再现的行为包括颠倒这两种不可视形式的位置,使之不稳定地极力叠加于——并在表现二者的同时,在同一个时刻,在画面的另一端——作为再现之最高潮的那一端:在画面深处的一个隐蔽所里的一个被反射的深度。镜子提供了一种视觉换位现象,影响到画面所再现的空间以及所再现的内容;它让我们看到了画布中央所画的东西具有双重的不可视性。

当老帕切罗(Pachero)的学生在塞尔维亚的画室里工作的时候,

他给了这个学生一句忠告："形象应该突出于画框之外。"奇怪的是，《宫娥图》就直接但逆向地应用了这句忠告。

二

但是，现在也许至少该是给镜子深处出现的那个图像命名的时候了，那也正是画家在画前所深思的对象。也许最好是一劳永逸地确定这里所表现或展示的所有那些人物的身份，以避免永远对这些模糊的、相当抽象的指代纠缠不清从而导致误解和复制，这些指代就是"画家""人物""模特儿""观者"和"形象"。为了不无休止地追求必然不能充分表达可视事实的一种语言，我们应该说委拉斯开兹做了一幅画；在画中，他再现了自己，他正在画室里或 Escurial 的一个房间里，他正在画两个人的肖像，玛格丽特公主带着仆人前来观看，仆人中有宫女、侍臣和矮人。我们可以准确地叫出这一干人等的名字：传统告诉我们这边是多娜·玛利亚·奥古斯提娜·萨米恩提，那边是尼托，前景中是意大利滑稽演员尼克拉索·帕图萨托。然后，我们可以说出至少不能直接看到的、给画家做模特儿的那两个人的姓名；我们可以在镜子中看到他们，毫无疑问，他们就是国王腓力浦四世和他的妻子玛丽安娜。

这些专有名词将构成有用的标志，避免含混的指代；它们无论如何都能告诉我们画家在看着什么，以及和他一起出现在画面上的大多数人物。但语言与绘画的关系却是无限制的。这不是因为词语的不完善，或当面对可视事物时，词语不可挽回地缺乏表现力。这也不能归于其他原因——只说我们看到了某某东西是无济于事的；我们所看到的东西永远不在所说的东西当中。而且，试图用形象、隐喻或明喻来表示我们所说的东西也是无济于事的；这些形象、隐喻和明喻大放光彩的地方不是我们的眼睛所能利用的空间，而是受句法的序列因素所限定的。在这个特殊语境中，专有名词仅仅是一个伎俩——它让我们指指点点，也就是说，偷偷地从说话的空间溜到观看的空间，换言之，把一个叠加到另一个之上，仿佛它们是同等物。但是，如果你想要打开语言与视觉的关系，如果你想要把它们的不相容性当作说话的起

点而不是要避开的障碍,以便尽可能接近二者,那么,你就必须抹去这些专有名词,使这项任务无休止地进行下去。也许,正是通过这个灰色的无名的语言媒介,由于太宽泛而总是过于谨慎和重复的语言媒介,这幅画才一点一点地释放出它的光彩来。

因此,我们必须假装不知道那镜子的深处反射的是谁,而只探讨那反射本身的状况。

首先是左边再现的大画布的反面。反面,抑或也是正面,因为它全面展示了画布由于其位置而隐藏的东西。此外,它既与窗口相对又是对窗口的强化。与窗口一样,它为这幅画和画外的东西提供了一个公共领地。但是,一方面窗口是通过连续的倾泻运动发生作用的,从右向左的倾泻流动把在场的人物、画家和画布与他们所观看的景观连成一体;而另一方面,镜子以其暴力的瞬间运动,给人一种纯粹惊奇之感的运动,从画面上跳将出来,以便到达它面前被观看却又看不到的地方,然后,在其虚构的最深处,使其可视却又为每一个目光所忽视。这条咄咄逼人的追踪路线把反射与它所反射的东西连接起来,垂直地切断了侧面充溢的光。最后——而这是镜子的第三个功能——它就在门旁,门和镜子一样也是房间后墙上的一个开口。这个门口也是一个光点,柔和的光并没有透过显眼的长方形而照射到室内来。那可能仅仅是一个镀金的框子,如果没有从室内向室外敞开的一扇雕刻的门、门帘的曲线和几级台阶的影子的话。台阶之外是一个走廊;走廊非但没有消失在黑暗之中,反倒消散在一片耀眼的黄色光照之中,而光并没有从这里照射到室内来,却在这里形成了动态的旋涡。在这个既临近又无止境的背景之下,一个男人显出了他的整个身影。我们看到了他的侧面,一只手托着门帘,双脚并非站在同一级台阶上,一只腿弯曲着。他可能正要进入房间;或者仅仅在观看房间里发生的一切,给房间里没有看到他的人一个惊喜。和镜子一样,他的目光朝这个场面的另一边望去;也像对待镜子一样,没有人注意到他的存在。我们不知道他从哪里来;他可能顺着不知通向哪里的走廊从房间外面绕道而来,看到了房间里聚集的人群和正在作画的画家;也可能刚才他就在画面的前方,就在画面上那些眼睛所注视的那个看不见的地方。如同在镜子中看到的肖像,他可能也是从那个明显但却隐蔽的空间反射

出来的肖像。即便如此,也仍然有一个差别:他是有血有肉的一个人;他从外面出现,就站在所再现的地方的门口;他毋庸置疑是一个人——不是可能的反射,而是一个闯入者。而镜子,甚至使画室的墙壁之外、在画面之前发生的一切成为可见的场面,以其矢状的维度创造了内部与外部之间的一种摇摆。这位犹豫不决的来访者一只脚踏在低一级的台阶上,身体完全呈剖面,他好像同时既进又出,仿佛在底部被停止摇动的钟摆。他在那个地点,在身体的黑暗现实之中,重复着整个房间里那些闪光形象的瞬间运动,投射到镜子中、被反射出来,再像可见的、新的和相同的种类从中跳将出来的形象。镜子中苍白的微小形象,那些影子轮廓,与门口这个人高大实在的身材形成了对照。

但是,我们必须再次从画面的后部移向舞台前部;我们必须离开我们刚刚追踪的那个旋涡的边缘。顺着构成了左边中心外的画家的目光,我们首先看到了画布的背后,然后,看到了挂在墙上的那些画,画中间是那面镜子,然后是敞开的门,然后是更多的图画,由于视角的鲜明,我们看到这些图画不过是画框的边缘,最后,在最右边,是窗口,或光线借以涌入的墙上的孔洞。这个螺旋式的贝壳给我们呈现了整个再现的循环——那目光,调色板和画笔,没有符号的画布(这些都是再现的物质工具),画,反射,真人(完整的再现,但却仿佛摆脱了与其并列的幻觉或真实内容);然后,再现再次消解:我们只能看到画框,从外部涌入画面的光,但是它们依次构成了自己的种类,仿佛从别处来到这个地方,正穿过这些黑暗的木框。我们事实上看到了画面上的光,显然从画框的缝隙间喷出;从那里,光移向画家的眉毛、脸颊、眼睛和目光,他一手拿着调色板,一手拿着精细的画笔……这个螺旋在这里结束了,或者说,通过那束光而在这里打开了。

与后墙上的开口一样,这个开口不是由于拉开一扇门造成的;它是整个画面的宽度,而穿过这个跨度的目光也不是远处来访者的目光。占据画面前部和中部的饰物——如果我们把画家包括进来的话——再现了八个人物。其中五个人物,他们的头或低垂,或扭转,或前倾,但都从正确的角度望着画面上的前方。这群人的中间是小公主,身穿闪亮的粉灰色裙子。公主把头转向画面的右边,而她的身体和宽大的裙撑则稍稍向左面倾斜,但她的目光却绝对是直接指向站在

画前的观者的。一条垂直线从这孩子的双眼中间穿过,把画布分成两半。她的脸恰好占据从底部框缘向上的画面的三分之一处。毫无疑问,整幅画的主要命题就在这里;这就是这幅画的客体。似乎为了证明甚至为了强调这一点,委拉斯开兹运用了传统的视觉手段——在主要人物旁边放置一个次要人物,跪望着那个中心人物。仿佛祈祷时的捐赠者,仿佛迎接圣母的天使,跪着的宫女把手伸向公主。她的侧脸在背景的衬托下完全显露出来。她和公主一样高。这个仆人在看着公主,而且只看着公主。稍向右一点站着另一位宫女,也面朝着公主,身体微微前倾,但眼睛显然望着画面前方,也就是画家和公主都注目的地方。最后是分别由两个人物构成的两组:一组较远;另一组在前景,由两个矮人构成。这两组中分别有一个人物看着前方,另一个则望着左边或右边。由于他们的位置和身材,这两组人物构成对应,本身就是成对儿的:后面是侍臣(左边的女人,望着右边);前面是矮人(在最右边的男孩,望着画面中央)。以这种方式排列的这组人物,根据人们看画的方式和所选择的指涉中心,可以用来构成两种不同的图像。第一种是大X:这个X的左上角是画家的眼睛;右上角是男侍者的眼睛;左下角是背朝着我们的被再现的画布(确切说是画架腿);右下角是矮人(他把脚放在了狗背上)。在这个X的中心,在两条线交叉的地方,是公主的眼睛。第二个图像更像是一条宽大的曲线,其一端是左边的画家,另一端是右边的男侍者——这两端都位于画面的高处,从表面向后延伸;离我们较近的曲线的中心与公主的脸和宫女望着她的目光相重合。这个曲线描述的是画面中央的一个空心,既包含又衬托后面的镜子。

 因此,画面是围绕两个中心组织的,视观者把变动的注意力集中在这里还是那里而定。公主站在X形十字架的中心,围着她旋转的是侍者、宫女、动物和弄臣。但这个中枢运动僵化了,被一个景观凝固了。如果这些人物突然静止不动,就好比在酒杯里面,不能让我们看到镜子深处那未能预见的他们正在观望的东西,那么,这个景观就绝对是不可视的。在深度上,被叠加于镜子之上的正是公主;垂直地看,被叠加于表面的则是镜子的反射。但是,由于视角的关系,它们相互非常接近。此外,每一个中心都延伸出一条不可避免的线条:从镜子

中延伸出来的线条跨越所再现的整个深度(而且不止如此,因为镜子构成后墙上的一个洞,并在墙后面创造了另一个空间);另一条线较短:它从孩子的眼睛延伸出来,只跨越前景。这两条矢状线在一个锐角处聚合,就在画面的前方,差不多就在我们看画的地方。那是一个不确定的点,因为我们看不到它;然而又是必然的、确定无疑的一个点,因为它是由这两组主导图像决定的,进而又由另一些临近的虚线加以证实的,这些虚线也以类似的方式产生于画面内部。

于是,我们最后要问,由于是画的外部但又受到画面上所有线条规定的完全不可接近的一个地方,那里究竟是什么呢?首先在公主的目光中,然后在侍者和画家的目光中,最后在远处镜子的亮光中,反射的究竟是什么景观?是哪些面孔呢?但这个问题马上就具有了双重含义:镜子中反射的面孔也就是审视它的那个人的面孔;画面上所有人都观看的东西是两个人的肖像,这两个人的眼前也有一个要观看的场景。整个画面在观看着本身就是一个场景的场景。这个观看和被观看的镜子显示了纯粹交互的条件,其交互的两个阶段在画面底部的两个角落里并未构成对仗——左面是背对着我们的画布,它使外部的点进入了纯粹的景观之中,右面是趴在地板上的狗,画面上唯一既不观看也不运动的因素,因为就其安逸和绒毛上的光泽而言,它才是被观看的唯一客体。

我们第一眼就能从画面上看出是什么创造出了这个作为观看的景观。就是国王和王后。你能感到他们已经出现在画面人物敬慕的目光之中,在孩子和矮人的惊奇之中。我们在画面的尽头,在从镜子反射出来的两个微小身影中,认出了他们。在所有这些聚精会神的面孔当中,在所有这些衣着华贵的身体当中,他们是最暗淡的,最不真实的,在画面上的所有形象中是最不显眼的——一个动作,一点点光,就足以把他们抹掉。在我们面前出现的所有这些人物中,他们也是最受轻视的,因为人们一点都没有注意到从他们背后溜到房间里来、悄悄占据了这个无人注意的空间的那个反射。而只要是可见的,他们就是最脆弱的,是最遥远的现实。相反,仅就他们站在画面的外部,因此以一种实际的不可视性从画面上退隐出来,他们就提供了整个再现赖以编排的核心——他们才是人们所面对的对象,他们才是人们的目光所

向,身穿节日盛装的公主恰恰是呈现给他们看的;从背朝着我们的画布到公主,从公主到在最右边玩耍的矮人,有一条曲线(或者是X朝下的叉),使整个画面的安排都服从于他们的目光,因此使画面构想的核心一目了然,公主的目光和镜中的形象最终都服从于这个核心。

从叙事的角度,这个核心象征着王权,因为占据着这个位置的是国王腓力浦四世和他的妻子。但更重要的原因是在与画面的关系上它所履行的三重功能:一种准确的叠加同时发生于正被描画的模特儿的目光,发生于画面上观者的目光,也发生于正在作画的画家的目光(不是被再现的画家,而是我们所讨论的在我们面前的画家)。这三种"观看"功能聚集在画面外部的一点上,即与所再现场面的关系上理想的一点,但也是完全真实的一点,因为这也是使这幅画的再现成为可能的起点。在现实中,它不可能是可见的。然而,那个现实在画面内部投射出来——以那个理想和真实的点的三重功能相对应的三种形式投射和折射出来。它们是:左面是手里拿着调色板的画家(委拉斯开兹的自画像),右面是一只脚站在台阶上准备进入房间的来访者;他从后面进入场景,但他可以从前面看到国王和王后,他们就是那个场景;最后是位于中央的着装华丽、静止不动、以模特儿身份出现的国王和王后的反射。

一个反射相当简单地以影子的形式向我们展示了前景中所有人正在观看的人。它仿佛魔幻般地恢复了每一个目光中所缺乏的东西——画家的目光中缺乏的模特儿,也就是他的替身在画中正在复制的内容;国王的目光中缺乏的他自己的画像,那是在画布的斜面上有待挥笔的、从他站立的地点看不到的东西;观者的目光中缺乏的场景的真正核心,这个核心的位置仿佛已经被观者自己篡夺了。但是,镜子引起的众多假说也许是假象;也许它所隐藏的东西比揭示出来的还要多。国王和王后支配的那个空间也同样属于画家和观者:在镜子深处完全可能出现——应该出现——匿名的过往者的面孔和委拉斯开兹的面孔。因为那个反射的功能就是把画面上没有的东西拉入画面内部——组织这个画面的目光和接受这个画面的目光。但是,由于这些目光都被放在了画面内部,在右边和左边,因此艺术家和来访者都不可能在镜子中占有一席之地——正如在镜子深处出现的国王恰恰

不属于这个画面一样。

　　在环绕画室周边的巨大旋涡中,从画家的目光及其静止的手和调色板,直到那些完成的画作,再现出现了,也完成了,但仅仅是为了再次分解成光;循环到此结束了。另外,穿过画面深处的线条却没有完结;它们的轨道上都缺少了一段。这一短缺是由国王的不在场造成的——就画家来说这种缺乏恰恰是他的技艺所在。但这种技艺既隐藏又表现了另一种空缺,一种直接的空缺,即作画的画家和看画的观者的空缺。也许在这个画面上,正如画面上的所有再现一样,所见之物的明显本质,即其深刻的不可视性,是与观看之人的不可视性分不开的——尽管有所有那些镜子、反射、模仿和肖像。在场景的周围是所有的符号和连续的再现形式;但再现与模特儿和主权、与作者和接受奉献的观者的双重关系,必然受到了干扰。没有剩余的呈现是绝不可能的,甚至把自身作为景观的再现也如此。在贯穿画面的深度中挖掘出虚构的隐蔽处,将其投射在自身面前,形象的纯粹语言表达不可能完整地呈现正在作画的大师和被描画的王权。

　　也许,在委拉斯开兹的这幅画中存在着一种再现,仿佛是对古典再现的再现,以及它向我们展开的空间的定义。的确,再现在这里向我们再现其自身的全部因素,再现的形象,接受形象的目光,再现使之可见的面孔,以及使再现得以存在的那些举动。但是,在那里,就在同时在我们面前组合和传播开去、从每一个方面得到咄咄逼人的展示的这种消散中,有一个本质的缺乏——其基础的必然消失,即它所描画的人以及仅仅把它当作一幅肖像的人。这个主体——相同的主体——被略掉了。而最终从阻碍它的关系中解脱出来的再现,则可以以纯粹的再现形式再现自身了。

（陈永国　译）

为什么没有伟大的女性艺术家?[1]

[美]琳达·诺克林

琳达·诺克林(Linda Nochlin,1931—2017),著名当代女性主义艺术史家,1931年生于美国纽约。1951年获瓦萨学院(Vassar College)哲学学士学位,1952年获哥伦比亚大学文学硕士学位,同年受聘返回瓦萨学院教授艺术史,后又到纽约大学攻读艺术史博士学位。毕业后,诺克林曾分别在耶鲁大学艺术史系、纽约城市大学研究生中心、瓦萨学院工作过,后为纽约市立大学现代艺术教授。1971年诺克林《为什么没有伟大的女性艺术家?》一文发表,标志着女性主义艺术研究拉开了序幕。除了女性主义艺术史研究,诺克林还涉足现实主义艺术探讨,特别是对库尔贝的研究。2006年她获得了莫尔艺术设计学院颁发的卓越女性奖。

诺克林是第一代女性主义艺术史家和女性主义艺术理论的重要代表人物。她的文章《为什么没有伟大的女性艺术家?》是在纽约城市大学开设的"女性与艺术"讲座基础上写成的。虽然文章的焦点是女性艺术问题,但诺克林认为,女性主义艺术研究需要阐述整个艺术史学科面临的问题并向每一个被视为正统的前提发起挑战。她描述了女性主义艺术研究的目标:不仅重新构想艺术史学科的研究内容,而且转换整个学科的方向。她写道:"(女性主义艺术研究)不应被视为只是主流艺术史的另一种形式或者补充,女性主义艺术史最强势时,可以是一种敢于冒犯的、反美学的论述,旨在向许多主要的学派观点

[1] Linda Nochlin. *Why Have There Been No Great Women Artists?* selected from Maura Reilly. *Women Artists*: *The Linda Nochlin Reader*. London: Thames & Hudson Inc. ,2015.

提出质疑。"①她认为:"女性主义革命就和任何其他的革命一样,最后终究必须以它质疑现在的社会制度之意识形态的方式,认真研究各种知性与学术性领域——例如历史、哲学、社会学、心理学等等——的知识和意识形态的基础。"

诺克林以提问展开她的辩论:历史上为什么没有伟大的女性艺术家?对于这一问题的回答首先是找出历史上的女性艺术家,弥补以往艺术史研究的疏漏,但是诺克林指出,这还远远不够,这样做恰恰支持了这样的观念:伟大的女艺术家是稀少的,它只是天才为男性艺术家所拥有这一规则的例外②。诺克林不同意把天才看成是男性的特权——一个女性由于先天不足而被排除在外的范畴。缺少女性米开朗琪罗的原因在于妇女被长期拒绝在艺术学院大门之外,不能真正进入艺术世界。此外,从前的艺术史与这种排斥形成了共谋,男女进入艺术机构的不平等从来没有在学术研究中得到揭示。相反,艺术史重复着这样的假设:妇女不是伟大的艺术家。诺克林还指出,尽管人们相信妇女能够在艺术领域有所成就,但在实际生活中仍然受到种种限制。例如,绘画或者任何其他职业不应该干预妇女作为妻子、母亲这个貌似真实的假设。

更为根本地,诺克林认为女性主义艺术研究应该通过对作品的解读,质疑为女性艺术定位的机制,也就是揭露那些把指定艺术创作边缘化,又将特定类别的作品中心化的结构与运作方式③。诺克林写道,父权制认为男性比女性优越,男性的权力应该超越女性。这类假设不仅体现在社会观念上,而且体现在视觉结构上。总之,诺克林认为,女性没有在艺术领域获得成功不是由于个人品格、女性性别或者能力问题,而是体制偏见和社会现实阻碍了妇女的发展。父权制社会阻碍了女性实现她们的创造潜能。她得出结论说,艺术并非一个资赋优异的个人随意自发的活动。事实上,整个艺术创作活动,包括创作者的发

① Linda Nochlin. *Why Have There Been No Great Women Artists?* selected from Maura Reilly. *Women Artists: The Linda Nochlin Reader*. London: Thames & Hudson Inc. ,2015.
② Linda Nochlin. *Why Have There Been No Great Women Artists?* selected from Maura Reilly. *Women Artists: The Linda Nochlin Reader*. London: Thames & Hudson Inc. ,2015.
③ Linda Nochlin. *Why Have There Been No Great Women Artists?* selected from Maura Reilly. *Women Artists: The Linda Nochlin Reader*. London: Thames & Hudson Inc. ,2015.

展和艺术作品本身的品质,都发生在一定的社会环境之中。因而,对于"为什么没有伟大的女艺术家"这一问题的回答终将导致对现存社会制度意识形态的质疑。

诺克林的主要著作有:《艺术中的现实主义与传统:1848—1900》(*Realism and Tradition in Art:1848—1900*,1966)、《印象派与后印象派:1874—1904》(*Impressionism and Post-Impressionism:1874—1904*,1966)、《妇女,艺术与权力》(*Women,Art,and Power: And Other Essays*,1988)、《视觉政治:论十九世纪艺术与社会》(*The Politics of Vision: Essays on Nineteenth-Century Art and Society*,1989)、《十九世纪的女性:范畴与矛盾》(*Women in the 19th Century: Categories and Contradictions*,1997)、《表现女性》(*Representing Women*,1999)、《沐浴者、身体、美:内在之眼》(*Bathers,Bodies,Beauty: The Visceral Eye*,2006)等。

从这个国家最近高涨的女权主义活动来看,女性运动确实成为一种解放运动,其力量主要是个人的、心理的和主观的,像其他激进运动一样,当前的需求,女权主义者被攻击的问题现少有历史分析[①]。然而,像任何革命一样,女权主义者最终必须掌握各种知识或学术学科——历史、哲学、社会学、心理学等知识和意识形态基础,以同样的方式质疑当前社会制度的意识形态。正如约翰·斯图亚特·密尔(John Stuart Mill)所建议的那样,我们倾向于接受任何自然的东西,那么这在学术研究领域和在我们的社会安排领域都是正确的。在学术研究中,"理所当然"的假设也必须受到质疑,许多所谓的"事实"的神话基础也必须被揭示出来。正是在这里,女性作为一个公认的局外人,特立独行的"她",而不是假定的中立的"人"——实际上是白人男性的地位被接受作为自然的,或者隐藏的"他"——这点应作为一项优势,而非一种阻碍,或者一种扭曲。

在艺术史领域,西方白人男性的观点被无意识地接受为艺术史学

① Kate Millett. SexualPolitics. New York,1970;Mary Ellman. Thinking About Women. New York,1968.是值得注意的例外。

家的观点,而且确实被证明是不充分的,不仅从道德和伦理的角度,或者因为它是精英主义的,而是从纯智力的角度。通过揭示学术艺术历史以及一般历史学科的失败,让人考虑到不被承认的价值系统,女权主义批判这样一个历史研究的入侵者,其出现就已经揭露出艺术史观念上的装模作样,以及对历史的无知天真。当所有学科都变得更加自觉,更加意识到它们的预设的本质,正如在各个学术领域的语言和结构中所表现的那样,这种不加批判地将"什么是自然的"接受为"自然的"可能在智力上是致命的。就像密尔认为男性主宰是一种长期以来的社会不公平,如果要创造真正公平的社会秩序,就必须加以克服;同样的,我们可以将约定俗成的白种男性主观的主宰视为一系列智识扭曲的根源,必须加以纠正,才能达到一种较充分而正确的史观。

只有像密尔这样投入的女性主义知识分子才能刺穿历史上的文化、意识形态的限制以及特定的"专业性",揭露其处理女性问题,甚至形成该学问之重大关键问题时所怀的偏见与不足。因此,所谓的女性问题,远不是一个次要的、外围的、可笑的问题,它被移植到一个严肃的、已建立的学科上,它可以成为一种催化剂,一种智力工具,探索基本的、"自然的"假设,为其他类型的内部问题提供范例,反过来又提供了与其他领域的激进方法建立的范例的联系。甚至一个简单的问题"为什么没有伟大的女艺术家?"如果充分回答,会产生一种连锁反应,扩大不仅包含单一领域公认的假设,而且对外接受历史学和社会科学,甚至心理学和文学。因此,从一开始,我们要挑战这样一个假设,即传统的知识探索的划分仍然足以处理我们这个时代的有意义的问题,而不仅仅是方便或自我产生问题的人。

我们可以举个例子来检查这个永恒的问题的牵连性(当然,你几乎可以将任何人类卖力演出的领域拿来套用这个问题,只要在句子上作适当变动即可):"好,如果女人真的与男人平等,为什么从来没有任何伟大的女性艺术家(或作曲家,数学家,哲学家,或者在伟大之列中那么屈指可数)?"

"为什么没有伟大的女性艺术家?"这个问题在大多数关于所谓女性问题的讨论中都以一种责备的口吻出现。但就像女权主义"争议"

中涉及的许多其他相关问题一样,它在伪造问题本质的同时,也在不知不觉地提供自己的答案:"没有伟大的女性艺术家,因为女性无法伟大。"

这些问题背后的假设在范围和复杂性上各不相同,从"经过科学证实"证明,认为女性这种有子宫而没有阴茎的人类是无能的,不能创作任何东西。为何女性经过这么多年均是如此——毕竟,许多男性也有他们的缺点——仍然没有在视觉艺术上取得任何特别重要的成就。

女权主义者的第一反应是吞下诱饵,并试图回答所提出的问题,即挖掘出历史上有价值或未得到充分赏识的女性艺术家的例子,发展有趣和富有成效的职业。"重新发现"被遗忘的花卉画家或大卫的追随者,并为她们提出理由。证明摩里索真没有那么依赖马奈。换句话说,去加入那些专家学者的研究活动,使被否定或弱势的大师的重要性受到注意。这类努力有些确实是出自女性主义者的观点,比如1858年《威斯特敏斯特评论》①上刊登的一篇关于女艺术家的文章,或最近更多的对考夫曼(Angelica Kauffmann)和真蒂莱斯基(Artemisia Gentileschi)等艺术家的学术研究②无疑是值得我们付出努力的,这不仅增加了我们对女性成就的了解,也增进了我们对艺术史的了解。但她们丝毫没有质疑"为什么没有伟大的女性艺术家?"这个问题背后的假设。相反,通过试图回答这个问题,她们暗中加强了它的消极影响。

另一种回答这个问题的尝试涉及稍微改变一下立场,并像一些当代女权主义者那样断言,女性艺术的"伟大"与男性艺术的"伟大"不同,因此假定存在一种独特的、可识别的女性风格,它在形式上和表现品质上都有所不同,并以女性处境和经历的特殊特征为基础。

① "Women Artists.",Ernst Guhl 针对 Die Frauen in die Kunstgeschichte 中所写的评论,发表于《威斯特敏斯特评论》(美国版),LXX,1858 年 7 月,第 91—104 页。我很高兴肖瓦尔特(Elaine Showalter)提醒我注意这篇评论。
② 例如可参阅瓦尔希(Peter S. Walch)有关考夫曼的精彩研究或他未发表的博士论文 Angelica Kauffmann (Princeton University, 1968)之中有关的题目;至于真蒂莱斯基,见 R. Ward Bissell. Artemisia Gentileschi: A New Documented Chronology, Art Bulletin. 1968 年 6 月,第 153-168 页。

从表面上看,似乎很有道理:一般说来,女性在社会中乃至作为艺术家,其经验与处境都和男性不同,而由一群自觉地联合在一起并具有清楚目的、想将女性经验的集体意识具体化的女性所创造的艺术,自然应该会在风格上一看即知是女性主义的(如果不是女性化的)艺术。不幸的是,这种说法虽然仍有可能是真的,但是到目前为止却从未发生。多瑙河画派(Danube School)卡拉瓦乔(Caravaggio)的追随者,在阿旺桥(Pont-Aven)围绕着高更的画家,青骑士(the Blue Rider)或者立体派(Cubist)等,都可以通过某些清楚定义的风格或表现特质来加以辨认,却没有类似"女性气质"的共同特质可用来联结女性艺术家的风格,这就好比没有这类特质可用来联结女性作家一般,后者在埃尔曼(Mary Ellmann)的《有关女性的思考》(Thinking about women)中,便以明智的辩论,驳斥最具破坏性同时也相互矛盾的男性批评老套①。以下这些女性的作品似乎都与女性气质的细致本质没有关系:真蒂莱斯基、维热－勒布伦夫人(Mme Vigee-Lebrun)、考夫曼、罗莎·博纳尔、摩里索、瓦拉东(Suzanne Valadon)、珂勒惠支、赫普沃思(Barbara Hepworth)、奥基夫、托伊伯－阿尔普(Sophie Taeuber-Arp)、弗兰肯特勒(Helen Frankenthaler)、赖利(Bridget Riley)、邦特寇(Lee Bontecou),或者奈维尔逊(Louise Nevelson),还有文学界的萨福(Sappho)、法国玛丽(Marie de France)、奥斯汀(Jane Austen)、勃朗特(Emily Bronte)、乔治·桑(George Sand)、艾略特(George Eliot)、伍尔芙(Virginia Woolf)、格特鲁德·斯坦、狄更生(Emily Dickinson)、普拉特和苏珊·桑塔格。在上述每一个例子里,与她们同时期、同背景的其他艺术家和作家,似乎都远较她们彼此间接近得多。

可以肯定的是,女性艺术家对待媒体的态度更加内敛,更加细致入微。但是上面提到的女性艺术家中哪一个更内敛呢?女性艺术家比瑞登更内敛,比柯罗对颜料的处理更微妙?弗拉戈纳尔(Jean Honoré Fragonard)女性化的程度比维热-勒布伦夫人多还是少?或者,如果将"男性特质"和"女性特质"视为相对的两极来看,那么更该提出来的问题是,整个法国18世纪的洛可可风格不就是相当"女性

① Mary Ellmann. Thinking about women. New York, 1968.

化"的吗？当然，如果纤弱、细致和考究被视为女性风格的特征，在博纳尔的《赛马会》(The Horse Fair)里实在看不到纤弱之处，弗兰肯特勒的巨幅油画也毫无纤弱和内省之处。如果女性爱画家庭生活或儿童，斯滕(Jan Steen)、夏尔·丹和印象派画家也是一样——雷诺阿、莫奈以及摩里索、卡萨特都爱这类景象。无论如何，单凭某个范围的题材选择，或者对某些题目的限制，并不等于一种风格，更非女性化的风格。

问题并不在于女权主义者的女性特征是怎样的概念，而在于她们与公众共有的对艺术的错误观念。人们天真地认为艺术是个人情感体验直接、个人的表达，将个人生活转化为视觉条件。艺术几乎从来都不是这样，伟大的艺术从来都不是这样。艺术的制作涉及一个自洽的语言形式，或多或少依赖图式或系统的符号，这些必须通过教学、学徒制或长时间的实验来学习或工作。艺术的语言更多地体现在画布或纸上的颜料和线条上，体现在石头、黏土、塑料或金属上，它既不是伤感的故事，也不是秘密。

事实是，据我们所知，虽然有许多有趣的、非常好的女性艺术家，但对她们的研究和欣赏还不够充分。不管我们多么希望有这样的人，但始终没有出现过非常伟大的女性艺术家，既没有伟大的立陶宛爵士钢琴家，也没有伟大的爱斯基摩网球运动员。这应该是令人遗憾的，但无论如何操纵历史或关键证据都改变不了这种情况，对男性沙文主义歪曲历史的指责也不会起作用。事实上，亲爱的姐妹们，对于米开朗琪罗或伦勃朗、德拉克洛瓦或塞尚、毕加索或马蒂斯，甚至最近时代的德·库宁或沃霍尔，没有任何女性可以与他们相提并论，就好像也没有任何美国黑人可以与他们相提并论。如果真的有大量"隐藏"的伟大女性艺术家，或者如果女性艺术真的应该有不同于男性艺术的标准，而且不能两者兼得，那么女权主义者在为什么而战呢？如果女性确实在艺术领域取得了和男性一样的地位，那么现状就很好了。

但实际上，我们都知道，事物的现状和过去的状况不论是在艺术界还是数百个其他的领域，对所有那些没有福气被生为白人、中产阶级、更重要的是男性的人而言，就是事倍功半、饱受压迫，并且挫折连

连的,女性便是这些人之中的一分子。问题不在于我们的星象、我们的荷尔蒙、我们的月经周期,而在于我们的机构和我们的教育——这里的教育被理解为包括从我们进入这个世界的那一刻起发生在我们身上的一切,或者我们有意义的象征、符号和信号。事实上,奇迹在于,考虑到女性或黑人的绝对劣势,她们中仍有许多人在科学、政治或艺术等白人男性特权领域取得了相当卓越的成就。

当人们真正开始思考"为什么没有伟大的女性艺术家"时,你开始意识到我们对世界知觉的意识在多大程度上被制约甚至被扭曲,但看最重要的问题的提出方式就可以知道。我们往往想当然地认为东亚问题、贫困问题、黑人问题和妇女问题确实存在。但首先我们必须问自己,是谁在提出这些"问题",然后,这些表述可能有什么目的。(当然,我们可以唤醒记忆,想想纳粹的"犹太人问题"的意涵。)的确,在这个即时沟通的时代里,"问题"总是迅速地被设计出来,以使那些手握权力者有愧于心的感觉合理化:于是,在越南和柬埔寨的美国人陈述的问题,对他们而言便是"东亚问题",而东亚人则较为实际地视之为"美国问题";所谓的贫穷问题对都市贫民窟或郊区荒地上的居民而言,可能应视为"财富问题";同样的讽刺性扭曲会将白人问题变成相反的黑人问题;而同样的逆转逻辑也出现在设计我们自己目前状况的"女性问题"上。

关于"女性问题",就像所有人类的问题一样(当然,把任何与人类有关的事情称为"问题"的想法本身也是最近才出现的)根本不可能被"解决",因为人类问题涉及的是对情况本质的重新解释,或者是"问题"本身的立场或计划的彻底改变。因此,女性及其在艺术领域的地位,就像在其他领域的努力一样,不是一个"问题",可以通过占统治地位的男性权力精英的眼睛来看待。相反,女性必须把自己想象成潜在的(如果不是实际上的)平等主体,必须愿意正视她们处境的事实,而不是自怜或逃避;与此同时,她们必须以创造一个世界所必需的高度情感和智力承诺来看待自己的处境,在这个世界中,社会机构不仅将使平等成就成为可能,而且将积极鼓励平等成就。

希望艺术或其他领域的大多数男性很快能看清事实,并发现像某些女权主义者乐观地断言的那样,给予女性完全平等,符合他们自己

的利益,这当然是不现实的。或者坚持认为,男性自己很快就会意识到,由于拒绝进入传统的"女性"领域和情感反应,他们的地位被削弱了。毕竟,如果手术的水平要求卓越、负责或有足够的回报,很少有领域是真正"拒绝"给男性的:需要"女性化"亲近婴儿或孩子的男性获得了儿科医生或儿童心理学家的职位,以做更常规的工作;那些具有厨房创意冲动的人可能会成为名厨;当然,渴望通过被称为"女性化"的艺术兴趣来充实自己,他们可以去当画家或雕塑家,而不是像跟他们同好的女性那样成为博物馆助理或兼职陶艺家;在谈到学术方面,有多少男性愿意拿他们的教师和研究员的工作来交换那些无薪资或兼职的研究助理和打字员的工作,或者全职的保姆和管家的工作?

那些拥有特权的人不可避免地会紧紧抓住这些特权不放,无论其中的优势多么微不足道,他们都会紧紧抓住特权不放,直到被迫向这种或那种优越的权力低头。

因此,女性在艺术领域的平等问题——就像在其他领域一样——不是取决于男性个体的相对仁慈或恶意,也不是取决于女性个体的自信或卑贱,而是我们体制结构本身的本质以及它们强加给作为其中一部分的人的现实观点。正如约翰·斯图亚特·密尔一个多世纪前指出的那样:"一切平常的事物看起来都很自然。女性对男性的服从是一种普遍的习俗,任何背离这一习俗的行为都很自然地显得不自然。"[①]大多数人,尽管嘴上说着要平等,却不愿放弃他们的优势如此巨大的事物的"自然"秩序;对于女性来说,情况更加复杂,正如密尔敏锐地指出的,与其他受压迫群体或种群不同,男性不仅要求女性服从,还要求她们无条件的爱;因此,女性往往为男性主导的社会本身的内化需求以及过多的物质产品和舒适所削弱:中产阶级女性失去得更多。

"为什么没有伟大的女性艺术家?"这个问题只是错误诠释和错误观点的冰山一角:隐藏在下面的是一大堆不可靠的错误观念,关于艺术的本质和它所伴随的环境,关于人类能力的本质,特别是人类的卓

① John Stuart Mill. The Subjection of Women . inThree Essays by John Stuart Mill. London: World's Classics Series,1966:441.

越,以及社会秩序在这一切中所扮演的角色。虽然这样的"女性问题"可能是一个伪命题,但"为什么没有伟大的女性艺术家?"指出了在关于妇女服从的具体政治和意识形态问题之外,知识上的主要困惑领域。这个问题的基础是许多关于艺术创作以及伟大艺术创作的天真、扭曲、不加批判的假设。这些假设,无论是有意还是无意的,都将米开朗琪罗、凡·高、拉斐尔和波洛克这些看似不可能的超级巨星联系在了"伟大"的头衔之下,这个尊衔乃由数篇以上述艺术家为研究对象的学术论文证明而得——而"伟大的艺术家"当然被视为一位具有"天才"的艺术家。天才,反过来,被认为是一个永久的和神秘的力量以某种方式嵌入艺术家的人之内①。这样的想法与未受质疑且往往是不自觉的大历史的前提相关,而这正使得丹纳(Hippolyte Taine)为历史思考方向所设计的"种族—环境—时机"的公式显得像个诡辩的模式。然而这些假设正是大量的艺术史写作的内涵。难怪产生伟大艺术的条件这个重要问题绝少被拿出来作研究,或者直到最近,这类一般性问题的研究不是被认为不够学术或太广泛而遭到搁置,就是被判定属于其他学科(例如社会学)的领域。鼓励人们走冷静,非个人的,社会学式的,以及以体制为起点的研究方向,便会揭露艺术史这一行据以为基础的整个浪漫、精英主义,个人崇拜和论文生产的副结构,这个结构一直到最近才被一群年轻的持不同意见者所质疑。

我们发现隐匿在女性作为艺术家这个问题之下的,是伟大艺术家——这上百篇学术论文的题目,独一无二、神一般的人物——的迷思,这种人天生便带有神秘的特质,很像格拉斯太太(Mrs. Grass)鸡汤里的金块(Golden Nugget),我们称之为天才或天分,而这种特质就像杀人狂一样,必须时常出击,不管环境有多么不适当或不乐观。

从最早的时代开始,围绕着具象艺术及其创造者的神奇光环就孕育了神话。有趣的是,普林尼认为古希腊雕刻家利西波斯也具有同样的神奇能力——年轻时来自内心的神秘呼唤,除了自然之外没有任何

① 最近强调艺术家与美学经验的连锁关系之相关资料,见 M. H. Abrams, The Mirror and the Lamp: Romantic Theory and the Critical Tradition. NewYork, 1953; Maurice Z. Shroder, Icarus: The Image of the Artist in French Romanticism. Cambridge: Massachusetts, 1961。

老师，这种现象一直延续到 19 世纪，马克斯·布琼在他为库尔贝写的传记中也重复了一遍。艺术家模仿的超自然力量，他对强大的可能是危险的力量的控制，在历史上发挥了作用，使他从其他人中脱颖而出，成为一个像神一样的创造者，一个从无中创造存在的人。神童的童话故事，通常是一个老艺术家或挑剔的顾客，发现一个卑微的牧童是个神童，这样的童话故事在艺术神话中早就是老套了，这可上溯至瓦萨里（Giorgio Vasari）将年轻的乔托（Giotto）不朽化。乔托是在为伟大的契马布埃（Cimabue）看守羊群，并在石头上画羊时被发现的；契马布埃对此画的写实性心折不已，立即邀请这位寒微的年轻人当他的学生①。由于某些神秘的巧合，后来的艺术家如贝卡夫米（Domenico Beccafumi）、桑索维诺（Andrea Sansovino）、卡斯塔尼奥（Andrea del Castagno）、曼特尼亚（Andrea Mantegna）、苏巴朗（Francisco Zurbaran）和戈雅等人，都是在类似的放牧环境中被发现的。年轻的伟大艺术家即使没有福气去照管一大群羊，他的才华总是能在很早的时候便显现出来，而且完全无需外来的鼓励：利比（Filippo Lippi）、普桑（Nicolas Poussin）、库尔贝和莫奈等人据说都曾在教科书的边缘上画漫画，反倒不爱念正书——当然，我们从来没有听说谁不爱念书，喜欢在书边上涂鸦，最后没有变成比百货公司雇员或皮鞋推销员更出色的人物。据米开朗琪罗的传记作者和学生瓦萨里说，这位伟大人物自己作画的时间，比一个孩童念书的时间还要长。他的才华更是明白确切，据瓦萨里说，有一回他的老师吉兰达约（Domenico Ghirlandaio）暂时离开画了一部分的新圣母玛丽亚教堂（Santa Maria Novella）画作，这位年轻的艺术学生便趁此机会画了"鹰架、支架、颜料罐、画笔和工作中的学徒们"，他是如此熟练，他老师返回时喊道："这个男孩比我知道得更多。"

通常情况下，这类故事可能有些真实性，往往反映并延续了它们所包含的态度。不管这些关于天才早期表现的神话有什么事实依据，

① 比较一个女性的迷思，灰姑娘的故事，我们可以看到，灰姑娘得到高贵的地位，乃依据她被动的、"性目标物"的属性——一双小脚——为基础，神奇男孩则不断以各种活跃的成就来证明自己。较完整的有关艺术家迷思的研究，见 Ernst Kris and Otto Kurz, Die LegendevomKünstler: EinGeschichtlicherVersuch, Vienna, 1934。

故事的基调都是误导人的。例如，年轻的毕加索15岁时，在一天之内通过了巴塞罗那和马德里艺术学院的所有入学考试，他担心这样的困难使得大多数考生需要一个月的准备时间。然而我们还想知道更多类似的艺术学院早熟个案，后来只是表现平平或者失败——当然，艺术史学家对这些人是不感兴趣的——或者想深入研究毕加索的艺术教授父亲在发现他儿子在绘画方面的早熟时所扮演的角色。如果毕加索生下来是个女孩呢？鲁伊斯会付出同样多的关注或激发其同样多的雄心壮志吗？

所有这些故事强调的是艺术成就的不可思议、不确定和社会性质；这种对艺术家角色的半宗教概念在19世纪被提升为圣徒崇拜，艺术史学家、批评家尤其是一些艺术家自己，都倾向于将艺术创造提升为一种替代宗教，成为物质世界中更高价值的最后一道堡垒。19世纪的"圣徒传奇"中，艺术家挣扎对抗最坚定的亲人与社会的反对，像任何基督教殉道者一样遭受社会的恶言恶语，最终战胜了一切困难——通常在他死后——因为他的内心深处散发着神秘而神圣的光芒：天才。正如疯狂的凡·高，在癫痫发作和濒临饥饿的情况下仍旋转着向日葵；塞尚勇敢地面对父亲的拒绝和公众的嘲笑，以一种存在主义的姿态，抛弃了体面和经济保障，去热带地区追寻自己的使命，或者图卢兹·罗特列克，矮小、残废、酗酒，牺牲他的贵族血统的权利来支持给他提供灵感的肮脏环境。

现在没有一个严谨的当代艺术历史学家会把这些显而易见的童话当真。然而，无论社会影响、时代观念、经济危机等因素有多少值得深究之处，也正是这种关于艺术成就及其伴随因素的神话，形成了学者们无意识的、无可质疑的假设。在对伟大的艺术家进行最复杂的调查之后——更具体地说，是接受"伟大的艺术家"这一概念的艺术史学家专著，他生活和工作的社会和制度结构仅仅是次要的"影响因素"或"背景因素"——潜伏着天才的黄金理论和个人成就的自由企业概念。在此基础上，女性在艺术上缺乏重大成就可以被表述为一个三段论：如果女性拥有艺术天才的金块，那么它就会显露出来。但它从未显露出来。这便显示女性没有艺术天才。如果名不见经传的牧童乔托和癫痫缠身的凡·高都能成功，为什么女人不能？

然而,一旦一个人离开童话和自我实现的预言的世界,相反地,以冷静的眼光看待重要的艺术生产存在的实际情况,在其整个历史的社会和制度结构的范围内,人们发现,历史学家提出的那些富有成果的或相关的问题,形成了相当不同的形式。例如,人们可能会问,艺术家最可能来自哪个社会阶层,在不同的艺术史时期,来自哪个种姓和亚群体。有多少比例的画家和雕塑家,或者更具体地说,主要的画家和雕塑家,他们的父亲或其他近亲也是画家和雕塑家或从事相关的职业。正如尼古拉斯·佩夫斯纳(Nikolaus Pevsner)在他关于17、18世纪法国学院的讨论中指出,艺术职业从父亲到儿子的传承被认为是理所当然的。当然,学会会员的儿子是不必缴学习费用的①。虽然在19世纪时有很多值得注意的高潮迭起的故事,讲的都是那些被父亲拒绝的伟大叛逆者,但我们恐怕必须承认,有相当大比例的伟大或不怎么伟大的艺术家,在子承父业、天经地义的时代里,都有个艺术家父亲。在重要艺术家之列中,来自艺术家家庭的人,立刻让人想到的就有霍尔拜因(Holbein)和丢勒,拉斐尔和贝尔尼尼(Bernini),即使到了我们自己的时代,也还能找出毕加索、考尔德(Alexander Calder)、贾科梅蒂(Alberto Giacometti)和怀斯(Wyeth)等人。

就艺术职业与社会阶层的关系而言,试图回答"为什么没有伟大的女性艺术家?"这个问题很可能会提供一个有趣的范式:"为什么没有来自贵族的伟大艺术家?"人们很难想象,至少在反传统的19世纪之前,有哪位艺术家出身于比上层资产阶级更高的阶级;甚至在19世纪,德加也出身于下层贵族——实际上更像是高级资产阶级,只有图卢兹·罗特列克——因为意外的残疾而变成了边缘阶级,才可以说是来自上层阶级的上层。尽管贵族阶层一直为艺术提供最大份额的赞助和观众——事实上,即使在我们这个更加民主的时代,财富贵族阶层也是如此——但他们对艺术本身的创造除了业余的努力外,贡献甚少。尽管贵族(比如许多女性)有更多的教育优势,大量的休闲时间,事实上,像女人一样,经常被鼓励去涉足艺术甚至发展成为受人尊敬的爱好者,像拿破仑三世的表妹马蒂尔德公主,曾在官方沙龙展出她

① NikolausPevsner. Academies of Art, Part, Past and Present. Cambridge,1940:96f.

的作品；或维多利亚女王，她和阿尔贝亲王一起学习艺术，其成就不亚于兰西尔本人。难道这小小的金块——天才——从贵族的化妆中消失了，就像从女性的心理中消失了一样？或者应该这么说，上流社会和女人的面前有太多的要求和期望——有极大量的时间必须用在社会功能上，用在被要求的各种活动里，要他们全心投入专业艺术创作的工作中，对上流阶级的男性和所有的女性而言，实在是不可思议的事，这与天分和才华无关。

当人们提出关于创造艺术的条件的正确问题时（伟大艺术的创造只是其中的一个子话题），毫无疑问，我们必须对智力和天赋的一般情况进行一些讨论，而不仅仅是艺术天才。皮亚杰和其他人强调遗传认识论发展的原因，在幼儿想象力展开和发展智力时，或我们选择所谓的天才是一个动态的活动，而不是一个静态的精华，和一个活动主题的情况。作为儿童发展领域的进一步调查暗示，这些能力，或者这种才智，从婴儿期开始一步一步以适应与调节（adaptation-accommodation）的模式建立在环境中的主体（subject-in-an-environment）里，对于质朴无华的观察者来说，这些能力看起来确实似乎与生俱来。这些研究表明，即使撇开大历史原因不谈，学者们也将不得不放弃这样一种观念——无论是否有意识地表达出来——即个人天才是天生的，是艺术创造的首要因素[①]。

"为什么没有伟大的女性艺术家？"这个问题让我们得出这样的结论，到目前为止，艺术不是一个天赋超常的个体的自由、自主的活动，受之前的艺术家的"影响"，或者说更模糊、更肤浅的是，受"社会力量"的影响，实际上，艺术的总体情况，无论是发展的艺术生产和艺术作品本身的性质和质量，出现在社交场合内，都是该社会结构的必要元素，并由具体的、确定的社会制度决定，这些社会体制是艺术学院、庇护制度、神性创造者的神话、具有男性魅力的或被社会放逐的艺术家等等。

[①] 当代的艺术发展——大地作品（earthworks）、观念艺术、信息艺术等等——自然不再强调艺术家个人的天才和有市场的产品；在艺术史中，Harrison C. and Cynlhia A. White, Canvases and Careers: Institutional Change in the French Painting World, New York, 1965, 开启了一个丰盛的新研究方向，如佩夫斯纳先驱式的 Academies of Art。Ernst Gombrich, Pierre Francastel，其方式虽然极为不同，但两人都倾向于将艺术和艺术家视为整个环境的一部分，而非漂浮的孤立物。

有关裸体的问题

我们现在可以从一个更合理的立场来推敲我们的问题,因为"为什么没有伟大的女性艺术家?"这个问题的答案本质不在于一个人天生是天才或不是天才,而在给定的社会制度的本质和他们在不同的阶级和族群中个人所做的禁止或鼓励。让我们先看一下这样一个简单的但关键的问题,从文艺复兴时期直到 19 世纪末有抱负的女性艺术家能否找到裸体模特儿? 一段时间仔细地和长期地研究人体模特是每一个年轻的艺术家必不可少的训练,也是所有壮观华丽的作品的创作过程中所所需的,而一般被视为最高等艺术类别的历史绘画更以这类基本训练为其基础。事实上,19 世纪传统绘画的捍卫者认为,伟大的绘画不可能有穿着衣服的人物,因为服装不可避免地破坏了时代的普遍性和伟大艺术所要求的古典理想化。不用说,16 世纪末 17 世纪初学院成立以来,训练项目的核心就是裸体画,通常是男性模特。此外,成群的艺术家和他们的学生经常在他们的工作室里私下会面,画裸体模特的画像。总的来说,尽管个别艺术家和私人学院广泛地使用女性模特,但直到 1850 年,几乎所有的公立艺术学校都禁止女性裸体,佩大斯纳称之为"难以置信"①。不幸的是,更可信的是,有抱负的女艺术家根本找不到任何裸体模特,无论男女。直到 1893 年,伦敦皇家艺术学院还不允许"女"学生参加素描,即使在少数有女生的课堂,模特也需要"部分遮盖"②。

有关写生课程的绘画调查显示:伦勃朗画室里一群全为男性的学生正在画一名裸体女性;18 世纪的海牙和维也纳的学院课程中,许多

① 女性模特儿在 1875 年时开始出现在柏林的写生课上,斯德哥尔摩则是在 1839 年,那不勒斯在 1870 年,伦敦皇家学院在 1875 年以后。见 NikolausPevsner. Academies of Art, Part, Past and Present. Cambridge,1940:231。女性模特儿在宾州美术学院里,迟至 1866 年甚至更晚,都仍须戴着面具以隐藏其真实身份——见 Thomas Eakins 的一幅炭笔画所描绘之景象。

② NikolausPevsner. Academies of Art, Part, Past and Present. Cambridge,1940:231。

人围着裸体男性作画;19世纪初时,布瓦依(Louis Léopold Boilly)的一幅优美绘画中呈现了在乌东(Jean-Antoine Houdon)的画室里,人们正画着一名坐着的裸体男性。科舍罗(Léon-Mathieu Cochereau)栩栩如生的《大卫画室内》(Interior of David's Studio)在1814年的沙龙展中展出,画面上是一群年轻男子勤奋地画着一个男性裸体模特儿,模特的架子前可以看到那些被丢弃的鞋子。

直到20世纪,艺术家年轻时代的作品中所显露的依然留存的"学院派"画风——对画室里的裸体模特儿进行巨细靡遗、小心谨慎的描绘——证明了这个部分的研究对教学和怀才生手的发展都是非常重要的。正式的学院课程本身通常会从临摹素描和版画开始,接下来是拿知名雕刻的石膏模型来画素描,然后才画真的模特儿。最后阶段的训练被剥夺,便等于被剥夺了创造重要艺术作品的可能性,除非这位上不成模特儿写生课的女士才气超凡,或者像大部分想当画家的女性一样,最后只好把自己局限在肖像画、类型绘画、风景画或静物画等"次要"领域里。这就好比一个医科学生被剥夺了解剖甚至检查裸体人体的机会。

据我所知,在艺术家的作品中,除了裸体模特本身之外,没有任何其他角色的女性,这是一个关于礼仪规则的有趣评论:也就是说,一个(当然是"低级"的)女人暴露自己作为一群男人的物体是可以的,但是禁止一个女人参与研究和记录裸体男人作为一件物体,甚至记录同性也不行。关于这一禁忌,有一个有趣的例子,那就是佐法尼在1772年画的一幅伦敦皇家学院成员的集体像,他们聚集在客厅里,面对着两个裸体男性模特:所有杰出的成员都出席了,只有一个值得注意的例外——唯一的女成员,著名的安杰莉卡·考夫曼,为了礼节起见,她只是以肖像的形式出现,在墙上挂了一幅她的半身像。波兰艺术家丹尼尔·乔杜维耶茨基(Daniel Chodowiecki)稍早创作的一幅《工作室里的女士》(Ladies in the Studio)中,女士们在描绘一名衣着朴素的女性。在一幅来自法国大革命后相对解放的时代的石印画中,石印家马来(Marlet)描绘了一群学生中的一些女性画家在给男性模特素描,但模特自己却穿了一条看起来像是游泳裤的东西,这种服饰很难营造古典美感;毫无疑问,这样的放纵在当时被认为是大胆的,画中的年轻女

士们也被怀疑道德有亏，但即使是这种自由的状态似乎也只持续了很短的一段时间。在1865年的一间画室里，站着的蓄着胡须的男模特披着厚重的衣服，全身没有一处能逃出宽袍的仔细围裹，即便如此，在穿着蓬裙的年轻女画家面前，还是优雅地把目光移向别处。

宾夕法尼亚学院女子模特班的女学生们显然连这种适度的特权都不被允许。托马斯·埃金斯(Thomas Eakins)在1885年拍摄的一张照片显示，这些学生正在用一头牛(公牛？牡牛？下面的部分从照片上不容易看出来)，可以肯定的是这是一头裸体的牛，这是一件大胆自由的事，当时连钢琴的腿都要用荷叶边遮盖起来(将牛模特引入艺术家的工作室源于库尔贝，1860年代，他曾把牛带到他短暂的工作室学院)。直到19世纪末，在俄国列宾的画室和社交圈相对开放的氛围中，我们才看到女性艺术学生和男性一起，无拘无束地画着裸体人物——当然是女模特儿——的情形。即使在这个例子里，必须注意的是有些照片拍的是在某个女性艺术家家中的私人写生聚会；另有一张照片上的模特儿身披长袍；有一大张集体画像是由列宾的两名男学生和两名女学生合力完成的，所有俄罗斯现实主义的学生，不论过去的和现在的，都被集合在同一画面上，这是一幅想象作品，而非写实的画室景致。

我已经探讨了裸体模特的可得性的问题，这是自动的、体制上维持的对妇女歧视的一个方面，我如此详细地讨论这个问题，只是为了说明对妇女歧视的普遍性及其后果，在漫长的时间里，在艺术领域达到纯粹的熟练，更不用说伟大，所必需准备的一个方面是制度的而不是个人的本质。人们也可以很好地研究情况的其他方面，如学徒制、学术教育模式，特别是在法国，这几乎是成功的唯一关键，有一个常规的进程和竞争的设置，它有一定的程序，也有固定的竞争模式，赢得罗马奖(Prix de Rome)能让年轻的赢家在该城市的法国学会工作——当然，这对女性而言是不可思议的——女性一直到19世纪末才获准参加比赛，事实上在那个时候，整个学术系统已经丧失其重要性了。以19世纪的法国为例(这个国家的女性艺术家的比例可能比任何其他国家都要来得高——从参加沙龙展的艺术家总数与其中女性的数

量比例来看的话),"女性不被视为专业画家",这点似乎是很清楚的①。到了 20 世纪中叶,女性艺术家的人数达到男性艺术家的三分之一,然而这让人微感鼓舞的统计数字是骗人的,我们发现这个大数目当中,没有一个人进入艺术成功的重要踏脚石——美术学院(École des Beaux-Arts),而只有 7% 的人得到过官方的补助或曾在官方机构工作——这还包括了最低下的工作——只有 7% 的人得过沙龙奖章,没有一个得过荣誉大奖(Legion of Honor)②。虽然缺乏鼓励、教育设备和回馈,仍有一定比例的女性坚持不懈地寻求艺术方面的职业,这几乎是不可思议的。

在文学领域,为什么女性能够与男性在更平等的条件下竞争,甚至成为创新者,这一点也变得显而易见。虽然传统的艺术创作要求学习特定的技术和技能,以一定的顺序,在家庭以外的机构设置,以及熟悉特定的图像和主题词汇,但这对诗人或小说家来说绝不是真的。任何人,甚至是女人,都必须学习语言,可以学习阅读和写作,可以在一个人的房间里把个人经历写在纸上。自然这简化了参与创造良好或伟大的文学作品真正的困难和复杂性,无论是男人或女人;但它仍然提供了线索,为什么勃朗特或狄更生能够存在,而在视觉艺术界除了最近,过去一直缺乏能和她们相提并论的人物。

当然,我们还没有达到对主流艺术家的"边缘"要求,这些艺术家在大多数情况下,无论是在心理上还是在社交上,都不与女性接近,即使假设她们能够在表演自己的技艺时达到其所要求的宏大标准:在文艺复兴时期及之后,伟大的艺术家,除了参与学院事务外,还可能与人文主义圈的成员保持密切关系,与他们交流思想,与赞助人建立适当的关系,广泛自由地旅行,可能参与政治和阴谋;我们也没有提到像鲁本斯那样,管理大型工作室和工厂所涉及的纯粹的组织智慧和能力。一个伟大的校长需要强大的自信和世俗的丰富知识,并具备优越的支配地位和权力,在油画产品终端经营,控制和

① Harrison C. and Cynlhia A. White. Canvases and Careers: Institutional Change in the French Painting World. New York,1965:51.
② Harrison C. and Cynlhia A. White. Canvases and Careers: Institutional Change in the French Painting World. New York,1965:Table 5.

指导为数众多的学生和助手。

女士的成就

与学校负责人所要求的一心一意和全身心投入相比,我们可以将19世纪礼仪书籍树立的"女画家"形象与当时的文学作品相对照。正是这种坚持把适度的、熟练的、自贬身份的业余爱好作为一种"适当的成就",对于一个有教养的年轻女子来说,这样的女子自然会想把她的注意力放在别人——家庭和丈夫的福利上,这样的情况一直都在阻挠女性所能达到的任何真正成就。正是这种强调将严肃的承诺转变为轻浮的自我放纵、忙碌的工作或职业治疗,而今天,在充满女性神秘气息的褊狭堡垒中,比以往任何时候都更容易扭曲整个概念,即艺术是什么以及艺术所扮演的社会角色。埃利斯在19世纪中叶之前出版的《家庭监测与家庭指南》(The Family Monitor and Domestic Guide)广受欢迎,这本书在美国和英国都很受欢迎。在这本书中,指示女人应抗拒诱惑,不要在任何事情上太用心求胜:

> 不要以为笔者提倡女性必须具备非凡的智力造诣,尤其是在某一特定学科领域的造诣。"我想在某方面出类拔萃"是一个经常出现的,而且在某种程度上值得称赞的表达。但它源于什么,又趋向于什么?对一个女人来说,能把许多伟大的事情做得相当好,比能在任何一件事情上出类拔萃要有无限的价值。通过前者,她可以使自己普遍有用;如果是后者,她可能会眼花缭乱一个小时。由于她在任何事情上都是合适的和相当熟练的,她可以体面而轻松地进入生活中的任何职位——如果她把时间花在一个事情上,她就可能无法胜任其他任何职位。
>
> 聪明、好学和知识有助于女性的道德美德,那么它们就是值得追求的,仅此而已。所有会占据她的心灵、使她排拒其他更好的事物的东西,所有会将她卷入阿谀、赞美的迷乱

之中的东西,所有会把她的心思从其他人身上引开而全放在她自己身上的东西,不论多么明亮或吸引人,都应该视为恶魔,尽快远离。①

为了不让我们发笑,我们可以从贝蒂·弗里丹的《女性的奥秘》或最近几期流行女性杂志中引用的完全相同的信息中找到一些最新的样本,让自己耳目一新。

当然,这个建议听起来很熟悉:由佛洛伊德学说的支撑和社会科学的一些同时代完美个性,谈女人的主要事业——婚姻——的准备,以及深深投入一项工作而不顾自己的性别是多么没有女人味,这类见解至今依然是女性神秘感的主要依据。这样的观点有助于保护男人在"严肃的"职业活动中不受不必要的竞争,并确保他在家庭前线得到"全面"的帮助,这样他在实现自己的专业才能和卓越的同时,也可以有性和家庭。

就绘画而言,埃利斯夫人发现,与其他艺术活动音乐相比,绘画对这位年轻女士有一个直接的优势——它安静,不会打扰任何人(当然,雕塑就不存在这种消极的优点,但对于弱者来说,用锤子和凿子完成任务并不合适);此外,埃利斯太太说:"画画是一种职业,可以让人忘却许多烦恼……画画,在所有其他职业中,最能使人不自思自想,最能使人保持那种作为社会和家庭责任的一部分的愉悦心情……"她补充道:"它也可以,根据环境或倾向的指示,被放下或恢复,而不会有任何严重的损失。"②为了不让我们产生过去百年来,我们在这个领域里已经有了很多进步的错觉,且让我引一位年轻、开朗的医生所说的话,谈到他的妻子和妻子的朋友"涉足"艺术,他轻蔑地说道:"好,这至少可以让她们不惹麻烦!"现在和19世纪一样,未曾真正投入的业余玩票主义,以及强调女人的艺术"嗜好"是时髦和虚荣的,正好让这位从事"真正的"工作的成功男士心存貌视,他可以理直气壮地指出,他的妻子对艺术活动不够严肃。对这些男人来说,妇女的"真正"工作只是直

① Mrs. Ellis. The Daughters of England: Their Position in Society, Character, and Responsibilities. inThe Family Monitor and Domestic Guide, New York, 1844:35.
② Mrs. Ellis. The Daughters of England: Their Position in Society, Character, and Responsibilities. inThe Family Monitor and Domestic Guide, New York, 1844:38-39.

接或间接为家庭服务的工作；任何其他的承诺都被归为转移注意力、自私、自大狂，甚至是不言而喻的阉割。这是一个恶性的循环，庸俗与轻浮相互强化。

　　在文学与生活中，即使一名女性投身艺术是认真而严肃的，面对爱情和婚姻时，人们依旧会期望她放弃她投身的事业：这条信念在今天和在 19 世纪时一样，从她们出生的那一刻起仍然直接或间接地被灌输给年轻女孩。就连克雷克夫人 19 世纪中期关于女性艺术成功的小说中坚定而成功的女主人公奥利弗——一个独自生活的年轻女子，她努力争取名声和独立，并通过艺术养活自己——这种不女性化的行为至少在一定程度上可以被这样一个事实所原谅：她是一个残疾人，自动地认为婚姻对她来说是不可接受的，但她最终屈服于爱情和婚姻的甜言蜜语。借用帕特丽夏·汤姆森在《维多利亚时代的女英雄》中所说的话，克雷克夫人在她的小说中已尽了全力，终于满足于让她的女主人公——读者从未怀疑过女主人公的终极伟大——慢慢地陷入婚姻。"关于奥利弗，克雷克夫人沉着地评论说，她丈夫的影响是剥夺了苏格兰学院'不知道多少伟大的作品'。"现在和当时一样，尽管男人更"宽容"，但女性的选择似乎总是婚姻或事业，也就是说，以成功为代价的孤独，或以放弃职业为代价的性和友谊。

　　艺术上的成就和其他任何领域的努力一样，都需要斗争和牺牲。在 19 世纪中期之后，当传统的艺术支持和赞助机构不再履行他们的传统义务时，这种情况确实是正确的，这是不可否认的：你只要想想德拉克洛瓦、库尔贝、德加、凡·高和图卢兹·劳特勒克就知道了，这些伟大的艺术家至少在一定程度上放弃了家庭生活的干扰和责任，从而能够更加专心地追求自己的艺术事业。然而，没有一个人因为这个选择而自动地被剥夺了性或友谊的乐趣。他们也从未想过，为了实现职业上的成就，他们单身又一心一意，已经牺牲了自己的男子气概或性角色。但如果这位艺术家碰巧是位女性，那么在现代世界里，作为一名艺术家，必定要加上千年的负罪感、自我怀疑以及被否定等等。

　　艾米丽·玛丽·奥斯本的真情流露的作品《无名无友》，描绘了 1857 年一个贫穷但可爱而又受人尊敬的年轻女孩站在伦敦的一个艺

术交易商面前,在两个"艺术爱好者"的眉来眼去下,她紧张地等待着高傲的业主对她油画价值的评判,这与邦帕德的《首次做模特儿》(Debut of the Model)这样公开的色情作品的潜在假设并没有太大的不同。两者的主题都是将天真无邪——甜美女性的天真无邪展现在世人面前。年轻女艺术家迷人的脆弱,就像那个犹豫不决的模特,这才是奥斯本小姐画作的真正主题,而不是年轻女性作品的价值或她对作品的自豪感:这里的问题,像往常一样,是性,而不是严肃的艺术。"永远做模特,但从来不做艺术家"或许可以成为19世纪那些严肃而有抱负的年轻女性的座右铭。

成功

仍然还是有一小群英勇的女性,经过多年的努力,克服无数的困难,虽不及米开朗琪罗、伦勃朗或毕加索那么登峰造极,却也有相当卓越的表现,这些女性又如何呢?是否有任何特质可用来将她们描述成一个族群或者具有某些共同特质的个人?我无法在这篇文章里就此作深入探讨,不过我可以指出,女性艺术家一般而言都有一些引人注意的特性:她们几乎毫无例外的,不是艺术家父亲的女儿,就是如稍后在19世纪和20世纪时,与一个比较居于主宰地位的男性艺术界人士有密切的私人关系。当然,这两种特性对男性艺术家而言也并非不寻常,我们在艺术家父子档的例子里已经谈到过,不过对女性而言,至少一直到最近之前,这些特色可以说是绝无例外。远自13世纪的传奇雕刻家斯坦巴克(Sabina von Steinbach)开始,依据当地的说法,她是斯特拉斯堡教堂(Cathedral of Strasbourg)南大门工作组的负责人,一直到19世纪最知名的动物画家罗莎·博纳尔,中间还包括许多知名的女性艺术家,如罗布斯蒂(Marietta Robusti)——丁托列托(Jacopo Tintoretto)的女儿、方塔娜(Lavinia Fontana)、真蒂莱斯基、谢龙(Elizabeth Chéron)、维热·勒布伦夫人,以及考夫曼等人,无一例外,全部都是艺术家的女儿;19世纪时,贝尔特·摩里索与马奈关系密切,后

来嫁给了他的兄弟,而卡萨特的作品风格有相当程度是以她的好友德加为蓝本的。19世纪后半叶,传统的束缚打破了,历史悠久的作画手法也被弃绝,使得男性艺术家得以朝和父辈相当不同的方向去发展,同样的因素也使得女性能走出自己的方向,当然她们有更多的困难要克服。许多比较近期的女性艺术家,如瓦拉东、莫德尔松·贝克尔、珂勒惠支、奈维尔逊等人都来自与艺术无关的背景,不过很多当代和近代的女性艺术家都与艺术家同业结婚。

如果我们来研究女性专业人士的形成过程中,那些若非极力鼓励,至少也是十分和善的父亲的角色,一定很有趣:举例来看,珂勒惠支和赫普沃思追求艺术的过程中,都受到父亲特别同情与支持的影响。由于没有任何完整的调查,我们只能凭印象去统计女性中是否存在反抗父母权威的艺术家,以及反叛的女性艺术家是否比男性同样的情况更多。然而,有一件事是清楚的:对于一个女人来说,无论在过去还是现在,要想选择一份职业,更不用说艺术方面的职业了,都需要一定程度的反传统;不管女性艺术家是反抗家庭还是得到她的家人的支持,她都必须在任何情况下具有强烈的反叛精神,只有这样才能让她在艺术的世界走出一条路,而不是屈从于社会认可的妻子和母亲的角色——每一个社会机构自动赋予女性的唯一角色。只有悄悄地采用"男性"的特性,即专心致志、专注、顽强和专注于自己的思想和技艺,女性才能在艺术世界中取得成功,并继续成功下去。

罗莎·博纳尔

罗莎·博纳尔(1822—1899)是有史以来最成功和最有成就的女画家之一,对她进行深入的研究是很有意义的,尽管她的作品因品位的不确定和某种公认的缺乏变化而受到批评,但对于那些对19世纪的艺术和绘画品位历史感兴趣的人来说,这仍然是一个令人印象深刻的成就。罗莎·博纳尔是一位女性艺术家,在她身上有着所有的各种

冲突、所有内部和外部的矛盾和斗争、性别和职业的典型,这一部分与她的响亮名声有关。

　　罗莎·博纳尔的成功坚定地确立了制度和制度变革的作用,制度即使不是艺术成就的充分条件,也是必要条件。我们可能会说,博纳尔虽然有性别劣势——作为一个女人,但她遇上了一个幸运的时代而成为艺术家:她在19世纪中叶时脱颖而出,那个时代正是传统历史绘画与较不矫饰、较不受拘束的风景、静物等类型绘画之间产生对立的时候,在这场对抗中,前者被新类型绘画轻而易举地打败了。社会与机构对艺术的支持本身正在发生一项重大的变化:资产阶级的兴起与优雅的贵族阶级之没落,使得画幅较小的、以日常生活而非崇高的神话或宗教景观为主题的绘画需求量大增。引用怀特(White)的话:"尽管各地有300个美术馆,尽管政府资助公共作品的创作,但大量激增的画作唯一可能的去处是付酬的资产阶级家庭。历史绘画尚未也永远不能在中产阶级的客厅里舒适安身,'较轻的'形象艺术形式——风俗画、风景画、静物画则可以。"①19世纪中叶的法国就如同17世纪的荷兰,艺术家为了在摇摆不定的市场中寻求某种安全感,往往走向专门化,在特定题材上创造其事业:怀特指出,动物画便是个非常受欢迎的领域,而罗莎·博纳尔无疑是这个领域里最有成就也最成功的画家,只有巴比松画派(Barbizon)的画家特罗扬(ConstantTroyon)能紧随其后(有一段时间他的牛群画需求量大到必须雇用另一个艺术家专门代画背景)。罗莎·博纳尔声名大噪的同时,巴比松风景画家也大受欢迎,他们由那些灵敏的画商[所谓的杜兰·鲁尔(Durand-Ruel)]支持,稍后这些画商还转而支持印象派画家。这些画商属于最早的一批叩响中产阶级日益扩张的艺术市场之门的经纪人,他们为中产阶级做怀特所谓的可移动装饰这个市场的生意。罗莎·博纳尔的自然主义画风及捕捉每一只动物的个别性——甚至其"灵魂"的能力,正好吻合当时资产阶级的品位。同样的特质结合,加上更强烈的多愁善感以及夸张的悲哀,使得她同时代的另一位动物画家,英国的兰西尔也得

① Harrison C. and Cynlhia A. White. Canvases and Careers: Institutional Change in the French Painting World. New York,1965:91.

到类似的成功。

罗莎·博纳尔是一位贫困绘画大师的女儿，她在早期就表现出了对艺术的兴趣；同时，她表现出了精神上的独立和举止上的自由，这为她贴上了"假小子"的标签。根据她自己后来的描述，她的"男性的反抗精神"很早就形成了；在19世纪上半叶，毅力、固执和活力的表现在多大程度上会被视为"男性化"，这是一个猜想。罗莎·傅纳尔对待她父亲的态度是有点矛盾的：她一方面明白父亲在引导她走向她的终身事业方面影响力很大，但同时对于他粗鲁对待她所钟爱的母亲的方式则非常反感，在她的回忆中，她语带感情地嘲讽父亲那种社会理想主义的怪异行为。雷蒙·博纳尔(Raimond Bonheur)曾是寿命不长的圣西门教派(Saint-Simonian)社团的活跃成员，该社团在1830年代时，由"老爹"昂方坦(Enfantin)在梅尼勒蒙塘(Menilmontant)所建立。虽然罗莎·博纳尔后来几年间还曾嘲讽该教派成员的某些更奇特的怪癖，并反对她的父亲以该教派成员身份，把额外的压力施加到她已经不堪负荷的母亲身上，不过，圣西门主义理想中的男女平等在她童年时期显然令她印象深刻——他们不赞成婚姻，他们的女性裤装是解放的形式之一，而他们的精神领袖昂方坦老爹还费尽心力去寻找一名女弥赛亚，以分享他的宝座——这些很可能影响了她未来的行为。

"为什么我不能作为一个女人感到骄傲呢？"她向一名采访者说道，"我的父亲，那个热情的人道信徒，多次向我重申女人的使命是提升人类，她是未来世纪的救世主。正是由于他的教导，我才孕育出了伟大而崇高的抱负，我自豪地断言，我的伟大而尊贵的雄心乃得自我的性别，此性别我当引以为傲，其独立性我当坚持，直到我死亡之日……"①当她还只是个孩子时，父亲灌输给她超越维热·勒布伦夫人的雄心，这位夫人自然是她当时所能追随的模范中最显赫的一位，父亲对罗莎早年的努力都给予各种鼓励。与此同时，罗莎任劳任怨的母亲慢慢在操劳过度和贫穷的侵蚀下崩溃，这对她的影响更为真实具体，她决定要掌握自己的命运，绝不变成丈夫和孩子的奴隶。让现代

① Anna Klumpke. Rosa Bonheur: SaVie, son oeuvre. Paris, 1908: 311.

女性主义者特别感兴趣的是,她将最有力、最坚定的男性抗议与毫不掩饰的自我矛盾的"基本"女性主义主张结合在一起,且理直气壮。

在弗洛伊德学说出现之前的那些日子里,罗莎·博纳尔可以向她的传记作者解释说,她从来没有想过结婚,因为她害怕失去自己的独立性——她坚持认为,太多的年轻女孩让自己像羔羊一样被引向祭坛,被献祭。然而,与此同时,她拒绝为自己结婚,并暗示任何参与婚姻的女人都会不可避免地丧失自我,她与圣西门教徒不同,认为婚姻是"社会组织不可或缺的圣礼"。

在对别人的求婚保持冷静的同时,她与另一位女艺术家纳塔莉·米卡斯(Nathalie Micas)结成了一段看似晴朗、看似柏拉图式的终身婚姻,她显然给了她所需要的陪伴和情感上的温暖。这位善解人意的朋友显然不会要求她像走入婚姻那样,必须在工作的投入上作某些牺牲;不论如何,在可靠的避孕方法还未出现的时代里,这种安排的好处是让女性得以避免被孩子分心。

然而,在她坦率地拒绝她那个时代传统女性角色的同时,罗莎·博纳尔仍然陷入了贝蒂·弗里丹所说的"花边衬衫症候群",这种用女性化外观保护自己的想法,一直到今天都还能迫使许多成功的女精神病医生或教授选择穿着极其女性化的衣物,或者证明自己多么会烤馅饼[①]。罗莎·博纳尔很早便把头发剪短,并且喜欢做男装打扮,追随乔治·桑的做法,其乡间浪漫主义对她的想象具有相当大的影响,对她的传记作者,她总是坚称这种打扮乃基于她的职业所需,这种说法无疑也被认真地接受了。她曾经愤怒地驳斥一些传闻,大意是说她16岁时曾做男孩打扮,在巴黎的街头奔窜,为此她还骄傲地拿出她16岁时的银版照片给她的传记作者看,照片上的她穿着非常传统的女性服饰,只有头发是剪短的。她的解释是,这是在她母亲过世后所采取的一项行动——"谁会来照料我的鬈发呢?"她问道[②]。

谈到男性化的穿着这个问题,她立即反驳了她的采访者,她的裤装是一种解放的象征。"我强烈指责女性为了让自己变成男性而放弃

① Betty Friedan. The Feminine Mystique. New York,1963:158.
② Betty Friedan. The Feminine Mystique. New York,1963:166.

传统的服装,"她表示,"如果我认为长裤适合我的性别,我会完全放弃我的裙子,然而情况并非如此,我也没有劝告我的同业姐妹们在平日生活中应该穿男人的衣服。因此,你看到我这样的穿着,并不是为了要让自己更吸引人,如同多数女人所尝试的,我只不过是为了工作方便罢了。请记住,有一段时间我整天都待在屠宰场,不错,你非得爱你的艺术,才能够住在血水池子里……我对马匹特别沉迷,那么还有哪里比赛马会上更容易观察这些动物?……我别无选择地注意到我自己的性别所穿的服装是很讨人厌的,这就是为什么我决定要求警察厅长允许我穿男性服装[1]。但是我所穿的服装只是我的工作服,此外无他。愚人的言论从来不会困扰我,纳塔莉和我都会开这种打扮的玩笑,看我穿得像个男人,对她而言完全没有困扰,但是如果你觉得有一点点不舒服,我已经完全准备好穿上裙子了,特别是当我所要做的就是打开一个衣柜,找到一大堆女性化的衣服。"[2]

但与此同时,罗莎·博纳尔不得不承认:"我的裤子一直是我最好的保护者……我多次祝贺自己敢于打破传统,因为我必须拖着裙子到处走,否则我就会被迫放弃某些工作……"然而,著名的艺术家又觉得有义务诚实地承认"女性气质"的不幸:"尽管我所穿的服装变形了,但没有一个夏娃的女儿比我更喜欢精致的衣物;我的唐突的,甚至不与人亲近的本性从未阻止我的心保持完全女性化。"[3]

这位非常成功的艺术家,对动物解剖学作巨细靡遗的研究,在最不愉快的环境中孜孜不倦地追求她的牛或马的题材,在漫长的职业生涯中勤奋地创作流行的油画,她是巴黎沙龙的第一枚勋章获得者,是荣誉军团军官、天主教伊莎贝拉教团和比利时利奥波德教团的成员,还是英国维多利亚女王的朋友,这样一位世界知名的艺术家,到了晚年竟然觉得有必要将她完全合理的男性化行径拿出来进行一番说明和解释,不论理由为何;她同时还觉得有必要攻击那些比较不端庄安分的穿长裤的姐妹们,以满足她自己良心的呼唤。在她的内心深处,尽管有个全力支持她的父亲,但是她那反传统的行为以及举世知名的

[1] 即使到现在,巴黎以及很多城市都还立法禁止男扮女装或女扮男装。
[2] Anna Klumpke. Rosa Bonheur:SaVie,son oeuvre. Paris,1908:308 - 309.
[3] Anna Klumpke. Rosa Bonheur:SaVie,son oeuvre. Paris,1908:310 - 311.

赞美,依旧使她沦为一个不够"女性化"的女性。

这些要求给这位女性艺术家带来的困难,甚至在今天仍在继续阻挠女性艺术家在事业上的追求。例如,当代著名画家路易斯·内维尔森(Louise Nevelson),她对工作的绝对"非女性化"的奉献和她那明显"女性化"的假睫毛形成奇异的组合。她承认自己17岁就结婚了,尽管她确信自己不创造就活不下去,因为"世界说你应该结婚"。即使是这两位杰出的艺术家——不管我们喜欢不喜欢《赛马会》,我们仍然必须钦佩罗莎·博纳尔的成就——她的女性神秘的声音混杂着矛盾的自恋和罪恶,微妙地稀释和颠覆了内在的信心,这种绝对的确定性和果决的能力,还有道德和审美,是最高级和最创新的艺术作品所必需的。

结论

我们试图通过审视"为什么没有伟大的女性艺术家?"这个错误的思想基础结构来解决一个长期存在的问题,这个问题是用来挑战女性对真实而非象征性的平等的需求。我质疑所谓"问题"的提法的有效性,特别是对妇女的"问题"的提法;然后探索艺术史学科本身的一些局限性。希望通过强调制度——公共的,而不是个人的或私人的许多对艺术上的成就或缺乏成就所存有的预设条件,我们已经提供了一个范例,研究该领域的其他方面。详细检视了一个剥夺或伤害的例子——女性艺术学生无法接近裸体模特儿——我得以指出,不论所谓的才华或天才的潜力为何,女性无法和男性站在同样的立足点上去达成艺术上的完美或成功,这实在是体制造成的。历史上有为数不多算不上伟大但确实成功的女性艺术家,然而,就像少数超级巨星或聊备一格的有成就者在任何少数族群之中一样,并不足以改变现实。虽然伟大的成就是罕见且更加困难的,但是当你工作时,你必须同时打败内心自我怀疑的恶魔、嘲笑或傲慢的鼓励等怪物,这些内外交迫的事物与艺术作品的品质并没有特殊的联系。

重要的是，妇女要正视她们的历史和现状，而不是找借口或吹嘘自己的平庸。劣势可能确实是一个借口，然而，这并不是一个理性的立场。相反，利用她们在伟大领域的劣势地位，以及在意识形态领域的局外人的优势地位，女性可以揭示制度和智力上的弱点，同时，她们可以摧毁错误的意识，在这样的机构中，清晰的思想，以及真正的伟大，对任何人都是挑战，无论男女，只要你有足够的勇气去承担必要的风险，都可以参与其中。

（曾昕 译）

艺术史终结了吗？（节选）
——关于当代艺术和当代艺术史学的反思[①]

[德]汉斯·贝尔廷

汉斯·贝尔廷(Hans Belting,1935—)出生于德国安德纳赫,1959年在美因茨大学取得艺术史博士学位。之后在华盛顿敦巴顿橡树园做访问研究,师从恩斯特·基辛格(Ernst Kitzinger)。1966年,汉斯·贝尔廷回到德国,先后任教于汉堡大学、海德堡大学,1980年接受慕尼黑大学艺术史教授席位(沃尔夫林、泽德尔迈尔曾担任过该职)。1984年为哈佛大学客座教授,1989—1990年为纽约哥伦比亚大学客座教授。1992年汉斯·贝尔廷离开慕尼黑大学,与苏联画家彼得·韦伯(Peter Weiber)共同创立了卡尔斯鲁厄设计学院(Hochschule für Gestaltung Karlsruhe),并担任艺术史和媒体理论教授直至2002年。

在学术上,汉斯·贝尔廷的研究和写作涉猎甚广,以图像学、现代主义研究、媒体艺术以及中世纪和文艺复兴时期艺术为重点。《图像与崇拜:一部艺术时代之前的图像史》(Bild und Kult：Eine Geschichte des Bildes vor dem Zeitalter der Kunst,1992),着重研究了拜占庭和文艺复兴艺术。贝尔廷认为,不应该把图像混同于艺术,因此也不应该把图像史等同于艺术史。1998年,贝尔廷发表《看不见的杰作:现代艺术神话》(Das Unsichtbare Meisterwerk：die modernen Mythen der Kunst),书名源于巴尔扎克的小说《不为人知的杰作》,从

[①] 选自汉斯·贝尔廷等:《艺术史的终结?:当代西方艺术史哲学文选》,常宁生编译,中国人民大学出版社,2004年。

小说原著中的老画家出发，贝尔廷阐述了现代艺术对"绝对"的追求，正是这种绝对艺术理想不断推动艺术向前发展。他把"普遍的艺术史"分成了三个部分："艺术时代之前的图像史"（《图像与崇拜》）、"艺术时代的现代主义艺术史"（以瓦萨里、黑格尔为代表的艺术史）和"现代主义之后的艺术史"（包括《艺术史的终结？》《现代主义之后的艺术史》《看不见的杰作——现代艺术神话》）。需要强调的是，在贝尔廷提出的诸多学术话语之中，艺术史终结理论独具特色，而且影响巨大深远，该理论一经提出便引发了艺术理论的密切关注和广泛探讨。他的研究力图跳出西方传统艺术史书写模式和欧洲中心主义的窠臼，面向艺术当代实践，面向新媒体、艺术市场等不断变动着的领域，质疑不变的艺术史话语体系。他试图以艺术创作实践为基础展开艺术史研究，建立艺术史与创作者之间的密切联系。

在《艺术史的终结？》(The End of the History of Art？, 1984)一文中，贝尔廷对已被确立为真理的"宏大"叙述理论话语提出质疑，他指出，艺术史在今天最大的问题是对艺术史的定义和学科发展目标缺乏基本的共识。艺术史传统意义上的"艺术品"不应该被简单地用来证实某种再现系统（艺术的历史）的存在，而艺术史的基本任务只能是根据艺术史家关心的问题来揭示艺术品自身的事实和相关信息。同时还应该将艺术置于公众反应的态度情景上加以审视，而不应仅仅依据传统给出的正统结论。在对瓦萨里、温克尔曼、泽德尔迈尔等艺术史家的史学观进行研究和反思的基础上，贝尔廷酝酿出了其艺术史的终结理论。贝尔廷的艺术史终结理论实际上具有双重向度：一方面它宣告了艺术史学科和艺术史书写的终结，另一方面揭示了艺术史将孕育出新的发展动力和希望。

贝尔廷的主要著作有：《佛罗伦萨与巴格达：文艺复兴艺术与阿拉伯科学》(Florence and Baghdad: Renaissance Art and Arab Science, 2011)、《图像人类学：图像、媒介及身体》(An Anthropology of Images: Picture, Medium, Body, 2011)、《透过杜尚之门》(Looking Through Duchamp's Door, 2010)、《现代主义之后的艺术史》(Art History after Modernism, 2003)、《看不见的杰作》(The Invisible Masterpiece, 2001)、《德国人和他们的艺术》(The Germans and

Their Art：A Troublesome Relationship，1998)、《形似与呈现》(Likeness and Presence：A History of the Image before the Era of Art，1994)、《中世纪的图像与受众》(The Image and Its Public in the Middle Ages：Form and Function of Early Paintings of the Passion，1990)、《马克斯·贝克曼：现代绘画与传统》(Max Beckmann：Modern Painting and Tradition，1989)、《艺术史的终结？》(The End of the History of Art？，1984)等。

一、艺术与艺术史的分离

艺术史(kunstgeschichte)这个词在当代德语的用法中是含混不清的。一方面它表示了艺术发展的历史(the history of art)这层意思，而另一方面则意指对这种历史发展的学术性研究(art history/academic study)。这样，"艺术史的终结"似乎在暗示或者是艺术自身的发展走到了终点，或者是艺术史学科的发展走到了终点。然而，在此我们对这两个层面都没有作出这样的断言。相反，这个标题只是意味着提出两种进一步的可能性，即当代艺术确实宣称艺术的历史已不再向前发展了；而且艺术史学科也不再能提出解决历史问题的有效途径。这样的问题涉及当代艺术的发展和当代的学术研究，因此将作为本文讨论的主题。这里我想从一件趣闻开始谈起。

1979年2月15日，巴黎蓬皮杜国家艺术文化中心小展厅中传出了"由一只连接在麦克风上的闹钟发出的有规律的滴答声"。画家埃尔韦·菲舍尔(Herve Fischer)正在用一条十米长的卷尺测量展厅的宽度。他这样描述他的这些活动程序[①]：

> 菲舍尔在观众面前缓慢地走过，从左到右。他身着绿色西装，内穿白色绣花印第安衬衫。他用一只手摸着与眼等高

① 埃尔韦·菲舍尔：《艺术史终结了》(L'Histoire de L'Art est Terminee)，巴黎，1981，第78页。

的白色绳索引导自己前进,他的另一只手握着话筒边走边对着话筒大声讲道:"艺术的历史是神话起源的历史。巫术的。时代。阶段。嗨!主义。主义。主义。主义。主义。新主义。样式。吭!离子。症结。波普。嗨!低劣。哮喘。主义。艺术。症结。怪僻。疥癣。滴答。滴答。"

走到绳索中间前,他停下来说道:"我,在这个喘气的编年表上最后出生的,一个普通的艺术家,在1979年的今天断言并宣布,艺术的历史终结了!"接着他向前走了一步,剪断绳索,并且说:"当我剪断绳索的这一刻,就是艺术发展史上最后的一个事件。"他把绳索的一半丢在了地上,接着说道:"这条落下的线的线性延伸仅仅是一个空幻的思想。"然后,他丢下绳索的另一半,"关注当代精神的几何图像幻觉已经没有了,从此,我们进入了事件的时代、后历史性艺术(post-historical art)的时代,以及元艺术(meta-art)的时代。"

埃尔韦·菲舍尔在他神经质的书《艺术史终结了》中详细解释了这个象征性的行为。新事物由于自身的缘故"已经事先死亡了,它又退回到未来的神话之中"。我们终于"达到了那个想象中的历史地平线上的透视灭点"。一条线性发展的逻辑,一条向静止的、非文字的和非真实的艺术史的发展过程已经走到了终点。"如果艺术的活动必须保持生机,那么就必须放弃追求不切实际的新奇。艺术并没有死亡。结束的只是其作为不断求新的进步过程的历史。"[1]

这样,菲舍尔不仅谴责了前卫主义艺术史的陈词滥调,而且实际上也否定了整个19世纪的历史观。这种历史观(对资产阶级来说)是歌颂进步,而(对马克思主义者来说)同时也是对进步的一种要求。菲舍尔在这个后前卫(post-avant-garde)的合唱中只是一个单独的声音,后前卫所进攻的不仅是这个现代社会,而且更多的是其腐败已引起了最广泛愤怒的那些现代主义的意识形态。无论由艺术史家、批评家或艺术家来写作,作为某种前卫的历史的现代艺术史(其中声势浩大的技术和艺术的创新活动一个紧接着一个相继出现)绝对不可

[1] 埃尔韦·菲舍尔:《艺术史终结了》,巴黎,1981,第106页。

能再写下去了。不过,埃尔韦·菲舍尔的例子同时也暗示了这样一个问题:艺术究竟是否有一个发展的历史?如果有,那它应该是什么样子?这对于艺术史家和哲学家来说,显然不是一个单纯的学术问题,而这个问题同样也会影响到批评家和艺术家们。因为艺术的生产者们通常总是认为他们在生产艺术的同时,同样也在生产艺术的历史。

在这种艺术史的学术实践和艺术的当代经验之间的相互作用中并没有什么新的东西,然而并不是每一个艺术史家都愿意承认这一点。一些艺术史学者认为艺术的传统观念是毋庸置疑的,并认为这样就可以回避关于他们的学术工作的意义或方法的问题;他们的艺术经验被限制在历史的作品中,以及超越他们学术活动的个人与当代艺术的冲突中。对另一些艺术史学者来说,在理论上证明艺术史研究的合理性的任务被留给了极少数有责任的理论权威们,而且在许多情况下由于大量学术实践的成果的出现,他们会认为这个任务根本就是多余的。与此同时,他们的研究符合了对艺术更为关心的公众的要求,社会公众要求艺术史学科应该重新考虑其研究的对象,即艺术本身。

近年来,理论上的研究工作也在鼓励我们对艺术史进行反思。最近由迪特尔·亨里希(Dieter Henrich)和沃尔夫冈·伊瑟尔(Wolfgang Iser)编辑的文集《艺术理论》(*Theoren der Kunst*)也提出,一体化的综合美学理论已不复存在①。相反,出现的是许多相互竞争对抗的专门化的理论,它们将艺术作品分解成无关联的一些方面,争辩艺术的各种功能,甚至将审美经验本身作为一个问题来讨论。这样的一些理论与当代艺术的形式是一致的,按照亨里希的说法,这些形式已经"解除了艺术作品的传统的象征性地位",并且"再次将艺术作品与不同的社会功能联系起来"。这样,我们就切入了讨论的主题。

① 迪特尔·亨利希、沃尔夫冈·伊瑟尔:《艺术理论》,法兰克福:苏尔坎普,1982。

二、作为艺术表征的艺术史

埃尔韦·菲舍尔宣布终结了的事业开始于乔吉奥·瓦萨里(Giorgio Vasari)1550年完成的著作《大艺术家传记》中所体现的艺术史观念①。在该书第二部分的导言中瓦萨里豪迈地宣称,他并不希望在他的书中仅仅列出一些艺术家的名字和他们的作品,而更重要的是为读者"解释"各种事件发展的过程。因为历史是"人类生活的一面镜子",人们的意图和行为确实有其适当的原因。这样,瓦萨里就力求在艺术的遗产中区分出"好和更好,以及更好和最好",而且首先"要搞清楚每一种艺术风格及其兴衰的本质和原因"。

自从这些豪迈而自信的论断被诉诸文字以来,关于艺术的过去的研究一直受到某种历史性的陈述模式的支配。显然,艺术像任何其他人类活动一样已经受到了历史性的改造。然而,有关艺术的历史记述的问题则是特别不可靠。总是有一些怀疑论者,他们彻底否认我们能够追溯和描绘出像"艺术"这样的抽象概念的历史;同样,还有一些虔诚的艺术崇拜者,他们引用博物馆收藏的大师杰作所具有的所谓永恒之美来证明艺术超越历史的独立性。"艺术史"这个词组把两个概念结合在一起,而我们所理解的"艺术"和"历史"这两个概念的意义只是到了19世纪才形成的。艺术,在最狭窄的意义上只是艺术作品中可确认的一种品质;同样,历史也只存在于各种不同的历史事件之中。一个"艺术的历史"将艺术作品中培育出来的艺术的概念转化成一种历史性陈述的专题学科,它独立于作品之外,又反映在作品之中。艺

① 乔吉奥·瓦萨里:《阿雷佐画家乔吉奥·瓦萨里的最杰出画家、雕塑家和建筑家传记手稿》,加埃塔诺·米拉内西编,佛罗伦萨,桑索尼,(自1568年版之后的)1906年版,现有各种不同的英译版本。还可参见T.S.R.博阿斯:《乔吉奥·瓦萨里:其人和其书》,新泽西,普林斯顿:普林斯顿大学出版社,1971;以及汉斯·贝尔廷:《瓦萨里和他的遗产:艺术史是一个发展的进程吗?》,载《历史理论Ⅱ:历史的进程》,慕尼黑:德意志·塔森布赫出版社,1978,第67-94页。

术的历史化就这样成为艺术研究的一种普遍模式①。这种艺术史模式总是以一种艺术整合(ars una)的观念为基础的,其整体性和连续性被反映在一个完整的和连贯的艺术史之中。在这种艺术整合的原则[由于受到从阿洛依·李格尔(Alois Riegl)到卡尔·斯沃伯达(Karl Swoboda)的维也纳艺术史学派的支持]支配下,甚至连本来毫无审美目的物品也能够被解释成为艺术作品。在一个统一的艺术史情境中,通过阐释可以使这些物品转化为审美的对象,成为自文艺复兴以来我们所熟悉的那种意义上的艺术作品。

三、瓦萨里和黑格尔:艺术史学的起点和终结

历史性陈述的模式和艺术观念本身之间的相互关系在19世纪之前很久就被建立起来了。古代的修辞学家早已建构了各种历史模式,而且这些模式已被证明比我们通常的历史编纂的叙事风格要更为清楚。他们发现对文学或视觉艺术中的优美风格的产生或衰落的原因作深入的思考是很有价值的:因为这样就可以建立起一种风格的规范,而这个规范似乎又可以设定艺术的真正的意义。历史性的发展就是这样,既可以被解释为向预先假定的规范的趋近,因而被看作是进步的,也可以被解释为一种从规范的退离,因而是在衰退。在这种模式下,艺术作品仅仅相当于一个中间的阶段,一个向着规范的完善不断发展路线上的中间站。尽管每一件作品自身是完整的,但它在朝着规范发展的方向上总是保持着开放的结局。这样一种(事物发展的)规范将会打乱艺术作品的静态的特征,然而这个规范在未来完善的可能性却是肯定的,它使每一个艺术成果相互关联,并被置于一种历史性的进程之中,这一切似乎有些自相矛盾。此外,风格的概念还用来为这个进程的不同阶段命名,并将这些阶段固定在一个循环的周期

① 海因里希·迪利在《作为学术制度的艺术史》(法兰克福:苏尔坎普,1979)中精彩地分析了艺术史学科的早期历史,并且重新建构了艺术史的各种不同的形成因素,关于这些因素其中的大部分,我们在这里都不能作详细的讨论。

中。阐释者本人总是清醒地意识到他自己在这个进程中的观点。这样,艺术的历史性陈述开始于实用的艺术理论;然而在这种理论早已过时无用之后,我们今天仍然还在坚守着这种理论形式。

文艺复兴时期的历史编纂学还建立了一种价值的规范,而且尤其是一种理想的或古典美的标准。向着规范不断完善的进步对瓦萨里来说,意味着艺术向着一种普遍的古典主义的历史性进步,而所有其他的时代都必须根据这种古典主义的风格规范来加以比较和衡量。很明显,瓦萨里的艺术史编写原则与他的价值标准是紧密联系的:因为这种特殊的进步理念只有在艺术性发展的一个晚期阶段,也就是说古典主义阶段才能被构想出来。

古典主义观念的结构框架对瓦萨里来说,正像对他同时代的所有人一样,就是他们所熟悉的生长、成熟和衰亡的生物学意义上的循环[①]。这种循环过程所具有的重复性,提供了某种特定的再生或复兴的艺术发展模式。在古代循环和近代循环之间所表现出来的相似性也许只是一种虚构的巧合,但它似乎又为某种真实存在的规范提供了历史性的证明,因为既然这个规范曾经被发现过,那么它就有可能被重新发现。古典主义的学者在当时仅仅认识到一种已经建立的规范。在瓦萨里看来,未来的艺术史将会发现没有必要修改这些规范,即使艺术本身,出于对自身的怀疑,也将不再去追求完善这些规范。只要这些规范被承认,历史就绝不会否定他的观点。这样,瓦萨里就是在写关于一种规范的历史。

这种艺术史的严格的结构框架,对瓦萨里来说是实际经验过的,而对他的后继者来说则是没有实际经验过的;然而在某种意义上,瓦萨里的艺术史理念又被他最重要的继承人温克尔曼(Winckelmann)所进一步确认。温克尔曼不仅讨论了他所处的那个时代的艺术,而且

[①] 约亨·施洛巴赫(Jochen Schlobach):《古典文化的循环理论和对法国早期解释进步意识的反驳》,载《历史理论Ⅱ》(*Theorie der Geschichte* 2),第 127 页。

还以一种"古代希腊艺术的兴盛与衰落"①的内部的或风格的历史形态论述了古代的艺术。显然,温克尔曼将一种类似引入了古代希腊的政治史;然而,他的历史保留了某种有机的和自生的发展过程的形式。温克尔曼忽视当时的艺术而支持一种失去的和悠久过去的艺术,显然是在挑战佛罗伦萨的古典主义对古代的古典主义的垄断和独占。从一个超然中立的观点上来看,温克尔曼是在寻求一种对"真正的古代艺术"的理解,特别是因为他希望在他那个时代的视觉艺术中能够模仿古代艺术的风格。尽管温克尔曼并未提出新的理论,但一个不断发展并最终在古典的阶段达到顶点的生物学循环模式,却保持了它应有的重要意义。正像以前一样,审美的标准决定了艺术的历史性记述的形式和逻辑。因此对温克尔曼来说,艺术史仍然是一种实用的艺术批评②。

的确,直到很晚的时期,艺术史学才得以从一种审美的价值体系中分离出来,而且在当时还付出了巨大的代价。当时的艺术史家们尝试运用的或者是传统的历史学模式,或者是审美哲学的模式,这就使他们要担负起在历史性的和经验性的情境之外界定艺术的职能。这里我们要借用姚斯(Hans Robert Jauss)的论述,"历史性的观点和美学性的观点"从此分道扬镳了③。处在这个最基本的转变核心的,正好是黑格尔的艺术哲学。黑格尔的美学一方面是与他的整个哲学体系紧密联系的;另一方面,作为对近代世界中艺术及其地位的反思,黑格

① 约翰·约阿希姆·温克尔曼:《古代艺术史》,德累斯顿,1764;达姆斯塔特:科学图书出版社,1972;G.亨利·罗杰英译为 The History of Ancient Art,有各种不同的版本。参见卡尔·尤斯蒂:《温克尔曼和他的同时代人》,莱比锡,1898;沃尔夫冈·莱普曼:《温克尔曼》,纽约:克诺夫出版社,1970;赫伯特·贝克、彼得·C.波尔:《对阿尔巴尼别墅的研究:古代艺术和解释的时代》,柏林:曼图书公司,1982;迪利:《作为学术制度的艺术史》,第90页。
② 迪利:《作为学术制度的艺术史》,第85-88页。
③ 汉斯·罗伯特·姚斯:《文学史的挑战》,法兰克福:苏尔坎普,1970,第153页。译文收入姚斯:《走向接受美学》,蒂莫西·巴蒂翻译,明尼阿波利斯:明尼苏达大学出版社,1982。

尔的许多观点得到了广泛的传播,而且能够引发出我们的进一步思考①。

在我们看来,黑格尔美学中的"新东西"包含在他对艺术(实际上是指所有的时代和所有的民族的艺术)发展的一种历史性处理的哲学思辨中。"艺术把我们引向了理性的思考,这种思考目的不是为了重新创造艺术,而是为了在哲学上认识艺术是什么。"而艺术史的目的就是界定艺术的角色,一种已经被演完的角色②。最关键的是艺术的理念,即艺术作为一种世界观(Weltanschauung)的投射与特定时代的文化史是不可分割的理念。这样,虽然现代的阐释者会坚持把艺术单纯地作为"艺术"来思考,但这种艺术实际上并不在意一种自身本质的内在规范,而是在于依赖其表现一种世界观的历史情境和物质材料③。

艺术史的理念作为艺术在人类社会中的一种功能的历史,后来一直被贬低为一种"审美的目的"。然而,倘若我们把艺术史从武断地定位在黑格尔的"体系"中分割出来,艺术史仍然具有其充分的合理性。黑格尔本人甚至为艺术的发展(部分地)勾画出一个有效的历史性模式,"艺术史是艺术自身的作用和进程"。当"内涵目的被耗尽"而且所

① G. W. F. 黑格尔:《美学演讲集》(*Vorlesungen ber die Asthetik*), H. G. 博托编,柏林,1835,1842,1953,T. M. 诺克斯英译本《美学:美的艺术演讲集》,牛津大学出版社,1975。也可参见伊娃·莫尔登豪尔和卡尔·马库斯·米契尔:《理论著作普及本》,法兰克福:苏尔坎普,1969。有关文献,可参见沃尔夫哈特·亨克曼:《论黑格尔美学的书目提要》,载《黑格尔研究》,波恩,1969,第5部分第379页;《黑格尔一年鉴,1964—1966》;韦尔纳·克佩塞尔:《20世纪黑格尔美学的接受》,波恩:布韦尔,1975;以及简诺特·西门:《艺术理想或表明现象:系统、话语,图画:关于黑格尔美学的一种尝试》,柏林:美杜萨,1980。参见 T. W. 阿多诺:《美学理论》,《文献全集》第7卷,法兰克福:苏尔坎普,1970,第309—310页;英译本《美学理论》,伦敦、波士顿:劳特利奇-基根·保罗,1984,第296—298页,论述了艺术作为真实的表现形式和作为一种古代规范的保护者之间的矛盾。然而,阿多诺对黑格尔的理解和批判并不能在这里作深入的考察。对黑格尔美学的历史评价首先可参见约阿希姆·里特在《哲学的历史词典》(巴塞尔:施瓦布,1971)第1卷第555页,特别参见第570页。关于黑格尔在当代的意义,参见迪特尔·亨里希《当代艺术和哲学》,载《内在的美学,审美的反思》,沃尔夫冈·伊瑟尔编:《诗学和阐释学》第2号,慕尼黑:芬克出版社,1966,第11页。

② 黑格尔:《美学》(德文版),第1卷,第32页;《美学》(英文版),第1卷,第11页。(下面的参考书目首先列出德文版,然后是英译本。)艺术作品不仅提供"欣赏",而且还有我们"判断"的可能性,即依据"内容"和"再现方法"之间的关系。"因此艺术哲学在我们今天比其在艺术产生的充分自足的时代有着更大的需求。"

③ 黑格尔:《美学》(德文版),第2卷,第231页;《美学》(英文版),第1卷,第604页。

有的象征都丧失其意义时,"绝对的影响作用"也就失去了。已完成了它的特殊使命的艺术"也就摆脱了这种目的"。进一步沿着这条线发展的艺术活动,只能是在有悖于这个目的的层面上进行的。无论如何,在现代艺术中"束缚于一个特定题材以及只适合于这种材料的描绘方式"已不再具有强制性,而且确实成为"某种过去的事物,艺术因而已变成了一种自由的工具",艺术家自由地运用这个工具并把它"看成自我意识的材料。因此,这将不利于艺术家重新采用那种物质材料,这如同是过去的世界图景",例如,当基督徒改信天主教时,他们希望恢复艺术最初的功能①。很明显,黑格尔确认的艺术的普遍本质(在一种历史性的世界观的客体形式中的象征符号)最终(自相矛盾地)必然是一种过去的现象。

 黑格尔的审美哲学也许最适合被用在我们关于"古典的"风格和艺术的"过去性"的争论中。我们在这里不得不果断地把问题加以简化。任何艺术的古典阶段就是其"作为艺术发展完善的时刻",艺术在这个时刻展示了其作为艺术的能力②。这个观点似乎听起来很熟悉,但事实上它是建立在黑格尔全新的理论基础之上的。在一种特定的艺术形式(例如,雕塑或音乐)中的周期性循环重复的观念被彻底放弃了。古典艺术并没有在衰落中结束,而是像先前的理论那样有可能被回转:古典艺术必然会向一种不可重复的精神和文化的方向发展。更确切地说,古典艺术被浪漫主义所"超越",这种浪漫型艺术对黑格尔来说,就是基督教艺术。古典艺术在新的意义上已成了遥远的过去,正像它所具有的神圣性那样已行不通了。绘画和音乐继雕塑之后成为具有更高抽象性的艺术形式,即在精神和世界和谐一致的历史发展

① 黑格尔:《美学》(德文版),第2卷,第231页;《美学》(英文版),第1卷,第604页。
② 黑格尔:《美学》(德文版),第2卷,第224-225页;《美学》(英文版),第2卷,第614页:"每一种艺术都有其全盛时期,即其作为艺术发展的完美时期,并有一个先于和后于这个完美时刻的历史。"艺术的产品,作为"精神的作品"因此不同于自然的产物,并不是"突然完成的";而是表现出一种从"起点"到"终点"的有序发展过程。还可参见:《美学》(德文版),第2卷,第3页;《美学》(英文版),第1卷,第427页:"艺术的中心是一个统一、自足的,因而是一个自由的整体,一个内容与其整个适当形态的统一……理想提供了古典艺术的内容和形式,它……达到了真正艺术的基本实质所在。"个体性与共同性的和谐,主观性和集体规范价值的统一,被理解为希腊人所取得古典美的一个基本条件。(黑格尔:《美学》德文版,第2卷,第16页;《美学》英文版,第1卷,第436页。)

轨迹上的主题所要求的形式。但是要最终解决这种根本的分离（黑格尔发现它被保存在所有的当代艺术理论中），接着就不是由艺术而只能是由哲学来完成。这些观念的新奇之处是很明显的。它不仅在于确定了古典阶段在艺术发展中的位置，而且更进一步确定了艺术在历史发展中的位置，即艺术在占有世界的精神进程中只能作为一个短暂的过渡阶段。艺术作为一种精神理念的感性显现已经承担了一种历史性的功能。这样艺术能够（实际上也必须）成为一个世界艺术史的主题，而且能够通过这个主题来重新建构艺术的功能。如果从埃尔韦·菲舍尔观点的不同角度来看，这里也同样意味着是艺术发展史的一个终结。

但是这个艺术的"过去性"及其"在历史性的世界中的死亡"[正像持不同观点的贝尼代托·克罗奇(Benedetto Croce)已系统表述过的那样]①，也基本上符合黑格尔的论点，只是有些过于复杂而不能被简化为"艺术的终结"的命题。"艺术，考虑其最高的使命，就是（为我们保存的）一件过去的物品……（艺术）已不再保持其早期在现实中的必需及其占据的较高地位，而是被转化成为我们的观念。"②由于缺少一种绝对的必要性，"艺术，被作为纯粹意义上的艺术，在某种程度上变成了多余的东西。"③艺术可能还会进一步发展，但它的形式已"不再是特定精神的最高需要"④。这些思想都不可能从整体的理论中抽离出来。艺术的"过去性"也不能离开特定的"体系"来讨论。同样，这个观念不能简单地被应用于由菲舍尔表演的当代艺术的危机上，似乎所有这一切都已被黑格尔预见到了⑤。更确切地说，黑格尔的论点代表了他那个时代对艺术自身特性的一种新的见解。正是建立在这种新的见解的基础上，艺术的历史性研究的完整方案被当成了一门学科。

① 贝尼代托·克罗奇：《什么是黑格尔哲学的存在与死亡》，载意大利《批评研究》，巴里：拉泰尔扎，1907（英译版，伦敦：麦克米兰公司，1915）。还可参见克罗奇：《黑格尔体系中"艺术的终结"》(1933)，载《最后的尝试》，巴里：拉泰尔扎，1948，第147页。
② 黑格尔：《美学》（德文版），第1卷，第32页；《美学》（英文版），第1卷，第11页。
③ 黑格尔：《美学》（德文版），第2卷，第143页；《美学》（英文版），第1卷，第535页。
④ 黑格尔：《美学》（德文版），第1卷，第151页；《美学》（英文版），第1卷，第151页。
⑤ 关于黑格尔哲学的理念的"永恒性"进入现代主义的问题，可参见亨里希：《当代艺术和哲学》。

艺术是某种"过去的"事物,不仅因为它是在历史的另一个时代被创造的,而且还因为它在历史上发挥了另一种功能,黑格尔认为,恰恰是艺术的这些功能使艺术在他那个时代达到了审美的解放。正像约阿希姆·里特(Joachim Ritter)所系统阐述的那样,"古老的艺术(当被作为历史来处理时)既丢弃了它在历史世界的情境",也丧失了它在历史中的功能①。"复兴"符合当代文化的发展,而且我们有能力"欣赏"②历史性的艺术作品。"艺术的过去性在其最高的意义上意味着艺术作品——曾经作为一种审美的实在——已不再处于它所产生那个宗教的和历史的情境之中。它已变成了一个独立自主的和绝对意义的艺术作品。"③对艺术的反思在这里获得了一个新的维度。但是与此同时,这种关于艺术的思辨也切断了自身与当代艺术的联系。黑格尔想要使艺术史成为对过去的人类表达模式的沉思,这种模式不再像温克尔曼那样能指示出一种艺术在未来发展的模型。

四、艺术史家和前卫

黑格尔和他那个时代的艺术史家们正好处在一个艺术学术发展历史的转折点上。在浪漫主义思想最后一次召唤历史的艺术作为当代艺术的范例之后,艺术史家和艺术家开始分道扬镳了。艺术史家们,除了像拉斯金这样的著名特例外④,就不再为他们同时代的艺术家们安排在艺术传统(艺术史)中的位置,而且的确,艺术史家们通常不去撰写一部直到当今的完整的艺术史。艺术家们也不再自动转向历史中前辈大师的艺术杰作寻求指导,而宁可认同一个新的"神话",即一种自我约定的前卫使命⑤。历史在这个隐喻下变成了一支军队,而

① 约·里特:《美学》(德文版),第560页。
② 黑格尔:《美学》(德文版),第1卷;《美学》(英文版),第1卷,第14页。
③ 约·里特:《美学》(德文版),第576页。
④ 参见沃尔夫冈·肯普,《约翰·拉斯金》,慕尼黑:汉泽尔,1983。
⑤ 豪斯特·W.简森:《前卫的神话》,载《编辑的艺术研究:纪念米尔顿·S.福克斯的25篇论文》,纽约:阿布拉姆斯出版公司,1975,第168页。

艺术家在其中则担任了一种先锋部队的角色。艺术的推进变成了文化精英肩负的历史责任,他们自认为有资格来界定艺术的进步,而且他们还确信历史将会尾随其后。这种新的文化精英是一个革新主义者的精英集团,他们在取代以前的权力精英或高雅文化的精英时,却要为得到这个特权而承受局外人的污名。

意味深长的是"前卫"这个术语,一经圣西门提出,就一直在政治和艺术的实际应用之间不断摆动。在政治的领域中,它只是乌托邦式空想家以及后来的反对党人士的标签。简单地说,它是任何不能实现其社会幻想的宗派团体的标志①。而在艺术界中,它是被拒绝者(refuses)的象征,他们抛弃了沙龙和官方艺术的惯例。在较早一致的梦想中,政治上的和美学上的前卫是有计划地相互交织在一起的。而在具体的实践中,在这两种乌托邦之间,即艺术的自主性和政治的混乱性之间不断发生冲突,正像自由的或受约束的艺术的论辩的历史所展示的那样。

由于一种经验主义的艺术学术研究在19世纪的发展,艺术批评和艺术史在当时已经基本上成为两个分别独立的事业。当代艺术只是在偶然的情况下会成为这两个学术领域之间的连接点。阿洛依·李格尔(Alois Riegl)和海因里希·沃尔夫林(Heinrich Wolfflin)(举两个突出的例子)以一种具有世纪末趋向的奇特方式使两者协调一致。在他们的手中,历史的艺术似乎也具有了当代艺术的特性。例如,李格尔的"风格"的概念是从规定一件艺术作品的所有其他要素中

① 多纳尔德·德鲁·艾格伯特:《在艺术和政治中的"前卫"观念》,载《美国历史评论》,1967年第73号,第339页。关于这个话题,还可参见:《前卫、历史和观念的危机》,慕尼黑:巴耶尔美术学院,1966;托马斯·B. 赫斯和约翰·阿什伯里:《前卫》,载《艺术新闻年鉴》第34号;彼得·毕尔格:《前卫的理论》,法兰克福:苏尔坎普,1974,英译为《前卫的理论》,载《文学的历史和理论》,第4号,明尼阿波利斯:明尼苏达大学出版社,1984;温弗里德·韦勒:《前卫:进入历史体系,文学和艺术的"现代"范型》,载《前卫的抒情诗和绘画艺术》,莱纳·瓦宁和温弗里德·韦勒,慕尼黑:芬克出版社,1982,第9页,附有一个关于前卫的问题和最重要的理论的有用的详细文献目录。哈罗德·罗森伯格已就视觉艺术中的危机问题,特别在他的论文集《消解艺术的界定》(*The De-Definition of Art*)中提供了最精确的分析(纽约:地平线,1972),参见212页《D. M. Z. 前卫主义》和第25页《历史和可能性》。雷纳托·波焦利去世后出版的《前卫的理论》(马萨诸塞州,坎布里奇:哈佛大学出版社,1968)是一个前卫的辩解辞,作者争辩只要艺术家保持与社会的疏离前卫就必定会持续下去。对这篇论文的批评,可参见罗森伯格:《消解艺术的界定》,第216页。

抽象出来的。它的"水平潜能"(leveling potential)是如此巨大，以至于从历史的作品中我们可以提炼出一个"纯艺术"的抽象概念来①。沃尔夫林的"原则"（被假定与"视觉的形式"相符合）也与第一批抽象绘画同时出现。而且这也同此前的情况完全不同。艺术史的实践已不再以当代艺术经验为目的，而宁愿在其印象的引导下进行实践，当然，这并不一定是有意识的选择。

对不同类型的艺术史家之间作出区分是很有必要的，像拉斯金这样的艺术史家撰写艺术的历史是为了给他那个时代的艺术提供教益，而像李格尔、沃尔夫林，或弗朗兹·维克霍夫(Franz Wickhoff)这类的艺术史家②，却不能回避用最近艺术经验训练的眼睛来观察历史的艺术。通常，对维克霍夫，以及后来的韦尔纳·魏斯巴赫(Werner Weisbach)来说，并不是现代艺术，而是传统的艺术才是一种改变了的美学信念的"牺牲品"③。传统的艺术似乎突然提供了在现代艺术中人们已逐步认识到的，或者也是逐渐失落的东西。大多数这样的艺术史家在写作时从未感到有必要反思他们的进化模型，或审视现代主义暗示出的历史的断裂。在极少的情况下，例如像威廉·沃林格尔的博士论文《抽象与移情》（慕尼黑，1907）那样，对历史的艺术的回顾在旧的艺术中揭示了"现代的"特征，甚至连艺术家们也感觉到他们的观点有一定的道理：即对保守的资产阶级来说，迄今已是档案资料或博物馆藏品的东西最终得到了"正确的"解释。简而言之，艺术的生产和艺术史之间的连接点几乎就像艺术史家的数量一样多。然而，基本上说来这两种活动是在不同的平面上实现的。历史的学科通常并不依据现代主义艺术所发生的情况来界定自身的目标，也不关心这些经验是否已经对他们的传统人文主义纲领产生任何影响。

当然，所有那些直接或间接地同情前卫主义事业的人们，都相信艺术将会沿着一条进步和创新的道路不断发展下去。因而，只要前卫艺术似乎只是在扩展传统艺术已经开始的进程——不断地更新艺术

① 维利巴尔德·索尔兰德尔：《阿洛依·李格尔和自主的艺术史的产生》，载《世纪末：走向世纪之交的文学和艺术》，法兰克福：克洛斯特曼出版社，1977，第125页。
② 参见韦尔纳·霍夫曼：《做作的悼词》，载《理念》1984年第3号，第7页。
③ 韦尔纳·魏斯巴赫：《印象主义：古代和现代的绘画问题》，柏林，1911。

的外观,我们就没有必要害怕传统会真正受到前卫艺术的拒绝。由于前卫主义主要是通过其形式上的创新来加以判定的,风格上的演进过程似乎多少提供了一个普遍的艺术史学的范型。这样明显的诱惑就必然是撰写一部从开始一直到现在的连续的前卫艺术史,因此拒绝已经发生的中断以任何方式威胁永恒的艺术想象的连续性。正是由于前卫主义的危机和在有意义的连续性和方向性上信心的丧失,这种艺术史写作的纲领已经失去了其最需要的来自当代艺术经验的支持[1]。

五、艺术史的当代方法

然而,在19世纪,艺术史在不能求助于一种固定的艺术概念的情况下,已经赢得了以一种有意义的顺序来安排历史的艺术的任务。在这点上,艺术自身并没有提供进一步的导向,但却保留了继续被作为"艺术"来研究的充分自主性。除了像森佩尔(Semper)的唯物主义这类的观点外,艺术史的任务被理解为在一个想象的博物馆中把艺术作品安置进一个连贯的序列中的工作,而这个序列看来就像是被一个有规律的形式发展所控制的,例如就像在沃尔夫林所谓的"无名的艺术

[1] 关于前卫艺术在当代的危机,可参见克里斯托夫·芬奇:《论一种前卫的缺席》,载《国际艺术》1966年第10号,第22-23页;罗森伯格:《消解艺术的界定》,第212页;由伊布·哈桑、米克洛斯·斯扎波尔克希和其他学者撰写的论述前卫、现代主义和后现代主义的文章,在《新文学史》1972年第3号中随处可见;爱德华·博康:《前卫的困境》,法兰克福·苏尔坎普,1976,尤其参见第180页和第257页。博康:《前卫在此结束了吗?》,载《艺术年鉴1977—1978》,赫伯特·里希特编,第24页;托马斯·W.盖特根斯:《前卫在何处?》,载《艺术年表》第30号(1977年);第472页;尼克斯·哈齐尼克罗,《前卫主义的意识形态》,载《艺术的历史和批判》1978年第6号,第49页;《前卫结束了吗?》,载《尤利斯》1978年第14号;巴松·布洛克:《前卫和神话》,以及克劳斯·霍夫曼:《向前卫告别》(载《艺术论坛》1980年第40号,第17页和第86页)。阿基尔·博尼托·奥利瓦:《在前卫和超前卫之间》,米兰,1981;罗伯特·埃特里尔:《艺术的界限:关于现代的批评分析》,维也纳:贝洛斯,1982。

史"中，或在克伦(Coellen)的《造型艺术中的风格》①中那样。与关注内容或功能相反，把全部注意集中在艺术的形式上，这既得到了传统美学观的支持，也始终保持了一种哲学上的"艺术"的概念。同样这也依然是阿多诺的观点：艺术的功能就在于它没有功能②。相对来说，在艺术最纯粹形式上的风格史，已从历史的解释中消除了所有的那些外在的因素以及最初并不属于艺术的条件。

在下面的数页中我想要批评性地论述一些同时发展起来的艺术史的方法，分别对它们的排他性主张进行质疑，并且描述它们已经遗留给我们的一些问题的性质。因为尽管这些方法在阐释艺术作品的不同方面时曾是有用的，但它们已不再会要求代表艺术史所具有的全部性能，它们也不再会被混同于永恒的程序的规则。

风格史的一些变体形式特别具有雄心和抱负，它们宣称自己是进行普遍的历史性解释的关键。李格尔的"艺术意志"(Kunstwollen)是最著名的和最有争议的尝试，它企图鉴别出一种在形式演化后面的自主推动力。引进这个术语是用历史主义的精神来反对艺术的艺术性原则，以便能够按照艺术自身的意图来测量一种古代的或衰落的风格——即建立一种使一切物品都成为其研究对象的新艺术科学的逻

① 路德维希·克伦：《造型艺术中的风格》，达姆斯塔特，1921；海因里希·沃尔夫林：《艺术史的原则：晚期艺术中风格发展的若干问题》，慕尼黑，1921；M. D. 霍丁格尔：《艺术史的原则：晚期艺术中风格发展的若干问题》，伦敦：G. 贝尔，1932；纽约：杜夫人，1950。沃尔夫林在1915年版(序，第7页，无译本)的序言中解释：我们最终必须有一个艺术史，在这个艺术史中，现代观点的发展不仅仅是讲述个体的艺术家，而是可以沿着一个在连续的序列中揭示各种风格产生的原因和过程一步步展开。对这个观点的讨论以及误解，可参见美因霍尔德·鲁尔兹：《海因里希·沃尔夫林，一个艺术理论家的生平》，载《海德堡艺术史论文集》第14卷，乌尔姆斯：韦尔纳出版公司，1981，第18页。"想象的博物馆"(musee imaginaire)这个概念起源于法国作家安德烈·马尔罗(Andre Malraux)，《想象的博物馆》(1947)，它构成了马尔罗关于所有时代和所有民族的"艺术心理学"方案的一个部分，这个概念与沃尔夫林的模式意图一点也不相同。

② 西奥多·W. 阿多诺：《美学理论》(德文版，*Asthetische Theorie*) 第336页；《美学理论》(英文版，*Aesthetic Theory*) 第332页："假如有什么社会功能可以归于艺术的话，那就是没有作用的功能。"

辑因果关系①。因为每一种"艺术意志"都分别符合一种相应的世界观,这样后者也相应成为一种风格的现象。艺术的风格变成生活风格或思想风格的视觉投影。形式的历史,发生根本的转变多少有点令人吃惊,现在使我们知道了普遍的历史:从一个时代的风格上可以推断出一个时代的整体精神。艺术史家能够通过"艺术"的历史及其所有变化和发展的非常清晰的模式来解释整个"历史",而且同时通过追溯艺术在"历史"中的过程和变化来解释"艺术"。这个方案不仅主张艺术具有超越其不断变化的外观而永恒存在的自主性,而且还主张相对于历史和社会学科的一种艺术史学科的自主性。很明显,在风格和历史之间的这种和谐的对称关系并不能解决艺术史中所有的重大难题,这些困难涉及用艺术"内部的历史"来解释一种外部的意义。李格尔和他之后的马克斯·德沃夏克(Max Devorak)也提出了一种关于艺术的历史心理引发的可能性。然而虽然这为艺术研究保留了一种可能性,他们的后继者却从没有真正地探索下去。因为很明显,不可能阻止一种独立自主的风格史的出现,这种风格史声称要在阐释上涵盖整个的艺术。

"时代精神"的观念甚至受到来自风格史阵营内部其他宗派的质疑。由此我想起了由亨利·福西隆构想出并被乔治·库布勒在他《时间的形态》迷人的研究中所拓展的自生形成的"形式的生命"②。这里我们遇到了对有关旧的循环模型的一种显著的修正。一种特殊的艺术形式或问题,在最具变化的情况下,继续着相似的循环,这个循环并不符合于编年逻辑的框架结构,但却服从于一种内在的程序设置,即一种早期的形式、一种成熟的形式等等相继连续的时间阶段。这样解

① 阿洛依·李格尔:《晚期罗马的艺术工业》(1901)E. 赖施编(维也纳,1927 年)和卡尔·M. 斯沃博达:《论文全集》(奥格斯堡-维也纳,1929);艾尔温·帕诺夫斯基:《艺术意志的概念》,《美学和普通艺术科学杂志》1926 年第 14 号;奥托·帕赫特:《艺术史实践的方法》,慕尼黑:普莱斯特尔,1977;索尔兰德尔:《阿洛依·李格尔》;以及阿图尔·罗森诺:《方法的文题:艺术史存在的条件》,载《第 24 届国际艺术史大会文件汇编》(Atti del XXIV Congresso Internazio-nale di Storia dell'Arte,1979,第 10 部分),波伦纳,1982,第 55 页。
② 亨利·福西隆:《形式的生命》(La Vie des Formes),巴黎:P. U. F. 1939;查尔斯·比彻尔·霍甘和乔治·库布勒英译本:《艺术中形式的生命》,纽海文:耶鲁大学出版社,1942;库布勒,《时间的形态:关于物品历史的评论》,纽海文:耶鲁大学出版社,1962。参见塞吉乌兹·米凯尔斯基:《方法的问题》(Sergiusz Michalski in Problemi di metodo),第 69 页。

决问题的模型再一次被复活了,虽然这一次并没有必然运用瓦萨里的美学原则。新的顺序结果并不是可重复的,因为在这个顺序的某一个特定的点上问题发生了变化,而且一个新的顺序结果开始形成,接着它按照当前特定的进化条件找到了自身发展的时间曲线。在一个连续的试错的结果中,一件作品总体的"时代"要比其具体的年代重要得多。一件雕塑与另一件雕塑可以同属一个时代,然而根据主题、技法、或制作目的来看,却处在这个顺序的不同的点上,例如它可以是一个早期的形式,而又与一种晚期的形式同属一个历史的年代。编年学上的时间(在一种时代精神标题下,将同时发生的事物组合在一起)在这里不同于有系统的时间,即在一个体系内,或像阿多诺指出的那样,"在一个问题的统一下"的时间曲线表①。一个循环的客观年代学上的长度并不是事件而是其发展的速度,它可能受到非常不同环境条件的制约。这些观念对自然科学家和人类学家来说早已非常熟悉了。但是像所有风格史的翻版类型一样,当筛选历史的各种艺术特性或问题,并试图通过一种形态学上的发展来追溯它们的过程时,库布勒的方法是极度严格的。而在李格尔的方法中,风格和历史之间很快就达到了完美的对称,在这里从来没有显现过时代精神。

简约为形式发展的艺术史就很难实现其综合表述历史的真实的主张。这样,形式分析在图像学中找到了对应物就是符合逻辑的必然。解决艺术内容的问题被简单地委派给另一种不同的"方法"。这仅仅是在制度化上的形式与内容的理想主义的分离。它还暗示出艺术从历史中的最终的分离。内容从形式的分析中排除出来,以及形式从内容的分析中排除出来:无论如何,只要人们对形式比对单纯的符号或内容的符码有更多的理解就行了。对此的各种反对观点也是非常明显的。内容常常只是通过艺术的形式物质化在其定义中,而且甚至可能根本就不存在于艺术的自身中。同样,艺术的形式常常也是一种特殊内容的解释,即使这个内容仅仅是一个特定的艺术概念。内容

① 希格弗里德·克拉考尔:《历史,临终的遗言》(*History, the Last Things before the Last*),纽约:牛津大学出版社,1969。有关阿多诺的方案,可参见《美学理论》(德文版)第310—311页,《美学理论》(英文版)第299页。

和形式的分离剥夺了艺术的真正实质的历史形态。形式并不仅仅是一面体现内部进化的镜子,而涉及真实世界和现实,内容也不是与形式相分离的。

图像学家探寻艺术作品最初的意义并询问隐藏(编码)在作品中的文化解释。解码的程序本身被美化为一种阐释的活动,它相对应地补充了最初的和历史的编码过程①。这种图像学的方法也常常退化为一种永恒地存在于人文主义客厅中的游戏,一种仅仅在文艺复兴和巴洛克艺术作品(特别是那些带有文学文本和为了表达而创作的说明书的作品)的情况中才可能成功地运用。这些肯定不适用于阿比·瓦尔堡最初设想的图像学解释,瓦尔堡最初的设想是寻求将艺术定位在一个文化表现的大量形式类型范围内,正像在世界文化的范围内一批完整的象征性语言的一种那样。但是这种方法从没有得到深入的发展,而相反却被缩小到成为质疑人文主义时代的艺术作品的一种专门的方法②。

图像学在其最狭窄和最教条的运用上,甚至比风格学的批评更不可能构建所希望的那种综合的艺术史,因为它根本不可能认清那种艺术史的"真正的"目标。图像学将不得不违心地解除对"高雅艺术"的古典样式的限制,并拓宽探索其他图像和文本的领域。正像我们已看到的那样,李格尔确实已经做到了这些。他深思熟虑地把艺术风格发展的概念转换到所有后来被称为物质文化的东西上,转换到时尚和日常消费的客体上③。他的方法明显地符合由新艺术实施的生活环境审美化的需要。但恰恰是这种对定义和界限的痴迷,自我暴露了使"艺术"成为艺术史的目标有多么困难。

① 最好的资料是埃克哈特·凯默林编的《作为符号系统的造型艺术 1:图像志和图像学》(科隆:杜芒,1978),最重要的是帕诺夫斯基的著作,同上。《图像志和图像学》或《作为一门人文学科的艺术史》,载《视觉艺术的含义》,纽约,花园城:达伯迪,1955。
② 阿比·M.瓦尔堡的著作在今天最易找到的是在《Ausgewahlte 文献和评价》中,塞库拉·斯皮塔利亚,第 1 卷,迪特·伍特克编,巴登-巴登,1979;还可参见恩斯特·H.贡布里希:《阿比·瓦尔堡:一个知识分子的传记》,伦敦:瓦尔堡研究院,1970;埃德加·温德:《瓦尔堡关于文化科学的概念》(1931),在凯默林《作为符号系统的造型艺术 1:图像志和图像学》第 165 页。
③ 有关这个问题,可参见 W.索尔兰德尔:《阿洛依·李格尔》(Alois Riegl)。

这也适用于一种阐释学的思想,艺术史学术研究已从阐释学理论中借用了相当多的东西,某种特殊的德国气质已从中发展出来,特别是在术语学和语言的运用上。我必须在这里作些总结,同时把自己限制在理想主义传统——由狄尔泰、海德格尔和伽达默尔所主张的哲学阐释学——的问题上在他们的艺术史运用中,这些问题已成为最本质性的问题[1]。无论如何,我们将得承认,阐释学"克服了实证主义的天真,这种天真正好在于通过反思理解的条件所给定的观念"。这样它提供了一种实证主义的批判,就这点而论,在今天至少也是中肯的[2]。如果没有这种自我反思活动,学术研究就会失去自己的方向。在这个意义上,每一种自我反思性的艺术史都是以一种阐释学的传统为基础的。

　　当审美的经验———一种基础的前学术性的经验———被宣布为学术探索的目标时问题出现了。这样的问题又回到了美学和阐释学的起源上来。一旦一种绝对的美感变得站不住脚时,理想美的主题就会被单个的艺术作品所取代,这样单个的艺术作品就会重新建构自身作为学术调查的客体。因此,"艺术"的哲学上的观念的终结也标志了"作品"的阐释学观念的开始。趣味和美学判断上的争论就留给了艺

[1] 汉斯·格奥尔格·伽达默尔:《真理与方法:哲学阐释学的基本特征》,图宾根:J. C. B.莫尔/保罗希布埃克出版社,1960;英译本《真理与方法》,伦敦:希德和沃德,1975,纽约:克洛斯鲁德,1982;伽达默尔:《阐释学》,载里特编《历史哲学词典》(1973)第3部分,第106页。从一开始这个问题已成为理解是否"要比复制原作"的内容更多。下一步是"揭示一种自生形成的历史知识的限度"并且重新涉及理解的一个前提问题(第1067—1068页)。这样,艺术的经验在伽达默尔的体系中扮演了一个特殊的角色,一种先于科学及其相对物的角色。此外还可参见威廉·狄尔泰:《论文全集》,斯图嘉特:托伊布纳,1962—1974,第1卷第5页(特别参见《阐释学的出现》),第7卷第11页,1914—1916;埃德蒙德·胡塞尔:《逻辑学研究》第1卷,图宾根:尼梅耶尔,1968,第2版,1913,第1页;埃里克·罗塔克尔:《精神科学导论》,图宾根:莫尔,1920;约阿希姆·瓦赫:《理解:19世纪阐释学理论的历史基础》,图宾根:莫尔/保罗·希布埃克,1929—1933;保罗·利科尔:《解释的冲突:阐释学的论文集》,伊利诺斯,埃文斯顿:西北大学出版社,1974。

[2] 汉斯·格奥尔格·伽达默尔:《阐释学》(Hermeneutik),第1070页。

术批评①。学术研究的客观性已不再为艺术的理想辩护,而宁可被解释为一种方法。解释者,按照狄尔泰的说法,目的在于追求一种"科学的可检验的真实";他能够"理解"审美产品,即通过一种生产性的程序来理解主观意识和作品的审美构成之间的关系②。

但是意识在这里变得比艺术的客体更为重要,解释(受到对事物的理解力的限制)最终确认的只能是自身。在其不恰当的艺术历史的运用中,它允许解释者(听其自然)在一种有保证的方法的秘密活动中"复制"作品。当这样的阐释学原则过快地形成体系时,危险也相应增加了。"观看的创造性活动"(泽德尔迈尔语)是在一个客体上实现的,这一客体被隐喻性地称作一件"作品",并被从物质性的"艺术物品"上区分出来③。解说的艺术史家常常习惯于把自己视为第二艺术家,一个作品的"再创造者"。我想,在这里我们要避免这种有关一件"作品"的概念。

这种阐释学的应用——在这里表现出了争论性的特点——已向我们暗示了对艺术作品的分析,但却没有提供令人信服的艺术编史学的模型。它已容忍把历史的研究仅仅作为一个预备的阶段、一种辅助性的学科,按照泽德尔迈尔的观点,这个"从属性的"艺术史实际上已开始超越预备阶段。今天,这个学术流派遗留下来的专门术语已更多地成为一种障碍而不是一种帮助。一个观念性的词汇表,就像它所阐述的认识那样,必须保持对变化和修正的开放态度。在这里一个质疑的程序被牢固树立起来,这个程序应该由每一代学者不断修订和更

① 关于艺术批评的历史,参见利奥奈洛·文杜里:《艺术批评史》,纽约:达顿,1936;阿尔伯特·德雷斯奈尔:《艺术批评的产生》,慕尼黑:布鲁克曼,1915,1968。关于围绕当代批评的争论,参见理查德·科克:《艺术的社会角色:报纸读者公众批评栏目中的论文》,伦敦:G.弗雷泽,1979;论文集《艺术和批评》,温切斯特艺术学院;萨拉·肯特:《批评的若干问题》,《时代周刊》1980年2月第1期。

② 狄尔泰:《诗人的现象能力》(1887),载《论文全集》(1958或1964),第6卷第105页。应该指出,狄尔泰这里也提到了艺术本身"对现实的渴望,对科学的确定了的真实的渴望",它已成为"民主的"。

③ 汉斯·泽德尔迈尔:《艺术和真实》,米滕瓦尔德:马安德尔,1978,第107页。这种观察的活动正好是"复制的本质"。解释将"允许艺术作品的具体形式在可视过程中出现"(选自《艺术史文献批评性报道》第3—4号,1932,第107页)理解为"仅仅来自艺术客体的对艺术作品的一种再创造"。在这一卷中还重印了一些重要的论文,例如《走向一门严格的艺术科学》等,1931。

新。事实上,当解释一件审美产品被提升到一个普遍的准则并被固定为教条时,其自身就是自相矛盾的。因为在伽达默尔看来,对于解释者理解总是一个自我认识的过程,它绝不可能产生出一种普遍有效的洞察力[①]。

当形式不是被归之于理想的类型而是视觉本身时,一种不同类型的方法论的问题接着发生了。这也许最好用沃尔夫林的理论来加以检验。例如,像"开放的"和"封闭的"形式这样的著名原则构成了一个普遍规律的一览表,它建立在两个基本前提的基础之上:首先,艺术本身受到特定的先验的界限范围的约束;其次,这些界限范围也同样与视觉观察的有限可能性相符合,这些特点是作为生理学和心理学的不变常数而存在的[②]。我并不想要挑战这些论点,甚至也无意质疑其实际的应用,这是沃尔夫林只用少量的(假定具有普遍性的)标准来划分风格上的时代时使用的方法。沃尔夫林认识到,在伟大历史时代的抉择中,艺术的"自然规律"对他来说已成为学术研究的真正目标。他声称有可能产生出一种视觉和结构的完美对称,以及解释和艺术的完美对称。但是问题比这些反对意见所揭示的要更为重大。观看的确不仅仅来源于生物学的条件,而更多的是反映了文化的传统和习俗,简单地说,这些习俗惯例用眼睛的物理结构是无法解释的。由于视觉图像相应地受到历史情境的制约,沃尔夫林突然发现自己无法解释视觉图像的演变。

关于历史的视觉图像和历史的风格的整个话题,在心理学的领域中(非常明显地)引起了一些更大的问题。虽然沃尔夫林已经冒险进

① 参见本书第644页注释①。"解释者作出的贡献必然属于理解本身的意义"。距离提供了"具有张力和生命的理解。这样通过语言"理解的客体被引入了新的表达。因为我们对世界的态度是"在语言上构成的",经验只能在语言上被连续表述出来。伽达默尔:《阐释学》,第107页。

② 沃尔夫林:《艺术史的原则》,第227页:"在其广度上,关于想象转化的整个过程已经被减少到五对基本的概念。我们可以称它们为观看的类型……"在他的结论("艺术的外部和内部的历史")中,沃尔夫林说,他并不希望把16世纪和17世纪的艺术特征表现为"图示和视觉的及创造性的可能性,艺术在两种情况下都保持在撰写可能性之中"(第226页)。还可参见沃尔夫林早期的《古典艺术》一书的第二部分,也是更为概述的部分(慕尼黑:1898),英译本为《古典艺术:意大利文艺复兴艺术导论》(伦敦:菲登出版社,1952;伊萨卡:康奈尔大学出版社,1980)。

入了一个具有心理学潜力的形式分析中,但由于害怕可能会干扰他的人文价值和美学规范的体系而没有将其进一步发展下去。然而,对任何形式的历史的关键问题仍然是发现艺术形式的心理学答案的问题,即找到一把能够解开艺术的变形秘密的钥匙。即使如此,它也绝不仅仅是我们所看到的纯粹形式,而更可能是已经充满了生命和意义的形式。这样,一旦艺术形式被理解为一种间接性的现实,视觉图像的心理学含义就能够爆发出来。

然而,心理学不能够通过其自身的手段来调查现实的文化信息传递,因为它将必须首先界定什么是现实①。一个图像的内容或主题和其形式之间的关系已超出了心理学的范围,因为为了说明信息如何传递,我们必须首先知道在一个图像中传递的是什么。知觉和再现的心理学(在恩斯特·贡布里希的著作中得到了精彩论证)把讨论的问题定位在模仿的传统和演变中:在艺术的图像中复制自然,即将视觉意象转化成对自然的再现②。通过在我们的自然观中揭示传统的习俗,它成功地修正了稚拙的模型,使艺术对自然的复制趋向于更加完美,正是由于这种与自然的匹配和不断修正导致了风格上的变化。

在《艺术与错觉》中,贡布里希运用这种普遍有效的知觉模式来解释当艺术作品复制客观世界时其中发生了什么情况。他的"风格变化的心理学",将风格史(趣味和时尚的历史)描述为对可能形式(然后根

① 在大量的文献中可重点参阅安德烈·马尔罗:《艺术的心理学》,日内瓦:斯基拉,1949—1950;英译本《艺术心理学》,纽约:万神殿出版社,1949—1950;恩斯特·克里斯:《艺术中的心理分析探索》,纽约:国际大学出版社,1952;瓦尔特·温克勒:《现代艺术心理学》,图宾根:阿尔玛·马特尔出版社,1949;鲁道夫·阿恩海姆:《艺术和视觉:视觉艺术创造的心理学》,伯克利:加利福尼亚大学出版社,1954;理查德·库恩斯:《作为艺术哲学的心理分析理论》,载海因里希和伊瑟尔编《艺术的理论》,第179页。
② 贡布里希:《艺术与错觉:图画再现的心理学研究》,A. W. 梅隆艺术讲座,1956;博林根系列XXXV:5,新泽西,普林斯顿:普林斯顿大学出版社,1960,特别要参阅该书的导言部分;另见贡布里希:《形式与规范:艺术史的风格类型及其在文艺复兴理想中的起源》,载《形式与规范:文艺复兴艺术研究》,伦敦:菲登出版社,1966,1978。在《秩序感:装饰艺术的心理学研究》(纽约州,伊萨卡:康奈尔大学出版社,1979)中,贡布里希试图将他的风格心理学应用到装饰研究上。关于贡布里希,参阅海因里希和伊瑟尔编《艺术的理论》第20、21和43页。

据自然对象加以检验)的选择或拒绝的历史①。艺术史就这样被构成为一个学习的过程,其中对现实的再现被作为一个永恒的问题提了出来。

然而,把艺术形式的整个问题简化成一种模仿的行为将会是一个错误。模仿只有在艺术模仿自然之处才是可测定的。但是,当艺术模仿(社会的、宗教的、个人的)现实生活时,对照现实的常数,模仿的结果必然会显得非常失真。因为现实生活总是在不断变化的。在其转达或模仿能够被评估之前,它必定总是在被不断地重新界定②。但是另一方面,每一种人文的学科(社会史、思想史等等)必然会坚持以自己的方式来界定历史的现实。这样,艺术史家就会发现自己面对着一种方法论上的争执,这将会提醒他在自己研究的领域中要更加谦虚谨慎。

六、艺术,或是艺术作品? 作为历史形态的艺术形式

在这一点的争论上,我们可以同意艺术并不仅仅存在于某种特殊样式或媒体独占的形式的内部历史中。确实在这样一种孤立的状态中,艺术从其所具有的现实整体中被剥离出来。风格批评在其对艺术作品调查中是定位在一个高水准的选择之上的,的确,低估它的主张

① 还可参阅贡布里希:《名利场的逻辑》,载《卡尔·波普尔的哲学》,保罗·阿瑟尔·施尔普编辑,《在世哲学家文库》,第14页,伊利诺伊州,拉萨勒:欧彭·考特出版社,1974,第925页。
② 这种方法不可能单独应用在现实主义上,现实主义仅仅代表与现实的这种关系的一种特殊变体(由于历史的原因,这个术语在居斯塔夫·库尔贝的时期和19世纪中期关于现实主义的辩论中非常重要)。关于现实主义的术语,见莱因霍尔德·格里姆和约斯特·赫尔曼德:《文学、绘画、音乐和政治中的现实主义理论》,斯图加特:科尔哈默,1975;斯蒂芬·科尔:《现实主义:理论和历史》,慕尼黑:芬克出版社,1977。关于现实的解释(不是反映)在艺术中是固有的,它已发展成艺术的间接形式或相对立的意识;对观看者来说,它构成了对生活的参照,即使他们寻求的是一种"不同的"或"高雅的"现实。关于艺术中现实参照的辩证关系,在阿多诺的《美学理论》中随处可见,还可参阅奥托·K.韦克迈斯特的批评文集《美学的终结》(法兰克福:菲舍尔,1971)第7页。

和它的约束力就是出卖艺术。在这种时尚中释放出来的艺术(甚至到了从风格语境中抽离出来的理想主义的极端)总是能够找到其推崇者。像这样评价艺术尤其不适合于一种历史的处理,它能够成为哲学的主题,但不是历史著述的主题。

艺术的形式甚至在最初的信息已经失去其直接的力量之后,仍然可以作为一种沉思的对象而存在,这篇论文绝不否认这个基本的认识。由于这个形式存在是确实的,在一个普遍的意义上它构成了艺术的经验;的确,形式的魅力和感染力首先启动了历史的问题。艺术形式作为一种创造力出现在作品中,不仅仅清楚地表述了现实而且还超越了现实,这样使回应现实的艺术答案持续下去。然而,我们绝没有理由可以停止向艺术作品提出历史的问题。

艺术编史学的共同标准首先总是一个艺术的理想化的概念,这个概念接着通过艺术史来加以解释。这种范型的丧失不会消除艺术的经验,但——正像一种历史传统观念的丧失一样——它会改变学术的方向①。学科对其材料取得了新的认识,而且必须用新的理论来解释这些认识。仅仅艺术作品自身——不是一个艺术的定义,无论它可能是什么——就有能力抵制来自新问题的压力。当然,这总是一个关注的客体,但现在我们以一种全新的方式来关注它。艺术作品证实的不仅是艺术,而且是人。而且人在他对世界的艺术搬用中并没有失去与世界的联系,更可以说是见证了这个世界。人类在其有限的世界观和有限的表达范围中,揭示了他的历史性。在这个意义上,艺术作品是一种历史的文献。

当斯维特拉娜·阿尔珀斯提出"艺术是历史吗?"②这个问题时,她就是这样来理解艺术的。在这个论辩的阐述中,艺术作品代替了"艺术"而受到质疑,并且作为一件历史物品被恢复到那个历史的范围中去,从中艺术作品曾经通过支持一种自主性的艺术而已被改变。自主性的艺术已被认为是一种"更高度的真实"的载体。创造

① "范型"的概念在这里是以托马斯·S.库恩的意义来理解的,在《科学革命的结构》(芝加哥:芝加哥大学出版社,1962,1970)中随处可见。参见托马斯·佐恩施尔姆:《方法的问题》,第79页。
② 斯维特拉娜·阿尔珀斯:《艺术是历史吗?》,《代达罗斯》1977年第106期,第1页。

活动本身的秘密,被迁移到一种美学的无人区中,正好助长了这种理想主义。这样阿尔珀斯就能够为一种创造性过程的"非神秘化"而进行辩护。

艺术的形式是一种历史的形式:它不仅常常要受到样式、材料和技法的制约,而且还要受到内容和功能的制约,以至于它从这个作为"纯形式"的网络中被抽离出来。沃尔夫林的内部艺术史也不再能够从形式中解读出来①,其中"每一种形式都在创造性地进一步产生作用"。最近像"图像志风格"或"样式风格"这样的概念符合质疑策略中的一种变化的情况。新的概念表明了在形式发展的一个单行道上运行的旧的风格概念已经崩溃②。艺术作品就出现在其恰当的地方,它占据了普遍历史的和个体的发展路线的交叉点。它与当代经验的视野有着与历史的传统同样密切的联系③。正像它的产生不仅仅是由艺术作品引起的那样,它所见证的也远不只是艺术。参与其中的无数条

① 沃尔夫林:《艺术史的原则:晚期艺术中风格发展的若干问题》(1950年英文版)第230页。
② 关于风格的概念,可参见麦耶尔·夏皮罗:《风格》,载《当代人类学》,A.L.克鲁伯编,芝加哥:芝加哥大学出版社,1953,第278页;扬·比亚various斯托基:《风格与图像志》,惠累斯顿:VEB出版社,1966,科隆:杜芒特,1981,特别参见《造型艺术中的形式问题》第9页。米勒德·迈斯,在《黑死病之后佛罗伦萨和锡耶纳的绘画》(新泽西,普林斯顿:普林斯顿大学出版社,1951),将风格呈现为一种社会和文化功能的表现。库尔特·鲍赫通过伴有"图像志风格"概念的学术研究的职业化回应了其风格衰败的威胁,其中还表达了一些特殊的功能。还可参见贝尔廷:《剑桥所藏拜占迁庭基督教福音书中的风格约束和风格选择》,《艺术史杂志》1975年第38号第215页;以及巴里大学,拜占庭研究中心编《12至15世纪的拜占庭文明》第3期(罗马:勒尔马出版社1982)第294页。关于试图进行功能分析和功能美学,可参见贝尔廷:《中世纪的绘画和观众》,柏林:曼,1981,一卷本由J.阿道夫·施默尔根编。埃森沃斯和赫尔穆特·库普曼:《19世纪艺术理论文集》(法兰克福:克洛斯特曼,1971—1972)提供了一个关于风格问题精彩的述评。
③ 这些陈述当然必须受到现代艺术的修饰,在这个意义上现代艺术已经修饰了一件艺术作品的特性和关于艺术的艺术反思。在这里作品能够被一个仪式或一种姿态所替代,这种仪式和姿态要求作品自身就是世界的早期参照,即通过或根据审美经验的一种对世界的特殊艺术参照。参见阿伦·卡普罗:《集成艺术、环境艺术和偶发艺术》,纽约:阿布拉姆斯,1968;乌多·库尔特曼:《生活和艺术:关于媒介的功能》,图宾根:瓦斯穆特,1970;沃尔夫·福斯泰尔:《偶发艺术和生活》,诺译维德:H.卢赫特汉,1970);于尔根·施林:《行为艺术:关于艺术和生活的同一性》,卢塞尔纳,1978)。在另一方面,今天极为普通的关于艺术的艺术反思已成为艺术的真正主题以致达到了这样一种程度,即对艺术的反思就是艺术内容的一个方面。在某种程度上艺术就是自我主张,并对自身提出质疑,它探索了一个问题并非由自身引起的,而更可能是由它所处的环境造成的。一种纯粹的艺术内在发展史已不再能够说明这种新的情境。

件,出自它的效应都汇集在一个单一的点上,就像在一个镜头中那样,汇集在艺术作品上。

最近的一些研究已试图将艺术作品的视觉结构、美学机制同它们的时间和文化的更为普遍的概念联系或协调起来。这里我只提一下迈克尔·巴克森德尔的著作,如《15世纪意大利的绘画和经验》,或阿尔珀斯自己经常谈论到的《描述的艺术》①。但是还有另一种方法来研究作为一种真正历史形态的艺术形式。既然风格的概念(它可以是一个时代的风格或一个艺术家的风格)已经丧失了它的中心地位,那么一个新的关注点就会出现,是什么使一个形象成为一个图像,或换一种说法,艺术家们是如何把他们的产品想象为审美的构成。最恰当的一些例子是迈克尔·弗里德的《全神贯注与戏剧性》、沃尔夫冈·肯普的《观察者的参与》,以及诺曼·布莱森的《词语与图像:王政时期的法国绘画》②。正像一幅绘画的图像不同于一个文本那样,绘画的"形象性"(figurality)或品质已经具有一个自身的历史,而且其大多至今还未被陈述出来。在撰写这样的一部历史中,我们发现我们自己与艺术家一起在追溯形象观念的发展过程,艺术家一直在运用这些形象而且有时还创造新的形象。因为图像绝不仅仅是艺术家正在制作的物质作品,而且是这种作品应该具有的概念和定义。这最明显地适用于17世纪和此后当绘画有时成为其自身的题材将自身解说为艺术,或作为一种绘画性技术的展示,或论述这样的技术的本质。但是意识到视觉结构作为一个问题,肯定要先于艺术家被允许将其作为艺术创造的主题的那个时刻。最终,艺术形式的历史变化是被一种伴随由外部进入作品的意义和生产视觉真实和"生命"的关怀所制定的。如果我们不仅把形式设想为一种风格的见证,而且也作为一种风格形象的见证,那么我们就会发现一种新的历史顺序,它给所有关于作品的不同的独特概念留出了位置。

① 迈克尔·巴克森德尔:《15世纪意大利的绘画和经验:图画风格的社会史入门》,牛津:牛津大学出版社,1972;S. 阿尔珀斯:《描述的艺术》,芝加哥:芝加哥大学出版社,1983。
② 迈克尔·弗里德:《全神贯注与戏剧性:狄德罗时代的绘画和观赏者》,伯克利和洛杉矶:加利福尼亚大学出版社,1980;沃尔夫冈·肯普:《观察者的参与:关于19世纪绘画的接受美学研究》,慕尼黑:马安德尔,1983;诺曼·布莱森:《词语与图像:王政时期的法国绘画》,剑桥:剑桥大学出版社,1981。

七、艺术历史研究的潜在区域

撰写艺术史的方案总是靠不断把艺术形式提升到历史的单一主角的虚构而生存下来。然而我们还没有看到新的模型能够要求同样的理解。由于我们关于艺术作品的概念及其多种决定因素更加复杂,更多的困难变成一种综合的论述,一种叙述仍然能够将艺术引入一部"世界艺术史"的统一关照中[①]。传统的艺术史(已经精确做到了这点)在今天只能作为一种陪衬,在其衬托下经验主义研究的新任务才会突现出来。这里我想顺便提一下这些新的研究任务,但并不企图给未来的研究制定任何方案和规划。

(1) 各类人文学科之间的对话比个别学科的独立性更为重要,这一趋势正在日益增强。来自学科领域范围内的理论陈述(特别是较年轻的学科已表现出希望展示它们严谨的科学性)倾向于封闭的体系并阻止这种发展。对其他学科的开放性肯定将会受到鼓励,这种开放性甚至是以牺牲专业的自主性作为代价的。

(2) 风格史并不会简单地被社会史或任何其他单一的解释模型所取代,虽然已经有好几种有前景的尝试,试图扩大这个领域中传统的社会学研究的模型[②]。任何忽视艺术作品形式的方法(的确,不可能成为一种分析的中心主题)都将是没有把握的。因为通过这种形式,艺术作品表达了它必须要述说的东西。如同我们在最初所看到的那样,形式并不是那么容易被译解的。然而,功能的分析和接受美学提供了将一件给定的艺术作品的特殊品质与它所涉及的世界产生联系的可能性。

(3) 接受美学如同被汉斯·罗伯特·姚斯在文学史上发展的那

① 参见我的论文《一种传统的终结?》,载法国《艺术月刊》杂志,1985年第69期,第4页。
② 我在这里仅仅提一下T.J.克拉克关于19世纪法国绘画的著作,以及马丁·瓦恩克的《宫廷艺术家》,科隆:杜芒特,1985。

样,要比贡布里希的风格心理学更为复杂,这种方法为经验主义的研究揭示出一些特殊的方向。在其帮助下,形式的历史可能会被整合进一个不仅有作品而且还有人物出现的历史进程中①。接受美学拟定历史的顺序,在其中一件作品不仅受到它最初的观众的限制,也不仅受到以前的艺术的约束,而且还受到未来的艺术家或作品的制约。首先,这种程序将最初的观赏者同当代的观赏者带到了一起:一方面是作为作品的过程,另一方面则是作为对作品提问的来源。因此,在艺术史的"永恒性的必然复述"中,用姚斯的话说就是,关于作品的"传统的评价和当代的检验"必须要相符合②。当代的解释者现在不仅受到先前解释者的"历史连续性"的影响,而且还受到他自己艺术经验的影响。用这种方法探索,就会不断地发现新的方向。这样,我们就到达了一个更深一步的层面。

(4) 当代艺术不仅扰乱了艺术自主性的领域并抛弃了艺术的传统经验,而且同时也寻求重新恢复艺术与其所处社会和文化环境的联系,以此来解决"生活和艺术"的著名争论。人们可能会在最近的艺术编史学中挑选出一种类似的倾向,即趋向我们所熟知的在"情境中的艺术"的格言下的一种有关事物的整体观点③。这类研究精确地揭示了在历史的艺术中当代艺术如此渴求的"生活基础",或表明与生活的这种关系后来是如何被取代或在意识形态上失真的。因此就历史学家而言,新的注意焦点转向了艺术和生活之间的"接缝"处。

(5) 从当代生活中汲取的另一种经验,是不断增长的对技术信息的熟悉及其通过大众传媒的操作控制。这已经在总体上、在艺术形态上,也在理论的形式(例如符号学)上将语言和媒体的问题逐渐推进到

① 汉斯·罗伯特·姚斯:《文学史的挑战》,法兰克福:苏尔坎普,1970,第168、171页。
② 汉斯·罗伯特·姚斯:《文学史的挑战》,法兰克福:苏尔坎普,1978,第70页。
③ 阿尔珀斯:《艺术是历史吗?》中随处可见。参见休斯·昂纳编《情境中的系列艺术》,其中包括罗伯特·赫伯特:《大卫、伏尔泰、布鲁图斯和法国大革命》,纽约:维金出版社,1973;西奥多·里夫:《马奈的奥林匹亚》,纽约:维金出版社,1977。还可参见本文上述注释中列举的关于现代主义的著述。

社会和人文科学的突出地位①。这并不是暗示历史的艺术作品应该被机械地质疑,好像它们是现代媒体系统一样,因为在过去它们发挥着完全不同的作用。在另一方面,语言和艺术的共同研究必然能阐明符号传播的历史系统。对非文字语言的兴趣正在增长,并且相应地理解带有语言的图像在学科之间的对话中发现更为通用。艺术甚至可以被理解为另一种类型的语言。通过这种语言,我并不是意指一种诗化的"艺术语言"的通常的比喻,而更可能是指锁藏在形式本身中的一种象征性传播系统②。今天已不再需要来为我们对媒体、语言系统和象征符号的兴趣进行辩护了。我们正在被不断地增长的图像、标记,以及位置不定而影响广泛的声响所包围,在这样的情境中,如同苏珊·桑塔格(Susan Sontag)在她的《论摄影》一书中详细论述的那样,复制和现实、媒体和事实之间的边界已变得模糊不清③。经历着相似经验的当代艺术也正在越来越多地反思象征符号的系统(无论是图像、词语,还是数码),这些系统将有助于搞清楚知觉的问题或提出

① 有关符号理论的著作为数很多。例如,可参阅昂伯托·艾科:《符号学的理论》,布卢明顿:印第安纳大学出版社,1976;G. 科纳尔和 R. 杜罗依的图解手册《图画语言Ⅰ和Ⅱ》,慕尼黑:1977,1981。

② 这里是指在斐迪南·德·索绪尔的传统的语言学研究的意义上来理解的语言。见贝尔廷:《意大利 300 年公共建筑物绘画中的语言和现实》,国际学术讨论会条例:中古时代的艺术家、工艺师和艺术生产,高地布列塔尼-勒尼斯第二大学,1983;《14 世纪公共绘画中叙述性的新角色:历史和寓言》,载《艺术史研究》第 16 卷,华盛顿:国家艺术画廊,1986。还可参见詹姆斯·S. 阿克曼:《论重新解读"风格"》,迈耶尔·夏皮罗;见上文有关注释:《社会研究》第 45 期(1978)第 153 页和 159 页(一种"确立的关系"和选择各种不同样式所要求的句法)。关于象征符号的一般理论的主题(其中语言的概念有其自身的位置),见尼尔森·古德曼的研究尝试《艺术的语言》(印第安纳波利斯:哈克特,1976)。有关这个话题的进一步主张还有:莫翰德·拉森和汉斯·泽德尔迈尔:《论话语与艺术》,米滕瓦尔德:马安德尔,1978;安德烈·沙泰尔和格奥尔格·考夫曼:《方法的问题》,第 105、251 页;魏德勒:《艺术作品的形态和语言》,马安德尔,1981。

③ 苏珊·桑塔格:《论摄影》。特别参见《图像的世界》一章(第 153 页):"无信仰的新时代加强了对图像的依赖","当这个时代的主要活动之一就是不断制作和消费图像时,一个社会就变成了'现代'社会"(第 153 页)。"在这个时代,我们倾向于认为一个图像的各种特性就是真实的事物"(第 158 页)。"图像和现实的概念是互补的",并且依附于共同的转化,这样在今天我们面对着一个难以理解的现实时常常优先选择图像(第 160 页)。"摄影收藏可以用来作为一个替代的世界"(第 162 页)。"人们不可能拥有现实,但却可能占有图像(同时也被图像所占有)"(第 163 页)。这样,桑塔格就将"真实的世界"和"图像的世界"(第 168 页)置于一种交互使用的、复杂的关系之中。

一种新的技术上的"解读"。现代艺术早就开始对习以为常的观看和感知定式提出挑战了。当代艺术则通过分析广告和其他的公共媒体进一步拓展了这些探索,今天这些媒体因素正在不断取代自然而成为我们感受世界的主要经验。对艺术史研究来说,在这样一种环境中全面审慎地调查作为历史材料的知觉定式和媒体肯定是合理的。

(6)在今天,回顾历史的艺术有可能揭示有关这些艺术在以前还没有出现的各个方面。在任何经验性的学科中,对研究对象不断转换的接受要求有一个不断的修正:在解释客体时每一代人都会重新搬用这些作品。精确地说,缺乏区分传统艺术和当代艺术的社会作用加剧了我们对先前的艺术功能的敏感性。在两者之间的不连续性并没有被今天仍然在制作艺术这个事实消除①。相反地,这种经验却潜伏着不断加宽的裂沟。它在关于当代艺术的不断自我分析中背叛了自己,而这种当代艺术的自我分析长期受到关于艺术生产的目的性问题的支配。在自我怀疑,甚至自我批判意义上的自我分析(常常伴随着把继承艺术史作为一种负担的意识)并没有同传统的自我参照(像上文描述的那样)相混淆。在这样一种社会思潮中,关于历史的艺术的功能问题表现出一种特殊的紧迫性。也许有一天,一种普遍的艺术史将会沿着这些发展线索被构想出来②。这将会不再是一种关于杰作和风格的形态学上的顺序,而更可能是一种各种不同的社会和文化的连续,每一种社会和文化都带有一整套不同的艺术形式和功能。

① 根据阿诺德·格伦的观点(见上文注释),他也谈到令人惊奇的"整体的惰性",在公众兴趣和市场机制的情境中风格持续的力量:"总体兴趣也可能被指向已经消亡的事物,这是自然和文化之间的一个不同之处。死亡的表象是一种生物学的范畴,而生命的表象则是文化的范畴。"(第43页)

② 我们能够从一个黑格尔学派的观点出发,然后在一种人类学的意义上来扩展它;在尝试中,阿多诺就这样提出了一些完全不同于黑格尔观点的论点。在关于这个问题的总体领域中的特别研究已出版了大量的论著:弗兰西斯·哈斯克尔:《赞助人与画家:意大利巴洛克时期艺术和社会》,伦敦:夏托和温德斯,1962;弗雷德里克·安塔尔:《佛罗伦萨的绘画及其社会背景》,伦敦:基根·保罗出版社,1947;迈克尔·巴克森德尔的著作。还可参见引自上文注释中的现代艺术的方法。

我们对这些问题的感受性,从"在一个已经设定大多数艺术功能的新的媒体时代中"艺术(用哈罗德·罗森伯格的说法)"面临其自身生存的困境"以来就一直非常敏锐[①]。早在 1950 年,让·卡苏(Jean Cassou)在他的《现代艺术的情境》一书中就论证了电影的媒体"最准确地符合现代精神"。它满足了"社会公众对艺术要求的"功能,"即树立一种艺术生存其中的现实的形象"[②]。我们从"作为世界普遍语言的抽象艺术"[③]中听到了这种声音。从那时起,流行艺术和"新现实主义艺术"(nouveaux realismes),直到并包括废品艺术(junk art)和超现实主义(hyperrealism),就已经全部侵入了当代现实的新的领域;结果,"艺术"和其他媒体之间的边界线却被进一步打乱。在我们的社会情境中这意味着,艺术再一次——尽管伴随着有争议的方法和结果——重新获得了一种面对世界说话的特定能力,一种似乎没有其他媒体可以取代的能力。确实,这只是在艺术和其他媒体的当代概念迷惑的差异中的一些实验。艺术市场和收藏界也仅仅是在继续进一步搞乱"视觉艺术"在我们这个社会中的作用。

这样的洞察力必然会影响到我们对关于历史的艺术的看法。甚至在没有弄清艺术是如何形成的或艺术承担何种职能的前提下,就连艺术的存在方式也不再会被认为是理所当然的了。注意到艺术曾经发挥过不同于今天的其他作用,或艺术也已经不断将其中的一些功能转交给了其他媒体,这就为历史的研究提供了一个新的话题目录、一个在艺术史学科中还很难得到立足点的话题库。只要艺术被认为是代表了每一个时代一种自然的表达方式——自黑格尔以来这确实一直是个问题——人们就必然需要描述它的历史并赞美它的成就,或者像可能出现的情况那样,慨叹它在当前的衰落。既然我们已经对一种不变的艺术的永久呈现不再抱有信心,我们就更有理由对这种艺术以前的历史表示好奇。因为只有需要证明的事物才

① 哈罗德·罗森伯格:《消解艺术的界定》(*The De-Definition of Art*),第 209 页。
② 引自格伦:《时代印象》(*Zeit-Bilder*),第 41 页。
③ 拉兹洛·格洛泽尔在《西方艺术》(科隆:杜芒出版社,1981)的目录中系统阐述了这样的思想。

会向理解提出真正的挑战。在这个意义上,艺术重新被承认的历史真实性要求有一种新的胆略,一种深入到长期被理想主义的传统宣称为禁区的领域中去的意愿。这个事业的核心是恢复和重建艺术和使用艺术的公众之间的联系,而且要考虑到这种联系决定着艺术形式的方法和意图。

(常宁生 译)

晚期资本主义美术馆的文化逻辑[①]

[美]罗莎琳·克劳斯

罗莎琳·克劳斯(Rosalind E. Kraus，1941—)，美国艺术批评家及艺术理论家，哥伦比亚大学教授。罗莎琳·克劳斯1941年出生于华盛顿，受父亲的影响，她从小就对艺术情有独钟。1962年在威尔利斯学院获得艺术史本科学位后，进入哈佛大学艺术史系学习，此时她是格林伯格(Clement Greenberg)的信奉者，以"形式主义"方法研究雕塑家大卫·史密斯(David Smith)的作品，撰写了《终极的铁艺作品：大卫·史密斯的雕塑》(*Terminal Iron Works*: *The Sculpture of David Smith*)，并以此于1969年获得博士学位。在哈佛学习期间，克劳斯开始为《艺术论坛》(*Artforum*)、《艺术国际》(*Art International*)等杂志撰写批评文章，曾任《艺术论坛》的副主编。1976年，克劳斯创办了《十月》(*October*)杂志，系统引入符号学、结构主义和后结构主义理论研究艺术，随着伊夫-阿兰·博伊斯(Yve-Alain Bois)、哈尔·福斯特(Hal Foster)、本雅明·布赫洛(Benjamin H. D. Buchloh)等批评家的加入，《十月》迅速成为后现代艺术理论的重要论坛。克劳斯曾先后在麻省理工学院、普林斯顿大学、亨特学院、纽约城市大学和哥伦比亚大学任职，1994年当选为美国艺术与科学院院士，2005年被任命为哥伦比亚大学校级教授。

① 本文原本是为1990年9月10日在洛杉矶举行的国际现代艺术美术馆协会的集会写成的讲稿。发表演说之前，我把文章刊登在这里，以便如同我所希望的那样，可以充分实现文章标题的意图。不过，《十月》杂志这一期的及时出版也暗示我们，与其坐等在不改变文章框架的情况下对文章的论点或语言进行精心打磨，还不如使文章面对直接的讨论，后者显得更为重要。

1977年，克劳斯借用结构主义、现象学和精神分析的理论，用反形式主义的叙事方式重新梳理了自罗丹至极简主义的现代雕塑发展之路，出版了《现代雕塑的变迁》(Passages in Modern Sculpture)一书，打破了由格林伯格主导的现代主义艺术批评体系。在克劳斯看来，尽管对形式的分析为艺术批评所必需，但格林伯格将艺术品置于一个没有断裂、遵循自身发展的轨迹中，是存在缺陷的。克劳斯将形式主义与结构主义、后结构主义理论相结合，注重对艺术品形式背后的"结构"的揭示，以不同的批评方法和叙事模式来阐释作品的"意义"。1985年，克劳斯的著作《前卫的原创性及其他现代主义神话》(The Originality of the Avant-Garde and Other Modernist Myths)以前卫思想为起点，将结构主义和后结构主义的方法用于现代艺术的研究，详细分析这些方法对理解20世纪艺术的影响。她对前卫艺术的研究，从方法论层面对当代重要艺术现象的诠释，在艺术批评史上留下了浓墨重彩的一笔。1990年，克劳斯发表《晚期资本主义美术馆的文化逻辑》(The Cultural Logic of the Late Capitalist Museum, 1990)一文，探讨当代极简主义艺术的种种特征，在她看来，当代艺术美术馆的空间变得不再"真实"，而是"超现实"(hyper-real)。她借助极简主义艺术的个案，通过艺术创造与展出的相关性分析，深入分析了西方美术馆的两种看似矛盾的功能：一方面美术馆有重建艺术史的使命；另一方面，美术馆越来越成为由资本操控的场所。她将"体验博物馆空间置于比体验艺术品更优先的位置"定义为处于资本主义晚期的美术馆的标志。克劳斯揭示了晚期资本主义种种力量如何渗入美术馆并发挥作用的，在这个过程中，极简主义与美术馆的重构实现了某种共谋关系。

作为格林伯格之后对艺术批评产生重大影响的代表人物之一，罗莎琳·克劳斯的艺术批评经历了从现代主义到后现代主义的范式转换，她将"后现代主义"作为"现代主义"的一个断裂点，开启了当代艺术的新的话语空间。

克劳斯的主要著作有：《终极的铁艺作品：大卫·史密斯的雕塑》(Terminal Iron Works: The Sculpture of David Smith 1971)、《现代雕塑的变迁》(Passages in Modern Sculpture, 1977)、《前卫的原创性

及其他现代主义神话》(*The Originality of the Avant-Garde and Other Modernist Myths*, 1985)、《晚期资本主义美术馆的文化逻辑》(*The Cultural Logic of the Late Capitalist Museum*, 1990)、《视觉无意识》(*The Optical Unconscious*, 1994)等。

1983年5月1日:我现在还记得那个春天的早晨,空中飘着细雨,天气十分严寒,五一节游行队伍中的女权主义者方队在共和广场严阵以待。队伍刚一朝着巴士底广场挺进的时候,我们就挥舞着旗子,喊起了口号。"有借有还,再借不难"(Qui paie ses dettes s'enrichit),"有借有还,再借不难",呼喊声此起彼伏。这呼喊声向密特朗总统新近任命的妇女事务部部长发出了警告,即社会主义阵营的承诺远远没有兑现。现在从20世纪80年代末(有时被称作"咆哮的80年代")的视角再度审视那个口号的时候,我们就会发现,偿还债务会让人变得富裕的观点在情感上看似乎有些幼稚。经过10年赌场资本主义的教诲之后,我们明白了:发财致富的关键恰恰在于相反的要素。能让你变得富裕——其财富之巨远远超出了你最疯狂的梦想所能想象的程度——的要义在于充分发挥优势。

1990年7月17日,避开外面的热浪,我和苏珊·佩奇①沉着自若地穿过她那源自潘萨收藏(Panza Collection)的作品展。除了三四个很小的画廊之外,这些展品完全填满了巴黎现代艺术美术馆(Museé d'Art Modeme de la Ville de Paris)的空间。起初,我因能与这些展品不期而遇而觉得十分兴奋——其中许多展品都似曾相识,但自从它们于20世纪60年代早期面世以来,我一直没能再次看到它们——因为它们成功地填满了众多画廊的巨大空间,强化了其他一切古怪的东西以创造那种极简主义特有的、统一的空间呈现的体验。对于作品而言,作为媒介的这种空间非常重要。在描述人们竭力改造美术馆广袤的空间,使其具备对充当这些弗拉文(Flavins)、安德烈(Andres)和莫里斯们(Morrises)作品展的背景来说不可缺少的绝对中立性时,佩奇也意识到了这点。的确,正是佩奇对空间的关注——作为一种具体化

① 苏珊·佩奇(Suzanne Page),法国巴黎现代艺术美术馆馆长。　　——译注

和抽象化的实体——才让我最终觉得它非常迷人。这一点在佩奇把我带到她自认为最有趣的展区时达到了高潮。这个展区坐落在一个新近经过腾空和整理,且背景呈现为中性色的画廊中,该画廊因为连续举办了弗拉文①的近期作品展而声名鹊起。但我们实际上观看的不是弗拉文的作品。站在佩奇的位置,我们打量着画廊的两端。通过画廊巨大的门口,我们可以看到毗邻房间里的弗拉文的另外两幅作品散射出的神秘光线,其中的一幅是浓浓的苹果绿光,另外一幅则是怪异的淡蓝色光。这两幅作品均预示了一种我们并不置身其中的空间之外的东西,但光线对此却成了一种超感觉的符号。在我们看来,这两道光韵与——如同产业化的奇特光韵一样——画廊本身圆柱形的样貌可以说是极为吻合。具有国际风格的柱形物跳入了我们的视野。于是,我们正在体验这种经历,但不是在所谓的艺术面前,而是在一种虽空无一物却具有奇特浮华性的空间——在这种空间之中,作为建筑物的美术馆本身就成了客体——中进行体验。

在这种体验之内,美术馆成了强劲有力而又空荡得恰如其分的呈现,成了藏品可以从中消隐的空间。说真的,这种体验的效果让人们无法再去欣赏在依旧展示永久性藏品的画廊中悬挂着的那些画作。与极简主义作品的规模相比,这些早期的画作和雕塑看起来微不足道且不合逻辑,其令人难以置信的情形就如同明信片一样。于是,正如许多古玩店的做法那样,画廊给人一种装饰过度、拥挤不堪且缺乏统一文化主题的感觉。

在考虑到"晚期资本主义美术馆的文化逻辑"时,有两幕情景让我苦恼不已,因为它似乎让我觉得,如果能够填平它们那表面差异之间的鸿沟,我就可以证明目前我们在现代艺术美术馆中所看到的一切背后的逻辑所在②。下面就是两种可能的桥梁,因为具有偶然性,它们或许会经不起推敲,但无论如何它们也具有启示意义。

(1) 1990 年 7 月的《美国艺术》(*Art in America*)同时刊登了两篇

① 弗拉文(Dan Flavin,1933—1996),美国极简主义艺术家。——译注
② 自始至终,我受惠于弗雷德里克·詹姆逊(Fredric Jameson)的《后现代主义或晚期资本主义的文化逻辑》(Postmodernism, or the Cultural Logic of Late Capitalism. *New Left Review*, 1984,146: 53-93)之处显而易见。

文章,该杂志对这种并列的意图未加说明但其做法却颇为有趣。其中的一篇题为《出售收藏品》,它描述了人们的态度适时发生的巨大变化。根据这种变化,美术馆的收藏对象现在可能被其负责人和受托人冷漠地称作"资产"①。从把藏品看成是一种文化遗产或文化知识无法取代的独特体现,到将藏品视作纯粹的资本——藏品被当作股票或资产,其价值存在于纯粹的交换领域。只有在进行流通时,藏品的价值才能得到真正的实现——这种奇怪的格式塔转换(gestalt-switch)似乎不仅仅成了可怕的财政困境的衍生品,也就是说,它成了1986年美国税法——取消了捐赠艺术品之市场价值的可减免税款的产物。更准确地来讲,在美术馆运营的语境中——这一语境的企业性质因美术馆活动的主要资助来源及(说得更直接一点)受托人理事会的人员组成而变得明确化——它似乎成了一个更为深刻的转变的职能所在。于是,《出售收藏品》一文的作者可以宣称:"在很大程度上,美术馆行业的危机源自20世纪80年代的自由市场精神。从作为公共遗产的守护人到让位于具有高度市场相关性的藏品目录和扩张欲望的企业实体,美术馆在理念上已经发生了巨大的变化。"

在该文大多数的篇幅中,认为对美术馆施加压力的市场正是艺术市场。例如,在谈到近些年来美术馆不得不面对"市场化的经营"时,明尼阿波利斯艺术学院的埃文·莫尔(Evan Maurer)似乎指称的对象或是在说到"有些人愿意把美术馆变成经销商"时,这正是盖蒂中心美术馆的乔治·格德纳(George Goldner)的意图所在。只有在该文的结尾,在论及古根海姆美术馆(Guggenheim Museum)近来的藏品销售情况时,作者才提出了某种比艺术市场的买卖更大的背景,以便作为一种可在其内部对出售藏品进行讨论的领域——尽管作者并没有真正进入这种背景。

但是紧随《出售收藏品》之后的是一篇题为《重构艺术史》(Remaking Art History)的截然不同的文章,它提出了由一场特定的艺术运动,也就是极简主义引发的种种问题②。因为几乎从一开始,极简主义

① Philip Weiss. Selling the Collection. *Art in America*,1990,78:124-131.
② Susan Hapgood. Remaking Art History. *Art in America*,1990,78:114-123.

就把自己界定为工业生产技术内部的一种激进行动。对象系根据图样制造而成的事实表明：这些图样开始拥有一种极简主义的概念状态（conceptual status）——它考虑到了对某件作品进行复制的可能性——这会跨越审美原作向来被认为不可复制的界线。在某些情况下，这些图样连同原件或是代替原件被卖给收藏家，而收藏家也的确根据这些图样复制了一些作品。在另外一些情况下，则是艺术家本人进行了作品的复制：他们或者发行了作品的不同版本——可以说是多个原作——正如莫里斯①的许多玻璃立方体那样；或者用当代的复制品取代已经损坏的原作，正如阿伦·萨勒特②所做的那样。该文的作者认为，放弃原作的审美是极简主义本身重要的组成部分。因此，作者继续说道："作为当代艺术的观众，如果我们不愿放弃艺术原作是独一无二的这一观念，如果我们坚持认为所有的复制品都具有欺骗性，那么我们就会误解20世纪60年代和70年代许多重要作品的本质……在不牺牲原本意义的情况下，如果原作可以被取代，那么复制品就不该引起争议。"

然而，正如我们了解的那样，在这件事情上引发争议的恰恰不是观众而是艺术家本人。例如，唐纳德·贾德③和卡尔·安德烈④对潘萨伯爵⑤提出了抗议，因为后者根据两位画家出售的凭证做出了多个决定，并对他们的作品进行了复制⑥。的确，赞成复制艺术品的人员系由作品的所有者（这既包括私人收藏家也包括美术馆）组成——这个群体通常被认为对刻意保护他们的财产作为原作的地位兴趣最为浓厚——的事实表明这种情况简直是颠倒黑白。该文的作者也提到市场在她不得不讲述的故事当中扮演的角色。"随着公众对这一时期艺术兴趣的增加，"作者说道，"以及伴随着市场压力的增大，艺术品复制过程当中产生的问题毫无疑问将会凸显出来。"但关于"这些问题"或"市场压力"的本质究竟为何，作者却将之留待将来进行判决。

① 莫里斯（William Morris, 1957—），美国玻璃制品艺术家。 ——译注
② 萨勒特（Alan Saret, 1944—），美国艺术家。 ——译注
③ 贾德（Donald Judd, 1928—1994），美国艺术家。 ——译注
④ 安德烈（Carl Andre, 1935—），美国极简主义艺术家。 ——译注
⑤ 潘萨伯爵（Giuseppe Panza, 1923—2010），意大利著名的现代艺术收藏家。 ——译注
⑥ 参见 *Art in Armerica* (March and April 1990).

结果,在我于此设想的桥梁中,我们看到了市场重新构建审美原作的活动:它或者把原作变成了"资产",正如第一篇文章所勾勒的那样;或者通过借助大批量生产技术而对挑战原作理念的激进实践予以规范化。该规范化采用了一种业已存在于极简主义特定程序中的可能性,这对于我论点的其余部分极为重要。但眼下我只是指出了一种并行不悖的情况,一方面是要描述现代美术馆面临的财政危机,另一方面则是叙述原作性质的转变——这是一场特定的艺术运动,也就是极简主义的功能所在。

(2) 第二座桥梁可能会被更加快速地建起来。它只是包含一种奇特的回应,这种回应发生于极简主义萌发阶段托尼·史密斯①的一句著名评论和古根海姆美术馆的负责人汤姆·柯伦斯(Tom Krens)去年春天发表的一次评价之间。史密斯描述了20世纪50年代早期的时候,他驱车在尚未完工的新泽西收费公路上所做的一次旅行。史密斯提到了空间的无边无际,谈到了存在文化但又完全偏离了文化的感觉。史密斯说道,这是一种无法构想的体验,因此在打破框架这个概念的同时,此番体验也向他揭示了所有绘画的微不足道和"传神描摹"。史密斯宣称:"这次在路上的体验是某些命中注定的东西,但在社会生活中却无法被人察觉。我心中暗自忖度,显然这应该就是艺术的终结。"现在我们带着后见之明对这种论断的解释就是:托尼·史密斯所谓的"艺术的终结"与极简主义的发端相一致——的确,它在概念上也强调了极简主义的萌发。

第二个评论,也就是汤姆·柯伦斯所做的评论发生在我参加的一次访谈中,它也涉及一次启示,不过这启示却是发生在科隆城外的高速公路上②。那是1985年11月的某天,在参观了一个由厂房改造而成的壮丽画廊后,柯伦斯驱车驶过一个又一个其他的厂房。突然之间,柯伦斯说道,他想到了自己邻近地区北亚当斯那大片的废弃厂房,

① 史密斯(Tony Smith,1912—1980),美国雕塑家。——译注
② 这次访谈发生在1990年5月7日。

于是就有了麻省当代艺术美术馆的启示①。重要的是,柯伦斯把这启示说成是超越了房地产仅仅具有实用性的一面。相反,柯伦斯说道,这预示着话语——套用一个他似乎特别喜欢的词汇——发生了根本的变化。这个变化广泛彻底,它发生在艺术本身借此得以理解的条件之内。于是,柯伦斯得到的启示就不仅仅是大多数美术馆规模狭小且存在缺陷,而是在于美术馆百科全书般的性质应该"结束了"。柯伦斯坦言自己认识到,现在美术馆必须要做的事情就是,从现代主义的大量艺术创作中选择极少数艺术家,对其作品进行深入的搜集和展示,而不是追求真正体验某位艺术家全部作品带来的累加效果而需要的那种巨大空间。我们可以宣称,柯伦斯设想的话语变迁就是从历时到共时的转变。通过在游客面前设定一个特定版的艺术史,百科全书式的美术馆致力于讲述故事。而共时的美术馆——如果我们可以这样称呼的话——将会打着体验强度的名义摒弃历史,这一审美控诉与其说是时间性的(历史的)还不如说完全是空间性的。这一模式,用柯伦斯自己的解释来说,实际上就是极简主义。在谈到自己的启示时,柯伦斯声称,正是极简主义才重新塑造了作为20世纪晚期观众的我们如何看待艺术的方式:我们现在赋予了艺术一定要求;我们需要体验艺术,体验艺术与其存在空间之间的互动;对于这种体验的强度,我们需要有一个累加的、连续的渐进过程;我们需要的规模应该更多更大。于是,正是极简主义才构成了这启示的一部分,即只有在诸如麻省当代艺术美术馆这样的规模上,对美术馆性质的这种彻底颠覆才得以发生。

在这第二座桥梁的逻辑之内,某种东西把极简主义连接到了——在非常深的层面上——对现代美术馆的某种分析之中,这种分析也显

① 麻省当代艺术美术馆(The Massachusetts Museum of Contemporary Art)这一项目把此前由斯普拉格投资有限公司占据的 250 000 平方英尺(约合 2.32 公顷)的厂区面积改造成了一个美术馆综合体(那将不仅包括巨大的画廊展区,而且还包括一个酒店和几家零售商店)。该美术馆向柯伦斯负责的麻省立法机构提出议案,并且得到了一个特定法案的赞助。该法案可能会发行 3 500 万美元的债券,用于支付美术馆一半的开支。现在,麻省当代艺术美术馆即将完成一项可行性研究,该研究受到同一个法案资助并由柯伦斯担任主席的委员会负责实施。参见 Deborah Weisgall,A Megamuseum in a Mill Town,*New York Times Magazine*,1989 - 03 - 03。

示出了它彻底的颠覆性。

现在,即便从我对极简主义所做的为数不多的勾勒中,还是出现了一个内在的矛盾。因为一方面,柯伦斯承认存在一种可以称为极简主义之现象学野心的东西;另一方面,在当代艺术复制品这一困境的驱使下,极简主义参与了一种连续性的文化,一种没有原作只存在批量产品的文化——也就是一种商品生产的文化。

这第一方面可被看作是极简主义的审美基石和概念基础,也就是《美国艺术》上那篇文章的作者将之称作"本原意义"的东西。极简主义在这一方面拒不承认艺术品是此前两个固定的完整实体之间的相遇:一方面,艺术品是已知种类的仓库——比如立方体或棱镜,是一种几何推理,是一种正多面体的具体形象;另一方面,观众是一个完整的传记式主体,一个因为预先知晓而在认知上把握这些形式的主体。绝非一个立方体,理查德·塞拉①的《纸牌屋》(House of Card)的形状处于对抗阻力的不断变化之中,却也是建立在毫不间断的重力条件的作用之上。绝非一个简单的棱镜,罗伯特·莫里斯②的《L形梁柱》(L-Beam)是位于观众感知领域中三根不同的插入物,所以每一种新的排列方式都会在观众与重新改变形状的对象之间引起一次相遇。正如莫里斯本人在他的《雕塑札记》中所写到的那样,极简主义的雄心是要逃离他将之称作"关系美学"(relational aesthetics)的领域,"把关系从作品中抽取出来,使之成为空间、光线以及观众视域的功能"③。

结果,为了使作品恰好发生在这知觉的刀刃上——艺术品与其观看者之间的界面——一方面需要在相遇之前从客体的形式完整性那里收回特权,从艺术家作为一种为这次相遇的性质预先设置规则的绝对权威那里收回特权。的确,对于作品产业化复制的癖好有意识地连接到了极简主义的这一部分逻辑,即试图摧毁唯心主义有关创造性权威的古老理念。不过在另一方面,这也是要重新构造审视主体的概念。

莫里斯写道:"客体只是新的审美的一个条件……人们比以往更

① 塞拉(Richard Serra,1939—),美国极简主义雕塑家。 ——译注
② 罗伯特·莫里斯(Robert Morris,1931—),美国雕塑家。 ——译注
③ Robert Morris. Notes on Scul Pture. in G. Battcock. ed. *Idea Art*. New York,1968.

加清楚地认识到:从不同的立场出发以及在各种各样的光亮和空间语境的条件下理解客体时,他本人其实正在建立各种各样的关系。"这时,把极简主义生产一种"读者之死"的欲望说成是要创造无所不能的读者/阐释者就可能纯粹是误读。但实际上,这种"他本人其实正在建立各种各样的关系"的性质也正是极简主义试图悬置的东西。不是较为古老的笛卡儿①式主体,也不是传统的传记式主体,这种极简主义的主体——这种"他本人其实正在建立各种各样的关系"的主体——完全要视空间领域的条件而决定。这一主体融合在,但只是暂时性和片刻性地融合在感知的行为中。这是一种,例如莫里斯·梅洛-庞蒂②描述过的主体,庞蒂写道:"但是经验系统并没有如同我是上帝一般排列在我的面前,我从一定的视角出发体验过这些事情。我不是旁观者,而是卷入其中。正是卷入某种视角才使得我感知的有限性及其作为所有感知视野展现在完整的世界上成为可能。"③

用庞蒂这种基于所有感官的视野及完全有条件性的主体概念来说,正如我们所知道的那样,存在一种更进一步的重要条件。因为庞蒂不仅把我们引向了所谓的"存在视角"(lived perspective),他还呼吁我们承认"存在的肉身视角"(lived bodily perspective)的优先性。因为正是身体沉浸在世界中,正是肉身拥有前后左右面向的事实,在庞蒂将之称作"前客观体验"(preobjective experience)的等级上,建立了一种充当知觉世界的意义之先决条件的内在视野(internal horizon)。于是,正是作为客体相关性的所有体验之前客观基础的肉身才构成了《知觉现象学》(*Phenomenology of Perception*)一书探讨的主要"世界"。

极简主义确实致力于这种"体验的肉身视角"的概念,这个感知概念将会摒弃它将其视作抽象绘画——在抽象绘画里,脱离了身体其他的感官系统,并在现代主义走向绝对自主的欲望中重构视觉性,已成

① 笛卡儿(René Descartes,1596—1650),法国启蒙运动时期哲学家。他提出了"我思故我在"的命题,建构了启蒙哲学的主体论。————译注
② 庞蒂(Maurice Merleaur-Ponty,1908—1961),法国现象学哲学家。————译注
③ Maurice Medeau-Ponty. Phenomenology of Perception. Colins Smith, trans. London, 1962; 304.

为有关一个完全合理化、工具化和连续化主体的图景——之去形体化并因而苍白冷酷的几何化条件。极简主义坚持体验的直接性——可以理解为肉身的直接性——被认为是从现代主义绘画朝着实证风格渐浓的抽象作品之行进中获得的释放。

在这种意义上，虽然抨击了唯心主义较为古老的主体观念，但极简主义把主体说成是完全因事而定就成了一种乌托邦式的姿态。这是因为在这种替代中，极简主义的主体重新返回它的主要部分，重新根植于一种比曾经身为光学绘画之自主视觉性更为丰富紧密的体验土地中。于是我们可以说，这个步骤具有补偿作用，它修复了主体，该主体的日常体验越发变得隔离，变得具体化和专门化；该主体生活在作为一种日益工具化存在的先进产业文化的条件下。在抗拒商品生产之连续化、陈规化和庸俗化的行为中，极简主义以一种我们所认为的审美补偿姿态，向这个主体提供了一个某些身体丰富性瞬间的希望。

但即便在试图恢复体验直接性的时候，极简主义似乎是在对堕落的大众文化（及其无实质意义的媒介形象）和消费文化（及其庸俗化、商业化的对象）世界的特定抵制中进行构想，极简主义对"艺术复制品"敞开的大门还是可能会让晚期资本主义生产的整个世界潜入其中①。工厂根据图样进行的对象复制标志着从工艺性到产业技术的转变，不仅如此，材料和形状的选择也充满着产业的味道。尽管树脂玻璃、镭框和泡沫聚苯乙烯意味着要摧毁犹如木雕或石雕那样古老材料标示的本性，可是因为价格低廉且具可消耗性，所以它们还是成了20世纪晚期商品生产的符号。尽管简单的几何图形试图充当感知直接性的媒介，它们还是成了那些受到大批量生产影响的标准化形式和适

① 在哈尔·福斯特（Hal Foster）有关极简主义的谱系学研究中，作者对极简主义内在矛盾的分析论述相当精彩。参见 Hal Foster. The Crux of Minimalism, in *Individuals*, *A Selected History of Contemporary Art* 1945—1986（Los Angles, 1986）。在该文中，福斯特认为，极简主义同时完成和扬弃了现代主义，并预示了它的终结。在其批评模式（批判体制、批判主体的再现）及合作模式（超先锋派的模仿）中，大量的后现代主义出现于既是空间性又是生产性的极简主义的排列体系中。福斯特对此方式的讨论复杂地阐述了极简主义的逻辑，并预示了许多我在谈论其历史时提到的东西。

应集体逻各斯的普遍形式的操作者①。最为重要的是，极简主义抵制那意味着要采用重复性的、附加性的形式聚合的传统构造——唐纳德·贾德的"一个又一个事物"——就蕴含了被视作构建了消费资本主义之形式条件（也就是连续性的条件）的味道。因为正如连续的形式也在一个系统（在该系统之内，连续的形式只有在与其他对象、那些本身由人为制造的差异关系构建的对象相关时才具有意义）之内构建了对象一样，系列原则（serial principle）使对象隔离于任何可被看作原作的条件，并把它委托给一个幻象的、一个没有原作只存在批量产品的世界。的确在商品的世界中，正是这种差异构成了人们消费的东西②。

现在我们想问的问题可能就是：那场希望抨击商品化和技术化的运动何以总是携带着那些条件的密码？直接性如何总是潜在地受到其对立面的破坏——或许也可以说是受到感染？因为正是这个总是如此才在有关艺术复制品的现代争议中受到筛选，所以我们可以宣称，如此执着于特性的一种艺术如何能在其内部安排它的悖反逻辑呢？

但是这种悖论不仅仅在现代主义的历史中，而是在整个资本时代的艺术史中十分普遍；它还可能恰好就是现代主义艺术与资本之间关系的性质所在。在这种关系中，在其抵制特定的资本显形中，例如技术化、商品化，或大批量生产主体的具体化，艺术家对于那种现象提供了一个替代方案。尽管可能更富想象色彩或更为精细，该现象可能还是被当成了它的一个功能，他或她对之做出反应之物的另一个版本。弗雷德里克·詹姆逊③——当资本逻辑在现代主义的艺术中现身时，他致力于对其进行追踪——对此进行了描述，例如凡·高在作品中使其身边单调乏味的农民世界裹上了一层引起幻觉的表面颜色。詹姆逊声称，这种激剧的变革"可被看作是一种乌托邦式的姿态：这种补偿

① 极简主义的艺术和语言批评（art language critique minimalism）已经暗示了这种论点。参见 Carl Beveridge and Ian Burn. *Donald Judd May We Talk?*. The For 2, 1972. 在其形式或许是勉强充许多后现代建筑的基础时，极简主义原本应该受到欢迎进入企业收藏一事于20世纪80年代又回到了原点。
② Foster. *Individuals: A Selected History of Contemporary Art* 1945-1986: 180.
③ 詹姆逊（Fredric Jameson, 1934—），美国文学理论和文化理论家。——译注

行为不再生产一个全新的乌托邦的感觉领域,或至少是不再生产那个现在凭自身力量为我们构成了一个半自动化空间的最重要的感官——视力、视觉、眼睛——的领域"①。但即使如此,它实际上也模拟了表现在身体资本中的劳动分工,因此"成为正在涌现的感官系统的某个新碎片,该感官系统复制了资本生活的专门化和分工,而与此同时,恰好就在这样的碎片化中,它竭力为它们寻求一种乌托邦式的补偿"②。

那么,这种分析所揭示的就是所谓的文化重组或詹姆逊本人所谓的"文化革命"的逻辑所在。也就是说,在艺术家可能正为产业化或商品化带来的噩梦而创造一个乌托邦式的替代物或补偿方案时,他同时也在规划一个想象的空间。如果多少受到了同一噩梦结构特征的塑形,该空间会为其接受者虚构性地生产一种可能性,以便占据将会成为下一个更高资本水平的领域。确实,这就是文化革命的理论,艺术家规划的想象空间将不仅从某个资本时刻的矛盾形式条件中涌现出来,它还使其主体——读者或观众——准备占领一个艺术作品已经使之进行想象的未来的真实世界,这个世界不是通过现在,而是通过资本历史中的下一时刻得到重构。

我们可以宣称,这样的一个例子就是柯布西耶③及其带有国际风格的故居。该故居超越了一个较为古老、衰亡的城市肌理,而为其规划了一个颇具未来派色彩的替代方案,它颂扬了那储藏在个体设计者内部的创造潜力。但迄今为止,这些项目在毁坏这个带有异质文化模式的、古老的都市社区网络的同时,也恰好为自己本身反抗的郊区扩张和购物中心同质化的、缺乏个性的文化做好了铺垫。

所以,极简主义内总有潜力存在:不仅是客体被卷入商品生产的逻辑,一个将会战胜其特异性的逻辑;而且极简主义规划的主体也将得到重组。也就是说,如果可以推得更远一点,极简主义那"体验的身体经历"的主体——它卸去了以往知识的压力,并融合在其与客体相

① Jameson. *Postmodernism, or the Logic of Late Capitalism*: 59.
② Jameson. *Postmodernism, or the Logic of Late Capitalism*: 59.
③ 柯布西耶(Le Corbusier,1887—1965),20世纪最著名的建筑大师、城市规划家之一,他是现代建筑运动的激进分子和主将,被称为"现代建筑的旗手"。——译注

遇的那个时刻之中——可以全部分解为当代大众文化那完全碎片化的、后现代的主体。人们甚至可以从中得到这样的暗示：通过不再过度看重传统艺术那古老的自我中心的主体，极简主义无意之中——虽然是合乎逻辑的——为碎片化打下了基础。

我认为，正是碎片化的主体在静候观众前来巴黎观看潘萨展览——这不是20世纪60年代极简主义那体验的身体即时性的主体，而是充斥在80年代末后现代主义的符号和幻影迷宫中分散化的主体。这不仅仅只是客体往往会遭到其发射物遮蔽的一种功能，如同许多闪烁的符号——地面上的物体散射出的一束束光芒不时打断了平面图，灯具发出的光线照射着空无一人的房间的角落——这些发射物似乎脱离了它们的物质存在。此外，它还是詹姆斯·特瑞尔①偏好的那种新中心的功能：在20世纪60年代后期和70年代早期，特瑞尔对极简主义而言只是一个微不足道的角色，但到了80年代末，他却在重新规划极简主义方面发挥着重要的作用。特瑞尔的作品本身就是在感官重组方面进行的操练，它是人们面前的一个几乎难以感知的闪光领域如何逐渐加强成形的一个功能：不是通过揭示或强调呈现出这种色彩特性的表面——一个我们作为观众据说可以感知的表面——而是通过掩盖颜色的媒介，造成了如下的幻觉——它就是聚焦的领域本身；它就是人们面对的那个正被感知的客体。

现在，正是这种去现实化的主体——这个主体不再自己进行感知，而是以一种令人晕眩的努力，试图破解那些无法标示或可知深度内部涌现出来的密码——成了许多后现代主义分析的焦点。这种空间有些浮夸且不再能被主体把握，它似乎超越了那些如同信息技术或资本转移的跨国基础设施一样的神秘标志的理解范围。在这样的分析中，这种空间常被称作"超空间"。反过来，这种空间又支持了一种詹姆逊将其称为"歇斯底里的崇高"（hysterical sublime）的体验。也就是说，恰恰在关于压制古老的主体性的时候——在所谓的效果弱化中——存在"一种奇特的具有补偿作用的装饰性的愉悦（decorative

① 特瑞尔（James Turrell，1943—），美国艺术家。　　　　　　——译注

exhilaration)"①,取代了古老的情感,现在存在一种必须被恰当地称为"强度"的体验——这是一种自由漂移的、非个人化的情感,它受到一种特定的愉悦支配。

极简主义进行了种种颠覆:它处理或致力于生产那种新的碎片化和技术化的主体;它构建的不是体验本身,而是把美术馆的其他一些令人愉悦的晕眩感觉建构为超空间。正如我们所看到的那样,极简主义的这种颠覆式建构利用了总是潜藏于其内部的东西②。但是这种颠覆也发生在历史上的一个特定时刻。那是1990年,在美术馆本身正如何被重新规划或重新定义方面,这种颠覆与所发生的强大变化有所共谋。

《出售收藏品》一文的作者表示:古根海姆③出售藏品是其为了重构美术馆而采取的更大战略的一个组成部分。该作者还表示,柯伦斯本人把这种战略说成是多少受到了极简主义重构审美"话语"之方式的激励或辩护。现在我们想问的问题可能就是,那个更大战略的性质是什么?极简主义如何成了该战略的标志物?

后现代文化的分析家们所持的一个论点是:在从所谓的工业生产时代到商品生产时代——一个消费社会、信息社会或媒介社会的时代——的转变中,资本并没有被不可思议地超越。也就是说,我们并没有置身于一个"后工业社会"或"后意识形态社会"。他们将会争论道,我们确实处于一种形势更加纯粹的资本当中,其中工业模式可被视作将要进入一些此前曾经多少与之分离的领域(比如休闲、体育和

① Jameson. *Postmodernism, or the Logic of Late Capitalism*: 61.
② 20世纪70年代,在海涅·弗里德利希(Heiner Friedrich)的组织下,迪亚艺术基金会(Dia Foundation)主办了许多项目。这些项目建立了一些永久性的装置。例如德玛利亚(de Maria)的《土跑室》(*Earth Room*)及《断裂的千米》(*Broken Kilometer*)。此外还产生了把一定的都市空间重新献给对它们自身"虚空的"在场之超然思考的效应。也就是说,在艺术品与其背景间的关系中,这些空间本身越发成为体验的焦点,成为一个难以读懂但却启人深思的非个人化的、类似企业权力的焦点。这权力渗透进了艺术世界,并把它们重新拉到另外一种关系网中。重要的是,正是弗里德利希在70年代中期就开始宣传詹姆斯·特瑞尔的作品(对迪亚艺术基金会来说,他也是特瑞尔那幅巨大的《罗丹火山口》的经纪人)。
③ 古根海姆(Solomon R. Guggenheim, 1861—1949),美国商人、艺术品收藏家和慈善家,设有古根海姆基金会和古根海姆美术馆。——译注

艺术)。用马克思主义经济学家欧内斯特·曼德尔①的话来说:"远非再现了一个'后工业社会',晚期资本主义于是在人类历史上第一次构成了普遍存在的工业化。机械化、标准化、过度专门化以及劳动分工,这些过去在实际产业中只能够决定商品生产领域,但现在它们却渗透进了社会生活的所有部门当中。"②

作为例子,他提到了绿色革命或农业通过引进机器和化学药品而实现的巨大产业化。正如其他种类的产业化一样,古老的生产单位遭到解体——农户不再去自己制作工具、食物和衣服——它们被专业的劳动力取而代之,其中的每一种功能现在都相互独立,它们必须通过贸易这个中间媒介才能联系起来。用以支持这种联系的基础设施现在也将成为贸易和信贷的国际体系。曼德尔补充说道,促使这种扩大的产业化得以实现的东西在于作为晚期资本主义标记的资本过剩(或者是非用于投资的过剩资本)。下降的利率释放和调动的正是这种过剩资本,而它反过来又加快了向垄断资本主义过渡的进程。

现在,非用于投资的过剩资本恰好就是一种用于描述美术馆财产(无论是土地财产还是艺术财产)的方式。如同我们所看到的那样,现在美术馆的许多角色(负责人和受托人)实际上正是以这种方式来描述他们的藏品。但是他们看到自己对之做出回应的市场是艺术市场而非大众市场。他们想到的资本化模式是"经销商"而非产业。

有关古根海姆的许多作者已经表示怀疑,认为所有的这些不过是个例外——大多数人将会同意,一旦其逻辑变得显而易见,这个极具诱惑力的模式将会成为他人竞相效仿的对象。《纽约时代杂志》上有关麻省当代艺术美术馆概况的撰稿人确实对汤姆·柯伦斯的话语方式记忆犹新,柯伦斯不断提到的不是美术馆而是"美术馆产业",把它说成是"资本过剩"需要"合并征购"和"资产管理"。此外,运用产业的语言他把美术馆从事的活动——美术馆的藏品展览和展品目录——说成是"产品"。

现在根据从其他产业化那里了解到的情况,我们可以断言,若想

① 曼德尔(Ernest Mandel,1923—1995),德国经济学家。　　　　　　——译注
② Ernest Mandel. *Late Capitalism*. London,1978:387;Jameson. Periodizing the 60's. *The Ideologies of Theory*,1988,11:207.

高效率地生产这种"产品",需要的不仅是古老的生产单位的解体——正如美术馆的馆长不再同时充当展览的研究员、撰稿人、负责人和制作人,而是越来越细化地只发挥其中的某个功能一样——而且还会造成每个层面日益加强的技术化(通过基于电脑的数据系统)和操作的集中化。它也会要求日渐强化对艺术对象资源的控制,而后者可以廉价高效地进入流通当中。此外,关于这种产品富有成效的市场交易问题,也会需要一个进行产品销售——为了提高柯伦斯本人所谓的"市场份额"——的越来越大的层面。即便不是天才,人们也会知道这种扩张有三个直接的要素:① 更大的藏品目录(古根海姆获得潘萨伯爵的300件藏品就是在这方面迈出的第一步)。② 销售产品的更多有形的渠道(正如麻省当代艺术美术馆的做法一样,萨尔兹堡和威尼斯/海关项目是可以实现这一点的潜在方式)①。③ 充分利用藏品(在该案例中,显然不是说要出售藏品,而是将其转移到信贷部门或资本流通中②。于是藏品将不得不作为一种债券进行旅行。非常典型的是,对

① 在实践计划的不同阶段,规划的一些项目包括了萨尔兹堡的古根海姆美术馆,其中奥地利政府可能会支付一座新美术馆的费用(由汉斯·霍莱茵设计),并捐赠美术馆的运营费以便回报纽约古根海姆经营的一个项目——该项目的一部分将会使得古根海姆的藏品流入萨尔兹堡。此外,对于建立在前海军驻地上的威尼斯古根海姆美术馆也会存在一些交涉。
② 作为其产业化的一部分,古根海姆愿意出售的不仅有次要的作品,还包括一些艺术杰作,这是《出售收藏品》一文的论点所在。在谈到出售的康定斯基(Kandinsky)的作品时,该文的作者引用了格特·施夫(Get Schiff)教授说过的一席话,"那真是整个收藏的核心部分——他们几乎什么都可以卖,但那幅作品除外"。据说,古根海姆的前负责人、现在的受托人汤姆·梅瑟(Tom Messer)"对这笔交易感到极不满意"。这次报道的另外一个细节就是苏富比拍卖行(Sotheby)对康定斯基这幅画作的估价(1 000 万～1 500 万美元)与其实际售价(2 090 万美元)之间存在惊人的差距。实际上,就古根海姆拍卖的这三幅作品而言,苏富比对其价格低估了40%之多。在一个如同古根海姆一样职业角色日益专门化的领域中,这提出了一些有关"资产管理"的问题。因为显而易见,无论是美术馆的员工还是其负责人都没有理解市场的现实,依靠苏富比的"专家鉴定"(当然不是公正无私的),为了实现自己的目标——购买潘萨的藏品,他们或许出售了不只一件作品。还有一点显而易见的是——不仅根据施夫的评价而且基于威廉·鲁宾(William Rubin)的论断,其意思大概是说,在过去30年的经历中,他从未见过一幅与出售的康定斯基这幅画作相媲美的作品;在未来的30年中,很可能也不会再有另外一幅与其抗衡的作品——馆长与管理技能的分离轻率地歪曲了美术馆的判断,从而使其有利于那些能从进行的任何"交易"(拍卖人、经销商等等)中赚取利润(以酬金和佣金的形式)的人士。

藏品进行抵押将会成为对之进行充分利用的更加直接的形式)①。此外，它的想象力并没发挥得十分离谱，所以人们还是能够认识到，与较为古老的、产业化前的美术馆相比，这种产业化的美术馆与其他的休闲产业领域(比如迪士尼乐园)之间存在更多共同的地方。因此，它面对的将会是大众市场而非艺术市场，面对的是幻想的体验而非审美的即时性。

① 1990年8月，通过纽约城市文化资源托管所(The Trust for Cultural Resources of The City of New York)这一机构(以后数量会更多)，古根海姆美术馆向摩根证券(摩根证券可能使其重新上市)发行了550万美元免税债券。这笔资金用于美术馆在纽约进行的有形扩张，比如现在大厦的附楼、现在大厦的修复部分、地下扩展部分以及在市中心曼哈顿购买的一处仓库都属此列。计算一下这些债券的利息，在未来的15年中，古根海姆将不得不支付1.15亿美元用于偿还和取消这笔债务。

这些债券的抵押品也非常古怪，因为发行文件这样写道：对于支付债券来说，(古根海姆)基金的所有资产都不会用于抵押。文件接着规定：美术馆的捐赠基金在法律上不能用于偿还债务；基金会收藏的"那些作品被完全禁止出售，或者是其出售要根据适当的赠予书或购买合同受到一定限制"。这样的限制只适用于"某些作品"而非所有的作品也是我将再次提到的一点。

基于万一美术馆无法偿还债务而又没有物品作为抵押这一事实，人们可能会对摩根证券(及其在这场交易中的合作伙伴瑞士银行公司)同意购买这些债券的姿态产生怀疑。这个姿态显然存在于三个层面。第一，一方面通过3 000万美元的资金驱动，另一方面借助由设施、项目和市场等扩张带来的额外收入，古根海姆凸显了自己融资的能力[每年大概超出现在(债券发行文件的日期是财政年度1988年)年度开支约5亿美元(存在9%的赤字，对于该类机构来说这一数字相当高，约700万美元)]。既然古根海姆的债务为1.5亿美元，就算资金驱动取得了成功，它还会存在8 600万美元的资金缺口。第二，如果根据上述数字(或者高于现在年收入的70%)，古根海姆增加税收的计划(额外的门票收入、零售、会员资格、公司型基金，外加把"藏品"租借给其卫星美术馆等等)没有按照预料的那样发挥作用，那么银行家们可以依赖的第二道防线将是古根海姆理事会支付债务的能力。这会涉及个人是否愿意偿还的问题，而在法律上并没要求受托人这样去做。第三，如果前两种可能性没有奏效且有可能出现违约，那么虽然抵押收藏品(当然"某些作品"除外)显然可以作为"资产"用于偿还债务。在询问许多免税机构的财务主管，要其对这项工作进行评估的时候，他们建议说道：这的确存在"很大的风险"。此外，我还多少搞清了纽约城市文化资源托管所这一机构的作用所在。

美国的许多州设立了一些机构，用来把资金借给一些免税机构，或者充当把来自债券驱动的资金分送到这样的机构的中介，这正如纽约城市文化资源托管所这一机构的情况一样。但不同于纽约城市文化资源托管所的是，根据要求这些机构需要对这些证券提案进行审核，以评估其是否可行。机构雇员执行的评估显然是由那些与机构本身不存在联系的人来完成的。尽管如同一些州机构一样，根据政府的命令以中间人身份来处理资金，但纽约城市文化资源托管所却没有员工来审核提案，因此，就不能在债权请求的审查中发挥作用。相反，人们需要做的事情似乎就是赋予提案以信誉。鉴于托管机构的成员也是其他文化机构的主要人物(例如，唐纳德·梅隆是现代艺术美术馆理事会的主席)这一事实，托管机构自己的理事实际上可能也是潜在的购买者。

是哪一个把我们带回到了极简主义及其正由我所描述的那种变革的审美原理呢？产业化的美术馆需要的是技术化的主体，是那些寻求的并非效果而是强度的主体，那些把片段体验为精神愉悦的主体，那些体验领域不再是历史而是空间本身——对极简主义的颠覆式理解将之用于揭示的多维空间——的主体。

<div style="text-align:right">（刘略昌 译）</div>

艺术史的艺术①

[美]唐纳德·普雷齐奥西

唐纳德·普雷齐奥西(Donald Preziosi,1941—),著名艺术史学家和艺术批评家,加州大学洛杉矶分校艺术史系荣誉教授。普雷齐奥西1941年出生于美国纽约,1968年取得哈佛大学艺术史博士学位。毕业后成为麻省理工学院的助理教授;1977—1978年受聘为康奈尔大学客座教授;1978—1986年在纽约州立大学宾汉姆顿分校担任艺术史系主任,其间还兼职美国国家美术馆视觉研究中心高级研究员。1986年,普雷齐奥西加入加州大学洛杉矶分校并开设艺术史、艺术理论和博物馆研究的课程。1991年受邀成为巴黎高等社会科学研究院历史与艺术理论中心客座教授。2000—2001年担任牛津大学斯莱德讲席教授。普雷齐奥西曾多次应邀在英国、澳大利亚、新西兰、中国等国家参与有关艺术史、艺术理论和博物馆学的研讨会。

1979年,唐纳德·普雷齐奥西在其著作《建筑、语言和意义》(*Architecture, Language, and Meaning*,1979)中提出了建筑符号学的理论,它是从语言学角度研究建筑形式的经典之作。1989年,出版《反思美术史:对于一门缄默的学科的沉思》(*Rethinking Art History: Meditations on a Coy Science*,1989)一书,对潘诺夫斯基的图像学理论提出质疑,认为其仅仅是"离奇有趣的初期现代主义插曲",这种对艺术史研究方法论的批判成为当代有关潘诺夫斯基论争的首次爆发。

《艺术史的艺术:批评读本》是唐纳德·普雷齐奥西最受欢迎的著

① 选自 Donald Preziosi. *The Art of Art History: A Critical Anthology*. New York: Oxford University Press,2005.

作之一,也是使用最为广泛的艺术史学入门书。全书分为九章,聚焦美学、风格、作为艺术的历史、图像志与符号学、性别、现代与后现代、解构主义、博物馆学等热门议题,选取西方艺术史学领域最具影响力的学者的文章,并亲自为每个选题撰写了导言,以批判性的解读为读者提供了大量艺术史研究领域的知识。普雷齐奥西认为艺术可以作为历史来呈现,而历史叙述也影响到艺术;艺术史写作与具体语境密切相关。在《艺术史的艺术》一文中,普雷齐奥西强调艺术史是"博物馆志"的一部分,他写道:"文章是对艺术史和博物馆学历史形态上存在的大量知识性因素、突出特征或系统结构的一种思考和反思。"博物馆以历史姿态演绎着"过去",但属于并致用于当前;艺术史是高度编码化了的修辞学或语言学工具,它们积极地参与针对过去的阅读、写作和寓言化进程;博物馆就是一定艺术史观念的投射。

唐纳德·普雷齐奥西的主要著作有:《米诺斯宫殿规划及其起源》(Minoan Palace Planning and Its Origins,1968)、《建筑、语言和意义》(Architecture, Language, and Meaning,1979)、《米诺斯建筑设计:形成与意义》(Minoan Architectural Design: Formation and Signification,1983)、《反思美术史:对于一门缄默的学科的沉思》(Rethinking Art History: Meditations on a Coy Science,1989)、《艺术史的艺术:批评读本》(The Art of Art History: A Critical Anthology,1998)、《爱琴海艺术与建筑》(Aegean Art and Architecture,1999)、《在艺术之后:伦理学、美学、政治学》(In the Aftermath of Art: Ethics, Aesthetics, Politics,1999)、《地球之躯的大脑:美术、博物馆以及现代性的幻想》(Brain of the Earth's Body: Art, Museums, and the Phantasms of Modernity,2001)、《艺术并非如你所想》(Art Is Not What You Think It Is,2011)、《信仰的迷狂:艺术、宗教及失忆》(Art, Religion, Amnesia: The Enchantments of Credulity,2012)等。

"vrai(真实)"这个词难道并不具有某种神奇的端正方直的含义?那简短的发音难道不足以表明它要求万物中都具有神圣的坦露和真实的简朴这样的模糊形象?……每个词都表述着同样的意义吗?它们以生命的力量给万物烙上印记,这力量来自灵魂,又以语言与思维

之间的绝妙作用和反作用的奥秘回馈,恰如爱人之爱索于双唇,付之亦然。

——奥诺雷·德·巴尔扎克《路易·朗贝尔》

博物馆学的现代实践——其数量不亚于对博物馆的辅助性话语实践的研究,艺术史(我们姑且称之为"博物馆志")——牢牢植根于一种写实的恰当性的意识形态,其中,展览被认为或多或少忠实地"代表"了一些博物馆的外在事务;展示空间中再现了一些想象的、预演的"真实的"历史。

无论这些藏品或者展览多么零碎、多么短暂或者多么简约,它都存在于两个多世纪以来博物馆、画廊、沙龙、展销会、博览会、展览等耳熟能详的视觉展示和实践所建立的期望中。每一个展览都可被视为从残缺或完整的历史中挑选的一个片段,博物馆空间中的每一件物品都是一件样品——某类客体的一员。

从其发展轨迹来说,现代展示的每一种模式都是对某种或多种记忆中古老"艺术"、"出版物"或者"建筑物"的继承,或者说是它们的现代版本,其中的一些在西方是非常古老的①。以社会实践的互联互限性网络,或者构成现代性的认识论技术,来看待博览会和展示的模式或许不无裨益。正如现代博物馆那些被精心策划编排的实践活动各有不同的前因后果②,将博物馆本身理解为随着现代(单一民族)国家发展出现的一系列技术也可能是有用的。

这篇文章是对构成艺术史和博物馆学历史基础的广义上的构成因素、鲜明特色、系统结构的沉思或反思(这种词汇的运用是悠久传统

① 关于这个问题,可见 Mary Carruthers. *The Book of Memory*:*A Study of Memory in Mediaerval Culture*. Cambridge,1990.以及 Frances Yates. *The Art of Memory*. Chicago,1966.关于19世纪的各种视觉展示活动的研究,可见 Jonathan Crary. *Techniques of the Observer*:*On Vision and Modernity of Nineteenth Century*. Cambridge,Mass,1990.关于博物馆和记忆的讨论,参见即将出版的 D. Preziosl. *Brain of the Earth's Body*:*Museums and the Fabrication of Modernity*.
② 关于这个问题,见 D. Preziosi. *Rethinking Art History*:*Mediatations on a Coy Science*. New Haven and London,1989.尤其是第3章"The Panoptic Gaze and the Anamorphic Archive":54-79。

不可分割的一部分)。特别的是,它试图厘清博物馆学叙事空间的特征,在一定程度上这可能有助于揭示艺术史起源中的重要时刻,它本身是一个更广泛的讨论领域中的一部分,可称之为"博物馆志"。

此刻,我粗略地将它描述为一种独特的现代编制,在不同的阶段和不同场所将主体和客体连接在一起,成为现代(单一民族)国家有效运作的关键构成。它不仅包括专业艺术史工作中常见的、幻灯片、照片、电子档案和教学设施等,还包括旅游业、时尚业和其他传统行业的相关内容。博物馆和其他现代艺术作品,如小说,可作为博物馆学实践的案例。下面将详细介绍这些特点。

撰写下文的动机,是以其它方式思考艺术史的迫切需要:摆脱两种惯性思维的需要。首先是史学传统学科的千年主义顽固性,它们社会和认识论的真空中不断阐述艺术史实践的所谓"历史"(只是不断重述和模拟艺术史的"艺术史");其次,是最近兴起的对各种"新艺术史"的重新命名和程式化同化带来的满足感,这在很大程度上扩大了现有准则和正统观点的范畴,但没有根据现状提供实质性的替代方案。①因此,接下来的安排就是一种尝试,试图以间接和侧面的视角站在学科之外,或者说,间接或侧面地去看待艺术史。

现代(单一民族)国家的发展是由一系列的文化风俗习惯累积形成的,这些文化习俗非常务实地促进了国家神话、民族神话的生动想像和有效体现。作为一个想像实体,现代(单一民族)国家的存在和维持有赖于强大的文化虚构(并且从 18 世纪开始越来越普遍),其中最主要的部分是小说和博物馆。我们在此讨论的艺术史学科的起源不能脱离这种相辅相成的发展轨迹来理解。

实际上,博物馆这个新机构建立了一个虚构的时空,一个叙事空间:叙述历史曲折或有趣②瞬间的场所。因此,它本身就是一种知识生产的学科模式,通过其物品或文物来定义、格式化、塑造和"再现"多种

① 关于这一点有个强有力的例证,关于"视觉文化"研究的争论,它以调查表的形式出现在 1977 年 10 月份纽约艺术杂志 (Summer,1996)的第 25-70 页,调查对象为该杂志的编辑和他们的朋友们。
② 这个词来自 Borges 的选题:Funes the Memorious,他讲到一个人记得自己所经历过的每一件事,有趣的东西或地点,在其中包含了整个自身的历史和成长的足迹。实证科学中有一个概念叫 funicity,见 Preziosi. *Rethinking Art History*:188,n. 10.

社会行为方式,各种材料经过重组,转化为展览及其场景中展台装置的重要组成部分。这旨在通过例举、师范或直接的讲道,为主客体之间,主体与主体之间,以及主体及其个人历史之间的社会认同关系建立起各种规范,这与国家的需要相一致。在博物馆的叙事空间中,我们可见的不仅仅是作为客体的物品,还包括主体对客体的观看,以及二者之间的相互观照。蒙娜丽莎的微笑似乎并非只为了您。

简言之,博物馆建立了一种示范性模式,将客体物品"读作"个人、群体、国家、种族及其"历史"的遗迹、呈现、反映或替代物。它们是为欧洲象征性参与(从而唤起、建构和保存)其历史和社会记忆而设计的公共空间①。因此,博物馆使展品清晰可见,同时确立了历史上哪些东西值得一看,并帮助用户理解看到的内容,这即是其激活社会记忆的方式。艺术史是博物馆空间表达中的一种——有人甚至说它是一种主要的通俗的历史叙述②。艺术史以一种互补的方式,将自己打造为一扇窗,通往广阔遐想的博物馆、百科全书,以及一切存有可能艺术标本的档案馆③。一切与之相关的实物展品、收藏品或者博物馆都只是艺术史的一个片段或一个部分。

在欧洲,自18世纪末作为启蒙运动和现代国家民众社会、政治、道德伦理教育的主要认识论工具产生以来,现代博物馆通常是作为人工制品存在的证据和文献来构建的。同时,它也是史学实践的工具,是奉行历史的公共手段。在这方面,它建立了一种特殊的假象模式:一种最引人注目的形象虚构类型,它已成为世界上每个角落国家地位、民族和种裔特征及其文化遗产不可或缺的组成部分。在很大程度

① 见 Timothy Mitchell, *Colonising Egypt* (Caro, 1988),以及 Zeynip Celik, *Displaying the Orient: The Architecture of Islam at Nineteenth Century World's Fairs* (Berkeley and Los Angeles, 1992),其中有对欧洲以外的人对现代欧洲景观和展示文化的有趣分析。
② 其他"阅读装备"或解释工具,是人类学、人种学、历史、科学等,简而言之,即所有正式的推论形式。例如,将现代旅游学等同于专业艺术史对世界及其过去进行"书写",也许不无裨益。对于这一点,我们或许记得,在19世纪末的英国,主要海外旅游机构都是从组织城乡的旅游者去伦敦的博物馆或博览会起家的(从19世纪中叶的水晶宫博览会开始)。
③ 这一问题,见 D. Preziosi. The Question of Art History. in J. Chandler, A. Davidsonan- and H. Harootunian (eds.), *Questions of Evidence: Proof, Practice, and Persuasion across the Disciplines* (Chicago, 1994),这篇文章考察了哈佛大学佛格博物馆的历史,认为它在设立之初就是一个专门的收藏机构,它收藏的一系列藏品后来成为艺术史的重要史料。

上,现代性本身就是博物馆集中的产品和人工制品,是博物馆志的最高虚构。

那么,在一个因客观在场而被视为代表的、一目了然的"客体"世界里,"主体"意味着什么?或者它以何种方式被演绎或表达?什么构成了这样的"表述方式"?什么使之成为合理的或者可信的?在现代世界中,鉴于外观和品质之间的本质关系,表现的合理性是建立在古老的哲学和宗教传统思想的基础之上的。然而,正如我们看到的那样,代表物的充分性和负责性是由具备公共性和世俗性的长期稳定的形态来体现的,这是现代性这个综合体特有的,它与服务于(单一民族)国家、使国家得以产生的文化科技系统紧密相连。

我们生活在这样一个世界里,几乎任何东西都可以在博物馆里演绎或者配置,几乎任何东西都可以被认为是或者被作为博物馆。尽管在20世纪的最后二十年出现了大量关于博物馆和博物馆学的有用文献[①],但我们也清楚,对博物馆学实践的显著属性、机制和效用等方面研究的重大进展成果寥寥。事实上很明显,我们不仅要对一些历史的和理论的假设进行反思,还要重新思考演绎和阐释的模式。我认为,启蒙运动中现代博物馆的创立是一个意义深远的事件,其意义与几个世纪前透视法的发明同样深刻(且它们的出现原因相似)[②]。

博物馆确实是一项革命性的社会发明,这一观点已日益明确。正如人们接受欧洲那些服务于大众的社会革命一样,在有些地方,人们即刻就接受了它,在其他多数地方则需要逐步接受。博物馆将旧的知识生产、重构、储存和展示等实践具体化,并将之转化为一种新的综合性的方式,这与18世纪医院、监狱和学校观测和规则的现代化形式发

① 此前的两个世纪对这一话题的讨论较多,在此无论我列出什么样的书单,都带有一定的个人色彩,下面列举了最近研究中一些不难找到的、有代表性的成果,这对研究现代博物馆学实践的起源比较有益:见O. Impey and A. MacGregor. *The Origins of Museums*: *the Cabinet of Curiosities in Sixteenth and Seventeenth Century Europe*(Oxford, 1985); A. Lugli. *Naturalia et Mirabilia*: *Il collezionismo enciclopedico nelle Wunderkammern d'Europa*(Milan, 1983); J-L. Deotte, Le Musee. *L'Origine de l'esthetique*(Paris, 1993); A. McClellan. *Inventing the Louvre*(Cambridge, 1994). etc.

② 关于透视法,最近有两部重要的研究著作:H. Damisch. *The Origin of Perspective* (Cambridge, 1994); J. Elkins. *The Poetics of Perspective*(Ithaca, NY, 1994).

展相一致。① 从这方面看,博物馆可以被看作建构现代性本身这一更大综合性理论的主要场所,它同时也是现代性最有力的缩影之一。

下面的论述将包含三个部分:首先,第一部分是一系列观察的结果和非正式命题的讨论,对刚刚概述的一些观点进行扩展。尽管这其中的大部分内容看起来很有主见且带有宣导的性质,但事实上它写在一个半透明的表面上,表面之下你可能能够瞥见层层深入的问题。因此,每一个问题都可以看作是对整体观测的变相认识,或者是一种挑衅,旨在将对博物馆学的讨论从目前泥泞的轨道上移开。接下来,第二部分主要延伸了第一部分提出的命题和观测,重点审视艺术史研究中艺术的某些属性,特别是它与拜物教之间的关系。最后一部分,第三部分试图以系统化的方式勾勒出博物馆学和博物馆志叙事空间的属性和特征,并将之作为对以下问题的回答:两个世纪前什么奠定了艺术史学科的最深层基础?②

一、博物馆学和博物馆志

我以语言识别自我,也在其中失落自我,如同一件客体。

——雅克·拉康③

(1) 博物馆并非简单、被动地揭示或者"指涉"过去,而是以基本的史学态度将某个特定的"过去"与当下分离开来,收集和重构(或者忆起)那些流离失所、四分五裂的遗物,以作为当下历史谱系中的元素。处于当前空间内的博物馆学定位于过去的功能,就是标示出他者

① 经典的研究包括:M. Foucault. *The Order of Thing : An Archaeology of the Human-Sciences* (New York, 1970)与 *The Archaeology of Knowledge* (New York, 1972); T. J. Reiss. *The Discourse of Modernism* (Ithaca, NY, 1982). 关于欧洲自由共济会规章及其发展,尤其是现代博物馆(在英国、法国、美国,大部分博物馆的建立者都是共济会员),其起源方面发展关系的研究见:Preziosi. *Brain of the Earth's Body*.
② *The Art Bulletin*(总第77期,1995年3月,第13-15页)曾发表过一篇同名文章,是下一段中的一部分的初稿。
③ Jacques Lacan. *Ecrits*: 86.

性和相异性,以区分当下与他者,他者可被重塑,以便在促生或者制作当下时,他者以一种似是而非的方式清晰可见。叠加在当下空间中的东西,作为它的序幕,以富有想象力的方式与它并置①。

博物馆学中的"过去"是想象力的生产工具、是当下的依托,也是现代性的依托。这种纪念性仪式的程序性运行是通过个体和公众对博物馆的规范化使用来实现的,在最基本和一般的层面上,它构成了对阅读小说、报纸或者观看戏剧、演出等活动的动态的、空间性的补充或者模拟。

(2) 包括艺术史在内,博物馆志的基本构成是对积极阅读、编排、寓言化过去的修辞比喻或语言手段的高度编码。就这方面而言,我们对博物馆机构的迷恋——我们被它所吸引并被它束缚——类似于我们对小说,尤其是"神秘"小说或故事的迷恋。无论是博物馆还是神话故事,都在教导我们如何解决问题、如何思考、如何依据事实做出推理。它们都告诉我们,事情不总是像我们第一眼看到的那样。这证明,世界可能需要以理性和有序的方式连贯地拼合在一起(或者说,被想起):当我们回头去看它的发展时,看起来似乎是自然而然的、必然的。就此而言,博物馆的现状(在设定我们身份的范围内)可能是特定历史(即我们的文化遗产及起源)的必然,是合乎逻辑的结果,从而将本体及其文化遗产追溯到历史或神话的过去,复原、保存且不丧失神秘性的过去。

本质上来说,小说和博物馆都会唤起人们站在全局或全景视角去看待世界的渴望,希望从中可见一切事物都以如实、自然、真诚或以适当的秩序结合在一起。这两种魔幻现实主义模式都试图让我们相信,我们每个人都可以"真正地"占据优越的可概观统览的位置,尽管在日常生活中,在统治和权力面前,呈现的证据与此相反。

因此,展览和艺术史实践(二者都是博物馆志的分支)都是想象虚

① 相关读物见 Michel de Certeau, Prychoanalysis and its History, in M. de Certeau, *Heterologies:Discourse on the Other*, trans. Brian Massumi,Minneapolis,1986:3-16;及其 *The Writing of History*, trans. Tom Conley,New York,1988。有关历史性并置与叠加的问题,亦见于 Ronald Schleifer,Robert Con Davis,and Nancy Mergler, *Culture and Cognition :The Boundaries of Literary and Scientific Inquiry*. Ithaca,NY,1992. 特别是第1-63页。

构类型。它们主要通过预制材料和词汇——比喻、句式、论证法,以及舞台和编剧技术①,以创作和叙述实践构成历史中的"真实"。这种虚构手法与其他类型中意识形态的实践并无二致,如有组织的宗教和娱乐业,也就是控制性行业。

(3) 博物馆也是虚构探索主客体之间联系的场所,因为它们通过并置的方式被重叠。艺术博物馆中的客体可以被想象是以类似于自我的方式运作的:客体与主体不完全一致,既不在主体之内也不在主体之外,主客之间、内外之间的区别永不稳定,总是在持续地、无休止地磋商之中②。从这个方面而言,博物馆是个社会化的舞台,展现着作为客体面对世界的我(或眼睛),与作为世界中万千客体之一面对自己的"我"(或眼睛),二者之间的相似性和差异性——相即,然而永远不完全相同。另见下文(8)。

(4) 在现代性中,说物即是指人。艺术史和审美化哲学中的艺术无疑是现代欧洲最辉煌的发明之一,也是追溯重写世界人民历史的工具。它过去是,现在仍然是一个具备组织功能的概念,它使西方关于主体的观念更加清晰鲜活(借由它的统一性、独特性、自我同一性、精神性和不可复制性等等),这方面它凝练了早期中心透视法发明的一些成果。

与此同时,艺术史的艺术成为所有生产的范式:它的理想基准,以及衡量一切产物的标准。制作人或艺术家以相辅相成的方式成为现代世界机构形制的典范。作为有主体身份的有道德的艺术家,我们被期望如创作艺术作品般谱写我们的生活,过着一种典范式的日子:其作品和行为可以如他们的代表作一般风格清晰可见。

如此,博物馆学在宗教、伦理和启蒙运动中管理的意识形态之间建立了一个交叉点和桥梁。在启蒙运动管理的意识形态中,政治表现由代表性和示范性构成。

① 见 Hayden White, The Fictions of Factual Representation, in H. White, *Tropics of Discourse:Essays in Cultural Criticism* (Baltimore,1978):121 - 134。
② 关于自我与主体之间的区别,详见 Butler, *Bodies that Matter* (New York,1993)第 57 - 91 页,及 Elizabeth Grosz, *Space,Time,and Perversion*, New York,1995. 其中精彩地分析了拉康著作中对"自我构造主体"的论述,并对 Butler 的著作提出了富有洞见的、引人深思的批评。

(5) 艺术既是客体又是工具。因此，艺术是所见、所读、所思之物的名称，也是对研究本身的语言（常常被遮蔽的）和学习技巧的称谓。正如"历史"一词矛盾地意指了一种规则的书写历史的实践和圣经践行的指涉领域，"艺术"也是博物馆及博物馆学生造的历史的元语言。这个术语的工具性很大程度上湮没在支持艺术"对象性"的现代话语中①，为这种矛盾心理吸引的艺术史或者博物馆学实践包含了哪些内容？

作为一个具有组织功能的概念，作为一个通过建立新中心使主体观念明确以组织活动领域的方法，艺术也重新演绎和再现了历史。作为启蒙运动公约性项目的组成部分，艺术成为一种普遍性的衡量尺度或标准，以它为准绳，可将各个时期、各个地方的产物（以及由此延伸到的人群）放到同一个等级的审美、伦理和认知发展尺度或表格中去衡量：对每个族群、每个地方来说，它是真正的艺术；对每个真正的艺术来说，它所属的位置，都是通向欧洲现代性及现代性进化的阶梯。欧洲不仅成为艺术品的收藏地，也是收藏的组织原则：是博物馆里的陈列客体，也是博物馆中玻璃柜本身②。

约翰·萨默森爵士 1960 年敏锐地观察到：

> 新的艺术在被认为具备独特品质的那一刻就被看作艺术史的一部分（可翻看一下关于毕加索和亨利·摩尔的相关文献），这会给人一种印象，艺术在不断地从现代生活中退出——艺术从未被现代生活所拥有。它似乎正逐渐融入一片宏大的场景——艺术的风景中——如同我们从观光的汽车或火车上看到的风景……几年之中，新事物只不过是整体场景中的奇异或迷人的偶然事件，所谓的整体也只是我们通过观察车的窗户看到的整体，那车窗正如博物馆的玻璃橱

① 这一问题在传统艺术史与美学中有两种解释：一见于 Michael Fried. *Art and Objecthood* (1967)，二见于 Arthur Danto. *Arworks and Real Things* (1973)，二者都被收录于论文集：Morris Philipson and Paul Gudel. *Aesthetics Today* (New York, 1980)，见第 214-239 页，第 322-336 页。

② 见下面第二部分。

窗,艺术存于玻璃之后,历史的玻璃之后①。

简言之,艺术成为历史主义和本质主义机器的核心,欧洲霸权的专用世界语。构成博物馆学和博物馆志的场景和展示文化是以何种方式逐渐成为世界欧洲化的不可或缺的工具的,这显而易见:对每个群体和民族、阶级和性别、不亚于种族的个体来说,他独特的精神和灵魂、他的历史经历和史前历史、他未来的发展潜力、他的声望名望,以及他的代表性风格,都可能投射出一种恰当合理的"艺术"。这一殖民化的辉煌成果令人叹为观止:当今世界没有任何"艺术传统"不是通过欧洲博物馆学和博物馆志的历史决定论和本质论编造出来的,(当然是)被殖民者自己编造出来的。

事实上,艺术史将我们所有人都变成了殖民化的主体。

换句话说,启蒙运动中"美学"的发明是一种尝试,它试图在一个共同的基础上,或同一个表格或电子制表程序的坐标系中,对许多不同社会中观察(或想象)到的、各种形式的主客体关系达成一致,并对其进行分类。作为客体和工具,艺术既是一种事物,又是一个表示事物的某种相对化的术语。它代表着从美学到拜物教系列分层的一端:一种进化的阶梯,其顶端是欧洲的审美艺术,底端是原始民族的拜物教魅力。

(6)立于博物馆之内,我们自然会将其理解为视觉工具的集大成者,其中无论是工具、玩具、视觉游戏的大幅激增,还是18、19世纪建筑和城市体验的大量涌现,都可能会被理解为继发性的随动(伺服)和逸事的象征。博物馆将其用户放在了一个可变的位置上,在这里,我们可以看到历史的戏剧正被天衣无缝地、自然而然地铺陈开来。特定目的论作为藏品形式中真理的隐性轮廓,以占卜的方式被探测和理解。在这里,各种各样的谱系式的亲缘关系似乎是合理的、不可避免的和具有典型性的。现代性本身就是身份政治最重要的形式。

在这场失真的戏剧中,博物馆的空间几乎完全是欧几里得式的,这是最意想不到的"视错觉"。博物馆似乎被乔装(但其实并没有乔

① 出自约翰·萨默森爵士的 *What is a Professor of Fine Art?.*,这是他出任英国赫尔大学费伦斯艺术教授时,在其就职仪式上发表的演讲(Hull,1961),第17页。

装,因为一切都是虚假的)成了一个无序的木料场或者代理的百货商店,它们可占据、可消费、可策划、可想象,且可投射到自身或他者之上。人们被宏大的画面和确定的叙事空间所遮蔽;这些仪式性的展示产生了整体的社会效果,一方面,它将国家或民族的意识形态具象化为一个单独的显而易见的主题;另一方面,它着力减小个人和文化之间的差异和区隔,使它们简化为同一事物的变体,有差异但物质和本质相同。在这样一个体制下,我们都是这个人类大家庭及其作品的亲属。

(7) 在博物馆中,每个课题都是视觉陷阱①。只要我们的视线范围局限于单个的个体样本,我们就会愉快、舒适地相信:在文化生产和事物外观的展示中,个体的"意图性"被看作重要的、决定性的,甚至是最终的原因。意图成为因果关系的消失点或者阐释的地平线,它是博物馆规则变化的诱因,"排除一切干扰,让艺术作品直接与你对话"②。

(8) 博物馆也可以被理解为制作性别主题的工具。虚构性别职位的拓扑结构是该机构的影响之一:博物馆使用者或操作者("观者")的立场与未标记的(通常,但不一定是男性)异质社会的定位和立场类似。但作为被期望的对象,被演绎和叙述的博物馆艺术品同时是一个替代存在的拟像或主体(通常,但不一定是女性),观看主体将与之结合,或被其排斥。

简言之,在博物馆的叙事空间中,主体和客体的叠加为男女性别差异的模糊化或者复杂化创造了条件:换言之,博物馆的客体在性别上是模糊的,这种模糊产生了明确性别框架的需求。在这个过程中越来越清晰的是,一切的艺术都是羁绊,无论是处于霸权地位和处于边

① 见 Jacques Lacan. *The Four Fundamental Concepts of Psychoanalysis* (London,1977),特别是第 91 - 104 页"The Line and Light"那一章。
② 见 David Finn 广为流传的著作 *How to Visit a Museum* (New York,1985)第 1 页上的忠告。对此及相关的"各种交流模式"的重要批评,见 J. Derrida. *Signeponge/ Signsponge*. trans,R. Rand. New York,1984:52 - 54;Grosz. *Space, Time, and Perversion*. ch. 1, Sexual Signatures:9 - 24;以及 D. Preziosi. *Brain of the Earth's Body*. in P. Duro. *The Rhetoric of the Frame*. Cambridge,1996,其中对 Finn 及相关著作展开了讨论,同一作者的 Museums/Collecting,in Robert Nelson and Richard Schif. *Critical Terms for Art History*. Chicago,1996.

缘地位的性别,其本身就是对自身理想化的不断模仿和重复。正如观者在展示空间中的位置总是被预制和预设的,一切性别也都是阻碍①。

博物馆学和博物馆志是分配记忆空间的工具性方法,两者共同运作于过去和现在、主体和客体、集体历史和个人记忆间的关系。这些运作有助于将当前公认的过去转化为一个叙事空间,在此空间中,过去和现在以虚构的方式并置,它们的虚拟关系不能被简单解释为继承和发展,或者原因和后果。换言之,在那里,过去存在于自身且为自身而存在,并不受当下的投射和欲望的影响,这种错觉可能会保持下去。

理解博物馆志研究的过程,同样是博物馆学的一个方面,将会牵涉到真正地、认真地对待虚拟客体的悖论(我在别处称之为圣餐般的客体②),然而正是这些虚拟客体构筑并填充了博物馆的空间。艺术史的艺术及其博物馆学成为表征性和历史性思考的工具,因为虚构的某种史实与(现在已经输出到全世界的)欧洲现代性的民族主义目的论相匹配。

二、艺术史与拜物教

为了欣赏博物馆这项事业的非凡力量和成功,我们必须详细阐述两个世纪前现代民族国家创立中所涉及的最为重大的问题。艺术史上的经典艺术确实是一个神奇而矛盾的客体,非常适合作为塑造和维持现代民族国家及其(雕像般的)缩影——公民——的阐释工具③。它是社会生活审美化的产物,是社会欲望的体现。

............

艺术是含蓄和正面虚构的相辅相成的(文明的)衬托,是启蒙运动

① 见 Butler. *Bodies that Matter* 及 Grosz. *Space, Time, and Perversion*,其中有对这个问题的全面论述。
② 见 Preriosi. *Rethinking Art History*. ch. 4, The Coy Science:80-121.
③ 关于这一附属于现代国家身份主体的主体,见 Karen Lang. *The German Monument, 1790-1914:Subjectivity,Memory,and National Identity*,美国加州大学洛杉矶分校博士论文,1996年,其中部分载于 *The Art Bulletin*,79(June,1997)。

的奥秘,是(未开化时期的)拜物:用威廉·皮埃茨的话来说,它是"安全替换了启蒙运动中他者的提喻"①。它是一个强有力的工具,证实信仰的正当性,即从深层次上来说,所为中所见即为本质。作品的形式即真理的表象。同时,它通过强有力的手段使这一命题日渐清晰:欧洲是世界的大脑,欧洲大厦之外的一切都只是开场白。当然,对于欧洲当下和现代性的构成来说,外在的、先前的,即他者,是必要的支撑和决定性的例证②。

"恋物"(fetish)一词最初起源于拉丁语的形容词"factitius"(普利尼用以指称艺术成果或手工艺品),其间曾演变成葡萄牙语"feiticaria"(一个用于西非"巫术"与偶像崇拜的术语),后来词语"恋物"(fetisso)用以指代西非与欧洲之间用来交易的小东西或者(带有魔力的)小饰品。"恋物"的早期含义可能更多地与其拉丁晚期的意义有关,即模仿自然属性的东西(如拟声词中形容声音的词汇)。

无论具体怎样,这个词汇都逐渐被视为欧洲唯美主义中虚构"非

① 威廉·皮埃茨的著作对于我们理解有关拜物教和现代文化新兴的当代话语非常重要,尤其是他的 Fetishism, in Nelson and Shiff. *Critical Terms for Art History*. The Problem of the Fetish. Part 1, Res, 9(Spring, 1985):12-13; Part 2, Res, 13 (Spring, 1987):23-45; and Part 3, Res, 16 (Autumn, 1988):105-123。还有他的 Fetishism and Materialism: The Limits of Theory in Marx, in Emily Apter and William Pietz. *Fetishism as Cultural Discourse* (Ithaca, NY, 1993):119-151。这些选集里有许多不同研究领域(包括艺术史)非常有价值的文章,讨论附属的主体:如 A. Solomon-Godeau. *The Legs of the Countess*:266-306;及 K. Mercer. *Reading Radical Fetishism: The Photographs of Robert Mapplethorpe*:307-329。选集的编者之一 E. Apter 认为"'他者-收藏'(第3页)的欧洲中心主义窥淫癖"可以用来形容威廉·皮埃茨的观点,其他有关这一主题的著作有 Jean Baudrillard. *For a Critique of the Political Economy of the Sign* (St. Louis, 1981);Louis Althusser. Ideology and ideological State Apparatuses, in *Lenin and Philosophy, and Other Essays*. trans. B. Brewster(New York, 1971):162;Jacques Derrida. Glas. trans. J. P. Leavey and R. Rand (Lincoln, Nebr, 1986):226-227。还包括 Vivian Sobchack 的重要论文 The Active Eye:A Phenomenology of Cinemative Vision, *Quarterly Review of Film and Video*,1990(12):21-36。Kant 对拜物教的解释,见 I. Kant. *Religion within the Limits of Reason Alone*. trans. T. M. Greene and H. H. Hudson (New York, 1960):165-168;Hegel 在 *Philosophy of Mind*, trans. A. V. Miller (Oxford, 1971):42 中讨论过物神崇拜的问题;他的 *Aesthetics: Lectureson Fine Art*. trans. T. M. Knox, vol. i(Oxford,1975):315-316 中也讨论了这问题。

② 这一问题,见前面注解,以及 Claire Farago. Vision Itself has Its History:Race, Nation, and Renaissance Art History. in C. Farago. *Reframing the Renaissance:Visual Culture in Europe and Latin America* 1450-1650. New Haven and London,1995:67-88。

功利性"的未开化前端(也可理解为巫术、妖术时期)。这两个术语相互隐喻,不能单一孤立地去理解。在过去的两个世纪里,他们的互补已经成为所有艺术史的骨架支撑。

艺术与性在过程中有些类似。如果性是受欧洲社会特许的,被视为自我的真髓——人性最内心的真实,那么艺术可能彰显着他人性中的文明性及互补面,即主客体之间文明互动的标志。此外,在现代性中,文明和性是彼此呼应的:就像性一样,艺术成为一个隐秘的真理,但可以揭露世界各地所有人的本质;它无处不在,是可以将拉斯科洞穴和曼哈顿下城的摩天大楼联系在一起的普遍现象——可以肯定的是,这是一个虚构的统一体,是一个相当强大和相当耐久的整体。

从历史的观点来看,艺术和恋物位于相对的两极,两者之间从无功利性到偶像崇拜、从文明到原始,都展现了一系列的连续性。简言之,它们中的任何一个都不可脱离对方被孤立看待。

并不像自然现象被发现然后被科学解释,艺术并不先于艺术史出现,两者都是作用于特定范围内的、被构思的意识形态。艺术史、美学、博物馆学和艺术生产本身在历史上共同建构了社会实践,它们基本的、联合的使命是生产相互匹配的主体和客体,并获得一种适合于新兴欧洲国家有序的、可预见的运行体面。

同时,这项事业移植了将世界归为二元或分级的概念,这些概念通过对文化生产做系统化、规范化的观测[1],成为编写(然后谈论)所有民族历史的辅助工具。图书馆志及其博物馆学都建立在隐喻、转喻和指代的关联之上,这些关联可能是根据他们的存档样本编制绘就的。事实上,这证明了一切事物都可被视为样本,而样本化又是生产有关事物有用知识的有效前提。

换言之,这份存档本身并不是消极地被贮存在仓库或数据库中,它本身就是一种关键性的工具,一种主动性的方法,用于校准、分级和说明连续性的变化,以及变化和差异的连续性。博物馆学中存档的认

[1] 这方面的讨论见 V. Y. Mudimbe. *The Invention of Africa*: *Gnosis*, *Philosophy*, *and the Order of Knowledge* (Bloomington, Ind, 1988); Homi K. Bhabha. *The Location of Culture*(London, 1994),及 Benedict Anderson. *Imagined Communities*(扩展版, London, 1991)。

识论技术是且仍然是国家社会和政治形成中必不可少的,也是其民族本土化、文化独特化以及真实或虚构中他者社会、技术或道德进步(或衰落)的合理化的范式产生不可或缺的部分。

在一定程度上它是这样运作的。神话民族主义的事业需要一种信仰,即个体、艺术家工作室、民族、种群、阶级、种族甚至性别的生产物在形式、礼仪或精神方面应共有显著的普遍性、一致性和独特性。与此相关的是一个时间同构的范式:一个艺术历史时期或时代以风格相似、关注的主题或焦点相近、制造技术相仿为标志[1]。

只有当时间不仅被简单设定为线性的或循环的,而是逐渐展开的,像那些描写个人、群体、民族或种族冒险的史诗或小说的框架那样,所有这些才有意义。只有到那一刻,时期的概念才是适宜的,因为它代表着某个故事分级发展的一个水平或阶段。(必须对其进行分级,或者将其划分为按时间顺序排列的部分或片段,以便栩栩如生地呈现给观者。)时期标记了事物的逐渐变化,隐藏在事物背后的物(或精神)的逐渐变化或转变。

博物馆学和博物馆志编造客体-历史,作为人、思想和民族发展史的替代物或模拟物。这些包括叙事阶段的历史小说或中篇小说,用于勾画和演示个人、种族、国家的重要特征、文明程度或技能水平、社会化的程度、认知、道德的进步或衰退[2]。

因此,艺术史的客体一直是具有文献意义的案例教学,它们可以作为过去与现在因果关系的有力"证据"进行有效利用或演绎,从而使我们能够阐明自身与他者之间某种可取(或不可取)的关系。在这方面,艺术史论述中很少讨论的是欧洲艺术"进步"与现代早期欧洲的主要他者——(多民族和多族裔的)伊斯兰世界同时发生的"衰落"的对比[3]。

[1] 对这一内容的讨论,可见 D. Preriosi. The Wickerwork of Time. in *Rethinking Art History*:40-44。关于历史主义,见本书的第 14 页。又见 M. Foucault. *The Archaeology of Knowledge*,尤其是第二部分"The Discursive Regularities",第 21-76 页。

[2] 早期的革命性的历史著作,最杰出的是 Giongio Vasari. *The Lives of the Most Eminent Italian Architects, Painters, and Sculptors from Cimabue to Our Times*,1550。这本书从乔托的老师一直写到其同时代米开朗基罗和拉斐尔的作品。

[3] 见前注解及以下的段落。

正是这种关联,让我们可以理解博物馆学与博物馆志的事业在其全盛时期(现在仍然)是对政治、宗教、伦理和美学的一种非常强大和有效的现代(主义)调节。在 20 世纪末,我们仍然不能不直视人工制品与其生产者的(共同隐含的)道德品质和认知能力之间的直接、因果和本质联系。博物馆学和艺术史在其历史渊源中明确阐述的这种理想主义、本质主义、种族主义和历史决定论假设,通常仍然构成当代实践的潜台词,隐藏着许多不同或对立的理论和方法论观点。

国家是一个民族的诺亚方舟:一个有时间轨迹的有限边界的人工制品,一个叙事的空间。博物馆学和艺术史作为控制或导航的工具,视觉装置允许每位乘客(他总是被允许扮演自己命运的"船长"角色)都能看到船的背后、船来的方向(它唯一且独特的过去),并操纵和导引它沿着其先前历史所暗示的航线前进:从过去的消失点到未来的理想点的投射。

它的实质是"艺术",即艺术史上的非凡技巧(或反拜物教的恋物);这个启蒙运动的发明,是设计为或注定要成为通用的真理语言(来自从原始崇拜到艺术不同阶段的启示)。这是一个共同的框架,在其中所有人类的制造都可以被设置、分类、固定在适当的位置,并在国家的历史叙述中展开工作。

艺术史的艺术是现代性的拉丁语:一个普遍的真理媒介(之前是宗教的,最近是科学的)。同时,它是一个黄金标准、中庸或理想的准则,相对来说,所有(手工)制作的形式都是预期的,理想的表达中每种话语都是类似的,就像每个植物命名都是对某些理想的内部形式关系的认识[①]。

这完全是一种卓然的姿态,是一种极具毁灭性的霸权行为,它不仅仅是把世界转译为一幅简单的"图画",而且是一幅从欧洲中心的角度看到的图像,伪装成世界的快照、档案或博物馆,作为事物的自然和"现代"秩序在世界各地被输出和吸收。这使欧洲成为地球的大脑,成为收集和包容世界上所有事物和民族的玻璃橱窗:这是人们所能想象

① 普雷齐奥西的 *Brain of the Earth's Body* 中对这个问题进行了详细讨论,讨论将这个问题与对伦敦约翰·索恩爵士博物馆、牛津皮特河博物馆、开罗和亚历山德里亚的埃及、科普特、伊斯兰博物馆,及希腊-罗马博物馆的考察结合在一起。

到的最彻底和最有效的帝国主义姿态。欧洲中心主义不仅仅是无处不在的种族优越感,而且是所有可能中心的共同选择①。

现代性、民族国家,是社会关系审美化的成果,是时间和空间联立的真实客体。实现这一转变需要什么?它是如何运作的?这"空间"到底是什么?

下面是这项技术的初步草图或蓝本。

三、时空中的艺术史

1. 首先,来看一幅小小的卷首插图②。

1900年巴黎世界博览会在展览空间上做了如下安排:为容纳法国两大殖民地——阿尔及利亚和突尼斯——的产品而建造的"宫殿",坐落于塞纳河右岸的特罗卡德罗宫和左岸的埃菲尔铁塔之间。从塔楼的高处穿过河流北望特罗卡德罗宫,你就会看到这些殖民地建筑被特罗卡德罗宫的"新伊斯兰"风格立面所环抱。法国的北非殖民地——事实上是所有的殖民地——似乎都在法兰西民族的养育和保护的臂弯中占有一席之地,他们的身份似乎被同化,因而支持这些族群③及其被殖民地建筑所容纳和展示的产品。

换个方向,从特罗卡德罗宫向南看,向河对岸的博览会场地,那里的形态呈现出明显的不同。整个博览会场地以埃菲尔铁塔为主,那是法国现代工程的一项重大技术壮举。它的四座巨大的塔墩坐落在众

① 关于欧洲中心主义的问题,见 Vassilis Lambropoulos 的重要著作 *The Rise of Eurocentrism*: *Anatomy of Interpretation* (Princeton, NJ, 1993),该书讨论了欧洲历史上的希伯来人-希腊人这一固定对照,并将其与他的术语"美学事实"联系在一起。
② 这幅图来自 Zeynip Celik 1996年提交给美国加州大学洛杉矶分校的利维•德拉•维达会议(1996年5月2日)的一篇精彩文章:"Islamic" Architecture in French Colonial Discourse。
③ 有关作为展览/被展览的客体,见 T. Mitchell. *Colonising Egypt*. Cairo, 1988 及 Meg Armstrong. "A Jumble of Foreignness": The Sublime Musayums of Nineteenth-Century Fairs and Expositions. *Cultural Critiques*, 1992, 23: 199-250. 后一本书里还有对一次现代突厥人展览的精彩讨论(第222-223页)。

多殖民地建筑之中,如同一座巨大的雕像(或者崇高的巨人)①使所有殖民地建筑相形见绌。有人说,这座塔看起来像是建立在这些建筑物的顶上,我们要以恰当的视角以相对的方式看待②。

这是幅非同寻常的画面——真正双向的镜子——是民族主义(与帝国主义相关)虚构逻辑和艺术史实践中修辞学术作、博物馆学场景表现的清晰而犀利的象征。思考以下问题。

以欧洲中心论来看,艺术史被建构为一门普遍的实证科学,它系统地发现、分类、分析和阐释那些被实例化从而成为普遍人类现象的样本。这是所有民族的"自然"手工艺或"艺术",这些样品在博物馆空间,在更广阔、更渊博、更全面的博物馆学时空中相对排列,这也是万国博览会的精髓和映射。在庞大数量的存档中,所有样本都是代表或者典型——也就是说,在虚构的平等的集合上作为代表,同时,无数样本的显现构成了一部世界艺术通史,他们会给每个样本分配策划和展示的空间——一个平台或玻璃橱窗。

不过,如果你稍微改变一下立场,比如站在非欧洲(或者,用最近的术语,"非西方")艺术的客体和历史中,就可以看出,这座实体存在的博物馆显然有自己的叙事结构、叙事方向和叙事重点。它所有的虚构空间都指向当前欧洲的现代性,而后者构成了叙事的制高点和观察点。简单来说,欧洲是非欧洲样本成为样本的博物馆空间,在那里,经过重组后的非欧洲样本的知名度(可见性)变得清晰可辨。以重塑一般现代主义或新古典主义(或"优良设计的通用原则"③)为幌子的欧洲美学,设立了一个自我指定的无标记的中心,或者可称为笛卡儿坐标零点,整个虚拟的博物馆知识结构围绕这个中心在运转,所有事物都

① 有关这一问题,见 J. Derrida. The Colossal. Part Ⅳ of Parergon. in *The Truth of Painting*. trans. Geoff Benington and Ian McLeod. Chicago, 1987: 119 - 147.
② 见 Timothy Brennan. The National Longing for Form. in T. Brennan. *Salman Rushdie and the Thirnd World*. New York, 1989: 44 - 70.
③ 例如,这在因纽特人的雕塑或土著人的树皮画中可见一斑,它们可以被看作一个(朴素)类型的"经典"样本被卖出去。售卖行为本身构成了一种对"典型"的经典化,这种"典型"又会为当代"可售卖的""典型"产品——即某种具体类型的"经典""样本"——提供反馈信息。与此相关的讨论见对原佛格博物馆艺术史课程的组织方式的研究,从一门必修课开始,认为好的设计实践是进行艺术史学习的前提,载于 Preziosi. The Question of Art History(见前注解)。关于共济会在这方面扮演的角色,见 Preziosi. *Brain of the Farth's Body*.

可以根据其特殊性在它的支翼(坐标轴)上进行划分、排序和组织,这里没有什么在其"之外":所有客体都相对于中心古典(欧洲的)原则和标准被归类为:原始的、异国风情的、吸引人的、生动的扭曲——未标记的点或坐标(看起来像是无阶级的、无性别的,诸如此类的点),所有其他的点都被假设为试图抵达它的高度。就像一座不折不扣的埃菲尔铁塔,如果你愿意这么想的话。

实际上,博物馆这些存档提供的是对这些手工艺品的系统重组和再整理,它们注定要被理解(建构)为物质证据,以阐释说明和分类的通用性词汇:艺术史的专业语汇。即使是最根本的词义的差异,也可以简化为某些泛人类能力的差异性和时间因素的定性表现,某些人类集体的本质或灵魂。换言之,差异可以缩小到不同(但是相应的)"艺术形式论"(因纽特人、法国人、希腊人、中国人等等)的单一维度。每一件作品都可被视为对理想、经典或标准的接近,或者试图接近。("艺术批评"的理论和意识形态上的正当性在瞬间就诞生了,它遮蔽的同时又体现了交换价值的魔幻现实主义。)①

简而言之,对整个可公约、可互译和霸权主义的事业来说,将艺术作为一种普遍人类现象的假设显然是至关重要的。从"设计"最全面、最广泛的意义上来说,手工艺被设定为人性的界定性征之一——当然,考古学和古生物学在这里也有发言权。技艺最高超的艺术作品应该是开向人类灵魂最宽广的窗口,能提供对制作者心理最深刻的洞察,从而最清晰地折射出人性。

因此,艺术史的艺术同时也是普遍论者启蒙运动中幻想的工具,是在个人、民族和社会之间做质的区分的手段。为什么会这样?

再想想看,作为19世纪系统的和普遍的人文科学,艺术史取得话语权和合法性必不可少的条件是要建立一个可无限扩展的存档系统②,与所有人类群体的"物质(或视觉)文化"潜在接壤。在这个巨大

① 见 Thomas Keenan. The Point is to (Ex) Change It: Reading Capital, Rhetorically. in Apter and Pietz. *Fetishism as Cultural Discourse*: 152 - 185;及 William Pietz. *Fetishism and Materialism: The Limits of Theory in Marx*: 119 - 151。
② 关于档案的问题,见 M. Foucault. *The Archaeology of Knowledge*,尤其是第三章第 79 - 131 页;以及 J. Derrida. Archive Fever: A Freudian Impression. *Diacritics*, 1995, 25 (2): 9 - 63。

的、虚构的博物馆物品或知识构架(每一间幻灯片或照片的资料室都是艺术的记忆)中——所有的博物馆都是它的片段或部分——每一个可能的被关注的客体都能相对于其他客体找到自己固定、恰当的位置和地址。因此,在有用关联的多个视域中(隐喻、转喻和指代),每件物品都可能作为另一个或另一些物品的引用或索引而被定位(且被引用)。在任何展览中展示的客体系列(如幻灯片收藏分类系统)都是由蓄意的虚构①支撑起来的,它们以某种方式构成了一个合乎逻辑的"再现"世界,作为其作者(个人、国家、种族、性别)的标志或代表。

在艺术史起源之初,其实用性和即刻见效的作用就在于,可以塑造一个有效置于系统观察之下的过去,用于在演绎中和政治上改变当下②。它与博物馆学、博物馆志共同的实践是对景观、舞台艺术和戏剧的关注;它们通过框定独特的、具有示范性的客体定位,以实用的和令人信服的方式,以对物质的展望和生动的想象虚构出客体之间,以及它们及其被生产和接受的原生环境之间的联系。这首先有助于公民主体性和责任感的产生,历史的因果关系、证据、证明和论证等问题构成了社会和认识论技术的矩阵(或网络)的修辞学支架。

勿须多言,摄影技术的发明使这一切成为可能——事实上,说艺术史是摄影的产物非常有道理,摄影同样有利于 19 世纪一对兄弟学科的发展,人类学和人种学③。正是摄影使专业艺术史学家以及全体民众能够以持续和系统的方式对艺术进行历史性的思考——用温克尔曼的话说,康德和黑格尔进入了一个高度学术化的时期,从而启动了有序和系统的大学学科的出现机制。

关键是,它同样可以让人们把艺术客体想象成符号。摄影对未来艺术史理论和世纪进程的影响是根本性的,就像 60 年后马尔科尼发

① 关于这个问题的讨论见 Eugenio Donato. Flaubert and the Quest for Fiction. in Donato. *The Script of Decadence*. New York, 1993:64;又见 Henry Sussman. Death and the Critics:Eugenio Donato's Script of Decadence. *Diacritics*, 1995, 25(3):74-77.
② 在18世纪晚期博物馆建立者的相关著作中,这一点被阐释得非常清楚,例如 Alexandre Lenoir 在他的 *Musée des monuments* (Paris, 1806)的第36页中提出:发现了巴黎新博物馆所带有的政治与教育方面的动机及正当性;还包括 F. Dagognet. *Le Musée sans fin*. Paris, 1993:103-123。
③ 见 Alain Schnapp. *The Conquest of the Past* 的前言。

明无线电波时,他展望了语言任意性的概念,19世纪90年代的语言学家很快就捕捉到了,这为现代语言学关键概念体系的形成铺平了道路。

正如我们已经看到的,这种大规模的存档工作明确和主要的动机是重组物质性证据,以证明关于社会、文化、国家、种族或民族的起源、特征和发展的历史性叙述结构的合理性。职业艺术史学家是为该档案编写脚本和让它发声的关键工具,以为其潜在用户(包括非专业人士和专业人士)提供一条安全且光线充足的进出路线。博物馆学本身成为博物馆志这座历史主义记忆殿堂中的一门关键艺术,并作为建立可存档事件的典型工具不断发展。

再问一次,这里描绘的是何种空间?

2. 以下并非结论,而是提议:

博物馆志的空间和艺术史的知识架构,是一个虚拟的三维空间。二者都在主客体关系中提供并赋予了客体一种特定的辨识模式。我们可以想象,自18世纪后半叶开始,经过三重叠加,这种社会和认识论的空间已经被历史性地建构起来了。

(1) 第一重叠加(也被称作温克尔曼的维度或坐标轴)包含着客体和主体的叠加,在其中,客体透过另一个主体的性恋物这面屏幕为主体所见①:简单来说,客体被赋予了性的代义。

(客体被扩展成为升华了性欲的客体。)

(2) 第二重叠加(也被称为康德的维度或坐标轴)提供了性与伦理、或性客体的等级化标记之间的关联:它们的伦理审美化。这种等级划分构成了从恋物到美术作品之间的序列和连续。因此,美学必然伴随着一种高级伦理,拜物教伴随着一种低级伦理:但两者都与伦理

① 见 Whitney Davis. Winckelmann Divided: Mourning the Death of Art History. *Journal of Homosexuality*, 1994, 27(1/2):141-159,这一论文集选取的论文中存在着有趣的假设,他讨论了这种性合成的模式。如果 Davis 是正确的,那么温克尔曼的方法显然来自古代欧洲的记忆术,尤其是圣维克多的 Hugh 所倡导的诵祷活动,他把这种与文本整体的"寓意性"交互作用定义为将文本转化为个体自身、转化至个体自身之内,详见 Carruthers. *The Book of Memory*,第五章:Memory and the Ethics of Reading:156-188页,及附录A第161-166页。

相称①。

（伦理上性的欲望客体从文化和伦理相对主义中被拯救出来。）

（3）第三重叠加（也被称作黑格尔的维度或坐标轴）带来了伦理上性客体的历史化，从目的论的角度来看，这是时间的等级化。在博物馆空间里，伦理上的性客体清晰可见。因此它是个叙事场所，在其中客体成为历史小说（其中一个版本是现代博物馆）中的主角或代理人，小说有共同的基本主题：身份、起源和命运的寻找。

［伦理上高级的欲望客体有目的论的标记，它们以时间为导向的真理与处于时间前沿（即欧洲当下）的外部的客体（因此总是先前的）相对立；就是看和讲的位置；玻璃橱窗中装着重新整理的已成残骸的世界的余留②。］

这些叠加的结果就是现代性的时空经济、叙事化的空间、以及无穷尽的博物馆的人工制品。这些叠加的坐标在许多方面都得到了理解，它们将博物馆和艺术史包含在内且留有余量。作为现代民族国家运行引擎的关键组成部分，博物馆志致力于将伦理上性化的价值客体，作为社会集体事业的同伴进行系统地历史化③。

与此同时，被框定了的和叙事化了的人工制品或历史遗迹被赋予了某种礼节，其中客体以规范的方式清晰可见，我们可将其视为标志、拟像或者教学案例，"说明"（或"代表"）现代化国家中可取和不可取的社会关系（补充一下，这些国家的缺陷似乎并不取决于它的天性，而取决于其公民实现国家潜力的相关能力）。

除此之外，艺术品、历史遗迹、档案和历史都是现场，在那里，隐于民众（现代人）的真理将再度被发现和解读。（当然，从来不存在终极的历史遗迹④。）艺术史客体是主体的另一面，是人们想象未说或不能

① 关于康德对拜物教的论述见前注解。
② 牛津的皮特河博物馆是19世纪一个非常重要的范本，见 Preziosi, *Brain of the Earth's Body*: ch. 2.
③ 人们可能问：处于现代学术规范之内的艺术史的特定理论姿态，是否正对应于这一社会的、认识论的事业中的不同侧重点。
④ 从某种意义上来说，要设计一个记忆——不管是个体自身的还是一部机器的——都有许多办法，在这种情况下，它们是某种古老而丰富的欧洲传统的最新变形，见 Carruthers, *The Book of Memory*, 第16-45页，及第156-188页。

言说的真理被写下的地方。因此,博物馆志是一门"科学",既涉及国家的理念,也涉及个人(国家、民族、种族、性别)物品和产品中真理的发掘。

然而,这样一门科学并不孤立存在于专业领域,而是作为现代学科的一般性规程存在,是"方法论"本身。它存在的范围如此之大,以至不可见于个体认知的普通序列。今天我们可以重新知道和恢复它,可以通过对其孪生后代(在其学科诞生时分离)中模糊可辨的痕迹和影响(即历史和精神分析)[①]的研究,或者通过对话语实践的批判性史学——艺术史——在现代分裂之前,它一直是两者的叠加,在其摇摆和矛盾的存在中继续弥合,为二者的差异架起一座桥梁,尽管有时晦暗不明。摇摆就是这座桥梁。

在相悖和矛盾的客体中,这种叠加的痕迹显而易见,启蒙运动以来,这些客体就构成了艺术史的艺术,它在无法言喻和有迹可循、神学和符号学之间永续振荡[②]。艺术史的艺术在虚拟空间中循环,其自身的维度是上述三重叠加的结果。

因此,现代性是民族主义自相矛盾的现状。作为一个存在的虚拟场所,它构成了过去的物质残余和遗迹、未来的一片空洞之间的边界。它永远处于两个虚构之间:远古过去的起源和未来可期的命运。国家及其各部门(这个机体将有机和人造结合了起来)的基本工作就是将后来完成的图像当作是面朝前者的后视镜,从而重建它的起源、身份和历史,使之成为投射完成的命运的反映来源和真相。事实上,这里像一座镜厅。

你可以这样描绘它:

> 你正站在一个小房子的中央,你前面的墙上全是镜子,你后面的墙上也是镜子。当你处身于这样一个地方,看着你

[①] 关于这一点,见 Michel de Certeau. Psychoanalysis and its History. in id, *Heterologies*. Minneapolis, 1986:3-16.
[②] 关于规范的客体作为不可化约之矛盾性的符号学身份,见 Preziosi. *Brain of the Earth's Body*. in Duro. *The Rhetoric of the Frame*. Cambridge, 1996: 96-110; Collecting/ Museum. in Nelson and Schiff. *Critical Terms for Art History*. Chicago, 1996: 281-291.

的图像被无数次地反射,你通常可以看到,经过十几次的反复映射,你的图像在某一方向或另一方向上(上或下,一边或另一边)正以逐渐加速的曲线后退。过了一段时间,你会发现反射并不是无限的,而是会消失在房间的结构性边界之后,或者消失于你自己的图像之后。你看不到消失点实际消失的地方;你被你自己的图像或它的框架遮蔽了。

当然,一眼望去,你似乎永远都在继续,你的界限是看不见的。

或者,你可以这样表述:

我用言语鉴定自我,只有像客体一样在言语中失去自我。在我的历史中实现的不是过去曾经的我,因为它已不复存在,甚至不是我之为我在当下进程中的完美实现,而是在我成为将来之我之前的那个自我。

理解艺术史的过去是应对它的现在、并富有成效地想象其未来(如果有的话)的先决条件。很多事情似乎是显而易见的。但要真正取得效果,至少意味着我们必须放弃某种舒适的学术习惯,不再将艺术史的历史视为一种直接实践——作为单纯的艺术观念史,或者作为对艺术及其"生命"和"历史"有思考的个人的谱系,或者作为观念史进化历险中的一个片段,而是作为阐释客体及其历史和制造者日益完善的规程:从马克思主义到女权主义,从形式主义、历史主义到符号学和结构主义的所有的"理论和方法";从美术、世界艺术到视觉文化的所有规范的对象域。虽然事后看来,它们似乎是从同一块布上剪下来的。

在其两个世纪的历史中,艺术史是一项复杂且内在不稳定的事业。从一开始,它就一直致力于制造和维持一种现代性,这种现代性将欧洲与一种扎根于性客体关系的高级伦理美学联系了起来,从而减轻了文化相对主义的焦虑。与异域文化不断频繁接触的欧洲(和基督

教世界),只是众多文化相对主义的领域之一①。

艺术史一直是我称之为博物馆志的更广泛实践的一个方面,将艺术史及其历史与赋予其生存能力和实体性的环境和动机隔离开来将会固化学科本身。以自讽的方式,用"艺术史"这个无伤大雅的名字有效地记住千禧主义者的准则,与其同时,需要忘记原本的艺术史:换个角度思考它,以便更彻底地整理它。

(郭会娟 译)

① 关于相对主义与相对论的问题,见 Preziosi, *Brain of the Earth's Body* 的第一章,此处对约翰·索恩爵士博物馆(1837 年索恩去世时,该馆还保持原貌)进行了评论,认为它是首个在艺术史中完全实现了相对论的范例。

图说与阐释:现代艺术史的创立①

[美]大卫·卡里尔

大卫·卡里尔(David Carrier,1943—),美国著名艺术史家和艺术批评家,少数在哲学、艺术史、艺术评论和博物馆学之间游刃有余的学者之一。1972年在哥伦比亚大学获得博士学位,曾在卡内基·梅隆大学、西部保留地大学和克利夫兰美术学院任教。作为阿瑟·丹托(Arthur Danto)的得意弟子之一,他的学术研究主要针对"艺术史叙事模式"探讨,注重对艺术史学史与艺术"书写史"的反思。

卡里尔在《艺术史写作原理》一书中通过对艺术史和艺术写作史进行的比较研究,提出了艺术史写作手法的谱系,最终得出传统艺术史终结的结论。卡里尔与丹托的不同之处在于,前者明确地指出终结的是"古典艺术史"的写作方法。他对新艺术史写作充满信心。作为一个相对主义者,作者一方面拒绝接受艺术品的理解只有单一阐释的观念,因此打开了自由阐释的空间,同时也难免相对主义和怀疑论所导致的不确定性和解决具体问题上的含糊性。书中的篇章对比了图说(所谓的文字的图画)和阐释在现代艺术史写作中的作用。文艺复兴时期的艺术写作的方法是图说(ekphrasis),即视觉艺术作品的语词性再创造;现代艺术史运用的则是阐释(interpretation)。图说和阐释是两种不同类型的文本。现代艺术史家和文艺复兴时期艺术史家的目的不同。图说是一种语词性的绘画(word-painting),就像图像或版画的替代品,需要对图中客观的事物做足够精细的确认。阐释则对艺

① David Carrier. *Principles of Art History Writing*. Philadelphia: Pennsylvania State University Press, 1991.

术品中诸多细节的意味做出解释,经常会揭示画中某些微小、看似无意味元素的意义,它们是理解整幅作品的关键。

卡里尔的主要著作有:《艺术写作》(Art Writing, 1987)、《艺术史写作原理》(Principles of Are History Writing, 1991)、《普桑的绘画——艺术史方法论研究》(Poussin's Paintings: A Study in Art-Historical Methodology, 1992)、《城市中的唯美主义者:20世纪80年代美国抽象绘画的哲学实践》(The Aesthete in City: the Philosophy and Practice of American Abstract Painting in the 1980s, 1994)、《高雅艺术:波德莱尔和现代主义的起源》(High Art: Charles Baudelaire and the Origins of modernist Painting, 1996)、《英国与美学》(England and Its Aesthetes: Biography and Teste, 1998)、《漫画美学》(The Aesthetics of the Comics, 2000)、《罗莎琳·克劳斯和美国哲学艺术评论:从形式主义到超越后现代主义》(Rosalind Krauss and American Philosophical Art Criticism: From Formalism to Beyond Postmodernism, 2002)、《安迪·沃霍尔》、《博物馆怀疑论——公共美术馆中的艺术展览史》(Museum Skepticism: A History of the Display of Art in Public Galleries, 2006)、《记住往昔:作为记忆剧场的艺术博物馆》(Remembering the Past: Art Museums as Memory Theaters, 2003)、《艺术博物馆,老的绘画以及我们对于往昔的知识》(Art Museums, Old Paintings, and Our Knowledge of the Past, 2001)等。

同样一件艺术品,为什么瓦萨里的陈述与现代艺术学者的阐释不同?"在去往大马士革的路上,忽然从天上射下一道亮光将保罗包围,他仆倒在地,听见有声音对他说:'保罗,保罗,你为什么逼我?'"(《新约·使徒行传》第9章第3~4节)。米开朗琪罗在他的作品《圣保罗的皈依》中描述了这一场景。瓦萨里在图说这幅作品时重述了这个故事:"保罗在恐惧和惊愕中从马上摔了下来……士兵们围着他,试图把他抬起来,而其他人被基督的声音和光辉吓坏了,他们以各不相同但

优雅的姿态四散逃离,还有一匹想逃离的马拖拽着努力挽住它的人。"①

图说是对绘画中描绘故事的口头再创造。瓦萨里图说中的文本与《新约·使徒行传》的原文不同,如原文中并没有提到马、士兵和保罗的位置,他在图说中提到的细节和对这些细节的描述都是经过精心选择的。瓦萨里重述了圣保罗皈依的故事,但关于这幅画的构图并没有过多说明:他的阐述并没有告诉我们保罗与马的相对位置,也未提到士兵与保罗的相对位置。如果这幅画作被毁,仅凭瓦萨里的文字,我们很难想象米开朗琪罗绘画中人物的空间关系。

对于这幅画的空间关系,沃尔夫林的阐述更仔细:"米开朗琪罗让马的位置紧挨着保罗,但移动的方向却与之完全相反,指向画面中心。人群被挤开,不对称地偏向左边,从基督身上垂射而下的那伟大的光束展平,并延伸到画面的另一边。"②他紧接着还将这幅作品与拉斐尔描绘这幅场景的作品做了比较。弗雷德伯格做了更深入的观察:"侍奉基督的天使并未受到基督恩典的影响,画面中的人类形象则明显是丑陋的……他们沉重的身躯仿佛被置入恐惧、逃跑的姿态,无法通过意志力做出其他任何动作。"③这样的阐释拓展或质疑了先前的陈述。

一旦阅读了米开朗琪罗画作的图说,我们就能想象画面中描绘的场景。虽然其中可以增添许多细节,但如果我们的目的仅仅是对画面所述故事的识别,深入的细节就不必要了。相比之下,阐释不仅仅是讲述这个故事,一种阐释几乎无可避免地会引发另一种阐释。弗雷德伯格就是在参考沃尔夫林和其他作者的阐释的基础上,加入了他独特的观察结果。一位学生若要以这幅画为主题写论文,那他可能会找到许多早先学者并未讨论的细节,或者也可以通过将这幅画与其他画作比较来讨论。由于画作中包含着许多人物形象,并关联着经常被描绘的场景,阐释就很可能是一个开放的过程。

另一种区分图说和阐释的方法是将瓦萨里和现代艺术史学家在

① 乔治·瓦萨里:《艺苑名人传》,艾伦·班克斯·海因兹译,伦敦:1963,第4章第144页。
② 海因里希·沃尔夫林:《古典艺术》,彼得·默里、琳达·默里译,伦敦:1952,第201页。
③ 西德尼·约瑟夫·弗雷德伯格:《16世纪的意大利绘画》,哈默兹沃斯:1970,第326—327页。

社会制度中的角色进行对比。图说是在没有插图的情况下用文本勾勒出一幅绘画的整体形象。瓦萨里的书中没有注释、没有涉及前人对画作的陈述,也不存在对画家风格的系统分析,却充满了画作中展现的奇闻轶事。当代的阐释则是出现在参考了一系列早期阐释的插图文本中。一旦新的阐释出现,它将被与作者相匹敌的专业人士竞相审阅,如果他们发现它比较有价值,还会转而引用它。瓦萨里是一位职业画家,他在进行创作实践的同时写下来经典的《艺苑名人传》,但他并没有直接的后来者[1]。19世纪的一些艺术史作家,如克洛温和卡瓦尔卡塞勒、乔凡尼·莫雷利、威廉·哈兹里特,他们也都是业余的。但到了沃尔夫林时代,严肃的艺术史写作已经成为一项学术活动。当代艺术史学家们更致力于研究生的培养,因而他们的工作包括将可教授的技能传授给下一代的阐释者们,以期这些后来者找到重新解读这些名作的新思路。

我同意,图说可以被认为是一种阐释。图说和阐释之间的差异可以根据程度的不同来判别。但基于今天艺术史研究的目的,我更愿意强调二者之间艺术史写作模式的差异[2]。不同于图说,我想聚焦于讨论阐释的争议性,例如,我们可以仔细思量贡布里希针对斯坦伯格阐释的批评,斯坦伯格的阐释则是建立在瓦萨里的描述的基础上的。

斯坦伯格认为,阐释必须是"即使不能证明,也是存在很大可能的",它应该使"之前不明显的东西清晰可见",而且它应该足够令人信服,"绘画似乎本身就可以说明自己,阐释已然消失"。根据他的阐释,《圣保罗的皈依》既要"传达……内在体验——真正的皈依",又要暗示保罗成为圣徒后会发生的事情。斯坦伯格提醒人们注意两个迄今未

[1] 丹尼斯·马洪:《17世纪意大利艺术与理论研究》,伦敦:1947。
[2] 在图说和阐释的对比中,相对于其他艺术史学家基于程度产生差异的观点,我在其性质上有不同意见。最近有许多学者在讨论图说。如:斯韦特兰娜·阿尔珀斯:《瓦萨里的图说和审美观》,《瓦尔堡和考陶尔德研究院学报》,1960年第23期,第190—215页;亨利·马奎尔:《对艺术作品的拜占庭式描述》,《敦巴顿橡树园报》,1974年第28卷,第113—140页,以及《拜占庭的艺术与修辞》(1981年普林斯顿大学出版社出版);约翰·斯宾塞《从一幅绘画说起:15世纪的绘画理论研究》,《瓦尔堡和考陶尔德研究院学报》,1957年第20期,第26—44页;波利特:《古希腊艺术观:批评、历史及专业术语》,耶鲁大学出版社,1974;恩斯特·罗伯特·柯蒂斯:《欧洲文学与拉丁中世纪》,威拉德·特拉斯克译,纽约:1952,第436—438页;迈克尔·巴克森德尔:《乔托和演说家》,牛津:克拉伦登出版社,1971。

被观察到的细节,如果他是正确的,这将改变我们看待整幅画的方式。和基督的左手一样,圣保罗的右腿指向大马士革,而基督的右手则发出一束光,穿过使徒投向下方的观者。因此,作为观者,我们加入了"一个由五个相互关联的点组成的系统",这五个点分别是基督、保罗、大马士革、底部的两名士兵和我们自己。士兵们"完成了指挥的角色,从基督、穿过使徒、再到观者的位置……因此,沿着他们行进的路线,直至地平线上的目标",大马士革。在这幅画中,保罗和他对面的人的位置就像是位于卡皮托利尼山上的斜倚着的河神,他们"与梵蒂冈相当"——这两座山一起象征着罗马在世俗和教会中的至高无上地位。这样的视觉引导将观者带入作品之中,提供了"一种视觉平行,画面通过平行一幅罗马政治中心的图景,向观众重现了保罗被圣召的时刻"①。

不难看出,这些论断是有争议性的。从基督的右手穿过保罗到观者,从基督的左手到大马士革,这些线贯穿了许多其他的人物;还有其他线路,如从基督的身体到马,再到士兵的线,这在斯坦伯格的阐释中并未被提及有何作用。影射的典故也是有争议的,即使我们接受米开朗琪罗引入罗马河神的说法,为什么我们还应该得出"他的目的是提及河神所在城市"的结论?贡布里希针对这两点提出了批评。保罗的小腿和脚都并非指向大马士革,为什么保罗的身体要指向那座城市呢?是"因为他最终会去往那里"吗?贡布里希还反对这幅画作中包含视觉引导的说法。"上身被抬高时,人很难躺在地上,远处也没有对此姿势的呼应",为什么要假设米开朗琪罗试图用自己的人物去特指河神呢②?正如我们在对卡拉瓦乔的讨论中所看到的,声称一件作品旨在指涉另一件作品的说法总是容易受到反驳,由于艺术家在既定位置描绘人物的方式只有这么多,视觉上的平行可能只是巧合。除非我们获取了艺术家参考早期作品意图的直接记录,否则更合理的推论是:两件作品的视觉相似性纯属偶然。

贡布里希的分析表明,因为犯了错误,阐释往往会导致进一步的

① 里奥·斯坦伯格:《米开朗琪罗最后的作品》,纽约:1975,第6、22、28、29、57页。
② 贡布里希:《谈谈米开朗琪罗》,《纽约书评》,1977年1月20日,第17-20页。

辩论。当发现保罗影射河神的想法是不合常理的,贡布里希断言斯坦伯格在稍后的书中"收回"了这种类比,"他正确地称这种对照……是'徒劳的'"。事实上,斯坦伯格的说法是:"如果只是停留在相似点上,对照是徒劳的。"①斯坦伯格并未收回他之前的对照,而是进行了详细阐述:保罗的姿势既指涉了河神,也定义了他在从基督右手到观者的那条线中的位置。如果不考虑与河神的对照,贡布里希会问:"在去往大马士革的路上,罗马主神殿将唤起怎样的比照?"我相信,斯坦伯格的回答会是:米开朗琪罗既指保罗中途的归宿地——大马士革,也指圣徒的最终归宿地——罗马。

针对斯坦伯格的分析,贡布里希的反对意见主要是:这种阐释不合时宜地将米开朗琪罗视为像"我们这个时代在创作中渗透了个人意义的公共意义梦想的那些艺术家"②。斯坦伯格承认自己"永远处于将我的当代艺术经验投射到过去的危险之中……但针对这个问题还有另外一种看法,如果之前确有艺术家构思了多层象征形式,那么我们就是准备破解它的一代人"③。

两位艺术史学家都同意斯坦伯格的论述受到现代艺术的影响。贡布里希认为斯坦伯格因此对作品进行了过度解读。如果16世纪的意大利艺术是这样构思创作的,那为什么瓦萨里"从未提及任何艺术作品……故事人物的姿态和动作在画面中被设计得如此巧妙,以至于它们是否传达了一种拓扑的影射?"④贡布里希既假定了瓦萨里本人具有正确描述其朋友绘画的能力,也认为文艺复兴盛期的艺术史作家们具备了语言描述那个时代艺术作品所需的技能。这两种断言都可能受到质疑。贡布里希也承认:"瓦萨里忽略了一些东西,他并非一个博学的人。"⑤斯坦伯格说,瓦萨里缺乏"概括思维的能力和从特殊层面阐

① 里奥·斯坦伯格:《米开朗基罗最后的作品》,第38页。
② 贡布里希:《谈谈米开朗琪罗》,第19页。关于他精神分析批评的一般观点,见《弗洛伊德的美学》,载《遭遇》1966年第26卷,第30—40页。贡布里希指的似乎是超现实主义,但斯坦伯格的关键点是米开朗琪罗的构图中包含了对观者的隐性指涉。因此,理解这一点更好的说法是,斯坦伯格曾受到20世纪60年代极简艺术的影响。
③ 里奥·斯坦伯格:《另类标准》,纽约:1972,第320页。
④ 贡布里希:《谈谈米开朗琪罗》,第19页。
⑤ 与约翰内斯·王尔德的观点相比较,即"米开朗琪罗完全不同意瓦萨里书中关于他的事情的内容",见约翰内斯·王尔德:《米开朗琪罗》,牛津;1978,第8页。

明米开朗琪罗能力的意愿"①。也许在那个时代,没有一位艺术史作家能够正确地阐释文艺复兴时期的艺术。

或许文艺复兴时期的绘画远比那时的艺术写作更为出色,我们没有任何理由去推断瓦萨里的文本能对米开朗琪罗的绘画做出全面的评价和说明。毕竟,乔托的时代没有一个像瓦萨里那样的艺术史作家来评价他的作品,阿尔伯蒂15世纪的论文中也没有提到与他同时代的马萨乔,对画家作品进行充分描述的机会被留给了后来的艺术史写作者②。瓦萨里的伟大之处在于他创造了一种新的文学体裁。米开朗琪罗的画作建立了悠久的绘画传统,瓦萨里的艺术史写作却无法做到,他可能缺乏充分再现朋友绘画所需的语言技巧。在此,回到第一章中提到的观点:对现代艺术史学家们来说,早期艺术史作家的文本是重要的资源,但由于他们对绘画的看法可能与我们并不相同,将他们文本完全以我们对艺术作品的观点来看待,可能会产生误导。

贡布里希认为瓦萨里是我们对文艺复兴艺术认识的最佳指南,这一观点引发了一系列复杂的问题。瓦萨里看到了保罗衣服的颜色,是否像斯坦伯格那样认为它们激发了"意义的直觉力"③?他看到拉斐尔那幅同样场景的作品,是否像沃尔夫林那样将之与米开朗琪罗的作品做比较?他说蓬托莫的人物形象与文艺复兴盛期的风格不十分相符,是否也像弗雷德伯格那样认为米开朗琪罗笔下的人物并不好看?他有时会分辨绘画中的引用,是否看出了米开朗琪罗画中的人物指涉的是河神的雕像?我们所知道的只是瓦萨里写下的,而非他看到的。他在其他地方比较构图、声称人物形象不好看、分辨引用,这些都不能告诉我们他是否在米开朗琪罗的这幅画中看到了相同的特点,甚至没有提到它们,或者他并未认识到这幅画的这些特征。讽刺的是,贡布里希的观点本身就受制于他对斯坦伯格的反驳。他抱怨斯坦伯格的阐释"重点关注了地面上的事件",指出天空中的天使"只是被敷衍带

① 里奥·斯坦伯格:《米开朗琪罗绘画中的命运之线》,载《图像的语言》,汤姆·米歇尔编,芝加哥:1980,第125-126页。
② "我们自身对人文主义学者艺术评论的失望,我们感觉到了他们当时对乔托和马萨乔记述的不足,当然这些都是非历史的;当我们自身意识到人文主义话语的功能,重获视角并不困难。"(巴克森德尔:《乔托与演说家》,第111页。)
③ 里奥·斯坦伯格:《米开朗琪罗最后的作品》,第39页。

过",但"米开朗琪罗似乎不太希望……让他对天堂的想象隶属于人间的戏剧"①。这个观察非常敏锐,但它并非建立在瓦萨里的文本之上,尽管贡布里希比斯坦伯格更务实,这也只是一种猜测。

 我想强调的是,图说并不会引发这些问题,除非它讲述了一个错误的故事,否则它是不具争议性的,无法引发持续的讨论。瓦萨里对《圣保罗的皈依》的描述并未引发讨论,斯坦伯格的阐释却做到了,因为他不但提出了需要进一步讨论的问题,而且促使我们去阅读先前对此的不同阐释。约翰内斯·王尔德说,这幅画面似乎延伸到"超出了画面空间的界限……是力量的象征……这些力将敬拜者引向内部的精神中心,祭坛"②。现在我们可能会认为王尔德预感到了斯坦伯格对观者的看法,正如贡布里希指出的,一旦如斯坦伯格这样富有想象力的阐释被提出,即使是拒绝接受它的读者们也会被迫做出回应。自相矛盾的是,贡布里希捍卫瓦萨里的论述时所需要的理论,要比我们认为出自这位文艺复兴时期艺术史作家的理论复杂得多。尽管斯坦伯格为我们提出了观看这幅画作的新方式,但他的阐释并不一定与早先的论述相矛盾。正如在后面的章节中即将看到的,我们通常很难明确究竟不同的阐释在何时会发生冲突。尽管每一位艺术史作家都会诱导我们以不同的方式去看待这幅画作,但沃尔夫林对米开朗琪罗绘画中构图的解释、弗雷德伯格对人物不好看的评论,显然与斯坦伯格的阐释并不矛盾。

 图说与阐释之间的比照引发了本书稍后将要阐述的观点。通过吸引人们对早前并未被确认的关键细节的关注——就像斯坦伯格讨论那些线和引证一样,阐释证明对画面元素的关注可能会改变我们对整体画作的认知。图说通过文字隐喻性地重建了一幅图像,阐释则使用转喻,即"赋予部分优先权,以便将意义归属于任何假定的整体"③。瓦萨里的文字让我们想象观看着米开朗琪罗的这幅画作,沃尔夫林、弗雷德伯格和斯坦伯格却将我们的注意力集中到画作的不同部分,并

① 贡布里希:《谈谈米开朗琪罗》,第19-20页。
② 约翰内斯·王尔德:《米开朗琪罗》,第172页。
③ 海登·怀特:《话语的转义:文化批评文集》,巴尔的摩:约翰霍普金斯大学出版社,1978,第72-73页。

引导我们根据这些部分的意义来看待整幅作品。

这两种对视觉艺术描述方式的比照让我们可以理解瓦萨里与现代艺术史学家之间关注点的差异。图说通过文字上对视觉作品的二次创造表明对所讲述故事的态度。昆体良说:"修辞的目的不仅仅是呈现'事实',还包含着理解这些事实的方式。""如果判断者感觉他必须做出决断的事实仅仅是正在讲述给他听的那些,而非真实生活中的所思所见,那么讲演就失去了效用。"①和这位修辞学家一样,瓦萨里致力于在观者面前再现艺术作品,在绘画仅在雕版中可被复制、且艺术史作家的文本中不包含任何插图的年代,这是一个重要的目标。正如演讲者的听众"喜欢那些让他们感觉事件发生在眼前的语言,因为他们更愿意看到当下发生的事情,而非在将来的某一天听说它"②,瓦萨里的读者在视觉艺术作品缺席的情况下被赋予了一种隐喻的能力。瓦萨里的文本旨在发挥与艺术作品相同的作用:再现故事本身③。

将现代艺术史学家与瓦萨里区隔开来的不仅仅是他们对阐释的关注,而是他们无法接受瓦萨里关于艺术史作家的目标是重建场景描述的观点。文艺复兴时期的艺术史作家相信语言能以隐喻的方式重新创造所描绘的场景,现代的阐释者们则认为对部分的关注可以解释整幅画作的意义,他们对艺术史写作有不同的看法。一旦我们阅读过探寻米开朗琪罗《圣保罗的皈依》的意义的现代阐释,瓦萨里所关注的对画面中故事的复述就显得索然无味了。瓦萨里的图说不鼓励近距离观察,它是阐释的目标。因而,存在于现代和文艺复兴艺术史学家们兴趣中的真正差距,可以通过他们对不同话题的使用来衡量④。

我们要将瓦萨里的图说和现代阐释之间的历史断裂界定在何处?图说与艺术作品的视觉呈现相关,阐释的目的在于揭示艺术作品的深

① 昆体良:《雄辩术原理》,H. E. 巴特勒译,剑桥:1966,第 3 卷第 245 页。
② 《亚里士多德的修辞》,莱恩·库珀译,新泽西州英格伍德克里夫:1976,第 207-208 页。
③ 如昆体良所说,修辞家的目标是生动地讲述一个故事,所以他"与其说是在叙述事件,不如说是为了展示真实的场景,同时我们被激发情绪的活跃程度不亚于在真实事件中的呈现"(昆体良:《雄辩术原理》第 2 卷第 433 页)。
④ 这是米歇尔·福柯的观点,见《词与物》(纽约,1970);另见茨维坦·托多罗夫的《象征的理论》,凯瑟琳·波特译(伊萨卡,1982);大卫·韦伯里的《莱辛的〈拉奥孔〉:理性时代的符号学与美学》(剑桥,1984)第 25 页:"在人们思考语言为何物的潜意识当中,重塑语言的事件发生了。"

层意义。正如所见,黑格尔则探寻更深层的意义:"我们从始于即刻呈现在眼前的东西,只在那时询问其意义……我们假设其后存在着一些内在的东西,即外表被赋予灵魂。"①他对视觉艺术作品的阐释很深奥,但他使用的术语(与精神相关的)已经过时,在美学讲座中将视觉上的呈现与其表面下的东西进行对比时,我们可以看出他与现代艺术史学家的血脉联系。他对视觉表面与深度内涵的非瓦萨里式区分表明他是现代艺术史写作之父。

我们能在17世纪的艺术史写作中找到可供比较的描述吗?与瓦萨里不同的是,法国学院的成员们都很健谈。勒布伦对普桑的《以色列人在旷野中收集玛纳》的分析长达17页。而这样的分析像现代阐释一样,成为颇有争议的主题。然而,如果我们更仔细地来看勒布伦的描述,我们就会意识到他的关注点与现代阐释者们不同。

普桑自己为勒布伦的讨论做好了准备工作,他为自己的画作写了一个图说:"我……展示了犹太人民遭受的苦难和饥饿,还有他们身上的喜悦与幸福,震撼他们的惊异,以及他们对立法者的尊重和崇敬。"②勒布伦讨论了普桑对古典雕塑的视觉引用,以及他为表达主题对各种人物动作和表情的使用③。普桑因展现了一个白天的场景而受到批判,因为《圣经》中记载在清晨玛纳已经在地上了;他还因描绘了一位年轻女人给自己年迈的母亲哺乳而遭到批判,因为《圣经》中暗示前一晚的晚餐已经满足了人们最严重的饥饿。勒布伦在回应中称,尽管如此,普桑还是成功地讲述了这个故事。费利比安做了相似的描述:"这幅画因其姿态的多样性和表现的生动有力而值得赞赏,它构图如此巧妙,以至于其人物所有的动作都有独特的原因,与它的主题——玛纳

① 黑格尔:《美学》,T. M. 诺克斯译,牛津:1975,第1卷第19-20页。
② 引自安东尼·布伦特:《尼古拉斯·普桑》,伦敦:1967,第225页。关于此历史背景更深入的讨论,可见安德烈·方丹:《法兰西艺术原理》,日内瓦:1970;伦塞勒·W. 李:《诗如画:绘画的人文主义理论》,纽约:1967;诺曼·布列逊:《语词与图像》,剑桥:1981,第2章。
③ 我使用的文本翻印自《皇家艺术学院的讲座》,亨利·朱因编撰,巴黎:1885,第48-65页。

的坠落相关。"①

这些文本更接近于传统的图说,而非阐释,它们在很大程度上描述了这幅作品,但没有讨论它的意义。然而,在某个点上,费利比安提出了一个接近现代艺术史学家关注绘画作品的观点:"这幅画的左右两部分构成了两组人物,这让中间的部分敞开着,可以穿插自由观看,更适合展示稍远处的摩西和亚伦。前者的长袍是蓝色的,斗篷是红色的;后者穿着白色衣服。"一旦费利比安去探究这幅画的两部分是如何联系在一起的,他就超越了图说关注的范畴。然而,这一点并没有继续进行。

打动现代读者的是17世纪艺术史作家没有说出的这幅画作的意义。玛纳是一种复杂的物品,这个单词字面的意思是"这是什么?"而且已知的物质中没有一种能满足《旧约》中对它提及的要求②。对基督徒来说,玛纳是对圣餐的一种期待和预见;根据犹太人的说法,剩下的玛纳"融化并在小溪中流淌。动物们喝了它,其他民族的人们猎杀并食用了动物,他们就能品尝到玛纳的味道,并因此能领会到以色列民族的独特性"③。

现代艺术史作家当然会探寻这个象征性物品的意义。一位艺术史学者断言普桑的画作意在提醒我们它作为圣餐的含义。另一位则认为:"普桑自己的说明和法国艺术学院的评论中都没有提到玛纳的

① 我使用的文本转载自克莱尔·佩斯:《费利比安的〈普桑的生平〉》,伦敦:1981,第139、142页。相较于约书亚·雷诺兹对提香的《酒神巴库斯与阿里阿德涅》的著名叙述:"阿里阿德涅这个人物与人群分离开来,他穿着蓝色的衣服,这抹蓝色增大了海的色彩面积,增加了画面中冷色调的比重,提香认为这对人群整体的支撑和逼真表现是必要的……把人群的柔和色彩带入画面的冷色调部分,把冷色调带入人群,都是必要的;因此,提香给阿里阿德涅围了一条红围巾,给其中一个酒神女祭司一条蓝色的褶皱布裙。"(约书亚·雷诺兹:《艺术讲座》,纽约:1966,第149-150页)一旦艺术史作家开始系统地研究一幅画的构图,很明显,图说的传统已经被抛诸脑后(托马斯·普特法肯:《罗杰·德·皮尔斯的艺术理论》,纽黑文:1985)。
② 见《新威斯敏斯特圣经词典》,亨利·海曼编著,费城:1970,第585页。玛纳是"一种纯洁状态的象征,因此被指认为其他任何形式的象征内容"(克劳德·列维·斯特劳斯引自雅克·德里达:《书写与差异》,亚蓝·巴斯译,芝加哥:1978,第290页)。
③ 松奇诺·丘马什:《摩西与哈夫塔罗斯的五卷书》,A. 科恩编著,伦敦:1947,第42页。

神迹应当被视为圣餐的象征。"①这两种阐释都具有争议性。只有当艺术史作家从创作图说转向讨论绘画的意义时,17世纪作家未能进行讨论这个浅显的问题看起来似乎才是个引人注目的遗漏。虽然不提出玛纳的象征意义这种问题、用图说复述普桑绘画中的故事这种情况是可能的,但如果艺术家解读了他的画,并试图去探寻它的意义,这个问题似乎就不可忽略了。我们感到惊讶的是,这个问题为什么没有更早地被提出来。

图说是不会错的,除非它确实弄错了画作中讲述的故事。另写一篇图说,以不同的方式去讲述同一个故事,这是可能的。但图说的主要目的是对故事的识别(此故事而非彼故事),因此,我们没有理由去另写一篇图说,除非是为了练笔。瓦萨里是在艺术史被制度化之前就开始写作的,他的《艺苑名人传》被广泛阅读,却没有受到现代阐释引发的批判性回应。一篇更详尽的图说可以提供更多的细节,或者对同一个细节做出更生动的描述,但它不会被认为是另一个故事。相较而言,一个有吸引力的阐释要具争议性。斯坦伯格是一位颇具影响的阐释者,因为他的说法值得商榷,激发了进一步的讨论。于他者而言,他的叙述创造了一种需求——需要同样的富有想象力的描述。阐释的进程如何继续?除非新生代的艺术史作家能够找到分析这些绘画的新路径。如果斯坦伯格已经提供了终极解读,那么关于这些也就没什么可写的了。

可是,有一种例外可能存在,图说不可能有误,除非它真的错了——即这是一篇故意误导他人的图说。即使我举的例子是不常见的,它也能说明图说和阐释之间的一般关系。通常来说,我们从错误陈述中区分出故意虚假陈述需要弄清作者为什么选择给出虚假陈述。作为一个大忙人和一位仓促的作家,瓦萨里犯了很多事实性错误。如果我们试图断言他对一件作品做出了故意的错误陈述,我们必须正确地描述它,证明他的错误,然后证明他有理由撒谎。

斯坦伯格认为,瓦萨里故意误认了米开朗琪罗《最后的审判》中的

① 约翰·鲁伯特·马丁:《巴洛克风格》。纽约:1977,第125页;沃尔特·弗兰德林德尔:《尼古拉斯·普桑:一种新方式》,伦敦:1966,第146页;沃尔特·弗兰德林德尔:《尼古拉斯·普桑:其艺术的发展》,慕尼黑:1914,第64页。

一个任务,写了一篇误导性的图说。首先我们来看瓦萨里不太重要的错误:"比亚吉奥说……将这么多裸体画在这样一个地方是一种亵渎……这激怒了米开朗琪罗,为了报复,他们一走,他就按照记忆把比亚吉奥先生画了出来,作为地狱中的米诺斯。"①但米开朗基罗画米诺斯的时候,比亚吉奥并未来访②。无论如何,我们都很难相信,在梵蒂冈的礼拜堂中会画着一条蛇正在抚摸其生殖器的显贵。关于达·芬奇《最后的晚餐》中的犹大,瓦萨里讲述了一个类似的故事。也许此处他仅仅只是想重述这样一个故事,但这一次他这样做是为了误导读者③。与瓦萨里同时代的一首诗确切表明比亚吉奥出现在画中的其他位置,就是当他来访时米开朗琪罗正在画的地方。

斯坦伯格认为瓦萨里有理由编造一个虚假的图说。他相信:"如果说实话,这幅画将无法幸存……这是……为了保护米开朗琪罗的壁画……这产生了经典阐释的传统,它试图将作品调整为特利腾大公会议的正统。"④特利腾大公会议重申了地狱的痛苦是永恒的这一信条,而米开朗琪罗身边的一些最亲密的朋友是虔诚的信徒,他们质疑这种观点,米开朗琪罗在他的《最后的审判》中直观坚定地表现了已成为异端的内容。"米开朗琪罗的宗教意向是不可知的",他不一定是在谴责罪人。在他的画中,"圣母玛利亚并未因最后审判的恐怖而感到害怕"。这幅画作表明"米开朗琪罗并不相信存在实体的地狱"和永恒的惩罚⑤。为捍卫这些说法,斯坦伯格进行了非常详细的分析,我只思考了他论点中的一部分,即他对构图的论述。

我们怎么来描述一幅有这么多人物的视觉艺术作品的构图呢?这是个重要的问题,因为我们对构图的描述决定了我们对其意义的看法:"从看到一个暴躁的上帝开始,圣母玛利亚和圣徒们在恐惧中颤抖,殉道者呼吁复仇以支持他们的主,构图的下降趋势占主导,整体转

① 瓦萨里:《艺苑名人传》,第 4 卷第 141-142 页。
② 里奥·斯坦伯格:《〈最后的审判〉一角》,载《代达罗斯》,1980,第 109 卷第 215、231、234 页。
③ 里奥·斯坦伯格:《作为仁慈异端的米开朗琪罗的〈最后的审判〉》,载《美国艺术》,1975,第 63 卷第 50、61 页。
④ 里奥·斯坦伯格:《米开朗琪罗的〈最后的审判〉》,第 50、52、53、56 页。
⑤ 里奥·斯坦伯格:《米开朗琪罗的〈最后的审判〉》,第 50 页。

变为最后的审判日。"①早期的阐释者提出了两种构图。一些人提出了圆形构图,基督对地狱魔鬼的谴责引发了"墙的艰难缓慢旋转",这一"日心宇宙的宏伟图景"预示着哥白尼学说,并复兴了"古代星体神话","从左到右的缓慢运动"表达了"人类的共同命运"。② 斯坦伯格说,从字面上看,这意味着"圣徒们必然很快去往地狱,而恶魔们去向顶峰",这肯定是不正确的③。沃尔夫林提出了另一种看法:"这幅画的主要结构是两条相交于基督画像的对角线。基督手的姿态贯穿了整个画面……这条线在画面的另外一边得到了重复。"④斯坦伯格用更详细的描述拓展了这一观点:

从米诺斯向上看,一条倾斜的轴线穿过米开朗琪罗自画像剥落的皮肤、基督身侧的伤口,直到天穹……这穿插的对角线作为神学伦理学的向量出现,从两个方面释放了艺术家的自我形象——其下降图示了他对过失的看法;其上升是他作为基督徒的希冀。

从基督的左手向下,一条反向的对角线穿过一个人物,他用玫瑰经托举着两个灵魂,到达一个死亡的形象,一个女性形象,她与米诺斯相对应。要理解这复杂的分析,"有序且系统的关注必不可少","既非基督,亦非他的伙伴……事实上,散布于这广阔画面上的主要人物,很少有能被孤立理解的"⑤。

评价这一分析是专家的任务。令我感兴趣的是对这种叙述的回应。一旦有人发现了一个之前艺术史作家们不曾看到的且有深刻内涵的构图方式,那些批评家们,即使他们不接受这种分析,也会发现他们开始以不同的方式来观察这幅作品了。在研究斯坦伯格的文本的过程中,我发现自己做出标记的地方似乎都是斯坦伯格二选其一之处,他阅读所得和他对他认为毫无意义的那种方式的结论。如果我们要从中确认米开朗琪罗创立的模式,除了遵循这些对角线,"别无选

① 里奥·斯坦伯格:《米开朗琪罗的〈最后的审判〉》,第50页。
② 弗雷德伯格:《绘画》,第324页;查尔斯·德·图尔内:《米开朗琪罗》,G. 伍德豪斯译,普林斯顿:1975,第59—60页;王尔德:《米开朗琪罗》,第164页。
③ 里奥·斯坦伯格:《米开朗基琪罗的〈最后的审判〉》,第49页。
④ 沃尔夫林:《古典艺术》,第199页。见大卫·萨默森:《对置:文艺复兴时期艺术的风格与意义》,载《艺术通报》,1977,第59卷第548页。
⑤ 里奥·斯坦伯格:《〈最后的审判〉一角》,第238,240-241页。

择"。如果其他选择对构图而言毫无意义,那么"从多个方向的力中强硬拉出的线"或许是有意义的。当圣母像圣劳伦斯殉道时那样,把她的脚放在一个烤架上,我们看到了一个梯子,上面有一条通往罪人的路。"这是我们的幻觉吗?""这是偶然为之,还是有将《台阶上的圣母》的誓言转达到地狱的想法?"①一旦斯坦伯格的叙述引起人们对这些问题的注意,只有对此做出同样富有想象力的阐释,才能成功地挑战他。

对《圣经》的阐释有着相似的问题。"有一个少年人跟着耶稣,身上只有一块细麻布。他们抓住他,他丢下细麻布,赤身裸体地跑了"(《马可福音》第 14 章第 51～52 页)。在现代小说中,我们可能会将这一看似微不足道的片段视为自然的写实细节。但在一篇每一句话都可能隐藏着意义的文本中,一旦我们探究这个人的身份,就不可能轻易认为他不重要了。"若文本中确实存在难解之谜,那它几乎就不可能存在不神秘的部分。"②这个年轻人不仅仅是一个自然人,为什么他在寒冷的夜晚只穿一件稀薄却昂贵的衣服?可能他就是马可本人?或是来自其他地方、正穿着这样一件衣服准备受洗的人?③ 更新颖的阐释提到了《阿摩司书》第 2 章第 16 节:"白日,勇士中最有胆量的,必赤身逃跑。这是耶和华说的。"《马可福音》中的那人并不勇敢,而且当时是晚上。但是,一个相信《旧约》和《新约》是联系在一起的机敏的阐释者可能能解释这些明显的差异④。

在反对斯坦伯格关于米开朗琪罗的《圣保罗的皈依》的讨论中,贡布里希引用了瓦萨里关于米诺斯的故事是一个无可争议的事实作为

① 里奥·斯坦伯格:《〈最后的审判〉一角》,第 238、240、261 页。
② 弗兰克·克默德:《秘密的起源:对于叙事的阐释》,剑桥:1979,第 57 页。
③ 其他的解释见克兰菲德:《圣马可福音》,剑桥:1972,第 439 页;文森特·泰勒:《圣马可福音》,伦敦:1966,第 562 页。
④ 斯坦伯格在两处做了与《新约》相似的重要评论。当我们看到令人困惑的细节时,他说,"我们有责任……宣告……我们最先看到的东西";因此,在米开朗琪罗的《最后的审判》中,"逻辑……让潘诺夫斯基和托尔奈看到了""前人不曾看到的"(斯坦伯格:《另类标准》,第 320 页;《米开朗琪罗的〈最后的审判〉》,第 49 页)。我原本以为斯坦伯格在这里出了点小差错:我认为他的意思是,他、潘诺夫斯基或者托尔奈,应当描述他们作为自艺术家之后的第一批观察者领会到的东西。我犯了本章中早些时候我指责贡布里希在批评斯坦伯格时犯的同样的错误:我认为在某种程度上这幅画是真正独立于它在艺术史作家文本中的再现的。

案例①。一位反对斯坦伯格关于米开朗琪罗《最后的审判》的阐释的评论家可以引用瓦萨里的图说作为同样可靠的证据。但如果斯坦伯格是正确的，那么这两个论点都是错误的。就像爱伦·坡《失窃的信》中的那封信，米开朗琪罗反对特利腾大公会议的声明就藏在你能想到的最不秘密的地方。斯坦伯格认为，正因为瓦萨里知道这一点，他选择了误释他朋友的作品②。无论对这一阐释的最终结论是什么，斯坦伯格都已经证明：在艺术史中，不存在不容质疑的资料，也不存在每位阐释者都必须接受的既定。即使他的叙述是错误的，围绕着这个叙述本身的辩论也表明，我们无法真正相信瓦萨里创作的这篇图说不存在故意误导。

从图说到阐释的路是单向的，一旦艺术史作家从图说转向阐释，很难想象这种转变会逆转。在视觉再现方面，贡布里希也提出了类似的观点："即使是当今最杰出的艺术家也不会否认：他不能让木马对于我们的意义和它对于最初制作者的意义相同。"③他描述的从制作的艺术到制作和匹配的艺术的转变类似于从图说到阐释。正如乔托先于米开朗琪罗，我们很难想象瓦萨里会是斯坦伯格的继任者。在艺术史写作领域，如艺术领域一样，我们可称之为进步。

（郭会娟 译）

① 贡布里希：《谈谈米开朗琪罗》，第18页。
② 这个论点通过假定瓦萨里因为确实理解了这幅画而故意误释它，尊崇了瓦萨里的智慧。这一论点是弗朗西斯·哈斯克尔早些时候提出的（迈克尔·巴克森德尔也曾向我提过），参见哈斯克尔对布罗泽的评论，《乔治·瓦萨里》，《泰晤士报文学副刊》，1980年4月23日，第431页。
③ 贡布里希：《木马沉思录》，伦敦：1963，第11页。

符号学与艺术史[①]

——关于语境和传达者的讨论

[荷]迈克·鲍尔 [英]诺曼·布赖逊

迈克·鲍尔(Mieke Bal,1946—),当代西方著名艺术史家。1946年出生于荷兰。1969年获得阿姆斯特丹大学法国文学硕士学位,1977年获得法国比较文学博士学位。1987年至1991年期间,鲍尔担任乌得勒支大学符号学和女性主义研究教授。1991年起任阿姆斯特丹大学文学理论教授。1993年至1995年间主持创立阿姆斯特丹大学文化学院,2005年任荷兰皇家科学研究院教授。出版著作有:《人文学科的传播概念》(Travelling Concepts in the Humanities: A Rough Guide 2000)、《卡拉瓦乔:当代艺术,荒谬的历史》(Quoting Caravaggio: Contemporary Art, Preposterous History, 1999)、《叙述学:关于叙述理论的介绍》(1997)、《斑斓的屏幕:普鲁斯特的视觉解读》(1997)、《双重暴露:文化分析的主题》(Double Exposures: The Subject of Cultural Analysis, 1996),以及《解读伦勃朗:超越文字-图像的对立》(Reading Rembrandt: Beyond the Word-Image Opposition, 1991)。主编有《文化分析应用:展示跨学科阐释》(1999)等。

诺曼·布赖逊(Norman Bryson,又译诺曼·布列逊,1949—),当代艺术史家,应用符号学研究艺术的西方学者。布赖逊1949年出生于格拉斯哥。1976年获得剑桥大学博士学位,随后作为国王学院成员开始了他的教学生涯。1988年布赖逊担任美国罗切斯特大学比较艺

[①] 引自《艺术学界·第九辑》,江苏美术出版社,2013。

术学教授。1990年任职于美国哈佛大学美术学院。现为英国伦敦大学斯莱德美术学院教授,西方"新艺术史"代表人物之一。主要著作有:《语词与图像:旧王朝时期的法国绘画》(Word and Image: French Painting of the Ancien Regime, 1981)、《视阈与绘画:凝视的逻辑》(Vision and Painting: The Logic of the Gaze, 1986)、《传统与欲望:从大卫到德拉克洛瓦》(Tradition and Desire: From David to Delacroix, 1984),以及《注视被忽视的事物:静物画四论》(Looking at the Overlooked: Four Essays on Still Life Painting, 2004)等。

在1991发表的《符号学与艺术史》一文中,鲍尔·布赖逊对符号学方法作了正面阐述,并就传达者、语境和接受问题,图像的叙述性,语词、视觉符号的差异性,阐释的真实性等关键问题展开分析。他们倡导把符号学看成是一种视野,立足于从艺术史方法论角度提出问题。认为符号学理论的核心是对表现于各种文化活动中的符号制作和阐释过程的各种要素加以限定,并且发展出帮助我们把握这个过程的各种观念工具。艺术属于这样的文化活动领域,因此,符号学应当适用于艺术研究领域。

符号学本质上由于它的超学科状态,可以适用于任何符号系统的对象。符号学一直主要在与文学文本的关联中得到发展,或许是历史的偶然,这一结果并非不重要,但可以不予考虑。作为一种超学科理论,符号学使自己介入交叉学科的分析,例如,语词和图像关系的分析。

鲍尔·布赖逊认为,符号学由于它的超学科状态避免了受制于某一学科,同时,它也是单学科分析的有效工具。他们的研究超越了索绪尔语言学的结构限制,目的在于避免陷入封闭的符号学泥潭。在符号学研究中,鲍尔·布赖逊把艺术与文化环境、文化背景联系在一起,他们的符号学方法揭示了从前隐藏在艺术作品中的意义。他们呼吁艺术史学科承认艺术观看的动态本质,承认符号系统"循环"于形象、观众和文化之中。

鲍尔·布赖逊深入讨论了语境(context)和文本(text)的关系,他们认为,语境实际上并非一种确定的知识,而是阐释选择的产品。语境本身也是一个文本,它由需要阐释的符号组成。鲍尔·布赖逊反对"语境"与"文本"之间任何对立或不对称的假设,反对在静态系统中考察符号的意义,反对将语言的共时性系统孤立起来,把历时性搁置一边。这正是结构主义语言学所做的,这样的结果是符号系统的一个关

键组成部分被结构主义方法删除了,亦即系统的动态指代过程。他们认为,"语境"一开始就暗含"没有刹车"的潜在后退。正如德里达所说,任何特定符号的意义不可能在由共时性系统内部运作规定的"指意"(signified)中找到。意义从一个符号或"指符"(signifier)向另一个符号或"指符"的转换中被唤起,在这样的永久运动中,既不能发现符号指号过程的起点,也不能发现意义达到的终点,这就是在获取意义的道路上"没有刹车"的后退。设想在试图描述艺术品的语境时,艺术史家提出了构成其语境的一系列的要素。然而,人们总是可以设想这些要素可以增加,语境可以扩展。其临界点由读者的耐心、艺术史阐释的传统、出版经费的限制等决定。它展示了这一清单的不可削减,终极的不可能。"语境"总是被延伸,它受制于在文本或艺术品的指号过程中发挥作用的动态过程。

符号学的基本信条,符号及其符号应用理论是反现实主义的。人类文化由符号组成,每一种符号代表着符号以外的某样东西,处于文化氛围中的人们使这些符号具有意义。符号学理论的核心是对表现于各种文化活动中的符号制作和阐释过程的各种要素加以限定,并且发展出帮助我们把握这个过程的各种观念工具。艺术属于这样的文化活动领域,很明显,符号学有益于艺术研究。

从某种角度看,人们可以说符号学视角在艺术史研究中已经存在了很长时间:里格尔(Riegl)和潘诺夫斯基(Panofsky)的研究与索绪尔(Saussure)和皮尔斯(Peirce)的基本原则有着直接的联系。迈耶·夏皮罗(Meyer Schapiro)的主要著作直接处理视觉符号问题[①]。但是在过去的二十年中,符号学卷入了一系列与早期非常不同的问题。当代符号学和艺术史学者进入了全新的争论领域:意义的多样性;作者、语境和接受问题;关于图像的叙述性研究;关于语词、视觉符号的性别差异问题及其对于阐释真实性的探求。在所有这些领域,符号学挑战已经确立的知识观念,无疑给传统艺术史学科的研究带来了很大的困难。

① M. Schapiro. *On Some Problems in the Semiotics of Visual Art: Field and Vehicle in Image-Signs*. Semiotica, 1969(I): 223-242.

出于符号学的怀疑主义态度,当代符号学和艺术史之间将是一种十分微妙的关系。本世纪(20世纪)早期激进的理性主义者和法兰克福学派成员之间的争论或许使大多数学者相信,对于所谓的真理抱有一定怀疑是合理的;然而,很多"应用科学"的学术研究,换言之,诸如作为特定学科的艺术史——似乎不愿意放弃获得确定知识的希望。鉴于认识论和科学哲学已经发展出复杂的知识与真理观,几乎没有给确定的"事实"、偶然性和证据留下任何空间。其间,阐释据于明确的中心位置,艺术史似乎很难放弃它的实证主义基础,仿佛担心在争论中丧失它的学术地位。

虽然艺术史整体上不得不受到怀疑主义的影响,这种怀疑主义态度在语言学转向中戏剧性地改变了历史学本身,艺术史的两个领域在它们的积极探索中尤其坚韧不拔:证明全部作品的真实性——仅仅列举近期激烈争论的部分实例,例如,凡·高、哈尔斯、伦勃朗的作品——以及社会艺术史。对于前者来说,那些具有阐释而不是实证基础的决议的数量——主要是风格问题——使很多研究者感到惊讶。无疑,他们的结论仍然对争论开放。(在第二部分"发送者"我们将继续讨论这个问题。)但是,或许有人反对,这种阐释关注的实例缺乏艺术创作实际情景的确定性知识,并非由于这些知识从定义上不可获得。在社会史研究中,通过检查艺术品诞生时的社会、历史条件考察某一时代图像的努力并没有受到这种缺乏的影响。

这里的问题在于"语境"(context)这个术语本身。准确地说,由于它具有词根"text",而它的前缀将其与后者区分开来,"语境"似乎轻松地逃脱了对影响所有文本的阐释的普遍需要,然而这只是一种幻觉。正如乔纳森·库勒(Jonathan Culler)论证的:

> 但是语境的概念经常过分的简化,而不是使讨论变得丰富起来,既然行为和语境之间的对立似乎倾向于假定:语境由外力给予并且决定行为的意义。当然,我们知道,事情并非那么简单:语境并非给予而是产生的,属于语境的东西由阐释的策略决定;语境和事件一样需要阐释;语境的意义由事件决定。然而,无论何时,我们使用"语境"这一术语,我们又回到了它所倡导的简化模式。

换言之,语境本身是一个文本,因此由需要阐释的符号组成。被我们看成确定的知识实质是阐释选择的产品。艺术史家总是现身于他们制造的构建中。

为了与这种洞察保持一致,库勒提倡不是言及"语境"而是"构建"一词:"既然现象学批评处理的是社会化地构建意义的符号和形式,人们或许应该尝试不去思考符号的语境而是符号的构建:符号怎样被各种话语活动、机构安排、价值系统以及符号学机制构建起来?"

这一提议并非意味着彻底放弃对语境的考察,而是对由此获得的洞察力阐释状态秉持公正。这不仅会更加真实,也将社会艺术史本身推进了一步。通过检查构建符号的社会因素,人们能同时分析过去的实践和我们对此所作的反应,一种我们可能会忽略的反应。不管他们喜欢还是不喜欢,艺术史家将要考察的是作为结果和原因的作品,而不仅仅是遥远时代的产物。[居于现代艺术史中心的语境问题将在第一部分从符号学视角得到进一步考察,而特定的图像接受问题、原始观众问题将在第三(接受者)部分、第八(历史与意义)部分得到考察。]

在本篇论文中,我们试图同时展开两种探索。一方面,我们将考察符号学如何挑战艺术史的一些基本原则和实践。虽然从整体上看,它是本论文的有机组成部分,但它将在前面的三部分得到特别强调。另一方面,或许对很多人来说更为重要的是,我们将展示符号学能够促进艺术史家的分析。(主要在第六和第七部分展开。)与此平行的陈述和一系列得力工具将传达我们的观点:艺术史需要,同时也能提供来自其他方面的推动力。既然符号学从根本上说属于交叉学科的理论,它避免了经常伴随学科间互动而赋予语言以特权带来的偏见。换言之,我们提倡的并非语言学转向,而是艺术史学科的符号学转向。此外,正如后面的章节将要展示的,符号学曾经在很多不同领域得到发展,其中的一些领域对于艺术史来说更加具有关联性。我们的论题选择基于艺术史特定发展的成果期望而不是试图包罗万象,包罗万象将会劳而无功。本论文并非给艺术史家提供符号学理论的一般陈述。对于符号学理论的一般性陈述,我们建议读者阅读菲尔南德·圣马丁

(Fernande Saintmartin)的近期研究①。一些特定的符号学家(例如 Greimas, Sebeok),或许会在我们的陈述中发现一些不能忍受的扭曲。然而,我们在此讨论的一些理论家,如德里达、戈德曼或许不会把他们自己看成是符号学家,而一些艺术史家——他们的著作将被作为探讨艺术和艺术史领域符号学问题的样本——也是如此。为了使陈述更为直接和更具适用性,我们选择把符号学看成是一种视野,围绕艺术史方法论提出一系列问题。

第一、二、三部分集中讨论作为艺术史研究术语"语境"的符号学批评。从语境问题我们转换到符号学的起源和历史,以及这些工具和批评从最初的理论研究项目中发展出来的方式。篇幅限制使我们只能考虑两位早期人物:美国哲学家查尔斯·桑德斯·皮尔斯(Charles Sanders Peirce,第四部分)和瑞士语言学家菲尔南德·索绪尔(Ferdinand Saussure,第五部分)。第六部分我们将陈述心理分析的符号学观点,展示心理分析与符号学的关联以及用于艺术史的多种方式,随后我们将讨论处于艺术史中心、最为关键的术语——凝视。的确,作为各种观看的重要基础,心理分析在这一具有普遍意义性别差异的自我意识上与符号学相联系。女性主义文化分析很快看到了符号学工具对于实现自身目标的联系。我们希望宣称这一效能。我们乐于通过揭示女性主义、符号学和艺术史之间的交叉展示在符号学理论中不可避免的"女性主义转向"。但是,篇幅的限制以及与先前发表的一篇女性主义与艺术史综述相重复的危险迫使我们,很遗憾,将女性主义压缩到篇幅的最低限度。紧跟在心理分析符号学阐释之后,我们将展示同样重要的阐释性和描述性,以符号学为基础的叙述理论的价值或者针对图像研究的叙述学——这些图像经常具有叙述性的一面,但并非必然与文学相关。第七部分"叙述学"不是重复历史绘画根本上是老故事的图示这一论调,将语言置于视觉表达之上,我们将展示符号学使人们得以考虑讲述故事的特定视觉方式。第八部分从历史的角度——它对于艺术史是如此重要,对意义的状况进行反思。

更进一步的问题关注学科之间的关系。交叉学科研究提出了特

① F. Saint-Martin. *Semiotics of Visual Language*. Bloomington, Ind., 1990.

定的方法论问题,而方法论问题必定与对象的状态以及用于说明不同状态中对象的观念相关。因此,主要用于讨论文学理论的概念,例如隐喻①(metaphor),是与分析视觉艺术相关的,拒绝使用这些概念等于毫无根据地将所有图像看成是文学的表现。但如此使用需要对符号状况及其在视觉艺术中的意义进行透彻的思考。例如,对处于媒介中各种符号的限制。那么,艺术史家不是从文学理论中借用隐喻的概念,而是使其摆脱该学科无正当理由的限制。首先检查它的范围,隐喻作为从一种符号转化为另一种符号的意义转换现象应该得到概括。这是这一实例的状况,但是并非所有的文学概念会将自身导向这种归纳。例如,节奏和押韵,虽然经常用于视觉形象中,但它们更加密切地和媒介相关,因此,它们在图像中的使用更加明显地带有隐喻的性质。

符号学提供了一种理论和一系列并不属于特定对象领域的分析工具。这样,它就使分析从一个学科转换到另一个未经思考学科的问题中解放出来。例如,近期将语词与视觉艺术联系起来的企图倾向于受到未经思考的转换的制约,或者他们辛劳地将一个学科的概念转化到另一个学科时,不可避免地在它们之间引进一种等级关系。符号学本质上由于它的超学科状态可以适用于任何符号系统的对象。符号学一直主要在与文学文本的关联中得到发展或许是历史的偶然,这一结果并非不重要,但可以被排除在外。作为一种超学科理论,符号学使自己介入交叉学科的分析,例如,语词和图像关系的分析。它避免建立等级关系和折中主义的概念转换。但是符号学的使用并非局限于交叉学科,它的多学科触角,正如《符号学》杂志所展示的,可以被应用于各种学科——也使符号学成了单学科分析的有效工具。对于把图像看成是符号这一点,符号学提供了特定的说明,它聚焦于意义在社会中的生产,但这并不意味着符号学分析必然会超越视觉图像领域。

① 修辞手法,如"骆驼是沙漠之舟"。

一、语境

正如"语境中艺术"这一短语所表明的,符号学应用于艺术史研究的特定领域之一是有关语境的讨论。既然符号学伴随结构主义的演化进程,为了搞清在社会中运作的符号的根本功能,曾经详细考察过"文本"与"语境"在观念上的关系。这些对作为观念的"语境"进行的分析或许特别具有敏锐性。讨论的很多方面直接针对"语境"这一艺术史叙述和方法的关键术语。

当一件特定的艺术品置于"语境"中时,它通常是一些材料的组合和安排,人们期望这样的"语境"材料揭示艺术品构成的决定因素。从符号学的观点来看,或许这一过程的首要观察是一种审慎的观察;人们不能理所当然地认为,构成"语境"的证据要比证据得以发挥作用的视觉文本更简略或者更合法。我们的观察,首先反对"语境"与"文本"之间任何对立或不对称的假设,反对这种观念——这里是艺术品(文本),那里是语境,准备对文本发挥作用并规范其不确定性,将自身的确定性和决定性转换到文本中去。人们不能假设"语境"具有既定的状态或者简单、自然的阐释基础。"语境"的观念,作为平台或基础邀请我们从文本的不确定性后退一步。但是一旦走出这一步,并不意味着它不能再次被采用;这就是"语境"从一开始就暗含"没有刹车"的潜在后退。

符号学在其演化的特定阶段被要求直接面对这一问题,它如何回应这一问题对自身的发展产生了重要影响。我们将在后面讨论索绪尔、后索绪尔主义如德里达(Derrida)和拉康(Lacan)有关指号过程(semiosis)的不同概念。现在我只想说,在符号学的结构主义阶段,符号学阐释经常基于这样的假设:符号的意义由一系列贯穿整个静态系统的对立和差异决定。例如,为了发现某一特定语言中言词的意义,阐释者求助于外在或者远离实际言说(parole)的一系列语言规则(the langue)。这里的关键在于唤起和孤立共时性系统,将历时性方面搁

置一边。简言之,就是寻求它的结构。反对这种静止符号系统理论的批评指出,符号系统的一个关键组成部分被结构主义方法删除了,亦即系统的动态指代过程。从把指号过程理解为静态不变系统的产品转变为在时间中展开,确实是结构主义符号学让位于后结构主义的要点之一。德里达尤其坚持,任何特定符号的意义不可能在由共时性系统内部运作规定的"指意"(signified)中找到。相反,意义恰恰是从一个符号或"指符"(signifier)①向另一个符号或"指符"的转换中被唤起,在这样的永久运动中,既不能发现符号指号过程的起点,也不能发现意义达到的终点。

从这个视野出发,"语境"似乎与索绪尔的"指意"有很强的相似性,至少在语境分析的形式上,它假设语境是评论艺术作品的坚实基础。在这种背景下,后结构主义符号学争论道,"语境"实际上不能获得指号过程的根本动态性在于它自身隐藏了相同的不可中止原则。库勒在他关于法庭证据的讨论中,提供了易于理解的不可穷尽的实例。法律争辩中的语境并非由案例给定,而是律师们制造出来的某样东西,由此构成了他们的案例;证据的本质在于总是存在更多的证据,仅仅受制于律师们的体力极限,法庭的耐心和代理人的手段。艺术史家每天也碰到同样的问题。设想在试图描述使艺术品成为艺术品的语境的决定因素时,艺术史家提出了构成其语境的一系列的要素。然而,人们总是可以设想这些要素的数目可以增加,语境可以扩展。当然应该有一个临界点,由读者的耐心、艺术史阐释全体成员形成的传统、出版经费的限制、纸张经费等决定。但是对于语境的各方面来说,这些限制本质上从外部发挥作用。每一个新增的因素将支持语境描述,使之更加完满。但这样的补充同样展示了这一清单的不可削减,终极的不可能性。"语境"总是被延伸;受制于在文本或艺术品的指号过程中发挥作用的同样动态过程。而在艺术中语境被设想为受到限定和控制。

① 英文中的 signifier(指符),signified(指意)很容易理解:signifier 指代替某一事物的符号,译者在此译为"指符";signified 表示该符号表达的含意,译者译为"指意",本译文中 signifier,signified 全部使用"指符""指意"的译法,不再使用佶屈聱牙的"能指""所指"的译法。

为了避免误解，人们应该注意到，语境或许被无限延伸的想法使总体上构建"语境"变得不可能——一种构成某一"既定"语境所有情景的汇总——事实上，符号学并不跟随似乎如此的后果，决定性的观念应该被抛弃。相反，在此讨论的唯一目标是总体语境，通过举偶法，伴随必要的非整体和不完全的语境构成以代表语境的总体。当然，找到总体语境的目标主要体现在语言学中。奥斯丁关于言说行为的陈述是恰当的："全部言说行为在全部言说情景中是唯一真实的现象，最终，我们参与了阐释。"①符号学反对这一理解主要针对其包含的把握全体的观念，以及这种全体是"实际"的观念，亦即，它可以被理解为当下的体验。然而，这并不意味着放弃将"语境"和"决定性"作为分析中发挥作用的观念。相反，符号学坚持这两个原则必须同时发挥作用："语境之外无从决定意义，但是没有语境允诺饱和（saturation）。"②虽然两个原则的并列或者使其以古典或拓扑学方式相互作用并非易事，语境作为决定性因素很大程度上在符号学分析，尤其是后结构主义的符号学分析中处于前沿地位。

符号学家在试图说明文本/语境区分的复杂性时，对于"文本"和"语境"之间的斜杠（/）发展出进一步的说明。区分文本和语境的斜杠，假设人们事实上能够将二者分隔开来，它们是真正独立的术语。然而，在很多艺术史叙述中，如果我们从细节上考虑，将很难肯定这种独立性。经常被认为理所当然的术语"语境"和"文本"的关系是：和原因引起结果一样，历史早于人工制品，语境产生、制造、引发了文本。但有时会是这样的情景：结果实际是从终点推论出来的，导致尼采称之为"时间倒置"的转喻（metalepsis）。设想有人感到疼痛，引起他寻找疼痛的原因，或许是一根针，他联系并且倒置了这种观念或现象秩序：针……疼痛，制造出一种因果顺序：疼痛……针。在这个例子中，针作为原因却处于它所引起的结果之后。人们是否发现这种转喻或者"时间倒置"在艺术史分析中的相似性呢？

答案或许是肯定的。设想当代对于中期维多利亚绘画的解释，目

① J. L. Austin. *How to Do Things with Words*. Cambridge, 1975: 148.
② J. Derrida. Living On: Border Lines. in H. Bloom et. *Deconstruction and Criticism*. New York, 1979: 81.

的是在社会和文化史的关系下重建这些绘画的语境。作品本身描绘了诸如此类的社会场景：小酒店、火车站、铁轨、火车车厢、有教养女士穿行于其中、工人们正在开挖的道路、家庭剧得以展开的室内场景、证券交易所、老兵医院、教堂、避难所。如果艺术史家从这些作品中找到这些场景和社会环境的历史以发现其历史特定性和决定因素、充满细节的档案文本，人们并不会认为异常。或许，这类探索正是"语境"一词所要求的；人们或许会说，这类重建适合并且由视觉材料的本性所展示。

但是尽管似曾相识，人们对这一过程仍然感到惊奇。一个主要困难在于，中期维多利亚时代绘画中缺失的不列颠特征很少被看成是解释这些艺术品语境的一部分。没有受到绘画影响的社会史为了发现中期维多利亚不列颠的社会和历史条件，或许会专注于其他社会环境、不同社会场景，以及其他很多并不导致图绘表现的历史对象。更加勤勉的社会分析或许偶尔涉及图画作品，把它看成是许多证据的一种。如果人们研究社会史，为什么赋予艺术品以如此特权：史学研究必须与绘画中的道具和布景联系在一起？

在此可以作一些观察。例如，关注作为学科的艺术史和社会史的相互关系，二者的相互交织或者受不同力量的驱使；关注艺术史话语中，提喻法(synecdoche)①所起的作用。虽然我们在此的关注点在于那些被选择的实例，图画某种意义上预言了史学家描述的形式，艺术作品被阐释对象的结构所预期。如果是这样，艺术品被置于其中的"语境"，实际上产生于作品本身之外，通过一系列修辞手法——倒置、转喻，声称作品由它的语境产生，而不是作品产生了语境。此外，在进一步的修辞活动中，艺术品现在可以证明，为作品而产生的语境是正确的语境，倒置可以用来产生"实证的效果"(语境描述必然真实：绘画证明了这一点)。

在这样的实例中，视觉文本的元素从文本移入语境，再从语境回到文本。但是对于这一循环的认知被文本与语境之间的分隔符(/)所

① 修辞手法。以局部代表整体，或以特殊代表一般的手法，反之亦然。如以"手"代表"人"。

阻止。对于符号学来说,斜杠的作用构成了文本和语境之间的幻想分裂,伴随被分裂的两方同样不明智的凑合。将"文本"与"语境"分裂开来的分隔符是一个关键的举动,符号学分析称之为修辞活动。从某种观点看,正如德里达所坚持的,这一分隔正是将美学确立为一种特定话语秩序的活动。从另一角度看,正是这一分隔(文本/语境)创造了艺术史阐释的话语;由于这一分隔能够如此清晰地将文本和语境分割开来,以至于人们似乎完全在处理解释的秩序:解释在一边,被解释的事物在另一边。因此,这一将文本和语境分离的活动是艺术史自我构建的根本修辞活动。

对于这一操作,符号学探讨有着进一步的保留。既然它关注符号的功能,尤其对这样一个事实敏感:在我们的实例中(维多利亚中期绘画的语境阐释),绘画作为符号的状态很大程度上受到影响。它无须伴随所有语境阐释发生——当然,我们的实例是一个想象中的例子。实例依靠的是一系列汇聚在艺术作品中的语境要素的观念。这些要素可能很多;它们或许属于各种领域;但它们最终汇聚在艺术作品中,被看成是单一或者各式各样偶然线索的终点。要回答的问题是:"什么要素使艺术品成为艺术品?"为了恰当地回答这一问题,必须澄清一些叙述。问题自身恰恰从这一汇聚形式中表现出来:n个因素都导向它们的终点,导向处在讨论中的艺术品。

在此,符号学争论的是汇聚的观念和形态。当然,如果探寻的对象被设想为单数,自我完成,具有自身目的,这个模式就是恰当的。正如在侦破事件中所有线索指向同一结果。但是,这里忽略的问题在于:艺术品至此是符号的作品,它的结构事实上不是单一而是重复的。单一事件只有在时间和空间的某一点发生:乡村聚会上的客人在图书馆遭到谋杀;《大宪章》签于1215年;那件绘画作品被写进自传并且装上了框子。但是,符号从定义上看就是重复的。它们进入语境的复数中;艺术品由不同观众以不同方式在不同时间和空间中构成。符号的产品展示了阐释和被阐释对象之间的根本分裂:不仅阐释的主体,阐释的对象,而且阐释的情景和阐释的内容之间,二者从未获得一致性。艺术品一旦进入世界,它就受制于接受的变化无常:作为与符号相关的作品,它一开始就遭遇符号学不可根除的作用。在符号学视野里,

汇聚的观念与艺术品偶然性关联的观念应该由另一种形态来补充:在接受的永久性衍射(diffraction)中,从艺术品外部打开意义的线索。

伴随不同的接受条件,面临艺术品不断发生变化的可能,当不同时代的观众从视觉上或者言辞上面对艺术品及其话语构建它们的观照时,其他领域的学者或许比艺术史家感到更加自在。必须承认,文本或艺术品的开放性可以,也曾经在一系列意识形态的名义下加以使用:文学批评准则观念的恢复是其一,将读者当作享乐主义消费者加以崇拜是其二。但是很明显,如此选择性地归结为"古典"文本的多元性并非过分,因为它是一件杰作。相反,古典的开放性,正是由于根本上缺乏与所有文本、无论是否杰作分享的原因造成的。它是文本或艺术品不能外于读者阅读文本、观众观看图像这一情景而存在的结果,是艺术品不能事先决定所遭遇语境复杂性的结果。在立法意义上,决定艺术品轮廓的"语境"观念不同于符号学所倡导的"语境"观念:一方面,符号学的语境观念指向指符的活动性;另一方面,指向处于特定观看语境中艺术品的构建。

当"语境"明确处于过去的某一时刻,人们可能忽略"语境"在当下的性质、当下艺术史的叙述功能。这一结果是符号学尤其关注的。几乎无须说明,"语境"所指的对象是双重的:艺术品的创作语境和它们的评论语境。尽管在这一点上经常产生误解,符号学既不反对历史的观念也不反对历史决定性的观念。它坚持认为,意义总是在历史和物质世界的某一特定地点被决定。尽管决定的诸因素必然躲避总体逻辑,"决定性"被人们认识而且确实持续下来。同样,在推荐当下的"语境"应该被包括在语境分析中时,符号学并没有回避历史真实的概念;相反,它保留对于史学形式的关注,这种史学形式完全表现在不定过去时的模式中,逃避史学作为当下叙述话语的决定性。同样的史学顾虑,需要在"我们"和"历史上的他们"之间画出界线,以看清他们如何不同于我们。在符号学看来,这种史学顾虑敦促我们理解"我们"如何不同于"他们",不是把"语境"看成是一个合法的观念,而是一种帮助"我们"定位的方式,不是将我们自己从阐释中排除出去。

二、传达者

那么,"语境"成了非常不同于某种艺术史分析的东西。但是"艺术家"的概念——画家、摄影师、雕塑家等等同样具有问题。(为了避免"艺术家"这一概念带来的一些隐含意义,在此我们使用"作者"这一更加中性的词汇。)艺术品作者这一概念最初在解释过程中或许是一个自然术语,较之"语境"的概念,现在它是一个更具物质性或者更加具形的概念。当语境概念得到了探索和实证,各种纷繁的景象在我们面前展开——后退,但"作者"的观念似乎更加稳定。既然语境——观念以如此多的方式涉及不稳定多变的基础,或许我们最终不能确立语境。但是艺术品的作者肯定是我们可以确定的人格,一个活的,有血有肉的,可以在现实世界中被感知的人格,一个坚实不可否认,拥有恰当名字,和你我一样可以依赖的个人。

因而,正如福柯所言,个人和他名字的关系非常不同于恰当的名字和作者身份之间的关系。个人的名字(如不列颠的 J. 布劳格)是一种指定而非一种描述,它并不赋予名字持有者任何特定的特征,在这个意义上它是任意的。但是作者的名字(如画家、雕塑家、摄影师等等)在称号和描述之间摇摆不定:当我们谈论荷马时,我们命名某个特定的个人,我们涉及的是《伊利亚特》和《奥德赛》的作者,是雅典娜节日上诗词吟诵者诵读作品的作者,或者我们旨在其全部系列特征,那些适用于所有实例的荷马特征(史诗、语词、英雄,措辞的类型、诗词的节奏,等等)。J. 布劳格属于现实,但是作者属于作品,存在于人工制品的实体中,存在于它们之间的复杂关系中。和"语境"一样,"作者身份"是一个精心规范的东西,某种我们精心制作而不是简单发现的东西。

一些构建过程可以在鉴定策略中见出端倪。或许,鉴定的首要步骤就是确立作者在作品物质材料上的证据,从现实世界中有血有肉的 J. 布劳格转换成处在探讨中的艺术品。那些证据或许直截了当地具

有自传性质——在艺术品制作过程中留下的特定踪迹。或许它们是一些更加间接的物质材料。在这一鉴定中最具"科学性"的阶段,所有的技术都可以提供帮助:X射线、光谱分析、密码分析。作者身份将在物质证据的基础上加以决定,这里"作者"的命名意味着作品的物质起源。这里使用的技术本质上和侦探用于发现J·布劳格是否有罪属于同样的技术(作品是真迹还是赝品)。至此,没有任何东西对于艺术史话语构建作者身份具有特定的意义:这些技术是一般辩论学的一部分。但是艺术史鉴定涉及更多不同于科学技术的活动,导向更加精致、更加具有意识形态倾向性,关注作品品质和风格标准。从前,"作者"涉及现实世界的物理特性,但现在它涉及假定存在的创造主体。当建立在度量和实验知识之上的科学程序戏剧性地转向非常带有主观性的品格和风格批评时,人们已经看到"作者身份"如何引发了多种原则发挥作用。不仅那些使"作者身份"成为一个集合概念或者多层面概念的原则差异很大,而且它们之间相互矛盾——虽然"作者身份"的概念作为本质上的统一体将使这些蒙上面纱,而且掩盖了冲突元素之间的交接点。

如果说一些武断的评估已经在作品品质和风格评判标准上见出,更多和十分不同的武断在设立"作者身份"的过程中被发现。在辩论学原则中,J.布劳格是指向J.布劳格在现实世界所有物理证据的起源,无论多么琐碎。辩论学考虑所有可能的证据,即使是那些最难以预料的东西。但是"作者身份"是一个排他性的概念。一方面,它限定艺术家的全部作品,另一方面它限定档案材料。如果作者是J.布劳格的代理人,我们将必须考虑布劳格授权的所有东西,包括那些乱涂乱写,布劳格留在世界上的一切。同样,在限定布劳格的档案时,我们必须考察布劳格在生命过程中遇到的所有情景。作为一个概念,"作者身份"最终展示了同样在"语境"中出现的后退,如同实际运作的情景,"作者身份"通过不准进入主题的多种样态处理这些后退。

排除在"作者身份"之外的是整个种类,对于这一种类的决议历史上有很大的不同。在我们的时代,平面设计艺术在作者身份和无名氏之间占据了一个神秘变化的地带(很多杂志的平面设计附有签名,而另一些则没有)。摄影具有同样的状况,有时期望作者身份(如博物馆里的摄影作品),有时则并非如此(如报纸上的很多摄影)。在这些边

界徘徊的力量源于经济原因,既然"作者身份"在现代意义上历史性地与机构的财富发展同步。这里概念成了一种法律和金钱的运作,紧密地与版权的历史联系在一起。这些力量也必须包括写作原型,以及那些被认为是正确叙述模式的规则。例如,一个按系统排列的作品目录,如果编排进了作者的乱涂乱画和餐巾纸速写,就会打破这些规则,正如作者传记如果编入了特里斯·特拉姆啤酒就会打破这些规则。人们很少遇到这些非正常叙述正是"作者身份"运作有效性的证据,这一运作正是为了防止出现这些不正常现象。依据正确叙述和"情节"发展的规则,只有这些方面,也就是与作者全部作品具有和谐关系的方面才能被看成是相关的,只有一定数量的作者踪迹被看成是全部授权作品的要素。这种排斥性的动议是相互支撑的,"正确"的叙述将进一步建立传统,它们从一个时代到另一个时代,从瓦萨里到当下发生着变化,关注点恰恰在于描述范围上允许何种经纬度。

因而,作者身份和语境一样,并非自然的解释领域。用库勒的话来说,作者身份并非给予而是产生的:"作者身份"由阐释的策略决定,决定作者身份的多种因素之间的不协调被看成是一种破绽,它使概念寻找的统一性受到质疑,与概念努力克服的东西相矛盾。考虑以下的因素:

(B) 代理人、"作者"

(A) 财产　　　　　　　　　　　　(C) 创造性主体

(D) 叙述

相互依赖,这些是在不同场合表现出来的不同形式的困扰。例如:在博物馆和拍卖行,(A)和(B)假定比艺术史更加重要,受制于更为强制性的差异;而在艺术史领域,(C)和(D)比金钱或辩论学问题更具迫切性。在艺术史领域,叙述模式具有头等重要性。依据很多作者——从巴特到普里瑞奥西的观点,整个艺术史叙述的目的,在于将所有作品和它的创作者融合成单一的整体,作者和他的作品的总体性叙述——其修辞对象作者 = 作品的公式统治了整个叙述,包括它最为细微的细节。

这些作者发现不能接受的是,这种叙述充满了有关创作主体的浪漫主义神话,巴特写道:"作者仅仅是那个写作的实例,正如我并非他人,而在于我……现在我们知道文本并非从字里行间释放出单一的

'神学'意义(作者——上帝的信息),而是一种多维空间。在这个多维空间里,各种写作,没有任何一个具有原创性,相互融汇、冲撞。"[1]普里瑞奥西写道:

> 学科机制努力使存在和统一的意图得到形而上学的恢复。它的基础是一个显灵的领域,在同一作坊制作,该作坊曾创作出神性工匠创造出来的艺术品范例世界,所有这些作品展示了……一系列围绕某一中心的踪迹。这一体制下艺术家的所有作品以同样的样式,展示了作者品质的踪迹。[2]

"作者"的概念将一系列相关的东西聚合在一起,虽然这些东西被看成是已知的,它们恰恰是叙述的产品和目标。首先,是作品的统一性。其次,是生命的统一性。第三,在神秘的偶然性和随机情景、主体作用和位置的多元性之外,作者身份的叙述构建了连贯和整一的主体。第四,在生命——作品的叙述种类中,作品、生命、主体叠加在一起,形成双重强化的整体;在这一类别中,主体经验或者创作的每样东西将用于说明它的主体性。主体的神话并非在于圣灵显现,正如波洛克(Griselda Pollock)以及其他学者向我们展示的——它也是性别主义的。在男性据于主导地位的艺术史领域,妇女并不是具有历史意义的艺术家……因为她们并不具有通常作为"男性财富的天才"。

正如我们对于主体的描述,作者身份的叙述无疑受到了意识形态的深重影响。在艺术史领域,尤其通过专著的形式,人——作品的叙述类型长期延续或许是人文学科中独一无二的。如果事实如此,作者——功能在学科中具有支配性的影响,使一系列意识形态的构建得以归化。(其中有天才,天才作为男性,作为整体的主体,男性作为整体,艺术品作为表现,真迹具有最高价值。)但是不管人们认识到这种作者/主体批评的力量有多大,现在认识到这种运作上的策略限制也很重要。

(郁火星 译)

[1] R. Barthes. The Death of the Author. in *Image-Music-Text*. ed. and trans. S. Heath, New York,1977:145-146.
[2] Donald Preziosi. *Rethinking Art History*:31.

艺术史:视觉、场所和权力

[英]格里塞尔达·波洛克

格里塞尔达·波洛克(Griselda Pollock,1949—),当代著名艺术史家、文化分析学家、女性主义学者。1949年出生于南非,童年在加拿大度过,青年时期移居英国。1967—1970年在牛津大学学习现代史,1970—1972年在考陶尔德艺术学院学习欧洲艺术史。1980年她以题为《凡·高和荷兰艺术:关于现代观念的解读》(Vincent van Gogh and Dutch Art: A Reading of His Notions of the Modern,1980)的论文获得博士学位。波洛克曾任教于雷丁大学和曼彻斯特大学,1977年后,担任利兹大学艺术和电影史课程讲师,1990年被任命为艺术社会学和艺术批评学主席。2001年担任利兹大学的文化分析、理论和历史中心主任。1977年以来,波洛克成了当代艺术领域有影响力的学者之一,她在女性主义理论和艺术史研究中卓有建树,她的研究挑战了父权制和欧洲中心主义艺术和文化模式,为女性主义艺术研究输入了新的动力。1981年,格里赛尔达·波洛克和罗斯卡·帕克(Rozsik Parker)出版了她们的专著《古代女大师:女性、艺术和意识形态》一书。该书运用马克思主义、符号学和心理分析的方法对女性主义艺术研究作了阐述。同时,她们对女性主义学者琳达·诺克林的观点也提出了批评,认为诺克林代表了同等权利女性主义的观点,一种寻求妇女在政治、教育、职业等方面获得同等权利的立场,而她们则希望进一步挖掘性别主义意识形态根源。

波洛克在《艺术史:视觉、场所和权力》一文中对权力和视觉的关系进行了分析,认为人们已经习惯于将视觉和权力联系起来,它们越

来越被看成是通过从透视到监视的各种手法联系起来的历史和社会关系。在她看来，观看什么，如何观看，什么被观看与性别有着密切的联系，这正是福柯所谓的"观看的权力"。正如诺克林所说的，在视觉艺术中，女性被看成带有欲念的男性目光注视之物已经是广为接受的事实，一个女性要质疑、反击或挑战这一事实就等于自取其辱，反而让自己显得是个没有修养的人，用肤浅的目光对待艺术，这种看法至今仍然在由男性权力以及无意识父权体系所主宰的文化与学术圈子里存在。我们必须质疑艺术评价体系中的父权制标准，这种父权制它不仅体现在社会观念上，而且体现在视觉结构上，成了一种潜文本；质疑传统艺术的分类；质疑占统治地位的意识形态；质疑男性包揽天下的话语权；等等。

波洛克的主要著作有：《米勒》(Millet，1977)、《古代女大师：女性、艺术和意识形态》(Old Mistresses：Women，Art and Ideology，1981)、《建构女性主义：1970—1985 年的艺术与妇女运动》(Framing Feminism：Art and the Women's Movement 1970—1985，1987)、《视觉与差异：女性气质、女性主义和艺术史》(Vision and Difference：Femininity，Feminism，and Histories of Art，1987)、《前卫游戏 1888—1893：艺术史的性别与色彩》(Avant-Garde Gambits 1888—1893：Gender and the Color of Art History，1993)、《玛丽·卡萨特》(Mary Cassatt：Painter of Modern Women，1998)、《准则的差异：女性主义与艺术史写作》(Differencing the Canon：Feminism and the Writing of Art's Histories，1999)、《精神分析与图像》(Psychoanalysis and the Image，2006)等。

观看的政治学

在 1987 年出版的《绘画艺术》一书中，理查德·沃海姆(Richard Wollheim)将论述的中心集中在艺术史的特性上。在这些处理文化遗产的学科中，视觉艺术研究强调历史甚于强调批评，这是一个值得注

意的特点。人们可以这样说,最近使艺术史领域变得生机勃勃的争论,正是围绕视觉艺术的本质特性展开。人们对什么样的争论、证据或观念可以接受,也就是说,何种社会理论影响了研究及其结论进行了深入辩论。保守人士的抵抗,结构主义者和后结构主义者强烈的刻板,心理分析的种种幻想给视觉领域造成了许多麻烦。他们使得以老方式看待艺术变得困难。实施各种理论被许多传统护卫者看成是将异己的文本引入未开垦的领域,在这座城市,正如面对一位富于魅力的女性,真正需要的就是努力观看。

的确,对于我们当中一些人过分热衷弗洛伊德的倾向本身需要分析。理查德·沃海姆的导言明确地说明了这一点。他清楚地知道当前艺术史领域可能提供的东西,有礼貌地拒绝了诱惑并重申老的艺术史的方法适合他。绘画仅仅需要专心的观察。

> 我认识到,在一幅绘画作品面前我们常常需要一个小时让纷乱的思绪和误导的知觉安顿下来,只有那时,花同样或更多的时间观看它,那幅画才会展示出自己的面貌。

我并不否认绘画的复杂性,需要冗长、令人尊重的分析,但是依据沃海姆的观点,这样的专注意味着什么?艺术史的必要人物——艺术家,就是强烈视觉审视的发现:"对于经验,我求助于心理学的发现,尤其是精神分析的假设,以把握艺术家在作品中展示的意图。"

沃海姆对艺术经验作为"艺术家有目的活动的结果"的坚定辩护,结合心理学与绘画作品的分析,欣然证实了我在1980年的观察,当时我把意识形态看成是艺术主体的产品。主题(意向或驱动力)是意义的根源,艺术原因和欣赏消费的真实对象变成了鉴定。那么,当人们观赏一幅画的时候,看到的视觉图像把我们带到可以限定和令人信服的主观性。对于主观性来说,绘画的视觉形式仅仅是一种符号。当然,这种精细的解释需要独特的观众。

沃海姆的理论直接从艺术家转到了观众,而观众声称能够发现隐藏在普遍人类本性后面的艺术主题,这种普遍人类本性"表现"在艺术中,形成了艺术主题和观众之间的桥梁。在这一点上沃海姆将自己表达为一个社会主义者。在他的社会主义人道主义领域,艺术家的生产

掩盖了实际的过程,这一过程将观众/史学家叠加在作者之上,表面上关注他的意图和心理而不承认解读必然在复杂社会环境中发生这一事实。社会主义者的普遍人性使沃海姆接近罗兰·巴特(Roland Barthes)所倡导的读者。沃海姆的艺术家和观众"没有历史,没有传记"。他们当然有心理学,否则沃海姆在那里研究什么呢?

我似乎引发了"视觉和文本"的直接对抗,沃海姆引进的是更为政治性的东西。人道主义者、目的论者、鉴赏家都是熟悉而极佳的题材。我不否认艺术史家需要仔细观看绘画作品或者无论何种研究对象。我不否认制作者在创造上的贡献(虽然这与神话中的创造观念很不相同,制作者在历史上的贡献各不相同,而且导致了关于艺术家和天才的不同神话和观念)。而且,作为后巴塞尔时期的史学家,我将给予文化产品消费者——观众以特别的强调。然而,所有这些因素必须从根本上历史化。他们需要在不同的关系,而不是相同的幻想下加以解读,诉诸普遍人类本性依然是支配和排斥的托词。

撇开方法论上的争论不谈,这是一个政治问题。沃海姆沉溺于普遍人类本性的幻想,一种只有当人们摆脱时代负担,不加批评地接受男权主义、白人主义和欧洲主义条款下才行得通的意识形态。在西方人道主义观念主宰下,世界上许多民族、性别和宗教的人性不同程度上遭到暴力的侵犯。种族、性别和等级是理论术语,通过它,沃海姆和西方艺术史基础的确定性受到了世界范围的挑战。现在的问题是:在权力观念下,谁在观看?观看什么?观看谁?以何种效果观看?

视觉与权力

现在,人们已经习惯于将视觉和权力联系起来,它们越来越被看成是通过透视到监视的各种手法联系起来的历史和社会关系。观看是一种知觉行为,但它是一种询问和场所的假设,米歇尔·福柯(Michel Foucault)称之为"眼睛的权力"。

历史地处理问题不单单是一种添加到欧洲中心论和性别主义艺

术研究中的马克思主义方法或理论。它包括在历史权力关系和效果上给那位观众、这位观众、历史观众和当代观众定位。

艺术史(假定我们能够概括它的很多叙述和策略)通过高度个性化的文本建设和个性化的视觉世界不断致力于排除这种洞察力。艺术史以某种粗野的方式在我们面前表现为视觉对象的历史,这些视觉对象如同资本主义世界的商品一样在我们面前表现为一系列独立的关系。艺术史通过一系列范畴如风格,按时间顺序发生的运动、形式特征及其图像系列去把握这些对象的关系。通过符号学,我们使研究方法复杂化以延长富于价值但受局限的形式主义解读。我们试图将艺术运动与历史新纪元、社会混乱联系在一起。但我认为我们需要更加彻底地远离艺术史的范例,代之以艺术史研究的"观察对象"。我幻想如果我们审视一个不同的历史对象将会发生什么:不是表面上自律的视觉,而是一部观看政治学的历史。对这一计划甚为合适的理论资源之一存在于不同的心理分析中,正是这种不同的心理分析引起了理查德·沃海姆的兴趣。社会艺术史保留了沃海姆艺术问题的典型方式:它为什么而作?为谁而作?对于第一个观者它有何种效果?伴随心理分析的洞察力,不同的问题提了出来,我们问道:他们为什么观看?他们在观看什么?观看过程中需要处理何种愉悦或焦虑?谁可以,谁不可以观看?

视觉与想象

正如阿瑟苏(Althusser)所说,不存在没有对象的意识形态,由此,我们推论没有对象就没有视觉。我认为视觉领域既包含在主体形成的过程中,又不断地在它们的无为中起作用。另一位现代主义者,雅克·拉康(Jacques Lacan)对心理结构作了特别的说明。在这一心理结构中,人类主体得以形成并分化为具有性别和言说的主体,对视觉进行独特的解读。想象、象征和现实是拉康图式的三个组成部分。在讨论三者间的关系时,弗里德里克·詹姆逊(Frederic Jameson)对想

象模式进行了描述。在主体建立的想象区域中,存在着事物被观看而没有观众的感觉,一种我们可以从梦境中回忆起来的状态:

> 因此,想象的描述要求我们与独一无二的限定的空间组合达成一致——这一空间仍未围绕我的身体组织起来,或者依据以我为中心的透视系统作出等级上的区分。然而,身体的基本特性在于,它似乎是可见的,这种可见性并非观察者观察的结果。

我试图将艺术史凝视艺术对象的视觉自我证明,甚至自我呈现看成是想象模式在文化批评中发挥作用的证据。艺术史带来了种种幻想。拉康图式并非各个阶段发展过程的叙述。和弗洛伊德的模式一样,它提供某种更加接近主体考古模式的东西,作为对集体、同步构成主观性沉淀层次的安排。我们假设主体的存在过程在时间中发生,始于婴儿和孩提时期。但更为重要的是把对象理解为永恒的呈现,把主体定义为在各区域间的摆动而不考虑历史时间、过去与现在、真实与幻想。从这一角度出发,我怀疑艺术史迷恋视觉对象(作为纯视觉的艺术)而表面上把握它自身的反射。

艺术批评的任务是在文本之间、主体之间拒绝与这一观点的想象性替代串通一气。同样,它必须避免过分落入象征的摇摆。如果那样,我们或许没能在形成愉悦和焦虑、追逐和捍卫视觉的过程中,以及在视觉艺术形式上承认想象结构的潜能。艺术必须迎合观众,从结构上为观众推荐场所,即使是经常观看的场所。绘画,就像拉康图式中持有虚幻影像的镜子,可以被理解成一个屏幕,在这个屏幕上主体性在复杂的观看接力中被宣告。

让我解释刚刚提到的悖论。视觉在我们面前表现为简单、原始、不证自明的范畴,然而,通过对人类主体性复杂心理形式的分析,视觉总是在内驱力的组织、心理表现的形成、象征、幻想、性和潜意识中被赋予意义、潜能和效果。窥阴癖、妄想狂和表现狂,通过这些多样化观看的心理分析,在经历象征引起的压抑效果之后,视觉既是主体化进程的隐喻,又作为所有前俄狄浦斯幻想的踪迹展现在我们面前。因此,它获得了它的不证自明性。然而,这一基本元素永远是我们主体

性,我们的文化产品和经验的组成部分。对西方哲学传统来说,当视觉变成了真理的保证,并且拒绝任何知识的复杂性时,这一倾向在意识形态上上升为哲学的功能。

艺术史的批评实践和关于艺术史的批评必须接受电影研究已经探索过的东西,必须接受心理分析用以测绘主体与意义关系的方法。心理分析提供了一系列的观念(窥阴癖、妄想狂、表现狂、恋物癖)以反对人文主义者用笛卡儿式的主体从一个固定的中心视点观察世界的方法。

艺术史作为景象

我这样理解艺术史:艺术史是一种演讲,一种关于艺术的文本实体,它并不总是表现为书写形态(例如展览,即使这样目录和标签中也明显伴随着文字,它们通过陈列的符号学创造出空间叙述)。本章试图直接论述以文本化叙述处理非文学和非文本实践的奇特性。然而,艺术史是比讲座、出版和新闻更为广泛的叙述实践。它通过博物馆和展览展开其活动。建筑空间的组织、展览和参观路线的安排都构成了另一种类型的叙述。博物馆或画廊对观看过程的精心组织,邀请或限制观看活动,这些成了作为景象的文化传播的符号。观者被简化为游客和消费者的现代结合。近来对19世纪晚期消费资本主义社会的译解重新定义了现代主义文化,尤其是绘画既作为城市景象的表现,又受城市景象的影响。从塞尚对莫奈的著名评论到格林伯格的纯粹视觉理论,现代主义艺术的目的是一系列错综复杂的策略和社会关系的结果,这些社会关系使艺术生产的主体和过程从视野中消失。视觉艺术的特权是马克思称作资本主义拜物结构的产物,环境决定论者认为资本积累变成了形象的文化效果之一。艺术史作为专业学科在现代主义变成文本的时代成熟起来。在意识形态上,它是对19世纪晚期资本主义特征的反映,仅仅在20世纪后现代时期上升为理论。

渴望生活Ⅰ：艺术作为景象

19世纪晚期经济发展的轨迹将我们直接引入它的特殊文化产品——电影。通过控制胶片的运动，电影使观众产生悬念，完全与观看的机器同一。它掌控着视觉的愉悦和恐怖。观众在一个漆黑的房间静止不动地观看影片，进入电影创造的摇摆于表现癖和偷窥癖之间的美妙空间。大众化的电影常常通过拍摄艺术家传记寻找艺术的心理原因来表现高雅艺术的主题。

1955年文森特·梅尼里（Vincente Minelli）受米高梅电影制片公司邀请导演了《渴望生活》，一部根据艾文·斯通（Irving Stone）关于文森特·凡·高富于浪漫色彩的历史小说改编而成的电影。该小说首次发表于1935年。在故事发展过程中电影必须找到表现艺术过程的特殊语汇。最为突出的例子发生在凡·高去阿尔的旅行途中。到达目的地后他找到了昏暗的旅馆，第二天早晨醒来时，凡·高打开窗户看到了充满阳光、色彩和鲜花的世界，电影用摄影机跟踪凡·高从房间的某个角度走向窗户。黑暗中我们看到的是紧闭的窗户，这给观众带来了悬念，凡·高打开窗户，但不是视野中的图画，而是充满银幕的鲜花，形成蓝色背景下色彩斑斓的格子。空间和早期现代主义绘画一样浅显，花纹图样式画面是预先构想的产物，没有迹象表明任何视点。相反，我们看到了一个表现的世界，想象和镜像的世界。因此，晦涩难懂的画面必须通过凡·高站在窗边的镜头保证其叙述性。但电影的基本规则——视线对应和180度规则都被打破了。音乐伴随着追踪、摇镜头和变焦创造的多重画面展开了视觉叙述。摄影机的运动使完全自由、从固定空间解放出来的人大饱眼福。它神秘地代表了婴儿通过视觉掌控世界的幻想。它是一种发生在婴儿身上的窥阴癖，表现为伴随出生、较为早熟的视觉器官和一般生理不成熟之间的形象分裂。

随着《渴望生活》中摄影机的升降，鲜花盛开的画面让位于对绘画

表面的探索。纯粹的感知转入绘画艺术。摄影技术是景象展现于银幕的条件，它似乎独立于观察者之外，通过它的特定表现模式，花的影像和它的图画变得不可区分。

当然，影片在各个层次上省略的是制作。为什么这一点值得再次强调？摄影表现由于受制于其独特的拜物教结构，成了单纯而未经干涉视觉的隐喻。影片的代码被标为非表现性，艺术仅仅是男人的视觉。影片抹去了视觉艺术的图绘和体力因素：手的姿势，绘画的体力劳动，画布的标示，通过色彩构成画面，绘画本身既是一个物理空间又是一个心理空间。绘画和雕塑、蚀刻、镂板、素描一样很大程度上是一种手工劳动。我不是简单地滑入了技术主义或工匠式的描述。此外，由于它的体力性质和手工制作，使用意识或无意识材料，艺术更大程度上是一种题写的方式。它是一种书写方式，一种经常在书写、素描、平面图像上早熟的儿童身上看到的密切关系。视觉艺术既是书写和符号绘制的产物，也是观看的产物。标记作为一种劳动因而具有性别、阶层、社会地位和文化上成型的身体，是一种屏幕和一系列观看的社会关系：我的关注慢慢地呈现。

渴望生活Ⅱ：艺术史的呼唤

凡·高的绘画总是伴随着声音，而且经常是音乐。但在这一范例中更有意义的是一种话语。此刻，这段话语不是来自凡·高（柯克·道格拉斯），他是视线直接或间接（作为艺术主体）聚焦的对象。我们很清楚，听觉因素和形象一样属于电影的结构，它和图像一样重要。伴随艺术家形象的蒙太奇，我们听到了艺术家的兄弟西奥·凡·高的声音。影片中，他正在阅读文森特·凡·高写给他的信。因此，从结构上看，呈现在我们面前的是凡·高这一主体的分裂。艺术家全由视觉来定位。理性而富有诗意、总是解释性的《凡·高书信》成了与绘画相对应的文学作品，由他的兄弟西奥朗朗读来。在现实中他是一位艺术商人，在艺术史和电影中他替代了艺术家。艺术家的内心表白驱使

人们去看、去听或者去读,西奥的角色使艺术史的空间得以展示。艺术家的话语由另一位人物的声音传达,作为评语发挥作用,它以视觉方式展示了艺术家的主观经验。艺术史家成了一种不具形体的声音:不是作为自我评论过程中活跃的主人公,而是作为一位见证人,仿佛是一位具有同情心的亲戚。在电影的结尾,艺术家已经离我们而去,而他的兄弟尚在。影片最终向观众表明,他一直是观众值得信赖的评价的关键,是他兄弟善良、忠诚、富于同情心的伙伴。

难道不是艺术史模式本身要求与艺术的特殊关系,以授权文本结构疏通艺术消费的渠道?这种已经在沃海姆策略中非常熟悉的悖论关系,在《渴望生活》中通过艺术天才与病人看护者的关系被戏剧化了。"视觉与文本"的分裂表现为:一方面是精神错乱和极富创造性,另一方面是将视觉转向文本秩序和理解。凡·高神话的独特魅力在于它的戏剧性,因而在于它对过程、关系的叙述,在于艺术史的声音超越视觉的种种想象。

现在,我们进入了谋杀和暴力的主题(在《渴望生活》中所发生的一切与谋杀有何不同?),我想看一看凡·高的一幅素描。人们声称,我以粗暴的方式对待了凡·高。并非完全由于这一形象对马克思主义和女权主义的强调,这些解释从社会学和历史中引进了另类的内容,而是由于要求人们以不同的方式看待这些形象,从一定的批评距离比如"从一个女人的角度"来看待这些形象。这就是说,通过仔细考察这些假设抛弃占主导地位的文化。

凡·高1885年作于荷兰布拉奔特省的素描《弯腰的农妇》和他的《向日葵》、花卉作品一起是广为流传并具有凡·高特色的作品之一。艺术史上对劳动者的尊严和实实在在的农民形象有过一些仓促的评论,但很快被人们忽略了。这些形象的复制品由知名招贴画公司出版发行,成了家庭、牙科医生接待室、学生宿舍和学校走廊的装饰。他们是凡·高神话的组成部分。作为一个人道主义者,凡·高对劳动阶级的困境和英雄行为充满了同情。

我一边观看一边询问自己:这幅素描是如何画出来的?制作和捕获这一形象的条件是什么?我眼前是一幅关于女人的素描,观察的角度来自后方。她弯着腰,裙子向上吊起,露出了双腿和脚踝,观察的视

点很低，宽大的臀部上的裙子垂落下来展现在人们面前，我看着她的臀部。

这幅素描是如何创作出来的？一位荷兰人用钱雇了一位模特，邀她到画室里画素描。她为什么同意这样做？他是一位资产阶级分子，她是一位女工。他属于村中少数精英派的新教徒，他是牧师的儿子。她是一位天主教徒，来自农场和工厂被雇佣的贫穷人之一。村里很少有人愿意为牧师住宅里的这位艺术家做模特。依据凡·高的书信，他们只是为了钱。他们为什么需要钱？传统农业经济是维持生存的方式，土地生产出足够的粮食维持家庭所需或换取其他生活品。资本化带来了金钱，资本主义进入乡村并打断了乡村经济。拥有良田、运气好的农民变得富有起来，如库尔贝的父亲里吉斯·库尔贝经营有方，搬到当地小镇成了一位磨坊主、一位资产阶级分子。其他拥有少量土地或贫瘠土地的农民则需要交税、付房租或购买自己不能生产的东西。他们需要给别人工作，他们成了乡村无产阶级。这是在19世纪80年代冗长的农业萧条和激烈的国际竞争期间布拉奔特省发生的事情。

模特的家庭在纽宁社区，没有土地，他们季节性地为他人做工，尤其在收割季节。他们受雇于他人时不需要凡·高的钱。凡·高试着跟随他们来到田里，但他的素描和画布沾满灰尘、沙土和飞蝇。然而人们在劳作时并非站着不动，他们不是模特儿。这些素描描绘的是没有被雇佣、太老、太弱的人们。这位农妇很穷，与城里的姐妹迫于生计出卖身体提供性服务不同，她给艺术家做模特以换取生活所需。因此，艺术家和模特之间的交换代表了荷兰农村社会经济转型过程中的社会关系。这正是凡·高的艺术实践，这一素描存在和可能的条件是由社会历史造成的。

因此，等级是观看的内在组成部分。同样如此的是性别的力量。花钱买时间观察、描绘模特的艺术家是一位男人，他要求这位女性在他面前弯下腰来，这是他的母亲和姐妹从不做的一个姿势，决不在男人或陌生人面前摆的一个姿势。妇女的身体从不弯曲，她们从小就受到金属或鲸骨的制约。资产阶级女性的身体作为一个完整，似乎是制造出来的整体发挥功能：如同一幅修整过的风景对于它的组成部分没

有任何不必要的提示。她们的身体展示了女性的道德标准(单一连贯的线条,不见双腿),身体以这种方式划分等级和性别,但由此带来了麻烦。既然工作和工作着的身体违反了女性标准,劳动妇女是否能够被表现为女性?劳动妇女的身体因此被描绘得完全不同。

劳动妇女穿裙子、衬衫,这把她们的身体从腰部分开。凡·高在信中不断谈到这一点,裙子较短,不至于在泥潭中被弄脏。双脚暴露在外,塞在厚重的木鞋中或者干脆赤脚。头发剪短并由脏帽子盖着。她们的身体柔软而舒展,肢体部分成了资产阶级男人色情和偷窥的焦点。他们的视线将其当成美妙的风景。我们可以从许多地方找到她们的踪迹。裸露的前臂,卷起袖子的臂膀,舒展的胳膊露出了没有紧身衣束缚的胸部和躯干,丰满的身躯与踝、脚、颈、臀部一起,从弄皱的亚麻布衣服中隐隐可见。

凡·高的素描有一个可能的叙述性背景,但又不足以使其说话。凡·高作品中的男女人物受到米勒《农夫》的影响,忙于各种农活。他们用于展示处理形象的技法并表明了与米勒的渊源关系。几个月以前,凡·拉普德(Van Rappard)拒绝了《吃土豆的人》,因为它缺乏表现活动人体的技巧。有趣的是凡·高用来回应这一批评的素描缺乏任何叙述性、轶闻和一般形式将观众从生产的瞬间分离开来:设法以这样的方式将性的潜台词囊括其中,不作说明而使观众接受它。这就是写实主义和自然主义给19世纪沙龙观众的通行规则。如果凡·高经历了长期的意识形态引导(学院对艺术家的训练),那么在学院里,处理视觉表现的程序就内化为自觉的行动,或者作为艺术学校培养出来的艺术家,他将知道该怎样处理这些形象。

画中的身体在我们做了近距离的观察之后,由于结构上的失误,令人感到心烦意乱。笨重而巨大,某些地方比例严重失调。几乎看不到头部,面部则躲藏在阴影里。手臂从衣服中伸了出来,露出结实的前臂和巨大的拳头。很难形容头和腿之间发生了什么。或许,它只是告诉我们在这个费力涂抹的区域什么也没有发生。

所有这些偶然形成了环绕身体视点的不连贯性。躯干太窄,缺少髋骨的位置,而臀部却几乎占了整个形象的一半。这暗示着一种透视缩短的视角。而面孔和手臂被画成侧面,似乎艺术家处在模特儿的正

右方。脚画成了侧面,而腿和踝却是从后面画的。最后臀部被修改成圆形。该素描描绘了这样的一个身体——手的动作显示了绕过身体从上面看过去的视线,但也显示了看的愿望,对某些区域的兴趣,从心灵上对某些区域的关注。最后手也描写了另一个想象或幻想的身体,这一身体从未真实地出现过。它仅仅作为素描出现在主体与身体的交汇处专注地看着模特,不知怎样将这种审视转换为流行的代码和艺术语言,纸上的形象最终由我们解读的观众制造产生。

那么,这一素描不是感觉的记录。我认为我们可以更好地将其理解为一种屏幕,身体于此重新组合的屏幕:一种表现的形式。它不是视觉的记录,而是并非针对某人某事的视觉化。纸张是一种想象的空间,一种意料之外的空间,从中未曾预见和不可预见的意义以特定认知的形式产生出来,这种认知不应被具体化为根本上或完全是视觉的。意义只能在观众、读者复杂的分析活动中才能被认识,如同那位艺术家一样,读者在解读素描时是一个不稳定的主体。在巴特尔的术语中,素描即是文本:一个多种进程、参照、依从、引用和记忆的处所。它们被文森特·凡·高这一社会心理个体在有意无意中成型和使用,却被我们作为"凡·高"消费。但是为了使这一素描得以流传,必须有人愿意观看它。因此,在作品的风格——也就是单个艺术家的作品和处于某一文化并打上等级、性别烙印的共同主体性结构之间必将有某种交汇。

梦幻可以与这一过程相比拟。它也是一种视觉化过程,只在讲述中存在,作为一系列形象被记住。但任何梦幻通过融合变换、替代的独特过程,由形式和内容的多种因素决定,弗洛伊德将其称作梦的作品。梦幻的意义并非在于外部展示,而是通过连续的形象得以把握使这些形象组成的一种背景,它的真实符号学需要细致的译解。视域必须通过给视觉表现补充材料兴趣和意愿才能达到译解的目的,而这些方面往往被隐蔽起来。

由此,一个形象可以在两种意义上理解为屏幕。第一种是电影意义上作为表现的投射平面;第二种与此相反,是一种屏障,它掩盖表现。在另一篇关于凡·高的文章中,我试图说明这一素描至少使两种身份卷入其中。用等级的观点去观察,作为一位年老、粗鲁、野蛮的形

象而受到强烈的贬低和排斥。然而,作为对比,一个高大、慈母般的形象主宰了那个矮小的身体。前恋母情结的幻想,后阉割的焦虑,是这一形象的威胁、愉悦、幻想、恐惧和欲望多重征兆的组成部分。它们是这一时期资产阶级男性牺牲进程不公平谈判的征兆。这一分析非常接近理查德·沃海姆所使用的心理分析法,沃海姆把它作为揭示绘画内容的手段。关键的区别在于挖掘由这一个体、这位艺术家展示于绘画中的统一普遍人类主题与对其复杂内容的并非中肯、并非统一主体性文本分析之间的区别,而这一主体性进程受性别、性、等级、文化方面的限定。现在,一些观众观赏这一素描并从中得到愉悦的事实部分地源于弗洛伊德的解释,为什么我们对作家重述他们的梦幻并不感到厌倦,而是把它当成一种形式或审美的愉悦。但它必然也暗示了作为观众进入这一打上性别、等级和种族印记心理位置的可能。正是在这一位置上,该素描得以产生,它也是理解这一艺术的条件。由于我拒绝这一心理定位并与其保持一定的距离,我认为表现的暴力不仅仅是作为主体的艺术家凡·高反对他的无产者女模特引发的,也是男性家长式的暴力。凡·高作为历史上的男性受制于它,他的作品作为这一文化的表现来自其内部。在早期现代主义(也就是欧洲资产阶级)日益变得绝望、重复的文化中,女性的身体不断成为最令人厌恶和最令人渴望的标志。

视觉与差异

对西方资产阶级男性构成的历史心理分析必然会导致对女性定位的考察。在《现代性与女性空间》一文中,我借助空间和观看的隐喻,考察了欧洲早期现代主义的性政治学。从人们经常援引的塞尚关于莫奈一只眼睛的评论到格林伯格对观众凝神于纯粹光效应艺术的幻想,现代主义使视觉神化了。我为关于女性和早期现代主义的文章对男性或女性社会题材作了不同的定位。现代主义作为现代性的奠基文化被解读为消费资本主义改造城市时的产物。19世纪晚期的巴

黎不仅是生产和消费的场所，它也从外观上神话般地被改造成发挥这一作用的形象。拜物而不透明，城市是社会于空间的展示。因而代表这一社会空间的是形象的形象，其绘画空间主要表现为城市中的人物：男性、色情、贪欲和游手好闲。古斯塔夫·凯利波特（Gustave Caillebotte）的《窗边的男人》一画把性别和等级的关系处理成观望的画面。画中一位男子站在阳台上，观众被处理成从男子身后一同向窗下几乎空寂的广场望去。一位女子正从广场上走过，她衣着时髦，孤单地在街上走着。这足以引发关于她婚姻、社会和性现状的关注，因而成为绘画的主题。这是由落入那个男人视线、难以确定身份的女子引发的关于观看、她的监护人神秘而又令人兴奋的幻想。

城市是为男人建造的场所和形象，但它被想象为女人的场所和形象。与街道上的冒险、流动相对照，母亲、妻子和朴实无华的姐妹是内务、情感、亲密和家庭的标志。"不固定"阶层不贞妇女和劳动妇女处在男性自由、放纵和幻想的后一个王国。

莫奈的《奥林匹亚》是一幅极富影响的现代主义作品。如果说一位女画家画了这幅作品又将会怎样？一个女人是否拥有进入这一社会空间和交流的渠道？一个女人又怎样与观察的角度、身份相联系（即使作品的目的恰恰是为了使自鸣得意的观众感到不适）？一位女士是否可以通过观看女性身体而在想象中拥有它，因而现代主义艺术家的否认和打断策略可以变得行之有效？

对于这样的修辞性疑问句回答明显是否定的。然而，我认为，这幅画假设了一位女性观众，不假设资产阶级女性——母亲、妻子、女儿和朴实的姐妹在沙龙中的参与，该作品的冲击几乎难以察觉。这幅画将现代场所之一（虚构的高等妓女的卧室）带进了另一类资产阶级的现代场所（事实上用于展览的展厅与女性空间甚为一致），资产阶级男性可以穿越这些完全不同于他们男性的空间——明显女性化或较为女性化的场所。他们的金钱为他们带来权力和通向这些空间的通道。但是，女性空间（家、庭院、歌剧院、沙龙）和"另类女性"空间（剧院后台、咖啡馆、妓院、酒吧）之间在意识形态上的对立构成了"女人"这一混杂的范畴。绘画《奥林匹亚》混淆了女人和妓女对立关系之间的必要距离，正是由于沙龙中女士们可以在男人面前观赏这幅画。但它也

描绘了卖淫者和当事人之间视线的交换，表现了公共环境中性的商品化。而这一情景过去曾被想象为"不可见"，因此对女士们来说是不可想象的。

玛丽·卡萨特描绘了处在城市公共场合中观看的妇女。在《歌剧院的黑衣女子》中，看与被看的辩证关系正是该作品的主题。该作品将两种观看并列于它的表现空间，通过位于画面正中一手拿望远镜将视线投向画面以外的那位女子的姿势，使该女子的形象在人们面前活跃起来。观看活动经常被看作是权力的象征。观众的观看与处于背景中的男人相对应，因而，它变得潜在地扰人，当然就否定了它假定的自由和权威。清晰地作为男人的观察视角。想象中拥有该女子被否定了。解读这幅画也有不同于作品中的男人的另一种观看角度。绘画构建了潜在的女性视角。在巴巴拉·库里格的作品《你的目光碰上我的面孔》中，看的传递与观察者的身份削弱了传统的男性观察关系，这一方法使人们想起更明确的对假定男性观看权力的战略挑战。粘贴在形象上的语词利用了语言的祈求力量，它引诱我们把所看到的东西解读为平面图像和视觉标志。这一标题中的所有格代词使观看成为一种关系，这正是该形象的核心意义。以第一人称的我说出的话语与转向一边的女性头像并不十分协调，但他们建立起了一种联系，因而创造出带有性别的女声，打破了静默，女人的隐喻由雕像得到展示。扭过去的头部以冷漠拒绝着观众的目光，在唤起由目光骚扰带来痛楚的同时与标题产生了可以感知的联系。

卡萨特和库里格两位艺术家从现代主义的出现到被替代，跨越了它的整个历史时期，这一时期的男性目光文化上带有攻击性。用安杰罗·卡特(Angela Carter)描述毕加索的话来说，"割碎"了女人。即使卡萨特和库里格也不敢以女性的目光与之对视。卡萨特的同代人德加尝试了许多年，其作品描绘了一个大胆奇特的构图，就它的危险性而言堪称是一个里程碑。大约在1866年德加描绘了一位手拿望远镜的女士，可能是他怀孕的妹妹玛格里特。这一素描或许是描绘不同性别观看者的最早尝试。该女士朝画外看来，观众成了她观察的对象。这一反复出现的主题的早期版本把注意力集中在头部，而双眼却被望远镜挡住。它是眼睛的替代，用于增强视力。然而，画中人物的姿势

却显露出焦虑和对抗。想象以暴力挖去人物的双眼,只留下血淋淋的眼窝是否过于幻想? 联想起俄狄甫斯、弗洛伊德与盲目、阉割相关的命运是否过于神经过敏? 或许如此。然而,作品形象在精心安排的柔和与优雅的姿势之间表现出紧张,当画家铺纸作画,用望远镜替代眼睛而不去表现他妹妹的目光时他做了些什么?

在这样的文化环境中妇女怎样作为艺术创造者去创造? 在这样的现代主义瞬间妇女怎样观察并且能够怎样观察? 不同的凝视方式可以解构一统天下的男性目光,使人们意识到文化、历史上曾经有过不同方式的观看,这在贝斯·摩里索(Berthe Morisot)与模特在画室的照片上可以看到。照片展现了艺术创作过程中眼光的交流,完全处在主体/客体的关系上,观看成了由空间背景决定的主客体之间的交流。一位艺术家在工作,一位女士成了她的模特,房间并不大。这是一个局促而凌乱的空间,艺术家只能近距离观看。如果不是她的艺术作品和模特的标签,人们或许认为两人处在交谈或咨询中。身体的接近表明同一等级和社会背景中妇女心理上的熟悉。即便情景并非如此,至少也是相同的家庭环境。从其他的资料我们获悉,类似于摩里索和卡萨特这样的女画家在她们的家庭圈子里作画,很少以陌生人为模特,如果那样她们的关系仅仅以金钱为纽带。在家庭圈子里,相互的视线提供了亲密、舒适和伴侣的关系。我很难想象毕加索《亚威农少女》会产生于这样的早期现代主义表现空间,或者,毕加索其他任何更加令人恐惧的切割女人体的作品会产生于这样的表现空间。

露希·厄瑞格里(Luce Irigary)认为,女性性别的特殊性在于不同的观察关系:"对于观看的投入,女人不如男人。与其他感官不同,它更为具体和富于把握性。观看主宰时,身体失去了它的物质性。"对厄瑞格里来说,身体并不意味着任何根本的生理差异,这种生理差异是决定心理—社会主题的决定因素。男人和女人身体形态上的差异为想象和象征系统中身体的隐喻功能提供了物质和符号学的源泉。厄瑞格里在论述中煞费苦心加以辩解的女性身体的特殊性对于世界关系网来说仍将是一个隐喻,仅仅在这个世界中才可能被称为女人。因此强调的重点远离了男性主宰精神和文化经济体制中的特定形象——女人,转向了女性叙述的可能性。在早期现代主义女性艺术家

创作的绘画中,我谈到了空间人物处理的特殊性,人物间的接近和观看距离的缺乏。这些特征确切地发生在现代主义男性传统把疏远、不具人格的视觉崇拜具体化,在这种视觉崇拜中,整个世界在询问和幻想的目光面前化简为客观性的民众。

女性绘画中身体的接近表明人物间的距离是女性社会关系的晴雨表。没有任何地方比描绘孩子和家人的生动画面更具说服力。艺术史上这类绘画典型地被称作母子题材,人们认为既然由于生理原因,妇女怀孕生育成了自然的延续,他们就应该描绘这样的题材。但是我们知道,单单是文化需要女性成为怀胎者,这是一种极其复杂和象征性潜能的社会关系。看护儿童的过程使成人和儿童都成了主题。和凡·高的素描一样,在这一情景中我们不能将劳动的身体与看护分离开来。究竟是什么造成了凡·高的素描如此具有吸引力而卡萨特和摩里索的作品(探索了母性的观看)需要女权主义的辩护?它是否与观看者的身份和性别有关,通过与母亲身体的不同关系得到表达?我在《现代性和女性空间》一文中认为,由于历史原因,摩里索和卡萨特的作品构成了社会心理的观察视角,一个女性的观察视角。那些不能处于这一视角的人则看不到这些形象,他们认为单调乏味、墨守成规。他们将其归结为女性艺术家的陈词滥调。作为单调乏味观察的结果,我们发现了对某些女性艺术家的艺术史失语症。这不是简单的男性、女性艺术史家的问题,而是一个批评分析的历史性事件。然而1987年在华盛顿举行的贝斯·摩里索大型回顾展上,重建工作已经清楚地展现了出来。蕾拉·肯尼(Leila Kinney)在塔摩·加布(Tamar Garb)和凯西林·阿德勒(Kathleen Adler)关于摩里索的文章中看出了一种僵局。肯尼争辩道,加布和阿德勒碰到了问题,正因为如此,所以他们试图在游手好闲者和城市中心现代化模式的对比中给摩里索这位热爱乡村家庭生活的现代主义者定位。肯尼评论道:

> 障碍赛对于它的受害者来说成了迷宫,使它在限定的区域和镜子的反射之间没有回旋的余地。考虑通过个人的抵抗或许可以发现出路,一种今天的女权主义者感到类似于摩里索的抵抗。这或许建立在他们对强化家长的秩序,经常对妇女的传统作用进行优雅而动人描绘的怀疑之上。简而言

之,我们认同拥护者而不是形象。针对主要以妇女儿童为题材的女性画家的术语仍然不成熟。

在我早先关于凡·高素描的讨论中我谈到了赋予,在这一作品中,赋予的是一种关系和对母亲的感受:在观看和描绘活动中受剥夺,受羞辱,受赞美,受蔑视。在素描中这位女子被描绘成社会化母亲的对立面;厌倦、抵触和冷漠。肯尼描绘了许多妇女作为"女人传统作用"的场景,在这些场景中他们生活、幻想和体验他们最深厚、最野蛮和最温柔的时刻。为什么妇女、孩子的形象令人厌倦或者感到不适?首先,对几个世纪的基督教艺术来说,它是一个令人沉溺的主题。朱丽娅·克里斯蒂娃(Julia Kristeva)饶有兴趣地分析了贝利尼的圣母像,向观众展示了画中的形象——儿子/艺术家变得如此引人入胜的原因。克里斯蒂娃富有意味地把母亲表达为一种地点或空间;一种语言和标志呈现的起始点;母性仅仅是发光的空间,处在受压制的终端,是快乐的终极语言,在那里身体、身份和标志得以产生。

临时结语

不管怎样不成熟,我希望已经表明,性别差异与视觉领域的组织有着本质的联系。即使对我来说,作为一个女权主义者的反叛,凡·高遗留的视觉文本在人们富于同情心的挖掘过程中产生了丰富的蕴含。挖掘特定历史时期资产阶级和欧洲女性以及当下女权运动中富有政治色彩的女性艺术家的作品则更为困难。我们必须构建特定的观察身份和解读模式,发明新的观察方法。但那样我们又能从现存的表现屏幕上看到什么呢?它总是遮遮掩掩的吗?

当代艺术家玛丽·凯莉(Mary Kelly)展示了这一两难处境并令人惊奇地创造了解决性别与不同表现辩证关系的方式。在作品《纪实》中,母亲/女人并未出现。克里斯蒂娃从儿子角度进行的写作过程通过形象、文字、写作、素描和对象的混合,从女性成人和孩子主题的交织中得到了检验。多媒体装置展示了母亲的片段,它必然表现在发

音形式和女性的潜意识中。该作品以孩子捕获语言作为结束。作品《文字》以十五块石板组成,每块有三层文字符号。第一层由追踪孩子学习画"×"号或"+"号到形成圆形字母,最后连接成字构成孩子的名字;第二层组合孩子识字课本上的字句、母亲的评论。"A 代表苹果"指向"表现的集合"和字母的出现,由此与语言系统的理性中心主义连接在一起。该系统认可命名的特权,通过一定的名字可以追溯到父亲的姓氏。学习语言的进程通过标志、故事、韵文和其他符号学节奏缓慢地到达它的最终时刻:书写和接受某一名字从而设立一个身份。如同艺术作品,这一进程表现为刻写在石板上的文字再通过摄影转印出来。这使人们想起从前的教室和作为文化标志的罗赛塔刻石(Rosetta Stone,伦敦大英博物馆藏)。凯莉认为,写作本身,包括写作的屏幕和展示这些形状奇特,我们称作字母的材质是有关母亲身体的字谜游戏(Anegram)。

前写作(pre-writing)呈现为俄狄甫斯情节的补充说明和性潜伏期的前奏。至此,儿童的探索受到了法律和父亲的压制,他们在字母形态中得到了升华。但母亲首先检查外观,她静静地把石板擦拭干净,为刻写准备好地方。对母亲来说,孩子的文本是一个恋物,他期望她。字母多种形态的倒错探测看不见的身体部分:乳房(e),钩子(r),缺乏(c),眼睛(i),蛇(s);受禁的解剖,乱伦的形态;孩子的 ABC 是母亲身体的字谜游戏。

作为未经描绘的画布表面,玛丽·凯莉的作品发展出一种表现形式,引起我们对被压抑事物的注意。像卡萨特或摩里索一样,母亲/孩子主题之所以重要,因为它们为探索某一政体由性别差异形成的主体性开辟了通道。这些作为文化现象的主体性通过文化产品得以复制和发挥作用。但玛丽的作品拒绝以男性的凝视和女性的身体为特征视觉和观看的恋物限制,拒绝去探索更加复杂、不稳定和多变的主体领域,它与理查德·沃海姆的解读——心理分析理论的遗产正相反。

在《楔子》杂志题为《性:重新定位》的文章中,凯莉写道:

视觉领域由形象的功能控制:在某一层面简单地由光线

决定,但在另一层面它的功能就像是一个迷宫。既然观看中的幻想基于看到的事物,视觉领域最恰当地说是欲望的领域。

这些文字与另一件题为《间隙》的重要艺术作品遥相呼应。它的形式使我们认识到我试图称作写作的视觉性正是由于它拒绝"视觉与文本"的区分。正如在《文字》中,写作是主体题写的场所,是一种图绘的进程,是身体的产物,如果它本身不是制造身体,又不仅仅作为描述,而是通过与驱动力之间的关系表现过程。观察者发现自己反射于某一作品表面,同样也"反射于"故事和形象中。观众也是一个听众。她阅读文本看到了它们唤起的形象。她念出了艺术家写下的字句。文本与图像的相互作用正如从作品《素材》中看到的,不仅混淆了"视觉与文本"的理论区别,而且模糊了它所依据的历史前提与主体的区别。

对妇女作为艺术家、艺术史家进入艺术实践或分析领域的困难直接进行评论时,凯莉注意到了女艺术家、女作家作为被观看对象的女性定位和作为观看主体男性定位之间的冲突。凯莉仅仅谈到了艺术家,但我想它可以扩展到那些必须观看艺术品的人。凯莉接着提出了这样一个核心问题:"这儿,女性的形象问题可以重新表达为另一个问题:女性作为观看者,她那基本、重要和令人愉快的定位如何才能确立?"

从某种意义上说,这是一个本文一直追寻的问题。女权主义者对艺术史的干预演化出观看、分析和挖掘其多层含意的根本定位。我认为,正如凯莉所坚持的,视觉领域是一个欲望的领域。这样看来,或许我又回到了起点,认可理查德·沃海姆的训谕:努力观看,作品的复杂性只有在详尽考察后才会呈现。但代之以把艺术家设想成代表观看者欲望的普通主体,一种女权主义的阐释认为艺术家对谁的欲望投射到视觉领域、在何种系统中这些欲望得以形成负责。对于我把明显中立但一直表现为虚假对立的"视觉与文本"搁置一边,在视觉和主体的相互作用中承认二者的不同,凯莉的文字可以作为本文的总结:

依据幻想的特定结构,欲望并非由对象引起,而是处于无意识中。欲望是反复的,它抵抗规范化,无视生物学,散布于身体中。当然,欲望不是想象中女人的同义词。然而,声称女权主义者拒绝"女人的形象"意味着什么?首先,它意味着拒绝把形象的概念化简为相似的概念,化简为描绘甚至图像标志的一般范畴。它意味着可以参照不同的标志、索引、象征和图像系统,在空间组织被称作图画的形象。因此,可以在视觉领域唤起非反射、感官和肉体的东西。尤其通过写作在祈使句冲动区域发挥作用(依据拉康的描述它处于视像冲动的相同层次,但更接近无意识)。

(郁火星 译)

敬 告

 为了让读者更深入地学习西方艺术史,与更多的艺术大家对话,在本书的编写过程中,我们本着审慎的态度,严格遵循该主旨收录了一批堪称经典的作品。由于其中部分作品的作者相关信息不详,我们尚未能与其取得联系,敬请看到本书的这些作者联系我们以便支付稿酬。

 特此声明,并向所有慷慨授权本书使用其作品的著者、译者及相关人士致以真挚的谢意!